中国昆曲年鉴
The Yearbook of Kunqu Opera-China
2018

中国昆曲年鉴编纂委员会 编

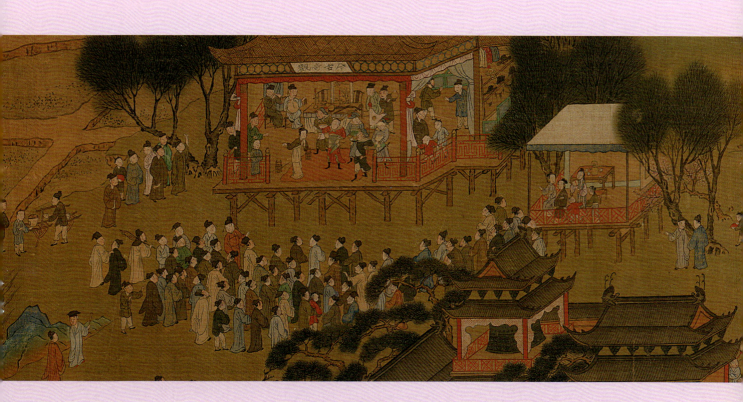

苏州大学出版社

图书在版编目(CIP)数据

中国昆曲年鉴.2018/朱栋霖主编；中国昆曲年鉴编纂委员会编.—苏州：苏州大学出版社,2018.9
ISBN 978-7-5672-2645-6

Ⅰ.①中… Ⅱ.①朱… ②中… Ⅲ.①昆曲－2018－年鉴 Ⅳ.①J825.53－54

中国版本图书馆 CIP 数据核字(2018)第 222678 号

书　　名：	中国昆曲年鉴 2018
编　　者：	中国昆曲年鉴编纂委员会
主　　编：	朱栋霖
责任编辑：	刘　海
装帧设计：	吴　钰
出版发行：	苏州大学出版社(Soochow University Press)
出 品 人：	盛惠良
社　　址：	苏州市十梓街1号　邮编：215006
印　　刷：	苏州工业园区美柯乐制版印务有限责任公司
E-mail：	Liuwang@suda.edu.cn　　QQ：64826224
邮购热线：	0512-67480030
销售热线：	0512-67481020
开　　本：	889 mm×1 194 mm　1/16　印张：29　插页：58　字数：991千
版　　次：	2018年9月第1版
印　　次：	2018年9月第1次印刷
书　　号：	ISBN 978-7-5672-2645-6
定　　价：	360.00元

凡购本社图书发现印装错误,请与本社联系调换。服务热线：0512-67481020

中国昆曲年鉴编纂委员会

主　任　董　伟

副主任　诸　迪　吕育忠　李　杰　徐春宏　朱栋霖

委　员　（按姓氏笔画为序）

　　　　王　馗　叶长海　朱恒夫　许浩军　李鸿良
　　　　杨凤一　吴新雷　谷好好　汪世瑜　冷建国
　　　　张继青　罗　艳　周鸣岐　郑培凯　侯少奎
　　　　俞为民　洪惟助　徐显眺　傅　谨　谢柏梁
　　　　蔡少华　蔡正仁

主　编　朱栋霖

编辑说明
Editor Explanation

一、中国昆曲于2001年被联合国教科文组织列入"人类口述与非物质遗产代表作"名录。《中国昆曲年鉴》是关于中国昆曲的资料性、综合性年刊,记载中国昆曲的保护传承发展的年度状况。《中国昆曲年鉴》以学术性、文献性、资料性、纪实性为宗旨,为了解中国昆曲年度状况提供全方位信息。

二、《中国昆曲年鉴2018》记载2017年度中国昆曲的保护传承工作和基本情况,各昆剧院团的艺术和相关活动,记录年度昆曲进展,聚焦年度昆曲热点,展示年度昆曲成就。

三、《中国昆曲年鉴2018》共设以下栏目:(1)特载1:北方昆曲剧院建院60周年纪念活动;(2)特载2:上海昆剧团建团40周年纪念活动;(3)特载3:中国昆曲现状、态势和评论研究暨中国昆曲苏州高峰论坛;(4)北方昆曲剧院;(5)上海昆剧团;(6)江苏省演艺集团昆剧院;(7)浙江昆剧团;(8)湖南省昆剧团;(9)江苏省苏州昆剧院;(10)永嘉昆剧团;(11)2017年度推荐剧目;(12)2017年度推荐艺术家;(13)昆曲曲社、活动;(14)昆剧教育;(15)昆曲研究;(16)2017年度推荐论文;(17)昆曲博物馆;(18)昆事记忆;(19)中国昆曲2017年度纪事。

四、《中国昆曲年鉴》附设英文目录。

五、《中国昆曲年鉴2018》选登图片400余幅,编排次序与正文目录所标示内容相一致,唯在每辑图片起始设以标题,不再另列图片目录。

六、《中国昆曲年鉴2018》的封面底图,系明代仇英(约1494—1552)所绘《清明上河图》姑苏盘胥门外春台戏(《白兔记·出猎》)。19个栏目的中扉页插图采自明版传奇(昆曲剧本)木刻版画,封底图系倪传钺所绘苏州昆剧传习所图。

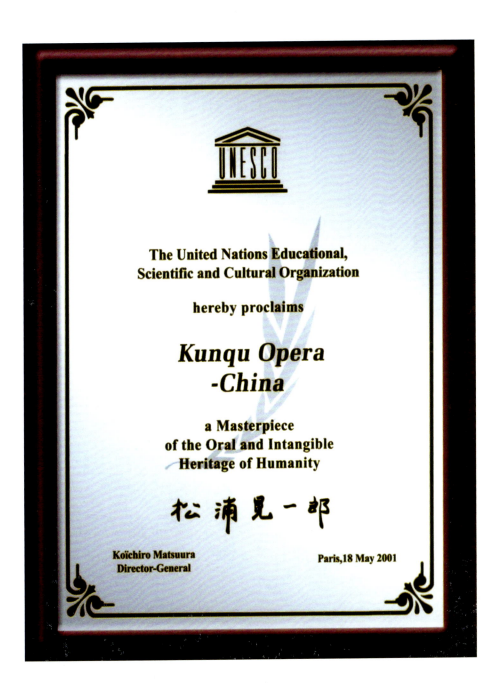

特载1：北方昆曲剧院建院60周年纪念活动

北方昆曲剧院建院60周年"昆曲荣耀"纪念活动

▶ 文化部艺术司副司长吕育忠在"昆曲荣耀"精彩晚会上致辞

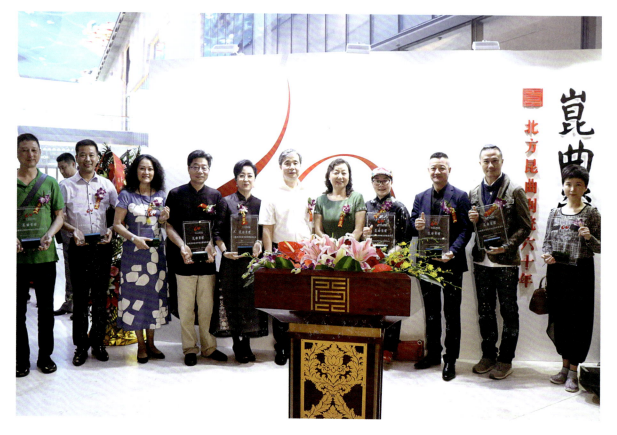

▲ 文化部艺术司副司长吕育忠在"昆曲荣耀"展演仪式上向全国昆曲院团长授牌

特载 1　北方昆曲剧院建院 60 周年纪念活动

▲ 北方昆曲剧院院长杨凤一在"昆曲荣耀"展览现场接受记者采访

▲ 北方昆曲剧院院长杨凤一在"昆曲荣耀"精彩晚会上致辞

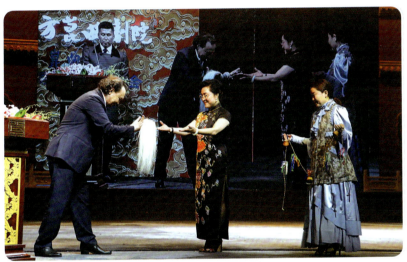
◀ 俄罗斯萨哈共和国文化部部长安德烈在"昆曲荣耀"精彩晚会上致辞并向杨凤一院长赠送礼物

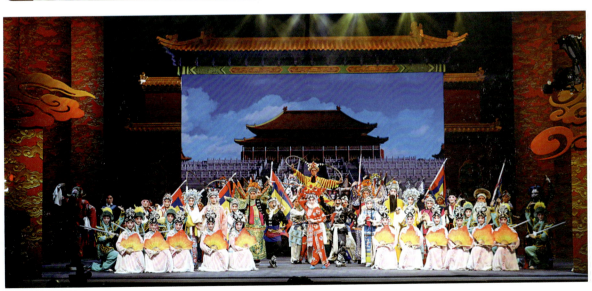
▲ "昆曲荣耀"精彩晚会，文风武韵精彩开场

联合国教科文组织北京代表处给北方昆曲剧院的贺信

UNESCO Beijing Office
Office of the Representative to Democratic People's Republic of Korea, Japan, Mongolia, People's Republic of China and Republic of Korea

联合国教科文组织驻华代表处
驻朝鲜民主主义人民共和国、日本国、蒙古国、中华人民共和国、大韩民国代表处

Ref: BEJ/DIR/2017/346　　　　　　　　　　　　　　　　　　　22 June 2017

Subject: Congratulatory messages to the Northern Kunqu Opera Theatre on its 60th Anniversary

Dear Mr. Yang,

I would like to express my sincere gratitude to your invitation to the celebration of the 60th Anniversary of the Northern Kunqu Opera Theatre to be held on 22 June 2017. Please accept my warmest congratulations on the excellent organization of this special event!

Kunqu Opera is one of the most ancient forms of Chinese opera still performed today. Its history can be traced to the late Yuan Dynasty and was further developed under the Ming dynasty (fourteenth to seventeenth centuries). And today, the Northern Kunqun Opera Theatre has made significant contribution helping Kunqu Opera find its roots in popular theatre, which has blend traditional and modern aesthetics to produce new and innovative interpretations of Kunqu Opera that capture today's audiences' preferences and tastes. I was indeed most happy to note the outstanding artistic achievements made by the Theatre which are so evidently showcased in this numerous fabulous shows.

As the only UN organization with a mandate in culture, UNESCO Beijing Office has devoted to and has been working on the conservation and promotion of intangible cultural heritage in its cluster countries, including Kunqu Opera of China. In 2001, it was proclaimed as a Masterpiece of the Oral and Intangible Heritage of Humanity and in 2008 was inscribed on the UNESCO Representative List of the Intangible Cultural Heritage of Humanity. UNESCO and Northern Kunqu Opera Theatre shared a common goal in the preservation, transmission, development and innovation of Kunqu Opera.

I would like to extend my congratulations again to the 60th Anniversary of the Northern Kunqu Opera Theatre, and I also wish to support the Theatre's efforts in working in close partnership with the government and enterprises in preserving and transmitting China's intangible cultural heritage through the Kunqu Opera to the younger generation. May I wish you every success in your endeavour to safeguard Kunqu Opera art!

Yours sincerely,

Marielza Oliveira
Director and Representative

Jianguomenwai
Waijiaogongyu 5-15-3
Beijing 100600, China
Tel: +86 10 65 32 28 28
Fax: +86 10 65 32 48 54
Email: beijing@unesco.org
www.unesco.org

▼ "昆曲荣耀"精彩晚会演出结束后合影

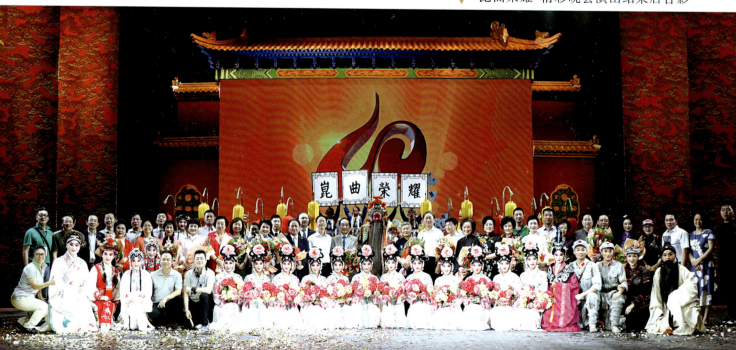

北方昆曲剧院 60 年历史

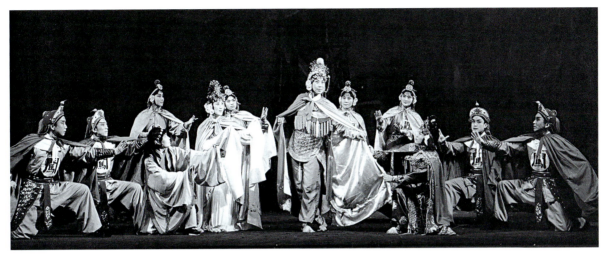

▲《血溅美人图》(主演:李淑君、白士林、蔡瑶铣、张毓雯、侯少奎、董瑶琴、韩建成、周万江、侯宝江;1980 年)

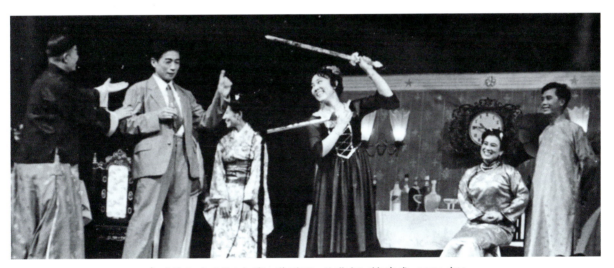

▲《共和之剑》(主演:洪雪飞、丛兆桓、韩建成;1981 年)

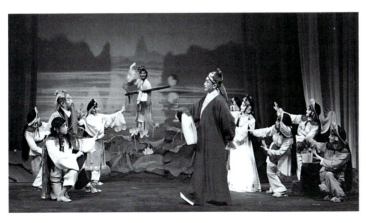

◀《春江琴魂》(主演:洪雪飞、马玉森、许凤山、陆焕英;1981 年)

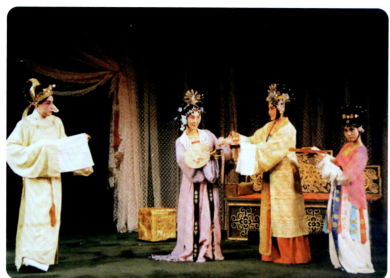

◀《南唐遗事》(主演：马玉森、侯少奎、洪雪飞、董瑶琴；1987年)

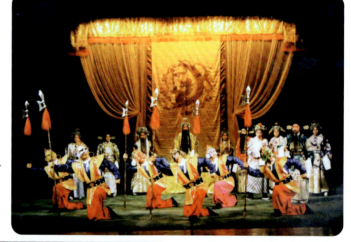

▶《南唐遗事》(主演：马玉森、侯少奎、洪雪飞、董瑶琴；1987年)

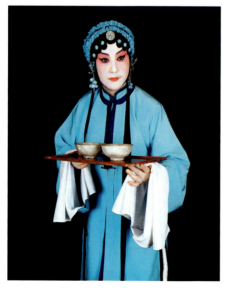

▲《琵琶记》(主演：蔡瑶铣、王振义、董瑶琴、周万江；1992年)

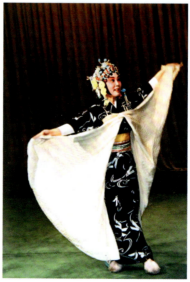

▲《夕鹤》(主演：洪雪飞、杨凤一、杨平友、周万江；1994年)

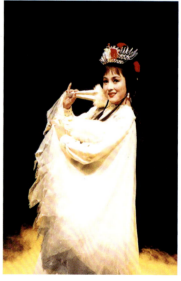

▲《夕鹤》(主演：洪雪飞、杨凤一、杨平友、周万江；1994年)

▲《宗泽交印》(主演：白士林、侯少奎、陈婉容、曹颖；1982年)

▲《水淹七军》(主演：侯少奎、董红钢、蔡瑶铣、曹颖；1995年)

▲《宦门子弟错立身》(主演：柯军、史红梅、魏春荣、张卫东、董萍；2003年)

▶ 大都版《西厢记》(主演：魏春荣、王振义、倪泓、白晓君；2008年、2011年)

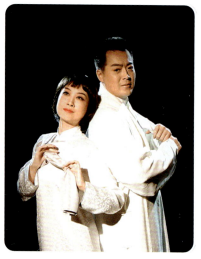
▲《陶然情》(主演：周好璐、杨帆；2009年、2011年)

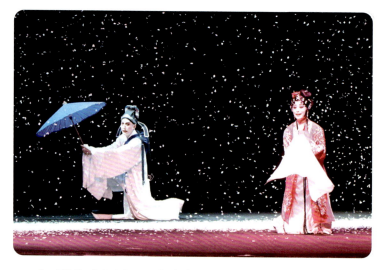
▲《影梅庵忆语——董小宛》(主演：邵天帅、施夏明、白晓君、马靖、刘亚琳、肖向平；2014年)

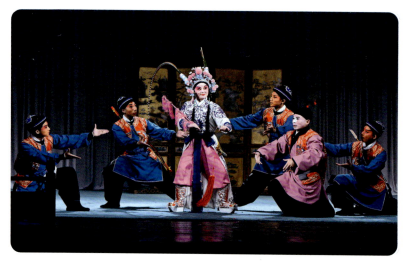
▲《白兔记·咬脐郎》(主演：刘巍、张惠、张欢、海军、张暖；2014年)

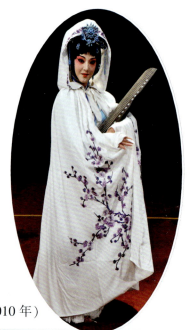
▶《续琵琶》(主演：魏春荣、邵峥、许乃强、海军、王丽媛；2010年)

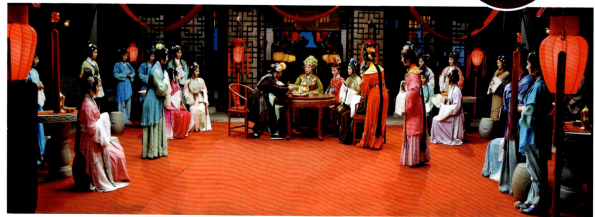
▲《红楼梦》(主演：朱冰贞、邵天帅、翁佳慧、施夏明、王丽媛、魏春荣、白晓君、王英会等；2011年)

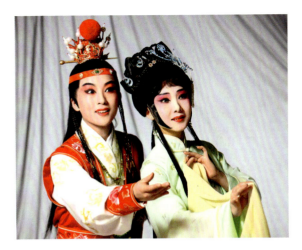

▲《红楼梦》(主演:朱冰贞、邵天帅、翁佳慧、施夏明、王丽媛、魏春荣、白晓君、王英会等;2011年)

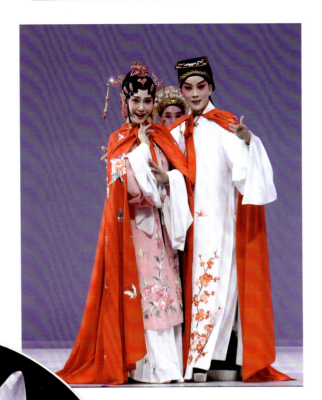

▲ 大都版《牡丹亭》(主演:朱冰贞、翁佳慧;2014年)

▲《李清照》(主演:顾卫英、肖向平、张贝勒、许乃强、徐鸣璐;2015年)

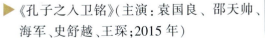

▶《孔子之入卫铭》(主演:袁国良、邵天帅、海军、史舒越、王琛;2015年)

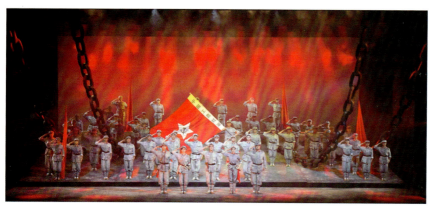

《飞夺泸定桥》(主演：杨帆、朱冰贞、翁佳慧、刘恒、海军、董红钢、李欣；2016年)

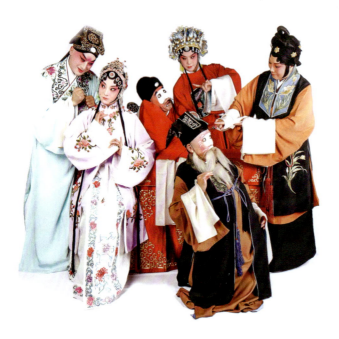

《狮吼记》(主演：魏春荣、邵峥、许乃强、田信国、张暖、白晓君；2016年)

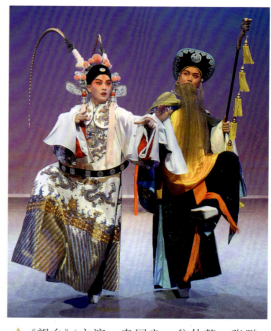

《望乡》(主演：袁国良、翁佳慧、张鹏；2016年)

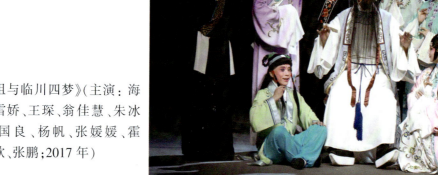

《汤显祖与临川四梦》(主演：海军、于雪娇、王琛、翁佳慧、朱冰贞、袁国良、杨帆、张媛媛、霍鑫、李欣、张鹏；2017年)

特载 2：上海昆剧团建团 40 周年纪念活动

上海昆剧团建团 40 周年纪念活动演出季

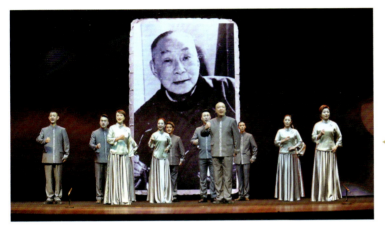

▶ 上海昆剧团建团 40 周年庆祝专场，昆三班、昆四班、昆五班同台清唱（2 月 23 日；上海大剧院）

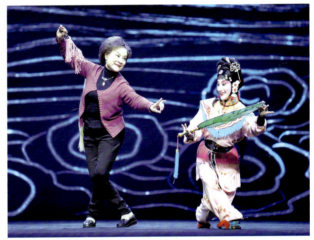

◀ 上海昆剧团建团 40 周年庆祝专场，王芝泉表演《借扇》片段（2 月 23 日；上海大剧院）

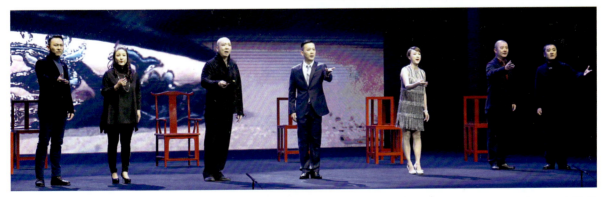

▲ 上海昆剧团建团 40 周年庆祝专场，昆三班（左起季云峰、丁芸、吴双、张咏亮、倪一弘、胡刚、孙敬华）表演《远望》合唱（2 月 23 日；上海大剧院）

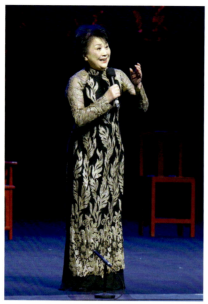
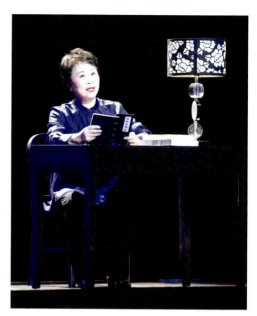

上海昆剧团建团40周年庆祝专场,梁谷音清唱《琵琶行》片段（2月23日;上海大剧院）

上海昆剧团建团40周年庆祝专场,岳美缇表演《司马相如》片段(2月23日;上海大剧院)

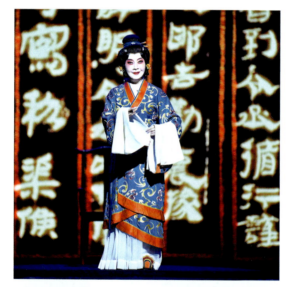

上海昆剧团建团40周年庆祝专场,张静娴表演《班昭》片段(2月23日;上海大剧院)

上海昆剧团建团40周年庆祝专场,昆五班表演武戏片段(2月23日;上海大剧院)

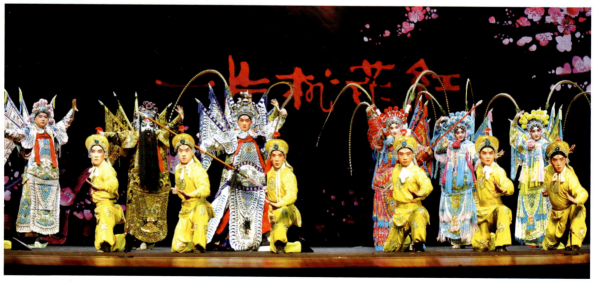

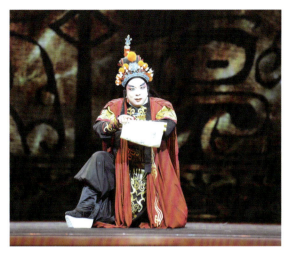
▲ 上海昆剧团建团40周年庆祝专场,吴双表演《川上吟》片段(2月23日;上海大剧院)

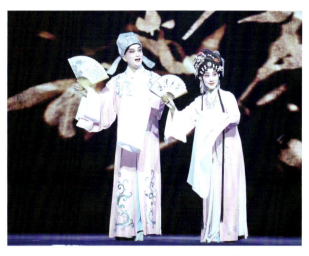
▲ 上海昆剧团建团40周年庆祝专场,黎安、沈昳丽表演《紫钗记》片段(2月23日;上海大剧院)

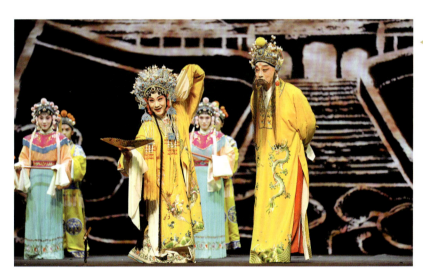
◀ 上海昆剧团建团40周年庆祝专场,蔡正仁、余彬表演《长生殿·小宴》片段(2月23日;上海大剧院)

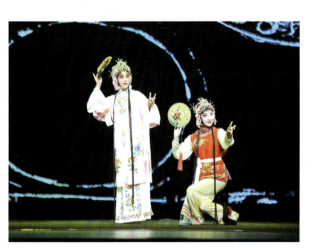
▲ 上海昆剧团建团40周年庆祝专场,罗晨雪、周亦敏表演《游园》片段(2月23日;上海大剧院)

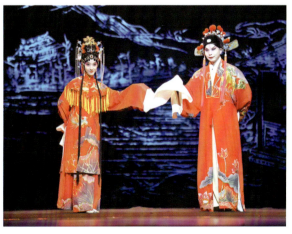
▲ 上海昆剧团建团40周年庆祝专场,卫立、蒋珂表演《南柯梦记》片段(2月23日;上海大剧院)

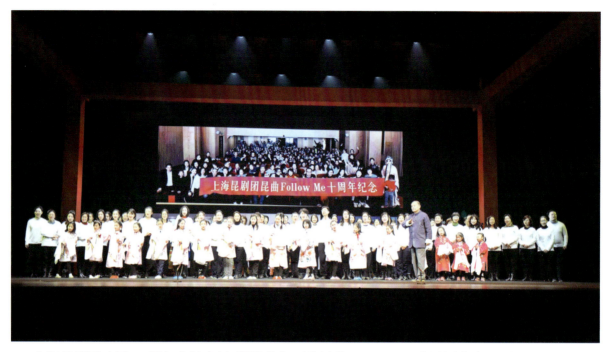

▲ 上海昆剧团建团40周年庆祝专场,顾铁华与百位昆曲Follow Me学员同台演唱【皂罗袍】(2月23日;上海大剧院)

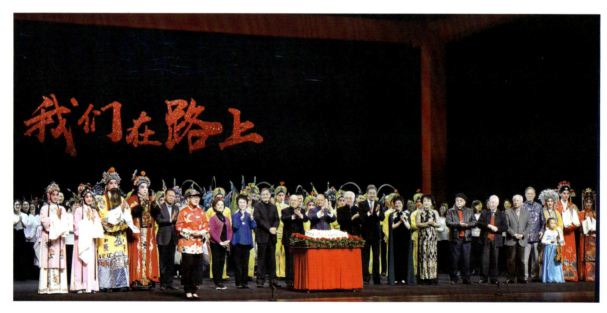

▲ 上海昆剧团建团40周年庆祝专场集体合影(2月23日;上海大剧院)

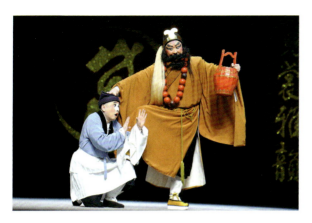

▲ 上海昆剧团建团40周年经典折子戏专场Ⅰ，刘瑶轩、王翔演出《虎囊弹·醉打山门》(2月24日；上海大剧院)

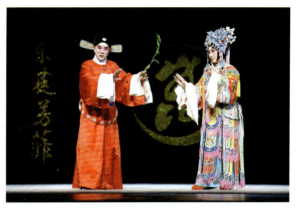

▲ 上海昆剧团建团40周年经典折子戏专场Ⅰ，王芳、赵文林演出《紫钗记·折柳阳关》(2月24日；上海大剧院)

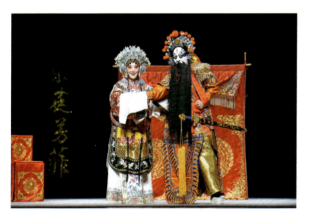

▲ 上海昆剧团建团40周年经典折子戏专场Ⅰ，魏春荣、张鹏演出《铁冠图·刺虎》(2月24日；上海大剧院)

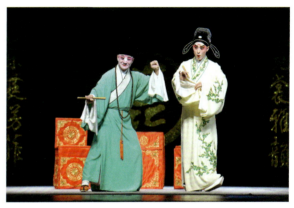

▲ 上海昆剧团建团40周年经典折子戏专场Ⅰ，施夏明、李鸿良演出《西厢记·游殿》(2月24日；上海大剧院)

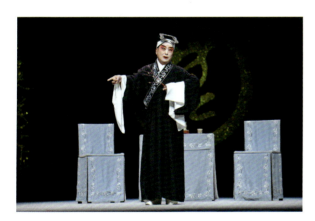

▲ 上海昆剧团建团40周年经典折子戏专场Ⅰ，汪世瑜演出《西园记·夜祭》(2月24日；上海大剧院)

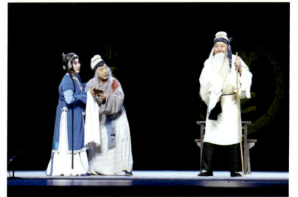

▲ 上海昆剧团建团40周年经典折子戏专场Ⅰ，计镇华、梁谷音、张铭荣演出《琵琶记·吃糠遗嘱》(2月24日；上海大剧院)

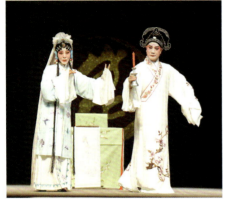

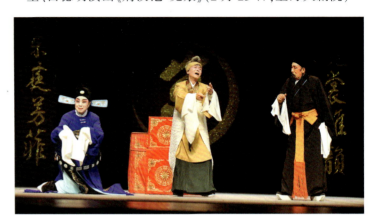

▲ 上海昆剧团建团40周年经典折子戏专场Ⅱ，龚隐雷、钱振荣演出《牡丹亭·幽媾》(2月25日；上海大剧院)

▼ 上海昆剧团建团40周年经典折子戏专场Ⅱ，林媚媚、黄宗生、吕德明演出《荆钗记·见娘》(2月25日；上海大剧院)

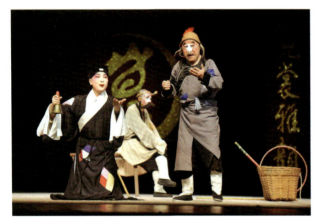

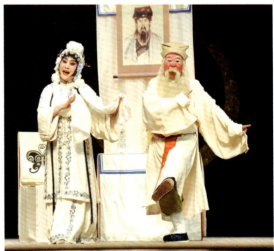

◀ 上海昆剧团建团40周年经典折子戏专场Ⅱ，张铭荣、汤建华、谭许亚演出《绣襦记·教歌》(2月25日；上海大剧院)

▶ 上海昆剧团建团40周年经典折子戏专场Ⅱ，梁谷音、刘异龙演出《蝴蝶梦·说亲》(2月25日；上海大剧院)

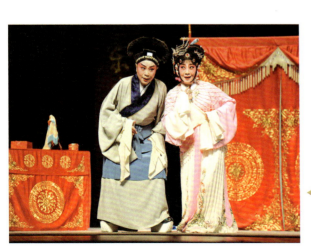

◀ 上海昆剧团建团40周年经典折子戏专场Ⅱ，岳美缇、张静娴演出《占花魁·受吐》(2月25日；上海大剧院)

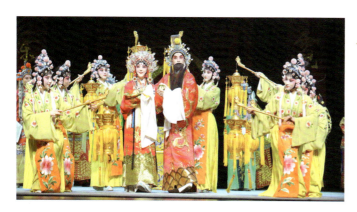

▶上海昆剧团建团40周年明星版《长生殿》,魏春荣、倪徐浩演出《定情》(2月26日;上海大剧院)

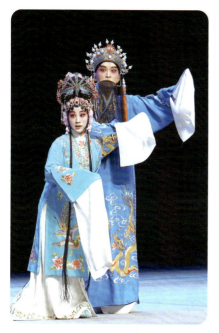

▶上海昆剧团建团40周年明星版《长生殿》,史依弘演出《贵妃醉酒》(2月26日;上海大剧院)

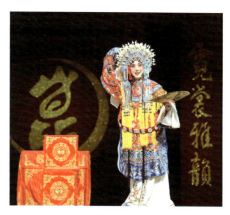

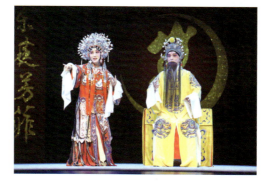

▶上海昆剧团建团40周年明星版《长生殿》,王芳、黎安演出《絮阁》(2月26日;上海大剧院)

▲上海昆剧团建团40周年明星版《长生殿》,黎安、罗晨雪演出《密誓》(2月26日;上海大剧院)

▶上海昆剧团建团40周年明星版《长生殿》,蔡正仁、张静娴演出《惊变》(2月26日;上海大剧院)

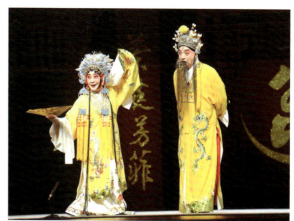

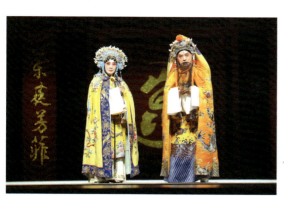

▶上海昆剧团建团40周年明星版《长生殿》,蔡正仁、张静娴演出《埋玉》(2月26日;上海大剧院)

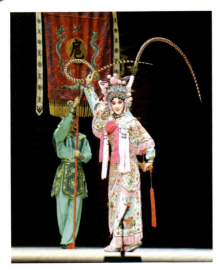

▲ 上海昆剧团建团40周年京昆武戏专场,钱瑜婷演出《扈家庄》(2月27日;上海大剧院)

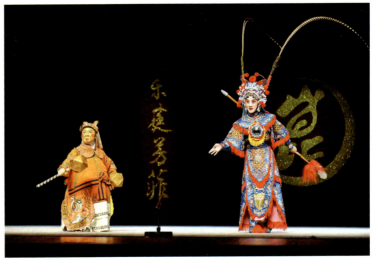

▲ 上海昆剧团建团40周年京昆武戏专场,杨亚男、张前仓演出《扈家庄》(2月27日;上海大剧院)

◀ 上海昆剧团建团40周年京昆武戏专场,娄云啸演出《盗甲》(2月27日;上海大剧院)

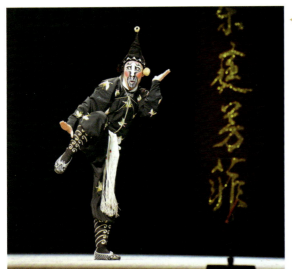

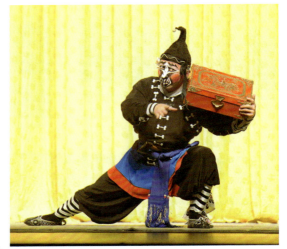

▲ 上海昆剧团建团40周年京昆武戏专场,郝杰演出《盗甲》(2月27日;上海大剧院)

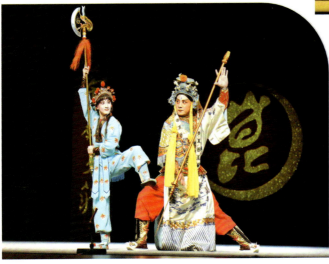

◀ 上海昆剧团建团40周年京昆武戏专场,赵文英、丁晓春演出《劈山救母》(2月27日;上海大剧院)

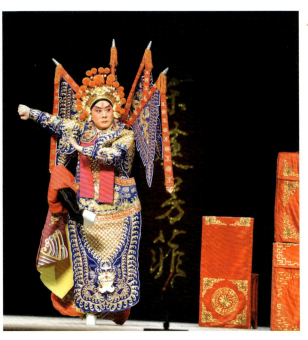

▶ 6 上海昆剧团建团 40 周年京昆武戏专场，奚中路演出《挑滑车》(2 月 27 日；上海大剧院）

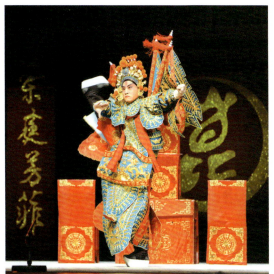

▲ 上海昆剧团建团 40 周年京昆武戏专场，贾喆演出《挑滑车》(2 月 27 日；上海大剧院）

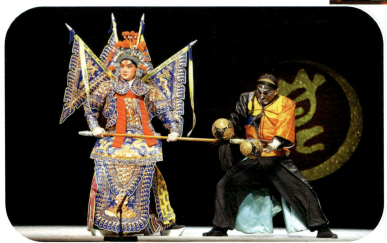

▲ 上海昆剧团建团 40 周年京昆武戏专场，张艺严演出《挑滑车》(2 月 27 日；上海大剧院）

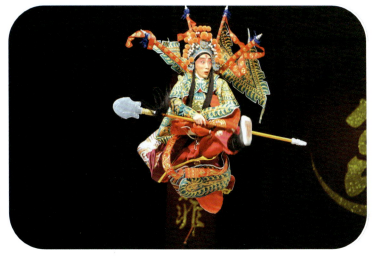

▶ 上海昆剧团建团 40 周年京昆武戏专场，王玺龙演出《挑滑车》(2 月 27 日；上海大剧院）

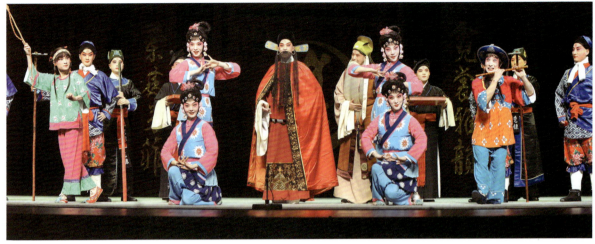

▲ 上海昆剧团建团40周年明星反串版《牡丹亭》，倪徐浩演出《劝农》（2月28日；上海大剧院）

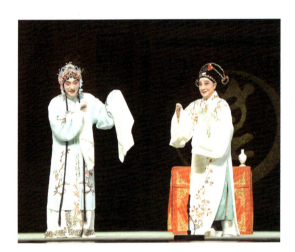

▲ 上海昆剧团建团40周年明星反串版《牡丹亭》，蔡正仁、张静娴演出《惊梦》（2月28日；上海大剧院）

▲ 上海昆剧团建团40周年明星反串版《牡丹亭》，黎安演出《寻梦》（2月28日；上海大剧院）

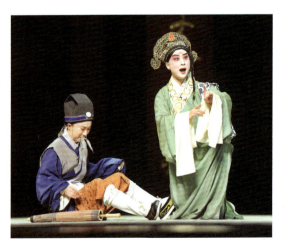

◀ 上海昆剧团建团40周年明星反串版《牡丹亭》，倪一弘、罗晨雪演出《旅寄》（2月28日；上海大剧院）

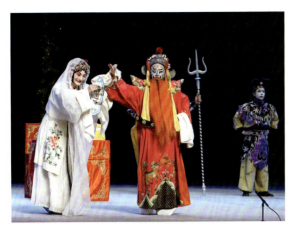
▲ 上海昆剧团建团40周年明星反串版《牡丹亭》,陈莉、胡刚演出《冥判》(2月28日;上海大剧院)

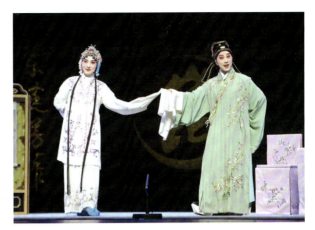
▲ 上海昆剧团建团40周年明星反串版《牡丹亭》,沈昳丽、季云峰演出《欢挠》(2月28日;上海大剧院)

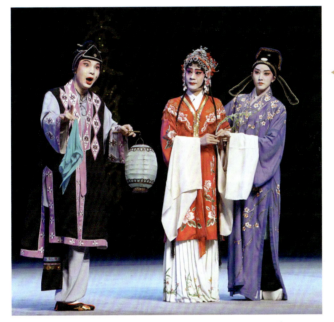
◀ 上海昆剧团建团40周年明星反串版《牡丹亭》,侯哲、蒋珂、卫立演出《掘坟回生》(2月28日;上海大剧院)

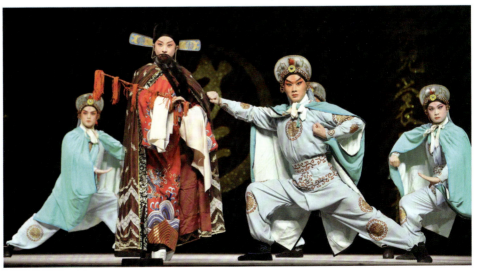
▶ 上海昆剧团建团40周年明星反串版《牡丹亭》,余彬演出《移镇》(2月28日;上海大剧院)

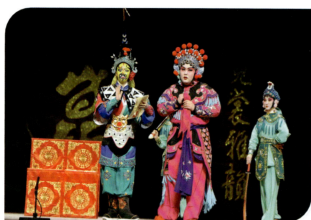

▲ 上海昆剧团建团40周年明星反串版《牡丹亭》,汤泼泼、安新宇演出《寇间·折寇》(2月28日;上海大剧院)

▼ 上海昆剧团建团40周年明星反串版《牡丹亭》,缪斌演出《索元·硬拷》(2月28日;上海大剧院)

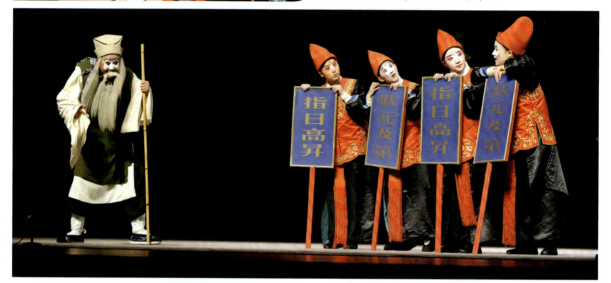

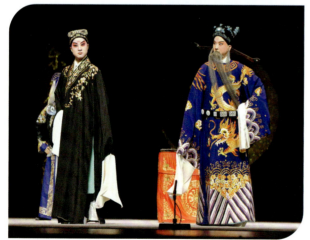

▲ 上海昆剧团建团40周年明星反串版《牡丹亭》,罗晨雪、胡维露演出《索元·硬拷》(2月28日;上海大剧院)

▶ 上海昆剧团建团40周年明星反串版《牡丹亭》,吴双、沈昳丽演出《圆驾》(2月28日;上海大剧院)

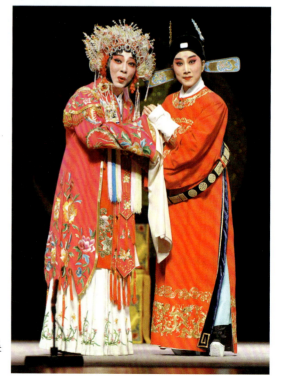

霓裳雅韵·兰庭芳菲
上海昆剧团建团四十周年系列演出日程安排

1. **庆祝专场** 2月23日（正月初八）
时长：约2小时，无中场休息
主演：上海昆剧团五班三代全体演职人员

2. **经典折子戏专场Ⅰ** 2月24日（正月初九）
时长：约3小时，中场休息10分钟
《虎囊弹·醉打山门》 湖南省昆剧团 刘瑶轩、王翔
《紫钗记·折柳阳关》 江苏省苏州昆剧院 王芳、赵文林
《铁冠图·刺虎》 北方昆曲剧院 魏春荣、张鹏
《西厢记·游殿》 江苏省演艺集团昆剧院 施夏明、李鸿良
《西园记·夜祭》 浙江昆剧团 汪世瑜
《琵琶记·吃糠遗嘱》 上海昆剧团 计镇华、梁谷音、张铭荣

3. **经典折子戏专场Ⅱ** 2月25日（正月初十）
时长：约3小时，中场休息10分钟
《牡丹亭·幽媾》 江苏省演艺集团昆剧院 龚隐雷、钱振荣
《荆钗记·见娘》 永嘉昆剧团 林媚媚、黄宗生、吕德明
《绣襦记·教歌》 上海昆剧团、浙江昆剧团 张铭荣、汤建华
《蝴蝶梦·说亲》 上海昆剧团 梁谷音、刘异龙
《占花魁·受吐》 上海昆剧团 岳美缇、张静娴、孙敬华、胡刚

4. **明星版《长生殿》** 2月26日（正月十一）
时长：约2小时45分钟，中场休息10分钟
主演：蔡正仁、张静娴、史依弘（上京）、王芳（苏昆）、魏春荣（北昆）、黎安、罗晨雪、倪徐浩等

5. **京昆武戏专场** 2月27日（正月十二）
时长：约2小时30分钟，中场休息10分钟
《扈家庄》 钱瑜婷、杨亚男
《盗甲》 娄云啸、郝杰
《劈山救母》 赵文英、丁晓春、吴双
《挑滑车》 奚中路、张艺严、贾喆、王玺龙

6. **明星反串版《牡丹亭》** 2月28日（正月十三）
时长：约2小时45分钟，无中场休息

▲"霓裳雅韵·兰庭芳菲"上海昆剧团建团40周年系列演出海报

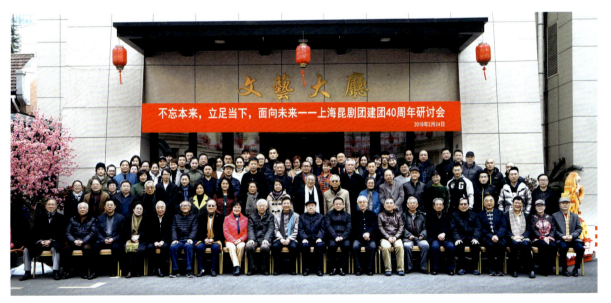

▲"不忘本来，立足当下，面向未来——上海昆剧团建团40周年研讨会"合影（2月24日；上海市文联文艺大厅）

上海昆剧团40年成就

一、国家舞台艺术精品工程

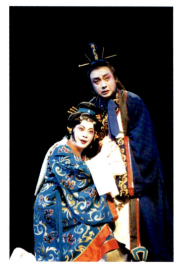

▲《班昭》(编剧:罗怀臻;导演:杨小青、张铭荣;主演:张静娴、蔡正仁;2001年首演)

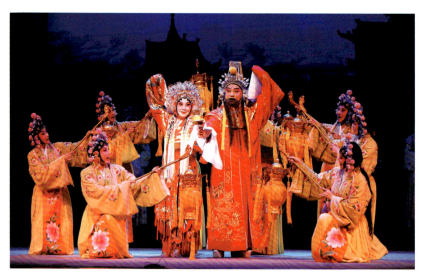

▲精华版《长生殿》(演出本整理:唐斯复;总导演:曹其敬;主演:蔡正仁、张静娴、刘异龙、方洋、吴双、缪斌、倪泓等;2009年首演)

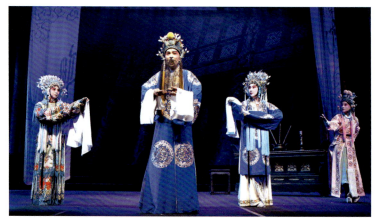

▶《景阳钟》(编剧:周长赋;导演:谢平安;主演:黎安、余彬、缪斌等;2012年首演)

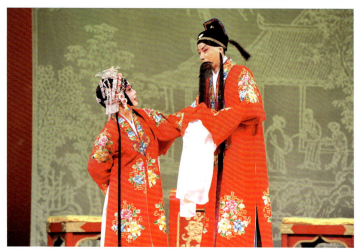

◀《临川四梦·邯郸记》(剧本整理改编:王仁杰;导演:谢平安、张铭荣;主演:梁谷音、蓝天、陈莉;2016年首演)

上海昆剧团获奖说明

01 《班昭》

"国家舞台艺术精品工程"10 大精品剧目奖
中国戏曲学会奖
中共中央宣传部第九届精神文明建设"五个一工程"入选作品奖
第 10 届文华新剧目奖
全国优秀剧目展演

02 精华版《长生殿》

"国家舞台艺术精品工程"重点资助剧目
第 13 届文华大奖
第 4 届中国昆剧艺术节优秀剧目奖
文化部全国 10 大优秀剧目

03 《景阳钟》

"国家舞台艺术精品工程"重点资助剧目
中国戏曲学会奖
第 14 届文华奖优秀剧目奖
第 5 届中国昆剧艺术节优秀剧目奖

04 《邯郸记》

"国家舞台艺术精品创作扶持工程"重点扶持剧目
第 12 届文华奖剧目奖
第 3 届中国昆剧艺术节优秀剧目奖

二、梅花奖

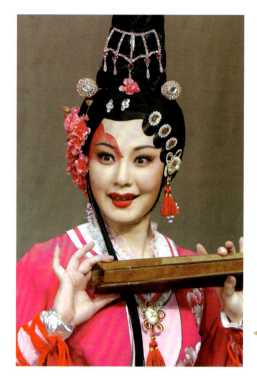

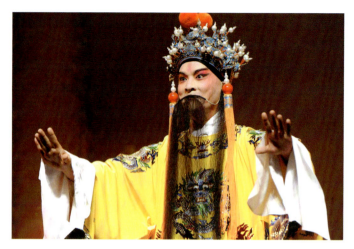

▲《景阳钟》(编剧:周长赋;导演:谢平安;2012 年首演)主演黎安获第 26 届中国戏剧梅花奖

◀《一片桃花红》(编剧:罗怀臻;导演:张曼君;2006 年首演)主演谷好好获第 23 届中国戏剧梅花奖

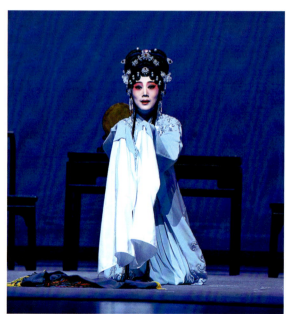

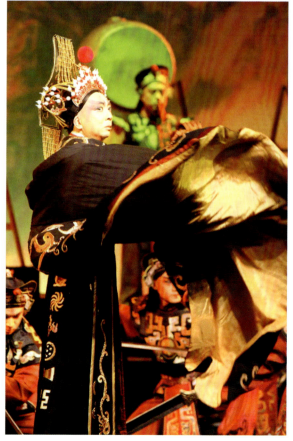

▲《紫钗记》(剧本整理改编:唐葆祥;导演:郭宇、张铭荣;2016 年首演)主演沈昳丽获第 28 届中国戏剧梅花奖

▶《川上吟》(编剧:吕育忠;导演:李利宏、张铭荣;2014 年首演)主演吴双获第 27 届中国戏剧梅花奖

三、临川四梦

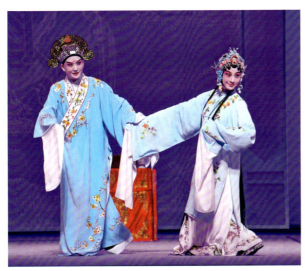

◀《牡丹亭》(主演:张洵澎、梁谷音、沈昳丽、余彬、罗晨雪、蔡正仁、黎安、胡维露、吴双、倪泓等)

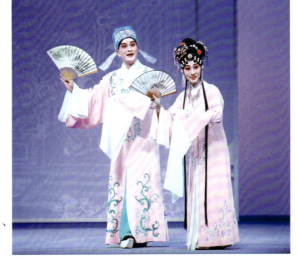

▶《紫钗记》(剧本整理改编:唐葆祥;导演:郭宇、张铭荣;主演:黎安、沈昳丽;2016年首演)

◀《邯郸记》(剧本整理改编:王仁杰;导演:谢平安、张铭荣;主演:梁谷音、蓝天、陈莉;2016年首演)

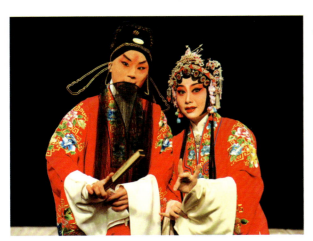

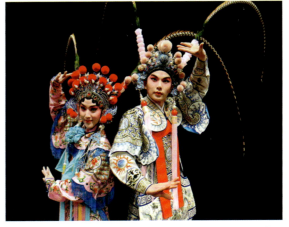

▶《南柯梦记》(剧本缩编:张福海;导演:沈斌、沈矿;主演:卫立、蒋珂;2016年首演)

四、《长生殿》(四本)

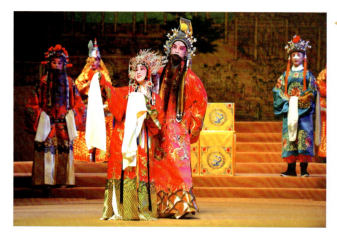

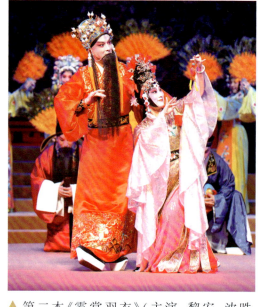

◀ 第一本《钗盒情定》(主演:倪徐浩、罗晨雪;6月8日;广州大剧院)

▲ 第二本《霓裳羽衣》(主演:黎安、沈昳丽;6月9日;广州大剧院)

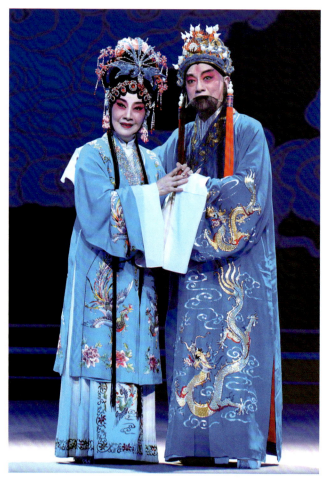

▲ 第三本《马嵬惊变》(主演:蔡正仁、张静娴;6月10日;广州大剧院)

▶ 第四本《月宫重圆》(主演:卫立、余彬;6月11日;广州大剧院)

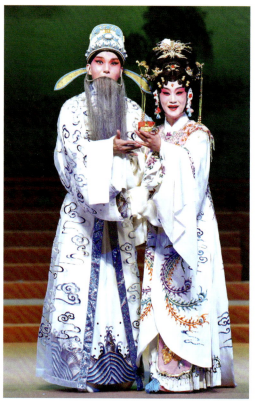

五、其他重要活动

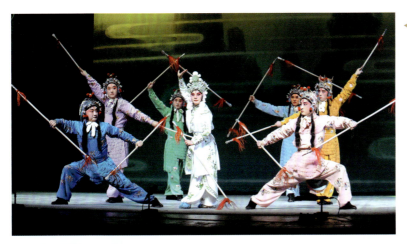

◀《雷峰塔》(主演：谷好好等；2009 年)

▲ "兰馨辉耀一甲子——昆大班从艺六十周年系列演出活动"合影(2014 年 5 月 17 日；上海天蟾逸夫舞台)

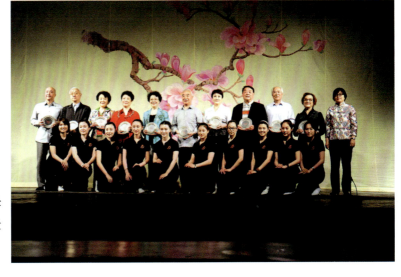

▶ 2015 年 5 月 18 日昆曲学馆制开馆演出合影(上海天蟾逸夫舞台)

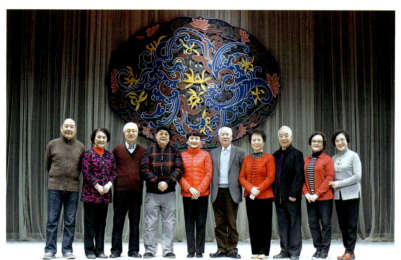

庆祝上昆建团40周年,10位国宝级老艺术家合影（左起计镇华、梁谷音、蔡正仁、刘异龙、张洵澎、方洋、岳美缇、张铭荣、王芝泉、张静娴;2017年12月）

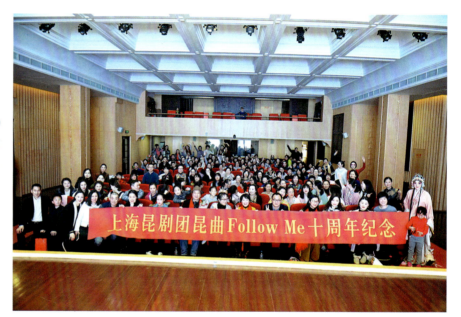

昆曲 Follow Me 10周年汇报演出（2017年12月；俞振飞昆曲厅）

▲ 上海昆剧团全团合影（2017年12月）

北方昆曲剧院 2017 年度各项活动

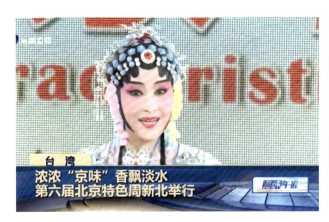
▲ 2月7日—17日在台湾地区演出的新闻报道

▲ 2月7日—17日在台湾地区演出时演职人员合影

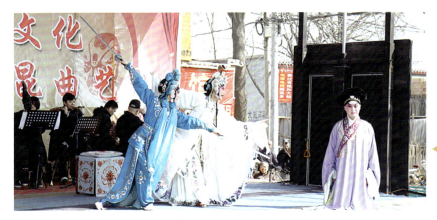
◀ 北方昆曲剧院至高阳河西村演出《白蛇传·断桥》(3月18日)

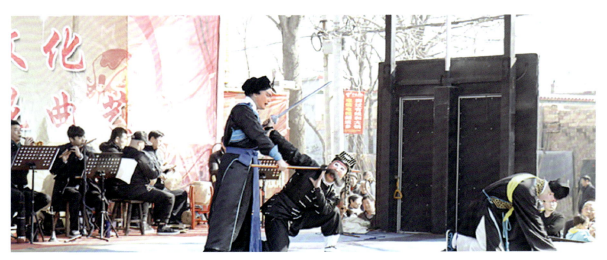
▲ 北方昆曲剧院至高阳河西村演出《寿荣华·夜巡》(3月18日)

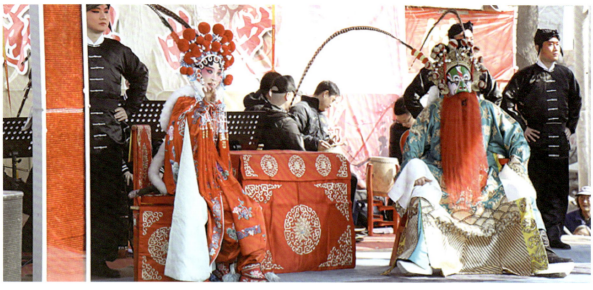

▲ 北方昆曲剧院至高阳河西村演出《通天犀·坐山》(3月18日)

▲ 侯派艺术培训班开班后，侯少奎先生为培训班学员教授《单刀会》

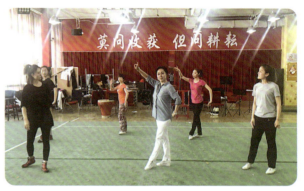

▲ 北方昆曲剧院杨凤一院长百忙之中为"荣庆学堂"学生教授《天罡阵》

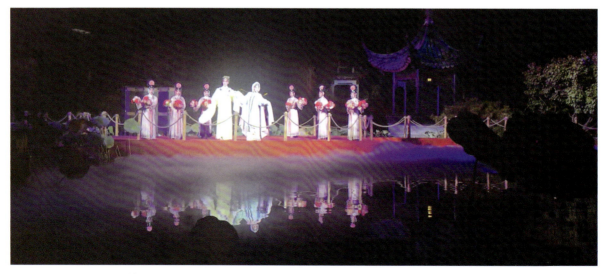

▲ 在园博园实景演出《牡丹亭》(邵天帅饰杜丽娘，王琛饰柳梦梅；9月30日)

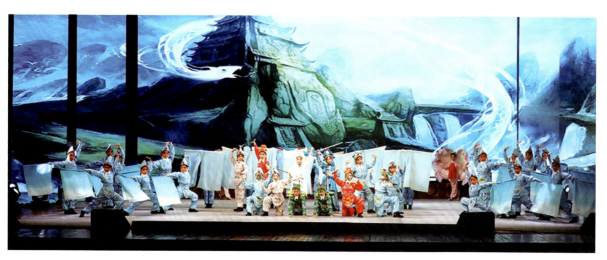

▲ "兰苑新芳 北昆在行动"——高参小成果汇报,演出《白蛇传·水斗》(12月20日)

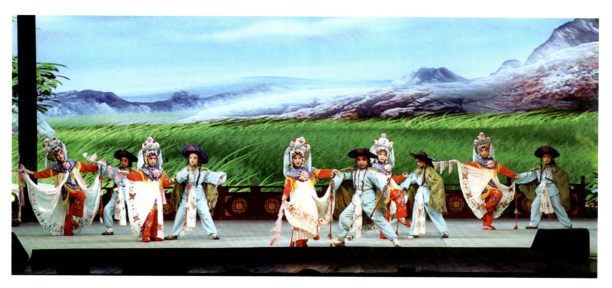

▲ "兰苑新芳 北昆在行动"——高参小成果汇报,演出《小放牛》(12月20日)

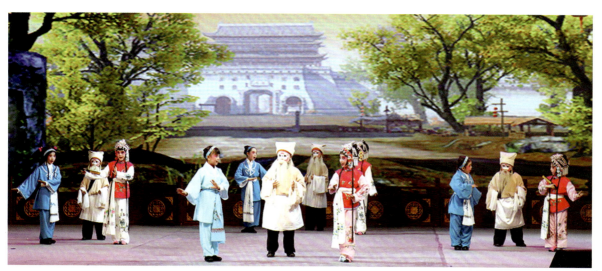

▲ "兰苑新芳 北昆在行动"——高参小成果汇报,演出《胖姑学舌》(12月20日)

上海昆剧团2017年度各项活动

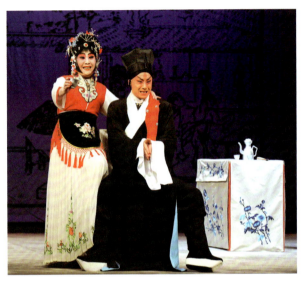
▲ 在逸夫舞台演出昆剧《潘金莲》(3月25日)

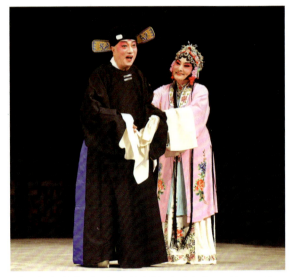
▲ 在逸夫舞台演出昆剧《贩马记》(3月26日)

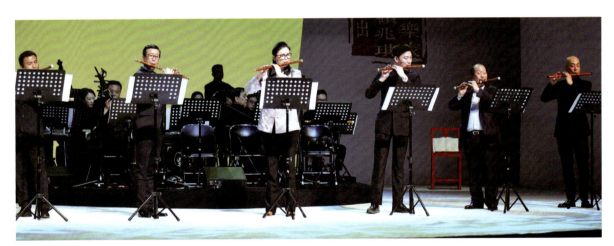
▲ "水流云在"——昆曲音乐家辛清华、顾兆琪纪念演出(创意、导演:俞鳗文;4月2日;逸夫舞台)

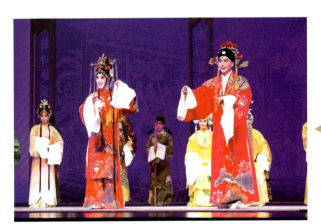
◀ 4月7日,上海昆剧团卫立、蒋珂凭借《南柯梦记》分获第27届上海白玉兰戏剧表演艺术奖新人主角奖和新人配角奖。上海京剧院蓝天凭借昆剧《邯郸记》获第27届上海白玉兰戏剧表演艺术奖主角奖。图为《南柯梦记》剧照

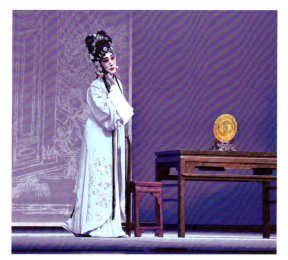
▲《紫钗记》剧照(剧本整理改编:唐葆祥;导演:郭宇、张铭荣;主演:沈昳丽、黎安;主笛:杨子银;5月19日;广东演艺中心大剧院)

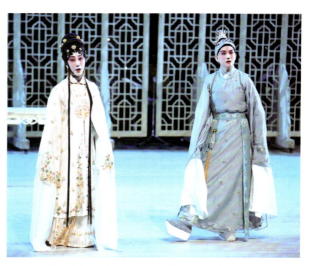
▲《红楼别梦》首演剧照(编剧:罗倩;导演:徐春兰;主演:沈昳丽、胡维露;主笛:钱寅;8月3日—4日;上海交响乐团音乐厅)

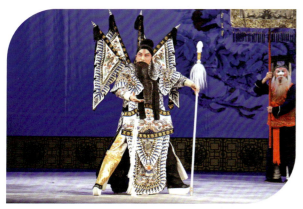
▲ 上海昆剧团"学馆制"开办第二年汇报演出,图为《沉江》剧照(主演:贾喆;8月7日;上海天蟾逸夫舞台)

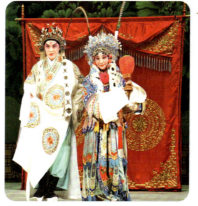
▲ 上海昆剧团"学馆制"开办第二年汇报演出,图为《百花赠剑》剧照(主演:蒋诗佳、倪徐浩;8月7日;上海天蟾逸夫舞台)

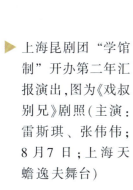
▶ 上海昆剧团"学馆制"开办第二年汇报演出,图为《戏叔别兄》剧照(主演:雷斯琪、张伟伟;8月7日;上海天蟾逸夫舞台)

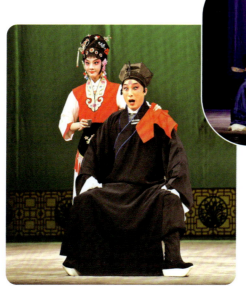
▲ 上海昆剧团"学馆制"开办第二年汇报演出,图为《乔醋》剧照(主演:卫立、罗晨雪;8月7日;上海天蟾逸夫舞台)

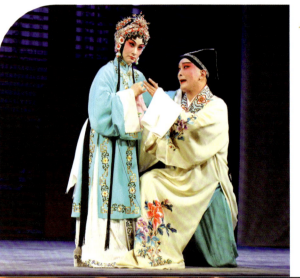

▲ 上海昆剧团"学馆制"开办第二年汇报演出，图为《狮吼记》剧照（主演：黎安、余彬；8月8日；上海天蟾逸夫舞台）

▼ 为庆祝中希建交45周年，上昆赴希腊演出《雷峰塔》和折子戏专场（复排导演：赵磊；主演：谷好好、黎安等；主笛：杨子银；8月29日；希腊国家歌剧院新建大厅斯塔夫罗斯·尼阿克斯基金会文化中心）

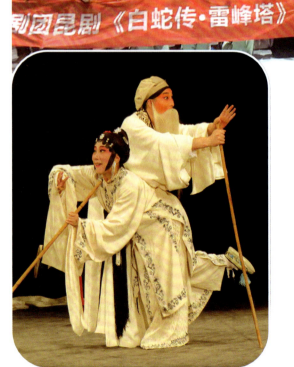

▲《椅子》应邀赴俄罗斯萨马拉州参加金萝卜戏剧节（编剧：俞霞婷；导演：倪广金；主演：沈昳丽、张伟伟；主笛：张思炜；9月12日—13日；俄罗斯萨马拉"SamArt"剧院）

▲ 9月24日，3D昆剧电影《景阳钟》参加在温哥华举行的第二届加拿大金枫叶国际电影节，夺得最佳戏曲影片奖、最佳戏曲导演奖

▶《长安雪》首演(编剧:闫小平;导演:沈矿;主演:倪徐浩、袁佳;主笛:叶倚楼;10月25日;上海戏剧学院)

▼10月20日—22日,《椅子》赴阿尔巴尼亚参加斯坎帕国际当代戏剧节。驻阿尔巴尼亚大使姜瑜观看演出并合影留念

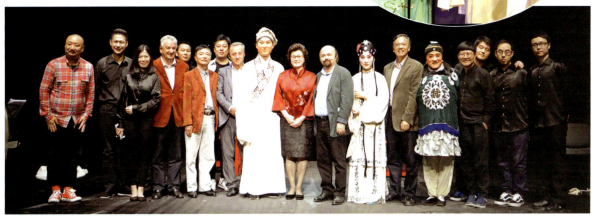

◀上海昆剧团赴海南省各高校开展2017年度"高雅艺术进校园"活动,演出经典剧目《墙头马上》

▼为纪念中日邦交正常化45周年,上昆与上京赴日本与日本能乐同台演出《长生殿》(主演:蔡正仁、张静娴、黎安、余彬等;12月20日;日本东京国立能乐堂)

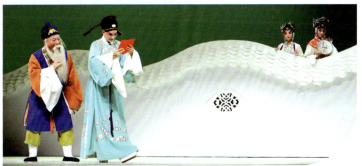

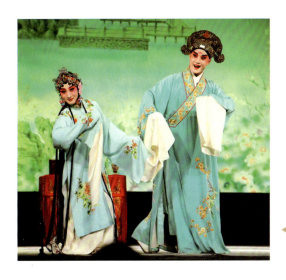

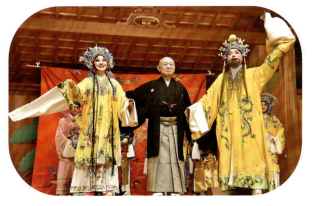

◀上海昆剧团赴河南省各高校开展2017年度"高雅艺术进校园"活动,演出经典剧目《牡丹亭》

江苏省昆剧院 2017 年度各项活动

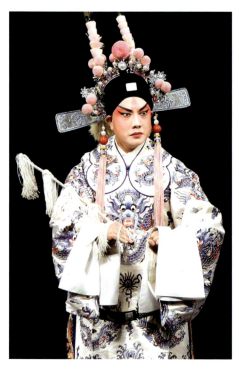

▲ 2月19日，钱振荣在江南剧场举办个人第15次专场演出，演出剧目为《牧羊记·望乡》《水浒记·活捉》《铁冠图·撞钟、分宫》

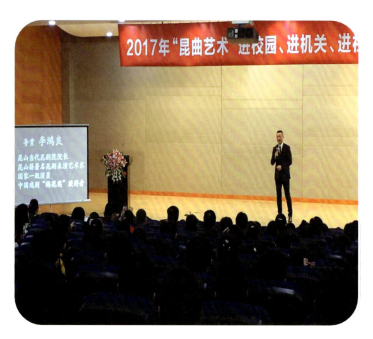

▲ 3月27日，昆曲艺术进校园、进机关、进社区、进企业"四进"活动在昆山青阳港实验学校启动。3个月的时间，江苏省演艺集团昆剧院派遣数十位昆曲表演艺术家走进70所学校、12家机关、12个社区、6家企业，举办了上百场演出

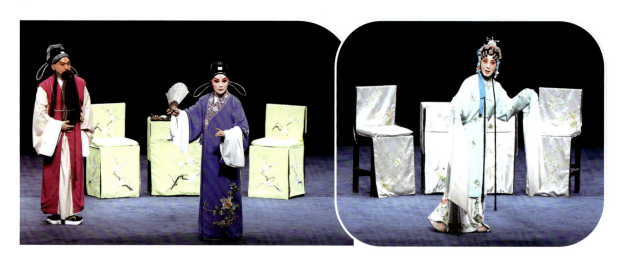

▲ 4月14日、15日，"春风上巳天《桃花扇》全本VS选场"在北京大学百周年纪念讲堂拉开全国巡演的大幕。省昆首次以全本与折子戏的形式，将经典剧目从宏观与微观的角度呈现在舞台之上

江苏省昆剧院 2017 年度各项活动

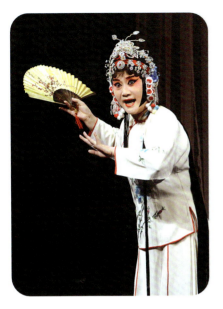

6月10日、17日，丛海燕、钱冬霞分别在兰苑剧场举办首次个人专场演出

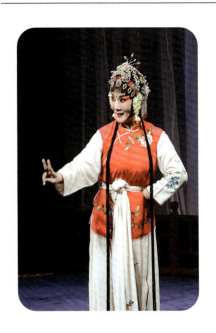

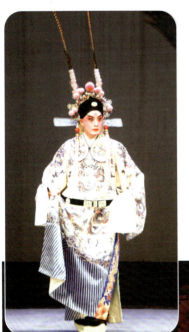

11月1日—14日，省昆参加江苏省演艺集团首届"黄孝慈戏剧奖"青年演员大赛，施夏明、徐思佳、周鑫、孙晶分获戏剧奖，赵于涛、钱伟分获入围奖

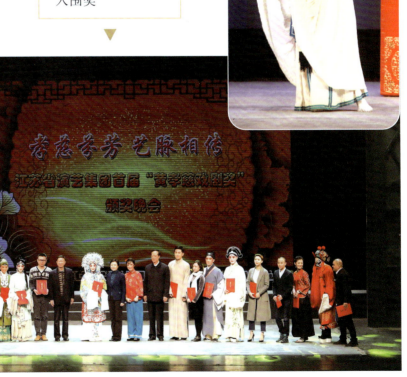

重 要 活 动

▲ 参加国家艺术基金2017年度艺术人才培养项目"南昆表演人才培训班"开班仪式的领导及部分师生合影（12月18日；省昆剧院明伦堂前）

▲ 张弘老师在授课（12月19日；省昆剧院兰苑剧场）

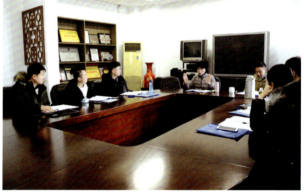

▲ 石小梅老师在授课（12月20日；摄于昆剧院会议室）

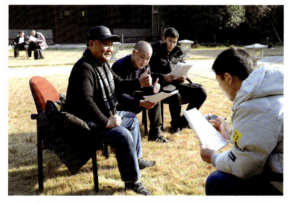

▲ 赵坚老师在授课（12月22日；省昆剧院明伦堂前）

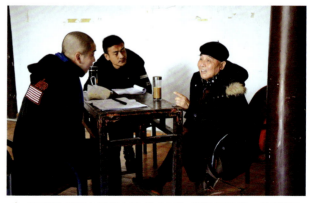

▲ 张寄蝶老师在授课（12月26日；省昆剧院第一排练场）

浙江昆剧团 2017 年度各项活动

◀《钟楼记》新闻发布会

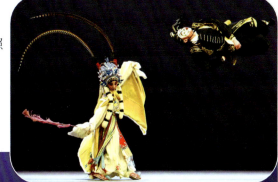

▶《钟楼记》剧照（胡娉饰梅腊朵，俞志青饰柯洛宾，田漾饰葛岚谷）

▶ 518 传承演出季演出剧照

▼ 518 传承演出季演出结束合影

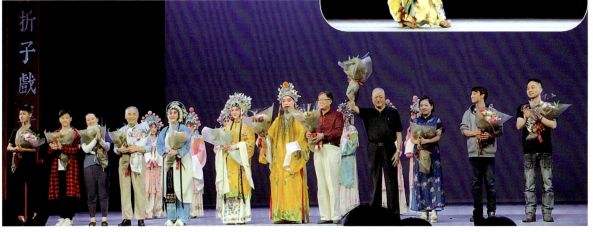

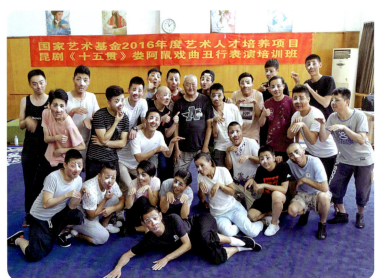

国家艺术基金 2016 年度艺术人才培养项目"昆剧《十五贯》娄阿鼠戏曲丑行表演培训班"化妆课合影

浙江昆剧团在育才中学活动

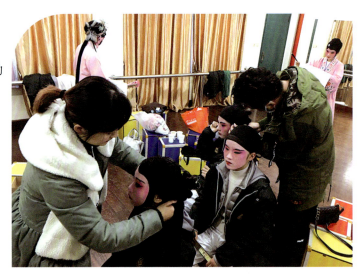

"喜迎十九大 幽兰绽新芽"——浙江昆剧团·杭州京都小学"昆曲进校园"战略合作启动仪式（摄影：周玺）

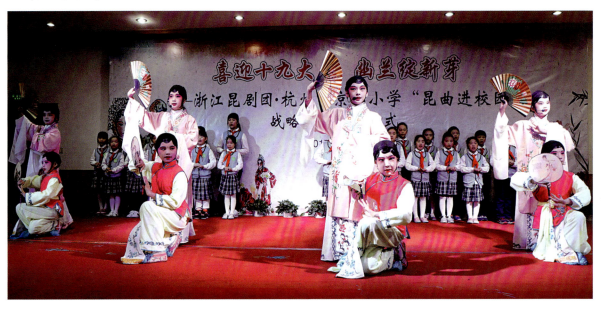

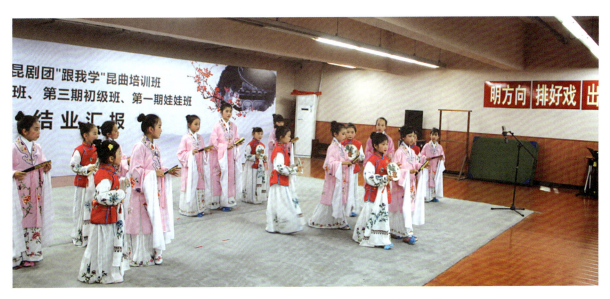

▲ "跟我学"公益昆剧培训班之旦角班结业汇报

▲ 幽兰讲堂台湾行合影

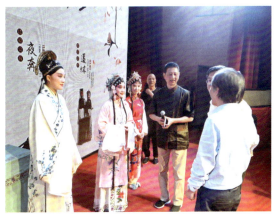

▲ 浙江昆剧团赴布鲁塞尔演出

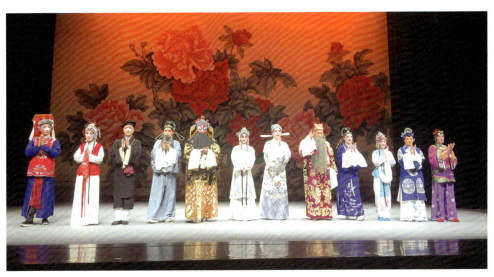

◀ 台湾地区昆曲演员谢幕

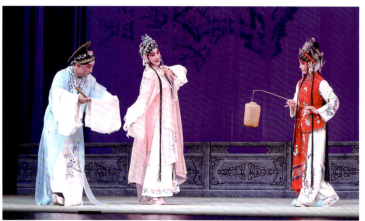

▲ 浙江昆剧团在香港地区演出剧照

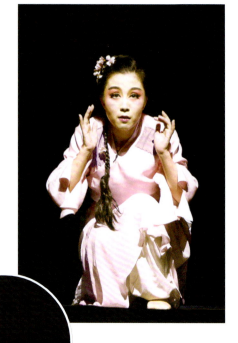
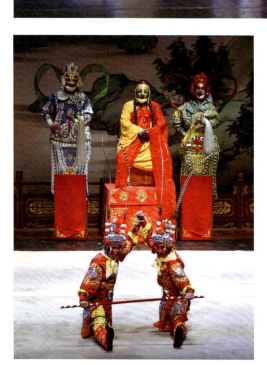

◀ 《红舞鞋》剧照

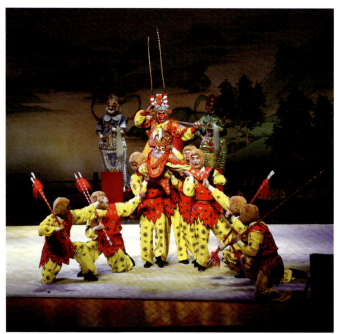

▲ 《真假美猴王》剧照

湖南省昆剧团 2017 年度各项活动

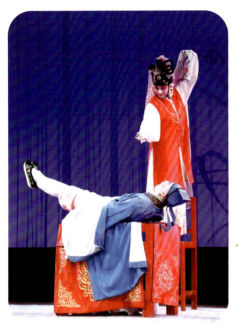

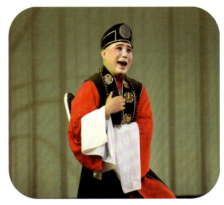

▶ 2017 年 3 月，湖南省昆剧团举办"小桃红·满庭芳"——美丽郴州赏昆曲演出月活动，在湖南省昆剧团古典剧场举办蔡路军个人折子戏专场，图为《双下山》剧照（刘荻饰本无）

◀ 2017 年 3 月，湖南省昆剧团举办"小桃红·满庭芳"——美丽郴州赏昆曲演出月活动，在湖南省昆剧团古典剧场举办蔡路军个人折子戏专场，图为《水浒记·活捉》剧照（刘荻饰张文远，刘婕饰阎惜姣）

▶ 2017 年 3 月，湖南省昆剧团举办"小桃红·满庭芳"——美丽郴州赏昆曲演出月活动，在湖南省昆剧团古典剧场举办蔡路军个人折子戏专场，图为《芦花荡》剧照（蔡路军饰张飞）

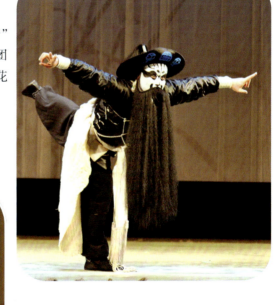

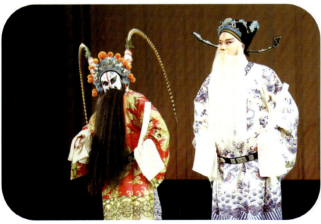

◀ 2017 年 3 月，湖南省昆剧团举办"小桃红·满庭芳"——美丽郴州赏昆曲演出月活动，在湖南省昆剧团古典剧场举办蔡路军个人折子戏专场，图为《八义记·闹朝扑犬》剧照（蔡路军饰屠岸贾，唐珲饰赵盾）

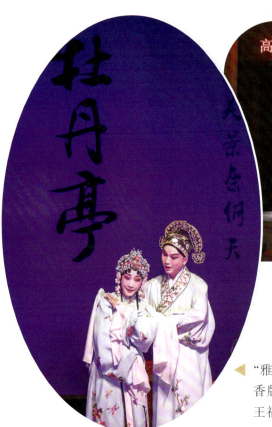

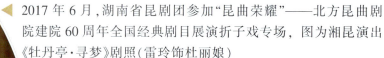

▲ 2017年5月，湖南省昆剧团团长、国家一级演员罗艳在湘南学院举办昆曲讲座，图为青年演员邓娅晖、刘嘉在进行示范表演

◀ "雅韵三湘·艺动校园"，2017年5月湖南省昆剧团携天香版《牡丹亭》走进中南林业科技大学（雷玲饰杜丽娘，王福文饰柳梦梅）

◀ 2017年6月，湖南省昆剧团参加"昆曲荣耀"——北方昆曲剧院建院60周年全国经典剧目展演折子戏专场，图为湘昆演出《牡丹亭·寻梦》剧照（雷玲饰杜丽娘）

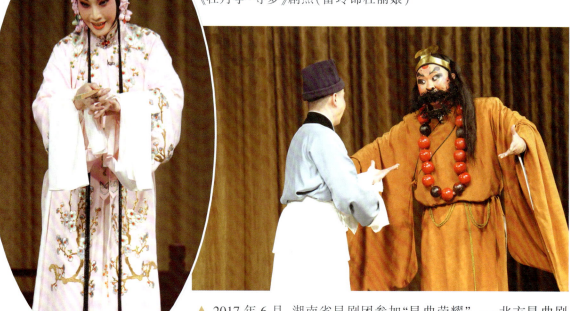

▲ 2017年6月，湖南省昆剧团参加"昆曲荣耀"——北方昆曲剧院建院60周年全国经典剧目展演折子戏专场，图为湘昆演出《虎囊弹·醉打山门》剧照（刘瑶轩饰鲁智深，王翔饰酒保）

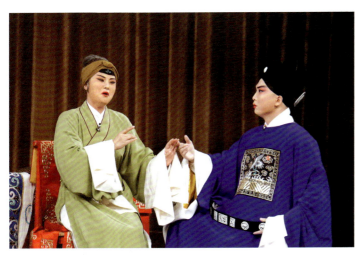

▲ 2017年6月，湖南省昆剧团参加"昆曲荣耀"——北方昆剧院建院60周年全国经典剧目展演折子戏专场，图为《荆钗记·见娘》剧照(王福文饰王十朋)

▶ 2017年6月，湖南省昆剧团参加"昆曲荣耀"——北方昆剧院建院60周年全国经典剧目展演折子戏专场，图为《货郎担·女弹》剧照(罗艳饰张三姑)

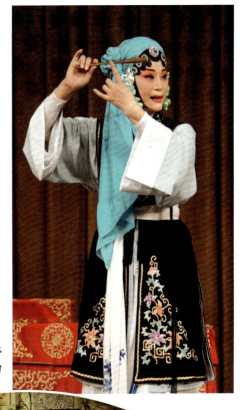

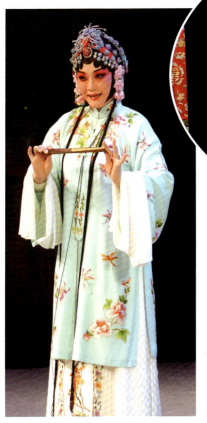

▲ 2017年6月，湖南省昆剧团携《湘妃梦》参加文化部恭王府博物馆和中国昆剧古琴研究会共同推出的"恭王府第十届非遗季"演出(罗艳饰娥皇，雷玲饰女英)

◀ 湖南省昆剧团参加三地联动(上昆、浙昆、湘昆)明星版《牡丹亭》的演出，罗艳在《寻梦》一折中饰杜丽娘(7月14日；东莞玉兰大剧院)

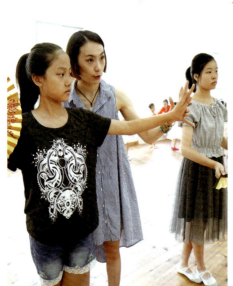

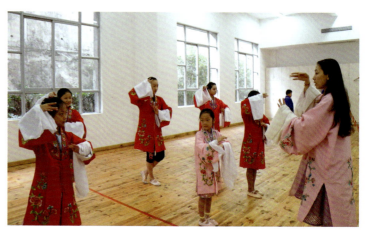

◀ 湖南省昆剧团开展暑期公益昆曲培训活动，图为青年演员邓娅晖为暑期公益培训班闺门旦组示范身段

▲ 湖南省昆剧团开展暑期公益昆曲培训活动，图为青年演员胡艳婷为暑期公益培训班闺门旦组示范身段

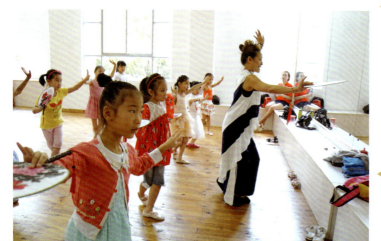

◀ 湖南省昆剧团开展暑期公益昆曲培训活动，图为青年演员王艳红为暑期公益培训班花旦组示范身段

▲ 受湖南大学岳麓讲坛邀请，湖南省昆剧团国家一级演员、梅花奖获得者雷玲2017年10月在湖南大学举办讲座

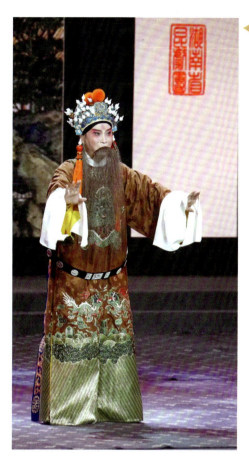

湖南省昆剧团青年演员王福文参加"湘戏新角"——湖南省电视大奖赛决赛,演出《迎像哭像》,并荣获"十佳新角"荣誉

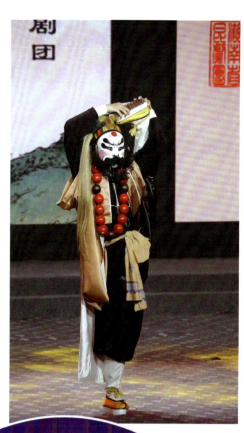

湖南省昆剧团青年演员刘瑶轩参加"湘戏新角"——湖南省电视大奖赛决赛,演出《醉打山门》,并获"最佳新角"(榜首)荣誉

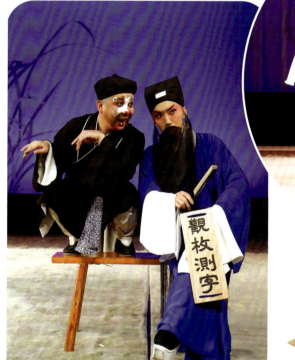

▲ 湖南省昆剧团在周末剧场演出《玉簪记·偷诗》(雷玲饰陈妙常,王福文饰潘必正)

◀ 湖南省昆剧团青年演员汇报演出《访鼠测字》(卢虹凯饰况钟,刘荻饰娄阿鼠)

江苏省苏州昆剧院 2017 年度各项活动

个人专场

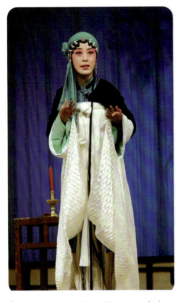

▲ 苏昆举办陈晓蓉个人专场，演出《白兔记·养子》（陈晓蓉饰李三娘；4月8日；摄影：周骁）

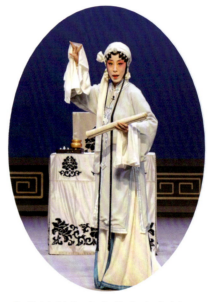

▲ 苏昆举办陈晓蓉个人专场，演出《琵琶记·描容别坟》（陈晓蓉饰赵五娘；4月8日；摄影：周骁）

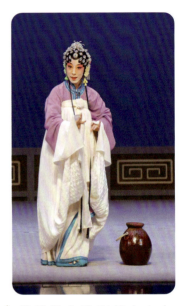

▲ 苏昆举办陈晓蓉个人专场，演出《双珠记·汲水》（陈晓蓉饰郭氏；4月8日；摄影：周骁）

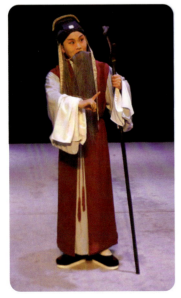

▲ 苏昆举办罗贝贝个人专场，演出《荆钗记·开眼上路》（罗贝贝饰钱流行）

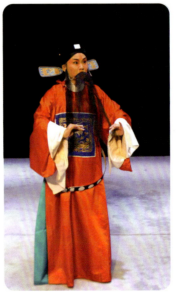

▲ 苏昆举办罗贝贝个人专场，演出《十五贯·判斩》（罗贝贝饰况钟）

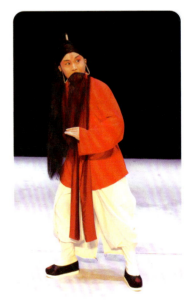

▲ 苏昆举办罗贝贝个人专场，演出《邯郸梦·云阳法场》（罗贝贝饰卢生）

《源远流长 盛世流芳》2017新年昆曲音乐会

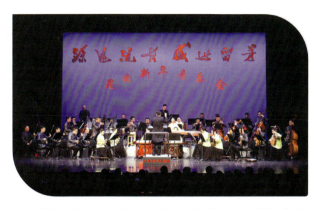

▲ 昆曲新年音乐会上,以昆曲音乐为主,并演奏了中外名曲(1月1日;摄影:周骁)

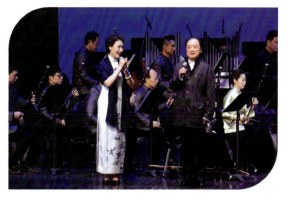

▲ 昆曲新年音乐会除了演奏经典昆曲曲牌外,还特邀本院的王芳以及外地院团的汪世瑜、侯少奎、计镇华、欧景星、蒋国基等著名艺术家作了精彩表演(摄影:周骁)

(昆剧传习所)实景版《游园惊梦》《玉簪记》

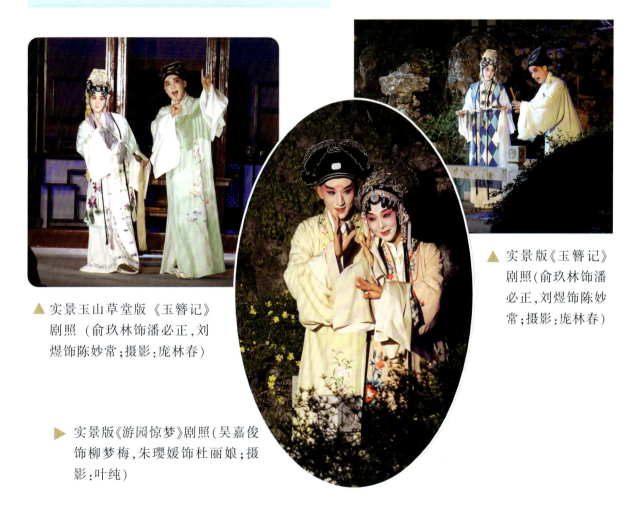

▲ 实景玉山草堂版《玉簪记》剧照(俞玖林饰潘必正,刘煜饰陈妙常;摄影:庞林春)

▲ 实景版《玉簪记》剧照(俞玖林饰潘必正,刘煜饰陈妙常;摄影:庞林春)

▶ 实景版《游园惊梦》剧照(吴嘉俊饰柳梦梅,朱璎媛饰杜丽娘;摄影:叶纯)

《阎惜娇》

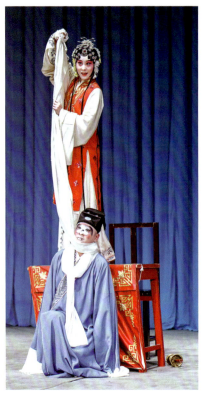

▲《阎惜娇》剧照（刘煜饰阎惜娇，徐栋寅饰张文远；北京世纪坛艺术馆）

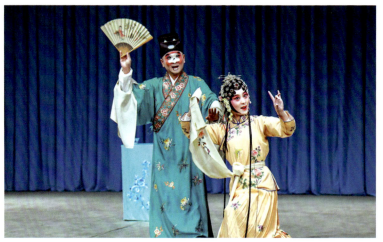

▲《阎惜娇》剧照（刘煜饰阎惜娇，屈斌斌饰宋江；1月14日；北京世纪坛艺术馆）

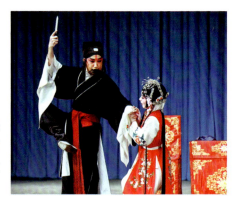

▶《阎惜娇》剧照（刘煜饰演阎惜娇，徐栋寅饰演张文远；北京世纪坛艺术馆）

艺海流金　精彩江苏

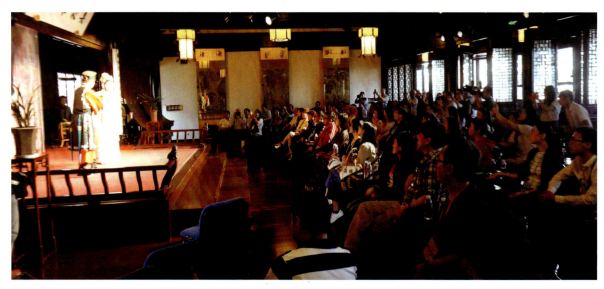

▲ 参加"艺海流金　精彩江苏"——内地与港澳文化界交流活动（5月21日）

玉山草堂版《玉簪记》(江苏省第四届"333高层次人才培养工程"支持项目)

◀ 玉山草堂版《玉簪记》剧照(10月28日；摄影：庞林春)

《德彪西与杜丽娘》新西伯利亚行

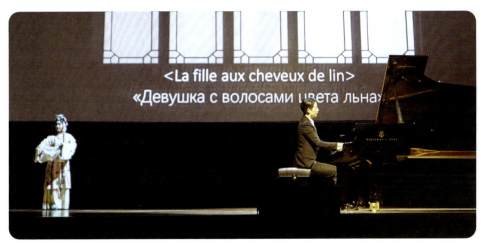

▲《德彪西与杜丽娘》——新西伯利亚行(11月21日)

东盟十国部长会议代表团参观江苏省苏州昆剧院

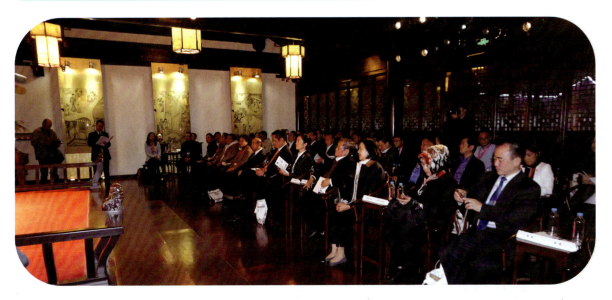

▲ 东盟十国部长会议代表团参观江苏省苏州昆剧院(11月22日；摄影：庞林春)

永嘉昆剧团 2017 年度各项活动

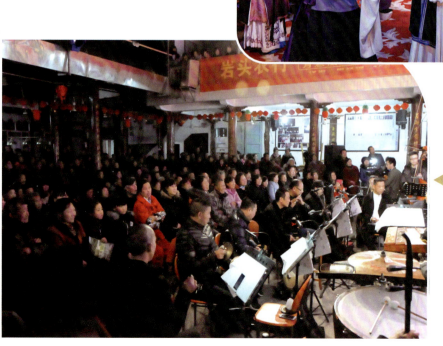

▼ 永昆进校园、进文化礼堂、进社区，演出剧目《折桂记》（编剧：施小琴；导演：谢平安；主演：黄苗苗、南显娟、孙永会、冯诚彦、李文义；主笛：黄光利；2月14日；永嘉县岩头镇水西村）

▲ 永昆进校园、进文化礼堂、进社区，演出剧目《钗钏记》（编剧：施小琴；导演：章世杰；主演：黄苗苗、金海雷、梅傲立、南显娟；主笛：黄光利；2月12日；永嘉县大若岩镇水云村）

◀ 永昆进校园、进文化礼堂、进社区，演出剧目《折桂记》（编剧：施小琴；导演：谢平安；主演：黄苗苗、南显娟、孙永会、冯诚彦、李文义；主笛：黄光利；2月14日；永嘉县岩头镇水西村）

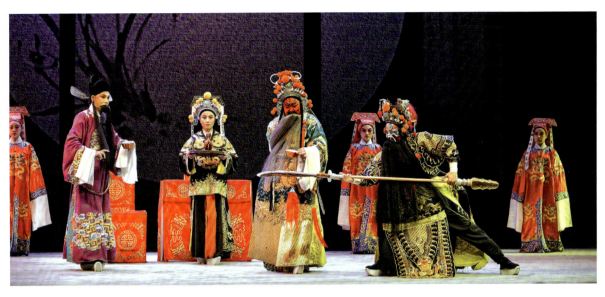

▲ 2017年首届永昆演出周,演出剧目《单刀赴会》(主演:张玲弟、刘汉光、冯诚彦;主笛:黄光利;3月2日;永嘉县人民大会堂)

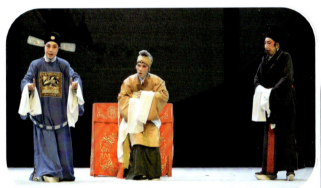

▲ 2017年首届永昆演出周,演出剧目《荆钗记·见娘》(主演:林媚媚、黄宗生、吕德明;主笛:黄光利;3月2日;永嘉县人民大会堂)

▲ 2017年首届永昆演出周,演出剧目《连环记·凤仪亭》(主演:陈崇明、黄苗苗;主笛:黄光利;3月2日;永嘉县人民大会堂)

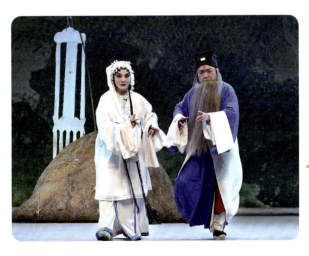

◀ 2017年首届永昆演出周,演出剧目《琵琶记·描容别坟》(主演:刘文华、张玲弟;主笛:黄光利;3月2日;永嘉县人民大会堂)

▲ 2017年首届永昆演出周，演出剧目《十五贯·访鼠》（主演：吕德明、李文义；主笛：黄光利；3月2日；永嘉县人民大会堂）

▼ 永昆进校园、进文化礼堂、进社区，演出剧目《张协状元》（编剧：张列；导演：谢平安、张铭荣；主演：林媚媚、由腾腾；主笛：黄光利；4月24日；上塘浦口文化礼堂）

◀ 永昆进校园、进文化礼堂、进社区，演出剧目《牡丹亭·惊梦》（主演：由腾腾、金海雷；5月2日；永嘉党校讲课）

▶ 永昆进文化驿站，演出剧目《钟馗嫁妹》（主演：刘汉光；主笛：黄光利；5月23日；温州鹿城文化驿站）

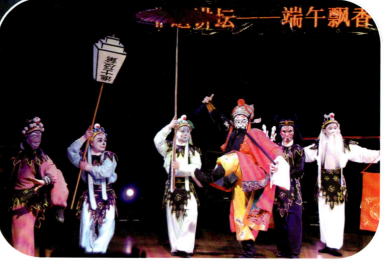

永嘉昆剧团 2017 年度各项活动

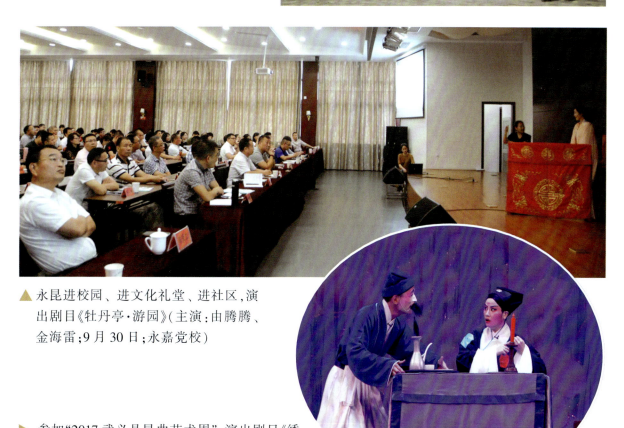

三地明星版《牡丹亭》剧照(主演：由腾腾；7 月 11 日；福建省福清市文化艺术中心剧场)

永嘉县传统戏曲曲艺专场演出，演出剧目《三岔口》(主演：王耀祖、肖献志；主笛：黄光利；8 月 11 日；永嘉县瓯窑小镇)

永昆进校园、进文化礼堂、进社区，演出剧目《牡丹亭·游园》(主演：由腾腾、金海雷；9 月 30 日；永嘉党校)

参加"2017 武义县昆曲艺术周"，演出剧目《绣襦记·当巾》(主演：金海雷、李文义；10 月 20 日；武义县壶山森林公园)

▶ 参加"2017武义县昆曲艺术周",演出剧目《琵琶记·吃糠》(主演:南显娟、张胜建、冯诚彦;10月20日;武义县壶山森林公园)

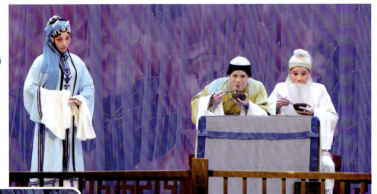

◀ 永昆进校园、进文化礼堂、进社区,演出剧目《琵琶记》(主演:梅傲立、孙永会、由腾腾、张胜建、冯诚彦;主笛:黄光利;12月19日;永嘉县中塘前三村文化礼堂)

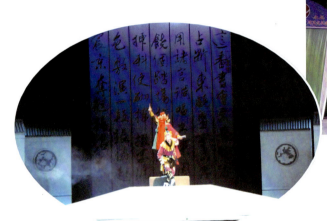

▲ 永昆进校园、进文化礼堂、进社区,演出剧目《杀金定情》(主演:王耀祖、梅傲立、刘汉光、肖献志、刘小朝、孙永会、刘飞、张胜建;主笛:金瑶瑶;12月19日;永嘉县中塘前三村文化礼堂)

▲ 参加2016—2017浙江省传统戏曲演出季活动,演出剧目《张协状元》(编剧:张列;导演:谢平安、张铭荣;主演:胡维露、由腾腾;主笛:黄光利;1月5日;杭州胜利剧院)

▶ 参加第十三届中国(深圳)国际文化产业博览交易会,演出剧目《牡丹亭·惊梦》(主演:由腾腾、金海雷;5月11日;深圳国际展览馆)

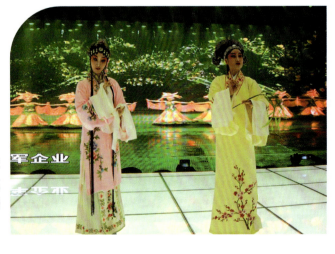

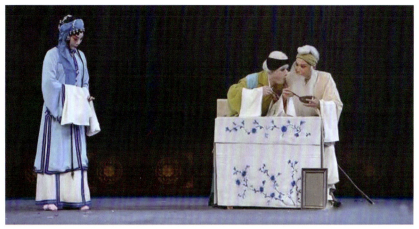

▲ 参加"昆曲荣耀"——全国昆剧经典传统优秀剧目展演，演出剧目《琵琶记·吃饭·吃糠》（主演：南显娟、张胜建、冯诚彦；6月20日；北京天桥艺术中心）

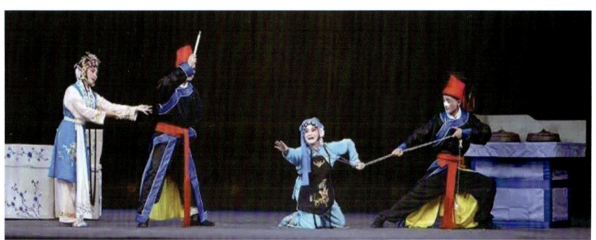

▲ 参加"昆曲荣耀"——全国昆剧经典传统优秀剧目展演，演出剧目《折桂记·牲祭》（主演：刘文华、黄苗苗；6月20日；北京天桥艺术中心）

▼ 参加"2017浙江好声腔 东瓯韵致·浙江传统戏曲系列展演活动"，演出剧目《单刀赴会》（主演：张玲弟、刘汉光、冯诚彦；主笛：黄光利；10月26日；温州大学育英礼堂）

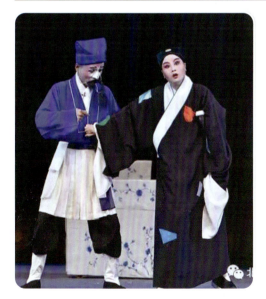

▲ 参加"昆曲荣耀"——全国昆剧经典传统优秀剧目展演，演出剧目《当巾》（主演：金海雷、李文义；6月20日；北京天桥艺术中心）

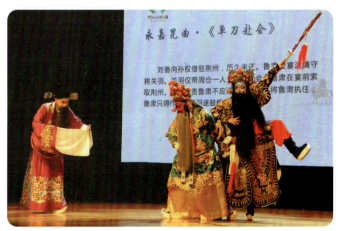

2017年度推荐剧目

北方昆曲剧院:《赵氏孤儿》

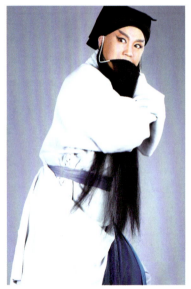

▲《赵氏孤儿》剧照
（袁国良饰程婴）

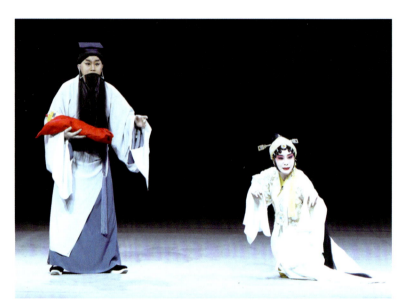

▲《赵氏孤儿》剧照（袁国良饰程婴,顾卫英饰公主）

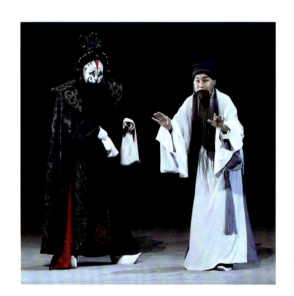

▲《赵氏孤儿》剧照（张鹏饰屠岸贾,袁国良饰程婴）

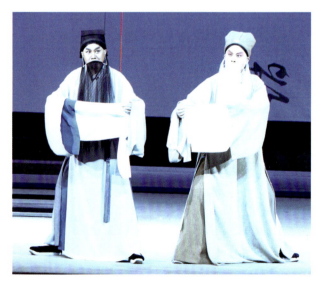

▲《赵氏孤儿》剧照（袁国良饰程婴,海军饰公孙杵臼）

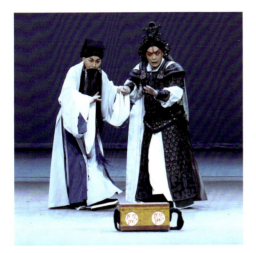

▲《赵氏孤儿》剧照（袁国良饰程婴，杨帆饰韩厥）

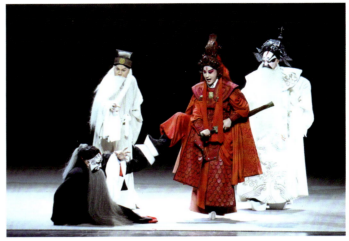

▲《赵氏孤儿》剧照（袁国良饰程婴，翁佳慧饰孤儿等）

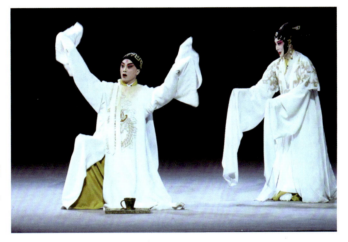

▶《赵氏孤儿》剧照（王珵饰赵朔，顾卫英饰公主）

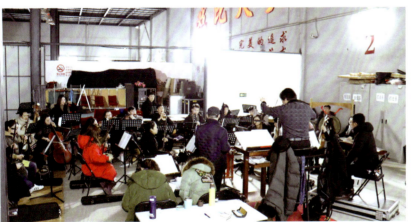

▲《赵氏孤儿》乐队排练现场

▶《赵氏孤儿》连排时导演徐春兰与鼓师庄德成讨论锣鼓点

上海昆剧团:《长生殿》

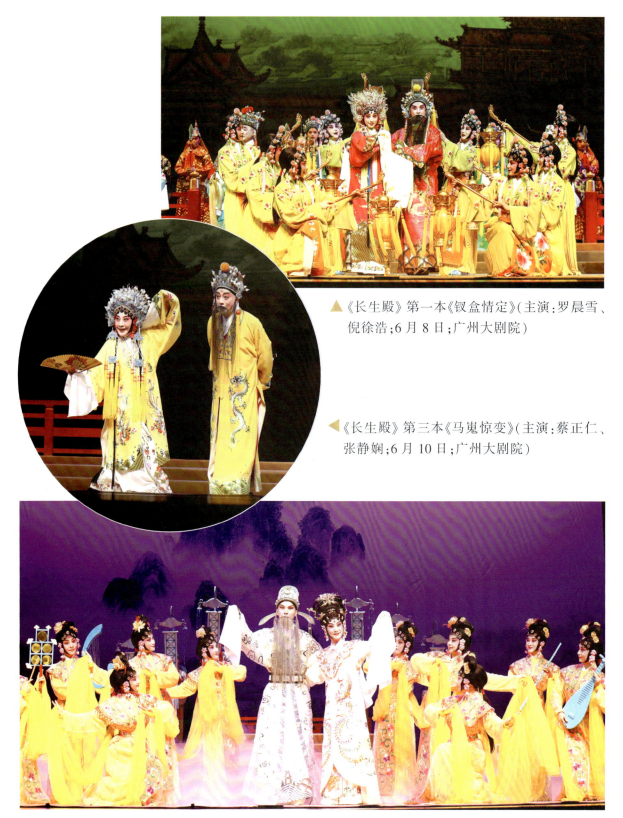

▲《长生殿》第一本《钗盒情定》(主演:罗晨雪、倪徐浩;6月8日;广州大剧院)

◀《长生殿》第三本《马嵬惊变》(主演:蔡正仁、张静娴;6月10日;广州大剧院)

▲《长生殿》第四本《月宫重圆》(主演:余彬、卫立;6月11日;广州大剧院)

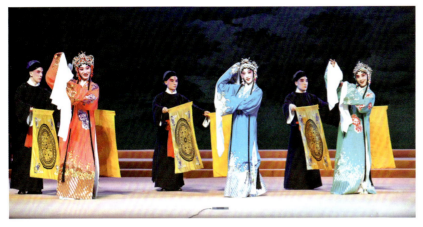

▲《长生殿》第一本《钗盒情定》之《禊游》(袁佳饰秦国夫人,蒋珂饰虢国夫人,张莉饰韩国夫人;5月24日;太仓大剧院)

▶《长生殿》第二本《霓裳羽衣》之《疑谶》(缪斌饰郭子仪;5月25日;太仓大剧院)

◀《长生殿》第二本《霓裳羽衣》之《合围》(安新宇饰安禄山,赵磊饰李猪儿;5月25日;太仓大剧院)

▶《长生殿》第三本《马嵬惊变》之《窥浴》(汤泼泼饰念奴,陶思好饰永新;5月26日;太仓大剧院)

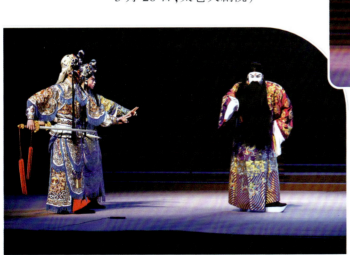

◀《长生殿》第三本《马嵬惊变》之《埋玉》(王金雨饰杨国忠;5月26日;太仓大剧院)

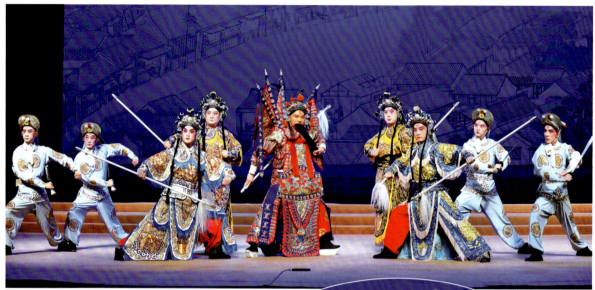

▲《长生殿》第四本《月宫重圆》之《剿寇·收京》(季云峰饰郭子仪；5月27日；太仓大剧院)

▶《长生殿》第四本《月宫重圆》之《觅魂·寄情·补恨》(罗晨雪饰织女，张伟伟饰杨通幽；5月27日；太仓大剧院)

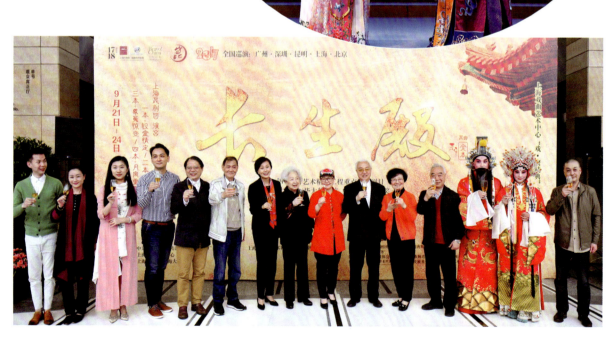

▲ 四本《长生殿》全国巡演新闻发布会(4月27日；上海大剧院)

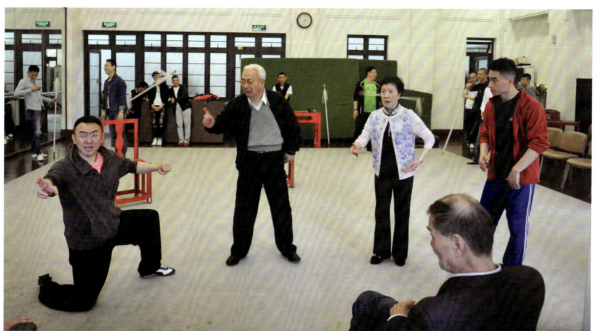

▲ 蔡正仁、张静娴《长生殿》排练照(5月2日；上海昆剧团三楼排练厅)

◀ 四本《长生殿》演出座无虚席(9月22日；上海大剧院)

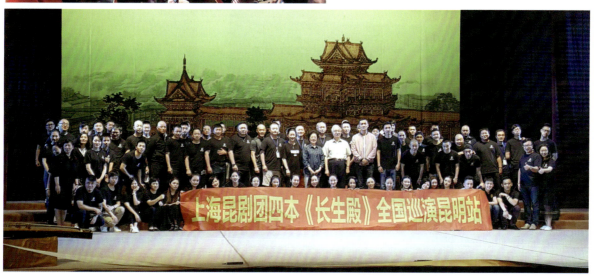

▲《长生殿》昆明站巡演团队合影(6月30日；昆明剧院)

江苏省演艺集团昆剧院:《幽闺记》

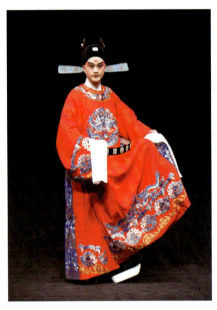

▲ 1月18日,新编昆剧《幽闺记》在南京江南剧场上演(张争耀饰蒋世隆)

▲ 昆剧《幽闺记》特邀文华奖获得者、导演周世琮(左)与朱雅(右)夫妇联合执导(11月29日;省昆剧院兰苑剧场)

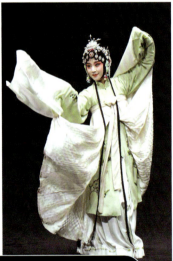

▶ 1月18日,新编昆剧《幽闺记》在南京江南剧场上演(单雯饰王瑞兰)

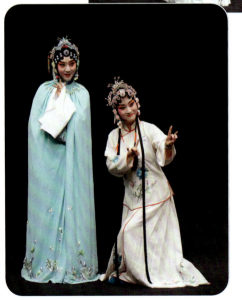

▶《幽闺记》剧照,单雯(左)饰王瑞兰,陶一春饰蒋瑞莲

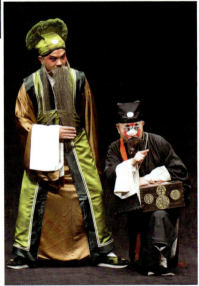

▼《幽闺记》剧照,计韶清(右)饰翁郎中,计灵饰店主

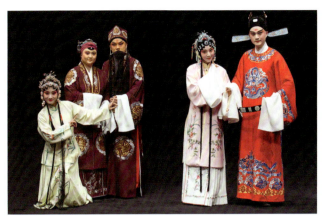

▲《幽闺记》剧照,张争耀(右一)饰蒋世隆,单雯(右二)饰王瑞兰,孙晶、张静芝、陶一春(右三至右五)分饰王尚书、张氏、蒋瑞莲

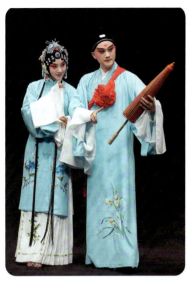

◀《幽闺记》剧照,张争耀(右)饰蒋世隆,单雯饰王瑞兰

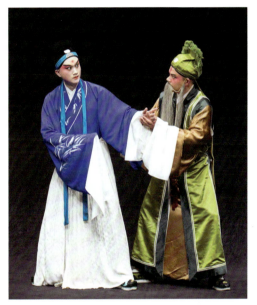

▲《幽闺记》剧照,张争耀(左)饰蒋世隆,计灵饰店主

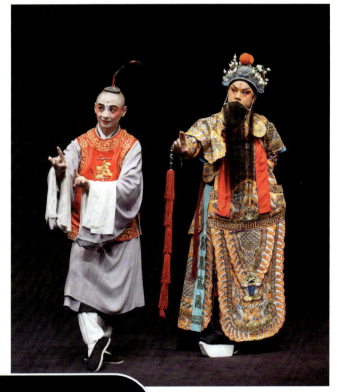

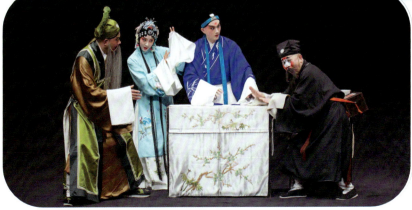

◀《幽闺记》剧照,单雯(左二)饰王瑞兰,张争耀(左三)饰蒋世隆,计韶清(右一)饰翁郎中,计灵饰店主

◀《幽闺记》剧照,孙晶(右)饰王尚书,朱贤哲饰六二

浙江昆剧团：《钟楼记》

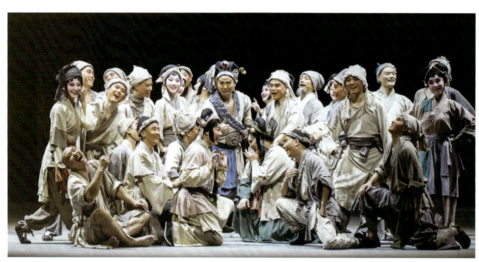

《钟楼记》剧照（众乞丐们）

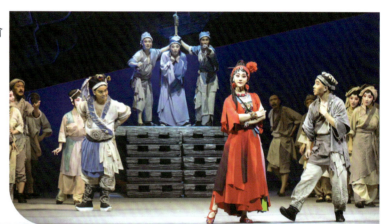

《钟楼记》剧照（胡娉饰梅腊朵，俞志青饰柯洛宾，田漾饰葛岚谷）

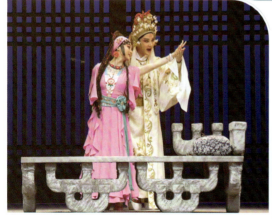

《钟楼记》剧照（胡娉、曾杰分饰梅腊朵、费伯思）

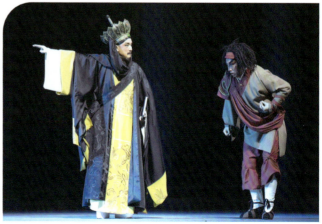

《钟楼记》剧照（项卫东饰莫铎，鲍晨饰傅偌鲁）

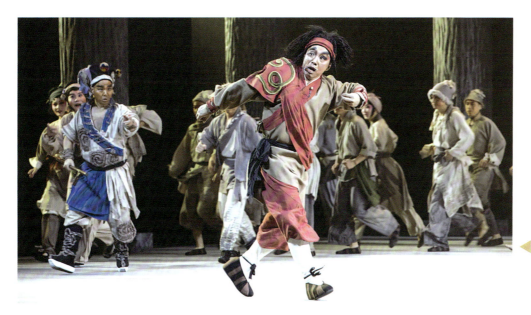

◀《钟楼记》剧照（项卫东饰莫铎）

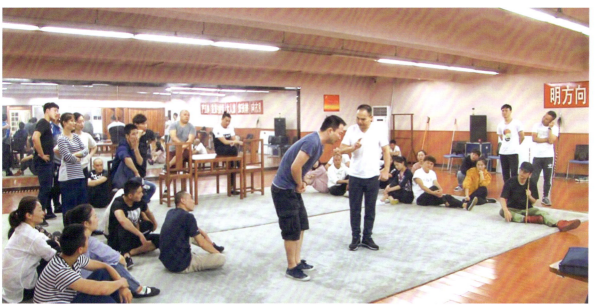

▲《钟楼记》演员落地排练现场

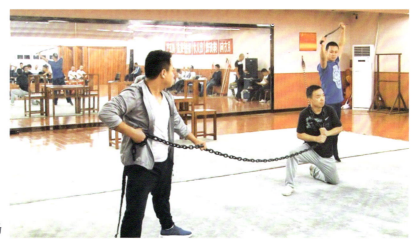

▶《钟楼记》演员落地排练现场

湖南省昆剧团:《红梅记·折梅》

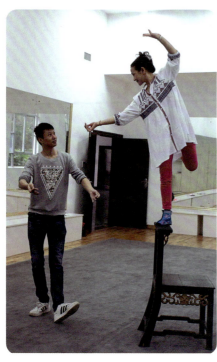

▲《红梅记·折梅》中朝霞的扮演者王艳红和裴舜卿的扮演者刘嘉在排练(湖南省昆剧团排练厅)

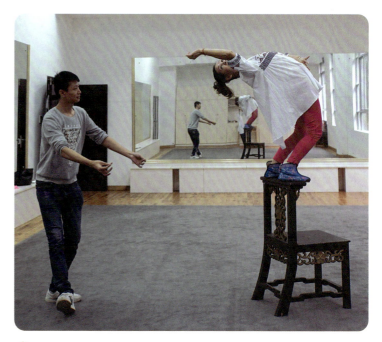

▲《红梅记·折梅》中朝霞的扮演者王艳红和裴舜卿的扮演者刘嘉在排练(湖南省昆剧团排练厅)

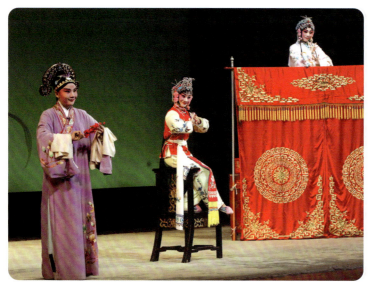

▲湖南省昆剧团"昆曲周末剧场"演出折子戏《红梅记·折梅》(王艳红饰朝霞,胡艳婷饰卢昭容,曹云雯饰裴舜卿)

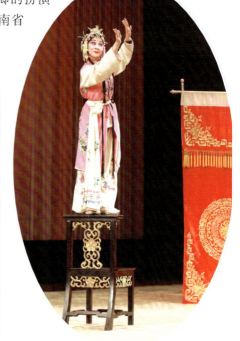

▲湖南省昆剧团"昆曲周末剧场"演出折子戏《红梅记·折梅》(王艳红饰朝霞,胡艳婷饰卢昭容,曹云雯饰裴舜卿)

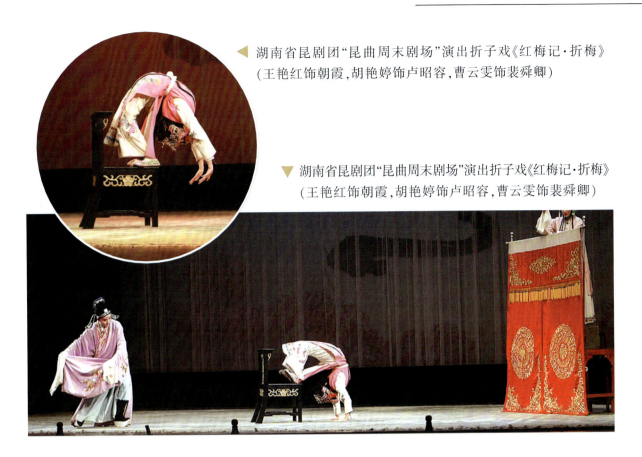

◀ 湖南省昆剧团"昆曲周末剧场"演出折子戏《红梅记·折梅》（王艳红饰朝霞，胡艳婷饰卢昭容，曹云雯饰裴舜卿）

▼ 湖南省昆剧团"昆曲周末剧场"演出折子戏《红梅记·折梅》（王艳红饰朝霞，胡艳婷饰卢昭容，曹云雯饰裴舜卿）

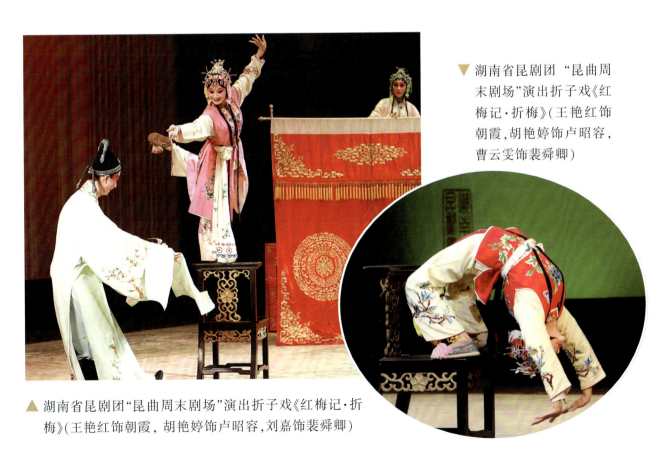

▼ 湖南省昆剧团"昆曲周末剧场"演出折子戏《红梅记·折梅》（王艳红饰朝霞，胡艳婷饰卢昭容，曹云雯饰裴舜卿）

▲ 湖南省昆剧团"昆曲周末剧场"演出折子戏《红梅记·折梅》（王艳红饰朝霞，胡艳婷饰卢昭容，刘嘉饰裴舜卿）

江苏省苏州昆剧院：《琵琶记》

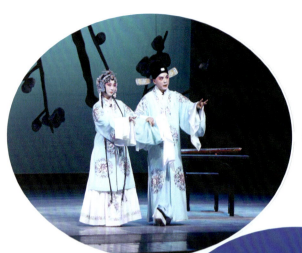

▲《琵琶记·蔡伯喈》首演（摄影：庞林春）

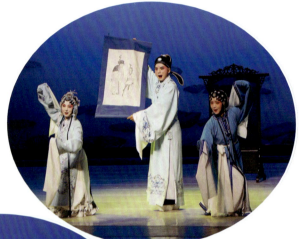

▲《琵琶记·蔡伯喈》剧照（摄影：庞林春）

▶《琵琶记·蔡伯喈》首演（摄影：庞林春）

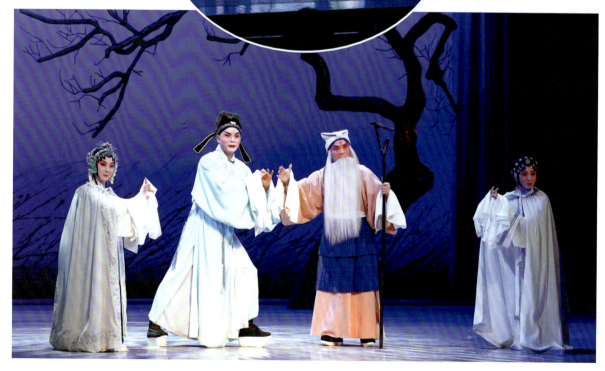

▲《琵琶记·蔡伯喈》首演（摄影：芮达）

永嘉昆剧团:《荆钗记》

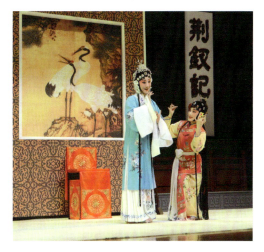

▲《荆钗记》剧照(导演:张玲弟;主笛:黄光利;由腾腾饰钱玉莲,黄苗苗饰梅香;3月1日;永嘉县人民大会堂)

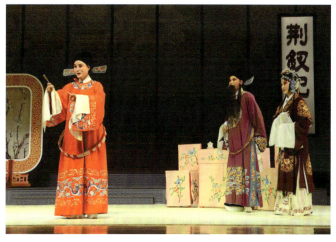

▲《荆钗记》剧照(导演:张玲弟;主笛:黄光利;杜晓伟饰王十朋,冯诚彦饰钱载和,南显娟饰钱夫人;3月1日;永嘉县人民大会堂)

▶《荆钗记》剧照(导演:张玲弟;主笛:黄光利;由腾腾饰钱玉莲,刘汉光饰钱流行,金海雷饰王母,孙永会饰姚氏;3月1日;永嘉县人民大会堂)

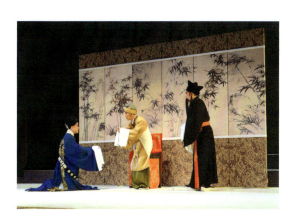

▲《荆钗记》剧照(导演:张玲弟;主笛:黄光利;林媚媚饰王十朋,黄宗生饰王母,吕德明饰李舅;3月1日;永嘉县人民大会堂)

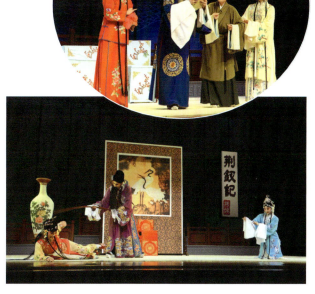

▲《荆钗记》剧照(导演:张玲弟;主笛:黄光利;由腾腾饰钱玉莲,冯诚彦饰钱载和,黄苗苗饰梅香;3月1日;永嘉县人民大会堂)

▼《荆钗记》排练现场，主演、艺术指导老师林媚媚在给青年演员做示范

▲《荆钗记》排练期间，艺术指导老师陈崇明、吕德明在给年轻演员讲解剧本内容

▲《荆钗记》排练现场，艺术指导老师陈崇明在给青年演员做示范

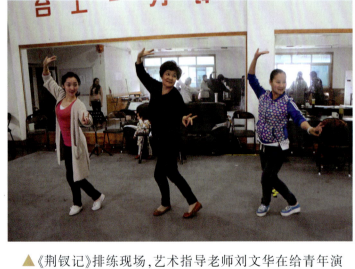

▲《荆钗记》排练现场，艺术指导老师刘文华在给青年演员做示范

◀《荆钗记》排练现场，艺术指导老师吕德明在给青年演员做示范

昆山当代昆剧院：大师传承版《牡丹亭》

10月4日

◀《闺塾》剧照，吕佳（苏昆）饰春香，陆永昌（苏昆）饰陈最良，朱璎媛（苏昆）饰杜丽娘

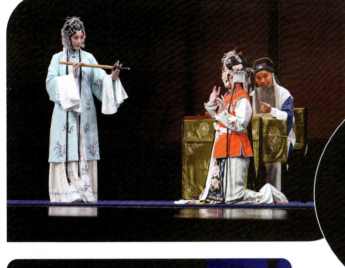

▲《游园》剧照，雷玲（湘昆）饰杜丽娘，张璐妍（湘昆）饰春香

▲《惊梦》剧照，邓宛霞（香港地区）饰杜丽娘，蔡正仁（上昆）饰柳梦梅

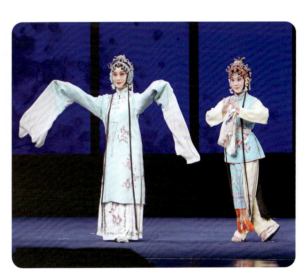

▲《寻梦》剧照，王芳（苏昆）饰杜丽娘，周晓玥（苏昆）饰春香

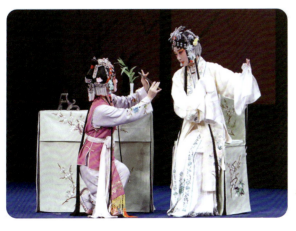

◀《写真》剧照，单雯（省昆）饰杜丽娘，唐沁（省昆）饰春香

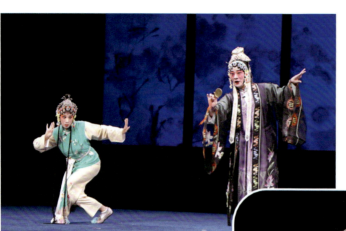

▼《离魂》剧照,张继青(省昆)饰杜丽娘,王维艰(省昆)饰杜母

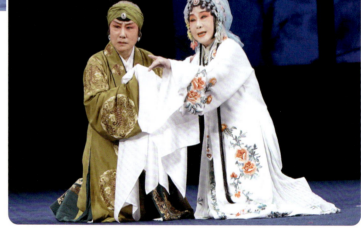

▲《诊祟》剧照,李鸿良(省昆)饰石道姑,孙伊君(省昆)饰春香

10月5日

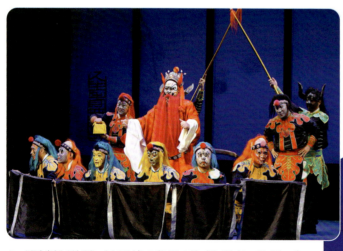

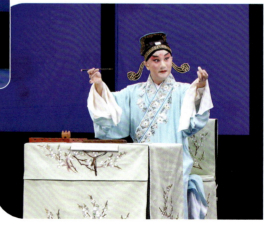

▼《叫画》剧照,温宇航(台湾昆剧团)饰柳梦梅

▲《冥判》剧照,赵于涛(省昆)饰胡判官,孙晶(省昆)饰大鬼,石善明(省昆)饰小鬼,计灵(省昆)饰牛头,陈超(昆山昆)饰马面,钱伟(省昆)饰鬼卒,朱贤哲(省昆)饰鬼卒,陈睿(省昆)饰鬼卒,李伟(省昆)饰鬼卒,杨阳(省昆)饰鬼卒,丁俊阳(省昆)饰鬼卒

10月6日

◀ 《寻梦》剧照,王奉梅(浙昆)饰杜丽娘

▼ 《离魂》剧照,梁谷音(上昆)饰杜丽娘,王维艰(省昆)饰杜母,冷冰冰(北昆)饰春香

▲ 《游园》剧照,张志红(浙昆)饰杜丽娘,郭鉴英(浙昆)饰春香

10月7日

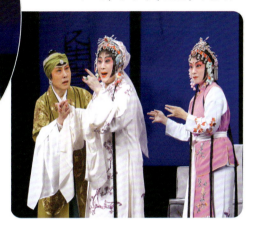

◀ 《冥判》剧照,孙晶(省昆)饰胡判官,王婕妤(昆山昆)饰杜丽娘,房鹏(昆山昆)饰大鬼,石善明(省昆)饰小鬼

◀ 《叫画》剧照,蔡正仁(上昆)饰柳梦梅

▶ 《幽媾》剧照,龚隐雷(昆山昆)饰杜丽娘,温宇航(台湾昆剧团)饰柳梦梅

10月12日

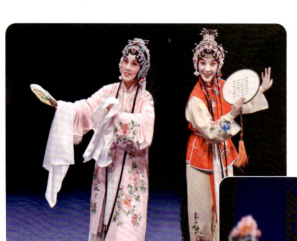

◀《游园》剧照，柳继雁(苏昆)饰杜丽娘，吕佳(苏昆)饰春香

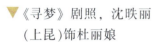

▼《寻梦》剧照，沈昳丽(上昆)饰杜丽娘

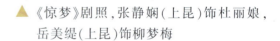

▲《惊梦》剧照，张静娴(上昆)饰杜丽娘，岳美缇(上昆)饰柳梦梅

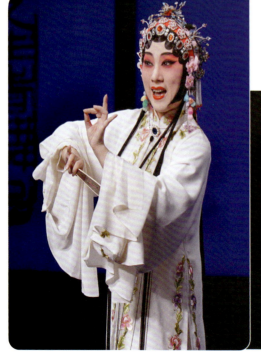

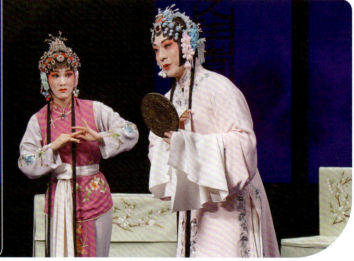

▲《写真》剧照，刘铮(国京)饰杜丽娘，唐沁(省昆)饰春香

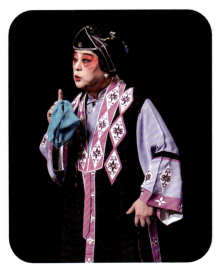
▲《道觋》剧照,刘异龙(上昆)饰石道姑

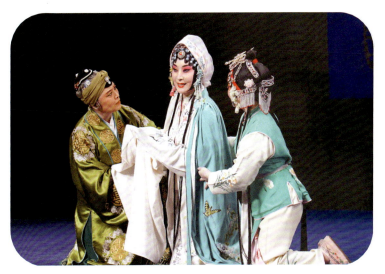
▲《离魂》剧照,顾卫英(北昆)饰杜丽娘,裘彩萍(省昆)饰杜母,丛海燕(省昆)饰春香

10月13日

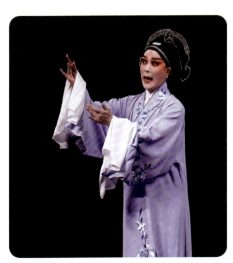

◀《拾画》剧照,石小梅(省昆)饰柳梦梅

▶《幽媾》剧照,俞玖林(苏昆)饰柳梦梅,刘煜(苏昆)饰杜丽娘

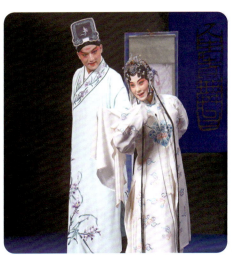

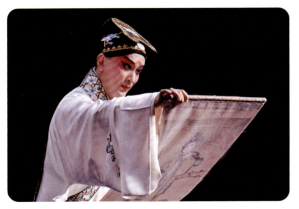
▲《叫画》剧照,黎安(上昆)饰柳梦梅

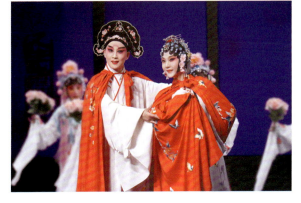
▲《冥誓》剧照,朱冰贞(北昆)饰杜丽娘,翁佳慧(北昆)饰柳梦梅

10月15日

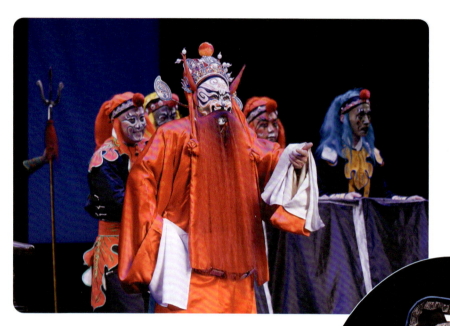

▲《冥判》剧照,赵坚(省昆)饰胡判官

▼《幽媾》剧照,石小梅(省昆)饰柳梦梅,
孔爱萍(省昆)饰杜丽娘

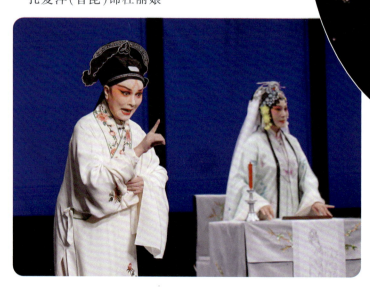

▲《叫画》剧照,王振义(中戏)饰柳梦梅

台湾昆剧团：《范蠡与西施》演出照

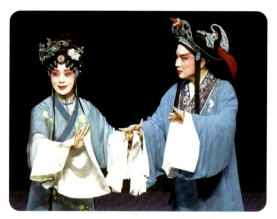

▲《泛湖》剧照（曾杰饰范蠡，杨昆饰西施；2013年4月30日；"中央大学"大讲堂）

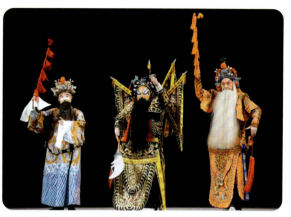

▲《请降》剧照（程伟兵饰伍子胥，胡立楠饰夫差，田漾饰伯嚭；2013年5月3日；城市舞台）

◀《浣纱》剧照（杨莉娟饰西施；2013年5月4日；城市舞台）

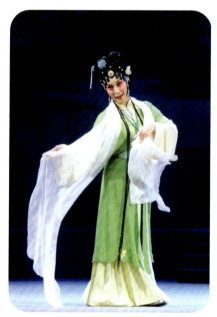

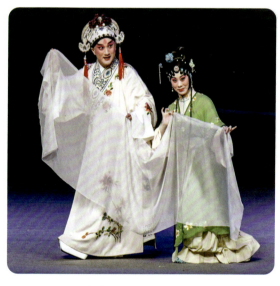

▲《劝施》剧照（温宇航饰范蠡，陈长燕饰西施；2013年5月5日；城市舞台）

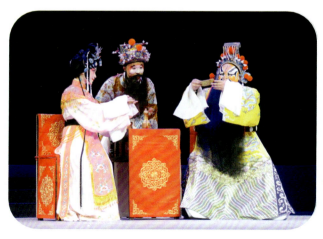

◀《苦谏》剧照（胡立楠饰夫差，田漾饰伯嚭，杨昆饰西施；2013年5月9日；成功大学成功厅）

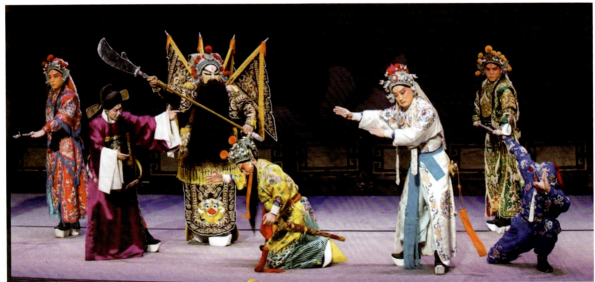

▲《请降》剧照（吴仁杰饰夫差,赵扬强饰范蠡,张化纬饰勾践,谢德勤饰文种;2017年5月16日;"东吴大学"传贤堂）

◀《劝施》剧照（赵扬强饰范蠡,朱民玲饰西施;2017年11月23日;"中央大学"大讲堂）

▶《伐吴》剧照（金孝萱饰太子友;2017年11月23日;"中央大学"大讲堂）

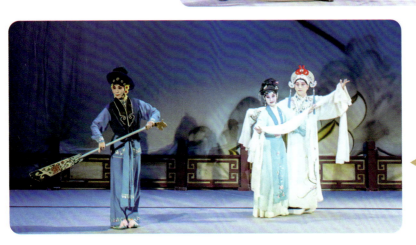

◀《泛湖》剧照（赵扬强饰范蠡,朱民玲饰西施,唐天瑞饰艄婆;2017年11月23日;"中央大学"大讲堂）

2017 年度推荐艺术家

北方昆曲剧院：魏春荣

▲ 魏春荣生活照

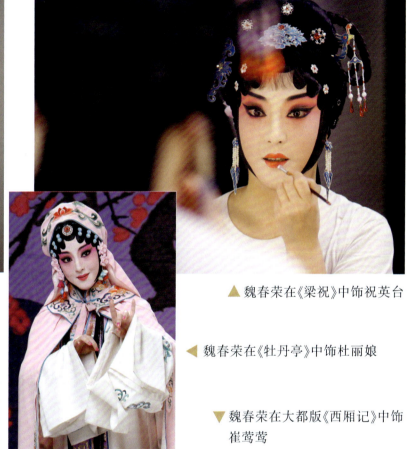

▲ 魏春荣在《梁祝》中饰祝英台

◀ 魏春荣在《牡丹亭》中饰杜丽娘

▽ 魏春荣在《长生殿》中饰杨贵妃

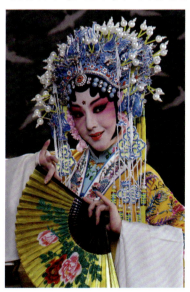

▽ 魏春荣在大都版《西厢记》中饰崔莺莺

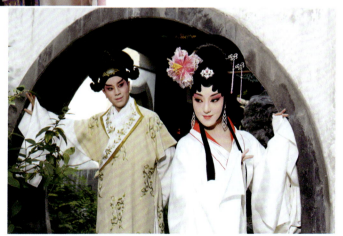

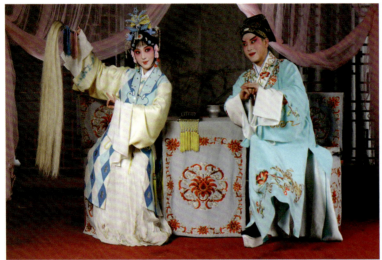
◀ 魏春荣在《玉簪记》中饰陈妙常

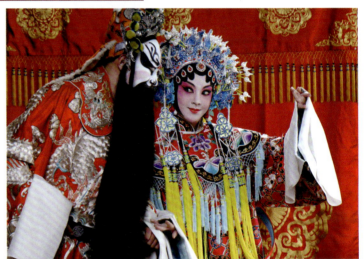
▶ 魏春荣在《刺虎》中饰费贞娥

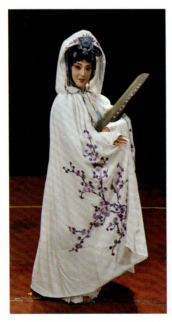
▲ 魏春荣在《续琵琶》中饰蔡文姬

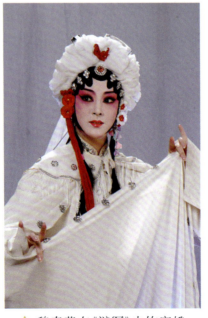
▲ 魏春荣在《辩冤》中饰窦娥

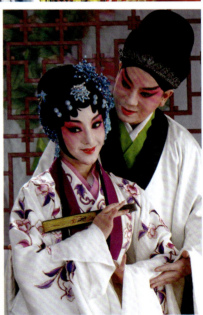
▲ 魏春荣在《关汉卿》中饰朱帘秀

上海昆剧团：沈昳丽

▲ 沈昳丽生活照

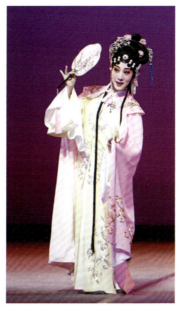
▲ 沈昳丽在《紫钗记》中饰霍小玉

▲ 2017 年沈昳丽获第 28 届中国戏剧梅花奖

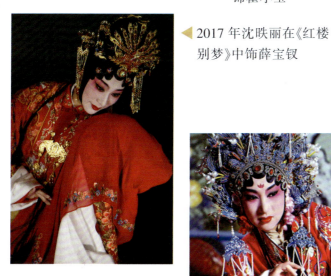
◀ 2017 年沈昳丽在《红楼别梦》中饰薛宝钗

▶ 2012 年沈昳丽在《长生殿》中饰杨玉环

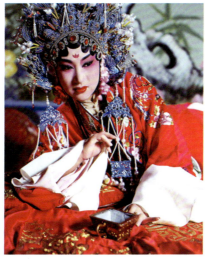

▶ 2016 年沈昳丽在《牡丹亭》中饰杜丽娘

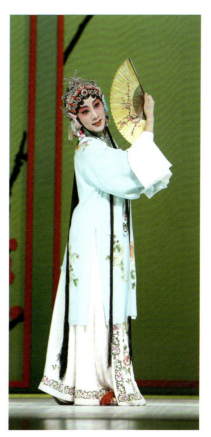

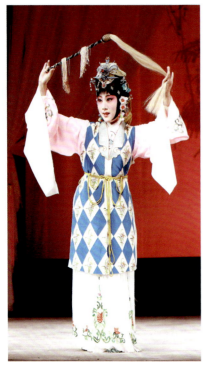

▲ 2013年沈昳丽在《玉簪记》中饰陈妙常

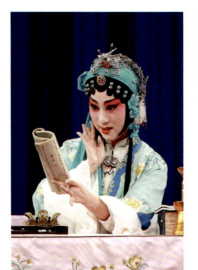

▲ 2011年沈昳丽在《疗妒羹·题曲》中饰乔小青

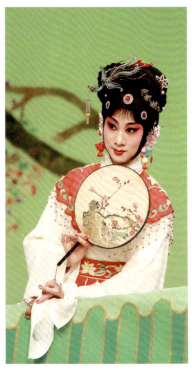

▲ 2011年沈昳丽在《墙头马上》中饰李倩君

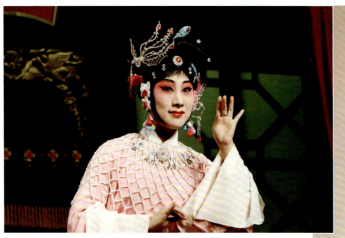

▲ 沈昳丽在《占花魁》中饰王美娘

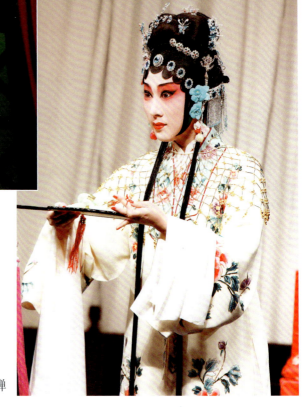

▶ 沈昳丽在《连环记·拜月》中饰貂蝉

江苏省演艺集团昆剧院：孙晶

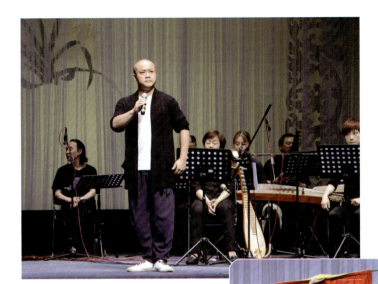

▲ 2016年7月27日，孙晶在昆曲经典唱段名家清唱会上献唱

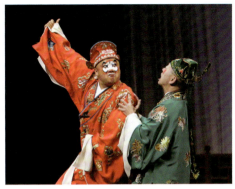

▲ 孙晶参加周末兰苑专场演出，在《桂花亭·夺食》中饰阿大（左）

◀ 孙晶参加周末兰苑专场演出，在《慈悲愿·渡江》中饰达摩

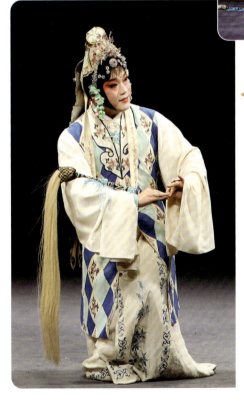

◀ 2017年元旦，孙晶参加新年反串演出，在《孽海记·思凡》中饰色空

▶ 2018年1月18日，孙晶在新编昆剧《幽闺记》中饰王尚书（右）

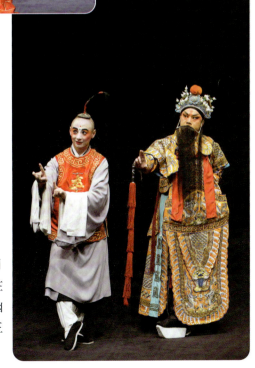

87

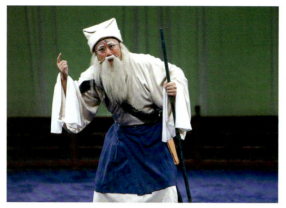

▲ 孙晶参加周末兰苑专场演出,在《牡丹亭·问路》中饰郭橐驼

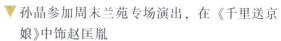

▼ 孙晶参加周末兰苑专场演出,在《千里送京娘》中饰赵匡胤

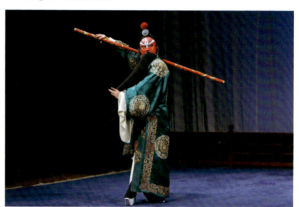

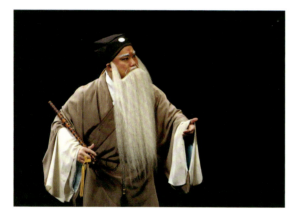

▲ 孙晶参加周末兰苑专场演出,在《桃花扇》中饰苏昆生

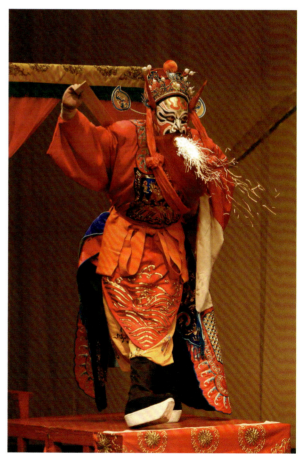

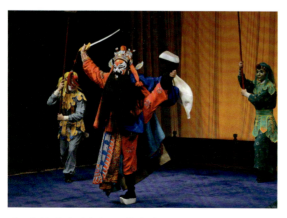

▲ 孙晶参加周末兰苑专场演出,在《天下乐·钟馗嫁妹》中饰钟馗

▲ 孙晶参加周末兰苑专场演出,在《九莲灯·火判》中饰火德星君

浙江昆剧团：李琼瑶

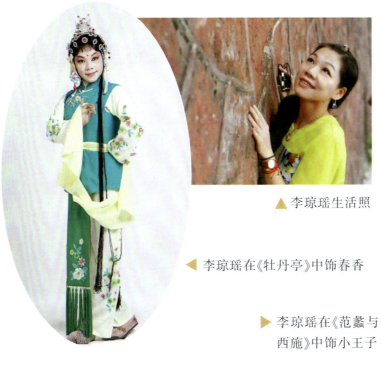

▲ 李琼瑶生活照

◀ 李琼瑶在《牡丹亭》中饰春香

▶ 李琼瑶在《范蠡与西施》中饰小王子

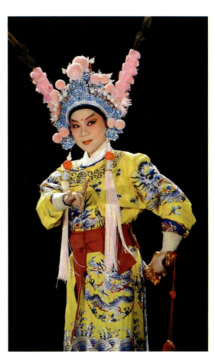

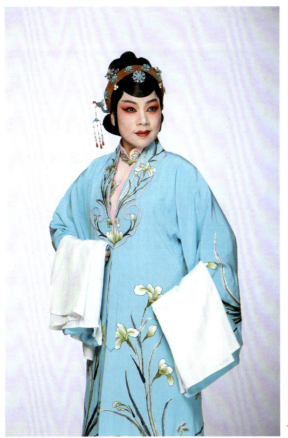

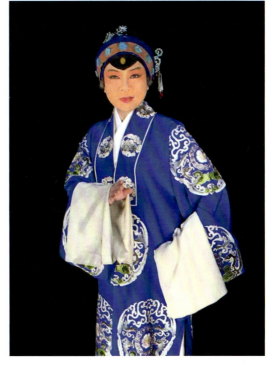

▲ 李琼瑶在《洪母骂畴》中饰洪母

◀ 李琼瑶在《风筝误》中饰梅氏

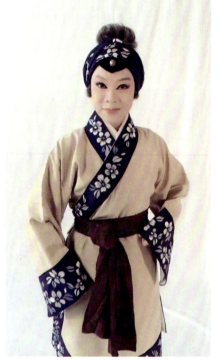

▲ 李琼瑶在《韩信大将军》中饰漂母

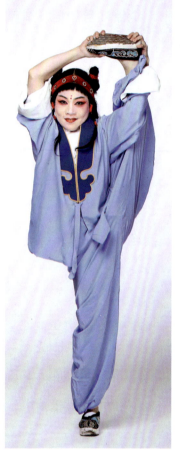

▶ 李琼瑶在《游街》中饰郓哥

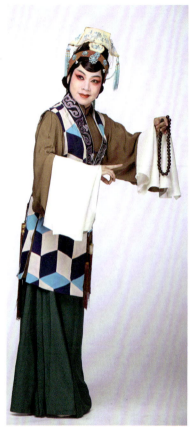

▲ 李琼瑶在《玉簪记》中饰姑母

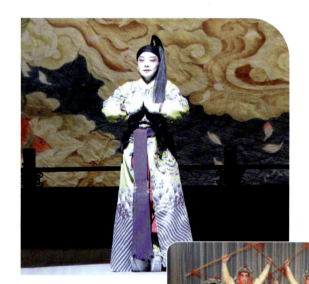

▲ 李琼瑶在《未生怨》中饰阿阇世

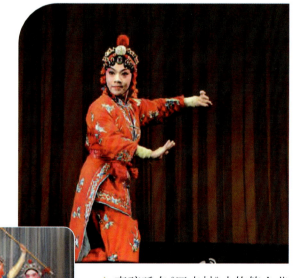

▲ 李琼瑶在《四杰村》中饰鲍金花

▶ 李琼瑶在《劈山救母》中饰沉香

湖南省昆剧团：王艳红

▲ 王艳红生活照

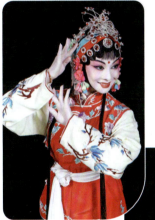

▶ 王艳红在《红梅阁·折梅》中饰朝霞

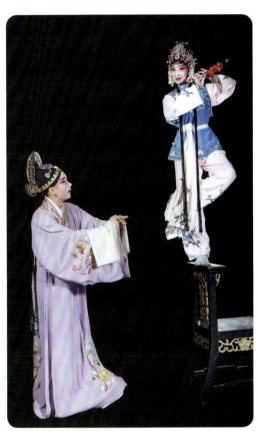

▲ 王艳红在《佳期》中饰红娘

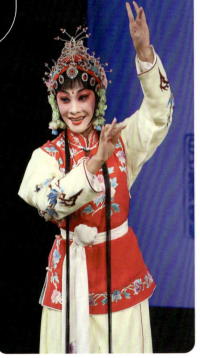

▲ 王艳红在《佳期》中饰红娘

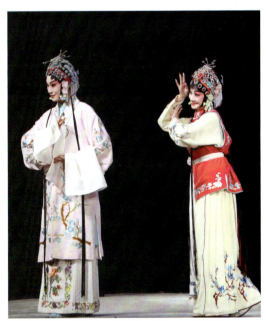

▲ 王艳红在《佳期》中饰红娘

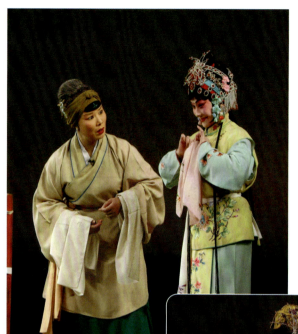

▲ 湖南省昆剧团周末剧场演出，王艳红在《西厢记·拷红》中饰红娘（左）

▲ 湖南省昆剧团周末剧场演出，王艳红在《相约相骂》中饰云香（右）

◀ 王艳红在《孽海记·思凡》中饰色空

▼ 王艳红在《孽海记·思凡》中饰色空

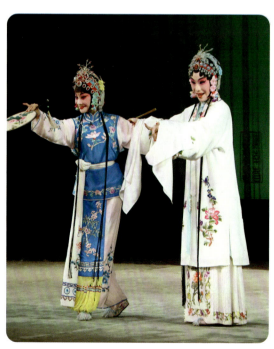

▲ 王艳红在《牡丹亭》中饰春香

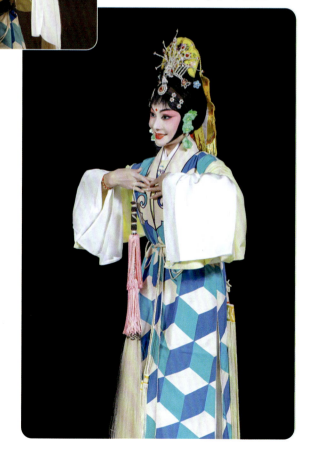

江苏省苏州昆剧院：陶红珍

▲ 陶红珍生活照

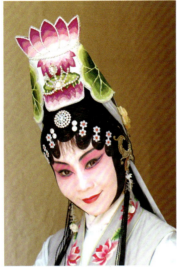
▲ 陶红珍在《牡丹亭》中饰石道姑

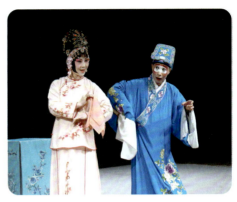
▲ 陶红珍在《借茶》中饰阎惜娇（摄影：庞林春）

◀ 陶红珍演出《痴梦》剧照（摄影：庞林春）

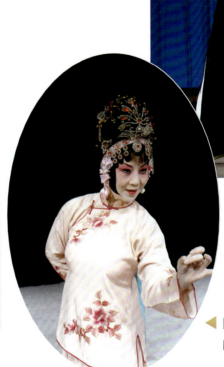
▲ 陶红珍在《烂柯山·逼休》中饰崔氏（摄影：庞林春）

▲ 陶红珍在《痴梦》中饰崔氏（摄影：庞林春）

◀ 陶红珍在《借茶》中饰阎惜娇（摄影：庞林春）

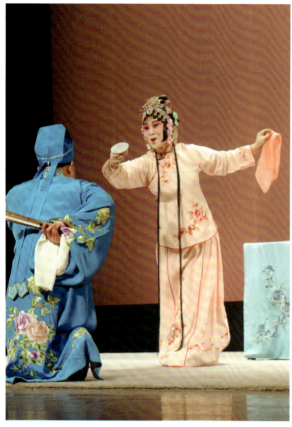

▲ 陶红珍在《水浒记·借茶》中饰阎惜娇（摄影：庞林春）

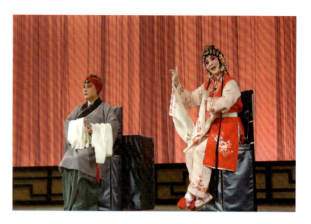

▲ 陶红珍演出《相约·讨钗》（摄影：庞林春）

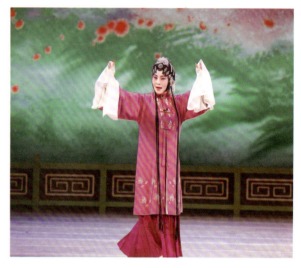

▲ 陶红珍在《白罗衫》中饰苏夫人

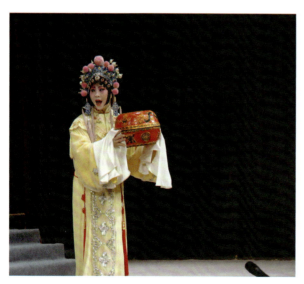

▲ 陶红珍在苏剧《狸猫换太子》中饰寇珠（摄影：庞林春）

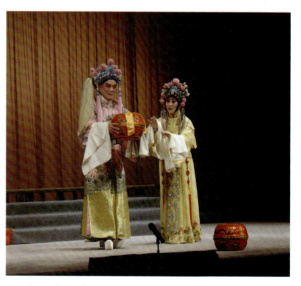

▲ 陶红珍在苏剧《狸猫换太子》中饰寇珠（摄影：庞林春）

永嘉昆剧团：吕德明

▲ 吕德明生活照

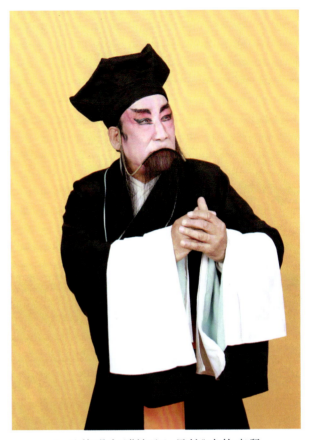

▲ 吕德明在《荆钗记·见娘》中饰李舅

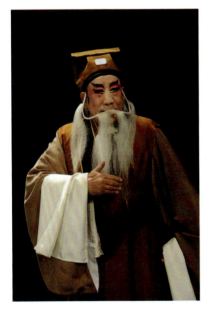

▲ 吕德明在《张协状元》中饰大公

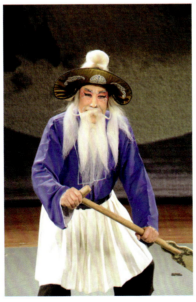

▲ 吕德明在《玉簪记·秋江》中饰老船公

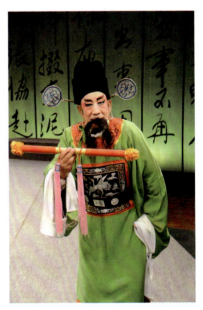

▲ 吕德明饰堂后官

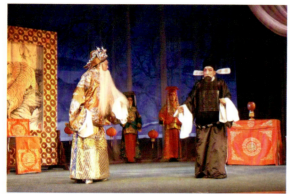
▲ 2007年2月25日,在永嘉县花坦乡霞山村演出《十五贯》剧照(张玲弟饰过于执,吕德明饰况钟;观众对象:农村村民)

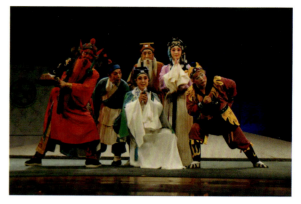
▲ 吕德明在《张协状元》中饰大公

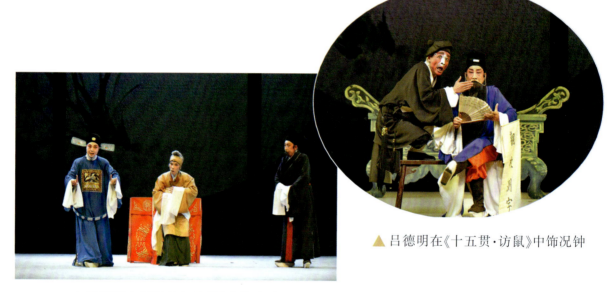
▲ 吕德明在《荆钗记·见娘》中饰家院

▲ 吕德明在《十五贯·访鼠》中饰况钟

▶ 永昆传承人吕德明在给永昆青年演员传艺

曲社、活动

武义昆曲艺术周活动（摄影：徐新荣）

▲ 制作武义昆曲面壳第一步：泥塑模型

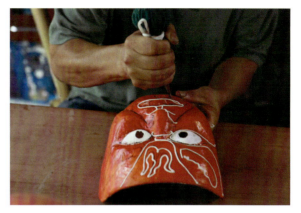
▲ 制作武义昆曲面壳

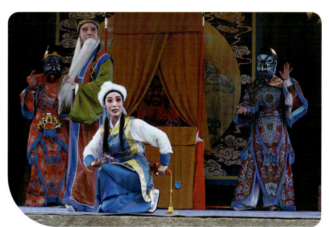
► 武义昆曲传统小戏《取金刀》演出剧照

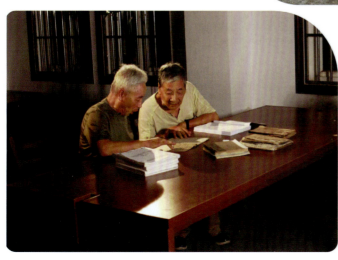
◄ 武义县武义昆曲省级传承人何苏生（左）、市级传承人胡奇之（右）在研究讨论武义昆曲

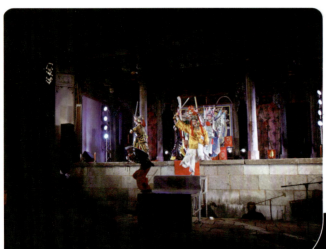

◀ 武义昆曲《祭台》剧照

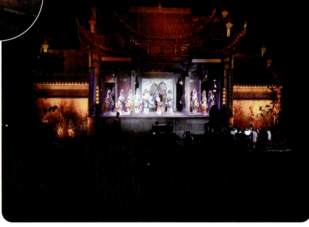

▲ 武义昆曲《踏八仙》剧照

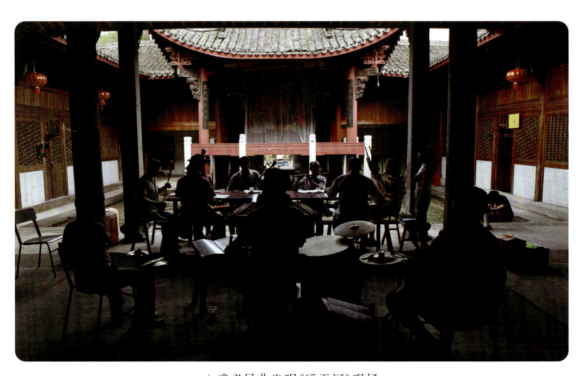

▲ 武义昆曲坐唱《通天河》现场

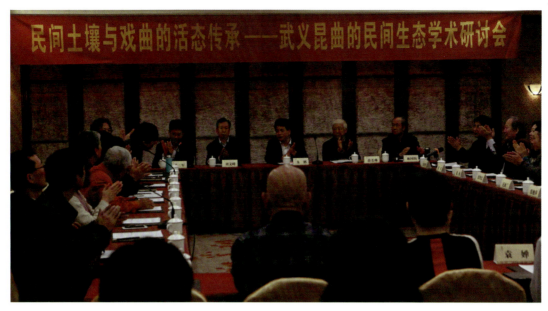

▲ "民间土壤与戏曲的活态传承——武义昆曲的民间生态学术研讨会"于 2017 年 10 月 19 日在武义清水湾沁温泉度假山庄召开

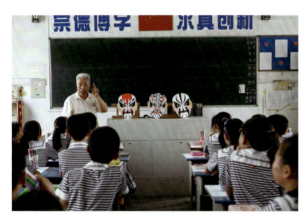

▲ 武义昆曲省级传承人何苏生在"昆曲进校园"活动中举办讲座

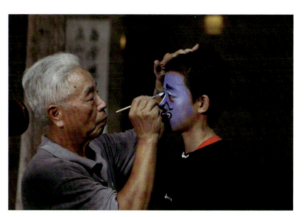

▲ 武义昆曲脸谱

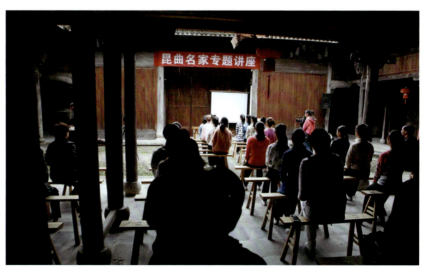

▶ 昆曲名家专题讲座现场

抚州汤显祖戏剧节

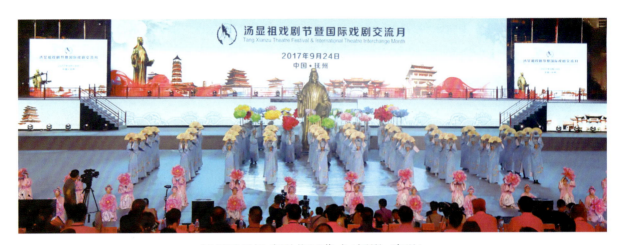

抚州汤显祖戏剧节开幕式（摄影：陈强）

"吴歈萃雅"清曲会——昆曲曲友雅集

昆曲教育

中国戏曲学院 2017 年度昆曲活动

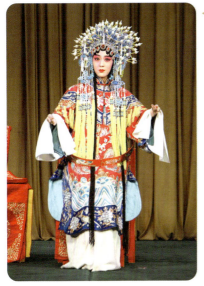

◀ 表演系 2015 级昆曲专业彩排第一台《刺虎》剧照（张敏饰费贞娥；小剧场）

▲ 表演系 2015 级昆曲专业彩排第一台《拾画》剧照（张建饰柳梦梅；小剧场）

▲ 表演系 2015 级昆曲专业彩排第一台《佳期》剧照（彭昱婷饰红娘；小剧场）

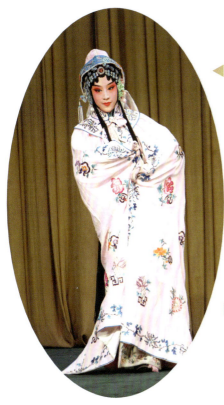

◀ 表演系 2015 级昆曲专业彩排第一台《游园》剧照（赖露霜饰杜丽娘，彭昱婷饰春香；小剧场）

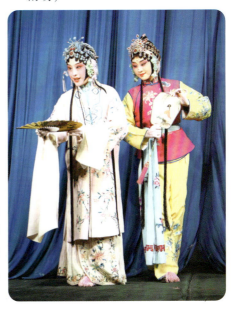

▶ 表演系 2015 级昆曲专业彩排第一台《游园》剧照（赖露霜饰杜丽娘，彭昱婷饰春香；小剧场）

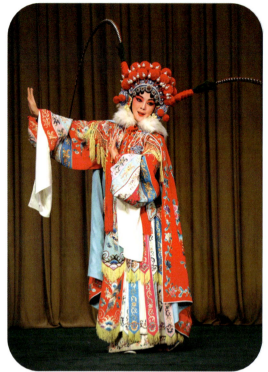

▲ 表演系2015级昆曲专业彩排第一台《昭君出塞》剧照(黄佳蕾饰王昭君,孙根庆饰王龙;小剧场)

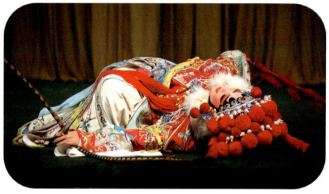

▲ 表演系2015级昆曲专业彩排第二台《昭君出塞》剧照(黄佳蕾饰王昭君,孙根庆饰王龙;小剧场)

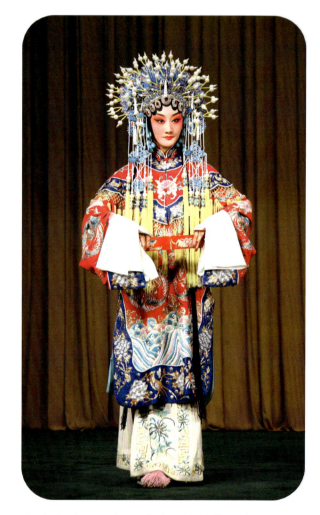

▲ 表演系2015级昆曲专业彩排第二台《刺虎》剧照(刘小涵饰费贞娥;小剧场)

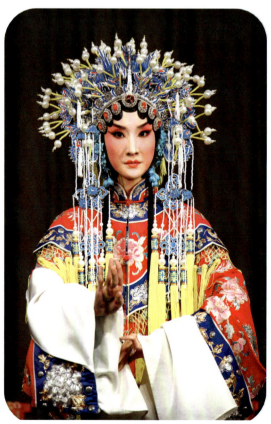

◀ 表演系2015级昆曲专业彩排第二台《刺虎》剧照(张佳睿饰费贞娥;小剧场)

昆曲教育

◀ 表演系2015级昆曲专业彩排第二台《佳期》剧照（吴雨婷饰红娘；小剧场）

▲ 表演系2015级昆曲专业彩排第二台《游园》剧照（王赛饰杜丽娘，彭昱婷饰春香；小剧场）

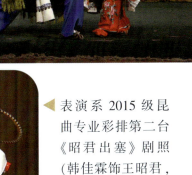

▶ 表演系2015级昆曲专业彩排第一台《小放牛》剧照（胡碧伦饰村姑，董建华饰牧童国；小剧场）

◀ 表演系2015级昆曲专业彩排第二台《昭君出塞》剧照（韩佳霖饰王昭君，孙根庆饰王龙，张浩饰马夫；小剧场）

▶ 表演系2015级昆曲专业彩排第一台《小放牛》剧照（胡碧伦饰村姑，董建华饰牧童；小剧场）

苏州市艺术学校2017年度昆曲活动

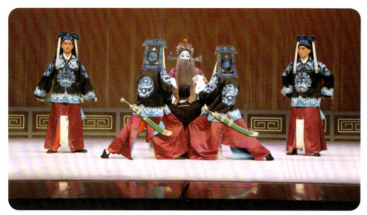

▲ 苏州市艺术学校实习汇报展演再现经典昆曲剧目《渔家乐》(6月15日;苏州昆剧院剧场)

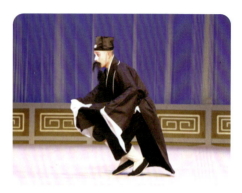

▲ 苏州市艺术学校实习汇报展演再现经典昆曲剧目《渔家乐》(徐梦迪饰万家春;6月15日;苏州昆剧院剧场)

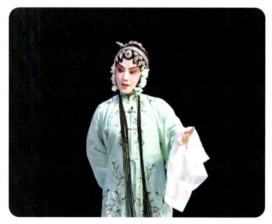

▲ 苏州市艺术学校实习汇报展演再现经典昆曲剧目《渔家乐》(王安安饰邬飞霞;6月15日;苏州昆剧院剧场)

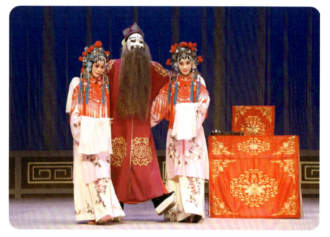

▲ 苏州市艺术学校实习汇报展演再现经典昆曲剧目《渔家乐》(吴弘宇饰梁冀;6月15日;苏州昆剧院剧场)

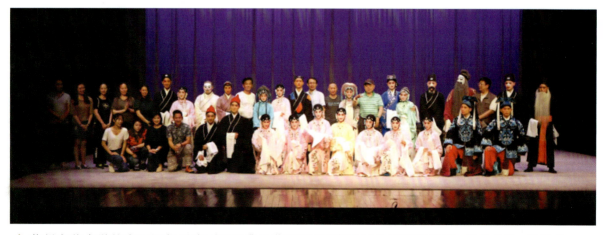

▲ 苏州市艺术学校实习汇报展演再现经典昆曲剧目《渔家乐》(总监制:王善春;艺术总监:林继凡、陶红珍;总导演:杨晓勇;副导演:张心田;剧务:赵晴怡;6月15日;苏州昆剧院剧场)

昆曲博物馆

中国昆曲博物馆 2017 年度各项活动

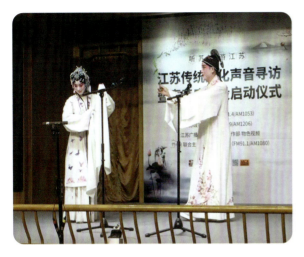

▲ "江苏传统文化声音寻访"走进中国昆曲博物馆(4月22日)

▲ "二度梅"获得者王芳莅临"戏博讲坛"主讲昆曲的艺术魅力(5月16日)

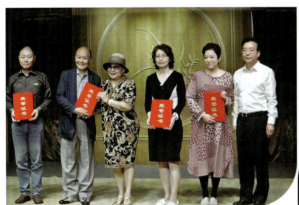

◀ 中国昆曲博物馆向海外著名曲家、俞派传人顾铁华先生颁发捐赠证书(5月18日)

▼ "六一"青少年戏曲专场(6月1日)

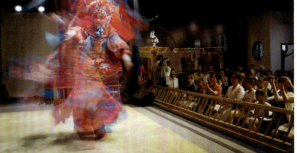

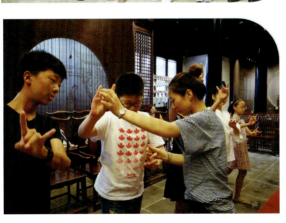

◀ "昆曲大家唱"青少年专场(7月15日)

中国昆曲年鉴2018

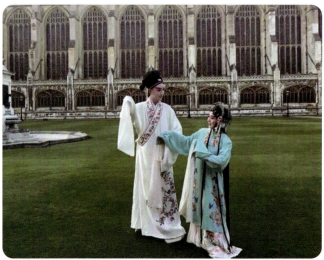

◀ 全球昆曲数字博物馆英国剑桥大学开馆仪式现场演出(8月28日)

▼ 全球昆曲数字博物馆英国剑桥大学开馆仪式合影(8月28日)

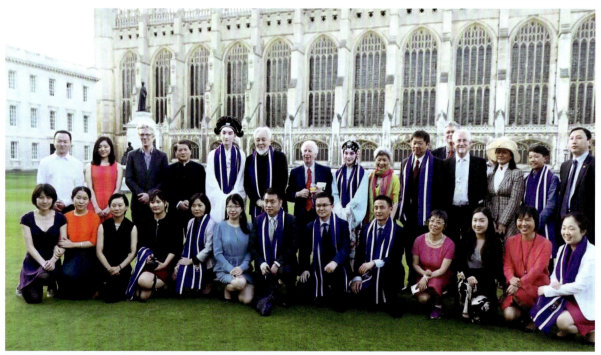

▲ 俞玖林莅临中国昆曲博物馆"戏博讲坛"主讲"风神俊雅至情人"(9月30日)

▲ 举办"点翠施红竞笑颜"——仿点翠发簪制作活动(10月7日)

▲ 梁谷音莅临"戏博讲坛"讲述昆曲的美和韵（10月22日）

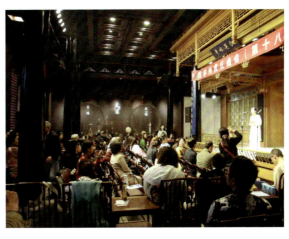
▲ 第十八届"虎丘曲会"昆博会场（10月29日）

"昆曲大家唱"2017年开嗓仪式现场

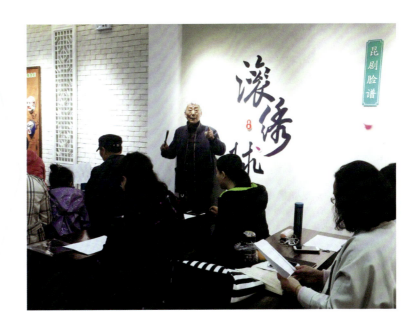

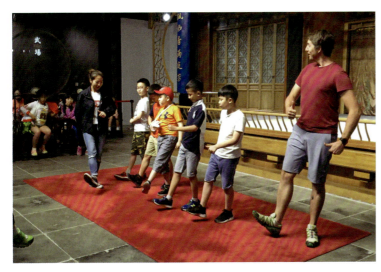

昆曲小课堂

台湾"中央大学"昆曲博物馆开幕式暨昆曲国际学术研讨会

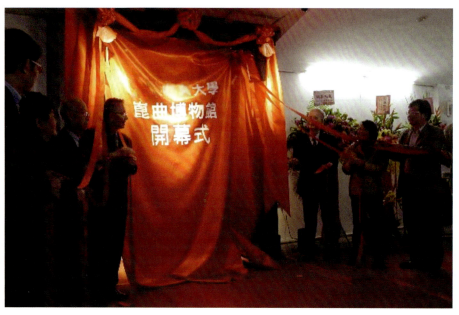

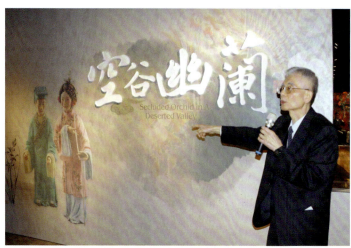

▲ "中央大学"昆曲博物馆开幕式揭幕仪式（11月23日；摄影："中央大学"昆曲博物馆学术组）

◀ "中央大学"昆曲博物馆负责人洪惟助进行参观讲解

◀ "中央大学"昆曲博物馆展场空间（11月23日；摄影："中央大学"昆曲博物馆学术组）

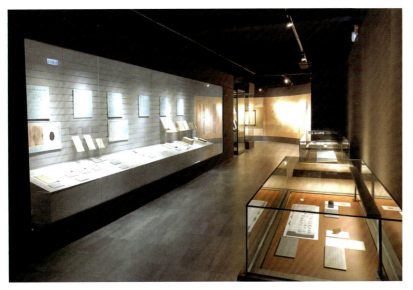

◀ "中央大学"昆曲博物馆展出的古籍与手抄本（11月23日；摄影："中央大学"昆曲博物馆学术组）

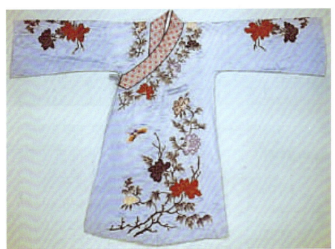

◀ "中央大学"昆曲博物馆展品——俞振飞的褶子

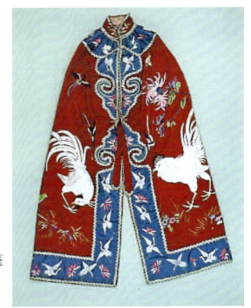

▶ "中央大学"昆曲博物馆展品——韩世昌的斗篷

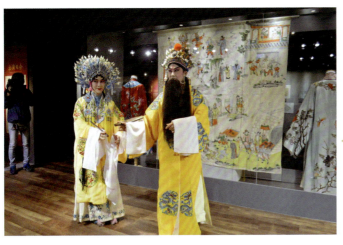

◀ 台南东宁雅集于"中央大学"昆曲博物馆开幕式上在馆内舞台演出《长生殿·小宴》【泣颜回】（曾子津饰唐明皇，曾子玲饰杨贵妃；11月23日；摄影："中央大学"昆曲博物馆学术组）

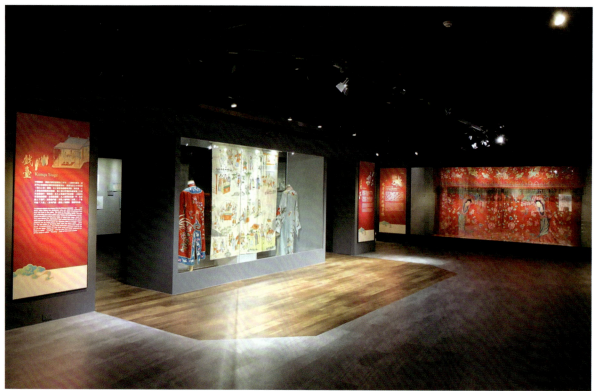

▲ "中央大学"昆曲博物馆展场内的舞台设计（11月23日；摄影："中央大学"昆曲博物馆学术组）

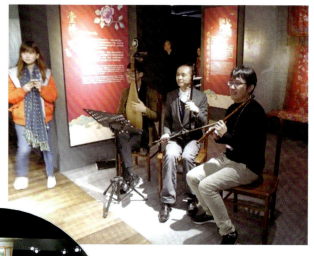

▶ "中央大学"昆曲博物馆开幕式的馆内演出由戏曲专业的研究生自行伴奏（司笛：黄思超；司鼓：张元昆；琵琶：刘云奇；摄影：孙致文）

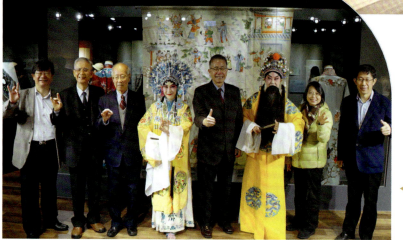

◀ "中央大学"昆曲博物馆开幕式上，贵宾们与东宁雅集的演员同掂兰花指合影

▲ 昆曲国际学术研讨会后合影（11月25日；"中央大学"文学院国际会议厅；摄影："中央大学"昆曲博物馆学术组）

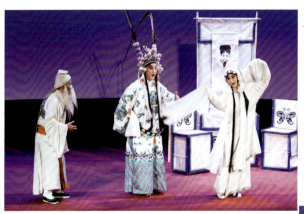

◀ 开幕式当晚演出《蝴蝶梦·吊奠》（黄宇琳饰田氏，温宇航饰楚王孙，刘稀荣饰老苍头；11月25日；"中央大学"大讲堂）

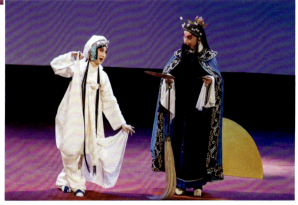

▶ 开幕式当晚演出《蝴蝶梦·搧坟》（温宇航饰庄周，黄宇琳饰田氏；11月25日；"中央大学"大讲堂）

柯军《说戏》

▲《说戏》书影

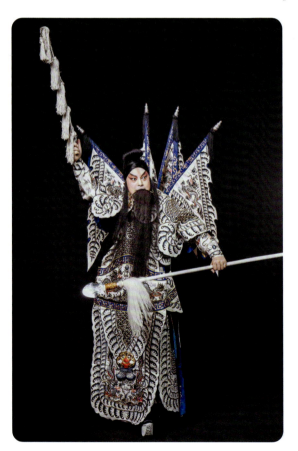

▲ 柯军演出《桃花扇·沉江》剧照（摄影：郭峰）

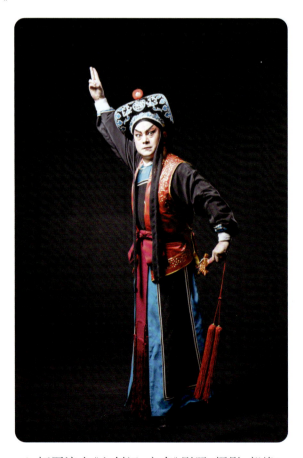

▲ 柯军演出《宝剑记·夜奔》剧照（摄影：郭峰）

目　录

特载1　北方昆曲剧院建院60周年纪念活动

北方昆曲剧院60周年纪念　杨凤一 ……………………………………………………… 3
昆曲荣耀　全面绽放——北方昆曲剧院60华诞巡礼　马福平 ………………………… 3
昆曲荣耀——全国昆曲经典传统剧目展演暨北方昆曲剧院建院60周年 ……………… 5
昆曲荣耀——水磨情深一甲子　名家名曲贺北昆 ……………………………………… 6
昆曲荣耀——北方昆曲剧院60年（1957—2017）　王若皓 …………………………… 8
木铎金声，不忘初心——《中国北方昆曲史稿丛编》总序　杨凤一 …………………… 12
《中国北方昆曲史稿丛编》后记　胡明明 ………………………………………………… 13
《中国北方昆曲史稿丛编》目录　胡明明　张　蕾 ……………………………………… 16

特载2　上海昆剧团建团40周年纪念活动

枝繁叶茂　灼灼其华——贺上海昆剧团40岁生日　谷好好 …………………………… 21
让古老剧种的艺术"包浆"更加莹润深沉——对上海昆剧团建团40周年的思考　崔　伟 …… 22
从"上昆"现象看传统艺术如何老树开新花——上海昆剧团40周年研讨会综述　上海采风 …… 23

特载3　中国昆曲现状、态势和评论研究暨中国昆曲苏州高峰论坛

为昆曲现状把脉——中国昆曲苏州高峰论坛2018综述　朱栋霖　谭　飞 …………… 29
昆曲传承还需做什么？　朱栋霖 ………………………………………………………… 31
当代昆曲折子戏的传承　解玉峰 ………………………………………………………… 32

北方昆曲剧院

北方昆曲剧院2017年度昆曲工作综述 …………………………………………………… 37

北方昆曲剧院2017年度演出日志 ··· 39

上海昆剧团

上海昆剧团2017年度昆曲工作综述 ··· 51
上海昆剧团2017年度演出日志 ··· 53
上海昆剧团2017年度基本情况一览表 ··· 60

江苏省演艺集团昆剧院

江苏省演艺集团昆剧院2017年度昆曲工作综述 ··· 63
江苏省演艺集团昆剧院2017年度演出日志 ·· 64
江苏省演艺集团昆剧院2017年度基本情况一览表 ··· 68

浙江昆剧团

浙江昆剧团2017年度昆曲工作综述 ··· 71
浙江昆剧团2017年度演出日志 ··· 73

湖南省昆剧团

湖南省昆剧团2017年度昆曲工作综述 ··· 79
湖南省昆剧团2017年度演出日志 ·· 80
湖南省昆剧团2017年度基本情况一览表 ·· 82

江苏省苏州昆剧院

江苏省苏州昆剧院2017年度昆曲工作综述 ·· 85
江苏省苏州昆剧院2017年度演出日志 ·· 86
江苏省苏州昆剧院2017年度基本情况一览表 ··· 92

永嘉昆剧团

永嘉昆剧团2017年度昆曲工作综述 ··· 95
永嘉昆剧团2017年度演出日志 ··· 96

2017 年度推荐剧目

北方昆曲剧院 2017 年度推荐剧目 ··· 103
- 《赵氏孤儿》 ··· 103
- 《赵氏孤儿》曲谱 ··· 114
- 北方昆曲剧院建组《赵氏孤儿》 袁国良、顾卫英主演 ··· 120

上海昆剧团 2017 年度推荐剧目 ··· 121
- 《长生殿》(第三本)马嵬惊变 ··· 121
- 此曲绵绵无绝期——记上海昆剧团全本《长生殿》 朱锦华 ··· 131
- 《长生殿》缘何"长生"三百年 陈俊珺 ··· 133
- 昆曲名家蔡正仁:《长生殿》今日何以"长生" 曹玲娟 ··· 135
- "八九点钟的太阳"照耀全本《长生殿》 肖茜颖 ··· 137
- 全本《长生殿》声动京华,有戏迷从新疆打飞的来捧场 肖茜颖 ··· 138

江苏省演艺集团昆剧院 2017 年度推荐剧目 ··· 139
- 《拜月亭》 ··· 139
- 《幽闺记》:精彩诠释昆曲润物细无声的美学过程 张雅静 高利平 ··· 151

浙江昆剧团 2017 年度推荐剧目 ··· 152
- 《钟楼记》(排练本) ··· 152
- 《钟楼记》曲谱 ··· 162
- 昆曲《钟楼记》一展中国戏曲风采 ··· 169

湖南省昆剧团 2017 年度推荐剧目 ··· 170
- 《红梅记·折梅》曲谱 ··· 170
- 夜来风雨不暂停,今朝喜新晴——谈昆曲《折梅》 蒋莉 ··· 174

江苏省苏州昆剧院 2017 年度推荐剧目 ··· 175
- 《琵琶记·蔡伯喈》 ··· 175
- 《琵琶记·蔡伯喈》曲谱 ··· 184

永嘉昆剧团 2017 年度推荐剧目 ··· 185
- 《荆钗记》曲谱 ··· 185
- 永嘉昆剧团《荆钗记》阔别 30 多年再次上演 温州市文广新局 ··· 193

昆山当代昆剧院 2017 年度推荐剧目 ··· 194
- 昆曲回家 大师传承——昆山当代昆剧院举办大师传承版《牡丹亭》 钟慧娟 彭剑飚 ··· 194

台湾昆剧团 2017 年度推荐剧目 ··· 198
- 《范蠡与西施》 ··· 198
- 我写《范蠡与西施》 洪惟助 ··· 209

两岸昆剧合作　重谱西施美人计　何定照 ……………………………………………………… 211
《范蠡与西施》历年演出记录 …………………………………………………………………… 211

2017 年度推荐艺术家

北方昆曲剧院 2017 年度推荐艺术家 ……………………………………………………………… 215
　　魏春荣 ……………………………………………………………………………………………… 215
上海昆剧团 2017 年度推荐艺术家 ………………………………………………………………… 216
　　沈昳丽 ……………………………………………………………………………………………… 216
江苏省演艺集团昆剧院 2017 年度推荐艺术家 …………………………………………………… 218
　　昆曲净行演员孙晶的"花"面绽放　丰　收 …………………………………………………… 218
浙江昆剧团 2017 年度推荐艺术家 ………………………………………………………………… 219
　　甘为绿叶衬红花　亦老亦少有襟怀——浙江昆剧团年度艺术家李琼瑶访谈　李琼瑶　李　蓉
　　……… 219
湖南省昆剧团 2017 年度推荐艺术家 ……………………………………………………………… 223
　　借问灵山多少路，十万八千有余零——记小花旦王艳红的昆曲之路　蒋　莉 …………… 223
江苏省苏州昆剧院 2017 年度推荐艺术家 ………………………………………………………… 224
　　陶红珍 ……………………………………………………………………………………………… 224
永嘉昆剧团 2017 年度推荐艺术家 ………………………………………………………………… 225
　　我对永昆的深厚感情　吕德明 ………………………………………………………………… 225

昆曲曲社、活动

武义昆曲的生存现状观察　关　戈 ……………………………………………………………… 229
金昆支脉融入地方的乡土传承——谈武义昆曲的地位及其特色　徐宏图 …………………… 231
祭祀风俗中的古老形态——谈武义昆曲的特色　麻国钧 ……………………………………… 232
不能忽视的民间土壤与环境——武义昆曲带来的启示　沈　勇 ……………………………… 232
新词传唱《牡丹亭》——江西抚州首届汤显祖戏剧节暨第二届文化传承和创新国际论坛回眸 …… 233
　　梁家田 ……………………………………………………………………………………………… 233
"吴歈萃雅"清曲会　姜　锋 ……………………………………………………………………… 236

昆剧教育

中国戏曲学院 2017 年度昆曲工作概述　王振义　刘珂延 …………………………………… 239
中国戏曲学院昆曲表演专业 2017 年度演出日志 ……………………………………………… 240

苏州市艺术学校昆曲专业2017年度工作概述 ……………………………………………………… 240
苏州市艺术学校2017年度昆剧专业演出日志 …………………………………………………… 241

昆曲研究

昆曲研究2017年度论著编目　谭　飞　辑 ………………………………………………………… 245
昆曲研究2017年度论文索引　谭　飞　辑 ………………………………………………………… 255
昆曲研究2017年度论文综述　邵殳墨 ……………………………………………………………… 263
再论春台班艺术师承及对昆曲传承的贡献——以堂子为线索的考察　赵山林 ………………… 270
"明代四大声腔"说的源流及其学术史检讨　邹　青 …………………………………………… 278
乾嘉学派与清代戏曲　相晓燕 ……………………………………………………………………… 285
面对现实　因势利导——为苏州昆剧工作进言（关于苏州昆剧工作的思考之二）　顾笃璜 … 289
戏曲传承不能忽视民间土壤与环境　沈　勇 ……………………………………………………… 300
从戏曲史窥见清代社会日常——读《文化中的政治：戏曲表演与清都社会》　陈　均 ……… 303
《说戏》举行新书发布会　沈　勇 ………………………………………………………………… 305
《说戏》：跨出戏曲这座城池，向世人展现昆曲大美　张之薇 ………………………………… 306

2017年度推荐论文

明代文人对南戏民间性的切割和提升　俞为民 …………………………………………………… 311
当代昆曲舞台上的汤显祖剧作　朱栋霖 …………………………………………………………… 318
从明清江南望族看昆曲的文化生态——兼谈昆曲衰落的原因　杨惠玲 ………………………… 319
论昆剧《朱买臣休妻》之表演砌末与文学意象　李惠绵 ………………………………………… 325
《香囊记》作者、创作年代及其在戏曲史上的影响　黄仕忠 …………………………………… 334
梅兰芳搬演、研讨汤显祖《牡丹亭》再论　谷曙光 ……………………………………………… 343
试析清代以降昆曲"折柳阳关"唱腔之流变——兼谈曲腔与曲律之关系　毋　丹 …………… 350
传奇、昆剧、乱弹关系新说　路应昆 ……………………………………………………………… 356
明代的戏曲美学论争　祁志祥 ……………………………………………………………………… 363

昆曲博物馆

中国昆曲博物馆2017年度昆曲工作综述　孙伊婷　整理 ………………………………………… 381
台湾"中央大学"昆曲博物馆开幕式暨昆曲国际学术研讨会活动综述 ………………………… 383
空谷幽兰在台湾绽放——台湾"中央大学"昆曲博物馆开幕　洪惟助 ………………………… 387
寻找昆曲琐忆　洪惟助 ……………………………………………………………………………… 392

昆事记忆

苏昆入京考　徐宏图	397
北京昆曲艺术发展路径　张　蕾　周婧文	401
20世纪50年代以来昆曲流派问题的回顾与省思——以昆曲"俞派"的建构与展开为例　陈　均	411
"秦淮八艳"与戏曲　李祥林	417
民国中期(1929—1937)天津昆曲演出状况　王兴昀	424
苏州私家藏书与戏曲文献的传播　曹培根	429
清末民初昆曲手抄孤本《云母缘传奇》初探　孙伊婷	433
张大复熟知的"大梁王侯"　庄　吉	435
浙江嘉兴昆曲资料三札　浦海涅	439

中国昆曲2017年度纪事

中国昆曲2017年度纪事　王敏玲　辑编	445
后　记	449

The 2018 Annal of China Kunqu Opera

Special Feature 1 Commemorations for the 60th Anniversary of the Northern Kunqu Opera Troupe

Commemorations for the 60th Anniversary of the Northern Kunqu Opera Troupe　　Yang Fengyi ……………… 3

Glory of Kunqu Opera　Full Blossom Everywhere—Commemorations for the 60th Anniversary of the Northern Kunqu Opera Troupe　　Ma Fuping ……………………………………………………………………………………… 3

Glory of Kunqu Opera—National Performance of Classic Kunqu Opera Plays for the 60th Anniversary of the Northern Kunqu Opera Troupe ……………………………………………………………………………………………………… 5

Glory of Kunqu Opera—Sixty Years' Affectionate Devotion to Kunshan Shuimo Tune　Masterpieces by Masters for Celebration of the Northern Kunqu Opera Troupe ……………………………………………………………… 6

Glory of Kunqu Opera—The Sixty Years of the Northern Kunqu Opera Troupe (1957—2017)　　Wang Ruohao
……… 8

Stay True to the Initial Love for Kunqu Opera—General Preface of *Draft Series of Chinese Northern Kunqu Opera History*　　Yang Fengyi ……………………………………………………………………………………… 12

Postscripts of *Draft Series of Chinese Northern Kunqu Opera History*　　Hu Mingming ………………… 13

Contents of *Draft Series of Chinese Northern Kunqu Opera History*　　Hu Mingming　Zhang Lei ……… 16

Special Feature 2 Commemorations for the 40th Anniversary of the Shanghai Kunqu Opera Troupe

Flourishing and Shinning Tree of Art—Celebrating the 40th Birthday of the Shanghai Kunqu Opera Troupe　　Gu Haohao
……… 21

Reviving the Ancient Art Form with Richer and Smoother Luster—A Reflection on the 40th Anniversary of the Shanghai Kunqu Opera Troupe　　Cui Wei ……………………………………………………………………… 22

How to Revitalize Traditional Art : Revelation from "the Shanghai Kunqu Opera Troupe" Phenomenon—A Survey of the Seminar on the 40th Anniversary of the Shanghai Kunqu Opera Troupe　　Shanghai Folk Song Collections
……… 23

Special Feature 3 Suzhou Summit Forum on the Current Situation, Review Studies of Chinese Kunqu Opera

Diagnose the Current Situation of Kunqu Opera—A General Survey of the Suzhou Summit Forum on Chinese Kunqu Opera in 2018　Zhu Donglin　Tanfei ································· 29
What Need to Be Done to Assume the Heritage of Kunqu Opera?　Zhu Donglin ················· 31
Contemporary Inheritance of Traditional Kunqu Opera　Xie Yufeng ································ 32

the Northern Kunqu Opera Troupe

A Survey of the Work of the Northern Kunqu Opera Troupe in 2017 ································ 37
Performance Log of the Northern Kunqu Opera Troupe in 2017 ··································· 39

The Shanghai Kunqu Opera Troupe

A Survey of the Work of the Shanghai Kunqu Opera Troupe in 2017 ······························ 51
Performance Log of the Shanghai Kunqu Opera Troupe in 2017 ··································· 53
A General Survey of the Shanghai Kunqu Opera Troupe in 2017 ··································· 60

The Jiangsu Kunqu Opera Troupe

A Survey of the Work of the Jiangsu Kunqu Opera Troupe in 2017 ································ 63
Performance Log of the Jiangsu Kunqu Opera Troupe in 2017 ···································· 64
A General Survey of the Jiangsu Kunqu Opera Troupe in 2017 ···································· 68

The Zhejiang Kunqu Opera Troupe

A Survey of the Work of the Zhejiang Kunqu Opera Troupe in 2017 ······························ 71
Performance Log of the Zhejiang Kunqu Opera Troupe in 2017 ··································· 73

The Hunan Kunqu Opera Troupe

A Survey of the Work of the Hunan Kunqu Opera Troupe in 2017 ································· 79
Performance Log of the Hunan Kunqu Opera Troupe in 2017 ····································· 80
A General Survey of the Hunan Kunqu Opera Troupe in 2017 ····································· 82

The Suzhou Kunqu Opera Troupe

A Survey of the Work of the Suzhou Kunqu Opera Troupe in 2017 ································ 85
Performance Log of the Suzhou Kunqu Opera Troupe in 2017 ···································· 86
A General Survey of the Suzhou Kunqu Opera Troupe in 2017 ···································· 92

The Yongjia Kunqu Opera Troupe

A Survey of the Work of the Yongjia Kunqu Opera Troupe in 2017 ·········· 95
Performance Log of the Yongjia Kunqu Opera Troupe in 2017 ·········· 96

Recommended Plays in 2017

Recommended Play of the Northern Kunqu Opera Troupe in 2017 ·········· 103
 The Orphan of Zhao ·········· 103
 Gongche Opern of *The Orphan of Zhao* ·········· 114
 The Orphan of Zhao by the Northern Kunqu Opera Troupe Starring Yuan Guoliang and Gu Weiying ·········· 120
Recommended Play of the Shanghai Kunqu Opera Troupe in 2017 ·········· 121
 The Palace of Eternal Youth Volume 3 *Rebellion in Mawei* ·········· 121
 The Lingering Opera—The Complete Edition of *The Palace of Eternal Youth* in the Shanghai Kunqu Opera Troupe
 Zhu Jinhua ·········· 131
 How can *The Palace of Eternal Youth* "Live" for Three Hundred Years Chen Junjun ·········· 133
 Master of Kunqu Opera Cai Zhengren: How Can *The Palace of Eternal Youth* keep its Eternal Youth
 Cao Lingjuan ·········· 135
 The Complete Edition of *The Palace of Eternal Youth* Bathed in "the Morning Sun" Xiao Qianying ·········· 137
Recommended Play of the Jiangsu Kunqu Opera Troupe in 2017 ·········· 139
 The Pavilion for Worshipping the Moon ·········· 139
 The Pavilion for Worshipping the Moon: A Brilliant Interpretation of the Silent Esthetic Permeation of Kunqu Opera
 Zhang Yajing Gao Liping ·········· 151
Recommended Play of the Zhejiang Kunqu Opera Troupe in 2017 ·········· 152
 The Tale of the Bell Tower (the Rehearsal Version) ·········· 152
 The Opern of *The Tale of the Bell Tower* ·········· 162
Kunqu Opera *The Tale of the Bell Tower* Demonstrates the Elegance of Traditional Chinese Opera ·········· 169
Recommended Play of the Hunan Kunqu Opera Troupe in 2017 ·········· 170
 The Opern of *The Legend of Red Plum Blossom · Picking the Flowers* ·········· 170
 On Kunqu Opera *The Legend of Red Plum Blossom · Picking the Flowers* Jiang Li ·········· 174
Recommended Play of the Suzhou Kunqu Opera Troupe in 2017 ·········· 175
 The Legend of Pipa · Cai Bojie ·········· 175
 The Opern of *The Legend of Pipa · Cai Bojie* ·········· 184
Recommended Play of the Yongjia Kunqu Opera Troupe in 2017 ·········· 185
 The Opern of *The Romance of a Hairpin* ·········· 185
 The Yongjia Kunqu Opera Troupe Restaging *The Romance of a Hairpin* After Thirty Years The Bureau of
 Culture, Radio, Film, TV, Press and Publication of Wenzhou ·········· 193
Recommended Play of the Kunshan Contemporary Kunqu Opera Troupe in 2017 ·········· 194
 Returning of Kunqu Opera Inheriting from the Master—The Kunshan Contemporary Kunqu Opera Troupe Staging
 The Peony Pavilion Zhong Huijuan Peng Jianbiao ·········· 194
Recommended Play of the Taiwan Kunqu Opera Troupe in 2017 ·········· 198

Fan Li and Xi Shi	198
On Writing Fan Li and Xi Shi Hong Weizhu	209
Cooperating with Compatriots Across the Strait to Restage the Honey Trap of Xi Shi He Dingzhao	211
The Previous Performance Records of Fan Li and Xi Shi	211

Recommended Kunqu Artists in 2017

Recommended Kunqu Artist from the Northern Kunqu Opera Troupe in 2017	215
Wei Chunrong	215
Recommended Kunqu Artist from the Shanghai Kunqu Opera Troupe in 2017	216
Shen Yili	216
Recommended Kunqu Artist from the Jiangsu Kunqu Opera Troupe in 2017	218
The Full Blossom of the Jing Character Actress Sun Jing Feng Shou	218
Recommended Kunqu Artist from the Zhejiang Kunqu Opera Troupe in 2017	219
A Broad-minded Artist—An Interview with the Recommended Kunqu Artist from the Zhejiang Kunqu Opera Troupe Li Qiongyao Li Qiongyao Li Rong	219
Recommended Kunqu Artist from the Hu'nan Kunqu Opera Troupe in 2017	223
A Long, Long Journey to Lingshan Mountain—On the Young Hua Dan Actress Wang Yanhong's Road of Kunqu Opera Art Jiang Li	223
Recommended Kunqu Artist From the Suzhou Kunqu Opera Troupe in 2017	224
Tao Hongzhen	224
Recommended Kunqu Artist From the Yongjia Kunqu Opera Troupe in 2017	225
My Deep Love to the Yongjia Kunqu Opera Troupe Lv Deming	225

Kunqu Opera Associations and Activities

Observations of the Current Situation of Wuyi Kunqu Opera Guan Ge	229
The Localization of Jinhua Kunqu Opera—On the Distinct Status and the Characteristics of Wuyi Kunqu Opera Xu Hongtu	231
The Ancient Form of Sacrificial Custom—On the Distinct Characteristics of Wuyi Kunqu Opera Ma Guojun	232
Indispensible Soil and Environment of Local Folk Art—Revelation from Wuyi Kunqu Opera Shen Yong	232
Singing the Adapted Version of The Peony Pavilion—Looking Back on the First Tang Xianzu Opera Festival in Jiangxi Fuzhou and the Second International Cultural Heritage and Innovation Forum Liang Jiatian	233
"Wu Man Cui Ya": the Assembly of Folk Music Jiang Feng	236

Kunqu Opera Education

The Kunqu Opera Education in the National Academy of Chinese Theatre Arts in 2017 Wang ZhenYi Liu Keyan	239
The Performance Log of the National Academy of Chinese Theatre Arts in 2017	240
The Kunqu Opera Education in Suzhou Art School in 2017	240

The Performance Log of Suzhou Art School in 2017 ... 241

Kunqu Studies

Index of Books on the Kunqu Studies in 2017 Compiled by Tan Fei 245
Index of Research Articles on Kunqu Studies in 2017 Compiled by Tan Fei 255
A Review of Kunqu Studies in 2017 Shao Shumo .. 263
An Investigation on the Origin of Chuntai Kunqu Opera Troupe and the Contributions Made to the Kunqu Opera
　　Inheritance—Taking Tangzi as a Clue Zhao Shanlin ... 270
The Origin of "Four Major Operatic Tunes in Ming Dynasty" Theory and the Inspection of Its Academic History
　　Zou Qing .. 278
The Qianjia School and Qing Dynasty Opera Xiang Xiaoyan ... 285
Face the Reality and Make the Best of It—A Suggestion on the Work of Suzhou Kunqu Opera Gu Duhuang
　　.. 289
The Soil and Environment of Local Folk Art Should Not Be Neglected in the Inheritance of Chinese Traditional Opera
　　Shen Yong ... 300
A Glimpse at the Daily Routine of Qing Dynasty Society from the Perspective of Opera—On *Politics in Culture*: *Operatic*
　　Performance and Qing Dynasty Society Chen Jun ... 303
New Book Launch for *On Traditional Chinese Opera* Shen Yong 305
On Traditional Chinese Opera Goes Beyond the Territory of Opera and Demonstrates the Splendor of Kunqu Opera
　　Zhang Zhiwei ... 306

Recommended Essays on Kunqu Studies in 2017

The Classification and Sublimation of the Folk Nature of the Southern Opera by Ming Dynasty Scholars Yu Weimin
　　.. 311
Kunqu Opera Plays by Tan Xianzu in the Contemporary Stage Zhu Donglin 318
Viewing the Cultural Ecology of Kunqu Opera From the Perspective of Jiangnan Distinguished Families in Ming and Qing
　　Dynasties—Also on the Cause of the Decline of Kunqu Opera Yang Huiling 319
On the Stage Property and Literary Image of Kunqu Opera *Zhu Maichen Divorcing His Wife* Li Huimian 325
The Author and the Composing Time of *The Perfume Satchel* and Its Influence in Opera History Huang Shizhong
　　.. 334
Further Discussions about Mei Lanfang Putting on Stage and Holding Seminars on *The Peony Pavilion* Gu Shuguang
　　.. 343
An Analysis on the Changes of the Operatic Tunes of "Picking Willow Branches in Yangguan"—Also on the Relationship
　　Between Operatic Tunes and Operatic Melody Wu Dan ... 350
New Theory about the Relationship Between Legend, Kunqu Opera and Luantan (Mixed Operatic Tunes) Lu Yingkun
　　.. 356
Arguments on Operatic Aesthetics in Ming Dynasty Qi Zhixiang 363

Kunqu Museums

A General Survey of China Kunqu Museum in 2017 Compiled by Sun Yiting 381

The Opening Ceremony of "National Central University" Kunqu Museum in Tai Wan and a General Survey of International Seminars on Kunqu Opera ·················· 383

The Blossom of Secluded Vale Orchid in Tai Wan—The Opening Ceremony of Tai Wan "National Central University" Kunqu Museum　Hong Weizhu ·················· 387

Looking for Memories about Kunqu Opera　Hong Weizhu ·················· 392

Memoirs of Kunqu Events

Research on Suzhou Kunqu Opera in Beijing　Xu Hongtu ·················· 397

Development of Kunqu Opera Art in Beijing　Zhang Lei　Zhou Jingwen ·················· 401

Retrospections and Reflections on the Schools of Kunqu Opera Since 1950s—Take the Establishment and Development of "Yu School" Kunqu Opera as an Example　Chen Jun ·················· 411

"The Eight Gorgeous Beauties in Qinhuai Area" and Traditional Chinese Opera　Li Xianglin ·················· 417

The Performance Situation of Tianjin Kunqu Opera in the Middle of the Republic of China Period (1929—1937)　Wang Xingyun ·················· 424

The Dissemination of Private Book Collections and Documents of Traditional Opera in Suzhou　Cao Peigen ·················· 429

Research on the Gongche Opern of the Manuscript of *Legend of Yun Mu Yuan*　Sun Yiting ·················· 433

"The Nobility of Liang" from the Perspective of Zhang Dafu　Zhuang Ji ·················· 435

Three Notes of the Materials on Zhejiang Jiaxing Kunqu Opera　Pu Hainie ·················· 439

Chronicles of China's Kunqu Opera in 2017

Chronicles of China's Kunqu Opera in 2017　Compiled by Wang Minling ·················· 445

Postscripts ·················· 449

特载 1　北方昆曲剧院建院 60 周年纪念活动

北方昆曲剧院60周年纪念

杨凤一

中国昆剧600年,北方昆曲剧院60年,北昆仅仅经历了中国昆剧史的十分之一。然而,正是在这极不平凡的十分之一的昆剧史中,或者再放大一些说,在近百年来的昆剧史中,中国昆剧几经震荡,北昆几度兴衰,剧运与国运紧密相牵,舞台与国史紧密相关,这也是中国昆剧与中国时代相关联最为紧密的历史阶段。

回顾100余年前,大清帝国风雨飘摇之时,作为剧坛主力的昆剧急遽衰落,险遭灭顶之灾。昆剧的老艺人与对昆剧感情深厚的文人雅士,以及新兴的工商界精英,自发地凝聚起来,以个人之力救助昆剧于危难之间;至共和国成立前夕,中国昆剧仅在杭州幸存半个剧团,另有部分老艺人散落在各地,在艰难的生活中,努力背负着担在他们双肩上的属于全中华民族的艺术瑰宝。

1949年10月1日中华人民共和国成立,中国昆剧随之得以再生。共和国虽然面临百废待兴,扶危济困却优先昆剧。不到10年时间,中国大地上重新组建起了包括北方昆曲剧院在内的多家昆剧院团,赢得天下昆剧艺人尽开颜。重温北方昆曲剧院建院前后的历史,我们仍然能从中感受到前辈们当日的欢欣。

我们不能忘记的是,北方昆曲剧院在欢欣中建院,却是在泪水中发展。60年弹指一挥间,北方昆曲剧院虽饱受挫折而坚忍不拔,全院几代艺术家以坚定的文化自信,历经坎坷而不悔,薪火相传,克绍箕裘;为以中国昆剧艺术形式,演绎中国故事,表现中国形象,唱响中国旋律,付出了难以想象的辛苦。今日中国昆剧艺术成为世界非物质文化遗产,作为中国的文化符号,在国际上赢得了尊重与广泛称誉。国运兴而昆剧重兴,北方昆曲剧院也历经一个甲子而再次开始了新的征程。

北方昆曲剧院的60年,一言以蔽之,就是习近平主席在中国文联十大、中国作协九大开幕式上的讲话中所深刻指出的:"因时代而兴,乘势而变,随时代而行,与时代同频共振"。这不仅是北昆的历史,毫无疑问地更是北昆未来的发展方向。北方昆曲剧院有足够的信心,在前辈们留存的丰富的艺术财富基础上,在正确的政治方向指引下,在这个波澜壮阔的大时代的依托中,创作出无愧于历史的新的辉煌。

昆曲荣耀　全面绽放

——北方昆曲剧院60华诞巡礼

马福平

昆曲是中国古老的剧种之一,至今已有600余年的历史,被誉为"百戏之祖",在我国文学、艺术史上占有重要地位。

100年前的1917年冬,韩世昌随荣庆社进京,在天乐园(即鲜鱼口内大众剧场)演出,盛况空前。1918年,韩世昌拜吴梅为师,后在昆曲名家赵子敬门下学艺,唱功和演技更趋精进,被誉为"昆曲大王"。1919年五四运动后,韩世昌等荣庆社主力应上海尤鸣卿约请,首次南下与丹桂班底合作,一炮而红。此后,荣庆社、祥庆社间或在京、津、沪、宁以及其他大中城市巡回演出。此举震惊了南方昆剧界,并激发了热爱昆剧的有识之士的报国之心。孙咏雯、汪鼎丞、张紫东、贝晋眉、徐镜清、穆藕初等上海、苏州的曲家和实业家,有感于南方昆剧的衰落,于1921年秋在苏州桃花坞五亩园创办了孙咏雯任所长的"苏州昆剧传习所"。尽管在5年时间里苏州昆剧传习所只培育了一期"传"字辈学员,但这一代人使南方甚至全国的昆剧又传承、延续了60余年,不能不说是南北昆曲人的旷世盛举。

据侯玉山晚年回忆,清末民初,北方昆曲独特的艺术品格在河北农村的群众基础根深蒂固。"无昆不成班""无班不师昆",京津冀农民群众热爱昆曲,男女老少随口哼唱,与南昆属于文人雅士、仅存庙堂氍毹的生存状态相比别有一番天地。

矢志不渝,奋发图强60载

北方昆曲剧院(以下简称"北昆")是在毛泽东主席、

周恩来总理的直接关怀下成立的。1957年6月22日，北昆建院大会在文化部礼堂举行，大会由时任文化部部长沈雁冰主持，陈毅副总理到会讲话并题词。周恩来总理亲自任命首任院长韩世昌，北昆形成了韩世昌、金紫光、白云生"三驾马车"的领导班子。建院后，北昆在人民剧场举行了首场祝贺演出，梅兰芳、韩世昌、白云生三位大师联袂演出《牡丹亭·游园惊梦》，周恩来总理出席观看并与全体人员合影留念。而后，一大批响当当的艺术大师，如韩世昌、白云生、侯永奎、马祥麟、侯玉山、沈盘生、白玉珍、魏庆林等传承了《思凡》《刺虎》《春香闹学》《金不换》《夜奔》《刀会》《麒麟阁》《昭君出塞》《棋盘会》等一大批经典保留剧目，更培养出了中国戏剧梅花奖获得者侯少奎、洪雪飞、蔡瑶铣、杨凤一、史红梅、刘静、魏春荣、王振义、刘巍等三代昆曲表演艺术家，创作和恢复了《千里送京娘》《长生殿》《西厢记》《百花公主》《村姑小姐》《宦门子弟错立身》《关汉卿》《白兔记》等众多剧目。

改革大潮风起云涌，剧院发展亦起起伏伏，还曾数次面临被合并、裁员等压力，但北昆人矢志不渝、坚守阵地。2001年，中国昆曲艺术被联合国教科文组织列入首批"人类口述与非物质遗产代表作"名录。2009年以来，在以杨凤一为院长的领导班子的带领下，北昆以原创剧目《红楼梦》荣获第10届中国艺术节文华大奖为契机，连续推出大都版《牡丹亭》《续琵琶》《董小宛》《孔子之入卫铭》《李清照》《汤显祖与临川四梦》等一大批符合时代审美需求的精品力作，取得了令全国剧坛为之瞩目的骄人成绩。如今的北昆已成长为人才济济、管理有序、良性循环的艺术院团，历经坎坷与辉煌的北昆进入了新的历史机遇期。

是转折点，也是重新出发的原点

今年5月31日，北昆在位于北京陶然亭附近北方昆曲剧院旧址的一片废墟上召开了具有特殊意义的"昆曲荣耀——全国昆曲经典传统剧目展演暨北方昆曲剧院建院60周年"新闻发布会。露天会场的一边是旧址拆除后的一片废墟，另一边的挡板上所展示的则是两年以后北昆新的办公大楼和剧场的现代化蓝图，废墟上还立着"破旧的环境 完美的追求"的牌子。

在当天的发布会上，杨凤一讲了这样一段往事：几年前，联合国第八任秘书长潘基文的夫人曾到这里参观，当时我们为了充门面，特意租借了一些鲜花，而我们最担心的是让潘夫人发现我们的厕所非常破旧。但就是在这样艰苦的环境中，我们作为长江以北唯一的专业昆曲剧院，毅然担负起昆曲在北方传播的重任，将流传了几百年的《牡丹亭》《西厢记》这些再雅致不过的昆曲剧目搬上舞台。"今年6月22日恰逢北方昆曲剧院建院60周年，是一个重要节点。正如大家所看到的，剧院在拆除和新建，未来的北方昆曲剧院将迎来华丽蜕变。两年后这里将出现一座崭新的昆曲大剧院和年轻人非常喜欢的小剧场，毗邻'都门胜地'陶然亭，旁边是便利、迅捷的地铁4号线。60周年对于北昆人来说是一个转折点，也是重新出发的一个原点。"杨凤一说。

"昆曲荣耀"，献礼北昆60华诞

北昆不仅创演了一批获得赞誉的剧目，更发展形成了老、中、青三代人才梯队。今年6月19日至27日，"昆曲荣耀——全国昆曲经典传统剧目展暨北方昆曲剧院建院60周年"系列活动在北京展开。演出、展览、笔会、座谈会，昆曲雅音雅韵一时洋溢京城。

6月22日院庆晚会当晚，来自海内外的戏曲名家胡锦芳、邓宛霞、邢金莎、张洵澎、汪世瑜、石小梅、张毓文、梁谷音、许凤山、裴艳玲、孟广禄、李树建、刘玉玲、谷文月、于魁智、李胜素、叶少兰、侯少奎等先后登台庆贺北昆华诞。此后的几天，全国八大昆曲院团的艺术家们献上了7台折子戏及3台大戏，剧目涵盖"北昆四大件"（《昭君出塞》《林冲夜奔》《钟馗嫁妹》《游园惊梦》）折子戏专场，以及《牡丹亭》《红楼梦》等。其中，经典剧目《牡丹亭》及《红楼梦》（上下本）主要由青年艺术家担纲出演。值得一提的是，曾获文华大奖等多个奖项的《红楼梦》此次又恰逢百场纪念演出，可以说，通过不断演出、打磨，新创作品正在走向经典。"北昆四大件"的集体亮相更是对北昆前辈代表作的致敬，艺术处理等极具北昆特色。

撸起袖子加油干，一张蓝图绘到底

2017年注定是北昆忙碌又丰收的一年。"一带一路"国际合作高峰论坛文艺晚会上，北昆青年艺术家邵天帅精彩亮相；美国总统特朗普访华期间在故宫观看的演出中，北昆在"高参小"中培养的太平路小学7名小学生的集体出演备受好评……

此外，5月至11月，北昆分三轮完成"昆曲荣耀——北方昆曲剧院建院60周年全国巡演"，向全国观众展示了近年来北昆的创作成果。特别是第三轮演出正值十九大召开之际，全体演职员倍感振奋，所到之处受到观众热烈欢迎和积极反馈。在提前策划、精心准备下，此次巡演入选国家艺术基金2016年度传播交流推广项目，

包括《孔子之入卫铭》《续琵琶》和大都版《牡丹亭》三部剧目，近年创排的小剧场剧目《怜香伴》《琵琶记》《屠岸贾》《玉簪记》也参与其中，共计演出30余场。国家艺术基金人才培养项目"昆曲侯派艺术培训班"亦圆满完成了《林冲夜奔》《单刀会》《千里送京娘》《铁笼山》的学习。与此同时，北昆还在诸多剧场举办了多场主演见面会，进一步拉近了与观众的距离。

在全国巡演的同时，北昆还于北京园博园参加了中国戏曲文化周，演出实景版《牡丹亭》；由杨凤一带队的30多名中青年艺术家组成最强阵容，首次走进加拿大演出《牡丹亭》，进一步提升了中国昆曲艺术在海外的影响力；入选2017年北京文化艺术基金资助项目的"荣庆学堂——北方昆曲演艺人才培养项目"也陆续开课……

展望未来，一个更加宏大的计划正在酝酿：北昆人将围绕改革开放40周年、新中国成立70周年、中国共产党成立100周年等重要时间节点，推出更多精品力作，撸起袖子加油干，将一张蓝图绘到底。

（原载于《中国文化报》2017年12月14日）

昆曲荣耀
——全国昆曲经典传统剧目展演暨北方昆曲剧院建院60周年

5月31日，"昆曲荣耀——全国昆曲经典传统剧目展演暨北方昆曲剧院建院60周年"新闻发布会隆重举行，这标志着北昆院庆60周年系列活动拉开了帷幕。这场别样的发布会在北昆老院址内举行，原剧院的排练场一侧已经是拆迁后的一片瓦砾残垣，而对面的展板上，是一座即将动工并于两年后落成的"新北方昆曲文化艺术中心"的精美大楼的蓝图，废墟上还立着"破旧的环境 完美的追求"几个大字，这也正是北昆目前的真实写照。杨凤一院长介绍说："北方昆曲剧院所在的这片南城一隅大家都再熟悉不过，这里一如既往地条件有限，设施陈旧。人们也许还会记得，几年前联合国秘书长潘基文的夫人也曾到这里参观，当时我们为了充门面，特意租借了一些鲜花。而我们最担心的是让潘夫人发现我们非常简陋的厕所。但就是在这样艰苦的环境中，我们作为长江以北的唯一一家昆曲剧院，担负起了昆曲在北方重镇传播的重任，将流传了几百年的《牡丹亭》《西厢记》这些经典的昆曲剧目搬上舞台，呈现出了昆曲的姹紫嫣红、千回百转。"

发布会由北方昆曲剧院副书记孙明磊主持，杨凤一院长、刘纲书记、北方昆曲剧院老艺术家丛兆桓、北京河北梆子剧团"二度梅"获得者刘玉玲、北昆青年演员代表邵天帅、北昆学员班代表王蒲实、北京市文化局艺术处处长郭竹青先后致辞与发言。

在新闻发布会后，"昆曲荣耀——全国昆曲经典传统剧目展演暨北方昆曲剧院建院60周年"院庆系列活动于6月19日至27日在天桥艺术中心正式启幕。之后，相关演出、展览、笔会、座谈会等活动纷纷开展，昆曲荣耀唱响京城。在7天的院庆活动中，北昆邀请了全国8个昆剧院团的艺术家们共同参与，分别献上了7台折子戏、3台大戏和1台院庆晚会。6月19日下午，北昆献上了包含"北昆四大件"的《昭君出塞》《思凡》《钟馗嫁妹》《林冲夜奔》《刺虎》折子戏专场。"北昆四大件"实为北昆的4出经典保留剧目，具有浓郁的北昆艺术特色，此次的集中展示是对北昆前辈代表作的致敬。6月19日晚，演出经典剧目《牡丹亭》，此次演出全部由北昆青年演员担纲，7个杜丽娘、6个柳梦梅、3个春香轮番登场，展示了北昆强大的后备人才梯队。6月26日、27日晚，演出北昆经典剧目《红楼梦》。昆曲《红楼梦》一经问世，便引起了广泛的社会反响，先后获得了11项国内外重要奖项，实现了戏曲奖项的大满贯。此次又恰逢《红楼梦》百场纪念演出，剧院通过不断的演出、打磨，使作品日臻成熟，走向经典。

6月20日下午，上海昆剧团与永嘉昆剧团联袂演出了一台折子戏专场——《湖楼》《吃饭吃糠》《寻梦》《当巾》《牲祭》。20日晚，江苏省苏州昆剧院演出折子戏《活捉》《见娘》《偷诗》《折柳阳关》。23日下午，昆山当代昆曲剧院演出折子戏《扈家庄》《游园》《惊梦》《山门》《百花赠剑》《幽媾》。6月23日晚，江苏省演艺集团昆剧院演出折子戏《火判》《绣房》《酒楼》《读曲》《逢舟》《寻梦》。6月24日下午，湖南省昆剧团演出折子戏《见娘》《醉打山门》《寻梦》《女弹》。6月24日晚，浙江昆曲团演出折子戏《昭君出塞》《游园》《惊梦》《洪母骂畴》《吕布试马》。各大昆曲院团相聚京城，争相斗妍，共贺北昆。

6月22日院庆当天下午3时,文化部艺术司、北京市文化局和全国八个昆曲院团的院团长为"昆曲荣耀——北方昆曲剧院60周年"展览剪彩,并饶有兴致地观看了展览。展览以图文形式综述了北昆60年的风雨历程,并展出了北昆镇院之宝——纯金绣活的蟒、靠等实物,以及韩世昌、侯永奎等前辈所用的道具实物。此外,由北昆剧院组织编写的《侯玉山昆弋曲谱》《马祥麟演出剧本集》《北方昆曲珍本典故注释曲谱(四卷本)》也借此机会与观众见面。

在6月22日下午的院庆笔会中,来自全国各地的20多位书画家到场祝贺,并挥毫泼墨,以北昆院庆60周年为题材,创作了多幅书画作品,并交由北昆鉴赏保存。

6月22日晚,"昆曲荣耀——全国戏曲名家名曲演唱会"将整个院庆活动推向高潮。全国各个剧种的18位著名表演艺术家欢聚一堂,同庆北昆60华诞。邢金沙、胡锦芳、张洵澎、汪世瑜、张毓文、邓宛霞、石小梅、梁谷音、许凤山、裴艳玲、孟广禄、李树建、刘玉玲、谷文月、于魁智、李胜素、叶少兰、侯少奎先后登台献艺,表演了自己代表作的经典选段。全场掌声、喝彩声接连不断。

杨凤一院长在致辞中说道:"60年弹指一挥间,北方昆曲剧院虽饱受挫折而坚忍不拔,全院几代艺术家以坚定的文化自信,历经坎坷而不悔,薪火相传,克绍箕裘;为以中国昆剧艺术形式,演绎中国故事,表现中国形象,唱响中国旋律,付出了难以想象的辛苦。今日中国昆剧艺术成为世界非物质文化遗产,作为中国的文化符号,在国际上赢得了尊重与广泛称誉。国运兴而昆剧重兴,北方昆曲剧院也历经一个甲子而再次开始了新的征程。"

在此次晚会上,还上演了北昆4部经典剧目的片段。这其中,既有传统经典剧目《牡丹亭》,又有北昆近几年新创排的历史题材及现代题材的剧目《红楼梦》《孔子之入卫铭》《飞夺泸定桥》,展示出北昆近些年丰富的创作成果,以及继承传统、不断创新的执着追求。

演出的尾声是"六十华诞福满堂",当演出结束,全体演职人员向观众鞠躬谢幕时,掌声、喝彩声、鲜花潮水般涌向舞台,整个剧场为之沸腾了。这是属于北昆的荣耀,更是属于昆曲的荣耀。

2012级昆曲班,是由北方昆曲剧院和北京戏曲艺术职业学校联合招生办学,定向培养,学制6年的"后备人才库"。在此次北昆60年华诞庆典活动中,该昆曲班学员也献上了4天6场的折子戏演出,向观众汇报了5年来的学习成果,也向社会展示了北昆丰厚的后备人才队伍。

"昆曲荣耀——北昆华诞60周年全国巡演"的三轮演出。第一轮演出时间为5月17日至25日,《孔子之入卫铭》在唐山、潍坊、青岛三地接连上演5场。第二轮演出时间为7月4日至18日,大都版《牡丹亭》登陆合肥、武汉、郑州、无锡、温州、太原等地上演6场。第三轮演出时间为10月4日至11月10日,在聊城、济南、德州、杭州、宁波、上海、重庆、成都演出《孔子之入卫铭》、大都版《牡丹亭》《续琵琶》3出大戏共计27场。所到之处受到观众热烈欢迎和积极反馈,不仅三大剧目轮番上演,还套演了近年创排的小剧场剧目《怜香伴》和《屠岸贾》。为全国各地观众带去了美妙绝伦的昆曲盛宴。

北方昆曲剧院风雨兼程60年,几番动荡、几度兴衰,都不能摧毁北昆这个有着顽强生命力的集体。60年一甲子,是一座里程碑,也是北昆的新起点。北昆有足够的信心,在前辈们留存的丰富的艺术财富基础上,在正确的政治方向指引下,在这个波澜壮阔的大时代的依托中,创造出无愧于历史的新征程!

昆曲荣耀

——水磨情深一甲子 名家名曲贺北昆

2017年6月19日—27日,"昆曲荣耀——全国昆曲经典传统优秀剧目展演暨北方昆曲剧院建院60周年"系列活动在北京天桥艺术中心举行。

在整个活动的展演部分,来自全国八个昆剧院团的艺术家们献上了7台折子戏、3台大戏、1台名家名曲演唱会。其中北方昆曲剧院不仅献上了包括"北昆四大件"的《出塞》《思凡》《嫁妹》《夜奔》《刺虎》折子戏专场,还献上了众多青年艺术家联袂演出的《牡丹亭》以及大型原创剧目《红楼梦》以纪念其百场演出。另外,北方昆曲剧院学员班还先期献上了6台折子戏演出,以展示传承成果。

名为"昆曲荣耀——北方昆曲剧院60周年"的大型展览,综述了北昆60年的风雨历程,展出了北昆镇院之宝——纯金绣活的蟒、靠等实物,以及韩世昌、侯永奎等

前辈所用的实物。

活动还包括笔会,众多书画名家亲临现场,献上了墨宝。在建院60周年之际,《侯玉山昆弋曲谱》《马祥麟演出剧本集》《北方昆曲珍本典故注释曲谱(四卷本)》等新书出版。

在整个活动的重头戏"昆曲荣耀——全国戏曲名家名曲演唱会"上,来自海内外的戏曲艺术家邢金沙、胡锦芳、张洵澎、汪世瑜、张毓文、邓宛霞、石小梅、梁谷音、许凤山、裴艳玲、孟广禄、李树建、刘玉玲、谷文月、于魁智、李胜素、叶少兰、侯少奎等先后登台献艺,濮存昕、王刚、赵保乐、刘劲、张国立、梁冠华、李金斗、任鸣、巴图、刘佩、季国平、于丹、楼宇烈、马德华等名家以视频方式表示祝贺,来自全国各昆曲院团的院团长出席仪式并观摩了院庆晚会。

▲ 央视国际频道报道
展演仪式
▲ 文化部艺术司副司长吕育忠和全国昆曲院团的院团长出席
▲ 文化部艺术司副司长吕育忠向全国昆曲院团的院团长授牌
▲ 文化部艺术司副司长吕育忠、北京市文化局副局长庞微、北方昆曲剧院院长杨凤一为系列活动剪彩
▲ 众位名家签名留念
展览现场
▲ 北方昆曲剧院院长杨凤一接受记者采访
▲ 文化部艺术司副司长吕育忠、浙江昆剧团副团长王明强在展览现场
▲ 上海昆剧团团长谷好好、江苏省演艺集团昆剧院院长李鸿良在展览现场
▲ 北方昆曲剧院副院长曹颖向媒体介绍珍贵展品
书画笔会
▲ 著名影视表演艺术家杨在葆题写"艺苑精华"
▲ 北方昆曲剧院院长杨凤一、北方昆曲剧院书记刘纲观看书法家纪清远现场挥毫
▲ 书法作品
▲ 歌唱家戴玉强到场庆贺
▲ 画家王志纯、谭晓世的《牡丹亭·惊梦》戏画
精彩晚会
▲ 晚会现场嘉宾云集
▲ 晚会由央视著名主持人康辉、张喆主持
▲ 北方昆曲剧院院长杨凤一致辞
▲ 文化部艺术司副司长吕育忠致辞
▲ 北京市文化局副局长庞微致辞
▲ 俄罗斯萨哈共和国文化部部长安德烈致辞并向杨凤一院长赠送礼物
▲ 文风武韵精彩开场
▲ 来自香港地区的著名昆曲表演艺术家邢金沙演唱昆曲《疗妒羹·题曲》片段
▲ 著名昆曲表演艺术家胡锦芳演唱昆曲《牡丹亭·惊梦》片段
▲ 著名昆曲表演艺术家张洵澎演唱昆曲《牡丹亭·寻梦》片段
▲ 著名昆曲表演艺术家汪世瑜演唱昆曲《西园记·夜祭》片段
▲ 袁国良、邵天帅等表演新创剧目《孔子之入卫铭》片段
▲ 著名昆曲表演艺术家张毓文携学生哈冬雪、王丽媛、潘晓佳演唱昆曲《铁冠图·刺虎》片段
▲ 来自香港地区的著名京剧、昆曲表演艺术家邓宛霞演唱昆曲《琵琶记·描容》片段
▲ 著名昆曲表演艺术家石小梅演唱昆曲《牡丹亭·拾画》片段
▲ 著名昆曲表演艺术家梁谷音演唱昆曲《牡丹亭·离魂》片段
▲ 著名昆曲表演艺术家许凤山演唱昆曲《绣襦记·莲花·剔目》片段
▲ 主持人康辉采访裴艳玲老师,回顾与北昆的缘分
▲ 著名京剧、昆曲、河北梆子表演艺术家裴艳玲演唱昆曲《宝剑记·夜奔》、京剧《一捧雪》片段
▲ 刘恒、刘志霞、张媛媛等表演新创剧目《飞夺泸定桥》片段
▲ 著名表演艺术家瞿弦和诗朗诵《昆曲荣耀》
▲ 翁佳慧、朱冰贞表演新创剧目《红楼梦》片段
▲ 著名京剧表演艺术家孟广禄演唱京剧《黄鹤楼》片段
▲ 著名豫剧表演艺术家李树建演唱豫剧《程婴救孤》片段
▲ 著名河北梆子表演艺术家刘玉玲演唱河北梆子《大登殿》片段
▲ 著名评剧表演艺术家谷文月演唱评剧《花为媒》片段
▲ 著名京剧表演艺术家于魁智、李胜素演唱京剧《太真外传》《四郎探母》片段
▲ 著名京剧表演艺术家叶少兰演唱京剧《罗成叫关》《辕门射戟》片段
▲ 魏春荣、邵峥等表演昆曲《牡丹亭·游园惊梦》

片段

▲ 著名昆曲表演艺术家侯少奎表演昆曲《单刀会》片段

▲ 侯少奎老师题写"昆曲荣耀",晚会在热烈的掌声中圆满落幕

在此衷心感谢整个活动的参演艺术家和关心昆曲的社会各界朋友们!风风雨雨的一甲子已经成为过去,祝福北昆,祝福昆曲,期待更加美好的明天!

昆曲荣耀
——北方昆曲剧院60年(1957—2017)

王若皓

源　流

昆腔最早进入北京是在明代英宗时期的"正统"年间,历经100多年的不断完善,逐渐形成了万历年间北方昆曲的辉煌。

北方昆曲的来源有两支:直隶老派、直隶新派。老派来源于昆曲末路中兴的两大支柱:即清恭王府与醇王府两府戏班。光绪十六年(1890)醇亲王去世,翌年恩庆、恩荣昆弋班停办。演员大多分散到京东、京南诸县,有的继续搭班,有的转入教学,为北方昆弋保留下了相当的力量。清代后期,宫廷演戏多是昆弋合演的传统,在京、津、冀一带保存得尤为明显。这一时期,著名的班社就有昆弋庆长班、荣庆班、祥庆班等。

1917年冬,韩世昌先生随荣庆社进京,在天乐园演出,盛况空前。1918年他拜吴瞿庵(梅)为师,后又拜在昆曲名家赵子敬门下学艺,经两位名师指点,唱功和演技更趋精进,被誉为"昆曲大王",也由此奠定了直隶新派的格局。此后,荣庆社因拥有韩世昌、陶显庭、侯益隆、陈荣会、朱小义、侯益才、郝振基、侯玉山、徐廷璧等各行当名角而阵容整齐,剧目精湛,影响很大。

1919年五四运动以后,韩世昌等荣庆社主力应上海尤鸣卿约请首次南下上海,在丹桂班底的支持下,一炮打响,震惊南方昆剧界。

1928年秋,韩世昌先生率20多位昆曲名角走出国门,首次应邀赴日本东京、京都、大阪等地演出,受到当地观众的热烈欢迎。1936年至1938年,荣庆社的两大班底同时启程巡演,足迹遍及山东、河南、湖北、湖南、江苏、浙江六省,影响很大,成为北方昆曲班社向南方传播的一次壮举。

尽管后因日军侵华、天津水灾等,两大班社遭受了灭顶之灾,但这批艺术家在京津冀广大地区依然课徒授艺,薪火相传,终使北方昆曲延续到了中华人民共和国成立以后。

返本开新

1950年元旦,朱德总司令出席了北京人民艺术剧院(老"人艺")建院典礼,这时原已在华北人民文工团工作的老艺人韩世昌、白云生、侯永奎、马祥麟、侯玉山、白玉珍等10余人因此转入北京人民艺术剧院歌舞剧队,教授"中国古典舞",传授昆弋基本功及《夜奔》《探庄》《游园》《思凡》等折子戏。

1956年,浙江杭州的周传瑛、王传淞重新整理演出的《十五贯》晋京,"一出戏救活了一个剧种",中央决定立即举办南北昆文艺汇演。由于北方已经没有专业昆曲剧团,中央文化部迅即组建了由金紫光任团长、集中了所有北方昆曲界艺术大师的"北方昆曲代表团"。该团以"昆曲大王"韩世昌为代表,以名角白云生、侯永奎、侯玉山、马祥麟为主演班底,加上白玉珍、魏庆林、侯炳武、沈盘生、叶仰曦、傅雪漪、高景池、侯建亭等老艺术家助阵,为全面展示北方昆曲特色奠定了坚实的艺术基础。

此外,为丰富舞台表演,又调集了当时在中央实验歌剧院的青年歌剧和舞蹈演员李淑君、丛兆桓、张凤翎、崔洁、侯长治、侯广有等,以及中国戏曲学校毕业生孔昭、林萍、张兆基、刘秀华等共41人赴沪演出,也正是这批青年演员,此后成为接力北方昆曲的第一代传人。

1956年12月29日,北方昆曲代表团胜利返回北京。两个月的会演,行程万里,在上海、杭州、苏州、南京4个城市共演出38场,观众达45000余人。

代表团回京后曾向中央文化部及文艺界举行了3次汇报演出,以后又应首都许多机关和学校的邀请,进行了多次巡回演出。1957年春节,代表团到怀仁堂为毛主席等党和国家领导人演出《嫁妹》《学舌》《夜奔》《拾画》《出塞》等剧目,受到党中央领导的热情关怀与鼓励。

1957年春,中央文化部决定在北方昆曲代表团的基础上建立一个专业化的昆曲艺术事业单位,北方昆曲剧

院由此诞生。

建院初期（1957年6月—1966年2月）

1957年6月22日，新中国第一个国家级昆曲剧院——北方昆曲剧院在京成立。当天上午，在文化部大厅举行了隆重的高级别建院典礼，仪式由文化部长沈雁冰主持，国务院副总理陈毅代表周恩来总理和国务院莅临向大会表示祝贺，并在成立大会上就如何发展昆曲艺术问题做了重要讲话。

周恩来总理亲自任命"昆曲大王"韩世昌为首任院长。中宣部副部长周扬、文化部副部长郑振铎都发表了热情洋溢的贺词。文化界名家欧阳予倩、田汉、梅兰芳、程砚秋及首都各界知名人士400余人到会祝贺。

根据周总理的指示，金紫光副院长宣布了北方昆曲剧院的建院方针："继承与发展昆曲艺术。以演出为主，并结合演出进行传统剧目的发掘、整理和研究工作。在条件许可时并进行革新的尝试。"

建院大会当晚，举办了为期12天的建院演出。首场演出在北京人民剧场举行，剧目是被称为"北昆四大件"的《出塞》《夜奔》《嫁妹》《惊梦》，末一出破天荒地由梅兰芳先生饰演杜丽娘，韩世昌饰春香、白云生饰柳梦梅，三位大师珠联璧合，观众叹为观止，演出后周总理亲自登台祝贺并与演职人员合影留念。

《百花记》是北昆创排的第一出大戏，女主角由青年演员李淑君担纲。首演后原由白云生饰演的男主角因其"右倾"身份，很快由青年演员丛兆桓接替，此剧在3年时间里演出近百场，获得了巨大成功。陈毅副总理看后称赞道："昆曲也能够改编成莎士比亚式的大悲剧。"

建院初期的人员，以北方昆曲代表团成员为主，除北昆老艺人和著名曲家之外，当时还调集了原来从事歌剧、舞蹈、京剧、楚剧等的一批青年演员，他们担负起了继承古老昆剧艺术的"新使命"。

1958年，北昆为充实后备力量，在全国招生，举办了昆曲高级演员训练班，简称"58班"，从这个班里涌现出了众多北昆剧院扛鼎式的艺术家，像洪雪飞、马玉森、韩建成、张毓文、顾凤莉、董瑶琴、宋铁铮、许凤山、张敦义、乔燕和、白晓华、刘国庆、侯宝江、王城保、王宝忠等。

新时期的历史召唤并激发着北昆人的创作热情，短短几年时间，北昆从中国戏校、北京戏校和其他文艺团体吸收了大量艺术人才，其间又有60届学员的加盟，一时间，北昆从人员上顺利完成了新老交替，从行政上完成了正规剧院建制，组建了韩派继承小组，大量年轻的艺术家担当重任，在短短9年的时间里，连续创排了诸多大中型剧目，如传统题材剧目《文成公主》、新老《渔家乐》，以及《棋盘会》《吴越春秋》《逼上梁山》《晴雯》《李慧娘》《荆钗记》《千里送京娘》、现代戏《红霞》《师生之间》《江姐》《飞夺泸定桥》《奇袭白虎团》《社长的女儿》《悔不该》等30出，继承传统折子戏《牡丹亭》《长生殿》《玉簪记》《雷峰塔》《五人义》《狮吼记》等名剧名折近200出；"北昆四旦"（李淑君、虞俊芳、张毓文、洪雪飞）蜚声剧坛，声名远播，在社会上产生了巨大影响力。

风云激荡的1958年，北昆剧院创编的第一部昆曲现代戏《红霞》，成为文艺舞台上释放的一颗耀眼"卫星"，引起了极大轰动，周恩来总理特意调《红霞》进中南海演出，并鼓励说："《红霞》的演出，给昆曲开辟了一条新路。"此后，北昆剧院的发展方针改为"三并举，两条腿走路"，即"传统剧目""新编历史剧""现代戏"三并举，"继承"和"创新"两条腿走路。

作为国家昆曲剧院，北昆的命运可以说是时代变幻的缩影。正当北昆不断推陈出新、声誉日隆之际，政治风云突变，曾经被称为"首都舞台第一好戏"的新编历史剧《李慧娘》被定性为"大毒草"，遭到重点批判。1966年2月，北昆剧院被江青假借毛主席的名义强行解散，北方昆曲艺术再次遭到毁灭性打击。

艰辛岁月（1966年3月—1979年3月）

"文革"岁月，北昆部分演员并入样板团，整整13年，虽然仅能在《沙家浜》中"要学那泰山顶上一青松"和《奇袭白虎团》"二青洞正面防守紧"中回味一些当年的昆曲味道；仅能从《沙家浜》袖标上"新四军"纯金绣活的英雄气概上怀念当年北昆的十蟒十靠，但大家热爱昆曲的心念却没有消失。1975年，"文革"小组为创制新式歌剧搜集资料，打着"为毛主席看戏"的旗号，组织大量人力物力秘密录制昆曲风格的辞赋唱段以及一些传统戏曲资料，侯少奎先生就以完美无缺的演绎质量录制了《宝剑记·夜奔》，虞俊芳老师录制了《浣纱记·思越》，并和李倩影、张毓文、王大元等老师一道录制了南戏、词曲等唱段。如今这被拆过的纯金绣蟒的一个袖口早已成为"文革"历史标志性的残缺文物，这些影视音频也在客观上保留下了极为珍贵的艺术资料。

北昆重生（1979年4月—2001年4月）

平地一声雷，枯木吐新蕊。1976年10月，党中央粉碎了"四人帮"，万马齐喑的文艺界开始复苏，全国各界拨乱反正，断档10余年的北方昆曲重现生机。

在京剧样板戏中挑大梁的原北昆成员们纷纷要求

恢复北昆建制，并率先成立了昆曲小分队，进行恢复北昆建院的筹备工作。散落在各地的原北昆剧院演职员纷纷归队，鼓足干劲，在很短时间复排出了4个经典折子戏。

1979年3月，检验北昆能否恢复建院的关键演出在政协礼堂举行。《武松打店》《断桥》《夜奔》《千里送京娘》一经上演便引起轰动。4月，经文化部和北京市委批准，北方昆曲剧院正式恢复建制。

复排演出《李慧娘》意义尤其重大，这部曾令北昆遭受灭顶之灾的优秀剧目重见天日，终使长期蒙受冤屈的北昆老艺术家们得以平反昭雪，它也因此理所当然地成为北昆复院的第一部标志性作品。

尽管当时的北昆元气未复，但观众们仍然对重新开放的戏曲舞台给予了极大的热情。侯少奎先生回忆北昆复出在民族文化宫推出折子戏时的盛景道："那个震撼啊，贴出三场的海报，一会儿，两个小时票就卖完了，排队买票的人从民族宫一直排到了西单路口……"

1981年始，北昆排演了一系列的全本传统昆曲名著，如《西厢记》《牡丹亭》《长生殿》等，使今人能够从中领略古代人民的世态情致以及美轮美奂的古典美。这几部古典大戏的成功排演，是北昆发展历程中艺术成就的一个巅峰。

北昆复院不仅使剧院迎来了黄金发展期，也使剧院进入了新一代青年演员领衔挑大梁的艺术成熟期。侯少奎先生全面继承了父亲侯永奎大师的艺术风格，扛起了北昆大武生的旗帜，把《千里送京娘》等系列剧目打磨成了北昆新时期的代表剧目；蔡瑶铣、许凤山、董瑶琴、周万江老师主演《西厢记》，完全采用北曲音律，借以南唱技法呈现元杂剧的古韵，并在当时的昆坛首次恢复了名著《牡丹亭》；洪雪飞为主演《长生殿》，专门拜此剧艺术指导周传瑛大师为师，尽得昆曲精髓，并凭借此剧获得了第二届梅花奖。1980年代末她还排出了《桃花扇》，使清代传奇双璧都呈现在了北昆舞台上。

与此同时，以杨凤一、曹颖、海军为代表的一批中国戏曲学院的优秀毕业生，成为新一代传承北方昆曲艺术的接班人。其中杨凤一以《天罡阵》大靠下高、武戏文唱、技艺双绝的精彩演绎，奠定了她在首都剧坛光彩夺目的艺术地位。这一时期的北昆剧院，按照继承与革新相结合、演出与研究相结合的原则，又接连创作和改编演出了《血溅美人图》《春江琴魂》《共和之剑》《宗泽交印》《南唐遗事》等一批新编历史剧，在业界产生了非常大的影响。

特别值得一提的是，1982年，40多个十二三岁的青葱少年来到北昆剧院，开始了一招一式的昆曲之路，这是北昆行当配备最齐的一届学员班，也是被寄予厚望的新一代昆曲传人。35年的大浪淘沙，如今，其中的佼佼者已经成长为剧院的中流砥柱。

20世纪90年代，剧院受到市场经济大潮前所未有的冲击，票房一落千丈，一大批年富力强的优秀艺术家无奈被下岗或转入二线，年轻的演职人员纷纷转身影视歌，或去公司做白领……北昆又陷入了巨大的生存困境。

尽管社会变革疾风骤雨，但昆曲这枝兰花依旧芳香。1993年，郭汉城、谭志湘师徒改编《琵琶记》，将这出"南戏之祖"的名剧去芜存菁，浓缩为一部精品。北昆版《琵琶记》，扬弃了原著的全忠全孝，张扬着一种世态沧桑与人生况味的时代感悟，在整体上做到了古典与现代相结合。该剧第二年就获得了文华奖的表演奖、新剧目奖和文学创作奖。

此时坚守在昆曲舞台一线的北昆人开始把昆曲推向世界，洪雪飞主演的《夕鹤》把日本的古老艺术搬上昆曲舞台；侯少奎以《夜奔》《单刀会》把北昆经典的武生戏表现得淋漓尽致，情动海峡两岸；杨凤一用中国古典艺术演绎《杜兰朵》，震撼意大利罗马歌剧院。正是这些在世态百变面前执着坚守、在名利诱惑面前不忘初心的北昆艺术家们，凭着对舞台艺术的那份至爱深情，才使得北方昆曲虽历经磨难，却一直百折不摧，薪火不绝。

非遗传承（2001年4月—2017年6月）

2000年，北昆在新老班子交替的过程中推出大型中日合作剧目《贵妃东渡》，400余人的豪华演出阵容，让北昆人寻找生机的渴望再一次引起各界瞩目。

2001年5月18日，联合国教科文组织总干事松浦晃一郎在巴黎宣布：中国昆剧全票入选"人类口述与非物质遗产代表作"。

一时间，热爱昆曲艺术的有识之士奔走相告。6月，北方昆曲剧院迅速行动，联合北京市文化局从22日起连续三天分别假座中山公园音乐堂大会议室、人民剧场、市政协第一会议室举办纪念会、展览演出和研讨会，隆重庆祝昆曲艺术获得的这一世界性殊荣。

同年10月，法国巴黎联合国教科文组织总部举办"首批世界非物质文化遗产展演周"，北昆魏春荣、马宝旺、史红梅、董红钢等一行20多人，在院长刘宇宸的带领下，把中国真正活着的昆剧带到世界面前。魏春荣、马宝旺合演的《活捉》成为第一出在联合国演出的昆剧。演出结束后，教科文组织总干事和其他官员主动上台来

要求与演员们合影留念。

昆曲在世界艺术殿堂确立了自己的位置，也使中国昆曲人重拾信心。自此，漂泊在市场经济大潮里的演员开始陆续归队，沉寂许久的舞台重现生机，少人问津的传统老戏开始了传承接力，昆曲的兰韵幽香悄然绽放。

2003年，北昆剧院在昆曲复苏的大背景下，精心改编制作了宋元南戏《宦门子弟错立身》，使一部沉睡了800年的古老剧目重新获得了舞台生命。这次，北昆人把发掘、恢复它的舞台生命当作自己的追求，成功地实现了戏剧性和远古性的完美结合，使此剧的观赏价值和学术价值均达到了很高水平。该剧在随后的第七届中国艺术节上荣膺"文华新剧目奖"。

随后《百花公主》、大都版《西厢记》《关汉卿》，现代戏《陶然情》等都为北昆在广大观众群中赢得了良好的口碑。

此后几年，北方昆曲剧院仍然和各个古老剧种一样，经历了面临合并的尴尬境遇。但北昆人始终不懈，而是孜孜以求，终于2009年的石破天惊之举——第一位由全院职工投票选举的"公选院长"顺利诞生，正值演艺生涯巅峰的杨凤一以压倒性票数，众望所归地当选北方昆曲剧院新任院长。

以杨凤一院长为核心的新一届领导班子，都是从艺多年的"戏曲内行"，上任伊始便一扫剧团往日沉闷的阴霾，带领北昆进入了跨越式发展的快车道。出人出戏，改善人员待遇，改善办公环境，是新院长向全院公开做出的三个承诺。上任第一年，新院长打破了戏曲界多年来论资排辈的惯例，4台大戏《牡丹亭》《西厢记》《长生殿》《义侠记》，全部由平均年龄在25岁左右的年轻人主演。剧院在市场推广方面也做了很多尝试，2010年全年演出365场，演出收入达到600多万元，演员待遇得到极大改善。

2010年，北昆又推出创新举措，为酝酿多年的原创巨制昆曲《红楼梦》举办全国演员电视海选，此举不仅赢得了社会各界的关注目光，而且之后《红楼梦》一剧凭着高质量的艺术表现，实现了摘取包括文华大奖在内的国内11个戏曲大奖的大满贯。

2014年，北昆剧院以东道主身份组织了全国所有昆曲院团参加的《牡丹亭》演出盛宴，其中由北昆策划执行的"大师版《牡丹亭》"，把18位国宝级昆曲艺术家聚集一处，联袂同台，创造了轰动业界的票房奇迹。

如今，北方昆曲剧院以平均每年创排两出大戏、上演10台传统剧目的演出频率，当仁不让地成为中国昆曲界的领军院团。

2011年正值非遗10周年，北昆承办了由国家文化部、全国剧协、北京市政府多家单位主办的"昆剧之路——纪念非遗十周年"大型系列活动，在国家大剧院成功举办了纪念会、多场大型演出、大型展览"兰苑芳鳌——中国昆曲600年"，以及规格很高的论坛研讨。

同时，经过四年多的酝酿策划和一年的创作排练，大型昆曲《红楼梦》（上下本）于4月7日至10日在国家大剧院进行了全国首演。该剧一经首演，便赢得了满堂喝彩，至今囊括了包括文华大奖在内的国内11个戏曲大奖，实现了大满贯，并且在海外引起了轰动。与此同时，《红楼梦》还被拍摄成昆曲电影，并获得第29届金鸡奖最佳戏曲电影奖和第12届摩纳哥国际电影节天使大奖。交响乐版《红楼梦》则在让中国古老的昆曲艺术走向国际方面进行了新的大胆尝试。

昆曲《红楼梦》是一次具有里程碑意义的艺术创作，是北昆"出人出戏"举措的重要实践，一批青年昆曲演员因为这部戏而为观众所熟悉，从而为昆曲艺术的长远发展注入了希望和活力。

此后，《续琵琶》《影梅庵忆语——董小宛》《李清照》《孔子之入卫铭》《飞夺泸定桥》《汤显祖与临川四梦》等一系列原创和新编大戏，都赢来了满堂喝彩。

北昆剧院之所以能够在短时间内迅速崛起，取得斐然成绩，与杨院长"中国大昆曲"的发展战略有着直接关系。在院长杨凤一眼中，北昆不只定位北方，而是要迈大步走正路，其核心就是在剧目质量上下功夫。只要有好作品，地不分南北、人不论师承，都能给昆曲界的青年才俊提供展示的平台，这也为北昆的人才梯队建设打下了牢固的基础。

结　　语

北方昆曲剧院60年的风雨征程，充满着荆棘坎坷，险阻逆境，但始终无法摧毁这支兰花顽强的艺术生命，这来源于北昆人的"昆曲情结"，来源于我们对昆曲的深深眷恋。正是凭着这份锲而不舍、执着坚守的献身精神，北方昆曲一次次地完成了生命的重构和艺术的传续。我们坚信，昆曲作为活的艺术，在未来也将完成历史性的蜕变，在传统的根基上，吸纳当代营养，跟上时代，以更勃发的英姿走向辉煌。

木铎金声,不忘初心

——《中国北方昆曲史稿丛编》总序

杨凤一

《中国北方昆曲史稿丛编》经过几年辛勤的不懈努力,终于付梓。这是中国戏曲史、中国昆曲史、中国非物质文化遗产史上的一件大事,也是北方昆曲、北方昆曲剧院的一件大事,非常值得庆贺。

"以醒世之意,作觉世之言。"百多年来,北方昆曲的历史和北方昆曲前辈的奋斗史虽然有些历史片段记忆,但显然仍缺乏一部完整的、系统的既史料文献丰富又脉络清晰可资可信的重量级的"信史"。这与北方昆曲与北方昆曲剧院的历史地位和历史作用极不相称。这样尴尬的历史局面不仅造成了过往出版的一些昆曲历史书籍中有关北方昆曲历史的描述部分存在着大量不客观、不准确、不真实甚至严重歪曲和违背真实历史的现象,还造成了一些不经深入研究,不经认真考证,没有任何历史文献支撑和佐证的各种野史传说的泛滥。上述等等,无疑给正确解读北方昆曲历史带来了很大的损害。

2013年,北方昆曲剧院下定决心撰写出一部北方昆曲的"信史"。虽然这是件非常复杂、非常费力又非常专业的事情,但这是关乎是否尊重昆曲、是否尊重历史、是否尊重北方昆曲前辈和我们自己的大问题,即使有再大的困难也必须要做,因为对北方昆曲来说,对北方昆曲剧院来说,没有历史是一件不可想象的事情。

我们撰写这部书的目的,就是要在昆曲史学史论上彻底纠正和改变过去人们对北方昆曲历史的肤浅认知,让世人清楚地知道北方昆曲的历史地位是如此重要、不可替代,北方昆曲的历史贡献是如此辉煌、不可抹杀。

让历史"说话"、让历史文献"说话"、让考据考证"说话"是这部"信史"的撰写原则。而任何史书只有遵循这三个原则才能称得上是"信史",才能让学界信服,才能经得起历史的考验。

《中国北方昆曲史稿丛编》全书由三卷组成。第一卷"曲水流觞,独树一帜"。该卷从昆曲的史学史论和曲学曲论上论证了北方昆曲艺术独特的历史传承脉络。第二卷"钩沉稽古,发微抉隐"。该卷以大量真实的珍贵历史文献无可辩驳地证明了北方昆曲前辈们在晚清民国昆曲式微时期对复兴昆曲所做的历史性贡献,其中许多历史文献都是第一次面世,即便现在看来都令人震撼。第三卷"筚路蓝缕,以启山林"。该卷对北方昆曲的重要历史、重要人物、重要演出、主要事件等都做了翔实的考据引证,澄清了北方昆曲历史上的许多误传讹传,还历史以真实面貌。

通过《中国北方昆曲史稿丛编》一书,我们可以清晰地看到,无论是在历史上还是在学术上至少说明了以下两个极为重要的根本问题:

1. 晚清民国流布于京、津、冀一带的北方昆曲在演剧形制上是独特的。它上承清宫廷"南府"时期的昆弋双腔"同台"皇家演剧形制,下启清王府昆弋双腔"同台、同班"皇族演剧形制,开创了北方昆曲昆弋双腔"同台、同班、同籍"的民间班社演剧形制。北方昆曲这种京音官话"昆弋"双腔演剧形制与南方吴音方言"苏滩"(亦称"滩簧""昆苏")双腔演剧形制在地域、语言、传承、艺术风格等方面完全不同。

2. 受上述因素深刻影响,晚清民国时期的北方昆曲在演剧形制、剧目样式、表演特色、班社发展、演员来源等方面独树一帜,基本上和南方昆曲没有什么历史交集。反倒是北方昆曲在昆曲式微时期先后数次南下赴南方各大中城市演出北方昆曲,包括1928年首次代表中国昆曲远渡扶桑演出等,客观上启发、刺激和带动了早已式微的南方昆曲。从当时的史料文献来看,此时的南方职业昆曲班社和职业昆曲演员没有在京、津、冀一带留下任何一条公开的演出史料和可查的历史文献记录。

上述两个问题在北方昆曲历史上是"我们到底从哪里来""我们又做了些什么"的根本性问题,之前这两个问题从来没弄清楚过,如今在《中国北方昆曲史稿丛编》一书中都有相互对照、相互印证的真实且严谨的历史答案。之所以说这两条是北方昆曲历史的根本性问题,是因为:(1)这是北方昆曲全部历史中的最核心的问题;(2)这个最核心的问题涉及北方昆曲的传承与发展,涉及北方昆曲要举什么旗要走什么路的问题。显然,解决上述最核心问题的唯一可靠的途径只能是从浩瀚的历史史料文献中去寻找客观的正确的答案。这一点《中国北方昆曲史稿丛编》做到了。这部书是目前所看到的有关北方昆曲历史论述最翔实、史料最真实、文献最全面的一部史学著作。它的出版填补了中国戏曲史、中国昆

曲史、中国非物质遗产史之史学空白，而它的历史文献价值和学术研究价值更使得人们对北方昆曲艺术肃然起敬、刮目相看。无论是对前人、对后人还是对整个社会包括我们自己也算是有了个历史的交代，因为我们等这个真实的历史答案已经等了百多年了，不能再等了，不能再让无视北方昆曲恢宏历史的不正常的现象继续下去了。在此之前的这么多年里，我们没有看到一部或一篇观点鲜明、史料丰富、论证翔实并有着大量历史文献支撑的真实可靠的学术性著作或研究性文章客观地反映北方昆曲的历史。历史和时间证明了，靠别人是靠不住的，只有靠我们自己。

《中国北方昆曲史稿丛编》的撰写是一个相当繁复的系统工程，为此，编写者们做了大量艰辛卓绝的工作，并做出了持之以恒的不懈努力。撰写期间，为了不断积累经验、反复征求各方意见，在该书出版之前还陆续出版了一些前期阶段性学术成果，这些前期阶段性学术成果受到了学界和社会的关注，其内容让人眼前一亮。以上所有这些都是为了达到树立北方昆曲"艺术自信"之目的。正如司马迁用毕生写《史记》，叶怀庭耗一生做《纳书楹曲谱》一样，如果没有太史公的励志发奋，也许我们至今不知道汉以前的历史是什么样；如果没有苏州叶堂的顽强执着，也许我们现在也无从知道昆腔如何吟唱。这就是北方昆曲剧院为什么要出《中国北方昆曲史稿丛编》一书的根本原因。

没有历史就没有传承。一个不知道自己真实历史的剧院，一个不知道前辈艺术家们"筚路蓝缕""披荆斩棘""风雨兼程"艰辛创业历史的剧院，无疑是一个没有希望、没有未来的剧院。

木铎金声，不忘初心。"木铎金声"是个典故，指古代乐器弹奏出的一种"黄钟大吕"之音。"木"为文，"金"为武，用来象征北方昆曲历史的恢宏之音。读着这部厚重的《中国北方昆曲史稿丛编》，看着这一张张早已陈旧斑驳的老戏单、老广告、老剧照、老文献，北方昆曲前辈们在极为艰难苦困的条件下创造出辉煌业绩的历史画面犹在眼前，这让后人不能不由衷地为之赞叹和感慨。

不忘初心，牢记历史，不辱使命。我相信通过《中国北方昆曲史稿丛编》一书的出版，我们当今的北昆人一定会更加珍惜、珍爱我们引以为自豪的光辉历史，砥砺奋进，担当起历史赋予我们的责任，迎接"新时代"的全面到来，迎接北方昆曲和北方昆曲剧院更加美好灿烂的明天。

最后，我代表北方昆曲剧院衷心地感谢为《中国北方昆曲史稿丛编》的撰写与出版做出贡献的诸位专家和同仁。

2017年10月18日

《中国北方昆曲史稿丛编》后记

胡明明

一个没有历史感的剧院是不可能受人尊敬的；一个不知道自己历史的剧院也是没有希望的。我想，通过仔细阅读这本书，之前不太知道或不太清楚北方昆曲历史的读者们一定会有这样的感受：没想到北方昆曲的历史竟然是如此的华丽辉煌；没想到北方昆曲的前辈们竟然是如此的可佩可敬；北方昆曲与北方昆曲剧院大有希望。

这本书的出版还有个重要意义，即填补了中国戏曲史、中国昆曲史等史书在叙述北方昆曲这段历史方面的空白。现在看到的有关中国戏曲史、中国昆曲史在描述昆曲在晚清民国时期的情况方面基本还是南方的昆曲史，基本上没有有关北方昆曲史的专述。为什么？很简单，缺少有关北方昆曲这部分的史料。而缺乏史料，就不可能得出正确的历史结论。这点郭老在本书的序中已经讲得很清楚、很明白了。特别是在目前南方出的一些关于晚清民国时期昆曲生存状态的书中，如此恢宏的北方昆曲历史竟然被"消失"了。除去一些历史成见的原因外，缺乏史料也是北方昆曲被"消失"的根本原因之一。而本书中大量的可信的鲜活的有关北方昆曲在这个历史时期的史料至少在目前能看到的相关的戏曲史、昆曲史等各类史书中是完全没有的。这是个什么问题呢？显然北方昆曲在这个历史时期不仅没"消失"，而且还是主导全国昆曲复兴与发展的最主要的力量。至少现在我们没看到南方的昆曲在这个历史时期在京、津、冀等地任何演出活动的历史记录。所以，本书给出的历史结论也很简单：之前有关这个时期的戏曲史、昆曲史需要重修或重写，因为这才是对历史的真正尊重。

我看过20世纪80年代以来出版的一些有关戏曲的史书，如中国戏曲志编辑委员会编写的《中国戏曲志·北京卷》、胡忌的《昆剧发展史》、陆萼庭的《昆剧演出史稿》等，遗憾的是，这些书里对北方昆曲的历史描述少得可怜，甚至谬误百出，这样做是非常不严谨的，也是误人子弟的。特别是晚清民国部分，基本上无视北方昆曲的存在，无视北方昆曲对整个晚清民国时期昆曲的巨大历史作用，尤其是一些没有实证和没有经过考证的内容至今还被许多不知情的人论述或引用，如一些书里大谈特谈的所谓"僵尸剧目"，以及不着边际的所谓的有整有零，所谓的演出场次等伪命题，流毒甚广，贻害无穷。如横跨晚清民国有着77年历史的著名报刊《申报》的所有内容，现在已被国家图书馆完整地制作成电子版，形成了庞大的数据库，只要输入关键字"昆曲"，数据库就能在瞬间给出《申报》77年间登载的所有相关内容，包括文章、广告、演出信息等。在撰写本书时，通过《申报》数据库检索，只看到了北方昆曲自1919年后在南方演出的各类广告和演出信息，几乎看不到任何有关南方昆班或"传习所"等的演出广告或演出信息，根本就不存在一些书里所谓的南方昆班或"传习所"演出4000多场的记录。事实是自1915年后，南方几乎就没有了像样的职业昆班，唱昆曲的大部分人都参加了滩簧班或苏昆班等，当时全国的职业昆班只有北方的"荣庆社"和"祥庆社"，这是不争的事实。一些不着边际的所谓"演出记录"之所以能够被堂而皇之写进一些史书，就是因为写作者知道这根本就是无法证实的内容，想怎么写就怎么写，想怎么蒙就怎么蒙，毫无任何学术底线。无论是元代杂剧还是明清传奇，历史上都存有大量的"僵尸戏本""僵尸曲谱""僵尸剧目"等，其中有些在学术上有一定的历史价值，但在当今的昆曲舞台没有任何表演价值。甚至中华人民共和国成立后人们做的一些昆曲剧目在某种意义上也属现代"僵尸剧目"，在舞台上没有任何恢复的意义。只有那些经过千锤百炼的剧目才具有"高原"直至"高峰"的意义，才能不断地被传承下来。

昆曲出于明、源于昆山不假，可昆曲盛于清、被尊为"雅部"却是在北方且是在京城也是不争的事实。没有皇权推崇，没有"南府"以来的昆弋双腔"同台"演剧形制，没有传承自清"南府"以来昆弋双腔"同台"演剧形制的北方昆弋"荣庆社""祥庆社"的筚路蓝缕，昆曲早就亡了。我相信认真读过这本书的读者一定会认同我这个观点。

我之前写过北昆的一些人物传记，诸如侯少奎先生、蔡瑶铣先生、王大元先生。三位先生在北昆无论人生还是艺术都很具有代表性。侯少奎先生1956年起在北昆一直主攻大武生，至今还在舞台上；蔡瑶铣先生主工旦角，1954年入上海华东戏校"昆大班"，1979年调入北昆，2005年因病不幸去世；王大元先生1958年起在北昆一直从事昆曲的吹笛、制谱等工作。以上三位可谓一生坚守昆曲，不改初心，都无愧是北昆响当当的名家，他们的人生经历和艺术经历都是经得起时间和历史的检验的。其中，侯少奎先生和王大元先生则完全是北昆培养出来的第一代昆曲人，出身纯正。至今，年近80的少奎先生往台上一站，就似一座神坛，没人能比，不服不行。快80岁的大元先生写的昆曲谱子，"棗臼"与"脱棗臼"的关系把握得可谓炉火纯青，至今也无人能比。尤其是大元先生对昆曲现代戏的把握，因为古人没有这个概念，这才是当代人对古老艺术的一种真正的创新。例如，大元先生曾为昆曲现代戏《陶然情》谱过整场的曲子，和同质化严重的传统昆曲音乐相比，其昆曲音乐的质感与辨识度都极高。如果说人们熟知的几部当年的京剧现代戏的音乐彻底改变了人们对老派京剧的审美，那么我说大元先生当下的昆曲现代戏《陶然情》的音乐创作与当年京剧现代戏的音乐创作是可有一比的，非常难得，相信以后会有更多的人认识到它的艺术价值。上述两位先生，一位主表演，"棗臼"得可谓精致；一位主制谱，"脱棗臼"得可谓完美。从这两位先生的艺术经历可以看出，北方昆曲代代相传，确有与南方昆曲不同之处。正是这样的不同，造就了昆曲艺术南北风格上的多样性，使得昆曲不再千人一面。

我近年还写了一些与北昆历史有关的学术性论文等，尤其是写了《韩世昌年谱》这样一本纯学术性书籍。韩世昌先生本人的经历可以说就是半个北昆历史，我认为抓住了《韩世昌年谱》的写作就是抓住了撰写北昆史的核心，所以《韩世昌年谱》的提前出版是写作这本书之前必须要完成的事，也是最重要的事。如果没有《韩世昌年谱》，如果不了解韩世昌先生，如果不弄清楚韩世昌先生的历史，要想写好北方昆曲史就只能是一句空话。凡历史，必有历史核心人物，而历史核心人物的地位则是由历史决定的，不是吹出来、捧出来的。以前之所以这么多年没有一部北昆的正史，我认为在很大程度上就是没有把韩世昌先生的历史、价值和地位搞清楚、搞明白。皮之不存，毛将焉附？韩世昌先生1918年年仅20岁就在北京前门"天乐园"一炮走红，并长期驻场演出昆曲；1919年韩世昌先生21岁赴沪上"丹桂第一台"又驻场演出昆曲近1个月，是北昆南下沪上演出昆曲第一人；1928年30岁的韩世昌赴日本演出昆曲，更是当时全

国昆坛海外昆曲演出第一人。仅上述几例，韩世昌先生对南北昆曲尤其是对北昆的贡献，功高至伟，足以彪炳千秋。试问当时全国南北昆坛还有第二个人可与韩世昌先生比肩吗？这难道不是以韩世昌先生为代表的北方昆曲对当时全国南北昆坛最大的贡献吗？假如没有韩世昌和白云生等代表人物，没有"荣庆社"的晋京，没有"祥庆社"的南下巡演等，可能北方昆弋和北方昆曲甚至中国近现代昆曲的历史都要重写了。

对我来说写北方昆曲史其实不累，不仅不累，有时还很享受。每当发现一份当年的戏单、广告、文献就会有种无言的愉悦，因为每一份当年的戏单、广告、文献就是当年一段真实的历史，真实的经历，真实的故事。当你欣赏它、甄别它、研读它并得出正确的历史结论后，焉能不乐？而真正累心的是写北方昆曲史，背后的一些事情让我很无奈。虽然这些困难和无奈事先都估计到了，但当一些事情真来的时候还是让我很无语。这个项目是我主动向剧院提议并积极申报的，用少奎爷的话说，如果能把这个项目拿下来做出来，比做10部大戏对剧院来说都重要。我理解少奎爷话里的意思，因为在此之前剧院还没有一部像样的有关北昆历史的书籍，社会上也没有。正因没有这样一部书，所以才必须要做这样一件事，不管多难也要做，因为做这件事对中国戏曲史、对中国昆曲史、对北方昆曲、对北方昆曲剧院意义重大。一个剧院如果没有一部像样的史书，没有具有历史性影响的核心艺术家，就如一个人不知从哪里来也不知到哪里去一样的茫然，这其实是件很可怕的事情。这也为各种野史、传说等提供了一些"丰富"的人云亦云、以讹传讹的想象空间。最要命的是，如果北昆没有一部真正的历史，那就意味着以前北昆前辈们所有的事情都白干了；也就意味着北昆后人如无源之水、无本之木般不知道到底要举什么旗、走什么路。

在经历了各种困难和干扰后，原来计划的《中国北方昆曲史稿》成了现在看到的《中国北方昆曲史稿丛编》。个中原因不多说了，谁家没有磕磕绊绊的事呢？虽然计划与现实有些出入，但现在倒觉得以《中国北方昆曲史稿丛编》的体例出版也是很不错的。因为至少可以先把北方昆曲剧院成立以前的历史写一遍，有了这个坚实的基础，等将来有机会可以再出一本它的姊妹篇，如《中国北方昆曲剧院史稿丛编》，把北昆成立后的历史单独写一本书。之后再在上述两本书的基础上以专史体例出一本书，如《中国北方昆曲史稿》。如此三本书可成为北昆史系列，内容各有长短，可以相互对照着来读，何乐而不为！

古人历来有写史与修史的传统，这是一个历史的辩证过程。历史是有阶段性的，如"北方昆弋"和"北方昆曲"就是两个不同的历史阶段，这两个历史阶段的历史背景完全不同，前者处于兵荒马乱、民生凋敝、内有战乱、外有入侵的时代，而后者则是人民当家做主、昆曲艺术获得新生的时代。如果站位不高，看得就不会更远，即便写出来也肯定会有些问题。分阶段写、分阶段出的好处就在于，其间还可以继续征求各种意见，还可能会有一些新的发现、新的研究成果。等到最后写《中国北方昆曲史稿》时估计就更准确、更完善，更能成为一部信史了。这个道理如新排一出大戏一样，是需要不断磨合的。想一下子出精品是不现实的，也是不符合规律的。实际上不论是以后的《中国北方昆曲史稿》还是现在读者看到的《中国北方昆曲史稿丛编》，大致区别只是体例写法上的不同，真正的内容是不可能因体例的变化而变化的。当代人写历史书，最担心的就是变，所以古人有"盖棺方能定论"之说。《中国北方昆曲史稿丛编》中所涉及的历史人物基本上都作古了，否则估计就会有各种扯不清的问题。

在本书的"凡例"中，我对本书的写作意图以及写作上的一些技术问题都比较详细地做了一些必要的说明。在阅读本书时，建议读者先仔细阅读本书的"凡例"。所谓"凡例"，就是一种阅读提示，这样在阅读过程中读者就不会发生一些不必要的误解了。

写历史类的书实际上就是后人替前人说话发声。因为前人才是当事人，我们后人都是看客。当然后人替前人说话也是需要有标准的，这个标准或者说圭臬是什么呢？古人早就给出了答案："善叙事理，辩而不华，质而不俚；其文直，其事核，不虚美，不隐恶，故谓之实录。"虽然是这样，但还是有些具体问题，诸如信史的问题。什么是信史？一般理解就是真正发生和存在过的历史，至少不是缩小或夸大的历史，而是客观真实发生过的历史。但真能这样写吗？显然不能。不仅北昆的历史不能这样写，即便是国史、党史、军史也是要有选择的。比如北昆成立时的党的文艺政策和当下的党的文艺政策显然是有很大区别的。在当时"左倾"政策的影响下，北昆也不可能是世外桃源。所以，我认为，即便是信史，也有积极的一面和消极的一面。于是乎，以现在《中国北方昆曲史稿丛编》这种体例写北昆的历史，便是题中之义，应该也是很智慧的一种写法。写历史不能只有"窠臼"，更需要适当地"脱窠臼"。总之，任何朝代，写历史都是需要智慧的。

此外，我绝对赞成写历史一定要从一定的历史高度

写,囿于目光短浅、心胸狭窄、小家小业、个人得失等是写不出真正的历史的。具体地说,就是要站在大历史的高度去写某个时段的历史。而用正确的历史观和用正确的方法论则是写好历史最重要的两个必要条件。所以说,即便你写的是信史,如果没有历史的高度也是无法登大雅之堂的。

借此机会,有个问题还需要说明一下。一些人写北昆的历史或者写北昆的文章好像特别热衷"挖掘"一些所谓的"故事"。我在查阅大量民国史料时,确实发现在民国各类相关报刊上登载有相当数量的北昆名伶的"故事",估计在这方面,在这个圈内,没有第二人比我知道得更多了。这是民国报刊的特色之一,"狗仔队"过去有,现在也有,尤其是对名伶们,没有也得给你造一个出来。我知道现在有些人特别喜欢这些茶余饭后的"花边新闻",就好像挖到了什么"宝"。虽然我无法阻止别人这样做,但对于这样一部严肃的学术性史书来说,我非常清楚必须要坚守的学术底线和道德底线在哪里。此外,我相信,对于处心积虑想挖"宝"的人来说,随着这本书的出版,这些所谓的"宝"也就没有什么市场了,想挖"宝"的人也就可以休矣了。

说实在的,还在国家图书馆、首都图书馆等地不分昼夜埋头查阅北昆大量史料文献的艰辛过程中时,看到北昆如此厚重的史料,我就已经知道了将来这本书的地位和价值。我相信北昆一定会因为这本书的出版而感到骄傲,也相信海内外从事昆曲表演、研究昆曲、热爱昆曲、喜欢北昆的人们一定会因这本书的出版而为北昆感到骄傲。同时,也相信人们看完这本书后一定会建立起这样的一种认识:北昆之韩世昌,正如浙昆之周传瑛、上昆之俞振飞。韩(世昌)、周(传瑛)、俞(振飞),北南三圣,三足方能鼎立,此乃晚清民国时期昆曲不灭之大幸也。

以上只是在编撰《中国北方昆曲史稿丛编》时的一些个人体会和感悟,拿来和读者共享,谬误之处敬请指出、理解和原谅。

最后,我代表本书编辑部,感谢所有对《中国北方昆曲史稿丛编》的撰写提供过帮助的人。更要感谢北昆。特别要指出的是,本书在险遭夭折后,正是因为有了杨凤一院长的鼎力支持,最终才得以付梓同广大读者见面。

2017 年 8 月 22 日

《中国北方昆曲史稿丛编》目录

胡明明　张　蕾

上编

01　凡例(胡明明)
07　总序　木铎金声,不忘初心(杨凤一)
11　序一　史书就是要靠历史资料说话(郭汉城)
13　序二　为北方昆曲编纂一部信史(周育德)
19　序三　北方昆曲的亲和力与生命力(洪惟助)

卷一　曲水流觞,独树一帜——曲学曲论撷英篇

003　1.大历史观下的北方昆曲(一):从昆曲的两个基本属性试论其"南北各表"到"殊途同归"的史学意义(胡明明)
013　2.大历史观下的北方昆曲(二):"南北曲"——清"内廷"昆弋两腔"同台"演剧的基石——兼论昆弋"同体"现象的特殊性(胡明明)
023　3.大历史观下的北方昆曲(三):韩世昌——北方昆曲的旗帜和灵魂(周传家)
035　4.大历史观下的北方昆曲(四):北方昆弋"同台、同班、同籍"演剧形制考察——以晚清民国时期北方昆弋职业班社"荣庆社"与"祥庆社"为例(张蕾)
046　5.大历史观下的北方昆曲(五):论北方昆弋的特殊性及历史地位(张蕾)
053　6.大历史观下的北方昆曲(六):北京昆曲艺术发展路径概述(张蕾)

063　插图一

卷二　钩沉稽古，发微抉隐——史料文献撷萃篇

一、演出戏单

075	1. 首都图书馆藏北方昆弋晚清王府"安庆班"演出戏单	1911
080	2. 首都图书馆北方昆弋"荣庆社"晋京首演戏单	1918
081	3. 首都图书馆藏韩世昌"天乐园"首演《痴梦》戏单	1918
082	4. 首都图书馆藏韩世昌"天乐园"首演《游园惊梦》戏单	1918
083	5. 首都图书馆藏北方昆弋早期演出戏单	1918
091	6. 首都图书馆藏北方昆弋"宝山合班"北京丹桂园演出戏单	1918
092	7. 首都图书馆藏"荣庆社""同乐园"演出戏单	1920—1921
093	8. 首都图书馆藏"荣庆社""城南游艺园"演出戏单	1924
094	9. 国家图书馆藏河北保定"新民青年馆"演出戏单	1935
095	10. 国家图书馆藏"开明戏院"演出戏单	1936
095	11. 国家图书馆藏"哈尔飞戏院"演出戏单	1936
096	12. 中国昆曲博物馆藏北方昆弋演出戏单	1937
099	13. 国家图书馆藏"荣庆社"天津"小广寒"戏院演出戏单	1935—1938
100	14. 国家图书馆藏"祥庆社"杭州影戏院演出戏单	1937
101	15. 国家图书馆藏"吉祥大戏院"演出戏单	1938—1939
102	16. 国家图书馆藏"庆生社"长安戏院演出戏单	1940
103	17. 国家图书馆藏"中央文化部北方昆曲代表团昆剧观摩演出"节目单	1956
104	18. 国家图书馆藏"北方昆曲剧院庆祝成立晚会"节目单	1957

二、演出广告

109	1. 国家图书馆藏北京《顺天时报》"天乐园"演出广告	1918
117	2. 国家图书馆藏上海《申报》韩世昌"丹桂第一台"演出广告	1919—1920
125	3. 国家图书馆藏上海《申报》"荣庆社""丹桂第一台"演出广告	1920
126	4. 国家图书馆藏北京《顺天时报》"城南游艺园"演出广告	1924
130	5. 国家图书馆藏北平《实报》演出广告	1934—1936
143	6. 国家图书馆藏天津《大公报》小广寒剧场演出广告	1935
149	7. 国家图书馆藏上海《申报》"祥庆社"演出广告	1937
165	8. 国家图书馆藏北平《全民报》演出广告	1938
172	9. 国家图书馆藏北平《戏剧报》演出广告	1939—1940
179	10. 国家图书馆藏"北方昆曲代表团"北京剧场演出广告	1957
179	11. 国家图书馆藏"庆祝北方昆曲剧院成立"演出广告	1957

下编

三、报刊文献

183	1. 国家图书馆藏北京《顺天时报》文献	1918—1928
187	2. 国家图书馆藏《春柳》杂志"演戏月报"文献	1918
189	3. 国家图书馆藏《听歌想影录》"天乐园之昆剧"	1918
190	4. 国家图书馆藏《春柳》杂志"观韩郎君青演思凡"	1919
191	5. 国家图书馆藏《顺天时报》"韩世昌侯益隆赴沪献艺之近况"	1919
192	6. 国家图书馆藏天津《北洋画报》副刊《城南一日》	1927

页码	条目	年份
193	7. 国家图书馆藏天津《北洋画报》韩世昌赴日演出	1928
194	8. 国家图书馆北京《北京画报》"韩世昌专号"	1928—1930
197	9. 国家图书馆北京《北京画报》"韩世昌东游纪念专号"	1928
199	10. 国家图书馆藏《北京画报》傅惜华《韩世昌之琴挑》	1928
200	11. 国家图书馆藏《北洋画报》王小隐《纪念韩世昌》	1928
201	12. 大连图书馆藏《满蒙》杂志(日文)1928年韩世昌大连演出专刊	1928
206	13. 国家图书馆藏《顺天时报》辻听花《韩世昌赴日献技》	1928
206	14. 大连图书馆藏《泰东日报》"日本富商招待韩世昌"	1928
207	15. 国家图书馆藏刘半农《记韩世昌》	1934
208	16. 国家图书馆藏天津《大公报》"白云生自传"	1936
209	17. 国家图书馆藏天津《大公报》马祥麟"思凡"	1936
210	18. 国家图书馆藏《北洋画报》韩世昌化妆照片	1936
211	19. 国家图书馆藏《北洋画报》韩世昌、白云生等在天津与日本友人的合影 1936	
212	20. 国家图书馆藏"韩世昌出演外埠"文献	1937
212	21. 国家图书馆藏"昆弋社出演南京"文献	1937
213	22. 国家图书馆藏"谈侯永奎"文献	1939
213	23. 国家图书馆藏《立言画刊》"昆曲班在保定红了李凤云"	1940
214	24. 国家图书馆藏《立言画刊》"荣庆社观剧记"	1940
214	25. 国家图书馆藏《立言画刊》"这位费宫人:梅程二位皆不能比"	1940
215	26. 国家图书馆藏韩世昌在北京第一届文代会上的讲话	1950
216	27. 国家图书馆藏人民日报"戏曲界的一件大事"	1957
217	28. 国家图书馆藏人民日报"欢迎北方昆曲剧院的成立"	1957
219	插图二	

卷三 筚路蓝缕,以启山林——考据引证撷菁篇

页码	条目
241	1. 韩世昌年谱考(胡明明 张蕾 韩景林)
306	2. 傅惜华与北方昆弋考(张蕾)
314	3. 青木正儿与北方昆弋考(张蕾 李霄)
320	4. 北方昆曲"元杂昆唱"历史考(张蕾)
329	5. 早期北方昆曲若干历史问题考(胡明明)

附录一

355　1687—1957大事记(胡明明)

附录二

373　参考文献
373　1. 中文文献
389　2. 日文文献
392　3. 民国报刊文献
394　4. 中国艺术研究院院藏北方昆曲老艺人部分录音资料

397　**后记**(胡明明)

特载 2 上海昆剧团建团40周年纪念活动

枝繁叶茂 灼灼其华

——贺上海昆剧团40岁生日

谷好好

1978年上海昆剧团正式成立,其前身上海青年京昆剧团成立于更早的1961年。2018年上昆迎来了40岁生日,这亦是举国上下迎来纪念改革开放40年的特殊时刻。党的十九大首次将"文化自信"写进了党代会的报告中。昆曲作为世界上最古老的剧种之一,对于"文化自信"所承载的历史使命更具深意。

回眸这40年,对昆曲艺术发自内心的热爱以及对事业的无怨无悔,让上昆人心怀赤诚之心,不畏风险,坚守传统,才迎来了今天的枝繁叶茂。与中国改革开放同岁,沐浴在传统文化最美好的新时代,上昆何其幸运!

过去的40年,是上昆人不断开拓创新、继承发展的40年。传承经典,打造经典,传播经典,秉承"传承不忘创新,创新不忘传统"这一宗旨,上昆不仅拥有了一大批代代相传的经典作品,而且为上海继承和发展传统戏曲在全国的领先优势贡献了积极力量。近年来,《临川四梦》和全本《长生殿》的轰动,正是这种"创造性转化、创新性发展"的硕果。这些经典名篇的成功推出,不仅打开了市场,获得了荣誉,而且培养了观众,为剧种的复兴与繁荣点燃了生命力。

以戏推人,以戏育人。剧目建设与人才培养是上昆40年贯穿始终的两根主脉。照顾好"昨天的台柱",珍惜好"今天的台柱",培养好"明天的台柱",是上昆始终不渝的人才发展方针。全国昆曲人是一家人。目前全国活跃的国宝级昆曲艺术家,三分之二都在上海。这份宝贵的财富赋予了上昆在继承传统方面得天独厚的优势。

今天的上昆人才济济,从昆大班到昆五班,今天的上昆五班三代,行当齐全,文武兼备。中青年演员正在从老一辈艺术家手上接过传承的旗帜,并拥有了他们自己的代表剧目,已经成长为中流砥柱。除了演员之外,在艺术创作各个领域,从编剧到导演,从音乐到舞美,从乐队演奏到舞台技师,上昆均拥有扎实而雄厚的人才储备。

40年来,上昆曾经荣获中宣部"五个一工程奖",4台剧目荣获国家舞台艺术精品工程重点扶持项目,4次获得中国艺术节文华优秀剧目奖,3次获得中国戏曲学会奖,7次获得中国昆剧节剧目奖,11人12次获得中国戏剧梅花奖,7人获得中国艺术节文华表演奖,21人28次获得上海白玉兰戏剧艺术表演奖,25人33次获得中国昆剧节个人奖等一系列国家级和上海市级重大奖项。

没有观众的剧种是没有生命力的。40年的历程中,上昆全力探索培养观众、培育市场的方法和途径。早在1998年,我们就开始进校园,培养青少年对昆曲的兴趣。上昆还积极致力于下基层、进社区,不断扩大昆曲的观众群体。在一次又一次的导赏、讲座或演出中,我们向观众全方位展示了昆剧的独特魅力与人文气质,将昆曲的种子撒向了华夏神州。20年耕耘,我们培养了一大批年轻的"昆虫",让古老的昆曲焕发了青春的活力。

40年来,上昆一直坚持"二为"方向和"双百"方针,争做中华优秀传统文化的忠实传承者和弘扬者。上昆的演出足迹遍布亚洲、欧洲、北美以及港澳台地区,屡次在重要外交场合演出昆剧,展示了国家的文化软实力,凝聚和团结了一大批对中国怀有友好感情、对中国传统文化兴趣浓厚的国际友人。

上海昆剧团的历史是全体演职人员共同创造的,也是所有热爱昆曲的观众共同参与见证的。这辉煌的40年离不开党中央、国务院以及上海市委、市政府的大力关爱,特别是"一团一策"的呵护,真真切切让这一辈昆曲人感受到了传统文化的春天,我们对此抱有深深的感恩之心。

上昆40年折射出了传统文化在改革开放这一伟大历史进程中迸发出的勃勃生机。这40年勾勒出了一代代昆曲人孜孜不倦、认真跋涉的背影。面对未来,任重道远,我们一定不忘初心,砥砺前行。霓裳雅韵,兰庭芳菲。祝福上昆枝繁叶茂,灼灼其华! 祝愿昆曲的明天更美好!

2018年春节

(作者系中共上海戏曲艺术中心党委书记、上海戏曲艺术中心总裁、上海昆剧团团长)

让古老剧种的艺术"包浆"更加莹润深沉

——对上海昆剧团建团40周年的思考

崔 伟

时光荏苒,上海昆剧团(以下简称"上昆")已经走过辉煌多彩的40年。40年中,上昆以独特却一贯的办团理念和实实在在的办团成果,继承传统、弘扬本体、出新创新,用"出人出戏"的靓丽面貌,从中国不多的昆剧院团中脱颖而出。上昆的建团历史正好跟我国改革开放历史同步。它40年的艺术历程伴随着当代中国的历史性巨变,足以成为改革开放后我国文化事业繁荣、传统艺术兴盛的有力写照。

但也毋庸回避,改革开放的40年,我们对文化自信的树立,特别是对传统文化的敬畏面对、有效传承、切实发展并不是一帆风顺的;在某些阶段,由于某些思维的误区、方法的失当甚至走了弯路。还有的剧种、剧团付出了惨重的代价,溃不成军,竟至凋落。因此,这也更使认真研讨和总结上昆的成功之路与经验,具有不同于一般的价值。

敬畏传统不动摇,尊重规律不含糊

上昆在建团时就有着极为强烈的剧种个性追求和传承之上求发展的艺术定位。这应首先归功于它的创始人俞振飞先生所具有的不同凡俗的文化责任与对昆曲的情怀。俞老的一生与昆曲水乳交融,无论是稚龄习曲还是壮年从艺,无论是辅弼名贤管理"新乐府"还是辅佐程砚秋、梅兰芳纵横氍毹,他都是曲苑和剧坛家学渊源、首屈一指的昆曲巨擘、艺术大家。

剧院在俞老的掌舵下,明确秉持并始终以对昆曲艺术传统的传承为神圣己任,对昆曲的古典美、文化美追求本质传达、优质呈现,特别是对昆曲剧种的发展始终求真务实、科学严谨,极具艺术责任心和使命感。

可以说,上昆40年的成功原因中,最重要的是坚定不移伫立在始终明确和坚守昆曲剧种意识、审美特性、文化价值,特别是始终充满对昆曲艺术在历史上的独一性和审美魅力在当下艺术欣赏中的独特性的敬畏,并建立起了高度自觉的文化自信。

正因为立团之本的正确科学和务实持续,上昆40年来才会从最困难时的台下门可罗雀和演员的动摇流失,发展到如今演员具有"五班三代",拥趸者不仅多,而且80%都是40岁以下的中青年观众,以及每年280多场演出的兴旺态势。昆曲历史的久远和风格过去式的审美价值,不但未成为制约上昆发展的"包袱",反而转化激活为能使当代观众耳目一新,欣赏选择独特风景,令人流连忘返的欣赏引力,并以剧种的巨大成功和古典魅力,成为中国传统文化进行时、现代时的一个奇迹,为戏曲艺术如何传承发展贡献了具有积极意义的上昆经验、上昆智慧。

创造性转化,创新性发展

笔者认为,40年来上昆取得的成果和对昆曲艺术的贡献,体现在以下几方面:

其一,使历经600年的昆曲艺术得以薪火相传,焕发出勃勃生机。如何自觉而坚定地尊重昆曲艺术规律,在敬畏传统的前提下传承发展?与各地的昆曲剧院相比,上昆在这方面做出了历史性的贡献。

其二,组建了近代昆曲艺术的最佳阵营,打造了"传"字辈的艺术衣钵,其给予昆曲艺术带来的文化追求、表演升华、整体面貌十分全面且极有延续性。在"五班三代"人当中,"传"字辈精神面貌的高度哺育和奠定了上昆传承的传统精神和艺术活力,这让上昆具有了艺术血缘的"优育"嫡传。

其三,几代艺术家的艺术实力与实践,既做到了对昆曲传统美学精神的"移步不换形",又做到了"创造性转化,创新性发展"。上昆的传承是优质和货真价实的,是建立在"对博大精深的中华文化有深刻的理解,更要有高度的文化自信"基础上的。上昆以实践探寻出昆曲在当下存在发展的辩证法则。

其四,极具整体性、延续性的强大阵容,奠定了上昆各行当艺术的全面精进,令其在全国首屈一指、有口皆碑,并形成品牌化、威信力,呈现了完整、全面、精美、精湛的演出质量。更重要的是,上昆的传承是全面而精到的,比如花脸行当、武戏水平,都十分精湛。从这个意义上来说,上昆做到了传承好、发展好。

其五,上昆40年艺术高度和名家阵容,形成了当今最权威、最高端的昆曲师资库和传承源。特别是"昆大班""昆二班"那些老一辈艺术家们精湛的艺术所具有的权威性和示范性,已经成为当代昆曲传承发展的范本法

帖,使得昆曲优质薪传、高水平延续有了高端的师资保障。

其六,上昆率先在上海寻找、打造并且逐步形成辐射全国,以大学生和白领为主体,年龄青春化、文化高端化、收入稳定化、追逐固定化的特定观众群,改变了以往总是把艺术和生存、管理和市场对立起来的弊端,提供了成功有效的营销经验,培养了观众队伍,涵养了昆曲土壤,形成了年龄阶梯性的观众延续。可以说,上昆具有前瞻性和独特性地在观众培养上"保埼"沃土,涵养了昆曲的发展生态。

凸显昆曲的时代文化价值

上昆的成就是建立在实践成果的基础上的,更是以剧团、剧种、传统、创造、剧目、人才、观众、市场多方面实实在在的壮大和发展为前提的。尽管它首先是一个剧种、一个剧院的独有成功经验,却不乏具有普遍性的有益启示。

上昆在坚守昆曲古典性的基础上,努力凸显了昆曲的时代文化价值。上昆最令人叹服的高明在于始终充满剧种自信、古典自信,并旗帜鲜明地努力强调自身的文化价值恰恰在于与当代其他艺术形式的不同,从而明确定位、吸引观众。它没有像有些剧种或剧团,本是具有沧桑美、深沉美的,却总是把自己装点得非常花枝招展、时鲜光亮,对于自己的深邃感、"包浆"感弃如敝屣,以至其独具的价值、个性、独有的艺术 DNA 荡然无存,可谓扬短避长。

这种"包浆"实际上就是艺术内蕴的深邃光亮,这种光和亮是深潜在醇厚的艺术积淀之中的。什么是艺术和剧种自信? 就是要扬长避短。何必怕说我们是古典艺术? 古典艺术未必跟时代对立,在古典艺术中体现出时代感,在时代艺术中体现出历史感,这是古老剧种艺术价值中最根本、最高尚的艺术亮点。

上昆在传承昆曲经典化的演绎中,切实激活了昆曲的精湛审美魅力。上昆对昆曲经典化的演绎体现为精致化、精彩化的终极追求,并能让人通过感受这门艺术的高度、浓度而被吸引、被满足,而不是劣质、粗糙地单纯炫耀自己的历史,败坏名号。

上昆在妙悟昆曲规律性的创造下,真正完成了昆曲生动鲜活的创新。传承就是创造,创造也是传承,这是传统文化的普遍规律。我们不要把传承和创造人为割裂开来、对立起来,似乎讲传承就不能创新,讲创新就不要传承。今天我们叫某某剧院某某剧种,是因为前人创造的伟大和剧种艺术曾达到了非同凡响的辉煌,足以被后人继承传扬,而不是我们今人的贡献比前人多伟大、多不凡。因此,对于有学者认为剧院不是传承中心,而应该纯粹以创造、创新为其价值考量的观点,笔者觉得是值得商榷的。须知,剧种就是姓氏,传统就是血缘,只有传承才能有效生存和发展。如果一个戏曲院团没有剧种历史积淀和文化积淀,你凭什么叫这个剧种的剧团?

更可贵的是,上昆不是简单继承,它的传承是堂堂正正、虔虔诚诚的,体现为妙悟基础上的一种创造。比如《牡丹亭》《长生殿》,分别是汤显祖、洪昇的文本,是前辈艺术家的衣钵,但又是今人的活态再现,精美演绎,传承发展,这是最重要的。

上昆的道路和经验深刻地告诉我们,传承发展优秀戏曲艺术,同样要"既不走封闭僵化的老路,也不走改旗易帜的邪路"。如果我们不把前人的东西学到手,不把自己的传统继承下来、优势发扬出来,搞艺术虚无主义,甚至以"创新"来掩盖失败对剧种的破坏,对古典艺术不但不利,而且是艺术的败家行为。古老剧种败不得、失不得,一失可能就失传了,一败可能就败掉了。若真如此,我们今人就会成为愧对中华传统戏曲剧种的罪人。

(原载于《中国艺术报》2018 年 4 月 4 日)

从"上昆"现象看传统艺术如何老树开新花

——上海昆剧团 40 周年研讨会综述

上海采风

"过去有个著名的昆团到江南小镇演出,没人来看,只好跳舞唱歌说相声,并且在宣传海报上特地强调'今晚无昆曲'。"昆曲表演艺术家蔡正仁回忆道。20 世纪 90 年代末,演出时常常是台上演员比台下观众还多,最凄惨的一次,整场演出的"座儿"只有 3 人,这一幕是上海昆剧团的很多演员们永难忘怀的情景。幸而上昆人

守住了寂寞、艰辛，终于迎来了春暖花开。从"昆大班"到"昆五班"，五班三代，行当齐全，人才济济，有11人12次荣获过中国戏剧梅花奖，这在全国七大昆剧团中无疑是首屈一指的。上海昆剧团拥有众多的经典戏码和创新作品，每年280多场演出，80%都是40岁以下的中青年观众，形成了当代戏曲的"上昆现象"，被认为是当代剧团的一个成功范例。

2018年上海昆剧团迎来建团40周年，2月23日至28日间推出"霓裳雅韵·兰庭芳菲"上海昆剧团建团40周年系列演出。同时，由中国戏剧家协会、上海市文学艺术界联合会指导，由上海市戏剧家协会、上海戏曲艺术中心、上海昆剧团主办的"不忘本来，立足当下，面向未来——上海昆剧团建团四十周年研讨会"在上海市文联文艺大厅举行。与会专家们对"上昆现象"及其未来的发展进行了研讨。上昆如何能走出困境、焕然一新？上昆的经验给传统艺术发展带来怎样的启迪？现选登部分专家的精彩观点，以飨读者。

固本开新与当代表达

季国平（中国戏剧家协会分党组书记、驻会副主席）：上昆有着自己的艺术理念，有着"传承不忘创新、创新不忘传统"的创作宗旨。总结21世纪以来我国戏曲艺术创作成功的经验和失败的教训，主要就体现在传承和创新、本土艺术与外来艺术的关系处理得如何。我们再来看上海昆剧团。他们的《临川四梦》，首先是对原著精神和大师风范的整体把握。昆曲艺术作为积淀了中国戏曲美学精神的古老剧种，传承什么、如何传承是关键所在。其次是返本开新，传承精髓。上昆《临川四梦》的完整呈现，并不是汤显祖时代原本的简单复活，也不是折子戏的简单叠加，而是注重原著精神的整体把握和当代审美的新的创造，传承的正是大师的艺术旨趣和美学精神，这也正是中华戏曲的审美风范。再次是在传承创新中，凸显以表演为中心的审美风范。

崔伟（中国剧协分党组成员、秘书长）：中国戏剧的传承是一项非常光荣、艰巨和复杂的工作，不同的剧种、不同的历史和艺术风格及审美价值的艺术形式，不能以同一种方式来管理和指导思想。上昆的昆剧，因为受文化和文人的支撑力度大，从而达到了艺术魅力和审美能力最高的艺术形式，也是历史性非常强的一个艺术形式。对于这样一种艺术形式的保护，不能简单地用一种传承和发展来衡量。我个人感到上昆真正的艺术价值，首先在于传承，而上昆的历史经验也真正做到了传承就是创造、创造就是传承。它的传统精神、古典神韵、时代活力和观众的追捧，使它的价值得到了充分的体现，也使得它的活力得到了真正的迸发。

周育德（中国戏曲学院原院长）：上海昆剧团多年来把传承和发展昆曲经典剧目作为剧目建设的重点，以此作为剧团的舞台支撑，作为剧团的品牌，实践证明这种做法是正确的。上昆的艺术家们始终把昆曲折子戏的传承当作看家的事业，现在听说又推动三年百场折子戏的教学工程。上海昆剧团用极大的精力，努力把优秀的折子戏恢复成它基本完整的规模，进行整本或者全本的演出，使历史名著在上昆舞台上以完整的面貌展示给当代观众，这是上昆对昆曲事业切切实实的一种贡献。

刘祯（中国艺术研究院研究员，梅兰芳纪念馆馆长）：第一点，昆曲是中国传统文化的典型代表，它所奠定的文化格局、表演范式和行当角色，代表了中国舞台表演艺术的一个高度，在众多的戏曲声腔剧种中，昆曲在明代后期就有"官腔"这样一个称谓。昆曲七大院团各有优势，但是在整体艺术、表演水平上，上昆表演确立了古典艺术审美的标高。第二点，上昆秉承了昆剧传习所以来的传承机制和传承精神，形成了当代戏曲的"上昆现象"。上昆的传承源自昆剧传习所，以俞振飞为代表的昆曲人的践行，他们的努力，促成了上昆的完整性和系统性。

毛时安（中国文艺评论家协会副主席）：上海昆剧团已经有了一个非常高的起点，下面应该怎么走？四个字，固本开新。第一，要坚守传统，要高水准地传承，怎样传承挖掘到原来先辈也没有发现的优秀传统剧目，打开宝箱，这是固本的责任。第二，确确实实要开新，建议上海昆剧团今后出国演出既要带有最高水平的传统剧目，同时还要带有最高水平的原创剧目，让全世界看到当代中国戏曲人、当代中国昆剧的最新面孔，也就是中国艺术家的时代风采。

薛若琳（中国戏曲学会执行顾问、中国艺术研究院原副院长）：中国戏曲学会曾经在2002年给《班昭》、2012年给全本《长生殿》，2014年给《景阳钟》颁奖，梅开三度，就是肯定了上昆在历史剧创作方面的成就。今天应该怎样来对待我们老祖宗留下的这份丰富的遗产，我们是以严谨的态度还是以放浪的态度，我们是要做历史的维护者还是做历史的痞子，这个问题非常重要。上昆在这个方面起了一个好头，它的历史剧创作都是比较严谨的，值得认真总结。

荣广润（上海戏剧学院原院长、教授）：上海昆剧团这支队伍非常有战斗力、艺术责任感、事业心和伟大的创造力。上昆有新创剧目，有实验剧目，比如《麦克白夫

人》,小剧场昆曲《伤逝》《椅子》。但他们的主体仍然是四本《长生殿》、三本《牡丹亭》以及《临川四梦》全集等。他们非常尊重昆剧的艺术规律,同时又在努力探索昆剧艺术如何在新时代进一步提高和发展。在这样的前提下,把握住昆剧艺术的精髓来进行创作演出,就有了一个非常正确的发展方向。上海有一条非常好的文化政策叫"一团一策",这是一个非常英明的提法,尊重艺术个性,符合艺术规律。

罗怀臻(中国剧协副主席、上海剧协副主席、上海市剧本创作中心艺术总监):总结起来,上昆就是三个字——"当下感"。今天的当下感,我理解就是再次回归传统,让传统更传统、更古典化,找到这种审美的感觉,保持跟时代同行的审美状态。现在一些年轻的剧种,让人觉得有点粗糙,觉得它表达的情感有点过气,甚至它的头饰在今天看有点陈旧,缺少当下感。保持艺术的当下感,这是很开放的话题。只有找到了当下感,它才有历史感,最终也才会有年代感。上昆的一系列剧目,就是找到了传统剧目的当下表达,这个当下表达不是让昆曲再回到过去的环境中去,而是用现代剧场、现代审美的方法,再次把它最精纯的地方提炼出来。

尚长荣(中国剧协荣誉主席、京剧表演艺术家):上昆这40年,是用自己的心血,用我们中国的文艺人、戏曲人的忠贞,在坎坷、不平凡的求索路上,走出了一条可贵的光明大道。这40年了不起,有成功,也有不成功,有的戏非常精彩,有的戏在求索,没有关系,上昆给我们戏曲人走出了一条值得研究和总结之路,为我们树立了一个标杆。我觉得上昆人没有忘记如何继承、如何抢救、如何研究,更没有忘记如何推陈、如何出新、如何使古典艺术并非不时尚。希望咱们拧成一股绳,劲往一处使,在这么好的一个时代,去继承,去做好当代表达。

五班三代,传承有序

赓续华(中国戏曲学会常务副会长、《中国戏剧》杂志原主编):培养人才可以说是上昆这些年做得最成功的一件事,他们是以作品推出优秀人才。《景阳钟》这部作品推出了黎安、吴双,《临川四梦》推出了沈昳丽,这是非常重要的,每一个优秀的梅花奖演员都应该有一部自己的代表剧目。上昆还非常尊重老艺术家,充分发挥"昆大班"昆曲国宝的作用,培养新人。上昆真的是一个能够创造传奇的院团。当年上昆五朵"梅花"一起绽放,我有幸是见证者。最让人感动的是时任中国剧协主席曹禺,他很少出席具体的梅花奖评奖工作,但是那天他讲了一番话,就是对上海昆剧团的这些优秀演员给予了褒奖。那一届梅花奖上昆五位演员同时"摘梅",证明了当时的规矩破得是对的,对戏曲的发展有好的作用。

马博敏(上海京昆艺术咨询委员会主任):"昆大班"和"昆二班"是承上启下的艺术家,他们是得到真传的一代。但他们没有满足于继承,而是把继承作为起点。40年来,在他们的努力下,昆剧艺术不断得到弘扬和发展,一大批昆剧经典成为当下既传统又现代的艺术大作。他们注重舞台的节奏、注重台上的清新和亮丽,因此上昆的戏艺术性和可看性并存。正是他们无私的传承,造就了昆剧三班、四班、五班的顺利接班。他们是守护优秀传统的一代,也是贴近时代与时俱进的一代。

单跃进(上海京剧院院长):上昆走的路,从传承的角度来讲,是从"传"字辈到"熊猫馆",一直延伸到"五班三代",这样一个传承,不是数量的问题,这种传承是很用心、很精到的。经过观察以及进行一些个案的比较后,我发现上海的老师对传统的传承是自己消化以后再教授给学生,这个消化的过程,实际上包含了他们对文化的理解,包含了他们这一代老师的文化构成。这样一种认知结构或者文化结构或者审美经验的结构,影响了他们的学生,乃至于影响了观众。

王蕴明(中国戏曲学会顾问):上昆行当齐全、人才辈出,它的经验在什么地方?我想主要是按照现代的教育理念培养学生,使学生得到了全面发展,也做到了发挥口传心授的传统教育法,跟现代教育理念完美结合。当年昆曲不行了,眼看要衰亡了,他们"传"字辈全身心地来传承昆曲,这是老师;然后学生是新型学生,把昆曲作为一个神圣的事业全心全意来做。在老师跟学生身上都体现了一种精神——"上昆精神"。

戴平(上海戏剧学院教授):我们常常说出人出戏,昆剧团活用"传"字辈培养人才的方法,将个体化的科班式培养演化成为科学化的教学方法,同时因材施教,手把手精准地培养,这样做有利于早出人才,多出人才,出好人才。上昆还重视本团老艺术家,对"熊猫"级的老艺术家,用各种办法发挥他们的作用,一种是示范演出,还有一种是"传帮带"。老艺术家在上昆被看作宝贝,曾经有8场演出是为老艺术家举行的专场演出,演出了4年;另外还带新人同台演出。在老一辈昆曲艺术家的亲授下,一批又一批的新人茁壮成长。

王安奎(中国艺术研究院戏曲研究所原所长、《戏曲研究》主编):上昆对传统文化的创造性转化、创新性发展,应该说做出了表率。20世纪90年代初,文化部举办全国青年昆曲演员表演比赛,其中有一个规定,让青年演员写论文,上昆的青年演员都写了论文,论文都写得

很好,其中很多人获奖了。这个做法以后还要继续。我们的昆剧演员,特别是年轻演员,要成为有文化的表演艺术家。俞振飞老师字写得这么好,诗做得这么好,文化程度很高,所以人们讲他的表演具有书卷气。

谢柏梁(中国戏曲学院戏文系主任、教授):上昆跟其他昆团有什么不一样?行当齐全、人才辈出。"传"字辈教育是一个方面,还有一个方面就是上昆跟京剧的结合,在所有昆团当中,上昆的吐字归音最接近京剧。我发现上昆的表演艺术家懂京剧的很多,当时的体制就是京、昆放在一块培养,从而构成了它的美学当中最基本的特点,它的念白、上韵就是大气。如果上海昆剧团没有俞振飞这样的京昆大师,如果这些人不是京昆兼学的毕业生,那上海昆剧团是不是有这么鲜明的特色,真不知道。京剧在上昆得到最好的关联,跟京剧有机结合,这是上昆跟其他地方不一样的地方。

从"白发苍苍"到80%的观众年龄在40岁以下

郦国义(上海文化发展基金会秘书长):(谷)好好他们懂得培养观众、培养市场、发展观众、发展市场。如果今天仅仅甘于在舞台上寂寞,那这个剧种就没有生命力,他们敢于在剧目上钻研,同时在这个汪洋大海的市场中学习游泳。(谷)好好跟她的同代人为了昆曲传播做了很多工作,现在很高兴能够在剧场里看到黑头发观众超过白头发观众的情况。昆剧是一个样板,其他很多剧种还没有。昆曲其实最古老,但是上昆现在的观众年龄层次反而是占了很多优势。我们常常把得到"非物质文化遗产"这么一个称号作为一种荣耀,但是怎样把文化遗产变成我们当下文艺百花园中的一朵生机勃勃的鲜花,放在我们人民的生活之中,而不是放在博物馆里,是值得我们深思的。

郑培凯(著名文化学者,香港非物质文化遗产咨询委员会主席):这些年我借着到大学执教这个机会在香港推广昆曲,我发现一个很好的现象,一开始推广的确很困难,但一定要坚持,20年做下来以后,我发现现在看昆曲的观众是年轻人居多,在所有的戏曲演出当中昆曲的年轻人最多。因为昆曲是所有表演艺术当中最精致最美好的,而且也比较深刻,需要观众有一定的文化修养、一定的文化的认同。曾经有一段时间,中国文化最美的东西被遗忘了。这个时候上昆坚持了40年,传承中国文化当中最精粹、最美好的东西,现在终于时来运转了,前途是非常光明的。

叶长海(上海戏剧学院教授):我们学校里讲中国文化,如果要叫学生去看戏,首先叫他去看昆剧,因为昆剧是一本书,是一本历史大书。上昆有着各种版本的《牡丹亭》和《长生殿》,现在又排了《琵琶记》,这些戏都是经典名著,可以永远演下去,因为学生是一代一代的,观众也是一代一代的,即便原来看过很多遍的人还会再看,看年轻人是怎么演的、长辈是怎么演的,这就是昆剧团与生俱来的财富。20年前上课的时候有同学说,20年以后昆曲必死无疑。其实不会,观众也是一代接一代。但是这中间国家的制度很重要,昆曲必须进到中小学的教育中去,这不光要靠剧团,要各方面一起努力,真正进入我们的教育体系。

傅谨(中国戏曲学院教授、中国文艺评论家协会副主席):我们面临的社会大环境虽然有了明显的好转,但是这个好转是不够的,俞振飞先生身份很特殊,他是文人世家,同时是表演艺术家,昆曲几百年来的兴衰在他身上是一个缩影。在历史上,比较知名的文人的参与对昆曲的兴衰特别重要。我觉得昆曲几百年的兴衰历史跟文人、曲友密切联系在一起。然而今天昆曲的兴衰只能靠自己去孤军奋战,除了戏剧院校的老师们之外,高等院校的教授很少参与到整个戏曲的兴衰中,所以这是一个特别大的问题。重建生态,让文人、曲友和表演艺术家共同努力完善这个生态,这是我们今后要做的一件非常重要的事情。

谷好好(上海戏曲艺术中心总裁、上海昆剧团团长):没有观众的剧种是没有生命力的。从1998年至今整整20年,我们一直积极推进昆曲进校园、下基层、进社区,不断扩大昆曲的观众群体。在一次又一次的导赏、讲座或演出中,我们向观众全方位展示了昆曲的独特魅力与人文气质。我们既有面向基层观众的传播,又有针对经典的重塑,延续城市的历史文脉,让传统文化深扎于人民的生活,真正地传下去、活起来。通过这几年的一系列巡演,上昆培育了大批年轻的"昆虫"。我们希望通过演出提升演职人员的荣誉感,通过演出向市场要效益。千方百计激活演出,是促进创作、提升品牌、激励人心、培育人才的核心推动力量。我想用一组数字来说明昆曲的发展,2017年上海昆剧团完成的演出唱词和演出收入分别是5年前的2.6倍和5.5倍(287场/1045万元,110场/190万元),80%的观众年龄在40岁以下。数字背后折射的是古老昆曲开始逐步焕发出青春的活力,这也正是我们文化自信的动力。

特载 3

中国昆曲现状、态势和评论研究暨中国昆曲苏州高峰论坛

为昆曲现状把脉

——中国昆曲苏州高峰论坛2018综述

朱栋霖　谭飞

6月的苏州细雨缱绻，吴山的余脉在这里隐入了太湖，留下了无数浓淡相间、笔简意丰的往事与佳话。为昆曲把脉，这是6月23日召开的"中国昆曲现状、态势和评论研究暨中国昆曲苏州高峰论坛"的主题。站在属于昆曲的春天里，一直以来关注昆曲发展的十几位专家学者以居安思危的忧患意识，对昆曲隐藏的困境及未来的态势、昆曲评论的发展讲真话、议对策，展示智性光芒。

本次戏剧圆桌论坛由中国文艺评论家协会、江苏省文联、中共苏州市委宣传部、苏州大学主办，中国文艺评论家协会戏剧戏曲专业委员会协办。

一、固本开新　喜中隐忧

毛时安（中国文艺评论家协会副主席）做了题为《面对600年的苍茫岁月》的主旨演讲。他指出，昆曲遇到了大有作为的时代，但如果躺在一个好的时代温床上，不思进取，一切优势都会很快流失，因此必须居安思危。就昆曲的传承与创新，他提出了"固本开新"的发展策略。

赓续华（《中国戏剧》前主编，中国文艺评论家协会戏剧戏曲专业委员会副主任）剖析"昆曲喜与忧"，从昆曲剧团以及具体剧目现状入手，从经典与创新的文化价值、昆曲剧团的持续发力、关注并赢得了一定范围的市场、昆曲创作的有效积累、年轻演员的叫座能力等方面肯定了新时代昆曲发展的可喜之处。在《当代昆曲亨困两境》中，谢柏樑（中国戏曲学院教授）从昆剧的国际化、受众的年轻化、研究的学理化等方面阐述了当代昆曲的亨通之境。

二、昆曲现状的困境与对策

传承与创新是昆曲界普遍关心的话题，与会专家围绕折子戏与新编剧、老艺术家的戏曲传承、濒危折子戏如何传承与整理、新编剧目的得失等方面进行了探讨，提出了对策。

1. 传承与创新中的痛与思

在《近年中国昆曲演出现状评估》中，金红（苏州科技大学教授）以第五届（2012年）、第六届（2015年）两届中国昆剧艺术节的剧目为例，评估中国昆曲演出的现状。她指出：近年来昆曲剧目创作呈现出新编剧显著增多、整理演出的折子戏传承戏明显减少的态势；演员队伍壮大，新秀出现，但令人担忧的是行当、角色不齐全，演员的演出质量高低不一；新编剧目的舞台美术创意丰富，但过于求新求异的舞美追求对传统戏曲"一桌两椅"的虚拟性舞美特征造成了冲击。她以辩证的眼光，敏锐地感受到了创新背后的双刃剑问题。她认为，在目前昆剧力量还不很富裕的情况之下，还是应该把力量多集中在抢救传统剧目方面，应该抓紧时间挖掘整理传统剧目，要创造条件挖掘健在的老艺术家身上一些宝贝。

当然，"固本"并不意味着排斥"开新"，新时期，有些新编昆曲剧目也取得了巨大的成功，对昆曲发展产生了有益的影响。但"开新"必须以"固本"为前提，离开"固本"前提的"开新"往往走向误区。朱恒夫（上海师范大学教授）探讨了新世纪昆曲新编剧目的得与失。他从新世纪昆曲新编剧目的概况、新编剧目存在的问题、新编剧目的意义展开论述。他指出，新世纪的昆曲新编剧目共有50余部，总体来看，被广大观众认可的少，而否定的多；只演出几场、媒体上热闹一阵的多，而被保留下来又能被不断上演的则极少。即使有一些剧目得了奖，在社会中也没有产生影响。他认为：很多失败的新编剧目没有按照昆剧文化的要求编创剧本，缺乏诗意，且远离现实生活。而优秀的新编昆曲剧目也是昆曲未来发展不可缺少的，新编昆曲剧目具有以下意义：一是推动昆剧发展，积累优秀昆剧作品；二是培养优秀演员，演员必须演出优秀的剧目，新的优秀剧目才能成就优秀的演员；三是培养当代观众，尤其是青年观众。

2. "世遗"昆曲以传承为本职，以传承折子戏为主体

解玉峰（南京大学教授）在《论当代昆曲折子戏的传承》中强调折子戏应该是各昆曲剧团的"家底"，但"非遗"践行10多年来，传统折子戏的传承并未得到根本性改变，甚至出现了更严峻的局面，他从各昆曲院团的实际情况分析，认为原因有二：一是新创剧目占用了最主要的资金和人力；二是忙碌的日常演出使得各剧团演职人员上上下下疲于奔命，无暇教戏或学（折子）戏。他呼

呼,昆曲的当务之急仍然是抢救、继承传统剧目,特别是张继青、蔡正仁等老演员身上的100多出折子戏。他建议相关政府部门应将最主要的资金补贴用于折子戏的抢救和传承,尽早建立传承折子戏的有效机制。对各昆曲院团以及在职演员的考评,也应以折子戏传承的数量、质量作为最主要的评价机制,同时激励各昆曲院团将折子戏的抢救和传承作为头等大事,减少一些不必要的演出。

3. 传承折子戏,是否已无事可做了?

朱栋霖(苏州大学教授,《中国昆曲年鉴》主编)在《我看柳继雁〈游园〉与昆剧艺术传承》中,以我看柳继雁的现场演出为例展开分析,认为她的表演表现了昆曲静与雅之传统美感,于细节之处展示了杜丽娘的内心世界,其演出不凌乱,既干净又很丰富,是昆曲表演的上品。他说:"昆曲作为世界遗产的价值就在于古典剧目,而古典剧目的核心就是折子戏。传承昆曲的重点在传承折子戏。折子戏现在是不是无可传承了呢?"通过多次调研,他发现以苏昆"继""承"字辈为例,老艺术家们仍然有一定数量的折子戏没有被传承下来。遗憾的是,有的苏昆"继""承"字辈艺术家已经去世了。经过多次调研和初步整理发现,在目前尚健在的苏昆"继""承"字辈艺术家身上,为其他剧团所没有或有特色,至今还未被传承的折子戏有35折,如《吟诗脱靴》《翠娘盗令》《大拐小骗》《说亲回话》等,数量可观。他强调,亡羊补牢,尚未晚矣。与会人员认为,谢柏樑主持的"戏曲艺术家传记"系列以及刘祯主持的"昆曲口述史"也是对昆曲老艺术家们艺术传承亡羊补牢的举措,颇具意义。

4. 剧目的选择和编剧的"缺席"

当下优秀的昆剧编剧凤毛麟角,是当前昆曲不能逃避的悲哀和困境之一。赓续华指出,昆曲的艺术特点决定了其在剧目选择上应该更为谨慎,不能盲从于所谓的"市场化",她建议昆曲放慢脚步,上新戏的时候要慎之又慎,要按照昆剧的艺术规律来生产剧目。但是目前缺少能够创作昆曲剧目的编剧,这必然会影响到昆曲剧目的选择。作为文化部"千人计划"编剧班的班主任,谢柏樑列数了当代老、中、青几代昆剧作家,并指出,昆剧创作情况不容乐观。"如果昆曲作家我们不去认真培养,昆曲观众(非大学之外的)我们不做更多的争取,昆曲的前途还是岌岌可危。"

5. 昆曲演员的成长困境

"昆曲表演演员的文化、水平和素质有待提升。"赓续华说:"昆曲之所以这么快就能复活过来,其实跟昆曲自身的文化底蕴有很大关系。"李蓉(浙江工商大学教授)在与浙江昆剧团近距离的接触中,感受到了中青年昆曲演员们的困惑,她在《昆曲青年演员的成长之思》一文中指出:第一,昆曲演员普遍感慨,原创剧本非常匮乏,好的编剧和编曲比较少,这限制了他们创作上的新突破。第二,演员们在自身传承方面的困惑与担忧,他们有着普遍的职业焦虑。第三,演员们普遍理论水平有限,他们想深造而不得。李蓉的观点与赓续华的互相辉映。谢柏樑亦认为中青年演员存在缺乏名气、缺少认同感的困境,他们与对昆曲艺术孜孜以求的老一辈艺术家相比存在差距。

三、关于当代昆曲评论与研究

与会专家认为,昆曲作为雅文化,在受众面整体仍比较窄的情况下(目前昆曲的观众源主要在高校、知识阶层、大学生),应重视昆曲的学术化研究。当今关于昆曲的评论和昆曲表演一样繁荣而热闹。据《中国昆曲年鉴》统计,每年发表的有关昆曲的论文与文章都在450篇左右,这体现了学界对昆曲文化的重视和认同。但在昆曲评论与研究领域,仍然存在不少以新闻报道代替学术评论的现象。怎样才能在昆曲评论研究方面更进一步?

王安奎(中国艺术研究院研究员)在题为《昆曲演出对古典剧作要做深度解读》的论文中指出,"新的改编演出应该努力把古典作品的深层内涵彰显出来,使它的多重内涵结合起来",为昆曲研究与演出开拓了新的视角。他分析了新中国建立以来昆曲古代经典作品所经过的三个阶段,认为当下我们应该提出新的任务,即要深度解读古典优秀作品,深入挖掘和解释其深刻的文化内涵和文化意蕴,并提出可以从诗的世界、史的世界和哲学的世界来解读作品。他以经典作品《牡丹亭》为例进行深度解读,认为《牡丹亭》是一首青春之歌、爱情之歌、生命之歌。他希望学者、学界、昆曲研究家也能在深度解读昆曲经典作品方面多进行交流,推动昆曲在传承优秀传统文化方面做出更大的贡献。

刘祯在《昆曲口述史与当代昆曲的研究》中,对他和王安奎老师所做的国家重点课题"昆曲口述史"做了简要介绍,并就如何写作昆曲口述史、如何理解口述史与舞台的关系展开了论述。他指出,关于口述史,我们应更多关注舞台、表演和演员,这几方面应该构成口述史、昆曲史的主体部分。"如果我们真正把昆曲作为舞台艺术、表演艺术对象来进行研究,那么我们评论的重点、评论的视角、评论的立场也应该相应地发生一些变化,完成从文本到舞台艺术和表演艺术的转换。"

在《昆剧团与昆剧以及民族戏剧》中，苏州大学顾闻钟副研究员延续了刘祯的话题，他以逻辑的思维方式阐述了昆剧团、昆剧、民族戏剧三者之间的关系，在表述上则通过环环相扣的问题进行层层推进。

莫惊涛（中国剧协）在《由〈白罗衫〉〈李清照〉谈昆剧创作的现代性》一文中，分别对两部作品进行了细腻到位的分析。她针对《白罗衫》的几次改编与重排，分析导演对传统剧目深度的挖掘，展示人性的心灵交战，彰显故事内涵中的悲剧性和现代性。

谭飞（苏州市职业大学）对昆曲剧作家郭启宏的作品的文化主旨、人性关怀和诗意情怀等方面展开了论述。

郭腊梅（中国昆曲博物馆馆长）在《基于博物馆的昆曲文化传播》中，从小剧场的展演、昆曲资源的展示、品牌活动的开展、昆曲资源的数字化等几方面，分享了已成为品牌的中国昆曲博物馆在昆曲传播过程中的各种成功案例。这些让人惊喜的成绩在一定程度上也反映了当今社会文化大环境对昆曲的友善和关爱。

昆曲传承还需做什么？

朱栋霖

2017年10月12日在新建的昆山当代昆剧院看"大师传承版"《牡丹亭》。尽管票价不菲在千元以上，我还是选了一场。当晚的演出实在令人赞叹。

当晚柳继雁的《游园》，是我这十多年所看到的几十出《游园》中最好的。82岁的柳继雁披着斗篷以幽幽的小步低头上台，尽管开头念白的声线气息不畅，毕竟高龄了，但几句念白之后，柳表演的神采就渐渐焕发出来，直到终场——令人赞叹的是柳继雁以82高龄将一个二八佳人游春思春的形态与心情，演得如此传神细致、婉转优雅！

常见《游园》是两位美女的载歌载舞，但柳继雁演的杜丽娘是一位思春的幽怨少女，唱腔与舞姿中时时流露出内心的感怀与幽思，两者糅合自然，而通常的演出只是轻盈流转的舞蹈，令人眼花缭乱，我现在已经看厌了那种俗不可耐讨好观众的《游园》。总体来说柳继雁的《游园》不凌乱不复杂，她很干净又很丰富！实在是昆曲表演的上上品！

柳继雁、尹继梅一班苏州昆剧演员陪苏昆度过了20世纪八九十年代昆曲的困顿惨淡时期，在昆曲被列为世界文化遗产之际退休了，从此离开了昆曲舞台。优秀的老艺术家就在苏州，但是苏州方面从不安排青年人向她们学习，她们被弃在一边。只有王芳明白，柳、尹等无人可传，徒叹可惜！12日昆山"大师传承版"可能是柳继雁偶尔正式登台演唱，也可能是最后一次正式演出了。我写此短文的目的，不单是记下这台昆曲艺术的精品，更在于呼吁引起重视，抓紧时机学习、传承精华。

2017年10月17日、2018年6月21日间，我多次到苏州昆剧传习所调研，访问顾笃璜、柳继雁、张继霖、薛年椿等老艺术家，深入了解到了一些的情况。

江苏省苏昆剧团成立于1956年，当时招收了第一批学员，时任团长顾笃璜从"继承弘扬"四字中取"继"字作为第一批学员的艺名。当时聘请了苏滩艺人吴兰英、朱筱峰、华和笙和原全福班昆剧艺人曾长生、尤彩云等任教师，还聘请苏州名曲家宋选之、宋衡之、吴仲培、俞锡侯执教唱念，再邀请上海的昆剧前辈徐凌云、俞振飞以及"传"字辈老师等利用假期来"踏戏"。顾老告诉我，一则"传"字辈演员主要在上海，只能利用周六、周日来苏教戏；二则"传"字辈演员主要频繁应付舞台演出，他们文化程度有限，只能学甚演甚，而曲家文化修养深，有闲暇，对戏有深入的钻研，所以"继"字辈在学习之初，主要聘请曲家教。宋选之、宋衡之是世家子弟，对昆曲有深入研究，名曲家俞锡侯主教唱念，俞很讲究。例如，柳继雁的《游园》是宋选之先生教的，柳还师承朱传茗学习了《游园》。

在20世纪60年代，苏昆剧团除经常巡演于苏、锡、常以及南京、上海等地外，还数次远至九江、南昌、武汉、长沙等地演出，苏昆"继"字辈能演出剧目100多出。20世纪末21世纪初，苏昆"继""承"字辈演员先后退休，他们撑过了昆曲最艰难的岁月，在昆曲被列入世界遗产、开始走向新的辉煌的时候离开了昆曲舞台。岁月凋零人渐去，如今，有的老演员已离世，有的卧病在床，已经艺随人走。

6月21日，我再次与顾笃璜、薛年椿、朱文元核计，目前尚能传承的35折苏昆剧目，都是传自沈传芷、徐凌云，或学习了宁波昆、永嘉昆的特色表演，这些剧目南昆（苏昆）特色鲜明，或者是其他剧团没有的。亡羊补牢，

尚需抓紧,否则将是永远的遗憾。

下列为苏州昆剧需传承剧目:

"继"字辈:

姚继焜	老生	《吟诗脱靴》,沈传芷授,周传瑛、王传淞合演。较之流行的《太白醉写》更细腻。
周继康	白面	《梳妆·掷戟》,薛传钢授,方传芸、张娴合演。有特色。
柳继雁	旦角	《游园》,宋衡之、朱传茗教授,张传芳授。
		《焚香记·阳告2·情探》,沈传芷授。
朱继勇	小花脸	《大拐·小骗》,《打差》,《下海》,吕传洪、周传沧授。
邹继治	老生	《铁冠图·对刀步战》,昆曲武戏文唱特色。
高继荣	穷生	《击鼓·堂配》,沈传芷授。
		《评雪辨踪》,沈传芷授。
杨继真	六旦	《胖姑》,张传芳授。
吴继杰	花脸	《刘唐下书》。
周继翔	老生	《刀会》,《梳妆掷戟》。
刘继尧	小花脸	《卖兴》,徐凌云授。

"承"字辈:

徐玮	小生	《吟诗脱靴》,沈传芷授。
		《西楼记·楼会·拆书·玩笺》,沈传芷授。
		《错梦》,沈传芷授。
朱文元	丑	《照镜》,徐凌云授。
		《说亲回话》,传自宁波昆。
		《乐驿》,传自宁波昆。
		《讲书落回》,传自宁波昆。
		《小审大审》,传自宁波昆。
石坚贞	旦	《杀惜》,宁波昆特色。
薛年椿	花脸	《演官》《议剑》,徐凌云授。
薛静慧 朱文元 薛年椿		《翠娘盗令》,有特色。
尹建民	小生	《见娘》《小宴》
朱澄海	老旦	《见娘》,传自宁波昆。
陈红民	白面	《狗洞》。
		《乐驿》,赵传勇、薛传钢授。
		《嵩寿》,赵传勇、薛传钢授。
杜玉康	花脸	《闹庄救青》
		《五台会兄》,传自胡林生(徐凌云子)。
		《达摩渡江》,沈传琨(沈斌泉子)授。

以上35折。

2018年7月5日

当代昆曲折子戏的传承

解玉峰

最近10余年,特别是近五六年来,昆曲演出、相关昆曲的学术会议、讲座以及各种媒体对昆曲的宣传报道等都明显增多,今日昆曲界可谓非常"热闹",甚至成为"时尚"。

在表面的繁华热闹之下,似潜藏着更大的危机。

2004年,王选、叶朗两位政协委员之所以在全国政协会议上提出应加大昆曲抢救和保护的力度,最主要的理由之一是上演剧目"急剧减少"。

昆曲界人士一致认为,折子戏是各昆曲剧团的"家底",传承传统折子戏至关重要。20世纪30年代昆剧"传"字辈演员能演出的折子戏有500出左右,上海昆剧团蔡正仁这一辈的演员能演出的折子戏在100出左右,江苏省昆剧院柯军、李鸿良等一辈演员(大都早入不惑之年)常演的折子戏在六七十出,而单雯、罗晨雪等青年演员常演出的折子戏在二三十出。这正如俞振飞先生所说:折子戏每传一代便去其半!

而"非遗"10多年来,传统折子戏的传承并未得到根本性改变,甚至出现了更严峻的局面!何以至此?从各昆曲剧团的实际情况来看,有两点原因都是共同的。

一是新创剧目占用了最主要的资金和人力。自2005年以来,财政部每年下拨1000万元专项资金,用于昆曲的抢救和保护工作。这笔钱具体下拨到各昆曲剧团时,有三四成甚至更多被用于新编戏。新创剧目不但占用了最主要的人力资源,而且占用了最主要的财政补贴。

二是忙碌的日常演出,使得各剧团演职员上上下下

疲于奔命,无暇教戏、学(折子)戏。

据报道,近5年来全国七大昆曲院团进校园公益性和普及性演出有1100多场,观众总人数达100万人。在笔者看来,这个1100多场的统计可能还只是粗略的调查,若将各种形式的演出都计算在内,实际上的演出场次应当更多。

昆曲近年演出市场的火爆,从有利的一方面来说给了昆曲演员特别是青年演员更多的舞台锻炼的机会,在这一过程中也增加了演员的个人收入。但从传统折子戏的传承来看,则遭遇了极大的危机:如此忙于演出,成熟的中年演员根本没有时间教戏,青年演员没有时间也不愿学习新戏——因为参加演出不管好坏都是可以有收益的,而学习折子戏则是无收益的、甚至是赔钱的买卖!从老师的角度而言,辛辛苦苦地教戏(他们大多已年过六旬且已退休),所得酬劳甚少,也很难申请到"辛苦费",他们当然也不会心甘情愿地将身上的戏传授给下一代。

昆曲成为"遗产"后,其名头越来越响,受民众瞩目程度渐高,也就使得有些人试图充分利用其商业价值,由此也才可以理解,有些新创剧目为何可以轻而易举地吸收到巨额资金。

我们应该认识到昆曲首先是代表我们民族文化的一面旗帜,是一种高雅艺术,我们今人的责任当然应该是努力去认识它、理解它,把前人传留给我们今人的宝贵遗产视如拱璧、小心护持,传留给后人,而不是今人的各种所谓"创新",学校教育和各种媒体都应当努力把昆曲作为一种民族文化去宣扬。

故在笔者看来,昆曲的当务之急仍然是抢救、继承,特别是张继青、蔡正仁这一辈演员身上的100出折子戏。现在这一辈演员都已退休,没有硬性的演出任务,虽已年过花甲(有的已逾七旬),但教戏的时间、精力基本上还是有保障的,关键是调动其积极性。所以在目前情况下,相关政府部门也应将最主要的资金补贴用于折子戏的抢救和传承,尽早建立传承折子戏的有效机制。对各昆曲院团以及在职演员的考评,也应以折子戏传承的数量、质量作为最主要的评价指标。激励各昆曲院团将折子戏的抢救和传承作为头等大事,减少一些不必要的演出。

对于新编戏,各种新编昆曲,我个人很希望我们昆曲界同仁能秉持公心,谨慎使用称赞之辞,以使传统折子戏的传承有更多的生存空间和机会。

北方昆曲剧院

北方昆曲剧院2017年度昆曲工作综述

从1957年6月22日正式建院,到1967年剧院解散,再到1979年恢复建制,直至今天的"昂首阔步",没有哪一个戏曲院像北方昆曲剧院这样,在建院之初即受到国家领导人"超规格"的礼遇和重视;也没有哪一个戏曲院团像北方昆曲剧院这样,遭受了两度"置之死地而后生"的经历。2017年,不仅是北方昆曲剧院建院60周年,也是北昆"荣庆社"进京100周年,更是北昆建院史上最值得铭记的一年。风雨一甲子,北昆人不忘历史,感恩先辈;壮哉大昆曲,北昆人放眼未来,坚定前行。

2017年,北昆全年演出287场,其中商演193场,进校园演出13场,公益演出41场,赴港澳地区及国外演出18场,其他演出35场,演出数量及演出收入均创历年新高。北昆在传承、传播昆曲艺术的道路上,从未停止过探索和奋进的脚步。

昆曲传承

6月,由北方昆曲剧院申报的国家艺术基金人才培养项目——"侯派艺术培训班"在京开展,由侯少奎先生主教,共收取来自全国各地的学员30名,传授和汇报4出侯派艺术经典剧目《夜奔》《刀会》《千里送京娘》《铁笼山》。

为了持续培养青年人才,挖掘整理传统剧目和特色剧目,促进非物质遗产的活态传承,8月,由北方昆曲剧院申报的"荣庆学堂——昆曲人才培养项目"入选2017年北京文化艺术基金资助项目。该项目拟立足北方,并辐射到全国范围内的所有艺术家,敦请他们传授教学,旨在用3至5年完成200出传统剧目的传承。目前该项目依然在紧锣密鼓的进行中,2017年度已完成7出传统折子戏的传承工作。

8月,文化部艺术司公示了"中华优秀传统艺术传承发展计划"戏曲专项扶持项目入选名单,北昆申报的17出折子戏入选2017年度昆曲传统折子戏录制项目。《金不换》《风筝误·惊丑》《绣襦记·莲花》《疗妒羹·题曲》《玉簪记·问病》《钗钏记·相约相骂》《牡丹亭·写真》《南柯记·瑶台》《连环记·议剑》《窦娥冤·斩娥》《吟风阁·罢宴》《窦娥冤·辩冤》《铁冠图·别母乱箭》《白兔记·出猎》《雁翎甲·盗甲》《负荆》《花子拾金》17出折子戏已完成录制并通过验收。

新剧创作

2017年,北方昆曲剧院创排了新剧目《赵氏孤儿》。本剧的创作,秉承返璞归真的创作手法,回归元杂剧朴素的演出风貌,体现了北昆人的文化自觉以及对文化遗产的尊重。长期以来,昆唱杂剧是所有昆曲剧目中独特的一部分,具有古朴、悲壮、苍凉和激越的特点,《赵氏孤儿》的创作和存续体现了昆曲剧目的博大精深。

除此之外,2017年,北方昆曲剧院还创排了三部小剧场昆曲剧目,分别是《屠岸贾》《玉簪记》《琵琶记》,通过小剧场昆曲这种演出形式,吸引众多年轻人参与其中,让更多年轻观众感受到昆曲的艺术魅力。在坚定文化自信的同时,用实际行动推动中华民族优秀文化的传承与创新。

对外交流

作为优秀传统文化的继承者和传播者,北方昆曲剧院始终致力于对外文化交流。2017年,北昆的对外文化交流活动依然频繁,2月上旬,北昆赴缅甸、越南演出经典折子戏《游园惊梦》《闹天宫》;2月中旬,赴台湾地区演出《游园》,共计5场;9月赴美国演出《出塞》,共计4场;10月分别赴澳门地区与日本演出《游园》,共计5场。以上活动在为各国或各地区观众带去视觉盛宴的同时,也向世界展示了昆曲的魅力及北昆的形象。

10月,北昆《牡丹亭》剧组应邀赴加拿大多伦多中华文化中心剧院演出。在演出前夕,中国驻多伦多总领事何炜会见了杨凤一院长一行,此次访演恰逢加拿大庆祝建国150周年和中加建交47周年,为提升中国昆曲艺术的海外影响力、增进中加两国人民友谊做出了贡献。演出结束后,杨凤一院长被聘请为加拿大中国戏曲艺术协会名誉会长。

"高参小"项目

"高参小"是北京市教委从2014年开始执行的一项为期6年的小学教育美育项目,北昆自2016年开始进入到该项目,先后与北京市4个行政区的5所学校签订了昆曲进课堂的合作协议。这是一个功在当代、利在千秋的长远普及项目,目的就是要在小学生中普及艺术教育,弘扬中华优秀传统文化。2017年,北昆的年轻演员

们践行在"高参小"项目的一线,使四区五校近3000名小学生亲身领悟和学习了昆曲艺术。在习近平主席招待美国总统特朗普的故宫演出中,就有7位来自太平路小学昆曲社团的学生。12月20日,"高参小"项目"北昆在行动"汇报演出,获得了北京市教委领导和各参演学校校长的高度好评。

重要活动

2月23日,北京文化艺术基金2016年资助项目——"京津冀地区武功武戏培训"成果展演在北京戏曲艺术职业学院举行,北昆派出了武生、武旦、武丑、武花脸四个行当,《九龙杯》《蜈蚣岭》《宝剑记·夜奔》《通天犀·坐山》《盗库银》5出折子戏参加展演。

2月27日,二月二,龙抬头,北昆赴河北省保定市高阳县河西村,为当地居民演出《寿荣华·夜巡》《通天犀·坐山》《雷峰塔·断桥》这三出不同行当的经典折子戏,为当地居民奉献了一场节日盛宴。

3月3日,陈昊苏、陈小鲁、粟惠宁、叶小玮走进北昆,与院领导、老艺术家代表及中青年演职员代表共同观摩昆曲折子戏《游园惊梦》并亲切座谈,共同重温和回顾北昆60年的风雨历程,对北昆的进一步发展提出了殷切期望。

3月3日下午,北方昆曲剧院原副院长、老艺术家丛兆桓在剧院举办讲座。他以昆曲的发展和北昆的历史为主线,举一反三、旁征博引地介绍了众多昆曲经典剧目的历史演变及表演规范;并鼓励大家自尊自信、与时俱进,不遗余力地传承和推广昆曲艺术。

3月25日,"荣耀北昆,壮哉大昆曲"专场昆曲讲座在国图艺术中心举行。2017年,北昆将国图艺术中心作为重要的传承基地和传播窗口,推出了"丝竹雅韵经典折子戏展演"系列活动,2017年共计演出23场69出经典折子戏。

4月7日,第27届上海白玉兰戏剧表演艺术奖颁奖晚会在上海举行,顾卫英和朱冰贞凭借在《李清照》和大都版《牡丹亭》中的出色表现分别荣获第27届上海白玉兰戏剧表演艺术主角奖和主角提名奖。

4月15日至21日,北昆赴武汉高校进行"高雅艺术进校园"演出,分别在武汉理工大学、湖北大学、中南财经政法大学、华中科技大学、武汉大学演出昆曲经典剧目《牡丹亭》。

5月14日,一带一路高峰论坛"千年之约"的文艺晚会在国家大剧院隆重上演。在新年伊始,剧院便接到了文化部、北京市委宣传部的委派,剧院领导班子和全体参演人员以高度的政治责任感和文化自觉与自信,积极投入到晚会的创排当中,以饱满的政治热情和严谨的艺术作风,经过两个月的艰苦排练,圆满完成了上级领导交与的任务,得到了文化部、北京市委宣传部和北京市文化局领导以及导演组、兄弟院团的高度赞扬。

5月19日,杨凤一院长受邀赴中国政协文史馆作"昆曲的魅力"艺术讲座,详细阐述了昆曲艺术的源流、发展、衰微至新中国成立后再度复兴的历史进程。其时正值昆曲被列入世界非遗16周年,杨院长还讲述了昆曲申遗时的感人故事,并声情并茂地示范演唱了【皂罗袍】【水仙子】选曲,获得与会专家和观众的高度赞扬。

5月30日至6月3日,北昆赴天津进行"高雅艺术进校园"演出,分别在天津科技大学、天津外国语大学滨海外事学院、天津大学、天津职业技术师范大学、北京科技大学天津学院演出经典剧目《西厢记》(摘锦版),受到师生的热烈欢迎和喜爱。

5月31日,"昆曲荣耀——全国昆曲经典传统优秀剧目展演暨北方昆曲剧院建院60周年新闻发布会"在北昆老院址举行,由此拉开了"昆曲荣耀"系列活动的序幕。在"昆曲荣耀——全国昆曲经典传统优秀剧目展演"中,全国八大昆剧院团齐聚北京天桥艺术中心,共贺北昆,争相吐艳;北昆优秀青年演员担纲的经典传统折子戏专场和《牡丹亭》7位杜丽娘、6位柳梦梅向全社会展示了北昆强大的后备人才队伍。6月22日院庆当天下午3时,文化部艺术司、北京市文化局和全国八个昆剧院团的院团长为"昆曲荣耀——北昆60周年"展览剪彩,并饶有兴致地观看了以图文和文物的形式展现的北昆60年辉煌历程;20多位全国著名的书画家挥毫泼墨共贺北昆院庆;最为精彩的是当晚的"昆曲荣耀——全国戏曲名家名曲演唱会",全国18位各大剧种的著名艺术家粉墨登场共庆昆曲荣耀,将整个活动推向高潮。

在筹划"昆曲荣耀"系列活动的同时,北昆策划安排了国家艺术基金资助项目"昆曲荣耀——北昆华诞60周年全国巡演"的三轮演出。第一轮演出时间为5月17日至25日,《孔子之入卫铭》在唐山、潍坊、青岛三地接连上演5场;第二轮演出时间为7月4日至18日,大都版《牡丹亭》登陆合肥、武汉、郑州、无锡、温州、太原等地上演6场;第三轮演出时间为10月4日至11月10日,在聊城、济南、德州、杭州、宁波、上海、重庆、成都演出《孔子之入卫铭》、大都版《牡丹亭》及《续琵琶》3出大戏共计27场。所到之处受到观众热烈欢迎和积极反馈,不仅三大剧目轮番上演,还套演了近年创排的小剧场剧目《怜香伴》和《屠岸贾》,圆满完成了与国家艺术基金的

合作,取得了经济效益和社会效益的双丰收,提高了队伍的凝聚力和战斗力。

8月25日、27日,国家艺术基金人才培养项目"侯派艺术培训班"结束授课,在梅兰芳大剧院举行汇报演出,来自全国各昆剧院团的优秀青年演员们汇报了经典剧目《夜奔》《刀会》《千里送京娘》《铁笼山》,演出中使用的蟠龙棍和偃月刀均为侯老师当年使用过的道具。

"2017中国戏曲文化周"于"十一"黄金周期间在北京园博园举行,本次戏曲文化周以"中国梦·中华魂·戏曲情"为主题,北昆在江苏园驻场演出7天,共计20场,华美多姿的演出与清秀雅致的园林构成一幅流动的画卷,在景中听戏、在戏里赏景的创意,给市民朋友带来了更生动立体的戏曲观赏体验。此次活动,观演人数达数万人,有益于昆曲在市民中的普及。

11月14日至17日,新排小剧场剧目《琵琶记》、观其复版《玉簪记》参加"2017当代小剧场戏曲艺术节"并成功首演,获得观众一致好评。

11月29日,北京市委常委、宣传部部长杜飞进同志在北京市文化局党组书记、局长陈冬等同志的陪同下,莅临北方昆曲剧院视察工作,并与部分北昆演员进行亲切交谈。杜部长表示应多为年轻演员创造机会,尽可能让每个演员都有施展的空间。

12月,《赵氏孤儿》举行建组会,统筹安排进一步的创排工作,该剧以接近于北昆《红楼梦》的黄金主创阵容,力图打造成为深受广大观众喜爱的精品力作。

北方昆曲剧院2017年度演出日志

序号	日期	时间	演出地点	时长(分钟)	剧目
1	1月1日	19:30	正乙祠	90	《牡丹亭》
2	1月6日	19:30	正乙祠	90	《怜香伴》
3	1月7日	19:30	正乙祠	90	《怜香伴》
4	1月8日	14:00	大观园戏楼	90	《双思凡》《戏叔别兄》
5	1月11日	19:30	正乙祠	90	《西厢记》
6	1月12日	19:30	中国人民大学剧萌剧场	120	《西厢记》
7	1月13日	19:30	中国人民大学剧萌剧场	120	《西厢记》
8	1月15日	19:30	正乙祠	90	《牡丹亭》
9	1月16日	14:00	西城文化中心二层缤纷剧场	120	《西厢记》
10	1月17日	19:30	天桥剧场	135	《汤显祖与临川四梦》
11	1月18日	19:30	天桥剧场	135	《汤显祖与临川四梦》
12	1月30日	19:30	天桥剧场	120	《牡丹亭》
13	1月31日	19:30	天桥剧场	120	《西厢记》
14	2月1日	19:30	天桥剧场	120	《玉簪记》
15	2月2日	19:30	天桥剧场	120	《李清照》
16	2月3日	19:30	梅兰芳大剧院	120	《玉簪记》
17	2月4日	19:30	梅兰芳大剧院	120	《说亲》《打子》《拾画叫画》《小商河》
18	2月5日	19:30	梅兰芳大剧院	120	《亭会》《痴梦》《偷诗》《出塞》
19	2月6日	19:30	梅兰芳大剧院	120	《小放牛》《逼休》《活捉》《单刀会》

续表

序号	日期	时间	演出地点	时长（分钟）	剧目
20	2月10日	14：00	房山文化活动中心	120	《牡丹亭》
21	2月10日	19：00	房山文化活动中心	120	《西厢记》
22	2月11日	19：30	缅甸、越南	120	《游园惊梦》《闹天宫》
23	2月12日	19：30	缅甸、越南	120	《游园惊梦》《闹天宫》
24	2月13日	19：30	缅甸、越南	120	《游园惊梦》《闹天宫》
25	2月14日	19：30	缅甸、越南	120	《游园惊梦》《闹天宫》
26	2月15日	19：30	缅甸、越南	120	《游园惊梦》《闹天宫》
27	2月7日	14：00	台湾地区	20	《游园》
28	2月9日	14：00	台湾地区	20	《游园》
29	2月12日	14：00	台湾地区	20	《游园》
30	2月15日	14：00	台湾地区	20	《游园》
31	2月17日	14：00	台湾地区	20	《游园》
32	2月12日	19：30	正乙祠	90	《牡丹亭》
33	2月23日	19：00	北京戏曲职业学院	180	京津冀武戏大赛
34	2月24日	14：00	房山文化活动中心	120	《狮吼记》
35	2月24日	18：30	北京戏曲职业学院	180	《坐山》《盗库银》《九龙杯》《蜈蚣岭》《夜奔》
36	2月27日	10：00	高阳庙会	120	《夜巡》《断桥》《坐山》
37	3月1日	19：30	正乙祠	90	《牡丹亭》
38	3月8日	19：30	正乙祠	90	《牡丹亭》
39	3月10日	19：00	北京航空航天大学	100	《怜香伴》
40	3月19日	19：00	天桥艺术中心小剧场	120	《断桥》《刺虎》《游园惊梦》
41	3月20日	19：30	梅兰芳大剧院	120	《玉簪记》
42	3月21日	19：30	梅兰芳大剧院	120	《狮吼记》
43	3月22日	19：30	梅兰芳大剧院	120	《怜香伴》
44	3月22日	19：30	长安大戏院	110	武戏大赛展演
45	3月23日	14：00	梅兰芳大剧院	120	《牡丹亭》
46	3月24日	10：00	郴州	50	《坐山》
47	3月25日	14：30	国图艺术中心	90	讲座，主讲人：周好璐
48	3月29日	19：30	正乙祠	90	《牡丹亭》
49	3月30日	19：00	清华大学蒙民伟音乐厅	120	《惊丑》《坐山》《踏伞》《盗库》
50	3月31日	19：00	清华大学蒙民伟音乐厅	120	《烂柯山》
51	4月4日	19：30	正乙祠	90	《西厢记》(摘锦版)
52	4月4日	14：00	国图艺术中心	90	《夜奔》《胖姑学舌》《游园惊梦》

续表

序号	日期	时间	演出地点	时长（分钟）	剧目
53	4月8日		清华大学蒙民伟音乐厅		5周年纪念日——昆曲工作坊讲座
54	4月9日	9:00	大观园戏楼	120	《春香闹学》《山门》
55	4月12日	19:30	正乙祠	90	《牡丹亭》
56	4月13日	19:30	国图艺术中心	120	《戏叔别兄》《拾画叫画》《活捉》
57	4月15日	19:30	国图艺术中心		《扫松》《寻梦》《千里送京娘》
58	4月15日		华中科技大学		讲座
59	4月16日	20:00	钓鱼台		《读西厢》
60	4月17日	9:00	钓鱼台		《读西厢》
61	4月17日	19:00	武汉理工大学	120	《牡丹亭》
62	4月18日	19:00	湖北大学	120	《牡丹亭》
63	4月19日	19:00	中南财经政法大学	120	《牡丹亭》
64	4月20日	19:00	华中科技大学	120	《牡丹亭》
65	4月21日	19:00	武汉大学	120	《牡丹亭》
66	4月22日	19:30	国图艺术中心	120	《春香闹学》《花子拾金》《偷诗》
67	4月23日	19:30	梅兰芳大剧院	120	《西厢记》
68	4月24日	19:30	梅兰芳大剧院	120	《奇双会》
69	4月25日	19:30	梅兰芳大剧院	120	《蜈蚣岭》《连环计·小宴》《百花赠剑》《华容道》
70	4月26日	19:30	梅兰芳大剧院	120	《汤显祖与临川四梦》
71	4月27日	19:30	梅兰芳大剧院	120	《汤显祖与临川四梦》
72	4月28日	19:30	老书友		《游园惊梦》
73	4月28日	19:30	正乙祠	90	《牡丹亭》
74	4月29日	19:30	正乙祠	90	《怜香伴》
75	4月30日	19:30	正乙祠	90	《西厢记》(摘锦版)
76	4月30日	19:30	中山音乐堂	120	《玉簪记》
77	5月1日	19:30	国家大剧院	120	《狮吼记》
78	5月2日	19:30	天桥艺术中心	120	《牡丹亭》
79	5月2日	19:30	国家大剧院	120	《狮吼记》
80	5月3日	19:30	国家大剧院	120	《孔子之入卫铭》
81	5月4日	19:30	国家大剧院	120	《牡丹亭》
82	5月5日	19:30	正乙祠	120	《牡丹亭》
83	5月6日	19:30	国家大剧院	120	《红楼梦》(上)
84	5月7日	19:30	国家大剧院	120	《红楼梦》(下)
85	5月8日	19:00	北京大学	120	《西厢记》

续表

序号	日期	时间	演出地点	时长(分钟)	剧目
86	5月9日	19:00	北京大学	120	《玉簪记》
87	5月10日	19:30	长安大戏院	120	《烂柯山》
88	5月11日	19:30	长安大戏院	120	《狮吼记》
89	5月14日	19:30	国家大剧院		《长生殿》
90	5月17日	19:30	唐山大剧院	120	《孔子之入卫铭》
91	5月20日	19:30	潍坊大剧院	120	《孔子之入卫铭》
92	5月21日	19:30	潍坊大剧院	120	《孔子之入卫铭》
93	5月21日	19:30	国图艺术中心	120	《相约相骂》《楼会》《金不换》
94	5月24日	19:30	青岛大剧院	120	《孔子之入卫铭》
95	5月25日	19:30	青岛大剧院	120	《孔子之入卫铭》
96	5月27日	14:00	国图艺术中心	120	《挡马》《双下山》《寄子》
97	5月29日	15:00	延庆	120	《牡丹亭》
98	5月30日	18:30	天津科技大学	120	《西厢记》
99	5月31日	18:30	天津外国语大学滨海外事学院	120	《西厢记》
100	6月1日	18:30	天津大学	120	《西厢记》
101	6月2日	18:30	天津职业技术师范大学	120	《西厢记》
102	6月3日	18:30	北京科技大学天津学院	120	《西厢记》
103	6月3日	10:00	国图艺术中心	90	讲座,主讲人:魏春荣、邵峥
104	6月4日	19:30	正乙祠	90	《牡丹亭》
105	6月7日	19:30	正乙祠	90	《西厢记》
106	6月8日	19:30	国图艺术中心	120	《小放牛》《小商河》《阳告》
107	6月9日	19:30	中国戏曲学院	120	《屠岸贾》
108	6月9日	14:30	星光影视园	50	《单刀会》
109	6月10日	19:30	国图艺术中心	90	《双思凡》《百花赠剑》
110	6月10日	19:30	中国戏曲学院	120	《屠岸贾》
111	6月11日	19:30	恭王府	90	《昭君出塞》《林冲夜奔》《钟馗嫁妹》
112	6月12日	20:00	恭王府	90	《双思凡》《百花赠剑》
113	6月12日	14:00	星光影视园	50	《单刀会》
114	6月13日	19:30	长安大戏院	120	《玉簪记》
115	6月14日	19:30	国图艺术中心	120	《打虎》《听琴》《搜山打车》
116	6月15日	19:00	北京戏曲学院		《小放牛》《芦花荡》《思凡》《盗甲》《游园惊梦》
117	6月16日	19:00	北京戏曲学院		《状元印》《花子拾金》《题曲》《拾画叫画》《扈家庄》
118	6月17日	13:30	北京戏曲学院		《学舌》《夜奔》《五台会兄》《断桥》《八大锤》

续表

序号	日期	时间	演出地点	时长(分钟)	剧目
119	6月17日	19:00	北京戏曲学院		《闹学》《刘唐醉酒》《罢宴》《寻梦》《火烧裴元庆》
120	6月18日	13:30	北京戏曲学院		《双下山》《赠剑》《寄子》《楼会》《盗银壶》
121	6月18日	19:00	北京戏曲学院		《蜈蚣岭》《小宴》《打子》《见娘》《出塞》
122	6月18日	14:00	国图艺术中心	120	《扈家庄》《莲花》《说亲》
123	6月19日	14:00	天桥艺术中心	120	《出塞》《思凡》《嫁妹》《夜奔》《刺虎》
124	6月19日	19:30	天桥艺术中心	120	《牡丹亭》
125	6月20日	14:00	天桥艺术中心	120	永嘉昆剧团
126	6月20日	19:30	天桥艺术中心	120	苏州昆剧院
127	6月22日	18:30	天桥艺术中心	240	名家名曲演唱会
128	6月23日	14:00	天桥艺术中心	120	昆山(江苏省苏州昆曲院)
129	6月23日	19:30	天桥艺术中心	120	南京(江苏省演艺集团昆剧院)
130	6月24日	14:00	天桥艺术中心	120	湘昆(湖南省昆剧团)
131	6月24日	19:30	天桥艺术中心	120	浙昆(浙江昆剧团)
132	6月25日	14:00	国图艺术中心	120	《刺巴杰》《离魂》《絮阁》
133	6月26日	19:30	天桥艺术中心	120	《红楼梦》(上)
134	6月27日	19:30	天桥艺术中心	120	《红楼梦》(下)
135	6月29日	19:00	北京大学	120	《西厢记》
136	6月30日	19:00	北京大学	120	《牡丹亭》
137	7月4日	19:30	合肥大剧院	120	《牡丹亭》
138	7月6日	19:30	武汉琴台大剧院	120	《牡丹亭》
139	7月9日	19:30	河南艺术中心	120	《牡丹亭》
140	7月12日	19:30	无锡大剧院	120	《牡丹亭》
141	7月14日	19:30	温州大剧院	120	《牡丹亭》
142	7月18日	19:30	山西大剧院	120	《牡丹亭》
143	7月20日	17:00	月坛	20	《游园惊梦》
144	7月21日	19:30	正乙祠	90	《玉簪记》
145	7月22日	19:30	正乙祠	90	《玉簪记》
146	7月23日	10:00	国图艺术中心	90	讲座,主讲人:周好璐
147	7月23日	14:00	国图艺术中心	120	《出塞》《题曲》《三挡》
148	7月23日	19:30	正乙祠	90	《牡丹亭》
149	7月25日	19:30	国图艺术中心	120	《蜈蚣岭》《打子》《刺虎》
150	7月26日	19:30	国图艺术中心	120	《佳期》《议剑》《钟馗嫁妹》
151	7月27日		人艺剧场		杨院长讲座

续表

序号	日期	时间	演出地点	时长（分钟）	剧目
152	8月1日	19:30	天桥剧场	120	《飞夺泸定桥》
153	8月2日	19:30	天桥剧场	120	《飞夺泸定桥》
154	8月2日	10:00	中山音乐堂		讲座,主讲人:魏春荣
155	8月3日	19:30	天桥剧场	120	《飞夺泸定桥》
156	8月4日	19:30	正乙祠	90	《牡丹亭》
157	8月6日	14:00	国图艺术中心	120	《山门》《书馆》《探庄》
158	8月10日	19:30	中山音乐堂	120	《双下山》《闹龙宫》《游园》
159	8月13日	19:30	正乙祠	90	《牡丹亭》
160	8月14日	19:30	蓬蒿剧场	120	《屠岸贾》
161	8月15日	19:30	蓬蒿剧场	120	《屠岸贾》
162	8月16日	19:30	蓬蒿剧场	120	《屠岸贾》
163	8月20日	14:00	国图艺术中心	120	《惊丑》《痴梦》《闹昆阳》
164	8月25日	14:00	梅兰芳大剧院	150	侯派艺术培训班汇报演出
165	8月27日	14:00	梅兰芳大剧院	150	侯派艺术培训班汇报演出
166	8月26日	14:00	国图艺术中心	120	《出猎》《闹龙宫》《亭会》
167	8月28日	19:30	国图艺术中心	120	《夜巡》《盗甲》《罢宴》
168	8月29日	19:30	贵阳	120	《出塞》《夜奔》《千里送京娘》
169	8月29日	19:30	天桥艺术中心	120	《游湖》《望乡》《说亲回话》《平贵别窑》
170	8月30日	19:30	贵阳	120	《出塞》《夜奔》《千里送京娘》
171	8月31日	19:30	贵阳	120	《出塞》《夜奔》《千里送京娘》
172	9月3日	14:00	国图艺术中心	120	《问探》《写真》《见娘》
173	9月9日	9:00	大观园戏楼	90	《下山》《扈家庄》《罢宴》
174	9月9日	19:30	政协礼堂	90	《出塞》《游园》
175	9月9日	19:30	国图艺术中心	120	《思凡》《断桥》《闻铃》
176	9月10日	10:00	国图艺术中心	60	讲座,主讲人:王瑾
177	9月13日	9:00	国际展览中心	30	《出塞》
178	9月13日	19:00	北大多功能厅	120	《玉簪记》
179	9月13日	8:30	北语论坛	30	讲座,主讲人:张媛媛、田信国、杨迪
180	9月13日	19:30	北语论坛	30	《牡丹亭》
181	9月14日	19:00	北大多功能厅	120	《游园》《相骂》《山门》
182	9月15日	16:00	顺义一中	90	《西厢记》
183	9月15日	14:00	北京二中	90	讲座,主讲人:邵天帅
184	9月16日	14:30	首都师范大学		讲座,主讲人:翁佳慧、袁国良

续表

序号	日期	时间	演出地点	时长（分钟）	剧目
185	9月16日	15:00	海淀北部文化宫	120	《牡丹亭》
186	9月16日	19:00	海淀北部文化宫	120	《牡丹亭》
187	9月17日	19:30	国图艺术中心	120	《挑帘裁衣》《显魂杀嫂》
188	9月20日	19:30	朝阳9剧场	120	《望乡》
189	9月21日	19:30	朝阳9剧场	120	《望乡》
190	9月21日		北京大学		讲座,主讲人:杨凤一
191	9月22日	19:00	北京航空航天大学	90	《狮吼记》
192	9月23日	14:30	延庆	90	《望乡》
193	9月24日	14:00	国图艺术中心	120	《刺字》《负荆》《斩娥》
194	9月25日	15:30	西城外国语学校初中部礼堂	90	《牡丹亭》
195	9月25日	19:00	美国		《出塞》
196	9月26日	19:00	美国		《出塞》
197	9月26日	19:30	长安大戏院	150	《长生殿》
198	9月27日	19:30	长安大戏院	120	《玉簪记》
199	9月28日	19:30	长安大戏院	120	《西厢记》
200	9月28日	19:00	美国		《出塞》
201	9月29日	19:30	长安大戏院	120	《牡丹亭》
202	9月29日	10:30	北京园博园	30	《双下山》
203	9月29日	13:30	北京园博园	30	《双下山》
204	9月29日	19:30	北京园博园	90	《牡丹亭》
205	9月30日	19:00	美国		《出塞》
206	10月1日	19:30	正乙祠	90	《牡丹亭》
207	10月1日	10:30	北京园博园	30	《双思凡》
208	10月1日	16:30	北京园博园	30	《双思凡》
209	10月1日	19:30	北京园博园	90	《牡丹亭》
210	10月2日	10:30	北京园博园	30	《夜奔》
211	10月2日	16:30	北京园博园	30	《夜奔》
212	10月2日	19:30	北京园博园	90	《牡丹亭》
213	10月3日	10:30	北京园博园	30	《断桥》
214	10月3日	13:30	北京园博园	30	《断桥》
215	10月3日	19:30	北京园博园	90	《牡丹亭》
216	10月4日	10:30	北京园博园	30	《寻梦》
217	10月4日	13:30	北京园博园	30	《寻梦》

续表

序号	日期	时间	演出地点	时长（分钟）	剧目
218	10月4日	19:30	北京园博园	90	《牡丹亭》
219	10月5日	10:30	北京园博园	30	《扫松》
220	10月5日	13:30	北京园博园	30	《扫松》
221	10月5日	19:30	北京园博园	90	《牡丹亭》
222	10月6日	10:30	北京园博园	30	《游园》
223	10月6日	13:30	北京园博园	30	《游园》
224	10月4日	19:30	聊城水城明珠大剧院	120	《牡丹亭》
225	10月5日	19:30	聊城水城明珠大剧院	120	《孔子之入卫铭》
226	10月9日	19:30	山东省会大剧院歌剧厅	120	《牡丹亭》
227	10月10日	19:30	山东省会大剧院歌剧厅	120	《牡丹亭》
228	10月10日	19:30	加拿大多伦多中华文化中心剧院1场	120	《牡丹亭》
229	10月11日	19:30	山东省会大剧院歌剧厅	120	《孔子之入卫铭》
230	10月12日	19:30	山东省会大剧院歌剧厅	120	《孔子之入卫铭》
231	10月14日	14:30	德州大剧院	60	讲座,主讲人:翁佳慧、朱冰贞
232	10月14日	19:30	德州大剧院	120	《牡丹亭》
233	10月15日	19:30	德州大剧院	120	《孔子之入卫铭》
234	10月16日	19:30	德州大剧院	120	《孔子之入卫铭》
235	10月19日	9:00	澳门地区		《游园》
236	10月19日	19:30	正乙祠	90	《牡丹亭》
237	10月20日	9:00	澳门地区		《游园》
238	10月20日	14:20	北京二中		讲座,主讲人:邵天帅
239	10月21日	9:00	澳门地区		《游园》
240	10月21日	14:00	澳门地区		《游园》
241	10月21日	14:00	日本		《游园》
242	10月22日	14:00	日本		《游园》
243	10月22日	15:00	杭州浙话	120	《怜香伴》
244	10月22日	19:30	杭州浙话	120	《牡丹亭》
245	10月23日	19:30	杭州杂技总团	90	《屠岸贾》
246	10月24日	19:30	杭州杂技总团	90	《屠岸贾》
247	10月25日	19:30	杭州浙话	120	《续琵琶》
248	10月27日	19:30	宁波逸夫剧院	120	《续琵琶》
249	10月28日	14:30	宁波逸夫剧院	120	《怜香伴》
250	10月28日	19:30	宁波逸夫剧院	120	《牡丹亭》

续表

序号	日期	时间	演出地点	时长（分钟）	剧目
251	10月29日	19:15	上海天蟾	120	《牡丹亭》
252	10月31日	19:30	上海商城剧院	120	《续琵琶》
253	11月1日	19:30	上海商城剧院	120	《怜香伴》
254	11月3日	19:30	重庆工人文化宫	120	《牡丹亭》
255	11月4日	14:00	重庆工人文化宫	120	《牡丹亭》
256	11月5日	14:00	重庆工人文化宫	120	《怜香伴》
257	11月5日	19:30	重庆工人文化宫	120	《续琵琶》
258	11月8日	19:30	成都锦城艺术宫	120	《续琵琶》
259	11月9日	19:30	成都锦城艺术宫	120	《牡丹亭》
260	11月10日	19:30	成都锦城艺术宫	120	《怜香伴》
261	11月13日	13:30	怀柔文委	120	《牡丹亭》
262	11月14日	19:30	繁星戏剧村	120	《琵琶记》
263	11月15日	19:30	繁星戏剧村	120	《琵琶记》
264	11月16日	19:30	繁星戏剧村	120	《玉簪记》
265	11月17日	19:30	繁星戏剧村	120	《玉簪记》
266	11月17日	14:00	丰台文委诺德中心	120	《牡丹亭》
267	11月19日	14:00	国图艺术中心	90	《望乡》《女弹》《华容道》
268	11月19日	19:30	中国人民大学	120	《牡丹亭》
269	11月20日	19:30	天桥剧场	120	《孔子之入卫铭》
270	11月21日	19:30	天桥剧场	120	《孔子之入卫铭》
271	11月22日	19:30	国家大剧院小剧场	120	《一捧雪》
272	11月23日	19:30	国家大剧院小剧场	120	《一捧雪》
273	11月25日	14:30	文联小剧场	90	《西厢记》（摘锦版）
274	11月25日	19:00	文联小剧场	90	《西厢记》（摘锦版）
275	11月27日	18:20	杨镇一中	90	《西厢记》
276	11月28日	19:00	杨镇一中	90	《续琵琶》
277	11月29日	15:30	北京师范大学朝阳附属中学	70	《牡丹亭》
278	11月29日	19:30	正乙祠	90	《牡丹亭》
279	11月30日	19:30	繁星戏剧村	90	《屠岸贾》
280	12月1日	19:30	繁星戏剧村	90	《屠岸贾》
281	12月2日	19:30	梅大小剧场	90	《屠岸贾》
282	12月5日	19:30	天桥剧场	120	《汤显祖与临川四梦》
283	12月6日	19:30	天桥剧场	120	《汤显祖与临川四梦》

续表

序号	日期	时间	演出地点	时长（分钟）	剧目
284	12月9日	14:00	国图艺术中心	90	《借扇》《小宴》《辩冤》
285	12月12日	14:30	顺义二中	90	《牡丹亭》
286	12月13日	19:30	正乙祠	90	《玉簪记》
287	12月13日	9:30	窦店民族文化宫	90	《出塞》《夜奔》《游园惊梦》
288	12月13日	13:30	窦店民族文化宫	90	《出塞》《夜奔》《游园惊梦》
289	12月14日	19:30	正乙祠	90	《玉簪记》
290	12月15日	16:00	海淀教师职业进修学校附属实验学校	90	《牡丹亭》
291	12月16日	19:30	朗园	90	《牡丹亭》
292	12月20日	19:30	正乙祠	90	《牡丹亭》
293	12月20日	14:00	中国运载火箭技术研究院礼堂	150	高参小汇报演出
294	12月22日	19:30	长安大戏院	90	《西厢记》摘锦版
295	12月23日	19:30	长安大戏院	120	《孔子之入卫铭》
296	12月24日	19:30	长安大戏院	120	《孔子之入卫铭》
297	12月25日	19:30	长安大戏院	120	《飞夺泸定桥》
298	12月26日	19:30	长安大戏院	120	《相约相骂》《写真》《莲花》《盗甲》《金不换》
299	12月27日	19:30	长安大戏院	120	《问病》《瑶台》《罢宴》《负荆》《斩娥》
300	12月28日	19:30	长安大戏院	120	《惊丑》《议剑》《出猎》《辩冤》
301	12月29日	19:30	长安大戏院	120	《花子拾金》《题曲》《别母乱箭》
302	12月30日	14:00	梅大小剧场	110	《出塞》《思凡》《送京娘》
303	12月31日	19:30	国家大剧院戏剧厅	90	《牡丹亭》

上海昆剧团

上海昆剧团2017年度昆曲工作综述

2017年，上海昆剧团荣获各类奖项（含国家艺术基金资助、展演）23个，含1个国际奖项，9个国家级奖项。《邯郸记》获"国家舞台艺术精品创作扶持工程"重点扶持剧目；3D昆剧电影《景阳钟》获第二届加拿大金枫叶国际电影节最佳戏曲影片奖；纪录片《临川四梦》《俞振飞研习班》分别获第二届中国戏曲微电影大赛最佳纪录片奖和最佳专题片奖；《嵇康打铁》入选第七届"全国优秀小戏小品展演"优秀展演剧目；沈昳丽凭《紫钗记》获中国戏剧梅花奖；蓝天（特邀）、卫立、蒋珂分别凭《邯郸记》《南柯梦记》摘得三朵白玉兰奖；昆曲《昭君出塞》参加元旦戏曲晚会，为党和国家领导人、全国人民献演，受到了高度肯定；2人入选为"国家非物质文化遗产传承人"，1人获得中宣部"四个一批人才"称号。上海戏曲艺术中心党委书记、总裁，上海昆剧团团长谷好好同志，当选中国共产党第十九次全国代表大会代表。

一、提升文艺原创力，原创+经典双管齐下

2017年，上海昆剧团完成新编和原创剧目4台：《红楼别梦》《琵琶记·蔡伯喈》、"双声慢·幽情"词唱会、《长安雪》。修改提高重点创作剧目4台：《临川四梦》之《紫钗记》《邯郸记》《南柯梦记》《牡丹亭》。经典复排传承剧目12出：四本《长生殿》之《钗盒情定》《霓裳羽衣》《马嵬惊变》《月宫重圆》，《狮吼记》《潘金莲》《嵇康打铁》《守门杀监》《目连救母》《八仙过海》《水斗》《嫁妹》。

昆曲学馆完成《烂柯山》《狮吼记》两台大戏的教学及《长生殿·闻铃》《长生殿·迎哭》《长生殿·定情》《长生殿·舞盘》《连环计·小宴》《白罗衫·看状》《红梨记·亭会》《疗妒羹·题曲》《金雀记·乔醋》《艳云亭·痴诉》《点香》《窦娥冤·羊肚》《浣纱记·寄子》《荆钗记·开眼》《上路》《十五贯·访测》《孽海记·思凡》《罢宴》《义侠记·挑帘裁衣》《八仙过海》《草庐记·花荡》《铁冠图·刺虎》《白兔记·养子》《鸣凤记·吃茶》《桃花扇·沉江》《刺虎》《偷诗》《骄宴》《目连》《救母》《劈山救母》《判斩》《见都》《折柳》《阳关》35个折子戏的教学。

在上海市委宣传部重点主抓的中华创世神话题材领域，上海昆剧团创作团队积极践行"深扎"作风，深入广大群众和专家学者，挖掘中华创世神话的来龙去脉。2017年底前已完成《神农尝草》《混沌之死》等原创昆剧小戏的文本创作。这一系列作品能唤起当代人内心对生活的勇气和憧憬，砺亮祖先勇于出走的创造精神及人生境界的尝试与开拓。

2017年的原创重点剧目新编昆剧《红楼别梦》和昆剧《琵琶记》，分别是为上昆梅花奖演员沈昳丽、黎安量身打造的剧目。其中《红楼别梦》由著名剧作家罗怀臻担任策划、优秀青年编剧罗倩担任编剧。该剧以中国古代四大名著之首《红楼梦》中的薛宝钗为主要人物，辞藻清丽隽永、人物塑造立体化、角色命运跌宕起伏，思想意蕴深刻。《琵琶记》则沿用挖掘、整理、提炼传统折子戏的思路，由著名剧作家王仁杰担任剧本改编，该剧歌颂忠孝两全的美德与当下的社会主旋律遥相呼应。该剧将于2018年首演。

第19届中国上海国际艺术节"扶青计划"委约作品、上海昆剧团创排的小剧场昆剧《长安雪》由闫平编剧、上昆青年导演沈矿执导，吴双任艺术总监。该剧由来自昆四班的袁佳，昆五班的倪徐浩、张前仓、朱霖彦出演。4位演员平均年龄不到27岁，均是受益于"昆曲学馆"的青年昆曲人。《长安雪》延续上昆在小剧场戏剧创作上的良好势头，充分体现了近年上昆在加强剧目创新、培养青年人才等方面的全新举措。

二、推进国内国际传播，打造品牌合作长效机制

继2016年"临川四梦"世界巡演盛况后，2017年上昆推出4本《长生殿》全国巡演（获得国家艺术基金资助），6月至11月间先后登陆广州大剧院、深圳保利剧院、昆明剧院、上海大剧院、北京国家大剧院等，让这部获得"国家舞台艺术精品工程"等诸多荣誉的精品力作，通过市场手段来进一步激活生命力。

12月，上海戏曲艺术中心党委书记、总裁，上海昆剧团团长谷好好带领两位学生——浙江昆剧团青年演员白云、温州市瓯剧艺术研究院青年演员郑朝文演出《昭君出塞》。这是上昆连续第二年参演新年戏曲晚会。

国内演出市场火爆，走出去同样精彩。8月—10月，上昆先后出访希腊、俄罗斯、阿尔巴尼亚、日本等国，播洒中华传统文化种子。在希腊雅典新国家歌剧院的

开幕季演出,使上昆成为首次获邀在该剧院登台表演的中国演出团体,上昆以经典名剧《雷峰塔》和文武兼备的折子戏专场感动了爱琴海。希腊国家电视台、希腊时报、希腊新闻等十几家媒体纷纷报道演出盛况。实验昆剧《椅子》先后亮相俄罗斯萨马拉州文化部和全俄罗斯(国际)儿童与青年戏剧节管理部举办的第十二届"金萝卜"戏剧节、阿尔巴尼亚最盛大国际戏剧活动斯坎帕国际当代戏剧节,用中国方式演绎西方荒诞派作品,受到当地观众热捧,从而推动了中国传统文化的国际传播。

走进校园,播撒传统文化种子,是上海昆剧团已践行10余年的有效普及推广方式。在积极完成本市进校园演出的基础上,10月,在党的十九大召开之际,上昆响应教育部、文化部、财政部"高雅艺术进校园"活动,先后赴海南海口巡演经典名剧《墙头马上》、赴河南演绎《牡丹亭》,受到广泛关注与欢迎。

上昆高度重视宣传。2017年2月,首次提前公布全年演出季计划,做到有序计划,与国际惯例逐步接轨。全年主办记者招待会9次,各主流权威媒体如《人民日报》、中央电视台、新华社、东方卫视、上海电视台、《解放日报》《文汇报》《北京日报》《新民晚报》等以及澎湃新闻、东方网等新媒体,对上昆相关报道超过150篇,总计17万余字。

在新媒体领域,上昆的官方微信发稿200余篇,阅读人次超过20万。利用微信微博策划开展了如演出直播、有奖问答等活动。在《长生殿》上海站上演期间,通过和视频网站合作现场直播后台,取得了7万人次的访问量,效果大大突破了演出现场的剧场限制。与"红蔓""取走""上海文化"等公众号密切合作,在社交媒体中进一步延伸了上昆的品牌效应。

2017年恰逢上昆普及昆曲品牌Follow Me 10周年。全年共招生17个班,教学任务推进正常有序,对课程设置、师资配备等方面进行优化,提高了学员对该品牌的满意度。推出10周年纪念活动,聚拢了广大"昆虫"的人气,保持了他们对昆曲的热爱。目前上昆的会员数量已经达到2万,上昆通过一系列教学、观演等活动紧密团结观众与戏迷,成为普及推广昆曲的核心力量。

配合上昆俞振飞昆曲厅"周周演"品牌,上半年开通了微票电子票务系统,极大地方便了观众购票,提高了票务结算管理水平。

三、加强文艺人才队伍建设 连摘"梅花""白玉兰"

上昆一直坚持为每位骨干演员制定发展规划,通过以戏推人、以戏育人的方式出精品、出力作,使其成为全国昆曲的领军人才。在第27届上海白玉兰戏剧表演艺术奖颁奖晚会上,上昆一举摘得三朵"白玉兰"。由上昆推荐、来自上海京剧院的优秀青年演员蓝天,凭借昆剧《邯郸记》中的"卢生"一角获上海白玉兰戏剧表演艺术奖主角奖;上昆优秀青年演员卫立、蒋珂凭借对《南柯梦记》中淳于棼、瑶芳公主的演绎分别摘得上海白玉兰戏剧表演艺术奖新人主角奖、新人配角奖。5月22日,上昆国家一级演员沈昳丽凭借《临川四梦》之《紫钗记》获第28届中国戏剧梅花奖。这是上昆继黎安、吴双摘梅后,连续第三届力推青年演员揽获中国戏剧表演艺术的最高奖。

接二连三获得重量级奖项源于上昆人数十年来对传统的敬畏与坚守,得益于上海国有文艺院团深化文艺体制改革、积极推行一团一策,特别是针对昆曲特点为上海昆剧团青年人才打造的"学馆制"等良性培养机制,上昆已形成了"五班三代"同堂、行当齐全、文武兼备的人才格局。接二连三获得重量级奖项也体现了上昆打造扎实完备人才梯队的一贯坚持,特别是对编、导、演等综合人才的一贯培养,如上昆培养的青年编剧俞霞婷先后获得了国家艺术基金青年艺术创作人才资助、第31届田汉戏剧奖剧本二等奖等。

2017年,上昆的"学馆制"进入第二年。在吸取第一年教学经验的基础上,传承剧目更注重选择经典及可看性。师资方面,除了本团的老艺术家之外,来自全国各昆剧院团的艺术家如柯军、王芳、王世瑶、张世铮、胡锦芳等名家应邀来团授课。同时打破常规,邀请京剧表演艺术家陈少云、陆依萍、奚中路等来上昆教学,让更多的青年演员学习京剧,丰富表演手段、提升唱念水平。8月7日—8日晚,学员们在逸夫舞台进行了第二季汇报演出,专家、老师对汇报演出给予了高度肯定,认为"学馆制"让青年昆曲演员得到了快速成长的机会。

2017年上昆共推荐逾30人参加第43期青年干部培训班、宣传系统处级干部培训班、文艺原创力扶持政策与管理模式研究赴美高级研修班、侯派艺术培训班、盖(叫天)派京剧武生艺术人才培训班及干部在线学习等各类培训班。

上海昆剧团 2017 年度演出日志

序号	演出时间	场所名称	演出剧(节)目	演出场次	观众人数
1	1月3日	华师大嘉定校区	昆剧走进校园	1	80
2	1月4日	华师大嘉定校区	昆剧走进校园	1	80
3	1月5日	海上梨园系列	《游园惊梦》《长生殿》	1	2000
4	1月7日	俞振飞昆曲厅	"周周演"《玉簪记》	1	100
5	1月7日	北京世纪坛	罗晨雪专场	1	300
6	1月12日	瑞二社区	昆剧走向青年	1	180
7	1月12日 10:00	航头镇社区	生、旦、净、末、丑系列	1	120
8	1月12日 13:00	航头镇社区	生、旦、净、末、丑系列	1	120
9	1月13日 16:00	大世界系列演出	《游园惊梦》	1	400
10	1月14日	俞振飞昆曲厅	"周周演"折子戏专场	1	80
11	1月19日	瑞二社区商会	春节团拜	1	180
12	1月21日	瑞二社区	生、旦、净、末、丑系列	1	80
13	1月21日	俞振飞昆曲厅	"周周演"《寻亲记》	1	80
14	2月11日	俞振飞昆曲厅	"周周演"《墙头马上》	1	130
15	2月13日	合肥大剧院	《牡丹亭》	1	1200
16	2月18日	俞振飞昆曲厅	俞振飞昆曲厅	1	90
17	2月25日	俞振飞昆曲厅	"周周演"折子戏专场	1	95
18	2月26日	浦江一中	《三打白骨精》	1	100
19	2月27日	浦江一中	《三打白骨精》	1	100
20	3月4日	俞振飞昆曲厅	"周周演"折子戏专场	1	100
21	3月5日	临沂大剧院	《牡丹亭》	1	1100
22	3月9日	上海市第五十四中学	昆剧走向青年	1	300
23	3月11日	俞振飞昆曲厅	"周周演"折子戏专场	1	90
24	3月16日	上海市第五十四中学	折子戏专场	1	300
25	3月17日	延安初级中学	昆剧走向青年	1	300
26	3月17日	上海市吴淞初级中学	昆剧走向青年	1	300
27	3月17日	上海中学国际部	动静之美 文武之道	1	500
28	3月18日	上海财经大学	动静之美 文武之道	1	500
29	3月18日	俞振飞昆曲厅	折子戏专场	1	85
30	3月18日	徐汇图书馆	兰韵雅学	1	100
31	3月24日	逸夫舞台	折子戏专场	1	800
32	3月25日	逸夫舞台	《潘金莲》	1	900
33	3月26日	逸夫舞台	《贩马记》	1	900
34	3月27日	宜川街道	"兰韵雅学"	1	200
35	3月27日	上海中学	昆剧走向青年	1	300

续表

序号	演出时间	场所名称	演出剧(节)目	演出场次	观众人数
36	3月28日	上海中医药大学	昆剧走向青年	1	500
37	3月28日	上海中医药大学	《牡丹亭》	1	500
38	4月2日	逸夫舞台	水流云在	1	800
39	4月5日	黄浦区阳光学校	昆剧走向青年	1	500
40	4月6日	上海大学附属中学实验学校	昆剧走向青年	1	500
41	4月7日	上海城市剧院	《牡丹亭》	1	1000
42	4月8日	上海市第五十四中学	《牡丹亭》	1	300
43	4月8日	俞振飞昆曲厅	"周周演"折子戏专场	1	63
44	4月10日	华东师范大学	昆剧走向青年	1	800
45	4月11日13:00	协和双语	《三打白骨精》	1	300
46	4月11日14:30	协和双语	《三打白骨精》	1	300
47	4月15日	俞振飞昆曲厅	"周周演"折子戏专场	1	81
48	4月18日13:00	协和双语	《三打白骨精》	1	300
49	4月18日14:30	协和双语	《三打白骨精》	1	300
50	4月20日	上海大学附属实验学校	昆剧走向青年	1	300
51	4月20日	武汉剧院	《邯郸梦》	1	900
52	4月21日	武汉剧院	《紫钗记》	1	900
53	4月22日	武汉剧院	《南柯记》	1	900
54	4月23日	武汉剧院	《牡丹亭》	1	900
55	4月25日	江苏路第五小学	《牡丹亭》片段	1	300
56	4月26日10:00	华东政法大学	昆剧走向青年	1	800
57	4月26日13:00	华东政法大学	昆剧走向青年	1	800
58	4月26日	华东师范大学	《牡丹亭》	1	800
59	4月27日13:00	卢湾区第一小学	昆剧走向青年	1	300
60	4月27日14:00	徐汇区汇师小学	《游园惊梦》	1	300
61	4月27日13:00	七宝镇明强小学	《游园惊梦》	1	600
62	4月27日14:00	上海音乐学院	《游园惊梦》	1	600
63	4月28日13:00	包玉刚学校	昆剧走向青年	1	300
64	4月28日14:30	包玉刚学校	昆剧走向青年	1	300
65	4月28日19:30	上交音乐厅	"双生慢"	1	300
66	4月29日	俞振飞昆曲厅	"周周演"折子戏专场	1	120
67	4月29日13:00	打浦桥街道	水磨风雅《长生殿》	1	3000
68	4月29日15:00	打浦桥街道	水磨风雅《长生殿》	1	3000
69	4月29日17:00	打浦桥街道	水磨风雅《长生殿》	1	3000
70	4月30日13:00	打浦桥街道	水磨风雅《长生殿》	1	3000
71	4月30日15:00	打浦桥街道	水磨风雅《长生殿》	1	3000
72	4月30日17:00	打浦桥街道	水磨风雅《长生殿》	1	3000
73	4月30日	行知中学	《游园惊梦》	1	500

续表

序号	演出时间	场所名称	演出剧(节)目	演出场次	观众人数
74	5月1日13:00	俞振飞昆曲厅	《牡丹亭》	1	180
75	5月1日15:00	上海商城剧院	《贩马记》	1	800
76	5月1日17:00	新天地	《椅子》	1	100
77	5月2日13:00	上海实验东校	昆剧走进校园	1	200
78	5月2日14:30	上海实验东校	昆剧走进校园	1	200
79	5月3日10:00	海华小学	《三打白骨精》	1	180
80	5月3日13:00	海华小学	《三打白骨精》	1	180
81	5月3日14:10	永昌小学	《三打白骨精》	1	180
82	5月3日15:20	永昌小学	《三打白骨精》	1	180
83	5月4日10:30	淮海中路小学	《三打白骨精》	1	180
84	5月4日13:00	淮海中路小学	《三打白骨精》	1	180
85	5月4日14:10	中山学校	《三打白骨精》	1	180
86	5月4日15:00	中山学校	《三打白骨精》	1	180
87	5月5日13:00	七色花小学	《三打白骨精》	1	180
88	5月5日14:30	七色花小学	《三打白骨精》	1	180
89	5月6日	金山区青少年活动中心	昆剧走向青年	1	300
90	5月6日14:00	徐汇文化馆	水磨风雅《长生殿》	1	1000
91	5月6日14:40	徐汇文化馆	水磨风雅《长生殿》	1	1000
92	5月7日	打浦桥街道	水磨风雅《长生殿》	1	3000
93	5月10日	打浦桥街道	水磨风雅《长生殿》	1	3000
94	5月13日14:00	徐汇文化馆	水磨风雅《长生殿》	1	1000
95	5月13日14:40	徐汇文化馆	水磨风雅《长生殿》	1	1000
96	5月20日	徐汇图书馆	兰韵雅学	1	1000
97	5月20日14:00	徐汇文化馆社区	水磨风雅《长生殿》	1	1000
98	5月20日14:40	徐汇文化馆社区	水磨风雅《长生殿》	1	1000
99	5月21日14:00	浦锦街道	水磨风雅《长生殿》	1	1000
100	5月21日15:00	浦锦街道	水磨风雅《长生殿》	1	1000
101	5月27日14:00	徐汇文化馆	水磨风雅《长生殿》	1	1000
102	5月27日14:40	徐汇文化馆	水磨风雅《长生殿》	1	1000
103	5月30日15:00	打浦桥街道	水磨风雅《长生殿》	1	3000
104	5月10日	协和双语学校	折子戏	1	500
105	5月11日15:30	上海体育学院	动静之美 文武之道	1	300
106	5月11日17:00	上海体育学院	动静之美 文武之道	1	300
107	5月18日14:30	华师大	《牡丹亭》	1	150
108	5月18日18:30	华师大	《问探》	1	280
109	5月18日	上海市建筑工程学校	昆剧走向青年	1	800
110	5月19日	广州	《紫钗记》	1	1100
111	5月19日	西南位育中学	昆剧走向青年	1	280

续表

序号	演出时间	场所名称	演出剧(节)目	演出场次	观众人数
112	5月21日14:00	上房花园	水磨风雅《长生殿》	1	300
113	5月21日15:00	上房花园	水磨风雅《长生殿》	1	300
114	5月22日	同济大学	兰韵雅学	1	300
115	5月25日	卢湾中学	昆剧走向青年	1	300
116	5月26日	卢湾中学	昆剧走向青年	1	300
117	5月27日	复旦大学新闻学院	昆剧走向青年	1	500
118	5月27日	复旦大学发展研究学院	《牡丹亭》	1	500
119	5月28日	复旦大学新闻学院	昆剧走向青年	1	500
120	5月30日	中国浦东干部学院	武戏专场	1	500
121	6月1日	中国浦东干部学院	昆剧走向青年	1	500
122	6月2日	卢湾中学	"双声慢"	1	500
123	6月3日	徐汇图书馆	兰韵雅学	1	300
124	6月5日	黄浦区教育学院附属中山学校	《游园惊梦》	1	800
125	6月7日10:00	中国福利会幼儿园	昆剧走向青年	1	200
126	6月7日13:00	中国福利会幼儿园	昆剧走向青年	1	200
127	6月7日	上海市长宁实验小学	昆剧走向青年	1	500
128	6月8日	广州大剧院	《长生殿》	1	1100
129	6月9日	广州大剧院	《长生殿》	1	1200
130	6月9日9:00	七宝镇明强小学	昆剧走向青年	1	300
131	6月9日10:00	七宝镇明强小学	昆剧走向青年	1	300
132	6月9日11:00	七宝镇明强小学	昆剧走向青年	1	300
133	6月10日	广州大剧院	《长生殿》	1	1300
134	6月11日	广州大剧院	《长生殿》	1	1200
135	6月13日	红岭中学	《牡丹亭》	1	600
136	6月14日9:00	打浦街道活动中心	生、旦、净、末、丑系列	1	200
137	6月14日10:00	打浦街道活动中心	生、旦、净、末、丑系列	1	200
138	6月15日	深圳创意园	《牡丹亭》	1	
139	6月15日14:00	打浦街道活动中心	生、旦、净、末、丑系列	1	200
140	6月15日15:00	打浦街道活动中心	生、旦、净、末、丑系列	1	200
141	6月17日	惠州	《牡丹亭》	1	1400
142	6月18日	上海中医药大学	昆剧走向青年	1	800
143	6月19日15:00	川沙文化馆	《游园惊梦》	1	150
144	6月19日19:30	川沙文化馆	《游园惊梦》	1	150
145	6月20日9:30	川沙文化馆	《游园惊梦》	1	150
146	6月20日19:00	川沙文化馆	《游园惊梦》	1	150
147	6月20日	上海大学文学院	昆剧走向青年	1	500
148	6月20日	深圳保利剧院	《长生殿》	1	900
149	6月21日	深圳保利剧院	《长生殿》	1	1000

续表

序号	演出时间	场所名称	演出剧(节)目	演出场次	观众人数
150	6月22日	深圳保利剧院	《长生殿》	1	1200
151	6月22日	浦江中学	"双声慢"	1	500
152	6月23日	深圳保利剧院	《长生殿》	1	1000
153	6月24日	深圳保利剧院	《牡丹亭》	1	1300
154	6月28日	昆明剧院	《长生殿》	1	900
155	6月29日	昆明剧院	《长生殿》	1	900
156	6月30日	昆明剧院	《长生殿》	1	900
157	7月1日	昆明剧院	《长生殿》	1	900
158	7月4日	东莞玉兰大剧院	《牡丹亭》	1	
159	7月7日	厦门嘉庚大剧院	《牡丹亭》	1	
160	7月9日	福州大戏院	《牡丹亭》	1	800
161	7月11日	福清艺术中心	《牡丹亭》	1	
162	7月19日	俞振飞昆曲厅	《玉簪记》	1	162
163	7月26日	陆家嘴	《长生殿》	1	100
164	7月26日	瑞金社区	《长生殿》	1	500
165	8月3日	上海交响乐团音乐厅	《红楼别梦》	1	600
166	8月4日	上海交响乐团音乐厅	《红楼别梦》	1	600
167	8月7日	上海逸夫舞台	折子戏专场、《狮吼记》	1	700
168	8月8日	上海逸夫舞台	《狮吼记》	1	700
169	8月13日	上海兰心大戏院	《夜奔》《拾画叫画》《琴挑》	1	900
170	8月19日	俞振飞昆曲厅	"周周演"《玉簪记》	1	162
171	8月19日	徐汇图书馆	昆曲武生	1	500
172	8月23日	陆家嘴	《长生殿》	1	100
173	8月23日	瑞金社区	《长生殿》片段	1	1000
174	8月26日	俞振飞昆曲厅	"周周演"《雷峰塔》	1	162
175	8月26日	徐汇图书馆	昆剧赏析	1	1000
176	8月29日	希腊雅典	《雷峰塔》	1	1600
177	8月31日	希腊雅典	《雷峰塔》	1	1600
178	9月1日	法华镇小学	昆剧走向青年	1	600
179	9月4日	上海财经大学	兰韵雅学 昆剧赏析	1	500
180	9月5日	瑞金社区	《长生殿》片段	1	1000
181	9月6日	陆家嘴	《长生殿》	1	100
182	9月10日	俄罗斯	《椅子》	1	300
183	9月11日	俄罗斯	《椅子》	1	300
184	9月12日	俄罗斯	《椅子》	1	300
185	9月12日	上海财经大学	兰韵雅学 昆剧赏析	1	500
186	9月13日	上海财经大学	兰韵雅学 昆剧赏析	1	500
187	9月13日	上海五十四中学	《长生殿》片段	1	600

续表

序号	演出时间	场所名称	演出剧(节)目	演出场次	观众人数
188	9月14日	北京	《椅子》	1	300
189	9月17日 14:00	北京	《椅子》	1	300
190	9月17日 19:30	上海财经大学	兰韵雅学 昆剧赏析	1	500
191	9月19日	上海大剧院	《长生殿》	1	1600
192	9月20日	上海大剧院	《长生殿》	1	1600
193	9月21日	上海大剧院	《长生殿》	1	1600
194	9月21日	上海大剧院	《长生殿》	1	1600
195	9月22日	上海市金山中学	走向青年	1	500
196	9月23日	上海财经大学	兰韵雅学 昆剧赏析	1	500
197	9月24日	古猗园	《西厢记》	1	150
198	9月25日	古猗园	《西厢记》	1	150
199	9月26日	上海财经大学	兰韵雅学 昆剧赏析	1	500
200	9月26日	上海财经大学	昆曲讲演	1	500
201	9月27日	金山文化馆	"双声慢"	1	1
202	9月28日	金山文化馆	"双声慢"	1	1
203	9月28日	法华镇路第三小学	昆剧走向青年	1	789
204	9月29日	正定常山影剧院	《墙头马上》	1	600
205	9月30日	正定常山影剧院	《牡丹亭》	1	600
206	9月30日	希腊雅典	《三岔口》《游园惊梦》《嫁妹》《借扇》	1	1600
207	10月5日	田子坊	《牡丹亭》	1	200
208	10月8日	天山剧场	折子戏	1	800
209	10月9日	上海市世界外国语中学	《牡丹亭》	1	600
210	10月10日	上海财经大学	兰韵雅学 昆剧赏析	1	500
211	10月11日	上海市建筑工程学校	昆剧走向青年	1	800
212	10月11日	上海东方艺术中心	《邯郸记》	1	700
213	10月12日	上海财经大学	兰韵雅学 昆剧赏析	1	500
214	10月16日	海南政法职业学院	《墙头马上》	1	1000
215	10月17日	海南工商职业学校	《墙头马上》	1	1000
216	10月17日	上海财经大学	兰韵雅学 昆剧赏析	1	500
217	10月18日	海口琼台师范学院	《墙头马上》	1	1000
218	10月18日	上海纽约大学	水磨风雅	1	500
219	10月19日	上海财经大学	兰韵雅学 昆剧赏析	1	500
220	10月19日	海口经济学院	《墙头马上》	1	1000
221	10月20日	上海市延安初级中学	兰韵雅学 昆剧赏析	1	500
222	10月20日	海南职业技术学院	《墙头马上》	1	1000
223	10月20日	宝山区顾村镇社区文化活动中心	昆曲讲演	1	500
224	10月24日	北新泾镇	生、旦、净、末、丑系列	1	200
225	10月24日	上海财经大学	兰韵雅学 昆剧赏析	1	500

续表

序号	演出时间	场所名称	演出剧(节)目	演出场次	观众人数
226	10月25日	北新泾镇	生、旦、净、末、丑系列	1	200
227	10月25日	上海市延安初级中学	兰韵雅学 昆剧赏析	1	500
228	10月25日	华东师范大学	昆剧走向青年	1	100
229	10月26日	上海财经大学	兰韵雅学 昆剧赏析	1	500
230	10月26日	北新泾镇	生、旦、净、末、丑系列	1	200
231	10月27日	华东政法大学	《牡丹亭》	1	100
232	10月27日	北新泾镇	生、旦、净、末、丑系列	1	200
233	10月27日	昆山巴城文体中心	《乾元山》《酒楼》《借扇》	1	500
234	10月28日	俞振飞昆曲厅	"周周演"《烂柯山》	1	155
235	10月28日	北新泾镇	生、旦、净、末、丑系列	1	200
236	10月30日	上海市金山中学	昆剧走向青年	1	300
237	11月10日	上海市金山区朱泾镇文化服务中心	《游园惊梦》	1	800
238	11月15日	上海市金山区朱泾镇文化服务中心	《游园惊梦》	1	800
239	11月20日	上海长宁文化艺术中心	昆剧走向青年	1	500
240	11月25日	上海长宁文化艺术中心	昆剧走向青年	1	500
241	11月28日	上海长宁文化艺术中心	昆剧走向青年	1	500
242	11月1日	华东师范大学	昆剧走向青年	1	200
243	11月3日	安庆黄梅艺术剧院	《牡丹亭》	1	600
244	11月4日	安庆黄梅艺术剧院	《牡丹亭》	1	600
245	11月5日	上海市金山区少年军校	昆剧走向青年	1	500
246	11月7日	普陀区四季艺术幼儿园	昆剧走向青年	1	200
247	11月8日 14:30	上海东华大学	昆剧走向青年	1	160
248	11月9日 14:00	上海音乐学院	昆剧走向青年	1	160
249	11月10日	宝山区实验学校	昆剧走向青年	1	500
250	11月10日	吴淞初级中学	昆剧走向青年	1	500
251	11月16日	国家大剧院	《长生殿》	1	1000
252	11月17日	国家大剧院	《长生殿》	1	1000
253	11月18日	国家大剧院	《长生殿》	1	1000
254	11月19日	国家大剧院	《长生殿》	1	1000
255	11月21日	济南省会大剧院	精华版《长生殿》	1	1500
256	11月22日	济南省会大剧院	精华版《长生殿》	1	1500
257	11月24日	郑州幼儿师范高等专科	《牡丹亭》	1	1000
258	11月27日	黄河水利职业技术学院	《牡丹亭》	1	1000
259	11月28日	河南大学民生学院	《牡丹亭》	1	1000
260	11月29日	陆家嘴	《长生殿》	1	100
261	11月30日	河南大学	《牡丹亭》	1	1000
262	12月3日 9:00	同泰路小学	昆剧走向青年	1	300
263	12月3日 14:30	同泰路小学	昆剧走向青年	1	300

续表

序号	演出时间	场所名称	演出剧(节)目	演出场次	观众人数
264	12月12日	上海东方艺术中心	《邯郸记》	1	800
265	12月14日9:00	水产路小学	昆剧走向青年	1	160
266	12月14日14:30	水产路小学	昆剧走向青年	1	160
267	12月15日	上海市北郊小学	折子戏专场	1	200
268	12月18日10:00	和衷小学	昆剧走向青年	1	500
269	12月18日14:00	和衷小学	昆剧走向青年	1	500
270	12月19日10:00	杨东小学	《三打白骨精》	1	500
271	12月19日13:00	杨东小学	《三打白骨精》	1	500
272	12月19日10:00	宝山实验学校	《三打白骨精》	1	500
273	12月19日13:00	宝山实验学校	《三打白骨精》	1	500
274	12月19日—20日	日本	《长生殿》	2	800
275	12月20日	瑞金社区	《长生殿》片段	1	300
276	12月20日10:00	乐业小学学区	《三打白骨精》	1	500
277	12月20日12:20	乐业小学学区	《三打白骨精》	1	500
278	12月20日13:40	乐业小学学区	《三打白骨精》	1	500
279	12月20日15:20	乐业小学学区	《三打白骨精》	1	500
280	12月22日	周信芳艺术空间	《椅子》	1	500
281	12月22日10:00	罗阳小学	昆剧走向青年	1	500
282	12月22日12:20	罗阳小学	昆剧走向青年	1	500
283	12月25日10:00	共富实验学校	昆剧走向青年	1	500
284	12月25日13:00	共富实验学校	走向青年	1	300
285	12月29日9:30	月浦中心校	昆剧走向青年	1	300
286	12月29日11:00	月浦中心校	昆剧走向青年	1	300

上海昆剧团2017年度基本情况一览表

单位名称	上海昆剧团		
单位地址	绍兴路9号		
团长	谷好好		
工作经费	万元	经费来源	全额拨款
在编人数	145人	年龄段	A 54 人,B 86 人,C 5 人
院(团)面积	350m²	演出场次	287

注:A:18—30岁 B:31—50岁 C:51岁以上

江苏省演艺集团
昆剧院

江苏省演艺集团昆剧院 2017 年度昆曲工作综述

2017年,江苏省演艺集团昆剧院新创剧目《幽闺记》1台,复排剧目传承版《桃花扇》、精华版《牡丹亭》《1699·桃花扇》《南柯梦》《临川四梦汤显祖》《醉心花》《风筝误》7台,传承《十五贯·杀尤》等昆曲折子戏4台22出,完成精华版《牡丹亭》录像及19部文化部折子戏录像。

一、潜心求精、聚力创新,艺术生产添佳绩

1. 追求工匠精神,三十年磨一出戏

2017年,省昆旗下的演出品牌——"春风上巳天"将经典名剧《桃花扇》以全本和选场"一戏两看"的形式先后在全国8个城市展开巡演,北京大学首演开票当日票房即排起长队,全场1800多张票不到一个月全部售罄,苏州开票3天就无余票,上海、成都、杭州等地的演出也是座无虚席,反响热烈。

从最初的单场折子戏到全本的连台大戏,再到现今的"一戏两看",我们积极地对传统文化进行充分的挖掘与整理;通过对经典剧目的数度创作,从人物思想的表达、性格的刻画及艺术形式的展现等方面入手,以精益求精的态度对艺术作品进行精雕细琢;不追求大制作,不依赖声、光、电等舞美效果,《桃花扇》的舞台沿袭传统的一桌两椅,却赢得了更多观众的青睐。大道至简,将舞台的核心交还昆曲表演本身,正是追求非物质的过程。值得一提的是在国内首创"一戏两看"的演出形式。《桃花扇》"全本"和"选场"二者同源,却各具自己的审美品格,两场演出分别从宏观和微观视角进行艺术呈现,既充分表达了原著"借离合之情,写兴亡之感"的题旨,又贴近演出市场的消费心理,满足不同观众的欣赏需求。从效果的反馈来看,这种演出形式的创新无疑是成功的。省昆以坚守传统、尊重艺术规律的理念,本着对观众负责的态度,矗立于昆曲舞台,在某种程度上也是文化自信与艺术实力的双重体现。

2. 关注人文历史,丰富艺术传承,新品创作凸显社会责任

11月,原创昆剧《逐梦记》和新编昆剧《拜月亭》的剧组先后成立。原创昆剧《逐梦记》讲述东方戏剧大师汤显祖与南京的一段不解之缘,其传世之作"临川四梦"中的第一部《紫钗记》就著书于南京。这位享誉世界的戏剧文学大师,写尽了人间百态,其生平往事却鲜为人知。为了更好地宣传这位南京历史文化名人,彰显历史名城的文化底蕴,省昆与南京市文联携手创作这部大戏,借昆曲舞台为其书写浓墨重彩的一笔。

新编昆剧《拜月亭》取材于四大南戏之一的《幽闺记》。因时代变迁,南戏《幽闺记》逐渐失传,而以其经典情节演绎出的几段极具南昆特色的折子戏却在昆曲舞台上广为流传,受到观众的欢迎与认可。为了重现这部古老剧目的历史风貌,展现南戏剧本古拙朴的文辞之美与昆曲表演的细致跌宕,省昆责无旁贷地担负起了修复文化遗产的重任。

上述这两部新剧均由省昆第四代青年演员担纲主演,目前正在紧锣密鼓地创排中,力争2108年1月底正式首演。

3. 巩固市场,推出精品,提高核心竞争力

我们持续推进品牌战略,树立起牢固的文化品牌意识,将更多的精品剧目、保留剧目推向市场,让南昆艺术广植人心。除了"兰苑专场""周庄古戏台""南博老茶馆""苏州戏曲博物馆"等固定场所的演出外,我院在集团演出季中,上演了《玉簪记》《南柯梦》《长生殿》等剧目;在香港回归20周年庆祝活动中演出精华版《牡丹亭》、传承版《桃花扇》和《临川四梦汤显祖》;在南博非遗剧场演出了《白罗衫》《风筝误》等;在庆贺北方昆曲剧院建院60周年的昆曲展演中,我院更是精锐齐出,演出了一批最具南昆风格特色的优秀剧目。面对颇为繁重的演出任务,院部对全院40周岁以下的演员、演奏员及舞美人员进行严格的业务考核。通过内部的良性竞争,促使他们在艺术道路上保持强劲的动力,确保每场演出的艺术质量。凭借良好的口碑,我院应邀参加10月在昆山举办的昆曲盛会——大师传承版《牡丹亭》系列演出,并承担起演员、乐队、舞美方面的业务保障,为为期两周的演出保驾护航。

此外,省昆对新剧目的推广也是卓现成效。在元宵节、情人节双双来临之际,新编昆剧《醉心花》在上海大剧院连演两场,令申城观众赞不绝口。融合了东西方经典文化艺术的情感大戏安排在中西方两种重要的传统节日期间演出,既为节日的文化消费提供了新的样式,也让观众在以情为主的演出中感受到浓浓的节日气氛,可谓应时应景,演出达到了理想的预期。

二、扎根基层,文艺惠民贵在坚持

作为"世界非物质文化遗产"的承载者,我们以弘扬

中国优秀传统文化为己任,深入基层,扎根群众,不遗余力地践行着昆曲艺术的推广与普及。1月份,省昆联合昆山市文化广电新闻出版局在昆山市图书馆、科博馆举办为期20天的"昆曲经典系列讲座演出"活动,迎来了市民的广泛参与。

3月,昆曲艺术进校园、进机关、进社区、进企业"四进"活动来到昆山,这是省昆连续第七次将高雅艺术送回故乡。3个月的时间,我们走进70所学校、12家机关、12个社区、6家企业,为昆曲故乡的人民送去了百场演出。

我们将"高雅艺术"带进了香港城市大学、南京大学、河海大学、东南大学、南京艺术学院等学府,通过举办昆曲知识讲座及精彩剧目的演出,繁荣了校园文化、增强了学生的民族自豪感,有利于培养学生对文化艺术的鉴赏能力,深受广大师生的喜爱。

我们广开思路,积极寻求外部合作,构建文艺惠民新平台。2017年,省昆与新华报业集团昆虫记工作室共同创办"【昆·遇】兰苑艺事"系列活动,联合一批热爱昆曲艺术的艺术家举办书画艺术展览,公益出售画作,所得款项全部贴补举办了公益演出赏析专场。目前已经举办了以书法家邰劲、画家吴思骏冠名的公益书法展、公益画展及4场公益演出,将"高雅艺术"切实推进百姓生活。

三、加强人才队伍建设,"南昆艺术"桃李芬芳

人才是剧院发展的根本,省昆特别重视人才培养和梯队建设工作。"小昆班"的学习已进入中级阶段,院部协同校方制订科学、严谨的教学计划,加大师资力量的投入,针对学员的各自条件划分行当,合理安排学习内容。在第五届"艺海杯"学生戏曲基功大赛上,争气的孩子们大放光彩,有多人获奖,令我们欣慰地看到了昆曲事业后继有人。

我们不断要求演员提升专业技艺,并为之构建良好的学习平台。聘请著名昆曲表演艺术家蔡正仁来我院向钱振荣传授其代表作《铁冠图·撞钟·分宫》,并在江南剧场为钱振荣举办第15个个人专场。孔爱萍在文化艺术中心举办"戏梦浮生·孔爱萍昆曲专场"。宝剑锋从磨砺出,梅花香自苦寒来。在首届"黄孝慈戏剧奖"青年演员大赛上,施夏明、徐思佳、周鑫、孙晶获得戏剧奖,赵于涛、钱伟分获入围奖;在第八届江苏戏剧奖红梅奖中,钱伟、周鑫、孙伊君获得"银奖";省昆民族乐队在"2017海内外江南丝竹邀请赛"中荣获职业组三等奖。

昆曲成功申遗之后,社会各方面都很重视昆曲的传承与发展。一批年轻演员逐渐涌现,但我们仍要加强昆曲人才的培养和储备,呼唤更多的新秀崭露头角,为昆曲艺术的后续发展注入新生力量。2017年度国家艺术基金艺术人才培养项目——"南昆表演人才培训班"于12月18日在省昆正式开班,得到了全国各地昆剧院团的响应和支持,报名学习的热情十分高涨。我们聘请多名获得过梅花奖的昆曲表演艺术家组成指导教师团队,通过阶段性的集中培训,培养年轻昆曲演员进一步掌握演员素养、演艺构成、表演规律,了解掌握南昆的家门体制,最终完成传承版《桃花扇》的演出,实现南昆艺术流派的传承。

四、加强对外交流,国际舞台落地开花

艺术不分国界,让古老的昆曲艺术不断地走出国门,大大增强了中国传统文化的全球影响力。3月份,应香港地区"进念·二十面体"的邀请,杨阳、孙晶、唐沁赴美国、加拿大参加昆曲演出和交流活动;9月份,院长李鸿良赴美参加"世界知名城市南京周·纽约站"的活动,在福特汉姆大学以昆曲为题,与外国观众细说"姹紫嫣红",这也是李鸿良13年来第400场推广昆曲表演艺术的演讲;同月,受英国伦敦大学亚非学院的邀请,集团总经理柯军携杨阳、孙晶参加"亚洲表演艺术城际合作交流"学术研讨活动;11月11日,在欧洲最古老的意大利那不勒斯圣卡罗剧场,省昆华丽上演了经典昆剧《牡丹亭》,中国驻意大利及圣马力诺大使馆全权大使李瑞宇先生和夫人以及教育参赞罗平一行莅临观看,这是昆剧艺术在意大利南部地区进行的首次跨文化交流。本次演出非常成功,获得了李瑞宇大使的高度赞誉,令意大利观众享受了一次新的文化体验。2017年省昆共有昆曲艺术交流项目14项,出访约113人次。

江苏省演艺集团昆剧院2017年度演出日志

序号	日期	剧(节)目	演出地点	场次	观众人数	上座率
1	1月1日	昆曲折子戏反串演出	江南剧院	1	500	100%
2	1月3日—5日	昆剧折子戏	昆山图书馆	3	600	100%

续表

序号	日期	剧(节)目	演出地点	场次	观众人数	上座率
3	1月7日	昆剧《风云会·送京》《烂柯山·逼休》《桃花扇·侦戏》《桂花亭·送饭夺食》	兰苑剧场	1	135	100%
4	1月14日	昆剧《牡丹亭》	兰苑剧场	1	900	100%
5	1月1日—31日	昆剧《牡丹亭·游园·惊梦》《虎囊弹·山门》《西厢记·佳期》等	昆山周庄	23	10000	100%
6	2月11日—12日	昆剧《醉心花》	上海大剧院	2	1200	100%
7	2月19日	昆剧折子戏	苏州博物馆	1	1000	100%
8	2月19日	昆剧折子戏"钱振荣个人专场"	江南剧院	1	600	100%
9	2月26日	昆剧折子戏	苏州博物馆	1	1000	100%
10	2月1日—28日	昆剧《牡丹亭·游园·惊梦》《虎囊弹·山门》《西厢记·佳期》等	昆山周庄	23	10000	100%
11	3月4日	《跳加官》《红梨记·醉皂》《奇双会》	兰苑剧场	1	135	100%
12	3月11日	昆剧《牡丹亭》	兰苑剧场	1	135	100%
13	3月18日	昆剧《虎囊弹·山门》《西厢记·跳墙着棋》《狮吼记·跪池》《鲛绡记·写状》	兰苑剧场	1	1000	100%
14	3月25日	昆剧《白罗衫》	兰苑剧场	1	135	100%
15	3月27日—31日	昆剧折子戏	昆山进校园	8	8000	100%
16	3月1日—31日	昆剧《牡丹亭·游园·惊梦》《虎囊弹·山门》《西厢记·佳期》等	昆山周庄	30	10000	100%
17	4月1日	昆剧《玉簪记·琴挑》《玉簪记·问病》《玉簪记·秋江》《玉簪记·秋江》	兰苑剧场	1	135	100%
18	4月2日	昆曲折子戏	苏州昆曲博物馆	1	200	100%
19	4月8日	昆剧《牡丹亭·惊梦》《孽海记·思凡》《孽海记·双下山》《西厢记·佳期》	兰苑剧场	1	135	100%
20	4月7日—9日	昆剧折子戏	上海大戏院	4	1000	100%
21	4月14日—15日	昆剧《桃花扇》	北大百年讲堂	2	4000	100%
22	4月15日	昆剧《幽闺记·拜月》《占花魁·湖楼》《焚香记·阳告》《吟风阁·罢宴》	兰苑剧场	1	135	100%
23	4月16日	昆曲折子戏	苏州昆曲博物馆	1	200	100%
24	4月21日—22日	昆剧《桃花扇》	苏州昆剧院	2	1000	100%
25	4月22日	昆剧《钗钏记·落园》《琵琶记·扫松》《长生殿·酒楼》《燕子笺·狗洞》	兰苑剧场	1	135	100%
26	4月29日	昆剧《九莲灯·火判》《十五贯·访测》《绣襦记·当巾》《水浒记·借茶》	兰苑剧场	1	135	100%
27	4月1日—30日	昆剧《牡丹亭·游园·惊梦》《虎囊弹·山门》《西厢记·佳期》等	昆山周庄	30	10000	100%
28	5月6日	昆剧《西厢记·拷红》《鲛绡记·写状》《疗妒羹·题曲》《荆钗记·绣房》	兰苑剧场	1	135	100%
29	5月7日	昆曲折子戏	苏州	1	400	100%
30	5月8日	昆曲折子戏	无锡信息学院	1	1000	100%
31	5月10日	昆曲折子戏	南京医科大学	1	1000	100%
32	5月13日	昆剧《牧羊记·小逼》《绣襦记·卖兴》《西厢记·佳期》《艳云亭·痴诉》	兰苑剧场	1	135	100%
33	5月14日	昆曲折子戏	苏州	1	400	100%
34	5月20日	昆剧《荆钗记·见娘》《桂花亭·送饭夺食》《宝剑记·夜奔》《凤凰山·百花赠剑》	兰苑剧场	1	135	100%

续表

序号	日期	剧(节)目	演出地点	场次	观众人数	上座率
35	5月23日	昆剧折子戏	兰苑剧场(招待演出)	1	135	100%
36	5月26日	昆曲折子戏	河海大学江宁校区	1	1000	100%
37	5月27日	昆剧《祝发记·渡江》《钗钏记·讲书落园》《牡丹亭·冥判》	兰苑剧场	1	135	100%
38	5月29日	《玉簪记》	江南剧场	1	800	100%
39	5月1日—10日	昆剧《牡丹亭·游园·惊梦》《虎囊弹·山门》《西厢记·佳期》等	昆山周庄	9	10000	100%
40	6月2日—3日	昆剧《桃花扇》	上海大剧院	2	800	100%
41	6月3日	传承版《牡丹亭》	兰苑剧场	1	135	100%
42	6月7日	昆曲折子戏	南大浦口校区金陵学院	1	1200	100%
43	6月10日	昆剧《牡丹亭·闹学》《西厢记·佳期》《浣纱记·寄子》(丛海燕个人专场之一)	兰苑剧场	1	135	100%
44	6月11日	昆曲折子戏	苏州昆曲博物馆	1	200	100%
45	6月16日—17日	昆剧《桃花扇》	成都锦城艺术宫	2	1000	100%
46	6月17日	昆剧《红梨记·亭会》《孽海记·思凡》《狮吼记·跪池》(钱冬霞个人专场之一)	兰苑剧场	1	135	100%
47	6月18日	川、昆合演折子戏	成都锦江剧场	1	600	100%
48	6月23日	北昆建院60周年纪念演出	北京	1	500	100%
49	6月24日	昆剧《牡丹亭·游园》《虎囊弹·山门》《琵琶记·扫松》《西楼记·楼会》	兰苑剧场	1	135	100%
50	6月25日	昆曲折子戏	中国昆曲博物馆	1	200	100%
51	6月27日—28日	《醉心花》	紫金大戏院	2	800	100%
52	7月1日	昆曲折子戏	无锡万和	1	1000	100%
53	7月1日	昆剧《占花魁·湖楼》《水浒记·借茶》《牡丹亭·惊梦》《风云会·送京》	兰苑剧场	1	135	100%
54	7月8日	昆剧《烂柯山·逼休》《幽闺记·拜月》《蝴蝶梦·说亲回话》《红梨记·醉皂》	兰苑剧场	1	135	100%
55	7月13日	昆曲折子戏	东南大学	1	800	100%
56	7月14日	昆剧折子戏(招待台湾地区友人)	兰苑剧场	1	100	100%
57	7月15日	昆剧《疗妒羹·题曲》《十五贯·访测》《玉簪记·琴挑》《燕子笺·狗洞》	兰苑剧场	1	135	100%
58	7月11日—16日	昆剧折子戏	南京博物院非遗馆	7	8000	100%
59	7月20日	昆剧折子戏(招待四川党校友人)	兰苑剧场	1	100	100%
60	7月22日	昆剧《白罗衫·看状》《钗钏记·相约讨钗》《牡丹亭·拾画叫画》《儿孙福·势僧》	兰苑剧场	1	135	100%
61	7月29日	昆剧《长生殿·酒楼》《十五贯·见都》《孽海记·双下山》《烂柯山·痴梦》	兰苑剧场	1	135	100%
62	7月1日—31日	昆剧《牡丹亭·游园·惊梦》《虎囊弹·山门》《西厢记·佳期》等	昆山周庄	20	10000	100%
63	8月5日	昆剧《三岔口》《望湖亭·照镜》《焚香记·阳告》《吟风阁·罢宴》	兰苑剧场	1	135	100%
64	8月12日	昆剧《钗钏记·落园》《荆钗记·见娘》《牡丹亭·幽媾》《牡丹亭·冥誓》	兰苑剧场	1	135	100%
65	8月19日	昆剧《九莲灯·火判》《玉簪记·琴挑》《幽闺记·踏伞》《西厢记·游殿》	兰苑剧场	1	135	100%
66	8月20日	昆曲折子戏·邰劲书画公益场	兰苑剧场	1	135	100%
67	8月24日—25日	《牡丹亭》	江南剧场	2	800	100%

续表

序号	日期	剧(节)目	演出地点	场次	观众人数	上座率
68	8月26日	昆剧《连环计·小宴》《绣襦记·当巾》《牡丹亭·游园》《狮吼记·跪池》	兰苑剧场	1	135	100%
69	8月27日	昆曲折子戏·郐劲书画公益场	兰苑剧场	1	135	100%
70	8月22日—31日	昆剧折子戏	南京博物院非遗馆	10	8000	100%
71	8月1日—31日	昆剧《牡丹亭·游园·惊梦》《虎囊弹·山门》《西厢记·佳期》等	昆山周庄	30	10000	100%
72	9月2日	昆剧《牡丹亭》	兰苑剧场	1	135	100%
73	9月3日	昆剧折子戏	建邺区文化馆	1	100	100%
74	9月9日	昆剧《奇双会》	兰苑剧场	1	135	100%
75	9月10日	昆剧折子戏	苏州博物馆	1	1000	100%
76	9月10日	昆剧折子戏	常州	1	350	100%
77	9月16日	昆剧《十五贯·访测》《凤凰山·百花赠剑》《水浒记·借茶》《长生殿·小宴》	兰苑剧场	1	135	100%
78	9月23日	昆剧《占花魁·湖楼》《牡丹亭·闹学》《西厢记·佳期》《疗妒羹·题曲》	兰苑剧场	1	135	100%
79	9月23日	昆剧《牡丹亭》	香港城市大学	1	1500	100%
80	9月24日	昆剧《桃花扇》	香港城市大学	1	1500	100%
81	9月28日—29日	昆剧《临川四梦》	香港城市大学	2	3000	100%
82	9月30日	昆剧《西楼记·楼会》《牧羊记·小逼》《西厢记·拷红》《玉簪记·偷诗》	兰苑剧场	1	135	100%
83	9月1日—30日	昆剧《牡丹亭·游园·惊梦》《虎囊弹·山门》《西厢记·佳期》等	昆山周庄	30	10000	100%
84	10月4日—7日	大师版《牡丹亭》	昆山大戏院	4	2000	100%
85	10月7日	昆剧《虎囊弹·山门》《牡丹亭·游园》《牡丹亭·拾画》《艳云亭·痴诉点香》	兰苑剧场	1	135	100%
86	10月8日	昆剧折子戏	苏州博物馆	1	1000	100%
87	10月12日—15日	大师版《牡丹亭》	昆山大戏院	4	2000	100%
88	10月13日—14日	《桃花扇》	清华大学	2	800	100%
89	10月14日	昆剧《玉簪记·琴挑》《十五贯·访测》《牡丹亭·惊梦》《牡丹亭·寻梦》	兰苑剧场	1	135	100%
90	10月20日—21日	《桃花扇》	武汉大剧院	2	1200	100%
91	10月21日	昆剧《幽闺记·拜月》《牡丹亭·幽媾》《牡丹亭·冥誓》《西厢记·跳墙着棋》	兰苑剧场	1	135	100%
92	10月27日—28日	《桃花扇》	杭州大剧院	2	1200	100%
93	10月28日	昆剧《孽海记·思凡》《孽海记·双下山》《西厢记·佳期》《西厢记·拷红》	兰苑剧场	1	135	100%
94	10月1日—31日	昆剧《牡丹亭·游园·惊梦》《虎囊弹·山门》《西厢记·佳期》等	昆山周庄	30	10000	100%
95	11月1日、5日	"黄孝慈戏剧奖"大奖赛		2	1000	100%
96	11月3日	昆剧折子戏	宿迁	1	550	100%
97	11月4日	昆剧《牡丹亭·问路》《蝴蝶梦·说亲回话》《幽闺记·踏伞》《红梨记·醉皂》	兰苑剧场	1	135	100%
98	11月5日	昆剧折子戏	苏州博物馆	1	800	100%
99	11月11日	昆剧《虎囊弹·山门》《焚香记·阳告》《红梨记·亭会》《荆钗记·见娘》	兰苑剧场	1	135	100%
100	11月12日	昆剧折子戏	苏州博物馆	1	800	100%

续表

序号	日期	剧(节)目	演出地点	场次	观众人数	上座率
101	11月18日	昆剧《水浒记·杀惜》《牡丹亭·写真》《绣襦记·卖兴》《狮吼记·跪池》	兰苑剧场	1	135	100%
102	11月19日—20日	昆剧《长生殿》	江南剧场	2	1000	100%
103	11月19日、26日	昆曲折子戏·吴思骏书画公益场	兰苑剧场	2	135	100%
104	11月21日—26日	昆剧折子戏	南京博物院	7	800	100%
105	11月25日	昆剧《白罗衫·看状》《白罗衫·诘父》《烂柯山·逼休》《时剧·借靴》	兰苑剧场	1	135	100%
106	11月28日	昆剧折子戏	昆山艺术中心	1	600	100%
107	11月1日—30日	昆剧《牡丹亭·游园·惊梦》《虎囊弹·山门》《西厢记·佳期》等	昆山周庄	30	10000	100%
108	12月2日	昆剧《玉簪记·琴挑》《玉簪记·问病》《玉簪记·偷诗》《玉簪记·秋江》	兰苑剧场	1	135	100%
109	12月3日	昆剧折子戏	苏州博物馆	1	800	100%
110	12月5日	昆剧折子戏	江苏省美术馆	1	1200	100%
111	12月9日	昆剧《牡丹亭·游园惊梦》《牡丹亭·寻梦》《牡丹亭·写真》《牡丹亭·离魂》	兰苑剧场	1	135	100%
112	12月10日	昆剧折子戏	苏州博物馆	1	800	100%
113	12月12日	昆剧折子戏	大报恩寺剧场	1	1200	100%
114	12月16日	昆剧《西厢记·佳期》《燕子笺·狗洞》《占花魁·湖楼》《烂柯山·痴梦》	兰苑剧场	1	135	100%
115	12月17日	孔爱萍个人专场	南京艺术中心	1	600	100%
116	12月21日	第八届红梅杯	扬州			
117	12月23日	昆剧《风云会·送京》《艳云亭·痴诉》《浣纱记·寄子》《贩马记·写状》	兰苑剧场	1	135	100%
118	12月25日	胡锦芳师徒专场	江苏省文联	1	500	100%
119	12月30日	昆剧《雷峰塔·断桥》《虎囊弹·山门》《风筝误·前亲》《凤凰山·赠剑》	兰苑剧场	1	135	100%
120	12月31日—1日	跨年演出	江南剧场	2	1000	100%
121	12月1日—31日	昆剧《牡丹亭·游园·惊梦》《虎囊弹·山门》《西厢记·佳期》等	昆山周庄	30	10000	100%
		共计		448	193680	

江苏省演艺集团昆剧院2017年度基本情况一览表

单位名称	江苏省演艺集团昆剧院		
单位地址	南京市朝天宫4号		
团长	李鸿良		
工作经费	万元	经费来源	财政补贴、自营收入
在编人数	108人	年龄段	A 6 人,B 56 人,C 46 人
院(团)面积	5413(4580)m²	演出场次	448

注:A:18—30岁 B:31—50岁 C:51岁以上

浙江昆剧团

浙江昆剧团2017年度昆曲工作综述

一、坚持传承创新

（一）大型原创昆剧《钟楼记》（圣母院）

大型原创昆剧《钟楼记》（圣母院）于2017年11月29日、30日亮相杭州。浙江省副省长成岳冲、浙江省文化厅厅长金兴盛、浙江省教育厅副巡视员方天禄等领导出席并观看演出。

本次创排大型原创昆剧《钟楼记》（圣母院），是一次强强联手的完美体现。本次演出两天突破60万元票房，是杭州市戏曲演出类票房的又一重大突破，票房数字的背后是走进传统剧场的观众，其年龄结构正在发生非常大的变化——50岁以下占到40%，30岁以下占到60%，这一系列的数据就很好地说明了，我们的传统文化充满了新的活力。从电影式的宣传片到地毯式的首映式再到创新式的戏曲周边纪念，这些符合市场需求与社会需求的理念，不仅彰显优势，更让600多年的昆曲年轻化。

（二）昆剧版丹麦童话《红鞋子》和中国传统神话剧《真假美猴王》

2017年是中丹国际旅游年，2017年2月24日，习近平主席在中丹旅游年开幕式上发表讲话。习近平希望双方以互办旅游年为契机，增进中丹两国人民友谊，深化文化交流和人员往来，为中丹全面战略伙伴关系发展注入新的活力。与此同时，原浙江昆剧团"秀"字辈著名演员，也是中丹文化使节六小龄童，为浙江昆剧团牵线搭桥，以中国神话和丹麦童话为结合点，并以此为契机，把具有600多年历史的昆曲艺术推向丹麦，推向世界。浙江昆剧团已经排演具有昆曲艺术特色的丹麦童话《红鞋子》和中国传统神话剧《真假美猴王》。4月16日晚，浙昆邀请六小龄童与丹麦驻华大使馆文化参赞汉娜女士观看了演出，演出结束后汉娜女士对浙昆给予了高度的赞扬，并诚挚地邀请浙昆一定要到丹麦去演出。

（三）国家艺术基金项目

2016年剧团统筹申报的"《十五贯》娄阿鼠昆剧培训班"继续入围2016年度国家艺术基金扶持项目，并于2017年8月8月开班，31日汇报演出后结束。来自全国专业艺术院团及艺术院校戏曲专业的青年演员同台演出经典昆曲《十五贯》中娄阿鼠的经典折子戏《杀尤》《访鼠测字》。

2017年"昆剧百讲——幽兰讲堂"也成功入围2017年国家艺术基金文化交流传播项目。

2017年9月，剧团申报了2018年国家艺术基金人才培养项目"周传瑛昆生表演艺术培训班"，并于12月12日参加了该剧目的复试答辩。

二、坚持公益性、市场化，各类演出精彩纷呈

（一）新春演出季

2月6日—7日在浙江胜利剧院，浙江昆剧团为杭城的戏迷朋友奉上了一份丰富的昆曲大餐:《狮吼记》和"昆剧经典折子戏专场"演出。

（二）2016—2017年浙江省传统戏曲演出季

为贯彻浙江省文化厅2017年传承戏曲演出季活动的精神要求和具体部署，在团部领导的带领下，在团党支部的号召下，浙昆的演职员们积极准备，把脍炙人口、老少皆宜的两出优秀传统剧目《牡丹亭》《狮吼记》送到了最基层，在春和日丽的季节为全省广大戏迷送去了温馨和欢乐，奉上了文化大餐。演出时间为:2月13日、15日、17日、19日、21日、22日、25日。通过此次演出，浙昆收获了不少新农村演出市场推广的经验。在接下来的工作安排中，浙昆将重新整理排演一批更适合基层演出的传统大戏，并积极开拓昆剧在基层的演出市场，进一步加强文化惠民、文化普及、文化帮扶工作，真正做到"服务基层、服务群众"。浙昆将同时做好"传承经典、创编新戏、排演市场所需剧目"的工作，多角度、全方位地传承、发展、开拓。

（三）5.18传承演出季

浙昆的"5.18传承演出季"是一种创新，为浙江省的戏曲演出市场开辟了一条新的传承之路，这样的票房和市场是目前为止浙江省其他戏曲团体所没有的。5月14日—18日，为期5天的"2017年浙江昆剧团5·18传承演出季"可谓是真正的座无虚席，现场和后台观众的反响也非常热烈，让广大戏迷见证了五代同堂《牡丹亭》（上本）、三地联动《牡丹亭》（下本）、师生同台经典折子戏专场、文武不挡——项卫东艺术专场、"计算好戏、静听佳音"——师生同台《烂柯山》，充分展现了浙昆青年演员在传承路上的整体面貌和艺术追求。此次演出季，全国各地以及港澳台地区的戏迷纷纷齐聚杭城，足以见

得浙昆的号召力和魅力以及中国昆曲的影响力。此次演出季采用的是网络售票方式,浙昆实现了"不送一张赠票"的销售宣传方案。据演出季开演前的初步统计,浙昆"5·18传承演出季"的票房收入已过30万元,这是浙昆通过纯票房操作演出活动所取得的最惊艳成绩。

(四)"幽兰系列项目"

跟我学

浙昆的"跟我学"昆剧公益培训班已开设了第3期共13个班,最引人注目的是,浙昆推出了专门面向少年儿童的"昆曲娃娃班"。10月15日下午,"昆曲娃娃班"在浙江昆剧团排练厅正式开课了。主教老师由浙昆国家一级演员唐蕴岚和国家二级演员耿绿洁担任。此次招收的娃娃班分"生""旦""六旦"三个班,共25人。第三期普及班(成人班)分"生""旦""末"三个班,共70人。主教老师分别由国家一级演员李公律、国家二级演员曾杰、洪倩以及著名昆剧表演艺术家陶伟明担任。第三期"跟我学"昆剧公益培训班报名人数超400人,剧团通过面试,经过层层筛选,录取了95人。通过这项活动,我们看到了昆曲的群众基础极为广泛,昆曲的魅力吸引着各个层次和年龄的戏迷。他们带着对昆曲的喜爱,通过"跟我学"公益培训班继续深入学习。

昆曲实验基地

为了让昆曲在艺术中历久弥新,昆曲进校园,将是昆曲传承的一条很好的路。

2017年11月29日晚,新编大型昆剧《钟楼记》(《圣母院》)在杭州剧院进行全球首演。在首演开始前的10月16日,举行了由浙江省文化厅、浙江省教育厅主办,浙江昆剧团、杭州育才中学共同承办的"幽兰绽新芽"——浙江昆剧团·杭州育才中学昆曲进校园战略合作授牌仪式。

"戏曲进校园"也是浙江昆剧团带动学生欣赏昆曲、弘扬社会主义核心价值观的重大举措。在世界非物质文化遗产进校园的同时,让孩子们记住名著、名家的名字也极为重要。浙昆与京都小学、育才中学的战略合作,有利于传播西方经典文学艺术作品,让孩子们亲近经典、喜爱经典,长大后走进经典。

(五)"五代同堂 经典再现"——《十五贯》献礼十九大暨中国上海国际艺术节

2017年10月20日—21日晚,浙昆携看家戏《十五贯》,汇集"世""盛""秀""万""代"五代浙昆传承人的强大演出阵容,并邀请上海昆剧团著名昆剧表演艺术家计镇华共同助阵演出,作为献礼十九大暨中国上海国际艺术节的参演剧目,在上海天蟾逸夫舞台隆重上演,这也是浙昆首次在上海天蟾逸夫舞台演出。此次"五代同堂 经典再现"的《十五贯》演出,让人感动和敬佩的是被广大戏迷爱称为"大熊猫"的国宝级艺术家们,他们不顾年事已高,只为两个字,那就是"感恩"!老艺术家们克服种种困难,积极准备,愿为先师献演,爱为浙昆助演,乐为戏迷献演。为了纪念和感恩,为了传承和传播,为了提升和发展,浙昆人秉承老一辈艺术家的优良传统,认真学习贯彻习总书记在文艺座谈会上的讲话精神,坚持"传承、保护、革新、发展"的工作原则,本着"出人出戏、出新出彩"的目标要求,努力打造昆曲精品,倾力营造艺术氛围,全力打响浙昆品牌。

(六)"五水共治"演出小分队

5月5日,由浙江昆剧团、浙医四院、民进义乌总支委联合举办的"剿灭劣V类水"宣传文艺演出暨文艺工作者走进治水一线活动,在义乌市大陈镇杜门村文化礼堂和义乌市浙医四院礼堂举行。浙昆演出小分队在杜门村治水负责人的引导和介绍下参观了当地九都溪的治理现场,听治水负责人讲述治水故事。

(七)喜迎十九大,慈孝行天下

为进一步弘扬中华优秀传统文化,增强文化自信,促进戏曲的传承与发展,9月14日—15日,浙江昆剧团举办"弘扬正能量,歌颂真善美"迎接十九大主题文化活动,和杭州灵隐寺联合推出昆剧《未生怨》并在浙江音乐学院上演。戏曲进校园,是传播传统文化艺术的好开端,是弘扬传统文化的必要之举,是唤起公民对民族文化的重视与保护的有效之策。昆曲进校园,既可让莘莘学子分享古典昆曲的高雅,又能充分展现世界非遗的魅力。

(八)高雅艺术进校园

为贯彻党的十九大精神和教育规划纲要,落实立德树人的根本任务,提高学生艺术修养和文化素质,响应2017年教育部、文化部、财政部开展的以"走近大师,感受经典,陶冶情操,提高修养"为主题的高雅艺术进校园活动,2017年浙昆为浙江工业大学、浙江财经学院、浙江金融职业技术学院、同济大学的广大师生奉上了最具有浙昆特色的昆剧演出。

文化惠民演出

为了确保集中"送戏下乡"活动这一惠农、暖民工程抓紧、抓实、抓好、抓出成效,浙江昆剧团精心准备了3出大戏、10余出传统折子戏,只为让广大群众在家门口就能欣赏到精彩的昆剧演出。2017年,浙昆前往温州、诸暨、余姚、慈溪、宁波、舟山、嘉善,以及上虞的西湖村、丁宅村、倪梁村,义乌的文化广场剧场、大陈镇杜门村等

地进行演出。其间,浙昆演职人员每天早晨天不亮就整装出发,一到演出地就紧张有序地投入到装台、化妆和表演工作中。演出结束后,大家又齐心协力卸台、装车,特别是到路途较远的镇乡、村屯演出,也从不给农民增添麻烦。浙昆人充分发扬不怕困难、顽强作战的精神,认真对待每一场演出,扮好每一个角色,演好每一个节目。每一场演出,都受到了当地百姓的热烈欢迎,经常是上千人甚至几千人来观看演出。当看到老百姓被优秀剧(节)目深深吸引时,大家更坚定了送戏下乡的决心和信心。只要群众愿意看,天气再冷我们也要演,这是参加此次"送戏下乡"活动的文艺工作者的共同心声。

三、对外文化交流活动系列

(一)"幽兰讲堂"台湾行

2017年3月26日至4月1日,浙昆一行6人赴台湾地区各大高校校园开展了"幽兰讲堂"的推广演出活动。从高雄到台北,一路上在卫武营艺术中心、中山大学、台北师范大学、苗栗道禾中学、辅仁大学、北一女中为近千名教师、金融会员、大学生、中学生进行昆剧赏析及示范。"以讲带演"是"幽兰讲堂"的主要活动方式,这种"以讲带演"形式首先让观众对昆剧艺术有了一定的初步的了解,也比较充分地提高了其观看演出的兴趣。穿插其间的一些互动问答,增强了观众参与互动的积极性。这种"以讲带演"形式得到了老师和同学们的喜爱。举办"幽兰讲堂"的目的就是为了让第一次近距离接触昆剧艺术的同学能够在演出前的有限时间内对昆剧有一定的了解,从而加深昆剧艺术的了解。

(二)浙昆"幽兰讲堂"比利时布鲁塞尔

2017年6月11日—17日,浙昆一行26人前往比利时布鲁塞尔开展了两场"幽兰讲堂"的《牡丹亭》及"精品折子戏专场"的演出。

(三)《紫钗记》《西园记》台湾行

2017年6月28日—7月2日,浙昆带着经典剧目《紫钗记》《西园记》前往台北城市剧场演出。通过前期"幽兰讲堂"的推广演出活动,据悉本次演出戏票销售情况非常好,台湾戏迷对浙昆的这次台湾之行演出期待万分。

四、坚持舞台实践与进修深造相结合,人才培养充满生机活力

"传承是根,出新是魂,突破是门,关键是人。"浙昆以人为本,多管齐下,队伍人才建设充满活力。

有序推进"代"字辈昆剧班的教学管理。目前正在浙江艺术职业学院潜心学习的该班学生,已进入第四学年。"代"字辈学员已经开始参加剧团的演出及排练工作。

五、坚持昆曲研究

如期完成《中国昆剧年鉴》《浙江年鉴》浙昆条目的编写任务。"年鉴"是一项重大修史编志工程。任务重,要求严,规范细,时间紧,工作量大,操作烦琐。浙昆通过整理和完善呈报了2015—2016年间浙昆在传承、创新、发展、推广、文化交流等方面的文字、图片及视频资料。

2017年12月20日

浙江昆剧团 2017 年度演出日志

序号	演出时间	地点	剧目	主要演员	观众人次	其他(编剧、导演、作曲等)
1	1月7日	杭州御乐堂	《牡丹亭》	曾杰、胡娉、毛文霞等	71	剧本改编:周世瑞 导演:林为林 编曲:程峰
2	1月10日	湖州大剧院	《牡丹亭》	曾杰、胡娉、毛文霞等	800	剧本改编:周世瑞 导演:林为林 编曲:程峰
3	1月14日	杭州御乐堂	《牡丹亭》	曾杰、胡娉、毛文霞等	71	剧本改编:周世瑞 导演:林为林 编曲:程峰
4	1月22日	浙江胜利剧院	《狮吼记》	曾杰、胡娉、鲍晨等	560	

续表

序号	演出时间	地点	剧目	主要演员	观众人次	其他（编剧、导演、作曲等）
5	2月6日、25日	浙江胜利剧院	《狮吼记》	曾杰、胡娉、鲍晨等	630	
6	2月7日	浙江胜利剧院	折子戏		560	
7	2月13日	温州剧院	《狮吼记》	曾杰、胡娉、鲍晨等	700	
8	2月15日	诸暨剧院	《狮吼记》	曾杰、胡娉、鲍晨等	800	
9	2月17日	余姚剧院	《狮吼记》	曾杰、胡娉、鲍晨等	600	
10	2月19日	慈溪剧院	《狮吼记》	曾杰、胡娉、鲍晨等	800	
11	2月21日	宁波剧院	《狮吼记》	曾杰、胡娉、鲍晨等	800	
12	2月23日	舟山剧院	《狮吼记》	曾杰、胡娉、鲍晨等	700	
13	2月25日	嘉善剧院	《狮吼记》	曾杰、胡娉、鲍晨等	800	
14	3月24日	杭州图书馆	折子戏		400	
15	4月9日	苏州昆博馆	折子戏		400	
16	4月14日	省群艺馆剧场	《红鞋子》	曾杰、张侃侃、白云等	500	
17	4月26日	浙江胜利剧院	折子戏		560	
18	5月5日、6日	义乌文化礼堂	折子戏		600	
19	5月14日、15日	浙江胜利剧院	《牡丹亭》	曾杰、胡娉、毛	1 300	
20	5月16日	浙江胜利剧院	折子戏	代宇辈、王世瑶、张世铮、李琼瑶等	630	
21	5月17日	浙江胜利剧院	《项卫东专场》	项卫乐、李琼瑶等	630	
22	5月18日	浙江胜利剧院	《烂柯山》	鲍晨、王静等	630	
23	5月21日	苏州昆曲博物馆	折子戏	项卫乐、李琼瑶等	560	
24	6月3日	浙昆排练厅	"幽兰讲堂"	项卫乐、李琼瑶等	300	
25	6月6日	浙江胜利剧院	折子戏		490	
26	6月14日、15日	比利时布鲁塞尔	《牡丹亭》	项卫乐、李琼瑶、鲍晨、耿绿洁	1000	
27	6月20日	浙昆排练厅	"幽兰讲堂"	汤建华、耿绿洁	300	
28	6月25日	浙昆排练厅	"幽兰讲堂"	汤建华、耿绿洁	300	
29	6月27日	北京天桥剧院	折子戏		800	
30	7月1日	台北城市剧场	《紫钗记》		800	
31	7月15日	良渚文化中心	"幽兰讲堂"	汤建华、耿绿洁、唐蕴岚	500	
32	7月18日	浙江胜利剧院	折子戏		700	
33	7月20日	浙江胜利剧院	折子戏		560	
34	8月12日	良渚文化中心	"幽兰讲堂"	汤建华、耿绿洁	500	
35	8月19日	良渚文化中心	"幽兰讲堂"	汤建华、耿绿洁	500	
36	8月27日	西泠印社	"幽兰讲堂"	汤建华、耿绿洁	300	
37	9月1日	浙江图书馆	"幽兰讲堂"	汤建华、耿绿洁	500	
38	9月14日、15日	浙江音乐学院	《未生怨》	李琼瑶等	700	
39	9月20日	杭州育才中学	"幽兰讲堂"	汤建华、耿绿洁	400	
40	10月6日	金华剧院	《钟楼记》	曾杰、胡娉、俞志清、田漾、项卫东等	800	

续表

序号	演出时间	地点	剧目	主要演员	观众人次	其 他（编剧、导演、作曲等）
41	10月10日—13日	三门影剧院	《小萝卜头》	李琼瑶等	6000	
42	10月14日	世贸君澜	"幽兰讲堂"	朱斌、洪倩、耿绿洁	500	
43	10月20日、21日	上海逸夫剧院	《十五贯》	曾杰、胡娉、毛文霞、张侃侃、李琼瑶、胡立楠等	640	
44	10月22日	上海同济大学	"幽兰讲堂"		500	
45	10月27日	文澜阁	"幽兰讲堂"	汤建华、耿绿洁	300	
46	10月28日	城西银泰	"幽兰讲堂"	汪茜、张侃侃	300	
47	10月29日	苏州昆博馆	"幽兰讲堂"	汤建华、耿绿洁	300	
48	10月30日	义乌婺剧团	"幽兰讲堂"	汤建华、耿绿洁	640	
49	11月1日	杭州育才中学	"幽兰讲堂"	耿绿洁	500	
50	11月3日	浙江图书馆	"幽兰讲堂"	汤建华、耿绿洁	400	
51	11月7日—10日	三门影剧院	《小萝卜头》	李琼瑶、汤建华、胡立楠、鲍晨、王静、洪倩	6000	剧本改编：程伟兵 导演：程伟兵
52	11月15日	杭州育才中学	"幽兰讲堂"	汤建华、耿绿洁	300	
53	11月16日	浙江胜利剧院	折子戏		700	
54	11月17日	浙江大学	《牡丹亭》	杨崑、胡娉、张侃侃、"代"字辈	800	
55	11月18日	浙江图书馆	"幽兰讲堂"	汤建华、耿绿洁	500	
56	11月20日	浙江图书馆	"幽兰讲堂"	汤建华、耿绿洁	400	
57	12月4日	浙江图书馆	"幽兰讲堂"	汤建华、耿绿洁	500	
58	12月7日、8日	义乌文化广场	《牡丹亭》	杨崑、胡娉、张侃侃、"代"字辈	800	
59	12月11日	浙江金融职业学院	《烂柯山》	鲍晨、王静	500	
60	12月13日	杭州育才中学	"幽兰讲堂"	汤建华、耿绿洁	400	
61	12月14日	浙江胜利剧院	《牡丹亭》	代字辈	560	
62	12月20日—22日	上虞丁宅乡（下午）	《烂柯山》	鲍晨、王静	300	
		上虞丁宅乡（晚上）	《西园记》	曾杰、胡娉	300	
63	12月27日	香港高山剧院	折子戏	白云等	800	

湖南省昆剧团

湖南省昆剧团 2017 年度昆曲工作综述

2017 年,湖南省昆剧团共演出 100 余场,其中惠民演出 40 场,并且完成了出访芬兰、新西兰及在国内的多场演出任务。同时,剧团加强业务建设,努力培养昆曲拔尖人才和青年人才,获得了多项荣誉。

一、排演大戏传承整理新剧目

2017 年剧团邀请老一辈艺术家唐湘音、唐湘雄老师来团传承了《拷红》《献剑》等多个剧目;选送雷玲、王福文、刘婕等青年演员去上海向著名表演艺术家张洵澎老师学习《玉簪记·偷诗·秋江》等剧目;选送王翔、卢虹凯、刘荻等青年演员赴浙江昆剧团学习《十五贯·杀尤·访鼠测字》;选送刘婕、邓娅晖、刘嘉等青年演员赴江苏省演艺集团昆剧院学习《桃花扇》。创作新编廉政主题大戏《乌石记》,并入选国家艺术基金大型舞台艺术创作资助项目。与此同时,《乌石记》也入选了湖南省 2017 年度文化综合发展专项资金项目。

二、举办"小桃红,满庭芳"——美丽郴州赏昆曲演出月活动

从 2013 年开始,每年在入春之际的阳春三月,剧团都会邀请一个昆剧院团合作,联合举办"小桃红,满庭芳"——美丽郴州赏昆曲演出月活动,开展持续多场的青年演员专场展演。2017 年,剧团邀请上海昆剧团、北方昆曲剧院共襄盛举,在剧团古典剧场上演昆曲专场,并为青年演员蔡路军、刘荻举办个人折子戏专场。许多"昆虫"不远千里从外地赶来买票听赏昆曲。

三、开设昆曲周末剧场

为推动公共文化惠民项目与群众文化需求有效对接,剧团开设了"昆曲周周演"项目,并于 2015 年 4 月 11 日开演,每周六演出昆曲大戏或折子戏,举办昆曲演唱会、音乐会等。2017 年累计周末演出 43 场。

四、开展国内交流演出

剧团采取"请进来、走出去"的方式进行交流演出,2017 年 5 月—12 月,先后参加上海"2017 年当代昆曲周"展演活动、贵州方舟戏台演唱、文化部恭王府博物馆和中国昆剧古琴研究会共同推出的"恭王府第十届非遗演出季"活动、"昆曲荣耀"——北方昆曲剧院建院 60 周年全国经典剧目展演、东莞"三地联动,明星版《牡丹亭》"演出,并在北京梅兰芳大剧院演出《湘妃梦》等。

五、参加国际交流活动

2017 年 6 月 29 日,青年演员刘瑶轩受邀赴芬兰参加"感恩中国·芬兰行"活动,演出湘昆代表性剧目《醉打山门》,充分展示了湘昆的魅力。11 月,梅花奖获得者雷玲及青年演员王福文、刘婕受邀赴新西兰参加华人春晚,在新西兰华人春晚的舞台上演出了经典昆曲剧目《牡丹亭·惊梦》,大受观众喜爱。11 月底,团长罗艳受邀赴台湾地区参加台湾"中央大学"昆曲博物馆开幕式暨昆曲国际学术研讨会。会上,团长罗艳重点介绍了剧团的历史沿革及目前发展状况,并特别推介了郴州文化。

六、开展昆曲艺术"六进"活动

组织开展昆曲艺术进机关、校园、军营、社区、农村和企业活动,为广大群众送去昆曲表演,并举办昆曲知识讲座,向大学生普及昆曲。5 月,在中南林业科技大学、湖南广播电视大学、湘南学院演出 3 场天香版《牡丹亭》,并举办昆曲知识讲座,再次将昆曲艺术推到校园中,向大学生普及昆曲。7 月 6 日—8 日,团长罗艳在惠州、深圳等地开展公益讲堂"走进昆曲之美",传播昆曲,宣传湘昆,宣传郴州。7 月 31 日,剧团参加郴州市武警支队举办的建军 90 周年文艺晚会,让武警官兵体会了昆曲的魅力。10 月 25 日,受湖南大学邀请,剧团国家一级演员、梅花奖获得者雷玲做客湖南大学"岳麓讲坛",进行了"百花园中赏'牡丹'——我演杜丽娘"的昆曲专题讲座,通过寓教于乐的形式,让昆曲这一高雅艺术轻松地进驻高校。11 月 3 日,在郴州市六中开展"高雅艺术进校园"活动,演出了昆曲折子戏《游园·惊梦》《借扇》,深受广大师生称赞。剧团还多次赴湘南附小、九完小、一完小、十九完小等中小学进行昆曲演出和讲座,将四部委发布的《关于戏曲进校园的实施意见》文件精神落到实处。

七、举办暑期公益昆曲体验班

2017 年 8 月,剧团举办了暑期公益昆曲体验班,招收学员(包括小学、初中学生)51 名,学习结束后,学员进

行了汇报演出。这次公益昆曲体验班让学生学习传统文化，培养了学生良好的行为习惯，有利于让更多人了解昆曲，喜欢昆曲，从而进一步宣传推介了昆曲。

八、组织青年演员参加2017年"湘戏新角"湖南青年戏曲演员电视大赛

2017年8月，剧团通过组织选拔赛，邀请专家评委对参赛7名选手进行现场考评，经过激烈角逐，评选出王福文、刘瑶轩、刘婕、刘荻4名青年演员参加2017年湖南青年戏曲演员电视大赛。在11月举办的复赛中，经过激烈拼比，刘瑶轩、王福文取得了全省前10名的优秀成绩，成功晋级，并在决赛中分别荣获"最佳新角"（榜首）、"十佳新角"。

九、组织"郴州发展，我的责任——湘昆传承与发展"金点子征集活动

剧团以队室为单位组织党员干部学习了市委书记易鹏飞6月27日在《郴州日报》发表的《郴州发展，我的责任》署名文章，结合工作实际开展了热烈讨论。在学习讨论的基础上，在全国范围开展征集"郴州发展，我的责任——湘昆传承与发展"金点子征集活动，共收到来自全国各地的金点子200多个，提高了湘昆这张郴州文化名片的知名度、美誉度。

湖南省昆剧团2017年度演出日志

序号	演出日期	演出地点	演出剧目	参演人数	邀请演出单位
1	1月5日	桂阳庙下村	歌曲《映山红》《天蓝蓝》，昆曲《扈家庄》，小品《如此招兵》，器乐合奏《万马奔腾》等	45	庙下村委会
2	1月13日	临武联合村	歌曲《八百里洞庭我的家》，昆曲《借茶》《醉打山门》《十面埋伏》	40	临武麦市联合村
3	1月19日	安仁豪山村	歌曲《映山红》《歌在飞》，昆曲《扈家庄》，小品《如此招兵》	45	安仁豪山村委会
4	2月20日	武警郴州市支队嘉禾中队	昆曲《牡丹亭·游园》《挡马》，器乐《高山流水》，歌曲《好运来》《笛子二重奏》	40	武警郴州市支队嘉禾中队
5	2月26日	人民西路社区	歌伴舞《天上西藏》，昆曲《三岔口》《游园》，小品《如此招兵》	50	人民路街道人民西路社区
6	3月3日	郴州市六中	昆曲《牡丹亭·游园惊梦》《西游记·借扇》	40	郴州市六中
7	3月12日	仰天湖瑶族乡	昆曲《千里送京娘》《醉打山门》，器乐合奏《敦煌》，歌舞《365个祝福》	40	仰天湖瑶族乡政府
8	3月18日	临武田裡村	昆曲《闹庄救青》《借茶》，歌舞《荷塘月色》，器乐《琴箫合奏》	45	麦市田裡村
9	3月30日	桂阳庙下村	昆曲《折梅》，歌伴舞《千里洞庭我的家》《光辉照儿永向前》，小品《如此招兵》	40	庙下村委会
10	4月8日	安仁湘湾村	昆曲《借扇》《芦花荡》《武松杀嫂》，歌舞《套马杆》	45	安仁湘湾村委会
11	4月14日	仰天湖瑶族乡	昆曲《酒楼》《三岔口》，歌舞《万泉河》，器乐《辉煌》	45	仰天湖瑶族乡政府

续表

序号	演出日期	演出地点	演出剧目	参演人数	邀请演出单位
12	4月22日	武警支队汝城中队	器乐《春江花月夜》，昆曲《山门》《财神跳加官》，歌曲《荷塘月色》	40	武警支队汝城中队
13	5月13日	麦市联合村	昆曲《千里送京娘》，歌曲《葡萄熟了》《是喜是忧》《天蓝蓝》	40	麦市联合村委会
14	5月15日	贵阳方舟戏台	昆曲《醉打山门》《游园惊梦》	40	贵阳方舟戏台
15	5月16日	贵阳方舟戏台	昆曲《醉打山门》《游园惊梦》	40	贵阳方舟戏台
16	5月17日	贵阳方舟戏台	昆曲《醉打山门》《游园惊梦》		贵阳方舟戏台
17	5月18日	郴州市九完小	昆曲《游园》《金猴闹喜》	45	郴州市九完小
18	5月19日	湖南林业科技大学	天香版《牡丹亭》	60	湖南省委宣传部
19	5月21日	湖南广播电视大学	天香版《牡丹亭》	60	湖南省委宣传部
20	5月24日	湘南学院	天香版《牡丹亭》	60	湖南省委宣传部
21	5月24日	湘南学院	天香版《牡丹亭》	60	湘南学院团委
22	6月13日	北京恭王府	昆曲《湘妃梦》	60	恭王府博物馆
23	6月15日	人民西路社区	昆曲《借扇》，器乐《高山流水》《好运来》《笛子二重奏》	50	人民路街道人民西路社区
24	6月23日	仰天湖瑶族乡	昆曲《小放牛》《寄子》，歌舞《套马杆》《民乐四重奏》	45	仰天湖瑶族乡
25	6月24日	北京天桥艺术中心	昆曲《醉打山门》《见娘》《女弹》《寻梦》	50	北方昆曲剧院
26	7月10日	安仁湘湾村	昆曲《扈家庄》《说亲》，歌舞《天上西藏》	40	安仁湘湾村委会
27	7月14日	桂阳庙下村	京剧《光辉照儿永向前》，昆曲《西厢记·拷红》，器乐合奏	40	庙下村委会
28	7月22日	临武田裡村	昆曲《游园》《醉打山门》，歌曲《映山红》《荷塘月色》	45	临武田裡村委会
29	7月30日	北湖公园	昆曲《借扇》《长生殿·小宴》，器乐合奏《葡萄熟了》《映山红》	45	人民路街道人民西路社区
30	8月5日	武警支队桂东中队	昆曲《惊梦》《戏曲联唱》，歌舞《唱支山歌给党听》	40	武警支队　桂东中队
31	8月11日	桂阳庙下村	昆曲《长生殿·小宴》《火判》《刺虎》	45	庙下村委会
32	8月18日	金紫仙镇湘湾村	昆曲《火判》《说亲》，歌舞《映山红》《花儿香》	40	金紫仙镇湘湾村
33	8月26日	仰天湖瑶族乡	昆曲《借扇》《刺虎》，歌曲《映山红》《唱支山歌给党听》	45	仰天湖瑶族乡政府
34	9月8日	人民西路社区	昆曲《醉打山门》《游园惊梦》，歌曲《是喜还是忧》《小放牛》等	50	北湖区人民街道人民西路社区
35	9月15日	湘南学院附属小学	昆曲《小放牛》《牡丹亭·游园》《拾画叫画》	40	湘南学院附属小学
36	9月20日	武警桂东中队	昆曲《游园》《芦花荡》，歌舞《军民鱼水情一家亲》	45	武警桂东支队政治处
37	9月24日	临武田裡村	昆曲《扈家庄》《小放牛》，器乐《高山流水》《如此招兵》	45	临武田裡村委会

续表

序号	演出日期	演出地点	演出剧目	参演人数	邀请演出单位
38	10月11日	十九完小	昆曲《牡丹亭·游园》《闹庄》	55	十九完小
39	10月14日	桂阳庙下村	昆曲《小放牛》《借茶》，器乐合奏《十面埋伏》等	45	庙下村委会
40	10月15日	麦市联合村	昆曲《借茶》《活捉》，歌曲《花儿香》《套马杆》笛子独奏	50	麦市联合村委会
41	10月19日	郴州市六中	昆曲《长生殿·小宴》《虎囊弹·醉打山门》	40	郴州市六中
42	10月28日	安仁豪山村	昆曲《亭会》《双下山》，器乐《春江花月夜》《烟盒舞》	50	安仁豪山村委会
43	10月31日	武警郴州市支队桂阳中队	昆曲《百鸟朝凤贺祥瑞》《小宴》《游园》《扈家庄》	50	武警郴州市支队桂阳中队
44	11月2日	湘南学院附属小学	《戏曲联唱》《牡丹亭·游园》《扈家庄》《花开盛世》	40	湘南学院附属小学
45	11月9日	十九完小	昆曲《牡丹亭·叫画》《西游记·借扇》	40	十九完小
46	11月16日	人民西路社区	昆曲《借茶》《三岔口》《牡丹亭·惊梦》，歌曲《天上西藏》《荷塘月色》	40	北湖区人民路街道人民西路社区
47	11月23日	湘南学院	天香版《牡丹亭》	55	湘南学院团委
48	11月30日	仰天湖瑶族乡	昆曲《醉打山门》《议剑献剑》《戏曲联唱》，器乐《辉煌》	45	仰天湖瑶族乡政府
49	12月11日	北京恭王府	昆曲《湘妃梦》	50	恭王府博物馆
50	12月12日	北京恭王府	昆曲《湘妃梦》	50	恭王府博物馆

湖南省昆剧团2017年度基本情况一览表

单位名称	湖南省昆剧团		
单位地址	湖南省郴州市人民西路36号		
团长	罗艳		
工作经费	364.60万元	经费来源	财政拨款1454.80万元，上级补助170万元，其他收入3万元
在编人数	78人	年龄段	A 28 人，B 40 人，C 12 人
院(团)面积	9628.8m²	演出场次	140场

注：A：18—30岁　B：31—50岁　C：51岁以上

江苏省苏州昆剧院

江苏省苏州昆剧院2017年度昆曲工作综述

2017年度，江苏省苏州昆剧院在苏州市文化广电新闻出版局的正确领导下，以深入贯彻学习党的十九大精神为引领，以"出人出戏"带动昆曲传承发展，以活态传承理念打造文化审美标杆，推动剧院工作实现新突破，取得新成绩。2017年财政拨款4 543.36万元，同比上年增加561.37万元；人均收入15.56万元，同比上年增长2.43万元；全年演出368场，与2016年基本持平；演出收入304.81万元，较2016年(214.95万元)大幅提高。

一、艺术精品创作演出再创佳绩

"国家艺术基金大型舞台剧作品"入选剧目、苏州市属文艺院团舞台艺术创作生产重点剧目、新版昆剧《白罗衫》，自国家大剧院正式首演至今，已完成20场演出；并由北京大学昆曲传承与研究中心和苏州市文化广电新闻出版局联合主办，中国艺术研究院、中国戏剧家协会联合支持，启动"全国名校行"演出。3月9日在北京大学召开新闻发布会，3月10日在北京大学百周年纪念讲堂首演，之后陆续在南开大学等多所著名高校演出。该剧参加"2017香港中国戏曲节"演出；参加第三届江苏省艺术展演月演出，获得第三届江苏省文华奖文华大奖；作为苏州市唯一一台入选第15届中国戏剧节演出剧目，获优秀剧目奖。

二、昆曲"走出去"工作成果丰硕

苏州昆剧院参加江苏艺术团赴美国内华达州拉斯维加斯和加利福尼亚州旧金山完成文化部和江苏省文化厅主办的"欢乐春节"文化交流活动。配合香港中文大学"昆曲研究推进计划"，完成示范讲座及昆曲经典折子戏演出。完成"台湾行"演出，包括在台中歌剧院演出青春版《牡丹亭》(全本)，在台北中山堂进行白先勇"昆曲之美"示范讲座演出，及《长生殿》《潘金莲》的演出。作为"2017中国希腊文化交流和文化产业合作年"重点项目，青春版《牡丹亭》赴希腊参加雅典和埃皮达鲁斯艺术节。受文化部外联局委派、中国驻突尼斯大使馆和突尼斯迦太基艺术节邀请，赴突尼斯开展文化交流活动，演出精华版《牡丹亭》。赴德国、奥地利、俄罗斯三国完成为期18天的"中国昆曲欧洲行"，进行8场演出及两场讲座活动，特别是作为"金砖五国"文化论坛的重要组成部分，参加由圣彼得堡大学孔子学院和波罗的海之家剧院联合主办的"中国昆曲艺术节"。

三、全面推进剧院开放工作

苏州昆剧院作为苏州昆曲文化体验基地，每周五至周日面向市民免费开放。定期在中国昆曲剧院进行演出：每周六下午在古典厅堂进行昆曲折子戏专场演出，春、秋两季在苏州昆曲传习所进行实景版《游园惊梦》演出。开设昆曲讲堂，定期进行昆曲公益讲座，开放昆曲传承体验空间，努力将剧院打造成为独具特色的城市会客厅，年内完成了"艺海流金·精彩江苏——内地与港澳文化界交流活动""情系江南·精彩江苏——两岸文化联谊行"苏州交流活动以及"中国—东盟新闻部长会议"等重要接待工作，多次完成了各级领导布置的其他接待任务。

四、人才培养、艺术传承、剧目建设和演出推广工作成效显著

全年完成了12个折子戏的传承，进行了3场传承验收汇报惠民演出。加强青年演员培养，"振"字辈演员传承青春版《牡丹亭》(精华本)，并于江苏省苏州昆剧院剧场完成对外公演。"振"字辈优秀演员传承《水泊记·阎惜娇》，参加"2017·汕头·高雅艺术"系列演出。完成《长生殿》《西厢记》《满床笏》《潘金莲》《牡丹亭》在宁波、武汉、长沙、南昌、常州、南京、涪陵、重庆、西安、徐州、南昌等地的演出工作。全面推进《紫钗记》和《琵琶记》的制作和排演工作。按任务安排，完成苏州市文化广电新闻出版局和苏州市教育局主办的2017年"戏曲进校园"系列活动和江苏省委宣传部主办的2016—2017年度"高雅艺术进校园"演出及讲座等活动。完成入选"国家艺术基金大型舞台剧作品"入选剧目新版昆剧《白罗衫》、入选江苏省艺术基金跨界融合舞台剧《当德彪西遇上杜丽娘》的演出和结项工作。

五、存在的问题及改进措施

工作中存在重业务、轻管理的情况，党建工作有待加强。在今后的工作中，剧院将努力发挥党支部战斗堡垒作用，针对艺术院团的特点，切实规范内部管理、加强队伍建设，培养德艺双馨的艺术人才，探索内部分配机制改革。以昆曲的独特方式呈现民族文化经典，更好地

肩负起传承昆曲艺术、弘扬优秀传统文化的使命，不忘初心，继续前进。

特色条目

昆剧新版《白罗衫》屡获大奖 "国家艺术基金大型舞台剧作品"入选剧目、苏州市属文艺院团舞台艺术创作生产重点剧目、新版昆剧《白罗衫》，自国家大剧院正式首演至今，已完成"全国名校行"演出和在武汉、北京等多个城市的巡演，总计达20场，圆满完成了国家艺术基金的结项验收。该剧以现代审美与时代精神解读传统《白罗衫》，以昆曲新美学打造不一样的《白罗衫》。在保持昆剧艺术典雅写意、精美细致表演风格的同时，把传统艺术风貌与当代观众审美诉求相调适，努力打造艺术精品。

苏州昆曲海外行掀起中国文化热潮 作为"2017中国希腊文化交流和文化产业合作年"重点项目，青春版《牡丹亭》赴希腊参加雅典和埃皮达鲁斯艺术节。受文化部外联局委派、中国驻突尼斯大使馆和突尼斯"迦太基艺术节"邀请，赴突尼斯开展文化交流活动，演出精华版《牡丹亭》。参加江苏艺术团赴美国内华达州拉斯维加斯和加利福尼亚州旧金山完成文化部和江苏省文化厅主办的"欢乐春节"文化交流活动。完成了为期18天，赴德国、奥地利、俄罗斯三国的"中国昆曲欧洲行"，其间进行了8场演出及两场讲座活动，特别是作为"金砖五国"文化论坛的重要组成部分，参加由圣彼得堡大学孔子学院和波罗的海之家剧院联合主办的"中国昆曲艺术节"，希腊国家电视台、俄罗斯国家电视台等海内外多家主流媒体均予以报道，掀起了中国文化热潮。

全面推进剧院开放工作 打造昆曲活态传承体验空间 建设苏州城市会客厅 作为苏州昆曲文化体验基地，剧院每周五至周日面向市民免费开放。定期在中国昆曲剧院进行演出，每周六下午在古典厅堂进行昆曲折子戏专场演出，春、秋两季在苏州昆曲传习所进行实景版《游园惊梦》演出。开设昆曲讲堂，定期进行昆曲公益讲座，开放昆曲传承体验空间，努力将剧院打造成为独具特色的城市会客厅。年内完成了"艺海流金·精彩江苏——内地与港澳文化界交流活动""情系江南·精彩江苏——两岸文化联谊行"苏州交流活动以及"中国—东盟新闻部长会议"等重要接待工作，完成了各级领导布置的其他接待任务。剧院已成为苏州昆曲综合展示场所和演出推广平台，并作用于文化苏州的长远发展。

"昆曲两岸三地名校行"系列活动精彩纷呈 连续第10年配合北京大学昆曲传承计划、香港中文大学"昆曲研究推进计划"、台湾大学"昆曲新美学"课程进行示范讲座及昆曲经典折子戏演出。与北京大学合作，完成了由北京高校学生创排的校园版《牡丹亭》传承工作，该剧将于2018年正式演出。在12年来扎实推进青春版《牡丹亭》"全国名校行"，并取得丰硕成果的基础上，启动昆剧新版《白罗衫》"全国名校行"。该活动由北京大学昆曲传承与研究中心和苏州市文化广电新闻出版局联合主办，中国艺术研究院、中国戏剧家协会联合支持。3月9日在北京大学召开新闻发布会，3月10日在北京大学百周年纪念讲堂首演，之后陆续在南开大学等多所著名高校演出。剧院深入推动昆曲校园传承，培养更多的年轻观众群体，在推动昆曲传承传播的同时弘扬优秀传统文化。

江苏省苏州昆剧院2017年度演出日志

序号	时间	场地	活动内容	性质	演出内容	场次
1	1月1日	苏州昆剧院（兰韵剧场）		商演	新年音乐会	1
2	1月4日	苏州昆剧院（兰韵剧场）			《游园》《惊梦》《写真》《离魂》	1
3	1月8日	中国昆曲博物馆			《杀惜》《卖兴》《痴梦》	1
4	1月14日	昆山淀山湖	周雪峰专场《雪峰之吟》		《小宴》《偷诗》《写状》	1
5	1月14日	北京世纪坛艺术馆		商演	《阎惜娇》	1
6	1月15日	中国昆曲博物馆			《别坟》《写状》《弹词》	1

续表

序号	时 间	场 地	活 动 内 容	性质	演出内容	场次
7	1月20日	宁波大剧院		商演	精华版《长生殿》	1
8	1月21日	苏州电视台		拍摄	《游园》片段	1
9	2月11日	苏州昆剧院(雅韵厅)			《跳加官》《借茶》《花婆》《千里送京娘》	1
10	1月17日	苏州昆剧院(雅韵厅)			《游园惊梦》《寻梦》	1
11	2月18日	苏州昆剧院(雅韵厅)			《游殿》《荞子》《打子》	1
12	2月19日	苏州昆剧院(兰韵剧场)	首届苏州市文华奖艺术展演季惠民演出	演出	《白罗衫》	1
13	2月21日	俞玖林工作室			《游园》《借茶》	1
14	2月24日	俞玖林工作室			《下山》《题曲》《写状》	1
15	2月25日	苏州昆剧院(雅韵厅)			《火判》《题曲》《写状》	1
16	3月3日	巴城文化中心			《访测》《刺虎》《看状》	1
17	3月4日	苏州昆剧院(雅韵厅)			《湖楼》《杀惜》《写状》	1
18	3月5日	中国昆曲博物馆			《湖楼》《杀惜》《写状》	1
19	3月10日	北京大学百年讲堂		演出	《白罗衫》	1
20	3月11日	苏州昆剧院(雅韵厅)			《佳期》《莲花》《见娘》	1
21	3月12日	中国昆曲博物馆			《佳期》《莲花》《见娘》	1
22	3月13日	天津南开大学津南校区		演出	《白罗衫》	1
23	3月18日	苏州昆剧院(雅韵厅)			《别坟》《卖兴》《情悔》	1
24	3月18日	苏州昆剧院(昆曲剧习所)		包场	实景版《游园惊梦》	1
25	3月19日	苏州昆剧院(雅韵厅)			《别坟》《卖兴》《情悔》	1
26	3月24日	苏州昆剧院(兰韵剧场)		商演	《阎惜娇》	1
27	3月24日	俞玖林工作室				
28	3月25日	苏州昆剧院(雅韵厅)			《夜奔》《活捉》《弹词》	1
29	3月25日	苏州昆剧院(昆剧传习所)		包场	实景版《游园惊梦》	1
30	3月26日	中国昆曲博物馆			《夜奔》《活捉》《弹词》	1
31	3月27日	俞玖林工作室			《游园》	1
32	3月31日	香港大学		示范演出	《游园》《藏舟》《相讨》《幽媾》	1
33	3月32日	香港大学		示范演出	《跪池》《活捉》《五台》《会兄》《问病》	1
34	4月1日	苏州昆剧院(雅韵厅)		公众场	《拾画叫画》《开眼》《相约讨钗》	1
35	4月1日	苏州昆剧院(昆剧传习所)		公众场	实景版《游园惊梦》	1

续表

序号	时间	场地	活动内容	性质	演出内容	场次
36	4月5日	苏州昆剧院(雅韵厅)			《惊梦》	1
37	4月15日	苏州昆剧院(雅韵厅)		公众场	《思凡》《汲水》《琴挑》	1
38	4月8日	苏州昆剧院(雅韵厅)		公众场	《踏伞》《剪发卖发》《岳母刺字》	1
39	4月8日	苏州昆剧院(兰韵剧场)	陈晓蓉个人专场	惠民演出	《汲水》《描容别坟》《养子》	1
40	4月8日	苏州昆剧院(昆剧传习所)		包场	实景版《游园惊梦》	1
41	4月8日	苏州昆剧院(昆剧传习所)		公众场	实景版《游园惊梦》	1
42	4月14日	苏州昆剧院(昆剧传习所)		包场	实景版《游园惊梦》	1
43	4月14日	苏州昆剧院(昆剧传习所)		公众场	实景版《游园惊梦》	1
44	4月15日	苏州高新区体育文化中心	"昆韵流芳"名家经典剧目展演(王芳专场)	公益	《牡丹亭·游园惊梦·寻梦》	1
45	4月15日	苏州昆剧院(昆剧传习所)		公众场	实景版《游园惊梦》	1
46	4月18日	苏州昆剧院(昆剧传习所)		公众场	实景版《游园惊梦》	1
47	4月19日	苏州昆剧院(兰韵剧场)		商演	《红娘》	1
48	4月22日	苏州昆剧院(雅韵厅)		公众场	《下山》《扫松》《说亲回话》	1
49	4月22日	苏州昆剧院(昆剧传习所)		公众场	实景版《游园惊梦》	1
50	4月22日	俞玖林工作室			《活捉》《游园》	1
51	4月24日	苏州昆剧院(昆剧传习所)		公众场	实景版《游园惊梦》	1
52	4月25日	俞玖林工作室			《游园》《借茶》	1
53	4月28日—30日	台湾地区台中歌剧院		商演	青春版《牡丹亭》(上中下)	3
54	4月29日	苏州昆剧院(雅韵厅)		公众场	《访鼠测字》《前逼》《寻梦》	1
55	5月2日	台湾地区台北中山堂		商演	《长生殿》	1
56	5月3日	台北中山堂中山厅		商演	《义侠记·潘金莲》	1
57	5月4日	台湾地区台北中山堂中正厅		示范	《山门·题曲·逼休·看状》	1
58	5月6日	苏州昆剧院(雅韵厅)		公众场	《游园》《惊梦》《评雪辨踪》	1
59	5月11日	苏州昆剧院(昆剧传习所)		包场	实景版《游园惊梦》	1
60	5月12日	俞玖林工作室			《寻梦》《借茶》	1
61	5月13日	苏州昆剧院(雅韵厅)		公众场	《刺虎》《亭会》《打子》	1
62	5月14日	武汉剧院		演出	《白罗衫》	1
63	5月15日	苏州昆剧院(雅韵厅)		公众场	《游园》《惊梦》《访测》	1
64	5月16日	岳阳文化艺术会展中心		演出	《白罗衫》	1
65	5月18日	长沙湖南大剧院		演出	《白罗衫》	1

续表

序号	时间	场地	活动内容	性质	演出内容	场次
66	5月20日	苏州昆剧院(雅韵厅)		公众场	《拾画》《梳妆》《跪池》	1
67	5月20日	苏州昆剧院(昆剧传习所)		公众场	实景版《游园惊梦》	1
68	5月21日	苏州昆剧院(雅韵厅)		公众场	《游园惊梦》	1
69	5月23日	常州凤凰谷大剧院		演出	《白罗衫》	1
70	5月27日	苏州昆剧院(雅韵厅)		公众场	《佳期》《扫松》《絮阁》	1
71	5月27日	句容文化艺术中心大剧院		商演	《红娘》	1
72	5月27日	苏州昆剧院(昆剧传习所)		公众场	实景版《游园惊梦》	1
73	5月30日	苏州昆剧院(雅韵厅)		公众场	《访测》《琴挑》	1
74	5月31日	苏州科技大学			《下山》《游园惊梦》	1
75	6月2日	俞玖林工作室			《游园》《访测》	1
76	6月3日	苏州昆剧院(雅韵厅)		公众场	《望乡》《剪发卖发》《千里送京娘》	1
77	6月3日	苏州昆剧院(昆剧传习所)		公众场	实景版《游园惊梦》	1
78	6月4日	上海逸夫舞台		演出	《白罗衫》	1
79	6月7日	苏州科技大学			《下山》《游园惊梦》	1
80	6月8日	苏州昆剧院(昆剧传习所)		包场	实景版《游园惊梦》	1
81	6月9日	宁波逸夫剧院		商演	《满床笏》	1
82	6月10日	苏州昆剧院(雅韵厅)		公众场	《闹学》《写真》《离魂》	1
83	6月10日	宁波逸夫剧院		商演	《义侠记·潘金莲》	1
84	6月17日	苏州昆剧院(兰韵剧场)	罗贝贝昆曲个人专场	公众场	《开眼上路》《判斩》《云阳法场》	1
85	6月17日	苏州昆剧院(雅韵厅)		公众场	《藏舟》《芦林》《痴梦》	1
86	6月17日	苏州昆剧院(昆剧传习所)		公众场	实景版《游园惊梦》	1
87	6月18日	苏州昆剧院(昆剧传习所)		包场	实景版《游园惊梦》	1
88	6月18日	苏州昆剧院(兰韵剧场)		商演	《义侠记·潘金莲》	1
89	6月20日	北方昆曲剧院	北昆60周年祝贺演出			1
90	6月23日	宁川青铜峡影剧院	第15届中国戏剧节	演出	《白罗衫》	1
91	6月24日	苏州昆剧院(雅韵厅)		公众场	《描容》《梳妆》《跪池》	1
92	6月24日	苏州昆剧院(昆剧传习所)		包场	实景版《游园惊梦》	1
93	6月30日	苏州昆剧院(兰韵剧场)	喜迎"七一" 薪火相传(四代同堂)	传承演出	《活捉》《见娘》《偷诗》《阳关》	1
94	7月1日	苏州昆剧院(雅韵厅)		公众场	《思凡》《弹词》《罢宴》	1
95	7月4日	苏州文化馆			《小宴》	1

续表

序号	时间	场地	活动内容	性质	演出内容	场次
96	7月8日	苏州昆剧院（雅韵厅）		公众场	《火判》《前逼》《岳母刺字》	1
97	7月8日	俞玖林工作室			《扫松》《写真》	1
98	7月10日	希腊雅典阿迪库斯露天剧场		出访演出	精简版《牡丹亭》	1
99	7月15日	苏州昆剧院（雅韵厅）		公众场	《痴诉点香》《望乡》《养子》	1
100	7月22日	苏州昆剧院（雅韵厅）		公众场	《卖子》《写状》《狗洞》	1
101	7月29日	苏州昆剧院（雅韵厅）		公众场	《下山》《说亲》《断桥》	1
102	8月3日	苏州昆剧院（昆剧传习所）		包场	实景版《游园惊梦》	1
103	8月11日—13日	香港地区高山剧场	香港"2017中国戏曲节"	商演	《白罗衫》	2
104	8月20日	俞玖林工作室				1
105	9月2日	苏州昆剧院（雅韵厅）		公众场	《写状》《借茶》《逼休》	1
106	9月9日	苏州昆剧院（雅韵厅）		公众场	《寄子》《回话》《杀惜》	1
107	9月10日	常州红星大剧院	第三届江苏省文华奖参评剧（节）目展演	参演	《白罗衫》	1
108	9月13日	苏州昆剧院（昆剧传习所）		包场	实景版《游园惊梦》	1
109	9月16日	苏州昆剧院（雅韵厅）		公众场	《拾柴》《踏伞》《相约讨钗》	1
110	9月17日	苏州昆剧院（兰韵剧场）	"姑苏文化名家"师生联演	惠民演出	传承版《长生殿》	1
111	9月20日	江苏省苏州幼儿师范学校	"四进"工程	公益	综合艺术	1
112	9月21日	苏州昆剧院（雅韵厅）	厅堂演出	公众场	《游园惊梦》	1
113	9月22日—24日	江苏大剧院		商演	青春版《牡丹亭》（上中下）	3
114	9月30日	苏州昆剧院（雅韵厅）		公众场	《山亭》《琴挑》《酒楼》	1
115	9月30日	苏州昆剧院（雅韵厅）	"姑苏宣传文化领军人才"项目传承	公众场	精华版《牡丹亭》	1
116	9月30日	苏州昆剧院（兰韵剧场）	传承演出	惠民演出	传承版《牡丹亭》	1
117	10月3日	苏州昆剧院（昆剧传习所）		公众场	实景版《游园惊梦》	1
118	10月7日	苏州昆剧院（雅韵厅）		公众场	《题曲》《活捉》《打子》	1
119	10月7日	苏州昆剧院（昆剧传习所）		包场	实景版《游园惊梦》	1
120	10月14日	苏州昆剧院（传习所厅堂）		包场	《拾画叫画》《扫松》《评雪辨踪》	1
121	10月14日	苏州昆剧院（昆剧传习所）		公众场	《游园惊梦》	1
122	10月16日—18日	涪陵大剧院		商演	青春版《牡丹亭》上中下	3
123	10月20日	苏州昆剧院（昆剧传习所）		包场	实景版《游园惊梦》	1

续表

序号	时间	场地	活动内容	性质	演出内容	场次
124	10月21日	苏州昆剧院(雅韵厅)		公众场	《刺虎》《前通》《寻梦》	1
125	10月21日	苏州昆剧院(昆剧传习所)		公众场	实景版《游园惊梦》	1
126	10月23日—25日	重庆国泰艺术中心	300场纪念	商演	青春版《牡丹亭》(上中下)	3
127	10月24日		"四进"工程	公益	综合艺术	1
128	10月24日	汕头艺都大剧院		商演	《阎惜娇》	1
129	10月28日	苏州昆剧院(雅韵厅)		公众场	《思凡》《卖兴》《访测》	1
130	10月28日	苏州昆剧院(昆剧传习所)		包场	实景版《游园惊梦》	1
131	10月28日	阳澄湖人口文化园	"四进"工程	公益	综合艺术	1
132	11月2日	西安陕西大剧院		商演	精华版《牡丹亭》	1
133	11月4日	苏州昆剧院(昆剧传习所)		公众场	实景版《游园惊梦》	1
134	11月4日	西安陕西大剧院		商演	《白罗衫》	1
135	11月7日—8日	德国、奥地利、俄罗斯	德国汉诺威Ballhof剧场	出访演出	《长生殿·定情、絮阁、小宴》	2
136	11月9日	苏州昆剧院(昆剧传习所)		包场	实景版《游园惊梦》	1
137	11月9日	德国、奥地利、俄罗斯	德国莱比锡Waldorf学校礼堂	出访演出	《游园惊梦》《打子》《跪池》	1
138	11月10日	苏州昆剧院(昆剧传习所)		包场	实景版《游园惊梦》	1
139	11月10日	德国、奥地利、俄罗斯	德国莱比锡老市政厅市场交易厅	出访演出	《活捉》《打子》《絮阁》+服装展示	1
140	11月11日	苏州昆剧院(雅韵厅)		公众场	《弹词》《夜奔》《见娘》	1
141	11月11日	苏州昆剧院(昆剧传习所)		公众场	实景版《游园惊梦》	1
142	11月12日	德国、奥地利、俄罗斯	德国弗莱堡古代商贸会馆楼	出访演出	《游园惊梦》《写真》《幽媾》	1
143	11月14日	德国、奥地利、俄罗斯	奥地利维也纳Stadt Theater Walfischgasse	出访演出	讲座+《活捉》《打子》《跪池》	1
144	11月14日—17日	突尼斯	迦太基艺术节	出访演出	《牡丹亭》	2
145	11月15日	苏州昆剧院(昆剧传习所)		包场	实景版《游园惊梦》	1
146	11月15日	阳澄湖生态旅游度假区	"四进"工程	公益	综合艺术	1
147	11月15日	德国、奥地利、俄罗斯	奥地利维也纳Stadt Theater Walfischgasse	出访演出	《长生殿·定情、絮阁、小宴》	1
148	11月16日	德国、奥地利、俄罗斯	俄罗斯圣彼得堡波罗的海之家剧院	出访演出	《当德彪西遇上杜丽娘》	1
149	11月17日	德国、奥地利、俄罗斯	俄罗斯圣彼得堡波罗的海之家剧院	出访演出	戏曲研讨会、大师班、讲座	1
150	11月18日	苏州昆剧院(雅韵厅)		出访演出	《佳期》《汲水》《千里送京娘》	1

续表

序号	时间	场地	活动内容	性质	演出内容	场次
151	11月18日	苏州昆剧院(昆剧传习所)		包场	实景版《游园惊梦》	1
152	11月18日	德国、奥地利、俄罗斯	俄罗斯圣彼得堡波罗的海之家剧院	出访演出	《牡丹亭·游园惊梦、写真、叫画、幽媾》	1
153	11月21日	德国、奥地利、俄罗斯	俄罗斯新西伯利亚音乐厅	出访演出	戏曲研讨会、大师班、讲座	1
154	11月22日	德国、奥地利、俄罗斯	俄罗斯新西伯利亚音乐厅	出访演出	《牡丹亭·游园惊梦、写真、叫画、幽媾》	1
155	11月25日	苏州昆剧院(雅韵厅)		公众场	《养子》《藏舟》《卖兴》	
156	11月26日	徐州音乐厅		商演	《白罗衫》	1
157	11月29日	南昌江西文化艺术中心		商演	《白罗衫》	1
158	12月2日—3日	浙江胜利剧院		商演	精华版《牡丹亭》	2
159	12月7日—9日	国家大剧院	国家大剧院10周年戏曲邀请展	商演	青春版《牡丹亭》(上中下)	3
160	12月21日	苏州昆剧院(兰韵剧场)	江苏省苏州昆剧院传承剧目验收汇报(第一场)	惠民演出	《夜奔》《亭会》《拾柴》《百花赠剑》	1
161	12月21日	苏州昆剧院(兰韵剧场)	江苏省苏州昆剧院传承剧目验收汇报(第二场)	惠民演出	《泼水》《夜怨》《照镜》《相梁刺梁》	1
162	12月22日	苏州昆剧院(兰韵剧场)	江苏省苏州昆剧院传承剧目验收汇报(第三场)	惠民演出	《酒楼》《诉请杀克》《搜山打车》《跪池》	1
总计						

江苏省苏州昆剧院2017年度基本情况一览表

单位名称	江苏省苏州昆剧院		
单位地址	苏州校场桥9号		
团长	蔡少华		
工作经费	万元	经费来源	财政
在编人数	107人	年龄段	A <u>45</u> 人,B <u>33</u> 人,C <u>29</u> 人
院(团)面积	13112 m²	演出场次	368场

注:A:18—35岁 B:35—50岁 C:51岁以上

永嘉昆剧团

永嘉昆剧团 2017 年度昆曲工作综述

2017 年，永嘉昆剧团以剧团小而精、剧目创新为目标，加强永昆传承人培养，加大惠民力度，演好戏出精品，着力推进永昆保护传承和发展，为昆曲事业发展做出了自己的贡献。

一、昆曲传承与保护

永昆通过邀请非遗传承人传戏、举办非物质文化遗产展演与校园联合等方式，促进了永昆的传承与传播。4 月邀请国家级非遗传承人林媚媚、赵坚来团排演经典折子戏《铁冠图·刺虎》，通过学戏演戏，让经典折子戏得以传承。5 月，在鹿城文化中心举行的"端午飘香 南戏传情"——九〇后与戏曲非遗讲坛上，永昆展演《钟馗嫁妹》，使昆曲这项非遗项目在年轻市民中得到传播。11 月，邀请国家级非遗传承人林媚媚来团传授《荆钗记·男祭》，让青年演员受益匪浅。

为了使昆曲艺术得到更好的传播，永昆与本市的学校联合，使更多的学生有机会近距离欣赏优秀传统艺术的风采，受到教育部门和广大师生的热烈欢迎。温州大学暑期实践活动来到永昆，在"温州大学文化传承与交流暑期实践活动"中，温大学生观看了永嘉昆剧团在楠溪江的演出。城南小学"非遗"调查来到永昆，了解关于永昆的历史，观看并学习了昆曲的相关知识和演绎手法。

这一年，永昆拍摄了《张协状元》，完成了"浙江省珍稀剧种与濒临失传灭绝代表剧目研究工程"。新戏创排《孟姜女送寒衣》被列入温州市文化精品扶持重点项目，得到了大力扶持。同时，剧团对《孟姜女送寒衣》进行了非遗重点项目和浙江省文化精品扶持重点项目的申报，在非遗层面上保护传承了昆曲艺术。

二、剧目创排与人才培养

创新作品与人才培育是昆曲发展的关键所在，也是永昆工作的重中之重。2017 年永嘉昆剧团紧抓昆曲的剧目创排与人才培养工作，在这方面取得了不错的工作成绩。

这一年，我们领导班子集中梳理了思路，明确了剧目打造方向和目标，为了筹备 2018 年中国昆剧艺术节参演剧目，剧团面向全国昆曲剧本创作专家发出邀请，为永昆量身定做剧本。2017 年，相继完成了文化部折子戏排练工作，还开始启动永昆新编剧《罗浮梦》的前期工作。文化部 11 出经典折子戏分别为《荆钗记·钗圆》《荆钗记·祭江》《连环记·献剑议剑》《满床笏·卸甲封王》《劈山救母》《铁冠图·刺虎》《玉簪记·琴桃》《白兔记·出猎》《水浒传·活捉》《缀白裘·借靴》《疗妒羹·题曲》。

昆曲人才的培养是永昆工作的当务之急，在人才培养上，永昆坚持以"请进来、送出去"的形式开展人才培养工作。邀请老艺术家来团传授教学经典折子戏，"戏以人传"，投入专项经费让永昆剧团年轻演员学戏。同时，永昆还选拔人员参加国家艺术基金培训班，并且参加了由江苏省演艺集团昆剧院举办的"南昆表演人才培训班"，通过对经典保留剧目传承版《桃花扇》的学习，培养年轻昆曲演员进一步掌握演员素养、演艺构成、表演规律，最终完成了传承版《桃花扇》的演出，实现了昆曲艺术流派的传承。

三、公益演出活动

2017 年永昆持续开展各类公益演出活动，包括"昆曲进校园、进文化礼堂、进社区"演出活动。累计完成演出场次 94 场，其中"文化走亲"45 场（其中国家级 3 场；省级 9 场；市级 33 场）；送戏下乡 49 场。以上活动提高了永昆的本地影响力，扩大了永昆的观众群体和民间认识度。

2 月，在永嘉大会堂举办首届"永昆演出周"活动，其间展演大戏《折桂记》《钗钏记》，以及经典折子戏《连环计·凤仪亭》《琵琶记·描容别坟》《十五贯·访鼠测字》《荆钗记·见娘》《单刀赴会》等。8 月，在苍坡演出《游园》《三岔口》。9 月，在永嘉大会堂首演新戏《孟姜女送寒衣》。11 月，在温州南戏博物馆举办"永昆雅韵"专场，展演折子戏《牡丹亭·游园》《占花魁·湖楼》《水浒传·扈家庄》。

四、对外交流活动

这一年，永昆对外交流活动依然频繁。1 月，《张协状元》参加浙江省传统戏曲演出活动，先后在浙江胜利剧院及温州文苑剧场展演。4 月，由腾腾、胡曼曼参加浙江省文化厅举办的"新松计划"全省戏剧演员大赛，由腾腾进入决赛并获三等奖。5 月，参加第 13 届中国（深圳）国际产业博览交易会，在深圳国际会展中心演出《惊梦》。6 月，参加昆曲经典传统剧目展演暨北方昆曲剧院

建院60周年纪念活动,在北京天桥艺术中心展演《绣襦记·当巾》《琵琶记·吃饭·吃糠》《牡丹亭·寻梦》《折桂记·牲祭》。7月,上昆、浙昆、永昆联合举办"三地联动"会演,分别在厦门嘉庚学院、福州大戏院、福清市文化艺术中心展演《牡丹亭·游园》。9月,新创剧目《孟姜女送寒衣》、传统保留剧目《张协状元》赴杭州市余杭展演。10月,参加江苏昆山"昆曲回家——大师传承版《牡丹亭》"盛会。同月,赴金华武义参加"武义昆曲艺术周",上演了折子戏《牡丹亭·游园》《绣襦记·当巾》《琵琶记·吃饭·吃糠》;同月,参加"浙江好腔调",展演经典折子戏《单刀赴会》。11月,徐显眺团长赴台湾地区参加"'中央大学'昆曲博物馆开幕式暨昆曲国际学术研讨会",并在大会上就"人才培养、剧团建设和昆剧发展"发表讲话。

永嘉昆剧团2017年度演出日志

序号	演出时间	地点、剧场	剧目	主要演员	观众人次	其他(编剧、导演、作曲等)
1	1月5日(晚上)	杭州胜利剧院	《张协状元》	由腾腾、冯诚彦、李文义、张胜建、刘汉光、肖献志	480	编剧:张列 导演:谢平安、张铭荣 作曲:林天文、黄光利
2	1月7日(晚上)	省人民大会堂	《牡丹亭·游园》	黄苗苗	500	
3	1月11日(晚上)	温州文苑剧场	《张协状元》	由腾腾、冯诚彦、李文义、张胜建、刘汉光、肖献志	280	编剧:张列 导演:谢平安、张铭荣 作曲:林天文、黄光利
4	1月23日(晚上)	温州市电信大楼	《牡丹亭·游园》	由腾腾	500	
5	2月5日(晚上)	桥头维多利大酒店	《牡丹亭·寻梦》	由腾腾	300	
6	2月12日(下午)	大若岩镇水云镇	《折桂记》	黄苗苗、南显娟、孙永会、冯诚彦、李文义、钱皓辰、由腾腾、金海雷	800	编剧:施小琴 导演:谢平安 作曲:朱碧金
7	2月12日(晚上)	大若岩镇水云镇	《钗钏记》	黄苗苗、金海雷、梅傲立、南显娟、张胜建、刘汉光、李文义、孙永会	1200	改编:施小琴 导演:章世杰 作曲:夏炜焱
8	2月14日(下午)	岩头镇水西村	《折桂记》	黄苗苗、南显娟、孙永会、冯诚彦、李文义、钱皓辰、由腾腾、金海雷	900	编剧:施小琴 导演:谢平安 作曲:朱碧金
9	2月14日(晚上)	岩头镇水西村	《钗钏记》	黄苗苗、金海雷、梅傲立、南显娟、张胜建、刘汉光、李文义、孙永会	1000	改编:施小琴 导演:章世杰 作曲:夏炜焱
10	2月20日(下午)	永昆小剧场	《牡丹亭·游园·惊梦》	张争耀、南显娟、胡曼曼、肖献志	90	
11	2月20日(晚上)	永昆小剧场	《牡丹亭·游园·惊梦》	张争耀、南显娟、胡曼曼、肖献志	100	
12	2月25日(晚上)	温州大剧院	《牡丹亭·寻梦》	由腾腾	300	
13	3月1日(下午)	永嘉县人民大会堂	《折桂记》	黄苗苗、南显娟、孙永会、冯诚彦、李文义、钱皓辰、由腾腾、金海雷	800	编剧:施小琴 导演:谢平安 作曲:朱碧金
14	3月1日(晚上)	永嘉县人民大会堂	《折桂记》	黄苗苗、南显娟、孙永会、冯诚彦、李文义、钱皓辰、由腾腾、金海雷	1000	编剧:施小琴 导演:谢平安 作曲:朱碧金

续表

序号	演出时间	地点、剧场	剧目	主要演员	观众人次	其他(编剧、导演、作曲等)
15	3月2日（下午）	永嘉县人民大会堂	《连环记·凤仪亭》《琵琶记·描容别坟》《十五贯·访鼠测字》《荆钗记·见娘》《单刀赴会》	陈崇明、黄苗苗、刘汉光、肖献志、刘文华、张玲弟、吕德明、李文义、林媚媚、黄宗生、吕德明、冯诚彦、张玲弟、刘汉光、冯诚彦、金海雷	700	
16	3月2日（晚上）	永嘉县人民大会堂	《连环记·凤仪亭》《琵琶记·描容别坟》《十五贯·访鼠测字》《荆钗记·见娘》《单刀赴会》	陈崇明、黄苗苗、刘汉光、肖献志、刘文华、张玲弟、吕德明、李文义、林媚媚、黄宗生、吕德明、冯诚彦、张玲弟、刘汉光、冯诚彦、金海雷	1000	
17	3月4日（下午）	永嘉县人民大会堂	《钗钏记》	黄苗苗、金海雷、梅傲立、南显娟、张胜建、刘汉光、李文义、孙永会	1000	改编：施小琴 导演：章世杰 作曲：夏炜焱
18	3月4日（晚上）	永嘉县人民大会堂	《钗钏记》	黄苗苗、金海雷、梅傲立、南显娟、张胜建、刘汉光、李文义、孙永会	1000	改编：施小琴 导演：章世杰 作曲：夏炜焱
19	3月17日（晚上）	枫林镇外垟村	《折桂记》	黄苗苗、南显娟、孙永会、冯诚彦、李文义、钱皓辰、由腾腾、金海雷	1100	编剧：施小琴 导演：谢平安 作曲：朱碧金
20	3月18日（晚上）	枫林镇外垟村	《钗钏记》	黄苗苗、金海雷、梅傲立、南显娟、张胜建、刘汉光、李文义、孙永会	1100	改编：施小琴 导演：章世杰 作曲：夏炜焱
21	3月21日（晚上）	岩头镇表山村	《折桂记》	黄苗苗、南显娟、孙永会、冯诚彦、李文义、钱皓辰、由腾腾、金海雷	1100	编剧：施小琴 导演：谢平安 作曲：朱碧金
22	3月22日（晚上）	鹤盛镇下家岙村	《折桂记》	黄苗苗、南显娟、孙永会、冯诚彦、李文义、钱皓辰、由腾腾、金海雷	900	编剧：施小琴 导演：谢平安 作曲：朱碧金
23	3月23日（上午9:00）	温州会展中心	《牡丹亭·游园》	由腾腾、胡曼曼	1500	
24	3月23日（上午10:30）	温州会展中心	《牡丹亭·游园》	由腾腾、胡曼曼	1500	
25	3月23日（下午12:30）	温州会展中心	《牡丹亭·游园》	由腾腾、胡曼曼	1500	
26	3月23日（下午14:00）	温州会展中心	《牡丹亭·游园》	由腾腾、胡曼曼	1500	
27	3月23日（上午）	苍坡	《三岔口》《琵琶记·南浦》	王耀祖、肖献志、梅傲立、南显娟	800	
28	3月23日（下午）	苍坡	《三岔口》《琵琶记·南浦》	王耀祖、肖献志、梅傲立、南显娟	900	
29	3月24日（上午）	苍坡	《琵琶记·扫松》《铁冠图·刺虎》	冯诚彦、张胜建、孙永会、刘汉光	800	
30	3月24日（下午）	苍坡	《琵琶记·扫松》《铁冠图·刺虎》	冯诚彦、张胜建、孙永会、刘汉光	900	
31	3月25日（上午9:00）	温州会展中心	《牡丹亭·寻梦》	黄苗苗、胡曼曼	1500	
32	3月25日（上午10:30）	温州会展中心	《牡丹亭·寻梦》	黄苗苗、胡曼曼	1500	

续表

序号	演出时间	地点、剧场	剧 目	主要演员	观众人次	其他(编剧、导演、作曲等)
33	3月25日（下午12:30）	温州会展中心	《牡丹亭·寻梦》	黄苗苗、胡曼曼	1500	
34	3月25日（下午14:00）	温州会展中心	《牡丹亭·寻梦》	黄苗苗、胡曼曼	1500	
35	3月26日（上午9:00）	温州会展中心	《牡丹亭·游园》	黄苗苗、胡曼曼	1500	
36	3月26日（上午10:30）	温州会展中心	《牡丹亭·游园》	黄苗苗、胡曼曼	1500	
37	3月26日（下午12:30）	温州会展中心	《牡丹亭·游园》	黄苗苗、胡曼曼	1500	
38	3月26日（下午14:00）	温州会展中心	《牡丹亭·游园》	黄苗苗、胡曼曼	1500	
39	3月27日（晚上）	云岭乡中源村	《钗钏记》	黄苗苗、金海雷、梅傲立、南显娟、张胜建、刘汉光、李文义、孙永会	1100	改编：施小琴 导演：章世杰 作曲：夏炜焱
40	3月29日（上午）	永昆小剧场	《牡丹亭·游园·寻梦》	由腾腾、胡曼曼	100	
41	3月29日（下午）	永昆小剧场	《牡丹亭·游园·寻梦》	由腾腾、胡曼曼	100	
42	4月9日（下午）	上海大戏院 上海昆曲周	《钗钏记·相约·相骂》	由腾腾、金海雷	800	
43	4月16日（下午）	温州东南剧院	《劈山救母》《牡丹亭·拾画》《钗钏记·讨钗》《活捉》《小商河》	胡曼曼、钱皓辰、黄苗苗、金海雷、由腾腾、张胜建、王耀祖	600	
44	4月20日（晚上）	界坑文化礼堂	《钗钏记》	黄苗苗、金海雷、梅傲立、南显娟、张胜建、刘汉光、李文义、孙永会	100	改编：施小琴 导演：章世杰 作曲：夏炜焱
45	4月24日（下午）	上塘浦口文化礼堂	《张协状元》	林媚媚、由腾腾、李文义、张胜建、刘汉光、冯诚彦	950	编剧：张列 导演：谢平安、张铭荣 作曲：林天文、黄光利
46	4月25日（晚上）	上塘浦口文化礼堂	《折桂记》	黄苗苗、南显娟、孙永会、冯诚彦、李文义、钱皓辰、由腾腾、金海雷	960	编剧：施小琴 导演：谢平安 作曲：朱碧金
47	5月2日（上午）	永嘉县委党校	《牡丹亭·惊梦》	由腾腾、金海雷	200	
48	5月4日（晚上）	瓯北街道襟江社区	《折桂记》	黄苗苗、南显娟、孙永会、冯诚彦、李文义、钱皓辰、由腾腾、金海雷	1000	编剧：施小琴 导演：谢平安 作曲：朱碧金
49	5月5日（晚上）	瓯北街道襟江社区	《钗钏记》	黄苗苗、金海雷、梅傲立、南显娟、张胜建、刘汉光、李文义、孙永会	1000	改编：施小琴 导演：章世杰 作曲：夏炜焱
50	5月10日（晚上）	深圳香格里拉酒店	《牡丹亭·惊梦》	由腾腾、金海雷	600	
51	5月11日（上午）	深圳国际会展中心	《牡丹亭·惊梦》	由腾腾、金海雷	1500	
52	5月11日（下午）	深圳国际会展中心	《牡丹亭·惊梦》	由腾腾、金海雷	1800	

续表

序号	演出时间	地点、剧场	剧目	主要演员	观众人次	其他(编剧、导演、作曲等)
53	5月21日（上午）	温州市图书馆	《琵琶记·吃糠》	南显娟	500	
54	5月23日（晚上）	温州鹿城文化中心	《钏钏嫁妹》	刘汉光	600	
55	5月31日（晚上）	杭州胜利剧院	《牡丹亭·寻梦》	由腾腾	700	
56	6月2日（上午）	苍坡	《扈家庄》《说亲》	胡曼曼、黄苗苗、李文义	600	
57	6月2日（下午）	苍坡	《扈家庄》《说亲》	胡曼曼、黄苗苗、李文义	550	
58	6月4日（上午）	苍坡	《扈家庄》《亭会》	胡曼曼、金海雷	500	
59	6月4日（下午）	苍坡	《扈家庄》《亭会》	胡曼曼、金海雷	550	
60	6月20日（下午）	北京天桥艺术中心	《绣襦记·当巾》《牡丹亭·寻梦》《琵琶记·吃饭·吃糠》《折桂记·牲祭》	金海雷、李文义、由腾腾、胡曼曼、南显娟、张胜建、冯诚彦、刘文华、黄苗苗	700	
61	7月7日（下午）	浙江工贸职业学院（温州）	《牡丹亭·游园》	南显娟	400	
62	7月7日（晚上）	厦门嘉庚剧院	《牡丹亭》	由腾腾	1000	
63	7月9日（晚上）	福州大剧院	《牡丹亭》	由腾腾	1200	
64	7月11日（晚上）	福清市文化艺术中心	《牡丹亭》	由腾腾	1100	
65	7月18日（上午）	苍坡	《牡丹亭·游园》《双下山》	由腾腾、胡曼曼、黄苗苗、李文义	500	
66	7月18日（下午）	苍坡	《牡丹亭·游园》《双下山》	南显娟、胡曼曼、黄苗苗、李文义	520	
67	8月2日（下午）	永昆小剧场	《牡丹亭·游园》	由腾腾、胡曼曼	100	
68	8月4日（下午）	温州文苑剧场	《铁冠图·刺虎》《琵琶记·吃糠》《牡丹亭·惊梦》	孙永会、刘汉光、南显娟、张胜建、冯诚彦、由腾腾、金海雷	500	
69	8月5日（下午）	温州文苑剧场	《三岔口》《孽海记·下山》《荆钗记·见娘》	王耀祖、肖献志、李文义、杜晓伟、金海雷、冯诚彦	500	
70	8月5日（晚上）	温州文苑剧场	《芦花荡》《琵琶记·南浦》《白水滩》	刘小朝、梅傲立、南显娟、刘飞	600	
71	8月6日（上午）	苍坡	《牡丹亭·游园》《三岔口》	南显娟、胡曼曼、王耀祖、肖献志	500	
72	8月6日（下午）	苍坡	《牡丹亭·游园》《三岔口》	南显娟、胡曼曼、王耀祖、肖献志	500	
73	8月11日（晚上）	颐窑小镇	《三岔口》	王耀祖、肖献志	1000	
74	8月11日（晚上）	耕读小院	《牡丹亭·游园》	南显娟、胡曼曼	500	

续表

序号	演出时间	地点、剧场	剧目	主要演员	观众人次	其他(编剧、导演、作曲等)
75	9月23日（晚上）	杭州余杭临平剧院	《张协状元》	由腾腾、冯诚彦、李文义、张胜建、刘汉光、肖献志	750	编剧：张列 导演：谢平安、张铭荣 作曲：林天文、黄光利
76	9月29日（上午）	永昆小剧场	《占花魁·湖楼》	杜晓伟、李文义	100	
77	9月30日（上午）	永嘉县委党校	《牡丹亭·游园》	由腾腾、胡曼曼	200	
78	9月30日（晚上）	温州池上楼	《声声慢》	由腾腾	350	
79	10月10日（晚上）	永昆小剧场	《梦觉》	由腾腾、杜晓伟、肖献志	100	
80	10月11日（晚上）	温州大学瓯江学院	《牡丹亭·寻梦》	由腾腾	500	
81	10月14日（晚上）	昆山当代昆剧院剧场	《牡丹亭·写真》	由腾腾	1000	
82	10月20日（晚上）	金华市武义县壶山森林公园	《牡丹亭·游园》《绣襦记·当巾》《琵琶记·吃饭嘱托》	由腾腾、胡曼曼、金海雷、李文义、南显娟、张胜建、冯诚彦	2000	
83	10月26日（晚上）	温州大学育英礼堂	《单刀赴会》	张玲弟、刘汉光、冯诚彦	1300	
84	10月28日（下午）	温州池上楼	《水调歌头》	冯诚彦	500	
85	11月2日（晚上）	温州南戏博物馆	《牡丹亭·游园》《占花魁·湖楼》《水浒传·扈家庄》	由腾腾、胡曼曼、杜晓伟、李文义、胡曼曼	100	
86	11月8日（下午）	上海万和昊美艺术酒店	《牡丹亭·游园》	由腾腾、胡曼曼	800	
87	11月10日（晚）	瓯海区文化驿站肯恩站	《牡丹亭·游园》选段《皂罗袍》《声声慢》《上邪》	由腾腾	100	
88	11月14日（晚上）	永嘉县人民大会堂	《牡丹亭·游园》	由腾腾	1100	
89	11月30日（晚上）	温州帕尔曼酒店	《牡丹亭·游园》	由腾腾、胡曼曼	300	
90	12月3日（晚上）	朴念文化驿站	《牡丹亭·游园》选段《皂罗袍》《声声慢》《上邪》	由腾腾	200	
91	12月16日	苍南文化馆2号展厅	《牡丹亭·游园》选段《皂罗袍》《声声慢》《上邪》	由腾腾	300	
92	12月19日（下午）	中塘前三村文化礼堂	《琴挑》《湖楼》《藏舟》《问探》《杀金定情》	杜晓伟、李文义、由腾腾、金海雷、肖南志、王耀祖、孙永会、刘汉光、梅傲立、刘小朝、张胜建、刘飞	1500	
93	12月19日（晚上）	中塘前三村文化礼堂	《三岔口》《琵琶记》	王耀祖、肖献志、由腾腾、梅傲立、孙永会、张胜建、冯诚彦	1800	
94	12月31日（晚上）	温州南戏博物馆	《声声曼》《皂罗袍》	由腾腾	100	

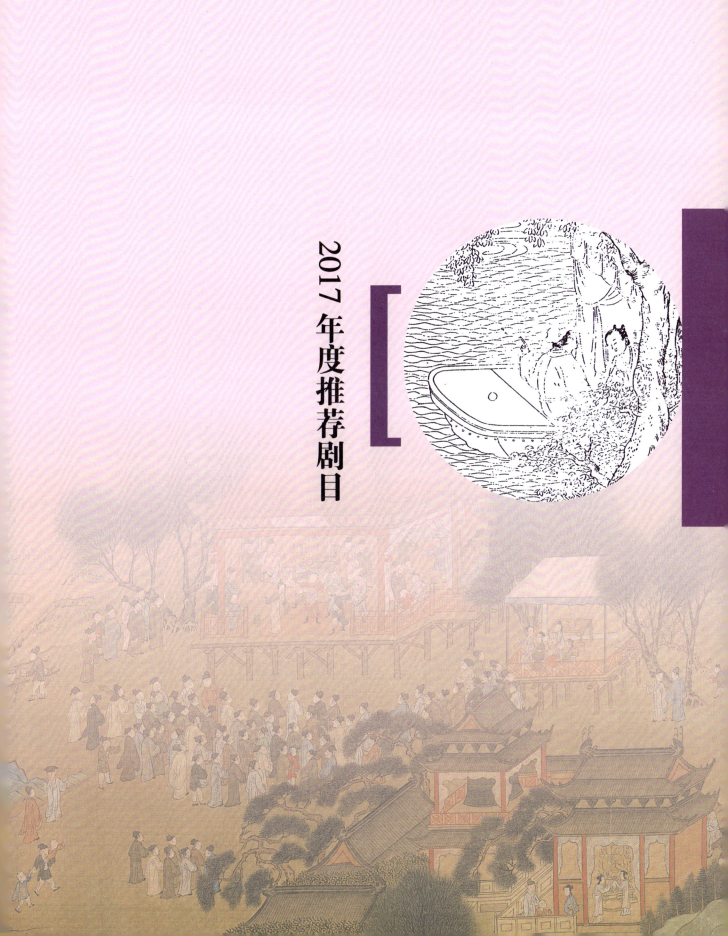

2017年度推荐剧目

北方昆曲剧院2017年度推荐剧目
《赵氏孤儿》
（根据元代纪君祥同名杂剧缩编）

编剧　　周长赋

人物　　程婴（外）　草泽医人，行走驸马府门
　　　　赵朔（冲末）　驸马
　　　　公主（旦）　公主
　　　　屠岸贾（净）　大将军
　　　　韩厥（正末）　将军
　　　　公孙杵臼（正末）　原中大夫，退归林下
　　　　程勃（正末）　程婴养子，实为赵朔之子，即赵氏孤儿
　　　　魏绛（外）　晋国上卿
　　　　使命（外）　卒子、家童等

楔　子

［幕内吟唱（诗）：
　　人无害虎心，
　　虎有伤人意。
［屠岸贾领卒子上。

屠岸贾　某乃晋国大将屠岸贾是也。俺主灵公在位，文武千员，其信任的只有一文一武：文者是赵盾，武者即某矣。俺本可一手遮天，为所欲为，朝野敢怒不敢言，唯有那赵盾，屡屡与我作对，坏我好事，俺能不除他而后快？近日终于加个不忠不孝、欺君罔上之罪，令主公大怒，主公已将赵盾及其三百口满门良贱，诛尽杀绝。连同赵盾之子赵朔——他乃当朝驸马，也一并赐死。只有那个公主，不好擅杀，可恼她还有孕在身，只怕公主添了个小厮儿，日久以后成人长大，他不是我的仇人？某须剪草除根，让萌芽不发。如今我已将公主囚在府中，这些时该分娩了。

卒　子　（上，报）报得元帅得知：公主囚在府中，添了个小厮儿，唤做"赵氏孤儿"哩。

屠岸贾　是真个唤做"赵氏孤儿"？等一月满足，杀这小厮也不为迟。令人传我的号令去，着下将军韩厥把住府门，不搜进去的，只搜出来的。若有盗出赵氏孤儿者，全家处斩，九族不留。一壁与我张挂榜文，遍告诸将，休得违误，自取其罪。

卒　子　理会的。

屠岸贾　（词）不争晋公主怀孕在身，产孤儿是我仇人；
　　　　待满月钢刀铡死，才称我削草除根！
［屠岸贾率卒子下。

第一折

［公主抱侲儿上。

公　主　（唱）【仙吕·赏花时】
　　　　可怜见报主的忠良一旦休，
　　　　只因那蠹国的奸臣权在手；
　　　　他平白地使机谋，
　　　　将我一家尽斩首，
　　　　直教这天暗阵云愁。
奸臣屠岸贾将俺赵家满门良贱，诛尽杀绝。记得驸马临亡之时，曾有遗言，说是若然添个女儿，更无话说，若然生下小厮儿呵，待他长立成人，与赵家雪冤报仇。俺今日所生一子，天啊！怎能将这孩儿送出这府门去，可也好也？最终

我想起来,目下再无亲人,只有俺家门下程婴,在家属上无他的名字,我已经盼咐程婴前来,到时我自有主意。

〔公主对俫儿哭泣。程婴背药箱上。

程　婴　自家程婴是也,原是个草泽医人,向在驸马府门下,蒙他十分优待,与常人不同。可奈屠岸贾贼臣将赵家满门良贱,诛尽杀绝。如今公主囚在府中,是我每日传茶送饭。那公主眼下虽然生得一个小厮,只怕出不得屠贼之手,也是枉然。(见科)公主呼唤程婴,可有何事?

公　主　俺赵家一门,好死得苦楚也!程婴,我如今添了个孩儿,你一向在俺赵家门下走动,也不曾歹看承你,你怎生将这个孩儿掩藏出去,久后成人长大,与他赵氏报仇。

程　婴　公主,屠岸贾贼臣闻知你产下赵氏孤儿,正严加防范,我怎么掩藏得他出去?

公　主　程婴啊!(唱)【幺篇】
　　　　(你若是)救我亲儿出禁囚,
　　　　(俺赵家)便是根芽得保留。
　　　　(可不道)危急托朋俦——
　　　　(跪科)程先生——
　　　　(可怜俺)赵家三百口,
　　　　指望(他)报冤仇!

程　婴　(扶)公主请起。假若是我掩藏出小舍人去,屠岸贾得知,问你要赵氏孤儿,你说道:我与了程婴也。俺一家儿便死了也罢,这小舍人休想是活的。

公　主　罢、罢、罢!我教你去得放心。
　　　　(唱)【幺篇】
　　　　(程婴你)意莫彷徨心莫忧,
　　　　(且怜我)水尽山穷草木秋。
　　　　(他一家)尽丧屠刀头,
　　　　父亲喝毒酒——
　　　　(拿起裙带)罢、罢、罢!
　　　　(为母也)随后葬荒丘!(作缢死科,下)

程　婴　谁想公主自缢死了也。我不敢久停久住,(打开这药箱,放入婴儿)我将小舍人放在里面,再将些生药遮住身子。天也!可怜见赵家三百余口,诛尽杀绝,止有一点点孩儿。我如今救得他出去,你便有福,我便成功;若是搜将出来呵,你便身亡,俺一家儿也都性命不保。

〔幕内吟唱(诗):
　　　　程婴心下自裁划,
　　　　赵家门户实堪哀;
　　　　只要你出得九重帅府连环寨,
　　　　便是脱却天罗地网灾。

〔程婴下。

第二折

〔韩厥领卒子上。

韩　厥　某下将军韩厥是也。佐于屠岸贾麾下,着某把守公主的府门,可是为何?只因公主生下一子,唤做"赵氏孤儿",恐怕有人递盗将去。小校,将公主府门把得严整者。嗨!屠岸贾,都似你这般残害忠良,几时可休也;损坏忠良,几时是了也可!

(唱)【仙吕·点绛唇】
　　　　列国纷纷,莫强于晋。
　　　　才安稳,
　　　　怎有这贼臣,
　　　　他则把忠孝的公卿损。

可怜那赵氏孤儿……

(唱)【油葫芦】
　　　　他待要剪草防芽绝祸根,
　　　　使着俺把府门。
　　　　俺也是了家为国旧时臣。
屠岸贾,你好狠也!
(唱)有一日怒了亡苍,恼了下民,
　　　　怎不怕沸腾腾万口争谈论,
　　　　天也显着个青脸儿不饶人。

令人,门首觑者,看有甚么人出府门来,报复某家知道。

卒　子　理会的。

〔程婴慌走上。

程　婴　我抱着这药箱,里面有赵氏孤儿。天也可怜,喜的是韩厥将军把住门,他须是我老相公抬举来的。若是撞得出去,我与小舍人性命都得活

韩　厥　小校,拿回那抱药箱儿的人来。你是甚么人?
程　婴　我是个草泽医人,姓程,是程婴。
韩　厥　你在哪里去来?
程　婴　我在公主府内煎汤下药来。
韩　厥　你下甚么药?
程　婴　下了个益母汤。
韩　厥　你这箱儿里面甚么物件?
程　婴　都是生药。
韩　厥　是甚么生药?
程　婴　都是桔梗、甘草、薄荷。
韩　厥　可有甚么夹带?
程　婴　并无夹带。
韩　厥　这等你去。
　　　　[程婴欲去。
韩　厥　(唤)程婴回来,这箱儿里面是甚么物件?
程　婴　都是生药。
韩　厥　可有甚么夹带?
程　婴　并无夹带。
韩　厥　你去!
　　　　[程婴又欲去——
韩　厥　(又唤)程婴回来。你其中必有暗昧。我着你去呵,似弩箭高弦;叫你回来呵,便似毡上拖毛。程婴,你则道我不认得你哩,你是赵盾家堂上宾。
程　婴　是,有道知恩报恩,将军也曾受到赵老相公抬举。
韩　厥　如今我已委身屠氏门下。你若藏着那麒麟种,必出不了这虎豹屯!(对卒子)小校靠后,唤你便来,不唤你休来。
卒　子　理会的。
韩　厥　(揭箱子看后)程婴,你道是桔梗、甘草、薄荷,我可搜出人参来也!
　　　　[程婴做慌,跪伏科。
韩　厥　(唱)【金盏儿】
　　　　　见孤儿额颅上汗津津,
　　　　　口角头乳食喷,
　　　　　骨碌碌睁一双小眼儿将咱认,
　　　　　悄促促箱儿里把声吞,
　　　　　紧绷绷难展足,
　　　　　窄狭狭怎翻身。
　　　　　他正是成人不自在,
　　　　　自在不成人。

程　婴　(词)告大人停嗔息怒,听小人从头分诉:想赵盾晋室贤臣,屠岸贾心生嫉妒。奈灵公听信谗言,任屠贼横行独步;赐驸马伏剑身亡,灭九族都无活路。将公主囚禁冷宫,哪里讨亲人照顾。遵遗嘱唤做"孤儿",子共母不能完聚;才分娩一命归阴,着程婴将他掩护。久以后长大成人,与赵家看守坟墓。肯分的遇着将军,满望你拔刀相助;若再剪了这点萌芽,可不断送他灭门绝户?
韩　厥　程婴,我若把这孤儿献将出去,可不是一身富贵?但我韩厥是一个顶天立地的男儿,怎肯做这般勾当!
　　　　(唱)【醉中天】
　　　　　可怜他三百口亲丁尽不存,
　　　　　着谁来雪这终天恨?
　　　　　那屠岸贾若见这孤儿呵,
　　　　(唱)怕不就连皮带筋,
　　　　　捻成斋粉。
　　　　　我可也没来由立这样没眼的功勋。
　　　　　程婴,你抱得这孤儿出去。若屠岸贾问呵,我自与你回话。
程　婴　索谢了将军。(抱箱儿走出,又回,跪)
韩　厥　程婴,我说放你去,难道要你?可快出去!
程　婴　索谢了将军。(欲走,又回,跪)
韩　厥　程婴,你怎生又回来?
　　　　(唱)【金盏儿】
　　　　　敢猜着我调假小为真,
　　　　　哪知道蕙叹惜芝焚;
　　　　　去不去我儿家将伊尽,
　　　　　可怎生到门前兜的又回身?
程　婴——
　　　　(唱)你既没包身胆,
　　　　　谁着你强做保孤人?
　　　　　可知道忠臣不怕死,
　　　　　怕死不忠臣。
程　婴　将军,我若出得这府门去,你报与屠岸贾知道,别差将军赶来拿住我程婴,这个孤儿万无活理。罢!罢!罢!将军,你拿将程婴去,请功受赏;我与赵氏孤儿,情愿一处身亡便了!
韩　厥　程婴,你好去得不放心也!
　　　　(唱)【赚煞尾】
　　　　　宁可在我身儿上讨明白,
　　　　　怎肯向贼子行挨推问!

猛拼着撞阶基图个自尽,
便留不得香名万古闻,
也好伴赵家共做忠魂。
你、你、你要殷勤,
照觑晨昏,
他须是赵氏门中一命根。
直等待他年长进,
才说与从前话本,
是必教报仇人,
休忘了我这大恩人。(自刎下)

程　婴　呀！韩将军自刎了也！则怕军校得知,报与屠岸贾知道,怎生是好？我抱着孤儿须索逃命去来。
　　〔幕内吟唱(诗):
　　　　韩将军果是忠良,
　　　　为孤儿自刎身亡;
　　　　我如今放心前去,
　　　　太平庄再做商量。
　　〔程婴下。

第三折

　　〔屠岸贾领卒子上。
屠岸贾　不关心,关心者乱。我差下将军韩厥把住府门,还怕那赵氏孤儿会飞上天去？怎么这早晚还不见送到孤儿？
卒　子　(上,报)报元帅,祸事到了也！
屠岸贾　祸从何来？
卒　子　公主在府中将裙带自缢而死。把府门的韩厥将军也自刎身亡了也。
屠岸贾　韩厥为何自刎了？这……这必然走了赵氏孤儿,怎生是好？……有了,我如今不免诈传灵公的命,除尽国内婴儿,其中必然有赵氏孤儿,可不除我这腹心之患？令人,与我张挂榜文,着普国内但是半岁之下、一月之上新添的小厮,都拘摄到府中来,见一个剁三剑,违者全家处斩,九族不留！
卒　子　理会的。
屠岸贾　(诗)我拘刷尽晋国婴孩,料孤儿没处藏埋;一任他金枝玉叶,难逃我剑下之灾。
　　〔屠岸贾率卒子下,公孙杵臼领家童上。
公孙杵臼　老夫公孙杵臼是也,在晋灵公位下为中大夫之职。只因年纪高大,见屠岸贾专权,老夫掌不得王事,罢职归农,苫庄三顷地,扶手一张锄,住在这吕吕太平庄上。往常我夜眠斗帐听寒角,如今斜倚柴门数雁行,倒大来悠哉也可！
　　〔公孙杵臼转身弄着花草。程婴上。
程　婴　程婴,你好慌也！小舍人,你好险也！屠岸贾,你好狠也！我程婴虽然担着个死,撞出城来,闻得那屠岸贾见说走了赵氏孤儿,要将晋国内半岁之下一月之上小孩儿每,都拘摄到元帅府里。不问是孤儿不是孤儿,他一个个亲手剁作三段。我将的这小舍人送到哪厢去？我想起太平庄上公孙杵臼,他与赵盾是一殿之臣,最相交厚。他如今罢职归农。那老宰辅是个忠直的人,那里堪可掩藏。我如今来到庄上,就在这芭棚下放下这药箱。(放药箱)小舍人,你且权时歇息咱,我见了公孙杵臼便来看你。家童报复去,道有程婴求见。
家　童　(报)有程婴在于门首。
公孙杵臼　道有请。
家　童　请进。
公孙杵臼　程婴,你来有何事？
程　婴　在下见老宰辅在这太平庄上,特来相访。
　　(唱)【南吕·一枝花】
　　　　兀的不屈沉你大丈夫,
　　　　损坏了真梁栋。
　　　　被那些腌臜屠狗辈,
　　　　欺负你慷慨钓鳌翁。
　　　　正遇着不道的灵公,
　　　　偏贼子加恩宠,
　　　　着贤人受困穷。
　　　　若不是急流中将脚步抽回,
　　　　险些儿闹市里把头皮断送。
公孙杵臼　自从我罢官之后,众宰辅每好么？
程　婴　嗨！这不比老宰辅为官时节,如今屠岸贾专权,较往常都不同了也。

（唱）【梁州第七】

　　他、他、他，在元帅府扬威也那耀勇；
　　你、你、你，在太平庄罢职归农，
　　再不见你死我活两争锋。
　　他如今官高一品，位极三公；
　　身生恶疽，心上流脓。
　　见千夫指有眼如蒙，
　　听百姓骂有耳如聋。
　　他、他、他，只将那会谄谀的着列鼎重裀，
　　害忠良的便加官请俸，
　　耗国家的都叙爵论功。
　　他、他、他，只贪着目前受用，
　　全不省爬得高来可也跌得来肿，
　　怎如你守田园学耕种？
　　早跳出伤人饿虎丛，
　　倒大来从容。

公孙杵曰　说从容哪得从容？贼臣当道，晋国不宁，能不令老夫忧心？

程　婴　果然老宰辅身居山野，不忘忧国。唉！

（唱）【隔尾】

　　你道是古来多被奸臣弄，
　　便是圣世何尝没四凶，
　　谁似这万人恨千人嫌一人重。
　　他不廉不公，
　　不孝不忠，
　　单只要把赵盾全家杀得个绝了种。

公孙杵曰　听说赵家满门良贱三百余口，被诛尽杀绝，便是驸马也被赐毒酒自尽，公主也将裙带自缢而死了。

程　婴　所幸得皇天有眼，赵氏还未绝种哩！

公孙杵曰　还有甚么种在哪里？

程　婴　那前项的事，老宰辅都已知道，不必说了。近日公主囚禁府中，生下一子，唤做"孤儿"。这不是赵家的是哪家的种？但恐屠岸贾得知，又要杀坏。

公孙杵曰　如今这孤儿却在哪里？不知可有人救得出来么？

程　婴　老宰辅既有这点见怜之意，在下敢不实说？公主临亡时，将这孤儿交付与了程婴，着好生照觑他，待到成人长大，与父母报仇雪恨。我程婴抱得这孤儿出门，被韩厥将军要拿的去报与屠岸贾。是程婴数说了一场，那韩厥将军放我出了府门，自刎而亡。如今将的这孤儿无处掩藏，我特来投奔老宰辅。我想宰辅与赵盾原是一殿之臣，必然交厚，怎生可怜见救这个孤儿咱！

公孙杵曰　那孤儿今在何处？

程　婴　现在芭棚下哩！

公孙杵曰　休惊吓着孤儿，你快抱的来。

程　婴　（取箱开看后）谢天地，小舍人还睡着哩。

（唱）【牧羊关】

　　这孩儿未生时绝了亲戚，
　　怀着时灭了祖宗，
　　便长成人也则是少吉多凶。
　　他父亲饮毒在云阳，
　　他娘呵曾困禁中。
　　哪里是血腥的白衣相，
　　则是个无恩念的黑头虫。

公孙杵曰　（从程婴手里接过婴儿）可赵氏一家，还全靠着这小舍人，要他报仇哩。

程　婴　（唱）你道他是个报父母的真男子；
　　我道来，则是个妨爷娘的小业种。

公孙杵曰　这话怎说？

程　婴　老宰辅不知，那屠岸贾为走了赵氏孤儿，晋国内小的都拘刷将来，要伤害性命。老宰辅，我如今将赵氏孤儿偷藏在老宰辅跟前，一者报赵驸马平日优待之恩，二者要救普国小儿之命。念程婴年近四旬有五，所生一子，未经满月。待假装做赵氏孤儿，等老宰辅告首与屠岸贾去，只说程婴藏着孤儿，把俺父子二人一处身死；老宰辅慢慢地抬举得孤儿成人长大，与他父母报仇，可不好也？

公孙杵曰　把这孤儿与你亲儿对换，让我抬举孤儿？程婴，你如今多大年纪了？

程　婴　在下四十五岁了。

公孙杵曰　这小的算着二十年呵，方报得父母仇恨。你再着二十年，也只是六十五岁；我再着二十年呵，可不九十岁了？其时存亡未知，怎么还与赵家报得仇？

程　婴　我也担心，但事出无奈。

公孙杵曰　程婴，你肯舍得你孩儿，倒可交付与我，你自首告屠岸贾处，说道太平庄上公孙杵白藏着赵氏孤儿。那屠岸贾领兵校来拿住，我和你亲儿一处而死。你将得赵氏孤儿抬举成人，与他父母报仇，方才是个长策。

程　婴　老宰辅，是则是，怎么难为得你老宰辅？你则

将我的孩儿假装做赵氏孤儿,与屠岸贾去,等俺父子二人一处而死吧。

公孙杵白　不不不,你一介草泽医人,尚甘舍骨肉赢取大义;老夫曾立庙堂,岂能避凶趋福?我一言已定,再不必多疑了。

程　婴　是啊!(唱)【红芍药】
　　　　须二十年报仇的主人公,
　　　　恁时节才称心胸。
　　　　是怕他迟疾死后一场空。

公孙杵白　你看,我这精神已往日难同啊!

程　婴　(唱)他精神比往日难同,
　　　　闪下这小孩童怎见功?
　　　　他急切里老不的形容,
　　　　却敢替赵家出力做先锋。
　　　　却怕说道挨不彻暮鼓晨钟。

公孙杵白　程婴,你只依着我便了。

程　婴　老宰辅,你好好的在家,我程婴不识进退,平白地将着这愁布袋连累你老宰辅,以此放心不下。

公孙杵白　程婴,你说哪里话?我,是七十岁的人,死是常事,也不争这早晚。倒是你甘舍亲儿,能不令人既敬佩又心伤?

程　婴　我……我能不心伤!
　　　　(唱)【菩萨梁州】
　　　　何止万箭穿胸,
　　　　肠断般痛……

公孙杵白　只是这前有公主和韩将军以死相托,今有一国婴儿等待相救。

程　婴　唉!(唱)只当做场短梦。
　　　　猛回头早老尽英雄,
　　　　有恩不报怎相逢,
　　　　见义不为非为勇。

公孙杵白　你我既应承了,休要失信。

程　婴　(唱)言而无信言何用。

公孙杵白　你我若存得赵氏孤儿,当名标青史,万古留芳。

程　婴　(唱)也不索把咱来厮陪奉,
　　　　大丈夫丹心报国终;
　　　　不分那幼柏老松。

公孙杵白　说的是。

程　婴　老宰辅,还有一件。若是屠岸贾拿住老宰辅,你怎熬得这三推六问,少不得指攀我程婴下来。俺父子两个死是分内,只可惜赵氏孤儿终归一死,可不把你老宰辅干连累了也。

公孙杵白　程婴,你也说的是。

程　婴　我想那屠岸贾与赵驸马呵,
　　　　(唱)【三煞】
　　　　这两家做下敌头重。
　　　　但要访得孤儿有影踪,
　　　　必然把太平庄上兵围拥,
　　　　铁桶般密不通风。

公孙杵白　是啊,那屠岸贾拿住了我,高声喝道:老匹夫,岂不见三日前出下榜文,偏是你藏下赵氏孤儿,与俺作对,请波请波!

程　婴　是啊!
　　　　(唱)则说老匹夫请先入瓮,
　　　　也须知榜揭处天都动;
　　　　偏你这罢职归田一老农,
　　　　公然敢剔蝎撩蜂。
　　　　【二煞】他把绷扒吊拷般般用,
　　　　情节根由细究穷;
　　　　那其间枯皮朽骨难禁痛,
　　　　少不得从实攀供,
　　　　可知道你个公孙怕恐。

公孙杵白　(大笑后)程婴,你放心者,老夫岂是这般人。

程　婴　那好!(唱)【煞尾】
　　　　凭着赵家枝叶千年永,
　　　　晋国山河百二雄。
　　　　显耀英材统军众,
　　　　威压诸邦尽伏拱;
　　　　遍拜公卿诉苦衷。
　　　　祸难当初起下宫,
　　　　可怜三百口亲丁饮剑锋;
　　　　刚留得孤苦伶仃一小童,
　　　　巴到今朝袭父封。
　　　　提起冤仇泪如涌,
　　　　要请甚旗牌下九重,
　　　　早拿出奸臣帅府中,
　　　　断首分骸祭祖宗,
　　　　九族全诛不宽纵,
　　　　恁时节才不负你冒死存孤报主公,
　　　　便是我也甘心儿葬近要离路旁冢。

公孙杵白　程婴,你则放心前去,抬举得这孤儿成人长大,与他父母报仇雪恨。

程　婴　老宰辅——
　　　　咱从来一诺似千金重,

　　　　　你和我走上刀山与剑峰，
　　　　　断不做有始无终！
公孙杵臼　事势急了，你依旧将这孤儿抱回家去，换你
　　　　　的亲儿送到这太平庄上来。（下）
　　　　［程婴目送公孙杵臼去后，幕内吟唱（诗）：

　　　　　忍将自己亲生子，
　　　　　偷换他家赵氏孤；
　　　　　联手安良义分应该得，
　　　　　不得不遗累公孙老大夫。
　　　　［程婴一叹下。

第四折

　　　　［屠岸贾领卒子上。
屠岸贾　兀的不走了赵氏孤儿也！某已曾张挂榜文，发
　　　　下严令，今日果然有人来报，有了赵氏孤儿。
　　　　令人，快快命他进见。
卒　子　（呼）准首报人进见！
　　　　［程婴上。
程　婴　昨日将我的孩儿送与公孙杵臼去了；我今日到
　　　　屠岸贾跟前首告去来。（做见科）
屠岸贾　兀那厮，你是何人？
程　婴　小人是个草泽医士程婴。
屠岸贾　赵氏孤儿今在何处？
程婴云　在吕吕太平庄上，公孙杵臼家藏着哩。
屠岸贾　你怎生知道来？
程　婴　小人与公孙杵臼曾有一面之交，我去探望他，
　　　　谁想卧房中锦襕绣褥上，躺着一个小孩儿。我
　　　　想公孙杵臼年纪七十，从来没儿没女，这个是
　　　　哪里来的？我说道："这小的莫非是赵氏孤儿
　　　　么？"只见他顿时变色，不能答应。以此知孤儿
　　　　在公孙杵臼家里。
屠岸贾　咄！你这匹夫，你怎瞒得过我！你和公孙杵臼
　　　　往日无仇，近日无冤，你因何告他藏着赵氏孤
　　　　儿？你敢是知情么！说得是，万事全休；说得
　　　　不是，令人，磨得剑快，先杀了这个匹夫者。
程　婴　告元帅暂息雷霆之怒，略罢虎狼之威，听小人
　　　　诉说一遍咱。我小人与公孙杵臼原无仇隙，只
　　　　因元帅传下榜文，要将晋国内小儿拘刷到帅
　　　　府，尽行杀坏。我一来为救晋国内小儿之命；
　　　　二来小人四旬有五，近生一子，尚未满月。元
　　　　帅军令，不敢不献出来，可不小人也绝后了？
　　　　我想有了赵氏孤儿，便不损坏一国生灵，连小
　　　　人的孩儿也得无事，所以出首。（诗云）告大人
　　　　暂停喷怒，这便是首告缘故；虽然救晋国生灵，
　　　　其实怕程家绝户。

屠岸贾　（笑）哦！是了。公孙杵臼原与赵盾一殿之臣，
　　　　可知有这事来。令人，则今日点就本部下人
　　　　马，同程婴到太平庄上，拿公孙杵臼走一遭去。
卒　子　理会的。
　　　　［众同下。公孙杵臼上。
公孙杵臼　唉！（唱）【双调新水令】
　　　　　我则见荡征尘飞过小溪桥，
　　　　　多管是损忠良贼徒来到。
　　　　　齐臻臻摆着士卒，
　　　　　明晃晃列着枪刀。
　　　　　眼见得我死在今朝，
　　　　　更避甚痛笞掠。
　　　　［屠岸贾同程婴领卒子上。
屠岸贾　令人，与我围了太平庄者。
卒　子　理会的。
屠岸贾　程婴，哪里是公孙杵臼宅院？
程　婴　则这个便是。
屠岸贾　拿过那老匹夫来。公孙杵臼，你知罪么？
公孙杵臼　我不知罪。
屠岸贾　我知你个老匹夫和赵盾是一殿之臣。你怎敢
　　　　掩藏着赵氏孤儿！
公孙杵臼　老元帅，我有熊心豹胆？怎敢掩藏着赵氏
　　　　孤儿！
屠岸贾　不打不招。令人，与我拣大棒子着实打者。
　　　　［卒子做打科。
公孙杵臼　（唱）【驻马听】
　　　　　想着我罢职辞朝，
　　　　　曾与赵盾名为刎颈交。
　　　　这事是谁见来？
屠岸贾　观有程婴首告着你哩。
公孙杵臼　（唱）是哪个埋情出告，
　　　　　原来这程婴舌是斩身刀。
　　　　你杀了赵家满门良贱三百余口，则剩下这孩

儿,你又要伤他性命。
　　　　（唱）你正是狂风偏纵扑天雕,
　　　　　　　严霜故打枯根草。
　　　　　　　不争把孤儿又杀坏了。
　　　　　　　可着他三百口冤仇甚人来报。
屠岸贾　老匹夫,你把孤儿藏在哪里？快招出来,免受刑法。
公孙杵臼　我有甚么孤儿藏在哪里？谁见来？
屠岸贾　你不招？令人,与我采下去,着实打者。
　　　　［卒子做打科。
屠岸贾　这老匹夫赖肉顽皮不肯招承,可恼,可恼。程婴,这原是你出首的,就着你替我行杖者。
程　婴　元帅,小人是个草泽医士,撮药尚然腕弱,怎生行得杖？
屠岸贾　程婴,你不行杖,敢怕指攀出你么？
程婴云　元帅,小人行杖便了。（挑杖子）
屠岸贾　程婴,我见你把棍子拣了又拣,只拣着那细棍子,敢怕打得他疼了,要指攀下你来？
程　婴　我就拿大棍子打者。
屠岸贾　住者。你头里只拣着那细棍子打,如今你却拿起大棍子来,三两下打死了呵,你就做得个死无招对。
程　婴　着我拿细棍子又不是,拿大棍子又不是,好着我两下做人难也。
屠岸贾　程婴,你只拿着那中等棍子。公孙杵臼老匹夫,你可知道行杖的就是程婴么？
程　婴　（行杖科）快招了者！（三科罢）
公孙杵臼　哎哟！打了这一日,不似这几棍子打得我疼,是谁打我来？
屠岸贾　是程婴打你来？
公孙杵臼　程婴,你划的打我那？
程　婴　元帅,打得这老头儿兀的不胡说哩。
公孙杵臼　（唱）【雁儿落】
　　　　　　　是哪一个实丕丕将着粗棍敲？
　　　　　　　打得来痛杀杀精皮掉。
　　　　　　　我和你狠程婴有甚的仇？
　　　　　　　却教我老公孙受这般虐。
程　婴　快招了者。
公孙杵臼　我招,我招。
　　　　（唱）【得胜令】
　　　　　　　打得我无缝可能逃,
　　　　　　　有口屈成招。
　　　　　　　莫不是那孤儿他知道,

　　　　　　　故意的把咱家指定了。
　　　　［程婴做慌科。
公孙杵臼　（唱）我委实的难熬,
　　　　　　　尚儿自强着牙根儿闹；
　　　　　　　暗地更偷瞧,
　　　　　　　只见他早吓的腿脡儿摇。
程　婴　你快招吧,省得打杀你。
公孙杵臼　有、有、有！
　　　　（唱）【水仙子】
　　　　　　　俺二人商议要救这小儿曹。
屠岸贾　可知道指攀下来也。你说二人,一个是你了,那一个是谁？你实说将出来,我饶你的性命。
公孙杵臼　你要我说那一个,我说,我说。
　　　　（唱）哎！一句话来到我舌尖上却咽了。
屠岸贾　程婴。这桩事敢有么？
程　婴　兀那老头儿,你休妄指平人。
公孙杵臼　程婴,你慌怎么？
　　　　（唱）我怎生把你程婴道,
　　　　　　　似这般有上梢无下梢。
屠岸贾　你头里说两个,你怎生这一会儿可说无了？
公孙杵臼　（唱）只被你打得来不知一个颠倒。
屠岸贾　你还不说,我就打死你个老匹夫。
公孙杵臼　（唱）遮莫便打得我皮开绽,肉尽销,
　　　　　　　休想我有半个字儿攀着。
　　　　［卒子抱俫儿上。程婴惊。
卒　子　元帅爷贺喜,土洞中搜出个赵氏孤儿来了也。
屠岸贾　（笑）将那小的拿近前来,我亲自下手,剁做三段。兀那老匹夫,你道无有赵氏孤儿,这个是谁？
公孙杵臼　（唱）【川拨棹】
　　　　　　　你当日似凶獒,
　　　　　　　把忠臣来扑咬。
　　　　　　　逼得人走死荒郊,
　　　　　　　刎死钢刀,
　　　　　　　缢死裙腰,
　　　　　　　将三百口全家老小尽行诛剿。
　　　　　　　并没那半个儿剩落,
　　　　　　　还不厌你心苗。
屠岸贾　我见了这孤儿,就不由我不恼也。我拔出这剑来——
程　婴　（大惊,脱口）元帅！
屠岸贾　你？
公孙杵臼　（也惊,言带双关）程婴你刚刚还打我逼我,

如今倒害怕不成？
程　婴　我……我说你该死！
屠岸贾　（杀傈儿）一剑，两剑，三剑。

　　［程婴几乎晕倒，强撑着，浑身颤抖。

屠岸贾　好，把这一个小业种剁了三剑，兀的不称了我平生所愿也。

公孙杵臼　（唱）【梅花酒】

　　　呀！见孩儿卧血泊。
　　　那一个强吞哀号，
　　　这一个怨怨焦焦，
　　　连我也战战摇摇。
　　　直恁般歹做作，
　　　只除是没天道。
　　　呀！想孩儿离褥草，
　　　到今日恰十朝，
　　　刀下处怎耽饶，
　　　空生长枉劬劳，
　　　还说甚要防老。

　　（唱）【收江南】

　　　呀！兀的不是家富小儿骄。

　　［程婴剧痛难忍，又极力掩饰。

公孙杵臼　（唱）见程婴心似热油浇，
　　　泪珠儿不敢对人抛，
　　　背地里揾了。
　　　没来由割舍的亲生骨肉吃三刀。
　　　屠岸贾那贼，你试觑者。上有天哩，怎肯饶过得你，你死打甚么不紧！我撞阶基，觅个死处。
　　　（撞阶基，与程婴交换着眼神）

　　（唱）【鸳鸯煞】

　　　我嘱咐你个后死的程婴，
　　　休别了横亡的赵朔。
　　　畅道是光阴过去得疾，
　　　冤仇报复得早。
　　　将那厮万剐千刀，
　　　切莫要轻轻的素放了！（死下）

卒　子　（报）公孙杵臼撞阶基身死了也。
屠岸贾　（笑）那老匹夫既然撞死，可也罢了。程婴，你因何颤抖不止？
程　婴　……
屠岸贾　程婴因何颤抖不止？
程　婴　（一醒）小人在想，原与赵氏无仇。
屠岸贾　何须多虑，其实你该高兴才对，这一桩事多亏了你。
程　婴　元帅，小人一来救晋国内众生；二来小人跟前也有个孩儿，未曾满月。若不搜得那赵氏孤儿出来，我这孩儿也无活的人也。
屠岸贾　程婴，你是我心腹之人，不如只在我家中做个门客，抬举你那孩儿成人长大。在你跟前习文，送在我跟前演武。我也年近五旬，尚无子嗣，就将你的孩儿与我做个义儿。我偌大年纪了，后来我的官位，也等你的孩儿讨个应袭，你意下如何？
程　婴　多谢元帅抬举。
屠岸贾　嘿嘿！

　　［幕内吟唱（诗）：
　　　则为朝纲中独显赵盾，
　　　不由我心中生忿；
　　　如今削除了这点萌芽，
　　　方才是永无后衅。

　　［两人同下。

第五折

　　［魏绛领使命上。

魏　绛　小官乃晋国上卿魏绛是也。方今灵公已逝，悼公登位。有屠岸贾专权，将赵盾满门良贱尽皆杀绝。谁想赵朔门下有个程婴，不但掩藏了赵氏孤儿，还让晋国婴儿躲过劫难。今经二十年光景，孤儿改名程勃。今他奏知主公，要擒拿屠岸贾，雪父之仇。奉主公的命，道屠岸贾兵权太重，诚恐一时激变，着程勃暗暗的自行捉获。仍将他阖门良贱，龆龀不留；成功之后，另加封赏。（诗云）忠臣受屠戮，沉冤二十年；今朝取奸贼，方知冤报冤。（下）

　　［程勃骤马仗剑上。

程　勃　某，程勃，二十年来，一直在爹爹跟前习文，在屠岸贾跟前习武，那屠氏也视我为子，两人都对我十分疼爱。谁料昨日爹爹给我一幅手卷，（掏出手卷）这上面画着我一家被害情状，我如

梦初醒,原来那屠岸贾是杀我一家仇人,是祸国殃民奸贼。

(诗)叹我堂堂七尺躯,
　　学成文武待如何;
　　可怜祖父归何处,
　　满门良贱尽遭诛。
　　冷宫慈母悬梁缢,
　　法场亲父引刀殂;
　　冤恨至今犹未报,
　　枉做人间大丈夫!

(唱)【正宫·端正好】
　　也不索列兵卒,排军将,
　　动着些阔剑长枪;
　　我今日报仇舍命诛奸党,
　　总是他命尽也合身丧。

【滚绣球】只在这闹街坊,
　　弄一场。
　　我和他绝无轻放,
　　恰便似虎扑绵羊。
　　我可也不索慌,
　　不索忙,
　　早把手脚儿十分打当,
　　看那厮怎做堤防。
　　我将这二十年积下冤仇报,
　　三百口亡来性命偿,
　　我便死也何妨。

我只在这闹市中等候着,那老贼敢待来也。

[屠岸贾领卒子上。

屠岸贾　某,屠岸贾。自从杀了赵氏孤儿,可早二十年光景也。有程婴的孩儿,因为过继与我,唤做屠成。教得他十八般武艺,无有不拈,无有不会。这孩儿弓马倒强似我,就着我这孩儿的威力,早晚定计,弑了主公,夺了晋国,可将我的官位都与孩儿做了,方是平生愿足。今日在元帅府回还私宅中去。令人,摆开头踏,慢慢地行者。

程　勃　兀的不是那老贼来了也。

[双方相遇。

屠岸贾　屠成,你来做甚么?
程　勃　先看这幅手卷。
屠岸贾　手卷?(接卷)
程　勃　兀那老贼,我不是屠成,则我是赵氏孤儿。二十年前你将俺三百口满门良贱,诛尽杀绝。我今日擒拿你个老匹夫,报俺家的冤仇也。

屠岸贾　(惊)谁画来手卷?
程　勃　是程爹爹画来。
屠岸贾　坏、坏、坏,这孩子手脚来得,不中,我只是走得干净。(扔卷欲去)
程　勃　(拦)你这贼,走哪里去?
(唱)【笑和尚】
　　我、我、我尽威风八面扬,
　　你、你、你怎挣坐怎拦挡?(拾起手卷)
　　早、早、早吓得他魂飘荡,
　　休、休、休再口强。
　　是、是、是不商量,
　　来、来、来可匹塔的提离了鞍鞯上。

[卒子早散去,程勃拿住屠岸贾,绑科,程婴急上。

程　婴　谢天谢地,小主人拿住屠岸贾了也。
程　勃　令人,将这匹夫执缚定了,父亲,俺和你同见宰辅去来。(欲下)

[魏绛同使命带卒子上。

程　勃　老宰辅,可怜俺家三百口沉冤。
程　婴　今日拿住了屠岸贾也。
魏　绛　兀那屠岸贾,你这损害忠良的奸贼,今被程勃拿来,有何理说?
屠岸贾　我成则为王,败则为虏。事已至此,唯求早死而已。
程　勃　老宰辅与程勃做主咱!
魏　绛　屠岸贾,你今日要早死,我偏要你慢死。
程　勃　是啊!(唱)【脱布衫】
　　将那厮钉上木驴推上云阳,
　　休便要断首开膛;
　　直剁得他做一锅儿肉酱,
　　也消不得俺满怀惆怅。

[卒子押屠岸贾下。程婴突然痛哭不止。

魏　绛　程婴你为何痛哭?
程　勃　爹爹为何痛哭?
程　婴　小主人深仇已报,此时此景,能不令我想起可怜的亲儿,想起伤心死去的老妻!
魏　绛　是啊,为保赵氏孤儿,二十年来,程先生掩泪吞声——
程　婴　如今我终于可以大哭。(又放声大哭)
程　勃　爹爹啊!
(唱)【小梁州】
　　谁肯舍了亲儿把别姓藏?

似你这恩德难忘。
且待选个风和日子不寻常,
儿带你松冈上,
拜荒冢,焚高香。

程　婴　劳小主人这等费心,你今日报了冤仇,也该复了本姓。

程　勃　即便复了本姓,你仍是我的父亲!

(唱)【幺篇】
你则那多年乳哺曾无旷,
可不胜怀担十月时光;
幸今朝出万死身无恙,
便日夕里全心供养,
也报不得你养爷娘!

［程勃垂泪朝程婴跪拜。下雨。

余　韵

魏　绛　程婴、程勃,你两上望阙跪者,听主公的命。
(词)则为屠岸贾损害忠良,
百般地扰乱朝纲;
将赵盾满门良贱,
都一朝无罪遭殃。
那其间颇多仗义,
岂真谓天道微茫;
幸孤儿能偿积怨,
把奸臣身首分张。
可复姓赐名赵武,
袭父祖列爵卿行。
韩厥后仍为上将,
老公孙为立碑坊;
给程婴田庄十顷,
忠义士概与褒扬!

［程婴、程勃谢恩科。大雨倾盆。

程　婴　(唱)【黄钟尾】
泪纷飞化雨倾盆降,
看奸贼全家尽灭亡;
赐孤儿改名望,

袭父祖拜卿相;
忠义士各褒奖,
是军官还职掌,
是穷民与收养;
已死丧给封葬,
现生存受爵赏。
这恩临似天广,
(怎奈)俺(原本)只望妖氛荡;
到如今大义张,
于无人(处且自)珠泪向——

［程婴背过身,挥泪独自向前走去。

众　　(同)程先生……

［幕内吟唱:
那一个史册上标名,
留与后人讲!

(剧　终)

2017年9月10初稿
2017年10月28日改
2017年12月12又改

《赵氏孤儿》曲谱

一折2 公主的【仙吕·赏花时】

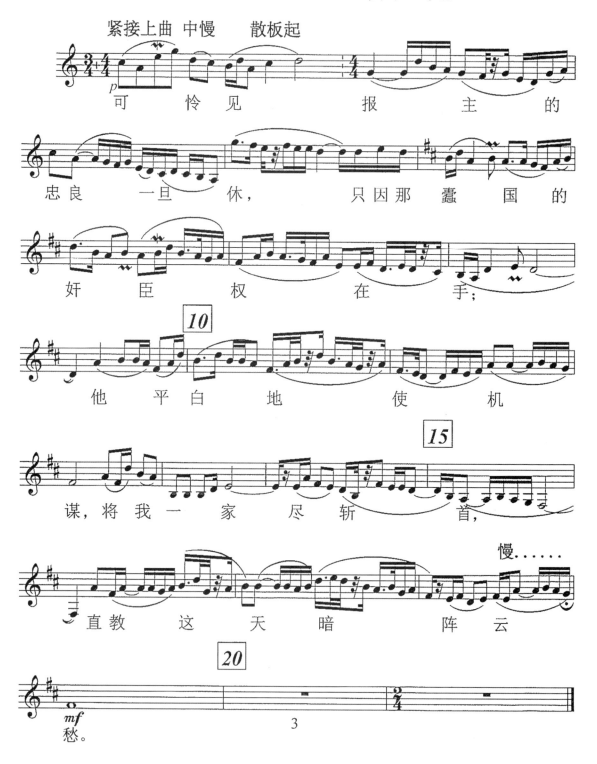

二折1 韩厥的【点绛唇】和【油葫芦】

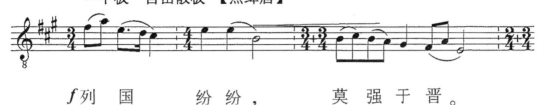

f 列国 纷纷， 莫强于晋。

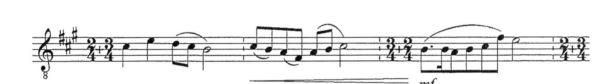

才安稳， 怎有这 贼 臣，

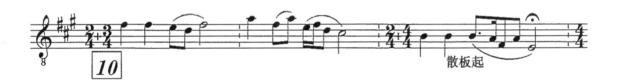

他则把 忠孝的 公卿损

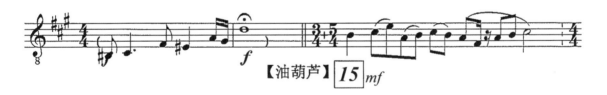

白：可怜那赵氏孤儿…… 他待要剪草

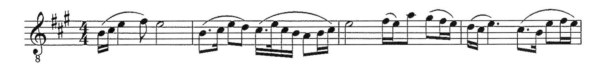

防芽绝祸 根，使着俺把府

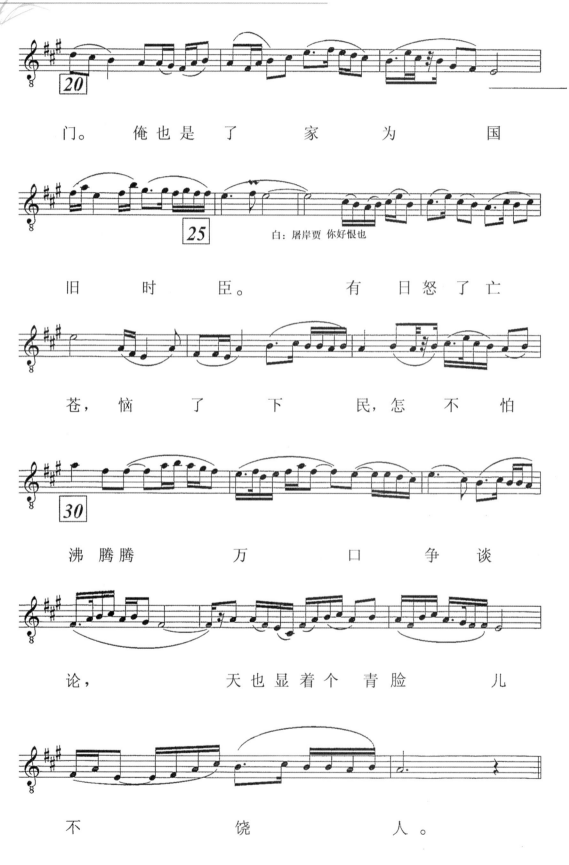

四折2 公孙杵臼的【新水令】

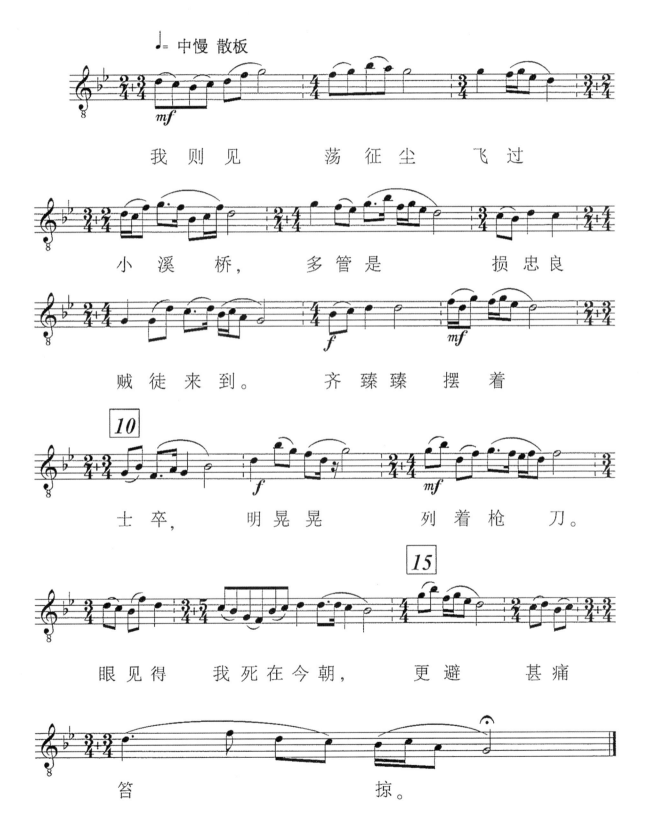

余韵2 程婴【黄钟尾】及合唱

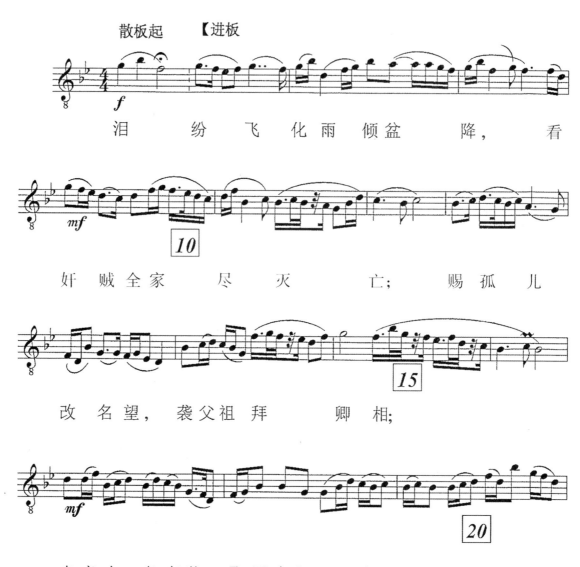

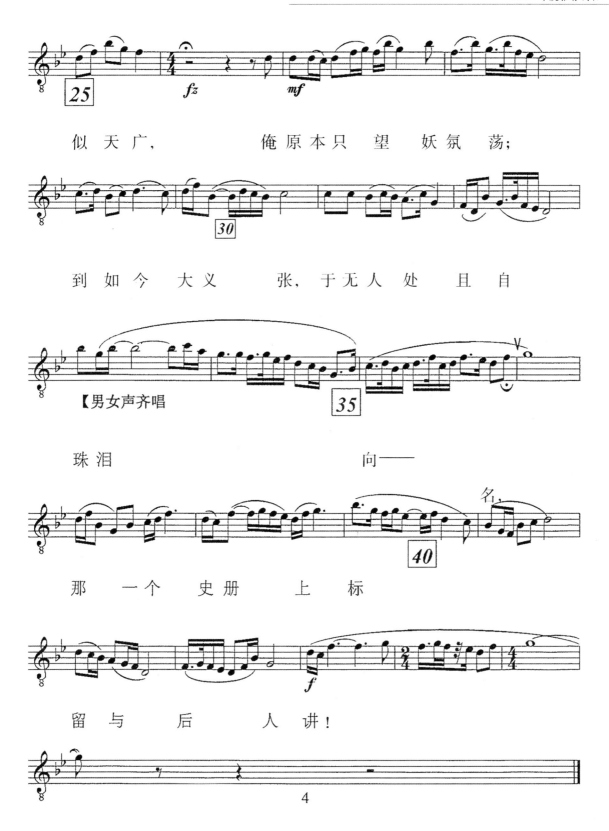

北方昆曲剧院建组《赵氏孤儿》 袁国良、顾卫英主演

12月1日,由北方昆曲剧院优秀青年演员袁国良、顾卫英领衔主演的昆剧《赵氏孤儿》建组会在北京召开。

昆剧《赵氏孤儿》建组会在北方昆曲剧院排练场举行,北方昆曲院院长杨凤一、书记刘纲等多位业界人士出席建组发布会。同时到场的主创团队还有国家一级导演徐春兰、国家一级作曲王大元、中国舞台美术学会副会长刘杏林、国家一级服装设计蓝玲及国家一级演员袁国良和顾卫英等主创人员。

《赵氏孤儿》是中国四大古典悲剧之一,讲述了春秋时期晋国贵族赵氏被奸臣屠岸贾陷害而惨遭灭门,幸存下来的赵氏孤儿赵武长大后为家族复仇的故事。该剧传达了战国时期所崇尚也是我国传统文化重要内容的"义",在剧中具体彰显为与邪恶斗争的人间正义。由此或可借一诗改而说之:"生命诚可贵,亲情价更高;若为正义故,两者皆可抛。"这一主题对物质化的今人,犹有振聋发聩的功用。

《赵氏孤儿》曾以京剧、越剧、豫剧、电影、电视剧等版本呈现在观众面前,还曾被改编为国外话剧。早在17世纪,元杂剧《赵氏孤儿》作为第一部传入欧洲的中国戏剧,曾被法国文豪伏尔泰改编为《中国孤儿》,是被世界艺坛看作可与《哈姆雷特》媲美的旷世经典,其"救孤精神"更是在西方产生了深远影响。上述剧作种类虽繁多,但唯独缺少昆曲这一形式。为了弥补此空缺,也为了能够更为全面地展示剧目的历史风貌,北方昆曲剧院启动了《赵氏孤儿》的创排工作。

此次发布会首先由院方领导以及主创人员发言。院长杨凤一表示,此次《赵氏孤儿》剧目创排是响应十九大号召的文化传承与文化自信,紧跟时代步伐的一个重大举措。此次在元杂剧《赵氏孤儿》原本的基础上,在短时间内完成如此规模宏大剧作的创作、编排、演出,是很困难的,也是具有巨大挑战的。但是所幸我们拥有资历较深、专业素养极高的创作团队和年轻又充满朝气的演员团队,相信《赵氏孤儿》定会成为北方昆曲剧院继《红楼梦》之后的又一精品力作。

群访环节,在被问到近些年相较于其他传统文化,昆曲已经逐步进入大众视野,院方做过哪些相关普及和推广时,院长杨凤一说道:近些年,北方昆曲剧院一直在对昆曲进行普及,年轻演员们经常去国家大剧院演讲昆曲知识,包括全国巡演、昆曲进社区、民族艺术进校园等活动全院都在努力开展。值得欣慰的是,相较于中国传统文化其他剧种的观众流失,昆曲观众反倒更趋于年轻化,欣赏昆曲成了一种文化时尚。这些年,在社会上,昆曲有如此良好的氛围和观众反馈,离不开演职人员的共同努力。

记者提问此次改编剧目的著名导演徐春兰:"《赵氏孤儿》首次以昆曲形式演绎,您认为二者相结合有何难度?"徐导认为,《赵氏孤儿》始终深受大家喜爱,相信有志向有勇气的艺术创作者都会把此剧作为自己要攀登的高峰,以此来展示我们的艺术追求和才华,在面对困难时只有勇于战胜困难,才能体现艺术从业者的精神追求。

此间两位领衔主演——袁国良、顾卫英也表示了对此剧的期待:此次角色对个人而言是不小的挑战,能够出演程婴、公主这两个重要角色,我们的内心十分惶恐与激动;同时,加入《赵氏孤儿》这个大家庭,我们感受到了颇多来自前辈的温暖和鼓励,我们会悉心揣摩主人公的立场及精神,把创作的角色更好地呈现给大众。

目前该剧已进入排练阶段,将于2018年2月12日春节前夕在北京保利剧院隆重首演,接受专家学者及全国戏迷观众的审视和评价。

上海昆剧团 2017 年度推荐剧目

《长生殿》(第三本)马嵬惊变

原著:(清)洪昇

传　概

[领唱,内合唱:
　　唐明皇欢好霓裳宴,杨贵妃魂断渔阳变。
　　鸿都客引会广寒宫,织女星盟证长生殿。

说书人　今古情场,问谁个真心到底?话说天宝年间,唐皇李隆基、妃子杨玉环,生死同心,终成连理。感金石,回天地,昭白日,垂青史,借《太真外传》谱新词,演唱传奇《长生殿》。前一本"霓裳羽衣"表的是皇上圣旨授予——
　　郭子仪天德军使肩担沉重;
　　杨贵妃梦闻仙乐"霓裳羽衣";
　　唐明皇沉湎声色危机四起;
　　安禄山沙场练兵直驱长安。
　　下面请看第三本《马嵬惊变》。

侦　报

[灵武太守郭子仪府邸。

探　子　我肩挑令字小旗红,昼夜奔驰疾如风。探得边关多少事,从头来报主人公。
[郭子仪引中军、四兵士执刀棍上。

郭子仪　出守岩疆典巨城,风闻边事实堪惊。下官郭子仪,承蒙圣恩,官拜灵武太守。前在长安,见安禄山面有反相,知其包藏祸心。下官自天德军升任以来,日夜担忧。此间灵武,乃股肱重地,防守宜严。已遣精细哨卒前往范阳探听去了。且待他来,便知分晓。
[探子执小红旗上,打千跪叩郭子仪。

探　子　参见太守。
郭子仪　掩门。
[中军并众兵士掩门,下。

郭子仪　探子,你探的安禄山军情怎地,兵势如何,细细说与我听者。
探　子　爷爷听启。小哨到了范阳镇上呵,
　　(唱)【乔木鱼】
　　　　见枪刀似雪,
　　　　密匝匝铁骑连营列,
　　　　端的是号令如山把鬼神慑。
　　　　哪知有朝中天子尊,
　　　　单逞他将军令边塞威烈。

郭子仪　那安禄山在边关近日作何勾当?
探　子　(唱)【庆宣和】
　　　　他自请那番将更来把那汉将撤,
　　　　四下里牙爪排设,
　　　　每日价跃马弯弓,
　　　　呐喊声声把兵威耀也。

郭子仪　(夹)还有什么举动么?
探　子　爷爷,(唱)【落梅花】
　　　　他贼行藏真难料,
　　　　歹心肠忒肆邪,
　　　　诱诸番密相勾结,
　　　　更私招四方亡命者,
　　　　巢窟内尽藏凶孽。

郭子仪　呀,有这等事。难道朝廷之上,竟无人奏告么?
探　子　闻得一月前,京中有人告称安禄山反状,万岁爷暗遣中使去到范阳,观其动静,那安禄山见了中使呵,
　　(念)【风入松】
　　　　十分的小心礼貌假装呆,
　　　　尽金钱遍布盖奸邪。
　　　　把一个中官哄骗的满心悦,
　　　　回来奏把逆迹全遮。
因此万岁爷愈信不疑,反把告叛的人送到安禄

	山军前治罪。
	（唱）一任他横行傲桀，
	有谁人敢再弄唇舌。
郭子仪	（叹息）如此怎生是了也？
探　子	前日杨丞相又上一本，说安禄山叛迹昭然，不想圣上倒说安禄山诚实，丞相不必生疑。此言传来，安禄山便呵呵大笑，骂这谗臣奈我何，咬牙根誓将君侧权奸灭，怒轰轰急待把此仇来雪。
郭子仪	呀，他要诛君侧之奸，非反而何？杨丞相这本怎么不见邸抄？
探　子	此是密本，原不发抄。只因杨丞相要激安禄山速反，以谋反罪名而将其诛杀之，特着探报抄送去的。
郭子仪	（怒）唉，外有逆藩，内有奸相，好教人发指也！
探　子	那安禄山近有献马之事，更厉害哩。
郭子仪	怎么献马？
探　子	他遣何千年持表，奏称献马三千匹，每一匹马，配甲士二人，又有二人御马，一人放养，共三五一万五千人，护送入京。
	（唱）【离亭宴歇拍煞】
	一路里兵强马劣，
	闹汹汹怎提防，
	乱纷纷难镇压，
	急攘攘谁拦截。
	生兵入帝畿，
	野马临城阙，
	怕不把长安来闹翻者。
郭子仪	（惊）罢，此计若行，西京危矣！
郭子仪	众将官。
众　军	有。
郭子仪	明日校场操演，准备酒席犒赏。
众　军	领钧旨。

窥　浴

	［骊山华清池温泉殿。
	天上银河边；
	人间长生殿。
	［宫女甲上。
宫女甲	（念数板）【字字双】
	自小生来貌天然，花面；
	宫娥队里我为先，扫殿。
	忽逢小监在阶前，胡缠；
	伸手摸他裤儿边，不见。
	我做宫娥第一，标致无人能及。腮边花粉胡涂，嘴上胭脂狼藉。秋波俏似铜铃，弓眉弯得笔直。春纤十个擂槌，玉体浑身糙漆。柳腰松断十围，莲瓣滩船半只。将我发到骊山，派到温泉殿中承值。昨日銮舆临幸，同杨娘娘在华清驻跸。传旨要来共浴汤池，只索打扫铺陈收拾。言犹未了，那边一个宫人来也。
	［宫女乙上。
宫女乙	（念数板）【雁儿舞】
	耽搁青春，
	后宫怨女，
	漫跌脚捶胸，
	谁人知苦。
	拼着一世没有丈夫，
	做一只孤飞雁儿舞。
宫女甲	姐姐，你说什么"雁儿舞"。如今万岁爷，有了杨娘娘的"霓裳舞"，连梅娘娘的"惊鸿舞"也都不爱了。
宫女乙	便是。我原是梅娘娘的宫人。只为梅娘娘，自翠阁中忍气回来，一病而亡，如今将我拨到这里。咳！
	［外面人声起。
宫女甲	万岁爷和杨娘娘驾到，我和你且到外厢伺候去。
	（宫女甲、乙下）
	［少顷。永新、念奴托着唐明皇和杨贵妃的衣袍上。
永　新	念奴姐姐，你看万岁爷与娘娘恁般恩爱，真令人羡煞也。
念　奴	姐姐，我与你服侍娘娘多年，虽睹娇容，未窥玉体。今日试从绮窗隙处，偷觑一觑何如？
永　新	恰好。
	［永新、念奴同向内窥视。

永　新　(唱)【凤钗花络索】
　　　　　悄偷窥,
　　　　　亭亭玉体,
　　　　　宛似浮波菡萏,
　　　　　含露弄娇辉。
念　奴　轻盈臂腕消香腻,
　　　　绰约腰身漾碧漪。
永　念　明霞骨,沁雪肌。
念　奴　一痕酥透双蓓蕾,
　　　　半点春藏小麝脐。
永　念　爱煞红巾罅,私处微微露。
念　奴　看万岁爷呵,
　　　　(唱)【解三酲】
　　　　　凝睛睇,
　　　　【八声甘州】
　　　　　恁孜孜含笑,
　　　　　浑似呆痴。
　　　　(同唱)【一封书】
　　　　　休说俺偷眼宫娥魂欲化,
　　　　　则他个见惯的君王也不自持。
永　新　(唱)【皂罗袍】
　　　　　恨不把春泉翻竭;
念　奴　恨不把玉山洗颓;
永　新　不住的香肩鸣嗫;
念　奴　不住的纤腰抱围。
永　新　(唱)【黄莺儿】
　　　　　俺娘娘无言匿笑含情对。
念　奴　意怡怡,
　　　　【月儿高】
　　　　　灵液春风,
　　　　　淡荡恍如醉。
永　新　(唱)【排歌】
　　　　　波光暖,
　　　　　日影晖,
　　　　　一双龙戏出平池。
同　唱　(唱)【桂枝香】
　　　　　险把个襄王渴倒阳台下,
　　　　　恰便似神女携将暮雨归。
永　新　休得胡说,万岁爷,娘娘来了。
独　　　(唱)【尾声】
　　　　　意中人,人中意,
　　　　　则那些无情花鸟也情痴,
　　　　　一般的解结双头,
　　　　　学并栖。

密　誓

织　女　吾乃织女是也,奉上帝玉敕与牛郎结为天上夫妇,年年七夕渡河相见。近来下界天宝十载七月七夕。
仙　女　启娘娘,已到银河了。
织　女　银河之下,隐隐望见香烟一簇摇飏腾空,却是何处?
仙　女　是唐天子的贵妃杨玉环在宫中乞巧哩。
织　女　哦,原来是杨玉环,唯行她一片诚心,不免同牛郎到彼一看。
　　　　[前台光起:音乐声中,杨玉环共永新、念奴立一桌前,桌上巧筵齐备,念奴将瓶花、化生盆置桌上,永新捧香盒。杨玉环拈香。
杨玉环　(唱)【二郎神】
　　　　　宫廷,
　　　　　香炉爇蔼,
　　　　　烛光掩映。
　　　　　妾身杨玉环,虔燃心香,拜告双星,伏祈鉴佑。
　　　　　愿钗盒情缘长久订,
　　　　　(下拜)莫使做秋风扇冷。
　　　　[唐明皇上。
唐明皇　(唱)觑娉婷,
　　　　　只见她拜倒在瑶阶,
　　　　　暗祝声声。
　　　　[永新、念奴拜见唐明皇。
永、念　呀,万岁爷到了。
　　　　[杨玉环急忙转身,拜倒。唐明皇扶起。
唐明皇　妃子在此作甚来?
杨玉环　今乃七夕之期,陈设瓜果,特向织女乞巧。
唐明皇　(笑)妃子巧夺天工,何须更乞?
杨玉环　惶愧。
　　　　[唐明皇、杨玉环各自落座,永新、念奴同二宫女暗下。

唐明皇　妃子，朕想牵牛、织女隔断银河，一年才会得一度，这相思真非容易也。
　　　　（唱）【集贤宾】
　　　　　　秋空夜永碧汉清，
　　　　　　甫灵驾逢迎，
　　　　　　奈天赐佳期刚半顷，
　　　　　　耳边厢容易鸡鸣。
　　　　　　云寒露冷，
　　　　　　又赶上经年孤零。
　　　　［杨玉环闻言，以袖拭泪。
唐明皇　呀，妃子为何掉下泪来？
杨玉环　妾想牛郎织女，虽则一年一见，却是地久天长。只恐陛下与妾的恩情，不能够似这等长远。
唐明皇　妃子说哪里话。
杨玉环　臣妾受恩深重，今夜有句话儿……
唐明皇　妃子有话，但说不妨。
杨玉环　（呜咽）妾蒙陛下宠眷，六宫无比。只怕日久恩疏，不免白头之叹。
　　　　（唱）【莺簇—金罗】
　　　　　　提起便心疼，
　　　　　　念寒微侍披庭，
　　　　　　更衣傍辇多荣幸。
　　　　　　瞬息间，
　　　　　　怕花老春无剩，
　　　　　　宠难凭。（牵唐明皇衣泣）
　　　　　　论恩情，
　　　　　　若得个久长时，
　　　　　　死也应；
　　　　　　若得个到头时，
　　　　　　死也瞑。
　　　　　　抵多少平阳歌舞，
　　　　　　恩移爱更；
　　　　　　长门孤寂，
　　　　　　魂销泪零；
　　　　　　断肠枉泣红颜命。
　　　　［唐明皇举袖为杨玉环拭泪。
唐明皇　妃子，休要伤感。朕与妃子的恩情，岂是等闲可比？

杨玉环　既蒙陛下如此情浓，趁此双星之下，乞赐盟约，以坚终始。
唐明皇　朕和你焚香设誓去。
　　　　［唐明皇携杨玉环且行。
唐、杨　（唱）【琥珀猫儿坠】
　　　　　　香肩斜靠，
　　　　　　携手下阶行。
　　　　　　一片明河当殿横，
杨玉环　罗衣陡觉夜凉生。
唐明皇　唯应和你情语低言，
　　　　海誓山盟。
　　　　［唐明皇上香，长揖；杨玉环万福。
唐、杨　双星在上，我李隆基与杨玉环，情重恩深，愿生生世世，共为夫妇，永不相离。有渝此盟，双星鉴知。
　　　　［杨玉环拜谢唐明皇。
女领唱　七月七日长生殿，夜半无人私语时。
女合唱　在天愿为比翼鸟，在地愿为连理枝。
　　　　天长地久有时尽，此誓绵绵无绝期。
　　　　［唐明皇携杨玉环手。
　　　　［前台光收。光复起时，牵牛着云巾、仙衣，同织女引仙女上。
织、牛　吾等乃牛郎、织女是也，年年七夕渡河相见。星河之下长生殿——
　　　　（唱）【越调过曲·山桃红】
　　　　　　见他们誓盟密矢，
　　　　　　拜祷孜孜。
　　　　　　两下情无二，
　　　　　　口同一辞。
牛　郎　织女，你看唐天子与杨玉环好不恩爱也。
织　女　牛郎，只是他二人劫难将至，免不得生离死别。若果后来不背今盟，我当为之绾合。
牛　郎　织女言之有理。你看夜色将阑，且回斗牛宫去。
　　　　［牛郎携织女且行。
织　女　便是。
牛、织　天上留佳会，年年在斯。却笑他人世情缘顷刻时。

陷 关

[潼关城下。
[安禄山领二番将,四兵士执旗上。

安禄山 （唱）【杏花天】
　　　　狼贪虎视威风大,
　　　　镇渔阳兵雄将多。
　　　　待长驱直把殽函破,
　　　　奏凯日齐声唱歌。
　　　咱家安禄山,自出镇以来,结连塞上诸番,招纳天下亡命,精兵百万,大事可举。是我,假造敕书,说奉密旨,召俺领兵入朝诛戮杨国忠。乘机打破长安,夺取唐室江山。得,番将们,就此起兵前去。
众　　　得令。（各传号令）
安禄山 （念）【豹子令】
　　　　只为奸臣酿大祸,
众　　　酿大祸;
安禄山　致令边镇起干戈,
众　　　起干戈。
合　　　逢城攻打逢人剁,
　　　　烧家劫舍抢娇娥,
　　　　尸横遍野血成河。（下）
[哥舒翰引二士卒上。
哥舒翰　年纪无多,刚刚八十过。渔阳兵至,认咱这老哥。咱家老将哥舒翰是也,把守潼关。不料安禄山造反,杀奔前来,决意闭关死守。怎奈监军内侍立逼出战,势不由己。军士们,与我并力杀上前去。
众　　　得令。（内哄）安禄山大军杀来了。
安禄山　速速回城死守。
[安禄山率众杀上,哥舒翰迎战。安禄山手下番将生擒哥舒翰,捆绑之。
安禄山　拿这老东西过来。我今饶你老命,快快献关降顺。
哥舒翰　事已至此,只得投降。
[安禄山手下兵士推哥舒翰下。
安禄山　且喜潼关已得,势如破竹。大小三军,就此杀奔长安便了。
[众兵将应,纷纷呐喊前行。
众　　　（唱）【水底鱼】
　　　　跃马挥戈,
　　　　精兵百万多。
　　　　靴尖略动,
　　　　踏残山与河,
　　　　踏残山与河。

惊 变

[大唐皇宫御花园。
[唐明皇、杨玉环乘辇,永新、念奴随后,上。

唐明皇　（唱）【北中吕·粉蝶儿】
　　　　天淡云闲,
　　　　列长空数行新雁。
　　　　一抹雕阑,
　　　　喷清香桂花初绽。
[唐明皇、杨玉环,下辇。
唐明皇　妃子,朕与你散步一回。
杨玉环　陛下请。
[唐明皇携杨玉环手。
杨、唐　（唱）【南泣颜回】
　　　　携手向花间,
　　　　暂把幽怀同散。
　　　　凉生亭下,
　　　　风荷映水翩翻。
　　　　爱桐阴静悄,
　　　　碧沉沉并绕回廊看。
　　　　恋香巢秋燕依人,
　　　　睡银塘鸳鸯蘸眼。
唐明皇　宫娥们,撤宴过来。
杨玉环　陛下,待臣妾把盏。
唐明皇　啊呀呀,妃子,
　　　　（唱）【北石榴花】

	不劳你玉纤纤高捧礼仪烦，
	只待借小饮对眉山。
	俺与你浅斟低唱互更番，
	三杯两盏，
	遣兴消闲。
	妃子，朕与你清游小饮，那些梨园旧曲，都不耐烦听他。记得那年在沉香亭上赏牡丹，召翰林李白草《清平调》三章，令李龟年度成新谱，其词甚佳。不知妃子还记得么？
杨玉环	妾还记得。
唐明皇	妃子可为朕歌之，待朕按板。
杨玉环	领旨。
	（唱）【南泣颜回】
	花繁秾艳想容颜，
	云想衣裳光璨。
	新妆谁似，
	可怜飞燕娇懒。
	名花国色，
	笑微微常得君王看。
	向春风解释春愁，
	沉香亭同倚阑干。
唐明皇	妙哉，李白锦心，妃子绣口，真乃双绝矣。宫娥，取巨觥过来，朕与娘娘对饮。
	（唱）【北斗鹌鹑】
	畅好是喜孜孜驻拍停歌，
	喜孜孜驻拍停歌，
	笑吟吟传杯送盏。
	妃子干一杯，（自饮尽）
	不须他絮烦烦射覆藏钩，
	絮烦烦射覆藏钩，
	闹纷纷弹丝弄板。（复饮尽）
	妃子，再干一杯。
杨玉环	妾不能饮了。
唐明皇	宫娥们，跪劝娘娘。
永、念	领旨。（向杨玉环跪拜）娘娘，干上这一杯。
	［杨玉环勉强饮尽。永新、念奴连劝。
唐明皇	我这里无语持觞仔细看，
	早只见花一朵上腮间。
	一会价软哈哈柳軃花欹，
	软哈哈柳軃花欹，
	因腾腾莺娇燕懒。
	妃子，妃子。
宫　女	娘娘醉了。
唐明皇	宫娥们，扶娘娘上辇进宫去者。
永、念	领旨。（扶杨玉环起身）
杨玉环	（醉态）万岁！
	［永新、念奴扶杨玉环且行。
杨玉环	（唱）【南扑灯蛾】
	态恢恢轻云软四肢，
	影蒙蒙空花乱双眼，
	娇怯怯柳腰扶难起。
	困沉沉强抬娇腕，
	软设设金莲倒褪，
	乱松松香肩垂云鬟。
	美甘甘思寻凤枕，
	步迟迟倩宫娥挽入绣帏间。
	［永新、念奴扶杨玉环下。
	［内击鼓。
唐明皇	（惊）何处鼓声骤发？
	［杨国忠内喊：啊呀，大事不好了！急上。
杨国忠	渔阳鼙鼓动地来，惊破霓裳羽衣曲。（拜见唐明皇）臣启陛下，安禄山起兵造反，杀过潼关，不日就到长安了。
唐明皇	（大惊）守关将士何在？
杨国忠	哥舒翰兵败，已降贼了。
唐明皇	喔，啊呀！
	（唱）【北上小楼】
	恁道失机的哥舒翰
	…………
	称兵的安禄山，
	吃紧的离了渔阳，
	吃紧的离了渔阳，
	陷了东京，
	破了潼关。
	唬的人胆战心摇，
	唬的人胆战心摇，
	肠慌腹热，
	魂飞魄散，
	早惊破月明花粲。
杨国忠	当日臣曾再三启奏，安禄山必反，陛下不听，今日果应臣言。
唐明皇	卿有何策可退贼兵？
杨国忠	事起仓促，怎生抵敌？不若权时幸蜀，以待天下勤王。
唐明皇	依卿所奏。快传旨，诸王百官，即日随驾幸蜀便了。

杨国忠　领旨。(急下)
唐明皇　寡人不幸,遭此播迁,累他玉貌花容,驱驰道路,好不痛心也!
　　　　(唱)【南尾声】
　　　　　　在深宫兀自娇慵惯,
　　　　　　怎样支吾蜀道难!
　　　　　　妃子啊,愁杀你玉软花柔腰将途路赶。

埋　玉

[马嵬坡驿站~佛堂。
[陈元礼引军士上。
众　　　(念)【金钱花】
　　　　　　拥旌仗钺前驱,
　　　　　　前驱,
　　　　　　羽林拥卫銮舆,
　　　　　　銮舆。
　　　　　　匆匆避贼就征途。
　　　　　　人跋涉,
　　　　　　路崎岖。
　　　　　　知何日,
　　　　　　到成都。
陈元礼　俺右龙武将军陈元礼是也。因禄山造反,破了潼关,圣上避兵幸蜀,命俺统领禁军扈驾。行了一程,早到马嵬驿了。(内喧嚷)众军为何呐喊?
内　　　禄山造反,圣驾播迁,都是杨国忠弄权,激成变乱。不杀国忠,誓不扈驾。
陈元礼　众军不必鼓噪,待我奏过圣上,自有定夺。
　　　　[内应声。
　　　　　　人跋涉,路崎岖。
　　　　　　知何日,到成都。(引军士下)
　　　　[唐明皇同杨玉环骑马,引永新、念奴、高力士上。
众　　　(唱)【中吕过曲·粉孩儿】
　　　　　　匆匆的弃宫闱,
　　　　　　珠泪洒。
　　　　　　叹清清冷冷半张銮驾,
　　　　　　望成都直在天一涯。
　　　　　　渐行来渐远京华,
　　　　　　五六搭剩水残山,
　　　　　　两三间空舍崩瓦。
高力士　来此已是马嵬驿了,请万岁爷暂住銮驾。
唐明皇　盼咐暂住銮驾。
高力士　暂住銮驾呀。
唐明皇　寡人不道,误宠逆臣,致此播迁,悔之无及。妃子,只是累你劳顿,如之奈何。
杨玉环　臣妾自应随驾,焉敢辞劳。只愿早早破贼,大驾还都便好。
内　　　(齐声高喊)要杀杨国忠的,随我来。
　　　　[四军士提刀追赶杨国忠上,绕场奔跑,军士作势斩杀杨国忠,呐喊下。
唐明皇　高力士,外面为何喧嚷?快宣陈元礼进来。
高力士　领旨。万岁有旨,宣右龙将军陈元礼觐见。
　　　　[陈元礼上,拜见唐明皇。
陈元礼　臣陈元礼见驾,吾皇万岁、万万岁。
唐明皇　众军为何呐喊?
陈元礼　臣启陛下:杨国忠专权召乱,激怒六军,将杨国忠杀了。
唐明皇　(大惊)呀,竟有这等事?
　　　　[杨玉环背身以袖拭泪。
唐明皇　(沉吟)这也罢了,传旨起驾。
　　　　[陈元礼出,传旨。
陈元礼　众军听者,圣上赦尔等擅杀之罪。速速行驾。
内　　　(齐声高喊)国忠虽诛,贵妃尚在。不杀贵妃,誓不扈驾。
　　　　[陈元礼进见唐明皇。
陈元礼　众军道,丞相虽诛,贵妃尚在,不肯起行。望陛下割恩正法。
唐明皇　这话从何说起?
　　　　(唱)【红芍药】
　　　　　　国忠纵有罪当加,
　　　　　　现如今已被劫杀。
　　　　　　妃子在深宫自随驾,
　　　　　　有何干六军疑讶。
　　　　[杨玉环慌忙牵唐明皇衣襟。
陈元礼　圣谕极明,只是军心已变,如之奈何?
唐明皇　将军,卿家,

作速晓谕他，
恁狂言没些高下。
［内复高喊。

陈元礼　臣启陛下，
听军中恁地喧哗，
叫微臣怎生弹压。（众喊）

杨玉环　（哭）陛下呵，
（唱）【耍孩儿】
事出非常堪惊诧。
已痛兄遭戮，
奈臣妾又受波查。
是前生事已定，
薄命应折罚。
望吾皇急切抛奴罢，
只一句伤心话
…………

唐明皇　妃子，你说哪里话来？
［四武士上场齐声高喊：不杀贵妃，誓不扈驾。

陈元礼　臣启陛下：贵妃虽则无罪，国忠实其亲兄，今在陛下左右，军心不安。若军心安，则陛下安矣。愿乞三思。

唐明皇　（沉吟；唱）【会河阳】
无语沉吟，
意如乱麻。

杨玉环　痛生生怎地舍官家。

唐明皇、杨玉环　可怜一对鸳鸯，
风吹浪打，
直恁的遭强霸。

［又四武士上场齐声高喊：不杀贵妃，誓不扈驾。

杨玉环　（哭）众军逼得我心惊吓。
［唐明皇呆想，忽抱杨玉环哭。

唐明皇　贵妃，好教我难招架。
［共十二名武士上场齐声高喊：不杀贵妃，誓不扈驾。

高力士　万岁爷，众军士已将驿亭团团围住。若再迟延，恐有他变，这便如何是好？

唐明皇　陈元礼，你快去安抚六军，说朕自有道理。

陈元礼　领旨。（下）
［唐明皇、杨玉环抱头痛哭。

杨玉环　（唱）【缕缕金】
魂飞散，
泪交加。

唐明皇　堂堂天子贵，
不及莫愁家。

唐、杨　难道把恩和义霎时抛下。
［杨玉环跪拜。

杨玉环　臣妾受恩深重，杀身难报。今事势危急，望赐自尽，以定军心。陛下得安稳至蜀，妾虽死犹生也。（哭倒唐明皇怀中）

唐明皇　妃子，你若捐生，朕虽有九重之尊，四海之富，要他做甚？宁可国破家亡，决不肯抛舍你也。

杨玉环　陛下，三郎……虽则恩深，但事已至此，无路求生。若再留恋，倘玉石俱焚，益增妾罪。望陛下舍妾之身，以保宗社。
［高力士以袖拭泪，跪拜。

高力士　娘娘既慷慨捐生，望万岁爷以社稷为重，勉强割恩罢。
［内复高喊。唐明皇顿足，掩面哭下。

杨玉环　万岁！（哭倒）
［高力士向内。

唐明皇　妃子。

高力士　众军听着，万岁爷已有旨，赐杨娘娘自尽了。

内　（高呼）万岁，万岁，万万岁！
［高力士扶杨玉环起身。

高力士　娘娘，有什么话儿，吩咐奴婢几句。

杨玉环　高公公。

高力士　奴婢不敢。

杨玉环　高力士，圣上春秋已高，我死之后，只有你是旧人，能体圣意，须索小心奉侍。再为我转奏圣上，今后休要念我了。
［高力士哭应。

高力士　奴婢晓得。

杨玉环　高力士，我还有一言。（取出钗、盒）这金钗一对、钿盒一枚，是圣上定情所赐。你可拿来与我殉葬，万万不可遗忘。

高力士　（接钗、盒）奴婢记下了。

杨玉环　（哭）断肠痛杀，说不尽恨如麻。
［陈元礼领军拥上。

陈元礼　杨妃既奉旨赐死，何得停留，稽迟圣驾。

杨玉环　陈元礼，陈元礼，你兵威不向逆寇加，逼奴自杀。
［众军复呐喊。

高力士　不好了，军士们拥进来了。

杨玉环　唉，罢，这株梨树，是我杨玉环结果之处了。

高力士　（拿白练）苍天呀！保佑我们娘娘早登仙界啊！
［高力士泣下。杨玉环带泪投环。

杨玉环	臣妾杨玉环,叩谢圣恩。今后再不得相见了。我一命儿便死在黄泉下,一灵儿只傍着黄旗下。

　　［杨玉环缢死,下。

陈元礼　众军听者,杨妃已死,速速起驾。

　　［众军应,同下。

　　［内呐喊、掌号,众军上。高力士暗上,引唐明皇上马,且行。

合　　（唱）【仙吕入双调过曲·朝元令】

　　　　长空雾粘,
　　　　旌旆寒风飐。
　　　　长征路淹,
　　　　队仗黄尘染。
　　　　遥望蜀山尖,
　　　　离愁几度添,
　　　　浮云数点,
　　　　咫尺把长安遮掩,
　　　　长安遮掩。

冥追·情悔·神诉

　　［荒野～天宫～荒野。
　　［织女引二仙女、二仙官,队子行上。

织　女　（唱）【仙吕入双调】【柳摇金】
　　　　工成玉杼,
　　　　机丝巧殊,
　　　　呈锦过天除。
　　　　织成天锦,
　　　　进呈上帝。
　　　　行路中间,
　　　　只见一道怨气,
　　　　直冲霄汉。
　　（召唤）仙官,你看这非烟非雾,怨气模糊,试问下方何处?

　　［仙官向下界张望。

仙　官　启娘娘,下界是马嵬坡地方。
织　女　盼咐暂驻云车,下界去者。
仙　官　暂驻云车。

　　［杨玉环魂灵白练系颈上。服色同前"埋玉"折。

杨玉环　（唱）【山坡羊】
　　　　恶狠狠一场喽啰,
　　　　乱匆匆一生结果。
　　　　荡悠悠一缕断魂,
　　　　痛察察一条白练香喉锁。
　　我杨玉环随驾西行,刚到马嵬驿内,不料六军变乱,力逼自缢。（悲泣）我一灵渺渺,飞出驿中,不知圣驾此行到哪里了。唉!
　　（唱）【折桂令】
　　　　一停停占道逶迤,
　　　　俺只索虚趁云行,
　　　　弱倩风驮。
　　（向内张望）呀,
　　　　这不是羽盖飘扬,
　　　　鸾旌荡漾,
　　　　翠辇嵯峨。
　　　　不免急忙赶上者。
　　　　愿一灵早依御座,
　　　　便牢牵衮袖黄罗。
　　　　暗蒙蒙烟障林阿,
　　　　杳沉沉雾塞山河。
　　　　闪摇摇不住徘徊,
　　　　悄冥冥怎样腾挪?

　　［虢国夫人内叫苦。

杨玉环　你看那边愁云苦雾之中,有个鬼魂来了,且闪过一边。

　　［虢国夫人魂灵上。二鬼卒:虢国夫人哪里走?追,抓下。
　　［杨玉环急上看。

杨玉环　呀,这个是我裴家姐姐,也被乱兵所害了。兀的不痛杀人也。（张望）那边又是一个鬼魂,满身鲜血,飞奔前来。（闪避一旁）

　　［杨国忠魂灵跑上。牛头,夜叉:杨国忠哪里走?

牛　头　俺奉阎王之命,特来拿你,还不快走!（抓下）

　　［杨玉环急上看。

杨玉环　呀,那是我的哥哥。好可怜人也!（悲戚）
　　（唱）【北雁儿落带得胜令】
　　　　想当日天边夺笑歌,

今日里地下同零落。
痛杀俺冤由一命招，
更不想惨累全家祸。
呀，空落得提起着泪滂沱，
何处把恨消磨。
怪不得四下愁云裹，
都是俺千声怨气呵。

想我在生所为，哪一桩不是罪案。况且兄弟姊妹挟势弄权，罪恶滔天，总皆由我，如何忏悔得尽。（对天拜倒；唱）【沽美酒】

对星月发心至诚，
拜天地低头细省。
皇天，念杨玉环呵重重罪孽，
折罚来遭横祸。（哭倒）

织　女　宣马嵬坡土地来者。
[仙官应。众拥织女高处落座。
仙　官　（向内召唤）马嵬坡土地何在？
[马嵬坡土地应，上。
土　地　来也。（数板）俺在庙里安身，忽听得空中传唤，叫俺土地做甚？
仙　官　（召唤）土地快来。
土　地　他不住喊叫，慌的我匆匆快跑。
[马嵬土地参见仙官。
土　地　仙官呼唤，有何使令？
仙　官　织女娘娘呼唤你哩。
土　地　（背躬）莫非俺接待不周，要我下岗？（回向仙官）仙官可怜见，小神官卑地苦，接待不周，特带得一串纸钱在此，送上仙官，望在娘娘面前多多美言。
仙　官　（笑）谁要你的纸钱。娘娘有话问你哩，快去，快去。
[仙官引马嵬土地见织女。
土　地　马嵬土地叩见。愿娘娘圣寿无疆。
织　女　平身。
[马嵬土地起身。
织　女　土地，我在此经过，见你界上有怨气一道，直冲霄汉。是何缘故？
土　地　娘娘听启，是唐天子的贵妃杨玉环，
（唱）【天净沙】

磅磕磕黄土坡前怨屈，
因此上痛咽咽幽魂不去。
他夜夜向星前扪心泣诉，
对明月叩诉悲吁，
切自悔怨尤积聚，
要祈求罪孽消除。

[杨玉环声声哀叹过场。
织　女　记得天宝十载渡河之夕，见杨玉环与唐天子在长生殿上，誓愿世为夫妇。如今已成怨鬼，甚是可怜。她原是蓬莱仙子，只因凤孽，迷失本真。既悔前非，诸怨可释。吾当保奏天庭，令她复归仙位便了。
织　女　土地，且随我下界寻杨娘娘去者。
土　地　领法旨。
[织女引土地，二仙女、二仙官、队子下。

闻　铃

[途中～蜀中剑阁。
[唐明皇引高力士上。
唐明皇　（且行；唱）【双调近词】【武陵花】

万里巡行，
多少悲凉途路情。
看云山重叠处，
似我乱愁并交。
无边落木响秋声，
长空孤雁添悲哽。

寡人自离马嵬，饱尝辛苦。前日遣使臣赍奉玺册，传位太子去了。行了一月，将近蜀中。且喜贼兵渐远，可以缓程而进。只是对此鸟啼花落，水绿山青，无非助朕悲怀，如何是好。
高力士　万岁爷，路途风霜，十分劳顿。请自排遣，切勿过伤。
唐明皇　高力士，朕与妃子，坐则并几，行则随肩。今日仓促西巡，断送她这般结果，教寡人如何撇得下也。（泪下）
[雨声起。
高力士　陛下，雨来了，请万岁爷速进剑阁。
陈元礼　众将官，暂住剑阁避雨。
唐明皇　（拾级而上，入阁）独自登临意转伤，

蜀山蜀水恨茫茫。
不知何处风吹雨,
点点声声进断肠。

[内铃声响。

唐明皇　听那边厢,不住的声响,聒得人好不耐烦。高力士,看是什么东西?

高力士　领旨,启万岁爷是树林中雨声,和着檐前铃铎,随风而响。

唐明皇　呀,这铃声好不作美也。

（唱）【前腔】
淅淅零零,
一片凄然心暗惊。
遥听隔山隔树,
战合风雨,
高响低鸣。
一点一滴又一声,
点点滴滴又一声,
和愁人血泪交相迸。
对这伤情处,
转自忆荒茔。
白杨萧瑟雨纵横,
此际孤魂凄冷。

鬼火光寒,
草间湿乱萤。
只悔仓皇负了卿,负了卿。
我独在人间,
委实的不愿生。
语娉婷,
相将早晚伴幽冥。
一恸空山寂,
铃声相应,
阁道崚嶒,
似我回肠恨怎平。
迢迢前路愁难磬,
看水绿山青。
哎呀妃子呀!
伤尽千秋万古情。

伴　唱　伤尽千秋万古情。
说书人　第三本到此告一段落,欲知——
　　　　唐皇贵妃能否再相聚?
　　　　贼子安禄山下场如何?
　　　　请看第四本"蓬莱重圆"。

（第三本终）

此曲绵绵无绝期
——记上海昆剧团全本《长生殿》

朱锦华

2005年12月18日,全本《长生殿》在上海新天地的琉璃中国博物馆举行开排新闻发布会。2006年10月29日至11月1日,《长生殿》在上海兰心大戏院举行第一本、第二本两轮试演。2007年5月29日至6月15日,全本《长生殿》在上海兰心大戏院正式演出,首季演出5轮20场,上座率超过90%。10年来,该剧赢得了票房和口碑大丰收,专家赞誉,观众追捧,更是获奖无数,被誉为戏曲"大满贯"经典之作。迄今,全本《长生殿》及其精缩而成的精华版《长生殿》,已在上海、北京、杭州、苏州、广州、江苏吴江、山西晋城、成都、深圳、南京、江苏太仓、深圳、昆明等城市以及香港、台湾地区和德国的科隆正式演出过,演出已逾百场。上海戏剧学院、中国艺术研究院、中国戏曲学会等单位专门为全本《长生殿》举办过学术研讨会,并在研讨成果的基础上出版了论著《长生殿——演出与研究》和《昆剧全本〈长生殿〉创作评论集:钗盒情缘与历史兴亡的深度呈现》。可以说,《长生殿》的成功已经形成了"《长生殿》现象"。时隔7年之后,全本《长生殿》又回到了上海,在上海大剧院演出。

对策划人、制作人来说,选择什么样的剧目进行投资打造,关键在是否能敏感地捕捉到时代的变化、观众的需求,这背后的底气在于现在已经进入了一个看全本戏的时代。1998年,上海昆剧团率先创排了六本《牡丹亭》,将汤显祖原著55出全部搬上舞台;又于1999年创作了三本《牡丹亭》。2004年,苏州昆剧院演出了三本

《长生殿》；同年，苏州昆剧院还推出了青春版《牡丹亭》（上、中、下）。这些戏都先后取得了成功。

依托名著打造经典是剧团创排剧目的一个主要思路。《长生殿》一直是上海昆剧团的经典剧目，一则不仅在中国，而且在世界各地都有《长生殿》的读者、研究者，更有《长生殿》的英语、俄语、德语等版本或剧目介绍。二则对于上海昆剧团来说，全本《长生殿》并非零基础的全新创作，剧团对此剧有着深厚的艺术积淀，可谓是20年磨一剑。1987年，上海昆剧团就曾排演过由李紫贵导演、唐葆祥和李晓编剧的《长生殿》，1995年又上演过交响乐版《长生殿》，2000年又演出过唐葆祥整理的上下本《长生殿》。上昆还有一位被誉为"活唐明皇"的著名昆剧表演艺术家蔡正仁。这些有利条件为全本《长生殿》的舞台呈现赢得了加分的优势。尽管有苏昆的三本《长生殿》在先，但该版本只选取了原著50出中的28出，并不算全貌展现。浙昆和北昆等院团也演过《长生殿》，但影响力一般。这给上昆全本《长生殿》的上演预留了空间。全本《长生殿》以最全面貌呈现是自洪昇去世以后300年来的第一次，对于那些想了解《长生殿》、了解唐明皇和杨贵妃爱情传说的人来说，有着极大的吸引力。再者，《长生殿》超越时间、超越地域、超越文化的价值是挖掘不尽的。因此可以说，打造全本《长生殿》是应时代的需要而生，契合了观众对全本戏的观摩需求。

洪昇的原著《长生殿》剧本曾有连演三天三夜的记载，但如果放在今天连演三天三夜的话太不现实，当下戏曲观众观剧的心理时长一般不超过三个小时。负责此版《长生殿》剧本整理改编的唐斯复起初将剧本梳理成五本，需连演五个晚上，保留了原著原貌，但最后删繁就简，定稿只剩下了四本，内容则涵盖了全本50出中的43出。而后在实际排演时，因为时长关系，又删去了《私祭》一出。所以最终的舞台演出本有42出。后来做精华版《长生殿》时又精选了8出。总的来说，整理本没有对洪昇的原著内容动太多的"刀子"，充分保留了原著的精髓。

整理本在结构上颇具新意，保留了冷热相济、文武交叉，并对出目顺序进行了调整，对出目内容有合并。分为《钗盒情定》《霓裳羽衣》《马嵬惊变》《月宫重圆》四本，整理后的每本都有九场戏，保持了相对的演出时长。既有唐明皇和杨贵妃的爱情展示，又有帝妃爱情背后暗含的波谲云诡的政治图现。在每一本的前面都会加一出《传概》，由老生扮演说书人来演说，第一本的《传概》对全剧剧情有个大致的概括，第二、三、四本的《传概》，既是对上一本剧情的回顾，又是对此本剧情的概说。这很类似于明清传奇"副末开场"的定例。前三本结束时说书人又会上场做下一本预告，与第一本开场时的上场形成呼应。

全本《长生殿》团结了一批精英共同参与创作，强强联合创作出了一流的精品。总导演曹其敬在艺术质量上全局把控，一、三本导演是沈斌，二、四本导演是张铭荣，他们都深谙昆剧舞台规律，导演经验丰富。曹导制定了"不新不旧"的基本创排思想，不要标新立异的"新"，不要抱残守缺的"旧"。

这次的演出整理本中，《定情》《疑谶》（即《酒楼》）、《絮阁》《密誓》《惊变》《埋玉》《闻铃》《哭像》《弹词》有传下来的折子戏做基础，其他都需要新排出来，这对导演来说是个大考验。导演组分工合作，新的出目排出来跟原来传下来的折子戏风格一致，对留传下来的折子戏又进行了新的改造，最后使全剧风格达到了高度统一，完成了"不新不旧"的创排思想，令人耳目一新。比如像《埋玉》这样的骨子老戏，既有当初"传"字辈老师的传承为基础，也有后来的加工，如在1987版的《长生殿》中，李紫贵导演当时在杨贵妃被逼自缢后用了一块巨大的白绫在舞台后区垂下，极具震撼力。在全本《长生殿》第三本《埋玉》中，高力士手捧白绫上，杨贵妃手持白绫的一端，绕舞台圆场，慢圆场到快圆场，最终选定了一株梨树作为自己的结果之处。然后杨贵妃进下场门，把白绫交给躲在侧幕条的工作人员。工作人员就这么一直拉着白绫的一端，白绫的另一端在高力士手中。在音乐声中，唐明皇往杨贵妃消失的方向追去。当他想要拿住高力士手中的白绫时，一记响锣，高力士手中的白绫被一直躲在侧幕条手持白绫的工作人员抽走，唐明皇想拉没拉着，想扑却扑了空，空留余恨无限多。这样的舞台呈现也非常有震撼力。沈斌在精华版《长生殿·埋玉》的结束时又用了另外的招数，把杨贵妃乘坐的銮舆空放在舞台的后区，用定点光强化，营造出"斯人已逝"的悲凉感。

导演也运用一些现代的手法呈现给观众新鲜感，如用了蒙太奇的手法让爱情和政治两条线交错进行。一组是在安史之乱的大背景下李、杨的爱情故事，人物被安置在动荡的社会环境下。另一组是天上的浪漫和人间的炎凉交织，嫦娥、牛郎、织女相继出现，时常会在舞台上出现天上地下同声相应的场景，比如唐明皇和杨贵妃于七月初七在长生殿私语，而舞台另一边牛郎织女正看着他们。

配合导演，技导也做了不少工作，让《长生殿》的整体动作性技巧呈现出很高的水平。如第三本《陷关》中，

技导赵磊设计了让番兵跳板翻墙过城的技巧来展示番强唐弱的局面,技巧有难度,设置合理符合剧情,观众大呼过瘾。

第二本《霓裳羽衣》的重头戏是霓裳羽衣舞,霓裳羽衣舞早已失传,编舞甘春蔚找了很多资料,还专门去请教唐代舞蹈研究专家,结合昆剧的身段特征进行了全新打造。琉璃大师杨惠姗和张毅专门做了一个琉璃盘用于杨贵妃的这段舞蹈。唐明皇现场击鼓合拍,鼓师高均设计了带有西域音乐特色的鼓点。当杨贵妃在缓缓升起的琉璃盘上舞蹈时,唐明皇配合着击鼓表演,真有一种飘然欲醉之感。有的观众甚至专门来看这段霓裳羽衣舞,由于鼓、乐、舞全部昆剧化且配合得天衣无缝,很多观众还以为这是传承下来而非新造的。

"宫调不变、套数不变、曲牌不变、主腔不变、笛式不变、结音不变",这是唱腔设计顾兆琳定下的唱腔整理原则,凡是能重现唱腔原貌的、能不变的唱段就以原貌在舞台重现,不必伤其筋骨。而个别地方需要调整和新创用于角色刻画和营造戏剧情境的,调整和新创中都严守昆曲的音乐规范,兼顾新旧之间的和谐与自然。因此,全本《长生殿》的音乐浑然一体,并无生硬的地方。

看上去是传统的,但实质是打破传统的。舞台设计刘元声的设计极为考究,他特地找到宋、元院画作为参照,设计了10幅背景,优雅精美、真实细腻、有皇家气度,既有学术上的考量,又有审美上的追求。服装设计、盔帽设计让演员的穿戴更见光彩,盔帽设计师窦云峰设计了不少新颖别致的帽子,和整个戏融在一起,大家都能接受,并不觉得突兀。服装都是手工绣的,更多地体现了大唐盛世的辉煌景象,服装的色彩、图案和配线相对华丽,设计师成曙一在服装的大色块上使用明亮的色调,在花纹、配线的细节上使用雅致的色彩,在图案、配线上打破传统的做法使整个服装的基调更典雅、端庄、大气。易立明的灯光设计原则是"看不到的灯光",他认为这样最符合《长生殿》演出的典雅含蓄风格。

对于排演全本《长生殿》这样的大戏来说,考验的是剧团的综合剧目生产能力。该戏既需要非常出色的饰演唐明皇的大官生和饰演杨贵妃的闺门旦,也要求生、旦、净、末、丑每一个行当都有名家好角儿,上昆有这个实力。全本《长生殿》剧组汇聚了上昆老、中、青几代演员。在2017年的巡演版本中,"唐明皇"一角由蔡正仁(第三本)带着他学生"昆三班"的黎安(第二本)、"昆五班"的卫立(第四本)、倪徐浩(第一本)等共同完成;杨贵妃则由著名昆剧表演艺术家张静娴(第三本)带着"昆三班"的沈昳丽(第二本)、余彬(第四本)以及青年演员罗晨雪(第一本)共同完成。在第三本的最后一出《闻铃》中有一支很长的曲子【武陵花】很耗体力,担心蔡正仁年龄大了到最后唱不动,黎安每次都会化好妆待命,根据蔡老师的体力情况决定是否上场替他演出。卫立、倪徐浩、罗晨雪都是第一次加盟《长生殿》剧组,他们在老师和导演的带领下很快就进入了角色。《长生殿》的排演过程就是戏曲表演艺术传承示范的过程。蔡正仁曾说,《长生殿》是师生同台同角,在排演中传承技艺。年轻人被推到舞台中心,这是考虑到蔡正仁年龄大了,由他的学生和他同饰唐明皇,然而这种同角同台的"活"的演出的培养,胜过任何课堂教学,观众也喜欢看。蔡正仁、张静娴除了完成自己第三本的演出外,其他几本戏排练演出时,他们也会到场,观看青年演员的表演并指出不足,帮助他们共同提高。可以说采用这种演出方式,他们既是师生,也是竞争者,共同去完成"唐明皇""杨贵妃"这两个重要角色的塑造。这种师生同台倒也逼着年轻演员练功学习,以期取得更大的进步。除了主演有调整,其他角色也是大换血,最终呈现的是一个以老带新的版本。

"天长地久有时尽,此曲绵绵无绝期"。上昆的全本《长生殿》在古典美中蕴含了现代美,传承演出中有着创新发展。

《长生殿》缘何"长生"三百年

陈俊珺

2017年9月21日至24日,上海昆剧团的全本《长生殿》将在上海大剧院与观众见面。

记者专访了因饰演"唐明皇"一角而深受观众喜爱的昆剧表演艺术家蔡正仁,听他讲述与《长生殿》半个多世纪的情缘,和《长生殿》"长生"300余年的艺术秘诀。

唐明皇"拯救"了蔡正仁

前不久,蔡正仁和他的小孙女亮相了东方卫视的

"喝彩中华"节目,一曲《长生殿》中的【脱布衫】,引得全场喝彩。

自称是一个"喜欢昆曲的老头儿"的蔡正仁,今年已经76岁,但他每年还保持着30多场演出的工作量。在即将上演的上海昆剧团全本《长生殿》里,蔡正仁将再度出演他最拿手的唐明皇。而他和这个角色的情缘,已超过半个世纪。

"我学的第一出戏就是《长生殿》里的《定情》。"蔡正仁说。

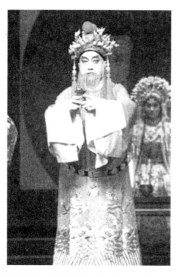

有"活唐明皇"之称的著名昆剧表演艺术家蔡正仁

《长生殿》取材自唐代诗人白居易的长诗《长恨歌》和元代剧作家白朴的杂剧《梧桐雨》,由清初著名文学家、剧作家洪昇经十余年三易其稿创作而成。全剧以唐代的安史之乱为背景,讲述了唐明皇与杨贵妃的爱情悲剧。

1954年,华东戏曲研究院昆曲演员训练班开学,男生要学《长生殿》中的两个角色:唐明皇和高力士;女生则学一个角色:杨贵妃。学期结束时,蔡正仁的考试成绩是:"唐明皇"得3分,"高力士"得2分。那时的考试记分采取的是5分制,3分刚好及格,2分则属不及格。

"是唐明皇这个角色救了我,如果按高力士的成绩,我就面临淘汰的危险。"蔡正仁说:"那时我只是个从江苏吴江小镇来到上海的'小乡巴佬',学'唐明皇'这样一个风流帝王,却连杨贵妃都不敢正视一眼,整个一出戏,我唱得浑身上下不自在。"

那时,刚刚学习昆曲的蔡正仁打心眼里不喜欢唱小生,而是一心想钻研老生,直到有一次他听了老师俞振飞唱的唐明皇:"俞老师扮演的唐明皇潇洒风流,一下子就把我迷住了。他的真嗓假嗓都很好听,既宽厚又明亮,我从那个时候就下决心以俞老师为榜样,向他靠拢。"蔡正仁说。

大官生成就了《长生殿》

《迎像哭像》是《长生殿》中的重头戏,饰演唐明皇的演员几乎是从头唱到尾,非常考验演员功力。

每次俞振飞老师演《迎像哭像》,蔡正仁就主动要求扮演配角,这样就可以在台上近距离地看老师的精彩演出并默默学习。

然而轮到自己上台唱唐明皇时,滋味就不那么好受了。蔡正仁清楚地记得第一次在舞台上唱《迎像哭像》时的情景:一段刚唱完,另一段唱已经起板了,真是上气不接下气,对付大段大段的唱词已经力不从心了,根本顾不上考虑如何演好这个角色。

渐渐地,随着舞台经验的积累,蔡正仁开始对《迎像哭像》中的唱段越来越熟悉。特别是唱到"我如今独自虽无恙,问余生有甚风光"时,蔡正仁忍不住鼻子一酸,两行热泪就会在眼眶里打转。后来,随着自己的年龄越来越接近唐明皇的年龄,《迎像哭像》成了蔡正仁的看家戏。

"每次演出《迎像哭像》,唱到动情处就会深深刺痛我的心,我会情不自禁地为唐明皇痛哭杨贵妃,他当时是那样悔恨交加,声泪俱下。有时候回到后台,脱了戏服卸了妆,我的'伤情'仍然摆脱不了。"蔡正仁坦言,对于这出《迎像哭像》,他是既想唱又怕唱。

"讲述唐明皇与杨贵妃故事的戏剧剧种不少,但可以说没有一部戏可以超越《长生殿》。"在蔡正仁看来,"唐明皇"这个大官生角色是《长生殿》历久不衰的关键,也是这部戏的一绝。

大官生是昆曲小生的分支,也可谓是介于小生与老生之间的行当,演员要戴髯口,一般扮演风流倜傥的帝王或身份尊贵的人物。与《牡丹亭》中的"柳梦梅"这一典型的小生形象不同,大官生要求演员具备宽亮的嗓音,善于真声假声结合。在表演上则要气度恢宏,功架持重大方。《长生殿》中的唐明皇就是最典型的大官生。《铁冠图》中的崇祯帝、《千忠戮》中的建文帝、《邯郸记》中的神仙吕洞宾、《惊鸿记》中的"诗仙"李太白也都是大官生。

"在其他剧种,比如京剧中,'唐明皇'的角色是由老生来扮演的,而《长生殿》中的'唐明皇'虽然也戴着髯口,却采用了更贴近这个角色气质的大官生。'唐明皇'这个角色完善了大官生这个行当,大官生这个行当也成就了《长生殿》。"唱了60多年大官生的蔡正仁认为,要

演好"唐明皇"这个大官生,不能只有空架子,还非常考验演员本身的修养与涵养,"从外形到嗓音都很挑人"。

"爱文者喜其词,知音者赏其律"

自清康熙年间问世以来,《长生殿》历经300多年的洗礼,成了昆曲的经典剧目。欣赏过《长生殿》的观众,都会用"好看"来形容它。因为它不仅故事跌宕起伏,行当很齐全,而且文戏武戏都有。

在蔡正仁看来,这部戏的看点除了"唐明皇"这一出彩的大官生角色以及女主角"杨贵妃"之外,还在于其丰富且饱满的人物形象,郭子仪、李龟年、安禄山以及秦、虢、韩三国夫人等都很有看点。

与此同时,《长生殿》中的名唱段很多,《迎像哭像》《惊变》《定情》等都是昆曲中的经典。

除了乐曲动听,《长生殿》的文字也很美。曾有人评价《长生殿》:"爱文者喜其词,知音者赏其律。"

《长生殿》的作者洪昇是钱塘(今杭州)人。他出身于官宦之家,后来家境中落。他做了20来年的太学生,却终未获一官半职。

他用10年时间所写的《长生殿》一共有50出,以"杨贵妃之死"为界,分为上、下两卷,各25出,场面壮丽,情节曲折,可谓极尽悲欢离合之致。不仅赞美了生死不渝、精诚不散的爱情,也颂扬了"感金石、回天地。昭白日,垂青史"的忠臣孝子之情。

自清康熙年间被搬上昆曲舞台后,《长生殿》中的唱段很快成为当年的"神曲",引发轰动,并获得了文人学者的一致大力褒扬。

徐麟在《〈长生殿〉序》中评价说:"一时朱门绮席,酒社歌楼,非此曲不奏,缠头为之增价。"清代梁廷楠称其为"千百年来曲中巨擘"。

康熙二十八年(1689)八月,因为在佟皇后丧期内观演《长生殿》,洪昇被人揭发,被革除了国子监籍,且株连了近50人,因此当时有诗言:"可怜一曲《长生殿》,断送功名到白头。"

康熙四十三年,洪昇应江南提督张云翼之邀往游松江,演出《长生殿》。当时,江宁织造曹寅听说后,也盛情邀请洪昇到江宁,特地在织造府演出《长生殿》全本。据记载,当时的演出吸引了来自大江南北的名士们,盛况空前。不过谁也没想到,这竟是洪昇一生最后的荣光——不久后,他就失足落水而死了。

"五班三代"再演全本《长生殿》

进入清中叶后,《长生殿》全本近乎绝迹。多年来,《长生殿》在昆剧舞台上常演的篇幅只有10出,欠缺原著众多重要情节的呈现。

21世纪初,上海昆剧团历时三年创排完成的全本《长生殿》于2007年首次演出,精美的制作和恢宏的气势,吸引海内外大批戏迷曲友蜂拥而至,成为昆曲史上的一大盛事。

全本《长生殿》分为第一本《钗盒情定》、第二本《霓裳羽衣》、第三本《马嵬惊变》、第四本《月宫重圆》,每一本相对独立,又互相衔接,其中每一出、每一景不仅是600年昆曲瑰宝的完美截面,更融入了深邃而独特的现代审美意味,是现代戏剧人对昆曲艺术重新阐释与完整复原的典范。

2017年,全本《长生殿》又一次汇聚了上昆"五班三代"的表演艺术家。其中有已过古稀之年、有"活唐明皇"之称的著名昆剧表演艺术家蔡正仁,"二度梅"获得者、著名昆剧表演艺术家张静娴,中青年一代的鼎盛力量、三位梅花奖获得者黎安、吴双、沈昳丽,以及余彬、罗晨雪等,"90后"青年昆曲人、刚摘得第27届"白玉兰奖"的卫立和蒋珂等,以及梅花奖获得者张军参加演出。

唱了60多年"唐明皇"的蔡正仁经历了从台下观众寥寥无几,到老年观众逐渐多起来,再到"黑发人"多过"白发人"的变化。面对昆曲今日的繁荣,他很欣慰。"我想,昆曲之所以会吸引越来越多的年轻观众,就在于它的细腻之美,它会让人慢下来,越听越有味道,从唱腔到表演都在表达特有的美。"蔡正仁说。

昆曲名家蔡正仁:《长生殿》今日何以"长生"

曹玲娟

每个人、每出戏都有属于自己的命运。

蔡正仁与《长生殿》这部戏,就是半个多世纪的命运交织。从13岁时唱起,唱到今年76岁;从学戏唱起,唱到这几日在国家大剧院登台。对已近耄耋的蔡正仁而

言,这么一出戏,烙在心尖儿上,一辈子演不完。"唐明皇"《长生殿》,几乎贯穿了他的艺术生涯。

2007年,全本《长生殿》在兰心大戏院首演,吸引了海内外大批戏迷赶往上海,成为昆曲史上的盛事。一天一本,连演4天,累计演出时长近12小时,首演一连演出5轮20场,轰动一时。10年后的2017年9月末,全本《长生殿》在诞生地上海演出,当唱至缠绵至极、生死相许的"密誓"一折时,"唐明皇"蔡正仁携"爱妃"张静娴双双下跪,在两位年龄加起来有近150岁的国宝级艺术家双膝跪地的刹那,观众席里的我鼻子泛酸,泪差点就下来。

11月16日起全本《长生殿》在北京国家大剧院连演4天,再度呈现"殿堂级"的艺术表演,照例一票难求。出发去北京前,蔡正仁正赶上牙疼,非得看好才成。他是全本《长生殿》中最大的"牌",五班三代,四晚连台,他是排在榜首的那一位。10年前,蔡正仁不过"坐六望七",正是故事里风流帝王的年纪,他连演两晚"唐明皇",下场仍是神采奕奕。年纪不饶人,这一次他只在第二本《马嵬惊变》中亮相。

演出前,他接受了本报记者的专访,一个人、一出戏、一辈子,这位国宝级的昆曲艺术家与《长生殿》,真是一出说不完的故事——

《长生殿》取材自唐代诗人白居易的长诗《长恨歌》和元代剧作家白朴的杂剧《梧桐雨》,由清代剧作家洪昇经十余年三易其稿创作而成。全剧以唐明皇与杨贵妃的爱情和安史之乱为双重线索,一口气写了50出。进入清中叶后,随着折子戏的兴起,《长生殿》全本近乎绝迹。多年来,《长生殿》常见于舞台的只有10出左右,欠缺原著众多重要情节的呈现。2007年,上海昆剧团历时三年创排完成了全本《长生殿》。全本《长生殿》在集成传统折子戏的基础上纳入洪昇原著43出,恢复、捏合从未传承或演出过的30余个折子,结束了当代昆曲全本《长生殿》绝迹舞台的历史。

记者:我还记得,全本《长生殿》10年前在上海首演时的盛况,当时戏曲并不景气,全本《长生殿》却是难得的一片叫好。

蔡正仁:全本《长生殿》分为第一本《钗盒情定》、第二本《霓裳羽衣》、第三本《马嵬惊变》、第四本《月宫重圆》,每一本相对独立,又互相衔接,但连演4晚,观众能否接受?10年前,导演、演员心里都没有底。万一观众不欢迎,就失败了。结果《长生殿》很成功,观众看了第一本,还要看第二本、第三本、第四本。兰心大戏院5轮20场《长生殿》演出,吸引了1.6万观众,当时票房收入约70万元。现在看,70万元好像不怎么显眼。10年前,这个数字对于上昆来讲,实在是空前的,鼓舞非常大。

我心里面是甜酸苦辣五味杂陈,舆论一片叫好,我心里明白,我们排出来是不容易的。好多戏,我都没见过,4本里将近10出是我们小时候学过的,2/3是我们白手起家捏出来的。既有时代新气象,又以昆曲传统为主,一看就是昆曲,这本子才能算立住了。我们这次10年后复排全本《长生殿》,上海大剧院1700个座位,满满的,每场还要有一两百加座。一个剧团10年前排的戏,10年后仍然那么受欢迎,过去真是做梦都想不到。

记者:这么多年下来,只有上昆最终把全本《长生殿》排了出来。

蔡正仁:全本《长生殿》是上海昆剧团一个非常重要的创作演出。中国300个左右的剧种,要论《牡丹亭》和《长生殿》,没有哪个剧种能超过昆曲这两个本子的。这是昆曲经典中的经典,经受了几百年的考验。

说到《牡丹亭》,全国8个昆曲院团,每个院团都能演一演,但《长生殿》就不见得了,差不多有一半的昆曲院团都演不起来,很简单,关键是"唐明皇"不容易找到。在其他剧种,比如京剧中,"唐明皇"的角色是由老生来扮演的,而《长生殿》中的"唐明皇"虽然也戴着髯口,但不是老生演,是大官生演。大官生是昆曲小生的分支,是介于小生与老生之间的行当,但归在小生行当。大官生要求演员具备宽亮的嗓音,善于真声假声结合。在表演上则要气度恢宏,功架持重大方。能不能演全本《长生殿》,就要看你团里面有几个能演唐明皇的。

记者:听说您学的第一出戏就是《长生殿》里的《定情》?

蔡正仁:《长生殿》对于我来说,缘分实在不浅。记得是1954年3月,华东戏曲研究院昆曲演员训练班一开学,老师们决定对所有学生全部开蒙一个戏:《长生殿·定情赐盒》,就是唐明皇和杨贵妃定情的那场戏。整出戏学了半年,那时我13岁,只是个从江苏吴江小镇来到上海的小"乡巴佬",学唐明皇这样一个风流帝王,却连杨贵妃都不敢正视一眼,整个一出戏,我这个"皇帝"浑身上下不自在。

昆剧演员训练班原定计划学9年,实际7年半就毕业了,《长生殿》的学习也持续了7年半的时间,学了10多出戏,《定情赐盒》之外,还有《密誓》《惊变》《埋玉》《闻铃》《哭像》等出,在全国独一无二,没有一个昆曲学校能学这么多戏,而我们都学了。

洪昇这个剧作家了不起,非常懂昆曲的音律,好曲子非常多,人们愿意传唱的曲子特别多。那时,学校比

较重视学生的实习演出,差不多每星期总要演出一至二次,因为"大轴"戏很少,我学了《惊变》《埋玉》这样的重头戏,《惊变》《埋玉》就常常成了演出的"大轴"戏。后来,我又先后向俞振飞、沈传芷两位老师学了《长生殿》中的《闻铃》和《迎像哭像》两折戏。"唐明皇"这个角色,我就这么演了一辈子。我演了60多年的昆曲,能让我爱得死去活来、唱得肝肠寸断的,想想也只有这部《长生殿》。

记者:10年后全本《长生殿》再次复排、全国巡演,您最高兴的一点是什么?

蔡正仁:我最高兴的是,观众席不再是白茫茫一片,而是黑压压一片。在上海大剧院演出时,大家告诉我,蔡老师您肯定要高兴,我们4场演出爆满,尤其是您那第三本,连加座都已经没办法再加了。我看到舞台下80%都是年轻观众,铁铮铮的事实,真的很高兴。还有,我最最高兴的是,全本《长生殿》的成功给我们昆曲推陈出新指明了方向,为我们昆曲今后的发展提供了一个非常好的范本。

事实证明这条复排的路走得通,观众是热烈欢迎的。昆曲这个古老剧种,不但能生存下去,还有强大的生命力。复排、复演,最大的意义在这一点。我们现在有的昆曲团,花很大的代价去排罗密欧与朱丽叶的故事,排巴黎圣母院的故事,为什么不去排昆曲的经典呢?《长生殿》《牡丹亭》《琵琶记》《桃花扇》,我们有那么多的经典,都是贴近我们中国人灵魂的经典,是我们自己民族的东西,这些都能经久不衰地排下去的。

昆曲在当代的复兴,是了不起的事情。你说昆曲死而复生也好,三落三起也好,它走过的道路非常清晰地告诉我们,国家安宁强盛,昆曲就有自己的好时光。如今昆曲的发展虽然还有各种各样的问题,但《长生殿》的全本演出和10年后的复演,就充分说明了如今的政策是对头的,我们的文艺政策对头了,文艺繁荣也就水到渠成了。

记者:其实,无论是去年的"临川四梦"还是今年的全本《长生殿》,上昆五班三代同堂的齐整阵容,让观众每一次都能乘兴而来、尽兴而返。之所以能这样,是因为除了有蔡正仁、张静娴这样的老艺术家宝刀不老,上昆还有三位"梅花奖"获得者黎安、吴双、沈昳丽,以及余彬、罗晨雪等中青年一代正步入鼎盛时期,"90后"青年昆曲人、刚摘得第二十七届"白玉兰奖"的卫立和蒋珂等则代表着未来的方向——上海昆剧团团长谷好好的一句话也许道出了"上昆之道",那就是"如故宫修文物般,将我们的昆曲传统剧目一部一部'修'出来,将最美昆曲传承下去"。

"八九点钟的太阳"照耀全本《长生殿》

肖茜颖

昨晚(2017年11月16日),上昆全本《长生殿》在国家大剧院上演。上昆24岁的小生演员倪徐浩与80后闺门旦演员罗晨雪深情款款的"唐明皇"与千娇百媚的"杨贵妃"扮相,令人过目难忘。今年恰逢全本《长生殿》10周年,老、中、青五班三代同堂,其中80后、90后演员逐渐能够独挑大梁。这也得益于上昆的蔡正仁、张静娴等老艺术家的悉心培育,上昆"学馆制"的系统打造以及"周周演"、校园行等搭建的广阔舞台。台下的他们青春飞扬,台上的他们日趋成熟,关于他们与《长生殿》的传承故事才刚开始。

尝 试

这次,"昆五班"毕业生蒋珂并没有担纲主角,不过却在配角"虢国夫人"中发现了乐趣。"这恐怕是我演过的最有心机的角色了,蛮新鲜的。"90后个性开朗的她笑着说,"戏中唱'淡扫蛾眉朝至尊',也是夫人手腕儿最高明的地方,很能代表角色的特色。"

进上昆才三年的蒋珂特别感谢去年出演《南柯梦记》的经历——她首次在大戏中担纲主角。那时的她没经验,老师怎么教,她就怎么学,觉得每一个细节都要下硬功夫,"但根本没有自己的东西"。度过了那个魔鬼式训练期后,如今她再遇到新角色时就淡定了,并尝试加入自己的理解,要和《长生殿》中的"韩国夫人""秦国夫人"区别开来,水袖的幅度、唱念的节奏都是有讲究的。台上,她留心姐妹们的状态,不断反思;生活里,她参考了《金枝欲孽》等宫斗剧。"三个争风吃醋的姐妹看似很像,但我在尝试用更傲气的表情塑造她。"

坚 定

在今年全国巡演的全本《长生殿》中,倪徐浩是最年轻的"唐明皇",仅24岁,同样毕业于"昆五班"。他从巾生跨到大官生已非易事,尤其还面临着大官生中最难的

角色——"唐明皇"。

他觉得,冥冥之中自己和这个角色乃至昆曲有缘。当年,正是在有"活唐明皇"之称的蔡正仁建议下,戏校才来到了蔡老师的家乡吴江震泽找好苗子。而倪徐浩在来上海学戏之前,完全没听说过昆曲,只是很期待上电视。所以,最初学戏时他是无感的,也曾萌生过转行的念头。当时并不乐观的昆曲市场更是一度让他迷茫。但他一直热爱并享受舞台,每演一次戏就对昆曲多了一份留恋。

或许是看到了他的默默坚持,或许是声音条件好、有悟性,"唐明皇"选中了他。完全没有想到这么早能拿到如此重量级的角色,他既紧张又兴奋。他揣摩着小生和大官生的区别,比如反复推敲外人看似简单的甩袖、步伐力度。

从广州、深圳、昆明、上海到如今的北京,观众用掌声回报他。不小的进步带来成就感,离开的犹豫变成了留下的坚定。然而,掌声并没有迷惑他,"需要时间磨练,这还远远不够"。

心 血

剧中,青春版"杨贵妃"罗晨雪的雕琢之路可谓呕心沥血。

2012年,正式拜张静娴为师的罗晨雪便成为老师的重点"关注对象",偶尔上课迟到5分钟,便被拿来当众"开涮"。张静娴并不讳言,"就是要对她更严,艺术不能差分毫"。

其实,早在全本《长生殿》之前,罗晨雪已经在上昆的"学馆"学习了精华版《长生殿》。不过当她被定为第一本主演后,张静娴仍旧特地开了"小灶"——主动为她拍曲。71岁的张静娴一个字一个腔地示范给罗晨雪看,细节到嘴皮该用到什么力度既能让观众听得舒服,又能不影响脸部表情的美观度。"拍曲很耗嗓子,而且老师独独为我花了那么长的时间。"罗晨雪感受到了老师的良苦用心。

要合成一台戏,演员还得经过抠念白、"下地"学身段、合戏、合乐队等过程。令罗晨雪念念不忘的是每一次排练、演出,张静娴都会到场"督战",而且仔仔细细地在纸上记下学生需要改进之处并事后一一提醒。

刚刚步入而立之年的罗晨雪承认,以前会有小小的偷懒,但是老师从演戏到教戏都精益求精,"所以她对我的每一个要求都格外有分量,我在继承《长生殿》,更是在守护老师的心血。"

(作者系新民晚报特派记者)

全本《长生殿》声动京华,有戏迷从新疆打飞的来捧场

肖茜颖

"东方之韵·上海戏曲艺术中心经典剧目晋京展演"的重头戏之一上昆全本《长生殿》昨起亮相国家大剧院。上海戏曲艺术中心总裁谷好好表示,该剧既是经典,也符合当下审美。10年来该剧出戏出人,是传统文化活态传承的经典案例。

昨晚,最青春逼人的帝妃组合打响头炮,青年小生倪徐浩与青年闺门旦罗晨雪主演第一本《钗盒情定》。北京国家大剧院戏剧场内,戏迷云集,座无虚席。戏迷王银华说:为了这场戏,她特地从乌鲁木齐打飞的赶来;中国传媒大学研究生赵鹏则说,这是他今年最期待的演出,没有之一。

除了《钗盒定情》,余下三本戏中也是星光熠熠。今日,"梅花奖""白玉兰奖"双料得主黎安、沈昳丽主演第二本《霓裳羽衣》。而且黎安此行戏份颇为吃重,还将出演第三晚的大轴《闻铃》,以及与优秀闺门旦余彬搭档合作第四本《月宫重圆》。最激动人心的第三本《马嵬惊变》则是由本剧的艺术指导、两位年逾古稀的老艺术家蔡正仁与张静娴联袂主演。

时隔八年,上昆全本《长生殿》再一次登上国家大剧院的舞台,作为年度全国巡演收官纪念。传奇《长生殿》被视为中国古代文学与戏剧的巅峰之作。原作者为清初著名文学家、剧作家洪昇,内容取材自唐代诗人白居易的长诗《长恨歌》和元代剧作家白朴的杂剧《梧桐雨》,系洪昇经十余年三易其稿创作而成。2007年诞生的全本《长生殿》在继承传统折子戏的基础上,共纳入原著43出,在国内院团中最接近洪昇传奇原貌。

(作者系新民晚报记者)

江苏省演艺集团昆剧院 2017 年度推荐剧目
《拜月亭》
根据元代关汉卿杂剧残本、施惠《幽闺记》整理改编

整理改编　王悦阳　刘倩

楔子　走雨路歧

（场内金鼓齐鸣，喊杀声起。内白：喂呀，苦啊！）
（旦扮王瑞兰、老旦扮张氏上）
【破阵子】
　　（老旦）谁料番兵无礼，
　　那堪百姓遭难。
　　（旦）老父奉命受驱驰，
　　天子南迁何时回？
　　（合）母女无所依。
（二人逃难）
【摊破地锦花】
　　（旦）绣鞋儿，分不得帮和底。
　　步步提，百忙里褪了跟儿。
　　（老旦）冒雨荡风，带水拖泥。
　　（合）步难移，全不知路何方。

【剔银灯】
　　（老旦）迢迢路不知是哪里。
　　前途去，安身何处？
　　（旦）一点点雨间着一行行凄惶泪，
　　一阵阵风对着一声声愁和气。
　　（合）泪涟，云低天暗。
　　母女命存亡兀自尚未知。
（老旦体力不支，摔倒在地）

张　氏　哎呀！
（旦忙上前搀扶）

王瑞兰　母亲！
（突然众番兵涌上，冲散二人，众番并老旦下）

旦　　　母亲……
老　旦　瑞兰……

第一折　踏伞奇逢

（旦上，前后顾盼）
王瑞兰　母亲，母亲！
（生上）
蒋世隆　妹子，妹子！
【前腔】
　　行匆匆赶路奔程，
　　乱军中兄妹分境。
　　云层层四野暗昏，
　　急煎煎哪里去寻？
蒋世隆　瑞莲，瑞莲，瑞莲在哪里？
王瑞兰　母亲，母亲，母亲在哪里？
合　　　在哪里？
（生旦相遇，惊诧）
蒋世隆　我只道是妹子。

王瑞兰　我只道是母亲。
蒋世隆　原来是位小娘子。
王瑞兰　原来是位君子。
【前腔】
　　（旦）暗自惊，
　　蓦地相逢陌路人。
　　无端呼唤，
　　呼唤奴家名。
　　（生）非我无端唤名姓，
　　寻亲妹唤瑞莲。
　　相惊，
　　请娘行放宽谅心。
　　（旦）凄清，
　　失母亲倍伤情。

蒋世隆　　原来小娘子也是失散了母亲。
王瑞兰　　正是。
　　　　　【前腔】
　　　　　　（合唱）正是俱错，
　　　　　　两下寻至亲。
　　　　　　（生）拜别娘行，
　　　　　　我自赶归程。
　　　　　　（旦）求君，
　　　　　　求君念奴怜携我同行，
　　　　　　感君免灾险决不忘恩。
蒋世隆　　哎！小娘子此话差矣，我自己妹子尚且寻不着，怎说带你同行？
王瑞兰　　君子可曾读书？
蒋世隆　　卑人么，何书不读？哪书不览？
王瑞兰　　你既读书，可知人有恻隐之心么？
蒋世隆　　哟！小娘子既知恻隐之心，可晓得男女有嫌疑之别？
　　　　　【前腔】
　　　　　　（生）平白无故，
　　　　　　孤男寡女怎同行？
　　　　　　免招是非惹祸起。
　　　　　　请娘行各奔前程。
　　　　　　（旦）君子此言不近情，
　　　　　　临危不救怎忍心。
　　　　　　思想，
　　　　　　倘若令妹荒野逢人。
　　　　　　闪得她孤身陷兵焚？
蒋世隆　　（想起妹子）这个……
王瑞兰　　是啊，倘若你那妹子也遇着了不肯相携的人哪。
蒋世隆　　她便如何？
王瑞兰　　【扑灯蛾】
　　　　　　（旦）君觑奴不见怜，
　　　　　　君觑奴不见怜。
　　　　　　他人怎相携？
蒋世隆　　哎，不同行又能如何？
　　　　　　（旦）既然身落后，弱柳质怎能周全也？
蒋世隆　　是啊！想我那妹子，她从小儿父疼兄护，何曾受过这般艰辛？
　　　　　　（旦）她是个深闺女子，
　　　　　　哪惯经鼙鼓动天？
　　　　　　乱军中，乱军中，
　　　　　　若无人相带。
蒋世隆　　啊呀，这便如何是好？
　　　　　　（旦）缓急间，
　　　　　　此身怕要喂虎狼。
蒋世隆　　（大惊）哎呀！我那可怜的妹子呀！
王瑞兰　　君子，若是令妹得遇良人，助她脱灾离难，岂不是好？
蒋世隆　　既然如此，你我……
王瑞兰　　同行了么？
合　　　　如此，请。
　　　　　【金络索】
　　　　　　（旦）深谢客同行。
　　　　　　解危感三恩。
蒋世隆　　请问小娘子家住哪里？姓甚名谁？
王瑞兰　　王宅居住汴梁城，名瑞兰。
王瑞兰　　请问君子家住哪里？姓甚名谁？
蒋世隆　　姓蒋名世隆，寒儒出贡门。
王瑞兰　　原来是位秀才，失敬了。
　　　　　（突然起风）
蒋世隆　　呀，起风了。
王瑞兰　　啊君子，看天色昏沉，顷刻之间，就要下雨了，我们急行几步罢。
蒋世隆　　啊小娘子，你没有雨伞，怎生行走？
王瑞兰　　不妨，我走得的。
蒋世隆　　（递伞过去）这雨伞，你用罢。
王瑞兰　　（推辞）还是你用罢。
蒋世隆　　还是你用罢。
　　　　　（风雨大作）
王瑞兰　　（害怕）哎呀，好大的风。
蒋世隆　　（担忧）好大的雨，这风雨交加。
王瑞兰　　如此，你我同用了罢。
蒋世隆　　使得的？
王瑞兰　　使得的。
合　　　　使得的。
　　　　　【前腔】
　　　　　　（旦）风雨同伞，
　　　　　　湿衣襟。
　　　　　　歧路相逢共命运。
　　　　　　患难时巧遇君，
　　　　　　感恩情深。
　　　　　　（生）休客谦相随紧。
　　　　　　渡津关荒郊莫停。
　　　　　　（生旦）早离这险境，
　　　　　　同归故乡近。

王瑞兰　请问君子,欲往何处?
蒋世隆　寻找妹子,回转家乡。小娘子你呢?
王瑞兰　待等干戈平息,回转家乡,寻访爹爹母亲。
蒋世隆　前路崎岖,小娘子你一人如何走得?也罢,待我亲送小娘子回乡,一路之上也可打探妹子的行踪。
王瑞兰　如此,深谢君子高义。
蒋世隆　不用,不用。
王瑞兰　敢问君子令尊令堂何在?
蒋世隆　家父家母俱已亡故。
王瑞兰　家中还有何人?
蒋世隆　只一个妹子。
王瑞兰　还有……
蒋世隆　什么?
王瑞兰　何人?
蒋世隆　我那妹子还没有嫂嫂哇。
王瑞兰　(害羞)哎呀,谁问你来?
蒋世隆　啊小娘子,雨止了,你我分手了罢。
王瑞兰　怎么,不带我同行了么?
蒋世隆　看那前方,倘若有人拦住盘问,道是你我何等关系,卑人不知如何作答,还不如就此分别,免生旁枝。
王瑞兰　这有何难,就道你我是兄妹结伴。
蒋世隆　兄妹结伴?好便好。只是你我面貌不同,乡音有别。只怕不像啊!
蒋世隆　【前腔】
　　　　若有人盘问,
　　　　教咱怎对答?
王瑞兰　没个道理。
蒋世隆　既没道理,卑人去了。
王瑞兰　且慢……有个道理。
蒋世隆　有什么道理,快说,快讲。
王瑞兰　奴家害羞,说不出口。
蒋世隆　哎!小娘子,眼下四顾无人,但说何妨?
　　　　(旦)怕问时权……
蒋世隆　权什么?
　　　　(旦)权说是夫……
蒋世隆　夫,夫什么?
　　　　(旦)夫妻。
　　　　(害羞)
蒋世隆　是啊!如此说方才可矣。
　　　　便同行,
　　　　访踪穷迹去寻觅。
王瑞兰　【尾声】
　　　　今日蒙君相助情,
　　　　免使一身在污泥。
蒋世隆　如此,夫……(不好意思)小娘子请。
王瑞兰　君子请。
蒋世隆　(大胆地)夫人请。
王瑞兰　(害羞地)官人请。
　　　　(两人顾盼,同下)

第二折　招商谐偶

(末扮店主上)
店　主　战乱平息兵火消,兴下开张不辞劳。莫言村店客难邀,风旆酒旗来相招。我乃这广阳镇招商店店主,且喜近日兵火已熄,重归太平。我不免重开铺面,迎接客商,赚些银两,多少是好。
(生、旦上)
合唱　【驻马听】
　　　　一路里奔驰,
　　　　多少艰辛,
　　　　来到这里。
　　　　且喜略时才肃静,
　　　　渐次平安,
　　　　稍得宁息。
　　　　恨悠悠千里旅情悲,
　　　　苦恹恹一片乡心碎。
　　　　感叹咨嗟,
　　　　伤情满眼关山泪。
蒋世隆　小娘子,看天色已晚,前面有招商客店一间,你我暂歇一宿明日再走可好?
王瑞兰　但凭秀才。
蒋世隆　请。
王瑞兰　请。
蒋世隆　(叫门)啊,店中可有人么?
店　主　来了,来了。(上)客官,可是住店么?
蒋世隆　正是。
店　主　这位小娘子?

蒋世隆　哦,是在下的娘子。
店　主　格么待我打扫一间房,铺下一张床……
王瑞兰　且慢!
店　主　怎么?
王瑞兰　店家,请与我打扫两间房,铺下……两张床。
店　主　这,打扫两间房,铺下两张床?
蒋世隆　啊,店家。
店　主　又怎么?
蒋世隆　(坚持)一间房,一张床。
王瑞兰　(认真地)两间房,两张床。
店　主　这个……
蒋世隆　哎,听我的。
王瑞兰　店家,听我的。
店　主　哦哟!我看这二人有些蹊跷,口口声声说是夫妻,那小娘子却要两间房,想来应是生米还未成炊?(偷笑)倘若我惹恼了那秀才,到时候不给我房钱,这算什么名堂!(思考)还是……
店　主　(满脸堆笑)啊,秀才、娘子。我还是与你们打扫一间房,铺下两张床罢。
蒋世隆、王瑞兰　这……这如何使得?
店　主　实不相瞒,小店客满,只剩下这一间房,实实无有第二间与你们了。
蒋世隆　如此,娘子你说呢?
王瑞兰　那也只得如此了。
店　主　哈哈,这才是好!秀才,小店有藏下的村酿一坛,且喜今夜满月,何不沽上一壶,与娘子和月对酌,少解旅况,如何?
蒋世隆　也好。烦劳店家了。
店　主　不妨事,不妨事格,哈哈哈。
　　　　(末下,送酒上,下。生旦同坐饮酒)
蒋世隆　啊,小娘子。非是卑人要强你所难,只怕那店家生疑,故而权说夫妻同住一间房。
王瑞兰　这个……奴家晓得。啊秀才,千里奔波,旅途劳顿,待奴家与秀才斟一杯。
蒋世隆　多谢了。
　　　　【驻云飞】
　　　　(生)村酿旧窖,
　　　　要解愁肠须是酒。
　　　　窗外明月满,
　　　　壶内馨香透。(生劝酒,旦害羞不饮)
　　　　(生)咳!娘子恁多羞?
王瑞兰　非是奴家害羞,天性不会饮酒。
　　　　(生)趁此良夜,

　　　　略沾水酒,
　　　　莫把眉儿皱。
　　　　一醉能消心上愁。(生注视旦,白)
　　　　哎呀好生奇怪呀,小娘子不曾饮得一杯,为何就脸红,这眼也红了呢?
王瑞兰　(拭泪)非是奴家眼红,只是想起当日在家的时节……
蒋世隆　在家时,便怎样?
王瑞兰　【前腔】
　　　　父慈母爱,
　　　　画阁兰堂欢娱多。
　　　　春赏名苑花,
　　　　夏品浮瓜并沉李。
　　　　咳!何日再如斯?
蒋世隆　小娘子不必忧心,世隆定将小姐送回家下,与家人品茗赏花。
蒋世隆　(叹)咳,我这下烦恼生定了。
王瑞兰　秀才怎讲?
蒋世隆　【绛都春】
　　　　担烦受恼,
　　　　今更益。
　　　　共你只得到今朝?
　　　　有分忧愁,
　　　　无缘恩爱何时了?
　　　　(旦)感君相待,诚心答报。
蒋世隆　娘子,你要报答我什么?
　　　　(旦)擎满樽敬奉多才,
蒋世隆　谁要你薄酒一杯?
　　　　(生)只恨多娇,
　　　　前情尽忘,
　　　　不念来时恩!(生气)
王瑞兰　(不解)秀才,怎说奴家不感君深恩?
蒋世隆　那,你可还记得寻踪访迹林中遇?
王瑞兰　(点头)是君扶危出祸丛。
蒋世隆　我只道有缘千里能相会。
王瑞兰　无缘对面不相逢。
蒋世隆　哎呀小娘子,你怎么把之前的言语都忘了?
王瑞兰　奴家不曾忘了什么。
蒋世隆　既不曾忘,可记得踏伞相逢时的言语?
王瑞兰　那时节曾与秀才说兄妹同行。
蒋世隆　却又来!我曾说你我面貌不同,语言各别,难做兄妹。那时节小娘子又怎么说?
王瑞兰　奴家再不曾说什么。

蒋世隆　嘿嘿！正是贵人多忘事，小娘子再想。那时我曾问你，倘若有人再三盘问，该如何说？
王瑞兰　哦，奴家想起来了。
蒋世隆　想起什么？
王瑞兰　怕有人再三盘问，权说做夫……妻。
蒋世隆　着啊！别的都好胡乱认得，这夫妻岂可是随意权得的？
王瑞兰　哎！这也是不得已哟。
蒋世隆　我也不问小娘子别的，可晓得仁、义、礼、智、信么？
王瑞兰　闺中也曾读过诗书。
蒋世隆　我们权不说仁、义、礼、智，只单说一个"信"字。
王瑞兰　嗯。这"信"字怎么说？
蒋世隆　天若爽信，云雾不生；地若爽信，草木不长。为人可失得信么？
王瑞兰　奴家也不曾失信与秀才。
蒋世隆　既不失信，如何不依当日的言语？
王瑞兰　秀才，你送我回家去，我多多将些金银谢你吧。
蒋世隆　哎！岂不闻书中自有黄金屋，我要你那金银何用？
王瑞兰　也罢，你送我回去，我与爹爹说与你个官儿做罢。
蒋世隆　哈哈！这官是朝廷的，难道还是你家的不成？
王瑞兰　这个……秀才，奴家是待字闺中的千金小姐哩！你送我家去，再遣媒妁，彼时再成就姻缘，明媒正娶，多少是好？
蒋世隆　我与娘子一路同行到此，便是三岁孩童，也说你我是一对好夫妻。这虚名人言自说，听着偏好？
王瑞兰　【前腔】
　　　　休焦，
　　　　所许前词，
　　　　侍枕之私，
　　　　敢惜轻抛？
蒋世隆　既如此，却为何又推三阻四？
　　　　（旦）怕旁人口舌，
　　　　娶而不告，
　　　　亲友相嘲。
王瑞兰　失了了奴家节操？
　　　　（生怒掷酒杯，白）
　　　　小娘子呀，前日若乱军中遭驱被掳，何来节操？
　　　　（旦无言以对，偷偷拭泪，在一边生闷气，末上，推门而入）
店　主　秀才，娘子。我在隔壁听得许久，已知晓一二，你们也不要瞒我了。
蒋世隆、王瑞兰　既如此。我们也瞒不得你了。
店　主　依我看来，秀才官人，这事你有错！
蒋世隆　怎说我有错？
店　主　想小姐是深闺处子，所重最是名节。你是堂堂读书之人，岂不知施恩不图报之理？
蒋世隆　哎呀，惶恐，惶恐！店主呀，非是小生趁人之危，只因与小姐患难与共，日久生情，今同居一室，若无娶妻之真心，真正有损小姐名节了。
店　主　却也有理！小姐在上，老夫也有一言相告。
王瑞兰　店家请讲。
店　主　敢问这秀才人品怎样？一路上对你如何？
王瑞兰　谦谦君子，一路同行，举止志诚得体，对我百般呵护。
店　主　是了！依我之见，小姐也是看上这秀才了的。（旦害羞，不做声）如此秀士高才，他日赴科一举成名。那时节权贵争攀，再想同他共偕连理，只怕难矣！
王瑞兰　话虽如此，只是既无父母之命，又无媒妁之言……只怕于礼不合。
店　主　小姐呀，所谓礼由义起，不谓苟从。何况你二人有缘，也算得一段天赐姻缘，岂能就此错过？你看我村老儿年纪高大，若不嫌弃，待我安排一樽薄酒，权为合卺之杯。小姐，你就依顺了罢。
王瑞兰　这个……
　　　　（生牵旦袖作求）
蒋世隆　小姐，念在卑人一片深情。从今以后，小生定当诚心以待，绝不相负！
王瑞兰　（思考，望着蒋世隆嫣然一笑，点头）如此……但凭店家做主吧。
蒋世隆　（喜出望外，作揖鞠躬）如此，有劳店家，多谢了！
店　家　啊哈哈哈！正是：姻缘本无意，天遭偶相逢。
蒋世隆　胜把银钉照。
王瑞兰　犹疑是梦中。
　　　　（吹打声中，生旦拜堂）
合　唱　【扑灯蛾】
　　　　才郎殊美好。
　　　　佳人正年少。
　　　　相逢邂逅间，
　　　　姻缘会合非小也。
　　　　天然凑巧，把招商店权做个蓝桥。
　　　　翠帷中风清月皎。
　　　　算欢娱。
　　　　千金难买是今宵。
　　　　（生旦同下，映衬着一轮圆月）

第三折　抱恙离鸾

（丑扮翁医上）

翁　医　【水底鱼】

　　　　三世行医，四方人尽知。
　　　　不论贵贱，请着的即便医。
　　　　卢医扁鹊，
　　　　与我差不离！
　　　　人人道我，
　　　　道我是个催命鬼。

　　　　小子姓翁，是做郎中格。要问我医术如何？我医得东边才出丧，医得西边已入殓，南边流水买棺材，北边打点又气断。祖宗三代做郎中，十个医死九个半。你问我是怎样医的？我来告诉你哉！（那）做土工的是我姐夫，卖棺材的是我外公。我若一日不医死几个，叫我外婆姐姐在家里喝西北风哉！今日那招商店主，请我去给他店里客人看毛病，想来，他也是该死汉格。嗯哼！店里可有人么？

（末上）

店　主　啊，先生来了。
翁　医　是哉！喏！伸出你的手。
店　主　做什么？
翁　医　（调笑）牵一牵小手，无非增进感情。
店　主　哎！先生休得取笑！
翁　医　咄！你不伸手，我怎么听脉哉？
店　主　哦。原不是老汉染病，是店内的一个秀才，待我唤他出来。
翁　医　哦，原来是秀才病了，那快请他出来罢。
店　主　（向内喊科）啊秀才，娘子。有请。

（旦扶生上）

蒋世隆　【三登乐】

　　　　世乱人荒，
　　　　幸脱离天罗地网。
　　　　不提防病染这场。
　　　　事不宁，
　　　　身未稳，
　　　　天降灾殃。
　　　　淹留旅邸，
　　　　望家乡怎往？（旦扶生坐下）

店　主　啊小姐，先生请来了。
王瑞兰　多谢店家。只是官人病虚，叫先生轻声些，不要惊吓了他。
店　主　晓得。啊先生，那小姐吩咐，官人病虚，叫你说话轻声点。
翁　医　好格好格。（作击桌大叫。生受惊，旦抱生。）
王瑞兰　这先生好没分晓，病虚的人，为何这般大惊小怪。
翁　医　这是我医人的入门诀。
店　主　怎么说？
翁　医　惊一惊，惊出他一身冷汗，病好了也不见得。
王瑞兰　倘或惊坏了怎么办？
翁　医　惊死了也罢了，这个叫个活惊杀。
店　主　胡说！
翁　医　嘿嘿，待我看脉。喏！秀才！伸出脚来待我看。
店　主　哎！还是手。怎么说脚？
翁　医　你不晓得，病从跟脚起。（丑看脉。）哟，怎么骨瘦如柴？
店　主　错了！
翁　医　喔，桌子个脚，来来，还是手吧。
店　主　哎！先生用心看一看，相公害的是什么病？
翁　医　噢哟！

【荼子花】

　　　　他犯着产后惊风。
（旦白）不是。
（丑）莫不是月数不通？
（旦白）这先生胡说。

店　主　他是男子汉，怎么倒说了女人的病症。
翁　医　我手便拿着官人的，眼却看了这娘子，故此说到女科去了。待我再看，呀！不好了！

翁　医　【驻马听】

　　　　这脉息昏沉，
　　　　两手如冰骇死人。
　　　　叫几个尼姑和尚，
　　　　做些功果，
　　　　送出南门，
　　　　鬼门关上来招魂。
　　　　叫些木匠，
　　　　早把棺材钉。
（旦大哭。丑）我的人儿，连哭两三声。呀！你不曾动。

翁　医　　不曾动。
店　主　　这等不妨。是我差拿了手背,你慌什么?
王瑞兰　　如今怎么办?
翁　医　　不妨事,之前是与你们打趣的!我有祖传妙药在这里。吃了管教他即时便好。
王瑞兰　　如此,多谢先生。(丑笑下)
店　主　　先生去了,小姐这下可放宽心,待官人服下这药扶至客房,休息便了。
王瑞兰　　是了。(末下,生醒来)
蒋世隆　　娘子,先生说我病体如何?
王瑞兰　　官人,先生说了不妨事,且自休息则个。
蒋世隆　　娘子,
【山坡羊】
　　我病体难医难治,
　　你家乡何日得归?
　　(旦)愿深恩降福,降福灾星退。
　　(生)势渐危,料应我不久矣!若还我死,你必选个高门配,我便死向黄泉,一心只念你。
　　(旦)休提。不由人泪暗垂。伤悲,指望你早日康健。(旦扶生同下)
(外扮王尚书、丑扮六儿引众上)
王尚书　　【三棒鼓】
　　一鞭行色望帝京,
　　喜得两国通和也无战争。
　　边疆罢征,
　　边烽罢惊,
　　不暂停。(合)
　　如今海晏河清也,
　　重逢太平,
　　重享太平。
王尚书　　老夫,兵部尚书王镇,只因番兵作乱,奉旨前去和番。如今功成归来,我不免回京复旨。六儿,这是哪里了?
六　儿　　这里已是广阳镇了。
王尚书　　哦,已是广阳镇了。你且寻个好暂歇的地方,我要写个奏本上报朝廷。
店　主　　药铺就在前面!
瑞　兰　　我去去就回。
王瑞兰　　呀!你不是六儿么?
六　儿　　呀!小姐!你怎生在此?老爷,老爷,是小姐在此。小姐,老爷在此!
王瑞兰　　(激动)爹爹在哪里?爹爹在哪里?
王尚书　　女孩儿在哪里?女孩儿在哪里?
(二人相见)
王瑞兰　　爹爹!(扑倒)
王尚书　　(扶起)啊女孩儿,你因何在此?
王瑞兰　　爹爹呀。
【园林好】
　　自那日爹爹离朝,
　　番兵乱百姓逃亡。
　　不忍诉凄凉情况。
　　与母亲,家业抛;
　　心惊颤,急奔忙。
王尚书　　啊呀!你母亲如今在哪里?
王瑞兰　　【品令】兵寇冲撞,
　　转眼茫茫,
　　子离了娘。(哭)
王尚书　　啊呀我那可怜的夫人啊……我儿,你一人又怎生到此?
王瑞兰　　【豆叶黄】
　　我随着个秀……
王尚书　　甚么秀?
(旦)我随着个秀才栖身。
王尚书　　呀,他是甚么人?你随着他?
王瑞兰　　他是我的夫君。
王尚书　　(外发怒)谁为媒妁?甚人主张?
王瑞兰　　爹爹,人在那乱离时节,怎顾得周备三书六礼?
王尚书　　你!你!你!你是个尚书千金,竟做出这等无媒苟合之事!
王瑞兰　　喂呀爹爹。(哭)
王尚书　　哼!那个登徒子……他,他,他现在哪里?
王瑞兰　　爹爹,你女婿他身子不爽,正在房里歇息。
王尚书　　呸!什么女婿!分明是个乘人之危的畜生、狂徒!
王尚书　　【月上海棠】
　　实可嗔,
　　危难间欺我娇女。
　　(旦)若非他提携,你孩儿早亡。
　　(外)荒唐,萤窗十年穷书生,
　　却将礼义廉耻全抛漾。
　　一点淫心便猖狂,
　　糟践千金来苟合。
王瑞兰　　爹爹,不是的。蒋郎他呵——
王瑞兰　　【五韵美】
　　饱读秀才,

　　　　　高德君子,
　　　　　感念他林间相携,
　　　　　救弱女脱灾。
王尚书　哪里相救,分明别有图谋。
王瑞兰　若无有他呵,全没了今日,泪盈盈与严尊团圆。
王尚书　施恩图报,算什么君子?
王瑞兰　更没些和气一味拆,哪管海誓山盟、白头之约。
王尚书　咄!不必再说!六儿,速速请小姐上马!
王瑞兰　爹爹,女儿不走。
王尚书　大胆!
　　【二犯幺令】
　　　　　你是娘生父养,
　　　　　逆亲言,心向情郎?
王瑞兰　爹爹呀,
　　　　　他向地,
　　　　　他向地狱相救我到天堂,
　　　　　怎忍得撇在没人的店房?
　　　　　若是两分张,
　　　　　管取拼残生命亡。
　　　　爹爹,蒋郎他身染病,待我三五日时光替他煎药煮粥,再与你走也是不迟!
王尚书　大胆!还敢多言!六儿,与我扯上马去,一刻也不许停留!
　　　　(旦惊慌,示意店主)
王瑞兰　喂呀蒋郎!你好生养息,妻终身相守,等待郎君,世隆,郎君。(大哭)
王尚书　休得多言,还不与我快走!
　　　　(丑拉旦上马,三人急下)
　　　　(蒋世隆扶病急上,小姐已走远)
蒋世隆　啊呀我那妻子呀!
　　【江儿水】
　　　　　眼见得今朝去。
　　　　　直恁忙。

　　　　　相随百步。
　　　　　尚且情怏怏。
　　　　　何况我夫妻月余上。
　　　　　怎下得霎时间如天样。
　　　　　若要成双,
　　　　　难再望。
　　　　　一对鸳鸯,
　　　　　生被跌天风浪!
　　　　(生倒地大哭,店主上,搀扶)
店　主　相公,且免愁烦,保重身体要紧。
蒋世隆　店主呀!想我今日呵,
　　【卜算子】
　　　　　病弱身着地,
　　　　　气咽魂离体,
　　　　　拆散鸳鸯两处飞。
　　　　　天哪!多少衔冤气!
　　　　(生爬起欲追赶,被店主拦住)
　　　　店主人放手,我拼命去赶他转来。
店　主　(劝解)官人,娘子她已去得远了,追不上了!
蒋世隆　哦!已得去远了,追不上了……(大悲)喂呀娘子啊!
店　主　相公,你若还想夫妻重逢,如今只有读书求官这一条路了。依老汉之见,你还是安心在此养病,待痊愈之后,上京求取功名,倘有了一官半职,再去向小姐府上求亲,也不为迟啊!
蒋世隆　(点头)事已至此,如之奈何?唉!
　　【川拨棹】
　　　　　从今后相思痛断肠。
　　　　　紧攻书。
　　　　　临选场。
　　　　　我不道再,
　　　　　我不道再娶重婚。
　　　　(生哭泣下,窗外,残月半轮)

第四折　幽闺拜月

(小旦上)
蒋瑞莲　奴家蒋瑞莲。自从与兄长失散,幸遇王氏夫人收为义女,后又在驿馆逢着那尚书老爷并姐姐,一家人回转帝都。只是我那瑞兰姐姐,终日里闷闷不乐,不知为何?且喜今夜月朗风清,我不免陪姐姐闲散一番。啊,姐姐,快来啊。
(旦上)

蒋瑞莲　啊姐姐,你看天边一轮明月,十分可爱也。
王瑞兰　景色添愁,天气倦人,有甚闲情赏月?
蒋瑞莲　姐姐,如此良辰美景,你却眉头不展,面带忧容,为甚么来?
王瑞兰　哎!
【青衲袄】
　　我几时得烦恼绝?
　　几时得离恨消?
　　本待散闷闲行到台榭,
　　伤情对景肠寸结。
蒋瑞莲　姐姐,撇下些罢。
王瑞兰　闷怀些儿,
　　待撇下怎忍撇?
　　待割舍难割舍。
　　倚遍阑干,
　　万感情切,
　　都分付长叹嗟。
蒋瑞莲　姐姐,你这般忧愁,莫不是为伤春憔悴?
王瑞兰　不是的。
蒋瑞莲　那莫不是又伤夏月?
王瑞兰　也不是。
蒋瑞莲　这不是,那也不是。(调侃)莫非是牵念姐夫?(偷笑,旦生气)
王瑞兰　咄!死丫头!竟说出这样话儿调笑咱。还不与我快走!
蒋瑞莲　到哪里去?
王瑞兰　到爹娘处说你去。
蒋瑞莲　说些甚么?
王瑞兰　说你小鬼头春心动也。
蒋瑞莲　啊姐姐,我再也不敢了。你饶了我罢。(小旦跪)
王瑞兰　(一笑)起来,且饶你这次,今后再不可如此。
蒋瑞莲　嗯,再不可如此。(小旦窥旦)啊姐姐,你在此闲耍歇罢,我要先回去了。
王瑞兰　怎么,说你一句就着恼了?
蒋瑞莲　小妹怎敢。只是先前匆忙,忘收了针线帖。
王瑞兰　也罢,你先去!
蒋瑞莲　是。
　　(小旦装下,偷偷藏身花荫后)
蒋瑞莲　待我悄悄看来,我那姐姐她做些什么。
王瑞兰　这丫头去了。天色已晚,只见半弯新月,我不免安排香案,对月祷告一番。
【卜算子】
　　款把桌儿抬,
　　轻揭香炉盖,
　　一炷心香诉怨怀,
　　对月深深拜。
　　(旦焚香拜月)
蒋瑞莲　(偷窥)姐姐啊姐姐,我且听你祝告些什么。
　　(小旦潜上偷听)
王瑞兰　【二郎神】
　　拜新月,
　　宝鼎中明香满爇。
　　上苍,这一炷香呵!
　　愿我抛闪下男儿早日康健些,
　　赴帝京科场得意。
　　这二炷香,
　　愿我与郎君呵,
　　同欢共悦重完聚,
　　细细将相思儿诉。
　　那三炷香,
　　三炷香,
　　夫妻镇厮守不离片刻。
　　(小旦跳出来)
蒋瑞莲　哈哈!姐姐,你在这里说些甚么?
　　(旦慌张)
王瑞兰　我不曾……不曾说些甚么。
蒋瑞莲　(模仿王瑞兰刚才口气)你却不道小鬼头春心动也。
　　(小旦欲走,旦慌忙拦住)
王瑞兰　啊妹子,你到哪里去?
蒋瑞莲　我也到爹娘处去说。
王瑞兰　说甚么呀?
蒋瑞莲　说你这大鬼头春心动!(旦拉扯小旦)
蒋瑞莲　放手,我这回定要说去。
　　(旦情急,下跪)
王瑞兰　好妹子,饶过了姐姐吧!
蒋瑞莲　饶了你可以,只是……
王瑞兰　怎么?
蒋瑞莲　你与我说了实话。
【莺集御林春】
　　恰才的乱掩胡遮,
　　事到如今漏泄,
　　姊妹们心肠休见外,
　　敢是你夫妻有些周折?
　　(旦)教我难推怎阻。

王瑞兰	罢罢,妹子。
	(旦)我一星星对你仔细从头说。
蒋瑞莲	姐姐,他姓甚么?
王瑞兰	姓蒋。
蒋瑞莲	哦,他也姓蒋,叫甚么名字呢?
王瑞兰	世隆名。
蒋瑞莲	呀!他家住在哪里?
王瑞兰	中都路是家。
蒋瑞莲	姐姐,你怎么认得他?他是甚么样人?
王瑞兰	是我男儿受儒业。
	(小旦听罢露悲色)
蒋瑞莲	【前腔】
	听说罢姓名家乡,
	不由人不泪珠流血!
王瑞兰	我恓惶是正理,只合此愁休对愁人说。妹子,你啼哭为何因,莫非是我男儿旧妻室?
蒋瑞莲	啐!甚么旧妻室。他是瑞莲亲兄长!
王瑞兰	呀!原来是令兄。我晓得了。那时节兵荒马乱,你们兄妹被乱兵分开,因此与我错寻相应,你我小名只差一个字儿。
蒋瑞莲	是啊,因此上我才与母亲厮认。
王瑞兰	如此说来,妹子,你我比先前又更亲了呢!
蒋瑞莲	是啊!如此说来,我是你妹妹又小姑,你是我嫂嫂又姐姐。
王瑞兰	正是。
	【前腔】
	你须是我妹妹姑姑,
	我是你的嫂嫂又是姐姐。
	(小旦)不知家兄和你因甚别,
	两下分离是何时节?
	(旦)正遇寒冬冷月,
	恨爹爹把奴拆散在招商店。
蒋瑞莲	姐姐,你如今还思量着我哥哥么?
	(旦)思量起痛辛酸,那其间他染病耽疾。
蒋瑞莲	那时你怎割舍得他?
	(旦)是我男儿教我怎割舍?
蒋瑞莲	啊呀姐姐呀,
	【四犯黄莺儿】
	他直恁太无援,
	你十分忒软怯,
	眼睁睁怎忍相抛撇。
	(旦)心殚力殚,
	严父威逼,
	当不过他抢来推去向前扯。
	(小旦)爹爹呀!
	(合)怨你忒狠,
	拆散鸳鸯,
	将相思分两地!
蒋瑞莲	喂呀,只是可怜我那兄长。
王瑞兰	喂呀,苦煞我那夫君也。谁承想宝镜分破,玉簪跌折?
蒋瑞莲	也不知何日里月重圆人也再圆?姐姐,趁此风清月朗,你我姐妹不如对这一轮明月,焚香祷告,为我兄长祈福如何?
王瑞兰	使得。
	(二人下跪拜月)
王瑞兰、蒋瑞莲	月儿啊月儿,愿天下真心相爱的夫妇永无分离,愿王瑞兰与蒋世隆两口儿早得团圆!
	(二人起身,对望,感叹)
王瑞兰	正是:往时烦恼一人悲。
蒋瑞莲	自此凄凉两下知。
王瑞兰、蒋瑞莲	从今许下千千拜,
	望月瞻星夜夜间。
	(旦、小旦相扶,同下)

第五折　拒婚团圆

(丑扮官媒婆上)

官媒婆　媒婆终日脚奔波,成就人间好事多。老身,官媒婆是也。前日王尚书府上传唤,说是奉了朝廷恩命,要替瑞兰小姐招赘文状元为夫婿。想那尚书小姐,招赘新科状元,郎才女貌,多少般配!可小姐偏偏拿些儿样子,那一日,她对老身言道:"(学王瑞兰模样)口诵柏舟篇,有何心续断弦。"我想小姐是深闺处子,如何说起断弦

来？她却说："（学王瑞兰模样）妈妈有所不知，奴曾在广阳招商店洞房，爹爹凯旋途中偶见，霎时间拆散了鸳鸯伴。为此，我甘心守节，等奴那蒋郎。"她倒是情深义重的，只是招赘状元乃是父命君恩，如何违背得？一定要谐这佳偶的，说话间，已到了状元府，待我报门进去。
（官媒人叩门，内报官媒到，蒋世隆状元服上）

蒋世隆　【望远行】
　　春风紫陌，
　　偏是天涯孤客。
　　（生）欲喜还悲。
（官媒婆见礼）

官媒婆　状元公叩头。
蒋世隆　罢了。
官媒婆　听相公刚才言语，喜从何来？
蒋世隆　所喜志得意满，身显贵文名扬。
官媒婆　那悲呢？
蒋世隆　所悲家园荡废，琴瑟凄凉谁人知。
官媒婆　（打背躬，对观众）啧啧，难不成又是个有家室的？
蒋世隆　官家，你说甚么？
官媒婆　（忙应对）老身说那尚书老爷家的小姐十分标致。
蒋世隆　尚书老爷家小姐，与我何干？
官媒婆　状元公，尚书要招赘你做东床哩！你大登科完即要小登科，恭喜你哉！
蒋世隆　哎！卑人自有患难妻，你胡说什么来？
官媒婆　喏。非是老身胡说。今日一来奉天子洪恩，二来领尚书严命，特来说亲，请仙郎与小姐同谐佳偶。
蒋世隆　咄！媒婆忒无礼了。
　　【集贤宾】
　　犹记广阳招商店，
　　与瑞兰成婚。
　　翠帏中风清月皎，
　　杯盏间俱是温柔情。

官媒婆　那如今夫人何在？
生　　　可恨岳丈，
　　　　生拆散恩爱伴侣，
　　　　两离分。
官媒婆　哦，看来是坏阿爹棒打鸳鸯之事。那后来呢？
生　　　到后来孤雁哀鸿，
　　　　再无相见。

官媒婆　既然如此，那状元公再娶了罢。
蒋世隆　断不学蔡伯喈昧良心，停妻再娶。
官媒婆　如此说来，这桩婚事状元公不肯应允？
蒋世隆　蒋世隆断然不受。（生抹泪下）
官媒婆　唉，没想到这天下竟有蒋状元这等痴情男子。（欲下，忽然想到）不对，那尚书小姐说配了蒋郎，这状元却也姓蒋；小姐说招商店有了丈夫，不肯再嫁，状元又说招商店有了妻室，不肯重婚。好生蹊跷……莫非小姐状元原是夫妇？嗯，待我回禀了尚书老爷，再做安排。（丑下）
（王尚书、张氏上）

王尚书　昨日遣媒招才俊。
张　氏　谁料姻缘事不谐。啊老爷，昨日官媒到状元府求亲，不想那状元公不肯应承，再三劝他，只说招商店原有妻室，他立志要为王氏发妻守义。
王尚书　招商店，王氏妻……
张　氏　叫我看来，那蒋状元，莫不是我女儿自招来的好女婿？
王尚书　哎！老夫却不信状元是那乘人之危的小人！
张　氏　不是哟，我自有一个道理。
　　【滴溜子】
　　今日里，今日里，小设酒筵；
　　媒婆去，媒婆去，
　　传语状元，
　　既然他心中不愿，
　　如何强逼他谐缱绻。

王尚书　既然如此，你请他来做甚？
张　氏　请来饮酒之间啊，
　　先教他妹子在堂前，
　　隔帘认看。
外　　　（思考，白）嗯，如此么，也好，就依夫人。
张　氏　如此，老身安排去了。
王尚书　夫人费心。
（张氏下，内报状元到，王尚书、蒋世隆寒暄，落座）

王尚书　啊状元公，老夫奉圣旨招阁下为婿，为何不肯应承？
蒋世隆　老尚书容禀，非是卑人不肯，只是我原有恩爱发妻，断断不忍抛撇。
王尚书　招赘之事，非是老夫强逼，只是圣意如此，不敢有违。
蒋世隆　纵有圣命如天，我又怎肯做得亏心负义之人？
王尚书　状元公，听你如此说，莫非打算终身不娶不成？

蒋世隆　　山可移，石可转，吾心到底坚。
王尚书　　呵呵。你若肯成就了此亲，一生享荣华，受富贵，有何不可？
蒋世隆　　贪豪恋富，怎把人伦变？为学当要慕圣贤，难把鸾胶续断弦！
　　　　　（蒋世隆作生气状，王尚书打背躬）
王尚书　　啊呀！谁料想这状元倒是如此有情有义！倘若他就是招商店的书生，那倒是老夫的不是了。
　　　　　（帘后，老旦、小旦上，看小生）
张　氏　　孩儿，这可是你哥哥？
蒋瑞莲　　哎呀！这不是我世隆哥哥么？喂呀哥哥呀！
　　　　　（小旦上前见小生）
蒋世隆　　啊呀妹子呀！（合唱）
　　　　　【哭相思】
　　　　　　兄妹当初两分散，
　　　　　　谁知此地重相见？
王尚书　　哎呀！他果然是瑞莲的兄长，我瑞兰的儿夫了！当初只道他是个乘人之危的登徒浪子，不料眼前竟白白得了个状元女婿，奇哉呀，奇哉！
张　氏　　哼，还不是你这老不贤的罪过！
王尚书　　哈哈哈，如此状元公，老夫与你赔不是了！
　　　　　（外作赔礼科）
蒋世隆　　老尚书，这是怎么一回事儿？
蒋瑞莲　　兄长，
　　　　　【香柳娘】
　　　　　　想当初难中，
　　　　　　幸夫人见怜，
　　　　　　与亲生女儿，
　　　　　　相看一般，
　　　　　　喜今朝重见！
蒋世隆　　啊呀，夫人大恩大德，何以为报！世隆多谢了！
　　　　　（生携小旦谢老旦）
张　氏　　好女婿，不用谢不用谢！
蒋世隆　　女婿？这又是……
蒋瑞莲　　兄长，招赘你的王氏小姐正是那日风雨同伞的人儿呢！
蒋世隆　　呀！娘子在哪里？娘子在哪里？
王瑞兰　　官人在哪里？
　　　　　（生旦相见，拥抱）
蒋世隆　　【哭相思】
　　　　　　一别招商已数年，
　　　　　　今朝重续旧姻缘，
　　　　　　贞心一片如明月，
　　　　　　映入清波到底圆。
王瑞兰　　官人呀。
　　　　　【五更转】
　　　　　　你的病未瘥，
　　　　　　我却离身畔，
　　　　　　心中常挂牵。
生　　　　苍天保佑，保佑身康健。
　　　　　　今日得见，
　　　　　　犹疑梦中，
　　　　　　所幸至诚感天，
　　　　　　遂吾愿！
　　　　　（合）相逢到此，
　　　　　　到此真稀罕。
　　　　　　喜动离怀，
　　　　　　笑生愁脸！
王尚书、张氏　女儿，贤婿。且喜今日夫妻重圆，又有朝廷恩命，真乃天赐姻缘，你们各自打扮起来，今夜晚成婚便了！
蒋世隆、王瑞兰　如此，多谢爹爹、母亲！（同拜）
蒋瑞莲　　（调侃）瑞莲见过嫂嫂。（拜）
王瑞兰　　（害羞地）啐！
蒋世隆　　啊哈哈哈哈哈哈！正是，自来好事最多磨，天与人违奈若何？
王瑞兰　　拜月事前愁不浅，招商店内恨偏多。
蒋瑞莲　　乐极悲生从古有，分开复合岂今讹？
王尚书、张氏　风流事载风流传，太平人唱太平歌！
　　　　　（合唱）【望吾乡】
　　　　　　月缺复月圆，
　　　　　　光照绮筵，
　　　　　　花枝掩映春风面。
　　　　　　女貌郎才真堪美，
　　　　　　天遣为姻眷。
　　　　　　双飞鸟，
　　　　　　并蒂莲，
　　　　　　今朝得遂平生愿！
　　　　　（众人喜气洋洋团圆，天上一轮满满圆月）
　　　　　　　　　　　　　　　（全剧终）
　　　　　　　　　　　　2017年9月27日初稿

《幽闺记》：精彩诠释昆曲润物细无声的美学过程

张雅静　高利平

《幽闺记》又名《拜月亭》，是"荆、刘、拜、杀"四大南戏之一，传为元代施惠所作，在历史上曾被改编为昆曲剧目，以折子戏或全本的形式上演。随着时代的变迁，南戏《幽闺记》逐渐失传，而以其经典情节演绎出的《踏伞》《请医》等极具南昆特色的折子戏，则凭借清丽婉转、典雅细腻的艺术特色，受到观众的欢迎与认可，在昆曲舞台上广为流传，并成为江、浙、沪昆曲院团的保留剧目。2018年1月18日、19日，江苏省演艺集团昆剧院将一出完整的昆剧《幽闺记》重现于舞台之上。

青藤之作　实现古老剧种的青春传承

省昆版《幽闺记》由周世琮、朱雅夫妇联袂执导，以施惠的南戏《幽闺记》剧本为蓝本，提取其中母女失散、雨天相逢、旅店成亲、双姝拜月、夫妻、母女、兄妹大团圆等主干情节，存精去冗，略加增删而成。在舞台呈现上，有机融入《踏伞》《请医》等经典折子戏的唱段与表演精华。虽然整出南戏《幽闺记》的失传是昆曲舞台上一段令人遗憾的空白，但导演周世琮认为，这两折戏正是《幽闺记》的经典所在，能够弥补这一缺憾。

两位导演在采访中提到，要将此剧排成一部"青藤之作"。何为"青藤之作"？导演朱雅表示，青藤根深叶茂，深植昆曲的传统之中，藤蔓坚实有力，年年新枝、岁岁延绵，这也恰好体现了现代人追求现代剧场的古典精神，"实现"古老剧种的青春传承。昆曲是让文字以曲的方式转化成溪水流入心田的润物细无声的美学过程，文字用语言表达思想是戏曲艺术精神内涵的主要来源，精神内涵要通过物质外壳表现出来，离不开演员对戏的演绎。导演的职责是让演员最大限度地展现才华技艺，为年轻的编剧、优秀的新生代昆曲表演人才搭建一条通往观众心灵的"润渠"，让更多的人来领略昆曲的美学纯酿。

返璞归真　力求重塑经典

南戏《幽闺记》失传已久，无人知晓它的本来面貌，但导演表示，在运用现代手法创排《幽闺记》时，依然牢牢坚持了返璞归真、还原经典这一基础。

如何还原经典？朱导认为，昆剧演员对昆曲的把控能力是与生俱来的。在不损昆曲典雅艺术风格的前提下，我们会用最基本的、属于昆曲特质的东西来掌控这出戏。所有剧中人物的流动、人物的搭建、人物的结构，都不会离开昆曲传统表演的脉搏。

在《开幕》中，利用一种返璞归真的方式，将元杂剧的呈现方式搬上舞台，告诉观众这是一部传统戏，展现故事纷繁战乱的时代背景，为全戏奠定基础。

在《踏伞》中，原先并没有出现"踏伞"这一情节，观众在看剧时常常会陷入困惑和不解，因此，我们的导演在设计故事的时候便加强了"踏伞"这一情节，在蒋世隆要拿起伞的时候，瑞兰将其踩下，使得故事更加栩栩如生，人物形象活灵活现、纯真可爱。"王瑞兰"这一形象，既不能演得嗲、媚、俗，又不能演得平淡无味。在她"死缠"着蒋世隆的同时，还要让小姑娘的纯真可爱表现出来，要缠而不俗。所幸单雯这个演员，她身上就有这种气质，让人觉得很纯，和剧中人物"王瑞兰"十分吻合。而蒋世隆身上的"狡黠"和"木讷"，张争耀也演绎得恰到好处，演员也是成就戏的关键人物。

在《招商娶妻》中，为了人物塑造的需要，一开始便要奠定好人物的大体形象。在蒋世隆那一场戏中，将原先有些乘人之危的情节全部删掉，为他替换了新的台词，即"不娶她为妻就是真正地让她失节"，既符合蒋世隆的人物性格，也十分贴合当代人的价值理念，这就是导演对戏的二次创作。同时，在塑造全剧人物的时候，也要有意识地突出主要人物。比如，在《拜月》中将原先花旦的唱拿掉一些，使《拜月》成为王瑞兰内心独白的东西，这样做也有利于我们的人物形象更加丰满可爱。

《幽闺记》　价值观贴合当下

《幽闺记》传达出的价值理念也是十分贴近当下的。朱雅导演说，《幽闺记》讲述了一个风雨同伞、患难巧遇、佳人年少的故事，不是虚幻的梦中缠绵，而是真真实实的洞房花烛。他们没有因身份的改变而影响对爱情的忠贞，患难之时立下的海誓山盟经得起岁月的见证，这正是现代人内心所呼唤的东西。

从剧本到演出本，要经过不断的加工提炼和多次订正修改，朱雅导演负责剧本整理，周世琮导演负责舞台呈现。正是由于《幽闺记》的两位导演分工合作，以及全剧组人员为昆曲敬业守职、不懈努力，才在短时间内把《幽闺记》这部青春的、真实的、坚贞的、接地气的爱情喜剧呈现给观众。愿这"青藤"之作，留下淡淡的清气，岁岁延绵！

浙江昆剧团 2017 年度推荐剧目
《钟楼记》（排练本）
根据（法）维克多·雨果小说《巴黎圣母院》改编

楔子　走雨路歧

编　剧　徐青子　陈兴武
导　演　石玉昆
剧本整理　周世瑞

人物表

梅腊朵
莫　铎
傅偌鲁
费伯思
柯洛宾
知　府
郦　丝
月桂夫人
葛岚谷
店主婆
小矮人（小二）
众乞丐
众军士
众刽子手
众仕女

场次

第一场　狂　欢
第二场　义　庄
第三场　示　众
第四场　构　讽
第五场　妒　祸
第六场　胁　诱
第七场　劫　囚
第八场　复　陷
尾　声　玉　焚

第一场　狂　欢

众　人　行行好！行行好！行行好！
合　唱　【贺圣朝】
　　　　巍巍圣母院彻夜钟声响。
　　　　庆佳节万民同享。
　　　　讴歌杂耍竞争挠，
　　　　更一宵欢畅。
柯洛宾　兄弟姐妹们！本王柯洛宾，借族人乞讨为业，流落京都。今天狂欢佳节，这么多的人都到圣母院来，要在众人之中择一相貌奇丑的，扮作"愚人国王"。兄弟姐妹们，
众群众　国王！
柯洛宾　开始遴选"国王"——！
众群众　你们看！（钟声）
群　甲　敲钟人！瘌子！驼子！独眼龙！丑八怪！
柯洛宾　他奶奶的！他真是世上漂亮的丑鬼，不但在京都，就是在整个神州也配当国王。来啊！
众群众　国王！
柯洛宾　与他戴起皇冠、穿上皇袍！
众群众　他来啦！
柯洛宾　抓住他！
众群众　起轿喽！
　　　　【普贤歌】
　　　　休嗤俺貌丑太荒唐。
　　　　却被他愚人选国王。
　　　　思想来最是喜洋洋。
　　　　免不得趾高气自扬。

　　　　　　　今日里且任万人争仰望。
众群众　（合唱）【锦堂月】
　　　　　　　合欢畅。
　　　　　　更莫管教规威仪，
　　　　　　法官权杖。
　　（傅偌鲁上，见之大怒，拦住皇辇，用手喝令莫下辇介）（莫铎见傅先一呆惊，急忙跳下皇辇俯伏发科介）（众将傅团团围住，厉声叱责）
　　（众作势欲殴，莫铎抢身掩护介；并推倒皇位，吓退众人，跟随傅下）
众群众　呸！
梅腊朵　（内唱）【花心动】
　　　　　　　人在天涯，
　　　　　　仗一身歌舞。
众群众　梅腊朵来了。
梅腊朵　（接唱）四方流浪。
　　　　　　白眼频加，冷语横施，
　　　　　　世间甘苦备尝。
　　　　　　如今偶至皇都郡，
　　　　　　趁节庆正好登场。
　　　　　　舞将来，唯盼客官嘉奖。
　　（舞蹈、魔术）
傅偌鲁　妖术、妖术！圣母院前，不准停留！与我走！与我走！与我滚！滚！滚！上天呀！天！你为何要生出如此绝代佳人，使我难禁人间情欲，这人间情欲啊。在人间我何尝敢露真相，这节日不是我出家人的节日，不是我出家人的节日啊！（轻声念介）她这样美貌、激情四射！难道是我之错？是我之错么？
梅腊朵　（内唱）【花心动】
　　　　　　　人在天涯，仗一身歌舞，
　　（傅躲至暗处窥视梅介，莫也暗藏于后）
　　（傅指令莫铎绑架梅腊朵，莫犹豫不决，傅硬逼莫前去——莫只得前去，躲下；傅跟随下）
　　（梅身后二人如影形，紧随之）
梅腊朵　（大声呼救）救命——！救命——！
费伯思　住手！大胆淫贼，与我拿下了！姑娘受惊了！
梅腊朵　多谢将军救命之恩，小女子感激不尽。
费伯思　此乃末将职责，姑娘不必介怀。
梅腊朵　我还不知道你叫什么呢！
费伯思　小将费伯思。
梅腊朵　萝卜丝？
费伯思　哎，费伯思！
梅腊朵　什么意思呀？
费伯思　就是"天上的太阳！"
梅腊朵　哦，天上的太阳。
费伯思　不知今夕何夕，得见小姐，真乃三生有幸。（解巾与之）今赠方巾一幅，留作信物。
梅腊朵　（欢怡）小女子多谢搭救，又蒙将军赠我方巾，来日再会，自当报答。（下）
费伯思　来日相会，自当报答！

第二场　义　庄

更　夫　夜深了，熄灯了，各家各户，困觉哉——
葛岚谷　困觉，困觉，在穷人的枕头上做富人的梦，可哪里是我葛岚谷的安身之处哟！
　　　　　　斯文扫地任人嘲，
　　　　　　满腹经纶成饿殍。
　　　　　　世间处处金光道，
　　　　　　无唯一座独木桥！
　　［突然，从角落里闪出一个断臂乞丐拦住葛岚谷的去路。
乞　丐　行行好！
葛岚谷　行行好？行行好倒是一桩善举，可是我，哎。
　　［葛岚谷转身欲避，一个跛足乞丐鬼一般出现在他的面前。
乞　丐　行行好！老爷，慈悲慈悲吧。
葛岚谷　慈悲?！如今这个世道谁还会慈悲为怀呀！
乞　丐　行行好！好心人，可怜可怜穷人吧。
葛岚谷　穷人?！我也是穷……不，我是诗人！
　　［突然冒出许多乞丐。
乞　丐　行行好！行行好！行行好！
　　［葛岚谷闯入火把林立的乞丐王国。
　　［众乞丐将葛岚谷推至高高在上的乞丐王面前。
柯洛宾　哈哈哈！这家伙是什么人？敢闯我的奇迹王国？

众	讲！	女乞乙	来哉来哉，我可不想要，养不活我格，养不活我格。
葛岚谷	大人……		
柯洛宾	我是大人？	柯洛宾	赛西施过来。
葛岚谷	老爷……	女乞丙	阿哥啊！你有钱吗？你有车吗？你有房子吗？你有钱？我可是个消费型，吊死算了！
柯洛宾	我是老爷？		
葛岚谷	陛下……	众	吊死他！
众	对，他就是我们奇迹王国的国王！	柯洛宾	还有人要吗？一个、两个、三个，拍板，吊死他！
柯洛宾	你是什么人？讲！		
葛岚谷	我是个正正派派的诗人呐。	众	吊死他！
柯洛宾	诗人？诗人是个什么东西？		［突然传来少女清脆的声音："慢动手！我要他！"
葛岚谷	诗人不是东西……		［全场顿时肃静。
众	诗人不是东西！哈哈（众笑）	柯洛宾	（惊讶地）你要他？
葛岚谷	诗人就是……	梅腊朵	（平静）对，我要他。
众	拿别人的事，写给别人看。	乞丐甲	不是开玩笑吧？
柯洛宾	还要别人钱的人。哈……慢，我想起来了，你就是那个专为神庙写戏骗人的诗人。	梅腊朵	吊死你我才高兴呢。
		柯洛宾	好，举行仪式。奏乐（一乞丐递上一只瓦罐。乞丐王掷地，瓦罐裂为四片）兄弟，她是你妻子。姑娘，他是你丈夫，瓦罐裂为四片，婚姻为期四年。去吧。
葛岚谷	（欣喜）不错，不、不、不，我是个写戏匠。		
柯洛宾	更应该吊死。		
众	吊死他！		
柯洛宾	你们这号人就喜欢无中生有，小题大做！专为神庙，写戏骗人。不过，在死之前，还要审判你。我们可不像你们那样不公正。		［众乞丐退下。只余下梅腊朵和葛岚谷。
			［暗转，梅腊朵的住处，简陋的一桌两椅。
		葛岚谷	（惊魂未定）我不是拉多做梦吧，（定了定神，确认眼前一切皆为事实）不错，是真的，是真格。她当众救了我，又定了四年婚约，她定是有情于我。真真美妙得很，美妙得很哪！（下意识地靠近梅腊朵）啊，娘子！
众	吊死他！		
柯洛宾	听到了吧。我们这群没教养的人可不愿意与你同流合污。		
葛岚谷	我愿意同流合污。是，同舟共济。		
柯洛宾	你愿意做个要饭的？	梅腊朵	（拔出防身小刀）你想干什么？
葛岚谷	我愿意，我愿意。	葛岚谷	我是你的丈夫，丈夫还能做啥介？
柯洛宾	你偷东西吗？你杀过人吗你？	梅腊朵	为了不让你被吊死，假装嫁给你只是为了救你呀！没什么想法！
葛岚谷	我不曾杀过人，倘若有机会我啊不妨试试。		
柯洛宾	吊死他！	葛岚谷	没有什么想法？（泄气地）你是个好人。（吞吞吐吐）怎么会流落到此呢？
众	吊死他！		
	［众人抬上绞架，七手八脚地将葛岚谷架起，套上绳索。	梅腊朵	我是个孤儿，奇迹王国收留了我，抚养了我……
		葛岚谷	原来如此。但不知怎样的男子才能令你喜爱呢？
柯洛宾	慢！对没用的人也要一视同仁。按照我们的法律程序，要是有女人看上你，就饶了你。过来过来，娘们都过来。你们谁看上他？赛玉环过来。		
		梅腊朵	（起音乐）头戴金盔，腰佩宝剑，能够保护我的人。哎，你可晓得"费伯思"是什么意思吗……就是"天上的太阳"！
	［女乞丐甲、乙、丙上前。		
女乞甲	国王！他太瘦了，一捏就碎。	葛岚谷	天上的太阳？
柯洛宾	赛貂蝉过来！		［收光。

第三场 示 众

费伯思 军士们，打道刑台！
【引、卜算子】
　　犯法者必严惩，
　　贱种魂魄丧。
　　才能够国富民安御赐降，
　　雨顺风和皇恩荡。
　　（念）来，将强抢民女的淫贼押上刑台。

刽子手 走！
（掌刑者押莫上介）

莫　铎 （唱）【六么令】
　　当真莽撞，
　　为他人举止荒唐。
　　这般行动欠思量。
　　羞和愧，最难当。
　　大家骂我真混账。
　　大家骂我真混账。
（莫被绑在刑台受刑。吃刑不过，昏厥复苏）

莫　铎 （唱）【前腔】
　　头昏沉心惆怅，
　　怨恨苍天造恶将俺养。
　　独眸拐脚背如囊，
　　无人管，弃尘旁。
　　俺这里满怀怒恨烽烟降，
　　满怀怒恨烽烟降。
　　水——水，渴、渴、渴——
（众嘲笑、作弄介。梅腊朵上见而怜之。递水于莫饮介）

梅腊朵 （唱）【玉抱肚】
　　见恶贼身遭笞杖，
　　苦哀求无人劝慈航。
　　也怜他智庸识愚，
　　料无非李代桃僵。
　　一时迷惘，虽然举动太乖张，
　　不过行为偶异常。
（梅给莫喂水饮介。莫感恩视梅）

莫　铎 （口中呐呐）水——水——美——美！（收光）

第四场 构 讽

（功德月桂府，郦丝教众仕女绣花、礼仪"跷"等）

仕　女 （合唱）【醉春风】（舞蹈介）
　　效仕女学刺绣，礼仪调教，
　　舞线飞针，淑中豪。
　　言谈举止，贵族妆，
　　京畿女儿尽窈窕。
　　姐妹们苦练勤学，
　　早日练成闺中佼，
　　入选皇室女侯相合族光耀。
（内："费将军到！"费伯思上）

费伯思 参见岳母大人。
月桂夫人 免礼，贤婿快快请起。
郦　丝 表兄万福！
费伯思 啊呀呀，表妹越发的端庄标致了。哈哈（笑）
月桂夫人 贤婿看坐。
众贵妇 将军请坐。

月桂夫人 贤婿，你与郦丝的大喜之日即将来临，不知贤婿婚庆排场操办如何？
费伯思 岳母大人，但放宽心！想郦丝小姐乃三公之女，宦门之后，金枝玉叶，高贵非凡！今蒙大人恩允，将表妹下嫁于我，此乃天大的恩赐，列祖的荣耀，父母的阴功，自己的造化！小婿定当金屋藏娇，怜香惜玉，百般宠爱，日夜侍奉。
（楼下传来梅腊朵演唱之声）
　　人在天涯……
仕女甲 夫人您看呢，那个红衣女子敲着手鼓在跳舞、在唱歌，围着一大圈的老百姓！
月桂夫人 一个流浪的乡下疯婆有啥个好看的！
费伯思 是啊，一个流浪的乡下女子有甚好看，来人，快快将他们轰走，快快轰走。
郦　丝 慢，表兄，你昨日不是对我说过，日前巡夜，你从众多的淫贼手中救出一个红衣女子？
费伯思 嗯，正是。

郦　丝	表兄,你来看(拉费至窗口看介)是不是她?
费伯思	是她,正是她!那日狂欢之夜,月黑风高,是我率领卫队,巡察皇城,行至圣母院前,但见一群淫贼,拦截一个单身女子,妄图强暴,一见此情,不由我义愤填膺,说时迟那时快,是我纵马向前,左冲右突,挥剑奋勇,杀退群贼,从魔掌之中救出这一流浪女子。(众鼓掌)
郦　丝	你既然认得那个红衣女子,何不叫她上来,也好让我们……
众	开开眼!散散心!
费伯思	这……只怕她将救她的恩人早已忘怀。
郦　丝	喂,姑娘,姑娘!
梅腊朵	(唱)【迎仙客】 　　猛听得对楼呼唤声,
郦　丝	费伯思将军请你一叙!
梅腊朵	(接唱)却原来费郎高说, 　　不由人心跳红脸行步迢迢。
众仕女	(见而惊)呀!(费见众注视梅,暗溜下) 　　顿然间百花无颜。 　　不敌淫贱妖, 　　人羞愧满腹心焦, 　　须合力、将仇报。 (众围视梅、从头到脚打量介)
郦　丝	(轻蔑的口气)我当红衣女子是天女下凡,原来如此寒碜,不堪入目。(众笑)
月桂夫人	姑娘,你过来。
仕女甲	小乡人,夫人叫你过来。
月桂夫人	哎哟,你们来看啊,妇道人家头巾不戴,胸衣不穿,足也不裹,满街乱跑。成何体统?成何体统?
仕女乙	(对梅冷笑介)穿戴得这样粗俗。
仕女丁	这裙子也破得不能再破了!
郦　丝	你扎着诱惑男人的腰带,若是让巡警撞见,非抓你去坐牢不可。
众仕女	是吓,乡巴佬,你若是体面些,穿上带袖子的衣裳,皮肤也就不会晒成这样的了。(众笑介)
仕女丁	天啊,看来羽林军的将军们,遇上流浪女的美丽眼睛,也很容易激动啊!(众大笑) (梅没有应声,气愤地缓步朝门口走去)
郦　丝	站住,不能说走就走,太没教养了!我来问你叫什么名字?
梅腊朵	梅腊朵。
众仕女	梅腊朵……?(听后狂笑)一个女人,起这样可怕的名字!
月桂夫人	天啊,这是女巫的名字!快将这个女巫赶了出去!
众	快滚!
	(梅再欲走,被仕女甲拦住,仕女甲从梅身上拉出一条方巾,打开一看,众惊呆,上绣"费伯思"三字)
众仕女	(高声念)费伯思。(惊念)将军的名字?
郦　丝	费伯思……费伯思……!你是个女巫! (当场昏厥介)
月桂夫人	儿啦!儿啦!(对梅)快将这个女巫与我赶出去! (梅回手将众女乱棒夺过,造型)

第五场　妒　祸

(鸳鸯客栈店主婆、小矮人。吊场介)

店主婆	阿福,挂招牌,做生意,好生伺候。 (说唱)京畿郊外开客栈, 　　鸳鸯美名天下传。 　　专接风流男和女,
小矮人	(热接)店号就叫皮条店。
店主婆	(用手急掩小矮人之口)嘘,鸳鸯店,鸳鸯店。
小矮人	对,鸳鸯店。
店主婆	我说阿福,费将军订的天字一号云雨阁,打扫好了吗?
小矮人	打扫完啦。
店主婆	格个锦被?
小矮人	换了新的。
店主婆	酒菜么?
小矮人	喷喷香的,都是地沟油!将军说(学费伯思)不要酒菜,只要锦被会佳人。 服侍好了,重重有赏!哈哈
店主婆	格是今早,要好好敲他一笔赏钱哉。快,快去准备,迎接财神爷。(同下)
小矮人	晓得哉。
	(费伯思俊扮醉上,傅偌鲁如黑形般随之,忽隐忽现)
费伯思	(唱)【桂枝香】 　　桃柳争娇,莺啼燕闹。

　　　　我喜今朝窈窕亲邀,
　　　　凤戏凰、拈花惹草,
　　　　我鸾星拱照、我鸾星拱照。
　　　　便欲飞身来到,
　　　　争奈我酒魂难跻。
　　　　看月儿高,步跟跄精神傲,
　　　　鸳鸯巢内日月遥。
　　（费转身碰着立在暗处的傅偌鲁一吓介）
店主婆　将军你来!（小二寻看黑衣人）
费伯思　可曾精心安排?
店主婆　将军你放心。锦被换了新格,统统安排好哉!（伸手讨赏介）
费伯思　（欲下而止）不许在外泄露此事。
店主婆　你放一百个心吧。
费伯思　（付银介）服侍好了,还有重赏。
店主婆　多谢将军。（虚下）
　　（店主婆将银子放于木盒中,随费下介,小二用枯叶换银子,抬头见黑影吓下介）
　　（梅腊朵手持费所赠方巾欢欣而上介。黑影隐去）
梅腊朵　（唱）【八声甘州】
　　　　桃红柳姣,
　　　　夜茫茫月色皎皎起心潮,
　　　　情郎亲奉告,
　　　　携手共赴桃夭,
　　　　良缘喜结心蕊豪,
　　　　意气飞扬行步迢,
　　　　心焦,兴冲冲步履慆慆。
　　（到客店门前,犹豫不决介;店主婆、小二上,热情请梅进屋,小二请费伯思上,费、梅见介,店、小暗下）
费伯思　小姐来了,小姐请坐。自从得遇小姐,我便身不由己。您那宛如天仙般的双眼,生生夺去了我的魂魄。
　　（唱）【解三酲】
　　　　自别佳人,整日魂颠倒。
　　　　喜相逢,幸上天恩招。
　　　　愿言不厌两相看,执手相好。
　　　　待月西厢今夜,解琴心相挑。
费伯思　（费欲拥抱梅,梅手持匕首防身介,费顺手卸去梅腊朵手中的小刀）有我在,要它做什么?（将小刀扔至窗外）
梅腊朵　你不会看不起我吧?
费伯思　天哪!我怎么看不起小姐你呢?
梅腊朵　你不会觉得一个女孩,深夜之间,一个人外出幽会……
费伯思　我非但不会看不起小姐,反而只会恨你。
梅腊朵　恨我?
费伯思　你让我整整等了一日,才再次见到你呀!
梅腊朵　将军,我是人间最低微的女子,却偏偏喜欢上了一个高贵的军官。我贪图你的地位吗?我企慕你的富贵吗?不!我是为爱而生的,你不用迎娶我,不用给我金银钱,只要你心中有我,我就是今生今世最快乐的人了。到我又老又丑的时候,你就把我当做仆人,让我伺候你,照料你。
　　（唱）【腊梅花】
　　　　羞羞却却身拒心邀,
　　　　娇娇弱弱送怀投抱,
　　　　人冲冲胸喘心跳。
　　　　缠绵绮梦,
　　　　荡荡骀骀爱风飘。
费伯思　从今后天长地久日月邀,
　　　　佳人永伴鸳鸯效。
　　（梅、费拥抱造型,傅偌鲁在唱腔中上,窥视介）
　　（傅偌鲁匕击费伯思气绝,梅即昏倒,傅隐下。店主婆、小二上,见之惊呼"不好啦,杀人啦!女巫杀死将军哉!快点来人呐!"）
　　[收光。

第六场　胁　诱

　　（堂鼓声响,众衙役高呼"威武——!"法官端坐堂前、傅偌鲁"黑袍宗教裁判官"、红袍朝廷法官;梅腊朵跪在一侧,店主婆、小二站在另一侧。灯亮介）
法　官　（对店主婆）你供认之事可有虚假?
店主婆　句句实言。

法　官	（击惊堂木介）梅腊朵，你用妖术杀死了费将军，还不从实招来！
梅腊朵	请大人告诉我，我的太阳，他现在怎么样了？
傅偌鲁	他死了！
梅腊朵	死了？
法　官	快招！
梅腊朵	人不是我杀的，是一个黑衣人在暗中杀了费将军。
法　官	黑衣人？哦！何人看见？
店主婆	启禀老爷，我和他也看见一个黑衣之人，像幽灵般在都将军身边转来转去，这是女巫引来的鬼魂。你们不信可以问问阿福。
傅偌鲁	你可看清黑衣人？
小　二	就像你一样，嘿嘿！
法　官	小二，你从实讲来，若有虚假，难逃严惩。讲！
小　二	（惊吓介）是哉、是哉。老爷说啊： （念）异族女子妖妖娆娆， 年轻将军洒洒潇潇， 黑衣幽灵时隐时耀， 匕首一举血流滔滔， 黑影一闪幽灵消失， 店钱变枯叶， 白银不见了， 不见了。
店主婆	对格！对格！千真万确，第二天拿时，银子变成枯叶哉。
法　官	证据可曾带来？
店主婆	带来哉，枯叶来得，老爷你看。
法　官	一片白桦枯叶。将他们带下。女巫，一贯兴妖作怪，又串通魔鬼之力，借助于蛊惑妖术，谋害并刺杀了羽林军统领费伯思将军。证据确凿，你还不从实招来！
梅腊朵	太可怕！费将军与我定下百年之约，他是我的太阳，我怎会无故对他谋财害命呢？
法　官	不是你又是哪个？
梅腊朵	是一个穿着黑衣之人。一个我熟悉却一直追逐我的恶魔干的！
法　官	对了，这就是幽灵。
梅腊朵	老爷！你行行好！可怜可怜一个流浪的女子吧……
法　官	（击惊堂木介）住口！人证物证俱在还敢冥顽不化，拒不招供。来呀，杖刑伺候，与我打！ ［转光。变景，牢房。 （梅腊朵唱）
梅腊朵	（唱）【山坡羊】（随梅唱腔而起光介） 惨凄凄遭奇冤欲哭无泪， 眩沉沉昼夜难分人似醉。 冷清清独卧黑牢寒彻骨， 战惊惊惦念情郎心肝碎。 我盼日晖， 逢凶化吉展耀辉。 吾身虽死情无悔， 碧落黄泉等君永相随。 伤悲！ 花蕾初开冷雨催， 珠泪垂， 美满夫妻成梦殚。 （静场介，一道幽淡的发红光束照着傅偌鲁，其身上黑袍遮到脚面，头上黑风帽遮住他的脸；梅对着这幽灵似的东西，注视、对峙着）
梅腊朵	这是哪儿？这是什么地方？
傅偌鲁	死囚牢房。
梅腊朵	死囚牢房？你是谁？
傅偌鲁	一个来救你的人。你准备好了么？
梅腊朵	准备什么？
傅偌鲁	去死。
梅腊朵	死？！
傅偌鲁	就是明天。
梅腊朵	明天，为什么不是今天？还要熬过一天。我好冷。
傅偌鲁	没有灯！没有火！没有光明，真惨呐！
梅腊朵	是啊，白天属于所有人，为什么只给我黑夜？我要出去。我好冷，我害怕。
傅偌鲁	好，过来，将手臂伸出，向我走来……
梅腊朵	冰冷的手，这是死神的手。你究竟是什么人？（傅掀起黑风帽。梅视而惊呼介）是你！
傅偌鲁	我就这样让你憎恶么？
梅腊朵	我的痛苦都是你造成的。你是谁？我怎么得罪你了？你就这么害我？
傅偌鲁	我爱你！
梅腊朵	爱我！
傅偌鲁	是一个下地狱之人的爱呀！ （唱）【高阳台】 我乃圣母院署理官， 掌生杀权重。 因怜姣女罹忧危。 劝玉人，

　　　　　　且自心安,
　　　　　　你若愿相从,
　　　　　　与卿遁迹天涯。
梅腊朵　贼子!(悲愤地接唱)
　　　　　　可恨兽心着衣冠,
　　　　　　欺人伎俩玩幻景,
　　　　　　我宁死不与倭寇同伴。
傅偌鲁　(接唱)
　　　　　　我敢夸才高八斗世人竞争攀,
梅腊朵　(接唱)【前腔】
　　　　　　奸贼! 任你衮衮公卿,
　　　　　　位列朝班如争丧。
　　　　　　西山狗墓鬼扬幡。
傅偌鲁　(接唱)偏遇尤物移人也,
　　　　　　晃悠悠神魂出窍脑空残。
　　　　　　自从见你之后,
　　　　　　你的歌声总在我耳边回荡,
　　　　　　你的双脚在我祈祷书上飞舞。
　　　　　　姑娘,可怜可怜我吧! 可怜可怜我——
　　　　　　吧——!
梅腊朵　看呐,你的十指个个都沾满鲜血!
傅偌鲁　(哈哈狂笑)你嘲笑我吧。可是明天你就要被绞死。
梅腊朵　魔鬼,杀人凶手! 滚,你给我滚!
傅偌鲁　告诉你,你死定了! 哈哈! 你死定了! 哈哈!
　　　　　　(两人同时念)
梅腊朵　天啊!
　　　　　　［收光。

第七场　劫　囚

莫铎　可恼啊! 可恨呐! 不想司教人面兽心,竟然由妒生恨。那姑娘天性纯良,我受鞭打致死之时,是她以德报怨,救我一命。如此大恩大德,岂能不报? 岂能不报!
　　　(唱)【水底鱼儿】
　　　　　　快意恩仇,当行那复留。
　　　　　　拼将一死,何消怕断头。
众　　行行好! 行行好!
　　　(过场,号角吹响,禁军执长戟上,剑子手押梅腊朵囚服上介)
　　　(四剑子手托起梅至刑台,套上绳索。大鼓声,号子声频起)
知府　时辰已到,将女巫绞于非命!
莫铎　避难!
众　　避难!
　　　(莫铎双手抓住绳索从空而降,打倒两名打手,一手托起梅,欲冲进圣母院介)
　　　(群众高呼:"避难!")
　　　［收光

第八场　复　陷

　　　(舞台灯亮。钟楼避难室,梅昏迷躺着,莫为她解开套索,为她扇风、喂水介。梅渐渐清醒介。莫兴奋介)
梅腊朵　(见莫丑陋惊吓介)你是谁?
莫铎　我让你害怕了。我样子很丑,对不起! 你就一眼也别看我,只听我说话就行了。(瞥一眼梅匆匆而下,拎一个包裹上,细声轻语地嘱咐)这是几位好心的女人送你的衣裳。这是水、食物,放在这里,吃吧。
梅腊朵　你为什么救我? 这里又是什么地方?
莫铎　这里是圣母院钟楼,白天你就待在这儿;晚上,整个圣母院你可以随便走。下面都是坏人,他们会杀了你,你要死了,我也死。(一瘸一拐缓缓而下介)
　　　(梅环视小屋,至窗户望介)
　　　(慢慢睡下介。灯暗转,天亮。梅看莫蜷缩在墙角)
梅腊朵　(露出善意和怜悯)可怜的人! 醒醒。
莫铎　我又吓着你了。我难看极了,你是这么的好看! 像一束阳光、一滴朝露、一曲鸟儿的歌! 可我,是个可怜不幸的怪物! 我还是个聋子。不过,你可以用手势跟我说话。拿着,吹它,我

听得见。
梅腊朵　告诉我,你为什么要救我?
莫　铎　你忘了?那一天,你登上刑台,给我水喝,这个恩情,我忘不了。
梅腊朵　昨天我在刑台,看见费将军在阳台上张望,他没有死,可是为什么不肯出庭作证,为我申冤?你代我找他,帮我问问为什么。去吧,帮我问问。我拜托你了。
莫　铎　好,我去找,我摘的花,送给你,我走了。
梅腊朵　你去吧。
　　(唱)【嘉庆子】
　　　看莫铎貌丑心善婉,
　　　记情义施恩还世宇鲜。
　　　想到情郎腼腆,
　　　他身若健,
　　　必来相援,
　　　不由人心花放。
　　　喜开颜。
　　(傅偌鲁伺隙潜入,抱住梅姬介,梅拒介)
梅腊朵　又是你!
傅偌鲁　可怜我堂堂住持,爱你若狂。犹如海绵吸水既满,再难容纳半滴。而你却让我再三绝望,只叫我生无可恋。你若从我,可免杀身之祸,保管安享荣华。
梅腊朵　你这人面兽心之徒,再三加害于我,时至今日,还敢痴心妄想。我宁为玉碎,不为瓦全。
傅偌鲁　可怜可怜我吧!
莫　铎　避难!
　　(傅欲用强,梅挣扎躲避,莫铎闻声驰入,一把掀倒傅介,见是傅,放开傅,迅速后退,跪地苦苦哀告求饶;傅责骂莫,并责令莫走开,莫再哀求,傅逼莫离开,莫无奈缓慢离开,梅拼命吹响哨子。莫毅然决然地伸直身子,用手指令傅滚去。傅无奈地狼狈逃窜而下。)
梅腊朵　谢谢你救了我,你见到费将军了吗?
莫　铎　我见着他,说明情由,可他……
梅腊朵　你说啊,他怎么啦?
莫　铎　就是不肯见你……
梅腊朵　你的心脏要在他的胸腔里跳动,这世界该多美好啊!你的脸怎么了?
莫　铎　没、没什么,是我不小心……
梅腊朵　哎,可惜你不会说谎!你不像他们说的那样可怕,你看,你给我送来了水,还有鲜花。(抱着水晶瓶)
　　(莫铎抱着陶罐痛苦地哭泣)
你怎么了?我不是挺好的吗?我给你跳舞、我给你唱歌。
　　(唱)【花心动】
　　　人在天涯,
　　　杖一身歌舞,
　　　四方流浪。
　　　白眼频加,
　　　冷语横施,
　　　世间甘苦备尝。
　　(合唱)如今偶至皇都郡,
　　　　趁节庆正好登场。
　　　　舞将来,
　　　　唯盼客官嘉奖。
　　(舞蹈)
　　[造型收光。

尾声　玉　焚

　　(傅偌鲁、费伯思、法官前后焦忧地上)
法官　先放丐帮攻神庙,密布伏兵灭刁民;
傅偌鲁　用计引出梅腊朵,严惩不贷上绞刑。
费伯思　军士们,包围神庙,消灭丐帮,捉拿妖女去者!
　　(率众下)
众乞丐　神庙避难!神庙避难!
柯洛宾　包围圣母院,救出梅腊朵!
　　[柯洛宾率众乞丐冲上,攻庙。
众乞丐　避难!避难!
柯洛宾　立定!
　　[众激烈开战。
　　[众乞丐纷纷被杀。
　　[打斗惊动梅腊朵,冲上,目睹残酷的场面,惊愕异常。
　　[梅腊朵冲入敌阵,莫铎、乞丐王、葛岚谷上前救护。

［几番打斗,葛岚谷被杀。
［莫铎拖梅腊朵逃生。
［护卫军放箭。
［梅腊朵护柯洛宾中剑,费剑杀柯死。

柯洛宾　梅腊朵！梅腊朵！行行好！
［灯灭。
［天气渐亮,灰蒙蒙的晨曦下,尸体满台。
［莫铎冲上。

莫　铎　我来了,我来了……啊！！（抱尸痛哭）
［傅诺鲁从舞台一侧阴阴地出现。

莫　铎　（唱）【刮地风】
　　　　嗳呀！
　　　　恨苍天善恶不分枉为天,
　　　　怨人世欺软怕威权。
　　　　只落得含冤至死无人援,
　　　　恨不能替妹而亡赴黄泉。
　　　　舍残躯长相守紧拥梅姬眠,
　　　　不分离共日月歌舞翩翩。
　　　（抱着梅腊朵遗体舞蹈,天降大雪）

傅诺鲁　死了,终于都死了！
［莫铎突然冲向傅诺鲁,狠狠地将他掐死。

莫　铎　哇呀呀！

梅腊朵　【花心动】
　　　　人在天涯,
　　　　仗一身歌舞,
　　　　四方流浪。
　　　　白眼频加,
　　　　冷语横施,
　　　　世间甘苦备尝。
［莫铎在大雪纷飞中静静地守着梅腊朵的遗体。
［舞蹈。

　　　　　　　　（剧　终）

《钟楼记》曲谱

第二场 义 庄

【吹腔】1=D（葛岚谷唱）

（扎）

（唱）斯文扫地任人嘲，满腹经纶成饿殍，世间处处金光道，唯我一座独木桥。

【八声甘州】（梅腊朵唱）

【音乐】（配器与12页相同，结束句再奏）

【解三酲】1=F （费伯思唱）

（唱）自别佳人，整日神魂颠倒。喜相逢，幸上天恩招。愿言不厌两相看，执手相好。待月

(紧接音乐)

【音乐】

【山坡羊】1=E （俞玖林唱）

(唱) 多凄凄遭奇冤　　　欲哭无泪，眩沉沉昼夜难分人似醉。冷清清独卧黑牢寒彻骨，战惊惊惦念情郎心肝碎。我盼日晖，逢凶化吉展耀辉。吾身虽死情无悔，碧落黄泉等君永相随。伤

【高阳台】1=C （傅偌鲁、梅腊朵轮唱）

(唱)我乃金母院署理官，掌生杀权重，医怜姣女罹忧危，劝玉人且自心安，你(若)愿相从与卿遁迹天涯。(梅夹白)贼子！(唱)可恨兽心着衣冠，欺人伎俩玩幻景，我宁死不与倭寇同伴。(傅接唱)我敢夸才高八斗世人竞争攀，(梅接唱)

【前腔】
奸贼！任你衮衮公卿，位列朝班如争丧。西山狗墓鬼扬旛。

（傅涘唱）偶遇尤物移人也，昊悠悠神魂出窍腔空残。

【音乐】
（中笙solo）
（乐队）

【音乐】
Rubato
（Bass）（Tam-t.）

[收光。

昆曲《钟楼记》一展中国戏曲风采

《钟楼记》将19世纪法国浪漫主义文学家雨果的名著《巴黎圣母院》以昆曲的形式搬上舞台，在时长约2个小时的演出时间里，原著中几乎所有的人物都一一登场，保留了绝大部分的经典片段。

雨果创作的《巴黎圣母院》，以中世纪黑暗封建统治为社会背景，讲述了巴黎圣母院的敲钟人卡西莫多与吉卜赛姑娘爱斯梅拉达之间奇特的爱情故事。作者将巴黎圣母院作为故事发生地，故事情节紧张非凡，人物形象鲜明夸张，一举成为世界浪漫主义小说的著名代表作。这部深刻揭示人性的作品，被电影改编过，被音乐剧改编过。这一次，用中国戏曲解读外国经典文学，想法创新大胆，两者擦出的火花更令人惊艳。

晚上七点二十分，伴随着曲笛声，大幕缓缓拉开，傅偌鲁、莫铎、梅腊朵等人物纷纷亮相舞台。只见浙婺演员陈丽俐和浙昆的胡娉一起饰演的梅腊朵（爱斯梅拉达）在舞台上一身红衣，发髻高高梳起，头戴红花簪子，俏丽脱俗。昆曲版爱斯梅拉达不再是吉卜赛女郎，而成为一个敢爱敢恨的东方女性。但要注意，梅腊朵的戏曲扮相没有水袖高靴，不像剧中的贵族女性角色那般裹足、穿长袖袍子。她纤细的手臂和脚踝随着动作时隐时现，这保留了原著中爱斯梅拉达性感的特点。看，这个梅腊朵还在舞台上玩起了魔术表演，这些情节设计都是对中国传统戏剧的一大突破。

《钟楼记》（圣母院）在文本改编上以尊重原著为创作主旨，让此剧的"魂"忠于雨果，让"形"以中国戏曲包装，再吸收一些东方艺术的元素加以丰富。故事从法国巴黎移到了中国文化背景下，但又最大限度地保留了原作的精髓。在舞台上，通过唱念做打的表现手段，音乐歌舞营造气氛的鲜明对比，身段舞蹈的相互融合，地方语言与传统戏曲语言相结合的语言特色等，《钟楼记》（《圣母院》）按中国戏曲规律办事，一展中国戏曲风采。同时，根据剧情与人物的需要，守格破格，加以丰富，把主要精神内涵原封不动地呈现于舞台。

让中国传统戏曲走向世界，让世界了解中国传统文化。导演石玉昆表示，我们在仰慕与借鉴电影、音乐剧的成功经验并将之作为参照系数的同时，充分发挥了中国传统戏曲的艺术优势和演员的全面技艺，力争让演员的表演比影片更具直观性；让音乐剧的主演（尤其是扮演爱斯美拉达和卡西莫多的歌剧演员）不及戏曲主演文武兼优、唱做并重的综合性；让国内外观众观赏并认同这一东方版本，感悟博大精深的中国传统戏曲所蕴藏的巨大包容性和可塑性。

值得一提的是，29日晚上演出前，还举行了由浙江省文化厅、浙江省教育厅主办，浙江昆剧团、杭州育才中学共同承办的"幽兰绽新芽"——浙江昆剧团·杭州育才中学昆曲进校园战略合作授牌仪式，这标志着世界非物质文化遗产进校园工作迈开了重要一步。来自育才中学的1500多名学生跟着指挥齐唱昆曲曲牌【醉太平】，歌声悠扬，飘荡在整个杭州剧院。年轻学子唱响在《钟楼记》（《圣母院》）首演前，这不正是昆曲薪火相传最好的见证吗？

未来，浙江昆剧团将持续深化戏曲进校园工作。"昆曲进校园"活动将加强各年龄段学生戏曲相关内容的课程教育，以学校为核心，带动家庭、社会关注优秀传统文化，传播昆曲艺术。

湖南省昆剧团 2017 年度推荐剧目
《红梅记·折梅》曲谱

原著：周朝俊
整理：唐湘音 余懋盛
作曲：李楚池

$1=F \quad \frac{4}{4}$

【薄幸】
卢昭容：曙色窥帘窗纱弄影，滞衾窝梦吃啼鸟唤醒。

朝霞：嗔人叫唤口儿懒应，娇情性她春来浑不是旧时行径。

【啭林莺】
裴舜卿：夜来风雨不暂停，今朝喜新晴，听两两黄莺相叫应，早被它唤起春情。墙头上一枝红杏。

卢昭容：红梅阁前梅花馨，赏梅游春景。

裴舜卿：忙把脚儿蹬，向墙外偷花只怕墙内有人。

【六犯宫词】ㄙ 6̇1 56 2316-03 | 2353.2 | 12 1.233 221 |

卢昭容：　　喜见墙外　人　真有　些　缘分，
裴舜卿：　　　　　　　楼上

6̇-2-|35 6.5 1̇ | 5 65 3.5 6 | 06 653 235 32 | 1.6 2̇(02 35 |

　　　　全　仗　红梅　　　牵　引。

1.7 61 2̇)35 12 | 6.1 653 23 | 202 332 1.1 126 | 5̇ 6̇1 23 5.2 3.2 35 |

朝霞：你看那画　楼　高　　　处，小　姐雕

6.1 653 2.13 | 3.5 3.2 33 | 2.6 1̇ 5- | 6. 5 3433 5 |

栏　　　斜　凭，那书　生

6 1 1 6- | 5.6 5 6 65 | 3.32 3 1 - | 3 23 1.2 35 216 |

傻　呆呆　　　　痴情偷觑

5̇ 6̇ 0 3 3 | 2.3 5 56 56 | 12 3 5 | 5.3 2.3 321 |

人，　两下里　风魔症一见　便丢

6̇ 1 (02 35 | 6532 1). 3 23 | 5 - 6 1̇6 | 532 3 5 6 6 53 |

魂。　　　　　小姐她 含情脉脉

2.1 61 2 | 3.5 2 01 216 | 2 32 12 303 2.323 | 5-3.5 231 |

笑眼　明，俊秀才满面　春　风献殷

123 216 5̇ 6̇ | 6̇1 6.1 5 6 1 1 | 12 13 2316 | 65 6532 1 6̇ |

勤。　一个儿墙外　偷望，　一个儿高楼

6̇1 352(1.2 35 | 65 3521 -)‖

传　情。

【啭林莺】1 1 | 6．1 535 665 3 | 3．5 61 6 - | 66 653 2．3 232 |
　　　　　花 枝 折 来　　红 袖 擎，

1 - 5．32 | 3 05 665 3 - | 6．1 23 1．2 | 1．2 121 16 - |
引　得　　　人 两 眼 睁 睁，

6．5 1 2．1 61 | 3．2 1 23 | 1 2216 - | 5 6 5 - |
人 面 花　枝　相 照

6．5 3 - | 1．6 5 6 1 | 5．6 5 3 2 | 1．2 11 16 |
映，　照 得 来 心 心 相

5 6 (1 2 | 3．3 32 123 216 | 5．6 5．5 35 6 -) | 1 231 |
印。　　　　　　　　　　　　　　　　　它 笑 你

61 21 66 5 | 3 5 - 61 | 2．3 2322 1 - ‖
以　梅　传 情。

【音乐】3 3 2 | 3 3 2 | 3 5 1 | 21 65 | 61 2 | 3 5 1 |

21 62 | 16 55 | 02 02 | 26 5 | 2321 6 | 2321 6 |

2321 2321 | 2321 656 | 06 06 | 05 6 | 62 16 | 55 51 |

65 323 | 05 05 | 01 2 :‖

夜来风雨不暂停,今朝喜新晴
——谈昆曲《折梅》

蒋 莉

1986年8月,湖南省文化厅发布了《关于湖南昆腔剧目教学活动的通知》,决定在郴州、衡阳两个片区组织湖南昆腔剧目教学。同年12月,湖南省文化厅邀请了15位昆剧、祁剧、湘剧、辰河戏老艺人参加教学工作,辰河戏老艺人杨宗道向湘昆的演员传授了一出《折梅》。

《红梅记》是明代周朝俊所作传奇,讲的是南宋时,书生裴禹游西湖,权相贾似道的侍妾李慧娘顾盼裴生,加以赞美,致为贾似道杀害。总兵之女卢昭容春日登楼眺望,折梅吟咏,裴生恰在墙外攀枝,昭容即以梅相赠。贾似道见昭容貌美,欲强纳为妾。裴生为卢母出计,权充其婿,至贾府拒婚。贾似道将裴生拘于密室,慧娘鬼魂得与裴生幽会,救裴生脱险,并现形痛斥贾似道之凶残暴戾。后贾似道兵败襄阳,在木绵庵被郑虎臣杀死。裴生应试擢探花,与昭容完婚。李慧娘的形象虽不占主线地位,但作者将她善良正直、不畏强暴的反抗性格刻画得颇为生动感人。

在我国,不少地方剧种都演出过《红梅记》,剧本大同小异,京剧《李慧娘》、河北梆子《李慧娘》均据此改编,都以李慧娘为主线,《折梅》一出却鲜见。该出戏以卢昭容和裴舜卿的情感故事为主线,讲述的是书生裴舜卿路过红梅阁,欲折梅玩赏,与卢昭容一见钟情,侍女朝霞发现此情,折梅以赠,助有情人成眷属。湘昆此出系辰河戏老艺人所授,在表演上借鉴了祁剧的《打樱桃》。剧中需要演员单腿在椅子上通过完成下腰、金鸡独立、探海等一系列技巧性动作来表现剧中折梅、抛梅等情节。1987年湘昆时任党支部书记、编剧余茂盛老师对剧本进行了整理,余茂盛老师在原有的辰河戏本子的基础上重写了【六犯宫词】等曲牌,在音乐上增加了有湘南特色的小调。同年,文化部组织全国六大昆剧院团进京举行继承抢救剧目的汇报演出,当时年仅19岁的小花旦演员曲小英扮演"朝霞"一角,崔美芳扮演"卢昭容",郭镜蓉扮演"裴舜卿",这出《折梅》很受好评。不久后,曲小英离开剧团,《折梅》也跟着离开了昆曲的戏台。

1990年,湖南省昆剧团的"90届"昆剧科学生毕业,为湘昆注入了新生力量。武旦演员王艳红身材娇小,扮相甜美可爱,在台上十分灵动,她在剧团领导和老师的劝说下改学了小花旦。当时剧团演员行当不够整齐,闺门旦孙金云老师在业务上相当拔尖,90届的雷玲、王艳红均受过她的指点。曲小英虽然离开了剧团,但是《折梅》一出不能丢,1994年,已调任郴州市艺校校长的唐湘音和闺门旦演员孙金云把这出戏教给了90届的旦角演员,余映、王艳红等均参与了这出戏的学习。王艳红有武旦基础,在功夫上完全没问题,但在表演上仍有欠缺,她通过研读剧本和反复练习,在两位老师的指导下,最终拿下了这出戏。1996年5月,王艳红以扮演《折梅》剧中的"朝霞"一角参加湖南省第二届青年戏曲电视大奖赛获铜奖。2003年,湖南省昆剧团98届新生代演员从上海戏剧学院学成归团,2004年剧团组织了一次教学活动,其中就有《折梅》,主教老师是孙金云和郭镜蓉,助教老师是王艳红和伍少娟,学生则是98届的青年演员张璐妍、史飞飞、陈薇、曹惊霞等。2012年,湖南省昆剧团老一辈艺术家唐湘音老师再次整理并复排了《折梅》一出,这次在剧本结构上去掉了前面"游园"的片段,令剧本结构更加紧凑了。

之后,《折梅》成了湘昆的常演剧目,也成了小花旦王艳红的代表剧目,在下乡演出时尤其深受老百姓的喜爱。2012年,《折梅》一出在香港城市大学演出。同年,此折还受邀参加恭王府与中国昆剧古琴研究会共同主办的"2012年恭王府非遗演出周"活动,轰动一时。2016年,受邀在中国昆曲博物馆演出《折梅》,剧中椅背上的单腿表演和极富湘昆特色的音乐给观众留下了深刻的印象。

湖南省昆剧团之所以简称"湘昆",不单是因为其地处湖南,更因为她既保留了昆曲原有的韵味,又吸收了湖南地方戏曲的精华,戏里带着"辣味",自成一派,独具风格。比如湘昆《醉打山门》中的【山歌】,完全吸收了湘南民歌小调的精华,《武松杀嫂》中的"三砍三跳"和"托举"都融入了湖南地方戏曲的元素。湖南人性格直率火辣,文绉绉的戏是看不来的,每出戏必得有点高难度的看点才喊得出那声"好"!《折梅》中演员在表演"金鸡独立"和"探海"时台下仍鸦雀无声,在用脚勾梅花和下腰时又惊又险,霎时全场掌声雷动。

至今,昆曲《折梅》距首演已有31年,31年中仅有两名花旦演员将此出戏传承下来。写到这里,笔者很难再沉浸于《折梅》的精彩片段中,而是有点担忧,望后辈的昆曲演员们能多吃苦,愿这出戏能永远留在昆曲的舞台上。最后借用剧中词"夜来风雨不暂停,今朝喜新晴"收尾。湘昆50多年来经历了那么多风风雨雨,终于等来了昆曲的春天,希望有更多好的剧目能传承下去,湘昆的明天会更好!

江苏省苏州昆剧院 2017 年度推荐剧目

《琵琶记·蔡伯喈》

编剧　张弘

第一场　拾　像

五　戒　（念）也馋酒肉也念经，
　　　　　　　　心非口是本常情。
　　　　　　　　世间尽道休官好，
　　　　　　　　林下何曾见一人？
　　　　　　自家乃弥陀寺内一个知客僧的便是。今日寺中建起道场，不管啥人，或荐悼双亲或保安身己，都来聚会，好不热闹哇！看云飘祥瑞、马踏香尘，必有贵客来哉！

梧　童　相公跟我来呀！

蔡　邕　（唱）【仙吕入双调·好姐姐】
　　　　　　　云聰踏乱杨絮飞。
　　　　　　　搅愁绪，百缕千丝，
　　　　　　　巨耐人前不便叹嘘唏。

梧　童　相公，弥陀寺到了！

蔡　邕　回避了。

梧　童　是哉！

五　戒　啊呀呀，原来是位相公！贫僧有礼了。

蔡　邕　我这里还礼了。

五　戒　相公，你到这里是来还愿的？

蔡　邕　初来宝刹，非为还愿。

五　戒　格么是来荐度的？

蔡　邕　（暗惊）下官高堂俱在、内子安好，超荐何人？

五　戒　就是父母双全、妻子康健，比如说那爹爹的娘亲、娘亲的爹爹，爹爹的爹爹，娘亲的娘亲，总有个把好超度的。

蔡　邕　我实为祈告而来。

五　戒　相公有啥放不下的心事，要祈告佛前？

蔡　邕　这个……（欲言又止）倒也无甚紧要之事，只求祛灾消祸、阖家安康。

五　戒　阖家安康。如此贫僧请佛哉。

蔡　邕　有劳。
　　　　（念）【佛赚】
　　　　　　　如来宝座本在西，本在西。
　　　　　　　却来东土救庶黎，救庶黎。
　　　　　　　他是十方三界，
　　　　　　　第一个大阿弥。
　　　　　　　摩诃萨，摩诃般若波罗糖。

蔡　邕　和尚念差了，当是"波罗密"。

五　戒　糖也这般甜、蜜也这般甜，都是一样的。请相公上香。

蔡　邕　有劳了。（炷香而拜）
　　　　（唱）【江儿水】
　　　　　　　如来证明，听蔡邕启：
　　　　　　　我亲眷在故园不知如何的？
　　　　　　　唯仰菩萨大慈悲。
　　　　　　　龙天鉴如，龙神护持，
　　　　　　　护持着骨肉完聚。（上香，见佛画）

五　戒　相公啊，此乃文殊菩萨，智慧无穷。状元公拜上一拜，保管你升官发财仕途通畅。

蔡　邕　仕途通畅么！

五　戒　仕途通畅哇！

蔡　邕　所谓"父母在，不远游"！若非高堂催逼应试，我倒宁得奉承膝前！

五　戒　孝子！嘀嘀呱呱一个大孝子哇！

蔡　邕　看这菩萨，顶戴宝冠，执持花叶，莫非药王菩萨？

五　戒　是个，那药王菩萨治病救苦，最为灵验。状元公为着二老长命百岁，也该拜上一拜！

蔡　邕　要拜、要拜！
　　　　（唱）【尹令】
　　　　　　　痛哉空怀养亲志，
　　　　　　　悲夫没个行孝日，
　　　　　　　一度里牵念肝胆碎！
　　　　　　　咋呀俺的爹娘呵！

五　戒　不要哭了，哭得我和尚伤心个则。状元公如今飞黄腾达，正好接来爹娘，好好孝顺孝顺！

蔡　邕　此事朝思暮想，怎奈苦衷一段！

五　戒　啊状元公！你还有什么苦衷啦？

蔡　邕　啊呀这位菩萨……
五　戒　这位菩萨……
蔡　邕　这位菩萨，净瓶在手、杨枝垂露，分明观世音也！这等姿容，好叫人想起俺那……
五　戒　想起啥人？
蔡　邕　想起……
五　戒　想起哪个？
蔡　邕　想起俺家中之人呐！
五　戒　那也是应该的。闻说状元公高中，入赘相府，那牛丞相家的小姐一定长得标标致致，一个大美人哇。
蔡　邕　嗳！什么说话！
五　戒　阿弥陀佛、阿弥陀佛！
蔡　邕　和尚取香！待我恭恭敬敬，参拜观音！
五　戒　是哉。
蔡　邕　菩萨啊菩萨！
蔡　邕　我、我、我那赵氏贤妻，
　　　　【普贤歌】
　　　　　　高唤一声声转低，
　　　　　　两月鸳偶分东西。
　　　　　　恁娇娥凭谁依？
　　　　　　孤枕守清凄。
　　　　　　怎知我呵，
　　　　　　背飞鸟硬叫俺另谐比翼。
蔡　邕　五娘啊五娘，家中爹娘全靠你了。
　　　　（唱）【嘉庆子】
　　　　　　非是俺薄幸将旧人弃，
　　　　　　这新人殿赐御题。
　　　　　　我待将家眷接来完聚，
　　　　（唱）几番话上舌尖又已。
　　　　想俺岳丈牛丞相，声威煊赫、最疼娇女！五娘哇，你我之事，说得好时，皆大欢喜；说得不好，则怕泼天大祸！这、这、这……五娘子啊五娘子，只求你再等待一时呵。
　　　　（唱）心则急，事宜徐，
　　　　　　万全计，待其时。
　　　　容我寻得良机徐告牛氏，到时我亲赴陈留故里，将爹娘与你接来京城，共享天伦，岂不快哉！哈哈岂不快哉！（急收）啊和尚，你听到些什么？
五　戒　状元公，听到相公你笑不出的笑。
蔡　邕　还有呢？
五　戒　你哭不出的哭。
蔡　邕　还有呢？

五　戒　还有么？啥个鸡呀鱼呀肉呀，赛过在唱昆曲哇。啊是在念佛，在念佛？
蔡　邕　是念佛、是念佛！
五　戒　哦哟，啥东西呀？原来是一幅画轴，状元公请看。
蔡　邕　待我看来。（展卷，一看再看）呀！（急合卷）看这画上，好似我爹娘模样！和尚，我来问你，这轴画像，是哪里来的？
五　戒　这画像么，是适间一个妇人忘记在这的。
蔡　邕　妇人……那妇人怎生模样？
五　戒　那妇人么……乃是一名道姑。
蔡　邕　哦，道姑？
五　戒　那道姑怀抱琵琶，来此抄化。
蔡　邕　来此抄化？（释然）这、这、这便不是的了……既是道姑所遗，叫她转来，还与她去。
五　戒　状元公，只怕去远哉。
蔡　邕　去远了。
五　戒　寻不着了，待我将它收好。
蔡　邕　且慢。啊和尚，这幅画下官带回府中，细细端详一番可好？
五　戒　状元公，你欢喜这幅画么，你尽管带回去好了，假使那个妇人回来寻么，我让俚到相府来寻你，你看阿好？
蔡　邕　时候不早，下官告辞。
五　戒　相公慢走。
蔡　邕　正是：
　　　　（念）世间若得双全法，
　　　　　　何须俯首叩莲台。（下）
赵五娘　真容在哪里？真容在哪里？
赵五娘　（唱）【忐忑令】
　　　　　　涉江湖千里寻夫京畿，
　　　　　　悼椿萱唯余画中形迹。
　　　　　　超荐禅寺，
　　　　　　失却写真无觅！（见五戒）
小师父　小师父。
五　戒　寻图个来哉！
赵五娘　小师父，你可见着画轴一幅？
五　戒　一幅画轴？方才还在的。
赵五娘　果然在的，小师父可还与我来！
五　戒　现在不在这里哉！
赵五娘　哪里去了？
五　戒　被蔡大人带到相府里去哉！
赵五娘　哪个蔡大人？
五　戒　乃新科状元、相门快婿蔡伯喈……

赵五娘	哦,蔡伯喈!
五　戒	你快点到相府里去寻它吧。
赵五娘	新科状元?相门快婿?
	伯喈啊伯喈,你、你、你……好!
	待我径往相府,啊呀且慢!想离乡之时,邻里张大公再三告诫,知人知面不知心,若见蔡郎谩言苦,未可便说他妻子,未可便说丧双亲。咽糠断发裙包土,尽付琵琶诉由因,待奴托言寻图,定要问个明白,也不怕侯门深似海,前路如履冰。

【尾声】
　　愿得东君多怜取,
　　不叫红翠碾作泥。
　　今日呵,
　　缓抹琵琶俱泪滴。

赵五娘　蔡伯喈我夫哇。

第二场　议　弦

蔡　邕	(唱)【懒画眉】
	强对南熏奏虞弦,
	只觉指下余音不似前,
	那些个流水共高山?
	只见满眼风波,
	似离别,
	当年怀水仙。
牛小姐	(唱)【前腔】
	循琴相随水风旋,
	瞥然见双双乳燕绕檐飞,
	摇香纨扇步金莲,
	相公。
蔡　邕	夫人,夫人请坐。
牛小姐	有坐。呀!
牛小姐	(唱)难道欲登青云长嗟叹,
	遥仰天阶恨职闲?
牛小姐	相公,终日见你闷闷不乐,莫非我爹爹气性忒大,怠慢于你?
蔡　邕	泰山待我,恩同再造。
牛小姐	或是奴家愚钝,侍奉不周?
蔡　邕	越发不是。夫人贤德,乃蔡邕三生之幸。
牛小姐	这也不是,那也不是,只管愁眉,你倒是笑一笑我看。
蔡　邕	夫人要我笑一笑与你看,好好好,待下官笑来,呵呵。
牛小姐	呵呵。
蔡　邕	嘿嘿。
牛小姐	嘿嘿。
蔡　邕	哈哈。
牛小姐	罢了、罢了!不笑还好,你这一笑,倒叫人哭笑不得。
蔡　邕	(背语)实实的哭笑不得哇!
牛小姐	啊,相公。久闻相公高于弦乐,敢请操弄一曲如何?
蔡　邕	夫人有言,敢不从命。我便弹一曲《雉朝飞》,如何?
牛小姐	不好,此乃无妻之曲。
蔡　邕	如此,弹一曲《孤鸾寡鹄》怎样?
牛小姐	也不好!你我夫妻团圆,说什么孤寡?
蔡　邕	那……弹一曲《昭君怨》?
牛小姐	鸳鸯和美,何来的宫怨?
蔡　邕	这也不好,那也不好,弹什么好啊?
牛小姐	当此夏景,弹一曲《风入松》。
蔡　邕	《风入松》,好好好,就弹《风入松》。
	(唱)【琴歌】
	一别家山远,
	思亲泪暗弹。
牛小姐	相公错了。
蔡　邕	呀,怎么弹出《思归引》来了。待我再弹。
	(唱)【琴歌】
	双鹤出云间,
	分飞不并还。
牛小姐	相公又错了。
蔡　邕	啊呀呀,竟又弹出个《别鹤憾》来。
牛小姐	莫非相公故意卖弄,欺侮奴家?
蔡　邕	夫人,喏喏喏,都怪这冰弦不中用。
牛小姐	怎的不中用?
蔡　邕	俺只弹得旧弦惯,这是新弦,弹不惯。
牛小姐	旧弦在哪里?
蔡　邕	撇下多时了。
牛小姐	为甚撇下?
蔡　邕	只为有了这新弦,便撇了那旧弦。

牛小姐	哦,有了新弦,撇下旧弦?相公何不撇了新弦,用那旧弦?
蔡　邕	夫人,我岂不想那旧弦,只是新弦么,又撇不下。
牛小姐	撇不下?
蔡　邕	撇不下。
牛小姐	既撇不下新弦,还思量那旧弦怎的?
蔡　邕	夫人哪!

（唱）【梁州新郎】

　　旧弦已断,

　　新弦不惯,

　　莫奈何宫商错乱。

　　琴调弦换,

　　闪得俺肠绞肠盘。

牛小姐	说什么新弦旧弦,相公分明话中有话。
蔡　邕	夫人说哪里话来?

（唱）夕晖撩人意态懒,

　　心事非干,

　　是风吹别调转。

牛小姐	哦,是风儿将你弦上之乐吹乱了。
蔡　邕	是啊,都是风的不是啊!
牛小姐	相公啊!

（唱）【梁州序】

　　恁强将戚色掩,

　　怎掩愁深浅,

　　万端纷上眉间。

　　莫不是别许鸳鸯愿,

　　深巷内碧玉映花颜。

蔡　邕	哪有什么小家碧玉呵。
牛小姐	（唱）莫不是醉踏飞琼苑,

　　　　神随魂牵,

　　　　直把闺秀恋?

蔡　邕	想我蔡邕,只会折桂,这眠花么,实实的不会呀!
牛小姐	坐怀不乱柳下惠,如何中得状元郎?
蔡　邕	夫人你取笑了。
牛小姐	虽为笑语,亦是实情,相公呀,你便在那秦楼楚馆之内有个相好,奴家也未必深责。
蔡　邕	我……(欲言复止)我实实的无有哇!
牛小姐	你我夫妻定要诚心相待。
蔡　邕	这个……

（唱）【前腔】

　　俺待要剖肝胆,

　　又心头腼腆,

　　三五语到不得舌尖。

牛小姐	相公有话,何故吞吐?
蔡　邕	（唱）焉得淑贤让枕畔,

　　怕不是善妒女庞涓。

　　多管这情理通达皆诓骗……

牛小姐	相公,你这脸上阴晴不定,你到底想的什么?
蔡　邕	啊夫人!天色不早,你且安歇去吧!
牛小姐	话说一半,便要我走。你呀,我不劝你,你只管忧闷,我待问你,你又遮瞒。我也莫奈何。正是:夫妻何事苦相防,只把闲愁积寸肠。但凭你哟。
蔡　邕	夫人啊夫人,非是提防你太深,只因伊父苦相禁。想那牛氏小姐贤惠宽容,句句肺腑,我若实言相告,相府千金,怎肯伏低做小?若叫牛氏为尊,想五娘侍亲数载、代我行孝,我又于心何忍?这、这、这……唉,正是:愁心似明月,照人不得眠。一夜头白处,岂止在昭关?

（唱）【尾声】

　　画栋雕梁不忍看,

　　欲语更觉语时难,

　　弦鸣萧索夜凉传。（铿然抚弦）

第三场　女　会

　　[丞相府中。

　　[牛小姐上。

牛小姐	（唱）【商调·十二时】

　　　　心事翻做闷,

　　　　苦相问,

　　　　他则管守得紧。

　　[梅香上。

梅　香	夫人,门外有个道姑要求见。
牛小姐	道姑?想是来抄化的。梅香取些银钱,打发了她。
梅　香	不是哟,那道姑口口声声要求见状元老爷。夫人,她还说是状元老爷的同乡。
牛小姐	哦,同乡……如此,快快请她进来。
梅　香	是哉,有请姑姑。

[赵五娘上。

赵五娘　【绕池游】
　　　　　　叩户问径，
　　　　　　行踏恐风凛，
　　　　　　少不得糟糠会五鼎。
赵五娘　夫人有礼。
牛小姐　姑姑，你姓甚名谁？到此何事？
赵五娘　我姓赵名五娘。只因奴家在弥陀寺内，失落双亲画像一幅，闻说被状元公带入府中，故而冒昧前来寻讨画像。
牛小姐　梅香，可有此事？
梅　香　夫人，相公实头拾着一幅画像，挂于书馆里厢哉。
牛小姐　既是物主来寻，梅香，取过画像交与她吧。
梅　香　是哉。（下）
赵五娘　多谢夫人。
牛小姐　听姑姑口音，不似京城中人？
赵五娘　正是，奴家乃中州人氏。
牛小姐　哎呀呀，巧得很，我那相公亦是中州人氏。
[梅香取图上。
梅　香　夫人，画像拉搭丢个。
牛小姐　交与姑姑。
赵五娘　（哭）
牛小姐　啊，姑姑，看你身负琵琶、风尘满面，不知入京何事？
赵五娘　奴家特来寻找丈夫。
梅　香　啊，你一个出家人哪里来的丈夫？
赵五娘　我是在家出家。
牛小姐　梅香，请姑姑坐了。
梅　香　是哉。
牛小姐　你且慢慢讲来。
赵五娘　哎，夫人听禀：
　　　　（唱）【二郎神】
　　　　　　合欢枕，
　　　　　　鸳鸯衾，
　　　　　　方做两月厮趁。
　　　　　　他赴科别本郡，
　　　　　　他驱骞马逐烟尘。
牛小姐　你丈夫进京多时？
赵五娘　三载有余，音信全无。
梅　香　想是你丈夫没有考中，无拨面孔转去哉。
赵五娘　夫人呐，
　　　　（唱）【前腔】
　　　　　　则怕是天涯逆旅抱多病，
　　　　　　百呼无一应，
　　　　　　恢恢萧条对初昏。
牛小姐　当真贤惠。
赵五娘　（唱）又怕他遭强徒逢凶遇狠，
　　　　　　鹤望倚门，
　　　　　　祷佛央恩。
　　　　　　辞乡园，
　　　　　　拨弹乞食远来寻。
牛小姐　远来寻夫，实是可敬，不知你丈夫寻到无有？
赵五娘　倒是寻着了。
梅　香　啥格，啊是寻着哉？
牛小姐　他有病无病？
赵五娘　无病。
牛小姐　逢灾不逢？
赵五娘　未逢。
梅　香　无病又无灾，啊呀呀，俚现在到底哪哼个光景哟？
赵五娘　他哟！
　　　　（唱）彤闱仰天恩，
　　　　　　披香侍宴，
　　　　　　风骚独领。
　　　　　　他那里步青云，
　　　　　　转飞蓬，
　　　　　　俺待故土重归泛枯萍。
牛小姐　你既远来寻夫，幸已寻到，正该安居京都、共享荣华才是。
赵五娘　夫人有所不知，我还有一十二年大孝要守。
牛小姐　什么大孝？
赵五娘　我那公婆盼儿不归，思儿成疾，已双双亡故了。
牛小姐　可怜！
梅　香　大孝也只有三年，哪儿来的一十二年啊？
赵五娘　奴家公公死了守三年，婆婆死了守三年，丈夫进京不归，替他戴孝六年，共成一十二年。
牛小姐　真是个孝妇！只是你丈夫没了爹娘就该回乡丁忧，一则不失人子之孝，二则成全夫妻之情。
赵五娘　说什么夫妻之情？我那丈夫，高中之后，已然再娶（哭）。
梅　香　啥个？他有新夫人哉？
牛小姐　姑姑，
　　　　（唱）【前腔】
　　　　　　激漾脏腑生嗟悯，
　　　　　　姑姑啊，

　　　　　休吞红泪做孤行。
　　　　　恁若是与夫婿恩断情尽，
　　　　　远芳踪，
　　　　　轻索放禽兽裾襟！
赵五娘　夫人啊，我对相公还是有情的！
　　　　　撇难舍道有情，
　　　　　遗夫恶名，怎情怎忍？
赵五娘　怎奈他新娶之女，门庭尊贵，乃是官宦千金。
牛小姐　哎！
　　　（唱）毋论掌上珍，
　　　　　待比并，畅好是她则取次恁为尊。
赵五娘　夫人话虽有理，其实难为。
牛小姐　姑姑，且将你丈夫名姓说与我听。
赵五娘　这……
梅　香　格么你快点讲酿。
牛小姐　此事我既知晓，就该为你讨个公道。
赵五娘　夫人当真要听？
牛小姐　当真要听？
赵五娘　奴家说来容易，只怕夫人听得艰难。
牛小姐　你只管说，万事有我。
梅　香　有倪夫人做主，你怕点啥介？
赵五娘　奴家丈夫，不是别个，
梅　香　啥人介？
赵五娘　便是夫人郎君。
牛小姐　你待怎讲？
赵五娘　奴家丈夫姓蔡名邕字伯喈。

梅　香　那么好哉！
牛小姐　哦！
　　　（唱）【啄木鹂】
　　　　　听言语，
　　　　　魂骇惊，
　　　　　摇摇怎立坐也难稳！
牛小姐　哎呀天哪！怎知方才问答，尽皆自家之事，都、都、都落在奴的身上！千不怪万不怪只怪蔡邕那活冤家，瞒得我好苦！
梅　香　夫人，要不给她点银子，让她回去吧？
牛小姐　同为人妻呵，
　　　（唱）还怜弱质逞飘零，
　　　　　她百衲衣惭煞俺十样锦！
牛小姐　姐姐请上坐，待奴见礼。
赵五娘　奴家怎敢！
牛小姐　姐姐，若论先后，你为结发，俺则再聘，合该你在我上；若道伦常，你孝养双亲，俺不识姑舅，理当我居你下。啊姐姐，待相公回衙，我引你夫妻重聚。
赵五娘　只怕相公见奴如此狼狈，不肯相认。
牛小姐　这……姐姐你既淹通琵琶，何不……试他一试？
赵五娘　就依夫人。
赵五娘　（唱）犹恐荣贵不厮认，
　　　　　牛小姐飞花试尽洛阳春，
　　　（合）交错墨痕与泪痕。

第四场　听　曲

　　［书馆。
　　［蔡邕上。
蔡　邕　（念）忆昔当年素服儒，
　　　　　　　于今腰下佩金鱼。
　　　　　　　旁人若问朝天路，
　　　　　　　读破经纶万卷书。
　　　下官朝罢归来，无端惆怅，不免看书消遣。正是：事业要当穷万卷，人生须是惜光阴。这是春秋（翻书），你看书中哪一句不说着"孝""义"两字。想当初，爹娘教我读书，原要知孝义，谁知反被这书来误了！
　　　（唱）【仙吕·解三酲】
　　　　　叹双亲把儿指望，

　　　　　教儿读古圣文章。
　　　　　似我会读书的，
　　　　　倒把亲撇漾；
　　　　　少什么不识字的，
　　　　　倒得终奉养。
　　　　　书啊，
　　　　　我只为其中自有黄金屋，
　　　　　反教我撇却椿庭萱草堂。
　　　　　还思想，
　　　　　毕竟是文章误我，
　　　　　我误爹娘。
　　　（唱）【前腔】
　　　　　比似我做个负义亏心台馆客，

倒不如守义终身田舍郎。
《白头吟》记得不曾忘,
绿鬓妇何故在他方?
书啊,
我只为其中有女颜如玉,
反教我撇却糟糠妻下堂。
还思想,
毕竟是文章误我,
我误妻房。

指望看书消遣,谁知反添愁闷。且向四壁间山水古画闲看一回,这是清溪垂钓,画得好;那是寸马豆人,也画得妙。这幅画像,乃我弥陀寺内烧香拾得。画中一公一婆,好似我爹娘模样!若说是我爹娘,怎生衣衫褴褛、形状凄凉?想那画工若有心写像,后面当有题咏。待我看来。呀!果有七言一首!

（念）一别多应梦里逢,
　　　谩劳布荆写遗踪。
　　　可怜不得图家庆,
　　　辜负丹青泣画工。

呀,这诗似有所指,却是何意?看墨迹尚鲜,分明是新题上的,想必夫人定然明白,待我唤夫人出来。啊,夫人哪里?

[牛小姐上。

牛小姐　（念）女儿柔肠知多少,
　　　　　须眉心肝试有无。
相公。

蔡　邕　夫人,谁人到我书馆中来?
牛小姐　梧童来此理琴。
蔡　邕　还有?
牛小姐　梅香到此插花。
蔡　邕　还有呢?
牛小姐　无有了。
蔡　邕　无有了,啊夫人,这画上之诗,谁人所题?
牛小姐　这诗乃是一名道姑寻图至此,乞笔题之。
牛小姐　相公欲问就里,何不唤她前来?
蔡　邕　只怕多有不便。
牛小姐　姑姑是出家之人,不妨事的。
蔡　邕　如此烦请夫人问明缘由,再来相告。
牛小姐　那道姑弹得一手好琵琶,也可为相公消愁解闷。
牛小姐　放下湘帘,隔帘听曲便是。
蔡　邕　放下湘帘,隔帘听曲,倒也使得。

牛小姐　梅香,放下湘帘。
梅　香　晓得哉,(招呼)有请姑姑。
[赵五娘内声:"来了!"上,梅香随上。
赵五娘　（唱）【胜葫芦】
　　　鹤望侯家断人肠,
　　　今入了锦门墙。
牛小姐　姑姑,我家相公,问你画图来历,你且弹弦拨丝,细细道来。
赵五娘　是,如此听禀。
（唱）【琵琶吟】
　　　拨乱琵琶四五声,
　　　奴把写像说分明。
　　　画中是我老姑舅,
　　　思儿远游逾三春!
蔡　邕　哦　这三春么!
（唱）【前腔】
　　　俺也是身别爹娘三年长,
　　　怎的耳旁歌,似枕旁!
听这妇人之声,好似我那五娘子!莫非五娘寻来不成?（欲掀帘）
牛小姐　（一挡）相公何为?
蔡　邕　（一惊）这……莫有什么。啊姑姑,你公婆之子,何故离乡、何处远游?
赵五娘　嗟!
（唱）赴京应选非他愿,
　　　怎奈高堂苦催行。
　　　夫妻衷肠诉不尽,
　　　嘱别南浦倍伤情。
蔡　邕　呀!
（唱）依依南浦悲声放,
　　　逼试形状,
　　　件件桩桩,与俺相合!想帘外弹唱之人呵!
（唱）应是寻夫贤孟姜!
牛小姐　相公,看你面色转白、额角生汗,敢是身体不爽?如此,罢了丝弦,歇息了吧。
蔡　邕　不,不,要听的、要听的!
（唱）【醉扶归】
　　　欲认红妆更思量,
　　　难消受笑呷呷身畔又红妆!
　　　猛可的热心肝浇做凉,
　　　啊呀何人听俺愁千丈!
五（娘）……啊姑姑,你丈夫别后,家中光景,你且讲来!

赵五娘　是了！
　　　　（唱）去后岁岁逢饥馑，
　　　　　　　典空珠钗与罗裙。
　　　　　　　乞请颗粒奉二老，
　　　　　　　筛磨糠秕且自吞！
　　　　　　　代尝汤药不觉苦，
　　　　　　　怕闻堂上吁叹声！
蔡　邕　（唱）恁琵琶缓抹抹得俺泪茫，
　　　　　　　弦拨肺腑紧颤晃！
　　　　妻啦……
　　　　（唱）【前腔】
　　　　　　　椿萱多将恁倚仗，
　　　　　　　论汤药须索是俺子来尝。
　　　　　　　纳头颈须是俺乞粮，
　　　　　　　须是俺咽糠吞秕摧五脏。
　　　　　　　曰贞曰孝养亲赖娘行，
　　　　五娘啊，生受你、生受你，奉养双亲，熬过许多波查！待俺卷帘相认！
牛小姐　（唏嘘）可怜！
蔡　邕　呀！（迟疑）
　　　　（唱）早难道等闲撇了瞒天账！
牛小姐　啊相公，你我锦衣玉食，一晃三载，不知世上竟有这般苦命之人。是啊，想那妇人丈夫，一去三年，敢还活着么？
蔡　邕　（脱口）活着、活着，还不曾死！
牛小姐　他若尚在，怎么音讯全无？莫非有甚苦衷？
蔡　邕　有苦衷哇有苦衷！
牛小姐　嗳，便有天大的苦衷，能大过孝养父母？是啊，羔羊跪乳、乌鸦反哺，他撇养爹娘，岂非禽兽不如？
蔡　邕　这……
牛小姐　你道是也不是？
蔡　邕　实是禽兽不如！
牛小姐　幸得相公不是那等样人，相公若是那等样人……
蔡　邕　怎样？
牛小姐　可不羞煞奴家、悔煞奴家！

蔡　邕　听夫人之言，义愤不浅，若是将五娘之事说将出来，料想无妨，只是爹娘近况如何，还需细细问来。啊，姑姑，你奉养双亲至今不知现状如何？
赵五娘　好苦也！
　　　　（唱）往来客子多垂问，
　　　　　　　问奴何故剪香云，
　　　　　　　何故十指俱残损，
　　　　　　　何故未言泪先淋。
　　　　　　　剪断香云换棺衾，
蔡　邕　断发买棺，却是何故？
赵五娘　（唱）残损十指撮坟茔。
蔡　邕　落、落、落葬谁人？
赵五娘　（唱）一番呕血一声泪，
　　　　　　　哭的是公婆颠连死幽冥！
蔡　邕　呜！我爹娘竟死了！（晕厥）
赵、牛　相公醒来、相公苏醒。
蔡　邕　（悠悠醒转，唱）
　　　　【前腔】
　　　　　　　泪沱滂，
　　　　　　　椎碎肝肠人痛伤！
　　　　（泣下）爹娘啊！
牛小姐　（亦泣）呜呀公婆啊！
蔡　邕　（掀帘相认）五娘我妻！
赵五娘　官人！
蔡、牛　（唱）奉高堂成空想，
　　　　　　　问晨昏只对着那炉中香！
　　　　　　　五娘啦，
　　　　　　　又鸾凤谢恁恩义广，
　　　　　　　爹娘啦，
　　　　　　　恁庭中望罢冢中望！
　　　　五娘、夫人，敢劳你等，随我同往陈留故里爹娘坟前告罪告罪！
赵、牛　是。
蔡　邕　（唱）辞廊庙，越榛莽，
　　　　　　　为扫坟前秋草荒！

余　韵

［陈留，坟前。
［张大公上。

张大公　（唱）【虞美人】
　　　　　　　青山今古何时了，

断送人多少！
　　　孤坟谁与扫荒苔？
　　　邻家阴风吹送纸钱来。
老汉张广才，与蔡氏半生为邻。受五娘嘱托，教我替她看守公婆坟茔。昨闻蔡伯喈衣锦归乡，今日必来坟前祭扫。啊老哥啊、老嫂，小弟拄杖坟前，替你二老在此候着！
[蔡邕内声"爹娘在哪里，爹娘在哪里"，上。

蔡　邕　（念）他乡思亲泪万点，
赵、牛　如今滴向山冢前。
蔡　邕　爹爹！
赵、牛　公公！
蔡　邕　亲娘！
赵、牛　婆婆！
蔡　邕　哎呀爹娘啊！
蔡　邕　不孝儿蔡氏伯喈携同赵氏五娘，牛氏小姐前来祭拜二老了！
张大公　（内嗖）
蔡　邕　啊，大公拜揖！
张大公　（不睬）
蔡　邕　啊，大公拜揖！
张大公　（不睬）
蔡、赵、牛　啊，大公拜揖！
张大公　啊，是哪个？
蔡　邕　我是伯喈！
张大公　何人呐？
蔡　邕　可怜大公，眼也花了，耳也聋了。大公，我是蔡伯喈！
张大公　喔，你是当今状元蔡伯喈！
蔡　邕　有劳大公，在此相候。
张大公　岂是小老儿在此相候？
蔡　邕　不是大公，还有哪个？
张大公　喏
蔡　邕　是何人？
张大公　（二敲杖）喏！
蔡　邕　到底是何人？
张大公　（三敲杖）你道这是何物？
蔡　邕　呀！这是爹爹的拄杖！
张大公　是你爹娘在此等你三载了！
蔡　邕　孩儿来迟了！
张大公　蔡伯喈啊蔡伯喈，可知你爹他临终之时，紧紧拉住了我的手儿对我说道："大公啊大公，将不久于人世，只怕今生再也见不着我那伯喈小儿。若能见到伯喈小儿，你替我骂他几句，他生不能养，死不能葬，葬不能祭，他的孝心往哪里去了？我将拄杖交付你，你代我将他打将出去，蔡伯喈小奴才！"
（唱）【风入松】（上字调）
　　　七尺柱仰慈严恩，
　　　撇父母怎般狠。
　　　叫霜凌雪欺椿萱损，
　　　抛形骸，土被砖枕。
　　　老鸦为号三两声，
　　　把冷雨做酒莫残魂。

张大公　老哥老嫂，我今日就用这拄杖打这三不孝的逆子，我打！
蔡　邕　大公！
张大公　一打你追名逐利撇爹娘！
蔡、赵、牛　大公！（一挡）
张大公　二打你伯喈贪恋荣华不归乡！
蔡、赵、牛　大公！（二挡）
张大公　三打你伯喈弃旧迎新做新郎！
赵、牛　大公息怒！
蔡　邕　大公，我有苦衷啊！（三挡）
赵五娘　容他讲来，再打不迟。
张大公　这……容你讲来。
蔡　邕　大公，想当初我不愿赴京赶考，爹爹不允，立逼孩儿前去。
赵五娘　大公，你也曾劝他莫恋新婚逆亲言，求取功名要紧。
张大公　这……
蔡　邕　我中了状元，再三请求辞官还乡，圣上不准，如之奈何。老相国要招下官为婿，我……
牛小姐　大公，是我爹爹勒逼成亲，铸成大错，大公如今要打就打了奴家吧！
张大公　这个……老哥啊老嫂，叫老汉怎生打得下！
（唱）【哭相思尾】
　　　里外方便皆占尽，
　　　拄杖高举落不成。
蔡　邕　（唱）【哭相思尾】
　　　自古忠孝两难全，
　　　怎奈名利不饶人。
众　　　（唱）自古忠孝两难全，
　　　怎奈名利不饶人。

（剧终）

《琵琶记·蔡伯喈》曲谱

【梁州序】

(唱)恁强将戚色掩，怎掩愁深浅，万端纷上眉间。莫不是别许鸳鸯愿，深巷内碧玉映花颜。
（蔡邕夹白：哪有什么小家碧玉呵。）
莫不是醉踏飞琼苑，神随魂牵，直把闺秀恋？

永嘉昆剧团 2017 年度推荐剧目
《荆钗记》曲谱

（曲谱）

钱流行 李成！

（曲谱）

见 娘

王十朋 （上）

【夜行船】（小工调）

垂门母想已知之。日渐过朔，人何不至。心下转添萦系。

【前腔】生离死别辞故里，经历尽万种孤凄。

李 成 （上）

已达皇都，遥瞻凤邸，深感苍天垂周庇。

【刮鼓令】自从别后，到京，思当亲当萃聚。幸喜得今朝重会。（枫兼1）又缘何愁闷？莫不是我家荆，看承得我母亲不忠诚。

(Sheet music / musical notation page — no transcribable document text)

这是一页戏曲曲谱（简谱），无法完整准确转录为文本。可辨识歌词片段如下：

王母况亲家两鬓星，家多事要……教他忍生离乡背井，为你饶州之任愁窗停。你那岳父啊！先令人送我到京城。

【前腔】当初时起程……谁想到临期成画饼，（丑：成什么画饼？）君说起投江事，救咱得恩官……

简谱（工尺谱转译）

$3\overline{5\ 1\ 2}\ |\ 3\ 0\ \ 0\ \|$
心 战　惊。

$\dfrac{2}{4}\ 0\overline{1\ 1\ 1\ 1}\ |\ 1\ \dot{5}\ 6\ |\ 1\ -\ |$ 【浪头】 $|\ 0\ 5\overline{3\ 3\ 2}\ |\ \overline{3\ 2\ 3}\ 5\ |$
在 途 路 上 少 曾 经，　　　　　　　　　　　当 不 得 许 多

$\overline{5\ 6}\ 5\ |\ \overline{3\cdot 2\ 1\ 2}\ |\ 2\ 5\ |\ 5\ 3\ 5\ |\ \overline{1\ 6\ 2\ 3}\ |\ 1\ 0\ 0\ 0\ |$
高 山　　峻　岭，　餐 风 宿 水 怕 劳 形，我 家

$0\ 0\ 0\ 0\ |$ 廿 $0\overline{5\ 3\ 3\ 3\ 3}\ 5\ -\ |\ 5\ -\ \vee\ 2\ 1\ |\ 6\ -\ |$
员 外 呵！　　因 此 上 留 住　　在　　　家　庭，

【前腔】廿 $\widehat{6\cdot}\ -\ |\ \dfrac{2}{4}\ 0\ 1\ 6\ |\ \overline{2\ 3\ 1\ 6}\ 5\ |\ 6\ \vee\ \overline{6\ 1\ 6\ 5}\ |\ 3\ \vee\ 5\ |$
王 十 朋　呀！　　端 详 那　李 成　语

$\overline{2\ 1}\ 3\ |\ 3\overline{5\ 1\ 2}\ |\ 3\ 0\ \ 0\ \|$
言 中 犹 未　明。

$\dfrac{2}{4}\ 0\overline{5\ 3\ 5}\ |\ \overline{6\ 5\ 6\ 5}\ |\ \overline{1\cdot 2\ 3\ 2}\ |\ 2\ 5\ |\ \dot{1}\ 6\ 5\ |\ 3\overline{5\ 1\ 2}\ |$
把 就 里 分 明　说 破，　免 得 孩 儿 疑 虑

$3\ -\ |$ 【浪头】 $|\ 0\overline{3\ 2\ 1}\ |\ \overline{1\ 5\ 6}\ |\ \dot{1}\ \vee\ 5\ \dot{1}\ |\ 6\ 5\ |$
生。　　　　　因 此 的 多 情，　长 叹 如 收

$\overline{5\ 3\ 6\ 5}\ |\ 3\ -\ |$ 【浪头】 $|\ 0\overline{5\ 3\ 5}\ |\ 3\ 5\ |\ \overline{5\ 3\ 6\ 5}\ |$
珠 泪　淋。　　　　　　袖 儿 里 落 下 泪 痕

$3\ \overline{3\ 3\ 2}\ |\ 3\ 2\ 5\ |\ \overline{2\ 3\ 2\ 1}\ |\ \widehat{6\ 5}\ \dot{1}\ \|$
哎，莫 不 是 媳 妇 做 幽 冥。

这是一页简谱(工尺谱式的数字简谱),难以完整转写为标准Markdown文本。以下尽量保留可辨认的唱词与曲牌标记:

【江儿水】啊呵哦,哦闪我心惊怖,身战栗,虚飘飘似风中絮。谁知你先赴黄泉路,孤身流落知何所?不念我年华衰暮,尺也不宁,(夹白:十朋、梅溪)剧听见,死也不着一所坟墓。

【古江儿水】(王十朋)一纸书来付,哎呀我妻嗳!指间临行分付,是何人寄中句?改调潮阳应知去,恁头儿……

男 祭

永嘉昆剧团《荆钗记》阔别 30 多年再次上演

温州市文广新局

时隔 30 多年，永嘉昆剧团传承版《荆钗记》于 6 月 8 日又一次搬上舞台。尽管早在 2010 年该剧团曾邀请张思聪、杨小青这对"黄金老搭档"排演过"时尚向经典致敬"的时尚版昆曲《荆钗记》，但 2015 年，剧团还是决定要复排传承版《荆钗记》，这一决定缘于 2014 年的一次大胆尝试。

2014 年，对于永嘉昆剧团而言，可以说是特殊的一年，剧团在这一年排演了昆曲剧目《墙头马上》，不管是导演、音乐、舞美、灯光，还是大大小小的演员，全部来自永嘉昆剧团。这一改变可不简单，是十几年来的第一次。而在这之前，永昆排演的戏基本上是永嘉出品、永嘉制作，却并非全是永嘉昆剧团自产，最重要的行当（尤其是生角）几乎不是剧团自己人，如《琵琶记》《折桂记》《白蛇传》借了山东省临清京剧院的马士利，《荆钗记》借了江苏省苏州昆剧院的周雪峰，《金印记》借了北方昆曲剧院的王振义，《张协状元》借了上海昆剧团的胡维露。排演这些戏的导演更无一例外的都是外聘专家。这样做的好处是这些全国知名导演、演员的加盟，使得作品的艺术水准提高了很多，在参加全国各类艺术赛事中屡屡获奖。但长期这样运作，难免使永嘉昆剧团流失其独特个性，永嘉昆曲丧失其独有的艺术价值。更为令人痛心的是，不惜花血本打造的剧目随着主要演员的离开，往往马上陷入长年停演、面临封箱的尴尬局面，不能成为剧团送戏下乡的常演剧目。而且长期外聘演员，导致剧团年轻一代的演员得不到更多的舞台历练机会，不利于剧团演员的成长。

而 2014 年，永嘉昆剧团排演的《墙头马上》彻底改变了这一局面。大到导演、演员、音乐，小到一盏灯光、一句声腔、一段曲谱的设计，全部来自永嘉昆剧团自己人，是一部完整意义上的自产、自出作品。该剧于 2014 年年底在永嘉文化中心公演后，引起了很大的反响。这让大家有理由相信，永嘉昆剧团有能力创排出属于自己的作品。剧团进而决定：2015 年要复排《荆钗记》。

《荆钗记》原为永嘉昆剧团的早期剧目，为南戏"四大传奇"之首，是经典南戏。20 世纪 50 年代，永嘉昆剧团老艺术家杨银友就因演《荆钗记》中《见娘》一折而在华东六省一市会演中获得一等奖。20 世纪 80 年代初期，永嘉昆剧团老一辈艺术家们排演了完整的《荆钗记》，在全国赛事演出中，因其独特的韵味，产生了很大反响，昆曲大师俞振飞给予该戏高度评价。但之后随着剧团改制等原因，30 多年来，当年完整版的《荆钗记》一直没有机会搬上舞台。而今年，永嘉昆剧团复排的《荆钗记》参照的就是当年的文本。通过对当年文本的挖掘整理和老一辈艺术家们的回忆，几乎是原封不动地将 80 年代初期的版本再次搬上了舞台。

导演这出戏的是永嘉昆剧团老一辈艺术家张玲弟先生，他同时也是"万俟卨"一角的扮演者。而这部戏跟 2014 年的《墙头马上》一样，艺术指导、演员、剧目唱腔、音乐、舞美、灯光、道具、造型等全部为永嘉昆剧团人员。他们为打造这部剧动用了老、中、青三代人马，年轻一代的演员更是全部上马，有个别演员还一人分饰多角。除了《见娘》，其他场次的相关角色都由年轻一代的演员担演。有意思的是《见娘》一折，林媚媚饰演王十朋，黄宗生饰演王母，吕德明饰演李舅，而这三位老人都是 1941 年出生的老一辈艺术家，是 80 年代《荆钗记》兴盛时期的见证者。

经过近两个月的排练，《荆钗记》于 6 月 8 日晚在永嘉文化中心首演。时隔 30 多年后，这部由永嘉昆剧团三代人联合打造的自产自出、自导自演的《荆钗记》终于又展现在了观众眼前。

（原载于浙江文化信息网）

昆山当代昆剧院2017年度推荐剧目

昆曲回家　大师传承
——昆山当代昆剧院举办大师传承版《牡丹亭》

钟慧娟　彭剑飙

10月4日至7日、12日至15日,"昆曲回家"——大师传承版《牡丹亭》在昆山当代昆剧院剧场隆重上演。

本次活动由江苏省演艺集团指导,中共昆山市委、昆山市人民政府主办,中共昆山市委宣传部、昆山市文化广电新闻出版局承办,昆山当代昆剧院实施,昆山阳澄湖文商旅集团协办,江苏省演艺集团昆剧院、上海昆剧团、北方昆曲剧院、苏州昆剧院、浙江昆剧团、湖南昆剧团和浙江永嘉昆剧团等全国八大院团及北京、香港、台湾等地55位名家,部分乐队、服装、化妆等人员,昆山当代昆剧院全体演职人员,和全国乃至全球近3000名慕名而来的观众共襄盛会,共同见证了这场本地文化史乃至中国昆曲史上前所未有的盛事。

一、活动意义

1. 一场名家荟聚的传承大戏。此次演出聚集了省昆、上昆、苏昆、浙昆、北昆、湘昆、永嘉昆以及昆山昆等全国八大专业昆曲院团的艺术家,还有京、港、台等地名家55位,包括新中国成立以来昆曲界老、中、青三代,特别是10余位年近耄耋的昆曲国宝级艺术家。

2. 业内外各界瞩目。此次活动各级领导重视,文化部艺术司、中国戏剧家协会、江苏省文化厅、江苏省演艺集团、苏州市文广新局、中国昆曲古琴研究会、中国艺术研究院戏曲研究所、苏州大学、全国各昆剧院(团)等都派出领导、专家、学者莅临演出现场。

3. 昆山当代昆剧院华丽亮相。演出活动中,昆山当代昆剧院献演公益专场——摘锦版《牡丹亭》,作为成立两周年的汇报演出,这是昆山当代昆剧院成立以来的第一个全本演出。

二、活动进程

活动进程及演职人员名单

【第一场】上本10月4日(周三)

《闺塾》:吕佳(苏昆)饰春香、陆永昌(苏昆)饰陈最良、朱璎媛(苏昆)饰杜丽娘　【鼓师李立特(省昆)、笛师王建农(省昆)】

《游园》:雷玲(湘昆)饰杜丽娘、张璐妍(湘昆)饰春香　【鼓师陈林峰(湘昆)、笛师:夏轲(湘昆)】

《惊梦》:邓宛霞(香港)饰杜丽娘、蔡正仁(上昆)饰柳梦梅、八花神　【鼓师李琪(上昆)、笛师钱寅(上昆)】

《寻梦》:王芳(苏昆)饰杜丽娘、周晓玥(苏昆)饰春香　【鼓师辛仕林(苏昆)、笛师邹建梁(苏昆)】

《写真》:单雯(省昆)饰杜丽娘、唐沁(省昆)饰春香　【鼓师吕佳庆(省昆)、笛师姚琦(省昆)】

《诊祟》:李鸿良(省昆)饰石道姑、刘效(省昆)饰陈最良、孙伊君(省昆)饰春香　【鼓师沈杨(省昆)、笛师王建农(省昆)】

《离魂》张继青(省昆)饰杜丽娘、王维艰(省昆)饰杜母、沈国芳(苏昆)饰春香　【鼓师戴培德(省昆)、笛师孙建安(省昆)】

下本10月5日(周四)

《冥判》:赵于涛(省昆)饰胡判官、王婕妤(昆山昆)饰杜丽娘、邹译瑶(昆山昆)饰大花王、张月明(昆山昆)饰花神、吕家男(昆山昆)饰花神、孙晶(省昆)饰大鬼、石善明(省昆)饰小鬼、计灵(省昆)饰牛头、陈超(昆山昆)饰马面,钱伟(省昆)饰鬼卒、朱贤哲(省昆)饰鬼卒、陈睿(省昆)饰鬼卒、李伟(省昆)饰鬼卒、杨阳(省昆)饰鬼卒、丁俊阳(省昆)饰鬼卒　【鼓师李立特(省昆)、笛师王建农(省昆)、唢呐姚琦(省昆)】

《拾画》:钱振荣(昆山昆)饰柳梦梅　【鼓师李立特(省昆)、笛师王建农(省昆)】

《叫画》:温宇航(台湾地区)饰柳梦梅　【鼓师李琪(上昆)、笛师钱寅(上昆)】

《幽会》:张冉(独立)饰杜丽娘、蔡正仁(上昆)饰柳梦梅、李鸿良(省昆)饰石道姑、钱伟(省昆)饰癞头鼋、八花神　【鼓师李琪(上昆)、笛师钱寅(上昆)】

【第二场】上本10月6日(周五)

《闺塾》:冷冰冰(北昆)饰春香、袁国良(北昆)饰陈最良、邹美玲(昆山昆)饰杜丽娘　【鼓师李立特(省昆)、笛师王建农(省昆)】

《游园》:张志红(浙昆)饰杜丽娘、郭鉴英(浙昆)饰春香　【鼓师张金魁(浙昆)、笛师陈锦程(浙昆)】

《惊梦》:罗艳(湘昆)饰杜丽娘、施夏明(省昆)饰柳梦梅、八花神　【鼓师陈林峰(湘昆)、笛师夏轲(湘昆)】

《寻梦》:王奉梅(浙昆)饰杜丽娘 【鼓师戴培德(省昆)、笛师王建农(省昆)】

《写真》:徐思佳(省昆)饰杜丽娘、唐沁(省昆)饰春香 【鼓师李立特(省昆)、笛师王建农(省昆)】

《离魂》:梁谷音(上昆)饰杜丽娘、王维艰(省昆)饰杜母、冷冰冰(北昆)饰春香 【鼓师李琪(上昆)、笛师钱寅(上昆)】

下本10月7日(周六)

《冥判》:孙晶(省昆)饰胡判官、王婕妤(昆山昆)饰杜丽娘、邹译瑶(昆山昆)饰大花王、张月明(昆山昆)饰花神、吕家男(昆山昆)饰花神,房鹏(昆山昆)饰大鬼、石善明(省昆)饰小鬼、计灵(省昆)饰牛头、陈超(昆山昆)饰马面、钱伟(省昆)饰鬼卒、朱贤哲(省昆)饰鬼卒、陈睿(省昆)饰鬼卒、李伟(省昆)饰鬼卒、杨阳(省昆)饰鬼卒、丁俊阳(省昆)饰鬼卒 【鼓师李立特(省昆)、笛师王建农(省昆)、唢呐姚琦(省昆)】

《拾画》:俞玖林(苏昆)饰柳梦梅 【鼓师辛仕林(苏昆)、笛师邹建梁(苏昆)】

《叫画》:蔡正仁(上昆)饰柳梦梅 【鼓师李琪(上昆)、笛师钱寅(上昆)】

《幽媾》:龚隐雷(昆山昆)饰杜丽娘、温宇航(台湾)饰柳梦梅 【鼓师李立特(省昆)、笛师王建农(省昆)】

《冥誓》:罗晨雪(上昆)饰杜丽娘、钱振荣(昆山昆)饰柳梦梅、房鹏(昆山昆)饰花郎、八花神 【鼓师李立特(省昆)、笛师王建农(省昆)】

【第三场】上本10月12日(周四)

《闺塾》:丛海燕(省昆)饰春香、张世铮(浙昆)饰陈最良、周向红(省昆)饰杜丽娘 【鼓师吕佳庆(省昆)、笛师王建农(省昆)】

《游园》:柳继雁(苏昆)饰杜丽娘、吕佳(苏昆)饰春香 【鼓师辛仕林(苏昆)、笛师邹建梁(苏昆)】

《惊梦》:张静娴(上昆)饰杜丽娘、岳美缇(上昆)饰柳梦梅、八花神 【鼓师李琪(上昆)、笛师钱寅(上昆)】

《寻梦》:沈昳丽(省昆)饰杜丽娘 【鼓师李琪(上昆)、笛师钱寅(上昆)】

《写真》:刘铮(国京)饰杜丽娘、唐沁(省昆)饰春香 【鼓师单立里(省昆)、笛师:姚琦(省昆)】

《道觋》:刘异龙(上昆)饰石道姑 【鼓师高均(上昆)、笛师钱寅(上昆)】

《离魂》:顾卫英(北昆)饰杜丽娘、裘彩萍(省昆)饰杜母、丛海燕(省昆)饰春香 【鼓师戴培德(省昆)、笛师孙建安(省昆)】

下本10月13日(周五)

《冥判》:曹志威(昆山昆)饰胡判官、许丽娜(昆山昆)饰杜丽娘、邹译瑶(昆山昆)饰大花王、张月明(昆山昆)饰花神、吕家男(昆山昆)饰花神,房鹏(昆山昆)饰大鬼、王震(昆山昆)饰小鬼、黄朱雨(昆山昆)饰牛头、陈超(昆山昆)饰马面、计灵(省昆)饰鬼卒、朱贤哲(省昆)饰鬼卒、陈睿(省昆)饰鬼卒、李伟(省昆)饰鬼卒、黄世忠(昆山昆)饰鬼卒、王盛(昆山昆)饰鬼卒 【鼓师吕佳庆(省昆)、笛师王建农(省昆)、唢呐姚琦(省昆)】

《拾画》:石小梅(省昆)饰柳梦梅 【鼓师戴培德(省昆)、笛师孙建安(省昆)】

《叫画》:黎安(上昆)饰柳梦梅 【鼓师李琪(上昆)、笛师钱寅(上昆)】

《幽媾》:刘煜(苏昆)饰杜丽娘、俞玖林(苏昆)饰柳梦梅 【鼓师辛仕林(苏昆)、笛师邹建梁(苏昆)】

《冥誓》:朱冰贞(北昆)饰杜丽娘、翁佳慧(北昆)饰柳梦梅、于航(北昆)饰石道姑、八花神 【鼓师高均(上昆)、笛师钱寅(上昆)】

【第四场】上本10月14日(周六)

《闺塾》:顾预(省昆)饰春香、张铭荣(上昆)饰陈最良、周向红(省昆)饰杜丽娘 【鼓师吕佳庆(省昆)、笛师王建农(省昆)】

《游园》:徐云秀(省昆)饰杜丽娘、顾预(省昆)饰春香 【鼓师吕佳庆(省昆)、笛师王建农(省昆)】

《惊梦》:魏春荣(北昆)饰杜丽娘、王振义(中戏)饰柳梦梅、八花神 【鼓师高均(上昆)、笛师钱寅(上昆)】

《寻梦》:沈世华(中戏)饰杜丽娘 【鼓师高均(上昆)、笛师钱寅(上昆)】

《写真》:由腾腾(永嘉)饰杜丽娘、丛海燕(省昆)饰春香 【鼓师单立里(省昆)、笛师姚琦(省昆)】

《离魂》:胡锦芳(省昆)饰杜丽娘、张静芝(省昆)饰杜母、丛海燕(省昆)饰春香 【鼓师戴培德(省昆)、笛师孙建安(省昆)】

下本10月15日(周日)

《冥判》:赵坚(省昆)饰胡判官、邹美玲(昆山昆)饰杜丽娘、邹译瑶(昆山昆)饰大花王、张月明(昆山昆)饰花神、吕家男(昆山昆)饰花神,孙晶(省昆)饰大鬼、石善明(省昆)饰小鬼、黄朱雨(昆山昆)饰牛头、陈超(昆山昆)饰马面、计灵(省昆)饰鬼卒、朱贤哲(省昆)饰鬼卒、陈睿(省昆)饰鬼卒、李伟(省昆)饰鬼卒、黄世忠(昆山昆)饰鬼卒、王盛(昆山昆)饰鬼卒 【鼓师李立特(省昆)、笛师王建农(省昆)、唢呐姚琦(省昆)】

《拾画》:张争耀(省昆)饰柳梦梅 【鼓师单立里(省昆)、笛师王建农(省昆)】

《叫画》:王振义(中戏)饰柳梦梅 【鼓师高均(上昆)、笛师钱寅(上昆)】

《幽媾》:石小梅(省昆)饰柳梦梅、孔爱萍(省昆)饰杜丽娘 【鼓师戴培德(省昆)、笛师孙建安(省昆)】

《冥誓》:单雯(省昆)饰杜丽娘、施夏明(省昆)饰柳梦梅、房鹏(昆山昆)饰花郎、八花神 【鼓师单立里(省昆)、笛师姚琦(省昆)】

注:八花神均由邹美玲(昆山昆)、王婕妤(昆山昆)、许丽娜(昆山昆)、张月明(昆山昆)、吕家男(昆山昆)、邹译瑶(昆山昆)、吴婷荣(省昆)、郭婷(省昆)饰演。

乐 队
10月4日—7日
笙:张亮(省昆)
二胡:刘思华(省昆)、徐虹(昆山昆)、张希柯(省昆)
中胡:高博(省昆)
琵琶:强雁华(省昆)
古筝:黄睿琦(省昆)
扬琴:尹梅(省昆)
中阮:洪晨(昆山昆)
大阮(兼唢呐):陈浩(省昆)
大锣:董润泽(昆山昆)
小锣:张立丹(昆山昆)
铙钹:刘亚鹏(昆山昆)
小打:洪敦远(昆山昆)
助理:蒋蕾、汪洁沁、殷麟扬、顾汪洋、林婧文(昆山昆)

10月12日—15日
笙:张亮(省昆)
二胡:姚慎行(苏昆)、徐虹(昆山昆)、张希柯(省昆)
中胡:高博(省昆)
琵琶:倪铮(省昆)
古筝:刘佳(省昆)
扬琴:钱玉川(苏昆)
中阮:汪洁沁(昆山昆)
大阮:孙红(省昆)
大锣:董润泽(昆山昆)
小锣:张立丹(昆山昆)
铙钹:刘亚鹏(昆山昆)
小打:洪敦远(昆山昆)
助理:蒋蕾、殷麟扬、顾汪洋、林婧文(昆山昆)

舞 美
10月4日—7日
舞美总监:郭云峰(省昆)
服装:季蔼琴(省昆)、李阳(昆山昆)、倪顺福(昆山昆)
化妆:唐颖(省昆)、朱悦(省昆)、王菲(昆山昆)
盔帽:洪亮(省昆)、尹雪婷(昆山昆)
道具:缪向明(省昆)
灯光:李旭东(昆山昆)、包正明(省昆)
装置:侯大俊(省昆)、周标(外聘)
字幕:岳瑞红(省昆)、杨淳雅(昆山昆)
音响:李尧(昆山昆)、陈明(外聘)

10月12日—15日
服装:汪丽丽(省昆)、李阳(昆山昆)、倪顺福(昆山昆)
化妆:蒋曙红(省昆)、朱悦(省昆)、王菲(昆山昆)
盔帽:洪亮(省昆)、邰卓佳(省昆)、尹雪婷(昆山昆)
道具:郭俊(省昆)
装置:周标(外聘)
灯光:李旭东(昆山昆)
字幕:杨淳雅(昆山昆)
音响:李尧(昆山昆)、陈明(外聘)

其他服装、化妆、舞美人员
苏昆:马晓青、傅小玲、柏玲芳、陆晓彬、严云啸
湘昆:王虹英、阎文霞
上昆:康晴、窦云峰、范毅俐、徐洪青、符凤珑、陈钰、孟凡俊
浙昆:吴佳、陈美君
北昆:李学敏
永嘉:胡玲群
独立:姜明秀(刘铮)、唐苏毅(沈世华)

工作人员
总监制:许玉连、李文
艺术顾问:柯军
出品人:徐红生
监制:栾根玉
策划:王清
统筹:龚隐雷、叶凤、瞿琪霞、张克明

排演统筹：钱振荣、王建农
统筹协力：李鸿良
行政：陈惠元、郭冰
后勤：陈斌
财务：杨建国、陈佳琪
文宣：钟慧娟
平面设计：周琴
摄像：蔡成诚
特别鸣谢：江苏省演艺集团昆剧院
总制作：林凯
制作：侯鹏
执行制作：王平
排练指导：沈斌
现场导演：戎兆琪

三、经验总结

大师传承版《牡丹亭》得以圆满开展，离不开各方力量的鼎力汇聚。

1. 传统文化强势回归以及各级政府、领导的重视。在传统文化回归的大潮下，昆山举办此次活动，得到了国家、江苏、苏州、昆山各级领导的大力支持。

2. 昆山市委、市政府成为强力后盾。昆山市委、市政府及各相关部门负责人曾多次召开工作协调会，市委宣传部、市文广新局、市接待办、市卫计委、市公安局（交警大队）、市城管局、城投公司、文商旅、市供电局等单位通力合作，保证本次任务的圆满完成。

3. 特别策划，市场化运作。作为昆山当代昆剧院成立两周年的特别活动，本次演出在省演艺集团的帮助下，积极尝试了政府适度补助、市场化运作的模式，弥补了昆山当代昆剧院作为一个年轻院团，经验、人才不足的问题。

4. 江苏省演艺集团大力支持。江苏省演艺集团各级领导多次来昆山指导工作，演出期间在现场指挥、协调。江苏省演艺集团昆剧院还大力协助演出高达近百人场次。

5. 昆山社会各界的鼎力相助。为提高此次演出的服务质量，昆山文商旅集团、昆山科博中心、昆山文化艺术中心、昆山市义工联、昆山市青年昆曲志愿者团队纷纷助力，通过统一培训，组成一支临时团队，负责检票、领位等工作。

6. 昆山当代昆剧院全体员工的不懈努力。昆山昆全体员工，包括演员、乐队、后勤、场务、财务、舞美、灯光及企宣部门各司其职，通力合作、尽心尽责，圆满完成了本次演出任务。

四、媒体报道

1. 演出前的报道。发布会当日，上海《新民晚报》立即刊发消息。次日，江苏省文化厅网和美好江苏网、华夏经纬网、凤凰网、今日昆山、新浪网等网站相继报道，《苏州日报》《昆山日报》也推出相关新闻。

2. 演出期间报道

（1）电视媒体。演出当日，上海东方卫视艺术人文频道播放龚隐雷和钱振荣两位昆山昆艺术指导畅谈《大师传承版昆曲〈牡丹亭〉》专题节目，为本次演出活动预热。演出期间，苏州电视台、昆山电视台多次播放相关新闻。

（2）报刊杂志。《人民日报》《新华日报》《光明日报》《中国文化报》《苏州日报》《昆山日报》等各大报纸，均发布相关文章。

（3）门户网络。新华网、昆山发布、看苏州网、苏州日报引力播网、搜狐文化、澎湃新闻网、交汇点网、网易新闻、中国江苏网等也发布相关新闻。

（4）微信平台。微信公众号昆山昆曲、昆山视听、来看戏、中华戏曲、梨园漫步、苏州昆曲、环球昆曲在线、石小梅工作室、俞玖琳工作室、新华报业交汇点等也相继发布或转发本次活动的消息。

3. 后续报道

（1）个人撰文。演出活动结束后，参演的艺术家、昆曲作家、研究者纷纷撰文表达自己的感受。特别是著名昆曲表演艺术家柳继雁、著名作家杨守松和著名昆曲学者朱栋霖等都发表自己的观感。

（2）媒体报道。中央电视台、新浪新闻、中国新闻网、中华网文化频道、凤凰网、央广网娱乐、江苏国际在线、东南网、人民网江苏频道、360 新闻搜索等网站纷纷转发本次活动的相关报道或文章。

昆山当代昆剧院作为一个年轻的院团，在活动过程中，我们也发现了一些问题，如团队配合不够默契、专业储备人员不足、本地昆曲观众培养不够等。下一步，我们将积极探索剧场管理经验，加快组建专业人才队伍，坚持做好昆曲"四进"等活动，培养本地观众群，趁热打铁，继续在昆曲故乡践行昆曲艺术的传承保护工作，积极创作原创昆剧大戏《顾炎武》，改编经典《梧桐雨》等剧目，让昆曲真正成为昆山一张亮丽的文化名片。

台湾昆剧团 2017 年度推荐剧目

《范蠡与西施》

编剧　洪惟助
导演　沈　斌

一、浣　纱

[众浣纱女持竿浣纱，西施同上。

众浣纱女　（唱山歌）
　　　朝朝日出过山丘，
　　　双双黄鹂叫枝头，
　　　姐妹同行相携手，
　　　溪边浣纱解春愁，
　　　溪边浣纱解春愁。

西　施　【商调·金井水红花】
　　　绿水全开镜，
　　　清溪独浣纱。
　　　波冷溅芹芽，
　　　湿裙钗，
　　　娇容谁讶。
　　　情思恹恹春倦，
　　　不觉髻儿斜，
　　　唱一声水红花，
　　　也啰。

[收竿起身，整衣长叹科。

奴家姓施，名夷光，祖居苎萝西村，因此唤作西施。居住荒僻，年已及笄，尚不知如意郎君何处也。想世间多少佳人才子，不能成就凤友鸾交。日复一日，年又一年，不知何时得遂姻缘也！

东　施　西施姐姐，你又在想什么意中人了？
西　施　唉！（接唱）
　　　朝朝自出，
　　　夜夜空归。
　　　树密山深，
　　　恰又夕阳西下。
　　　笑我寒门薄命，
　　　未审何时配他；
　　　笑你王孙芳草，
　　　未审何年遇咱。
　　　花枝无主一任东风嫁。

东　施　西施姐姐，咱们到那边浣纱去。
[西施、东施同下。范蠡上。

范　蠡　【商调·绕池游】
　　　智谋策划，
　　　不在太公下。
　　　为邦家不辞鞍马，
　　　回首前尘，
　　　几多虚话，
　　　叹孤身空掩岁华。

下官姓范，名蠡，字少伯，西楚人也。倜傥负俗，佯狂玩世。忘情故乡，游宦他国。蒙越王拔擢，命为上大夫。且喜今日春和景明，柳舒花放，改换便服，潜游山野。迤逦行来，不觉已到诸暨。只见千岩竞秀，万壑争流，真好景致也！

[起山歌声，范蠡闻声寻找。两人见面，范背科。

范　蠡　世间竟有这等女子！莫非天女降谪人间？
西　施　这生容仪俊爽，气质出众，定非凡夫。
东　施　看来他们是天生一对，我呀就不在这里搅局了。（下）
范　蠡　小娘子拜揖。
西　施　客官万福。
范　蠡　请问小娘子，何方居住？姓甚名谁？
西　施　寒家姓施，名夷光，世居苎萝西村，因此唤作西施。
范　蠡　西施！敢问小娘子，青春几何？
西　施　年方二八，属羊。
范　蠡　小生二十有八，亦属羊。今日得以相见，真是洋洋得意啊！哈哈哈哈！小生往日志在天下，未尝着意于婚事……
西　施　这与我何干？

范　蠡　今见小娘子,却让我忘却天下!
西　施　忘却天下,便怎么样?
范　蠡　小生若能与小娘子厮守一生,足矣!
西　施　寒家蓬门陋质,田野村姑。
范　蠡　小娘子,你是上界仙女,偶降人世,如此丽质,岂配凡夫?你既无婚,我亦未娶,即图同筑窠巢,以结姻盟如何?
西　施　这——尚未请教客官尊姓大名?
范　蠡　下官姓范名蠡,字少伯,是越国的上大夫,为寻春至此。
西　施　原来是赫赫有名的范大夫。妾身这厢有礼了。
范　蠡　不必多礼。小娘子,你手中所持何物?
西　施　妾正在浣纱。
范　蠡　下官微行,失带礼物,敢借此纱,以为你我定情之证,如何?
西　施　小物轻微,不足留赠。
　　　　［西施递纱,范蠡接科。
范　蠡　【双调·玉抱肚】
　　　　　感卿赠我一缣丝,
　　　　　欲报惭无明月珠。
西　施　【前腔】
　　　　　劝君不必赠明珠,
　　　　　犹喜相逢未嫁时。
范　蠡　小生明日往稽山练兵,少停旬月,即遣媒人登门求亲。
西　施　妾当等待。即将日暮,就此告归。
范　蠡　如此小生拜别了。
　　　　［音乐中两人慢慢分开,造型。收光。

二、请　降

　　　　［吴王夫差率军攻打越国,越军兵败。
吴军众　【越调·水底鱼】
　　　　　鼓角风高,
　　　　　旌旗云外摇。
　　　　　三吴侠少,
　　　　　先声压海涛。
夫　差　本王夫差,只因三年前勾践败我师于槜李,射杀我先王,今为报杀父之仇,带领十万人马攻打越国。众将官!(应声:"有!")与我杀!(应声:"啊!")
吴军众　(接唱)【前腔】
　　　　　兵马萧萧,
　　　　　弓刀各在腰。
　　　　　越儿逃遁,
　　　　　我军金镫敲。
　　　　［勾践、范蠡、文种及众将士上。
勾　践　夫差为报父仇,提兵十万,排山倒海而来,我军节节败退,只余五千残兵,困守会稽,这便如何是好?
范　蠡　大王,那吴相国勇冠三军,足智多谋,今吴兵气势方盛,我军累败衰残。依下官之见,当一面坚壁清野,一面遣使求和。
勾　践　这……只好如此了。但不知用甚礼仪,将何词命?
范　蠡　社稷山川不可与人,此外皆为长物。吾王当贡献珍珠宝器,携其妻孥,请为臣妾,亲作使令之役,甘为洒扫之徒。又须卑逊其言词,离间其左右,既长夫差好大喜功之念,又发其驱贤用佞之心。则几年之间,兴衰未可知也。
文　种　范大夫之言,甚是有理。可是那伍员谋略盖世,又尽忠吴王。
范　蠡　文大夫不闻小人易亲,君子易退?吾人但闻相国伍员之忠直,不知太宰伯嚭之奸邪。既欲请和,当先反间。不必即谒其君,要先贿赂其臣,送伯嚭美女二人,黄金千两,则伯嚭必然欢喜,而多利我之举。
勾　践　所言甚是。何人可以为使?
文　种　臣愿效犬马!
　　　　［战鼓声起,吴军杀上。
士兵甲　报——!吴军杀上来了!
士兵乙　报——!吴军攻上城头!
勾　践　与我杀!
　　　　［越军溃败,越王勾践被擒。
夫　差　哈哈哈哈!
　　　　［收光。

三、忆 约

[西施上。

西　施　【南越调·祝英台近】
　　　　不是思春，
　　　　因甚闭门卧？
　　　　怕看窗外游蜂，
　　　　檐前飞絮，
　　　　这时节春心无那！
　　奴家自浣纱溪边遇着那人之后，感其眷顾，赠彼溪纱。今经数月，再无信音。好生苦楚人也。
　　（西施唱）【南越调·绵搭絮】
　　　　东风无赖、又送一春过。
　　　　好事蹉跎，
　　　　赢得恹恹春病多。
　　　　情难荷，
　　　　我病在心窝。
　　（范蠡唱）【绵搭絮】
　　　　雾迷烟蔽，
　　　　残旅守高坡。
　　　　烽火沿山，
　　　　不得回归可奈何？
　　　　想娇娥，我痛在心窝。
　　（西施接唱）
　　　　为你香消玉减，
　　　　蹙损双蛾！
　　　　范大夫！
　　　　难道你卖俏行奸，
　　　　认我做桃花墙外柯。
　　　　西施啊！（范蠡接唱）
　　　　范蠡身凭战场，
　　　　魂赴苎萝。
　　　　盼早日再会耶溪，
　　　　同倚栏杆唱越歌。
　　（二人同唱）【绵搭絮】
　　　　终朝悬念，信远音讹，
　　　　好事多磨，
　　　　转眼光阴一掷梭。
　　　　路坎坷，运命如何，
　　　　只要情思坚定，
　　　　管他风波，
　　　　总有一日好梦成真，
　　　　乌鹊填桥催渡河，
　　　　乌鹊填桥催渡河！（范蠡下）

西　施　范大夫，范大夫——！
[收光。

四、定 计

[宫中。

勾　践　三年离故苑，身命虽蹇，江山犹在。
勾践夫人　幸喜归来未死，稍展前春眉黛。
勾　践　会稽兵败，携夫人与范大夫同赴吴国，发配石室养马，日与马食、马粪为伍。去岁夫差病两月，用范蠡之计，伪称知医，为夫差诊疾，亲为尝粪，（夫人夹白："是啊！"）旬日果然痊愈，夫差大喜，乃放归国。三年忍辱，永难忘怀也。今邀范蠡、文种二位大夫，共商国是，敢待来也。
[范蠡、文种二人上。
范、文　参见大王，大王千岁！
勾　践　二位大夫少礼。寡人困吴之时，范大夫伴我艰险周旋，文大夫在越勤劳邦国，越之不亡，实有赖二位大夫也！寡人自今以往，必将劳体焦心，旦夕不懈。积薪为床，夜卧其上，悬胆于户，出入尝之。令人立于宫门，经过之时，大声喊叫："勾践，汝忘会稽之耻乎？汝忘养马之苦乎？汝忘尝粪之羞乎？"心心念念，要复大仇！
范、文　大王如此，何事不成！
勾　践　只是——
范　蠡　啊大王，为今之计：一要厚植国力，添增人口，生聚教训，整军经武；二要厚事吴国，年年进贡，卑辞厚礼，松懈夫差防越之心。

文　种　大王,如今越吴国力悬殊,强越还不足以成事,更要弱吴,弱吴之道,当以美人计为第一。进献美人,惑乱其君,使其沉湎酒色,不理国政,远离贤臣,近狎奸佞。则我复仇报怨可图矣。

勾　践　好！文大夫之此计甚善,即请寻访！

文　种　早已各邑寻访,上月精选十人,献于吴王,但悉数送回。姑苏产美人,我越女难称吴王意,(勾践:这便如何是好?)种寻访越国各邑,堪称绝色,能迷惑吴王者,唯西施一人而已。

勾　践　西施？

文　种　但她已许配范大夫了。

勾　践　这将如何？

文　种　不知范大夫为报国仇,肯割爱否？

范　蠡　这……

勾　践　范大夫？

范　蠡　啊呀大王千岁呀！西施乃我未婚之妻,三年来我与她苦苦相守,本该情定姻缘。故今日此事,实难从命,望大王另择他人,范蠡我感恩不尽。

文　种　范大夫,想你我二人俱为楚人,少怀绝学,思有用于故国,怎奈长才不得展,游历诸国,俱不得用。如今至越,始得知音,大王拔擢于众臣之中,置诸大夫之上,言听计从,君臣相得,望范大夫三思。

范　蠡　啊呀！【北双调·风入松】
　　　　　苦命的西施范蠡抱深情,
　　　　　两别离三载梦长惊。
　　　　　我抛爱眷囚吴境,
　　　　　忍艰困为国谋营。
　　　　　喜今日归来圆姻聘,
　　　　　谁料想恁君臣棒打鸳盟！

文　种　范大夫啊！莫忘艰危吴地凄凉景,记取君臣相惜一缕情。兴亡家国伊人凭,望少伯深思应允。(下跪)

勾　践　范大夫,为兴越复仇报国,请受本王一拜！
　　　　［勾践对范蠡拱手下跪。收光。

五、劝　施

范　蠡　【南吕·虞美人】
　　　　　连年江海频奔走,
　　　　　往事难回首。
　　　　　桃源深处怕追寻,
　　　　　万缕情丝纠绕费沉吟。
　　　　［西施上。

西　施　寂寂村庄静,随风杨柳轻。今日晴和,且去浣纱者！
　　　　［溪边路上与范蠡相遇。

西　施　范大夫！

范　蠡　西施！

西　施　范大夫！

范　蠡　西施！
　　　　［二人相拥无言。

西　施　【南商调集曲·金络索】
　　　　　三年曾结盟,
　　　　　百岁图欢庆；
　　　　　犹记溪边,
　　　　　两下亲折证。
　　　　　闻君滞身在吴庭,
　　　　　害得妾心儿彻夜疼。
　　　　　溪纱一缕曾相订,
　　　　　何事儿郎忒短情,
　　　　　妾真薄命！

范　蠡　西施啊！(接唱)
　　　　　天涯海角未曾经,
　　　　　那时节异国飘零,
　　　　　音信无凭,
　　　　　落在深深井。

范　蠡　三年了,娘子你可好？

西　施　你兵马倥偬,不告而别,我思念过度,竟患了心疼之症。

范　蠡　人人都说你心疼颦眉,越发娇媚了。

西　施　今日相会,阴霾都散。范郎,我们何日结鸳盟？

范　蠡　这——西施啊！我自吴国归越,一心只求与你相见,订下鸳盟之期。谁想文种、勾践……(欲言又止)

西　施　怎么？

范　蠡　他们订下美人计。

西　施　美人计？

范　蠡　只因吴越两国国力悬殊，吴国民富兵强，又有重臣伍子胥，越国如何图强，都难以报仇雪耻。只有使出美人计，迷惑吴王，使他荒淫丧志，远贤臣，近奸佞，我们越国才有复仇之机呀。

西　施　那就选美人进献吴王！

范　蠡　西施啊！文种曾选美女十人进献吴王，不料吴王不满意，悉数退回。

西　施　如何是好？

范　蠡　文种提议，只有进献西施你，方能成功。为此，勾践还向我拱手下跪！

　　［范蠡下跪，西施惊诧后退，差点晕倒。

西　施　我是范大夫的未婚妻室，岂可进献吴王？岂不坏了伦常？

范　蠡　是啊。闻此图谋，我也极为愤恨，只是……

西　施　只是什么？

范　蠡　只是进而细思，国亡家破，你我二人之鸳盟如何安保？我是越国重臣，眼看国家残破，百姓流离，如何能安心享乐？为此你我只得忍痛，暂舍私情，成全大义。

西　施　范郎，你要舍弃我！你要我离乡背井去侍候敌国君王？

　　（接唱）悔当初若耶溪畔识君子，
　　　　　　悔当初一缕溪纱情意长，
　　　　　　我三年等待，
　　　　　　竟落得如此下场？

（范夫白）西施，不要悲伤过度，你我静静思量啊。
　　　　　　呀！不思量，自难忘。
　　　　　　我白日浣纱长凝望，
　　　　　　风晨雨夜守孤窗，
　　　　　　盼君归来永成双。
　　　　　　岂知今日相逢，
　　　　　　竟遣妾离乡背井伴吴王！
　　　　　　兀良！
　　　　　　你良知丧亡，
　　　　　　我止不住的泪水汪汪！

　　［西施恨然离去，范拦住，哭泣。

范　蠡　西施，我们暂且忍耐，你不要哭了！是我范蠡亏欠于你啊！（下跪）

西　施　范郎，你也泪流满面了！（二人同哭）

范　蠡　西施，你看，溪水照映我们两人的身影！

西　施　一个风度翩翩的飘逸才子！

范　蠡　一个雅淡梳妆的绝世佳人！

西　施　两人是多么匹配的佳偶啊！

范　蠡　是啊！

西　施　如今却要拆散他们！

范　蠡　西施，为了你我长远的幸福相聚，只得忍受短暂的痛苦别离！皮之不存，毛将焉附？国破家亡，你我岂能美满安逸！如今，越国废兴，全赖此计。卿若能赴吴，短则三年，长则五年，越兴吴亡，则你我相会有期，欢合可待！

西　施　我去三年、五年，君将何以自处？

范　蠡　我将日日北望，孤寂独处，祈求上苍，保佑卿卿！

西　施　若是十年不回来呢？

范　蠡　我就等你十年！

西　施　若是终生不回呢？

范　蠡　范蠡终生不娶！（跪下）

西　施　范郎！

　　［画外音，勾践："越国废兴，全仗美人。西施，请受本王一拜！"

西　施　贱妾岂敢当之。

　　［画外音，勾践："越国多少艰危，均赖范大夫周旋化解，今日还请大夫亲送西施前往吴国。"

范　蠡　下官谨领。

范　蠡　西施，溪纱乃你我定情之物，多年来未曾离我身；今卿远去，此纱请由卿收留。

西　施　溪纱还我，岂不冥落贱妾？

范　蠡　说哪里话？是要卿时常省识，不忘你我恩义之情。

西　施　君无此纱，岂不把妾忘了！

范　蠡　如此，与卿各分一半，见物如见人，彼此都有相思之物耳！

　　【南商调·琥珀猫儿坠】
　　　　佳人远去，
　　　　此恨最难酬，
　　　　江水悠悠泪不休。

西　施　（接唱）月明高处莫登楼，
　　　　　　怕凝眸，
　　　　　　望断满目家山，
　　　　　　点点离愁。

范　蠡　（接唱）【尾声】溪纱一幅不离手，
　　　　　　问相守几时还又？

西　施　范郎啊！（接唱）莫学逝水东流不转头。

　　［范蠡、西施及众越女上船，造型。收光。

六、献　施

[吴王宫中。

夫　差　【临江一剪梅】
　　　　海国烽烟今尽扫，
　　　　凌空志气飘飘。
众　　（接唱）两班文武俱来朝，
夫　差　（接唱）和乐陶陶，莫忘为国勤劳。
[伯嚭上。
伯　嚭　参见大王，越国遣范大夫前来进贡。
夫　差　着他进来。
伯　嚭　着范大夫进见。
范　蠡　大王在上，越国贱臣范蠡参见大王，愿大王千岁。
夫　差　范大夫少礼。
范　蠡　谢大王！东海寡君勾践久失修敬，特遣贱臣前来进贡，兼有美人……
夫　差　哼！那勾践又来戏耍于我，前此差来所谓美女十名，粉色如土，俱都是村妇！
范　蠡　啊大王，此次献上的美人名唤西施，容仪绝世，颇晓歌舞。
伯　嚭　大王，不妨传她上殿？大王如果不中意嘛，就赐给我吧！
夫　差　好！就传她上殿。
内　侍　领旨。传西施上殿。
[西施与众越女上。
西　施　贱妾西施见大王，愿大王千岁。
夫　差　美人抬起头来。（见西施，大悦）果然天姿国色，绝世无双。
伯　嚭　啊呀呀！这么标致的女人！范蠡怎舍得献给大王？
夫　差　寡人从未见过如此娉婷的美人！哈哈哈哈！
伯　嚭　若是我伯嚭么，早留下自己受用了！
夫　差　啊美人……
范　蠡　大王在上，我寡君自去吴归越，日夜想念大王恩德，不敢有忘。
　　　　【锁寒窗】
　　　　自归家，
　　　　日夕无聊，
　　　　北望姑苏泪暗抛。
　　　　恐君王见罪，
　　　　辗转煎熬，

　　　　深恩罔极未曾图报，
　　　　献佳人聊供洒扫。
夫　差　好！美人，歌舞上来！
西　施　领旨。（西施与随行越女歌舞）
　　　　【锁寒窗】
　　　　愧裙钗，
　　　　生长蓬茅，
　　　　溪畔浣纱姐妹招。
　　　　在寒门已久，
　　　　顿上云霄。
　　　　今朝幸喜恩星高照，
　　　　只还愁幽情未晓。
众　人　（接唱）看楚腰，
　　　　风前一把舞鲛绡，
　　　　倩人难画难描。
　　　　倩人难画难描。
[伍子胥上。
伍子胥　伍员参见大王。
夫　差　老相国少礼！
范　蠡　伍相国拜揖。
伍子胥　范大夫，你到此何干？
范　蠡　我越王献此女于大王，以备洒扫。
伍子胥　以备洒扫？分明是美人之计！大王，万不可受啊！
夫　差　哈哈哈哈，美人计？寡人一代英雄，怕什么美人计？这小小的美人能奈我何！
伍子胥　啊呀大王啊！臣闻五音令人耳聋，五色令人目眩，故夏桀以妹喜而灭，商纣以妲己而亡，周幽王以褒姒而死，晋献公以骊姬而败，自古丧身亡国，皆由女子者！
夫　差　相国！寡人一代英雄，你尽说那些昏君，比喻忒不伦了！
伍子胥　大王！
夫　差　相国，你老了啊！总是唠唠叨叨，叫人心烦！你可早些回去，不要在此闹吵！太宰……（内应："在。"）
夫　差　你陪范大夫前殿洗尘，明日另摆筵席送行。
伯　嚭　领旨。范大夫，请！
[伯嚭、范蠡下。
夫　差　啊美人，来来来，随寡人来啊！哈，哈，哈！

七、苦　谏

［吴王宫中。夫差与西施饮酒。

西　施　大王，请！
夫　差　请！
西　施　干！
　　　　［伯嚭上。
伯　嚭　参见大王。
夫　差　免礼。
伯　嚭　大王，齐欲兴伐鲁之师，今鲁遣使求援于我，大王早有伐齐之心，当趁此机会攻打齐国。
夫　差　寡人破楚服越，威震四方，独齐国未顺，早欲伐他。今鲁求援于我，吴、鲁同宗，乃兄弟之国，可趁此良机发兵攻齐。
伯　嚭　大王战胜齐国，再会诸侯于北地，则称霸天下，永垂青史！
夫　差　永垂青史？
伯　嚭　大王英名！
夫　差　哈哈哈哈，好！太宰，命伍相国即刻出使齐国。
伯　嚭　领旨。
伍子胥　且慢！且——慢——
　　　　［伍子胥急上。
夫　差　伍相国，为何如此仓皇进宫？
伍子胥　大王，勾践外具谦和之貌，内怀复仇之心。勾践返国，卧薪尝胆，苦身焦虑，招兵买马，积草屯粮，这勾践实是我吴国的心腹大患啊！
夫　差　老相国，勾践被我打败，已吓破了胆，岂敢再有异心？囚吴三年，劳苦谦恭。返越之后，年年进贡，月月请安，极尽孝顺之情，老相国不必多虑。
伍子胥　大王！
夫　差　相国，前些时寡人得病三月，越王日日请安，为了诊治我疾，竟亲为尝粪。而相国并无一好言相慰，亦无一好物相送，只是唠唠叨叨，叫人心烦。哼！
伯　嚭　越王之贴心恭顺，实非老相国所能及！
夫　差　太宰所说甚是。相国不必再多言！今要遣使赴齐，就请老相国出使齐国去吧！
伍子胥　大王！罢，罢，罢！我本将心向明月，哪知明月照沟渠。（下）
夫　差　伍员使齐，寡人的耳根有几月安宁了。
伯　嚭　是啊，这老相国啰唆，令人厌烦。
西　施　大王！请！
夫　差　啊美人，请！
　　　　［两人对饮。太子友上。
太子友　爹爹在上，孩儿参见。
夫　差　孩儿，你衣裳鞋袜怎么都湿了？
太子友　适到后园，闻秋蝉之声，孩儿细看，秋蝉趁风长鸣，自以为得所，不知螳螂在后，欲食秋蝉。螳螂一心只捕秋蝉，不知黄雀潜身叶中，欲啄螳螂。黄雀只顾螳螂，不知孩儿挟弹持弓，欲打黄雀。孩儿一心只对黄雀，不知旁有空坎，忽堕其中，因此衣裳鞋袜都湿了。
夫　差　孩儿，你只贪前利，不顾后患，天下之愚，莫过于此。
太子友　爹爹，天下之愚有甚于此者。鲁承周之后，有孔子之圣，不犯邻国，齐无故举兵伐之，以为遂有鲁矣，不知我爹爹悉其兵众，千里而攻之，爹爹以为遂有齐矣，不知越王即趁此机会，出三江之口，入五湖之中，屠我国都，灭我宗社，天下之愚，莫过于此。
夫　差　住口！你这小厮，哪里学得这些花言巧语？可是老相国教的？当初不该命你拜他为师，将你教得和他一般顽固啰唆！
太子友　爹爹！
伯　嚭　他父子吵起来了，我还是先走为妙。啊大王，微臣告退！（下）
太子友　爹爹，要近贤臣、远奸佞啊！
夫　差　谁是贤臣？谁是奸佞？
太子友　伍相国破楚收越，其功厥伟。为人正直，公忠体国，是忠臣贤相。伯嚭獐头鼠目，巧言令色，贪婪自私，是奸佞之臣！

（下）

伍子胥　啊呀且住！此事必定有诈。我家大王迷恋酒色，全然不听，这……这这便如何是好……也罢！我将再次苦谏，纵然不听，我也要冒死相劝。

夫　差　伯嚭佐我威服越国，释放越王，展现本王之雍容大度，名闻海内，谁不敬从。近日辅我伐齐，将称霸诸侯，威震天下！他日你若继位，各国都来贡奉，岂不威风？孩儿听爹爹的，不要听那顽固不化的老相国！

太子友　爹爹！自越国献美人以来，爹爹沉湎酒色，不只伤身……

夫　差　哎！孩儿啊，不要多言，爹爹功业彪炳，威服天下，享受一下美人的温柔，又有何妨？

太子友　爹爹！爹爹！

夫　差　下去，下去。

太子友　爹爹！

夫　差　回东宫沐浴歇息去吧！啊美人，随寡人来啊！哈哈哈哈！（下）

太子友　爹爹还是为美人和谗臣所迷，我千言万语总打不动他，眼见就要国破家亡了，如何是好？且去见伍相国商量。到此已是相府，不免径自进去。啊，相国！

伍子胥　啊！太子！适才老臣劝谏大王，反被大王和伯嚭奚落一番！

太子友　我也说了万语千言，爹爹只是不听，眼见邦国将亡了，相国！（太子与伍员携手相对哭泣）

伍子胥　啊呀，我想至亲莫如父子，殿下的言语尚且不听，何况他人！想当年，我一家三百余口尽被那昏君楚平王所杀，是我一人四海奔逃至此，全仗先王赋我重任，终于破了楚国，掘楚平王墓，鞭其尸三百，报了父兄之仇！如今大王听信谗佞，国家将亡，我伍子胥岂能贪生怕死，背义忘恩。纵然是死，我也要报先王之大恩大德啊！

太子友　相国，我亦当尽父子之情死谏，将追随师傅而去啊！

伍子胥　【醉太平】
　　　　婆婆头颅尽白，
　　　　谁知陷在地网天罗！
　　　　殿下！
　　　　分离尔我，
　　　　今生是罢了！
　　　　他生再当相助！

太子友　老相国，你若谏死，我不久也来了！

伍子胥　太子！

太子友　（接唱）奈何，
　　　　孤臣孽子对悲歌，
　　　　此情谁诉，
　　　　眼见国亡家破，
　　　　海深天远，

伍、友　悠悠此恨怎消磨！

太子友　相国！

伍子胥　太子！

　　　　［两人无奈互拥。收光。

八、采　莲

［湖边。夫差携西施上。

夫　差　【丑奴儿令】
　　　　秋来胜事知多少，
　　　　别殿风凉，
　　　　夹岸荷香，
　　　　拼取今朝醉一场。
　　　　美人！

西　施　大王！

夫　差　美人，自从美人入宫，妙舞清歌，朝欢暮乐，日吃合欢之酒，夜尽云雨之情。美人不但风姿万种，更是性格温柔，寡人不知几世修来的福气！（笑）美人，来此一年有余，可还顺意么？

西　施　妾得大王之宠爱，居住在这花团锦簇的宫殿，怎敢说是不称意？只是思念故乡若耶溪景和浣纱同伴，晴日登楼远望，却望不见家乡山水，为此常私自饮泣。

夫　差　美人可怜哪！好！寡人造一条溪流仿那若耶溪，将美人的浣纱伴迁居于此。并兴建高台，使美人可望见数百里外的家乡！美人，你看如何？

西　施　大王恩宠，贱妾怎生消受？

　　　　［伯嚭、范蠡上。西施惊讶。

伯　嚭　大王，范大夫进见。

夫　差　着他进来。（范蠡与西施眼神交会，流露相怜相惜而又悲凉的表情）

范　蠡　越国贱臣范蠡参见大王，愿大王千岁。

夫　差	范大夫少礼。
范　蠡	谢大王！大王，日前在越国深山中得神木一双，大二十围，长五十丈，寡君勾践不忍使用，特遣贱臣献上大王。
夫　差	天助我也！先王造姑苏台，不够高大，如今寡人另起，要广八十丈，高三十丈，可望见数百里外的美人家乡。太宰！
伯　嚭	在！
夫　差	此事由你督造！
伯　嚭	啊呀大王英明！此台造起，方显我大国的气派威风。
夫　差	太宰，寡人与娘娘游湖去，你好生款待范大夫。
伯　嚭	领旨。
夫　差	内侍。
内　侍	有！
夫　差	湖边登舟去者！
内　侍	领旨。湖边登舟去者。
	（伯嚭往上场门退，范蠡随后，夫差与众人往下场门退，西施随后。范、西二人频频回望，依依不舍，深情款款。伯嚭、夫差等众人下场，留范蠡在小边前台，西施在大边前台，灯光集中二人身上）
范　蠡	【南大石调·赛观音】
	怎堪她秋波转，
	回头望。
	忍清泪愁深怨长。
西　施	两下里凄情相向。
（合）	燕燕呢喃梁上诉衷肠。
西　施	【前腔】
	忆前盟、魂如丧。
	极目处烟迷故邦。
范　蠡	看佳丽容光凄怆。
（合）	前路飘摇此恨几时偿？
	（收光。夫差上，西施、众人随上）
内　侍	禀大王，画船箫鼓，蔬果酒宴俱已齐备。
夫　差	好！起驾！
内　侍	领旨。起驾游湖！
众　人	【南大石调·念奴娇序】
	澄湖万顷，
	见花攒锦绣，
	平铺十里红妆。
	夹岸风来宛转处，
	微度衣袂生凉。
	摇扬，百队兰舟，
	千群画桨，
	中流争放采莲舫。
	唯愿取双双缱绻，
	长学鸳鸯。
夫　差	【前腔】
	堪赏，清波画舫，
	见深处缭绕、歌声隐隐齐唱。
	秀面罗裙，
	堪比这、绿叶红花一样。
西　施	空想，藕断难联，
	珠圆却碎，
	无端新刺故牢裳。
	唯愿取双双缱绻，
	长学鸳鸯。
	（前腔拟删）
	妾家越溪有"采莲歌"一曲，试为大王歌之。
夫　差	如此，美人生受你。
西　施	【采莲歌】
	秋江岸边莲子多，
	采莲女儿并船歌。
	花房莲实齐戢戢，
	争前竞折漾微波。
	试牵绿茎下寻藕，
	断处丝多刺伤手。
	何时寻伴归去来？
	水远山长莫回首。
夫　差	音韵嘹亮，情思委婉，妙绝，妙绝！今日高兴，寡人饮一大觥。干！
西　施	清波万顷，红荷绿叶，煞是美观。
夫　差	荷花美丽，但怎能与美人相比！
西　施	多谢大王！
夫　差	啊美人，这有南方来的鲜荔枝，红艳欲滴，寡人剖一粒与你！
西　施	大王先用。
夫　差	哟，有个小虫儿在内啊！
西　施	大王一代英雄，怕什么小果虫，是你吃它，又不是它吃你，怕什么？
夫　差	喔，美人说得好，是我吃它，不是它吃我。好！寡人吃了！（果肉与虫一起吃下）好吃，好吃，大进补，云来雨来，寡人会更有力！哈哈哈哈，吃！
	［差剖与施吃，施剖与差吃。

夫　差	又是一粒有小虫,吃了,吃了!哈哈!
内　侍	启禀大王,各船采莲丰收!
夫　差	有哪些品种?各个报上名来。
宫女甲	西番莲。
宫女乙	观音莲。
宫女丙	倒垂莲。
宫女丁	并头莲。
夫　差	美人,你喜的哪一种?
西　施	并头莲!
夫　差	并头莲!寡人也喜并头莲!好,各个有赏!
内　侍	各个有赏!
西　施	大王,浦口风回,山头日落,水面凉生,易感风寒,我们回宫去吧!
夫　差	好知心识趣的美人,怎般顾爱于我!哈哈哈哈,寡人不知几世修来的福气,今日高兴,来来来,再饮一大觥!
西　施	大王醉了!
夫　差	不醉,不醉!内侍。
内　侍	有!
夫　差	吩咐转船回宫!
内　侍	领旨。转船回宫啊。

[造型收光。

九、赐　剑

伍子胥	社稷看看覆,君王渐渐昏。忠臣不怕死,怕死不忠臣。大王不听劝谏,执意伐齐,为存吴国命脉,伍员当再强谏!今日大王又未上朝,我就直上馆娃宫去吧。伍员求见大王!
内　侍	伍相国进见。
太　监	原来是伍相国,请稍待。
差、施	出师前寡人与美人缱绻,那不识趣的伍员尽来扫兴。相国,何事直闯馆娃宫?
伍子胥	大王迷恋酒色,今日又未上朝……
夫　差	哼!我夫差一代英雄,岂能无有美人相伴,你太多事了!相国屡谏我不该伐齐,今太宰领兵前去,就得胜而归。寡人将自率六军,誓平齐国,称霸诸侯,却不羞杀了你!
伍子胥	大王!齐不过疥癣小疾,越实腹心大患。望大王再思三思!
夫　差	伍相国,你屡屡护齐,又寄子齐国大夫鲍氏,莫非你心存异心?
伍子胥	啊呀大王,越王思图报复,大王竟无防备之心,眼见国破家亡,臣当以身殉国,寄子鲍氏,只为存伍氏一脉耳。
夫　差	哈哈哈哈,是要存此一子,为你报仇,掘寡人墓,鞭寡人尸乎?啊!可恼啊!可恨!现赐你镯镂之剑,速速自刎去吧!
伍子胥	吓,吓,吓!你这昏君!我伍子胥死不足惜,待我死后,剔我双目,将我的人头挂于国门,我倒要看你这昏君的下场!
夫　差	呸,一派胡言,速速自刎!将士们,誓师伐齐!

（下）

| 伍子胥 | 想我伍员一代英豪,尽忠吴国,竟落得如此下场!昏君啊! |

【货郎儿九转】
　　我辅佐先王声名震,
　　铲强楚英雄神气稳。
　　杀得他兵马惨凄旌旗乱舞向黄昏,
　　杀得他社稷残破只轮片甲俱无存。
　　杀得他楚昭王毁宫殿弃妻逃奔。
　　伐啊战夫椒败他十万大军。
　　困勾践会稽山中饮恨,
　　囚他君臣在马坊泪眼逡巡。
　　喔呵我一味孤忠不顾身,
　　千载功勋世无伦。
　　却难防他谗臣心事紧,
　　难料他昏聩庸君起不仁,
　　好笑我历经百战忠诚尽,
　　千辛万苦只为君,
　　却落得宝剑镯镂头上刎。
　　我伍子胥啊!

【煞尾】
　　平生猛烈坚忠悃,
　　秉性刚强憾佞臣,
　　而今呵!
　　壮怀犹在身将殒,
　　试看我英灵向渺渺钱塘浪头滚!

[自刎,下。

十、伐 吴

　　　　　［越军渡江而来，混牌子【上小楼】，船舞。吴兵寡不敌众，节节败退。太子友上。

勾　践　军士们，催舟。
伯　嚭　越国杀过江来了。
夫　差　众将官，与我杀！
太子友　爹爹，你痴迷美人，听信奸佞，残杀忠良，你你你做的孽，报在孩儿身上了！相国，师傅，我随你来了。
夫　差　儿啊！
　　　　　［夫差被越军追杀，率残部逃回姑苏。
　　　　　［勾践率兵赶到。
勾　践　夫差！还不弃械投降？我亦留你一命，到会稽石室养马。
夫　差　哈哈哈哈，想我夫差一代英雄，岂可为囚！孩儿、相国，寡人来也！
　　　　　［自刎，下。

十一、泛 湖

　　　　　［馆娃宫西施寝宫门外。
范　蠡　西施！西施！我范蠡，少伯来了，快快开门！
西　施　何人叫门？
范　蠡　是范蠡来了！范蠡来了——！
　　　　　［西施开门，两人见面。
西　施　范郎！
范　蠡　西施！
西　施　你来此做甚？
范　蠡　我是来接你离去的。
西　施　妾已是残花败柳，不配为范大夫妻室。
范　蠡　说哪里话！
西　施　【双调·北折桂令】
　　　　　叹西施家世寒微，
　　　　　白屋娇娥，
　　　　　为国驱驰。
　　　　　风雨长摧，
　　　　　已是残香破玉，
　　　　　败絮零灰。
　　　　　念君家轩气宇英姿谁比，
　　　　　今又成大功名、伟业堪题。
　　　　　想贱妾中馈难持，贵第难依；
　　　　　当寻那野店荒村，
　　　　　早听鸡啼，
　　　　　暮看烟飞。
范　蠡　西施啊！
　　　　　【南江儿水】
　　　　　我实霄殿金童首，
　　　　　卿乃天宫玉女魁，
　　　　　双双降谪尘凡队。
　　　　　蠡囚石室原天意，
　　　　　卿赴吴土因神祟，
　　　　　今当续三生宿契，
　　　　　了前世姻缘，
　　　　　永缔人间佳配。
西　施　【北雁儿落带得胜令】
　　　　　烽烟未了期，
　　　　　伤死无由计。
　　　　　纷纷鼓角催，
　　　　　多少征夫泪。
　　　　　呀，都只为称霸与扬威，
　　　　　都只为国主互凌欺。
　　　　　贱妾来吴地，
　　　　　所为却为谁！
　　　　　堪悲，忠臣子骨心身碎，
　　　　　噫嘻，率真自大的夫差血肉飞。
范　蠡　【南锦衣香】
　　　　　杀戮场，烟尘蔽；
　　　　　庙堂中，挥刀笔。
　　　　　苦见争战惨凄，
　　　　　宦途狼狈。
　　　　　只今越国见生机，
　　　　　黎民安乐，
　　　　　大地春回，
　　　　　已功成名遂，

想志愿平生足矣！
当泛五湖水，
寻永居之地；
鹊桥相会，
永不离弃！

西 施　我心乱矣！夫差为我亡了国家，你为国家舍弃了我！妾在吴亡之时，随你而去，岂是合乎道义？

范 蠡　若耶相遇，我心已属于你；在吴为囚，只有溪纱相伴；你来吴宫，我独自在越，亦只有溪纱相伴；专情专意于你，从未他想，皇天可鉴！

西 施　范郎！

范 蠡　西施！

［有人声呐喊，勾践率兵而来。

范 蠡　西施，勾践已率兵而来，我们若不快走，恐难遂你我之愿也！

［众越女上船，西施与范蠡携手乘渔船而去。

范 蠡　西施，上此舟来，远离尘俗，不再有兵戈纷扰，机心争斗。你与我得以安享闲适岁月也。

西 施　范郎——

范、施　【清江引】
乘帆御风湖海走，
满眼山川秀，
远近采莲讴，
双燕穿新柳，
霞彩满天有情人长聚首。

［众荷花女组船形，造型收光。

（全剧终）

2013年3月15日修改稿

我写《范蠡与西施》

洪惟助

前 言

梁辰鱼《浣纱记》写西施与范蠡的故事，它在昆剧发展史上有重大意义。魏良辅等人改良的昆山腔水磨调，就因为《浣纱记》传奇的成功而快速流传，促成了昆剧繁盛的时代。焦循《剧说》云："哥儿舞女，不见伯龙（梁辰鱼字），自以为不祥。"当时文坛巨擘王世贞诗云："吴闾白面游冶儿，争唱梁郎雪艳词。"可知当时梁辰鱼《浣纱记》受欢迎的盛况。

但是《浣纱记》全本今日已不能演出，原著也不符合今日的审美要求，以今日的观点，它有几个缺失：（一）剧幅冗长，结构松散；（二）虽不乏佳词，但亦颇有过于藻饰或过于平凡的文辞；（三）人物形象类型化、平面化。所以我在写新作时，就力矫上述的缺点。兹从剧情结构、文辞、人物各方面论述之。

一、剧情结构

原著45出，但当代演出，一场戏要求两个半小时结束。本剧剧情有爱情主线，亦有家国兴亡的副线，要将两条情节线在两个半小时中完整表达，确实有相当难度。末出《泛湖》西施与范蠡经过大风大浪后久别重逢，内心有许多矛盾与挣扎，不是一言两语可以说清的，所以我连【尾声】一共填了七支曲子。沈斌导演就要求删去两曲。他怕太长，把观众唱走了。

全剧共11出，希望用精简的篇幅述说复杂的故事。《浣纱》《忆约》《劝施》《泛湖》是表达西施与范蠡爱情的重要场次。《浣纱》赠纱，《劝施》分纱，《泛湖》合纱，以"纱"贯穿全剧。《苦谏》与《赐剑》主写伍子胥的忠贞执着。《请降》与《伐吴》是战争的热闹场面。爱情主线，家国副线，交互呈现，剧情起伏，冷热相济，又注意到演员的"均劳逸"。

二、文 辞

新编戏与原著所要表达的主旨与感情已有所不同，因此，大半歌词是新撰。原著佳词又适合新编戏中情感的，或全词移录，或略做修改。如第一出《浣纱》，范蠡唱："感卿赠我一缣丝，欲报惭无明月珠。"西施答："劝君不必赠明珠，犹喜相逢未嫁时。"文辞切合当时感情，浅白而深刻，故不改一字移录。

《忆约》【绵搭絮】，原著：

终朝悬念，信远音讹，好事多磨，转眼光阴一掷梭。定如何，成败由他，未必言而无信，更起风波。有一日弄假成真，乌鹊填桥催渡河，乌鹊填桥催渡河！

第五句"定如何"以下五句未能表达深情，尤其"弄假成真"更不妥，我改为：

路坎坷，运命如何，只要情思坚定，管他风波，终有

一日好梦成真,乌鹊填桥催渡河。

原著《聘施》首曲【虞美人】,范蠡唱:

连年江海空奔走,往事休回首。桃源深处结同心,一别匆匆三载到如今。

此时范蠡要将心爱的美人献给吴王,内心极不舍,却又要说服西施,其心情当有深刻的挣扎和悲痛,不应写得如此浮泛。我改为:

连年江海频奔走,往事难回首。桃源深处怕追寻,万缕情思纠绕费沉吟。

新编戏《劝施》一出中,范蠡说服西施为了家国要暂舍私情,成全大义。西施大痛,唱了一大段,当时我随手写来,率意为长短句,觉得感情饱满、痛快淋漓。后来虽然想到《白蛇传·断桥》中【玉交枝】【川拨棹】感情与此相似,可以用此二曲牌,但仍不忍换掉自度曲。兹录如下:

(施唱):悔当初若耶溪畔识君子,悔当初一缕溪纱情意长,我三年等待,竟落得如此下场!

(蠡夹白):西施,不要太激动,我们冷静思量。

(施接唱):呀!不思量,自难忘。我白日浣纱长凝望,晨昏雨夜守孤窗,盼君归来永成双。岂知今日相逢,竟遣妾离乡背井伴吴王!兀良!你良知丧亡,我止不住的泪水汪汪。

本剧填词,避免用生僻的典故、晦涩的文辞,务求易懂而又典雅。

念白亦求典雅易懂。有时用了现代语汇,如《劝施》中范蠡云:"西施,为了你我长远的幸福相聚,只得忍受短暂的痛苦别离!"沈导认为这样的语言更容易打入观众的心坎,不存在古典与现代语言不能融合的问题。

有部分典雅宾白,沈导改为较通俗的语言,以利观众接受。宾白稍多,已部分删去,仍应再精简,但演员觉得已排练熟悉,俟未来演出再做更动。

三、人 物

《浣纱记》原著人物个性类型化,甚至教条化。文种提出美人计,勾践说:"但恐佳人难得,如何是好?"范蠡即主动献上自己的未婚妻,没有挣扎,没有痛苦,为了国家,必须轻易牺牲个人。在《聘施》(又称后访)一出中,范蠡来访分别三载的未婚妻,见面即提起美人计,西施听了,没有惊恐,没有愤怒,只说自己是"田姑村妇","不谙珠歌翠舞",恐辱使命。范蠡说:"社稷废兴,全赖此举。若能飘然一往,则国既可存,我身亦可保。后会有期,未可知也,若执而不行,则国将遂灭,我身旋亡,那时节虽结姻亲,小娘子,我和你必同作沟渠之鬼,又何暇求于百年之欢乎?"而后西施唱一曲,范蠡唱一曲,西施就说:"既然如此,勉强应承,待我进禀母亲,方可去也。"很轻易就被说服了。我觉得这是很不合情理的。

西施进了吴宫,夫差百般宠爱,呵护备至,西施是否也会对夫差产生感情?看诸侯交战,都只是报私仇或为称霸与扬威,造成百姓的家园残破,骨肉流离,自己不也是牺牲品?群臣的斗争,不也是只为争私利、报私仇?西施看遍了人世的这一切,当吴国兵败,夫差自杀,范蠡来接她时,她的心情当极为复杂,有很痛苦的挣扎。但原著在范蠡来接西施时,西施自谦:"妾乃白屋寒娥,黄茅下妾,唯冀得配君子。不意苟合吴王,摧残风雨,已破豆蔻之梢,断送韶华,遂折芙蓉之蒂。不堪奉尔中馈,未可元君下陈。"范蠡云:"我实霄殿童子,卿乃天宫玉女,双遭微谴,两谪人间,故鄙人为奴石室,本是宿债;芳卿作妾吴宫,实由尘劫。今续百世已断之契,要结三生未了之姻,始离迷途,方归正道。"西施云:"既蒙恩谊,敢不只承。"有情人长年不见,经过多少狂风大浪,终归相聚,竟没什么激情,彼此都只淡淡数语,就相偕泛湖了。

在新编《范》剧中,范蠡和西施都有强烈的情绪和个性。夫差的好大喜功、直爽昏聩,伍子胥的执着愚忠,都有深刻的着墨,务使剧中人物立体化、人性化。

四、结 语

本剧尽力矫正传统戏曲结构松散、人物个性类型化之弊,但又保持传统戏曲抒情化的特性。在第三出《忆约》中,范、施有缠绵的相思;在第四出《定计》中,范蠡有激情的唱段;在第五出《劝施》中,西施有凄厉的哭诉;在第十一出《泛湖》中,范、施各诉衷情,哀怨缠绵;第九出《赐剑》中的【九转货郎儿】和【尾声】唱出了伍子胥的刚烈慷慨。唱词合乎曲牌格律,力求典雅而不晦涩,保持传统昆剧文学的特色。

在编剧过程中,弟子黄思超、曾子玲、洪逸柔、友人黄荣辉给我许多意见;名剧作家贡敏先生极为关心,看过初稿,给予指点;导演沈斌兄更是数度讨论,本剧才有今天的面貌。谨致感谢之忱。

2月底到4月初,本剧在杭州浙昆排练了一个月。在排练过程中,我们发现了许多缺点,有些及时修正,有些已来不及改变。一本有价值的剧作,都要经过不断的演出、不断的修改,《长生殿》《桃花扇》经过10余年的琢磨,才成为不朽的名作。期盼朋友们多赐教言,万分感谢!

两岸昆剧合作　重谱西施美人计

何定照

西施与范蠡为国舍情，故事动人，在著名传统昆剧《浣纱记》中却不见其内心曲折。"中央大学"教授、台湾昆剧团团长洪惟助率台昆与上海昆剧团导演沈斌、浙江昆剧团合作，两岸昆曲界共同赋予《浣纱记》新貌，化身为《范蠡与西施》在台演出。

"我想让人物活出来。"编剧洪惟助说，明代梁辰鱼写的《浣纱记》是首部昆腔水磨调作品，在昆剧史上地位重要。但因全剧共45出，今日看来冗长松散、无戏剧高潮，人物刻画也不明显，因此他浓缩改写为11出，并将原报仇复国主题转至西施、范蠡的爱情故事。

洪惟助举例，在《浣纱记》里，越王勾践的谋臣范蠡在没问未婚妻西施的意见前，就主动献计，要西施诱惑吴王夫差；而西施也是一听范蠡此计便同意献身报国，他认为"这太不符合人性！"

在洪惟助的改写中，范蠡是听勾践提议美人计，历经痛苦、愤怒才决定献上爱人；西施也在气愤、挣扎后，才毅然赴吴国。甚至西施因感于夫差体贴，在夫差兵败自杀、范蠡来寻后，一度不愿跟范蠡走，感叹"夫差为我丢了国家，你却为国家抛弃我"。

如此改编幅度巨大，洪惟助说，新编戏的词逾六成为新写，曲也经名曲家周雪华重写。昆剧第一武生、浙昆团长林为林说，浙昆近年新编、整编昆剧极多，但始终坚守"新不离本"，强调保有昆剧韵味、合乎曲牌，和台昆理念一致，"洪惟助词美，周雪华曲雅，两者完全相融"。

该剧制作由两岸人才同出心力，演出也由双方演员轮流，包括曾杰、温宇航、赵扬强及杨崑、杨莉娟、陈长燕等人。林为林说，赵扬强和杨莉娟在该剧杭州首演时吸引了众多大陆粉丝，赵扬强还是他来台北艺术大学任教时的学生。

《范蠡与西施》5月3日至5日在台北城市舞台演出，购票洽两厅院售票系统。

（本报道发自台北）

《范蠡与西施》历年演出记录

编剧　洪惟助　　　　　　　　　　　　　订谱、编腔、配器　周雪华
导演　沈斌(2013)、曾汉寿(2017)　　　　舞美设计　谢树青(2013)、林宜毓(2017)

日　期	演出地点	主演单位	演　员	备　注
2013年4月2日	杭州浙江胜利剧院	浙江昆剧团	范　蠡：曾　杰饰　西　施：杨　崑饰 伍子胥：程伟兵饰　夫　差：胡立楠饰 勾　践：鲍　晨饰　文　种：项卫东饰 伯　嚭：田　漾饰　太子友：李琼瑶饰 勾践夫人：王　静饰	2013年首演
2013年4月30日	桃园"中央大学"大讲堂	浙江昆剧团	范　蠡：曾　杰饰　西　施：杨　崑饰 伍子胥：程伟兵饰　夫　差：胡立楠饰 勾　践：鲍　晨饰　文　种：项卫东饰 伯　嚭：田　漾饰　太子友：李琼瑶饰 勾践夫人：王　静饰	4月30日—5月11日的7场演出，范蠡、西施分别由台昆、浙昆的三组演员于不同时地轮流扮演
2013年5月3日	台北城市舞台	浙江昆剧团	范　蠡：曾　杰饰　西　施：杨　崑饰 伍子胥：程伟兵饰　夫　差：胡立楠饰 勾　践：鲍　晨饰　文　种：项卫东饰 伯　嚭：田　漾饰　太子友：李琼瑶饰 勾践夫人：王　静饰	

续表

日　期	演出地点	主演单位	演　员	备　注
2013年5月4日	台北 城市舞台	台湾昆剧团	范　蠡：赵扬强饰　西　施：杨莉娟饰 伍子胥：程伟兵饰　夫　差：胡立楠饰 勾　践：王莺华饰　文　种：项卫东饰 伯　嚭：陈元鸿饰　太子友：李琼瑶饰 勾践夫人：王　静饰	
2013年5月5日	台北 城市舞台	台湾昆剧团	范　蠡：温宇航饰　西　施：陈长燕饰 伍子胥：程伟兵饰　夫　差：胡立楠饰 勾　践：王莺华饰　文　种：项卫东饰 伯　嚭：陈元鸿饰　太子友：李琼瑶饰 勾践夫人：王　静饰	4月30日—5月11日的7场演出，范蠡、西施分别由台昆、浙昆的三组演员于不同时地轮流扮演
2013年5月7日	高雄 中山大学逸仙馆	浙江昆剧团	范　蠡：曾　杰饰　西　施：杨莉娟饰 伍子胥：程伟兵饰　夫　差：胡立楠饰 勾　践：鲍　晨饰　文　种：项卫东饰 伯　嚭：田　漾饰　太子友：李琼瑶饰 勾践夫人：王　静饰	
2013年5月9日	台南 成功大学成功厅	浙江昆剧团	范　蠡：温宇航饰　西　施：杨　崐饰 伍子胥：程伟兵饰　夫　差：胡立楠饰 勾　践：鲍　晨饰　文　种：项卫东饰 伯　嚭：田　漾饰　太子友：李琼瑶饰 勾践夫人：王　静饰	
2013年5月11日	嘉义新港艺术 高中演艺厅	浙江昆剧团	范　蠡：赵扬强饰　西　施：杨　崐饰 伍子胥：程伟兵饰　夫　差：胡立楠饰 勾　践：鲍　晨饰　文　种：项卫东饰 伯　嚭：田　漾饰　太子友：李琼瑶饰 勾践夫人：王静饰	
2017年5月16日	台北 东吴大学传贤堂	台湾昆剧团	范　蠡：赵扬强饰　西　施：朱民玲饰 伍子胥：黄昶然饰　夫　差：吴仁杰饰 勾　践：张化纬饰　文　种：谢德勤饰 伯　嚭：臧其亮饰　太子友：金孝萱饰 勾践夫人：唐天瑞饰	
2017年5月22日	台南 成功大学成功厅	台湾昆剧团	范　蠡：赵扬强饰　西　施：朱民玲饰 伍子胥：黄昶然饰　夫　差：吴仁杰饰 勾　践：张化纬饰　文　种：谢德勤饰 伯　嚭：臧其亮饰　太子友：陈秉蓁饰 勾践夫人：唐天瑞饰	
2017年6月17日	嘉义新港艺术 高中演艺厅	台湾昆剧团	范　蠡：赵扬强饰　西　施：朱民玲饰 伍子胥：黄昶然饰　夫　差：吴仁杰饰 勾　践：张化纬饰　文　种：谢德勤饰 伯　嚭：臧其亮饰　太子友：金孝萱饰 勾践夫人：唐天瑞饰	
2017年11月23日	桃园 "中央大学" 大讲堂	台湾昆剧团	范　蠡：赵扬强饰　西　施：朱民玲饰 伍子胥：张德天饰　夫　差：吴仁杰饰 勾　践：张化纬饰　文　种：谢德勤饰 伯　嚭：臧其亮饰　太子友：金孝萱饰 勾践夫人：唐天瑞饰	

2017年度推荐艺术家

北方昆曲剧院 2017 年度推荐艺术家
魏春荣

魏春荣，女，工旦角，国家一级演员。现任北方昆曲剧院演员、艺委会副主任，北京市第十三届政协常委委员。曾获中国戏剧梅花奖、中国戏剧节优秀表演奖、上海白玉兰戏剧主角奖、全国"三八红旗手"称号等荣誉，中宣部文化名家"四个一批"人才，享受政府特殊津贴。

魏春荣自幼坐科，进入北方昆曲剧院学员班学习，师从林萍、张毓雯等北派京昆名家。她12岁学习韩派昆曲代表剧目《胖姑学舌》《春香闹学》《下山》《相约相骂》，14岁学习《思凡》《刺虎》等，15岁学习《游园惊梦》。她扮相俊美，嗓音洪亮，唱念规矩，悟性强且戏路宽，花旦、闺门旦、刺杀旦的戏都能演。魏春荣毕业后直接进入北方昆曲剧院工作，在蔡瑶铣、胡锦芳、周志刚等南北名师的指导下继续成长，在实践中增加认识，逐渐形成了她独特的清新儒雅的昆曲旦角舞台风格，同时又具有强烈的北方昆弋质朴自然、带有浓郁写实主义手法的表演特征。

与昆曲鼎盛时期有1000多出剧目比，20世纪二三十年代，以苏州昆剧传习所"传"字辈老艺人为代表，传习400余出。新中国成立后，尚能敷演传统剧目200余出，经过文化断层，当下传统剧目愈加稀少，而与剧目相比，昆曲人才匮乏更甚。1982年10月，40个10~12岁的小朋友在北方昆曲剧院学员班入学。这群孩子常被称为"北昆82班"，这40个孩子，行当齐全，功底扎实，经过6年的专业训练，于1988年正式进入北方昆曲剧院工作。魏春荣，便是其中的一员。

继承传统剧目——以《刺虎》为例

北方昆曲剧院作为长江以北唯一的专业昆曲院团，拥有众多别具北方昆弋特色的代表性人物和剧目，而韩（世昌）派的《铁冠图·刺虎》便是其中之一。魏春荣师承于20世纪50年代"韩世昌艺术继承小组"的成员之一林萍老师，她学员班坐科时便开始跟随林萍老师系统学习《刺虎》《游园惊梦》《思凡》《盗令杀舟》等韩派剧目。进入北方昆曲剧院工作后，魏春荣的《刺虎》受到一致好评，并成为她的代表剧目之一。1995年，20岁出头的魏春荣就以折子戏《刺虎》参加了由台湾"行政院"文化建设委员会策划监制的《昆剧选辑》经典剧目录像项目的录制。然而她并不止步于此，她私下多次不断找老师加工，或请老师到剧场看戏，或去老师家里请教。经过多年的打磨，如今，《刺虎》已经成为魏春荣乃至当今北方昆弋的经典代表剧目之一。

在昆曲旦角作为主演的传统剧目中，《铁冠图·刺虎》的表演难度相对较大。该剧节奏鲜明，张力强大，旦角要唱成套的大段北曲，非常考验唱念功力，表演上的重点则是前半部的"变脸"和结尾的"行刺"，要求旦角不但要唱念寓情，还要把控全场节奏。相比南方昆曲的柔弱温婉，魏春荣饰演的"韩派"费贞娥更加豁达爽朗，并突出对一只虎的"恨"和内心的"惧"。她能够在"变脸"时表情自然流畅，向观众准确传递角色的心理变化，"行刺"时身段边式不拖泥带水，而且一气呵成，将全剧推向高潮。

尤其值得一提的是中间角色需要换装的一个下场，虽然魏春荣是背对观众，但她能够通过精湛的身体语言和步法细节，在北方昆弋特有的"广家伙"的伴奏下，表现出费贞娥心怀怨恨、英勇赴死却充满恐惧的复杂内心情景。看过此戏的观众无不被她的表演所折服，许多老师和学者评价魏春荣的《刺虎》表演"颇有北昆第一任院长、昆曲名家韩世昌的风采"。

创新整理剧目——以《西厢记》为例

北方昆曲剧院在王实甫《西厢记》原著和清代叶堂乾隆版甲辰本《西厢记全谱》的基础上，经过整理，制作上演了昆曲"大都版《西厢记》"，全剧分上下本，共12折，分别是"惊艳""咏月""拈香""围寺""悔婚""听琴""回简""赖简""问药""酬简""拷红""送别"。这是迄今为止，在昆曲舞台上，在文辞和曲谱上最接近王实甫原著和叶堂原谱的一个演出版本。

魏春荣在剧中饰演"崔莺莺"一角。虽然《西厢记》的故事大家耳熟能详，但在昆剧中并没有以"崔莺莺"为主角的剧目流传，自然也就没有参照，对于魏春荣来说，如何演绎好人物感是她要面对的难题。作为已经获得梅花奖和拥有大批"粉丝"的成熟演员，魏春荣仍旧决定从基础做起——每天坚持跑圆场练功。同时她翻阅有关文字资料，观摩其他剧种汲取养分，和导演、剧组成员不断开会研讨，最终塑造了一个有别于昆曲"常规旦角"形象的"崔莺莺"，令人印象深刻。

她整体表演手法则老戏新演，格局上是见微知著，舞台上多数只有三人周旋，但齐心断金，以小见大，讲述了人类亘古不变的寻求善良、追求美德的真挚感情。她饰演的"崔莺莺"大方稳重又不失灵气，既有南方女子细腻玲珑的心思特点，也有北方女子爽朗勇敢、敢爱敢恨的性格特征。古人心思与当代思维的高度契合，体现了中华民族在血液中历久弥新的追寻真善美的道德风标。在第四届中国昆剧节上，"大都版《西厢记》"获得"优秀剧目奖"，魏春荣因出演"崔莺莺"一角获得"优秀表演奖"。

传承和传播昆曲艺术

昆曲是世界级非物质文化遗产，靠着昆曲人的口传心授代代相传。魏春荣积极参与昆曲的教学工作——她于2015年执教北方昆曲剧院2012届学员班，主教《牡丹亭·游园》，并为青年演员排演的《屠岸贾》及北方昆曲剧院建院60周年串折《牡丹亭》演出做艺术指导。

面对科技的日新月异和市场格局的复杂多变，昆曲等传统艺术如何紧跟时代步伐是个值得研究的问题。魏春荣还积极参加各项社会活动——她长期坚持去北京二中等中小学校举办讲座和演出，并结合他们所学课程，演出《斩娥》等剧目。每年夏天都在中山音乐堂举行昆曲普及讲座及演出，主演《牡丹亭》《玉簪记》等多部昆曲传统剧目；还多次在国家大剧院举行关于昆曲的公益讲座，虽然每次讲座内容不同，但她都会精心准备服装、道具、讲义等。

魏春荣一直在尝试通过更多不同的渠道推广和宣传昆曲。她入选了百度百科"传承人"词条，并身体力行参与了百度举行的"非遗百科·点亮非遗戏曲分享沙龙"，和现场数百位观众分享传统文化；尝试众筹演出《玉簪记》，与老搭档再次演绎这一昆曲经典剧目；为"王者荣耀"的游戏角色配音，让不了解戏曲的朋友对昆曲逐渐产生兴趣，进而走进剧场。

社会与政治活动

自1988年进入北方昆曲剧院至今，多年来，魏春荣不忘作为一名文艺工作者的初心，在立足本职工作的同时，积极参加各种集体活动和学习，不断提高政治理论水平和业务素质。

她曾参加了"学习贯彻习近平总书记文艺工作座谈会重要讲话精神研修班"，和诸多艺术界优秀人士一起学习分析习总书记的讲话，探讨未来文艺的发展方向。

2018年初，她当选为北京市政协委员，参加了第十三届北京市政协会议。在会议上她积极履职，为昆曲艺术的发展建言献策。她在提案中指出，传承昆曲艺术须建设老、中、青三代人才梯队；并认为昆曲除了本身流传下来的剧目，更应该鼓励有能力"修旧如旧"、具备"捏戏"能力的老艺术家，根据曲谱恢复部分失传的剧目，还应增加老艺术家的传承收入，并提高他们的社会地位，调动他们的积极性，让更多传统优秀剧目薪火相传。

近年，魏春荣依然保持了良好的舞台风范和积极的创作热情。2015年，魏春荣以中宣部"四个一批"人才资金，个人推动排演了传统昆剧小全本《狮吼记》，并饰演柳氏。该剧以原有的传统折子戏《梳妆》《跪池》为基础，前后连贯成为完整的大戏，演出后广受观众好评，成为小剧场的经典保留剧目。2017年，她再次与同事们以此形式，在北昆原有的传统折子戏《审头刺汤》《祭姬》上进行延展，整理改编了昆剧《一捧雪》，饰演"雪艳"一角，并在国家大剧院小剧场进行首演，为昆曲事业的发展做出了积极的贡献。

上海昆剧团2017年度推荐艺术家

沈昳丽

沈昳丽是上海昆剧团国家一级演员，上海戏剧学院MFA艺术硕士，上海戏剧家协会理事。工闺门旦，师承王英姿，后又得到昆剧表演艺术家张静娴、张洵澎、华文漪、张继青、梁谷音、沈世华、王奉梅、王芝泉等的亲授。她功底深厚，身段优雅，扮相秀美，气质如兰，唱腔委婉动听，表演细腻传神，台风端庄大方，是一位成熟且独具风格的中生代昆曲艺术家。

从1986年考入由京昆艺术大师俞振飞任主考官的上海戏曲学校第三届昆剧演员班开始，沈昳丽转益多师，曾主演《牡丹亭》《长生殿》《紫钗记》《玉簪记》《司马相如》《墙头马上》《占花魁》《贩马记》《潘金莲》等经典剧目和原创大戏《红楼别梦》，以及《游园惊梦》《寻梦》《题曲》《受吐》《说亲》《瑶台》《醉杨妃》《评雪辨踪》等传统折子戏，多次在各地成功举办个人专场演出。除了

自身潜心积累外,沈昳丽还向上海戏曲学校第五届昆剧演员班和京剧班学生、浙江永嘉昆剧团青年演员等后辈教授了多部昆曲大戏和折子戏,并指导了越剧等其他剧种的青年演员。

30多年的昆曲生涯,有付出就会有收获。沈昳丽曾在全国昆剧青年演员交流演出中获"兰花新蕾奖",并曾获首届中国昆剧艺术节优秀表演奖、宝钢高雅艺术奖、第11届上海白玉兰戏剧表演艺术主角奖、上海市先进女职工标兵、联合国教科文组织和文化部联合颁发的"促进昆剧艺术奖"、上海市"东方戏剧之星"、上海市第四届"文化新人""新长征突击手"、昆剧新人才展演"优秀演员奖"、全国昆剧优秀青年演员展演"优秀演员奖"和"十佳论文奖"、上海市委宣传部"粉墨之星"荣誉称号、2015—2016年度上海市"三八红旗手"等多项荣誉。特别是在2017年,沈昳丽荣获第28届中国戏剧梅花奖。

在传统剧目方面,首先要提到的是陪伴沈昳丽一生的《牡丹亭》。无论演过多少个、多少次大戏或折子戏版本,沈昳丽都倾注了她的心血。特别是在2009年上海昆剧团第一季"五子登科"专场演出中,她首次上演了史上最长的《牡丹亭·寻梦》,接近50分钟的演出,唱全曲谱上所有曲子,圆心中的一个梦。在全国昆剧《牡丹亭》展演周和2016纪念汤显祖逝世400周年上海昆剧团全球巡演等一系列重要演出中,沈昳丽扮演的"杜丽娘"都给观众留下了深刻印象。

2007年,上昆隆重推出全四本《长生殿》,沈昳丽担纲主演第二本《霓裳羽衣》中的杨玉环,塑造了一个真善美、充满阳光的"杨贵妃"艺术形象。"鼓舞人心"的《舞盘》一折,是第二本的情节高潮和情绪制高点。另外,沈昳丽将重点部分《絮阁》在大戏中活用区别于折子戏的处理方式,也是中生代艺术家日臻成熟的体现,从首演之初到10年后的全国巡演都一一被大家见证。

2008年,沈昳丽主演的"临川四梦"第一梦《紫钗记》首次亮相,这也是全国昆剧院团中首次排演大戏版的《紫钗记》,从此便有了属于沈昳丽的"霍小玉"。从不会弹古琴的沈昳丽为了更符合角色气质,主动提出并且在一个月内实践了自己的建议,以一曲清丽绝俗的古琴弹唱生动展现了霍小玉之"才"。8年后的2016年,为纪念汤显祖逝世400周年,《紫钗记》再次复排并全国巡演,沈昳丽将老版《怨撒金钱》的北曲改为南曲,以缠绵凄美的曲子来表现霍小玉的柔弱无助与哀怨,使霍小玉之"情"表现得更加内敛而准确。2017年5月19日,新版《紫钗记》在广州二度上演,观者如潮,最终为沈昳丽赢得了中国戏剧最高奖——梅花奖。

荣获梅花奖之后,2017年8月3日,上海昆剧团为沈昳丽量身打造的原创昆曲《红楼别梦》在上海交响乐团音乐厅首演。《红楼别梦》是昆曲演出史上首部以"薛宝钗"为第一主角的剧目,将艺术家个体的生命体验与艺术积累交织,在理想的传统厅堂观演方式中呈现,饱含了沈昳丽"十年磨一戏"的努力和艰辛。在包括奥斯卡奖得主叶锦添在内的主创团队的共同努力下,托出了只属于沈昳丽的"薛宝钗",别具一格。

实验跨界方面,沈昳丽从未停止过探索的脚步,并始终保持头脑清醒、小心谨慎。2003年,沈昳丽与昆三班同学共同创作了由鲁迅小说改编的《伤逝》,开昆剧小剧场现代戏之先河,她塑造的"子君"一角深入人心,受到广泛好评,屡屡复演。2014年和2015年,沈昳丽独立制作的实验剧目《题曲》和《一场穿越历史的演奏会》分别成为上海国际艺术节的委约和邀约剧目。2016年,受中国戏剧家协会委托,由沈昳丽主演,根据荒诞派作家尤内斯库《椅子》改编的实验昆剧《椅子》首演于铃木忠志主导的日本利贺戏剧节,她活用程式又带有即兴的表演得到了不同国家艺术家们的高度认可。《椅子》入选了上海小剧场戏曲节、全国优秀小剧场戏剧展演、俄罗斯金萝卜艺术节等海内外艺术节,甚至远赴阿尔巴尼亚演出。同年9月,为纪念汤显祖和莎士比亚逝世400周年,沈昳丽独立制作的昆曲清唱剧《浣纱记》在上海交响乐团音乐厅推出,她一人饰演"杜丽娘"与"哈姆雷特",完成了一场视觉与听觉的实验,以自己特殊的方式向汤显祖与莎士比亚致敬。2017年,沈昳丽受邀参演叶锦添导演的《空穴来风》。2017年下半年至今,沈昳丽与著名作曲家、小提琴协奏曲《梁祝》作曲陈钢老师合作,创作演出了多部戏曲风三重奏作品——昆曲风《惊梦》、越剧风《天上掉下个林妹妹》、评弹风《三轮车上的小姐》。另外,在2010年上昆跨年反串和2018年上昆建团40周年明星反串版《牡丹亭》中,沈昳丽饰演了《夜奔》中的林冲、《欢挠》和《圆驾》中的柳梦梅,达成了对武生、巾生、小官生这些迥异于闺门旦家门的挑战。

除了多次作为主要演员出访进行文化交流演出外,沈昳丽还创办"昳丽道场"文化讲坛,提出"昆曲是有美感的生活方式",深入各类剧场、高校、图书馆、社区等,开展百余场多样式的昆曲推广活动,在北京、上海、武汉、深圳、广州甚至香港地区和美国都留下了她传播昆曲的足迹,让全中国乃至世界上更多的人接触昆曲、认识昆曲、了解昆曲。

沈昳丽与昆曲相守30多年,尊师重道,勤恳谦逊,多次临危受命而不辞劳苦,她以昆曲、上昆、"昆三班"为

傲，用功、用心、用情来耕耘艺术人生，永远对生活、对艺术保持新鲜感和好奇心，直言常常会被昆曲的美惊艳到。她坚持自己的艺术理想，努力守护传统优秀文化，为传承传播中华民族的传统艺术而执着守望。

江苏省演艺集团昆剧院 2017 年度推荐艺术家

昆曲净行演员孙晶的"花"面绽放

丰 收

有一年冬天，在南京博物院老茶馆看戏，其中一折是《牧羊记·望乡》，苏武一出场是一支【谒金门】："凝望眼极目关山远，思想君亲肠寸断……"南京的冬天温吞吞的，大多数时候对"数九寒天"并没有直观的体验，那天老茶馆的空调很足，暖风吹得人昏昏欲睡，却在苏武开嗓的一瞬间，仿佛感受到极北苦寒之地的苍冷辽阔，悲悲楚楚，声音里有风。演苏武的，是江苏省昆剧院第四代青年演员中的翘楚之一——孙晶。

同样印象深刻的还有苏昆生。2012 年 8 月，同班同学施夏明在兰苑剧场举办个人专场，剧目是南昆经典《桃花扇》。开场一套【哀江南】，孙晶唱最后一支【离亭宴带歇止煞】，流传甚广的名句"眼看它起高楼，眼看它宴宾客，眼看它楼塌了"一句便出自这支曲子。孙晶一开口，台下人眼泪便扑棱棱地掉下来——天下之人，世间万事，莫不在其中了。沉郁悲怆的唱腔配上孙晶一副稳重辽阔的嗓子，字字摄人心魄。后来排演《逢舟》，他依旧饰演苏昆生，其表演细腻入微，一个眼神、一个声腔里亦含着巨大的悲悯。

孙晶本行是花脸，兼工老生、老外。《嫁妹》里的钟馗是他，《火判》里的火德星君是他，《刀会》里的关公是他，《送京》里的赵匡胤是他，《望乡》里的苏武是他，《桃花扇》里的苏昆生也是他……大约是两门抱的缘故，孙晶也有着自己强烈的个人表演风格——既有洒脱、威猛的英雄气概，又多了几分稳健与细腻。

昆曲的行当界限其实没有那么泾渭分明，"传"字辈老师虽各有归行，但在本行当之外，其他行当往往也可以演得很到位。昆曲讲究"说通堂"，"传"字辈老师从小什么都学、什么都看，将各个行当融会贯通，所以往往各个行当的戏都能演。这也给孙晶一个启示：技多不压身，只要掌握好分寸，两边都学，对自己的表演是很有帮助的。

孙晶的表演，往往让人觉得有血肉、有情义，大约也与此有关。花脸多唱北曲，以"动"为显著特色；老生则多唱南曲、南北合套，以"静"为主。一"北"一"南"，一动一静，大开大合大起大落的花脸戏和沉稳安静的老生戏看似两个极端，却在孙晶身上产生了奇妙的融合——英雄气与书卷气的融合，洒脱威猛与文质彬彬的融合，因而他的表演粗犷中又有细腻的表达，儒雅里又带着刚劲和挺拔。"学了老生戏后，老生戏里面对人物刻画中细腻的东西是我在花脸戏中可以借鉴的，可以让我在净行表演中加入一些人物的塑造。"

孙晶在表演中对人物的把握和塑造能力，另一方面得益于十几年的实验剧场的表演经验积累。2004 年，刚从戏校毕业不久的孙晶以助手的身份跟随柯军老师出演实验剧《夜奔》，自此开拓了一方实验剧表演的舞台，与传统戏剧不同，实验剧场更注重"思考"，更关注演员的情感、情绪。孙晶曾在一篇文章中写道："比如去搬一张桌子，我本来是想也不想就去搬了，（荣念曾）老师会说，你看一下那个桌子3秒，体会一下，再去搬，搬的时候手搭在桌子上停留一下。真的不一样了，当你把手放在桌子上的时候，你抚摸着张桌子，就像见到自己久未见到的亲人，再搬走，一下子就充满很多情绪在里面，表演马上就有了呼吸。"

这让孙晶开始反思，自己以前的表演是不是没有呼吸？自己的传统戏表演是不是太冲了？在演出中是不是要听一听旁边的锣是怎样的、鼓是怎样的，体会一下，亮相的时间长一点、短一点，其中的意味是不是就不一样了？从那时起，孙晶的传统表演有了变化——更用心了，也因此更有"人物"了。

舞台之下，身为净行演员的孙晶对"脸谱艺术"有着近于痴迷的喜爱。喜欢什么，便钻研什么，这些年来，孙晶研究脸谱、绘制脸谱，也自己设计脸谱。2011 年，江苏省昆剧院（以下简称"省昆"）创排昆曲《南柯梦》，全班人马由省第四代青年演员担纲主演，观众大多只知其中饰演槐安蚁王、檀萝蚁王的是孙晶，却少有人知道，《南柯梦》全剧的脸谱设计皆出自孙晶之手，厚厚的油彩一笔笔勾出生动的脸谱，脸谱背后，是一个个生动的人物角色，也凝结着孙晶的心血。此后，上海排《春江花月

夜》，脸谱也特邀孙晶设计完成。他还把脸谱绘制成扇面，让戏曲脸谱有了更鲜活、更灵动也更生活化的表达。

舞台上，武可"净"，文可"末"；舞台下孙晶亦是"粗犷中透着细腻""有情有义"。平日在团里，同事们说他是"最好相处的人"，敦厚、善良、仗义，像极了他在舞台上所塑造的一个个角色。

花脸与老生，表演与脸谱，互相交织，遥相呼应，促成了昆曲净行演员孙晶的"花"面绽放。

浙江昆剧团 2017 年度推荐艺术家

甘为绿叶衬红花　亦老亦少有襟怀
——浙江昆剧团年度艺术家李琼瑶访谈

李琼瑶　李　蓉

李琼瑶：浙江昆剧团演员。

李琼瑶：中共党员，国家二级演员、浙江省戏剧家协会会员、浙江省传统文化促进会理事。主攻老旦兼娃娃生，师承程海鸯、翁国生、张金龙、谷好好、彭更年等京昆名家。她文武兼备，嗓音透亮、行腔优美、吐字清晰、表演声情并茂，常演剧目有《劈山救母》《洪母骂畴》《出猎》《寄子》《哪吒闹海》《小放牛》《牡丹亭》《小萝卜头》《寻太阳》《未生怨》等。曾荣获省级文化系统"优秀共产党"称号，省级文化系统"最爱习总书记一句话"支部书记微型党课宣讲比赛一等奖，华东地区基本功大赛一等奖，第二届、第三届全国"新苗杯"（京剧）二等奖和一等奖，全国校院文化艺术节戏剧（京剧）一等奖。荣获全国优秀青年演员大奖赛表演奖、"荣升杯"昆曲青年演员大奖赛银奖等多项奖。

李蓉：浙江工商大学人文与传播学院新闻系主任，教授。

京昆并重　老少兼修

李蓉：你是如何走上从艺道路的？

李琼瑶：我从小是班里的文艺委员，因为嗓子好，经常参加文艺活动。由于家庭的原因和老师的推荐，我就去报考了浙江京剧团定向培养的招生，我记得当时考试考了4次，我是温州人，温州2场、杭州2场，通过了层层选拔，自己还是很开心的，考取了92京剧班。

李蓉：当初是怎么给你确定老旦这个行当的？

李琼瑶：我们进戏校学习时，先是练基本功，之后老师根据个人的特点分配行当。我那个时候小嗓子完全没有，所以就给我确定了老旦这个行当。我的启蒙老师程海鸯对我说：干一行爱一行，任何一个戏曲行当都有它的魅力。而且京剧老旦还是有很多戏可演的，后来转到昆曲这边，发现老旦戏太少了。

李蓉：你的第一出老旦戏演的是哪出？你那时是个孩子，怎么把握老旦这一行当的年龄感？

李琼瑶：第一出戏是《钓金龟》，当时指导我的老师程海鸯对我说艺术都是来源于生活，我就去观察老人的言行举止。人老先老腿，所以在体态的把握上，我会注意体现老年人的特征。老年人所有的言行举止都是缓慢的，他们的神情是安静而稳重，所谓气定神闲，在舞台上会有镇得住的气场。京剧老旦经常以年长的妇女形象出现，同样是女性，老旦需要用真嗓唱，即大嗓、本嗓。演唱时，气从丹田而出，通过喉腔共鸣，直接发出声来，显得苍老。真嗓要唱得高、亮、柔、细，能充分体现出女性的特征，将年长妇女的声音特点体现得淋漓尽致。

李蓉：看你演出就觉得声音洪亮、吐字清晰、气息很足，你先天的嗓音条件非常好，似乎永远不会出错。

李琼瑶：谢谢，其实也不尽然。我最初唱的时候，气息运用得不好，大嗓子过宽了，老师说我"立音"不好，他建议我通过喊嗓来锻炼各个发声部位。立音是一般的脑共鸣，音色高亮，需要在喊嗓练声中练习这路音。老师让我注意不要多练，关键是找方法找位置，如果拼命去喊去叫，前面练习的会全部作废，还会伤及嗓子。于是我只要有时间就到排练场大声喊出"唔""伊""啊"等单元音，由低而高，由高而低，反复进行。感觉到声音舒放后，再进行唱段练习，让声音符合在舞台上演唱的要求。放假回老家时，我怕影响邻居，每天早上到离家一公里的河边去练习。渐渐地，嗓音日益嘹亮圆润，气力充沛，口齿清晰有力，并开始保持耐久能力。为了能让一口气持续十几秒钟，我开始"数葫芦"练习，开始时腹部会出现酸痛，练过一段时间后，会感觉大有进步。其实还是老师说得对，练习不要急于爬音阶喊高音，而应从气、声、字结合练起。这三者的关系应排成这样一个

顺序：气为音服务，音为腔服务，腔为字服务，字为词服务，词为情服务。这些掌握了，唱腔也会好起来。

李蓉：能说说你在艺校的生活么？

李琼瑶：在艺校时，生活非常简单，脑子里就一门心思想练功，除了吃饭、睡觉，其余的时间都能在排练场见到我的身影，每天除了练功就是练功，休息天大家出去玩，排练场门锁着，我就爬窗户进排练场练功，早上6点起床练规定性早功课，我5点就在排练场练私功，哪怕中午的午休也不放过。吃完饭，就带着我的棍子到排练场。因为我们老旦的重要道具就是棍子嘛！那时和我一起学老旦的同学，我们形成了良性竞争，大家都互相督促，争取把一出戏练到最好，我很感谢她。

李蓉：你在艺校学的是老旦，分配到京剧团后却演了一出娃娃生大戏《寻太阳》，这当中有什么故事？

李琼瑶：最初分配到京剧团的时候，因为自身条件的限制，所以基本上没有什么角色可演。在校期间我的基本功较为突出，能走出场、小翻、蛮子、挺空、原地前后桥、台蛮等高难度功夫，因此我都是和武旦一起培养的，我的雄心壮志在慢慢地消磨，但我内心一直在坚持，不管人家怎么说，我都能正确对待，无怨无悔，不放弃自己坚持练功，练功是我必备的功课，如果一天不练功，我就觉得生活缺失了点什么。当时昆剧团《寻太阳》剧组的男一号翁国生老师生病，"保俶"一角要人替，翁国生老师见我基本功还不错就推荐了我。"保俶"是娃娃生，我是唱老旦的，以前虽然没有娃娃生的基础，但是我还是接了这个角色。翁老师是带着病教我的，他是个要求很严格的人，教我时费尽心力，让我很感动，也更加激励我超常人想象地去练，最终我完成了"保俶"人物的塑造。武戏难免受伤，《寻太阳》一天最多时要演5场，我演男一号的"保俶"又没有A、B档，所以，200多场的演出，我都一肩挑，也几乎让我遍体鳞伤，而我还是咬咬牙默默地挺了过来。后来，因演了"保俶"这个角色，我被调入浙江昆剧团，成为昆剧的娃娃生兼老旦演员。

李蓉：老旦和娃娃生，一老一少差别很大，你如何把握好这两个行当的区别呢？

李琼瑶：因为我是老旦的底子，最初学唱娃娃生的时候，难度确实很大。老师和同事都指出，我的老旦影子还在那儿，我自己也意识到这是不对的。后来我在排练的过程中，从方方面面加强自己的认知。比如念白方面，突出孩子的奶声奶气的特点，发音要靠前。即便是演孩子，孩子也有不同的性格特点，有的孩子是天真烂漫的、有的孩子是忍辱负重的、有的孩子是积极奋进的、有的孩子是文静内敛的，所以不能千篇一律。孩子不同的年龄段的特点也不一样，几岁和十几岁年龄的特点就有明显的区别。

李蓉：我记得观看陆永昌老师专场时，你演的老旦戏《洪母骂畴》很惊艳，让我们为之眼前一亮。

李琼瑶：老旦戏《洪母骂畴》是我传承的一部戏，总体完成得比较成功，得到了专家、老师和领导的肯定，凭这部戏，我在团里的业务素质考核获得了最高分。这出戏展现了洪母的家国情怀，在剧情设计上很有层次感，人物心理的展现也是层层递进的，还有唱腔的设计。我认真地结合历史背景，阅读了大量的资料，去揣摩人物心境。我在演这个人物时最喜欢那几段催人奋进、脍炙人口的"骂戏"。这些"骂戏"并不是单纯地为骂而骂，而是传承民族的优秀秉性，反映人民的道德需求，从生活中提炼，表现出生活的真实和人民的心声。忍辱屈膝、叛国投降的洪承畴，受到深明大义的母亲的严责。每次演到"承畴，我儿，如今我唤你一声孩儿，念在你是我十月怀胎亲身亲养的孩儿"，失去控制的眼泪就会喷薄而出，我总在这里把自己给感动了。这个戏的每个环节，我都是精心设计过的，比如洪母出场的"引子"，因为角色刚刚上场，要给观众留下第一印象，并使他们停止议论，安静下来，所以"引子"应是声调较高，不急不慢。这个戏还要感谢陆永昌老师的严格要求。陆老师指导我说"引子"是角色自己兴趣志向的自我剖析，韵律性极强，必须好好练。陆老师特别注重唱念，指导唱念的时候，他指出不能用一个字来形容，应该用一个音符来形容，比如一个"欲"字，陆老师从劲头、发声位置、情绪方面严格要求，有一个字头不达到他的要求，他是绝对不让通过的。这出戏演出后，一位戏迷对我评价很高，她说："有幸看过李琼瑶老师唱《洪母骂畴》两次，两次都看得流眼泪。"并且说："应该都是在洪母指着洪畴说'畜生'那里开始。说的声音不大，也不狠，不是正义凛然的感觉，而是那种妈妈对儿子失望到了极点的语气，我觉得演得特别好。"戏迷的评价是对我最好的激励，所有这一切付出都是为了让艺术更好的传承，让戏迷更爱看我们的表演。

多维涉猎　拓宽戏路

李蓉：我看你也演过非常吃重的武戏，很不容易呢。

李琼瑶：这要感谢好好老师。她悉心传授了很多武戏给我。比如《出猎》这出戏，我扮演的是"咬脐郎"这个角色。这里面武戏很多，咬脐郎亮相后就是一大段骑马驰骋的舞蹈动作。见到李三娘说出实情时，咬脐郎既

惊诧又紧张，我需用套翎子、大转身的形体动作，配上一声惊叫来表现咬脐郎的惊诧。在跟谷好好老师学习"咬脐郎"一角中，我深深体会到，武旦这一行当，包括演"咬脐郎"和"伍子"这一类角色，一定要有较为扎实的基本功，并要有一副好嗓子。谷好好老师上课非常认真负责，我的厚底功很差、腿功不好，她不厌其烦地指导我厚底功、马鞭组合等，每天至少10遍。谷老师非常细心，亮相的眼神看哪里、亮相的手摆哪里，都要找到最佳状态。谷老师一个字一个字领着我找发声部位。在生活上，她也很关心我，考虑到我收入很低，就让我住在她家学习，她对我特别好，我很感激她。

李蓉：能说说《四杰村》的演出情况么？据说你当时受伤了。

李琼瑶：《四杰村》这出戏排练时间特别紧张，表演重武打和绝技的运用，主教老师又是外请的，时不我待，我努力克服困难，积极参与。我把在学校里练的基本功全部重新捡起来，开始练高难度的技巧动作，如出场、云里前桥、原地前桥、蛮子等。这些技巧动作随着年龄的增长和长时间不练，加上女人生完孩子后，身体柔软度和体力完全不如以前，可以说是很难完成，但我还是咬咬牙，练！然而，让我担心的事最终还是发生了，临近演出，我的大腿筋受了伤，赶紧找医生治疗，可是就算恢复也需要时间，没有其他解决方法，为了不影响演出，只有做应急处理，再就是忍！演出那天，当听到台下观众给予我的阵阵掌声，以及演出结束后观众鼓励我的话语时，我是满心的温暖。

李蓉：武戏很容易受伤，对于演员来说带病坚持完成需要很大的毅力。

李琼瑶：受伤后自己会反思，会在想为何这个时候自己会受伤，心里很自责自己。因为一是难得有这么好的演出机会，而我却受伤了；二是觉得自己的基本功还是不够过硬，所以才会出意外。

李蓉：武戏排练的最大困难是什么？

李琼瑶：举个例子来说，《劈山救母》中我扮演"沉香"，其中"下场花"里的一个"背花"的动作，我每天最少要练习150个左右才能保证在剧中的10个左右。特别是针对戏中有亮点的部分，我们会集中多练，进行小组合练习，同事们在一起多磨合，才能够在演出时出彩。

李蓉：《小萝卜头》是一出现代戏，而之前你扮演的都是古代人物，对于如何演好这个人物，你有什么心得？

李琼瑶：《小萝卜头》是团里的"雏鹰计划"推出的剧目，之前婺剧团演过同类题材，我们把它移植过来，由我担纲主演，我非常珍惜这次机会。我们去重庆渣滓洞实地看过，我自己也认真读过原著、观摩过电影。我们承担过30多场下基层为残障学生演出的任务，其中有几次是在室外搭台，而且是顶着零下3摄氏度的寒风演。"萝卜头"的角色服装又是件单薄的破布衫，为了演出的形象和质量，我就这么很"夏天"地上了舞台。到新昌革命老区演出是最后的5场，突然得知自己已怀上身孕，而"萝卜头"没设A、B档，没人可替，其中武戏又多，且剧组一帮子人都在等我，观众也等着看我的戏。这时就想着戏比天大，我一定要坚持。对了，在新昌演出时，有一位老人天天来看，他是一位老革命，他带了水果来后台看我们。他说我们这个戏特别好，他看了很感动的，让他回忆起了过去的岁月。他还给我写了一封感谢信，信里写道："贵团送《小萝卜头》这台戏来新昌演出，受到了新昌人民的欢迎，我已经看了六次了，前面看情节和内容，后面看演技，贵团的演员演出水平基本优良，特别要提的是'小萝卜头'的扮演者李琼瑶小姐，她唱腔、演技都优，赢得了台下广大观众的喝彩和掌声"。如果要说现代戏和传统戏的区别，我觉得现代戏程式化的东西更少些，更生活化一点吧。

立足传承　热心公益

李蓉：你现在在艺校当老师，在教学方面你的理念是什么？

李琼瑶：我接受了艺校的邀请，在艺校授课，传承中华艺术。我担任他们的早课老师，做到除演出时间外，坚持每天一早准时出席。我不允许学生偷懒，我自己5点40分就起床了，通常6点20分到，带学生练身段、练基本功。教学中，我也坚持用心、用力、完全地付出。我带的班级毯子功等都很扎实。戏曲讲的是口传心授，每一句唱念都要严格要求，反复重复；甚至一个出场都要练上几百次。

李蓉：学生能理解你的苦心么？

李琼瑶：我和你说一件事情。5月份我在胜利剧院演出，16级艺校的学生看完我的演出到后台来找我，很激动地抱着我哭了。他们说：老师，我们特别喜欢你，现在你不带我们了，希望你常回来看看我们。这是让我感到最欣慰的地方。

李蓉：你现在也是为了昆曲的发展，兼任一些其他的工作。能说说这方面的情况吗？

李琼瑶：是的，比如我参加了遂昌世界华人昆曲票友大奖赛的会务组、昆曲第六代传人的招生工作和排练

大戏的场记工作,特别是被借调到浙江话剧团参加为期半个月的第八届全国儿童优秀剧目展演的会务组工作。虽然这些事情与我的演员工作关系不大,但是我都能够把它们当作是一次很好的学习机会。

李蓉:这些行政工作对你的表演有什么样的促进作用?

李琼瑶:比如说当场记,受益匪浅。我可以看到导演排练的全过程,让我知道各个角色该如何表演。比如对我本职工作有很大帮助的石玉昆导演,他在当今戏曲界堪称是全能导演。石玉昆导演对戏曲的流派传承、戏曲的改革创新、演出市场的开拓、文化潮流的走向等多方面问题都有着独到的见解。他熟悉戏曲艺术语汇、把握戏曲美学精髓、尊重历史发展规律。他导演的作品既继承传统的程式化表演特点,又能紧跟时代发展,体现人文精神和文明意识。记得在排《红梅记》的时候,我跟着石导学,发现各个角色的表演非常有学问,一个简单的动作、一句台词、一个情绪,经石导一纠正就很完美。石导的人物分析和坐排让我印象深刻。石导对每个人物的分析让我了解到角色的性格特性。在坐排方面,石导要求把人物、节奏通过台词念出来,让我收获满满。

会务组的工作不仅让我有了面对突发事件的处理方法,也让我知道做事情要提前准备,方方面面要考虑周全,更让我在观摩过程中、在专家评论会上,增长了好多知识。在被借调到浙江话剧团参加为期半个月的第八届全国儿童优秀剧目展演的会务组工作时,单位有演出,我也做到了两不误。我把会务组的工作安排妥当,准时完成了演出。因为人手本来就不够,为了不给兄弟单位添加麻烦,我给专家评委们安排好用餐后,自己马上赶到胜利剧院进行演出,争分夺秒。演出结束后我又立刻赶回会议现场。当然,也很感谢话剧团的老师对我的帮助。

李蓉:在剧中你往往是配角,如何理解配角对于整出戏的作用?

李琼瑶:这里涉及对于配角的认知。对于一个演员来说,即便是一个过场,也是一出戏。用心演好自己的角色,衬托好主角,为全剧添光彩,是配角的职责所在。在舞台人物的空间里,我承担每一样工作,都会不顾个人的利益得失,全身心地投入其间。也因为此,我收到了许多的鼓励与温暖,使我能够充满激情地捧出我所有的爱,为文艺事业和广大观众服务。有时候我就像万金油一样,哪里需要,我就哪里顶上,这也是不断挑战自我的过程。我很愿意接受这种挑战。

李蓉:你从艺这么多年来有什么体会?

李琼瑶:我觉得作为演员就是需要不断学习,不断地提升自我。身上的功夫要坚持练,千万不能懈怠。只有每天都练了功,心里才踏实。

李蓉:你现在最大的心愿是什么?

李琼瑶:我特别渴望能给昆剧树立老旦品牌做出努力,特别希望有一天老旦戏也能够立起来,让大家关注。

李蓉:老旦戏特别少,你自己如何面对这个困境?

李琼瑶:是的,现在老旦戏的剧本创作的确存在困境。好的剧本稀缺,好的编剧也很稀缺,而关于老旦戏这一块更是罕有,所以我希望能够通过整理老戏剧本去找到合适的角色,另一方面就是希望有好的编剧来创作。

李蓉:除了工作,你的业余爱好是?

李琼瑶:我喜欢观摩同行演员的表演,从他们身上去学习。平时我还喜欢唱歌、看电影和研究美食。

李蓉:在戏曲推广这一块,你也做了很多努力。

李琼瑶:我曾在音乐学院和浙江财经大学担任过指导老师。我自己很愿意做这样的工作。

湖南省昆剧团 2017 年度推荐艺术家

借问灵山多少路,十万八千有余零

——记小花旦王艳红的昆曲之路

蒋 莉

在湖南省昆剧团的古典剧场我第一次见到了王艳红,当时台上正在演《牡丹亭·游园》一折,她饰演"春香"。春香一上场,一个青春活泼的小姑娘出现在我眼前,"踏草怕泥新绣袜,惜花疼煞小金铃",无不透露着春香的可爱机灵。散戏后我才知道这位处处都透露着可爱机灵的"小姑娘"已经40多岁了。

通过了解,得知王艳红1985年就以优异成绩考入湖南省艺术学校,1990年毕业进入湖南省昆剧团工作。工作以来,王艳红先后多次进国家级、省级研修班学习,曾荣获湖南省艺校系统毕业汇报演出"表演奖";在首届全国昆剧青年学员交流演出大赛中获"兰花表演奖",同年还以该剧目参加了中央电视台举办的中国电视戏曲片展播颁奖晚会的演出。1996年5月,王艳红以出演《折梅》剧目中的"朝霞"一角参加湖南省第二届青年戏曲电视大奖赛,获铜质奖章;同年还以《西厢记·送别》剧目参加了中央电视台春节戏曲联欢晚会。1999年,王艳红参加全省第三届青年戏曲演员折子戏大奖赛,凭借《春香闹学》一折获金奖;同年还应邀参加了全省"聚艺堂"栏目的专题演出。

第二次看到她的戏是《双下山》,这出戏对于王艳红当时的年龄来说确实是一个挑战。《下山》的曲词比较通俗。一个略带羞涩的旦角和一个天性率真的小丑,两个少年人的相遇,带着一种天生的欢乐,而他们相遇之后的对话就好像是一段民歌的对答。王艳红个子小,身材也很轻巧,模样十分俊俏,在扮相上没有丝毫压力,和她搭戏的是剧团的青年演员刘荻,刘荻20来岁,两人年龄相差相近20岁,除了在扮相上要仔细琢磨,在表演上更要狠下功夫,不单是要自己独自完成一个十六七岁小尼姑的表演,还要和"本无"的扮演者刘荻培养默契,这种默契需要反复的练习和不断的沟通。看完王艳红的这出戏,我更加坚定地认为戏曲演员的年龄只是一个虚无的数字而已。

由于工作原因,我陆续看了王艳红的多场演出,其中《红梅记·折梅》一出最令我喜爱。此折剧目讲的是书生裴舜卿路过红梅阁,欲折梅玩赏,与卢昭容一见钟情,侍女朝霞发现此情,折梅以赠,从而助有情人成眷属。这是一出极具湘昆表演特色的戏,看剧情似乎很平淡,表演内容却不简单。王艳红在剧中饰演"朝霞"一角,需要单腿在椅背上通过完成下腰、金鸡独立、探海等一系列技巧来表现剧中的折梅、抛梅等情节。一名花旦演员为何有这般功夫?这就要从1985年王艳红刚考入湖南省艺术学校昆剧科开始说起,她是武旦开蒙,所学的第一出戏就是《挡马》,之后,还学习了《扈家庄》《打焦赞》《断桥》等多出武戏。有了这样的武戏功底,《折梅》对于她来说便不是难事,学过武戏的她从小便养成了每天练功的习惯。虽然是花旦演员,但在这出戏上,王艳红可没少下功夫,腿上功夫全靠死练,她告诉我:"并没有什么技巧,每天排练场出几身汗就对了。昆曲的表演是将人物心理活动化成语言、身段,使所有人都能看到台上人物内心的种种变化与发展,所以有时候它对情绪的展示要胜于情节。于我而言,表演技巧还是有的,'朝霞'不但要完成一系列的技巧,还要扮演好剧中的'媒人',与小姐卢昭容对话时要天真大胆,与书生裴舜卿对戏时则要多一份傲慢和刁难。昆曲载歌载舞,有太多对手角色之间的配合,二者之间的分寸演员须得把握好,方能显露出区别,也才会有戏剧效果。"在此后的工作中,我经常会推介这出戏,一个原因是这出戏确实精彩,另外一个原因便是被王艳红的勤奋和专注感动,于艺术本身、于艺术家个人,这出戏都应该让更多人看到。

此后,王艳红所演出的《相约相骂》《佳期》《拷红》《思凡》《折梅》《游园》等多个剧目成了湖南省昆剧团"周末剧场"的常演剧目,从而也培养了一批喜欢她的粉丝。作为一名昆曲演员,她的路还很长,除了自身的提高,不断地学习外,她还承担着传承的重任,工作之余,她每天早上都要去学校为小昆班的孩子们上课,也许中国的传统戏曲就是有这样一种一脉相承的能量。"借问灵山多少路,十万八千有余零",昆曲之路,任重道远。

江苏省苏州昆剧院 2017 年度推荐艺术家
陶红珍

陶红珍,国家一级演员,工正旦、六旦。苏州戏剧家协会副主席。1977年从艺,2003年拜著名昆剧表演艺术家张继青为师。多次获得省部级奖励。演唱甜润悦耳,行腔婉转自然,表演质朴动人。擅演的剧目有《烂柯山·逼休痴梦》《钗钏记》《孽海记·思凡》《西厢记·佳期》《水浒记·借茶》《渔家乐》《牡丹亭·闹学》《窦娥冤》。正旦戏《痴梦》尤佳,颇得其师真传,有"小张继青"之称;六旦戏以《相约讨钗》最负盛名。

1991年获江苏省"新长征突击手"称号;1994年获首届全国昆剧青年演员交流演出大会兰花优秀表演奖;2002年获中国昆曲优秀中青年演员评比赛促进昆曲艺术奖;2007年获江苏省第五届戏剧节优秀表演奖。荣获联合国教科文组织颁发的全国中青年演员大奖赛"促进昆剧艺术"奖。曾出访美国、英国、希腊、法国、德国、日本等国家以及香港、台湾、澳门等地区。

1997年随中国昆剧艺术团访问台湾地区,主演《相约讨钗》这出生动活泼、富有人情味的戏。陶红珍扮相秀丽,表演细腻,基本功扎实,令观众欣喜不已,精彩的表演赢得了观众的数十次喝彩,谢幕达四五次之多。《民生报》不仅在头版刊登介绍陶红珍的文章,还登载了大幅演出剧照。

1998年陶红珍举办个人专场演出,第一出为《相约讨钗》,第二出为《借茶》、第三出为《痴梦》。在《相约讨钗》中,她扮演的"小芸香"吸收了永嘉昆剧的表演风格,塑造了一个活泼美丽、纯情的侍女"芸香",一招一式演来美不胜收,真正体现了歌、舞、诗为一体的昆曲艺术特色。《痴梦》中的角色为中年主妇,角色反差很大,陶红珍演来却同样逼真细腻,深为行家称道。1998年1月5日的《人民日报》以"昆剧故里知音多 兰苑今日有传人"为题对陶红珍进行了报道,报道中说道:在昆剧故乡江苏苏州,这一古老的艺术正在赢得越来越多的知音,涌现出越来越多的兰苑新人。该市日前又破例为青年演员陶红珍举办了个人表演艺术专场。这位艺坛新人在沈传芷、王传蕖、张继青等老师的悉心传授下,获得过全国昆剧青年演员交流演出"兰花奖"等好成绩。

2000年,以《钗钏记》参加中国首届昆剧艺术节演出,荣获"优秀表演奖"。

2003年开始,在青春版《牡丹亭》中饰石道姑,10余年来完成了300多场海内外演出,并获第五届江苏省戏剧节表演奖。

2010年,主演《朱买臣休妻》入选"国家昆曲艺术抢救、保护和扶持工程",参加张家港第四届长江文化艺术节演出。在苏州昆剧院兰韵剧场成功举办优秀昆曲演员个人专场和苏州大学"白先勇昆曲传承计划"个人专场。

2015年起,参加昆剧新版《白罗衫》的演出,饰演"苏夫人"一角。该剧入选"国家艺术基金2016年度大型舞台剧作品资助剧目",秉承"传承经典、培养人才"的创作理念,以现代审美与时代精神解读传统《白罗衫》,在保持昆剧艺术典雅写意、精美细致表演风格的同时,将传统艺术风貌与当代观众审美诉求相调适,打造艺术精品。该剧曾获第十五届中国戏剧节优秀剧目奖、江苏省首届紫金京昆艺术节优秀剧目奖、第三届江苏省艺术展演文华大奖、苏州市首届文华奖文华荣誉大奖。陶红珍在该剧中的表演也得到了专家和观众的赞誉。

从艺30余年,陶红珍在坚持舞台演出的同时,也在为昆剧的传承工作不懈努力。除了培养青年演员,还积极参加昆剧在高校的传播推广,多年来始终参与江苏省苏州昆剧院与北京大学联手推进的"昆曲传承计划"。2018年开始,陶红珍作为传承老师参加由北京大学昆曲传承与研究中心策划主办的校园传承版《牡丹亭》的演出,将昆剧的传承从专业演员跨越到精英学子,为昆曲的当代传承留下了浓墨重彩的一笔。

永嘉昆剧团 2017 年度推荐艺术家

我对永昆的深厚感情

吕德明

永昆历史悠久,是独具特色的稀有剧种,其表演艺术丰富精湛、特点鲜明,自成一格。我从小学戏,师从永昆著名艺人张金富、杨永棠、杨银友。几十年来在舞台上摸爬滚打,演过许多永昆剧目,积累了一定的表演经验,我退休后还从事永昆的指导、传承工作,为永昆的抢救、保护、挖掘做应有的贡献。近几年来,我为永昆的新生代演员冯诚彦、刘汉光等一批学生作艺术上的指导。

我15岁起在永嘉昆剧团学戏,攻老生行当,在剧团中一直是担任重要角色。饰演老生的传统本戏有《荆钗记》《琵琶记》《连环计》《八义记》《绣襦记》《金印记》《罗衫记》《十五贯》和折子戏《秋江赶船》《投魏结义》《御甲封王》《抱孤出关》《草诏拷牙》《献剑议剑》《单刀赴会》《赠环拜月》《扫松下书》《拷婢》《吃饭吃糠》《郑达打子》《访鼠测字》《见都请令》等。1960年,我代表永嘉昆剧团参加全省青年演员会演,演出《单刀赴会》。

众所周知,由于各种原因永昆在"文革"期间衰落了。1987年中国南戏学会在温成立,为了在困难中寻求新的崛起,原永昆部分人员召集专家和老艺人挖掘、整理传统剧目,开办讲习班,培养昆剧接班人,并发出了"救救永昆"的呼声。为了抢救永昆,让稀有剧种的独特表演艺术重现舞台,我汇报演出了代表性折子戏《琵琶记·吃饭吃糠》《荆钗记·见娘》等。这些折子戏保留了永昆颇有特点的表演艺术,我在剧中分别饰演蔡公和李成,并配合文化部艺术司下半年来温为抢救永昆拍摄录像。

1999年永嘉昆曲传习所成立,为了使永昆艺术能传承下去并发扬光大,我应邀在该所任教培养新人并参加演出。数年来,我一方面悉心培养学生,传授永昆表演艺术,另一方面积极参与演出活动,为抢救永昆、振兴永昆身体力行,贡献自己的力量。我把一些就要失传的优秀传统剧目如《拷婢》《拜月小宴》《吃饭、吃糠》《秋江赶船》《扫松下书》《荆钗记》等传承给新的接班人,并且一直不顾年迈为发扬传承永昆艺术参加各类演出活动。

1999年,我饰演《吃饭吃糠》之蔡公,在温州市第七届艺术节中获得了二等奖。

2000年,我参演的《张协状元》参加了首届中国昆剧艺术节,引起轰动。我参演该剧,一人饰演三个角色:大公、侍候官、强盗乙。众多老艺人的精湛演让《张协状元》不仅在这届艺术节上获得优秀剧目奖和数项高奖,更是赢得了"一出戏救活了一个剧团"的美誉。

2001年,我随《张协状元》剧组赴台湾地区演出;台湾地区艺术界、学术界人士观看了演出后,认为昆剧原始的风韵都保留在永昆独特的表演艺术魅力里。同年剧组晋京参加展演,在北京各高等名校汇报演出,展示永昆独有的表演艺术特色。

2002年,中国戏曲学会会长工作会议研究决定,授予永嘉昆曲传习所演出的《张协状元》"中国戏曲学会奖"。

2003年,我随剧团赴香港地区参加香港国际艺术节的演出,受到好评。

2006年,我赴苏州参加第三届中国昆剧艺术节,参与《折挂记》的演出。

2007年,我指导排练的《约钗闹钗》与《扫松下书》参加全国昆剧青年演员大奖赛,分别获"十佳新秀奖"与"表演奖"。

温州是中国戏剧发源地,800年前中国最早的戏剧——南戏就在温州诞生。永嘉昆曲源远流长,它在产生南戏的乡土中成长,传承着南戏的某些基因,有着自己独特的艺术个性和风采,其表演艺术尤为突出。

其一,浓郁的生活气息。永昆历史悠久,长期扎根民间,富乡土气息、生活气息,表演艺术讲究从生活出发,符合生活的真实。如上楼下楼,步数要一样;水上行舟,船头船尾起伏要协调,执桨划船要真实。又如我在《秋江赶船》里饰演老艄公,以其浓郁的乡土特色和水上行舟惟妙惟肖的生活化独特表演艺术,自成一格,深受欢迎。

其二,古朴粗犷的艺术风格。昆曲是很雅的剧种,但永昆"化雅为俗",表演艺术淳朴、粗犷、自然,贴近平民,不矫揉造作。如在我饰演蔡公的《吃饭吃糠》中,赵五娘吃糠被咽、蔡公蔡婆疑心偷窥、知真相后蔡婆悔恨吃糠咽死、蔡公痛哭气绝身亡的表演质朴直白、大起大落,绝无仅有。

其三,以歌舞演绎故事的鲜明特征。以歌舞演绎故事是中国戏曲的特征,在永昆表演艺术中,其歌舞化很突出。它声腔丰富,唱腔质朴无华而又悦耳动听,表演身段舞蹈化,载歌载舞,生活气息浓郁的艺术风格在舞

台表演中得到提炼、升华,歌舞化的表演程式水乳交融。相生同演的身段单功戏,全折边唱边舞,在一大段唱腔中,共有36个难度较高且程式规范化的舞蹈造型动作,诗情画意,充分展现了中国戏曲的艺术形式美。如《投魏结义》,此剧我所表演的程式中有36个动作,代表了永昆独特的表演风格,是老师唯一只传承给我的表演技巧,其一招一式都体现出永昆艺术唯一、独有的艺术特色。

我现为中国昆剧指导委员会会员,目前仍然在永昆剧团里指导传承着自己的表演艺术并参加各类演出。我传承指导排练和参演的剧目有《荆钗记》《琵琶记》《拜月小宴》《十五贯》《秋江赶船》《投魏结义》《单刀赴会》《扫松下书》《拷婢》《吃饭吃糠》《抱孤出关》《张协状元》《杀狗记》《连环记》《三请樊梨花》等,这些剧目都很受广大观众的喜爱。昆曲已被列为"人类口头与非物质遗产"名录,在各级领导的关心下,作为永嘉昆剧团的老前辈和老师,我为今天能看到永昆在这10年里发展得这么快而高兴,也为能把自己的永昆表演艺术传承给新一代的接班人,让永昆独特的表演艺术重现舞台而感到欣慰。希望能够告慰历代已故艺人的在天之灵!

昆曲曲社、活动

武义昆曲的生存现状观察

关 戈

在喧嚣的锣鼓声中,一个个仪式感十足的风俗展示,以舞蹈和形体动作,表现人对自然天神的崇拜,传达祈福的愿望:迎神、祭台、踏八仙……已有百余年传续历史、扎根于民间土壤的武义昆曲,以浓郁的地方特色再度进入全国视野。

这是前不久在浙江省武义县举办的一场昆曲展示活动。在恰逢当地举办武义昆曲艺术周之际,来自全国各地的戏曲专家、昆曲戏迷在璟园观看了演出。翌日,"民间土壤与戏曲活态传承"——武义昆曲的民间生态研讨会在浙江省武义县举办。此次由浙江省非遗保护中心、浙江省昆剧团支持,武义县人民政府主办,武义县文广新局承办,武义县文化馆、武义县非遗保护中心、武义昆曲传习所执行的研讨会,聚焦散布于武义县的昆曲遗存支脉及其民间生存现状,探讨与迎神祭祀等风俗结合、渗入老百姓日常生活的民间戏曲对于非物质文化遗产保护、戏曲传承与发展的文化内涵、标本价值和当代意义。

全国各地的戏剧专家、非遗专家都来了。中国艺术研究院原副院长、中国剧协顾问薛若琳,中国艺术研究院戏曲研究所副所长、研究员刘文峰,中央戏剧学院教授麻国钧,浙江省艺术职业学院研究员、浙江省非遗研究专家徐宏图,浙江大学教授胡志毅,浙江昆剧团团长周鸣岐,浙江省文艺评论家协会秘书长沈勇,浙江省文化馆研究员、浙江省民间艺术研究会代理事长邬勇等,以及胡雁、王布伟、施莉萌、祝汉明、钟世杰、吴一峰、陈丰松等浙江省、金华市有关方面负责人,还有来自全国各地的观摩嘉宾、昆曲爱好者,他们在看完展示、听了介绍后,不无兴奋,既表达了肯定,又提出了意见和建议,呵护之意溢于言表。郭忠明、钱建国、朱鹏、黄红梅等武义县有关负责人也来了。他们观看展示,介绍情况,交流经验,希望从专家的意见和建议中汲取智慧,进一步为武义昆曲发展谋篇布局。

历史渊源:源远流长的昆曲遗脉

"武义昆曲"曾名噪一时,培育了众多名角。明崇祯年间,流行在苏州昆山一带的昆曲传入金衢地区;得苏昆艺人传授,有"百戏之祖"之称的昆曲流传到金华府所属各县。清光绪十六年(1891)的武义草昆是昆腔流传在金华较为初始的一支,清咸丰前已很盛行,辛亥革命后,仅"武义昆曲"得以保留,成为昆腔流传在金华的唯一一脉,绵延传承至今已达100多年。据俞源村《俞氏宗谱》《武义县志》等记载,清光绪二年(1876),俞源村成立昆曲唱戏班,后演变为"永乐会"锣鼓班、继承会。清光绪十年(1884),岭下汤村成立太和会昆剧坐唱班。宣统元年(1909),陶村成立儒琴堂昆剧坐唱班,后易名为翕如堂、民生乐社。新中国成立后,民生乐社坚持演出;1955年,经浙江省政府批准成立宣平昆剧团;1958年,改为武义昆剧团,成为当时全国仅有的6个昆曲院团之一。武义昆剧团的许多剧目,曾被其他剧种争相借鉴模仿。婺剧名作《僧尼会》,便由昆曲《思凡》演化而来。剧团的剧目数多达70多本。如今,《火焰山》《通天河》《长生殿》《荆钗记》都是颇有名气的剧目。2007年,武义昆曲被列入浙江省第二批非物质文化遗产名录。

"武义昆曲,是昆曲的重要遗脉。'金昆'于明代传自苏州,原有金华、兰溪、东阳、义乌、永康、武义、浦江、汤溪八个分支,如今只剩下武义与兰溪两支。武义昆剧在音乐、声腔、表演、剧目等方面,都具有自己的鲜明特色。"徐宏图介绍,武义昆曲先后经历了坐唱班、半坐唱班、粉墨登台、振衰复兴、"非遗"保护五个发展时期,可以说根深蒂固、源远流长,在戏曲政策扶持和各有关方面的共同努力下,如今正在顽强崛起。

2001年,已有600年历史的昆曲入选联合国教科文组织第一批"人类口头与非物质文化遗产代表作"名录。2002年,一批民间老艺人在武义昆曲发祥地陶村率先成立了陶村昆曲传艺社,积极开展传艺活动。桃溪镇陶村昆曲传艺社副社长何育美更是追切希望能召集一批新人进行集中传艺,把所学的技艺毫无保留地传授给他们。"不能让武义草昆行走在消逝中,希望趁我们这些老艺人还在,尽早把下一代培养出来,将武义草昆传承下去。"何育美说。

鲜明特色:
贴合农民群众的"接地气"昆曲

作为昆曲从宫廷走向民间的典型代表,武义昆曲艺人对传统昆曲进行了大胆革新。在音乐上,他们大胆吸收地方戏剧粗犷、通俗的特点;在语言上,在按"中州韵"念字的基础上,夹有"金华官话";武义昆曲唱腔短,节奏较快,带有浓厚地方色彩。这些变化使武义昆曲深受老

百姓喜爱。半个多世纪以来,武义昆曲常年演出于农村草台、庙会、祠堂,观众主要是农民和手工业者。水袖曼舞,曲调婉转,在武义农村文化礼堂的戏台上,将相王侯、才子佳人一个个粉墨登场,戏台下,干完农活的村民们围坐静听。

"草昆与正昆的区别就在于草昆的唱调更欢快活泼,唱词更通俗易懂,比起缠绵悱恻的正昆,它更加贴近民生、贴近百姓。"武义昆曲传承人何苏生说。长期以来,流落民间的身份让武义昆曲被人们称为"草昆",但同时它也保留了鲜明的民间特色。

"武义昆曲的唱腔行速比苏昆快,表演比苏昆富有生活气息,曲词、念白金华化。"徐宏图介绍,武义昆曲腔韵朴质少华、轩爽明快,而苏昆却讲究吐字押调,极其软绵幽细。二者差异,一在节短腔疾,一在冷板水磨,由此造成了节奏上的快慢各异,产生了声容上的不同效果。像名丑盛元清饰演《十五贯·访鼠》的娄阿鼠就别具一格。他模仿老鼠的习性,身体微蹲,静时纹丝不动,动时敏捷机灵,当念至"财星高照,眉开眼笑"时,动作快而较巧,一副得意忘形的贼相,令人憎恨而又富有美感。同时他还创造了"倒毛""钻凳""座跌""卧鱼"等特技。又如名花旦徐秀明所演《济贫》,即《雪里梅》《哑背疯》,将员外济贫改为政府关心百姓疾苦,为残疾人安排生计,除富有时代感外,在表演上也别开蹊径,即"一人演二人",正如杜钦先生所描绘的:看下身,俨然是一位老态龙钟、步履艰难、口哑耳聋的老人;看上身,却是一位婀娜多姿、羞人答答的少妇。大花脸吴德金在《相梁刺梁》《火焰山》《九曲珠》《通天河》中所创造的"旋扑虎""硬僵尸"等技,更为苏昆等所无。此外,武义昆曲还创造了"哭腔",用进《琵琶记》"五娘吃糠"一段【山坡羊】的演唱,其嘶哑的抽噎声,每令观众不禁心酸落泪。而武义昆曲剧目以武打戏居多,文戏为次,符合农民观众的审美需求,与早期苏昆专为士大夫的嗜好而演出形成鲜明的对照;武义昆曲语音金华化,也让当地的观众更易听懂看懂昆剧,使深奥典雅的昆曲平民化,向农民群众接近了一大步。

在陶村的一个祠堂里,昆笛悠扬,在午后静谧的村子里,一曲曲水磨腔周折婉转,更显周遭的娴静。此时,陶村昆曲传艺社成员们正在这里坐唱。武义县文化馆馆长王群透露,当地有许多昆曲爱好者,他们平时干着其他的工作,闲暇之时,就聚到一起唱昆曲,他们中有的是厨师,有的是会计,甚至有时忙着手头的活计,就一边哼唱起昆曲。而武义昆曲中十分有特色的面具,包括部分乐器,也都是他们自己亲手制作出来的。

未来发展:回到民间的特色传承

农闲时分,桃溪镇陶村昆曲传艺社的20多位昆曲爱好者忙碌了起来,大家忙着排演《花报瑶台》《三英战吕布》等昆曲折子戏。在武义县桃溪中学,何育美还受邀为学生们上昆曲课,唱念做打间,剪不断的是她和学生对昆曲的热情。推进武义昆曲进校园,传承昆曲从娃娃抓起,已成为武义县文化主管部门抢救和保护武义昆曲的举措之一。

近些年来,为挖掘保护、传承发展武义昆曲这一非物质文化遗产,武义县推进了一系列扎实有效的工作。7年多来,在各级政府的关心下,武义县非遗中心努力开展昆曲进校园、建立传承基地、抢救特色剧目、结合旅游景点推广昆曲艺术等一系列活动。坐唱班"儒琴堂"发源地桃溪镇,也已被省政府批准为第二批传统戏剧"特色村"。2016年,武义县还与浙江昆剧团合作共建"世界非遗·幽兰芳圃·浙江昆曲武义养育基地"。

"经济社会的发展,离不开文化的支撑。武义县委、县政府一直高度重视武义昆曲的保护、传承,积极挖掘和抢救濒临失传的传统剧目。我们举办武义昆曲艺术周,就是要弘扬中华民族优秀传统文化,深入实施'文旅富县'战略,进一步挖掘武义丰厚的文化底蕴,全力打造'文化时尚名地',彰显武义特色,扩大武义影响。"谈到举办此次昆曲艺术周和研讨会的初衷时,武义县副县长朱鹏说。据透露,目前武义昆曲正在积极筹备申报国家级非遗。

研讨会上,与会专家纷纷为武义昆曲的传承发展建言献策。"武义昆曲面对广大农村观众,必须走地方化、民俗化、祭祀化的道路,这是其艺术选择。农村老人寿诞、小孩满月、红白喜事,以及生意发财等,一般要演迎神戏、驱邪戏、赐福戏等,这是民间生活的需求。武义昆曲比较灵活,适应性强,展示了'草昆'的包容性和吸纳性。"薛若琳高度评价武义昆曲的传承发展特色。"草昆的文化价值在于营造和保持昆曲的生态和它生命与灵魂依托的民间土壤。"刘文峰表示,根深才能叶茂,因此从某种意义上来说,对武义昆曲赖以生存的环境应该加以关注。麻国钧也认为,应该更多地保留武义昆曲在民间风俗中原汁原味的样貌。

据了解,目前武义昆曲已形成省、市、县、村四级联动,县非遗中心、戏剧家协会、兰香艺校、壶山小学、陶村等多点开花,传承、培育、交流、提升多方发力的传承发展格局。王群介绍,除了复排《取金刀》《花报瑶台》等传统特色折子戏外,还将继续编排《江南茶缘》等创新剧

目,重点扶持恢复昆曲传统坐唱形式,力争办出特色,打响武义昆曲坐唱品牌。同时,武义也在继续探索武义昆曲与旅游结合,在景区景点推广武义昆曲,让武义昆曲这一瑰宝更好地传下去。

金昆支脉融入地方的乡土传承
——谈武义昆曲的地位及其特色
徐宏图

昆曲分南昆、北昆。南昆有浙昆、湘昆、川昆、徽昆、赣昆等。浙昆又分为兴工(嘉兴)、宁昆(宁波)、永昆(温州)、金昆(金华)等。武义昆曲是"金昆"的重要一脉。胡忌《昆剧发展史》有"最后是'宣平昆剧'残存一线"的记载。徐宏图《浙江昆剧史》专立"金华昆剧"(武义昆剧)一章。吴新雷《中国昆剧大辞典》、洪惟助《昆曲辞典》、《中国大百科全书·戏曲曲艺》《中国戏曲志·浙江卷》等均有记载。其中的"金华昆剧"或"宣平昆曲"就是后来的"武义昆曲"。

武义昆曲的前身"宣平昆曲"自抗日战争开始,已逐步取代"金昆"。新中国成立后,"宣平昆剧团"是金华地区唯一的专业剧团。1958年改称为"武义昆剧团",在浙江,与浙江昆剧团、温州永嘉昆剧团呈三足鼎立之势。如今武义昆曲已完全取代"金昆",担当着传承、发展的重任。

武义昆曲合大班(登台班)、小班(坐唱班)为一体,这种模式与体制为全国罕见。从浙江省昆曲的状况来看,目前嘉兴的"兴工"只有坐唱班,从未成立过登台演出的专业剧团。温州"永昆"与其相反,目前只有永嘉昆剧团,未见有昆曲坐唱班。

武义昆曲是金昆的支脉,最早见于本县俞源村《俞氏宗谱》,称清光绪二年(1876)本村请戏班演昆剧。其实,早在明代,苏昆就已经传入金华,到清中叶已十分盛行。自清中叶至民国初年,金昆一直盛行。8个县均有昆班,有"金华班""兰溪班"与"浦江班"等。演出的剧目有传统本戏、折子戏(找戏)、提纲戏3种。班社除昆班外,又有"三合班""二合班"等。

在传承、发展过程中,武义昆曲成功地完成了地方化,具体包括:唱、念掺杂武义(金华)方言,通俗易懂,雅俗共赏;乐曲减少缓慢的赠板和拖沓的唱腔,节奏加快,如《烂柯山·痴梦》,据陶村老艺人徐五连说,苏昆要唱40多分钟,武义昆曲只要25分钟,加快近于一半;表演动作加强,表情夸大,风格朴素、粗犷,并且创造了不少特技,如《火焰山·骗扇》"孙悟空剪牛魔王"、《济贫》的"哑背疯"、《盗金刀·比武》"杨宗敏劈金刀精"等;剧目多演武戏与神话剧,力求适应本地农民的欣赏习惯;创造了"提纲曲"与"众堂曲"及"三指板"(于唱词的右侧标有头板、中板、底板记号)等记谱方法等。

武义昆曲长期在庙台为各种民俗活动演出,甚至与之融为一体,俗称"内坛法事外台戏"。凡大班一般均为规模较大的活动,如庙宇开光,神灵诞辰等,在庙台或临时搭建的草台演出,人山人海,热闹非凡。小班一般在婚丧仪式或庆寿筵席等小场面坐唱。民俗活动对农村戏曲来说有如泥土与水,一旦离开它就无法生存。

封建时代,如光绪年间金华知府奖励银牌并赠匾额"芃兰式谷"给"童邵和"昆班,昆班受到很大鼓励。新中国成立后,1955年10月,陶村"民主乐社"被浙江省文化局批准为半职业性质班社,改称"宣平县昆剧团",属宣平县文教局直接领导,团址由桃源镇迁县府所在地柳城镇。次年,浙江省拨专款购置戏装,金华地区也配套拨款补助,添置灯光、器材等,并陆续派干部驻团,加强剧团建设。1958年改为"武义昆剧团"后,亦同样受到政府的关怀。2007年,武义昆曲被批准列入浙江省第二批"非遗"名录与保护项目,受到各级政府的重视并采取了一系列保护措施,每年享受政府的拨款保护,并成立了"传习所"。这对于武义昆曲独具特色的传承发展十分重要,也让人对其未来满怀期待。

祭祀风俗中的古老形态
——谈武义昆曲的特色
麻国钧

这是我第二次来到金华。1979年的时候,我的恩师祝肇年先生(已故)带着我们5个人来了一次全国5省14市的戏剧调研,金华是其中一站。来金华是听婺剧,婺剧高腔可真好听。那时候没有现在的碟片,也没有录音带,给我们听的据说是钢丝带。这次又来到这一带,感觉很亲切。

中国的戏曲很多事真的不好说,戏曲太过丰富,一个人甚至穷尽一生都不能研究清楚几个问题,比如什么叫戏曲的问题,你不信咱们讨论讨论,肯定打起来。王国维先生说戏曲是合歌舞演故事。那合歌舞演故事就是戏曲?倒也未必。

在我看来,在很长的发展历史当中,戏剧包括后来的戏曲都曾经是神灵的供品。古代祭祀天神的时候,把一些丝织品等供品烧着了,让它的烟气升上天空,等于奉献给了大神。祭祀地祇,则要瘗埋,在地上挖坑,祭品放在坑中。当然还必须有牺牲。祭祀人鬼的时候,不用牺牲而用熟食供奉。与此同时,还要演出节目。神得到祭祀,也得到祭品,还看到演出,于是人们跟他们要什么东西便会得到什么东西,祈求什么也会如愿以偿。戏剧以及后来形成的戏曲,就是伴随着祭礼仪式诞生并发展的。而后,演出艺术的商业性越来越强,对神灵的信仰越来越淡漠。终于,戏剧脱离祭礼仪式而独立,进而得以大发展。然而,戏剧作为神灵供品的原始属性长期没有消失殆尽,全国无以数计的神庙剧场的建立与存续便是明显的例证。这次武义昆曲的演出现场,在舞台对面特设一个祭桌,也是一个明证,说明台上的演出是演给神灵的,而观众不过是借此而看戏罢了。

进而言之,武义草昆的演出空间已经不同于苏昆等雅化的艺术形态,它依然保留着某些原本的风貌。至于武义昆曲是在雅化的昆曲传入之后再与武义地方风俗结合而变异的样态,还是别有来源,未必说得清楚。无论如何,它能够保留下来祭桌以及迎城隍、敬神、请神、开台、扫台等仪式,在形态上就是古老的。换句话说,武义昆曲,还是祭祀仪式的一个重要构成部分,它还没有完全从祭祀仪式中抽离出去变成一种商业戏剧,它的珍贵性也恰恰在此。

我们常常对韩国的"端午祭"成为联合国教科文组织认定的世界性"非遗"项目而不满。殊不知他们的"端午祭"所祭祀的是城隍,大量的演出是在城隍祭的过程中进行,而所谓"端午祭"不过恰在端午期间罢了,与屈原、伍子胥等毫无关系。我们的戏曲,大都抛弃了祭礼仪式,作为独立于祭礼之外的艺术而存在了。而联合国所看重的恰恰是其原本形态。武义昆曲的艺术性远不能与雅化的昆曲媲美,它的价值,可能就在于它的原本属性上面。因此,要想让武义昆曲延续生命,恢复它的原本属性以及全部祭礼程序,可能是一条可行的路径,武义昆曲的特色恰在于此。

不能忽视的民间土壤与环境
——武义昆曲带来的启示
沈 勇

民俗是戏曲生成与传承发展的重要土壤。生存于浙江金华武义农村,从明代延存至今的武义昆曲,之所以能在武义生根发芽,其最重要的原因,就是当时婚宴、寿诞、庙会等民俗节庆的需要,所以尽管简陋,但还是在清末诞生了坐唱班,并随着民间的需要而不断发展壮大。随着农村的城市化进程,这样的空间也越来越小。但是,传承戏曲仅有现代剧场这样一个文化空间显然是不够的,民俗空间这个戏曲的源头与土壤,在当下戏曲的传承中一定要引起重视。

民间演剧,必须合当地观众之兴趣与喜好,这在即兴演出中体现得尤其突出。即兴演剧可以说是"为本地、本场观众专门做的戏"。因为是即兴创作,所以不具备复制性,每一次演出因为场地、观众的不同及演员表演状态的不同,都会有不同的调整与改变,不仅因为戏是观众点的,钱是观众出的,更是因为要在行吃饭。演员只好用尽浑身的招数,把自己与观众都熟悉的源于百姓日常生活中共同创造、共享并传承的方言、俚语与俗语以及民风与乡俗作为与观众沟通和互动的手段而

加以极致性的运用。同样地，因为面对许多观众当场敷演，直接受当场观众情绪所左右，演出就具有了一种对群众的依附性，这就使得演员有可能在这样的过程当中不断地丰富自己的剧目、唱腔与表演手法，从而给戏曲的创造发展提供了无限的可能性，使戏曲表演始终处于不间断的、自由的创造过程中。戏曲独特的戏剧结构与表演方式，就是在这样的共同创造过程中形成的，必然，这肯定也是一种符合百姓审美情感需求的艺术表达。

武义昆曲，感觉"雅致"二字似乎与其无关。不管是其极具代表性的"火焰戏"还是"面具"的装扮与顿挫鲜明有力的演唱声调及演出前的"先锋"号开路，均颠覆了我们对昆曲的认知，只能说是"野味十足"。其情感的表达方式总是那样的直接，给我们的冲击也总是那样的强烈。很像金华的菜，鲜香咸辣，最符合当地人的口味。武义人既创造了本地剧种，也化合了外来剧种，武义昆曲所带有的浓烈的乡土特点，都是由观众的喜好与习惯决定的。

可以说，所有的剧种与演员，都是观众培育的结果。不管是本地的剧种，还是外来的剧种，塑造或改变剧种风格特点的也都是观众的喜好与习惯。武义陶村的昆班，因为扎根于农村，长期服务于那些识字不多、喜欢热闹、不讲规矩、只求好看并听得懂的农民，所以形成了既没有苏昆的"雅"，也没有金华昆班的"正"，语言带有乡音，唱腔节奏明快，后场大锣大吹，剧目热闹好看的演剧风格。而头场戏"战争""死人""要饭"及"姓氏避讳"的"四不演"行规，更是对地方民俗的尊重。而这些，也成为昆剧多样化发展传承的重要依据。尊重观众的选择与喜好习惯，不仅是戏曲多样化传承发展的依据，更是戏曲繁荣发展的基础。

（原载于2017年12月4日《中国艺术报》）

新词传唱《牡丹亭》
——江西抚州首届汤显祖戏剧节暨第二届文化传承和创新国际论坛回眸
梁家田

2017年9月24日至26日，江西抚州首届汤显祖戏剧节暨第二届文化传承和创新国际论坛在江西省抚州市隆重开幕。汤显祖戏剧节由江西省人民政府主办，抚州市人民政府承办；文化传承和创新国际论坛由中国人民对外友好协会、江西省人民对外友好协会、抚州市人民政府主办，抚州市外事侨务办公室、抚州汤显祖国际研究中心、抚州市社会科学界联合会、东华理工大学江西戏剧资源研究中心承办。这一戏剧节暨国际论坛对弘扬汤学、推动汤显祖文化走向世界，起到了推波助澜的良好促进作用。

汤公故里：弘扬汤学不遗余力

抚州，是明代文学家、戏剧家、思想家汤显祖的出生地、创作地和安息地。汤公故里抚州市对弘扬汤显祖文化、研究传播汤学不遗余力，举办过数次汤显祖文化艺术节及汤显祖学术高峰论坛，掀起了一波波汤剧、汤学热潮。2016年，抚州市举办的纪念汤显祖逝世400周年系列活动，规模之大、影响之广前所未有，受到了国内外的普遍关注及好评。2017年9月，在抚州举办的汤显祖戏剧节暨第二届文化传承和创新国际论坛，再一次将汤公的魅力展示在全世界人民面前。

汤显祖戏剧节暨第二届文化传承和创新国际论坛是两个各有侧重、相互交叉、相互融合的活动有机体。汤显祖戏剧节侧重于国际戏剧交流，吸引了10余个国家和地区的100多位艺术家前来参演，并成为抚州市国际戏剧交流月活动的首场精彩活动；第二届文化传承和创新国际论坛侧重于戏剧文化的传承和创新研究，云集了海内外一大批著名专家、学者，就"戏剧文化传承和创新暨三翁戏剧文化研讨"这一主题各抒己见。与此同时，借高端学者咸集之机，抚州市还邀请香港地区著名学者郑培凯教授举办了《"书写汤显祖"——郑培凯先生书法展》；邀请中国汤显祖研究分会会长、中国戏剧学院原院长周育德教授为全市处级以上领导干部举办讲座《永远的汤显祖》；抚州汤显祖国际研究中心召集被聘为中心荣誉研究员、特约研究员及学术委员会委员的数十位学者，召开了该中心的首届年会，进一步形成了研究汤学的合力。

汤显祖戏剧节：中外文化的碰撞与交流

接过2016年纪念汤显祖逝世400周年活动的接力棒，抚州市以纪念中英建立大使级外交关系45周年为契机，精心组织筹办了汤显祖戏剧节暨国际戏剧交流月活动。

2017年9月24日晚，汤显祖戏剧节暨国际戏剧交流月活动正式开幕。当晚8时25分，随着现场观众一同

倒计时的话音落地,焰火迸发升空,落成缤纷花雨,将抚州城的夜空照得亮如白昼……随着一曲《我在牡丹亭等你》悠扬开唱,一场以戏为媒的国际盛宴拉开大幕。

绽放中的牡丹花、柳梦梅、杜丽娘飞扬的衣角,变幻的抚州美景……似乎都从荧屏中走出,活灵活现地展现在观众眼前。本次开幕式运用电视虚拟技术,并大面积地使用了高科技灯光投影技术,让主会场变身炫彩梦幻空间。

在绚丽的光影下,参演的演员踩着轻盈的步伐,翩翩而来。他们用明媚灿烂的笑容、朝气蓬勃的精神面貌,诠释着青春的绽放。包括来自美国、巴西、英国等国家的100多位外籍演员在内,开幕式共有3000余名演员,阵容强大。

非洲鼓、西班牙弗拉门戈、巴西桑巴,激情奔放、狂野动感;中国采茶戏、欧洲芭蕾、英国歌剧,灵动优美、轻歌曼舞;西方音乐剧、欧美小丑剧,活泼有趣、独特新颖,还有来自俄罗斯、委内瑞拉以及南非的艺术家倾情歌唱。10余个国家和地区的参演者在当晚相继登台,让观众目不暇接。乌克兰男高音歌手亚历山大用歌剧名曲《今夜无人入睡》为这个美好的夜晚画上了完美的句号。

活动引来世界瞩目。全国政协副主席王正伟出席开幕式并致辞,英国驻华大使吴百纳专门为活动发来视频致贺。阿尔巴尼亚、吉布提、英国、西班牙、新加坡、泰国、菲律宾等国驻华使领馆官员以及17个国家共300多名外国嘉宾共同参加了活动。

这是一次升级版的汤公纪念活动,从单纯的纪念活动提升为汤显祖戏剧节暨国际戏剧交流月。这场活动以戏为媒,让参与者领略了中外文化的差异和碰撞,推进了汤显祖与世界各国文化的对话。

在开幕式后一个多月里,采茶戏、民间歌舞、京剧、歌剧、话剧、音乐剧等古今中外的戏剧节目轮番登场,一步步将国际戏剧交流月活动推向高潮。

剧场里,人们可以领略到世界顶尖的好戏。而剧场外,行走在抚州的大街小巷,一不小心就会和戏剧表演撞个满怀。113场民间剧团地方戏曲分散在抚州城区8个露天小戏台酣演,让市民和游客走在抚州城,就能品尝到"戏都"的味道。

相知无远近,万里尚为邻。相较于2016年纪念汤显祖逝世400周年活动,2017年的汤显祖戏剧节暨国际戏剧交流月,抚州市更加注重探索文化交流"请进来",邀请了10多个"一带一路"沿线国家(地区)最具代表性的演出团体、院校携剧目来抚州演出。

英国TNT剧院带来话剧《第十二夜》、西班牙丝路剧团带来音乐剧《丝绸之路》、意大利NOVORA歌剧院带来歌剧《卡门》、哥伦比亚剧团带来话剧《两只狗的对话》、阿尔巴尼亚国家剧院带来话剧《驯悍记》……一部部世界名剧拥抱抚州,在给观众们带去视听盛宴的同时,亦产生了中外文化的碰撞与交流。

在国际戏剧交流月活动中,抚州市还邀请英国领事馆及其他"一带一路"国家总领事馆官员来抚考察;邀请俄罗斯列宾美术学院50余位顶尖级油画大师来抚采风;邀请"一带一路"沿线16个国家(地区)的美食餐饮企业及演出团队来抚参加首届汤显祖国际旅游美食节暨莎士比亚啤酒节,增进在旅游、美食、文化等方面的交流与合作。

除了有的放矢地"请进来",该市还大力实施文化"走出去"战略。积极响应"一带一路"倡议,组织抚州文化交流代表团走出去,先后与英国斯特拉福德区、美国欧文顿市正式缔结友城关系,与西班牙阿尔卡拉市、俄罗斯丘索沃伊地区、赞比亚首都卢萨卡市、芬兰罗瓦涅米市等城市签署了友好交流合作备忘录,就推动经贸、教育、健康、科技和文化交流合作进行深入交流。

以戏为媒的文化交流与碰撞,促使汤显祖文化进一步走向了世界。一切的一切,让抚州沐浴在"国际风"中。

2017年11月1日,盱河高腔·乡音版《临川四梦》走出国门,在新西兰奥克兰市惊艳开唱,深受当地观众喜爱。

2017年12月7日,在英国兰卡斯特宫举行的中英高级别人文交流机制第五次会议上,抚州市和英国斯特拉福德区签署了《抚州市与斯特拉福德区合作交流协议》,与莎士比亚出生地基金会签署了《三翁小镇项目合作谅解备忘录》,并取得了复制莎士比亚故居和新居授权。三翁小镇将作为中国和英国、西班牙文化交流的基地。

2017年12月8日,抚州市与剑桥康河出版社、英国保护濒临消失的世界基金会签署了《共建"临川四梦——汤显祖国际文化保护项目"合作意向》,并推动了在剑桥大学国王学院院士园中建造一座牡丹亭。

2017年12月20日,第16届全球城市竞争力排行榜新闻发布会宣布,抚州市入选"2017中国文化竞争力十佳城市"排行榜,排名第6位,为江西省唯一入选该排行榜的城市。

第二届文化传承和创新国际论坛:
抚州成汤学研究重要高地

2017年9月25日,第二届文化传承和创新国际论

坛在抚州隆重开幕。

此次论坛,高端人才济济一堂。据统计,抚州共邀请了150余位海内外及省市汤学专家、文化学者前来参会。

开幕式上,抚州市委书记肖毅,全国对外友协文化交流部副主任季伟,阿尔巴尼亚驻华大使塞利姆·贝洛塔贾博士,英国驻广州总领事梅凯伦,东华理工大学校长柳和生,中国汤显祖研究分会会长、中国戏曲学院原院长、教授周育德,英国斯特拉福德区议长克里斯·圣,西班牙塞万提斯协会主席伊莎贝尔·雷涅夫拉斯·诺等人士发表了热情洋溢的致辞。

围绕"三翁戏剧文化研讨"这一论坛主题,香港地区非物质文化遗产咨询委员会主席郑培凯教授,英国TNT剧团制作人格兰特·马歇尔,中国汤显祖研究分会副会长、上海戏剧学院教授叶长海,美国北卡罗来纳大学教授大卫·霍里,美国哈佛大学东亚语言与文明系博士胡晓真,俄罗斯彼尔姆芭蕾舞剧院院长波雷科夫,北京大学中文系教授廖可斌,意大利维罗纳歌剧院总监毛罗·特朗贝塔,中国汤显祖研究分会副会长、武汉大学哲学学院教授邹元江,中国莎士比亚研究会副会长、四川外国语大学教授李伟民,英国伯明翰大学莎士比亚学院蒂芙尼·斯特恩教授,上海艺术研究所研究员周锡山,匈牙利汉学家姑兰,复旦大学中文系教授江巨荣,新加坡华族艺术中心创始人郭绪欠,江西省艺术研究院研究员苏子裕,上海戏剧学院教授曹树钧,东华理工大学师范学院院长、教授黄振林,华东师大教授赵山林,中国人民大学人文学院教授郑志良,广州大学文学思想研究中心资深特聘教授康保成,福建闽江学院教授、福建省文史馆馆员邹自振,海南省文化广电出版体育厅副研究员龚重谟,东南大学艺术学院副教授赵天为,东华理工大学文法学院院长、教授徐国华,抚州汤显祖国际研究中心主任吴凤雏等,多位学者紧扣论坛主题,分别从不同的角度阐释了文化传承和创新的发展态势以及未来趋势,探讨和展望了中外特别是抚州对外文化交流与合作、推动汤显祖研究的前景。

日本东洋文库图书部长、日本学士院会员、东京大学名誉教授田仲一成虽因病未能参会,也向论坛提交了他的大作《中日三种鬼戏比较论——南戏〈朱文太平钱〉、汤显祖〈牡丹亭还魂记〉与"日本莎翁"近松门左卫门〈倾城反魂香〉》。

在第二届文化传承和创新国际论坛在抚州举办之际,有几个别开生面的插曲。

9月23日上午,著名文化学者、香港地区非物质文化遗产咨询委员会主席郑培凯先生在东华理工大学举办题为《汤显祖对创新国际的启示》文化讲座,受到师生的热烈欢迎和高度评价。

在第二届文化传承和创新国际论坛举办期间,抚州汤显祖国际研究中心于9月26日下午套开了中心首次年度工作会议。参加论坛的荣誉研究员、客座研究员及特约研究员出席了会议。年度工作会上,汤研中心向新聘的14位客座研究员和21位特约研究员颁发了聘书;接收了刘享龙先生出版的《四库未收书辑刊》一套(共300余册),以及周锡山等专家的赠书;抚州汤显祖国际研究中心主任吴凤雏作了中心年度工作报告;与会者就汤研中心今后的发展展开了热烈讨论,并积极建言献策,提出了许多极有价值的意见和建议。

2017年的第二届文化传承和创新国际论坛之所以能够在抚州成功举办,得益于汤显祖故里抚州举全市之力弘扬汤显祖文化。

2016年9月,'2016中国抚州高峰学术论坛在抚州市成功举办,240余位汤学专家参会,并提交了140余篇汤学研究论文;125位汤学专家欣然受聘,分别担任抚州汤显祖国际研究中心的荣誉顾问、荣誉研究员、学术委员、客座和特约研究员,引起海内外媒体广泛聚焦。2016年11月,抚州市区的汤显祖故里文昌里在进行历史文化街区改造过程中,发现了汤显祖家族墓葬群,并出土了包括汤显祖为其祖母撰文并书丹的《祖母魏夫人迁祔灵芝园墓志铭》(《魏铭》)、汤显祖为其英年早逝的妻子吴夫人撰文的《明勅赠吴孺人墓志铭》(《吴铭》)等在内的6方墓志铭。其中,《魏铭》记述精约,文笔隽永,细节生动,感情充溢,是一篇不可多得的优秀墓志铭;对汤显祖祖母魏夫人的出身家门、生卒年时、生平行状等,铭文提供了许多直接而准确的资料;对汤显祖与祖母之间的关系,也披露了新鲜信息和生动细节。《吴铭》就吴氏夫人的出身家世、生卒年时、子息生养,以及城乡"三徙""克祔祖姑"等,提供了崭新而准确的资料,颠覆了汤学界关于吴夫人亡故时间及地点误断谬传许久的说法。墓志铭的出土引起了海内外汤学界和新闻界的高度关注,著名文化学者、香港地区非物质文化遗产咨询委员会主席郑培凯教授等诸多海内外汤学学者不辞辛劳,赶赴抚州进行专项文化考察。2017年3月,国内权威学术期刊《文学遗产》刊登了抚州汤显祖国际研究中心主任吴凤雏撰写的论文《来自汤公故里的新发现——读最新出土两篇汤显祖撰墓志铭》,再次在海内外汤学界引发高度关注。2016年,上海戏曲学院戏文系原主任、汤显祖研究分会副会长叶长海教授来抚州进行文化考察,他

在接受记者采访时表示,抚州致力于弘扬汤学,通过抚州汤显祖国际研究中心团结了一大批海内外汤学专家,已形成汤学研究的合力,同时拥有丰富而独特的汤显祖研究第一手资源,"是汤学研究的唯一高地"。

汤学研究:辩证看待因革、锲而不舍努力

在第二届文化传承和创新国际论坛上,众多汤学专家和文化大家对如何把握汤显祖研究的发展趋势、正确理解传承与创新的关系,如何进一步认识汤显祖文化的魅力、促进汤显祖文化进一步走向世界等诸多问题,有着清醒的认识,并提出了许多有益的见解。

中国戏剧学院原院长、汤显祖研究分会会长周育德教授在以《漫话戏曲艺术的传承与创新》为题发表演讲时指出,现在人们越来越认识到,戏曲传统剧目的保护和传承,必须正确处理"因"与"革"的关系。只讲究原汁原味,"因而莫可以革",只顾传承模仿,不加改革,"老演老戏,老戏老演",肯定要失去当代观众,传统剧目也不可能维持长久的生命;传统剧目的传承离不开在尊重传统基础上的谨慎的改革,有人把这种积极的传承叫做"动态的传承"。

上海戏曲学院教授、汤显祖研究分会副会长叶长海在论坛演讲时指出,"汤学"的空间在逐步拓宽。由《牡丹亭》研究走向"四梦"研究,现在已明显地进入了"汤显祖研究"的完整空间。

意大利维罗纳歌剧院总监 Mauro Trombetta 发表演讲时称,汤显祖是中国戏剧的骄傲,我们在对他剧目创作中的美学精神进行理解的同时,也在传承着他的艺术精神。因此在今天,汤显祖不与莎士比亚产生联系已经是不可能的了。

武汉大学哲学学院教授、汤显祖研究分会副会长邹元江认为,2016年密集的汤显祖逝世400周年纪念活动结束后,汤显祖研究开始进入后汤显祖时代。如果要避免汤显祖研究"后"时代沉寂期的非正常状态的重演,很有必要将汤显祖研究带入新常态。所谓"新常态",就是要理性回归汤显祖学术研究、剧目表演、传播交流的常态,将纪念性、政府主导型回归到学术性、民间自觉型。

北京大学中文系教授廖可斌在分析《汤显祖戏曲创作的创新性》时指出,汤显祖不朽的戏曲作品,具有鲜明的创新性,就是他的创新精神的产物。他的戏曲作品思想上的创新性,与它们艺术形式上的创新性,是互相适应、相得益彰的。因此,汤显祖在戏曲艺术形式上的创新性,也是他的戏曲创作取得巨大成就的重要原因。

抚州汤显祖国际研究中心主任吴凤雏在论坛发表题为《汤公君子风骨及其当代文化意义》的演讲时,提出了"汤显祖是大君子"这一观点。他认为,汤公君子风骨的当代文化意义,起码表现在他的独立人格(不依不傍、不随流俗)、自爱精神及坚守毅力(坚守民本、坚守至情、坚守独立人格)等,至今仍有其独特的时代魅力。

据统计,在第二届文化传承和创新国际论坛上,海内外汤学专家和文化学者共提交论文45篇,共发表主旨演讲32次,参与讨论51人次。这些论文、演讲和讨论,满蕴真知灼见,频频一语中的,饱含赤子情怀,每每令人动容。

这正是:"玉茗堂开春翠屏,新词传唱《牡丹亭》"!

"吴歈萃雅"清曲会

姜 锋

(苏报讯)5月26日,首届"吴歈萃雅"清曲会在中国昆曲博物馆举行。来自上海、南京、苏州、昆山、太仓等地14个曲社的百余名曲友参加了此次活动,以曲会友,以曲寄情。

此次活动为期1天,曲友们共演出清曲近40首。年逾80的著名"继"字辈表演艺术家柳继雁为曲友现场示范演出《牡丹亭·惊梦》,她嗓音甜亮,引来掌声如雷。

为了弘扬昆曲文化,传承昆曲清曲风韵,加强与江浙沪地区曲社的联系,昆博携手苏州优兰曲社策划并推出了"吴歈萃雅"清曲会,希望将清曲文化这一历史悠久的艺术形式传承与发扬下去,进一步扩大昆曲艺术在社会上的影响,重现"家家'收拾起',户户'不提防'"的昆曲盛事。

昆剧教育

中国戏曲学院 2017 年度昆曲工作概述

王振义　刘珂延

概述

中国戏曲学院表演系是以昆曲和地方戏办学为主体的教学系,主要培养昆曲表演、地方剧表演、戏曲形体及舞蹈等专业的高素质应用型人才。昆曲表演专业是中国戏曲学院表演系的重要专业之一。昆曲表演是戏曲表演教学的主要内容之一,中国戏曲学院在昆曲教学的基础上,以地方剧办学为主体,依照"教学、科研、创作、实践四位一体"的国戏人才培养模式,明确了"立足首都、面向全国、依托地方、服务地方"的办学理念,初步形成了开门办学、动态办学,校内教学与校外实践基地教学相结合的办学形式。

昆曲教研室在教研室主任王振义老师的带领下,在教研室成员、国家一级演员顾卫英老师的共同努力下,进行了多项昆曲教学实践活动,取得了很多科研成果。今后中国戏曲学院表演系昆曲教研室将不遗余力地继续为弘扬我国优秀传统文化做出不懈努力,更加充分地发挥昆剧的"母剧"作用。

教研室成员简介

王振义

男,中国戏曲学院表演系昆曲教研室主任,国家一级演员,第 16 届中国戏剧梅花奖获得者,中国戏剧家协会会员,宣武区青联委员,中国戏曲学院第四届青研班研究生。先后师从满乐民、马玉森、朱世藕、蔡正仁、岳美缇、汪世瑜、石小梅、周志刚等昆曲名宿以及京剧小生名家叶少兰先生,多年来又承蒙著名昆曲表演艺术家蔡瑶铣老师的倾心教诲。

获奖情况及艺术成就

1994 年,在全国首届昆曲青年演员交流评奖调演中荣获"最佳兰花优秀表演奖"(《连环记·梳妆掷戟》)。

2000 年,在首届中国昆剧艺术节中荣获优秀表演奖(《琵琶记》)。

2008 年,在第 4 届中国昆剧艺术节中再度荣获优秀表演奖(十佳榜首)及优秀剧目奖(《西厢记》《长生殿》)。

2011 年,荣获第 21 届上海白玉兰戏剧表演艺术奖主角奖(《西厢记》)。

曾先后主演过《连环记·问探、小宴、梳妆掷戟》《贩马记》《牡丹亭》《见娘》《百花赠剑》《晴雯》《琵琶记》《西厢记》《长生殿》《玉簪记》《百花记》《关汉卿》等几十出剧目。

曾多次出访日本、美国、加拿大、法国、西班牙、瑞典、芬兰等国家和台湾、香港地区,并在许多大学演出和开办昆曲知识讲座。

韩冬青

女,汉族,1972 年生,北京人。中国戏曲学院表演系教授,硕士生导师。曾任北方昆曲剧院演员、中国戏曲学院表演系研究生教研室主任,是中国戏曲史上首位表演专业女硕士及昆剧演出史上的首位硕士。2008 年和 2009 年分别赴美国南卡罗来纳大学、北京大学做访问学者,2013 年赴美担任美国纽约州立宾汉顿大学戏曲孔子学院中方院长、戏曲孔子学院艺术团团长。

艺术成就

主要研究方向为昆曲表演及剧目教学。

多次获表演、教学科研奖项和荣誉称号。

2017 年昆曲表演专业课程设置

课程名称:剧目

主讲老师:张毓文、王振义、王瑾、王小瑞、哈冬雪、韩冬青、岳芃晖等。

本课程为昆曲专业主课,旨在通过昆曲剧目的教学让各行当学生学习昆曲表演。

2017 昆年曲表演专业大事记

2017 年 11 月 8 日、9 日　中国戏曲学院昆曲表演专业学生在中国戏曲学院小剧场进行了昆曲剧目实践演出。剧目表如下:

表演系 2014、2015、2016 级昆曲班彩排实践演出

第一台

时间:2017 年 11 月 8 日(星期二)晚 6:30　小剧场

剧务:邱元涛,刘珂延,边程,周一凡,宋旭彤,陈嘉明

1.《游园》　主教老师:韩冬青　时长:15 分钟

杜丽娘:赖露霜　春香:彭昱婷

司鼓:张航　司笛:卢泽锦

2.《小放牛》　主教老师:王瑾　时长:15 分钟

村姑:胡碧伦　牧童:董建华

司鼓:闫啸宇　司笛:付雨濛

3.《刺虎》　主教老师:张毓文　时长:15 分钟

费贞娥:张敏

司鼓：闫啸宇　　司笛：付雨濛
4.《佳期》　主教老师：岳芃晖　时长：20分钟
红娘：彭昱婷
司鼓：张航　　司笛：张阔
5.《叫画》　主教老师：王振义　时长：15分钟
柳梦梅：张建
司鼓：张航　　司笛：卢泽锦
《昭君出塞》　主教老师：哈冬雪　时长：30分钟
王昭君：黄佳蕾　王龙：孙根庆　马夫：张浩
司笛：付雨濛　　司鼓：张航

表演系 2014、2015、2016 昆曲班彩排实践演出
第二台
时间：2017 年 11 月 9 日（星期三）晚 6:30　小剧场
剧务：邱元涛,刘珂延,边程,陈嘉明,宋旭彤,周一凡

1.《刺虎》　主教老师：张毓文　时长：15 分钟
费贞娥：张佳睿
司鼓：闫晓宇　　司笛：付雨濛
2.《游园》　主教老师：韩冬青　时长：30 分钟
杜丽娘：王赛　春香：彭昱婷
司鼓：张航　　司笛：卢泽锦
《佳期》　主教老师：岳芃晖　时长：20 分钟
红娘：吴雨婷
司鼓：张航　　司笛：张阔
4.《刺虎》　主教老师：张毓文　时长：15 分钟
费贞娥：刘小涵
司鼓：闫晓宇　　司笛：张阔
《昭君出塞》　主教老师：哈冬雪　时长：30 分钟
王昭君：韩佳霖　王龙：孙根庆　马夫：张浩
司鼓：张航　　司笛：付雨濛

中国戏曲学院昆曲表演专业 2017 年度演出日志

序号	演出时间	演出地点（剧场）	剧目	主要演员	观众人次	其他（编剧、导演、作曲等）
1	2017 年 11 月 8 日	中国戏曲学院小剧场	《刺虎》《小放牛》《游园》《昭君出塞》《叫画》《佳期》	张敏,胡碧伦,赖露霜,黄佳蕾,张建,彭昱婷	200 人左右	指导老师：张毓文,王瑾,韩冬青,哈冬雪,王振义,岳芃晖,洪伟,王大元,王建平,姚红等
2	2017 年 11 月 9 日	中国戏曲学院小剧场	《刺虎》《游园》《佳期》《刺虎》《昭君出塞》	张佳睿,王赛,吴雨婷,刘小涵,韩佳霖	200 人左右	指导老师：张毓文,韩冬雪,岳芃晖,哈冬雪,洪伟,王大元,王建平

苏州市艺术学校昆曲专业 2017 年度工作概述

一、参加苏州市第十届职业学校"青春在飞扬"文艺汇演荣获一等奖

2017 年 5 月 11 日,全市 20 多所职业学校齐聚相城中专,参加苏州市教育局第 10 届职业学校"五四青年文艺汇演"。苏州市艺校选送的参赛节目《义侠记·游街》荣获一等奖。该剧是昆曲传统经典剧目,也是昆曲的"五毒"戏之一,剧中人物"武大郎"展现的矮子功技巧,历来受到观众的喜爱。"武大郎"的饰演者高文杰同学（14 级昆曲班）在比赛中尽情发挥矮子功技巧,加之"挥哥"的饰演者徐梦迪同学（14 级昆曲班）生动幽默的表演,可谓一搭一档,张弛有度,二人的精彩表演征服了评委和全场观众,台下掌声不断,展现了传统昆曲艺术的特殊魅力。

二、实习汇报展演再现经典昆曲剧目《渔家乐》

2017 年 6 月 15 日 19:00,苏州市艺术学校传承实验剧目昆剧《渔家乐》在苏州昆剧院内中国昆曲剧院拉开汇报展演的帷幕,同学们的演出精彩纷呈,当晚剧场内座无虚席。为做好剧本传承及排练工作,学校统筹安排,组织专家团队,由昆剧表演艺术家林继凡和陶红珍老师作为艺术总监,杨晓勇副校长作为全剧串排导演。昆剧教研室调节学生各课堂教学节奏,开展各学戏课折子戏的传承,严控教学质量。《卖书》《纳姻》两折剧目由杨晓勇、陶红珍老师负责;《藏舟》剧目由陈滨、常小飞老

师负责;《相梁》《刺梁》由林继凡、王悦丽、张心田负责。蒋晓地老师负责音乐统筹,整理曲谱,定期会商各小组教学排演进度,确保合排汇演成功。我校综合全面考量,在角色安排上给每个学生上台表演的机会,并设定A、B两档演员,以学生全面登台实践为主导,系统完成学校传承教学目标。

三、在 2017 年度微课、教学论文评比中获多块"国"字奖牌

2017 年 12 月 24 日,以"新时代中国教育的新趋势"为主题的 2017 年度中国艺术职教学会年会暨中国艺术教育年会和中国艺术职业教育学会共同举办的教育创新论坛在北京会议中心召开。会上,苏州市艺校荣获微课评比优秀组织奖。苏州市艺校参加微课评比的 4 份课件分别获得两个一等奖、两个二等奖;苏州市艺校参加评审的 4 篇论文荣获一等奖 1 篇、二等奖 2 篇、三等奖 1 篇,在省内及周边同类学校中获奖最多,这也是我校近年来取得的最好成绩。

出席本次论坛年会的有教育部、文化部有关司局领导及文化、教育专家和全国各大艺术院校的院(校)长,他们就"新时代"艺术人才培养、艺术教育的新趋势进行了广泛深入的探讨。文化部文化科技司司长孙若风、教育部体育卫生与艺术司艺术司副处长陈蓓蓓分别介绍了十九大后文化科技领域与艺术教育事业融合发展的情况和教育部在艺术教育领域的最新规划。中国艺术教育促进会秘书长曹瑛、中国艺术职业教育学会会长李力在讲话中都表示,要深入学习习近平新时代中国特色社会主义思想关于文艺、教育的论述,担当起文化艺术在新时代的更重大责任,坚持以人民为中心,引领正确的艺术教育导向,坚定文化自信,探索艺术教育改革发展新路。

中国戏曲学院院长巴图、北京电影学院党委书记侯光明、北京大学艺术学院院长王一川、中国文艺评论家协会主席仲呈祥分别就当前国家关于以戏曲为代表的传统文化传承政策对中国戏曲生存状态、发展环境所起的助推作用,文化对中华民族伟大复兴过程中的决定性、支撑性作用,公民艺术素养的构成,以及习近平新时代中国特色社会主义思想关于建设教育强国和文化强国中艺术教育的地位作用进行了深入阐述。

近年来,苏州市艺术学校着力加强内涵建设,以教育科研为抓手,突出教师教学能力和素养的提升,深化教师对课堂教学结构功能的认识,抓住备课、上课等基本环节,引领教师研究教学、提升课堂教学效益。上述这些荣誉的取得,既是教师发扬团队精神、刻苦钻研业务的结果,也是对学校近几年加强教科研、深化教学改革、加强师资建设成果的一次检阅。

苏州市艺术学校 2017 年度昆剧专业演出日志

序号	演出时间	演出地点(剧场)	剧目	主要演员	观众人次	其他(编剧、导演、作曲等)
1	2017 年 6 月 15 日	苏州昆剧院剧场	昆曲传统大戏《渔家乐》	何荆棘、陈珑饰简人同 奚晓天、王安安等饰邬飞霞 吴弘宇饰梁冀 高文杰、徐梦迪饰万家春 王晓涵饰刘蒜		总监制:善春 监制:王臻、杨飞、施远梅、杨晓勇 艺术总监:林继凡、陶红珍 总导演:杨晓勇 副导演:张心田 剧务:赵晴怡

昆曲研究

昆曲研究2017年度论著编目

谭 飞 辑

（一）昆剧舞台美术概论

作者：马长山

丛书名：中国"昆曲学"课题研究系列

出版社：上海文化出版社；第1版

出版日期：2017年1月

本书为"中国昆曲学研究课题系列"之一卷，为国家"十二五"重点出版规划项目。该书以查实史料和精读明清时代昆曲文本原著为起点，以史为序，按照昆剧发生发展的规律，设定昆剧舞台美术的专题，逐项进行论述。围绕昆剧舞美艺术的核心问题——容妆艺术，无论是纵向地探索其历史的发展，还是横向地比较研究其在各时期的特征，都取得了符合实际的、阐述清晰的成果。作者主要根据剧本中对人物容妆的描述、笔记中的文字记载以及戏班的演剧资料，分析归纳各时期容妆艺术的特点和形式，及其继承和发展的轨迹，线索清楚，层次分明，重点突出，是一部具有开创性的艺术著作。该书在建立昆剧舞美系统的框架、抓住核心问题方面，显示了作者长期从事舞美艺术研究和探索结聚起来的经验和功力。

（二）昆曲艺术大典（精装）

作者：中国艺术研究院

出版社：安徽文艺出版社；第1版

出版日期：2017年1月

本书由中国艺术研究院主持编纂，从2004年开始，先后有百余位大陆及港、澳、台地区的老、中、青专家学者参与编纂和出版工作。本书所收文献的起迄时间，上限始于昆曲的起源形成，下限一般至2001年5月18日。所收内容为明代中叶以来600多年间昆曲最重要的文字文献、谱录文献、图片资料、音像资料文献、昆曲传承人等全面的文化遗存和传承经验，以及编纂整理者撰述的文字等。其中，明清及近代有关昆曲艺术的理论典籍、史料文献、谱录文献等是《昆曲艺术大典》最重要的内容。全典版面字数约为9005万字，其中整理编纂文字文献2230余万字，影印文献396种（套）70000多面，图片6000余幅，录音120余小时，录像400余小时。成书149册，包括《历史理论典》15册、《文学剧目典》14册、《表演典》36册、《音乐典》73册、《美术典》8册、《音像集成》2册（含音视频硬盘1套）、《索引》1册。本书的编成与出版，不仅体现了对昆曲这一宝贵的文化遗产进行抢救、保护、整理、传承的国家意志，也体现了我国戏曲理论工作者及海内外专家学者保护、弘扬中华民族优秀文化遗产的巨大热忱。

（三）我与昆曲

作者：张允和

编者：庞旸

出版社：百花文艺出版社；第1版

出版日期：2017年1月

本书尽可能全地收入了张允和老师关于昆曲的散文、论文、讲话稿和书信，及一小部分《昆曲日记》。这是迄今为止关于"张允和与昆曲"最为全面、丰富的一个选本，也是一部不可多得的昆曲文化普及读本。全书分三部分，各部分基本按写作年月编排，以求帮助读者全方位、多角度地了解允和老师与昆曲的渊源、情感，曲事活动及理论贡献。在写作上，"怀人"部分情真意切，如《悼念笛师李荣圻》；"记事"部分思绪万千，如《昆曲——江南的枫叶》；"日记"部分细腻情深，记录了昆曲社成立的点点滴滴，具有丰富的文化史料价值。张允和的文字，细腻睿智，看似平淡闲笔，却透溢出浓浓的诗意，表现出一种文学闺秀的风度。本书收录的文章主要有：《我与曲会》《悼笛师李荣圻》《昆曲——江南的枫叶》《江湖上的奇妙船队——忆昆曲"全福班"》《七十年看戏记》《同舟共济——哭铨庵》《从〈双熊梦〉到〈十五贯〉——半出戏救活了一个剧种》《四妹张充和的昆曲活动》《昆曲日记（节选）》等。

（四）捡起金叶二集：田青"非遗"保护研究文集

作者：田青

丛书名：非物质文化遗产保护理论与方法丛书

出版社：文化艺术出版社；第1版

出版日期：2017年1月

本书以作者的一篇论文为正题名，集结了作者历年来的55篇论文、讲演、讲座整理文稿、7项政协提案，以非物质文化遗产保护为中心，涵盖了作者对非遗保护的音乐、节日、昆曲等方方面面的思考。集以上精粹于一

书,分为"守住根与魂"和"聆听母亲的心跳"上下两编。收录了《鲁迅错了吗?——兼谈"非物质文化遗产"概念的内容》《七夕与东方情感》《现代化不等于抛弃传统》《别让遗产保护留下"遗恨"》《非物质文化遗产保护中的田野考察工作》《传统文化不能"转基因"》《传统文化应成为改革的动力和基因》《谁说"非遗"文化一定要发展》《中国传统文化与传统音乐》《记住昨天,是为了更好的明天》《中国非物质文化遗产保护的"瓶颈"》《"飞龙在天"与"奉天时"》《"非遗"保护中的民俗文化》《昆曲等你六百年》等论文。

(五)花雅争胜:南腔北调的戏曲
作者:解玉峰
丛书:中国文化二十四品
出版社:江苏人民出版社;第1版
出版日期:2017年1月

本书为"中国文化二十四品"系列图书之一。"中国文化二十四品"系列图书是教育部中文专业教学指导委员会推荐读物,"十三五"国家重点出版规划项目图书。本系列图书由著名学者饶宗颐、叶嘉莹担任顾问,整合北京大学、南京大学、南开大学等10多所高校的学者,围绕中国传统文化的24个侧面进行深入剖析、展示,充分呈现了中国文化的特征、结构与精神。本书介绍了中国古代戏曲的源流与主要成就、重要作家作品,目的是引导欣赏中国文学的兴趣与门径。百戏杂剧,南戏传奇,海盐弋阳,花雅争胜。中国戏曲最早形成于民间社会,随着历史的推移,文人雅士参与创作,产生了许多精湛的经典之作,由民间文化上升为高雅文化,进入中国文化的大传统。悲壮的《窦娥冤》、凄凉的《梧桐雨》、华美的《牡丹亭》、幻灭的《桃花扇》,舞台春秋,人生写照;生旦净丑,粉墨登场;一折一出,顾盼生姿;感天动地,曲尽悲欢。本书文字深入浅出,既具有较强的可读性,又有较高的学术性。

(六)昆曲
作者:迟建钢,刘丽芳
丛书:阅读中华国粹
出版社:泰山出版社;第1版
出版日期:2017年2月

本书以图文并茂的形式,带领广大青少年去认识、了解昆曲的相关文化。昆曲在长达600年的演变过程中不断发展创新,历久不衰,其优美的唱腔和曼妙的意境,赢得了海内外观众的喜爱,而且直接影响到了中国戏曲的发展轨迹。本书共分为八章,内容包括:昆曲的产生(介绍了宋杂剧、南北曲、昆曲的形成,以及昆曲的门派差异),昆曲曲牌(介绍什么是曲牌,昆曲曲牌的分类、内容、名称),昆曲的艺术特色(昆曲音乐、演唱技巧、器乐配置、歌舞表演、昆剧服装、舞台美术),昆曲伴奏乐器(笛、箫、三弦、笙、琵琶、鼓板),昆曲的角色行当(昆曲的角色行当体制、昆曲角色行当的特色表演),著名昆曲剧目(以《鸣凤记》《牡丹亭》《邯郸记》为例),昆曲艺术名家(魏良辅、俞振飞、田瑞亭、张继青),昆曲的现状及其保护。

(七)洵美且异:张洵澎评传
作者:秦来来,杜竹敏
丛书名:菊坛名家丛书·京昆系列
出版社:上海人民出版社;第1版
出版日期:2017年3月

本书作者之一秦来来采访报道张洵澎时至今日已30余载,秦来来或亲历或目睹了张洵澎的人生轨迹、艺术道路,作者将手中的笔蘸上阅历的浓墨,把张洵澎的艺术人生奉献给对生活、对人生有美的追求的人们。张洵澎是新中国培养出来的一位出色的昆剧表演艺术家、戏曲教育家。昆曲名家朱传茗为她精心开蒙,京剧名伶言慧珠对她倾心相授,给她打下了扎实的基础。在长期的演出、教育实践中,张洵澎又得到过梅兰芳、程砚秋大师的亲切指点,受到过沈传芷、姚传芗等众多"传"字辈老师的悉心传授,积累了十分丰厚的传统戏的基本功。早在20世纪60年代,张洵澎就被誉为"小言慧珠"。在继承传统的基础上,张洵澎触类旁通,常常把其他艺术门类中可作借鉴的表现手段,融化、吸收并天衣无缝地嫁接进昆曲表演中,拓展着、丰富着昆曲的表现手段。她师法前辈,而又不乏创新,她塑造的每一个人物都贯注着自己的生命体验,她排演的每一出戏都洋溢着自己的独特心得。

(八)赏花有时 度曲有道——张卫东论昆曲续编
作者:张卫东
出版社:商务印书馆;第1版
出版日期:2017年3月

本书为张卫东论昆曲之续编。昆曲溯源际上进北京已经有500多年了,在此期间也曾几经兴衰而立于不败之地,这都是当时儒家治国的封建社会体制所造成的。具有儒家思想的文人们,他们创作的那些传奇文本是符合当时社会需要的,而后则是不受儒家以及封建社

会制约的时代,昆曲的振兴也就自然无力回天,现仅凭剧作者或艺人的努力,是不能改变它衰亡的命运的续编还在与昆曲有关的艺术边缘做些介绍,特别是对昆曲是礼乐文明的延续做出总结,这些观点也是对昆曲美学的新突破。面对儒学艺术教育,作为昆曲研究者的张卫东先生也是不断实践,有些对读古书吟诵的文章深入浅出,道出了民间教育与当代社会需走的一条中庸之道。本书分两编,内容包括:不懂昆曲的才宣扬创新;传承昆曲不能改雅为俗;按古人审美观念去理解昆曲;昆曲是礼乐文明的延续;昆曲何时来北京;明朝宫廷的昆曲演唱;明清喜爱昆曲的皇帝;等等。

(九) 一生充和

作者:王道

出版社:生活·读书·新知三联书店;第1版

出版日期:2017年4月

本书是一部蕴藏古老国度曲折历程的饱含深情的个人传奇。张充和与古典艺术精神已融化为一,以通驭专,自成大家:她的字沈尹默评论为"明人学晋人书",清越高雅;她的画,娴静有致,"意足无声胜有声";她的诗词,"无纤毫俗尘";她的昆曲,曲调古朴,气韵天成。她的师友知交更包括沈尹默、胡适、钱穆、张大千、卞之琳一众文人雅士。她出身名门,是苏州园林走出来的大家闺秀,精书法,工诗词,善昆曲,中西文化的碰撞与交融在她身上已经潜移默化,被称为"民国最后一位才女"。本书主要内容包括《合肥:永远的龙门巷》《苏州:倚舷低唱牡丹亭》《上海:海上音信》《青岛:病余随笔》《昆明:云龙庵往事》《重庆:无愁即是谪仙人》《北平:沈宅姻缘》《美国:走出仕女图》《京都:木器之菊》《贵阳:白头他日定重逢》,附录收有《张充和个人年谱简编》《张充和在北美大学里演唱昆曲》《张充和诗词题目录》。

(十) 海内外中国戏剧史家自选集·曾永义卷

作者:曾永义

丛书:海内外中国戏曲史家自选集

出版社:大象出版社;第1版

出版日期:2017年4月

本书是"海内外中国戏曲史家自选集"丛书之一,丛书旨在全面汇聚和展示新时期海内外中国戏曲史研究成果,由在该领域有卓越成就和广泛影响的学者遴选自己具有代表性的论文结集出版,内容涉及戏剧理论、戏剧史实、表演理论、作品评述与考证,中国戏剧发展流变及海外传播等一系列重大问题,代表了新时期该研究领域的最高水平。本书收录了我国台湾著名学者曾永义先生的10篇重要论文,分别为《论说"戏曲歌乐之关系"》《〈录鬼簿续编〉应是贾仲明所作》《戏曲歌乐雅俗的两大类型——诗赞系板腔体与词曲系曲牌体》《论说"戏曲之内在结构"》《从明人"当行本色"论说"评骘戏曲"应有之态度与方法》《"永嘉杂剧"应成立于北宋》《戏曲表演艺术之内涵与演进》《散曲、戏曲"流派说"之溯源、建构与检讨》《"拗折天下人嗓子"评议》《魏良辅之"水磨调"及其〈南词引正〉与〈曲律〉》等。

(十一) 昆曲音乐研究——周来达戏曲音乐学术论文选

作者:周来达

出版社:中央音乐学院出版社;第1版

出版日期:2017年5月

本书选录了作者学习昆曲音乐以及与昆曲音乐有关的其他曲牌音乐的学术性论文16篇,内容分两个部分。第一部分为昆曲音乐研究。这是作者近8年学习、研究昆曲音乐的前期阶段性成果。收录文章有《昆曲曲牌唱调由何而来?》《昆曲中普遍存在相似或相同音调现象意味什么?》《昆曲集曲"集"了什么?》《听施德玉先生唱〈牡丹亭·寻梦〉【懒画眉】中的"年"字》《昆曲北曲有否主调?》《昆曲南曲主调由何而来?》《试论昆曲字腔的音势不变性和形态的可变性——以昆曲南曲为例》《昆曲北曲是传统自然七声音阶吗?》《传统北曲是怎样昆腔化的?》《试论昆曲羽调式调式体系的生成及其生成之与众不同》《魏良辅辈的昆曲改革仅仅改革了唱法和伴奏法?》。本书第二部分为他类曲牌音乐研究,内容包括《从〈新定九宫大成南北词宫谱〉看诸宫调曲牌音乐的多变性》《宁海平调三支曲牌与诸宫调渊源探微》《山西【般涉调·耍孩儿】源出诸宫调》《汤式散曲【刮地风犯】考辨》《从昆曲、平调和调腔的渊源说到海盐腔——复陶维安先生的一封信》等。

(十二) 昆曲大观·前世今生

作者:杨守松

丛书名:昆曲大观

出版社:作家出版社;第1版

出版日期:2017年5月

本书为《昆曲大观》丛书系列之一,《昆曲大观》丛书共计6卷240万字,是一项为昆曲人立心、为中国百戏之师溯源、为世界文化遗产代表作招魂的宏大工程。内中对精彩纷呈的昆曲世界有极为生动活泼的描绘,特别是

写人记事，娓娓道来，引人入胜。本书讲述的是1921年昆剧传习所成立以后昆曲的起起落落和现当代海内外的昆曲状况，尽可能选取方方面面、角度不一的代表人物，同时，对相关的专家、领导、源头以及争鸣等也做了力所能及的概述。该书以浓墨淡彩泼洒出高雅经典的昆曲穿越时光600年的画卷。悲欣交集、命运多舛的昆曲人，沧海桑田、由盛而衰的昆曲史，交织成气壮山河、缠绵悱恻的动人绝唱。作者还原了历史，描绘了现实，展示了昆曲600年博大精深的艺术和卓越的魅力。

（十三）昆曲大观·玉山曲话

作者：杨守松

丛书名：昆曲大观

出版社：作家出版社；第1版

出版日期：2017年5月

本书为《昆曲大观》丛书系列之一，作者用一篇篇小短文留下曲家、曲友、曲迷们与昆曲不得不说的小故事，仿佛一个昆曲小品集，短小精悍，生趣盎然。文集横亘古今，跋涉四海，记录了作者所感所想，所思所悟，是昆曲世界的小小万花筒。主要内容有五辑，第一辑为"古与今"，内容包括《皇帝是粉丝》《昆曲传世演出珍本全编》《通俗向高雅致敬》等；第二辑为"缘与源"，内容包括《"源头"的缘起》《寻找古莲池》《白先勇在巴城》等；第三辑为"院与团"，内容包括《姹紫嫣红开遍》《永昆"吃野草"》《两个传习所》等；第四辑为"人与戏"，内容包括《无人可"继"》《梁谷音的遗憾》《张军的〈牡丹亭〉》等；第五辑为"我和你"，内容包括《"昆曲才子"王正来》《名家短评》等。

（十四）昆曲大观·名家访谈：南京 苏州

作者：杨守松

丛书名：昆曲大观

出版社：作家出版社；第1版

出版日期：2017年5月

本书为《昆曲大观》丛书系列之一，为南京、苏州昆曲名家访谈录，主要以70岁以上的昆曲艺术家为采访对象，包括石小梅、张继青、赵坚等，按照生、旦、净、末、丑的顺序排列，前后则按辈分排列。同时，也保留了对昆曲专家、学者、曲家和其他重要相关人员的采访。该书口述历史，如同昆曲活化石。"南京"的采访对象包括：生，石小梅；旦，张继青、胡锦芳、王维艰；净，赵坚；末，姚继焜、黄小午；丑，范继信、姚继荪、张寄蝶、林继凡；附，吴新雷、张弘。"苏州"的采访对象包括：生，凌继勤；旦，柳继雁；附，顾笃璜、周秦、顾聆森。

（十五）昆曲大观·名家访谈：杭州 温州 郴州

作者：杨守松

丛书名：昆曲大观

出版社：作家出版社；第1版

出版日期：2017年5月

本书为《昆曲大观》丛书系列之一，为杭州、温州、郴州三地昆曲名家访谈录，采访对象涵盖汪世瑜、沈世华、龚世葵、张世铮、王奉梅、雷子文等20多位昆曲名家、曲家、学者，其中大部分是70岁以上的昆曲艺术家，大体按照生、旦、净、末、丑的顺序排列，采访内容涉及被访谈者的从艺经历、对昆曲的感想、昆曲的前尘往事，该书口述历史，如同昆曲活化石。"杭州"采访对象包括：生，汪世瑜；旦，沈世华、龚世葵、朱世莲、张世萼、王世荷；末，张世铮；丑，周世琮、朱雅、王世瑶；附：王奉梅、薛年勤、洛地。"温州"采访对象包括：生，林媚媚；旦，刘文华；末，吕德明；附，沈沉、张烈、林天文、黄光利。"郴州"采访对象包括：生，唐湘音；旦，罗艳；净，雷子文；丑，唐湘雄；附，李沥青。

（十六）昆曲大观·名家访谈：上海 香港 台湾

作者：杨守松

丛书名：昆曲大观

出版社：作家出版社；第1版

出版日期：2017年5月

本书为《昆曲大观》丛书系列之一，为上海、香港、台湾三地昆曲名家访谈录，采访对象涵盖蔡正仁、岳美缇、华文漪、梁谷音、张洵澎、王芝泉、计镇华、郑培凯、王安祈、张静娴等近30位昆曲名家、曲家、学者，其中大部分是70岁以上的昆曲艺术家，按照生、旦、净、末、丑的顺序排列，采访内容涉及被访谈者的从艺经历、对昆曲的感想、昆曲的前尘往事，该书口述历史，如同昆曲活化石。"上海"采访对象包括：生，蔡正仁、岳美缇；旦，华文漪、梁谷音、张洵澎、王芝泉；净，方洋、陈治平；末，计镇华、陆永昌；丑，刘异龙、张铭荣；附，周志刚、朱晓瑜、张静娴、叶长海、徐希博、倪大乾、冯力英。"香港"采访对象为郑培凯。"台湾"采访对象为曾永义、洪惟助、王安祈、蔡孟珍、杨振良、朱惠良。

（十七）昆曲大观·名家访谈：北京 美国

作者：杨守松

丛书名：昆曲大观

出版社：作家出版社；第1版
出版日期：2017年5月

本书为《昆曲大观》丛书系列之一，为北京、美国昆曲名家访谈录，采访对象涵盖丛兆桓、侯少奎、张毓雯、乔燕和、陈安娜、尹继芳等20多位昆曲名家、曲家、学者，其中大部分是70岁以上的昆曲艺术家，按照生、旦、净、末、丑的顺序排列，采访内容涉及被访谈者从艺经历、对昆曲的感想、昆曲的前尘往事，该书口述历史，如同昆曲活化石。"北京"采访对象包括：生，丛兆桓、侯少奎、马玉森；旦，张毓雯、林萍、乔燕和、白晓华；净，周万江；附，刘厚生、田青、郭启宏、朱复、欧阳启名。"美国"采访对象为陈安娜、尹继芳、张蕙元、张厚衡、李林德、罗锦堂、闻复林、蔡青霖、林萃青、张东炘。

（十八）极端之美
作者：余秋雨
出版社：长江文艺出版社；第1版
出版日期：2017年5月

本书主要选取我国举世独有的三项文化——书法、昆曲、普洱茶来展开论述。所谓"文化美学"，就是其他文化不可取代而又达到了优秀等级，一直被公认共享的那些具体作品。而书法、昆曲、普洱茶这三项，既不怪异，也不生僻，但是却又无法让一个远方的外国人全然把握。任何文化都会有大量外在的宣言、标牌，但在隐秘处，却又暗藏着几个"命穴"，几处"胎记"。这三项，就是中国文化所暗藏的"命穴"和"胎记"。作者认为，书法是我们进入中国文化史的一个简要读本，是中国文化人格最抽象的一种描绘方式。昆曲是中国古典戏剧中的"最高范型"，也就是"戏中极品"，堪称东方美学格局的标本。昆曲整整热闹了230年，说得更完整点，是3个世纪。这样一个时间跨度，再加上其间人们的痴迷程度，已使它在世界戏剧史上独占鳌头，无可匹敌。普洱茶是文化的重心正从"文本文化"转向"生态文化"的提醒性学术行为。作者特别看重文化的感官确认，所以本书专门精心配了大量全彩插图，让读者可以更加直观地品味、感知中国文化的"极端之美"。

（十九）侯玉山昆弋曲谱
作者：侯菊，关德权
丛书名：昆曲荣耀——北方昆曲剧院建院60周年艺术研究丛书
出版社：北京燕山出版社；第1版
出版日期：2017年6月

本书共收北派昆曲单出55出和部分弋腔，以净戏为主，兼收一些老生戏、武生戏和武丑戏。它是作者历经数年根据侯玉山口传和听取实况录音加以整理而成的。既是对侯玉山先生过往舞台经验的总结，又是记录北方昆曲演绎的宝贵的艺术财富。此外，书中还涉及了一些濒临失传的昆曲传统剧目，富含了大量谈史、说戏、脸谱等图文资料，是一笔重要的非物质文化遗产。上编昆曲部分内容包括：《训子》《刀会》《激良》《会兄》《打虎》《冥勘》《夜宴》《别姬》《十面》《乌江自刎》《惠明下书》《冥判》《功宴》《刘唐》《北诈》《芦花荡》《夜奔》《别母》《乱箭》《刺虎》《五人义》《二三挡》《倒铜旗》《斩子》《大考》《火判》《夜巡》《山门》《嫁妹》《二三闯》《败悖》《回令》《负荆》《坐山》《阴审》《争座》《和战》《擒猴》《北饯》《激猴》《甲马河》《赴宴》《赌带》《擒海》《夺带》《点将》《水战》《御果园》《棋盘会》《蜈蚣岭》《奏朝》《草诏》《丁甲山》《功勋会》《兴隆会》《偷鸡》《牛头山》；下编为弋腔。附录收《我怎样演〈钟馗嫁妹〉》《昆曲〈千金记别姬〉的演出和特点》《我演青面虎及使用椅子功的情况》等文章。

（二十）昆曲艺术图谱
作者：刘晓辉，曹娟
出版社：文化艺术出版社；第1版
出版日期：2017年6月

本书为全面展现昆曲艺术的大型图册。全书以图片为主、文字为辅，主要是从现存的众多昆曲图片中精选出既有重大历史意义又较为精美的部分加以汇集、加工、编辑，在一定程度上以纵、横两个维度展现出昆曲艺术的前世今生，使读者在欣赏精美画面的同时，能够感受到昆曲艺术发展的历史脉络和当下现状。该书选用了大量的历史性和经典性图片，在以往诸多昆曲艺术研究著述的基础上，从另一个不同的角度，主要以图像的方式更形象更直观地呈现其整体面貌，反映基本规律。全书共三编。上编为"梨园一脉"，内容包括："源远流长"（北调南腔、曲中圣手、歌场清音）；"如日中天"（曲海词山、急管繁弦、星河灿烂）；"艺苑寻梦"（花雅之争、姑苏传派、推陈出新）。中编为"兰苑幽馨"，内容有："歌啸风流"（曲牌宫调、填词粉本、主行客随）；"红氍生涯"（角色行当、技进乎道、四功五法）；"因幻见真"（粉墨衣冠、砌末道具、舞台装置）。下编为"菊坛新谱"，内容包括："名师巨匠"（大家气象、承前启后）；"众志成城"（七大院团、群英荟萃）；"薪火相承"（昆坛法嗣、枝繁叶茂）。

(二十一)昆曲欣赏读本：水袖戏腔中无以言表的美
作者：陈均
出版社：贵州教育出版社；第1版
出版日期：2017年6月

本书从昆曲与中国文化、昆曲历史、昆曲的表演艺术三个方面，选取众多著名昆曲研究学者、专家的访谈记录和个人论述，从各个角度宣扬昆曲文化，对昆曲进行详细的解读，带领读者了解昆曲，感受昆曲的魅力。主要内容包括：《中国和美国：全球化时代昆曲的发展》《属于我们的〈牡丹亭〉》《昆曲在21世纪的文化定位》《不能欣赏昆曲是知识分子素养上的缺憾——关于保存和复兴昆曲的几点设想》《昆曲的兴盛有赖于儒学复兴》《从文化传承和美育的视角看昆曲进大学校园——叶朗教授访谈录》《昆山腔的产生、兴起与发展》《昆曲之入京与京化》《昆曲：遗产价值的认识深化与传承实践——兼论苏州大学白先勇昆曲传承计划》《〈游园惊梦〉讲解》《生旦净末丑的表演艺术》《我是怎样演〈林冲夜奔〉的》《俞派小生的"稳、准、狠"》《从脚底下练起》《十年辛苦不寻常——我的昆曲之旅》《青春版〈牡丹亭〉的成功之谜》《昆剧生态环境的重建——青春版〈牡丹亭〉的珍贵经验》等。

(二十二)曾明昆笛集成
作者：曾明
出版社：南京大学出版社；第1版
出版日期：2017年6月

本书作者曾明为著名笛箫演奏家、教育家、昆笛专家、国家一级演奏员，现任江苏第二师范学院音乐学院教授，曾任江苏省昆剧院主笛近30年。在国内外先后出版个人专辑：《中国笛箫名曲》《行云流水》《华夏神韵》《曾明笛箫音乐——牡丹亭》；教学DVD《笛子入门》《箫演奏法》《吹好葫芦丝》《中国笛子名曲示范》《全国竹笛考级示范教材系列》等数十辑；担任昆曲DVD、CD《牡丹亭》《窦娥冤》《白罗衫》《桃花扇》《秣陵兰蕴、秣陵兰薰昆曲精选合辑》《中国昆曲名家经典名剧汇演》《玉箫声冷》《落红成霰》《碧梧一片》《似水流年》等系列专辑的主笛和音乐监制。曾明先生对昆曲艺术有深厚的造诣，在昆曲笛子演奏方面更有丰富的实践经验和杰出才华。近年来，为弘扬传统昆曲艺术，他也经常奔波于海内外；而为了使国内外人们更容易了解昆曲，他试探着以清笛演奏昆曲唱腔的方式，让人们欣赏到昆曲音乐之纯美。本书是曾明用了五年的心血，查阅了大量的曲谱，经过无数次的校订、吹奏ъ著述、录制完成的，是一部既有重要学术研究意义，也有极高欣赏价值的著作。

(二十三)昆曲的声与色
作者：陈均
丛书名：优雅
出版社：中信出版社；第1版
出版日期：2017年7月

本书为"优雅"系列丛书之一，讲述了昆曲数百年来的发展历程与逸闻故事。作者以讲故事的方式，讲述了昆曲的起源、流变，在宫廷和民间的传播盛况，在民国和当代的命运起伏，一直讲到今天的白先勇与青春版《牡丹亭》为什么会风靡全国，更辟专章讲述了昆曲的逸闻趣事，如北京大学与昆曲的联系。故事引人入胜而内容丰富严谨，展示出昆曲的发展历程与迷人魅力。该书对昆曲的一些基本常识也有介绍，如对"昆曲六百年"的说法进行了考证。主要内容包括"迤逦之声起昆山""宫廷昆曲漫话""百年昆曲的生生死死"三章，"附录"部分收录了《吴梅在北大教昆曲》《吴梅自许词曲第一》《白永宽：昆曲中的谭鑫培》《"铁嗓子活猴"郝振基》《民国昆曲的"一台双绝"》《中途陨落的昆旦白玉田》《顾传玠弃伶学农》等近世昆曲逸闻。"优雅"丛书中的每一本书介绍了中国的一种文化，其内容具体而全面，试图还原千百年来中国人与美的对话，从古典中国寻找失落的优雅，讲透中国文化独特之美。

(二十四)民国京昆史料丛书(第16辑)
主编：谢柏梁
丛书名：民国京昆史料丛书
出版社：学苑出版社；第1版
出版日期：2017年7月

《民国京昆史料丛书(第16辑)》收录了1933年11月版、齐如山所著《梅兰芳游美记》和1921年4月版、顾曲周郎所著《男女名伶小史》。本书据首都图书馆藏本原版和个人所藏原版影印。1930年梅兰芳访美演出是京剧史上的重大事件，《梅兰芳游美记》系策划并参与此事的齐如山的回忆，内容包括游美的动机、前期的筹划、游美演出之经过以及各界的反馈等，内容详赡，保存了一份重要的一手史料。《男女名伶小史》，顾曲周郎著，收录程长庚、谭鑫培、孙菊仙、刘鸿声、钱金福、梅兰芳、汪笑侬、孟小如、夏月恒、韩世昌、郭仲衡、吕月樵、李吉瑞、恩晓峰等南北名伶102人，列其小传。

(二十五)蔡正仁昆曲唱腔精选(附CD两张)
编者：上海音乐出版社
丛书：中国戏曲名家唱腔精选系列

出版社：上海音乐出版社；第1版
出版日期：2017年8月

 本书收录了蔡正仁先生擅演的15出戏的百余段曲牌，包括《长生殿》《牡丹亭》《琵琶记》《荆钗记》《邯郸梦》《玉簪记》《千忠戮》《雷峰塔》《红梨记》《铁冠图》等经典名剧，以及《蔡文姬》《班昭》《桃花扇》《曲圣魏良辅》等新创剧目。书中，蔡正仁先生对每出剧目的传承、编创以及演唱重难点等进行了阐释，既可清晰地看到其渊源有自、师承有道，同时又更有传薪发展，史料价值弥足珍贵。值得一提的是，在编撰此书时，蔡正仁先生常强调，演唱昆曲须特别注意腔格、咬字以及发声方法等问题，所以在书中蔡正仁先生通过一段小视频，亲自示范解说了昆曲演唱的正确方法，相信读者可以从中感知他对昆曲艺术传承的认真、坚持和期许。这本书的出版是对蔡老师艺术生涯的总结，对于昆曲的传承发展也是必不可少的重要篇章。

（二十六）源远流长话昆剧

作者：王尔龄，周意新
出版社：上海教育出版社；第1版
出版日期：2017年8月

 本书是介绍昆剧艺术的普及性读物。与上海教育出版社已经出版过的一本内容比较深刻的《昆剧演出史稿》形成呼应。作者王尔龄先生是上海社科院的研究员，在昆剧艺研究方面造诣很深，又具有较好的文字功底。全书不仅内容细致、深入，全面而系统，具有严肃的学术性，而且文字清新流畅，又配以多张精彩图片，使其图文并茂，具有极强的可读性和极深厚的艺术感染力。本书内容包括：昆腔·昆曲·昆剧（昆腔的诞生、昆曲的坐唱、昆剧的形成、昆剧的家门、[附录一] 清代前期昆剧五净、[附录二] 乾隆时期昆脚两例）、全本戏·折子戏（全本戏的编演、[附录一]《桃花扇》谨守史范和"沉江"犹存史影、[附录二] 明季祁彪佳七年间所观剧目、折子戏的兴起、雅与俗）、江南新声扬四方（艺人·串客·曲家、职业戏班和家乐班等）、全盛时期的班社（苏州集秀班和北京集芳班、扬州盐商与昆班、从教坊司到昇平署）、路在何方，保存和传习（昆曲保存社、昆剧文全福班等）、两度起昆剧之衰，出戏和出人，昆剧在戏曲中的地位等。

（二十七）北方昆曲珍本典故注释曲谱（共4册）

作者：王城保
出版社：中国戏剧出版社有限公司；第1版
出版日期：2017年8月

 本书是一部北方昆曲折子戏经典谱例赏析、唱词注解结集。作者精选150折昆曲经典剧目片段，图文谱并茂，分4册连续出版，所选曲目均为北方昆曲剧院当年上场演出所用，是一部定制供北方昆曲爱好者、研究者参考的工具书。作者是北昆资历笛师，浸淫昆曲创作和演奏多年，有丰富的经历和阅历。内容包括《单刀会·训子》《单刀会·刀会》《西游记·认子》《西游记·北饯》《西游记·学舌》《东窗事犯·扫秦》《昊天塔·激良》《牧羊记·望乡》《昊天塔·会兄》《琵琶记·赏荷》《琵琶记·卖发》《琵琶记·描容》《琵琶记·书馆》《琵琶记·扫松》《荆钗记·见娘》《荆钗记·男祭》《白兔记·出猎》《白兔记·回猎》《紫钗记·折柳、阳关》《南柯记·瑶台》《牡丹亭·闹学》《牡丹亭·游园》《牡丹亭·惊梦》《牡丹亭·寻梦》《牡丹亭·冥判》《牡丹亭·拾画、叫画》《牡丹亭·硬拷》《浣纱记·寄子》《红梨记·亭会》《红梨记·醉皂》《宝剑记·夜奔》《焚香记·阳告》《连环记·小宴》《连环记·大宴》《连环记·梳妆》等。

（二十八）民国京昆史料丛书（第17辑）

主编：谢柏樑
丛书名：民国京昆史料丛书
出版社：学苑出版社；第1版
出版日期：2017年9月

 《民国京昆史料丛书（第17辑）》收录了1920年10月20日初版，刘豁公所著《戏学大全》（据首都图书馆藏本原版和个人所藏原版影印）。《戏学大全》，民国戏曲研究专家刘豁公著，内容包括梨园常识、度曲金针、歌场笑史、粉墨阳秋（剧评）、名优列传、乐府新声（剧本）、剧余鳞爪，附录大鼓书词。除了梨园常识、京班细则等之外，还收录有作者的重要剧评（哀梨室剧谈、都门顾曲记）以及伶人传记，具有一定的史料价值。文前插图约20幅，系梅兰芳、李吉瑞、李雪芳、刘汉臣、张德禄、金景萍、小香水、韩世昌等名伶的剧照及便装照，多为不常见者。

（二十九）中国昆曲二十讲

作者：骆正
出版社：化学工业出版社；第1版
出版日期：2017年9月

 本书用诙谐生动的语言，讲述了作者对昆曲的独特理解和深入研究，既是对昆曲及其相关知识的介绍，亦是作者研究赏析昆曲经历的记录。几百年前，诞生在江

南的昆曲和园林一样，都是当时中国人精心营造的艺术生活典范。本书从昆曲的前世今生中，探寻民族艺术形成、发展、生存的土壤，在昆曲的大美与美中，重拾中华民族传统美学，重树中华民族传统自信。昆曲行腔优美，以缠绵婉转、清丽妩媚见长，秉承了优雅的美学传统，带有浓重的文人气息，一言一动皆温文尔雅。诗歌和音乐构成昆曲的灵魂，音乐美妙婉转，唱词充满诗意。身为心理学教授，作者在欣赏昆曲时，极富创见性地借鉴了艺术心理学专业的诸多理论和概念，深具启发意义。本书为优秀传统文化通俗读本，二十讲内容包括戏曲概说、戏曲的虚拟化、戏曲与音乐、戏曲与舞蹈、戏曲故事、戏曲审美、戏曲声腔、昆曲研究、昆剧研究、昆影研究、俞振飞研究、梅兰芳研究、《十五贯》欣赏、《思凡》欣赏、《游园》欣赏、《长生殿》欣赏、《桃花扇》欣赏、《西厢记》欣赏、《潘金莲》欣赏、《单刀会》欣赏。

（三十）多元文化与审美情趣

作者：郑培凯

丛书：赏心乐事谁家院丛书

出版社：文汇出版社；第1版

出版日期：2017年9月

本书为"赏心乐事谁家院"丛书之一，作者郑培凯。该套书全3册，五十余万字，由《书城》杂志、文汇出版社共同出版。其中，《多元文化与审美情趣》，涉及茶道、昆曲、园林与人文风景的文化审美追求；《历史人物与文化变迁》，反思历史人物的具体历史处境，希望借此探讨文化变迁展现的历史意义转变；《文化审美与艺术鉴赏》则从具体评论学术著作与艺术展览，反映了作者对学术文化及艺术实践的观察与期望。本书内容涉及历史、茶道、书画、园林、昆曲等多个领域，其中多篇文字更是首次辑录出版。涉及昆曲部分包括《南戏声腔与花部乱弹》《昆曲青春化与商品化的困境》《坂东玉三郎和昆曲艺术》《"书写斯文"背后的文人审美》等。作者文字精炼，在现代的文体中洋溢着古典的情操。

（三十一）昆曲日记（修订版）

作者：张允和

出版社：浙江大学出版社；第1版

出版日期：2017年10月

本书不仅记载了北京昆曲研习社从创办以来的日常活动，还包括各地昆曲领域的大事，记录了自1956年以来诸多社会文化名流对昆曲传承的支持，包括文化部、文化局以及各剧院团对昆曲事业做出的不懈努力，也记录了海内外曲友对于昆曲事业的执着，内容丰富，史料翔实，是一部珍贵的当代昆曲史料，对于研究以及热爱、支持昆曲的各方人士来说，本书是不可多得的必藏之书。在这部被誉为"奇人奇书"的日记里，记录着曲友同期，伶人往事，文人雅集，名流过从，珍贵丰富的昆曲剧目，妙趣横生的自制曲谜，意味隽永的昆坛轶事。本书展示了一项世界非物质文化遗产的火种是如何被保护和流传下来的。这部珍贵的昆曲史料从多角度体现了才女闺秀张允和的精湛才华，也体现了她以昆曲表演实验者获取心得、自有领悟的一面。

（三十二）说戏

作者：柯军，王晓映

出版社：江苏凤凰美术出版社；第1版

出版日期：2017年10月

本书是昆曲非遗传人柯军从艺40年的心血之作，饱含着600年昆曲艺术的传承之愿，浓缩了11折经典剧目的赏鉴。该书以柯军与戏迷少年陆诚的台前幕后交流为线索，串出柯军对11出经典昆剧的剧情赏析、角色揣摩、表演阐述、压箱底的昆艺秘技……既有传统文化的厚重内涵，又表现出传统艺术打开心扉直抵人心的魅力以及当代社会功能。除了内容呈现的是大美昆曲，该书在荣获2017年度"中国最美的书"称号时，评委的点评是："整本书的设计十分简洁，纸质柔软且质感各异，手工装订的方式非常别致，每一帖之间松而不散。部分白色页面采用珠光白的油墨来印刷文字，书中页面的大小也不尽相同，大胆而新颖。各种表现手段都与昆曲优雅流畅的特点相得益彰。"书中最为别致的是画作均出自患有先天交流障碍症的戏迷陆诚。受柯军邀请，13岁的他走进昆曲剧场，沉睡的内心世界被唤醒，从此痴迷上昆曲。近年年均看戏近150场，结识了大批的戏迷朋友，昆曲成为他对外交流的一门语言。

（三十三）当代昆剧创作研究

作者：丁盛

丛书：中华戏剧史论丛书

出版社：上海古籍出版社；第1版

出版日期：2017年11月

本书选取1978年至2016年这30多年间涌现出来的内地昆剧创作为研究对象，讨论当代昆剧创作的基本问题、创作观念与艺术形态，为当代昆剧创作构建一个理论框架。2001年，联合国教科文组织将昆剧列入"人类口述与非物质遗产代表作"名录，不仅标志着昆剧艺

术得到了世界范围的认可,也意味着昆剧是全人类共同的文化遗产。当前昆剧的首要工作是抢救、保护与继承遗产,确保昆剧遗产能够按本真态传承下去。在做好昆剧传承的同时,当代昆剧也需要有新的创作,正是历代文人、艺人的共同努力,才留下了包括剧本、曲谱与场上表演艺术在内的丰富遗产。因而,当代的昆剧创作也关系到留给后人怎样的遗产。1978年以来的当代昆剧至今不过30余年,但创作、演出格局却是百年来所未有。当代昆剧创作的主轴,一端是回归传统,一端是走向现代,在传统与现代的碰撞过程中,产生了不同的创作观念,形成了不同的艺术形态。本书辑录并分析了当代重要的昆剧作品,并且对如何更好地承继和弘扬昆曲这一文化遗产做出了新的探讨。

(三十四)昆剧演出史稿

作者:陆萼庭

出版社:上海教育出版社;第1版

出版日期:2017年12月

 本书从16世纪初叶昆腔产生时魏良辅等的昆腔流派和梁辰鱼的《浣纱记》写起,取演出视角述昆剧史,把昆剧萌芽后在传播、发展过程中的创作演出特点、影响、成就及期间的演变一一道来,具体显现家庭戏班与民间职业戏班的消长,辨析折子戏称雄时期与昆剧艺术体系形成之关系,强调伶工作为艺术家在历史上的劳绩及近代戏班辗转演出的贡献,特别写到文全福班报散、"传"字辈尽力培养接班人以拯救剧种的可贵,同时指出了昆剧走向消解的创作与剧目整理等方面的自身原因,等等,是一部资料翔实、体系完整的昆剧史专著。本书内容包括一个新剧种的产生、"四方歌曲必宗吴门"、竞演新戏的时代、折子戏的光芒、近代昆剧的余势、"化作春泥更护花",共六章。该书从戏曲演出的角度研究昆剧演变的历史,打破了以往戏曲史都是戏曲文学史的传统,用丰富的资料勾勒出昆剧产生以来家庭戏班的厅堂演出与民间班社的广场演出这两种形式构成的整个昆剧演变过程,填补了戏曲史研究的一个空白,极具学术价值。

(三十五)中国昆曲年鉴2017

主编:朱栋霖

出版社:苏州大学出版社;第1版

出版日期:2017年12月

 本书是在文化部艺术司的支持下,专项记录中国昆曲演出、传承、创作、研究的专业性年鉴,记载中国昆曲保护、传承、发展的年度状况。以学术性、文献性、资料性、纪实性为宗旨,为了解中国昆曲年度状况提供全方位信息。《中国昆曲年鉴(2017)》记载2016年度中国昆曲的保护传承工作和基本情况,各昆剧院团的艺术表演和相关活动,记录年度昆曲进展,聚焦年度昆曲热点,展示年度昆曲成就。本书共设16个栏目:特载 纪念汤显祖逝世400周年;北方昆曲剧院;上海昆剧团;江苏省演艺集团昆剧院;浙江昆剧团;湖南省昆剧团;江苏省苏州昆剧院;永嘉昆剧团;年度推荐剧目;年度推荐艺术家;昆曲教育;昆曲研究;年度推荐论文;昆曲博物馆;昆事记忆;年度记事。《中国昆曲年鉴》每年一部,逐年记载中国昆曲的保护传承和发展状况、各昆剧院团的艺术活动以及年度昆曲热点问题探讨,展示年度昆曲艺术成就,是关于中国昆曲的学术性、文献性、纪实性综合年刊,是对昆曲每年发生的重要事件的梳理和总结,为昆曲艺术留下历史的记录,具有较高的学术价值。

(三十六)昆音笛技传承

作者:徐达君

丛书:昆曲荣耀——北方昆曲剧院建院60周年艺术研究丛书

出版社:北京燕山出版社;第1版

出版日期:2017年12月

 本书以深入浅出的平实语言,阐述了昆曲之起源、发展及变革,声律与曲律的规范,曲牌和声腔的特征,昆笛之笛色调性到技法等内容。本书作者徐达君为北方昆曲剧院著名昆笛艺术家,作为"江南笛王"许伯遒先生的得意门生和尽得真传者,他将几十年来所承之习在书中做了有序的讲述和总结。该书的出版,徐达君老师是受北方昆曲剧院所请,同时,也是他作为许派笛技的嫡传人,对几十年来的舞台实践和不断深研,以及昆曲音乐与昆曲曲笛在指法运用上的理解予以总结归纳而整理出的一部著述。本书所阐明的曲笛伴奏核心理论在于,以扎实的基本功,即擫笛之音色、音准、气息,昆笛在指法上的独特技巧,再融入艺术形象的"三情"即剧情、词情、人情,三位一体地将优雅动听的昆曲音乐生动地展现在舞台上,将曲牌吹出风采和神韵,把剧、词、人"三情"淋漓尽致地表现出来。本书亦收录徐达君先生为剧目《洛神赋》《怜香伴》《孤山梦》《富春梦》所作之曲牌编创。

(三十七)昆曲曲牌曲腔关系研究:以昆曲南曲商调曲牌为例

作者:蒯卫华

出版社：光明日报出版社；第1版
出版日期：2017年12月

本书选取昆曲（南曲）商调曲牌曲腔关系作为研究对象，借鉴民族音乐学的研究方法，从文化的脉络中研究音乐，在微观音乐形态分析基础上，探讨影响昆曲商调曲牌曲腔关系的诸多因素，进而阐释昆曲商调曲牌曲腔关系的核心本质。该书研究深入，层次清晰，论证有据，能给民族音乐研究者和从业者很好的专业理论的帮助。全书共三章。第一章从昆曲南曲的商调入手，对昆曲商调19个曲牌中的上百首唱段进行音乐形态分析，探讨了每个具体曲牌曲腔关系的规律性以及商调引子曲牌、孤牌自套曲牌、联套曲牌三个曲牌类别的各自规律性特征。第二章在阐释昆曲商调引子曲牌、孤牌自套曲牌和联套曲牌各自曲牌功能性的基础上，结合三个曲牌类别各自曲腔关系的特征，阐释了它们在整个商调系统内的个性因素，总结出昆曲商调系统曲牌曲腔关系的不变因素是"一个旋律骨干音型和两个特性音型"。本书提出诸多昆曲唱腔中"文人性"的因素都彰显出昆曲"音韵声腔艺术"的命题。基于前两章昆曲商调系统曲牌曲腔关系特征的结论，第三章就影响昆曲曲腔关系的诸多因素进行剖析。

（三十八）复兴与传承　纪念嘉禾昆曲学员训练班六十周年

作者：周秦，罗艳
丛书：中国戏曲名家唱腔精选系列
出版社：广西师范大学出版社；第1版
出版日期：2017年12月

本书以昆曲源流的前世今生为研究主线，通过对近代湘昆的流传，湖南昆曲的发现，昆曲训练班的筹办、成立、招生、演出的情形，训练班发起者与主要教师的情况，以及以雷子文为代表的训练班学员的艺术与人生道路等问题进行考察和梳理，由此勾勒出20世纪以来昆曲在中华大地、湖湘地域传承的轨迹，并以训练班学员所传承的特色剧目为基础，探究湘昆独特的美学特征，从而为当代昆曲研究和昆曲发展区域地域文化研究提供一些新的参考。本书的写作建立在多次调研与访谈的基础之上，依托丰富的一手和二手资料，对相关问题做了全面深入的考察与探索。昆曲艺术自明万历年间从苏州传入湘南，蔚为流派，传承至今。戏剧大师梅兰芳为其命名；戏剧名家田汉倾心关怀，以"山窝里飞出金凤凰"盛赞其成就。该书依托"一出戏救活了一个剧种"的大背景，记载和呈现了湘昆人用青春和生命，坚忍执着地抢救保护、发掘传承传统文化，使得湘昆艺术能够独树高标，历劫不坏，世代传承的真实历史，为当代昆曲研究和昆曲发展区域地域文化研究留下了丰富珍贵的历史史料。

（三十九）吴骚合编（上下）（精）

选编：（明）张楚叔，（明）张旭初
编者：邓占平
出版社：文物出版社；第1版
出版日期：2017年12月

《吴骚》前三集为张楚叔所编，主要选录当时以昆腔演唱的南曲。初集于明万历四十二年（1614）梓行后，"纸贵洛阳"，于是又有二集和三集的编印。命名"吴骚"，是以昆曲上承楚骚的意思。后来楚叔又和从弟旭初一起，在这三部曲选中细加挑选，"去泛滥，近补新声"，成《吴骚合编》，计4卷。共收套数200多篇，小令40多首，除11套北曲外，余均为南曲。编选的标准，反映了昆曲流行后明代散曲崇尚艳词、音律的风气，即以审调谐声、合谱依韵为主，专录幽期欢会、惜别伤离的丽情之作。入选作品以梁辰鱼、陈铎、王骥德等人的为多，按宫调排列次序，曲文分别正衬。各曲后面常有编者评语，以及引用冯梦龙、凌濛初、沈自晋等人的评语。该书辨订牌调，校正板式，比一般选本精密。卷首有曲论一篇，分"填词训""作家偶评""曲谱辩""情痴言"四部分（后人取名为《衡曲尘谭》），为张楚叔所作，颇有见地。书中还附有精美的插图。有明崇祯十年刻本，《四部丛刊》二集影印本。

（四十）桃花扇

作者：（清）孔尚任
校注：夏清影
出版社：三秦出版社；第1版
出版日期：2017年12月

本书对《桃花扇》做了全本注释，重新设计了排版。《桃花扇》是清代孔尚任所著昆曲剧本，所写的是明代末年发生在南京的故事。全剧以侯方域、李香君的悲欢离合为主线，展现了明末南京的社会现实。同时也揭露了弘光政权衰亡的原因，歌颂了对国家忠贞不渝的民族英雄和底层百姓，展现了明朝遗民的亡国之痛。古今阅读习惯不同，古戏本上人物出场只写行当名，有时一出戏会有多人使用同一行当，容易产生歧义，所以本书将人物的指称从行当名全部换成了人名。本书虽然有部分形式上的改动，但在文字校注方面诚意考究，以最早的

康熙介安堂本为底本,同时参校西园本(乾隆)、嘉庆本、兰雪堂本(光绪)、暖红室本(宣统),尽量保留了康熙间刻本的原貌,在个别不通或缺失处参考善本择优校正。血染扇面画作桃花,血染江山何处桃源?果麦典藏版《桃花扇》为你讲一个倾国之恋的传奇故事。本书邀请古风画师鹿菏绘制了一套共8张周边明信片,每本书赠送2张。

(四十一)红豆馆拍正词曲遗存——中国戏曲史奇才蕴奇书

作者:爱新觉罗·溥侗
出版社:商务印书馆;第1版
出版日期:2017年12月

本书为北京戏曲艺术职业学院旧存红豆馆主钞本,商务印书馆影印出版。该套丛书1函5册,封面是蓝底素缎线装本设计,内文全部彩印红豆馆主本人亲笔正楷,含印章21方,印刷精美。收录有舞台演出全剧曲谱26种,带身段标注曲谱2出,残本曲谱6种,单支曲牌3种;桌台清唱全折曲谱22种,带工尺字残本1种,单支曲牌3种;诗词散曲13种、残本宫调6种;除昆曲外,还特别包含一般词谱中不常见到的"京十番"曲牌2种,丛书内容博采众长,样式典范,是文艺界、出版界曲学文献之扛鼎力作,对我国非物质文化遗产事业做出了卓越贡献。红豆馆主,名爱新觉罗·溥侗,与张伯驹、张学良、袁克文并称为"民国四公子",是京城名票,特别精于昆曲,当时被誉为"文武昆乱不挡,六场通透之化境",不但能演能唱,还兼及场面伴奏,是京朝派昆曲集大成者。

昆曲研究2017年度论文索引

谭 飞 辑

(1)蒋惠婷.非遗保护视野下浙江武义昆曲传承与发展调研报告[J].非物质文化遗产研究集刊(年刊),2017年刊.

(2)李淑琴,周琪.清代甘肃昆曲演出考辨[J].中国古代小说戏剧研究(年刊),2017年刊.

(3)王学锋.《昆坛求艺六十年——沈世华昆剧生涯》评介[J].中国古代小说戏剧研究(年刊),2017年刊.

(4)明光.从单向学习到互相影响——古代扬州、苏州昆剧关系浅论[J].扬州文化研究论丛(半年刊),2017年第1期.

(5)程友伟,窦笑智.首届紫金京昆艺术节论坛会议综述[J].艺术学界(半年刊),2017年第1期.

(6)龙赛州.沈璟《一种情》传奇版本考略[J].戏曲与俗文学研究(半年刊),2017年第1期.

(7)郑尚宪.论"迷失"了的《虎囊弹》[J].戏曲与俗文学研究(半年刊),2017年第1期.

(8)宋波.中国艺术研究院的戏曲音像资料收藏——以昆曲音像资料为例[J].戏曲研究(季刊),2017年第1期.

(9)刘庆科.论江苏昆曲动漫化在文化传承中的重要性[J].湖南包装(季刊),2017年第1期.

(10)樊兰.清代戏曲家张坚的"雅正"曲体观[J].广播电视大学学报(哲学社会科学版)(季刊),2017年第1期.

(11)高洋.沈璟戏曲作品流传搬演情况综述[J].南京广播电视大学学报(季刊),2017年第1期.

(12)白宁.唱法、口法、声口与"叶堂唱口"[J].乐府新声(沈阳音乐学院学报)(季刊),2017年第1期.

(13)傅谨.戏剧学科回望与前瞻[J].民族艺术研究(双月刊),2017年第1期.

(14)张福海.传统·剧统与创造——关于中国戏剧"传统"说的分析与辨误[J].民族艺术研究(双月刊),2017年第1期.

(15)徐宏图.创新主题,辟新领域——谈《荆钗记》在南戏史上的地位[J].浙江艺术职业学院学报(季刊),2017年第1期.

(16)尤赟蕾.现有昆曲剧本英译研究综述[J].山西能源学院学报(季刊),2017年第1期.

(17)杜玄图.论《碎金词韵》编订特点及其研究价值[J].昭通学院学报(双月刊),2017年第1期.

(18)张志国.大学场域中白先勇的文学存在[J].华文文学(双月刊),2017年第1期.

(19)黄桂娥.崇古与尊今的较量——清代戏曲批评史的一个脉络[J].戏剧艺术(双月刊),2017年第1期.

(20)谷曙光.梅兰芳搬演、研讨汤显祖《牡丹亭》再论[J].戏曲艺术(季刊),2017年第1期.

（21）吕效平.对drama的再认识——兼论戏曲传奇[J].戏剧艺术（双月刊），2017年第1期.

（22）任荣.清末民初传奇、杂剧的艺术新变与文体消亡[J].四川戏剧（月刊），2017年第1期.

（23）张静.尽青春之姿 演度世之梦——观上海昆剧团全本《南柯梦记》[J].四川戏剧（月刊），2017年第1期.

（24）濮波.戏曲的旅行：全球化语境里跨文化戏剧的状态[J].四川戏剧（月刊），2017年第1期.

（25）王鑫.浅议"临川四梦"当代传播之地方化、全国化、国际化[J].新世纪剧坛（双月刊），2017年第1期.

（26）马慧.白牡丹、玉牡丹、洋牡丹——论《牡丹亭》三种跨文化改编兼及"跨文化戏剧"[J].新世纪剧坛（双月刊），2017年第1期.

（27）钟英.非物质文化遗产视野下当代昆曲的文化传播[J].沈阳师范大学学报（社会科学版）（双月刊），2017年第1期.

（28）边文彤，胡耀辉.边文彤、胡耀辉谈昆曲《汤显祖与临川四梦》[J].演艺科技（月刊），2017年第1期.

（29）刘传鸿，徐婷.《白兔记》校释札记[J].温州大学学报（社会科学版）（双月刊），2017年第1期.

（30）崔愷，郭海鞍.踏影寻乡音，筑舍解乡愁——玉山佳处之"读书舍"昆曲学社意匠解析[J].建筑学报（月刊），2017年第1期.

（31）张晓妍，孙莹.21世纪戏曲生旦造型设计方式探索——以昆曲和越剧为例[J].西部学刊（月刊），2017年第1期.

（32）顾聆森.剑磨十年 崭露锋芒——谈施夏明的表演艺术[J].中国戏剧（月刊），2017年第1期.

（33）王文章.《昆曲艺术大典》总前言[J].中国戏剧（月刊），2017年第1期.

（34）姚大怀.晚清民国曲目辑补二十种[J].文化遗产（双月刊），2017年第1期.

（35）张青飞.明建阳刊戏曲插图本与戏曲传播[J].长春师范大学学报（月刊），2017年第1期.

（36）胡瑜.王曦《东海记》的创作及评点研究[J].常熟理工学院学报（双月刊），2017年第1期.

（37）黄仕忠.《香囊记》作者、创作年代及其在戏曲史上的影响[J].中山大学学报（社会科学版）（双月刊），2017年第1期.

（38）李峥.戏曲如何在小剧场实现"呼吸"——2016第二届上海小剧场戏曲节评述[J].戏剧文学（月刊），2017年第1期.

（39）王兴昀.民国中期（1929—1937）天津昆曲演出状况[J].戏剧文学（月刊），2017年第1期.

（40）刘益行.传统与现代的契合——观昆曲《牡丹亭》与《夫的人》[J].歌海（双月刊），2017年第1期.

（41）俞为民.明代文人对南戏民间性的切割和提升[J].艺术百家（双月刊），2017年第1期.

（42）王安奎.中国戏曲美学范畴之雅俗论[J].艺术百家（双月刊），2017年第1期.

（43）顾聆森.明清时期苏州地区城镇化趋势与昆曲传奇中的市民意识的厚化[J].艺术百家（双月刊），2017年第1期.

（44）周华斌.影视与互联网的"镜像戏曲"——以京剧和昆曲为例[J].艺术百家（双月刊），2017年第1期.

（45）杨玉.叙事视角的转变及其原因——在唐宋婚恋传奇的戏曲改编中探寻[J].保定学院学报（双月刊），2017年第1期.

（46）俞妙兰.昆曲曲学小讲堂之昆曲的板制[J].上海戏剧（月刊），2017年第1期.

（47）莫霞.一样的生活，不一样的态度——观昆剧《伤逝》、梨园戏《朱买臣》有感[J].上海戏剧（月刊），2017年第1期.

（48）张静.在剧场中寻找答案——从《伤逝》至《四声猿·翠乡梦》[J].上海戏剧（月刊），2017年第1期.

（49）丁盛.京昆合演《春水渡》与小剧场戏曲[J].上海戏剧（月刊），2017年第1期.

（50）陈益.纪晓岚笔下的昆曲故事[J].寻根（双月刊），2017年第1期.

（51）成荣蕾.观青春版昆曲《牡丹亭》有感[J].戏剧之家（半月刊），2017年第1期.

（52）陈益.清人笔记中的昆曲时尚[J].书屋（月刊），2017年第1期.

（53）任占涛.论中国动画的"唱"和"念"——以戏曲唱腔和念白的移植为例[J].中国电视（月刊），2017年第1期.

（54）杨宁.论青春版《牡丹亭》的改编特色[J].文化创新比较研究（旬刊），2017年第1期.

（55）相晓燕.清中叶扬州曲家的戏曲创作论[J].扬州文化研究论丛（半年刊），2017年第2期.

（56）梁晓萍.王骥德"法与词两擅其极"之戏曲美学观[J].艺术学界（半年刊），2017年第2期.

（57）伏涤修.《牡丹亭》"创作声腔说"驳议[J].戏曲研究（季刊），2017年第2期.

（58）曾莹.汤显祖《紫箫记》《紫钗记》声诗笔墨探微[J].戏曲研究(季刊),2017年第2期.

（59）吴宗辉.新昌县档案馆藏调腔《牡丹亭》考论[J].戏曲研究(季刊),2017年第2期.

（60）段朋飞.从《琵琶记》中看剧作家创作的状元观[J].淄博师专学报(季刊),2017年第2期.

（61）赵春宁.《董西厢》《王西厢》之争与中晚明戏曲批评[J].浙江艺术职业学院学报(季刊),2017年第2期.

（62）黄振林.传统曲谱与戏曲关系研究的新思考[J].戏曲艺术(季刊),2017年第2期.

（63）姚大怀.晚清民国曲家黄剑荪及其《情环劫传奇》考论[J].戏曲艺术(季刊),2017年第2期.

（64）毋丹.试析清代以降昆曲"折柳阳关"唱腔之流变——兼论曲腔与曲律之关系[J].戏曲艺术(季刊),2017年第2期.

（65）田志平.简析"梅派"艺术中的昆曲韵律[J].戏曲艺术(季刊),2017年第2期.

（66）周来达.试论昆曲主调[J].南京艺术学院学报(音乐与表演)(季刊),2017年第2期.

（67）王小岩.晚明文人传奇改家的身份定位及其在戏曲批评史上的意义[J].戏剧(中央戏剧学院学报)(双月刊),2017年第2期.

（68）浦晗.学案中遗漏的巨擘——宗志黄南戏研究考述[J].戏剧(中央戏剧学院学报)(双月刊),2017年第2期.

（69）王亚楠.清代中晚期《桃花扇》演唱与接受刍议[J].成都大学学报(社会科学版)(双月刊),2017年第2期.

（70）朱夏君.论汤显祖与北曲[J].中国音乐(季刊),2017年第2期.

（71）王晓阳.驰名沪上的昆山曲友"殷乔醋"旧事[J].钟山风雨(双月刊),2017年第2期.

（72）杨玉.戏曲的舞台看点凝练与再创作——以《西厢记》折子戏为例[J].曲靖师范学院学报(双月刊),2017年第2期.

（73）李祥林."秦淮八艳"与戏曲[J].南开学报(哲学社会科学版)(双月刊),2017年第2期.

（74）王福雅.论古典戏曲审美的雅俗交集与嬗变[J].湖南科技大学学报(社会科学版)(双月刊),2017年第2期.

（75）李志远.论"春秋笔法"思维对戏曲批评形态的影响[J].淮阴师范学院学报(哲学社会科学版)(双月刊),2017年第2期.

（76）陈维昭.清代《金瓶梅》戏曲的版本及作者问题考辨[J].文学遗产(双月刊),2017年第2期.

（77）陈新凤,吴浩琼."过腔接字,乃关锁之地"辨析[J].音乐研究(双月刊),2017年第2期.

（78）杜桂萍."元"的构成与明清戏曲"宗元"观念[J].求是学刊(双月刊),2017年第2期.

（79）杜桂萍.戏曲"宗元"观念与明清戏曲史研究(笔谈)[J].求是学刊(双月刊),2017年第2期.

（80）魏洪洲.《中原音韵》与戏曲格律谱之"宗元"表达[J].求是学刊(双月刊),2017年第2期.

（81）李亦辉."宗元"观念与明清传奇审美理想的嬗变[J].求是学刊(双月刊),2017年第2期.

（82）张蓓荔,范艾婧,李典苡,张亦弛.互联网时代背景下针对青年受众开展的主流经典艺术市场拓展项目方法研究[J].艺术百家(双月刊),2017年第2期.

（83）蔡珊珊.《九宫正始》所收《拜月亭》之【念佛子】曲牌格律考论[J].艺术百家(双月刊),2017年第2期.

（84）王小岩.论戏曲文体文人化中的著作权意识[J].中国高校社会科学(双月刊),2017年第2期.

（85）顾春芳.梅兰芳艺术和中国美学传统[J].中国文艺评论(月刊),2017年第2期.

（86）李佳佳.论诸宫调对其他曲种的影响[J].中国戏剧(月刊),2017年第2期.

（87）林莹.用爱与时间,给过去一个未来——对话"昆曲王子"张军[J].中国广告(月刊),2017年第2期.

（88）俞妙兰.昆曲曲学小讲堂之昆曲的宫调和笛色(上)[J].上海戏剧(月刊),2017年第2期.

（89）王文章.寻源问道　传承经典——《昆曲艺术大典》总前言[J].文艺研究(月刊),2017年第2期.

（90）唐荣.论明清戏曲的"尚奇"倾向[J].现代语文(学术综合版)(月刊),2017年第2期.

（91）鲍开恺.论转型期昆曲工尺谱的特征[J].学术交流(月刊),2017年第2期.

（92）郭炎孙,金丽雯.从吴文化视角看昆曲传承[J].艺术评鉴(半月刊),2017年第2期.

（93）邢李.互联网时代的传统文化传承与高校文化建设——以昆曲为例[J].戏剧之家(半月刊),2017年第2期.

（94）吴玉军.培养大学生戏曲兴趣的方法探索[J].戏剧之家(半月刊),2017年第2期.

（95）李惠绵.论昆剧《朱买臣休妻》之表演砌末与

文学意象[J]. 戏曲研究(季刊),2017年第3期.

（96）许洁,曹金. 论昆曲《牡丹亭》的历史变迁——基于"社会音乐学"视角的分析[J]. 现代基础教育研究(季刊),2017年第3期.

（97）吴书荫.《还金记》传奇和《鸳鸯坠》杂剧[J]. 中国文化研究(季刊),2017年第3期.

（98）林施望. 美国汉学家雷伊娜的早期南戏"负心书生"剧研究述论[J]. 浙江艺术职业学院学报(季刊),2017年第3期.

（99）刘纪明. 周乐清《补天石传奇》创作原因探析[J]. 浙江艺术职业学院学报(季刊),2017年第3期.

（100）李春妹. 虎丘曲会发展时期简考[J]. 浙江艺术职业学院学报(季刊),2017年第3期.

（101）任孝温. 该怎样让昆曲走向市场？——论非遗保护与昆曲产业化[J]. 浙江艺术职业学院学报(季刊),2017年第3期.

（102）邹青. "明代四大声腔"说的源流及其学术史检讨[J]. 戏曲艺术(季刊),2017年第3期.

（103）郭宇.《紫钗记》文本的舞台阐释——以上海昆剧团《紫钗记》导演读解为例[J]. 戏曲艺术(季刊),2017年第3期.

（104）洪惟助. 台湾昆剧团的营运策略及其影响[J]. 戏曲艺术(季刊),2017年第3期.

（105）杨剑昕. 昆舞元素训练下的表演探究——以昆舞作品《情醉三月天》中"醉鬼"形象为例[J]. 南京艺术学院学报(音乐与表演)(季刊),2017年第3期.

（106）毛忠,张婷婷. 立场、方法和视域：还原戏曲历史的多维面相——刘祯戏曲学术研究评述[J]. 民族艺术(双月刊),2017年第3期.

（107）刘祯. "有相"与"无相"——我的戏曲研究[J]. 民族艺术(双月刊),2017年第3期.

（108）杨惠玲. 从明清江南望族看昆曲的文化生态——兼谈昆曲衰落的原因[J]. 戏剧艺术(双月刊),2017年第3期.

（109）潘乃奇. 由"上昆热"引发的一场回望[J]. 上海艺术评论(双月刊),2017年第3期.

（110）麦子. 新编戏失败的"锅",话剧导演不背![J]. 南国红豆(双月刊),2017年第3期.

（111）丁盛. 论白先勇的"昆曲新美学"[J]. 文艺理论研究(双月刊),2017年第3期.

（112）孙书磊. 古典戏曲总集整理的若干问题——以《全清戏曲》整理为例[J]. 文献(双月刊),2017年第3期.

（113）陈益. 梁辰鱼的昆曲中州韵[J]. 寻根(双月刊),2017年第3期.

（114）郑传寅. 治曲杂谈[J]. 四川戏剧(月刊),2017年第3期.

（115）傅谨. 文化自信：2016戏曲创作演出纵览[J]. 中国文艺评论(月刊),2017年第3期.

（116）张盼. 当代美学为昆曲注入新意——两岸艺术家创新昆曲艺术[J]. 两岸关系(月刊),2017年第3期.

（117）周作明. 湘昆艺术传承发展调研报告——发掘湘昆60周年[J]. 艺海(月刊),2017年第3期.

（118）俞妙兰. 昆曲曲学小讲堂之昆曲的宫调和笛色(下)[J]. 上海戏剧(月刊),2017年第3期.

（119）张晓妍. 橘生淮北为枳——评昆剧《醉心花》[J]. 上海戏剧(月刊),2017年第3期.

（120）王馗. "晴日催花暖欲然"(下)——2016年度戏曲发展研究报告[J]. 艺术评论(月刊),2017年第3期.

（121）王辉斌.《明清戏著史论》与两位张姓朋友相关[J]. 博览群书(月刊),2017年第3期.

（122）李秀萍. 这是王辉斌"将文学史研究打通关"的新证——评《明清戏著史论》[J]. 博览群书(月刊),2017年第3期.

（123）韩唱畅. 论新版《玉簪记》的舞台美学[J]. 戏剧之家(半月刊),2017年第3期.

（124）夏彦云. 昆曲发展面临的瓶颈及其对策探究[J]. 才智(旬刊),2017年第3期.

（125）何丽蜜.《张协状元》艺术特色浅析[J]. 名作欣赏(旬刊),2017年第3期.

（126）张勇风. 明代文人的戏剧观念与《琵琶记》在戏剧史上的定位[J]. 戏曲研究(季刊),2017年第4期.

（127）蔡欣欣. 论台湾兰庭昆剧团《寻找游园惊梦》之展演文本与跨界对话[J]. 戏曲研究(季刊),2017年第4期.

（128）陈均. 20世纪50年代以来昆曲流派问题的回顾与省思——以昆曲"俞派"的建构与展开为例[J]. 戏曲研究(季刊),2017年第4期.

（129）储著炎. 冯梦龙戏曲改编活动的动因[J]. 南京师范大学文学院学报,2017年第4期.

（130）明光. 古代戏剧对扬州社会生活的影响[J]. 扬州职业大学学报(季刊),2017年第4期.

（131）刘俊,白先勇. 我所有的准备,都是为了中国的文艺复兴——白先勇访谈录[J]. 世界华文文学论坛

（季刊），2017年第4期．

（132）相晓燕．乾嘉学派与清代戏曲［J］．文化艺术研究（季刊），2017年第4期．

（133）张茜茜．清代戏曲家赵对澂及其传奇《酬红记》考述［J］．安徽广播电视大学学报（季刊），2017年第4期．

（134）杨惠玲．《全明传奇》及其续编的编刊和影响［J］．浙江艺术职业学院学报（季刊），2017年第4期．

（135）葛华飞．论昆曲《水浒记》中阎婆惜的爱情［J］．萍乡学院学报（双月刊），2017年第4期．

（136）贾兵．论《琵琶记》双线叙事结构的戏剧性——兼谈双线叙事结构的文学渊源［J］．牡丹江师范学院学报（哲学社会科学版）（双月刊），2017年第4期．

（137）段宇翔．昆曲艺术跨文化传播的路径探索——以孔子学院为例［J］．长治学院学报（双月刊），2017年第4期．

（138）李秀伟．对"昆剧史"写作模式的省思——重读陆萼庭先生《昆剧演出史稿》［J］．戏剧艺术（双月刊），2017年第4期．

（139）吕茹．《杀狗记》在近代地方戏中的流变［J］．浙江传媒学院学报（双月刊），2017年第4期．

（140）刘芳．南曲格律演进的双向性——从民间南戏到文人传奇［J］．温州大学学报（社会科学版）（双月刊），2017年第4期．

（141）朱万曙，朱雯．"案头"与"场上"——明中叶戏曲创作技术性难题与沈璟的曲学贡献［J］．文艺理论研究（双月刊），2017年第4期．

（142）俞为民．南戏研究与中华文化走出去［J］．温州大学学报（社会科学版）（双月刊），2017年第4期．

（143）都刘平．《张协状元》百年研究史［J］．温州大学学报（社会科学版）（双月刊），2017年第4期．

（144）吴春福．湘昆口述史研究［J］．湖南师范大学社会科学学报（双月刊），2017年第4期．

（145）尹丽丽．《申报》所载《牡丹亭》的晚清传播［J］．文化遗产（双月刊），2017年第4期．

（146）邹元江．传承作为昆曲国家文化战略确立的关键［J］．艺术百家（双月刊），2017年第4期．

（147）洪惟助．白先勇的昆曲事业及其影响［J］．艺术百家（双月刊），2017年第4期．

（148）祁志祥．明代的戏曲美学论争［J］．艺术百家（双月刊），2017年第4期．

（149）徐佳．时空参照框架下昆曲曲词语言认知机制研究——以《桃花扇》为例［J］．浙江理工大学学报（社会科学版）（双月刊），2017年第4期．

（150）王宁．明代南戏六题［J］．江淮论坛（双月刊），2017年第4期．

（151）刘卓尔，黎茵，尚静怡．昆曲民间曲社面临的问题、原因及对策［J］．中国戏剧（月刊），2017年第4期．

（152）关鹿鸣．谢朝华于已披　启夕秀于未振——浅谈地方戏剧本的改良［J］．档案与建设（月刊），2017年第4期．

（153）俞妙兰．昆曲曲学小讲堂之昆曲的曲谱［J］．上海戏剧（月刊），2017年第4期．

（154）沈斌．久违了，雉尾生——观昆剧《连环记》有感［J］．上海戏剧（月刊），2017年第4期．

（155）张贝勒．酝酿十载的雉尾生之梦——昆剧《连环记》排演后记［J］．上海戏剧（月刊），2017年第4期．

（156）王宁．反哺：近现代京剧对昆剧之影响考论［J］．文艺研究（月刊），2017年第4期．

（157）杨娟．地域特色文化动漫宣传片的开发及创新研究——以昆山昆曲为例［J］．西部广播电视（半月刊），2017年第4期．

（158）孔德明．当代昆曲《春江花月夜》中的情［J］．戏剧之家（半月刊），2017年第4期．

（159）楼慧琴．取京昆之长，补越剧之短——浅论越剧老生戏路的开拓［J］．戏剧之家（半月刊），2017年第4期．

（160）白先勇．青春版《牡丹亭》的演出历程和历史经验［J］．民族艺术（双月刊）研究，2017年第5期．

（161）周秦．昆曲的遗产价值及保护传承［J］．民族艺术（双月刊）研究，2017年第5期．

（162）莫惊涛．由《白罗衫》的改编看传统剧目的现代阐释［J］．戏剧（中央戏剧学院学报）（双月刊），2017年第5期．

（163）赵莎莎．一部功底扎实、颇具匠心的新作——评杨惠玲《明清江南望族和昆曲艺术》［J］．艺苑（双月刊），2017年第5期．

（164）张之薇．经典，如何重读？——论传统戏曲文本的当下搬演［J］．上海艺术评论（双月刊），2017年第5期．

（165）杨正娟．从唐传奇到明传奇——明传奇《红拂记》对虬髯客故事之重造［J］．武汉理工大学学报（社会科学版）（双月刊），2017年第5期．

（166）伍福生．上海，昆剧与粤剧的对话［J］．南国红豆（双月刊），2017年第5期．

(167) 廖奔.王国维与百年戏曲史路径——兼谈唱赚的历史定位[J].文学评论(双月刊),2017年第5期.

(168) 刘玉洁.昆曲对山西梆子腔的影响[J].黄河之声(半月刊),2017年第5期.

(169) 李天.论晚明戏曲批评对传统曲学观念的突破——以吕天成《曲品》为例[J].白城师范学院学报(月刊),2017年第5期.

(170) 张正博.何良俊的戏曲观探源[J].戏剧文学(月刊),2017年第5期.

(171) 任荣.民国中后期传奇杂剧创作的复古与消亡[J].戏剧文学(月刊),2017年第5期.

(172) 景俊美.通道必简：邵天帅《怜香伴》艺术创作侧影[J].戏剧文学(月刊),2017年第5期.

(173) 张之燕.从河南梆子《约/束》和昆曲《罗密欧与朱丽叶》看中国戏剧走出去[J].戏剧文学(月刊),2017年第5期.

(174) 孙士现.昆曲与苏州的"前世今生"——评文化纪录片《昆曲六百年》[J].视听(月刊),2017年第5期.

(175) 俞妙兰.昆曲曲学小讲堂之 昆曲制谱法之十步要义[J].上海戏剧(月刊),2017年第5期.

(176) 黄敏捷.苏剧音乐的曲调与声腔研究[J].戏剧之家(半月刊),2017年第5期.

(177) 韩丽霞.《永乐大典戏文三种》与早期戏曲形态[J].河南教育学院学报(哲学社会科学版)(双月刊),2017年第6期.

(178) 朱园园.论明传奇《焚香记》文本流传的特征[J].龙岩学院学报(双月刊),2017年第6期.

(179) 周南.文旅产业视域下苏州观光昆曲的演出生态[J].苏州教育学院学报(双月刊),2017年第6期.

(180) 丁盛."后昆曲剧场艺术"论[J].民族艺术(双月刊),2017年第6期.

(181) 孙红侠."京昆"与京剧中的昆曲遗留[J].文化遗产(双月刊),2017年第6期.

(182) 顾春芳.《红楼梦》的叙事美学和戏曲关系新探[J].红楼梦学刊(双月刊),2017年第6期.

(183) 安裴智.从古典喜剧到"现代悲剧"——新编昆剧《绿牡丹》得失纵论[J].南方文坛(双月刊),2017年第6期.

(184) 胡丽娜.承续与更迭：晚明士人价值观念嬗变的戏曲文化学解读[J].艺术百家(双月刊),2017年第6期.

(185) 唐荣.遵循程式 用心塑造——我演昆曲新版《白罗衫》中的徐能[J].中国戏剧(月刊),2017年第6期.

(186) 徐宏图.谈《荆钗记》的创新意识[J].中国戏剧(月刊),2017年第6期.

(187) 董理,孔江平.昆曲闺门旦颤音的嗓音特征[J].清华大学学报(自然科学版)(月刊),2017年第6期.

(188) 张晓兰.清代的"学人之曲"及其形成[J].学习与实践(月刊),2017年第6期.

(189) 王怡文.洞幽烛远之明鉴——评王辉斌先生《明清戏著史论》[J].湖北文理学院学报(月刊),2017年第6期.

(190) 陈益.胡子长在空气里——昆曲艺术感悟[J].群言(月刊),2017年第6期.

(191) 曹文强.浅谈昆曲《孽海记·下山》[J].艺海(月刊),2017年第6期.

(192) 沈后庆.论梅兰芳对昆曲艺术的贡献[J].艺海(月刊),2017年第6期.

(193) 俞妙兰.昆曲曲学小讲堂之昆曲制谱法之"字音与唱音"[J].上海戏剧(月刊),2017年第6期.

(194) 游暐之."一个人"的内心独白——当代昆曲《我,哈姆雷特》观后[J].艺术评论(月刊),2017年第6期.

(195) 李怀宇.白先勇的"文艺复兴梦"[J].同舟共进(半月刊),2017年第6期.

(196) 王小岩.李渔《闲情偶寄》戏曲结构论之理论资源[J].社会科学战线(月刊),2017年第6期.

(197) 赖星禧.以故宫的美学特征来阐释明清传奇结构美[J].大众文艺(半月刊),2017年第6期.

(198) 郭小利.曾永义戏曲学术研究、编剧创作、教书育人和社会影响[J].四川戏剧(月刊),2017年第7期.

(199) 姜彦章.翻旧"衣"出新意——苏昆版昆剧《白罗衫》观后感[J].上海戏剧(月刊),2017年第7期.

(200) 俞妙兰.昆曲曲学小讲堂之昆曲制谱法之乐句结音[J].上海戏剧(月刊),2017年第7期.

(201) 林为林.传承与发展是昆曲人应有的使命担当[J].上海戏剧(月刊),2017年第7期.

(202) 俞玖林.我演新版《白罗衫》[J].上海戏剧(月刊),2017年第7期.

(203) 康保成,陈燕芳.戏曲究竟是演人物还是演行当?——兼驳邹元江对梅兰芳的批评[J].文艺研究(月刊),2017年第7期.

（204）李伟，姬杰辉.戏曲作品中的传统证据文化探析——以昆曲《十五贯》为例[J].牡丹江大学学报（月刊），2017年第8期.

（205）邱雪惠.论新编昆曲《绿牡丹》戏剧冲突的安排[J].文化学刊（月刊），2017年第8期.

（206）刘厚生.《洵美且异：张洵澎评传》序[J].中国戏剧（月刊），2017年第8期.

（207）马辉.从声声慢到慢声声——我看昆曲版《李清照》[J].大舞台（月刊），2017年第8期.

（208）陈四益.昆曲继承发展的丰沃土壤[J].艺术评论（月刊），2017年第8期.

（209）俞妙兰.昆曲曲学小讲堂之昆曲制谱法之气口分布[J].上海戏剧（月刊），2017年第8期.

（210）李新志.谈传统戏曲表演革命[J].戏剧之家（半月刊），2017年第8期.

（211）刘娜.从《惊梦》到《寻梦》——忆学艺点滴[J].艺海（月刊），2017年第9期.

（212）陈益.作为金科玉律以后[J].群言（月刊），2017年第9期.

（213）郑培凯.赏心乐事谁家院[J].书城（月刊），2017年第9期.

（214）俞妙兰.昆曲曲学小讲堂之昆曲腔格概述[J].上海戏剧（月刊），2017年第9期.

（215）徐芸.从《荆钗记》看古典戏曲改编[J].戏剧之家（半月刊），2017年第9期.

（216）李倩，王昌杰."醉"美诗词——以昆曲《长生殿》唱词论源语与译入语的互补性[J].戏剧之家（半月刊），2017年第9期.

（217）熊樱侨.[万年欢]曲牌在戏曲音乐中的衍变及运用[J].中国戏剧（月刊），2017年第10期.

（218）陈琳.数字化媒体介入"传统"戏曲物质性荣念曾实验戏曲研究，以《挑滑车》为例[J].新美术（月刊），2017年第10期.

（219）俞妙兰.昆曲曲学小讲堂之北曲的半音[J].上海戏剧（月刊），2017年第10期.

（220）沈一婷.意境再现、文化再兴、村庄再生——西浜村昆曲学社的创作思路解析[J].小城镇建设（月刊），2017年第10期.

（221）刘宜庆.一曲新词酒一杯——民国大师吴梅的戏曲人生[J].同舟共进（半月刊），2017年第10期.

（222）代明.昆曲名媛王瑾[J].中关村（月刊），2017年第10期.

（223）王萃.陈牧声的"牡丹亭"情结——兼谈作曲家的创作观念与技法特征[J].人民音乐（月刊），2017年第10期.

（224）邱嘉敏.坂东玉三郎：演舞修文终不已[J].世界文化（月刊），2017年第10期.

（225）孙伊婷.清末民初扬州昆曲世家谢氏抄录祖传孤本《莼江曲谱》初探[J].文物鉴定与鉴赏（半月刊），2017年第10期.

（226）邵雯艳.大众接受视阈下"非遗"纪录片的文本构造[J].中国电视（月刊），2017年第10期.

（227）路应昆.传奇、昆剧、乱弹关系新说[J].文化艺术研究（季刊），2017年第10期.

（228）丁晨元.我对学演《别母乱箭》的一点心得体会[J].大众文艺（半月刊），2017年第10期.

（229）方倩雯.论昆曲艺术元素在现代设计中的传承与创新[J].大众文艺（半月刊），2017年第10期.

（230）王汀若.两岸当代戏曲创作之比较研究——以《十八罗汉图》与《丝路长城》《乱红》与《桃花扇》为例[J].文化艺术研究（季刊），2017年第10期.

（231）朱栋霖.当代昆曲舞台上的汤显祖剧作[J].中国文艺评论（月刊），2017年第11期.

（232）王东林.浅论宾白在昆曲中的作用——以《牡丹亭·闺塾》一出为例[J].科教文汇中旬刊（月刊），2017年第11期.

（233）俞妙兰.昆曲曲学小讲堂之唱曲四大技法提要[J].上海戏剧（月刊），2017年第11期.

（234）陈益.《快雪堂日记》里的昆曲[J].书屋（月刊），2017年第11期.

（235）李树泽.不"抱残守缺"哪有"原汁原味"——张卫东的昆曲艺道[J].博览群书（月刊），2017年第11期.

（236）陈晓丹.文词雅致，唱腔悠长[J].东方艺术（半月刊），2017年第11期.

（237）黄皓.钗合梦圆，情深似海[J].东方艺术（半月刊），2017年第11期.

（238）田雯.至美至柔，莫若昆曲[J].东方艺术（半月刊），2017年第11期.

（239）谭钦允.钗合梦圆，情至深处[J].东方艺术（半月刊），2017年第11期.

（240）王晶.顾盼生姿——昆曲折子戏评论[J].戏剧之家（半月刊），2017年第11期.

（241）贺颖，李蕊.《白兔记》用韵考[J].名作欣赏（旬刊），2017年第11期.

（242）李天.20世纪80年代以来《六十种曲》研究

综述[J].吉林省教育学院学报(月刊),2017年第12期.

(243)阮琦."江南一条腿"的昆曲人生[J].民主(月刊),2017年第12期.

(244)黄锐烁.闲笔,还是真章?——昆曲《长安雪》中的迷雾与刀光[J].上海戏剧(月刊),2017年第12期.

(245)俞妙兰.昆曲曲学小讲堂之昆曲新创剧目的曲学偏轨倾向[J].上海戏剧(月刊),2017年第12期.

(246)顾兆琳.唱尽千秋万古情——记昆曲当代大官生蔡正仁[J].上海戏剧(月刊),2017年第12期.

(247)何晶.戏曲唱腔与民族声乐演唱的共性研究——以越剧、昆曲唱腔为例[J].戏剧之家(半月刊),2017年第12期.

(248)孙磊.戏曲艺术的传承发展与高校校园文化建设的现状及思考[J].戏剧之家(半月刊),2017年第12期.

(249)鲍开恺.关于高校昆曲通识教育的思考[J].文教资料(旬刊),2017年第12期.

(250)罗冠华.宋元南戏"明改本"历史剧改编研究[J].戏剧之家(半月刊),2017年第13期.

(251)李丽园.昆曲《牡丹亭》多种形式改编背后的美学价值比较及思考[J].黄河之声(半月刊),2017年第14期.

(252)姚爱云.浅谈古籍影印出版的编辑要点——《昆曲身段谱》编辑出版谈[J].新闻研究导刊(半月刊),2017年第14期.

(253)刘庆科,王默.借昆曲表演实现中国动画的文化自信[J].戏剧之家(半月刊),2017年第14期.

(254)刘海燕.从昆曲《游园》中闺门旦的表演特点看传统声乐艺术对民族声乐表演的借鉴意义[J].艺术评鉴(半月刊),2017年第15期.

(255)赵洁.当下昆曲传承中大众传播现象分析——以青春版《牡丹亭》为例[J].戏剧之家(半月刊),2017年第15期.

(256)凌晨.《双思凡》在寂寥中传承——第七届北京传统音乐节大师班讲座之七北昆《双思凡》述评[J].黄河之声(半月刊),2017年第16期.

(257)苏志源.昆曲唱腔的音乐特征——谈全本《长生殿》的曲[J].黄河之声(半月刊),2017年第16期.

(258)肖兴云.浅论竹笛在戏曲音乐中的运用[J].当代音乐(半月刊),2017年第16期.

(259)张亚男.浅谈王振义的昆曲剧目创作及影响[J].戏剧之家(半月刊),2017年第17期.

(260)张一方.昆曲《牡丹亭》的海外传播[J].当代音乐(半月刊),2017年第17期.

(261)晁晓峰.戏曲电视剧的涅槃之路[J].大众文艺(半月刊),2017年第18期.

(262)郭佳楠.传统昆曲艺术的现代传播与新文化价值研究[J].新闻研究导刊(半月刊),2017年第18期.

(263)辛仕林.司鼓在昆曲音乐伴奏中的作用[J].戏剧之家(半月刊),2017年第18期.

(264)李苗.词曲研究家郑孟津文献综述[J].黄河之声(半月刊),2017年第19期.

(265)曹静怡,尢赟蕾.在苏留学生对昆曲表演艺术的欣赏期待调查报告[J].海外英语(半月刊),2017年第19期.

(266)毛梦婷.浅析《牡丹亭》"游园惊梦"的现代演绎——以电视剧和白先勇改编为例[J].文教资料(旬刊),2017年第19期.

(267)于婧.明清时期扬州地区昆曲传播探析[J].艺术评鉴(半月刊),2017年第21期.

(268)苏志源.昆曲音乐的伴奏特点[J].戏剧之家(半月刊),2017年第21期.

(269)郑锦燕."物ория而不物于物"的昆曲舞美造境研究[J].艺术教育(半月刊),2017年第23期.

(270)庞婷文.浅谈非物质文化遗产昆曲的传承与保护[J].黄河之声(半月刊),2017年第24期.

(271)孙新.谈二胡独奏曲《游园》的声腔化演奏特色[J].戏剧之家(半月刊),2017年第24期.

(272)黄晓玲.论南戏的发展历程及体制特点[J].人文天下(半月刊),2017年第24期.

(273)李霖.民国时期广播的兴起及与昆曲艺术的互动[J].青年记者(旬刊),2017年第33期.

(274)孙晓洁.昆曲润腔技术研究——以《游园》中杜丽娘唱腔为例[J].艺术教育(半月刊),2017年第Z8期.

(275)颜维琦.发掘戏曲的无限可能——编剧张静眼中的小剧场戏曲[N].光明日报,2017-01-08第005版.

(276)曹琼.春梦二度,怎肯了无痕[N].宁波日报,2017-01-13第A09版.

(277)蒲波.关注汤显祖,仍有万里路要走[N].中国艺术报,2017-01-23第003版.

(278)周传家.让昆曲活得好,传得久[N].中国文化报,2017-02-13第003版.

(279) 织工. 抽象的抒情是一条迷人的险途——谈新编昆曲《醉心花》[N]. 文汇报,2017-02-16 第010版.

(280) 徐子方. 昆曲国际化探索:"移步"而不能"换形"[N]. 中国艺术报,2017-03-17 第003版.

(281) 张淑香. 行行重行行,发现另一片迥异景观——昆剧《白罗衫》的改编与翻转[N]. 中国艺术报,2017-03-17 第006版.

(282) 郑凌. "当代"两字是昆曲头上的利剑[N]. 中国艺术报,2017-03-20 第004版.

(283) 文心. 保护和振兴江苏戏曲要科学施策[N]. 中国文化报,2017-03-28 第008版.

(284) 罗周. 一戏两看《桃花扇》——以《寄扇》为例看昆曲名著的整理改编[N]. 中国艺术报,2017-04-17 第003版.

(285) 王现. 昆曲音乐的价值研究[N]. 科学导报,2017-05-12 第B02版.

(286) 黄启哲.《牡丹亭》之后,昆剧演什么[N]. 文汇报,2017-06-06 第009版.

(287) 金莹. 白先勇:"我的故乡是中国传统文化"[N]. 文学报,2017-06-08 第004版.

(288) 李小菊. "一戏两看"《桃花扇》[N]. 中国文化报,2017-06-19 第003版.

(289) 胡莉. 皇皇巨著 昆曲长城 匠心一纪 玉汝于成——记《昆曲艺术大典》出版始末[N]. 新华书目报,2017-07-14 第006版.

(290) 谢建平. 昆舞:"昆"的活化与舞的新生[N]. 中国艺术报,2017-07-19 第003版.

(291) 胡晓军. 昆曲也应涌现流派[N]. 文汇报,2017-09-18 第W06版.

(292) 胡晓军. 昆曲的韵味,在城市中慢慢发酵[N]. 解放日报,2017-10-06 第005版.

(293) 金圣华. 白先勇:从《牡丹亭》到《白罗衫》[N]. 文汇报,2017-10-23 第W03版.

(294) 阮琦. "昆曲是我的生命"——民进会员林为林的艺术人生[N]. 团结报,2017-10-24 第005版.

(295) 沈轶伦. 身处最好的时代,没有理由不拼命——专访谷好好[N]. 解放日报,2017-11-17 第013版.

(296) 刘同华. 曲高和众美韵传承——访著名昆曲表演艺术家蔡正仁[N]. 中国纪检监察报,2017-11-24 第005版.

(297) 李小菊. 南京与香港的城市合作与昆曲创新[N]. 中国艺术报,2017-11-29 第006版.

(298) 张鹿. 拥抱年轻人让戏曲更"年轻"——从"昆曲跟我学 Follow Me"延续十年说起[N]. 中国艺术报,2017-12-25 第002版.

(299) 郑荣健. 十字路口,小剧场? 还是戏曲?——第三届上海小剧场戏曲节观后[N]. 文汇报,2017-12-28 第010版.

(300) 顾春芳. 在崇高的美学境界中传承经典[N]. 中国文化报,2017-12-29 第003版.

昆曲研究2017年度论文综述

邵殳墨

昆曲作为"百戏之祖",已有600余年的历史,王文章在《寻源问道 传承经典——〈昆曲艺术大典〉总前言》中提到,昆曲600余年的形成、发展、演变和成熟过程,既是昆曲作为一个艺术体不断丰富、壮大的过程,也是昆曲作为一个文化形态不断积累、凝炼的过程。① 所以,一直以来,国人对昆曲的研究主要分为以下几类:一是对昆曲的历史性研究,包括剧作家,表演家,生平事实考证及作品版本、目录、校勘等;二是对昆曲艺术本体的研究,包括昆曲剧本、昆曲声律、昆曲表演、昆曲舞台等;三是对昆曲的批评式研究,即对作品进行分析、评价,着重思想内容的分析;四是对昆曲文化形态的研究,包括昆曲创作、演出与社会、文化、城市、观众等关系;五是对昆曲传承保护的研究。据谭飞统计,2017年,在全国范围学术期刊上公开发表的有关昆曲研究的论文共计316篇,虽然总数上较之2016年有所减少,但是昆曲研究的热度并没有降温,2017年昆曲研究的范围依旧非常广泛,在不同的研究分类中都有新的观点提出。在此,笔

① 王文章:《寻源问道 传承经典——〈昆曲艺术大典〉总前言》,《文艺研究》(月刊)2017年第2期。

者仅就 2017 年在学术期刊上公开发表的有关昆曲研究的一些具有代表性意义的论文作简要述评。

揭示历史真相　还原往昔面貌

昆曲史研究起源于王国维,将考据之法用于戏曲研究,史料的发掘与梳理历来是昆曲研究的重点。2017 年昆曲史研究期刊论文有 30 余篇,集中于剧作家、剧作创作年代、剧作版本的辨析,昆曲演出、演唱史料及声腔源流的梳理等方面。

黄仕忠《〈香囊记〉作者、创作年代及其在戏曲史上的影响》一文指出,《香囊记》的作者为宜兴老生员邵璨,该书经宜兴生员杭濂与武进生员钱孝"帮帖而成"。黄仕忠从杭濂的生卒年推断出邵璨的大约生卒年及《香囊记》的创作年代。又指出当时太湖东南一带有一批背景相似、地域相邻且有所交集的生员投入南戏创作。此剧的出现,真正开启了以文人视野和文人笔法作剧的时代。这是民间南曲戏文走向文人传奇的转折点,因而应给予高度评价。①

吴书荫《〈还金记〉传奇和〈鸳鸯坠〉杂剧》提出,明嘉隆间出现的张瑀《还金记》传奇,是戏曲史上最早一部自写身世的作品。在《自序》中,作者谈到虚构和想象在写实戏剧创作中的作用。认为写戏需要凭借想象,尽管"颇涉虚伪",然"非此无以劝世"。吴书荫指出,400 多年前就有这样明确的戏剧观念,是非常难能可贵,应当引起研究者对其人其剧的重视。又说因方疑子《鸳鸯坠》杂剧与《还金记》都涉及真定世家大族梁梦龙家事,且《鸳鸯坠》置于《还金记》后,故诸家著录都把方疑子当成张瑀的别署,误将两剧合题为《方疑子二种曲》。②

王兴昀《民国中期(1929—1937)天津昆曲演出状况》一文,从天津社会对昆曲的瞩目、报刊媒体对昆曲的助力、天津昆曲观众的扩大三个方面展开论述,论述了民国中期(1929—1937)天津昆曲演出的状况。③

俞为民的《明代文人对南戏民间性的切割和提升》一文,从剧作家的文人化转型、理论上的包装、旧剧的改变润色、演唱形式的改革四个方面展开论述,认为明代文人曲论家终于成功地将南戏与其原始的"民间性"作了切割,完成了从民间南戏到文人南戏的转型,但也使得戏曲史上失去了民间南戏这一环。④

邹青《"明代四大声腔"说的源流及其学术史检讨》提出了四个问题:"四大声腔"之名如何兴起、又为何晚出?弋阳腔、余姚腔、海盐腔、昆山腔如何被确立为明代戏剧的四大种类?"腔"字又如何成为划分戏剧种类的标志?并在爬梳文献的基础上,以时代为序加以厘清。邹青认为,在明代戏剧中,"腔"只与"演唱"有关,而与"剧类"无涉,到清代和民国,花部诸腔纷起,"腔"成为实际操作中对各类戏剧的权宜之称,明代诸腔逐渐成为当时不同种类戏剧的代称。新中国成立后,"四大声腔"之名产生,伴随着"声腔剧种"理论色彩而深入人心,"四大声腔"成了明代"四大剧种"的别称。⑤

纪永贵《余姚腔声腔影响论揭破》发现叶德均先生在明末传奇《想当然》所附的《成书杂记》里找到的材料不是出自明代,而是出自清代乾隆至道光年间,而且还是编者从《笠阁批评旧戏目》里摘抄而来的。《成书杂记》中的"老余姚"一词也非指余姚腔,而是指称明末余姚籍戏曲名家叶宪祖。作者通过对这条材料的释读,认为余姚腔中有滚调的结论是不能成立的,因而,余姚腔滚调影响青阳腔形成的说法亦难成定论。⑥

朱万曙、朱雯在《"案头"与"场上"——明中叶戏曲创作技术性难题与沈璟的曲学贡献》一文中指出,沈璟针对当时无曲谱可遵的现状,提出了"词人当行,歌客守腔"的理论主张,并通过编纂《南曲全谱》等多种曲学著作,示以范式,化解了戏曲创作的技术性难题,为明代中叶之后的戏曲创作做出了重要贡献。⑦

路应昆的《传奇、昆剧、乱弹关系新说》将传奇、昆剧、乱弹归纳为明清戏曲的三个主要种类,认为只有理清这三者的关系,才能准确把握明清剧坛格局变化的基本脉络。昆剧主要指民间昆班的演唱,其主体来自传奇,观众已从文人转变为大众,故也在一定程度上转向"通俗"。乱弹曾得到昆剧艺术的很多滋养,故昆剧也可以说是传奇与乱弹之间的"过渡"。昆剧主体是在传奇从文人阶层流入普通社会的过程中形成的,把昆剧的创

① 黄仕忠:《〈香囊记〉作者、创作年代及其在戏曲史上的影响》,《中山大学学报(社会科学版)》(双月刊)2017 年第 1 期。
② 吴书荫:《〈还金记〉传奇和〈鸳鸯坠〉杂剧》,《中国文化研究》(季刊)2017 年第 3 期。
③ 王兴昀:《民国中期(1929—1937)天津昆曲演出状况》,《戏剧文学》(月刊)2017 年第 1 期。
④ 俞为民:《明代文人对南戏民间性的切割和提升》,《艺术百家》(双月刊)2017 年第 1 期。
⑤ 邹青:《"明代四大声腔"说的源流及其学术史检讨》,《戏曲艺术》(季刊)2017 年第 3 期。
⑥ 纪永贵:《余姚腔声腔影响论揭破》,《池州学院学报》(双月刊)2017 年第 1 期。
⑦ 朱万曙,朱雯:《"案头"与"场上"——明中叶戏曲创作技术性难题与沈璟的曲学贡献》,《文艺理论研究》(双月刊)2017 年第 4 期。

始远推到元末顾坚的做法不尽妥当。①

姚大怀的《晚清民国曲家黄剑荪及其〈情环劫传奇〉考论》,通过发掘的文献资料,对黄氏的里籍、生平与著述作了力所能及的考证,并指出《情环劫传奇》既是清末民国时期罕有的长篇全制与场上之曲,就是将它置在中国戏曲史上,亦属优秀剧作。黄剑荪具备深厚的曲学素养与清晰的场上意识,其创作方法对当下的戏曲创作者也颇具启示意义。②

刘传鸿、徐婷的《〈白兔记〉校释札记》,通过对《白兔记》不同版本的仔细校勘,发现其中六处有加以讨论的必要。这对我们进一步解读该剧有着看似微小却极为重要的作用。③ 姚大怀《晚清民国曲目辑补二十种》,根据晚清以来的各种文献,整理出20种未见著录的传奇、杂剧剧目,并对部分曲家的生平信息进行考订,能为该领域的继续研究提供新的线索。④ 关于剧作的版本考论还有龙赛州的《沈璟〈一种情〉传奇版本考略》⑤及陈维昭《清代〈金瓶梅〉戏曲的版本及作者问题考辨》⑥,两篇文章均对同一剧目各种版本之间的关系进行了初步的考辨与梳理,具有一定的学术价值。

长期以来,围绕汤显祖创作《牡丹亭》的声腔,诸说纷呈。伏涤修在《〈牡丹亭〉"创作声腔说"驳议》中认为,《牡丹亭》创作依据的是格律而非声腔,而且,汤显祖创作时为了体现"意趣神色"以至于时时不顾曲韵格律,大家一味在《牡丹亭》创作声腔上争议纠缠,实际上是在"皇帝的新衣"式的伪命题上做文章,难以得到真正的结果。一是,汤显祖时代,围绕《牡丹亭》争论的焦点是其合不合律及怎样看待与处理剧中的不合律问题。二是,《牡丹亭》不合律与汤显祖不谙且没有严格遵守南曲曲谱格律有关。汤显祖认为唱曲之人应当依照声音之道,作曲之人不一定尽依声音之道,曲文创作主要不应琢磨如何顾及"九宫四声",而应多考虑如何达到"意趣神色"的思想艺术之境。《牡丹亭》曲词不符合南曲曲谱格律,不符合新昆腔的字韵声腔要求,这只能说明《牡丹亭》曲词创作有乖律失范之处,而并不意味着《牡丹亭》是用别的声腔创作。⑦

着力本体研究　总结艺术经验

昆曲史研究是一种基础性或者"外围式"研究,昆曲艺术本体研究包括昆曲曲牌、昆曲唱腔、昆曲表演等方面。只有深入进行昆曲艺术本体研究才能更直接地窥探到昆曲艺术的本来面貌,对昆曲的传承发展意义重大。2017年有关昆曲艺术本体研究的期刊论文有50余篇,其中与昆曲唱腔、曲牌、伴奏等音乐相关的数量最多。

"折柳阳关"是《紫钗记》中流传最广的出目,经过明、清两代无数演员的打磨演练,已成为昆曲清唱和剧唱中的经典。毋丹《试析清代以降昆曲"折柳阳关"唱腔之流变——兼论曲腔与曲律之关系》一文,通过对比六种不同时期的昆曲工尺谱及当今昆曲演唱实况,参考两种南北曲格律谱,对照《紫箫记》和臧懋循改本《紫钗记》,比较分析昆曲"折柳阳关"唱腔的差别与流变,以探讨南北曲之区别、曲腔与曲律之关系、文辞与曲律之关系、曲腔与文辞之关系等一系列曲学问题,并由此引出对曲腔、曲律关系的思考和讨论。⑧

蔡珊珊《〈九宫正始〉所收〈拜月亭〉之【念佛子】曲牌格律考论》从曲文格律角度对《九宫正始》收录的元代南戏《拜月亭》之【念佛子】曲牌四首进行梳理,并将其与宋元南戏《小孙屠》之【念佛子】曲牌进行比对,认为《拜月亭》【念佛子】四曲继承了《小孙屠》【念佛子】四曲的句式结构,并进一步发展、衍变,二者具有传承关系。而《拜月亭》中的【念佛子】四曲,每曲亦具有自己的曲律,四曲句式与字声搭配均有差异。同时,《拜月亭》【念佛子】四曲曲文格律亦体现出内在联系与规律。⑨

白宁的《唱法、口法、声口与"叶堂唱口"》,指出唱口、流派是戏曲声腔发展到高级阶段的产物。人们对这些演唱现象的认识经历了一个较长的过程。明末清初,业界对声腔演唱的特定口法多称"唱法""口法""声口";清代中叶,出现了"唱口"的概念。"叶堂唱口"是昆曲演唱艺术的再次创新,对后世昆曲的发展起到了积极的促进作

① 路应昆:《传奇、昆剧、乱弹关系新说》,《文化艺术研究》(季刊)2017年第10期。
② 姚大怀:《晚清民国曲家黄剑荪及其〈情环劫传奇〉考论》,《戏曲艺术》(季刊)2017年第2期。
③ 刘传鸿,徐婷:《〈白兔记〉校释札记》,《温州大学学报(社会科学版)》(双月刊)2017年第1期。
④ 姚大怀:《晚清民国曲目辑补二十种》,《文化遗产》(双月刊)2017年第1期。
⑤ 龙赛州:《沈璟〈一种情〉传奇版本考略》,《戏曲与俗文学研究》(半年刊)2017年第1期。
⑥ 陈维昭:《清代〈金瓶梅〉戏曲的版本及作者问题考辨》,《文学遗产》(双月刊)2017年第2期。
⑦ 伏涤修:《〈牡丹亭〉"创作声腔说"驳议》,《戏曲研究》(季刊)2017年第2期。
⑧ 毋丹:《试析清代以降昆曲"折柳阳关"唱腔之流变——兼论曲腔与曲律之关系》,《戏曲艺术》(季刊)2017年第2期。
⑨ 蔡珊珊:《〈九宫正始〉所收〈拜月亭〉之【念佛子】曲牌格律考论》,《艺术百家》(双月刊)2017年第2期。

用。分析"叶堂唱口",总结吸纳其艺术精华,对于研究戏曲声腔演唱艺术创新具有重要的示范意义。①

俞妙兰在昆曲曲学小讲堂专栏相继推出《昆曲的板制》《昆曲的宫调和笛色》《昆曲的曲谱》《昆曲制谱法之十步要义》等11篇文章,详细介绍了昆曲曲学的规制与要法。②

砌末是戏曲舞台上大小用具和简单布景的统称,它在舞台上的首要任务是帮助演员完成动作;其次是助力刻画人物的精神面貌。李惠绵《论昆剧〈朱买臣休妻〉之表演砌末与文学意象》指出,《朱买臣休妻》以大量的对白为特色,虽然没有绵密连续的大段唱腔,但具有浓厚的叙述性和丰富的表演性,足以彰显表演砌末与文学意象之融合。作者将"扁担与斧头""泼米与泼水""淘米箩与凤冠""逼休与赠银""风筝与梦想""山林与流水"六组意象进行对照,指出前四组属于表演砌末的视觉意象,后两组属于语言符号的文学意象。作者认为延续昆剧之路,当应更积极地开展首尾完整的小全本的表演形式,并指以"小全本"的样貌整编古典剧作中流传下来的折子戏,以让戏曲文学经典再现舞台,应是昆剧努力的方向。③

杨玉的《戏曲的舞台看点凝练与再创作——以〈西厢记〉折子戏为例》,认为立足于舞台看点的戏曲作品更具持久的生命力,《西厢记》在明清舞台演出中,描绘绮丽艳情和表现热闹雅谑的折子戏最受欢迎。舞台再创作以脚色表演为核心,通过戏曲程式的锤炼,为表演留出足够的空间。此外,一些游离于主线情节之外的边缘性情节,逐渐从全本演出中脱离出来,成为单独上演的折子戏。④

康保成、陈燕芳的《戏曲究竟是演人物还是演行当?——兼驳邹元江对梅兰芳的批评》认为,脚色行当的划分是中国戏曲不同于许多外国戏剧的一个特征,但并不是束缚戏曲演员表演的枷锁,各行当间更没有不可逾越的鸿沟。近代以来行当划分愈来愈细的倾向,体现了戏曲对表演个性化人物的追求愈来愈具有自觉意识。因而,把演人物和演行当对立起来是十分不妥当的。⑤

戏曲的流派研究,是近年来戏曲学术界的热门话题。陈均《20世纪50年代以来昆曲流派问题的回顾与省思——以昆曲"俞派"的建构与展开为例》,认为"俞派"的形成,源于有影响力的中心人物以及受众群体的出现及时代语境的氛围与构造。文章认为,在昆曲诸多难解与矛盾的历史与理论问题中,昆曲的流派问题应是其中非常突出的一个。一方面,昆曲的很多从业者及研究者常声称昆曲没有流派,但在另一些描述中,关于昆曲流派的说法又时有出现。⑥

以具体作品来解析昆曲艺术特征,有许多成果。贾兵《论〈琵琶记〉双线叙事结构的戏剧性——兼谈双线叙事结构的文学渊源》⑦、徐佳《时空参照框架下昆曲曲词语言认知机制研究——以〈桃花扇〉为例》⑧、邱雪惠《论新编昆曲〈绿牡丹〉戏剧冲突的安排》⑨,等等,探讨了昆曲剧作的双线叙事结构、曲词语言编创艺术、戏剧冲突设置等问题。

深入剖析剧目　助力鉴赏创作

昆曲剧目评论包括剧作家创作动机、剧作的时代精神和思想意蕴。毛劼《寻亲戏曲中的真情苦境与家国同构——以南戏〈寻亲记〉与〈黄孝子〉为中心》指出,南戏《寻亲记》与《黄孝子》的产生使民间流行的万里寻亲故事转化为完整的叙事文本,同时对后世该题材的戏曲小说产生了深远的影响。作者在考察两部南戏的本事与流传的基础上,分析寻亲题材戏曲中亲人离合及主人公

① 白宁:《唱法、口法、声口与"叶堂唱口"》,《乐府新声(沈阳音乐学院学报)》(季刊)2017年第1期。
② 俞妙兰:昆曲曲学小讲堂之《昆曲的板制》《昆曲的宫调和笛色》《昆曲的曲谱》《昆曲制谱法之十步要义》《昆曲制谱法之"字音与唱音"》《昆曲制谱法之乐句结ombre》《昆曲制谱法之气口分布》《昆曲腔格概述》《北曲的半音》《唱曲四大技法提要》《昆曲新创剧目的曲学偏轨倾向》,《上海戏剧》(月刊)2017年第1—12期。
③ 李惠绵:《论昆剧〈朱买臣休妻〉之表演砌末与文学意象》,《戏曲研究》(季刊)2017年第3期。
④ 杨玉:《叙事视角的转变及其原因——在唐宋婚恋传奇的戏曲改编中探寻》,《保定学院学报》(双月刊)2017年第1期。
⑤ 康保成,陈燕芳:《戏曲究竟是演人物还是演行当?——兼驳邹元江对梅兰芳的批评》,《文艺研究》(月刊)2017年第7期。
⑥ 陈均:《20世纪50年代以来昆曲流派问题的回顾与省思——以昆曲"俞派"的建构与展开为例》,《戏曲研究》(季刊)2017年第4期。
⑦ 贾兵:《论〈琵琶记〉双线叙事结构的戏剧性——兼谈双线叙事结构的文学渊源》,《牡丹江师范学院学报》(哲学社会科学版)(双月刊)2017年第4期。
⑧ 徐佳:《时空参照框架下昆曲曲词语言认知机制研究——以〈桃花扇〉为例》,《浙江理工大学学报》(社会科学版)(双月刊)2017年第4期。
⑨ 邱雪惠:《论新编昆曲〈绿牡丹〉戏剧冲突的安排》,《文化学刊》(月刊)2017年第8期。

受难与历险的舞台看点,探索寻亲题材戏曲在孝子的寻根与朝圣中所蕴含的伦理秩序与家国想象。在文人化的戏曲文本中,寻亲题材戏曲由节、孝主题向忠、孝主题转变,同时塑造家国同构格局的因素也从以孝治天下的政治伦理转变为作者的历史使命感。①

莫惊涛的《由〈白罗衫〉的改编看传统剧目的现代阐释》,认为在传统戏、现代戏和新编历史剧之外,近年来戏曲界还出现了第四种创作题材,即在传统剧目的故事情节和人物原型基础上的现代改编。它既非一般意义上的"改编",也非凭空而起的"新创",它是在新的价值观念上的现代阐释。新编昆剧《白罗衫》正是这种戏曲创作类型的尝试。它以符合人性关怀和现代伦理价值观的人物形象,弥合了传统戏曲故事与现代审美的缝隙,让传统戏曲故事和戏曲人物焕发出新的生命力。在社会环境已然发生巨变的今天,这或许不失为赋予传统戏曲以现代活力的路径之一。②

王小岩在《论戏曲文体文人化中的著作权意识》中指出,早期戏曲作者不重视作品的署名权。明代嘉靖、隆庆以后,戏曲刊本开始出现署别号或真名的情况,说明当时的戏曲作者逐渐有了著作权意识。而宋元南戏在元、明代的删改过程中,著作权发生了转移,文人戏曲家越来越重视戏曲作品的著作权,汤显祖是其代表之一。汤显祖对改本批评的激烈态度促成了晚明戏曲著作权观念的确立。祁彪佳《远山堂曲品》分别著录原作与改本,实际是承认了作者和改家各自的著作权。③

戏曲创作和批评中的"宗元"意识一直以来是研究者津津乐道的热门话题,杜桂萍《"元"的构成与明清戏曲"宗元"观念》④、魏洪洲《〈中原音韵〉与戏曲格律谱之"宗元"表达》⑤、李亦辉《"宗元"观念与明清传奇审美理想的嬗变》⑥、刘建欣《明清戏曲选本与"宗元"观念的建构》⑦分别就"宗元"进行阐释。杜桂萍文主要从"元"之概念的历史性与逻辑构成出发,梳理戏曲史不同时期的"元"以及其与"宗元"观念变迁的影响,试图为进一步阐释相关理论和创作问题提供基础性思考。李亦辉文就明清传奇的审美理想另辟话题,论述了"宗元"观念之于尚雅黜俗、尚俗黜雅、雅俗兼济、尚雅崇实等审美变迁的实际作用。魏洪洲文从戏曲格律谱的角度探讨"宗元"观念相关的艺术问题,认为《中原音韵》的话语形式及其所确立的编纂范式,为明清时期戏曲格律谱普遍存在的"宗元"表达提供了重要参考。刘建欣探讨了戏曲选本与"宗元"观念的关系,认为戏曲选本所具有的"选""改""评"以及传播功能,在"宗元"观念的自发自觉乃至确立过程中发挥了特殊作用。四篇文章角度不同,却集中于"宗元"观念的多维度理解,为明清戏曲史研究提供了一个新的视角和方法,重新阐释并深化了有关戏曲史问题的研究。

置于文化背景　探讨发展动力

昆曲是一种艺术形态,更是一种文化形态,研究昆曲不能不放在社会文化的大背景之下。杨惠玲的《从明清江南望族看昆曲的文化生态——兼谈昆曲衰落的原因》,指出任何一种文艺样式,其存在的空间、方式、审美形态和文化品格,以及盛衰的转折等,主要取决于两个因素:一是特定的文化土壤,二是围绕这一文艺样式开展的创作、观演、批评和理论等活动。昆曲的文化土壤有很大一部分是江南望族提供的,相关活动也有很大一部分是江南望族组织并主持的。从这两点来看,江南望族在很大程度上决定了昆曲的生态。文化生态具有不可再生性,望族及其文化的衰落无法逆转,昆曲的兴盛也因此而一去不返。倘若不切实际地倡导振兴,并以创演新戏为主要的振兴之途,结果只能是事与愿违。⑧

相晓燕在《乾嘉学派与清代戏曲》中论述道:乾嘉时期,朴学思潮风靡全社会,渗透到经史、文学等众多领域,对清代戏曲产生了深刻的影响。作者从曲家的学者化、戏曲观"以曲为史"、曲体特征从传奇性向平实性转变三个方面逐层论述,"曲以载史"的创作理念提升了戏曲的文化品位和社会地位,也加速了古典戏曲的文人化历程。同时,乾嘉曲家考据征实的思维模式束缚了他们

① 毛劼:《寻亲戏曲中的真情苦境与家国同构——以南戏〈寻亲记〉与〈黄孝子〉为中心》,《温州大学学报(社会科学版)》(双月刊)2017年第4期。
② 莫惊涛:《由〈白罗衫〉的改编看传统剧目的现代阐释》,《戏剧(中央戏剧学院学报)》(双月刊)2017年第5期。
③ 王小岩:《晚明文人传奇改家的身份定位及其在戏曲批评史上的意义》,《戏剧(中央戏剧学院学报)》(双月刊)2017年第2期。
④ 杜桂萍:《"元"的构成与明清戏曲"宗元"观念》,《求是学刊》(双月刊)2017年第2期。
⑤ 魏洪洲:《〈中原音韵〉与戏曲格律谱之"宗元"表达》,《求是学刊》(双月刊)2017年第2期。
⑥ 李亦辉:《"宗元"观念与明清传奇审美理想的嬗变》,《求是学刊》(双月刊)2017年第2期。
⑦ 刘建欣:《明清戏曲选本与"宗元"观念的建构》,《求是学刊》(双月刊)2017年第2期。
⑧ 杨惠玲:《从明清江南望族看昆曲的文化生态——兼谈昆曲衰落的原因》,《戏剧艺术》(双月刊)2017年第3期。

的艺术创造,而逐渐疏离戏曲剧目的搬演属性,大量戏曲作品沦为案头书斋剧,呈现出鲜明的学问化特征,加速了传奇、杂剧等古典戏曲样式的蜕变和衰亡。当然,花部戏乘机获得了迅猛发展,直接促成了中国戏曲的近代转型。①

顾聆森的《明清时期苏州地区城镇化趋势与昆曲传奇中的市民意识的厚化》,认为市民观众是昆曲发展成全国性大剧种的决定因素。明清时期苏州城市经济的起飞以及乡村的城镇化,使市民阶层迅速崛起并成熟,并倒逼着昆曲从士大夫厅堂流向市井草台,使市民成为昆曲最重要的观众。在明末以降,尤其是清初"苏州派"的传奇剧作中,市民人物成为正面人物形象,且常常占据着舞台中心。市民的道德观、利义观和新兴市民的社会观被昆曲传奇不断厚化,并被传奇家蕴涵于他们所创作的传奇作品中。②

青楼女子对于戏曲的发展作用,亦得到了学人的关注,李祥林的《"秦淮八艳"与戏曲》,以"秦淮八艳"在戏曲史上的留痕为据,从演剧者、剧作家、剧中人三方面展开论述,分析她们作为"第二性"的身份对戏曲艺术所做的贡献,并指出从戏曲角度切入,结合性别批评,解读和研究"秦淮八艳",对于我们无论撰写中国文学艺术史还是书写中国女性文化史,都有不可忽视的意义。③

跨界研究的方式近年来也成为热点,崔愷、郭海鞍的《踏影寻乡音,筑舍解乡愁——玉山佳处之"读书舍"昆曲学社意匠解析》,从建筑学角度潜心研究《玉山雅集》与昆曲的发展脉络,一方面从诗词的物境、情境、意境入手,另一方面从昆曲的音韵体验和研习方式着墨,策划如何将"诗、曲、情、愁"植入乡村之中。④

浦晗的《学人与视野:近代南戏研究范式建构中的民俗学语境》认为,在南戏研究的近代转型过程中,民俗学科的知识体系起到了至关重要的作用,民俗学在建立与衍化历程中对民间文艺学科价值的探索,作为一种内在驱动力,推动了南戏文献的发现与辑佚,铺设了近代学人进入南戏研究的路径,生成了早期南戏的学科生态。⑤

明光在《古代戏剧对扬州社会生活的影响》一文中认为,古代戏剧对扬州社会生活的物质层面的影响,主要体现在雕刻、绘画、建筑装饰、戏台、园林等方面;精神层面的影响,主要渗透在语言行为、以戏曲行当品评人事、民俗娱乐活动等方面。⑥

濮波的《戏曲的旅行:全球化语境里跨文化戏剧的状态》提出,在互联网时代或全球化时代,跨文化戏曲蔚然成风,然而,对西方原著进行改编的跨文化戏曲或改编自中国包括昆曲在内的戏曲剧目的当代"出口"戏剧,均存在诸多问题。作者将中国戏曲的跨文化之旅放在全球跨文化戏剧的语境中,从文化内外交流之正反向度的角度梳理了四类跨文化戏剧,并提出了"戏曲的旅行"之概念,以期矫正人们对待跨文化戏曲(戏剧)的观念。⑦

献计传承保护　呼唤昆曲春天

2017年,相关昆曲传承保护议题的期刊论文共有60多篇,数量不可谓不多。如何传承和保护昆曲,已成为目前昆曲研究界的关注点。

强调在非遗背景下对昆曲的传承保护的,有蒋惠婷《非遗保护视野下浙江武义昆曲传承与发展调研报告》、钟英《非物质文化遗产视野下当代昆曲的文化传播》等论文。前者通过对浙江省金华市武义县陶村昆曲的田野调查与文献查阅,梳理出武义昆曲的起源与演进过程,认为只有在现代社会中重新定位,寻求积极的小众,同时谋求大众的关注,才能重振武义昆曲。后者认为昆曲在当代的文化传播力度还略显不足,其存在的问题主要是专业人员缺失、广大受众缺位、内容创新匮乏等。为此,在昆曲传播依靠文化学者、文本和口传身授的基础上,要适时掌握昆曲文化传播与时俱进的策略。

关于昆曲、京剧、京昆关系的文章有孙红侠《"京昆"与京剧中的昆曲遗留》⑧、王宁《反哺:近现代京剧对昆剧之影响考论》⑨。孙红侠从昆曲、京剧、京昆三者的范围、关系与区别入手,明确"京昆"的概念,即进入京剧中演出的昆曲,它不同于昆曲,同时也未完全京剧化。在

① 相晓燕:《乾嘉学派与清代戏曲》,《文化艺术研究》(季刊)2017年第4期。
② 顾聆森:《剑磨十年 崭露锋芒——谈施夏明的表演艺术》,《中国戏剧》(月刊)2017年第1期。
③ 李祥林:《"秦淮八艳"与戏曲》,《南开学报(哲学社会科学版)》(双月刊)2017年第2期。
④ 崔愷,郭海鞍:《踏影寻乡音,筑舍解乡愁——玉山佳处之"读书舍"昆曲学社意匠解析》,《建筑学报》(月刊)2017年第1期。
⑤ 浦晗:《学人与视野:近代南戏研究范式建构中的民俗学语境》,《文化遗产》(双月刊)2017年第4期。
⑥ 明光:《古代戏剧对扬州社会生活的影响》,《扬州职业大学学报》(季刊)2017年第4期。
⑦ 濮波:《戏曲的旅行:全球化语境里跨文化戏剧的状态》,《四川戏剧》(月刊)2017年第1期。
⑧ 孙红侠:《"京昆"与京剧中的昆曲遗留》,《文化遗产》(双月刊)2017年第6期。
⑨ 王宁:《反哺:近现代京剧对昆剧之影响考论》,《文艺研究》(月刊)2017年第4期。

此基础上,全面系统地梳理京昆剧目与京昆剧目中的昆曲曲牌、京剧中遗留的昆曲曲牌,论述昆曲对京剧的重要影响。王宁以近代以来京剧对昆剧的艺术"反哺"为着手点,认为其原因内系为京、昆艺术之互补需要,其外则是"花雅之争"的形势所迫。其"反哺"的内容,多在折子戏尤其是单折小型戏的引入。此外,武戏和闹剧、武行和丑行、吹腔等的借鉴和移植也较流行。王宁指出,尽管互补导致的"泛戏曲化"值得我们警示,但是"反哺"所折射的近代以来雅俗文化"此消彼长"的时代特点,对于我们重新认知戏曲艺术发展变异的外部原因也颇多启发。

吴春福《湘昆口述史研究》一文,以湘昆为对象,取口述史的研究视角,通过对湘昆亲历者、见证者口述史料的采录整理,结合文献记载,分析印证,试图挖掘出较多的湘昆传承发展的历史细节。①

昆曲的世代传承具体体现在经典剧作绵延不息的场上搬演,主要有《白兔记》《杀狗记》《琵琶记》《牡丹亭》等。俞为民《南戏〈白兔记〉在川剧中的流传和变异》②、吕茹《〈杀狗记〉在近代地方戏中的流变》③、张真《南戏〈琵琶记〉在日本的翻译与研究》④、张秋林《南戏〈琵琶记〉的深度英译及其对中国戏曲"走出去"的启示》⑤等,都通过具体作品阐释昆曲的传承发展方式。

汤显祖《牡丹亭》以其跨越时代的永恒主题和精美典雅的曲辞一直传唱不衰,有关的研究多年来持续不衰,2017 年,具有代表性的论著有伏涤修的《〈牡丹亭〉"创作声腔说"驳议》、谷曙光的《梅兰芳搬演、研讨汤显祖〈牡丹亭〉再论》、朱栋霖的《当代昆曲舞台上的汤显祖剧作》、马慧的《白牡丹、玉牡丹、洋牡丹——论〈牡丹亭〉三种跨文化改编兼及"跨文化戏剧"》等。

谷曙光《梅兰芳搬演、研讨汤显祖〈牡丹亭〉再论》一文,在《梅兰芳搬演汤显祖〈牡丹亭〉述论》基础上,对梅氏演、论《牡丹亭》做了补充论述。通过查阅梅兰芳及同时代人的著述、《申报》演剧广告、整理老戏单等途径,梳理了梅兰芳历年在上海、北京及其他城市演出《牡丹亭》的详细情况。又对梅兰芳发表的有关汤显祖及其《牡丹亭》的论述和文章、三次拍摄《牡丹亭》电影的史实,作了考述和分析,进一步阐发了艺术大师长期演绎经典名剧的独特意义。⑥

朱栋霖的《当代昆曲舞台上的汤显祖剧作》,借助《中国昆曲年鉴》统计出 2011 年至 2015 年的 5 年间全国七个昆剧院团总计演出 7119 场次,其中汤显祖剧作演出 3571 折次,占全部演出的 50.16%。5 年共演出《牡丹亭》949 场,《游园惊梦》单折演出为 2485 折次,平均每天演出 1.36 折。作者归纳出了 7 个版本的昆曲《牡丹亭》的独特之处,认为梅兰芳和白先勇在《牡丹亭》与《游园惊梦》的昆坛演出中独占鳌头,对于提升其场次数量起了很大的作用。汤显祖《牡丹亭》是当代中国昆曲舞台上演出频率最高的剧作,但遗憾的是,其他昆剧剧目的搬演频率太低。⑦

马慧的《白牡丹、玉牡丹、洋牡丹——论〈牡丹亭〉三种跨文化改编兼及"跨文化戏剧"》一文,主要以《牡丹亭》三个舞台版本的演出为研究对象,这三个版本为:白先勇青春版《牡丹亭》(2004 年至今),中日合作坂东玉三郎主演的《牡丹亭》(2008 年至今),以及美国歌剧导演彼得·塞勒斯(Peter Sellars)导演的《牡丹亭》(The Penoy Pavilion,1998—1999)。作者指出,这三个舞台版本,由于创作者的身份、所处地域以及美学观念的不同,呈现出三种不同的当代化风貌。"白牡丹"是"知识主管"的"青春"与"正统"之快餐。"玉牡丹"是歌舞伎大师的专业玩票。"洋牡丹"是美国歌剧导演的东方文化挪用。同时指出,《牡丹亭》的这三个舞台版本是"跨文化戏剧"(inter-cultural theatre)的"交叉文化戏剧"而非"交互文化戏剧"。⑧

综观 2017 年昆曲研究论文,除了上述的几大分类之外,还有昆曲美学研究,其中祁志祥《明代的戏曲美学论争》运用史论结合的方法指出明代中后期戏曲批评出现了本色论、情趣论、折中论及之间的论争。⑨ 王馗的《"晴日催花暖欲燃"——2016 年度戏曲发展研究报告》全面梳理了 2016 年戏曲发展状况:国家和地方支持戏曲

① 吴春福:《湘昆口述史研究》,《湖南师范大学社会科学学报》(双月刊)2017 年第 4 期。
② 俞为民:《南戏〈白兔记〉在川剧中的流传和变异》,《艺术百家》(双月刊)2017(双月刊)2017 年第 1 期。
③ 吕茹:《〈杀狗记〉在近代地方戏中的流变》,《浙江传媒学院学报》(双月刊)2017 年第 4 期。
④ 张真:《南戏〈琵琶记〉在日本的翻译与研究》,《温州大学学报》(社会科学版)(双月刊)2017 年第 4 期。
⑤ 张秋林:《南戏〈琵琶记〉的深度英译及其对中国戏曲"走出去"的启示》,《温州大学学报》(社会科学版)(双月刊)2017 年第 4 期。
⑥ 谷曙光:《梅兰芳搬演、研讨汤显祖〈牡丹亭〉再论》,《戏曲艺术》(季刊)2017 年第 1 期。
⑦ 朱栋霖:《当代昆曲舞台上的汤显祖剧作》,《中国文艺评论》(月刊)2017 年第 11 期。
⑧ 马慧:《白牡丹、玉牡丹、洋牡丹——论〈牡丹亭〉三种跨文化改编兼及"跨文化戏剧"》,《新世纪剧坛》(双月刊)2017 年第 1 期。
⑨ 祁志祥:《明代的戏曲美学论争》,《艺术百家》(双月刊)2017 年第 4 期。

振兴政策的连续出台,继续搭建戏曲展演平台,戏曲研究界对戏曲理论的引导。在国家艺术平台上,戏曲创作方向与国家文化目标同步相趋。① 王文章则在《寻源问道 传承经典——〈昆曲艺术大典〉总前言》中对《昆曲艺术大典》做了总纲性的介绍与梳理,并回顾了600余年昆曲艺术形成、发展的历史,指出《昆曲艺术大典》的编纂,是为昆曲艺术存档,为优秀的民族传统艺术存档,并为它的传承、弘扬铺路砌石。这是我们保护和传承昆曲艺术必须做好而且也一定能够做好的一项重要工作。② 还有些文章是对前人研究成果的评述,如李秀萍《这是王辉斌"将文学史研究打通关"的新证——评〈明清戏著史论〉》③、李秀伟《对"昆剧史"写作模式的省思——重读陆萼庭先生〈昆剧演出史稿〉》④、赵莎莎《一部功底扎实、颇具匠心的新作——评杨惠玲〈明清江南望族和昆曲艺术〉》⑤、孙书磊《古典戏曲总集整理的若干问题——以〈全清戏曲〉整理为例》⑥等。

再论春台班艺术师承及对昆曲传承的贡献
——以堂子为线索的考察
赵山林

在中国戏曲史上,艺人均有各自的师承关系。徽班进京之后,艺人多是从堂子学艺出来的。堂子又称私寓,其作用有接待来客、侑酒佐欢以求盈利的一面,这一面伤害甚至摧残了不少童伶,所以在田际云等有识之士的不断呼吁之下,私寓制度于1912年得以废除。但不可否认的是,堂子在存在期间,也承担了传授演剧技艺包括传承昆曲的职责,并世代相传,形成了一定的传统。在这方面,春台班具有一定的代表性。笔者曾撰《春台班艺术师承论略——以堂子为线索的考察》一文(载《文化遗产》2017年第5期),梳理与春台班关系密切的几条线索,重点论述"本春台旧家""凤多佳品"的余庆堂,及其衍生的槐庆堂、景庆堂、春庆堂;被称为"梨园中第一世家""以三世擅盛名"的光裕堂,及其衍生的春泉堂、丽春堂;"教曲名手,春台部老掌班"殷采芝的日新堂,及其衍生的景春堂。本文进一步拓展,梳理其余几条线索,包括"聚徒教歌舞,意气扬扬,甚自得也"的檀天禄国香堂;"弟子最盛"的陈纫香春福堂,及其衍生的景福堂;"既由三庆入春台,弟子遂兼隶两部中"的郑连贵净香堂。此外论及谢玉庭的熙春堂,陈凤林的藕香堂,江姓师傅的玉珠堂,陆文兰的松桂堂,陈四儿的近信堂,陆金凤的桐云堂。还论及弟子兼隶三庆、春台的胡喜禄西安义堂,弟子兼隶四喜、春台的钱阿四瑞春堂,力求理清其中的艺术师承关系,并通过春台班昆曲人才的层出不穷,昆曲剧目的蔚为大观,阐明春台班在特定时代对于昆曲传承所做的杰出贡献。

一、国香堂檀天禄"聚徒教歌舞,意气扬扬,甚自得也"⑧

檀天禄为春台班掌班之一,他为主人的国香堂对于春台班的艺术师承包括昆曲传承是很重要的。

杨懋建《辛壬癸甲录》云:"天禄,檀姓,或云默斋教授之孙也。……明德之后,门户陵替,遂乃往往有此,可为浩叹。"又云天禄曾因事得罪,"复归京城,依然傅粉登场,聚徒教歌舞,意气扬扬,甚自得也","今天禄与殷采芝、陈四同掌春台班事,闻人言给孤寺西夹道望江会馆亦天禄掌馆,则其部署固自可观"⑧。这里提及檀天禄之祖"默斋教授"为檀萃(1724—1801),字岂田,一字默斋,晚号废翁。安徽望江人。乾隆二十六年(1761)进士,历任贵州清溪、云南禄劝知县,所在均有政声,乾隆四十九

① 王馗:《"晴日催花暖欲然"——2016年度戏曲发展研究报告》,《艺术评论》(月刊)2017年第3期。
② 王文章:《〈昆曲艺术大典〉总前言》,《中国戏剧》(月刊)2017年第1期。
③ 李秀萍:《这是王辉斌"将文学史研究打通关"的新证——评〈明清戏著史论〉》,《博览群书》(月刊)2017年第3期。
④ 李秀伟:《对"昆剧史"写作模式的省思——重读陆萼庭先生〈昆剧演出史稿〉》,《戏剧艺术》(双月刊)2017年第4期。
⑤ 赵莎莎:《一部功底扎实、颇具匠心的新作——评杨惠玲〈明清江南望族和昆曲艺术〉》,《艺苑》(双月刊)2017年第5期。
⑥ 孙书磊:《古典戏曲总集整理的若干问题——以〈全清戏曲〉整理为例》,《文献》(双月刊)2017年第3期。
⑦ 杨懋建:《蕊珠旧史·辛壬癸甲录》,张次溪编纂:《清代燕都梨园史料》上册,北京:中国戏剧出版社1988年,第296页。
⑧ 杨懋建:《蕊珠旧史·辛壬癸甲录》,张次溪编纂:《清代燕都梨园史料》上册,北京:中国戏剧出版社1988年,第295页。

年(1784)奉命运解滇铜赴京,中途失事,并以管理铜厂亏缺被革审参奏。后受聘昆明育材书院及黑井万春书院。有《滇海虞衡志》等著述多种。乾隆四十九年(1784),在北京得见皮黄演出盛况,于诗中写道:"丝弦竞发杂敲梆,西曲二黄纷乱忙。酒馆旗亭都走遍,更无人肯听昆腔。"①可见檀萃对于昆腔衰微深感惋惜,而其孙檀天禄在表演京剧的同时,也确实以传承昆曲为己任,带出了一些擅演昆曲的弟子。昭梿《啸亭杂录》云:"春台部有花旦檀栾卿(之馨)者,姿容艳丽,性格柔婉,所演剧甚多,俱能体贴入妙,时有'花王'之称。又善楷书,所临《黄庭》《洛神》,殊多丰韵。……尝与予谈史事,娓娓不倦,亦若辈中翘楚也。寓玉皇庙道院中,四壁纷披,皆词林投赠之作。烹茶挥麈,谈锋敏捷,人皆为之倾倒。"②檀天禄弟子多见于记载,如:严长喜,《凤城花史上编》云:"字芝仙。本苏州清音子弟,能拨三弦。入都居国香堂,在猪毛胡同。其师为檀天禄,字兰卿,负盛名者二十余年。"③俞鸿喜,《丁年玉笋志》云:"鸿喜,字雨香。其师檀天禄,春台部掌班也。天禄少负盛名,缘事论城旦,归京师复理旧业。得鸿喜,宛转如意,姿首清洒,而意趣秾郁如茉莉花。"又有张双喜,《凤城花史上编》"严长喜"条云:"张姓,字莲仙,短于视。安徽人。"④又有杨玉环,《燕台集艳》云:"春台部杨玉环,号韵珊,安庆人,寓国香堂。"⑤综上所列,可见国香堂弟子有:严长喜,字芝仙,苏州人;俞鸿喜,字雨香,又字雨仙,浙江人;张双喜,字莲仙,安徽人;杨玉环,号韵珊,安庆人。

以上诸人中,严长喜、俞鸿喜、张双喜较为著名,这里做一点补充介绍。《凤城花史上编》"严长喜"条云:"芝仙貌清癯,眉目韶秀,有狷洁自好之致,寡言笑。……有师弟曰俞鸿喜,字雨仙,浙人。与芝仙配《沉香阁》,又各演《玩月》《走雨》诸折,芝仙以《活捉》为擅场。而雨仙复与其师弟双喜配《抱盒》,双喜扮陈监。歌时曲,名动一时。兼善《小显》《叫城》等戏。《下河南》扮媒婆,于小蟾外别树一帜,能令人人叫绝。至《八扯》一出,更无能嗣其音者。"⑥这里记录严长喜、俞鸿喜均擅演折子戏《南柯记·玩月》《拜月亭记·走雨》,严长喜擅演《水浒记·活捉》,而二人又配演《沉香阁》;俞鸿喜与张双喜配演《抱盒》,张双喜又擅演《小显》《叫城》《下河南》《八扯》。可见他们三人能戏很多,擅演昆曲不少,不愧为檀天禄的佳弟子。

二、"春福堂陈纫香弟子最盛"⑧

春台班的艺术传承中,陈纫香为主人的春福堂也是重要的一家,不仅教出了多名艺人,还衍生出了景福堂等,也对昆曲传承做出了重要贡献。

陈纫香本人就是春台班著名艺人。《凤城花史上编》云:"陈纫香,十年前名伶也。皖之潜山人。名长春。因其有状元夫人之名,艳之者争以一见为荣。丙戌岁,曾见演《说亲回话》,真乃传神逼肖。迩来年近三旬,尚演《万事足》《玉宝瓶》等剧。登场妖艳,望之若二十余岁妖好佳人。其殆天生尤物欤?"⑧种芝山馆主人说道光丙戌(1826)曾经看过陈纫香演出的《蝴蝶梦·说亲回话》,演得传神逼肖,至今记忆犹新;近来他年近三十,还在演《万事足》等剧,艺术魅力不减。杨懋建《梦华琐簿》云:"京师有'春台十子'之称:金凤曰'书呆子',常桂曰'软棚子',长春曰'煤黑子',金龄曰'黄带子'⑨,其六人余忘之矣。纫香面目黧黑,有'墨牡丹'之诮;金龄则高视阔步,纵恣不羁。'十子'者,或论其性情,或肖其容貌,或品

① 檀萃:《滇南集》。
② 昭梿:《啸亭杂录》,何英芳点校,北京:中华书局1980年,第478页。
③ 种芝山馆主人:《花天尘梦录》卷一《凤城花史上编》,傅谨主编:《京剧历史文献汇编(清代卷)》壹"专书(上)",南京:凤凰出版社2011年,第558—559页。
④ 种芝山馆主人:《花天尘梦录》卷一《凤城花史上编》,傅谨主编:《京剧历史文献汇编(清代卷)》壹"专书(上)",南京:凤凰出版社2011年,第559页。
⑤ 播花居士:《燕台集艳》,张次溪编纂:《清代燕都梨园史料》下册,北京:中国戏剧出版社1988年,第1051页。
⑥ 种芝山馆主人:《花天尘梦录》卷一《凤城花史上编》,傅谨主编:《京剧历史文献汇编(清代卷)》壹"专书(上)",南京:凤凰出版社2011年,第558—559页。
⑦ 种芝山馆主人:《花天尘梦录》卷三《凤城花史续编》,傅谨主编:《京剧历史文献汇编(清代卷)》壹"专书(上)",南京:凤凰出版社2011年,第571页。
⑧ 种芝山馆主人:《花天尘梦录》卷一《凤城花史上编》,傅谨主编:《京剧历史文献汇编(清代卷)》壹"专书(上)",南京:凤凰出版社2011年,第561页。
⑨ 金龄:应作全龄,见杨懋建:《蕊珠旧史·丁年玉笋志》,张次溪编纂《清代燕都梨园史料》上册,北京:中国戏剧出版社1988年,第333页。又作全林,姓汪,见粟海庵居士(杨维屏)《赠汪一香全林》诗,《燕台鸿爪集》,张次溪编纂《清代燕都梨园史料》上册,北京:中国戏剧出版社1988年,第266页。

其行事,象形惟肖,如见其人。"①长春(即陈纫香)之所以被戏称为"煤黑子""墨牡丹",因其面目黧黑也。《梦华琐簿》又云:"《蝴蝶梦·劈棺》为煤黑子所演剧。"②可见陈纫香擅演的昆曲折子戏还有《蝴蝶梦·劈棺》。

陈纫香春福堂授徒传艺更是名声在外。《凤城花史上编》"陈纫香"条云:"所蓄弟皆有名,是真工于教诲而勤于督察者。联元而下,曰联珠,陆姓,字意卿,一呼阿四。联庆,胡姓,字艳霞,一呼阿五。皆苏产。"③《凤城花史续编》云:"春福堂陈纫香弟子最盛。自联元出师后,而阿四、阿五遂负声。庚子、辛丑间,又有阿六者。名爱莲,字素卿,从联元居春寿堂,今皆不足为有无矣。年来推花丛第一者,惟宝琴。少佩秋一岁,为赵玉凤胞弟。……初居福云堂,纫香得之,精于教导。每登场,必坐立其后,视听并用,故艺日进,而名日起。字紫仙,拂桐山人易曰芷仙。出师后,自立景云堂于大外廊营。"④春福堂弟子还有郝小桂。成书于咸丰乙卯(1855)的《法婴秘笈》云:"郝小桂,字月仙,安徽人,年十六岁。春福堂。"⑤郝小桂咸丰五年乙卯(1855)16岁,则其当生于道光二十年戊戌(1840)。春福堂弟子还有严宝琳。《怀芳记》云:"严宝琳,字韵珊,苏州人。春福堂弟子,十三岁登场,倾动城市。"⑥综合各条,可知春福堂弟子有:黄联桂(1820—?),字小蟾;姚联元,字小香;扈联喜,字梅仙;陆联珠,字意卿,一呼阿四;胡联庆,字艳霞,一呼阿五;爱莲,字素卿,一呼阿六;赵宝琴(1831—?),字紫仙,后改芷仙;李宝笙(1831—?),字兰舫;郝小桂(1840—?),字月仙;严宝琳,字韵珊。

以上诸人中,黄联桂、姚联元、扈联喜、赵宝琴、李宝笙较为著名,均以擅演昆曲剧目见长,介绍如下:

黄联桂(1820—?),《凤城花史上编》云:"皖之太湖人,字小蟾。白皙比玉,温润有光。炯炯双瞳,如剪秋水。春福堂陈纫香弟子。甲午岁,年十五,即自立春元堂于寒葭潭,近移玉皇庙前。演《女儿国》扮太师,别具一种华贵气象。扮《顶嘴》,满装尤称。至《下河南》《卖饽饽》《上坟》等剧,则不雅不俗,若灵若蠢,宛然城市间一姣好佳人。年才二十许也,而《吃面》扮丫头又居然十四五岁,雏鬟娇憨可掬。故见者只觉其秾纤得中,修短合度而已。若其丰致之安闲,态容之淡冶,齿牙之爽脆,声韵之娇柔,更有神明于其技者。近见其《惊变》一折,态度亦极端丽。"⑦这里记录他擅演的昆曲折子戏有《西游记·女儿国》《长生殿·惊变》,此外还有《青石山·上坟路遇》。

姚联元,《凤城花史上编》云:"苏州人。亦纫香弟子,故字小香。同师有扈联喜者,字梅仙,与小蟾年相若,专习昆曲。率小香演《送客》《闹院》两折,合座称美。满业去,小香尽学所学。演《挑帘》《后诱》《反诳》《回话》,腰肢娇娜,妍笑工颦,一剪秋波,传情送抱。见者以为纫香复登场也。与阿四演《回头岸》,一时推为双绝。"⑧这里记录姚联元与扈联喜合演《四弦秋·送客·闹院》,擅演的折子戏还有《义侠记·挑帘》《水浒记·后诱》《翠屏山·反诳》《蝴蝶梦·回话》,并有新编剧目《回头岸》等。

赵宝琴(1831—?),《凤城花史续编》云:"少佩秋一岁,为赵玉凤胞弟。……字紫仙,拂桐山人易曰'芷仙'。……歌喉朗润,尤擅串曲。如《乔醋》《折柳》《借伞》《偷诗》《舟过》《挑做》《双拜》《小宴》《女弹词》《琵琶行》《回头岸》等剧,无不入妙。而《惊梦》《寻梦》两折,尤传神到玉茗佳处。其屈居榜眼者,正以姿态绝艳稍逊佩秋之清耳,实则一时瑜亮也。"⑨这里说赵宝琴比华阿全(佩秋)稍逊一筹,记其擅演的昆曲折子戏有《金雀记·乔醋》《紫钗记·折柳》《雷峰塔·借伞》《玉簪记·偷诗》《舟过》《义侠记·挑帘·做衣》《拜月亭记·双拜月》《连环记·小宴》《货郎旦·女弹词》《琵琶行》、

① 杨懋建:《蕊珠旧史·梦华琐簿》,张次溪编纂《清代燕都梨园史料》上册,北京:中国戏剧出版社1988年,第365页。
② 杨懋建:《蕊珠旧史·梦华琐簿》,张次溪编纂《清代燕都梨园史料》上册,北京:中国戏剧出版社1988年,第365页。
③ 种芝山馆主人:《花天尘梦录》卷一《凤城花史上编》,傅谨主编:《京剧历史文献汇编(清代卷)》壹"专书(上)",南京:凤凰出版社2011年,第561页。
④ 种芝山馆主人:《花天尘梦录》卷三《凤城花史续编》,傅谨主编:《京剧历史文献汇编(清代卷)》壹"专书(上)",南京:凤凰出版社2011年,第571页。
⑤ 双影庵生:《法婴秘笈》,张次溪编纂:《清代燕都梨园史料》上册,北京:中国戏剧出版社1988年,第408页。
⑥ 萝摩庵老人撰,麋月楼主附注:《怀芳记》,张次溪编纂《清代燕都梨园史料》上册,北京:中国戏剧出版社1988年,第587页。
⑦ 种芝山馆主人:《花天尘梦录》卷一《凤城花史上编》,傅谨主编:《京剧历史文献汇编(清代卷)》壹"专书(上)",南京:凤凰出版社2011年,第556页。
⑧ 种芝山馆主人:《花天尘梦录》卷一《凤城花史上编》,傅谨主编:《京剧历史文献汇编(清代卷)》壹"专书(上)",南京:凤凰出版社2011年,第558页。
⑨ 种芝山馆主人:《花天尘梦录》卷三《凤城花史续编》,傅谨主编:《京剧历史文献汇编(清代卷)》壹"专书(上)",南京:凤凰出版社2011年,第571页。

新编剧目有《回头岸》等。而《牡丹亭·惊梦·寻梦》，评价尤高。《燕台花镜诗一百二十韵》记录其《琵琶行》《玉簪记·偷诗》《金雀记·乔醋》《舟配》与李宝笙合演，《牡丹亭·游园》与严宝琳合演①。

李宝笙(1831—?)，《凤城花史续编》云："甲辰年梨园中鼎足而三者，既群推佩秋、芷仙、梅仙矣。其传胪非宝笙谁堪此座者？李姓，字兰舫。与芷仙同庚复同师。苏州人。文静高雅，颇称逸品。专习小生，突过联珠，当年即士红亦未许与抗手。演《惊梦》《折柳》《乔醋》《舟配》《借伞》《偷诗》《藏舟》《后约》《说亲》《琵琶行》《女弹词》《回头岸》，与宝琴、宝琳配。《游街》《亭会》，与小三福配。《独占》《赠剑》《奇双会》，与福云配。《断桥》与玉喜、玉琴配。《楼会》与翠林配。《奇逢》与美玉配。《桂花亭》与寿林配。工度曲，善传神。歌喉清润，宾白有节。其《见娘》《看状》《拾画》《叫画》《玩笺》《错梦》皆佳，《守门》《杀监》慷慨激烈，尤动观听。迩来小生颇难其人，拔兰舫高置一座，庶几风厉而振兴之。"②这里说道光二十四年甲辰(1844)梨园中一甲三人既已公认为华阿全(佩秋)、赵宝琴(芷仙)、陈翠官(梅仙)，则二甲一名(传胪)非李宝笙莫属。值得注意的是，这四位在道光二十四年甲辰(1844)的年龄分别是十五岁、十四岁、十六岁、十四岁，又均为春台部中人，可见当时观众盛赞"春台的孩子"并非虚誉。种芝山馆主人认为，李宝笙是一名优秀的小生演员，不仅超过同时的陆联珠，而且胜似之前的张士红。这里记录李宝笙擅演的昆曲折子戏很多，其中《牡丹亭·惊梦》《紫钗记·折柳》《金雀记·乔醋》《舟配》《雷峰塔·借伞》《玉簪记·偷诗》《渔家乐·藏舟》《三笑姻缘·后约》《蝴蝶梦·说亲》《琵琶行》《货郎旦·女弹词》《回头岸》，与赵宝琴、严宝琳配演。《翡翠园·游街》《红梨记·亭会》，与金三福配演。《占花魁·独占》《百花记·赠剑》《奇双会》，与邢福云配演。《雷峰塔·断桥》与宋玉喜、王玉琴配演。《西楼记·楼会》与章翠林配演。时剧《奇逢》与陈美玉配演。《桂花亭》与郁寿林配演。此外，《荆钗记·见娘》《白罗衫·看状》《牡丹亭·拾画·叫画》《西楼记·玩笺·错梦》《铁冠图·守门·杀监》诸剧并佳，颇值得寄予厚望。

与春台堂有瓜葛的，有景福堂。

景福堂，主人不详。弟子有汤金兰。成书于咸丰乙卯(1855)的双影庵生《法婴秘笈》云："汤金兰，字幼珊，苏州人，年十八岁。景福堂。"③辑录于同治十二年(1873)的邗江小游仙客《菊部群英》云："中山主人汤金兰，正名延庆，号幼珊。苏州人，戊戌正月初一日生。传赞载《昙波》。前隶四喜部，唱昆旦，善画兰。出春福，堂名旧署春如。住韩家潭。"④上引二条，汤金兰的基本情况是一致的，即生于道光十八年戊戌(1838)。综合二条，可以推测汤金兰先属春福堂，后陈纫香某弟子开景福堂，他又属景福堂。景福堂弟子还有梁双喜。成书于光绪二年(1876)的蜀西樵也《燕台花事录》卷上云："梁双喜字兰君，京师人。年十四，景福弟子。"⑤梁双喜光绪二年(1876)年十四，则其当生于同治二年癸亥(1863)。《春台班戏目》载景福堂戏目有《回头岸》《琵琶行》《后约》《乔醋》《游惊》(《游园惊梦》)、《舟配》《折柳》《说亲》《挑做》(《挑帘做衣》)⑥，多为昆曲剧目。

三、净香堂"莲卿既由三庆入春台，弟子遂兼隶两部中"⑧

净香堂主人郑连贵(1822—?)是一位著名艺人，《凤城花史下编》云："一作莲桂，苏州人。居寒葭潭宝善堂，主人陈金彩，三庆部旧家也。字莲卿。年十七，名动一时，姣丽不及王蕊仙，而姿态近之。眉目清秀，身材瘦削。工跳击，善舞刀剑，有飞花滚雪之妙。演《娘子军》《扈家庄》《祥麟现》诸剧，有巾帼丈夫气概，不徒以妖冶狐媚竞长也。歌喉娇柔圆亮，口白清婉有节，心思尤聪慧。"⑧郑连贵戊戌(1838)年十七岁，可见其生于道光二

① 种芝山馆主人：《花天尘梦录》卷九《燕台花镜诗一百二十韵》，傅谨主编：《京剧历史文献汇编(清代卷)》壹"专书(上)"，南京：凤凰出版社2011年，第621－629页。
② 种芝山馆主人：《花天尘梦录》卷三《凤城花史续编》，傅谨主编：《京剧历史文献汇编(清代卷)》壹"专书(上)"，南京：凤凰出版社2011年，第572页。
③ 双影庵生：《法婴秘笈》，张次溪编纂：《清代燕都梨园史料》上册，北京：中国戏剧出版社1988年，第406页。
④ 邗江小游仙客：《菊部群英》，张次溪编纂：《清代燕都梨园史料》上册，北京：中国戏剧出版社1988年，第475页。
⑤ 蜀西樵也《燕台花事录》，张次溪编纂《清代燕都梨园史料》上册，北京：中国戏剧出版社1988年，第549页。
⑥ 见朱建明辑录：《乾隆三十九年春台班戏目》，《黄梅戏艺术》1983年01期。
⑦ 种芝山馆主人：《花天尘梦录》卷三《凤城花史续编》"华阿全"条，傅谨主编：《京剧历史文献汇编(清代卷)》壹"专书(上)"，南京：凤凰出版社2011年，第570页。
⑧ 种芝山馆主人：《花天尘梦录》卷二《凤城花史下编》，傅谨主编：《京剧历史文献汇编(清代卷)》壹"专书(上)"，南京：凤凰出版社2011年，第562页。

年壬午(1822)。这里记录他擅演《娘子军》《扈家庄》《祥麟现》(《天罡阵》)等昆曲武旦戏。《燕台花镜诗一百二十韵》记录其演出《通天犀》①，这也是一出武戏。《春台班戏目》载郑连贵戏目有：《雅观楼》《祥麟现》《取金陵》《平太仓》《清风岭》《娘子军》《扈家庄》《仪凤山》《穆柯寨》《庆顶珠》《绿林坡》《收关胜》《卧虎坡》《射红灯》《白水滩》《孟平关》《桃花洞》②。萝摩庵老人《怀芳记》云："郑连贵，苏州人。堂名净香。妆武旦态度绝伦，凡武旦皆以跳掷相扑为长，连贵独以步骤胜。前乎连贵，后乎连贵，以武旦名者，皆莫能及也。予尝谓《洛神赋》'翩若惊鸿，宛若游龙'，以此两语状美人，疑其不类。必见连贵之扮戏，乃知此语形容之妙。亦惟连贵可以当之。"③

净香堂弟子甚众。《凤城花史续编》"华阿全"条云："居净香堂，为郑连卿弟子。……莲卿既由三庆入春台，弟子遂兼隶两部中。而佩秋出，为之冠，殆不食人间烟火者。视当年花君之清，则又过之。……至其度曲清圆，宾白明婉，真得莲卿师法。出口固自不凡，色艺双绝，宜乎压倒群流矣。"④可见郑连贵除精于花部诸剧之外，又精于昆曲诸剧，是以曲家称得起"莲卿师法"。根据《凤城花史续编》，可知郑连贵弟子中像华阿全(1830—？)这样"兼隶两部"即同时属于三庆、春台两班的弟子还有周宝莲(1830—？)、朱双喜(1832—？)、陆双林(1829—？)、阿三等。《凤城花史续编》"朱双喜"条又云："近又添二师弟：袁顺喜、周贵喜，皆苏州人。"⑤郑连贵弟子参加三庆、春台两个徽班的演出，对于表演艺术的交流，是大有裨益的。《春台班戏目》载净香堂戏目有：《私媾》《湖船》《舞盘》《梳掷》(《梳妆掷戟》)、《学堂》《收青》《泗州城》《白水滩》《台舟》《火棍》⑥，其中昆曲剧目不少。

以上诸人中，华阿全、周宝莲、朱双喜、陆双林、阿三较为著名，又均以擅演昆曲剧目见长，介绍如下：

华阿全(1830—？)，《凤城花史续编》云华阿全于净香堂弟子中"为之冠，殆不食人间烟火者。视当年花君之清，则又过之。惟其清而不枯，能以韵胜也。品之者咸曰'心细性灵，神清韵足'，一时名动，皆以甲辰状元目之。演《湖船》柔媚姣丽，《拂奔》俊爽风流，《思凡》则身手步法，色色入彀。《学堂》则嬉笑唾涕，声名逼真。他如《花鼓》《私媾》《搜巷》《盗巾》《狐思》《梳妆》《掷戟》《游湖》《借伞》《水斗》《断桥》《琴挑》《独占》，莫不揣摩尽致，体会入情。而《舞盘》一折，另有一副华贵气象，不减倚香当日神致。……至其度曲清圆，宾白明婉，真得莲卿师法。出口固自不凡，色艺双绝，宜宜压倒群流矣"⑦。这里记其擅演的昆曲折子戏很多，有《红拂记·拂奔》《牡丹亭·学堂》《义侠记·私媾》《搜巷》《雷峰塔·盗巾》(原本)、《西游记·狐思》《连环记·梳妆·掷戟》《雷峰塔·游湖·借伞·水斗·断桥》《玉簪记·琴挑》《占花魁·独占》《长生殿·舞盘》。时剧有《湖船》《思凡》《花鼓》等。《燕台花镜诗一百二十韵》记录其《狐思》《私媾》与陆双林合演，《卖橄榄》与郑连贵合演，《游湖借伞》与周宝莲合演⑧。

周宝莲(1830—？)，《凤城花史续编》云："周宝莲，字藕香，苏州人。甲辰冬，由四喜部改入净香堂。年十五，丰容盛鬋，呋丽端凝，戏之者曰'翩翩浊世之佳公子也'。……专工昆曲，演《守门杀监》《寄子》《番儿》，得誉最早。近演《盗库》《断桥》《情誓》《佛庇》《舞盘》《刺虎》《絮阁》《搜庵》《游湖》《借伞》《相约》《讨钗》《交账》《送礼》，体会绝妙。而清歌婉脆，尤能响遏梁尘，宜其与韵珊、丽仙称鼎足已。"⑨据此可知，周宝莲专工昆曲，最

① 种芝山馆主人：《花天尘梦录》卷九《燕台花镜诗一百二十韵》，傅谨主编：《京剧历史文献汇编(清代卷)》壹"专书(上)"，南京：凤凰出版社2011年，第626页。
② 见朱建明辑录：《乾隆三十九年春台班戏目》，《黄梅戏艺术》1983年01期。
③ 萝摩庵老人撰，糜月楼主附：《怀芳记》，张次溪编纂：《清代燕都梨园史料》上册，北京：中国戏剧出版社1988年，第584页。
④ 种芝山馆主人：《花天尘梦录》卷三《凤城花史续编》，傅谨主编：《京剧历史文献汇编(清代卷)》壹"专书(上)"，南京：凤凰出版社2011年，第570页。
⑤ 种芝山馆主人：《花天尘梦录》卷三《凤城花史续编》，傅谨主编：《京剧历史文献汇编(清代卷)》壹"专书(上)"，南京：凤凰出版社2011年，第578页。
⑥ 见朱建明辑录：《乾隆三十九年春台班戏目》，《黄梅戏艺术》1983年01期。
⑦ 种芝山馆主人：《花天尘梦录》卷三《凤城花史续编》，傅谨主编：《京剧历史文献汇编(清代卷)》壹"专书(上)"，南京：凤凰出版社2011年，第570页。
⑧ 种芝山馆主人：《花天尘梦录》卷九《燕台花镜诗一百二十韵》，傅谨主编：《京剧历史文献汇编(清代卷)》壹"专书(上)"，南京：凤凰出版社2011年，第621－629页。
⑨ 种芝山馆主人：《花天尘梦录》卷三《凤城花史续编》，傅谨主编：《京剧历史文献汇编(清代卷)》壹"专书(上)"，南京：凤凰出版社2011年，第575页。

早以演出《铁冠图·守门·杀监》《浣纱记·寄子》《邯郸梦·番儿》等昆曲折子戏得名,近期常演的昆曲折子戏则有《雷峰塔·游湖借伞·盗库·断桥》《情誓》《佛庇》《铁冠图·刺虎》《长生殿·舞盘·絮阁》《玉蜻蜓·搜庵》《钗钏记·相约·讨钗》《翠屏山·交账·送礼》等出。根据《燕台花镜诗一百二十韵》记录,《搜庵》系与华阿全、陆双林合演,《断桥》系与朱双喜合演,《游湖借伞》系与华阿全合演,另有《求草》与陆双林合演①。

朱双喜(1832—?),《凤城花史续编》云:"朱双喜,字琴仙,又字韵秋,苏州人。梅生之内弟也。甲辰年十三,入净香堂。性最聪敏,貌亦洁净。……所演《学堂》《湖船》《收青》《思凡》诸剧,潇洒自如,雅有丰致。人座婉腻,而不失大家举止。"②可见他擅演的折子戏有《牡丹亭·学堂》《湖船》《雷峰塔·思凡》。根据《燕台花镜诗一百二十韵》记录,《收青》系与陆双林合演,另有《断桥》与周宝莲合演③。

陆双林(1829—?),上引"朱双喜"条云:"同师陆双林,字倩香,长佩秋一岁。本苏州清音子弟。歌喉圆朗,态度端庄。演《小宴》《琴挑》《梳妆》《掷戟》《湖船》。又与佩秋、藕香配《搜庵》《私媾》《学堂》《求草》《水斗》《断桥》,与琴仙配《收青》,皆可观。"④据此可见,陆双林擅演的昆曲折子戏有《连环记·小宴·梳妆·掷戟》《玉簪记·琴挑》《湖船》。又与华阿全、周宝莲合演《玉蜻蜓·搜庵》《义侠记·私媾》《牡丹亭·学堂》《雷峰塔·求草·水斗·断桥》,与朱双喜合演《雷峰塔·收青》。根据《燕台花镜诗一百二十韵》记录,还有与华阿全合演的《西游记·狐思》⑤

阿三,上引"朱双喜"条云:"又阿三者,专习小生。配《拂奔》《掷戟》皆佳,《寄子》《回猎》,尤善传神。性孤僻,不乐见客,未久即送之南旋矣。"⑥可见阿三擅演的昆曲折子戏有《红拂记·拂奔》《连环记·掷戟》《浣纱记·寄子》《白兔记·回猎》等。

据上可知,净香堂弟子中擅演昆曲者甚众,擅演的昆曲剧目亦丰富多彩,蔚为大观。

四、与春台班有关的其他诸堂

熙春堂,主人谢玉庭。弟子有张金兰、韩发桂、叶金桂、翠霞、周蟾桂等,均擅演昆曲。

张金兰(1821—?),《凤城花史上编》云:"字倚香,修莲为易作'猗香'。苏州人。本习清音,少倚云(张金麟)一岁。年十六始至京,居朱家胡同熙春堂。登场名噪,度曲不失分刌。演《舞盘》,能合曲中节奏;演《寻梦》,尤尽曲中情态。他如《佛庇》《情誓》《搜庵》《冥追》《闻乐》《掷戟》《双拜》等出,妙皆体会入微。"⑦张金兰擅演折子戏为《牡丹亭·寻梦》《长生殿·闻乐·舞盘·冥追》《连环记·掷戟》《拜月亭记·双拜月》《玉蜻蜓·搜庵》及《佛庇》《情誓》等出。据《燕台花镜诗一百二十韵》记录,《冥追》系与扈联喜合演,《情誓》系与韩发桂合演,《闻乐》系与叶金桂、韩发桂、扈联喜、张福元合演⑧。萝摩庵老人《怀芳记》谓:"张金兰,字倚香,苏州人。少倚云一岁,年十六。始入都,为熙春堂弟子。亦工度昆曲,离师后,所居曰留春堂。性孤介,而貌早瘁,不能与倚云比。……倚云得近士大夫者殆二十年,倚香不过五六年耳。然爱倚云者,无不惜倚香也。"⑨

韩发桂,《凤城花史上编》云:"字葆香。与倚香偕至京,为熙春堂谢玉庭弟子。扮小生,与倚香名相亚。《回

① 种芝山馆主人:《花天尘梦录》卷九《燕台花镜诗一百二十韵》,傅谨主编:《京剧历史文献汇编(清代卷)》壹"专书(上)",南京:凤凰出版社2011年,第621-629页。
② 种芝山馆主人:《花天尘梦录》卷三《凤城花史续编》,傅谨主编:《京剧历史文献汇编(清代卷)》壹"专书(上)",南京:凤凰出版社2011年,第578页。
③ 种芝山馆主人:《花天尘梦录》卷九《燕台花镜诗一百二十韵》,傅谨主编:《京剧历史文献汇编(清代卷)》壹"专书(上)",南京:凤凰出版社2011年,第621-629页。
④ 种芝山馆主人:《花天尘梦录》卷三《凤城花史续编》,傅谨主编:《京剧历史文献汇编(清代卷)》壹"专书(上)",南京:凤凰出版社2011年,第578页。
⑤ 种芝山馆主人:《花天尘梦录》卷九《燕台花镜诗一百二十韵》,傅谨主编:《京剧历史文献汇编(清代卷)》壹"专书(上)",南京:凤凰出版社2011年,第621-629页。
⑥ 种芝山馆主人:《花天尘梦录》卷三《凤城花史续编》,傅谨主编:《京剧历史文献汇编(清代卷)》壹"专书(上)",南京:凤凰出版社2011年,第578页。
⑦ 种芝山馆主人:《花天尘梦录》卷一《凤城花史上编》,傅谨主编:《京剧历史文献汇编(清代卷)》壹"专书(上)",南京:凤凰出版社2011年,第554页。
⑧ 种芝山馆主人:《花天尘梦录》卷九《燕台花镜诗一百二十韵》,傅谨主编:《京剧历史文献汇编(清代卷)》壹"专书(上)",南京:凤凰出版社2011年,第621-629页。
⑨ 萝摩庵老人撰,麋月楼主附注:《怀芳记》,张次溪编纂:《清代燕都梨园史料》上册,北京:中国戏剧出版社1988年,第582页。

猎》《寄子》二折,声情并至,一时莫与抗手。又与金桂演《变羊》亦佳甚。《情誓》与倚香配,而《梳妆》《掷戟》扮吕布,则让金桂出一头地。其女妆惟扮《搜庵》之申大娘,亦善传神。"①这里说韩发桂扮小生,与张金兰(倚香)齐名。他擅演《白兔记·回猎》《浣纱记·寄子》;《狮吼记·变羊》与叶金桂合演,《情誓》与张金兰合演。《燕台花镜诗一百二十韵》记录其《长生殿·闻乐》与张金兰、叶金桂、扈联喜、张福元合演②。以上大部分为男妆扮演,是他的本行;而其女妆扮演《玉蜻蜓·搜庵》之申大娘,亦善传神,令人赞叹。

谢玉庭后来偕其徒南归,熙春堂遂非旧主,但其徒有重归或仍在春台班者,仍然发挥中流砥柱的作用。《凤城花史上编》云:"(韩发桂)然不乐以歌管为生涯。比倚香出师,从玉庭南归。盖别有志也。丙申秋,数与过从,曾有延秋室即事诗。及出都,复有无题诗。今重至都门,而故居已非旧主。追念昔游,附录及此。金桂,叶姓,字粟香。亦返吴门。其自熙春堂出者,一翠霞,曾见其《瑶台》《跪池》等折皆佳,惜早殁。又周蟾桂,字月香,亦苏州人。工申演,歌喉圆润,近犹为春台砥柱也。"③

藕香堂,主人陈凤林。陈凤林(1820—?)也是一位著名艺人,《凤城花史下编》云:"陈凤林,字鸾仙。居小李纱帽胡同,堂名藕香。室中字画精妙。所演剧多与秋芙同,而眉宇间时露英气。齿牙犀利,多噍杀之音,不似秋芙娇婉也。《雁门关》《乾坤带》《雌雄镖》《胭脂虎》《赶三关》《玉玲珑》《双合印》《贪欢报》《红鸾喜》《延安关》等剧,无不各尽其妙。而《面缸》《别妻》,尤饶别趣。年十九,已娶妻蓄弟子矣。而名不稍减,其姿容光艳有出莲卿、兰生上者。工画兰,不好署款,但押小印曰'陈凤',盖隐隐欲与桐仙之款书'吴凤'者抗衡。不甘与小桐、小霞相伯仲也。而弹四条弦子,唱马头调,尤独步一时云。"④根据这里的记载,陈凤林擅演时剧《打面缸》(见《缀白裘》十一集四卷)、《别妻》(见《缀白裘》十一集三卷)。杨懋建道光十七年丁酉(1837)所作《长安看花记》云:"凤翎,陈姓,字鸾仙。菊部中推弦索好手。演《花大汉别妻》,弹四条弦子,唱五更转曲,歌喉与琵琶声相答。琵琶在金元时本用弹北曲。鸾仙齿牙喉舌妙出天然,媚而不纤,脆而不激,圆转浏亮,如珠走盘。真觉遏云绕梁之音,今犹未歇,非他人所能及。丰仪朗澈,笑语俊爽。双瞳人湛湛如秋水,一笑百媚。当之者莫不色授魂与。余每戏呼为'玫瑰花',以其英气逼人,大似探春也。仲云涧填《红楼梦》传奇,《葬花》合《警曲》为一出。南曲抑扬抗坠,取贵谐婉,非鸾仙所宜。然听其【越调斗鹌鹑】一曲,哀感顽艳,凄恻酸楚,虽少缠绵之致,殊有悲凉之慨。闻者自尔惊心动魄。使当日竟填北曲,鸾仙歌之必更有大过人者。"⑤据此,陈凤林还演出过仲振奎的《红楼梦·葬花·警曲》。成书于光绪丙子(1876)的萝摩庵老人《怀芳记》云:"陈凤林,字鸾仙,皖人。所居曰藕香堂。言论磊落超迈,眉宇间有英气,席间尝傲睨俗子。陈相国爱之。扮戏则《得意缘》《玉玲珑》之类。齿既长,乃于《群英会》妆周郎,其豪可以想见。(周郎衣钵,近年推蝶仙。)鸾仙后随黄中丞出都,略有余资,商于汉口,可以温饱。"⑥上述剧目之外,《春台班戏目》载陈鸾仙戏目尚有:《探母回令》《金水桥》《芦花河》《四进士》《天宝图》《五彩舆》《游龙传》《献长安》《双沙河》《玉堂春》《破洪州》《烈火旗》《回龙鸽》《西唐传》《阴阳镜》《黄金台》《群英会》《黄鹤楼》《坐楼杀惜》《翠屏山》《清泉洞》《借妻》⑦。可见他能演的剧目十分丰富,而且是旦角与小生兼长的。

陈凤林原在三庆班,后转入春台班,自立藕香堂。《凤城花史下编》云:"敬义堂,三庆部旧家也。陈鸾仙出

① 种芝山馆主人:《花天尘梦录》卷一《凤城花史上编》,傅谨主编:《京剧历史文献汇编(清代卷)》壹"专书(上)",南京:凤凰出版社2011年,第561页。
② 种芝山馆主人:《花天尘梦录》卷九《燕台花镜诗一百二十韵》,傅谨主编:《京剧历史文献汇编(清代卷)》壹"专书(上)",南京:凤凰出版社2011年,第628页。
③ 种芝山馆主人:《花天尘梦录》卷一《凤城花史上编》,傅谨主编:《京剧历史文献汇编(清代卷)》壹"专书(上)",南京:凤凰出版社2011年,第561页。
④ 种芝山馆主人:《花天尘梦录》卷二《凤城花史下编》,傅谨主编:《京剧历史文献汇编(清代卷)》壹"专书(上)",南京:凤凰出版社2011年,第563页。
⑤ 杨懋建:《蕊珠旧史·长安看花记》,张次溪编纂:《清代燕都梨园史料》上册,北京:中国戏剧出版社1988年,第307-308页。
⑥ 种芝山馆主人:《花天尘梦录》卷二《凤城花史下编》,傅谨主编:《京剧历史文献汇编(清代卷)》壹"专书(上)",南京:凤凰出版社2011年,第563页。
⑦ 见朱建明辑录:《乾隆三十九年春台班戏目》,《黄梅戏艺术》1983年01期。

其门，主人董秀荣，在寒葭潭。"①《长安看花记》云其："丙申二月二十九日移居藕香堂。联升旧居也。"又注："三庆部，寓韩家潭敬义堂，移居小李纱帽胡同藕香堂陈。"②由上可知，陈凤林是丙申（1836）由三庆班转入春台班，迁入高联升旧居，立名藕香堂的，时年十七岁。陈凤林的弟子有国小凤（1830—？）、余小林，《凤城花史续编》云："小凤，字桐生，国姓。安徽人。甲辰年十五，居藕香堂。貌端洁，时露媚姿。笑言婉腻，绝似小女儿呢呢私语情状。心地浑朴，性情和厚，与人交最能耐久，以故凡所知好无不快然满志者。演《女店》《扇坟》《补缸》《杆子》《打棒》《吃面》《铁弓缘》，口白歌喉爽脆殊逊师傅，未可云雏凤清于老凤声也。然而人材难得，若桐生，已为称数所必及矣。其师有小林，余姓，字兰史。"③国小凤道光二十四年甲辰（1844）年十五，则其当生于道光十年庚寅（1830）。《春台班戏目》载藕香堂戏目有：《铁弓缘》《女店》《纺花》《补缸》《杆子》《打棒》《吃面》《赠扇》《冥勘》《挂画》《佳期》《战樊城》④。

玉珠堂，其师江姓。《凤城花史续编》云："陈美玉，字蕴仙，安徽人。鸾仙之从侄孙也。其师江姓，携二弟子自南来，其一曰明珠，故名玉珠堂。初与藕香堂对门居。蕴仙貌清神秀，玉立亭亭。乙巳年十四，登场有声。性聪慧，渐有傲岸自矜之意。能演《送灯》《代亲》《拷火》《奇逢》《戏叔》诸时曲，近以所居湫隘，移寒葭潭三和堂旧宅居焉。"⑤陈美玉为陈凤林（鸾仙）从侄孙，道光二十五年乙巳（1845）年十四，则其当生于道光十二年壬辰（1832）。《燕台花镜诗一百二十韵》记其《扯伞》与李宝笙配演，《烤火》与李翠林配演⑥。《春台班戏目》载玉珠堂戏目有：《双节烈》《奇逢》《拣柴》《送灯》《反诳》《跪池》《代亲》《奇双会》《赠剑》《拷挑》⑦。其弟翠玉，亦从其学艺。四不头陀《昙波》云："翠玉，字黛仙，年十四，姓陈氏，安庆人。六七岁时读毛诗，甫成诵。以贫故就商，已而偕其母兄来京师。其兄美玉，旧有声春台部，黛仙遂习其艺。当八音宣播，二三妙伶集于春台。黛仙稍后出，故未见称于时。余尝于登楼之暇，留心物色。一日，见其演《折柳》一出，冶艳绝伦。"⑧

松桂堂，主人陆文兰。陆文兰与郑连贵同为宝善堂陈金彩弟子。《凤城花史续编》云："陆文兰自立松桂堂于樱桃斜街，有弟子天桂，字月香，汪姓。扬州人。工时曲，能演《打棋盘》《卖饽饽》《眼前报》等剧，《嫖院》扮老鸨，大有女档子神致。丙午迁寒葭潭。"⑨《春台班戏目》载松桂堂戏目有：《楼会》《活捉》《后诱》《茶叙》《打棋盘》《杠子》《饽饽》《打棒》《佳期》《拷红》《盗库》《琴挑》《醉归》⑩，其中昆曲剧目不少。

西安义堂胡喜禄管春台部，弟子兼隶三庆、春台。西安义堂主人胡喜禄（1827—1890），《菊部群英》云："丁亥十一月初五日管春台部，前唱青衫。"⑪《凤城花史续编》云："喜禄一名长庆，胡姓，字藹卿。敬义堂弟子。苏州人。自居安义堂，在陕西巷，与语山年相若。……弟子翠林，蒋姓，字芸香。能弹琵琶。"⑫《怀芳记》云："喜禄自立安义堂，弟子以小为名。小玉最号璧人，小枝郁勃有奇气。"⑬

根据《菊部群英》，西安义堂弟子出师之后，兼隶三庆、春台两班者有：马六儿（1856—？），名桂莲，号爱秋，

① 种芝山馆主人：《花天尘梦录》卷二《凤城花史下编》，傅谨主编：《京剧历史文献汇编（清代卷）》壹"专书（上）"，南京：凤凰出版社2011年，第564–565页。
② 杨懋建：《蕊珠旧史·长安看花记》，张次溪编纂：《清代燕都梨园史料》上册，北京：中国戏剧出版社1988年，第308–309页。
③ 种芝山馆主人：《花天尘梦录》卷三《凤城花史续编》，傅谨主编：《京剧历史文献汇编（清代卷）》壹"专书（上）"，南京：凤凰出版社2011年，第578页。
④ 见朱建明辑录：《乾隆三十九年春台班戏目》，《黄梅戏艺术》1983年01期第73页。
⑤ 种芝山馆主人：《花天尘梦录》卷三《凤城花史续编》，傅谨主编：《京剧历史文献汇编（清代卷）》壹"专书（上）"，南京：凤凰出版社2011年，第583页。
⑥ 种芝山馆主人：《花天尘梦录》卷九《燕台花镜诗一百二十韵》，傅谨主编：《京剧历史文献汇编（清代卷）》壹"专书（上）"，南京：凤凰出版社2011年，第621–629页。
⑦ 见朱建明辑录：《乾隆三十九年春台班戏目》，《黄梅戏艺术》1983年01期。
⑧ 四不头陀：《昙波》，张次溪编纂：《清代燕都梨园史料》上册，北京：中国戏剧出版社1988年，第400页。
⑨ 种芝山馆主人：《花天尘梦录》卷三《凤城花史续编》，傅谨主编：《京剧历史文献汇编（清代卷）》壹"专书（上）"，南京：凤凰出版社2011年，第583页。
⑩ 见朱建明辑录：《乾隆三十九年春台班戏目》，《黄梅戏艺术》1983年01期。
⑪ 邗江小游仙客：《菊部群英》，张次溪编纂：《清代燕都梨园史料》上册，北京：中国戏剧出版社1988年，第483页。
⑫ 种芝山馆主人：《花天尘梦录》卷三《凤城花史续编》，傅谨主编《京剧历史文献汇编（清代卷）》壹"专书（上）"，南京：凤凰出版社2011年，第574页。
⑬ 萝摩庵老人撰，麋月楼主附注：《怀芳记》，张次溪编纂：《清代燕都梨园史料》上册，北京：中国戏剧出版社1988年，第586页。

小名群儿,行六,北京人,唱武旦;何来福(1856—?),号玉珊,行八,淮安人,唱昆旦;刘财宝(1854—?),号笛仙,小名才儿,行九,北京人,唱武生;翟寿儿(1857—?),号佩芝,行十,北京人,唱花旦①。成书于咸丰乙卯(1855)的双影庵生《法婴秘笈》云,安义堂的弟子还有:"单小翠,字黛仙,苏州人,年十九岁";"张小喜,字雨亭,苏州人,年十八岁";"袁小芝,字桂仙,苏州人,年十七岁";"徐小玉,字苔生,苏州人,年十四岁"②。《怀芳记》云"小玉最号璧人,小枝郁勃有奇气",应当分别指这里的徐小玉和袁小芝。老生"新三鼎甲"之一汪桂芬(1860—1906)也是安义堂弟子,光绪六年(1880)搭春台班。

近信堂陈四儿出西安义,弟子隶春台班。近信堂主人陈四儿(1852—?),《菊部群英》云:"庚午新立,出西安义。西安义胡喜禄之婿。"③则近信堂立于同治九年庚午(1870)。根据《菊部群英》的记录,近信堂弟子有:陈五儿(1855—?),名连珍、佩珊,正名庆芳,为陈四儿同胞兄弟,唱武旦;余玉奎(1858—?),号瑶仙,北京人,唱胡子生;孟金喜(1860—?),号如秋,又号珩仙、丽仙,小名月儿,直隶故城县人,唱花旦。这几位都属于春台班④。其中孟金喜尤为著名。

桐云堂陆金凤曾在春台班,弟子隶春台班。据《凤城花史续编》,桐云堂主人陆金凤(1810—?)曾春春台部。

桐云堂少主人陆四儿(1862—?),隶春台,唱花旦,兼青衫、武旦。其他弟子亦隶春台,他们是:薛桂喜(1857—?),号芹香,小名馨儿,北京人,唱武旦;殷来喜(1857—?),号紫香,北京人,唱武旦;王三喜(1857—?),号月香,北京人,唱丑;赵宝铃(1856—?),号鸾仙,北京人,唱昆旦、兼青衫、花旦。

瑞春堂钱阿四隶四喜班,弟子兼隶四喜、春台。据《菊部群英》,瑞春堂主人钱阿四(1830—1903)隶四喜部,唱昆正旦。据《菊部群英》及《凤城品花记》记载,瑞春堂少主人钱宝莲(1854—?),号秀珊,小名文玉,隶四喜、春台,唱昆旦兼花旦。其他弟子亦隶四喜、春台,他们是:田宝琳(1853—?),号玉珊,小名德生,北京人,隶青衫、善胡琴;姚宝香(1858—?),号妙珊,小名锁儿,北京人,唱花旦,兼青衫、善弹琵琶;谢宝云(1860—?),号月珊,小名昭儿,顺天人,唱昆旦、花旦、兼老旦、胡子生;刘宝玉(1862—?),号碧珊,北京人,唱胡子生⑤。姚宝香、谢宝云、刘宝玉三位,并称"瑞春三宝"⑥。香溪渔隐《凤城品花记》记姚宝香:"十五龄童子也。父母皆燕人,操贱业,贫无依。鬻诸瑞春堂,隶四喜、春台籍。初习花旦,以性非所近,改青衫。时都下不尚昆曲,故所演多杂剧。歌裙舞袖,名动一时。其神静,其音清。艺兰生品为瑶天笙鹤,不具尘俗气者。"⑦姚宝香艺术悟性、艺术品格皆佳,但其所处时代已经不是昆曲的时代,能够坚守昆曲的戏班更如凤毛麟角。艺兰生《侧帽余谭》云:"雏伶昆剧,惟四喜最多,三庆次之,春台几如广陵散矣。"⑧在某种意义上,"瑞春三香"可以说是春台班昆曲的绝响。

"明代四大声腔"说的源流及其学术史检讨

邹 青⑨

弋阳腔、余姚腔、海盐腔和昆山腔,号称为"明代四大声腔"。在《辞海·艺术分册》以及《中国大百科全书·戏曲曲艺卷》中,它们位列"主要声腔剧种"之下的前四位⑩。《辞海·艺术分册》中有"四大声腔"的条目,从中可见其历史地位与价值:

明中叶流行的海盐腔、弋阳腔、余姚腔、昆山腔等四

① 邗江小游仙客:《菊部群英》,张次溪编纂:《清代燕都梨园史料》上册,北京:中国戏剧出版社1988年,第483页。
② 双影庵生:《法婴秘笈》,张次溪编纂:《清代燕都梨园史料》上册,北京:中国戏剧出版社1988年,第406-409页。
③ 邗江小游仙客:《菊部群英》,张次溪编纂:《清代燕都梨园史料》上册,北京:中国戏剧出版社1988年,第490页。
④ 邗江小游仙客:《菊部群英》,张次溪编纂:《清代燕都梨园史料》上册,北京:中国戏剧出版社1988年,第490-491页。
⑤ 邗江小游仙客:《菊部群英》,张次溪编纂:《清代燕都梨园史料》上册,北京:中国戏剧出版社1988年,第497-498页。
⑥ 香溪渔隐:《凤城品花记》,张次溪编纂:《清代燕都梨园史料》上册,北京:中国戏剧出版社1988年,第575页。
⑦ 香溪渔隐:《凤城品花记》,张次溪编纂:《清代燕都梨园史料》上册,北京:中国戏剧出版社1988年,第575页。
⑧ 艺兰生:《侧帽余谭》,张次溪编纂:《清代燕都梨园史料》上册,北京:中国戏剧出版社1988年,第602页。
⑨ 邹青,北京教育学院讲师,艺术学博士。主要研究方向:中国古代戏曲史、戏曲理论。
⑩《辞海·艺术分册》,上海:上海辞书出版社1980年,"目录"第3页;《中国大百科全书·戏曲曲艺卷》,北京:中国大百科全书出版社1983年,"目录"第2页。

个戏曲剧种的合称,这四个剧种对后来一些地方戏曲的兴起和演变有很大影响,后世称之为"四大声腔"①。

"四大声腔"不仅是文化常识,更是戏曲史研究中的重要论题:孟瑶女士的《中国戏曲史》专列四腔并分别论之②;张庚、郭汉城先生的《中国戏曲通史》以"四大声腔"为框架论明代至清初的戏剧③;赵景深先生也在《明代民间戏曲在戏剧发展中的贡献》一文中首先标举这"四大声腔"的意义④。可以说"四大声腔"不仅是明代戏剧的分类方式,更作为"戏曲声腔史"的重要组成部分,支撑着明代的戏曲史叙述。除此之外,廖辅叔《中国古代音乐简史》⑤、刘再生《中国古代音乐史简述》⑥、袁行霈《中国文学史》⑦等音乐史或文学史著作也都有所论及,"四大声腔"成为相关学术研究中的基本论题。

前辈学者对具体考辨明代诸腔用力甚多,但是鲜有关注"四大声腔"之论产生的背景和脉络者。就目前所见,"四大声腔"之称鲜见于20世纪50年代之前的文献。那么"四大声腔"之称如何兴起,又为何晚见?弋阳腔、余姚腔、海盐腔、昆山腔如何被确立为明代戏剧的四大种类?"腔"又如何成为划分戏剧种类的标志?本文拟在爬梳文献的基础上,以时代为序加以厘清。

一、明人对于诸腔的基本观念

今天所谓"四大声腔"并行的局面出现在"明中叶",即昆山腔渐据上风的局面产生之前。然而,在今见记载明代诸腔的文献中,唯有祝允明的《猥谈》产生于这一时期:

> 南戏出于宣和之后,南渡之际……今遍满四方,辗转改益,又不如旧。而歌唱愈缪,极厌观听,盖已略无音律腔调。愚人蠢工,徇意更变,妄名余姚腔、海盐腔、弋阳腔、昆山腔之类,变易喉舌,趁逐抑扬,杜撰百端,真胡说耳⑧。

祝允明是在"歌唱"("音乐",而非"戏剧")的范围内讨论诸腔的。南戏在民间流布的过程中,其演唱多受方言的影响,因此不同的地域就会有明显不同的音乐风格。在这种背景之下,字声与曲调不协调的情况非常普遍,而且伴随着流布范围的扩大,这种不协调只会愈演愈烈。在对音律斤斤以求的文人那里,这些声乖于律的演唱当然是不入耳的。约定俗成的"海盐腔""弋阳腔"等名称也被祝允明认为是"愚人蠢工"之"妄名""胡说"。因此,在今天所谓"四大声腔"占据"剧坛"的嘉靖中期以前,文人实际上对它们并没有太多留意,只是把它们当做南戏流布过程中在音乐方面产生的乱象。

明代嘉靖隆庆年间,新昆山腔产生,因其使用"天下之通语",对字声和音律极为讲究,故而受到文人曲家的特别关注。在这种背景之下,不少文人曲家开始追溯昆山腔兴起的渊源,此前的弋阳海盐诸腔也"随着昆山腔而被附带提出来"⑨,其中以《南词叙录》和《客座赘语》最为详尽:

> 今唱家称"弋阳腔",则出于江西,两京、湖南、闽、广用之;称"余姚腔"者,出于会稽,常、润、池、太、扬、徐用之;称"海盐腔"者,嘉、湖、温、台用之;惟"昆山腔"止行于吴中,流丽悠远,出乎三腔之上,听之最足荡人……吴之善讴,其来久矣⑩。

> 南都万历以前,公侯与缙绅及富家,凡有宴会……后乃变而尽用南唱……大会则用南戏,其始止二腔,一为弋阳,一为海盐。弋阳则错用乡语,四方士客喜阅之;海盐多官语,两京人用之,后则又有四平,乃稍变弋阳而令人可通者。今又有昆山,较海盐又为清柔而婉折,一字之长延至数息,士大夫禀心房之精,靡然从好,见海盐等腔已白日欲睡⑪。

徐渭在叙述弋阳、海盐、余姚三腔的流布范围之后,凸显了"昆山腔"之"出乎三腔之上";顾起元论诸腔兴替,最后仍是"今又有昆山"。除此之外,沈宠绥《度曲须知》中论"曲运隆衰",其落脚点仍旧是魏良辅的"尽洗乖

① 《辞海·艺术分册》,上海:上海辞书出版社1980年,"目录"第3页;《中国大百科全书·戏曲曲艺卷》,北京:中国大百科全书出版社1983年,"目录"第13页。
② 孟瑶:《中国戏曲史》,台湾:文星书店1965年,第266-275页。
③ 张庚、郭汉城:《中国戏曲通史》,北京:中国戏剧出版社1980年。
④ 赵景深:《明代民间戏曲在戏剧发展中的贡献》,《中国戏剧史论集》,南昌:江西人民出版社1987年,第111页。
⑤ 廖辅叔:《中国古代音乐简史》,北京:人民音乐出版社1964年,第121页。
⑥ 刘再生:《中国古代音乐史简述》,北京:人民音乐出版社1989年,第15页。
⑦ 袁行霈:《中国文学史》,北京:高等教育出版社2003年,第118页。
⑧ 祝允明:《猥谈》,俞为民、孙蓉蓉主编:《历代曲话汇编·明代编》第一册,合肥:黄山书社2009年,第225页。
⑨ 杨荫浏:《中国古代音乐史稿》,北京:人民音乐出版社1981年,第859页。
⑩ 徐渭:《南词叙录》,中国戏曲研究院:《中国古典戏曲论著集成》第三册,北京:中国戏剧出版社1980年,第242页。
⑪ 顾起元:《客座赘语》,俞为民、孙蓉蓉主编:《历代曲话汇编·明代编》第二册,合肥:黄山书社2009年,第401页。

声,别开堂奥"①;王骥德《曲律》中也有"旧凡唱南调者,皆曰'海盐',今'海盐'不振,而曰'昆山'"②的说法。不仅如此,《南词引正》云"腔有数样,纷纭不类,各方风气所限,有昆山、海盐、余姚、杭州、弋阳……惟昆山为正声"③,后兴起的新昆山腔已经被置于其他诸腔之前,并被赋予了"正声"的地位。可见,此时期论及诸腔的文献,都是以"昆山腔"为旨归的。

我们要特别注意的是,此"昆山腔"是"水磨调"之"曲唱",而非"昆腔戏"之"戏剧搬演"。《南词叙录》明确诸腔为"唱家"的称呼,顾起元以腔调流变论士大夫对曲唱的喜好,沈宠绥和王骥德等曲家也明确其所论为"曲"或"唱",他们仍旧是在"歌唱"范围内讨论诸腔的。因而,晚明文人论及诸腔,他们力图强调昆山腔为曲唱"正声",非其他诸腔可以比拟。

由此可见,自祝允明开始,明人都是在"歌唱"的范围内讨论诸腔的。在其他相关记载中,"海盐""余姚""弋阳""昆山"这几个地名虽也会与"戏""剧"联系在一起,但产生联系的是"地"或"人",而非"腔"。陆容《菽园杂记》"嘉兴之海盐、绍兴之余姚……皆有习倡优者"④,其"海盐""余姚"为盛行戏文之地;沈德符《万历野获编》有"今上始设诸剧于玉熙宫,以习外戏,如弋阳、海盐、昆山诸家俱有之"⑤,其"弋阳""海盐""昆山"为搬演戏剧之人。明代文人将"各腔"归属于"唱"的范畴,而非"剧"的分类。

明人的这种认识是基于南戏的发展事实:南曲戏文流布四方(主要是南宋故地),从各地搬演剧目的文体特征和曲体特征上看,最初并没有本质上的分别,只是同一类戏剧由于方言的不同,因而在各地形成了不同的音乐风貌。因此从整体上看,明代文人没有论剧必称"腔"的倾向,也没有用"腔"来给戏剧分类的意识,更没有用"腔"来给当时的戏剧进行分类的必要。

此外,在提及明代诸腔的文献中,并提海盐、弋阳、余姚、昆山这四腔的只有《猥谈》和《南词叙录》。其余如汤显祖《宜黄县戏神清源师庙记》不提"余姚腔"⑥,又提

及嘉靖之后的"乐平腔"和"青阳腔";顾起元《客座赘语》列"海盐""弋阳""四平""昆山"四腔;《南词引正》列举"昆山""海盐""余姚""杭州""弋阳"五腔;沈宠绥《度曲须知》列举"海盐""义乌""弋阳""青阳""四平""乐平""太平"七腔……在明代南戏声腔的实际发展过程中,海盐腔、弋阳腔、余姚腔和昆山腔虽然确实较为著名,然而绝非明人公认的"四大声腔",更非仅此四种影响广泛的声腔。

综上,明代没有"四大声腔"之说,彼时"腔"只与戏曲的演唱有关,而与戏剧的分类无涉。即使是作为"歌唱"流别的"诸腔",明人也并不十分留意;在新昆山腔产生之前,诸腔被当作是南戏音乐乱象;在新昆山腔产生之后,诸腔被看成是论述曲唱正声的铺垫。即便如此,在文人论及诸腔的文字中,也没有突出弋阳、余姚、海盐和昆山这四腔的明显倾向。今天所谓的"四大声腔"说与明代戏剧实际发展状况有着不小的距离。

二、清人对明代声腔的认识

降及清代,"四大声腔"一词依旧没有出现,文人也仍旧在追溯昆山腔源流之时提及海盐腔与弋阳腔,余姚腔同样鲜被提及。

> 南曲之异,则有海盐、义乌、弋阳、四平、乐平、太平等腔。至明之中叶,昆腔盛行,至今守之不失⑦。(徐大椿《乐府传声》)

> 南戏元初京师多演之,明时又有海盐腔、弋阳腔,而弋阳尤盛。昆腔则始于昆山人梁辰鱼……其邑人魏良辅能喉转音声,始变弋阳海盐旧调为昆腔⑧。(周广业《过夏杂录》)

> 曼绰流于南部,一变而为弋阳腔,再变而为海盐腔。至明万历后,魏良辅、梁伯龙出,始变为昆山腔⑨。(谢章铤《赌棋山庄词话》)

从整体上看,清代文人仍视"腔"为"曲唱"之流变,而非"戏剧"之类别。王正祥《新定十二律京腔谱自序》

① 沈宠绥:《度曲须知》,中国戏曲研究院编:《中国古典戏曲论著集成》第五册,北京:中国戏剧出版社1980年,第198页。
② 王骥德:《曲律》,陈多、叶长海注释,长沙:湖南人民出版社1983年,第104页。
③ 钱南扬校注:《娄江尚泉魏良辅南词引正》,《戏剧报》,1962年Z2期。
④ 陆容:《菽园杂记》,俞为民、孙蓉蓉主编:《历代曲话汇编·明代编》第一册,合肥:黄山书社2009年,第217页。
⑤ 沈德符:《万历野获编》,俞为民、孙蓉蓉主编:《历代曲话汇编·明代编》第三册,合肥:黄山书社2009年,第78页。
⑥ 汤显祖:《宜黄县戏神清源师庙记》,俞为民、孙蓉蓉主编:《历代曲话汇编·明代编》第一册,合肥:黄山书社2009年,第609页。
⑦ 徐大椿:《乐府传声》,中国戏曲研究院:《中国古典戏曲论著集成》第六册,北京:中国戏剧出版社1980年,第157页。
⑧ 周广业:《过夏杂录》卷六,顾廷龙主编:《续修四库全书》子部杂家类,北京:上海古籍出版社2002年,第618页。
⑨ 谢章铤:《赌棋山庄词话》卷九,唐圭璋编:《词话丛编》,上海:中华书局1986年,第3438页。

中有"曲类既别,后正曲体,定其一定之板,分其各异之腔"①;姚燮《今乐考证》论及戏剧源流之时明确称"戏之始",然而论及明代声腔之时,其标属的题名为"今曲流派"②。清人仍旧视"腔"为"曲派",而非"剧类",这是清人在此问题上对明人态度的因袭。

如上文所述,由于明代南曲戏文发展的实际状况,当时并没有用腔调来分类戏剧的必要,这种情况在清代有了新变。从中国戏剧史的演进而言,清代中叶以来出现了许多新的现象,最突出者就是地方戏崛起,戏剧形态更加繁富。因此,给戏剧分类就显得尤为重要。对于现代意义的学术研究而言,应以戏剧结构为客观分类标准;然而对清人而言,则迫切地需要从现象入手,以解决指称各类戏剧这一实际问题。

与明代戏剧发展状况有所不同的是,清代诸腔纷起,相对稳定的文体结构和曲体结构消失,戏剧风貌呈现出多层次的差异。在中国戏剧的戏剧表现中,"歌唱"有着极其突出的意义,因而"腔调"是诸类戏剧差异中最明显、最易被感性认识的。在这种背景之下,清人也自然地从现象性的"腔"入手,对当时流行的戏剧进行分类。因此在实际操作中,"腔"逐渐成为当时各类戏剧的标识方式。李斗在《扬州画舫录》中记载:

> 两淮盐务例蓄花雅两部,以备大戏。雅部即昆山腔,花部为京腔、秦腔、弋阳腔、梆子腔、罗罗腔、二簧调,统谓之乱弹③。

可见,清代官方就将"戏剧"分为两大类,其一是昆腔为代表的雅部,其二是诸腔组成的花部,"腔"成为当时戏剧的不同标签。戏剧的这一现实发展状况对文人论"腔"也产生了影响。和明人相比,清代文人对"腔"的兴趣有所增加。李调元《雨村剧话》④、焦循《剧说》⑤、姚燮《今乐考证》⑥等都遍搜前人旧语,对各腔详加考述,明代诸腔更是被频频论及。

因此,清代虽然还没有明确的"四大声腔"之说,也仍旧视明代诸腔为"曲派",而非"剧类";然而,面对着清代诸腔纷起的状况,最易被感知的"腔"逐渐成为当时不同种类戏剧的"方便之称"或"权宜之计",这对文人论明

代曲史和剧史产生了影响,"腔"的受关注度逐渐提升。

三、民国学者对明代声腔的认识

民国年间,诸腔纷起的局面愈演愈烈,自称戏曲"门外汉"的傅斯年在冷眼旁观中国戏剧发展现状时说:"现在中国各种戏剧,无论'昆曲''高腔''皮簧''梆子',总是'鳖血龟水'分不清白,在一条水平线上。"⑦从傅斯年的话中可以看到,虽然中国各戏剧的发展水平和艺术价值参差不齐,但是以"声腔"这一明显的外部特征来划分大大小小的剧类已经成为约定俗成的习惯,声腔与剧类的关系愈来愈紧密。

与此同时,在治戏曲之学的文人学者那里,明代的海盐腔、昆山腔、弋阳腔也开始成为当时戏剧种类的代名词,徐珂在《清稗类钞》"戏剧类"中径称"弋阳腔"和"昆山腔"为"弋阳戏"与"昆曲戏"⑧,而守鹤《昆曲史初稿》中也有了"海盐剧""弋阳剧"的称呼:

> 南曲也同样有其滥觞时期,然后才走入权威时期的,南曲的滥觞,就是永嘉剧,海盐剧,弋阳剧……⑨

以上显示出了文人对明代剧史认识的变化,明代的昆山腔、弋阳腔、海盐腔成为明代各类"戏"或"剧"的名称,这是民国声腔观念的新变:以"腔"标识不同种类戏剧的做法已经从实际操作渗透到剧史叙述中。

如前文所述,明、清两代不仅没有"明代四大声腔"之称,也没有言必称海盐、弋阳、余姚、昆山这四种腔调的倾向。这种状况到了民国年间有所改变。

明代以来,"腔"的受关注程度逐渐提升,然而落实到具体问题上来,明人对诸腔的记载却是非常有限的。明代记述各腔的文献中,只有《南词叙录》较为详尽规整地叙述各腔的特色与地域,其余文献则只是泛泛而谈或一带而过。因此,伴随着民国年间戏剧史研究与考辨的兴起,《南词叙录》中对各腔的记载就成为戏剧学者的重点关注对象。由于《南词叙录》是并称"海盐、弋阳、余姚、昆山"这四种腔调的,因此这四种声腔成为了民国戏剧学者关注的焦点。

① 王正祥:《新定十二律京腔谱自序》,俞为民、孙蓉蓉主编:《历代曲话汇编·清代编》第二册,合肥:黄山书社2008年,第18页。
② 姚燮:《今乐考证》,中国戏曲研究院:《中国古典戏曲论著集成》第十册,北京:中国戏剧出版社1980年,第17页。
③ 李斗:《扬州画舫录》,周光培点校,扬州:广陵古籍刻印社1984年,第103页。
④ 李调元:《雨村剧话》,中国戏曲研究院:《中国古典戏曲论著集成》第八册,北京:中国戏剧出版社1980年,第46页。
⑤ 焦循:《剧说》,中国戏曲研究院:《中国古典戏曲论著集成》第八册,北京:中国戏剧出版社1980年,第83页。
⑥ 姚燮:《今乐考证》,中国戏曲研究院:《中国古典戏曲论著集成》第十册,北京:中国戏剧出版社1980年,第17页。
⑦ 傅斯年:《戏剧改良各面观》,《新青年》5卷4号,1918年10月。
⑧ 徐珂:《清稗类钞》,俞为民、孙蓉蓉主编:《历代曲话汇编·近代编》第一册,合肥:黄山书社2009年,第127页。
⑨ 守鹤:《昆曲史初稿(待续)》,《剧学月刊》,1933年第2卷第1期。

青木正儿在《中国近世戏曲史》第七章中引用《南词叙录》之后云:"于此可见当时四腔之分布,甚为明显。"①周贻白在20世纪30年代出版的《中国戏剧史略》中依旧根据《南词叙录》承认四者的特殊地位②。此外,杜若兰汀的《昆曲的命运》③、松岩的《纵谈昆曲》④等讨论昆曲历史的文章也都重点关注这四种声腔的发展,认为此四者是讨论昆山腔兴起必不可少的环节。海盐腔、弋阳腔、余姚腔和昆山腔从明代芸芸众腔中脱颖而出了。

因此,延续着清代花部诸腔纷起的状况,民国年间人们已经约定俗成地用"腔"来指称当时流行的各类戏剧。这又影响到了对明代诸腔的历史认识,"海盐剧""弋阳戏"之类的名称开始出现。同时,海盐、弋阳、余姚、昆山四腔被频频谈及,相提并论。至此,"四大声腔"说已经初露端倪,而"四大声腔"之名则已经呼之欲出了。

四、新中国成立后"四大声腔"论的产生与流行

(一)"明代四大声腔"之称的出现与流行

20世纪50年代开始,地方戏曲调查工作在全国范围内展开,在以"声腔剧种"为基本划分依据的调查工作中,追溯各地声腔的历史源流成为相关工作的重要组成部分。由于明代中叶诸腔是文献记载中最古老的"声腔",加之民国年间海盐腔、弋阳腔、余姚腔、昆山腔就已经被看作是其中最重要的四者,因此在戏曲调查工作中,它们受关注的程度非常之高。

后来在明朝嘉靖初年,南戏逐渐分化成为"弋阳腔""海盐腔""余姚腔""昆山腔"四种唱法⑤。(《华东地方戏曲介绍》,1952年)

在明朝初年,南方的南曲戏文逐渐兴盛起来,代替了元曲的低温,后来南曲戏文逐渐分化出弋阳腔、海盐腔、余姚腔、昆山腔等⑥。(《华东区戏曲观摩演出大会纪念刊》,1954年)

在此基础上,明代"四大声腔"之称产生并逐渐流行开来。在新中国成立后的戏曲调查工作中,规模最宏、影响最大的成果是中国戏剧家协会主编、各地文化局参与调查和编纂的《中国地方戏曲集成》。其中"弋阳腔"所在的"江西省卷"前言中就已经明确有了"四大声腔"的称谓:

弋阳腔发源于江西弋阳……它的诞生出于宋元南戏发展到明传奇的阶段,与当时兴起的海盐、余姚、昆山合为四大声腔⑦。

虽然提及"四大声腔"的"江西省卷"出版于20世纪60年代初,然而作为遍及全国的大型集体项目,其组织、调查、研讨、撰稿、汇总、编纂工作却是从50年代开始的,其他省市的分卷也大多出版于20世纪50年代。因此,虽然就笔者目前所见,最早明确提及"四大声腔"的文献产生于1962年,但是"明代四大声腔"的观念应该在50年代就已经基本成型。

除了戏剧学者对"四大声腔"加以关注之外,中国古代音乐史研究者也对其产生了浓厚的兴趣。从20世纪60年代开始,"四大声腔"成为中国古代音乐史上的重要论题。同出版于1964年的廖辅叔《中国古代音乐简史》⑧、中国音乐学院试用教材《中国古代音乐史》⑨以及中央音乐学院中国音乐研究所编《民族音乐概论》⑩都明确标举"四大声腔"。无论主持编撰的是中国戏剧家协会各省文化局,还是中央音乐学院,都可以看出"明代四大声腔"之说已经得到学术界的普遍认可。

20世纪五六十年代之后,学术界经历了一段时间的沉寂,到了80年代,戏曲史论著接踵而至,"四大声腔"这个称谓逐渐成了明代中叶戏曲发展状况的关键词。上文提及的张庚郭汉城《中国戏曲通史》、袁行霈《中国文学史》、刘再生《中国古代音乐史简述》、祁文源

① 青木正儿:《中国近世戏曲史》,北京:中华书局2010年,第123页。
② 周贻白:《中国戏剧史略》,上海:商务印书馆1936年,第72页。
③ 杜若兰汀:《昆曲的命运》,《青年半月刊》1946年第一卷第5期。
④ 松岩:《纵谈昆曲》,《国外部通讯》1948年第二卷第3期。
⑤ 华东军政委员会文化部艺术事业管理处编:《华东地方戏曲介绍》,上海:新文艺出版社1952年,第101页。
⑥ 华东区戏曲观摩演出大会编:《华东区戏曲观摩演出大会纪念刊》,1954年,第508页。
⑦ 中国戏剧家协会主编,江西省文化局编:《中国地方戏曲集成·江西省卷》上,北京:中国戏剧出版社1962年,"前言"第2页。
⑧ 廖辅叔:《中国古代音乐简史》:"徐渭这一段话所叙述的就是我们通常所称的四大声腔";"四大声腔是一种现成的说法",北京:人民音乐出版社1964年,第121页。
⑨ 中国音乐学院试用教材《中国古代音乐史》:"在元代已经定型或兴起的其他地方戏曲,还有海盐、余姚、昆山、弋阳四大声腔。"北京:人民音乐出版社1964年,第227页。
⑩ 中央音乐学院中国音乐研究所编:《民族音乐概论》:"后世所谓'明代四大声腔'的海盐腔(浙江)、余姚腔(浙江)、弋阳腔(江西)、昆山腔(江苏),以及杭州腔、青阳腔(安徽)等许多腔调,都是出自南方的",北京:人民音乐出版社1964年。

《中国音乐史》①等文学史、戏曲史、音乐史的经典之作都有专门的章节论述明代"四大声腔"。近年来,"海盐腔学术研讨会"②、"弋阳腔学术研讨会"③、"探索明代南戏四大声腔之今存研讨会"④接踵举办,"明代四大声腔"已经成为明代戏曲史研究中的公论与常识。

(二)"明代四大声腔说"与"声腔剧种论"

新中国成立以后,除了"四大声腔"之名产生之外,学界对明代声腔的认识也有了新的面貌,至今犹然:弋阳腔、余姚腔、海盐腔和昆山腔被冠以明代"四大剧种"之称,从理论上成为明代的"四大戏剧种类"。除了本文开篇所引之外,祝肇年先生于1969年出版的《中国戏曲》明确称海盐腔等为"剧种",并认为"弋阳腔……是明代影响最大的剧种之一"⑤。张庚、郭汉城先生的《中国戏曲通史》也有如下文字:

四大声腔的形成,是南戏艺人在当地适应群众的需要,与当地语言、民间艺术相结合,进而逐步变化而来的。每种声腔以它形成的地方命名,也说明它们已经变化为一种独立的剧种⑥。

由前文所述可知,明代既没有所谓"四大声腔",也没有以"腔"为"剧类"的倾向。那么新中国成立以来戏剧史研究中的"明代四大剧种"说是如何成为学界定论的呢?它又与清代开始以"腔"来标识戏剧的"权宜之计"有何关联,又有何本质上的变化呢?

新中国成立之后,学术研究意义上的中国戏剧理论体系逐渐成型,"声腔剧种论"就是其中的重要方面:"五十年代戏剧理论建设中提出的最重要的概念范畴是'剧种',近五十年来的戏剧研究也大多是在'剧种'论的框架内进行的。"⑦在实际的操作中,"声腔剧种"是各地戏曲院团建设管理的凭借;在学术研究中,"声腔"是戏曲研究的核心话题。在"声腔剧种论"之下"声腔"基本等同于"剧种",是区分戏曲种类的基本标志和主要标准,中国戏剧发展的基本样态是大大小小的"声腔剧种"此消彼长:

戏曲不同品种之间的差别……主要表现为演唱腔调及其特点的不同……戏曲声腔既指演唱的腔调和特点,又代表戏曲剧种⑧。

而实际上,这种分类方式是值得商榷的:"现存的每一个'剧种',许多是'多声腔'的;许多'声腔'又被不同的'剧种'共同使用着。"⑨单纯以"唱"来审视中国戏剧,更使得各种"二小戏""三小戏"⑩和巫术仪式⑪等戏剧的边缘形态与"昆曲""京剧"等成熟的戏剧形式一起,平等地成为中国戏剧的分支。"'剧种'划分得如此多,作为整体的'中国戏剧'被分到哪里去了"⑫?因此单纯从理论角度审视"腔"与"唱"并不能作为戏剧分类的基本依据:

唱,只是我国民族戏剧使用的(场上)艺术手段之一……它是形态性质的差异,不是我国民族戏剧其戏剧结构性质上的差异。也就是,用不同的"曲、腔"并不能决定我国民族戏剧之有不同的戏剧结构,不能决定我国民族戏剧中的戏剧类型⑬。

需要补充说明的是,以"腔"区分戏剧种类并不是新中国成立后"声腔剧种论"的发明。如前文所述,"腔"早在清代就开始用来指称各类戏剧,然而这只是现实操作中不自觉的"权宜之计";民国年间也有人径称明代弋阳腔为"弋阳戏""弋阳剧",这也只是在约定俗成的基础上对历史事物的"方便之称"。它们都不是基于学理的定论,更非对戏剧种类问题理性思辨的结果。而"声腔剧种论"之下以"声腔"划分"剧种"的做法,则使得这种"权宜之计"和"方便之称"上升为"理论",并成为自觉的戏剧分类方式。因此,新中国成立以后"声腔剧种论"一方面方便了政府对戏曲艺术的管理,对民族文化遗产

① 祁文源:《中国音乐史》,兰州:甘肃人民出版社1989年,第123页。
② "海盐腔学术研讨会"由浙江省文化厅、海盐县人民政府主办,于2000年6月7日在浙江省海盐县召开。
③ "弋阳腔(高腔)学术研讨会"由中国艺术研究院人类口头及非物质遗产保护与研究中心、江西省艺术研究所、弋阳县人民政府联合主办,于2004年11月27日在江西省弋阳县召开。
④ "探索明代南戏四大声腔之今存研讨会"为2013年7月香港地区"中国戏曲节"的一部分。
⑤ 祝肇年:《中国戏曲》,北京:作家出版社1962年,第60-61页。
⑥ 张庚、郭汉城:《中国戏曲通史》中册,北京:中国戏剧出版社1980年,第394页。
⑦ 解玉峰:《百年中国戏剧学刍议》,《文艺理论研究》2006年第3期。
⑧ 马彦祥、余丛:《"戏曲声腔、剧种"概说》,《梆子声腔剧种学术研讨会论文集》,太原:山西人民出版社1984年,第89页。
⑨ 解玉峰:《近代以来京剧研究中的几个问题》,《戏曲艺术》第26卷第1期,2005年2月。
⑩ 比如花鼓戏、采茶戏、二人转。
⑪ 比如傩戏、对戏、神戏。
⑫ 解玉峰:《近代以来京剧研究中的几个问题》,《戏曲艺术》第26卷第1期,2005年2月。
⑬ 洛地:《戏剧与"戏曲"——兼说"曲、腔"与"剧种"》,《艺术百家》1989年第二期。

的保存与传承也产生了积极效应;但是另一方面,这种忽略戏剧结构,以表象为依据的分类方式一旦上升为理论,便产生了深远的影响:不仅在现实操作中越来越多的"剧种"被"创造"出来[1],更会客观上导致理论研究中的问题与龃龉,这从"明代四大声腔"论上就能清楚地看出。

由上文可知,"四大声腔"为明代"四大剧种",不过是"声腔剧种论"具体到明代戏剧史的环节。上文所论"明代四大声腔"之名的产生和流行是"现象";对剧类的认识才是问题的"本质"。如同"声腔剧种论"之下,中国戏剧渐渐失其本来面目一样,"明代四大声腔说"之下的"南戏""传奇"也失去了其自身的完整性和独立性,这对整个明代戏剧史的叙述产生了深远的影响。

如前文所述,明代诸腔同为南戏声腔,它们所代表的"各类戏剧"从根本上来说有着共同的戏剧结构,只是由于各地方言有别而具有不同的音乐风貌。然而当"四大声腔"成为"四大剧种"之后,海盐腔与弋阳腔的区别就在客观上等同于今天昆剧与京剧的区别,明代南戏诸腔在戏剧结构上的共性被忽视。张庚、郭汉城先生《中国戏曲通史》[2]中册有"昆山腔的作家与作品""弋阳诸腔作品""昆山腔与弋阳诸腔戏的舞台艺术"几个章节,它以"四大声腔"为出发点,以弋阳腔和昆山腔为重点论明代至清初的戏剧。"声腔"成为戏剧史论述的框架,明代戏剧史也在一定程度上被拆解为各个"剧种史",南戏传奇相对完整的戏剧结构被忽略。

不仅如此,"传奇"本为"文体",有着独立的文体结构,并无明确的声腔指向,更无落实到具体声腔的必要。"四大声腔"既然已经成为"独立的剧种",那么"传奇"的独立价值就被"声腔剧种"取代,并被赋予了新的含义——各种声腔的剧本。《中国大百科全书·戏曲曲艺卷》称"明清传奇指当时活跃在舞台上的海盐、余姚、弋阳、昆山等声腔及由它们流变的诸腔演出的剧本"[3]。可见,"声腔剧种论"之下的"四大声腔说"不仅本身与明代戏剧发展的实际状况相背离,更在客观上造成了许多混乱,从整体上影响了明代戏剧史的叙述结构。

因此,新中国成立后"四大声腔"名称的出现并流行,成为戏曲史研究中的核心话题。此外,伴随着"声腔剧种理论"的成熟,"声腔"成为戏剧种类的划分标志,"四大声腔"也在理论上被认定为明代四大戏剧种类,成为明代四大"独立的剧种",这在客观上导致了戏剧史观念的偏差。

结　论

综上所述,在明代戏剧的现实发展过程中,"腔"只与"演唱"有关,而与"剧类"无涉,海盐腔、弋阳腔、余姚腔、昆山腔也并非公认的"四大腔"。降及清代和民国,花部诸腔纷起,"腔"成为实际操作中对各类戏剧的权宜之称,进而又影响到明代戏剧史叙述,明代诸腔也逐渐作为当时不同种类戏剧的代称。同时,在《南词叙录》中记载稍详的弋阳腔、余姚腔、海盐腔、昆山腔也常常被相提并论,成为明代众多声腔中的重点论述对象。新中国成立后,一方面,"四大声腔"之"名"于20世纪五六十年代产生,又在80年代之后得到普遍的认可与接收;另一方面,伴随着"声腔剧种"理论的深入人心,"四大声腔"成为明代"四大剧种",从理论上被确立为明代戏剧的"四大种类"。

因此,文人学者对"四大声腔"的认识经历了循序渐进的演变过程。"腔"从"唱派"(音乐类别)逐渐过渡为"剧类"(戏剧类别);"四大声腔"之说也是从"无"到"有",逐渐成型。此外,从"四大声腔"论的兴起中我们可以看到:自清代花部戏曲勃兴以来,以"声腔"标识戏剧的做法非常简便,因此"声腔剧种论"的产生和流行是有现实认识脉络依据以及实际意义的。然而,"声腔"作为戏剧的表现方式之一,不能简单地成为戏剧分类的基本依据。因此,这种"权宜之计"与"方便之称"一旦上升为理论,就会在客观上产生认识的偏差,在一些具体环节还会导致理解上的混乱不清,因此,用"声腔剧种论"来阐释整个中国戏剧史是有探讨空间的,在具体问题的认识上是需要我们仔细甄别的。

[1] 对此,洛地先生曾经在《戏剧与"戏曲"——兼说"曲腔"与"剧种"》一文中有所反思:"所谓'剧种'小部分不是那样(按:自然)产生的,而是五十年代初行政性的'剧团登记'开始产生,所以都用地名称;然后用'艺术'方面的'唱腔''声腔'去强解这种既成事实……这样,任何县、乡、村,只要有戏曲班社,它们唱起来必定有所区别,就都可以成为一个'剧种'。事实也就是这样,除了五十年代以前,自然形成的某些少数具有'戏'、'剧'称呼之外,五十年代以后出现了实际上是'发明'了许许多多'剧种'出来,从而产生出无数纠葛和混乱。"(《艺术百家》,1989年第2期)

[2] 张庚、郭汉城:《中国戏曲通史》,北京:中国戏剧出版社1980年。

[3] 《中国大百科全书·戏曲曲艺卷》,北京:中国大百科全书出版社1983年,第256页。

乾嘉学派与清代戏曲

相晓燕①

清代乾嘉时期,社会安定富庶,学术文化高度繁荣,以尚古考据为主要治学特征的乾嘉学派的出现,促成了有清一代学风的丕变。朴学思潮风靡全社会,渗透到经史舆图、天文历算、金石乐律、文字音韵、文学艺术等众多领域,其于戏曲艺术的影响亦堪称深远。斯时中国戏曲正处于古典戏曲衰歇、带有近代色彩的花部戏曲兴起的重要转折阶段。经过近500年戏曲传统的沾溉,传奇、杂剧等古典戏曲样式呈现出衰落前的回光返照现象。②其"繁荣"不仅表现在作品数量的有增无减,更表现在戏曲的社会地位的提升,它由以往的"小道末技"一跃而成为"曲以载史",披上了"文以载道"的合法外衣,从文学的边缘开始走向中心,奠定了此后与诗文、小说并举的现代文学格局的基础。考察乾嘉时期的戏曲创作,我们发现,朴学思潮作为一种思想资源参与其中,伴随着古典戏曲的衰落过程。若从这一视角来观照清代戏曲与乾嘉学派的关系,我们可更深入地理解中国戏曲的近代转型,更准确地评价其得与失。

一、曲家的学者化

乾嘉时期,"家家许郑,人人贾马",考据学如日中天,大批文人学士以从事考据为荣,并将考据对象扩展到日常生活中的各个方面,出现了学者泛众化、考据生活化的现象。与此同时,戏曲演出空前繁盛。乾隆六度南巡江浙,为迎銮供奉,两淮盐商倾巨资征歌选伎,推波助澜,极大地促进了戏曲艺术的发展。士人间盛行着狎优蓄童的风气,"京师梨园中有色艺者,士大夫往往与相狎"③。在这股举国好曲的热潮中,不少学者观戏聆曲,议论品评,甚至加入了戏曲创作的队伍。学术研究思维理性严谨,戏曲创作则需感性形象,要在这两个领域间游刃自如,其难度自可想见。元、明两代学者参与戏曲创作尚不多见,

清初始有王夫之、毛奇龄、傅山、徐石麒等大儒染指曲事。到乾嘉时期,学者参与编剧的现象较为突出,但在灿若星辰的乾嘉学者中,留下戏曲作品的毕竟为数不多。

这时期有戏曲作品传世的曲家厉鹗、卢见曾、程廷祚、桂馥、孔广林、石蕴玉、许鸿磐等,皆因学术成就斐然而名世。他们幼习辞章,文学素养深厚,但成年后往往鄙弃辞章,潜心研治学术。与卷帙浩繁的学术著述相比,其戏曲作品不仅数量少,而且上演得也少。他们并不以专职的戏曲家自居,编剧只是其研治经史之余偶然为之的"游戏笔墨",或科考失意时的抒怀畅意之作。因经史研究处于显学地位,他们把毕生的心血倾注到学术研究中,并以之自重,不愿以戏曲作品炫世,使得其戏曲家身份被掩映起来,清代戏曲史的面貌有待我们揭橥廓清。如厉鹗著有《宋诗纪事》和《辽史拾遗》,以深厚的考据功力见长,当时已享有盛誉,但他是一位编制迎銮供御大戏的高手,曾为乾隆首次南巡作有杂剧《百灵效瑞》,这却不为后人熟知。有"汉学家先驱"之誉的卢见曾积极倡举汉学,先后被乾嘉学派代表人物惠栋、戴震揽入幕府中从事编辑整理和研究工作,校刊了《乾凿度》《战国策》等30种典籍。卢见曾精通曲律,爱好戏曲,其幕府中招揽了金兆燕、朱乔、程廷祚等曲家,卢并亲自参与了传奇《旗亭记》和《玉尺楼》的创作,并付梓刊成《雅雨堂两种曲》④。其他如杂剧《后四声猿》作者桂馥精通金石六书之学,与段玉裁同治《说文》,著有《说文义证》,时有"桂、段"之称。《六观楼北曲六种》作者许鸿磐精研史书地志,著有《方舆考证》120卷。

戏曲理论家、学者李调元诗词文赋皆擅长,其著述涉4部,达70余种。除《雨村曲话》《雨村剧话》外,他曾编辑刊行大型文化丛书《函海》。另据传,他作有传奇《春秋配》《梅降亵》《花田错》《苦节传》等。⑤ 有"通儒"

① 相晓燕(1973—),女,浙江嵊州人,博士,副研究员,主要从事元明清文学、中国戏曲史研究。
② 关于乾嘉时期的戏曲,学界向有"雅衰花盛"的说法。其意是雅部昆曲开始衰落,花部戏曲则蓬勃发展。其实这只是从演出角度而言,而在文人学士的案头书斋,雅部(传奇、杂剧)的创作并未衰落。直到清末民国时期,传奇、杂剧的创作数量仍然相当可观,其中不乏艺术水准和思想水准都很高的作品,只是大多未曾搬上舞台。
③ 赵翼:《檐曝杂记》,上海:上海古籍出版社2012年,第33页。
④ 具体考证详见笔者的《〈旗亭记〉作者考辨》一文,《西南交通大学学报(哲社版)》2012年第1期。
⑤ 卢前《明清戏曲史》第七章《花部之纷起》云:"绵州李雨村调元,尝作四种(按指《春秋配》《梅降亵》《花田错》《苦节传》),犹临川之有四梦。"见《卢前曲学四种》,北京:中华书局2006年,第87页。

之誉的焦循治学兼容并蓄，著述宏富，《曲考》《剧说》《花部农谭》等曲学著述仅占其成果的一小部分。他酷爱戏曲，多次表示要作传奇以彰举风化。① 当然，积极从事戏曲创作的乾嘉学者毕竟是少数，更多的学者热衷于观看演出、议论品评，且与曲家、名伶交往密切。②

受朴学思潮熏染，乾嘉曲家大多学殖深醇，毕生温习经史之学，集学者识见与艺术家修养于一身。如《古柏堂传奇》作者唐英能诗善画，兼书法篆刻且又精通制瓷。其《问奇典注》是语言文字领域一部重要的工具书。传奇《玉剑缘》作者李本宣"二十年来勤治诸经，羽翼圣学，穿学百家"③。《沈氏四种曲》作者沈起凤湛深经术，好友石蕴玉赞其"偶然说经义，尽扫诸生籍。纷纶出奇解，夺我五花席"④。这些曲家在创作中自觉或不自觉地带上考据习气，也是情理之中的事。直至清末，戏曲创作中的这股考据之风仍余韵袅袅，不绝如缕。近代曲家俞樾以炫耀学识才情为宗，在传奇《骊山传》和《梓潼传》中将其发挥到极致，成为"以学问为戏曲的最杰出代表"⑤。

乾嘉学者染指戏曲创作，并与曲家互动往来，这使得乾嘉曲家们在戏曲创作实践中有意或无意地灌注了考据精神，其艺术修养、审美情趣带上了较多的思辨色彩，烙上了鲜明的朴学印记。也因为此，他们的戏曲观念和创作心态、主题选择、艺术思维等都发生了显著的变化。

二、戏曲观："以曲为史"

乾嘉时期，有别于传统的"小道末技"说，曲家的戏曲观发生了极大的改变。他们明确标举"以曲为史"，如黄叔琳在给董榕的《芝龛记序》中指出其"括明季万历、天启、崇祯三朝史事，杂采群书、野乘、墓志、文词联贯补缀为之，翕辟张弛，褒贬夺予，词严义正，惨淡经营，洵乎以曲为史矣"⑥。而有"国朝曲家第一"之誉的蒋士铨出身史官⑦，更是直截了当地宣称"安肯轻提南董笔，替人儿女写相思"⑧，推崇董狐实录精神，用创作史传的严肃态度编写戏曲，并颇获时誉。《(同治)铅山县志》云："其写忠节事，运龙门纪传体于古乐府音节中，详困赋治，仍自伸缩变化，则尤为独开生面，前无古人。"⑨所谓"运龙门纪传体"，即指采用了司马迁《史记》式的历史编纂方式来创作传奇作品。正是在"以曲为史"的创作理念指导下，乾嘉曲家特别彰举戏曲的教化功能。在传奇《〈珊瑚鞭〉序》中，蒋士铨明确指出："原夫诗编乐府，事同古史之特书；曲变词家，声继遗音于协律"，因而直言传奇要"字存褒贬，意属劝惩"。⑩

戏曲可干预社会人生、影响世道人心，这原是自其诞生之日起便具备的教化功能，乾嘉时期受经世思想⑪影响，戏曲的教化功能被抬高到极致，社会地位也由此获得了显著的提升。在"凡古必真，凡汉皆好"的尚古思潮的熏染下，曲界自觉地对曲体进行了溯源。戏曲虽是"小道末技"，但元明时期不少有识见的曲家已将其源头追溯至《诗经》《楚辞》，乾嘉曲家对此基本形成共识。戏曲既然是诗文之一种变体，那么它除抒发个人情志外，同样能风化劝世，对挽救世道人心起重要作用。宋廷魁在《〈介山记〉或问》中说："吾闻治世之道，莫大于礼乐。礼乐之用，莫切于传奇。"⑫《四库全书总目提要》将戏曲源头追溯至"诗三百"后，得出结论："究厥渊源，实亦乐府之余音，风人之末派。其于文苑，同属附庸，亦未可全

① 焦循的《花部农谭》是为花部戏曲做出总结的一部理论著述，在中国戏曲史上占据重要地位，因此赢得了梁启超的赞赏："以经生研究戏曲者，首推焦理堂。"见梁启超：《中国近三百年学术史》，北京：东方出版社1996年，第440页。
② 可参见笔者《乾嘉学者与戏曲》一文，《戏剧艺术》2011年第6期。
③ 吴敬梓：《玉剑缘》，清刻本。
④ 石蕴玉：《独学庐初稿》，《续修四库全书》（集部1466），上海：上海古籍出版社2003年，第231页。
⑤ 左鹏军：《近代传奇杂剧研究》，广州：广东高等教育出版社2001年，第52页。
⑥ 隗芾，吴毓华：《古典戏曲美学资料集》，北京：文化艺术出版社1992年，第353页。
⑦ 蒋士铨历任武英殿纂修、续文献通考纂修、国史馆纂修等职，在其所有戏曲作品的封面上都标注"史院填词"，剧中自序的题款也以"史笔""史官"自居。
⑧ 蒋士铨：《蒋士铨戏曲集》，北京：中华书局1993年，第541页。
⑨ 张廷珩：《(同治)铅山县志》，华祝三：《中国地方志集成·江西府县志》辑25。
⑩ 隗芾，吴毓华：《古典戏曲美学资料集》，北京：文化艺术出版社1993年。
⑪ 乾嘉学派虽有复古泥古、脱离现实之讥，但不少学者积极关注现实，具有明道救世的淑世情怀。封疆大吏如朱筠、毕沅、阮元等皆致力于文教，兴学化民，不遗余力，即便未出仕者如汪中、焦循、凌廷堪等亦孜孜不忘为有用之学，以经世致用。有感于宋明理学空疏虚渺，以凌廷堪、焦循、阮元为代表的乾嘉学者倡导重建礼学传统，兴起了"以礼代理"的学术思潮。嘉道之际，崇礼思潮蔚然成风，"其端甚微，其流甚巨"（方东树语）。"以礼代理"学说倡导以具体的社会行为规范代替冥思玄想、关注内在的精神层面的理学。
⑫ 宋廷魁：《介山记》，乾隆十五年刻本。

斥为俳优也。"①这显然具有官方钦定的含义，无疑直接在戏曲和礼乐的功能之间画上了等号。因此乾嘉时期风化观甚嚣尘上，以戏曲为警世之木铎论深入人心。

唐英、蒋士铨、沈起凤、夏纶、董榕等曲家以羽翼名教为己任，以捍卫伦理道德为创作之鹄的，编写了一批鼓吹忠孝节烈思想的戏曲作品。即便如吟咏风月的言情之作，乾嘉曲家们也强调"情不失其正"。如蒋士铨认为"情包罗天地"，"情顺""情正"②即为美，逆情则不美。李调元认为戏曲要体贴人情，有裨风教，要能"入人心脾""发人深省"，即所谓"曲之为道，达乎情而止乎礼义者也"③。这些戏曲作品大多谈忠说孝，抒发的是符合儒家伦理的思想情感，人的真实情感完全被漠视。俗谚云："人生如戏，戏如人生。"戏曲直观形象地反映社会生活，在风化劝世方面自然有着诗歌、小说无法比拟的优势。但在乾嘉时期，清廷一方面大兴文字狱，进行政治高压，另一方面又积极进行稽古右文的政策导引，使得大批文人学者埋首故纸堆，曲家也未能幸免，因此戏曲反映现实生活的功能未获加强，反而史无前例地被弱化，因而也遁入了复古泥古的怪圈。曲家疏离鲜活的生活源泉，喜欢从历史故实中取材，一批谈忠说孝、歌功颂德的历史剧便应运而生④，正如钱泳所说："即词曲亦多于前代，皆是以发扬微美而歌咏太平。"⑤

乾嘉曲家普遍重视戏曲的社会教化功能，成为近代戏曲改良运动的先声。嘉道以后，内忧外患之下，社会动乱加剧，士人重新焕发出强烈的政治意识和社会主体意识，经世思潮大行于世，戏曲家开始关注现实，发抒怀抱，由此涌现出了时事剧创作的高潮。而以梁启超为首的一批爱国知识分子在资产阶级民主思潮的推动下，在诗歌、小说、戏曲等领域发起了一系列的文学革新活动。他们要求戏曲迅速反映社会现实，宣传改良和革命思想，完全把戏曲视作改造社会、干预政治的工具。传奇、杂剧创作出现新的繁荣景象，不仅作品数量多、题材广，而且多关乎时局大事。忽视艺术性的后果是大量戏曲作品沦为案头书斋剧，较少搬上舞台，这使得近代戏曲改良运动丧失了广泛的群众基础。

三、曲体特征：从传奇性向平实性转变

在"以曲为史"的戏曲观主导下，乾嘉曲家明确标举"作词者必具才学识三长"。如黄叔琳认为，"夫作史者，必具三长，惟词人亦然。是故有学识而无才者，不可为词人，恐其泥于腐也。有才学而无识，与夫有才识而无学者，皆不可为词人。一恐蔽于固陋，一恐溺于俚俗也"⑥。可以说，这与乾嘉朴学思潮的风靡全社会是桴鼓相应的。这时期曲坛征实考据之风愈演愈烈，这主要表现在创作手法和题材内容两方面。

在戏曲创作过程中，往往会涉及对素材的真实与虚构的艺术处理，也就是对历史事件或现实事件的采纳与改写问题。明中后期，"寓言说"风靡曲坛，曲家大多主张"虚实相生"或"贵虚"，借戏曲创作以畅意表现自我之情志。明末清初，受实学思潮的诱导，提倡求实的信史观在曲坛大为风行。⑦ 至乾嘉时期，曲家着眼于对史实细节的孜孜考据和诉求，对素材不做剪裁和艺术处理，传奇"无奇不传"的艺术特性因而被忽略。

他们用考据手法编剧，在拈笔创作之初，往往先作传记，再谱之成曲；或在剧本前附上"本事考"，郑重说明故事本诸"史"部或"说"部。如蒋士铨特别注重考订史实的真实性和准确性。他在创作《临川梦》时，杂采各书及《玉茗集》中所载汤显祖之种种情事。《临川梦》前附《玉茗先生传》，《雪中人》之前附《铁丐传》，《桂林霜》之前附《马文毅公传》。这种向史传叙事传统的复归和演化，其实是戏曲考据化的一种表现。蒋士铨的《藏园九种曲》被时人誉为"诗之盛唐"⑧。在其影响下，乾隆年间黜虚尚实的创作理念成为主导，传奇和杂剧创作中的考据之风蔚然大兴。

① 永瑢，等：《四库全书总目》，北京：中华书局1965年。
② 隗芾、吴毓华：《古典戏曲美学资料集》，北京：文化艺术出版社1992年，第363页。
③ 隗芾、吴毓华：《古典戏曲美学资料集》，北京：文化艺术出版社1992年，第366页。
④ 孙书磊在《曲史观：中国古典史剧文人创作的中心话语》（《求是学刊》2002年第4期）中指出，现存105种清代文人创作的历史题材传奇中，有49种为乾嘉时期作品；现存114种清代文人创作的历史题材杂剧中，有45种为乾嘉时期作品。
⑤ 隗芾、吴毓华：《古典戏曲美学资料集》，北京：文化艺术出版社1992年，第371页。
⑥ 隗芾、吴毓华：《古典戏曲美学资料集》，北京：文化艺术出版社1992年，第353页。
⑦ 尤其是《长生殿》《桃花扇》这两部彪炳史册的传奇作品面世后，强调事有所本，言必有据，力图以传奇为史传，以抬高传奇的"身价"，成为清初戏曲创作的普遍倾向。
⑧ 杨恩寿《词余丛话》卷二云："《藏园九种》，为乾隆时一大著作，专以性灵为宗。具史官才、学、识之长，兼画家皱、瘦、透之妙，洋洋洒洒，笔无停机。……非臬西、笠翁所敢望其肩背，其诗之盛府乎？"见中国戏剧研究院《中国古典戏曲论著集成》（九），北京：中国戏剧出版社2009年，第251页。

过于拘泥史实的细节真实，必然会忽视或淡化戏剧性，对素材不作剪裁而平铺直叙，则与传记等同。石蕴玉的杂剧《伏生授经》演绎的是秦汉时经学家伏生授经的故事，郑振铎先生尝论曰："胥为纯粹之文人剧，其所抒写近于传记而少所出入。盖杂剧至此已悉为案头之清供，不复见红氍毹上矣。"①

从题材内容上看，曲家将学问和考据内容纳入戏曲创作，出现了戏曲学问化的现象。乾嘉曲家畅意于个体情志之抒发，喜欢以历史上的知名文人为创作题材，"借他人之酒杯，浇心中之块垒"。创作中，除考核历史细节的真实外，直接将名家名作谱入曲中。如唐英在《笳骚》中大量采用《胡笳十八拍》原诗。张坚在《怀沙记》中，除征引屈原《九章》《九哀》外，还特别声明："《著骚》一出，填写本经，固也。其《卜居》《渔父》诸出，亦多用原文。……《天顺》《山鬼》辞虽仍旧，而机杼独别。"②这种照搬名家名作或略加点窜谱入戏曲的做法，并非不可，但不顾剧情需要大量地引用原文，无疑忽略了戏曲的场上搬演特性，使得剧本沦为案头阅读的文本。最典型的莫过于如张坚所说："喜小儿辈私抄读本（按，指《怀沙记》），凡曲中引用《骚》词，悉依原经，详加注释，或历来旧注未明，聚讼不一，另有会心，间为表出，而不失吾立言之旨，亦取其说与注并存之。"③骚体语言秾艳华美，因时代、语言等原因，其小儿辈阅读文本尚有障碍，要"悉依原经，详加注释"，更遑论搬演场上，观者如入云里雾里。确实，一本传奇，附录半部《楚辞》注解，这在古今戏曲史上都称得上是夐夐独造的文化现象。④ 这种堆垛学问的现象早在明代辞藻派曲家笔下就已屡见不鲜，他们为驰骋才情，卖弄华丽辞藻，甚至填塞典故，掉书袋子。至乾嘉时期，则转变为戏曲中充塞学问知识，究其实质则同，皆是不顾艺术形象而一味铺张，枝蔓烦冗，影响观赏。

乾嘉之际考据学风日炽，学者埋头考据，不能学以致用，已然到了持世救偏之时，正如汉学家章学诚所说："近日学者风气，征实太过，发挥太少，有如桑蚕食叶，而不能抽丝。"⑤在这股追逐考据征实、不求治学宗旨的风气影响下，有些学者型曲家为宣扬经学思想和考证学术问题，直接将戏曲当作阐释经学的工具。他们以学问为戏曲，将自己的才学融入戏曲曲词创作，用典、炼字、锤句等现象较元明时更普遍，剧作因此染上了浓厚的学问气、书卷气。有的曲家甚至在创作过程中对自己的作品进行随文注释，这与传统经史注疏方法颇相类似。如许鸿磬在《西辽记》中采用了一些辽国方言，同时又用训诂、考证的方法来解释戏曲曲辞的音韵、字义与字形。如第一折【混江龙】曲后作者自注："天祚六子，四为金兵所掳。〇斡朵，宫帐也。〇捺钵，行营也。"这些曲后自注甚多，无意中透露出曲家的朴学家本色，其行文严谨而有法度，辞藻整饬简洁，体现了清代学人之曲的特色。⑥ 这无疑开启了近代戏曲的学问化之风。晚清经学家、曲家俞樾在传奇《骊山传》和《梓潼传》中，通篇将经学、史学、小学等方面的知识和学问用戏曲的形式来表现，无论内容、曲辞等处处可见考证和学问的痕迹，直接将戏曲视作传达自己经学思想的传声筒。这种"以学问为戏曲"，直接将传奇、杂剧视为"音律之文"的做法，突破了传统戏曲以情节为中心的创作模式，曲家论文谈艺，引经据典，旨在炫耀学问与才藻。

但是，戏曲创作毕竟不同于史家实录和炫耀学问的传声筒。随着这股考据征实之风和学问化倾向的愈演愈烈，至乾隆末年，一些有识见的曲家洞若观火，对此提出了严厉的批判。凌廷堪在比较了元人杂剧和清人戏曲的差异后说："元人关目往往有极无理可笑者，盖其体例如此。近之作者乃以无隙可指为贵，于是弥缝愈工，去之愈远。"⑦明确指斥时人创作传奇以历史乃至细节真实为贵，因此造成"弥缝愈工，去之愈远"。诚然，考据学注重客观理性的科学考察，讲求实事求是的阙疑原则，往往拘泥于史料的真实，而戏曲要代人物立言，追求"神与物游"，更注重艺术想象和创造，所以晚清戏曲理论家杨恩寿忍不住感叹："考据家不可言诗，更不可度曲。"⑧

小　结

乾嘉曲家大多身兼学者或学人的双重身份，因此有意识地将戏曲归附于史传诗文之流。其"曲以载史"的创作理念提升了戏曲的文化品位和社会地位，也加速了

① 石蕴玉：《花间九奏》，长乐郑氏：《清人杂剧初集》，民国二十年（1931）。
② 张坚：《怀沙记》，乾隆刻本。
③ 张坚：《怀沙记》，乾隆刻本。
④ 王春晓：《乾隆时期戏曲研究》，北京：中国书籍出版社2013年，第155页。
⑤ 章学诚：《章学诚遗书》，北京：文物出版社1985年，第82页。
⑥ 张晓兰：《论清代戏曲创作的三种模式：曲人之曲、才人之曲与学人之曲》，《戏曲艺术》，2011（4）。
⑦ 凌廷堪：《校礼堂诗集》，《续修四库全书》（集部1480），上海：上海古籍出版社2003年，第23页。
⑧ 杨恩寿：《词余丛话》，中国戏曲研究院：《中国古典戏曲论著集成》第九册，北京：中国戏剧出版社1982年，第247页。

古典戏曲的文人化历程。古典戏曲的文人化历程肇始于元代后期,经元、明两代文人曲家染指后,戏曲成臻于艺术顶峰,同时创作趋向滑坡。乾嘉曲家以"著书者之笔"染指戏曲创作,其考据征实的思维模式束缚了他们的艺术创造。因逐渐疏离戏曲的搬演属性,大量戏曲作品沦为案头书斋剧,呈现出鲜明的学问化特征。

乾嘉时期戏曲创作的案头化倾向,加速了传奇、杂剧等古典戏曲样式的蜕变和衰亡,促成了古典戏曲品格和本质的转型和分化,推动了传奇杂剧作家创作心态及其作品题材、艺术体制乃至接受方式的近代转型。以曲牌体为代表的昆曲加速衰落,以板式变化体为代表的地方戏曲则蔚然勃兴,至此中国的戏曲格局发生了显著的变化,出现了戏曲形态的古典与近代转换。这一切既符合中国古典戏曲发展的内在理路,也与乾嘉学派的影响密不可分。

面对现实　因势利导
——为苏州昆剧工作进言(关于苏州昆剧工作的思考之二)

顾笃璜

题记

首届昆剧艺术节在苏举行前后,我曾于 2000 年 2 月以《兰蕙齐芳》第二辑内部印行过一篇有关昆剧的文字,题为《关于苏州昆剧工作的思考》。该专辑先后印刷两次,共 1000 册,竟被索要一空。后此文交《苏州杂志》节选发表。最后又应《苏州文史论丛》之约,略作修订,以《焦虑昆剧》为题收入《苏剧昆剧沉思录》,公开出版。这本书居然还得了苏州市第七届"五个一工程"入选作品奖。凡此种种,说明昆剧正受到各方空前的关注。

但又是好几年过去了,昆剧的形势依旧十分严峻,表面上的轰轰烈烈,掩盖了昆剧面临遗产大量流失、人才严重断层的危局,于是我又写了《回顾与前瞻——关于苏州昆剧工作的思考之二》一文。之所以有这样的行动,首先是因为,新中国成立以来,曾共同参与苏州昆剧工作的决策又曾投身于艺术实践第一线的这一创研集体中,迄今尚在人世者,竟仅我一人了,于是由我来对过去的工作作一"回顾",留下一些历史的记忆,实是不可推卸的责任。至于"前瞻篇"中的一些建言,则唯有期待现今在位的领导人来决策了。我所能做的努力,无非是知无不言、直言不讳而已。

文化寻根
——正确树立昆剧价值观

2001 年联合国教科文组织公布首批 19 项"人类口述与非物质遗产代表作"名录,中国昆曲得到各国专家组成的评审委员会全票通过,名列榜首。

联合国教科文组织设立"人类口述与非物质遗产代表作"是以保护文化特异性、多样性并使之永存不灭为宗旨的,而杰出的文化价值和急需保护的紧迫性,正是其入选名录的根本条件。

联合国教科文组织建立"世界文化遗产名录"制度,又延伸到建立"人类口述与非物质遗产代表作"名录制度是有深刻的时代背景的。历史文化是前人智慧的结晶,人类只有认真地接受历史智慧才能持续进步。但在世界各地工业化和现代化的过程中,却出现了破坏历史文化的现象,这是人类的一大灾难。正是在这样一个时代背景下,联合国教科文组织创建了这样一个保护世界遗产的制度。对于传承和弘扬昆剧艺术的意义也必须立足于这一基点来认识。

在全球经济一体化的时代大潮下,强势的西方文化向全世界扩散而畅通无阻,本应处于主流地位的本民族的传统文化,却被挤压得边缘化。而因为经不起挤压便"迎风起舞",将传统文化大加"变革",甘愿被西方文化特别是西方流行文化同化,以迎合当代时尚,一时间成为潮流。面对这样的现状,人们终于觉悟到必须保持文化的多样化、多元化、本土化、民族化。而人类的文化遗产,对于人类的生存与持续发展,具有不可替代的独特价值。对于一个民族来说,独特的民族文化甚至关系着民族的存亡,真所谓一个民族创造了一种文化,一种文化创造了一个民族。于是大力保护各民族文化遗产的"文化自觉运动"正在全世界掀起。

然而对于昆剧的价值判断依然存在误区。虽然昆剧已被联合国教科文组织列入世界文化遗产名录,然而,在有些人的心目中,尤其是在有些文化领导人、昆剧研究者和昆剧从业者的思想深处,仍对昆剧的真正价值并未认同,至少是未予以足够的认同。

现在,公开说昆剧没有价值或者说昆剧应该消亡的人是没有了。因为他们也已感到,这样提出问题不合时

宜。但在思想深处，认为昆剧只有部分价值或小部分价值，昆剧必须与时俱进、经过变革创新才能存活于世，却是大有人在的。对待昆剧艺术遗产，在昆剧界内部，实际上也分成两派：一派主张以继承保护遗产为主，一派主张以变革转型为主。而在现当代，主张继承保护的不但一直是少数派，而且被目为保守、落后，一度成了受批判的"革命"对象。而受到舆论追捧又屡屡获奖的却几乎无不是变革转型派剧目。

昆剧允许不允许变革转型？当然允许，愿意从事昆剧变革转型又自问具备此种能力的人，便可以去做这样的事。这与西方在古典歌剧之外又有流行艺术的音乐剧，古典芭蕾之外又有现代芭蕾等等相仿。但这是与保护昆剧遗产不同的另一种工作，是不应相互混淆的。而且，假如没有人愿意去做，或是自觉没有能力去做，那么便不做就是了。简单地说：可以悉听尊便，谁也不用勉强谁。

然而昆剧的遗产，却是不可以不保护的，而且是必须加以保护的，并且保护工作已是当务之急，如果不抓紧时间，人在艺在，人亡艺绝，错失时机，便会失传，将来要保护也不能够了。所以这件事不能悉听尊便，而是非做不可，区别就在这里。

若是因为受种种功利目的驱使，便把全部财力、人力投放到变革转型派剧目中去，使之成为昆剧工作的主流，甚至成为昆剧工作的全部或唯一，从而使继承昆剧遗产无利可图，大家都不去做，那还了得！文化主管部门必须加以掌控。

继承的目的是为了革新？否！

继承的目的就是为了继承，至少在对待文化艺术遗产的问题上应该这样。一个民族之优秀文化遗产，是千百年继承、保护、累积而成的，优秀的文艺样式与文艺作品是不朽的，不但在过去，就是在现在或将来都应该存在，并且有着永久的艺术魅力，无论中外，这是早以为历史证明了的。我们今天之所以重视文化艺术遗产的继承，就因为这是我们的根。只有把它保存下来，传至后世，才能让后人从前人的智慧而且是大智慧中吸取营养。如果没有这种继承，我们的民族文化便中断了。

冯骥才先生说过一段很精彩的话：愈是全球化的时代，文化愈是走向本土化。本土文化是自己在"全球"的立身之地。人家欧洲和日本早已经这样做了。我们前一阵子西方化闹得厉害，天天叫着"外边的世界真精彩"，这恰恰是一种还没有进入全球化的表现。今天，真到了一头扎进"全球化"时候，肯定就得在文化上重新"认祖"了。否则，不单别人认不出自己，恐怕自己也不知自己是谁了。（见《唐装与中国结》）这是非常有见地的。

再说遗产
——传统昆剧与新创昆剧

作为"人类口述与非物质文化遗产"的昆剧，以人为载体，经过传承而保留在舞台上的传统剧目，不外两种状况：

（一）从前辈代代师承而来的传统剧目

何谓传统剧目？老祖宗传下来的剧目。为什么可贵？因为里面凝聚着前人的智慧，这大多不是某一个人独立发明出来的，而是许多代、许多人集思广益、千锤百炼地铸造出来的，所以有着丰厚的文化积淀，具有个人发明达不到的深度、广度和高度。

（二）古人的作品，剧本、曲谱俱全而舞台表演已经失传，由今人按昆剧传统法则重新排演出来的剧目

因为是按照昆剧的传统法则或称昆剧的本真态排演的，所以此类作品亦属传统昆剧范畴，所不同者，流传时间有长短罢了。此类作品因流传时间短或尚欠千锤百炼而不够完美成熟。但这也并不一定，艺术创造一举成功，攀登高峰，这样的事例在艺术史上并不少见，昆剧当不例外。事实上，从20世纪20年代以来，由今人排演，并无师承，却达到经典水平的事例便曾多次出现。例如，《荆钗记·开眼上路》经沈月泉据《审音鉴古录》所载表演身段的文字记录排演，由著名曲家、昆剧传习所发起人之一张紫东主演，一举成功，从此成为后人效学的范本而代代相传。又如沈传芷与华传浩合作，将表演已经失传的《跃鲤记·芦林》《艳云亭·痴诉点香》《红梨记·醉皂》重新搬上舞台，达到了很高的艺术水准，这些剧目早已成为具有代表性的昆剧剧目而常演不衰。昆剧演员们自幼习艺，从临摹入手，经过长时间的磨炼，渐渐融会贯通而进入化境，传统艺术已渗入他们的血液之中；他们熟谙的传统昆剧为他们展示的不仅是几近完美的艺术成品，同时也向他们展示了传统昆剧的艺术法则与独特风格；由他们将场上艺术失传的剧目重新搬上舞台，虽属自出心裁，却往往能做到与源自师承的剧目接轨而达到天衣无缝的佳境，这是毫不奇怪的。

（三）按原传奇串联成故事略有头尾的"叠头戏"

考虑到观众可能对全剧不甚了解，欣赏折子戏不免有隔膜，而复原为本戏演出时间又过长，剧作家便据原传奇作删节而成"叠头戏"，我们不妨称之为"节本戏"。这里既包含一些来自师承的传统折子戏，为了故事连贯起见，通常还须补排一些早已退出舞台、其表演艺术已失传的折子，串联其中。这一类剧目无非就是第一、二

类剧目的联演罢了，其性质与第一、二类剧目并无区别。

以上三类剧目都可以被认为是昆剧传统剧目，它们都富含需要传承与保护的昆剧遗产。

至于"创新"剧目，剧本是新编的、曲调是新谱的，若既合乎昆剧基本法则，又有较高的艺术水准，然后由一群熟谙传统昆剧场上艺术法则的艺术家（导演、演员以及音乐、舞美人员等）进行二度创造，搬上舞台，则相当于京剧"四大名旦"时期出现的新编小本戏。既然全部是今人所新创，当然不能算作传统剧目，但又基本上合乎传统法则，所以有人称之为"第二传统"。这是昆剧创新的一种模式，如果其艺术合格，有传世的价值，便将成为未来的遗产而丰富昆剧的艺术宝库。但现今缺乏这样的大手笔，所以合格的、恪守传统法则而且有传世价值的昆剧创新剧目很难产生。

变革图新
——变革派剧目艺术形态析

于是要说到现今所谓的变革派昆剧。他们的主张是：要挽救昆剧，唯有"与时俱进""变革图新"，使之迎合当代观众的口味，跟上时代的步伐，否则昆剧必将灭亡。甚至说什么："变革图新与时俱进才是对昆剧遗产最好的保护与传承。"目前凡昆剧的盛大演出并受到追捧的，几乎没有不是此类剧目者。

那么这些变革派剧目呈现出的艺术形态又究竟是怎样的呢？首先是与西方戏剧接轨，尤其是与西方的流行艺术接轨，引进舞台技术，大玩声、光、电，被认为是其必由之路。随之而为每一创新剧目特别设计制作豪华服饰，既不遵循戏曲传统，亦不依据历史考证，追求的无非是标新立异与视觉刺激而已。再说，若不新制服装，所谓耗资巨万，那经费又如何消化？

其实，布景的引入是影响全局的，因为它必然使虚拟与写意的手法淡化而向西方写实戏剧靠拢，使多线条平行交替、事件发生地点流动变换自由的叙事方式受到极大限制。同时又必然束缚演员的表演，从根本上动摇了"布景在演员身上"，以及力求使演员艺术的功能发挥至最大化的原则。即使布景不写实，但当豪华高大、光彩夺目的舞台装置展现在观众眼前之时，对比之下，演员的视觉形象必然地受到压抑，昆剧以演员主宰舞台的艺术原则依旧会遭到严重损害。

采用西化多声部交响大乐队伴奏更是这一类革新派剧目的定规，这与昆剧以少数个性乐器组合的小乐队伴奏所追求的意境南辕北辙。再加上昆曲演唱口法的极度淡化，吟诵化的韵味全失，昆曲成了"昆歌"。而美女群舞也是常有的穿插，这无非是西方流行艺术的套路。毫无疑问，这样的变革与作为文化遗产的昆剧固有的艺术精神已相去甚远，甚至背道而驰了，不妨称之为"转基因新发明"。

有一点应该特别指出，变革家出于某种需要，又喜欢把这样的"大拼盘"或"混血儿"称为"原汁原味"，甚至把这样的剧目也算作遗产继承保护的业绩，这更是自欺欺人误导观众了。也有些人声称，这样的"变革"正是为了让观众容易接受，因而有利于培养昆剧观众，这也是大错了。事实是唯有真正的昆剧才能培养出真正昆剧的欣赏者，而非昆剧只能培养出非昆剧的欣赏者，这是常识般浅显的道理。马克思曾经说过："艺术对象创造出懂得艺术和能够欣赏美的大众。"歌德则有这样的名言："鉴赏力不是靠观赏中等作品而是靠观赏最好的作品才能培育而成的。"这都是千真万确的。

苏派正宗
——保护昆剧原生种

抢救、挖掘、继承、保存、保护甚至称为保卫昆剧遗产也可以，这是一项极具挑战性、极富创造性的工作，也是一项学术性很强的工作。这要求昆剧工作者们发挥全部智慧，投入全部精力，以细心、严谨的态度去挖掘、抢救、整理乃至修补那些濒临失传，或者已经残缺，或者因演员胡乱发挥已经面目大变、有些甚至已不合戏情戏理背离古时生活的昆剧场上艺术。其核心的追求是尽可能多地把遗产继承下来，哪怕是点点滴滴也不要遗漏，就像考古发掘那样的精细。保护昆剧艺术遗产既有数量问题，更有风格问题、质量问题。

于是要进而说到昆剧起源于苏州地区的昆山太仓一带，又发祥于苏州，历史上它曾被称为"昆山腔""昆腔""昆曲""昆剧""苏州戏""苏唱""吴歈"等。后来，昆剧从苏州走向全国许多地区，成为有全国影响的剧种。

昆剧从苏州走出去，起初当然不存在因地域而异的支派。清康乾间，昆剧在北京流行，演唱的则是基本上纯正的苏州昆剧，所以有"吴歈""苏唱"之称。乾隆五十五年，徽班进京，亦多演昆剧，所演昆剧其风格大致仍维持原貌，尚未出现地域性的明显变异。

后来，在北京以及冀中、冀东一带，当地人开始学昆演昆，又与早已扎根在那一带的弋阳腔（高腔，又称京腔）合流，逐渐形成了昆、弋兼演的职业或半职业班社，这种班社被称"昆弋班"。其所演昆剧与昆剧的原貌有所变异，因此被别称为"北昆"，即流行于河北省一带的北方昆剧之简称。道理很简单：北方人学习了昆剧，又受地域民

俗文化以及与弋腔合班等种种影响，融入了并非昆剧所固有的某些因素，自称"北昆"说明其与原来的昆剧已有一定的差别了。原先这不是为了自我标榜，反倒是自谦之词，表明自己已非正宗。而且只要有机会他们便会向苏州昆剧学习，以便补正自身的不足。在他们口中，相应地便把保持原貌的、来自苏州的昆剧称为"南昆"了。

在历史上，昆剧流传于全国许多地区，当年在北方并不止河北一支，在南方就更多了。他们或者以昆腔为主单独建班，或者与别种声腔合班，称"两合班""三合班""四六班"，等等。后来在那些地区，因逐渐由当地子弟学演，这样代代相传，受语音及地域民俗文化的影响，也就形成了风格各异的支派。于是又出现了晋昆、湘昆、徽昆、川昆、永嘉昆、金华昆、闽昆、滇昆、粤昆等支派。

至于其他声腔的剧团带演少量昆剧的就更多了。例如，流传全国、最为大家熟知的京剧，便是至今仍带演少量昆剧剧目的剧种。事实是京剧的创始人中有许多是昆剧演员出身，又兼演皮黄的。而且京剧一向以学习昆剧打基础来培养演员，演员则常以兼能昆剧"昆乱不挡"为号召，而他们所演的昆剧因自觉或不自觉地融合了京剧的风格而被目为"京昆"。现在和今后，昆剧在不同地区的各自发展中，也必然会而且正在产生变异。例如上海的一支，不久前自称"海派昆"了。事实是他们学艺时便是京剧、昆剧兼学兼演的，毕业后成立的剧团名称中便有"京昆剧团"四字。因为京、昆兼学兼演，又地处上海，受海派文化的影响，演员的表演风格自觉与不自觉地有所变异毫不足怪，更何况其京剧化是有意为之的（详见"附录三"）。浙江昆剧团受上海昆影响较多，在化妆方面又受越剧影响，例如浙昆的小生化妆时在两颊画上鬓发，便明显是从越剧吸收的。江苏省昆剧院长驻南京，在表演风格方面京昆合流也是非常明显的。

鉴于以上所述种种情况，我想说的是，我们苏州的昆剧应该自称"苏州昆"或"苏派昆"，再简而称"苏昆"，全称则是"发源地苏州的苏派正宗昆剧"，以有别于其余各派。

昆剧流传各地，融入了若干新的文化因素而有所发展，是合理的、正常的，并没有什么不妥。

在历史上各地的昆剧又总是不忘回过头来向正宗的苏州昆剧学习，那也是合理的，甚至是必不可少的。

就像一个成熟的书法家不会忘了回过头来临帖，一个成熟的油画家不会忘了回过头来对着石膏像画素描，一个成熟的歌唱家不会忘了按音阶练声，其中的道理是相通的。例如梅兰芳早年南来演出时，曾虚心向丁兰荪学艺，向俞振飞请教由其父俞粟庐所传的叶堂正宗唱口，聘朱传茗为其子葆玖授戏；北昆的韩世昌向吴梅请

益，特别是在唱念方面纳入了规范，从而艺业精进，卓然成为大家。这些都是为人们所熟知的事例。这又像南派京剧最有代表性的一代宗匠周信芳，一直不忘学习京朝派艺术，他学谭鑫培极有心得，甚至被誉为"学谭最好"的一人（顾颉刚语），其中的道理也是相通的，因为发源地北京的"京朝派"，在京剧中具有典范意义。

昆剧的根在苏州，苏州的昆剧工作者应该责无旁贷地保护好原产地苏州的昆剧的本真性。这样做，就像保护生物的原生种差不多，其意义无疑是深远的。

"传"字辈一代演员没有辜负这样的历史使命。虽然当年"传"字辈进入上海演出时期，也曾有意识地向京剧前辈学习，吸收过一些京剧化的剧目，但在他们所演的传统昆剧剧目中引起的变异不多，对之作出鉴别后略作整理使之纯化，其难度也不大。当年我们苏昆剧团曾多方请教前辈，做过这样的工作。

面对"新潮流"的冲击以及眼前利益的诱惑，怎样才能以强烈的责任感排除干扰，去完成保护苏派正宗昆剧本真性这一历史赋予我们的神圣使命呢？这正考验着每一个苏州的昆剧人。我们必须认识到，这不但是保护昆剧遗产的需要，而且也是保护苏州昆剧固有价值的明智选择。在这个重大而严肃的问题面前，昆剧工作的决策者、领导人尤其不能掉以轻心，因为如果决策失误，引导失当，昆剧从业者便想行动也不能够了。

抢救遗产　时不再来
——下定决心　调整方向　狠抓落实

身上承载着苏派正宗昆剧遗产的人，"传"字辈以后，在苏州，主要的便是"继""承"字辈了。他们都早已退休，但是不少传统剧目唯有他们曾从老师学过、演过，或者曾经观摩过、略知其大概。要抢救继承这一份遗产，唯有把他们组织起来，共同回忆恢复这些传统剧目，否则便只能任其自然消失了！再者，离开了他们，正宗苏昆风格（不同于各地各派）又到哪里去找回来呢？而且他们都已经老了，时间紧迫，必须采取有力措施，立即行动，再也拖延不得了。

昆剧是综合艺术，又是集体艺术，必须有一个由老一辈演职人员组成的、综合艺术各方面行当搭配齐全的教师集体，才能全方位地完成遗产的传授，否则是无法圆满地进行的。作为教师，老一辈的艺术家们也应认识自己之不足，以高度的责任感，不断丰富自己的知识，提高自己的技艺，加强合作，互相取长补短，只有这样才能保质保量地备好课，做好传授工作。毫无疑问，传授工作本身也正是老一辈艺术家继续学习的过程。

另一方面,必须组成一个同样是综合艺术各行当搭配齐全的青年一代学艺者的艺术集体,只有这样才能全面地把遗产继承下来。若是人员不落实,一切便都是空话。人员从哪里来?把可以抽出来的以及窝工浪工着的人员组织起来就足够了。其实只是举手之劳而已,却就是得不到落实。而且即使人员落实了,若是传授处于无计划、无秩序又不求质量、不求风格纯正的状态下,其结果必定依旧是遗产大量失传,人才出现断层,本真态的苏派正宗昆剧遗产仍将面临灭顶之灾。这是必须引起我们高度重视并切实加以解决的问题。我们千万不能心情浮躁,如果我们竟连静下心来听取一下意见、做一下调查研究、讨论一下问题都做不到,其后果真是不堪设想。须知时不再来!

正因为昆曲是非物质文化遗产,比起物质遗产来,保护更难。能否做好这件工作,还取决于从艺者本人的天赋条件、悟性、学养与责任感、使命感。

舞台艺术与造型艺术是有区别的,造型艺术是物质的,可以直接保存下来,而舞台艺术是口述与非物质的,其创作与发表是同步的,它既是空间艺术又是时间艺术,演出完毕,作品便随之消失,只留在人们的记忆之中了。

保护文化遗产,尤其是非物质文化遗产的工作是艰难的。所以要求有高度自觉的有志之士迎困难而上,努力去抢救、挖掘、保护这些有独特价值的民族传统文化,排除种种干扰,使之得以留存于世。

昆剧工作者要自信、自尊、自强,要耐得住寂寞,要坚守阵地,排除种种干扰,努力去抢救、挖掘、保护这些有独特价值的民族传统文化,使之得以留存于世,才不辜负我们的历史使命!在这一点上,我们的前辈"传"字辈以及许多曲家们都做到了,为我们树立了榜样。我们应该向前辈们的无私奉献精神学习。

为什么昆剧团要吃偏饭呢?政府给经费,甚至是全额经费,当然是因为现在从事古典高雅艺术遗产的保护与传承工作,一时还难以和经济效益挂钩,所以具有公益性质。

吃偏饭绝不是要他们为了迎合市场去"破"古典高雅之昆剧,"立"出一个现代化的、大众化的、通俗化的、略带昆剧元素的转基因新剧种来。若是如此,则又何必绕大弯走远路呢?干脆去搞通俗戏曲,这样做不知道要便捷多少倍。而且那样做国家就不用给偏饭吃,大可以不给钱,还收税。如果要掺一点昆味,那也轻而易举,根本用不着为了要这么一点点昆味而大动干戈,给偏饭去供养一个昆剧团的。例如,越剧中也有不少昆味,不过是请郑传鉴去当"技导"(越剧首创的新名词),实际上便是设计几个"身段",昆味就加进去了,轻便得很。

如果要踢开传统(遗产)闹革命,又何必让那么多青年人花好几年的努力,去学习传统以后再踢开呢?岂不是劳民伤财,太浪费资源了吗?

形势预报
——难以逆转的局面

改革派们大干快上,对于昆剧全局来看,有无必要?是否得不偿失?姑且不论。我们可以预见的是,受方方面面功利目的所驱动,自有相关各方人士联手不断地去"打造"出来。

无奈"变革家"们普遍心态浮躁,既无系统的理论主张,又无明确的艺术纲领,其艺术实践有很大的盲目性和任意性。他们走的又都是大投入、大制作、高票价的路线,也极大地限制了自身的生存空间。所以虽有媒体的炒作以及评奖活动造势,大多寿命仍然很短,即便一时受到追捧而演满了多少场,其不能传世仍是可以预见的。因为如果称不上是昆剧,却够得上是艺术,自有其存在价值,如果够不上是艺术,那它的存世价值又在哪里呢?对于此类剧目,李长春同志说得好:"政府是投资主体,领导是基本观众,评奖是主要目的,仓库是最终归宿。"真是一针见血!

显而易见,作为文化遗产,昆剧最有价值、最应该力求使之传世的是上文所说的第一类剧目,其次为第二类剧目,而其演出方式或可以第三类剧目为主。但是如果不采取必要的措施,在相当长的一段时期内,第一类剧目会相对萎缩。因为我们虽然在口头上也高呼保护遗产,却并不真正投放足够的人力(主要是人力,财力和物力的花费是不多的)。更成问题的是现今苏州昆剧的人力资源被变革派剧目大量占用,领导的精力亦大多投放在这一方面。或者说也做一点传统折子戏的传承演出之类,却并不认真地、有计划地进行,更不在艺术质量尤其是保护本真性及苏派正宗方面下苦功夫,许多所谓的传统剧目都经过了任意的"创造发挥",不但背离昆剧固有的风格,甚至是违背戏情戏理的,更谈不上苏派正宗了,我把这称为经过"改退"与"扭曲"了的昆剧。而真正掌握遗产的人都已高龄,却都被搁置一边,丝毫没有人在艺在、人亡艺绝这样的危机感与紧迫感,因而可以预见,若不及时端正方向,遗产大量流失,将成为必然趋势。同样可以预见的是,第二类、第三类剧目的演出也不会景气,在利益攸关方的合力驱动下,在上上下下急功近利的心态支配下,他们

不会真正重视这一类剧目的演出,因为他们看不到从中可以获得的眼前利益在哪里。所以,变革派们搞剧目即使明知其不过是泡沫而已,也仍旧会以"昆剧"的名义不断地"打造"出来。

左右开弓
——两条腿走路,化被动为主动

国务院发布了《关于加强文化遗产保护的通知》,其主导原则是:"政府主导,社会参与,明确职责,形成合力,长远规划,分步实施,点面结合,讲求实效"。

那么应该怎样去"主导"局面呢?回答是:唯有因势利导,将人才资源重新整合,同时高举保护遗产和现代化革新的两面旗帜,兵分两路,左右开弓,互不干扰,才能找到平衡点,开拓新局面:

(1)凡属变革派剧目应公开亮出"变革"的旗号,不妨径称"新派昆剧"。务必与传统昆剧(或径称"昆剧遗产")划清界限、拉开距离。变革就是变革,用不着羞羞答答不敢承认,更不能把"时尚化"说成"继承传统"、把"转基因"说成"原生种",这样是自欺欺人、误导观众!

(2)既然投放了这么多的力量,不能放弃,那么,就应该切实抓出艺术质量来。必须加强理论研究与艺术引导,提高其艺术水准,力争其确实达到里程碑式的"变革经典"的高度,使之具有传世的价值。若能真正把变革转基因搞好了,也是立了一功。它是不是姓昆,不是主要的,够不够得上是艺术,才是关键。否则岂不成了《红楼梦》中赵嬷嬷的那句名言:"花钱买虚热闹"?既劳民伤财,又浪费了演员最为宝贵的艺术青春,真是何苦来呢!

(3)昆剧应该花大力量于保护遗产,具体的方法是抢救、挖掘和传承,其实是再明白不过的,但现实的情况却又有许多无奈。那么我们应该一方面为满足当前方方面面的需要,让变革派昆剧继续发展;另一方面则是公开打出保护昆剧遗产的旗帜,集中一部分人专司其事,让这一部分人员能不受干扰地去从事那急中之急、重中之重的昆剧遗产抢救保护工作。这才是两全之策。

据悉,事实上苏州昆剧院的在职人员窝工浪工是很严重的,只要领导调排得当,人力不是问题。

再说市场
——为昆剧遗产开拓特定的市场

保持本真性的苏派正宗昆剧,同样可以投放市场,而且我们的经验已经证明,它同样可以获得票房的成功。不过它不是生活用品的大超市,而是精品古玩店罢了。这样的演出规模小,成本低,票价相对可以低,更是它面向目前还不很富裕的知识阶层(他们是昆剧的潜在观众群)的有利条件。

从市场经济的角度看,昆剧正面临两个重要机遇:一是改革开放初期人们的浮躁心态有了某种程度的转变,有一部分人开始寻求更高层次的精神享受,出现了对内涵更丰富的文化生活的需求。就在昆剧被列入"人类口述与非物质文化遗产"名录以后,他们中的有些人开始关注起昆剧来,因慕名而想了解一下昆剧。二是由于中国经济的高速发展以及中国国际地位的提升,越来越多的外国人士对中国传统文化发生兴趣,昆剧也是他们关注的对象之一。这些历史机遇也都是市场机遇,我们正可以抓住机遇,以纯正的本真态的苏派正宗昆剧提供给他们欣赏,以开拓真正意义上的、昆剧的国内外市场。

如何处理历史文化遗产与市场的关系?这是一个大问题。可以说,如果仅仅着眼于夺取市场,千方百计地去迎合通俗流行文化市场,高雅文化就一定会被扭曲。作为遗产的传统昆剧,当然并不拒绝市场,关键是要正确处理好与市场的关系。也就是说,我们应该为继承、保护、弘扬昆剧文化而去营造一个特定的市场,而不是改变与扭曲昆剧,去迎合当前既有的流行文化市场。

我们可以毫不含糊地说,保存下来的昆剧传统剧目(文化遗产)没有迎合观众的任务,而应该以昆剧传统剧目固有的认识价值和欣赏价值去争取观众、去培育观众、去为观众服务。只要自身不断地提高质量,又努力扩大宣传,观众会有的,我们应该有这样的自信。当前情况是,昆剧的声望日高,慕名而来的观众正在逐步增加。

毫无疑问,唯有回归自我,充分展示昆剧之美,给观众以欣赏纯粹昆剧的大满足,这样把愿意接受昆剧的观众吸引过来,从中培养出来的才是真正意义上的昆剧观众。

作为中华传统文化组成部分的戏曲艺术,其价值全在于有别于西方演剧体系的、属于东方的、中华民族的、独特的演剧体系。昆剧又是戏曲大家庭中独树一帜、具有鲜明个性特点的一个剧种。简言之,我们展示给观众的是戏剧艺术中的中国戏曲,是中国戏曲中的昆剧,又是昆剧中苏派正宗的、原生种的昆剧。我们的工作的价值和意义也便在这里。从市场经营的角度来看,我们又为什么要放弃"苏派正宗"的昆剧的老字号品牌呢?

我们必须认识到,昆剧传统剧目——人类口述与非物质文化遗产,自有其不可替代的欣赏价值和认识价值。我们要自信、自重、自尊、自强。尽管昆剧并不是大

众艺术,但是除了固有的爱好者外,慕名而愿意观赏的观众其绝对人数会逐步扩大。事实是现在已经有不少新生的昆剧爱好者涌现,人们送给他们一个称号——"昆虫"。只要引导得当,可以期待,从他们中间一定会涌现出对昆剧深有研究的新一代曲家来。更有一部分人士会从"赏花人"转身为"育花人",以强烈的使命感,为昆剧事业做无私的奉献。事在人为,昆剧的前景应该是光明的。

2009年初稿,2015年修订,时年88岁,于苏州昆剧传习所

附录一

重建苏州昆剧传习所大事记略

(1982年3月—2014年12月)

1981年11月,由中央文化部、中国戏剧家协会、上海市文化局、剧协上海市分会、浙江省文化局、剧协浙江省分会、江苏省文化局、剧协江苏省分会、苏州市文化局、苏州市文学艺术界联合会共同发起,由苏州方面承办的"纪念苏州昆剧传习所六十诞辰"纪念活动隆重举行。昆剧界人士聚集苏州,共商振兴昆剧大计,倡议重建昆剧传习所并决定由苏州市文学艺术界联合会负责筹组。工作进展极为顺利,1982年3月"苏州昆剧传习所"宣告重建成立,并发表《重建昆剧传习所》缘起,全文如下:

重建昆剧传习所缘起

建立于1921年的"昆剧传习所",在昆剧艺术的继绝存亡上,曾经起了关键性的重要作用。为了在新形势下进一步继承和发展优秀的民族戏曲艺术传统,我们决定重建"昆剧传习所"。

重建后的"昆剧传习所",将是一个研习昆剧艺术为昆剧工作者以及有志于向昆剧学习的其他文艺工作者艺术进修服务的机构。从现在起,就将陆续举办各种有关昆剧艺术的不同内容的讲习活动。

这是一项具有一定难度的工作,我们缺乏经验,水平有限,至希得到各级领导和专家学者、广大戏曲工作者的关怀与支持。对我们工作中的缺点和不足,则希给予指正。

苏州市文联主办
昆剧传习所
1982年3月

昆剧传习所重建以后,立即连续举办了11期学习班,参加学习的有来自苏、浙、沪两省一市的专业、业余昆剧工作者以及其他文艺工作者338人次。

一、填词谱曲学习班(1982年3月26日—5月15日),聘请昆剧老曲家朱尧文、陆兼之任教。参加学习的有来自江苏省戏曲学校、江苏省昆剧院、上海昆剧团、浙江昆剧团、永嘉昆剧团以及江苏省苏昆剧团、苏州市昆剧研习社等单位的专业和业余昆剧工作者共20人。

二、永嘉昆剧表演艺术学习班(第一期,1982年11月15日—1983年1月26日;第二期,1983年4月9日—6月30日),先后聘请了永嘉昆剧老艺人杨银友、陈雪宝、陈方魁、缪立周、周云娟、孙彩凤,鼓师陈达辉、笛师徐建鸣等老艺人来苏州任教,共传授了《见娘》《当巾》《相约》《讨钗》《吃饭》《吃糠》《灶房》《打肚》《产子》等折子戏40折,参加学习的演员、乐队人员共110人次,分别来自江苏省昆剧院、江苏省戏曲学校、江苏省苏昆剧团等。1984年春,江苏省苏昆剧团(苏州)组团赴温州作汇报演出。

三、昆曲堂名音乐学习班(1983年3月10日—7月10日),组织吴县、无锡县、常熟县的原民间昆曲堂名老艺人10位,挖掘、抢救出10余折昆曲传统折子戏(重点在于伴奏,因其锣鼓经完全是昆剧传统,与现今普遍采用的京剧化的锣鼓经不同,极有价值),共计录音249分钟。同时还挖掘、整理出苏州民间音乐《十番锣鼓》和《吹打音乐》15大套,共计录音191分钟。江苏省苏昆剧团乐队人员参加观摩学习。

四、为提高昆剧中青年演员的表演艺术水平,聘请曾荣华、易征祥、李笑非、蓝光临等著名川剧艺人,为苏、浙、沪的昆剧演员和学员共125名举办了"川剧表演艺术学习班"(1983年7月12日—9月8日),共授剧目17折,并对其重点剧目作了5小时录音和3小时录像。办班期间又聘请老音乐家、川剧研究家沙梅老举行川剧艺术讲座[①]。

五、先后聘请王传淞、张传芳、姚传芗、沈传锟、沈传芷等5位老师为江苏省苏昆剧团的青年演员举办了6期昆剧表演艺术学习班,共授戏26折,参加学习的有73人次。

因连续办班,继承剧目数量大增,在昆剧传习所的策划下,江苏省苏昆剧团举办了星期昆剧专场演出。

1985年,中央文化部酝酿成立"振兴昆剧指导委员

① 注:川剧为多剧种的合班,含昆、高、胡、弹、灯五种声腔剧种。"昆"即昆剧、"高"即高腔(弋阳腔)。现今昆剧在川剧中已较少流传,高腔则占很大比重。弋阳腔为昆腔之母体,其剧本与昆剧几乎相同,声腔则不同,而其表演艺术十分丰富,对昆剧演员有较高的借鉴价值。

会"。1986年,文化部振兴昆剧指导委员会正式成立,并在苏州举办培训班,旨在抢救昆剧艺术遗产,昆剧传习所主要成员全部参加该班工作,昆剧传习所遂暂停办班。

文化部振兴昆剧指导委员会主办的培训班于1986年4月1日—5月15日在苏州开班。由周传瑛任主任,我所顾笃璜任副主任,徐坤荣、王士华负责教务工作。北京、上海、浙江、江苏、湖南、苏州6个昆剧团的主要演员大部分参加了该班的学习。参加学习的还有各团主要笛师、鼓师以及上海、江苏戏校的教师共135名(其中27名为旁听生)。培训班主教老师共14位,他们是:倪传钺、周传瑛、沈传锟、王传淞、姚传芗、包传铎、郑传鉴、邵传镛、周传沧、王传蕖、沈传芷、薛传钢、吕传洪、马祥麟(北昆)。

经过一个半月的学习,共传授33折传统剧目:

《永团圆·击鼓·堂配》,沈传芷主教。

《彩楼记·拾柴》,周传瑛主教。

《红梨记·亭会》,周传瑛、姚传芗主教。

《金雀记·觅花·庵会·乔醋》,姚传芗、周传瑛主教。

《双珠记·卖子·投渊》,沈传芷主教。

《双官诰·做鞋·夜课》,王传蕖、包传铎主教。

《青冢记·出塞》,马祥麟主教。

《百花记·点将斩叭》,马祥麟主教。

《宵光剑·闹庄·救青》,沈传锟主教。

《渔樵记·寄信·相骂》,邵传镛、王传蕖主教。

《万里圆·打差》,邵传镛、周传沧主教。

《一文钱·烧香·罗梦》,沈传锟主教。

《寻亲记·出罪·府场》,倪传钺、王传蕖主教。

《渔家乐·卖书·纳姻》,郑传鉴、王传蕖、邵传镛主教。

《牧羊记·小逼》,薛传钢主教。

《八叉记·闹朝·扑犬》,倪传钺、薛传钢主教。

《金锁记·羊肚》,吕传洪主教。

《鸣凤记·吃茶》,王传淞、郑传鉴主教。

《浣纱记·回营》,王传淞、包传铎主教。

《牡丹亭·问路》,周传沧、沈传锟主教。

《时剧·拾金》,吕传洪主教。

"培训班"按照振兴昆剧指导委员会提出的在学戏过程中做到三个同步的要求,进行了教学录像,包括学员汇报演出的录像、文字记录、教师教唱录音等。又由丁修询、肖翰芝、武俊达、顾笃璜做了专题讲座。

经研究决定第二期培训班分片举办,共分南京、苏州、上海、杭州、北京、郴州6片。从8月1日开始至12月初,6片先后开班。共分头传授传统剧目99折。其中苏州片传授剧目共15折。

《绣襦记·教歌》,主教老师薛传钢、吕传洪。

《金不换·守岁·侍酒》,主教老师沈传芷。

《醉菩提·当酒》,主教老师倪传钺。

《西楼记·玩笺·错梦·赠马》,主教老师沈传芷。

《琵琶记·描容·别坟》,主教老师沈传芷。

《昊天塔·五台会兄》,主教老师薛传钢。

《洛阳桥·下海》,主教老师吕传洪。

《四声猿·骂曹》,主教老师倪传钺。

《水浒记·活捉》,主教老师王传淞。

《望湖亭·照镜》,主教老师王传淞。

《水浒记·刘唐》,主教老师薛传钢。

其他5片共学习传统剧目84折。

1987年6月25日,振兴昆剧指导委员会又在苏州举办了三期培训班,分期邀请"传"字辈来苏州,取先行录像的方式(穿服装、不化妆),所有搭头脚色的配演、伴奏等均由江苏省苏昆剧团承担。然后进行主要脚色表演的传授。第一轮历时36天,完成11个折目:

《荆钗记·男舟》,邵传镛、周传沧主演。

《儿孙福·别弟》,周传沧主演。

《人兽关·演官·幻骗》,周传沧、邵传镛主演。

《邯郸梦·扫花·三醉》,沈传芷、邵传镛、周传沧主演。

《还金镯·哭魁》,沈传芷、倪传钺主演。

《马陵道·孙诈》《鸣凤记·写本·斩场》《醉菩提·当酒》,倪传钺、薛传钢、吕传洪主演。

第二轮录像工作于9月24日开始,历时30天,共录像6折。

《红梨记·花婆》,王传蕖主演。

《邯郸梦·云阳·法场》,郑传鉴、王传蕖主演。

《祝发记·渡江》,沈传锟。当时沈传锟正在癌症晚期住院期间,他本人要求录制。

《牡丹亭·拾画·叫画》,沈传芷主演。

至此,因种种原因,振兴昆剧指导委员会培训班停办。昆剧传习所重又恢复活动。

同年10月起先后为老曲家姚志曾、蔡宾秋、吴琇录音。

1988年,特邀沈传芷为江苏省苏昆剧团演员传授并录像,剧目有:《西楼记·楼会·拆书》《玉簪记·茶叙》《琵琶记·南浦·盘夫》《烂柯山·痴梦》《玉簪记·偷诗》《绣襦记·卖兴》《金雀记·乔醋》《牧羊记·望乡》

（与郑传鉴合作）。

与苏州大学中文系合办"汉语言文学专业昆剧艺术班"（本科）。共招生20名，又日本籍研究生1名。昆剧传习所负责该班昆剧专业课程的教学工作。该班于1989年9月开班，于1993年7月结业。由于种种原因，毕业生无一留在昆剧界工作。

1990年始，投入《昆剧传世演唱珍本全编》的编辑出版工作。前后历时10年。

1993年秋，与北塔园林合作，创办"知音轩古戏厅"并创立民办"兰桥艺术团"，演出昆剧、苏剧、评弹等。后因北塔园林恢复为佛教寺院而停办。

与台湾雅韵艺术传播有限公司合作，负责江苏省昆剧团（南京）1998年11月赴台湾地区演出的策划及演出剧目的排练加工工作。

1999年1月，与昆山昆研社联手为老曲师高慰伯录音并在苏州举行迎春曲会。

2000年，首届中国昆剧艺术节在苏州举行，昆剧传习所担任艺术指导，负责苏州参演剧目的策划及全部排练工作。

又组织苏、宁两地"继"字辈联合举行专场祝贺演出。剧目为：《卖兴》《打虎》《跪地》《击鼓·骂曹》。

组建幽兰古典艺术团，自2001年1月至2002年12月与苏州饭店合作为留宿旅客演出共计343场，后因故停止活动。

2001年，与江苏省苏昆剧团联合组成苏州昆剧艺术团，完成苏州昆剧于2001年11月首次赴台湾及香港地区演出的策划和全部剧目的排练工作。传习所部分教师参加演出与伴奏。（详见《兰蕙齐芳》第三辑）

2002年8月，举办"台湾青年昆曲原乡行学习班"。学员29人（其中有来自香港地区和美国的学员各1名）。8月1日开学，31日结业。30日、31日下午假苏州昆剧院排练厅举行了两场汇报演出。

与苏州教育学院合办昆剧专业五年制大专班。于2002年秋季开学。录取学生34名，实际报到33名。在专业课设置方面，先从元素训练入手，自第五学期起方始开设昆剧唱念表演课。第一批剧目学成后，在校内举行汇报演出。剧目为《定情》《思凡》《游园》《茶访》《寄子》《斩窦》等6折，伴奏亦由学生担任。又参加在昆博举办的昆剧星期专场演出。其中有两名同学参加在日本举行的世博会，演出《游园》。该班于2007年暑期毕业。

2003年与苏州昆博、苏州大学文学院共同发起并推动了民间社团"苏州昆曲遗产抢救保护促进会"的创建。该会的任务是联络各方人士，以各种有效措施，赞助和推动昆曲遗产的抢救与保护工作。

负责策划2003年联合国教科文组织官员来苏考察的招待演出剧目（后因活动计划改变，演出取消）。

2003年3月，与台湾地区的石头出版社合作，由苏州昆曲传习所、苏州昆剧院、苏州昆剧博物馆联合组成苏州昆剧艺术团，节选排演《长生殿》，于2004年2月起先后赴台湾、北京、上海、香港、昆山、张家港、南京等地演出。在排演《长生殿》的同时，利用部分演员的空隙时间，排练了《西楼记》《鸣凤记》《红楼梦》《折桂传》等叠头戏，已具相当质量，但未获进一步加工和公演机会。

2003年夏，应原苏大昆剧艺术班研究生、日本友人石井望之约，组织"继"字辈老演员重排按关汉卿原著谱曲演出的《窦娥冤》，招待日本学生昆剧观摩团并录制音像资料。

2004年6月30日—7月17日，与台湾地区的"中华发展基金会"合办"苏州园林昆曲行"讲习班，参加学习者均为来自台湾地区的昆剧爱好者，共12人。结业时举行彩串。

苏州教育学院于2005年度计划开设昆剧选修课（学分制），昆剧传习所配合授课，后因故未能实行。

苏州教育学院成立学生社团"兰芽曲社"，昆剧传习所派员参加辅导。

2004年10月—12月，为进一步挖掘濒临失传的昆剧锣鼓，又为苏州教育学院昆班的教学需要，与昆曲博物馆合作，聘请5位堂名老艺人，进行了排练演奏和录音工作。苏州教育学院有8名昆剧班学生参加学习。

与中国昆曲博物馆合作恢复昆剧星期专场，于2005年11月6日举办首场演出。

2007年7月28日举办进修班，8月1日开班，参加培训的学员有22人，其中有来自苏州市艺校昆剧班的毕业生及苏州教育学院昆剧班的毕业生，上海戏校毕业生1人，北京舞蹈学校毕业生1人；其中演员专业18人，乐队专业4人。进修班于2008年5月结束，历时10个月。传授剧目计33折：《牡丹亭·学堂·游园·惊梦·寻梦·写真·离魂·拾画》；《烂柯山·逼休·痴梦》；《西游记·认子·胖姑》；《雷峰塔·断桥》；《浣纱记·寄子》；《白兔记·养子·上路·送子》；《义侠记·打虎》；《玉簪记·琴挑》；《金锁记·斩娥》；《宝剑记·夜奔》；《长生殿·酒楼》；《铁冠图·别母》；《绣襦记·教歌》；《双冠诰·做鞋·夜课》；《红楼梦·扇笑·诉愁·禅订·听雨·焚稿·葬花》；《金不换·守岁·侍酒》。在培训期间参加各类演出10余场，并录制了音像资料。

进修学员结业后大多被苏州昆剧院及附设于苏州锡剧团的苏剧演出队吸收。

2008年5月，我所与苏州市一中合作，推出"昆曲艺术进校园"系列工程。为此开设了"音乐教师昆剧学习班"，先由学校音乐老师学习昆剧，再由音乐老师在音乐课上为学生教授昆剧；并创立了"学生昆剧社"。以上工作在第四届中国昆剧艺术节时做了汇报，并举行了座谈会。

组织苏昆"继""承"字辈老演员复排曾经学演过的传统折子戏，凡两类剧目优先：一为目前绝无演出的传统折子戏，二为目前演出已失原真态或传统精华流失的剧目；并录制音像资料。恢复排演了《狮吼记·梳妆·游春·跪池·梦怕·三怕》叠头戏，复排了《鲛绡记·写状》《琵琶记·拐儿·描容·别坟》，又向吕传洪老师继承了《琵琶记·弥陀寺》；以上均已摄制成教育资料片。

2009年度复排20世纪80年代根据汤显祖《牡丹亭》原著节选整理的《肃苑·游园·惊梦·慈戒·写真·诘病·离魂》，合称"上集"。该剧参加2009年中国昆剧艺术节，并录制音像资料。2010年该剧又在美国演出。

复排苏剧传统剧目《花魁记》，2010年1月15日在苏州平江文化中心剧场演出，并摄制音像资料。在此基础上，组织开办学习班，将该剧传授给苏剧演出队的青年演员。培训时间自2010年3月22日至2010年6月30日。除传授苏剧《花魁记》外，又传授苏剧《快嘴李翠莲》，还为学员加工已学过的昆剧折子戏。

2010年7月起，恢复排练了《精忠记·扫秦》《彩楼记·拾柴·泼粥》《蝴蝶梦·说亲·回话》《绣襦记·当巾》《宵光剑·闹庄·救青》及宁波昆曲表演风格的《雷峰塔·断桥》。

2011年，恢复排练了《西楼记·楼会》《双珠记·卖子》《燕之笺·狗洞》，又于5月间为纪念传习所成立90周年、昆曲入遗10周年，应"中国昆曲古琴研究会"邀请，赴北京恭王府古典舞台演出了《楼会》《卖子》《狗洞》，并在北京音乐厅演出了传统版《牡丹亭》上集。全剧仅5名演员，乐队伴奏6人，演出反响强烈。回苏后由苏州市文联艺指委和昆曲博物馆组织了汇报演出，并录制了音像资料。

2012年恢复排练了《双珠记·投渊》《鸾钗记·拔眉·探监》《吉庆图·扯本》《望湖亭·照镜》《荆钗记·参相》，均已录制成音像资料。

2013年恢复排练了《吉庆图·醉监》《疗妒羹·浇墓》《荆钗记·绣房》《水浒记·借茶》。

《绣房》一剧是20世纪80年代文化部昆指委组织传统昆剧学习班时由周传沧、薛传钢传授，目今舞台上久已没有演出。《醉监》亦是同样的情况。现据当年沈传芷亲授，回忆复排。以上两个折子戏都已摄制成教育资料片。

《浇墓》仅进行了初排，尚待进一步加工后再行录制资料片。

2014年，据中央文化部公布的数据显示，1983年全国共有374个戏曲剧种，到2012年已经减少到286个。又据专家调研判断，这286个剧种中，仅有60至80个还能保持经常性演出，拥有较稳定的观众群。

我们的苏剧也濒临消亡的险境，为此与锡剧团有限公司签订了合作协议，为附设于他们公司的苏剧小组建立剧目库，计有《朱买臣休妻》（全剧）、《霍小玉》《五姑娘》《金玉缘》（片段），上述剧目已经过彩排并录制了音像资料。今后将进一步推动苏剧工作。

按计划面向昆剧业余爱好者办班，分普及班及提高班两类。普及班的对象是愿意接触昆剧的初学者。提高班的对象是对昆剧已有一定的知识而又有进一步研究兴趣的曲友，旨在培养新一代的曲家。现正在顺利进行中。

昆剧进校园的工作继续开展，其一是与觅渡中学联合办班，从而使昆剧走进了中学，且该校学生大都为新苏州人子弟，另有一番意义。到目前为止已试办一学期，将总结经验，进一步推广。其二是与苏州老年大学合办昆剧班，已经开学。

我们特地聘请了造诣较高的几位曲友任教，因为他们的本职工作都是教师，有教学经验，授课效果极佳。

继续组织"继""承"字辈老艺术家挖掘传统剧目的工作正在制订计划，将抓紧进行。为使传承与保护传统剧目的工作有一个稳定的传承团队兼及江南丝竹、苏剧、苏州小曲等传统艺术，恢复幽兰古典艺术团的工作正在进行中。

鉴于昆剧传习所现任领导人员大都年岁已高，急需进行人事改选，组成新一届相对年轻化的领导班子，经研究决定，还原当年昆剧传习所之创办是由热心昆剧又学有专长的曲友发起并管理的成功历史经验，新一届领导班子由会员大会推选热心昆剧事业的曲友组成理事会及监事会，再行选出所长、副所长及监事长。又聘请"继""承"字辈以及省戏曲学校昆班毕业退休后定居苏州的老艺术家为本所终身教师。又聘请热心昆剧人士及有关专家学者担任名誉所长、艺术指导及顾问等。待组建完成后另行公示。

记于2014年12月

附录二　说星期昆剧专场

20世纪80年代初,受电视的普及和通俗流行艺术的冲击,戏曲演出市场严重萎缩,昆剧则尤甚。昆剧必须有演出,才能展现自身的现实存在,并发挥其应有的社会作用。而我们的演员、学员又必须在舞台实践中去经受锻炼。演员要有舞台经验,那经验唯有从舞台演出中获得,没有别的任何替代的办法。一次,我曾对上海的一位名演员说,张继青50年代每年演出不少于300场的舞台经验,你们这一辈子也无法补足了。我以为"继"字辈们的艺术成长与此有很大的关系。20世纪80年代以来基于以上两个目的,在演出市场严重萎缩的困难状况下,我们想出了在自己的排练厅里(地理位置很差,但舞台条件不错,场内设200座)举办星期专场(每周演出1场)的办法。自1982年3月起,苏州昆剧传习所重建成立,聘请各地老艺术家来苏授艺,面向全国昆剧界,前后办了11期学习班,更为苏州的演员与学员们创造了学习与继承昆剧传统剧目的有利条件。我们把全团演员与学员合理搭配,分成4个学习组,再在各剧组内以剧目为单位配备演员,成立剧目小组,各组齐头并进,分头学习不同的剧目,以1个折子戏学习周期为1个月计算,每个学习组以剧目小组为单位分头学习,可得3~4个折子戏,合为一台节目,这样4个组可月得4台节目,星期专场每次便可以更换新剧目了。这样轮番学戏、演戏,前后约两年时间,又使苏昆剧团传统剧目的积累总量增加到了300出。其中向永嘉昆剧学习剧目合计20余折,于是又有了温州之行,向温州观众汇报我们挖掘永嘉昆艺术遗产的成果。

做一件事其目的都不必是单一的,安排得好,便可以一举而数得。星期专场首先是练兵场。练艺一丝不苟,这是我们一贯的作风。演出联系了老观众,也逐步地培育了新观众。

要使观众有一个舒适的环境,我们想起了新乐府在沪公演时的《缘起》中的几句话:"……顾曲乐章,几席宜精,兹出新裁,恶更旧制,轻装缓带,绰裕可容,茗馥兰馨,缃温相揉,粉饰涂垩,期于雅洁……"我们特意在场内布置一个较为舒服的环境,场内放着一张张半桌,桌上铺了台毯。供茶的服务员全都是不上场的演员,他们穿梭于剧场内为观众沏茶,观众与演员真有亲如一家的感觉。台上的乐队演奏员一律穿演出服——那时用的是黑色的中山装,检场人员也同样是黑色的中山装,给人以一种严肃、整齐的感觉。

观众进场是买票的,当然是低价格,还卖月票,另有优惠。电话订票,送票上门,一张起送。每场演出均赠送说明书,尽管是油印的,但也字迹清楚,字体较大,尤便于老年观众阅读。剧团的艺术领导人对演出做出评说,有些热心的观众也纷纷发表观感,其中一些资深曲友则向演员一一指出不足之处,那气氛真是好得很。这样做,培育了剧团的演出作风,培育了演出人员对艺术孜孜不倦的求索精神,更培养了与观众的感情。但是好景不长,由于剧团领导人员的变动,星期昆剧专场停办了。

后来,中断了十几年的星期专场又恢复了,但是,许多工作没有做好,过去的好传统没有得到继承。例如,星期专场是"橱窗",除了让人看到演出外,也让人看到我们的工作作风,让人看到演出单位的文化品位和艺术追求,演出当然应该是极端认真严肃的。正因为这样,星期专场也便可以成为真正的练兵、演习的阵地。否则,演出松松垮垮,形象败坏了,作风也败坏了。

演出前对舞台工作的检查是必须进行的。有一次竟发生字幕机故障、唱词放映不出来的事故,又发生大幕几乎拉不开的事故。那天下雨,观众冒雨而来,开幕前团长出来打招呼:字幕机坏了,请观众谅解。观众还能说什么呢?但这样的事故是根本不应有的!观众为什么要原谅呢?作为一团之长,能原谅自己吗?又有一天,演出时把台上的椅子放错了位置,该放在桌子外边的却放到了桌子里边。原来是检场人员记错了,为什么竟会记错?监督检查了没有?出任舞台监督的人事先对这些演出剧目的所有艺术要求了解了没有?一星期才一场,剧目是早就定了的,有六天的时间让你去了解,为什么还要出错?幸亏那位青年演员临场不慌,竟将在桌子前的戏临场移到桌后去演,观众没察觉,但表演却受了影响、打了折扣。

乐队应穿统一的演出服,检场人员当然更应穿演出服,而且迁换的动作也要练习,要做到干净利落,不搅戏。这是当着观众的演出,穿着便服,懒懒散散地当着观众在场上搬动桌椅,有一次,甚至一下子出来了6位检场人,挤满了一台,真是不成体统!若是在过去,这样的检场人员肯定是哪个戏班也不会雇用的。有一位演员说了一句颇为幽默的话:若是雇用农民工来干,肯定也会认真得多。演出的时间应事先估计,而且应相当精确,每次排戏都应有记录(不同的演员演同一剧目的时间可能有长短;舞台大了,演出时间也会延长,这些都应有记录)这是平时彩排时应该做的。每场演出以两小时为宜,或多一点。那天下雨,演出才1小时20分钟,有一次甚至只演了1个小时,太少了,观众专程而来,真对不起他们!

还有一个话题是,为了弘扬昆剧作公益性演出,有

人主张不收费,也试行过。不收费当然很有意义,但事实证明,来看戏的都是诚意来的,因为免票入场,随便走进来看热闹的几乎没有。甚至因为已经客满,没有座位,站在场子后面的观众也都非常安静地看完全场才散去。观众们纷纷提出:"应该卖票,我们愿意买票,只要不太贵就行。"我想低票价甚至象征性收费是必要的,因为这会提高演出者的责任心,而且也给观众一点对质量要求的权利。免费看戏,观众们还能说什么呢?无意中取消了观众提意见的权利。

现在昆剧星期专场又在昆剧博物馆恢复,期待着星期昆剧专场能愈办愈好。

2005年冬

附录三 华传浩的一席话

已故江苏戏剧前辈吴白匋老在他的《郑山尊同志遗事》一文中,提到一件往事:

记得1961年9月,江苏省苏昆剧团将赴沪作首次演出,山尊同志曾征得上海戏校同意,请沈传芷、华传浩、郑传鉴、薛传钢来苏加工,设宴致谢。席间,华侃侃而谈云:上海戏校倾向于改,要"传"字辈每教一戏,必先改后教,结果使昆剧流于京化,念白用京音,曲牌加过门等等,所以周信芳先生说:"'传'字辈身上,昆剧传统是存在的,下一辈就不存在了。"我们为江苏教戏,甚觉愉快,只要全照老路。[①]

戏曲传承不能忽视民间土壤与环境[②]

沈 勇

进入新时期以来,戏曲最重要的工作就是"传承与发展"。而对于"传承"这个概念,我们经常会把它仅仅理解为人类历时性相传和相承的文化,即传授与承接某一种学问与技艺。就像当前各方所做的"戏曲传承"工作,其重点也表现在"授者"——"名家传戏工程""音像工程""高雅艺术进校园"与"承者"——"戏曲进校园""加强戏曲教育""千人计划"等对"授者"的保护、挖掘与对"承者"的培育、提升,最终实现戏曲剧目与人才的纵向继承上。"有人教""有人学","有展演""有创作""有培训"……似乎这样的传承机制很完备,实效也能很快体现。但是,仔细琢磨,会发现目前的传承忽略了一个对于戏曲来说很重要的东西,就是发展所必需的"文化空间""文化精神"与"文化习惯"的传承。

作为中华优秀传统文化重要表征的戏曲,几百年来,它所表达的价值观和道德思想、它所体现的审美趣味,已经成为一种精神血脉,融化并流淌在我们民族的机体里,成为我们民族灵魂、民族记忆的一个重要部分,成为日常生活的一个重要内容。所以就其传承而言,也不能简单地看作是一个艺术样式的技艺或学问的承接。戏曲的传承,除了历时性还要特别强调空间传播性与整体性。

如果我们把戏曲比作是一棵大树的话,支撑其发展的无疑是经历了时间考验的历代剧作家与演职员,那是树的主干;而众多的剧目、剧种无疑就是那璀璨的花朵与果实;那些与戏曲艺术家共同创造戏曲的观众以及让戏曲得以存在、发展、变化的文化空间、精神与习惯,则是这棵大树的根与土壤。传承,自然也不仅仅是传授与承接那些看得见的同时也极为关键与重要的主干、花朵与果实,那些在平时极易被人忽视的根与土壤,应该说更为关键。根深才能叶茂,戏曲这棵大树也是如此。只有把根扎得深、铺得广,只有不断地从民俗空间与观众这些肥沃的土壤里得到营养,戏曲这棵大树才能茁壮成长。所以,戏曲的传承应该是一个整体性的传承,尤其不能忽略其生存发展的"空间""精神"与"观演习惯"。

一、民俗节庆是戏曲传承重要的文化空间

据有关部门统计[③]:2016年全国专业剧场戏曲演出场次1.52万场,基本与2015年持平;票房收入8.64亿元,较2015年(8.94亿元)下降6.78%;上座率从2015年的74%下降到70%;观众人数从2015年的342.43万人下降为319.20万人。统计方给出的戏曲市场规模缩减的最主要因素是戏曲观众人数的减少。当然,这样的

① 引见《中国戏曲志》江苏省南京分卷编辑室:内部刊物《纪念郑山尊》文集,1991年3月,第58页。
② 本文为浙江省哲学社会科学学科共建课题《浙江民间戏班的草根基础:以台州为例》(13XKGJ107YB)研究成果之一。
③ 来自"道略演艺"2016年的统计数据。

数据与结论来自大城市中的专业剧场,并不能反映戏曲现状的全貌。进入21世纪以来,特别是近10年来,一方面,随着百姓生活质量的不断提高,随着各类民俗节日与人生节庆的逐渐恢复,戏曲在农村有着越来越大的需求;另一方面,随着私有经济的进一步发展,市场经济体制的地位得以确立,以个体、独资、合伙、股份等形式成立的民间职业剧团、个体所有制剧团为分享农村这块大蛋糕,不断地发展壮大,极大地满足了戏曲的市场需求,且呈现供需两旺上升发展的良好态势。仅浙江一个省,2015年农村的戏曲演出就超过15万场,观众达1亿多人次,演出收入达6个多亿。这充分说明,对于戏曲的现状,我们不能仅仅只看到都市的专业剧场与专业剧团,还应当看到民间的草台剧场与民间剧团;更要看到戏曲对于农村、对于民俗空间的依赖,以及民俗文化空间对于戏曲的锻造之能。

在自然地理、经济文化、观众审美意识诸因素的制约下,全国各地农村均有相对稳定的演出习俗。在浙江,历史上就演戏而言就有庆寿戏、祭祖戏、上梁戏、暖房戏、谢火戏、龙船会戏、龙王戏、焰口戏、灯头戏、百日戏、春分戏、加谱戏和进主戏、羊府胜会戏、送考戏、剃头戏、年规戏、庙会戏等20多种与人生节庆和地方节庆等相联系的"专题戏"。目前沿袭的依然还有生日戏、周岁戏、寿年戏、体面戏、吉利戏、彩头戏、庆贺戏、还愿戏、造屋戏、乔迁戏、庙会戏等。当然其中演得最多的是庙会戏。一方面因为多数"专题戏"现在因演出地点、时间等因素的限制会选择与庙会戏合二为一,如做庙戏时加几场庆贺戏或者还愿戏等;另一方面,浙江历史上就有祭祀演戏的习惯。浙江很多的庙宇除了供奉菩萨外,往往是神、佛、圣贤共尊,有些村庙经常会把地方上的清官、好人也立庙供奉,形成虽则村村有庙,却庙庙不同的景象,而在这些神、佛、圣贤诞辰之日,为答谢神恩,求得神灵欢心和庇护,除了给神献上丰盛的祭品外,"演戏酬神""演戏娱神"便成为一项习俗。试想,浙江的重要"戏窝"台州有600多座庙宇,每个庙宇又有十几个不同的供奉对象,每年每个供奉对象均要演一次戏,每一次演出菩萨戏最少是5天7场,一般都是7天9场……在民间,除了有市场的需求,更为主要的是在民俗空间、习俗与禁忌等规范与限制下对中国传统文化价值、美学精神、审美习惯与表现形态等戏曲文化的传承。例如:"扫台""祭台""跳八仙""跳加官"等寄托了对美好生活祝愿的戏俗;中国戏曲视为必需的、理所当然的、至美的、充分体现了中华民族民族性格与哲学思想的不仅体现在创作中也体现在观众审美期待中的"大团圆"戏曲程式的继承;后台、前台一系列以规范演职员行为为手段,强化戏曲职业的神圣感与使命感的舞台禁忌;以及诸如头场戏"战争""死人""要饭"及"姓氏避讳"的"四不演"等的演出行规等只有在这样特定的演出空间才能存在的戏曲文化。

可见,戏曲丰富和扩展了民俗活动内容,民俗也成为戏曲生成与传承发展的重要土壤。历史证明,当民俗事项受到破坏时,戏曲的传承发展也会受到严重威胁。为此,在传承戏曲的同时,戏曲的生态空间的营造与民俗节庆的保护就显得格外重要。随着农村的城市化进程,这样的空间越来越小,也越来越少,这显然对戏曲的整体性传承是不利的。传承戏曲仅有都市及现代剧场这样一个文化空间显然是不够的,民俗空间这个戏曲的源头与土壤,在当下戏曲的传承中必须引起重视。

二、民间演剧的即兴创作是戏曲创造能力传承的重要内容

戏曲发展,个人以为可以分为两条线。一条是有文人参与创作的"以剧本为中心"的剧本戏的发展;另一条则是在民间继续沿袭"以演员为中心"的即兴戏曲演出形式的发展。二者从无到有、从强到弱、此消彼长。在许多人的印象中,相对于都市剧场中的专业演出,民间演剧特别是即兴的表演总是显得那么的简陋、随意,甚至于粗俗。然而,往往是这样看似随性、实则有心,貌似无序、实则有据的极具草根性与亲和力的民间演剧,不仅最具戏曲的民间属性,也最具演员的创造力。

当下的戏曲传承,特别是演员的传承,更多强调的是表演技能上的"原汁原味",而剧目的传承其重点也在于剧本创作上的"文学性"。演员不会创造、剧目没有机趣已经是普遍现象。回看民间演剧,特别是民间演剧即兴戏曲中演职员的创造力,可以给我们当下的戏曲传承以一定的启发。

民间演剧中的即兴戏曲有很多种叫法,"漂文戏""桥戏""爆肚戏""水戏""打乔戏""提纲戏""活戏""幕表戏"都是指的同一种演剧方式,即由演员与乐队根据提纲、大纲或者故事梗概与分场,在舞台上即兴创作演出的戏。这样的演出形式在浙江被称为"路头戏"①。在"路头戏"中,演员既是编剧又是表演者,同时还是导

① 为便于表述,下文均以"路头戏"替代民间即兴戏曲。

演。到台上念什么、唱什么以及具体的动作等都要演员临时上台即兴创编。当然，这种以演员为中心的场上艺术，也并非只是一味地由演员即兴发挥。为了免于演员上台难以措词，科班习艺时常由师傅传授一些"赋子"①。如描写场景的"金殿赋子""街坊赋子""厅堂赋子"；描写情景的"洞房赋子""行路赋子""夕阳赋子""观灯赋子"；描写人物的"美女赋子""媒婆赋子""丑女赋子""观音赋子"；等等。这些赋子朗朗上口，便于记忆，在不同的戏、不同的人物中被不断反复运用。但是，尽管有套路可循，有"赋子"可用，然而，同一出戏、同一角色，因扮演者不同，不仅道白唱词内容有异，表演也各不相同，而这就要依靠演员的创造力了，演员要按所学"赋子"及演出经验，移花接木，临时编创。对于优秀的路头戏演员来说，一场戏中所用"赋子"不重复，一唱几十句一韵到底，一个戏根据剧情及人物需要唱完所有本行当的流派等算是"标配"。在浙江多数民间剧团，在平时的演出中路头戏往往占据演出总场次的50%以上，作为一个台柱子，起码要会演20多台剧本戏，能记住200到300本路头戏。这些演员不仅要记住自己的戏，还要记住全剧故事，记住其他演员演的各场情节、细节；在借助"赋子"这种由历代艺人创造的、用作即兴创作原始素材的材料进行现场的创造编演时，不仅要合情合理、合辙合韵，还要做到不露痕迹、浑然天成；每个演员的创造既是个体的相对独立的创造，又是整体的相互协助的创造；不管是对手还是乐队，甚至于舞台工作人员（值场师傅），在演出中都将根据演员的即兴创造进行即兴的配合调整，以完成整个剧目的演出创造。这种"编导演"一体的演员能力，在今天专业的演职人员当中几乎已经全部失去了。

现在我们在专业剧场里看到的专业院团演出的戏都是"定本戏"，也就是"按既定规范"演的戏。舞台上的一切均被严格规范，什么音乐开幕、起光，何时收光，甚至于光的亮度均被严格固定。至于演员，那规范就更多，什么音乐上场，走几步，到什么地方、唱几句，何时转身，何时坐下，甚至于哪个音乐节点看对手等也都有明确而且是不可更改的要求。随着分工的细化，戏曲演员俨然已经"进化"成了"标准演出件"。在"导演中心制"的时代，演员更像是导演手中的傀儡，不仅不能"应戏""编戏""编唱"，有的甚至于把某一句腔改变一下都无法完成，更不要说一面在台上编唱词道白，一面还要不露痕迹地将它演唱出来了。他们失去的是作为演员最重

① 河南等地称为"戏串"，北方也有称"戏套子"者。

要、最核心的精神与能力——创造力。而这不仅是保持戏曲"在场感"，区别于影视"非拷贝感"，保有戏曲多次反复欣赏，每次都有新的期待与满足，极富新鲜感与机趣的主要手段，更是戏曲发展创新中作为演员而言最为重要的基本功。

戏曲的传承与发展，关键在于演员，而演员创造力的高低则又决定了戏曲发展的高度。试问，一代代优秀的戏曲表演艺术家，有哪一个只要模仿、不去创造就可以取得成功？如果没有历代演员的主动创造又何来300多个剧种与这么多动听的流派？改变专业演员被排斥在剧本的唱词、道白的创作、音乐与唱腔设计甚至包括各自在舞台上所处空间位置的安排等戏剧创造活动之外的现状，学习民间即兴演剧的优长，也必须是当下戏曲传承的题中之义。

三、民间演剧中观众的观演习惯是戏曲多样化传承发展的不二法门

窃以为，戏曲的发展史是由戏曲人和戏曲观众共同写就的。每一个人、每一个地区、每一个民族都有其特定的喜好与习惯，这些特定的喜好隐藏在我们的生活中，隐藏在文学、音乐、传说、节日等文化形态中，也同样地浓缩在了戏曲里，也正是因为有了看戏的人不同的喜好与习惯，才会产生众多的剧种和如此丰富的唱腔曲调。为此，尊重观众的观演习惯在当下戏曲多样化传承发展中具有极为重要的意义。这一点，也可以从民间演剧中得到启发。

民间演剧，必须合当地观众之兴趣与喜好。这从剧团准备的演出剧目中可见一斑。据笔者调查，在浙江台州，民间越剧团在组团的时候，一般以越剧《五女拜寿》的角色人数来定演员人数，因为这个戏在"写戏"中是最受观众喜爱、点戏率最高的戏，演不了这个戏，预示着可能会生存困难，于是这个戏基本上成了每个剧团的"必备戏"。这样的"必备戏"在民间剧团中很多。笔者调研发现，有近30多本越剧，在卖剧本、曲谱及服装的地方是生意最好的，而这些戏也基本成为民间越剧团的标配，这些剧目无疑是市场与观众刷选的结果。当然，这些基本上是"定本戏"，而完全以观众的观演习惯与兴趣爱好为最终诉求进行创演，在即兴演剧中体现得更为充分。

即兴演剧可以说是"为本地、本场观众专门做的戏"。因为即兴创作所以不具备复制性，每一次的演出

因为场地、观众的不同及演员表演状态的不同,都会有不同的调整与改变。这不仅因为戏是观众点的,钱是观众出的,更是因为生存的需要。所以,就必须时时刻刻顾着观众,观众爱看时把戏做透、做足,观众有点不耐烦了,马上要花样翻新,观众看得好就喝彩,不好便起哄,或者让你当场坍台,现场直接的交流与"逼迫",逼得路头戏演员用尽浑身的招数,把自己与观众都熟悉的源于百姓日常生活中共同创造、共享并传承的方言、俚语与俗语,民风与乡俗作为与观众沟通与互动的手段而加以极致性的运用,去应承这一场的观众。同样的,作为一门面对许多观众当场敷演的文艺,直接受当场观众情绪所左右,就具有了一种对群众的依附性,它使得演员有可能在与观众直接的交流与互动之中,不断地丰富自己的剧目、唱腔与表演手法,给戏曲的创造发展提供了无限的可能性,它使得戏曲表演始终处于不间断的、自由的创造过程之中。而戏曲独特的戏剧结构与表演方式,也就是在这样的共同创造过程中完成的,这必然是一种符合百姓审美情感需求的艺术表达。所以,本地人创造了本地剧种,化合了外来剧种,因为这是由观众的喜好与习惯决定的。

所以,可以说,所有的剧种与演员,都是观众培育的结果。在剧种的同质化现象日趋严重,地域性特征被不断地淡化,那些曾经亲切的音调在时下已经变得越来越陌生的今天,尊重观众的选择与喜好习惯,不仅是戏曲多样化传承发展的依据,更是戏曲繁荣发展的基础。

一方土地养一方人,一方土地也培育了一方戏曲。"南橘北枳"。既然我们知道同一品种的果树在不同的土壤环境与自然因素中会结出截然不同的果实,那么我们就不应该在用尽一切手段只为让这棵果树长得更为茁壮茂盛的时候忘记了带给它养分的土壤与成长所必需的环境。戏曲传承的道理也应是如此。

<div style="text-align:right">2017 年 10 月 13 日</div>

从戏曲史窥见清代社会日常
——读《文化中的政治:戏曲表演与清都社会》

<div style="text-align:center">陈 均</div>

美国学者郭安瑞(Andrea S. Goldman)教授的《文化中的政治:戏曲表演与清都社会》,曾获 2014 年度美国亚洲研究协会列文森中国研究最佳著作奖,今年由社会科学文献出版社出版中译本。该书甫一面世,便引起戏曲研究界及其相关领域人士的关注。

该书中译本前有戏曲学者路应昆作序,言其在"戏曲与社会文化诸方面的关联"有深入探讨,之后明清史学者巫仁恕为其撰写书评,言其"反映了跨领域文化史研究的新趋势",并从社会史、文化史角度进行介绍。可以说,在戏曲研究、文化史、社会史、清史等领域,这是一本正在得到重视和阅读的新著。

该书以晚清北京戏曲为切入口,考察清朝的社会和文化,将不同的学科领域巧妙地勾连在一起,叙事清晰,逻辑严谨。书中归纳与阐发的一些新概念,相当具有创造性和冲击力。

首创"商业昆剧":
戏里的道德、政治与美学

在郭著里,"戏园"(或"商业戏园")是一个中心概念,作者将其作为类似于哈贝马斯的"公共领域"或"公共空间"的概念,既分析了"戏园"不同于"堂会""庙会""宫廷"等场所,因其具有相对独立性,也分析了"戏园"里存在多种力量的角逐,来自政治、经济、文化诸多力量的博弈塑造了"戏园"这一空间。但"戏园"又并不具备哈贝马斯意义上的"公共空间"的独立性。这些论述,大致应用了文化史领域的研究方法,正如郭著书名"文化中的政治",这种分析方法,使晚清北京戏曲混沌不清的面貌得到了较为清晰的勾勒。

由"商业戏园"而来的"商业昆剧"("一种混合性的商业性昆剧"),则是郭著提供的一个新概念。书中关于"花谱"以及作者、"戏园"等主题的探讨,这些年来,已有一些较为深入的成果,如么书仪、吴新苗的著作。但"商业昆剧"之说,就我所见,还是第一次提出(《中国昆剧大辞典》用"俗创"来作为这一类剧目的分类),作者用很大的篇幅,在第二部分提出和分析"商业昆剧",在第三部分用实例来论证。

从郭著的论述来看,启发她"发明"这一概念的契机,一方面是对戏园的商业性的论述的展开,戏园作为一个不同于宫廷、堂会、庙会等场所的空间(郭著将宫廷演出涵盖在堂会内,实际上应有所区分),正是在于它是

商业性的,而在这一空间里在场或不在场的诸多成分,朝廷、观众、文人、伶人等,则是围绕着舞台表演,这决定了在戏园里上演的剧目具有很强的商业性,但也是多种力量形塑后的结果;另一方面,得益于戏曲史家陆萼庭的"折子戏的光芒"的启发,陆萼庭将昆剧史的发展描述为从"全本戏"到"折子戏",尽管这一描述近些年来被质疑,但目前仍然是公众对于昆剧史的基本认知。郭著从流行的"折子戏"选本及观剧日记、花谱这类文献中发现,在"折子戏的时代"里,戏园里常演的折子戏,无论是独立演出的折子,抑或串折演出,往往改变了"全本戏"的本来面貌及意图。

路应昆在序里也以《长生殿》里的唐明皇与杨贵妃被当作才子佳人为例,提及"全本戏"和"折子戏"之间的变化重塑了原文本中的人物形象。郭著则通过《义侠记》《水浒记》等传奇在戏园里留存与上演的折子戏,来探讨这种"商业昆剧"的具体面貌,及其所反映的道德、政治与美学上的变化。值得注意的是,陆萼庭提出昆剧从"全本戏"到"折子戏"的变化,关注点在于昆剧艺术本体的发展,譬如各种行当的表演艺术的提升等。而郭著则关心在这一变化中蕴含的政治与文化意义。

高雅的通俗版,花雅之争的新视角

"嫂子我"戏是郭著在第三部分提出的另一个新概念,《水浒记》《义侠记》等传奇本来以水浒英雄如宋江、武松为主角,阐扬忠义观念。但在戏园里流行和上演的折子戏,却以原本中的次要角色如阎婆惜、潘金莲为主角,甚至出现了模仿这一类角色而重新编剧的皮黄折子戏。

民国时剧评家陈墨香提出了"嫂子我"戏的命名,这一类折子戏在昆曲里被命名为"刺杀旦"戏,应是属于"三刺三杀"里的"三杀","刺杀旦"戏的命名更侧重于行当和表演艺术,而"嫂子我"戏更侧重于这一类形象的色情与戏谑的微妙情感。郭著分析了"嫂子我"戏在传奇原本、宫廷大戏、戏园流行选本里的状况,从而以实例展示"商业昆剧"的实存面貌。而且随着时代的变迁,"嫂子我"戏所表达的意识形态也有所变化。

有趣的是,最近在北京上演了两版《义侠记》,一版是4月10日在北大讲堂演出的苏州昆剧院的新版《义侠记》,该剧以现存的有关潘金莲的折子戏为主,再进行少量的修补,如补上关于潘金莲的前情叙述等,使其成为一个以潘金莲为主角的本戏。另一版是4月11日在国家大剧院小剧场上演的北方昆曲剧院的《义侠记》,该版是由串折构成,也即由留存的《义侠记》折子戏串演而成,除以潘金莲为主角的折子戏外,还有以武松为主角的折子戏,如《打虎游街》等。这一点似乎也可提醒我们,即使是"商业昆剧",亦有着不同的趣向与形态。

郭著中所提出的"商业昆剧",对于解决戏曲史,尤其是晚清民国戏曲里的一些难题,可以成为一种应对方案。譬如,在对于昆曲衰落的叙述上,自民国以来的通常观点是自乾隆晚期徽班进京,此后形成皮黄,标志着昆曲的衰落。但也有人认为,昆曲的衰落期要晚得多,直至嘉庆或光绪末年才走向衰落。郭著关于"商业昆剧"的提法,实际上在昆曲与皮黄之间找到了一个过渡,也即昆曲(高雅)—商业昆剧(高雅的通俗版)—昆剧剧目被翻成的皮黄或花部戏曲(通俗),如此一来,既给花雅之争找到了一个"中间物",也给戏曲史里的昆曲与皮黄之间的更替找到了一个较有说服力的过渡状态。

路应昆在序里也提到,郭著阐发的"19世纪初杂糅的商业昆剧的重要意义"值得注意。戏园里的"商业昆剧"的存在,给戏曲史里的花雅之争的辨析提供了新的视角。除此之外,在堂会、庙台、宫廷等空间,昆曲作为一种"大戏"(礼仪性剧目)的存在,实际上也使得昆曲的衰落期比以往人们通常认为的要晚很多。这些现象汇集起来,可能给现在的戏曲史尤其是昆曲史的叙述造成颠覆。

美中不足:
时代感的疏失与史料的更新

尽管郭著是一本戏曲研究及相关领域的佳作,但读完后仍有些遗憾,在此也提出,以就教于作者及方家。

其一,与戏曲相关的时代感略有疏失。作者虽收集了较为详尽的原始材料,但对于戏曲及其变迁似乎并不那么敏感,其中最典型的是"剧种"一词的使用。在郭著中,"剧种"一词的使用频率很高,其中有出现在章节题目上的,如"第三章 戏曲剧种、雅俗排位和朝廷供奉",正文中更是比比皆是。"剧种"一词如今被广为使用,用于区分不同区域、不同类型的戏曲。但是这一概念及区分方式得到普遍使用是在1949年以后,而在此之前,尤其是明清及民国时期,多用"声腔"表示。也即,在郭著所论述的晚清北京戏曲里,戏园里上演的是多种声腔,这些声腔之间的关系,有些较为接近,有些则差异较大。因之,在作者所描述的"昆剧—商业昆剧—花部戏曲"这一模式里,情况则千差万别,譬如徽班,容纳了包括昆曲在内的多种声腔,早期亦以昆曲为主,通过吸收、改造诸种声腔,最后形成皮黄。郭著对"剧种"概念的使用,导致其在论证中简化了此种复杂

状态。

其二,从参考文献来看,作者所引用的中国大陆的戏曲研究著作基本上是在2010年前,这当然和本书的写作周期相关,在自序里,作者已说明此书写于2011—2012年。但是,近些年来,随着清代宫廷戏曲档案的几次大规模影印(如国图、故宫所藏昇平署档案戏本的影印),宫廷戏曲研究也有很大程度的拓展,郭著中引为主要论述依据的朱家溍、范丽敏的撰述固然很重要,但已经不够,或其论断被更新。举例来说,郭著在论述"清廷供奉与1860年后的规定"时,谈及"有关在宫廷搬演花部戏剧的最早记录可追溯至1802年",作者依据的是朱家溍、丁汝芹《清代内廷演剧始末考》里的记述和辨析。朱家溍根据昇平署档案,将侉戏的记载定为道光五年(1825)。其后王政尧则据档案将之提前到嘉庆七年(1802)。实际上,在清宫中出现"侉戏"的时间,现今已提前至乾隆三十一年(1766)。这是研究者通过一份《乾隆添减底账》中关于黑炭、红罗炭的使用记载而发现的。《清代内廷演剧始末考》一书是朱家溍和丁汝芹在非常艰难的条件下手抄昇平署档案所撰。如今昇平署档案的大量影印,给研究者提供了更多"发现"的便利。

对于中国大陆的戏曲研究及相关领域的文化研究来说,郭著在理论方法上有很高的借鉴性,其对晚清北京戏曲的"细描",也给逐渐热门的相关议题提供了更多讨论的可能,当然也存在一些为"理论"而削足就履的情况。限于篇幅,在此也就不赘述了。

原载《新京报》2018年5月19日

《说戏》举行新书发布会

沈 勇

2018年1月11日下午,在热闹非凡的全国社科书市上,《说戏》新书发布暨昆曲文化分享会在北京展览馆举行。江苏省出版协会、凤凰出版传媒集团的相关负责人一起上阵为江苏好书吆喝,并与两位作者——著名昆曲表演艺术家柯军和资深媒体人、昆曲文化推广者王晓映以及编辑、设计主创团队共同为首发揭幕。

《说戏》是世界非物质文化遗产昆曲传承人柯军从事艺40年的心血之作,饱含着600年昆曲艺术的传承之愿、浓缩了11折经典剧目的赏鉴之道,该书以柯军与一位戏迷少年陆诚的台前幕后交流为线索,串出柯军对11出经典昆剧的剧情赏析、角色揣摩、表演阐述、压箱底的昆艺秘技……既有传统文化的厚重内涵,又表现出传统艺术打开心扉直抵人心的魅力和当代社会功能。

专程到场的江苏省出版协会会长徐毅英认为,作为昆曲传承人,柯军无私地将多年积累的艺术经验及心血传诸社会、传授于戏曲界、传播在文化界,展现了他作为国家非遗传承人对于发展昆曲事业的良苦用心,对于推动昆曲艺术所起的继承和其他作用。而这本书还有非常感动人的一条线索,书中的插画由一位戏迷绘制,昆曲打开了这位少年的心扉,成为他和这个社会沟通的一门语言,一种生活方式,充分展现了传统艺术的社会功能。

书的出品方江苏凤凰美术出版社葛庆文社长表示,编辑设计团队花了一年半时间精心打磨,也体现了苏美社对专业出版的高品质追求。《说戏》图文的处理,既传统,又现代,结合得非常妙,整体呈现出了昆曲般细腻的气质,终于也获得了业内的认可,被评为2017年"中国最美的书"之一,体现了出版工作者对高品质图书和精品出版的追求。

情不知所起,一往而深。演员柯军12岁被昆曲选择,严苛传习唱念做打,工武生、文武生,获中国戏剧梅花奖。《说戏》一书通过柯军主演的11出折子戏,解析昆曲艺术的无尽奥秘。全书以一帖讲述一折的方式,讲述了剧目故事、人物命运、情感血肉、价值理想以及精美的服饰、炫目的技巧,充分展现了昆曲艺术的魔力与梦幻。书中所收的11出昆剧为:《宝剑记·夜奔》《桃花扇·沉江》《铁冠图·对刀步战》《铁冠图·别母乱剑》《长生殿·酒楼》《牧羊记·望乡》《牧羊记·告雁》《九莲灯·指路闯界》《红楼梦·胡判》《邯郸梦·云阳法场》《邯郸梦·生寤》。

值得一提的是,本书中的戏迷陆诚与柯军有特殊渊源。他受柯军邀请,13岁走进昆曲剧场,原本封闭沉睡的内心世界被唤醒,从此痴迷上昆曲,近年年均看戏近150场,结识了大批的戏迷朋友,昆曲成为他对外交流的一门语言,他在广大戏迷中被誉为江苏省昆吉祥

物、兰苑小花郎。柯军说，陆诚的故事充分说明了传统艺术文化的无尽魅力，戏曲在当下还能发挥更多的社会功能。

本书荣获2017年度"中国最美的书"称号，评委点评："整本书的设计十分简洁，纸质柔软且质感各异，手工装订的方式非常别致，每一帖之间松而不散。部分白色页面采用珠光白的油墨来印刷文字，书中页面的大小也不尽相同，大胆而新颖。各种表现手段都与昆曲优雅流畅的特点相得益彰。"

发布会上，柯军、王晓映、责任编辑王林军以及青年设计师、"世界最美的书"奖获得者曲闵民还就昆曲文化以及《说戏》的设计创作与读者进行了交流分享。此外，由柯军主编的另外两种图书——昆曲"传"字辈艺术家郑传鉴先生的艺术传记《艺传流芳》和汤显祖、莎士比亚逝世400年特别演出纪念文集《中英汤莎会》也即将于近期出版，从"传"字辈代表人物到经典剧目传承到昆曲当代传播，一并构成了昆曲"三传"丛书。

2018年1月12日

《说戏》：跨出戏曲这座城池，向世人展现昆曲大美

张之薇

最初知道《说戏》这本书竟然不是来自戏曲界，而是来自一位设计界朋友的微信朋友圈，只因为它与"中国最美"联系在了一起。2017年年尾，一则关于年度"中国最美的书"评选揭晓的新闻跳入我眼帘，25本获奖图书涵盖了文学、历史、教育、生活、儿童等这些读者相对更广泛的领域，而这本《说戏》也位列其中，作为颇为小众的戏曲类图书，这不由得令我有些意外。

长久以来，戏曲人是安于在自己空间内自娱自乐的。而戏曲这门中国最优秀的传统艺术之一，近年来虽然在国家重视程度和观众数量上都有所上升，但是，不得不承认戏曲这门艺术依旧像一座高大而坚固的城池，里面的人对她有多爱，外面的人对她就有多陌生。对于今天大多数人，尤其是年轻人来说，戏曲或许与现代社会和现代人没什么关系，至于戏曲的艺术魅力他们不理解，更无意去了解。

而由昆曲表演艺术家柯军和知名记者王晓映共同著写的这本《说戏》则似乎试图打破戏曲人自筑的这座城池，走出去，只为让更多的人走进来。他们采用的方式首先是，打通不同介质对美的追求，通过极具设计感的书籍之美深入昆曲表演的腹地，然后是尽情展现昆曲"大美"的多个层面，进而辐射到昆曲的社会层面。全书以柯军身上的11出折子戏为切入点，细腻到通过手眼身法步的微观定焦来讲解昆曲的唱做、昆曲的技艺；并展示昆曲的唱词、昆曲的工尺谱、昆曲的服饰；乃至于辐射到昆曲的传承，昆曲演员与观众的互动，甚至普通观众的昆曲戏画，试图让这门拥有600年生命的、最精雅的古老艺术能够走近更多现代人。

对美的极致追求，是柯军的艺术理念，体现在舞台上，也体现在做事上。这本《说戏》显然贯彻了他一贯的追求。一页页均为手工装订，毫不隐藏地将装订线露出来；切口设计也颇为原生态，大胆以毛边示人；缟素的封面上隐约透着毛笔书写的白色"说戏"二字，白底上的白字，颇有无中生有之感；书内的排版设计，着意留白、疏密错落；每出戏附着这折戏的唱辞、工尺谱，均为柯军自己小楷书写。更有意思的是，这些唱辞以书页隔层隐约示人，正面展示的则是柯军自己对所饰人物的读解、圈注，颇有寓意，也在无意中传达了一种理念：以传统为底色，以今人再读解为显相。这恐怕也是一切经典作品再创作的正途。《说戏》是一本颠覆传统装帧理念的、极具设计感的书籍，但显然，这本书从古籍善本中汲取了太多的灵感。所以，从我们悠久的、古老的文化中汲取丰富养料，化为现代人可感可赏可赞的事物，其实是通用于任何艺术门类的。

在这本《说戏》中，从形式到内容，不仅美与传承的理念无处不在，而且传承后再创造的理念也同样清晰。之所以叫"说戏"，是因为"说戏人"这一角色自戏曲成熟的那一天起就没有缺席过，他们在戏曲的发展史中扮演了重要的作用。戏曲是"口传心授"的艺术，在这其中只有"人"才是传承的核心，而说戏人的口、身、心是否三位一体决定了传承的不同境界。柯军，作为当今中国卓有成就的一名昆曲表演艺术家，作为"非遗"昆曲的一名传承人，他精选了自己昆曲生涯中的11出折子戏，包括《宝剑记·夜奔》《桃花扇·沉江》《铁冠图·对刀步战》《铁冠图·别母乱箭》《长生殿·酒楼》《牧羊记·望乡》《牧羊记·告雁》《九莲灯·指路闯界》《红楼梦·胡判》《邯郸梦·云阳法场》《邯郸梦·生瘖》，也涉及林冲、史

可法、周遇吉、苏武、富奴、贾雨村、卢生等各色戏中人物。他不仅说故事、说人物，也说情感、说价值观，并通过体验每一个人物的心理、命运来解析文本，最终落脚到说昆曲的唱念做表、昆曲的传承。读完《说戏》，我清晰地确认了一个事实：昆曲精微的程式技巧、一招一式均由人物而来，心的体验和身段的掌控从来都是昆曲艺术的正反两面，缺一不可，就好像柯军在说《夜奔》时所言："大段的唱腔念白，繁重的身段舞蹈，情感浓烈，情绪复杂，载歌载舞，特别耗费心力和体力。"而昆曲传统老戏的舞台魔力也恰恰在于此——丰富的程式对人物心境、环境的细腻表达，唱做一体对演员心力、体力的挑战。

"男怕《夜奔》，女怕《思凡》"。武生出身的柯军，12岁即被昆曲选择，从"怕《夜奔》"开始，浸泡于昆曲40年，他越来越深谙昆曲的魔力和魅力，心中也越来越滋长了对昆曲的"怕"。用他的话说，"怕是有所爱，有所敬畏，有所担心和担当"。对昆曲复杂的情感，让柯军对昆曲有责任、有义务，而在传承和推广昆曲上，他也有自己的主张。

《说戏》中，我们能够看到柯军对传承的一丝不苟和自我挑战。在说《邯郸梦·云阳法场》一折时，札记《三师传戏》有一个细节，可以看得出戏曲传承过程中个体的差异性，也可以看得出他从不放低昆曲传统自有的标准。《云阳法场》在昆曲中的传统演法是卢生被五花大绑，双手缚于身后，但是包传铎老师在教戏过程中，为了便于载歌载舞，保持好身体的平衡，将敷于身后的双手改为绑在了身前。但在排练中，柯军的另外两位老师郑传鉴先生和张金龙老师对此改法提出质疑，最终柯军恢复了将手背后、难度更高的传统演法。柯军还在张金龙老师的指导下，针对卢生的身份增加了不少表演的技艺，以表现人物惊恐、挣扎的情绪。在郑传鉴老师的指导下加深了人物分析和表演定调。多师之徒的幸就是能够从不同的老师身上学其长，然后最终还是做自己。想必，柯军也会继续这样教他的学生。

柯军在《说戏》中对传统戏本着"考古队"的心态，一丝不苟地传承。除此之外，他还将一些早已失传的剧目通过捏戏的方式创作出来，他希望这些戏能够通过不断打磨，成为昆曲折子戏的新经典传承下去。在《说戏》中，《桃花扇·沉江》《红楼梦·胡判》《邯郸梦·生寤》均是编剧张弘老师和他共同新捏出来的。但是，所有方面的新创都是秉承昆曲的传统规律，所以，它们经受得住观众的检验。尤其是《沉江》，自1993年搬上舞台，历经时间、市场的考验，今天看来它已经成为可以继续往下传承的新经典。《说戏》这本书再次告诉我们，只有"理想的传承者"才有资格谈创新。

但是柯军与别的戏曲传承人最大的不同是，在属于戏曲的这座高大坚固的城池中，他不仅是这座城池的自足者，还是守护者、考古者、传承者，除此之外，他还是一个有点出位、有些大胆的推广者。十几年前，他将昆曲送进校园，并顶着巨大非议将昆曲送进地铁，还与上昆联合，联手推"高铁昆曲"，这些都曾引起南京市民、沪宁大学生们的轰动热议。他是那么迫切想让更多的现代人发现昆曲的美。某些时候甚至放低身价，跨出这座城池，跨过横亘在古典和现代之间的高墙，他也是不悔的。

在《说戏》中，我仍然能感受到他在推广昆曲上的大胆和不走寻常路。书中在说戏之余有一条柯军与少年陆诚的互动贯穿全书，他们交流的桥梁就是昆曲。正是这条线让《说戏》这部本来只是昆曲界的书变得与众不同，并让这本书散发出一种人文的终极关怀，这种关怀是昆曲的神性光芒给予的。从2008年第一次受柯军之邀随母走入昆曲剧场，当时的陆诚还有着严重的社交障碍，到2017年为昆曲深度着迷，一路走来，昆曲与他作伴，他由入迷到深度着迷，再到通过昆曲第一次主动社交，到成为昆曲的领掌人、推广义工、江苏省昆"兰苑小花郎"，陆诚的生命意义都发生了改变，他由一个有社交恐惧的孩子，变成了彻彻底底昆曲的孩子，他有自己的昆曲圈和以昆曲为媒介的朋友圈。昆曲滋养了他，他看昆曲、在家演昆曲、还拿起笔画昆曲，是昆曲唤醒了他沉睡的灵性。或许在很多人看来，陆诚仅是个案，但在柯军看来却不是个案，昆曲实实在在就是有这样的力量！

没有良好的传承就没有昆曲的发展和未来，而传承什么？怎么传承？如何去理解传承？传承与传播的关系是怎样的？这些都是值得每一位昆曲人思考的问题。《说戏》是柯军将昆曲融于生命、将舞台熔铸于笔端的一本书籍。它让我们细细品味，柯军是如何跨过高墙、跨出戏曲这座城池，向世人展现昆曲光芒的。

（原载于《中华读书报》）

2017年度推荐论文

明代文人对南戏民间性的切割和提升

俞为民

南戏进入明代后，随着大批文人参与南戏的创作逐步演进到了传奇阶段，①文人在参与南戏（传奇）的创作、观赏与演唱活动的同时，也对南戏所具有的民间性加以切割，不仅在理论上提升南戏在文坛上的地位，而且对早期民间艺人所作的旧本南戏与南戏的演唱形式也作了改编与改革，完成了民间南戏向文人南戏即传奇的转型。

一、明代南戏的文人化转型

南戏形成于北宋中叶的温州，由于南戏是在民间形成并兴起，在宋元时期，其流行的范围主要是在民间，因此，不仅戏曲的观众多是下层民众，而且戏曲作家也皆为下层文人或民间艺人，如明代王骥德《曲论·杂论上》云：

> 古曲自《琵琶》《香囊》《连环》而外，如《荆钗》《白兔》《破窑》《跃鲤》《牧羊》《杀狗劝夫》等记，其鄙俚浅近，若出一手。岂其时兵革孔棘，人士流离，皆村儒野老涂歌巷咏之作耶？

当时称这些编撰戏曲及其他说唱文本的下层文人或民间艺人为"书会才人"，如现存最早的南戏剧本《永乐大典戏文三种》中的《张协状元》为温州的"九山书会"所作，《宦门子弟错立身》为"古杭才人"所作，《小孙屠》为"古杭书会"所作。又成化本《白兔记》的"副末开场"中也称该剧为"永嘉书会"所作。

文人参与南戏创作，是从元代末年高明作《琵琶记》开始的，文人的参与，大大提升了南戏的文学品位与艺术品位，如徐渭以为高明作《琵琶记》，"用清丽之词，一洗作者之陋。于是村坊小伎，进与古法部相参，卓乎不可及已"②。原来作为村坊小伎、只在民间流传的南戏，也因此进入上流社会，为文人学士所喜爱，吸引了更多的文人学士来创作南戏，并逐步演进到了传奇阶段。如自高明以后，在明代初年，《五伦记》的作者丘浚与《香囊记》的作者邵灿也是以文人学士的身份来创作南戏的。

明代中叶，随着城市经济的繁荣，城市生活的丰富，又加上资本主义生产关系萌芽的出现和王学左派倡导个性解放、率性而为，出现了奢侈淫靡的社会风气，文人学士也不顾传统道德的束缚，追求声色之乐，而狎妓看戏则成为文人学士日常生活的主要内容。如《宝剑记》的作者李开先虽是以诗文著称于时，并以诗文上的成就跻身"嘉靖八才子"之列，但他酷爱戏曲，在他一生所从事的文学活动中，戏曲是一个重要的方面。在他一生的文学活动中，虽然诗文词曲都曾涉猎，但曲的收获最多，也是其最得意之处。如曰：

> 仆之踪迹，有时著书，有时摛文，有时对客调笑，聚童放歌；而编捏南北词曲，则时时有之。士大夫独闻其放，仆之得意处正在乎是！所谓人不知之味更长也。③

他把作曲、唱曲、听曲看戏看作是自己日常生活不可缺少的内容，自称"三日不编词（曲），则心烦；不闻乐，则耳聋；不观舞，则目瞽"④。

又如潘之恒一生游历各地，除以文会友外，看戏品曲是一个重要内容，如他自称：

> 经三吴二月余，旧交无人不会，无会不豪，无日不舟、不园、不妓、不剧。无夜不子，无胜不跻，无花不品题，无方外高流不探访，无集无拈咏，无不即集成。无鲜不尝，无酝不开，无筐度不倾倒，似快游乎。⑤

他一生中有约一半的时间在南京，而明代中叶的南京，戏曲演出十分频繁，因此，观赏戏曲，主持曲会，是他在南京期间的主要活动。如他在《亘史·初艳》一文中称：

> 余终冬于秦淮者三度，其在乙酉（万历十二年）、丙戌（万历十四年），流连光景，所际最盛。余主顾氏馆，凡群士女而奏伎者百余场。

尤其是明代嘉靖年间魏良辅对南戏四大唱腔之一

① 有关南戏与传奇的界限，目前学术界虽有不同的观点，但一般都以魏良辅改革昆山腔、梁辰鱼作《浣纱记》即文人成为戏曲作家主体作为南戏与传奇的分界。
② 徐渭：《南词叙录》，俞为民、孙蓉蓉：《历代曲话汇编（明代编·第一集）》，合肥：黄山书社2009年，第482页。
③ 李开先：《宝剑记序》，俞为民、孙蓉蓉：《历代曲话汇编（明代编·第一集）》，合肥：黄山书社2009年，第443页。
④ 李开先：《市井艳词又序正》，俞为民、孙蓉蓉：《历代曲话汇编（明代编·第一集）》，合肥：黄山书社2009年，第411页。
⑤ 潘之恒：《鸾啸小品》，《汤嘉宾太史》，明崇祯二年刻本。

的昆山腔作了改革后,新昆山腔清柔婉转、细腻高雅的音乐风格正适合了文人学士、封建士大夫的艺术情趣,"士大夫禀心房之精,靡然从好"①。文人学士、封建士大夫都把听曲度曲看成是怡情养性、显耀才华的风雅之举。如明齐悋《樱桃梦·序》云:"近世士大夫,去位而巷处,多好度曲。"如梁辰鱼"尤喜度曲,得魏良辅之传,转喉发音,声出金石"②。"教人度曲,设大案,西向坐,序列左右,递传迭和。"③又如张凤翼也善度曲,徐复祚《三家村老委谈》云:"伯起善度曲,自晨至夕,口呜呜不已,吴中旧曲师太仓魏良辅,伯起出而一变之,至今宗焉。常与仲郎演《琵琶记》,父为中郎,子赵氏,观者填门,夷然不屑意也。"明沈德符《万历野获编》卷二十四也载:"近年士大夫享太平之乐,以其聪明寄之剩技。吴中缙绅留意音律,如太仓张工部新、吴江沈吏部璟、无锡吴进士澄,俱工度曲,每广座命伎,即老优名倡俱遽失措,真不减江东公瑾。"

文人对新昆山腔的偏爱,也引发了他们为新昆山腔编撰剧本的兴趣,梁辰鱼作《浣纱记》传奇,首次将新昆山腔与戏曲舞台结合起来,许多文人学士纷纷仿效,来从事南戏(传奇)的创作,如明沈宠绥《度曲须知》谓当时曲坛上"名人才子,踵《琵琶》《拜月》之武,竞以传奇鸣。曲海词山,于今为烈"。吕天成《曲品》也云:"博观传奇,近时为盛,大江左右,骚雅沸腾;吴浙之间,风流掩映。"

但就在大批文人学士参与南戏(传奇)创作、观赏与演唱活动之时,一些视诗文为文坛正统的文人对来自民间的南戏还是予以鄙视和排斥,如明何良俊《四友斋丛说·词曲》云:

祖宗开国,尊崇儒术,士大夫耻留心辞曲,杂剧与旧戏文本皆不传,世人不得尽见。

即使像丘浚那样带着"以曲载道"的强烈功利目的来参与南戏的创作,即借南戏来宣扬封建礼教,这批文人学士在当时还是受到了一些正统文人的鄙薄与非难,据明沈德符《顾曲杂言》载:当丘浚作《五伦记》时,与他同朝的士大夫王端毅即批评他说:"理学大儒,不宜留心词曲。"

在明代嘉靖年间,南戏四大声腔已盛行各地,一些正统文人仍对来自民间的南戏横加指斥,如祝允明《猥谈》云:

数十年来,所谓南戏盛行,更为无端,于是声音大乱……盖已略无音律、腔调。愚人蠢工,徇意更变,妄名"余姚腔""海盐腔""弋阳腔""昆山腔"之类。变易喉舌,趁逐抑扬,杜撰百端,真胡说也。若以被之管弦,必至失笑。

祝允明用"猥"琐卑俗的语气,来"谈"论南戏的流行情形。另外,他在《怀星堂集·重刻中原音韵序》中也对南戏加以了攻击,曰:

不幸又有南宋温浙戏文之调,殆禽噪耳,其调果在何处!

又如明管志道指斥当时江浙一带出现的文人参与南戏(传奇)创作、观赏与演唱的风气为"极浇极陋之俗",曰:

今之鼓弄淫曲,搬演戏文,不问贵游子弟,作序名流,甘与俳优下贱为伍,群饮酗歌,稗昼作夜,此吴越间极浇极陋之俗也。而士大夫恬不为怪,以为此魏晋之遗风耳。④

当时还有人因南戏粗鄙俚俗,提出要抵制南戏,"士大夫有志于正家者,宜峻拒而痛绝之"⑤,甚至因对南戏的歧视,而连带то对南戏产生地的永嘉人的鄙视,如曰:"若见永嘉人作相,国当亡。"⑥

这些传统偏见,显然对当时文人参与南戏(传奇)创作、观赏与演唱活动造成了心理上的障碍。为了给自己从事南戏(传奇)创作、观赏与演唱活动正名分,明代文人从理论、剧本内容和形式及演唱形式等方面对南戏作了全面的美化和包装,切割其民间属性,以提升其文学与艺术品位。

二、明代文人在理论上对南戏民间性的切割

俗话说:"名不正,言不顺。"文人要为自己所喜爱的南戏(传奇)争地位,为自己参与南戏(传奇)的创作、观赏与演唱活动找到理论依据,便通过对南戏的研究与论述,在理论上提升南戏在文坛上的地位。

南戏形成于北宋中叶的温州,但在当时,文人学士

① 顾起元:《客座赘语》,俞为民、孙蓉蓉:《历代曲话汇编(明代编·第二集)》,合肥:黄山书社2009年,第401页。
② 《光绪昆新两县续修合志(卷三十)》,清刻本。
③ 焦循:《剧说》,俞为民、孙蓉蓉:《历代曲话汇编(清代编·第二集)》,合肥:黄山书社2008年,第367页。
④ 管志道:《从先维俗议正》,《四库全书存目丛书·子部(第88册)》,济南:齐鲁书社1997年,第154页。
⑤ 陆容:《菽园杂记正》,俞为民、孙蓉蓉:《历代曲话汇编(明代编·第一集)》,合肥:黄山书社2009年,第217页。
⑥ 叶子奇:《草木子正》,俞为民、孙蓉蓉:《历代曲话汇编(明代编·第一集)》,合肥:黄山书社2009年,第5页。

对于来自民间的南戏并不关注,如在两宋时期温州籍文人的诗文集中,无任何有关南戏的记载或论述,如在王十朋的《梅溪集》、陈傅良的《止斋集》、薛季宣的《浪语集》、叶适的《水心文集》等温州籍文人的文集中,都找不到当时已在民间盛行的南戏活动的记载。虽也有文人在他们的文集或笔记中提到南戏,但他们或是作为一种传闻加以记载,如宋末周密的《癸辛杂志》对《祖杰》戏文的产生及本事的记载;或是因为南戏的盛行干扰和影响了已被文人律化和高雅化的宋词的流传,而对南戏加以排斥与诋毁,如宋末刘埙在《水云村稿·词人吴用章传》中,记载了永嘉戏曲(南戏)产生并流传后,致使包括"词"在内的"教坊雅乐"的流传,如云:

当是时,去南渡未远,汴都正音、教坊遗曲犹流播江南。……至咸淳,永嘉戏曲出,泼少年化之而后淫哇盛,正音歇,然州里遗老犹歌用章词不置也,其苦心盖无负矣。

显然,这些记载与论述还没有学术的意义。

元代是古代戏曲理论的成熟时期,在这一时期里,出现了一批戏曲论著,在这些戏曲论著中,戏曲理论家们虽对南戏作了记载与论述,如钟嗣成的《录鬼簿》记载了南戏作家萧德祥及其所作的剧目,夏庭芝的《青楼集》记载了"专工南戏"的龙楼景、丹墀秀两位元代南戏演员,周德清的《中原音韵》对南戏的流传及语音特征做了论述,但由于南戏是出于民间艺人之手,语言俚俗无文,而北曲杂剧多为文人所作,这些文人都具有很高的文化素养,只是因当时元蒙统治者废除了科举,仕途被堵后沉沦下层,参与杂剧的创作,故元杂剧虽缺乏舞台性,但具有很好的文学性,也正因为此,元杂剧受到了戏曲理论家们的重视,因此,在元代的戏曲理论中,与对元杂剧的研究相比,戏曲理论家们对南戏的研究,不仅论著数量甚少,而且从内容来看,十分简略,主要是有关南戏的史料的记载,理论内涵淡薄。

到了明代,随着大批文人学士参与南戏(传奇)创作、观赏与演唱活动,戏曲理论家们便开始重视对南戏的研究,从不同的角度对南戏做了研究与论述,产生了一批研究南戏的论著,如徐渭的《南词叙录》、魏良辅的《南词引正》、蒋孝的《旧编南九宫十三调曲谱》、沈璟的《南九宫十三调曲谱》《南词韵选》以及李贽对南戏的评点和论述等,另如何良俊的《四友斋丛说》、王世贞的《艺苑卮言》、李开先的《词谑》、王骥德的《曲律》、吕天成的《曲品》等也都对南戏做了论述。

而明代曲论家们重视对南戏的研究,其目的就是要在理论上提升南戏在文坛的地位。如李开先酷爱戏曲,并创作南戏《宝剑记》,当时有人对他倾心戏曲这样的"小技"颇不以为然,李开先则为自己的行为作了辩解,曰:

或以为:"词,小技也,君何宅心焉?"嗟哉!是何薄视之而轻言之也![1]

他在《词谑》及其他一些曲论著作中,对包括南戏在内的戏曲做了论述,在理论上提升南戏的地位。

又如徐渭有感于北曲杂剧著录研究者众,而南戏研究却无人问津,便撰写了《南词叙录》一书,如他在自叙中称:

北杂剧有《点鬼簿》,院本有《乐府杂录》,曲选有《太平乐府》,记载详矣。惟南戏无人选集,亦无表其名目者,予尝惜之。客闽多病,咄咄无可与语,遂录诸戏文名,附以鄙见。[2]

由于南戏来自民间,其原始身份是俗文学,要提升南戏的地位,就要把它的民间性加以切割,去掉其民间俗文学的属性,将南戏(传奇)纳入正统文学的系统之中,而诗词是被文人公认的正统文学样式,因此,文人曲论家十分强调南戏与传统诗词的渊源关系,认为南戏与其他戏曲形式一样,都是由诗词演进而来的,既然南戏源自诗词,那么南戏与诗词一样,也具有正统高雅的身份。如李开先认为,作为韵文文体和音乐文体,曲与诗是一脉相承的,如果说诗是古乐,那么曲是今乐,而"今之乐,犹古之乐也"[3]。他在《西野春游词序》中追溯了从最早的《诗经》到汉乐府、唐诗、宋词再到南北曲的演变过程,曰:

音多字少为南词,音字相半为北词,字多音少为院本;诗简于院本,唐诗简于诗余,汉乐府视诗余则又简而质矣。《三百篇》皆中声,而无文可被管弦者也。由南词而北,由北而诗余,由诗余而唐诗,而汉乐府,而三百篇,古乐庶几乎可兴,故曰:今之乐,犹古之乐也。

无论是"音多字少"的南曲,还是"音字相半"的北曲,其最早的源头都是《诗经》,既然《诗经》被历代文人奉为经典,其后的汉乐府、唐诗、宋词皆被推崇为不同朝代的经典和代表文体,那么作为同源同宗的曲,也应该具有同

[1] 李开先:《西野春游词序》,俞为民、孙蓉蓉:《历代曲话汇编(明代编·第一集)》,合肥:黄山书社2009年,第412页。
[2] 徐渭:《南词叙录》,俞为民、孙蓉蓉:《历代曲话汇编(明代编·第一集)》,合肥:黄山书社2009年,第482页。
[3] 李开先:《西野春游词序》,俞为民、孙蓉蓉:《历代曲话汇编(明代编·第一集)》,合肥:黄山书社2009年,第412页。

样的地位,即也应该成为明代的文化经典和代表文体,而不应以"小技"目之。当时"南宫刘进士濂,尝知杞县事,课士策题,问:'汉文、唐诗、宋理学、元词曲,不知以何者名吾明?'"①李开先针对刘濂的这一策题指出:"天朝兴文崇本,将兼汉文、唐诗、宋理学、元词曲而悉有之,一长不得名吾明矣。"②与前代相比,明代"兴文崇本",更重视文化,因此,明代的代表性文体应是汇总了前代的文化成就和文学样式,即把汉文、唐诗、宋理学、元词曲并列,使戏曲与前三者平起平坐,兼而悉有,予以继承,这样才能代表明代的文化成就。

明何良俊也将诗词说成是南戏的源头,如《四友斋丛说》云:

金元人呼北戏为杂剧,南戏为戏文。……夫诗变而为词,词变而为歌曲,则歌曲乃诗之流别。

王世贞也谓:

《三百篇》亡而后有骚、赋,骚、赋难入乐而后有古乐府,古乐府不入俗而后以唐绝句为乐府,绝句少婉转而后有词,词不快北耳而后有北曲,北曲不谐南耳而后有南曲。③

曲者,词之变。④

另外,王骥德也将曲归入诗词的系统之中,他指出:

曲,乐之支也。自《康衢》《击壤》《黄泽》《白云》以降,于是《越人》《易水》《大风》《瓠子》之歌继作,声渐靡矣。"乐府"之名,昉于西汉,其属有"鼓吹""横吹""相和""清商""杂调"诸曲。六代沿其声调,稍加藻艳,于今曲略近。入唐而以绝句为曲,如《清平》《郁轮》《凉州》《水调》之类;然不尽其变,于是始创为《忆秦娥》《菩萨蛮》等曲,盖太白、飞卿辈,实其作俑。入宋而词始大振,署曰"诗余",于今曲益近,周待制柳屯田其最也:然单词只韵,歌止一阕,又不尽其变。而金章宗时,渐更为北词,如世所传董解元西厢记者,其声犹未纯也。入元而益漫衍其制,栅调比声,北曲遂擅盛一代:顾未免滞于弦索,且多染胡语,其声近嚊以杀,南人不习也。迨季世入我明,又变而为南曲,婉丽妩媚,一唱三叹,于是美善兼至,极声调之致。⑤

自宋之诗余,及金之变宋而为曲,元又变金而一为北曲,一为南曲,皆各立一种名色,视古乐府,不知更几沧桑矣。⑥

今之词曲,即古之乐府。⑦

将南戏的源头追溯到与诗词同出一源,正是为了强调其与前代文人所作的诗词的承继关系,在理论上,为南戏确立文坛的正统地位寻找依据。

为了提升南戏的地位,明代文人曲论家们还在名称上直接将南戏称作"南词",不仅表明南戏与词同出一源,而且实为同一种文体。如徐渭经过对南戏的调查,虽认为南戏的曲调中有许多是温州、福建等地民间流传的"村坊小曲""里巷歌谣",但他还是认为南戏的曲调主要来源于宋代的词调,是由"宋人词而益以里巷歌谣"组成的。⑧因此,他称南戏为"南词",并将他记载和论述宋元南戏的专著名之为《南词叙录》,而不作《南戏叙录》或《南曲叙录》。魏良辅将他改革南戏昆山腔的理论著作命名为《南词引正》,蒋孝的南戏曲调的格律谱又题作《旧编南九宫词谱》,沈璟的《南九宫十三调曲谱》也题作《南九宫词谱》,他的南曲韵谱则题作《南词韵选》,李开先也将他的曲论著作命名为《词谑》。

关于南戏产生的时间,据现存最早的《永乐大典戏文三种》之一的《张协状元》及宋末刘埙《水云村稿·词人吴用章传》中有关咸淳年间"永嘉戏曲出"的记载和明祝允明《猥谈》有关宋光宗时赵闳夫榜禁南戏的记载,南戏在两宋时期就已经产生并流传了,但由于两宋时期的南戏皆为民间艺人所作,故文人曲论家们不提及两宋时期的民间南戏,认为南戏形成于元代末年,是由文人所创立的北曲杂剧流传到南方后,南方人听不惯,便将北曲杂剧改造成为南曲戏文的。"词不快北耳而后有北曲,北曲不谐南耳而后有南曲","粤自北词变为南曲,易忼慨为风流,更雄劲为柔曼,所谓'地气自北而南',亦云'人声繇健而顺'"。⑨"北曲遂擅盛一代,顾未免滞于弦索,且多染胡语,其声近嚊以杀,南人不习也。迨季世入

① 李开先:《改定元贤传奇序正》,俞为民、孙蓉蓉:《历代曲话汇编(明代编·第一集)》,合肥:黄山书社2009年,第405页。
② 李开先:《改定元贤传奇序正》,俞为民、孙蓉蓉:《历代曲话汇编(明代编·第一集)》,合肥:黄山书社2009年,第406页。
③ 王世贞:《艺苑卮言》,俞为民、孙蓉蓉:《历代曲话汇编(明代编·第一集)》,合肥:黄山书社2009年,第511页。
④ 王世贞:《艺苑卮言》,俞为民、孙蓉蓉:《历代曲话汇编(明代编·第一集)》,合肥:黄山书社2009年,第511页。
⑤ 王骥德:《曲律》,俞为民、孙蓉蓉:《历代曲话汇编(明代编·第二集)》,合肥:黄山书社2009年,第9页。
⑥ 王骥德:《曲律》,俞为民、孙蓉蓉:《历代曲话汇编(明代编·第二集)》,合肥:黄山书社2009年,第12页。
⑦ 王世贞:《艺苑卮言》,俞为民、孙蓉蓉:《历代曲话汇编(明代编·第一集)》,合肥:黄山书社2009年,第141页。
⑧ 徐渭:《南词叙录》,俞为民、孙蓉蓉:《历代曲话汇编(明代编·第一集)》,合肥:黄山书社2009年,第482页。
⑨ 王骥德:《曲律》,俞为民、孙蓉蓉:《历代曲话汇编(明代编·第二集)》,合肥:黄山书社2009年,第4页。

我明,又变而为南曲。"①"金元创名杂剧,国初演作传奇杂剧北音,传奇南调。"②而元末高明作《琵琶记》则是南戏的首创,"东南之士未尽顾曲之周郎,逢掖之间,又稀辩挡之王应。稍稍复变新体,号为南曲。高拭则成,遂掩前后"③。"永嘉高则诚,能作为圣,莫知乃神。特创调名,功侔仓颉之造字;细编曲拍,才如后夔之典音。"④"昔称宋词、元曲,非虚语也。大江以北,渐染胡语;而东南之士,稍稍变体,别为南曲,高则诚氏赤帜一时,以后南词渐广,二家鼎峙。"⑤故《琵琶记》成了南戏之祖,如王骥德指出:"古戏必以《西厢》《琵琶》称首,递为桓、文。"既然南戏最早不是出自民间,而是像诗词一样,也为文人所创,因此,南戏也应像诗词一样,在文坛具有正统地位。

为了提升南戏的地位,明代文人甚至编造南戏的高贵历史,如徐渭《南词叙录》中记载了明太祖朱元璋推崇《琵琶记》的事,曰:

时有以《琵琶记》进呈者,高皇笑曰:"五经、四书,布、帛、菽、粟也,家家皆有;高明《琵琶记》,如山珍、海错,贵富家不可无。"

朱元璋推崇《琵琶记》不见于其他史籍,徐渭的这一记载显然是出于虚构,其目的也就是要提升南戏的地位,一方面借助朱元璋的至尊地位和影响来提升南戏的地位,既然连皇帝也推崇《琵琶记》,将它与五经四书等同视之,可见南戏地位之重要;另一方面,也以此来说明南戏与传统的儒家经典有着同样的社会效果和同等的地位。

南戏出于民间艺人与下层文人之手,其艺术形式粗俗,是那些正统文人鄙视南戏的依据,如南戏的语言俚俗、不合曲律,遭到那些正统文人的诟病与鄙视,为此文人曲论家们还对南戏的语言与曲律作了论述,肯定了南戏语言和曲律的价值,在理论上对南戏的艺术形式作了美化与包装。如李贽对早期民间南戏《荆钗记》《拜月亭》等作了评点,对这些早期民间南戏剧作的艺术成就作了高度的评价。他认为《荆钗记》为"大家也,不可及矣"⑥。"如《荆钗》之结构,今人所不及也。所称节节活者也,遭夫妇之变,乃后母为崇耳。此意人人能道之,独万俟强赘孙子谋婚,俱从夫妇上横起风波,却与后母处照应,真妙绝结构也。又生出王士弘改调一段,于是夫既以妻为亡,妻亦以夫为死,各各情节蓦地横生,一旦相逢,方成苦离欢合。乃足传耳!"⑦其"曲白之真率,直如家常茶饭,绝无一点文人伎俩,乃所以为作家也。噫!《荆》《刘》《拜》《杀》四大名家,其来远矣,后有继其响者谁也?噫!笔墨之林,独一《荆钗》为绝响已哉"⑧。

又评《拜月亭》曰:

此记关目极好,说得好,曲亦好,真元人手笔也。首似散漫,终致奇绝,以配《西厢》,不妨相追逐也。自当与天地相终始。有此世界,即离不得此传奇,肯以为然否?纵不以为然,吾当自然其然。⑨

李贽认为,无论是语言,还是结构,《荆钗记》《白兔记》《拜月亭》《杀狗记》等民间南戏都具有很高的成就。他赞叹道:

安得《荆》《刘》《拜》《杀》而与之言传奇也哉!安得《荆》《刘》《拜》《杀》而与之言传奇也哉!⑩

又如早期南戏的曲调多为民间歌谣,曲调的组合不是像北曲杂剧那样按宫调联套,有人以为南戏不合曲律。徐渭对此作了驳斥,指出:

永嘉杂剧兴,则又即村坊小曲而为之,本无宫调,亦罕节奏,徒取其畸农市女顺口可歌而已,谚所谓"随心令"者,即其技欤?间有一二叶音律,终不可以例其余,乌有所谓九宫?⑪

夫南曲本市里之谈,即如今吴下《山歌》、北方《山坡羊》,何处求取宫调?必欲宫调,则当取宋之《绝妙词选》,逐一按出宫调,乃是高见。彼既不能,盍亦姑安于浅近。大家胡说可也,奚必南九宫为?⑫

① 王骥德:《曲律》,俞为民、孙蓉蓉:《历代曲话汇编(明代编·第二集)》,合肥:黄山书社2009年,第9页.
② 吕天成:《曲品》,俞为民、孙蓉蓉:《历代曲话汇编(明代编·第三集)》,合肥:黄山书社2009年,第84页。
③ 王世贞:《艺苑卮言》,俞为民、孙蓉蓉:《历代曲话汇编(明代编·第一集)》,合肥:黄山书社2009年,第511页。
④ 吕天成:《曲品》俞为民、孙蓉蓉:《历代曲话汇编(明代编·第三集)》,合肥:黄山书社2009年,第85页。
⑤ 张琦:《衡曲麈谭》,俞为民、孙蓉蓉:《历代曲话汇编(明代编·第三集)》,合肥:黄山书社2009年,第349页。
⑥ 李贽:《合论五部曲白介评》,俞为民、孙蓉蓉:《历代曲话汇编(明代编·第一集)》,合肥:黄山书社2009年,第544页。
⑦ 李贽:《荆钗记总评》,俞为民、孙蓉蓉:《历代曲话汇编(明代编·第一集)》,合肥:黄山书社2009年,第543-544页。
⑧ 李贽:《荆钗记总评》,俞为民、孙蓉蓉:《历代曲话汇编(明代编·第一集)》,合肥:黄山书社2009年,第544页。
⑨ 李贽:《拜月亭记总评》,俞为民、孙蓉蓉:《历代曲话汇编(明代编·第一集)》,合肥:黄山书社2009年,第541-542页。
⑩ 李贽:《三刻五种传奇总评》,俞为民、孙蓉蓉:《历代曲话汇编(明代编·第一集)》,合肥:黄山书社2009年,第549页。
⑪ 徐渭:《南词叙录》,俞为民、孙蓉蓉:《历代曲话汇编(明代编·第一集)》,合肥:黄山书社2009年,第483页。
⑫ 徐渭:《南词叙录》,俞为民、孙蓉蓉:《历代曲话汇编(明代编·第一集)》,合肥:黄山书社2009年,第484页。

而且,南戏曲调虽不像北曲杂剧那样按宫调来组合,但南戏在组合曲调时还是有一定的规律的,如徐渭指出:

> 南曲固无宫调,然曲之次序,须用声相邻以为一套,其间亦自有类辈,不可乱也,如【黄莺儿】则继之以【簇御林】,【画眉序】则继之以【滴溜子】之类,自有一定之序,作者观于旧曲而遵之可也。①

在同一出戏中,故事情节也并非自始至终都是同一种性质,或悲或喜,或怒或哀,有时喜、怒、哀、乐在同一出戏中皆有,若是采用同一种声情的曲调组合成一套曲来演唱,显然与这一出戏实际的脚色安排、剧情发展等不相符。因此,与北曲杂剧一折为同一宫调曲调的联套形式相比,南戏采用"声相邻以为一套"即以曲组的形式来组合,更能表现复杂的故事情节与多样的人物性格。

又如南戏的语音采用的是南方语音,有人以北曲的中原音来衡量南戏的语音,徐渭认为,北曲所用的中原音无入声,只有三声,而南戏采用的南方语音,平、上、去、入四声齐备,正是南戏胜于北曲之处,如曰:

> 南之不如北有宫调,固也;然南有高处,四声是也。北虽合律,而止于三声,非复中原先代之正。周德清区区详订,不过为胡人传谱,乃曰"中原音韵",夏虫、井蛙之见耳!②

文人曲论家们通过对南戏产生的历史及其艺术形式进行美化与包装,在理论上对南戏的民间性作了切割,重塑了南戏高雅的身份,使得南戏在文坛上也具有了与诗文一样的正统地位。

三、明代文人对旧本民间南戏的改编与润色

为了提升南戏的地位,明代文人还对早期民间艺人所作的南戏剧作如《荆钗记》《白兔记》《拜月亭》《杀狗记》《金印记》《千金记》《古城记》《草庐记》等加以改编、修订,以提升其文学品位和艺术品位。如在明代,同一种南戏剧目出现了许多不同的版本,在这些刊本上分别题有"新编""新订""新定"等,通过改编与新订及评点,使得这些来自民间的南戏剧作也具有了较高的文学性与艺术性。

首先,文人对早期南戏的剧本形式作了整饬与规范,早期南戏的剧本多是民间艺人的抄本,主要是供艺人演出用的,时称"掌记"。

如《错立身》第五出,王金榜应召来到完颜寿马的书房,完颜寿马便叫她唱曲,生(完颜寿马)云:"你带得掌记来,敷演一番。"旦(王金榜)白:"看掌记。"由于是供演员演出所用,不是作为案头读本,故早期南戏的剧本没有规范的文本体制,全本戏牵连而下,不分出,更无出目;有的同一曲调叠用几曲者,首曲后皆不标明"前腔"或"前腔换头"。如现存最早的《永乐大典戏文三种》、据早期民间演出本刊刻的成化本《白兔记》等的文本皆不分出,全本戏的曲文与念白相连不分。明代文人在对原本进行改编时,将原来不分出的文本分出,并加上了出目。

又,早期南戏在剧本卷首有四句题目正名,这四句题目本是作广告用的,戏班在演出前便在勾栏外挂出这四句题目,概括介绍这本戏的主要情节与主要人物,以引起过路人的注意,吸引他们进入勾栏观看,而艺人在记录抄写时,也将这四句题目抄录下来了。由于这四句题目在演出之前就已经挂在勾栏门口,抄录者无须等戏演出就可以看到了,故抄录者在戏演出之前就先将它记录下来,然后再抄录演员的出场,戏的演出,也正因为此,在剧本中,这四句题目便位于"副末开场"即演员出场之前。文人在整理与改编时,便将这四句题目移至第一出"副末开场"的结尾处,作为副末所念的下场诗。

文人的改编与修订,使得南戏的剧本形式脱离了民间南戏原始粗俗的状态,文本体制变得整饬规范。

其次,为了提升这些早期民间南戏剧作的文学品位与艺术品位,明代文人还对早期南戏剧作的语言作了加工与润色。

由于早期南戏的作者为民间艺人或下层文人,文学修养不高,而且当时南戏的观众多为不识字或识字不多的下层民众,为了让广大下层观众听得懂,南戏剧作的语言通俗易懂,有的甚至直接将民间俗语或口语用作曲文和念白,如《张协状元》第十九出【麻婆子】曲:"二月春光好,秧针细细抽,有时移步出田头,蝌蚪要无数水中游。婆婆傍前捞一碗,急忙去买油。"有的则近于打油诗,如第二十六出【吴小四】曲:"一个大贫胎,称秀才。教我阿娘来做媒,一去京城更不回。算它老婆真是呆,指望平地一声雷。"这些曲文虽然通俗易懂,但俚俗浅露,无丰富的意蕴,缺乏文学性,南戏也因此受到文人学士们的鄙视,如徐渭指出:南戏虽"作者猥兴,语多鄙下,

① 徐渭:《南词叙录》,俞为民、孙蓉蓉:《历代曲话汇编(明代编·第一集)》,合肥:黄山书社2009年,第484页。
② 徐渭:《南词叙录》,俞为民、孙蓉蓉:《历代曲话汇编(明代编·第一集)》,合肥:黄山书社2009年,第484页。

不若北之有名人题咏也",故"士夫罕有留意者"。①

也正因为此,文人在改编早期民间南戏原作时,也对原作的曲文作了润色,以文采典雅的语言替换浅显俚俗的语言。如年代较早、曲文接近宋元旧本的影钞本《荆钗记》,虽在语言上已作了一些加工与润色,而汲古阁本等其他明刊本又对该剧作的语言作了润色,从而进一步增强了该剧作语言的文学性。如《闺念》出旦(钱玉莲)所唱的【四朝元】首曲的曲文:

影钞本	汲古阁本
【四朝元】结发夫妇,双双不暂离。想春闱择士,丈夫呵!只为名利,要图登高第。望身荣发迹,把我鸳鸯拆散东西。何日团圆,甚日完聚?免使相忆。嗏!默默自嗟吁,举案齐眉,怎奉萍蘩礼?重重闷怎除?恹恹漫憔悴。难忘恩义,扑簌簌珠泪湿袂,扑簌簌珠泪湿袂。	【四朝元】云程思奋,迢迢赴玉京。为策名仙籍,献赋金门,一旦成孤零。自骊驹唱断,自骊驹唱断,空忆草碧河梁,柳绿长亭。一骑天涯,正是百花风景,到此春将尽。嗏!寂寞度芳辰,凤帐鸳衾,翠减兰香冷。君行万里程,妾怀万般恨。别离太急,思思念念,是奴薄命!

影钞本虽也用了"举案齐眉"这样常见的典故,但全曲曲文通俗易懂,口语化;而汲古阁本的曲文则文采典雅。

又《白兔记》,据早期南戏演出本刊刻的成化本语言俚俗,而明万历年间经文人润色后刊刻的富春堂本的曲文与念白皆具有文采典雅的风格。如在敷演刘知远与李三娘成婚这一情节时,在成化本(第六出)中,净扮掌礼人在主持婚礼时念了一段撒帐词,通俗易懂,而富春堂本则改为一段典雅难懂的念白,如:

成化本	富春堂本
一撒东,三姐招个穷老公,堂前行礼数,拜狗散乌龙。撒帐南,两口儿做事莫喃喃,白日莫要斗闲口,到晚炕上不要顽。撒帐西,双双一对好夫妻:三姐织麻线,女婿钓田鸡。撒帐前,双双一对并头莲,生下五男并二女,七子保团圆,三个会吃钱,四个会博钱,两个那脚睡,五个那头眠,九个齐撒尿,炕上好撑船。	伏以《诗》首《关雎》,兹重人伦之典,礼行雁奠。为坚夫妇之仪,谐两姓之姻缘,始二家之嗣续。画屏文雀,彩鸾丹凤斗双飞;锦帐芙蓉,玉蕊金花并开蒂。郎似荆山之美玉,温润无瑕;女比上苑之奇花,娇香有色。结婚姻于此日,成乐事于今宵。翡翠衾中,尤云嬲雨,鸳鸯枕上,倚玉偎香。撒帐漫陈。

南戏《拜月亭》也同样遭到明人的改动,前人多以为明刊本中自王瑞兰"拜月"以后的情节皆非元本面貌,如明凌濛初云:"曾见先辈云:'《拜月亭》自'拜月'之后,皆非施君美旧本。'"②正因为明刊本对元本作了较大的改动,因此,前人有见不到《拜月亭》真本之叹,如清代张大复慨叹道:"武林刻本已数改矣,世人几见真本哉!"③

另如四大南戏之一的《杀狗记》,在明代也被文人所改编,如吕天成《曲品·旧传奇品》载:"《杀狗》,事俚,词质。旧存恶本,予为校正。"今存的《杀狗记》即为明冯梦龙的改编本。

经过文人的改编、修订,这些早期的民间南戏剧作也与后来文人所作的南戏(传奇)有了相同的特征,无论在文本形式上,还是在语言风格上,都具有了较高的文学性与艺术性,从而在剧本创作的层面上抹杀了民间南戏的存在,以致后人误以为《荆》《刘》《拜》《杀》是明初南戏,也为文人所作。

四、魏良辅对民间南戏演唱形式的改革与提升

为了提升南戏的艺术品位,明代文人还对南戏的演唱形式作了改革。南戏形成于民间,所用的曲调也多取自下层百姓耳熟能详的民间歌谣。《张协状元》中所用的一些曲调,如【东瓯令】【福清歌】【台州歌】【吴小四】【赵皮鞋】等,便是温州、福建一带流传的民间歌谣。民间歌谣是以依腔传字的方式歌唱的,每一首歌曲都有其固定的旋律。在传唱过程中,用固定的旋律来换唱不同的歌词,腔定而字声不定。南戏采用民间歌谣为曲调,故也承袭了民间歌谣这种依腔传字的演唱方式。而且,南戏是采用方言来演唱的,最早产生于温州时,就是用温州当地的方言土语演唱,方言虽能受到当地观众的欢迎,但有很大的局限性,即只能为当地的观众所接受。为了让不同地区的观众听得懂,南戏艺人们到新的地区演唱时,就改用当地的方言来演唱,正因为此,南戏在流传过程中便产生了许多带有各地地方色彩的唱腔,这些唱腔通常就用该地的地名来命名,如海盐腔、余姚腔、弋阳腔等。南戏的这种以腔传字、采用方言的演唱方式,在文人学士看来是十分俚俗粗鄙的,如祝允明就曾把用温州方言演唱的南戏比作"禽噪"——鸟叫声。魏良辅对南戏的这种演唱形式也十分不满,"愤南曲之讹陋"④。为了改变南戏粗俗的演唱形式,魏良辅对南戏四大唱腔之一的昆山腔作了改革。魏良辅认为在他改革

① 徐渭:《南词叙录》,俞为民、孙蓉蓉:《历代曲话汇编(明代编·第一集)》,合肥:黄山书社2009年,第482页。
② 凌濛初:《南音三籁·【越调·小桃红】套首注》,《善本戏曲丛刊》,台北:学生书局1984年。
③ 张大复:《〈谱选古今传奇散曲集总目〉注》,《寒山堂南九宫十三摄曲谱》,清钞本。
④ 沈宠绥:《度曲须知·曲运隆衰》,俞为民、孙蓉蓉:《历代曲话汇编(明代编·第二集)》,合肥:黄山书社2009年,第617页。

之前所流传的昆山腔的形式粗俗不"正",而他要对昆山腔的演唱方式加以改革,使其高雅正确,因此,他把自己改革昆山腔的理论著作命名为《南词引正》。所谓"引正",也就是引导其采用正确的演唱方式。

魏良辅对南戏昆山腔的引导与改革主要在以下方面:

首先,改变了昆山腔的演唱方式,将原来依腔传字的演唱方式改为依字声定腔的演唱方式。如他在《南词引正》中指出:"五音以四声为主,但四声不得其宜,则五音废矣。"所谓"五音以四声为主",也就是字的腔格(音乐旋律),即宫、商、角、徵、羽等五音,须按字的平、上、去、入四声而定,依据不同字声所具有的发声特征,形成曲调腔格上的起伏变化,使得原来因采用依腔传字的方式演唱而"平直无意致"的南曲曲ģ,具有了"纡徐绵眇,流丽婉转"的风格。由于南戏艺人皆为底层百姓,文化修养低,不能辨别字声,这样就会影响曲字的腔格(音乐旋律)。俗话说:字正才能腔圆,字不正,腔就唱不好,为此魏良辅特地指出:"平、上、去、入,务要端正。有上声字扭入平声,去声唱作入声,皆做腔之故。"①

其次,将原来采用昆山方言演唱,改为采用当时已具有全域性的中州音来演唱,如魏良辅在《南词引正》中提出:"《中州韵》词意高古,音韵精绝,诸词之纲领。"因当时南戏昆山腔采用昆山、苏州一带的方言土语演唱,故魏良辅提出要纠正方言土语,他在《南词引正》中列举了昆山腔演员常用的方言土语,说:"苏人多唇音,如冰、明、娉、清、亭之类。松人病齿音,如知、之、至、使之类;又多撮口字,如朱、如、书、厨、徐、胥。"他认为对于这种方言土音,应以中州音为标准语音加以纠正。

在改变演唱方式的同时,魏良辅还对昆山腔的演唱节奏加以改革,即放慢了演唱的速度,将一个字分成头、腹、尾三部分,与悠长的旋律相配合,徐徐吐出。

经过魏良辅的改革,剧唱昆山腔具有了细腻婉转、舒缓悠长的风格,故有了"水磨调"之称。如明代戏曲家沈宠绥谓昆山腔经魏良辅改造后,"调用水磨,拍捱冷板,声则平、上、去、入之婉协,字则头、腹、尾音之毕匀。功深镕琢,气无烟火,启口轻圆,收音纯细。所度之曲,则皆'折梅逢使''昨夜春归'诸名笔;采之传奇,则有'拜星月''花阴夜静'等词。要皆别有唱法,绝非戏场声口,腔曰'昆腔',曲名'时曲',声场禀为曲圣,后世依为鼻祖。盖自有良辅,而南词音理,已极抽秘逞妍矣。"②

自此而后,文人学士对剧唱昆山腔大加推崇,一改当年祝允明那样的不屑与指斥。大书法家文徵明因推崇魏良辅对剧唱昆山腔的改革,对他的《南词引正》加以抄录;身为进士、翰林院编修的曹含斋则特为《南词引正》作序,大加赞扬。剧唱昆山腔也因此得以像清唱昆山腔一样,在上流社会盛行。在魏良辅改革昆山腔之前,在上流社会流行的主要是海盐腔,而经过魏良辅改革后,昆山腔便取代海盐腔的地位,成为上流社会戏曲舞台上的主要唱腔。明代顾起元《客座赘语》说:

今又有昆山,较海盐又为清柔而婉折,一字之长,延至数息。士大夫禀心房之精,靡然从好,见海盐等腔已白日欲睡。

通过理论上的包装与对旧剧的改编润色以及演唱形式上的改革,明代文人曲论家们成功地将南戏与其原始的"民间性"作了切割,完成了从民间南戏到文人南戏的转型,给当时及后人造成了一种印象,即南戏起源于元末明初,元末高则诚所作的《琵琶记》是"南戏之祖"与"传奇之祖",《荆》《刘》《拜》《杀》是明初传奇。明代文人对南戏加以研究及改造所达到的结果,也就是后来钱南扬先生所说的,使得"戏曲史上失去了一个重要的环节"③,即在戏曲史上抹去了宋元时期民间南戏的存在。

当代昆曲舞台上的汤显祖剧作

朱栋霖

见《中国昆曲年鉴》2017。

① 魏良辅:《南词引正》,俞为民、孙蓉蓉:《历代曲话汇编(明代编·第一集)》,合肥:黄山书社2009年,第528页。
② 沈宠绥:《度曲须知·曲运隆衰》,俞为民、孙蓉蓉:《历代曲话汇编(明代编·第二集)》,合肥:黄山书社2009年,第617页。
③ 钱南扬:《宋元戏文辑佚》,北京:中华书局2009年,第2页。

从明清江南望族看昆曲的文化生态
——兼谈昆曲衰落的原因

杨惠玲

明中叶以降,江南发展成典型的文化型社会,为昆曲的繁荣提供了丰沃的文化土壤。作为文化型社会的成果,昆曲不仅仅是娱人耳目的技艺,更是由舞台艺术、曲学和大量曲作、文献等组成的文化宝藏,至今仍熠熠生辉。创造这一文化宝藏的,除了艺人,还有无数的中上层文士,这些文士的背后往往是在文学、艺术和学术等领域都卓有建树的望族。与一般家族相比,望族更注重自身的文化建设,大力兴办族学、吟咏、著述、校勘、刊刻、藏书成风,打造出家学、才士才女群、藏书楼等文化名片,成为创建文化型社会的中坚。在望族的文化建设中,昆曲活动不仅是长期、持续、活跃的,而且内容丰富、形式多样,对昆曲产生了重大影响。笔者认为,明清江南望族在很大程度上决定了昆曲的文化生态,与昆曲的盛衰有着非常密切的关系。在望族早已式微的今天,不顾昆曲的发展规律,仍然大力提倡振兴,对昆曲的继承和保护也许并无好处。

一

自明嘉靖年间水磨调问世以来,江南各个角落都涌现出了一批痴迷于昆曲的望族文士。他们大多曾考中进士或举人,为官入仕,资财雄厚,有很高的文化修养和艺术追求,在诗文、词曲、经史或书画等领域都颇有造诣。有的曾位高权重,显赫一时,如长洲申时行和文震孟、太仓王锡爵、江宁曹寅、海宁陈元龙、平湖施凤来;有的既为朝廷大臣,也是擅名一时的文豪,如太仓王世贞和吴伟业;有的壮年归田,寄情声色以消寂寥,如吴江顾大典、上海潘允端、余姚孙如法、常熟钱岱、山阴王思任、长洲尤侗、丹徒王文治;有的是优游林下的翩翩佳公子,如山阴张岱兄弟、如皋冒襄、昆山王鶹;有的怀才不遇,或困于场屋,或屈沉下僚,或以舌耕、游幕为生,如山阴徐渭、余姚吕天成、余杭卓人月、归安茅维、会稽孟称舜等。

以这批文士为主体,望族开展的昆曲活动主要有蓄乐、征歌、度曲、观剧、串戏、撷笛、填曲、编剧、订谱、论曲和刊藏等,覆盖文学、艺术、学术和商业诸领域,呈现出四大特点:

第一,集体性与传承性。族中多人共同参与,且时有互动。参与人数最多的是在宗祠和社庙举行的仪式演剧,老少咸集,乐声和人声相杂,非常热闹;私家宅园里,每逢节日时令、子弟还乡或离家、宾客登门,亲友欢聚一堂,自娱或款客性质的厅堂演剧颇为常见,潘允端《玉华堂日记》、祁彪佳《祁忠敏公日记》和王忭《王巢松年谱》等文献多有记载。在书房和藏书楼,创作、曲学和刊藏等活动也有一定的集体性。祁彪佳《远山堂尺牍》"己巳"卷两封《与袁凫公》记载了山阴祁氏兄弟以斗曲为乐的佳话;《棣萼香词》是华亭肖塘宋氏父子、兄弟的唱和之作;昆山王鶹与其子王若俭、侄王汝楫同心协力,在栩园乐是居完成了《中州音韵辑要》的编校和抄录。诸如此类的事例比比皆是,说明望族的昆曲活动不仅频繁、丰富,亲族的参与度也很高。族中子弟从小就在浓郁的氛围中受到熏陶,培养了对昆曲的爱好和多方面的才能。上海潘恩蓄乐自奉,其侄潘允哲与允端兄弟、侄孙潘云龙都蓄有家乐。潘允端时常与其子同台串戏,其妻妾也多有表演才能。余姚吕胤昌受母亲孙镮和舅父孙鑨影响,嗜好昆曲,其子吕天成、孙吕师著、侄孙吕师濂、曾孙吕洪烈都是剧作家。吕氏祖孙五代共创作传奇和杂剧35种,撰写论著一部,刊刻、收藏曲籍若干种。吴江沈璟祖孙四代至少蓄养了两副家乐,培育了8位剧作家、15位散曲家和30多位格律家。钱塘丁氏父子、祖孙相继,毕生致力于藏书。据丁仁《八千卷楼书目》,丁氏曲藏共278种。明中叶以后像这样弦歌相继的望族不计其数,为昆曲的发展和繁荣奠定了基础。

第二,实践性和专业性。在昆曲活动中,望族文士并不满足于做旁观者,他们甚至亲自参加家乐的组建、训练、管理,为家乐填曲、写戏。施绍莘【南仙吕入双调】《旅怀》套自跋云:"余结习不除,艳旬日积。癸亥春末,始付小童歌之。花月之下,偶有新声,亦复随时换谱。"陈去病《五石脂》云:"贵家子弟,豪华自喜,每一篇成,辄自召倡乐,即家开演。"缪荃孙《云自在龛随笔》卷一《论史》载,康熙间"养优班者极多,每班约二十余人,曲多自谱,谱成则演之。主人以为不工,或座客指疵,均修改再演"。望族文士和技艺精湛的教师、优伶合作,以家乐为实验园地,精益求精,造就了一大批高水平的家乐,能演出《南西厢》《浣纱记》《玉簪记》《牡丹亭》《长生殿》等

名作,或潜心研习清曲和身段等并终有所成。沈德符《万历野获篇》卷二四《缙绅余技》云:"吴中缙绅则留意声律,如太仓张工部新、吴江沈吏部璟、无锡吴进士澄时,俱工度曲。每广座命技,即老优名倡俱皇遽失措,真不减江东公瑾。"《清稗类钞》"戏剧类"之"十公班"条载,顺治二年(1645),明兵部尚书王在晋曾孙王宸章"集里中贵介公子十人,弃儒为伶,人谓之十公班"。《研堂见闻杂录》载,王世贞、孙庆常"子最繁","其季两人为优,以歌舞自活"。由于长期用心切磋、演习,出身名门的缙绅公子也能身怀绝技,靠演艺谋生,并颇得时赏。可见,望族从事昆曲,实践性与专业性兼具,因而能保证昆曲的高质量和高品位。

第三,学术性和理论性。以频繁、丰富的实践活动为基础,望族文士为昆曲格律和理论体系的建构做出了巨大贡献。他们研究音律,编定、整理曲谱和韵书,在曲调的板眼、用字的平仄和清浊、正衬的分别、土音的纠误、用韵的规律和要求等方面用力甚勤,沈璟的《南九宫十三调曲谱》和《正吴音编》、徐复祚的《南北词广韵选》、沈宠绥的《中原正韵》、沈自晋的《南词新谱》都很有代表性;又有以序跋、评点、尺牍、日记和专著等形式阐述见解和主张者,吕天成的《曲品》、王骥德的《曲律》、祁彪佳的《远山堂曲品》都是扛鼎之作。由于他们的努力,曲学非常兴盛,在创作、格律、表演、美学等方面形成了较为系统的理论。昆曲不仅进入了学术领域,还具有很强的理论性,其地位在无形中得到了提高。

第四,主体性和主导性。望族从事昆曲,主要是为了推动本族的文化建设,而不是为了挣钱养家、攀附权贵。尽管有时出于交际的需要会组织演出或撰写序跋,但并不能直接带来利益;少数经营书坊的望族,如长兴臧氏、归安茅氏、乌程凌氏与闵氏等,他们刊刻曲籍确实是为了追求利润,但刊刻在昆曲活动中所占比例小,影响并不大。正因为主要不受利益的驱使,又是组织者、出资者和参与者,望族文士享有较多的自由,因此能充分表达自身的理念、情感和诉求,融入其诗性的文化精神,甚至引领、把握着昆曲活动的方向。还应指出的是,望族文士的昆曲活动体现出了难能可贵的人文自觉,最引人注目的是对《牡丹亭》的评点,具体有吴山三妇评点本和吴震生夫妇的《才子牡丹亭》等。其外在表现是对人性的肯定和尊重,个性解放的强烈愿望,而其内核是主体意识的觉醒与加强,在很大程度上超越了其所处的时代,直到今天仍很有价值。可以说,在望族的昆曲活动中,文士居于主体地位,起到了主导作用,其审美趣味和艺术追求成为创作、畜乐、表演、理论、批评所遵循的原则。

总的说来,江南望族的昆曲活动营造出浓厚的艺术氛围,不仅促进了班社的建设和演出市场的拓展,更是培养了数不胜数的活动家、观众和人才,包括作家、曲学家、清曲家、串客、鉴赏家、出版家、收藏家等。更重要的是,望族文士没有仅仅视昆曲为供人消遣的玩意,更将它作为一种学问、文化来经营。而且,他们居于主导地位,贯彻了自己的审美追求和艺术精神。从这个意义来说,望族文士不仅是昆曲的接受者,更是主导性的创造者,昆曲是属于望族文士自己的艺术。

二

作为昆曲活动主要的组织者、主导者和参与者,江南望族的文化素养、精神世界和生活空间在很大程度上决定了昆曲的审美形态。

首先,在蓄乐、度曲、串戏等活动中除了追求雅正、规范之美,江南望族还着意营造鲜柔、清新的美感。他们好蓄养童伶,尤重生旦,以声容并妙为挑选的标准,要求其五官俊秀、体态轻盈,音色清婉、圆润;在表演方面,首重歌舞,又舍得花巨资购置戏箱。因此,家乐的演出能带来极强的视听美感,如柳色乍染、黄鹂初啼,稚嫩、生脆,而又清妍、柔润。文士们吟咏昆曲表演时,常常用"花枝""莲步""掌中轻""低回""清歌""春莺""乳燕"形容伶人的外貌、舞态和歌声,既流露出他们的审美趣味,也反映了昆曲表演载歌载舞的特点。在私家宅园,得益于主人的严格要求和监督,一大批家乐"通过长期的艺术实践,一代一代地继承和发展前辈艺人的技艺,把昆曲演唱水平推进到一个相当的高度,在昆剧发展史上作出很大贡献"[①]。

其次,江南望族演出的大多是"文人之词"。这些作品包括清曲与剧曲,能充分体现中上层文士的才华、志趣、抱负、情感与思想,具体体现为以下三点:第一,以典雅之美为追求目标。尽管何良俊和沈璟等人认为"声协"比"辞工"更重要,徐大椿等人时以俗语入曲,都产生过一定的影响,但追求典雅和优美的风格、讲究文采仍是主流。第二,注重意境的营造,以写诗之法填曲。不仅如此,中上层文士还将诗学引入昆曲理论和批评,借用"境"这一诗学概念评曲。"境"是剧评、剧论中较为常见的词汇之一,常与情、欢、苦、趣等联系在一起。从文

① 胡忌、刘致中:《昆剧发展史》,北京:中国戏剧出版社1989年,第202页。

学角度,它指的是曲词的意境;从舞台角度,所指却是动作性、戏剧情境和艺术境界。运用优美、典雅、动作性强、情意深切而充沛的语词描摹戏剧情境。表演时,通过韵律化、意象化的身段和一唱三叹、流丽婉折的唱腔,又借助色彩、光线和伴奏等,俊眼修眉、顾盼神飞的昆伶口吐珠玑,舌灿莲花,或凌波微步,或翩若惊鸿,将这些戏剧情境呈现在自由流动的舞台时空,创造出摇曳生姿、美轮美奂的艺术境界。在这些艺术境界中,各种情感都化作直观而生动的形象,韵味醇厚,颇耐咀嚼。第三,以学问为曲的创作倾向比较显著,并得到相当程度的肯定和赞赏。王世贞将有无学问视为重要标准,指责《拜月亭》"无大学问"①。梅鼎祚好"逞其博洽",其《玉合记》连徐复祚亦"不解也",却颇受时人赞赏,"士林争购之,纸为之贵"②。屠隆的《昙花记》"学问堆垛,当作一部类书观",祁彪佳《远山堂曲品》却将此作归入"艳品",认为"不必以音律节奏较也"③。博学多才是文士的共同特征,也是他们获得尊重的重要原因。逞才炫学,并以此自得、自乐是不少文士的通病。所谓惺惺相惜,文士对掉书袋作风大多能理解,甚至是欣赏。

最后,望族组织的活动大大拓展,改变了昆曲的生存空间。昆曲不仅活跃于城市的茶楼和戏园、村镇的神庙和草台,也在众多的私家宅园、宗祠、官署和山水胜景闪烁着动人的光彩。明中叶以来,江南望族建园林、蓄声伎,渐成风气。陈从周在《园林美与昆曲美》中指出:"过去士大夫造园必须先建造花厅,而花厅又以临水为多,或者再添水阁。花厅、水阁都是兼作顾曲之所,如苏州怡园藕香榭,网师园濯缨水阁等。"无锡邹氏愚公谷临流面山,很有代表性。"(惠山)第二泉折而南,至春申涧第一曲,愚公别墅在焉"④,该别墅中遏云楼为歌童和曲师居处,一指堂、鸿宝堂、具茨楼、始青阁、蔚蓝堂、膏夏堂等为顾曲观剧之所,邹光迪诗文屡有记载,如《石语斋集》卷五有《山扉坐雨三日听泉潄石搦管持觞俟佛留宾征歌舞时时有之……》,卷七有《天均堂就水而敞于其中,命侍儿度曲,稍觉凉爽,得诗六首》等。兴之所至,邹迪光"自为之谱,亲为律"⑤,择家伶教之。其侄孙邹式金兄弟自小跟随左右,深受影响。邹式金《杂剧三集·小

引》云:"孔幼时侍家愚谷老人,稍探律吕,后与叔介弟(兑金)教习红儿,每尽四折,天鼓已动。"长洲许自昌的梅花墅"别为暗窦,引水入园",颇得山水之胜。园内"亭之所跨,廊之所往,桥之所踞,石所卧立,垂杨修竹之所冒荫,则皆水也"。渡漾月梁,"入得闲堂,堂在墅中最丽,槛外石台可坐百人,留歌娱客之地也"⑥。许自昌撰乐府新声,令家乐习之,搬上场上,款客奉母,"竹肉之音,时与山水映发"⑦。山阴祁氏的寓园建于寓山之麓,有芙蓉渡、回波屿等胜景。在园内的远山堂,祁彪佳完成了《远山堂剧品》《远山堂曲品》的撰写。和上述四家相比,望族在私家宅园的日常生活多有相似之处。昆曲和家学、才士才女群、藏书楼等一样,也成为望族的一张文化名片。在清美而幽洁的环境中,声容并美、歌舞兼擅之昆伶以流丽悠远的水磨调搬演"文人之词",昆曲自然成为轻拢慢捻浅吟低唱、集众美于一身的舞台艺术。

由上可知,在江南望族的主导和推动之下,昆曲被赋予浓郁的抒情意味、儒雅的书卷气、富有意境美的语言,再加上写意传神的歌舞、移步换形的舞台时空等,这些因素共同作用,彼此影响,形成独特的诗性叙事和优美精致的审美形态,昆曲艺术因此拥有了鲜明而醇厚的诗性品格。

三

除了是舞台艺术,昆曲同时还是一种文化形式。作为一种文化形式,昆曲的存在形态、方式及功能在很大程度上取决于江南望族开展的各种活动。

在宗祠和神庙,依托于家族仪式和喜庆活动,昆曲成为献给祖先和神祇的特殊祭品、送别亡灵的安魂乐、添助喜庆气氛的催化剂。明清时期,家族仪式名目繁多,包括祭祖、酬神、进主、还愿、婚娶、丧葬、申禁、节令等。此外,亲族诞寿、中试、授官、升职、赴任、还乡、乔迁新居时的喜庆活动也具有一定的仪式性,很常见。在这些仪式和喜庆活动中,演剧、清唱、宴客都是重要内容,且在很大程度上已经民俗化。听歌、看戏是人们共同的爱好,演出时又弦管齐鸣,歌声遏云,故而颇引人注目,

① 王世贞:《曲藻》(卷九),明万历十七年(1589)武林樵云书舍刻本。
② 徐复祚:《曲论》(卷九),中国戏曲研究院:《中国古典戏曲论著集成》(第四册),北京:中国戏剧出版社1959年,第237-238页。
③ 祁彪佳:《远山堂曲品》,中国戏曲研究院:《中国古典戏曲论著集成》(第六册),北京:中国戏剧出版社1959年,第20页。
④ 裴大中:《(光绪)无锡金匮县志》(卷三七华淑《愚公谷记略》),清光绪七年(1881)刻本。
⑤ 邹迪光:《调象庵集稿》(卷三七《与孙文融》),明刻本。
⑥ 钟惺:《隐秀轩集》(辰集《梅花墅记》),明天启二年(1622)沈春泽刻本。
⑦ 李流芳:《檀园集》(卷九《许母陆孺人行状》),清文渊阁四库全书本。

能迅速、有效地聚集族人和乡邻,扩展信息传播的速度和范围;直观生动的舞台形象和曲尽人情物理的传奇故事,比较容易动人心弦,给人留下深刻的印象。《(余姚)毛氏永思堂族谱》所收的《大宗祠规例》云:"宗祠演戏侑神,以忠孝节义等剧为主。若佻达奸邪之类,非所以敦教化厚风俗也,当重戒之。"娱神之余,兼以娱人;而娱人的同时,自然要寓教于乐。仪式演剧选择的剧目多大力宣扬忠孝节义,不演淫戏和约请名班是共同要求。由于以上原因,仪式与喜庆演出能大幅度延展并增强仪式告知、教化的功能。又因为仪式的频繁与否主要取决于家族在各方面的实力与影响力,因此仪式演剧有利于形成礼乐传家、人才辈出的大族形象。可知,在某种意义上仪式和喜庆演出是家族自我教育、管理、宣传的方式,对培养家族情感和道德观念,塑造家族形象颇有帮助。

在山水名胜、私家宅园、官署和僧舍等交际场所,昆曲是招待客人的视听盛筵。交际为什么离不开昆曲?首先,听歌、看戏是人们喜闻乐见的娱乐方式,以此为由组织聚会,款待亲友,既能提高人们的积极性,也表达了尊重之意。《调象庵集稿》卷五《客至》其二云:"不少生徒频问字,曾无女乐盛留宾?"《且朴斋诗稿》"七言绝句"《戏为家姬集唐句》小序云:"丙申夏,晋陵年友岳衡山来宜,坚求观剧。余不能秘,大为称许。"宾客因为主人家歌舞之盛而心生向往,并登门造访,昆曲的诱惑力由此可见一斑。而且,剧场氛围热闹、欢快、轻松,便于表达和交流。鄞县屠隆曾连续两日在嘉兴烟雨楼演出《昙花记》,邀请当地官员和名士观赏,和当地的官场与儒林都建立了联系①。《祁忠敏公日记》中,有不少祁彪佳家居时和亲友们邀请官员饮宴观剧的记录。如《居林适笔》载,崇祯九年(1636)正月二十九日,"至外家陪许公祖席,观《九锡记》";《自鉴录》载,崇祯十一年(1638)十月二十六日,在王思任家,与徐檀燕、徐善伯等"公请盐台梁公祖,观《浣纱记》"。诸如此类的记载很常见,体现了交际活动中昆曲的作用。其次,凭借对昆曲的爱好和从事昆曲的才能,志同道合的人们互相荐引,形成稳定的群体。明代徐渭、王骥德、史盘与王澹翁等,沈璟、孙如法、吕胤昌父子、王骥德和冯梦龙等,祁彪佳兄弟、袁于令、王应遴、王元寿和沈泰等,这三个对中国戏曲产生较大影响的曲家群都很有代表性。再次,亲友共同参与创作、观演、评论等活动,对加强了解、增进感情很有帮助。桐乡颜俊彦仕途失意,"间作一二小曲送愁",从弟颜君明"以能歌擅场","才落纸随付红牙,极尽起末、过度、韫簪、撷落之妙"②。扬州徐石麟、徐元端父女皆通音律,焦循《北湖小志》卷三云:"石麟每度曲,对女歌之,有不合,元端为之正拍。"吴山三妇本《牡丹亭》是钱塘吴人与未婚妻陈同、两任妻室谈则与钱宜合作的产物,吴人和钱宜之子吴向荣也参与抄校,吴人表妹李淑为三妇本作跋;如皋黄振因牡丹盛开而集同社诸子于柴湾村舍,"戏填乐府小令一套,倩王子菊田笛,宗子杏原按拍,歌之铿铿合节,圆转怡人,遂相与尽醉为欢"。在活动中,亲友们齐心协力,为同一句曲词、同一个场景而啼笑,为取得成果而欢欣,也共同面对遭遇的困难。他们合作、互动的过程,也是投入、增进感情的过程。可见,在交际场所,昆曲对外有助于建立更为广泛的关系网络,对内则能加深亲族间的感情。

在书房、藏书楼和厅堂等,昆曲为望族文士铺设了一条展示自我、实现自我的新路。首先,作为综合艺术,昆曲具有很强的抒情功能。而且,从事创作、编谱、制曲、按拍、理论和批评,需要足够的阅历、识见、才情、能力等;若要唱曲、串戏、司笛、操琴、执板,则需要专门技能,必须经过长期的练习。因此,在昆曲活动中,望族文士可以尽情抒写怀抱,逞露才华,释放各种负面情绪。他们寄情于曲,各方面的才能得以提升、展示,蓄养的家乐演艺日趋提高,编写的曲作或奏之场上,或刊行传世,编订的选本、曲谱和韵书广为流传,收藏的曲籍也不断增加。他们收获的不仅是乐趣,也不仅是亲友的夸赞和艳羡,更是成就感和满足感。其次,由于昆曲表演兼具声容之美,柔美的音符、节奏、线条和色彩不仅愉悦视听,更熨帖着人们因各种失望、不幸而抑郁、愁苦的心灵,从而补偿现实生活中的不足。如果是仪式和交际演剧,还能安抚人们的心灵。因为根深蒂固的祖宗、神灵崇拜,人们相信,只要虔诚地敬祖、礼神,就能长享福祚,垂之后嗣。和外界联系的加强、和亲友感情的加深也有抚慰人生伤痛的作用。可见,昆曲具有相当强大的心理功能,有助于个体自我的重建,保持身心的健康和家族的和谐。望族中因困于场屋、壮年解组、晚年致仕、亲友辞世、体弱多病而失意、寂寥、痛苦的文士尤其喜爱昆曲,更深层的原因即在于此③。

由上可知,一方面,在望族的文化建设中,昆曲发挥

① 冯梦祯:《快雪堂日记》(卷一三),南京:凤凰出版社2010年,第181页。
② 颜俊彦:《度曲须知.序》,蔡毅:《中国古典戏曲序跋汇编》(第一册),济南:齐鲁书社1989年,第68页。
③ 参见杨惠玲:《论明清江南家族文化与昆曲艺术的互动》,《厦门大学学报(哲社版)》2015年第04期。

了比较重要的作用。这是因为家族的延续和兴旺单靠血缘是不够的,还必须培养深厚的文化传统,增强凝聚力。得益于与其他文艺形式不同的综合性、娱乐性和审美性,昆曲正好能满足望族的这一需求。昆曲之所以被纳入礼乐范畴,此为根本原因。另一方面,他们的参与和主导更为充分地发挥了昆曲在仪式、民俗、交际、教化、心理等方面的作用,大幅提升了它原有的文化功能,从而使昆曲成为汉民族特有的而且是最活色生香、丰富多彩的文化形式之一。

四

把握了望族的昆曲活动对于望族文化和昆曲艺术的重要作用,再审视昆曲艺术的发展历史,不难发现,将昆曲的衰落简单地归因于自身风格的雅正精致或清中叶的花雅之争,都不够妥当。笔者认为,江南望族入清后的日趋败落才是更为直接的原因。

明中叶以后,随着社会生产和经济的复苏,江南成为全国的文化中心和最富庶、繁华的地区。望族也日趋兴盛,不仅在政治和经济等领域发挥着举足轻重的作用,而且秉承耕读传家、诗书济世的理念,在文学、艺术和学术等领域都卓有建树,创造出融合农耕文化与城市文化、精英文化与大众文化,以家学、才女群、藏书楼与私家园林为标签,以重学、重文、重诗性为特色的望族文化。据笔者检阅各府方志统计的数据,明弘治至清道光年间江南11府的文武进士数量共9930名,文武举人和贡生共41540名。这些统计并不完整,但明清江南望族的兴盛由此可见一斑。从空间来看,苏州、杭州、绍兴和常州四府最为集中,而这四个府都是昆曲极为繁盛之地;从时段来说,晚明是鼎盛期,而这一时期,恰恰也是昆曲的鼎盛期。这些都不是偶然巧合,望族所起到的推动作用相当关键。

导致江南望族衰落的原因主要是政治。入清之初,政权的更替导致大量官僚退出政治舞台,江南随之中落的望族数不胜数。紧接着,一系列大案接二连三地发生,望族遭受重创。其中,江南奏销案和庄氏《明史》案株连甚广,影响最大。江南奏销案发生于顺康之际,由于抚臣朱国治等人竭力罗织,江南绅衿凡拖欠赋税者,概行黜革。据曾羽王《乙酉笔记》《研堂见闻录》、周寿昌《思益堂日札》卷四《方光琛》、叶梦珠《阅世编》卷六《赋税》等文献的记载,仅苏、常、镇、松四府和溧阳一县,进士、举人、贡生、监生、生员遭黜革者就多达13000余人。不仅如此,还追比所欠赋税,"发本处枷责,鞭扑纷纷,衣冠扫地"①。继之,朝廷又并征10年赋税,可谓雪上加霜。庄氏《明史》案中,据杨凤苞《记庄史案本末》、翁广平《书湖州庄氏史狱》、娄东无名氏《研堂见闻杂记》、陆莘行《老父云游始末》等文献,作序者、刻印者、校阅者、售书者、藏书者至少70余人被处死,或凌迟,或绞杀,或杖毙,同时还籍没家产;其亲族或遭关押,或被处死,或流徙为奴。受牵连者共3000多人,情状极其惨烈。此外,顺治十四年(1657)的"丁酉科场案"中,顺天府和江南乡试的考官与行贿士子数十人受到各种严厉处罚;"通海案"先后发生于顺治十六年(1659)、十八年(1661),地点有常州府金坛和溧阳、镇江府和绍兴山阴等。计六奇《明季南略》卷一六《金坛大狱》云:"海寇一案,屠戮灭门,流徙遣戍不止千余人。"柳诒徵《里乘》第一辑《翰林左春坊左庶子陈公墓表》载镇江"被祸者衣冠之族八十三家"。这些材料记载的是常州和镇江,浙东各地的惨烈程度有过之而无不及;苏州哭庙案中,20多人被斩杀,10人被抄没家产。除了上述数案外,还有《岭云集》案、黄天培诗案和无锡邹漪案等文字狱。牵涉到这些大案中的有长洲顾予咸、汪琬、韩菼、金圣叹;吴江吴宗潜和吴炎叔侄、吴兆骞、潘柽章、顾有孝、沈永馨;常熟陆贻吉、翁叔元,昆山徐乾学、叶方霭;太仓王时敏、吴伟业,武进蔡元禧、邹祗谟、归安李振邺、魏耕、钱缵曾、茅元铭和茅次莱父子、吴之铭和吴之镕兄弟;无锡秦松龄;宜兴陈维崧;上海潘尧中、华亭莫棫、董含和董俞兄弟、顾正心裔孙;青浦陆庆曾父子;海盐彭孙通、嘉善张我朴;仁和钱开宗、钱塘陆圻;山阴朱士稚、祁班孙兄弟、吴邦玮及其子侄多人;余姚吕师濂;等等。他们或被杀害,或被降职、革职,或遭流放,或被抄家。据有关资料,仅宁古塔一地,因这些大案而遭流放的就多达数千人。政治的暴风骤雨扫落的不仅是江南望族政治、经济上的优势,更是其气势、尊严与信心。中上层文士的生活方式和行为方式随之大为改变,他们纷纷放弃田产,不自矜炫,颇知约束,结社讲学之风衰歇,对地方官府和事务的影响力明显弱化②。虽然新政权借助科举制度又催生出一批批望族,但已今非昔比,北方官僚集团的势力在顺康年间明显超过了南方官僚集团。而且,文化需要积累、沉淀,一个望族至少需要三代大约60年才能发展成熟,并在文化上渐趋显示出较为强大的实力。因此,这

① 董含:《三冈识略》(卷四《江南奏销之祸》),清钞本。
② 参见范金民:《鼎革与变迁明清之际江南士人行为方式的转向》,《清华大学学报(哲社版)》2012年第02期。

一时期江南望族的实力与晚明时期相比已大为减弱。不过,同样由于文化的力量更为持久,在经过晚明的辉煌之后,进入新朝的昆曲在望族的新旧交替中仍惯性地闪耀了近百年。

雍正初,朝廷再次下令大规模清查亏空钱粮案;从雍正到乾隆时期,文字狱愈演愈烈,如汪景祺西征随笔案、海宁查氏"维民所止"案、宁波慈溪裘琏戏笔之祸、昆山徐骏"清风不识字"案、江苏东台徐述夔《一柱楼诗集》案、仁和县监生卓长龄案等,又有一批望族卷入其中。新的望族还在培育、成长之中,旧家大族却一个个零落。咸同年间,太平天国先后控制了江南除扬州之外的绝大部分地区,而扬州,太平军也曾三度攻克并短期占领。江南饱受战乱之苦,望族在政治、文化、经济等方面的力量遭受釜底抽薪式的打击,从此一蹶不振。

雍乾以来,望族的日渐式微带给昆曲的影响越来越清晰地呈现出来。从事昆曲的中上层文士渐渐减少,此前盛行于私家宅园等处的昆曲活动日趋衰歇。刘水云教授通过查阅文献共辑得412余副家乐,其中,乾嘉时期和道光以后蓄养于江浙的分别只有23副、1副,有不少是扬州盐商置办的,详情见《明清家乐研究》附录二《明清家乐情况简表》;据笔者统计,明清用于南北曲的韵书和曲谱共88种,其中,乾嘉时期和道光以后由中上层文士编写的分别为12种、4种;乾隆年间,昆曲创作风气已经由盛而衰,作品的数量和质量都大不如从前,案头化倾向越来越显著。扬州、苏州等地的舞台占据优势的是折子戏,受到欢迎并家喻户晓的新戏唯有徽州方成培改编的《雷峰塔》。江南望族文士编写的新戏中,产生一定影响的只有常州杨潮观《罢宴》和扬州仲振奎《红楼梦传奇》等少数几部;据笔者掌握的材料,明清刊刻的戏曲文献共285种,可确定由江南望族刊刻的有202种,刊刻于乾嘉时期和道光以后的分别为59种、32种;江南各地的藏曲家,笔者共考得37位,其中,乾嘉时期和道光以后的分别为7位、4位;昆曲理论体系的建构完成于康熙年间,乾隆以后较有影响的论著中,出自江南中上层文士的只有黄图珌《看山阁集闲笔》、徐大椿《乐府传声》、焦循《剧说》和姚燮《今乐考证》等。总而言之,以中上层文士为主体的昆曲活动家、格律家、剧作家、顾曲家、清曲家、理论家、刊藏家群体在乾隆年间已大为萎缩,望族对昆曲产生的主导作用和建设性影响也严重削弱。幸运的是,由于文化自身的惯性,再加上折子戏掀起的浪花,昆曲放缓了衰落的步伐。折子戏主要由艺人创造,始自明代中叶,经过200多年的精雕细刻,乾嘉时期达到鼎盛,在表演艺术上取得了很高的成就。遗憾的是,道光以后,随着望族的日益衰落,文化土壤流失的速度加快,昆曲面临着新戏和演出量越来越少,生存空间日渐逼仄,文化功能逐步减弱等一连串问题。可见,折子戏后劲乏力,难以支撑起昆曲艺术的殿堂。再加上皮黄腔的兴起和战乱的影响,昆曲在晚清的难以为继就成为必然。

综上所述,与其他剧种相比,昆曲的不同在于它是望族中上层文士与艺人合作的产物。望族文士不仅是接受者,更是在创作、演出、格律、批评、理论等方面发挥主导作用的创造者。因此,望族及其文化的兴盛是昆曲繁荣不可缺少的基础。这一基础早已不复存在,期待昆曲再度辉煌是不切实际的。时至当下,昆曲的保护和传承取得了有目共睹的成绩。公益性、社会性等各类演出已经常态化,规模也有渐趋扩大之势;政府主导的"名家传戏——当代昆曲名家收徒传艺工程"自2012年启动,已连续进行四届,标志着昆曲艺术人才培养机制的建立;恢复了一批传统剧目,如《张协状元》《小孙屠》《琵琶记》《荆钗记》《白兔记》和汤显祖的"临川四梦"等。但是,与此同时,振兴昆曲的呼声也此起彼伏。创新是振兴昆曲的一剂良药,而编演新戏又是改革昆曲的必经之途,诸如此类的观点已成为一种共识。从理论上说,创演新戏非常重要,不容置疑。而且,数十年来,新戏也的确是一部接一部地上演,舞台似乎很热闹。然而,扪心自问,有几部新戏继承了昆曲的精华,能展示传统艺术的魅力?倘若创新的结果是昆曲审美价值的流失,那么,靠这些四不像的新戏有可能振兴昆曲么?笔者认为,与其奢望昆曲的振兴,耗费大量资金、时间和精力,急于求成地编演新戏,还不如尊重昆曲的发展规律,承认昆曲已成为小众艺术,踏踏实实地继承"传"字辈留下的优良传统,培养对传统艺术的敬畏心和责任感。以此为基础,恢复并改编更多的传统剧目。不贪多求快,急躁冒进,而是在艺术上精益求精。唯有如此,昆曲才能走得更稳、更远。

(本文为2013年度江苏省社科基金重大项目"江苏戏曲文化史研究"的阶段性成果,编号:13ZD008;作者单位:厦门大学人文学院)

论昆剧《朱买臣休妻》之表演砌末与文学意象

李惠绵

前 言

所谓"意象",即是结合主观的"意"和客观的"象"。审美意象需要经过艺术传达,才能将物理属性的声、形、色等转化为可视可听的艺术意象。文学创作是以语言为媒介,将审美意象符号化;而借用语言符号传达意象,主要功能是表意性、表象性和表情性。①刘勰《文心雕龙·神思》云:"使玄解之宰,寻声律而定墨;独照之匠,窥意象而运斤。"②所谓"窥意象而运斤"即是运用文字表现意象或创造意象;而完成意象创作活动,又必须凭借想象力,以联系内心主观的思想感情与外在客观的世情风物,再以文字表现之,得以完成意象。③戏曲兼具抒情性与叙事性,也兼具文学性与表演性,尤其当剧作被搬演于场上时就是一种视听艺术的呈现。其中视觉艺术又包含舞台设计、灯光设计等,以及搭配身段表演的砌末和人物造型的穿关。因此戏曲创造的文学意象,不仅止于语言媒介或文字符号,也包括砌末和穿关。剧作和表演所创造的文学意象,都是为烘托主题意蕴,二者息息相关。本文论昆剧《朱买臣休妻》之表演砌末与文学意象,以彰显其主题意蕴。

"朱买臣休妻"故事取材于《汉书·朱买臣传》④,戏曲体制剧种根据史传而演绎相关故事,大多已经亡佚或仅存残曲散出。⑤ 现存完整体制剧种,皆署题无名氏,有元《朱太守风雪渔樵记》杂剧、明《负薪记》杂剧、明《烂柯山》传奇。当代上海昆剧团《烂柯山》、江苏省昆剧院《朱买臣休妻》,系从明传奇《烂柯山》中的六出折子戏串连修编而成小全本,至今传唱不衰。

上海昆剧团于1980年串演《前逼》《后逼》《痴梦》《泼水》四折,是为小全本《烂柯山》。1981年,陆兼之改编,在《前逼》《后逼》之间插入《雪樵》,共五折,是年1月首演于上海歌剧院小剧场,由梁谷音、计镇华主演(简称"上昆版")。⑥ 就小全本结构而言,上昆版省略《悔嫁》,增补《雪樵》,有三点值得商榷。第一,将《悔嫁》部分熔铸于《痴梦》之前,视为情节小引,崔氏唱引子:"行路错做人差,我被旁人作话靶",随即言道:"自从离了朱买臣,又改嫁河西张木匠,谁知也难称心。因此我又离了木匠,权且住在邻舍王妈妈家中,也非长久之计。"未交代何以"不称心"。不知究竟者,将误以为崔氏是见异思迁、水性杨花的女性,其实这是削弱《烂柯山》原著中崔氏悔嫁的心境转折。第二,传奇属长篇体制,崔氏逼休关目自可铺陈为两出。小全本宜紧凑不宜拖沓,分《前逼》《后逼》两折,无法一气呵成。第三,《前逼》《后逼》之间插入《雪樵》一折,影响小全本结构的紧密性。《雪樵》以两支北曲组套,应是为计镇华的身段表演而设计。一根扁担,攀山越岭颤寒砍樵,寸步难移,雪路湿滑,跌足伤腰。这折过场戏,或可加强朱买臣风雪砍柴的艰辛,充分发挥演员慷慨苍凉的声情与愤懑绝倒的身段,⑦然无补于情节的深化。

江苏省昆剧院《朱买臣休妻》由姚继焜(1935—)整编⑧,1981年底在南京首演,串演《逼休》《悔嫁》《痴梦》《泼水》四折。阿甲(1907—1994)观赏后高度赞赏,而后应邀修编兼导演,点染《逼休》和《泼水》为全剧的重点戏。1983年6月,阿甲的修编本首度在北京人民剧场

① 夏之放:《文学意象论》,汕头:汕头大学出版社1993年,第191-208页。
② 刘勰撰,范文澜注:《文心雕龙注》卷6,中国台湾:开明书店1958年,第1页。
③ 廖蔚卿:《六朝文论》,台北:联经出版事业公司1978年,第170页。
④ 班固:《汉书》卷64《朱买臣传》,北京:中华书局1962年,第2791-2793页。
⑤ 李修生:《古本戏曲剧目提要·渔樵记》,北京:文化艺术出版社1997年,第93-95页。
⑥ 关于上昆《烂柯山》的表演记录,参见李太成主编:《上海文化艺术志》第一章《昆剧》第二节《剧目·烂柯山》,上海:上海社会科学院出版社2001年,第168页。
⑦ 梁谷音、计镇华主演《烂柯山》,台北"城市舞台"演出(2007年4月13—15日),收入洪惟助制作《蝶梦蓬莱·昆剧名家汇演》,台湾"中央大学"2007年出版。
⑧ 阿甲、姚继焜剧本整理:《朱买臣休妻》,王文章主编:《兰苑集萃——五十年中国昆剧演出剧本选(1949—1999)》第3卷,北京:文化艺术出版社2000年,第160-185页。按:以下引用不再出注。

轰动演出，①不仅成为张继青昆剧演艺的转折点，亦成为当今舞台演出的定版（简称"省昆版"）。② 从省昆版各折标目可知其熔铸《烂柯山》传奇《前逼》《后逼》为《逼休》一折，并重新排演《悔嫁》。两个昆剧小全本，因《悔嫁》一折之有无，而让崔氏改嫁的细节与《烂柯山》传奇大不相同。上昆版删除张木匠戏份，将唐道姑改为一个见钱眼开的媒婆唐大姑。第二折《雪樵》之前由唐大姑吊场，陈述张木匠央托做媒，思及崔氏穷得来活不成，与张木匠正好配成一对。第三折《后逼》再度上场，唆使崔氏改嫁，谎称是张百万；建议崔氏略施小惠，将10两彩礼银子还给朱买臣，逼写休书。省昆版则增添张西乔戏份，删除唐道姑，保留《烂柯山》传奇收留崔氏的王妈妈，并与劝嫁的媒婆合而为一。《逼休》之前，先由张西乔吊场，自报家门："老婆死后不过三朝，王妈妈就前来说亲做媒，道是这里烂柯山脚下有个崔氏，嫌其夫朱买臣是个穷书生，养家不活，耐不住苦日脚，倒愿意嫁我为妻。……她那里为求生计，我这里添房赚取，只不过花粉银二十两，便讨了个美娇妻美娇妻。"这一小段相当于楔子，既可简化凝练崔氏改嫁的原因和动机，亦可作为《悔嫁》和《痴梦》的伏笔。在小全本受限演出时间长度之下，张西乔的恶言相向、拳打脚踢，可与朱买臣百般忍让发妻成为对比，方能刻画崔氏悔嫁的心境转折。张西乔戏份的重要性，远胜于媒婆的唆使劝嫁。因此就四折关目情节推展而言，省昆版的整编更具有起承转合的完整结构，故本文以省昆张继青、姚继焜的演出本为依据，③论述《朱买臣休妻》之表演砌末与文学意象。

省昆版《朱买臣休妻》，正旦扮崔氏，老生扮朱买臣，二面（副）扮张西乔。这出戏由雌大花脸、鞋皮老生为主，二面为辅，支撑一台大戏，行当设置成为其最大的表演特色。④ 小全本虽以三个人物为主，实以崔氏为叙事观点，奠定其与《渔樵记》末本杂剧之不同，也与《烂柯山》传奇生、旦与丑、副平分秋色的差异，从而使其主题意蕴和偏重的文学意象随之有别。

全剧最长的一折戏是《逼休》，分为"托媒、前逼、后逼、离家"四个排场，表演砌末尤为突出，并可与《痴梦》虚实相映。《逼休》与《泼水》两折是崔氏与朱买臣平分秋色的主戏，不仅首尾呼应，而且运用许多砌末，恰可提炼六组对照的表演砌末和文学意象。下文将配合录像进行分析，并运用张继青、姚继焜的说戏内容。两位演员以讲述方式解说身段表演，翔实生动。除了姚继焜略为提点"泼米与泼水"，扼要说明"淘米箩"的制作（详下文），其余五组对照之概念并未提及，亦未解说表演砌末蕴含的文学意象。本文既以张继青、姚继焜演出版为主，当引用其说戏内容为第一手数据，以强化有根有据之论述。

一、扁担与斧头

朱买臣手执扁担和书册上场，具有三个作用。其一，衬托穷儒打柴的身份与固穷守志的精神。其二，与张西乔木匠手持斧头对比。其三，作为崔氏气恼掷地的砌末（第三点详下文"泼米与泼水"）。

朱买臣腋下挟着扁担，手执随身携带的书册上场，表情凄然，唱【引子】："穷儒穷到底，独求书中趣。常作送穷文，文送穷不离。"扮相上，挂黑三髯，头戴黑色高方巾，身穿黑褶子，腰系黑丝绦，脚跋黑布双梁鞋。行走时猫着腰，跋着鞋皮，走动时，高方巾的帽檐随之微微抖动。出场到九龙口亮相，念第一句"穷儒穷到底"的"底"字，声调悲凄，哀怨中充满酸楚。第二句"独求书中趣"的"趣"字，拖了一个长音，不禁摇头晃脑，表现朱买臣虽穷愁潦倒，对读书做官仍然充满期望。⑤ 整体而言，诠释典型的穷书生，形体要掌握"提气、抠胸、紧背"六个字诀。脸部和双手要"绉纱鼻头笋壳手"，亦即鼻子要皱，手要收，手指要像笋壳，不能将手指直挺出来，以表现一种穿不暖、冷飕飕的感觉。⑥

① 阿甲《从昆剧〈烂柯山〉谈张继青的表演艺术》，原载《戏剧论丛》1983年第3辑，后收入李春熹选编《阿甲戏剧论集》下册，北京：中国戏剧出版社2005年，第645—660页。
② 关于《朱买臣休妻》的表演记录，参见姚继焜《从折子戏〈痴梦〉到本戏〈朱买臣休妻〉》；斯人《阿甲与〈朱买臣休妻〉》，载雷竞璇主编：《昆剧朱买臣休妻张继青、姚继焜演出版本》，香港：（香港）牛津大学出版社2007年，第46—50页、第51—59页。
③ 张继青、姚继焜演出《朱买臣休妻》，江苏省昆剧院于台北新舞台演出录像（1998年11月11日—18日），收入《秣陵兰熏》，"文建会"、台湾传统艺术中心1998年出版。
④ 张继青讲述《痴梦》（2010年3月11日录像），收入《昆曲百种大师说戏》工作室主编《昆曲百种大师说戏》第1卷，长沙：湖南电子音像出版社2014年，第19—21页。
⑤ 参见姚继焜《我演〈逼休〉中的朱买臣》，载雷竞璇主编《昆剧朱买臣休妻——张继青姚继焜演出版本》，香港：（香港）牛津大学出版社2007年，第87—91页。
⑥ 姚继焜讲述《朱买臣休妻》（2010年11月12日录像），收入《昆曲百种大师说戏》工作室主编《昆曲百种大师说戏》第2卷，长沙：湖南电子音像出版社2014年，第226页、第235页。

朱买臣虽以打柴为生，仍不改读书之乐与苦求功名之志。所谓"百无一用是书生"，朱买臣只能打柴换米，张西乔则是"做过木匠，开过木行，如今乃棺材店老板便是。为求生意兴隆，天天巴望死人，想不到巴望来巴望去，自己的老婆也去见了阎王。"相较之下，张木匠尚且有一技之长，可以养家糊口，这是诱引崔氏改嫁的重要因素。省昆版虽沿袭《烂柯山》传奇木匠的身份，但改编为棺材店老板，遂与死亡意象联结，非常高妙。"木柴"与"木材"相关，而苏州音"官梦"ku ∅ moŋ 与"棺墓"ku ∅ mo相近。① 朱买臣始以扁担打柴，终于"官梦"遂愿。崔氏指望"嫁了张西乔，好吃好穿，白头偕老。不想这个无赖之徒，稍不顺从，开口就骂，举手就打。唉！想起穷儒朱买臣痛怜于我，好不后悔也！"崔氏悲唱【上小楼】："整日里无理取闹，如禽兽咆哮。恨只恨才抛离穷酸，又撞着无赖啊呀强盗。"张西乔被骂强盗，正要暴打之际，闻听前村接生意，这才止住，随即恐吓崔氏：

臭花娘！前村叫我接生意，我回来替你算账。你要是敢动一动，我拿锯子锯断你的脚，拿墨斗线吊断你的筋，拿斧头劈杀你的贼头。你面孔铁板，倒像煞个夫人拉化，可惜朱买臣赠做官，就是做仔官，这夫人也轮不到你个哉！

斧头原是劈削木材的工具，却成为张西乔动念劈杀人头的凶器。这些恐吓语句，烙印心底，深入崔氏的潜意识。因此得知朱买臣做官，一场官夫人穿戴凤冠霞帔的美梦竟被张西乔手持"斧头"狠狠敲醒粉碎。崔氏最后在《泼水》一折跪求朱买臣相认，因求不得团圆而投水自尽。为崔氏备下一口棺木的，不是张西乔，而是朱买臣，朱将她好好盛殓，葬于烂柯山下。崔氏改嫁棺材店老板张西乔，实已联结"棺墓"意象，埋下死亡的伏笔。就文学意象而言，"扁担"是放在肩膀之上，意谓挑起重担；"斧头"则是用以砍伐，意谓摧毁破坏。对崔氏而言，朱买臣的扁担是苦力维持生计的象征，张西乔的斧头则是锐利粉碎生命的象征。崔氏成为"官夫人"的美梦，不仅在现实中落空，也在梦境中幻灭。告别人世时孑然一身，仅有一口棺木与之同埋尘土。

二、泼米与泼水

朱买臣的扁担与书册，在"前逼"情节继续发挥表演效果。这一天，朱买臣清晨出门后，眼见即将下雪，打不得柴，只好回家。崔氏闻听，与朱买臣千般计较，四次丢掷"扁担、米粒、书册、淘米箩"四种砌末（详下文"淘米箩与凤冠"），作为"逼休"的前奏曲，这段对白声口及表演身段非常丰富。崔氏丢掷靠在桌沿的扁担，哽咽地说："啊呀咦！那今日又换不得米来，做不得饭了！……"朱买臣赔着笑脸："娘子不妨事"，同时将扁担拾起，悄悄地放到桌后底下。接着取出圆形小米缸，若无其事地说："喏喏喏！这里有米粒数十。烦劳娘子多放些清水，熬锅米汤。"朱买臣刻意用手指抓些米粒，高高举起，让米粒稀稀疏疏地洒落在米缸之内。崔氏冷眼看着颗颗米粒，流露不屑眼神，将脸转向右边，朱买臣随之转到身旁，挨着崔氏的身子，继续安抚："暖暖身，垫垫肚，耐它一天吧！"崔氏恼怒，一声"呀啐"！随即击缸泼米。朱买臣惋惜："有罪呀，有罪！盘中之餐，粒粒辛苦，农家耕种，来之不易啊！"于是曲身弯腰，一膝跪地，将米粒"一颗一颗捡起来，最后一颗看到了，粘了些吐沫，轻轻地把它粘起来"②。这段表演极为细腻传神，崔氏观看朱买臣捡拾米粒的模样，不禁用力拍打放置在桌角的书册，激动地说出："你这穷酸，怎么不让山上老虎吃了去，哎呀！早早出脱了我！"朱买臣充耳不闻，故不回应，拿起书本，用抑扬顿挫的声调干唱："一卷书在手，乐在其中矣！"崔氏忍无可忍，夺书掷地，朱买臣赶紧捡起书册，从笑脸忍让转为严词责备："啊！娘子！你轻慢于我则可，轻慢于它是容不得的！"捍卫书册的尊严，不可轻慢，真是天外飞来神笔。朱买臣言罢，将握着书册的手放到后腰，挺直腰杆，表现为书辩护、理直气壮的神态，刻画其固穷守志的神貌，可谓淋漓尽致。崔氏反唇相讥：

容不得怎样？有道是"靠山吃山，靠水吃水"，你能"靠书吃书"么？看你不哑不聋，不痴不呆，终日捧了一本书，装出这般行径，哪里是像人过的日子？我是受够了，快写一纸休书发放我来咾！

这一场"今日换不得米"的争执，崔氏三掷砌末，各有深意。一掷扁担，怨其无法肩挑养家活口之责任。二泼米粒，伤其巧妇难为无米之炊。三扔书卷，怒其执迷读书做官，毫无谋生之能。三掷砌末，将20年忍饥挨饿的漫长岁月浓缩为当下"盎中无斗储"的困境，活生生展演"贫贱夫妻百事哀"的真实写照。运用三掷砌末的表演，《烂柯山》传奇未见，足见省昆版改编与排演的艺术造境。

① 李荣主编：《苏州方言词典》，南京：江苏教育出版社1998年。
② 姚继焜讲述《朱买臣休妻》（2010年11月12日录像），收入《昆曲百种大师说戏》工作室主编《昆曲百种大师说戏》第2卷，长沙：湖南电子音像出版社2014年，第230页。

"泼米"情节悄然埋下"泼水"的伏笔,成为小全本的首尾照应。第四折《泼水》分为"荣归、求见、重逢、投水、凭吊"五个排场。崔氏跪地,苦苦哀求朱买臣带她回去,朱买臣再三婉拒,不得已只好命人取一盆水来。崔氏以为是让她洗洗干净,要带她回去,满怀欣喜:"丈夫老爷要水何用?"朱买臣说:"我将覆盆之水倾于马前,你若能仍旧收起在盆内,我就带你回去。"那一瞬间,崔氏似乎单纯到无法理性思考,竟然欢天喜地叫道:"这有何难?快取水来,快取水来!"张继青讲述,此处表演要很夸张,水泼下去之后,双手捧水,以为水收在盆内了。捧水时,眼神不可看水盆,最后一看,愕然发现竟然没有水,这才发出哀哭之声:"啊呀!收不起!"朱买臣语调沉痛:"崔氏吖!崔氏!那时候你将琴弦来打断,正如泼水难收回。"语毕退场。崔氏慢慢起身,走到一边呼喊:"丈夫老爷!丈夫老爷!"然后转过去,此时起锣鼓,崔氏对着地面的水说:"水呀水!今朝倾你在街心,怎奈街心不肯存。往常把你来轻贱,今朝一滴啊呀值千金!"①一切都晚了。

这段表演总是让观众感到锥心刺骨之痛,人生收不起的缺憾何其多?诚如姚继焜讲述《逼休》的泼米与泼水:"一个泼下去还能够把它捡起来;一个泼水,一点儿都没有了。"②微小米粒泼洒于地,朱买臣尚可信手捡起;覆盆之水倾于马前,崔氏却是点滴难收。泼米与泼水的身段动作都是"泼洒",人物内心深处却是渴望"收回"。泼洒的当下,人物充满积怨之情;收回的刹那,人物充满谦卑之怀。颗颗米粒是物质食粮,崔氏泼洒之后,朱买臣以惜物之心,用手指粒粒拾起,意谓他终有否极泰来之日。清清似水是心如明镜的投影,朱买臣泼洒之后,崔氏以挽救之情,用双手意欲捧起,点滴之水却从指尖流失,意谓她永远收不起今生再也无法弥补的遗憾。泼米与泼水,恰似两人终极命运的写照。

三、淘米箩与凤冠

崔氏三掷砌末之后,顺势提出"休书"二字试探,继续展演四掷淘米箩砌末的情节。朱买臣用缓兵之计,许她一个未来的官梦(详下文"风筝与梦想")。继而借算命先生之口言道:"朱老爷!你有满腹经纶,可惜呀!你眼前官运未通。你的妻子却有夫人之命,日后,你还要靠她的福气呢!"崔氏被戴上高帽子,心花怒放。朱买臣再借算命先生之口:"你家中有一样宝贝,可以压在你妻子的头上,若是压得住,一品夫人就做定了。"崔氏向朱买臣打量一下,似信非信,冷冷地说:"什么宝贝,拿来试试看!"朱买臣故作神秘:"娘子!来来来,你与我端端正正地坐着,不要动呀,待我取来。"郑重其事地为崔氏戴在头上,唱:"吖呵!交还凤冠,凤冠尊头上戴起。"凤冠唤起崔氏内心成为官夫人的渴望,一时之间崔氏陷入幻想之中,嗲嗲地叫了一声"朱买臣",朱买臣随即回答:"下官在。"然而当崔氏慢慢托起凤冠时,愕然发现原来只是一个淘米箩,于是恼羞成怒,随手砸去,朱买臣接过来,一阵狂笑。③

《烂柯山》传奇第八出《前逼》亦有凤冠砌末。崔氏嘲笑朱买臣:"要做官,青天白日,在那里做梦。"朱买臣说:"不是做梦,是真正谑!呀!我倒忘了一件要紧东西来了。"唱:"交还凤冠,凤冠高头戴起。"(第八出)对照之下,原著较为简略,转折也较为突兀。传统表演此折时,这一顶凤冠是虚拟,姚继焜提议改换成实物,用一个旧的淘米箩,四周插上一些小柴梗,盖上一块四角有流苏的旧红绸子,将淘米箩兜在里边。④ 运用淘米箩,设计一顶假凤冠,"既保留了戏曲的写实性,又增加了生活的真实性和舞台的表演的趣味性"⑤。更重要的是,假凤冠具有象征性,朱买臣戏弄的"凤冠梦"进入崔氏的潜意识,为第三折《痴梦》埋下伏笔。

《痴梦》分为"报喜""入梦""梦醒"三个排场。《烂柯山》原著的崔氏改嫁后不与张西乔同房成亲,决定逃至王妈妈家。省昆改编为崔氏嫁入半年后,因无法忍受张西乔拳头相向,只好到媒婆王妈妈家躲避一时。得知

① 张继青讲述《泼水》(2011年3月17日录像),收入《昆曲百种大师说戏》工作室主编《昆曲百种大师说戏》第3卷,长沙:湖南电子音像出版社2014年,第179—180页。

② 姚继焜讲述《朱买臣休妻》(2010年11月12日录像),收入《昆曲百种大师说戏》工作室主编《昆曲百种大师说戏》第2卷,长沙:湖南电子音像出版社2014年,第230页。

③ 参见姚继焜《我演〈逼休〉中的朱买臣》,载雷竞璇主编《昆剧朱买臣休妻——张继青姚继焜演出版本》,香港:(香港)牛津大学出版社2007年,第87—91页。又,参见姚继焜讲述《朱买臣休妻》(2010年11月12日录像),收入《昆曲百种大师说戏》工作室主编《昆曲百种大师说戏》第2卷,长沙:湖南电子音像出版社2014年,第228—229页。按:姚继焜对淘米箩设计为假凤冠的表演有详细生动的讲解。

④ 参见姚继焜《我演〈逼休〉中的朱买臣》,载雷竞璇主编《昆剧朱买臣休妻——张继青姚继焜演出版本》,香港:(香港)牛津大学出版社2007年,第90页。

⑤ 姚继焜讲述《朱买臣休妻》(2010年11月12日录像),收入《昆曲百种大师说戏》工作室主编《昆曲百种大师说戏》第2卷,长沙:湖南电子音像出版社2014年,第228—229页。

朱买臣做了会稽太守,崔氏百感交集,是夜梦到听见门外众人敲门声。张继青解说,开门之后,皂隶们靠两边站,崔氏偷偷向左右斜望,再稍做停顿,往上看,站起,身子直挺挺的,稍稍提起双手,僵硬地伸直、抖动,生硬地移步到众人面前一看,用发抖的嗓音问:"你们是甚么样人呀?"众人言道:"我们奉朱老爷之命,特来迎接夫人上任的,现有凤冠霞帔在此。"崔氏表情顿时一变,肢体松弛下来:"你们奉朱老爷之命,特来迎接我上任的?"嗓音变得欢快,音调提高,笑逐颜开,又再次走大八字步,大摇大摆做威风状。崔氏小心翼翼走过去,拿了凤冠,抚摸一番,回过头来再一看,狂笑起来:"啊呀呀!我好喜也!"崔氏是雌大花脸,因此可以狂笑,可以摇头晃脑充分表现心花怒放的情绪。凤冠虽然很重,但崔氏戴起来却轻飘飘的:"啊呀妙呀!这凤冠,似白雪那些辨别。"接着迫不及待拿起红色霞帔,只穿上一边袖子,另一边袖子夹在腋下,欢天喜地翘起嘴,高唱:"啊呀呀!有趣吓!一片片金铺翠贴。"又轻轻着拍手,嘌着眼,娇声哆气,唱:"啊呀!朱买臣吓!越叫人着疼热。"头部轻轻晃动,水袖往外一抛,一副轻狂得意的神态。①

好梦不长,剧情突然转折。张西乔手持斧头,在一连串急速的锣鼓声响中登场:"杀杀!臭花娘!你想逃脱哉!身上着仔红红绿绿的衣裳,快点脱下来。"张继青解说,此时崔氏吓得急急转身探视,一步一步向后退。匆匆脱下凤冠霞帔,动作要利落。凤冠霞帔被取走后,崔氏双手掩着胸口,作瑟缩状,仿佛还没穿暖就要脱下来。终于她鼓起勇气,厉色盯着张木匠:"住了!你是杀不得他们的。"双手指着张西乔的脸,反过来步步进逼,将他喝住:"有一个官儿来捉你癞头鳖",句尾"鳖"字要唱入声,音调突然低落,崔氏回到入梦的状态。梦醒,崔氏伏在桌上,单手支着腮帮子,手和头随着斧头劈在台角的声音跌下来,上半身俯着。慢慢抬起头来,双眼合着,说道:"众人们!无徒去了,你们快放凤冠来,霞霞霞帔来",又高声喊道:"来来来呀!"同样把气力全放出来,以表现焦急的心情,生怕众人离去。张开双眼,一脸茫然;眼睛向左右使劲地一闪两闪,眉头轻皱,仿佛无法接受现实。远处传来一串寂静凄冷的更鼓声,崔氏捏一捏指头,一手抚在胸前,一脸疲惫,整个身体松塌下来:"原来是一场大梦。"②

《逼休》的凤冠,是朱买臣心中有愧,用心良苦转移崔氏的怨气,贫贱夫妻苦中作乐,呈现轻喜剧的氛围。《痴梦》的凤冠,则是崔氏日有所思、夜有所梦,呈现一种虚幻迷离的情境。梦醒时乐极生悲,显现悲剧的预兆。尽管崔氏鼓起勇气,厉色盯着张西乔,代表她在梦中仍然试图奋力一搏,但是凤冠霞帔已经在惊慌失措之中卸妆了。淘米箩虽是假凤冠,却是朱买臣亲手端端正正为崔氏戴上,代表他给结发之妻的希望和许诺,来日若得官,定然不负糟糠之妻。有朝一日,假凤冠或可如愿成真。梦境的真凤冠,呈半圆形,冠状如拱桥,珍珠宝饰,璀璨晶莹,闪闪发亮;搭配红蟒(代替霞帔),以及身上的黑褶子,红、黑、白三个颜色,对比鲜明。这是崔氏的痴心梦想,由她自己取来穿戴,因此凤冠是歪斜斜地戴着,霞帔也只披在左边半身。凤冠霞帔穿戴在崔氏身上,竟显得滑稽突兀,不成模样。虽是真凤冠,却只是一场虚幻不真、破灭粉碎的痴梦。淘米箩凤冠如假却真,梦境凤冠如真却假,真假凤冠,不仅成为对比,也呈现一种真假之辨的吊诡。

四、休书与赠银

省昆版《逼休》演出本,张西乔吊场、朱买臣上场之后,随即是"崔氏执银子、休书上",定场诗云:"天天读书想做官,随他饥寒二十年。王妈劝嫁张百万,喏喏喏!休书写好离穷酸。"崔氏一出场即告知"休书"已经写妥,并有"银子"隐藏在袖口之内。《前逼》展演夫妻争执,第三次掷砌末书册,同时抛出一句伏笔:"快写一纸休书发放我来。"对崔氏而言,不堪忍受淘米箩假凤冠的戏弄,气愤高唱:"你身衣口食,两件无来历,泼残生叫我难度日。"成为引爆逼写休书的导火线,也作为"前逼"与"后逼"排场的分界点。换言之,"前逼"情节主要展演崔氏吵架,四掷砌末。"后逼"情节主要展演逼写休书、留下纹银。

面对逼写休书,朱买臣难以下笔,仍然苦口婆心,动之以情。崔氏嘲讽:"你休书也不会写,还想做官。"当崔氏取出已经写好的休书时,朱买臣顿时木然,爆发愤怒。崔氏冷冷地念着休书:"会稽朱买臣,卖柴作生涯。赡养妻难活,休后任再嫁。"继而说出决绝之语:"从今后我与你,犹如高山劈竹,势在两开。大海捞针,离难再见。"姚

① 张继青讲述、刘勤锐整理《南昆旦角演唱特色和正旦表演艺术》,载雷竞璇主编《昆剧朱买臣休妻——张继青姚继焜演出本》,香港:(香港)牛津大学出版社 2007 年,第 60-74 页。按:其中一节讲述"《痴梦》与《朱买臣休妻》",在第 65-74 页。

② 张继青讲述、刘勤锐整理《南昆旦角演唱特色和正旦表演艺术》,载雷竞璇主编《昆剧朱买臣休妻——张继青姚继焜演出本》,香港:(香港)牛津大学出版社 2007 年,第 73-74 页。

继焜解说,此时朱买臣两眼发直,似五雷轰顶,连呼几个"啊!啊呀!"执着右袖,左手挽着黑褶子,抬起左脚,亮出鞋底,迟迟不动,以示迈不开步子。在崔氏的再次逼迫下,朱买臣抖动着头上的高方巾,踩着紧打的锣鼓点子,挪到桌后、舞台中心位置,目光炯炯怒视崔氏念【扑灯蛾】:"呀呀呀呸!半生共枕,一旦抛弃,你……太绝情!太绝义!二十年夫妻……也罢!"朱买臣浑身颤抖,挽起右袖,伸出拇指徐徐落在冰凉透心的墨砚中,再撕心裂肺地喊出:"从此两分离!"然后高举右拇指,左袖掩面迅疾地将手印按在休书上,表现出朱买臣的极度痛苦、极度无奈、极度无望。①

朱买臣被迫按手印后,非常后悔,试图夺回休书:"不放!我是不放你走的!"两人拉扯之间,崔氏将朱买臣推倒在九龙口的座椅旁边,崔氏赶紧折好休书,收藏在袖口之内。转身一看,朱买臣倒地,没有声音,崔氏惊吓,三声呼唤"朱买臣",见他尚有气息,遂拍拍胸口,表示放心的样子。崔氏小心谨慎地将朱买臣慢慢扶起坐在椅子上,此时朱买臣尚未完全苏醒,崔氏痛心地说:"朱买臣!你休要怪我,你这个人只求书中有趣,却不管妻子冻饿。有道是,嫁夫嫁夫,吃夫穿夫,养不活家,何必娶我?不是我断情绝义,乃是你逼我逃死求生。也罢!这里有白花花的纹银一锭,留在桌上,从今以后再也不要来纠缠了。"

朱买臣苏醒过来,在上下场口遍寻不着,又到门外寻访,没有崔氏身影。回到屋内,无限惆怅,将舞台左边的座椅高高举起,放到桌子旁边。这是崔氏刚才坐过的椅子,真个是人去楼空了。朱买臣猛力拍桌,不偏不倚拍到放在书册上的一锭纹银,深感是对自己的侮辱,愤然将银子摔在地上。银子是《逼休》最后一次出现的砌末,也是朱买臣唯一抛掷的砌末。朱买臣"转身取书翻开,双目深沉,寄托自己的希望,一个深呼吸,提气转身亮相。然后大摇大摆迈着四方步,踩着锣鼓节奏下场"②。朱买臣手握书册放在腰背后,昂首阔步下场时,观众看到书卷在他腰背后上下晃动。这一小段表演,朱买臣没有任何一句独白,皆以肢体语言传达人物坚定的信念:不得功名,誓不还乡。

朱买臣果然衣锦还乡,上任途中,见到崔氏时的第一句话是:"崔氏啊!崔氏!你为何弄得这般光景?"假如朱买臣说:"贱人!你有何颜面前来见我?"这出戏就完全变调了。崔氏低头跪地,频频哀求:"丈夫老爷!带了奴家回去吧!"朱买臣说:"崔氏啊!你逼我休妻另嫁,还有什么家室可回?以往之事不必说了,今与你纹银五十两,也好度日。若有艰难,再来寻我。来!取五十两纹银交与同乡妇人。"假设朱买臣对崔氏说:"从此再也不要来纠缠了。"这是以其人之道还治其人之身。朱买臣并非以五十两赠银打发,而是语意恳切:"若有艰难,再来寻我。"细腻对白展现人性的温厚,令人动容。

朱买臣万万想不到当时一纸休书,竟换来一锭纹银。崔氏为求三餐温饱不得不改嫁,固然值得同情,但逼写休书,毕竟断情绝义。然而,趁其晕厥,在离家之际为朱买臣留下一锭纹银,却也蕴含夫妻20年共患难的情义。而今,十字街头再度重逢,朱买臣赠银五十两,也是兼顾情义的胸怀。然而,裂缝之竹毕竟难以全弥,朱买臣深感破镜难圆,不立文字,只好以"覆水难收"表示不得不然的休离。虽然休书无情,泼水也无情,但是赠银有情。正因为休书和赠银,诠释"道是无情却有情"的人性幽微,使这出戏超越"是非、对错"二元对立的观点,而呈现深刻复杂、丰富多元的情感层面。

五、风筝与梦想

传统折子戏的《逼休》《悔嫁》,崔氏都是包头,戴银泡;身穿月白素褶子,腰束白裙、汗巾。《痴梦》改为身穿黑褶子,与梦中穿红帔戴凤冠的狂喜形成鲜明对比。《泼水》改为包头、留水发、插红花,身穿黑褶子,白裙打腰,白彩裤,着彩鞋,③与朱买臣红色官衣相映,翻转整出戏黑白的阴冷色系。其中白裙打腰,是白色的腰包裙,即"素面百裥裙,俗称'大腰包',用白色春绸制作,左右裙片外下角端各有空心绳襻,套在小手指上,两臂高举时呈蝶翅状。多用于正旦扮演的角色,处境窘迫、畏惧、病危等情节"④。崔氏在《泼水》中的穿关,红、黑、白三色集于一身,奇诡色彩的搭配,凸显她寻找朱买臣情急如火的心情与半疯半痴的神态;加上穿着蝶翅状的大腰包,因此当崔氏神气十足地对地方(地保)说:"我是一位

① 参见姚继焜《我演〈逼休〉中的朱买臣》,载雷竞璇主编《昆剧朱买臣休妻——张继青姚继焜演出版本》,香港:(香港)牛津大学出版社2007年,第90页。
② 参见姚继焜:《我演〈逼休〉中的朱买臣》,载雷竞璇主编:《昆剧朱买臣休妻——张继青姚继焜演出版本》,香港:(香港)牛津大学出版社2007年,第91页。
③ 曾长生口述,徐渊、张竹宾记录《昆剧穿戴》"烂柯山"条,苏州市戏曲研究室所1963年印制,第50–52页。
④ 刘美月:《中国昆曲衣箱》,上海:上海辞书出版社2010年,第56页。

夫人呀!"地保说:"你倒像只风筝。"对照《烂柯山》原著并无"风筝"之喻。苏州方言"夫人"fu zən 与"风筝"foŋ tsən 音近,丑脚借此插科打诨,引发笑点,原是舞台惯见手法,并无深意。然而,地保未从疯癫神态嘲弄崔氏像个"疯子"(苏州音 foŋ tsŋ),亦未从蝶翅状大腰包之穿关造型调侃崔氏像只"蝴蝶",却将崔氏比喻为"风筝",蕴藏文学意象,堪称是改编本的传神之笔。

风筝高飞,具有扶摇而上追寻梦想之意象,崔氏的一生犹如风筝。出嫁时,风筝出航起飞;20 年婚姻生活贫困,风筝只能在低空盘旋。《逼休》改嫁,风筝二度起飞;岂料改嫁之后,承受家暴,风筝折损降落。《痴梦》时,风筝在梦中飞扬至云端;梦醒时,风筝急速陡降,几近地面。拦街认夫,风筝再度飞升;《泼水》之后,风筝跌落谷底。直到投水,风筝断线,坠落水面,再无翻飞之日。崔氏如同风筝,身不由己,随风而起,因风而落。风筝之所以起起落落,是因为崔氏不断地逐梦。而牵动崔氏不断地逐梦,是因为朱买臣的官梦未遂。朱买臣或可坚持读书做官梦想,继续打柴为生。对崔氏而言,却因王妈妈的巧言说媒,触动她试图改变生活现状,于是开展一连串的梦想。

崔氏痴梦惊醒之后,低声叹息:"原来是一场大梦。"这出戏的"大梦"不仅单指梦境,回顾崔氏生命的几个转折点,她一直都在努力构筑梦想。婚嫁前夕,有出阁美梦。婚后,在朱买臣编织的"官梦"中,支撑了 20 年的"凤冠梦"。为求温饱,逃死求生,毅然逼休改嫁,试图再创重生之梦。逼休时,朱买臣告知崔氏,算命先生相他明年 50 岁发迹得官,《痴梦》遂有针线伏笔与心理意识的铺衬。可惜,崔氏此身已非自我,于是夜梦官诰夫人凤冠霞帔,成为痴心之梦。跪求破镜重圆,是弥补破网之梦。以为覆水可收,是痴心妄想之梦。投水之前自我告白:"如若孽缘有来世,再不怨嫌穷书生。"历经梦的浮沉,最后仍然只想回到原点。崔氏一直逐梦,风筝因而随之起起落落。表面上,是命运掌握风筝的绳索;实质上,是崔氏以梦想牵引自己的风筝,主导了自己的命运。

六、山林与流水

崔氏在逼休掷书时曾经对朱买臣说道:"靠山吃山,靠水吃水,你能靠书吃书么?"仔细寻绎,"山"与"水"也是这出戏的文学意象之一。剧中,"山"的具体化系指

"烂柯山"。省昆版虽不以《烂柯山》为剧名,"烂柯山"却是贯串整出戏的重要地点。《逼休》提及朱买臣住在烂柯山下,在此打柴;《悔嫁》提及张西乔到烂柯山迎娶崔氏;《痴梦》提及报录人打探朱买臣老爷住处,崔氏遥指烂柯山下;《泼水》提示崔氏前往烂柯山等候朱买臣赴任。最后,朱买臣将崔氏葬在烂柯山下。

李白《将进酒》诗云:"君不见黄河之水天上来,奔流到海不复回。"这是诗歌语言的夸饰笔法,事实上黄河发源于青藏高原巴颜喀拉山。由此观之,山乃是水的源头,象征生命的源头。剧中"烂柯山"是崔氏婚姻落脚之处,也是与朱买臣相互依存之处。当她选择离开烂柯山,便犹如水离开了源头,顺流而下,逝去不返。归纳这出戏铺排八种与"水"相关的意象,有"结冰之水、千行泪水、杯酒之水、冷汗之水、血流之水、饥饿之水、难收覆水、安身之水"[①]。

严冬的烂柯山时有积雪,往往打不得柴。只要春回大地,冰雪自可消融,意谓朱买臣生命的冰雪严霜当有融化之日。崔氏等不到春天回暖的佳音,选择离开烂柯山,改嫁之后,开启以泪洗面的时光。面对张西乔的暴力,悲唱:"哀哭嚎啕,这苦天可知道。"得知朱买臣做官后,崔氏不禁回想出嫁之时,爹娘递给她一杯酒,叮咛她嫁到朱家千万做个好媳妇。一杯归水酒的回忆,让她自省自悔、自惭自愧。一场痴梦,被张西乔的斧头惊醒,崔氏低唱:"津津冷汗流不竭,塌伏着枕边出血。咳!崔氏啊崔氏!只有破壁残灯零碎月!"梦境中张西乔恶狠狠的模样,让她冷汗直流,余悸犹存;"出血"则隐含死亡的预言。张继青解说,惊醒后方知原来是一场大梦,小锣打起风声,暗喻她浑身冰冷,心灵极度空虚。唱"津津冷汗流不竭"时,两手先后在额前拈汗,用指头弹走;唱"塌伏着枕边出血"的"血"字,要凄楚地拉长;唱"只有破壁",环视家中的萧条景况,高声大喊"哎呀";唱"残灯"时,离开椅子,急步跑到台右,指着桌上的灯;唱"零碎月"的"月"字,短促急收的入声字,手往远处天上的月亮使劲一指,仿佛带有无限怨恨。然后,手慢慢放下来,站着沉思片刻,向后撤步,想到适才梦见凤冠霞帔的大喜,现在只见茅屋内洒落一地破碎的光影。最后垂头哀哭,半遮着脸侧身下场。[②]

这场梦境让崔氏"一夜流干千行泪,起倒难成寐"。白裙打腰的装扮,让地保形容她像只风筝;一夜辗转反侧,哭肿的双眼,憔悴的神情,疯癫的语言,也让地保以

① 参见陈文婷《比较杂剧〈渔樵记〉与昆剧〈朱买臣休妻〉》,台湾大学中文系"戏曲选"报告(2003 年 12 月),未刊稿。
② 张继青讲述,刘勤锐整理《南昆旦角演唱特色和正旦表演艺术》,载雷竞璇主编《昆剧朱买臣休妻——张继青姚继焜演出版本》,香港:(香港)牛津大学出版社 2007 年,第 74 页。

为她是痴子、叫花子,因而故作反语:"有勿少好汤好水正在请你。"一个自觉"形醍醐身邋遢,衣衫褴褛把人吓煞"的痴妇,怕只是些残渣剩水吧!

崔氏万万想不到朱买臣给她的竟是一盆收不起的覆水。她跪下,低头看着地面唱:"盆水泼在地平川,流到哪里哪里干,流到哪里哪里干。"一抬头,忽然说:"呀!看前面水闸之下,清波荡漾,待我前去看看。"崔氏神情恍惚,眼神迷离,仿佛诉说:"朱买臣!你不是要水吗?你不是叫我收水吗?水闸之下有那么多水,待我去取来,待我去取来⋯⋯"此时崔氏的眼睛发直了,当她往水闸方向走去时,唱:"马前泼水他含恨,斩断琴弦我太绝情。一场大梦方清醒,愿逐清波洗浊尘。"然后冲到台口,叫唤三声"朱买臣、郎君",再说一句"今生今世再也见不到你了!"没想到,崔氏逼休时的决绝之语:"从今后我与你,犹如高山劈竹,势在两开。大海捞针,离难再见。"竟成为自己的谶语。

朱买臣闻听崔氏投水,将眼神放在河面上,仿佛看到崔氏载浮载沉,以深沉语调念诗句:"柴米夫妻我有愧,逼写休书裂心肝。马前泼水非我愿,破镜残缺难再圆。泼水难收人投水,眼望碧波心黯然。"此时朱买臣情绪虽然激动,但内心要压抑,不宜太外露。然后慢慢抬起头来,吩咐:"备下棺木一口,将她好好盛殓,葬在烂柯山下,立下石碑,上号'朱买臣故妻崔氏之墓',以表二十年结发夫妻之情。"最后朱买臣独自留在江边凭吊,他走到台口,深深做一个拜揖,以示悼念崔氏亡灵。在尾声音乐中,一鞠躬到底,幕落。① 比起上昆版收尾,省昆版将朱买臣型塑为圆形人物,情义深长,余韵不尽。②

就大自然现象而言,水流到大海,蒸发之后变成水气,变成云,最后化为雨水,落在山上,再从山上流向大海。虽然崔氏并未选择到烂柯山自尽,而是投身清波荡漾的闸水,但朱买臣将之安葬于烂柯山下,了却她投水前渴望回家的心愿,让她的躯体从流水回到山林,象征重回生命的源头,完成崔氏似水流年的生命循环。

一出"贫贱夫妻百事哀"的《朱买臣休妻》,真正动人心弦之处不在崔氏的"痴心梦想",而是在三餐不继的困境下,当糟糠之妻自求下堂,20年夫妻是否还能为双方留下余地;当崔氏于街头马前跪求时,朱买臣是否还能回护崔氏的尊严。如果剧本对白处理不宜或演员举手投足分寸稍有偏颇,《逼休》的崔氏将流于嫌贫爱富短视近利的形象;《泼水》的朱买臣将如同《渔樵记》杂剧,成为发迹变泰骄于势力的典型人物。省昆版的改编与演员的诠释,主导着人性深层的刻画。唯有在人物两难之下,周全人性的真情温厚,方能彰显这出戏的深层内涵。

结论——延续昆剧再生之路

元杂剧《渔樵记》是典型的末本文士剧。③ 第一、二折以"苦求功名抒怀写愤"为主旋律,第三、四折转为"发迹变泰骄以富贵"的主题变奏。④《渔樵记》的改本名曰《负薪记》,收录于明天启四年(1624)刊刻《万壑清音》,⑤有《渔樵闲话》《逼写休书》《诉离赠婿》《认妻重聚》四出,首尾完整,联套结构大抵分别沿用《渔樵记》四折,判断是用昆山腔演唱的改本。明传奇《烂柯山》仅存康熙六十年(1721)陈益儒钞本,以朱买臣和崔氏离合为主轴之出目,约有九出:"薪樵、前逼、后逼、悔嫁、逃家、荣归、痴梦、泼水、羞葬。"⑥关目布置以崔氏"逼写休书"情节为分水岭。逼休之前编撰唐道姑和张西乔木匠"私通骗婚",朱买臣与窦氏母女"梦兆婚盟"两条副线情节。逼休之后,又编撰"夷兵侵扰,买臣平寇"第三条副线情节。最后崔氏因覆水难收,在青山闸投水自尽,朱买臣为之筑坟,并于碑亭石匾上题字:"黄土青山覆一丘,可怜埋骨不埋羞。殷勤嘱咐糟糠妇,莫学崔娘不到头。"当下再写"羞葬"二字,显然以"警示教化"为主题。《曲海总目提要》云:"《烂柯山》,不知谁撰,取樵子逢仙烂柯以记朱买臣事。"⑦烂柯山原名"石室山",位于今浙江衢州

① 姚继焜讲述《朱买臣休妻》(2010年11月12日录像),收入《昆曲百种大师说戏》工作室主编《昆曲百种大师说戏》第2卷,长沙:湖南电子音像出版社2014年,第235页。
② 上昆版的崔氏手捧红色水盆,贴着脸颊喃喃自语:"水收起来了!朱买臣,接了奴家回去吧!接了奴家回去吧!"而后转身卧地,幕落。
③ 相关论述,参见李惠绵《从"荒诞性"析论元代文士剧——以"破衫儿"杂剧为论述》,《戏剧研究》第16期,2015年7月。
④ 无名氏:《朱太守风雪渔樵记》,王学奇主编:《元曲选校注》第3册,石家庄:河北教育出版社1994年,第2197-2256页。
⑤ 止云居士选辑,白雪山人校点:《新镌出像点板北调万壑清音》,王秋桂主编:《善本戏曲丛刊》第4辑,台北:学生书局1987年,第47-80页。
⑥ 无名氏撰,王馗、张静整理:《烂柯山》(据钞本整理排印),王文章主编:《昆曲艺术大典·文学剧目典》第5册(总第20册),合肥:安徽文艺出版社2016年,第419-460页。按:笔者自拟各出标题,便于论述。
⑦ 黄文旸撰:《烂柯山》,董康纂辑:《曲海总目提要》卷30,台湾:新兴书局1967年,第1418-1421页。

市。① 所谓"樵子逢仙烂柯",出自东晋虞喜(281—356)《志林》:"信安山有石室,王质入其室,见二童子方对棋,看之,局未终,视其所执伐薪柯已烂朽。遽归乡里,已非矣。"②文中"童子"是道教对仙人的称呼,"石室山"代表仙界,王质所归"乡里"代表人间,对比"山中片刻,人间百年"两个不同时空。这个神异故事引发了一个超越时空的假设:若以百年后的眼光俯瞰当下存在的一切事物或荣辱得失,皆如同烂朽的斧柄。烂柯山因棋而名,因棋而兴,运用于文学典故,乃以"烂柯"谓岁月流逝,人事变迁。③ 明传奇以《烂柯山》为剧名,汲取朱买臣休妻的故事题材,当寄寓世情流变、反复无常之隐喻。④ 省昆《朱买臣休妻》虽非沿袭明传奇以"羞葬崔氏"作为警示教化的主题,然而夫妻之情在烂柯山缘起缘灭,亦符合"岁月流逝,人事变迁"的沧桑。

目前所见散出有明刻本《醉怡情》选录《巧赚》《后休》《痴梦》《覆水》;⑤明刻本《万锦清音》选录《崔氏做梦》《马前泼水》;⑥清顺治十六年(1659)刻本《歌林拾翠》初集,选录《买臣劝妻》《崔氏逼嫁》《追悔痴梦》《马前覆水》。⑦ 三本选集收录出目虽不同,但曲文宾白与现存康熙抄本第七出《巧赚》、第八出《前逼》、第十出《后逼》、第十九出《痴梦》、廿二出《泼水》几乎相同,成为舞台经常搬演的昆剧折子戏。其中《醉怡情》为昆腔剧本选集,有明崇祯年间原刊本,证明《烂柯山》传奇创作于明末之前,并已奠定《烂柯山》小全本的雏形。⑧

由于《渔樵记》《负薪记》《烂柯山》皆有"逼休"关目,历来戏曲选集和曲谱收录《烂柯山》散出,往往出现混淆现象。乾隆年间《缀白裘》(1764—1774)选录七出⑨、民国《昆曲大全》(1925)选录四出⑩,剧目皆题《烂柯山》。又,乾隆年间《纳书楹曲谱》(1792—1794)⑪、民国《集成曲谱》(1925)⑫,分别选录《渔樵记》和《烂柯山》。对照各本选集和曲谱选录《北樵》《逼休》《寄信》《相骂》,实出自《负薪记》。虽然牵混两本剧作,却反映明末清初至乾隆以来《烂柯山》流行的现象。由于《缀白裘》收录《烂柯山》散出混为一现象,影响所及,昆班演出《烂柯山》剧目,竟混入《负薪记》折子戏,出现同台演出两本剧作的荒谬现象。⑬

清代以来,《烂柯山》是否曾全本演出,不得而知。根据同治年间创刊的《申报》(1872—1949),以及宣统年间上海出版《图画日报》(1909—1910)等,昆班经常连演《痴梦》《泼水》⑭。就情节结构的完整性而言,《烂柯山》实有整编小全本之必要。《渔樵记》承载时代局限的主题意蕴,读者观众仅能从历史记忆阅读凭吊,难以再现于舞台。《烂柯山》隐喻的主题不易彰显,警示教化的主题更无法让当代观众接受,必得去芜存菁,去其糟粕。历经时间的淘洗与表演艺术的淬炼,先后由上海昆剧团与江苏省昆剧院完成小全本,重生于舞台。

昆剧《朱买臣休妻》删除《烂柯山》传奇三条副线情节,主题随之而变。不同于《牡丹亭》浪漫梦幻之爱,不同于《玉簪记》才子佳人之爱,也不同于《长生殿》帝王后妃之爱,《朱买臣休妻》演绎"贫贱夫妻百事哀"的主题,展演生活贫困窘迫与夫妻中道分离,贴近庶民百姓的夫妻之情,更能展现人类普遍性的生存困顿与婚姻磨难。朱买臣只顾读书追求仕途,导致贫贱夫妻陷入矛盾与纠葛,丰富了这出戏的主题意蕴。其一,现实与梦想的矛

① 史为乐主编:《中国历史地名大辞典》,北京:中国社会科学出版社2005年,第593页。
② 虞喜:《志林》,《丛书集成续编》第170册,上海:上海书店1994年,第484页。
③ 参见《汉语大词典》(光盘繁体单机3.0版),香港:商务印书馆香港有限公司2007年。
④ 笔者另有专文《论〈渔樵记〉与〈烂柯山〉之主题变奏与文学意象——兼考述改本选本与表演记录》。
⑤ 青溪菰芦钓叟编:《醉怡情》卷2,王秋桂主编:《善本戏曲丛刊》第4辑,台北:学生书局1987年,第150-169页。
⑥ 方来馆主人点校:《万锦清音》,中国国家图书馆善本室藏。
⑦ 无名氏编:《歌林拾翠》初集,王秋桂主编:《善本戏曲丛刊》第2辑,台北:学生书局1987年,第125-151页。
⑧ 《醉怡情》选录《巧赚》,出自《烂柯山》第七出,演述唐道姑设局巧骗崔氏改嫁,接续其他三出,可视为奠定小全本的雏形。
⑨ 钱德苍编选、汪协如点校《缀白裘》收录《寄信》《相骂》《逼休》《痴梦》《悔嫁》《北樵》《泼水》。
⑩ 怡庵主人辑《绘图精选昆曲大全》收录《烂柯山》散出,第162-191页。
⑪ 叶堂《纳书楹曲谱》,载王秋桂主编《善本戏曲丛刊》第6辑(学生书局1987年),收录《渔樵记》有《逼休》《寄信》《渔樵》;收录《烂柯山》有《前逼》《痴梦》《泼水》《悔嫁》。
⑫ 王季烈、刘富梁考订《集成曲谱》(商务印书馆1925年),收录《渔樵记》有《北樵》;收录《烂柯山》有《悔嫁》《痴梦》《泼水》。
⑬ 《图画日报》刊载陈四演出《泼水》:"《烂柯山》全本中之《逼休》《痴梦》《相骂》《泼水》各剧,尤以《泼水》一戏,白口清朗,神情迫切,声调悲凉,最臻绝顶。按《烂柯山》中朱买臣之妻崔氏,其人品之卑下,识见之醒醒,似应以小丑或花旦串演,乃前人不知如何,排作正旦。且《逼休》《痴梦》之道白,则为崔氏,《寄信》《相骂》等则易为玉天仙,一人二名,寔为昆曲他戏所无。"环球社编辑部编:《图画时报》第7册,上海:上海古籍出版社1999年,第464页。
⑭ 朱建明选编《〈申报〉昆剧资料选编》(上海昆剧志编辑部1992年印制),记录1919—1942之间昆班经常连演《痴梦》《泼水》。

盾,包括打柴为生与苦求功名的两难、夫妻之情与逃死求生的踟蹰、生活温饱与精神凌虐的困惑、现实悔恨与梦境痴念的取舍。其二,倾米可拾与覆水难收的矛盾,包括逼写休书与坚不离异的徘徊、自我尊严与情感眷恋的挣扎、绝境自尽与安逸求生的冲突。

《朱买臣休妻》塑造的主角是圆形人物,不再呈现"是非对错"的二元价值观,观众难以对剧中人物作道德评判。崔氏被现实生活困厄所迫,不得不重新牵动风筝的主线而努力筑梦,具有转换生命航线的高度勇气,也展现一个庶民女子的主体意识。因此重新整编昆剧《朱买臣休妻》小全本有三点重要意义:其一,对崔氏不再有"人品卑下,识见醒龊"或"规戒妇人贞洁耐守,切勿朝秦暮楚"①之评价。其二,还原《烂柯山》传奇原著的主轴,不再和《渔樵记》《负薪记》混而演之,在表演史上树立新的里程碑。其三,卸除历史的外衣和包袱,摆脱时代特殊的文化背景,演绎现实生活中夫妻"贫穷窘困"与"中道分离"这类恒久而普遍存在的难题,更贴近人性深处的幽微与痛伤。

《朱买臣休妻》以大量的对白为特色,虽然没有绵密连续的大段唱腔,但具有浓厚的叙述性和丰富的表演性,足以彰显表演砌末与文学意象之融合。本文以"扁担与斧头""泼水与泼水""淘米箩与凤冠""逼休与赠银""风筝与梦想""山林与流水"六组意象进行对照。前四组属于表演砌末的视觉意象,后两组属于语言符号的文学意象,足见其艺术造境。

自明万历年间以来,昆剧折子戏从全本戏独立而出,逐渐兴盛,大放异彩,已然形成各行当的艺术造诣。然而,延续昆剧再生之路,当更积极开展小全本的表演形式。所谓小全本并非仅将四五出折子戏串连,而是能够在两个半小时左右的演出时间里,重新整编或改编,体现首尾完整的有机结构,赋予深刻主题,兼具传统与创新,保留昆剧的剧种性、音乐性、表演性、文学性。整编古典剧作流传下来的折子戏,以"小全本"样貌让戏曲文学经典再现舞台,应是昆剧努力耕耘的方向!

(作者系台湾大学中文系教授)

《香囊记》作者、创作年代及其在戏曲史上的影响

黄仕忠

一

徐渭《南词叙录》说:"《香囊》乃宜兴老生员邵文明作。"②近人郑振铎指出其本名为邵璨③。吴书荫撰《〈香囊记〉及其作者》援引万历《宜兴县志》嘉庆《宜兴旧县志》所载邵璨小传,证实了徐渭和郑振铎的说法④。至此,《香囊记》作者的名、字、籍贯、身份得到了澄清;但对于邵璨的主要生活年代及《香囊记》的撰成时间,还存在分歧意见。傅惜华《明代传奇全目》称:"邵燦,一作宏治,字文明。江苏宜兴人。邵硅兄。约生于明正统景泰间。生员。事迹无考。"⑤《中国大百科全书·戏曲曲艺》简写其名作"邵灿",云:"字文明。一说名宏治,号半江。江苏宜兴人。生卒年不详,约生活于明成化、弘治年间。"⑥庄一拂《古典戏曲存目汇考》⑦、郭英德《明清传奇综录》⑧、李修生主编《古本戏曲剧目提要》⑨等,与"大百科"所述约略相同。

上举之"邵燦""邵灿",皆应更正作"邵璨"。齐森华等主编《中国曲学大辞典》云:"邵璨,明英宗时人。字文明,又字宏治,号半江。江苏宜兴人……邵以生员终

① 朱建明选编:《〈申报〉昆剧资料选编》,第225页。
② 中国戏曲研究院:《中国古典戏曲论著集成》第三册,北京:中国戏剧出版社1959年,第243页。
③ 郑振铎:《插图本中国文学史》,北平:朴社出版社1932年,第1050页。
④ 吴书荫:《〈香囊记〉及其作者》,《戏剧学习》1981年第3期。
⑤ 傅惜华:《明代传奇全目》,北京:人民文学出版社1959年,第8-9页。
⑥ 《中国大百科全书·戏曲曲艺》,北京:中国大百科出版社1983年,第346页。
⑦ 庄一拂:《古典戏曲存目汇考》,上海:上海古籍出版社1982年,第95页。
⑧ 郭英德:《明清传奇综录》,石家庄:河北教育出版社1997年,第10页。
⑨ 李修生主编:《古本戏曲剧目提要》,北京:文化艺术出版社1997年,第233页。

老,吕天成《曲品》称他为'昆陵邵给谏',有误。"①黄竹三等主编《六十种曲评注》也说:"邵璨,字文明,一字弘(宏)治,号半江。江苏宜兴人。生卒年不详,大约与丘濬的生活时期相近或稍后。他是一个老生员,曾作过给谏之官,故人称'邵给谏'。"②程华平《明清传奇编年史稿》"1469年成化五年己丑"条:"邵璨约于本年前后在世,生卒年不详。据《万历宜兴县志》卷八记载,邵璨,字文明,一字宏治,又作弘治,号半江。江苏宜兴人。年轻时习举子业,未应科考,以生员终老,曾做过给谏之官。精晓音律,工于作曲,有传奇《香囊记》。"③以上三家,代表了当下通行的观点,其实是糅合了徐渭与吕天成的记载,而未注意到其中存在的矛盾。

明末吕天成《曲品》卷上"妙品"称:"常州邵给谏,既属青琐名臣,乃习红牙曲学。"卷下"妙品三"著录《香囊》,谓:"昆陵邵给谏所作,佚其名。"④其后如无名氏《古人传奇总目》、黄文旸《曲海目》、焦循《曲考》、梁廷柟《曲话》、支丰宜《曲目新编》等,都署作"邵给谏"。至王国维《曲录》亦谓:"明邵□□撰。名字俱不详。常州人。官给事中。"⑤但后来《海宁王静安先生遗书》所收《曲录》有所修改,作:"明邵宏治撰。宏治字文明。常州人。官给事中。"⑥今人糅合诸说,实源于此。

按:"给谏"是明代六科给事中的别称。为正、从七品官,隶属六部,"权势尤重",通常必须是进士出身⑦。一个"老生员"不可能担任此职。

所谓出自"青琐名臣"之手,是因为关于《香囊记》的作者,明人还有另外一种意见。明焦周《焦氏说楛》卷7⑧载:"邵弘治,荆溪人。有'半江帆影落樽前'之句,因号'邵半江'。尝作《香囊》传奇,至'落日下平川'不能续,其弟应声曰:'何不云:归人争渡喧乎'?时邵方与弟讼田,因大喜,割界之。今名'渡喧田'。"⑨清初《传奇汇考标目》著录《香囊》,亦谓作者为:"邵弘治,号半江。宜兴人,官给谏。"⑩

按,"落日下平川,归人争渡喧",见《香囊记》第六出【朝元歌】第三曲之末句。今查"渡喧"句实系岑参之句,其《巴南舟中夜书事》诗云:"渡口欲黄昏,归人争渡喧。"⑪至于"落日下平川"之句,《香囊记》亦是化用宋张商英题《南峰寺》诗"孤云飞远峤,落日满平川"⑫。两句均系撷取古人成句,故"渡喧田"之说当属好事者附会;但《香囊记》流行后,此两句诗颇为画家用作画题,略可见其影响⑬。

清焦循《剧说》摘引《焦氏说楛》,但删去"有'半江帆影落樽前'之句,因号邵半江"一语⑭。而今人引《剧说》,遂不知《焦氏说楛》所说的作者实即"邵半江"。"邵半江"即邵硅。据明王偁(1424—1495)《严州知府邵君墓志铭》⑮,邵硅字文敬,宜兴人。成化五年(1469)进士,授户部山西司主事。十二年(1476)奉敕之南京,又二年升广西司员外郎。曹务之暇,"辄从词林诸君子咏歌谈辩,朋盍为乐,用是诗名盛一时,而书法尤为士林所重"。因作诗有"半江帆影落樽前"之句,大为词林所赏,遂更号为"半江"。十八年(1482)转贵州思南知府,旋丁内艰。弘治初元(1488)改授浙江严州知府,九月廿二日卒于任。享年四十有八(1441—1488)。所著有《邵半江

① 齐森华等主编:《中国曲学大辞典》,杭州:浙江教育出版社1997年,第105页。
② 黄竹三等主编:《六十种曲评注》第二册,吉林:吉林人民出版社2001年,第845页。
③ 程华平:《明清传奇编年史稿》,济南:齐鲁书社2008年,第7页。
④ 吴书荫:《曲品校注》,北京:中华书局2006年,第7、170页。
⑤ 王国维:《曲录》,广州番禺沈宗畸《晨风阁丛书》本,1908年,"曲四"第5页。
⑥ 王国维:《曲录》,《海宁王静安先生遗书》第47册,1940年,"曲四"第4页。
⑦ 瞿蜕园《历代职官简释》云:"明制,按六部分为六科,各设都给事中一人,左右给事中各一人……均为正、从七品官……给事中衙署即在午门外东、西朝房,章奏均必经其手,故权势尤重。与御史合称科道,或称台垣。台指御史,垣指给事中。"见黄本骥:《历代职官表》附录,上海:上海古籍出版社2005年,第23—24页。
⑧ 序署"万历二十一年",即公元1593年。
⑨ 《四库全书存目丛书》子部第113册,第121页。
⑩ 中国戏曲研究院:《中国古典戏曲论著集成》第七册,北京:中国戏剧出版社1959年,第195页。
⑪ 陈铁民、侯忠义:《岑参集校注》(修订本),上海:上海古籍出版社2004年,第423页。
⑫ 傅璇琮等主编:《全宋诗》第16册,北京:北京大学出版社1991年,第11001页。
⑬ 清陆绍曾《古今名扇录》载《袁叔明〈渡喧图〉金笺》,图上题"落日下平川,归人争渡喧",署"甲戌秋日写古吴袁尚统"。参见《续修四库全书》第1111册,上海:上海古籍出版社2002年,第654页。
⑭ 中国戏曲研究院:《中国古典戏曲论著集成》第七册,北京:中国戏剧出版社1959年,第158页。
⑮ 王偁:《思轩文集》,《续修四库全书》第1329册,上海:上海古籍出版社2002年,第611—613页。

诗》5卷、《邵半江存稿》4卷,尚存于世①。

邵半江之所以被认为是《香囊记》的作者,当是"邵文敬"与"邵文明"仅一字之差,且同为宜兴人,年代相近;其次《香囊记》里引用了据传出自邵文敬的两句诗,后人便将此剧附会到他的名下了。

邵硅任职户部10余年,正属于"青琐名臣",亦间接可证吕天成是知道邵半江撰《香囊记》这种说法的,只是他觉得邵硅不太可能是此剧作者,故仅称其"邵给谏",且特言"佚其名"。至于作者籍贯,有常州、昆陵、荆溪说,按:常州旧称昆陵,成化间下辖武进、无锡、宜兴、江阴、靖江五县。荆溪旧属宜兴县,受辖常州府。故诸说似异而实一。

而剔除邵半江、邵弘治、邵给谏之后,《香囊记》作者邵璨,依然是如傅惜华先生所说的"事迹无考"了。最近,马琳萍、侯凤祥撰《邵璨生平及〈香囊记〉创作时间考辨》推断邵璨最迟生于正统、景泰年间,并据《香囊记》第六出演赶考试子议及"是古非今""偷今换古",是李梦阳、何景明等前七子复古派的主要诗学主张,说明《香囊记》作于复古派盛行之时或稍后,即1498—1505年。"在满足多个相关材料的前提下,我倾向于把《香囊记》的写作时间限定在弘治、正德间(1495—1510年)。"②按:此文从内证出发作考察,把此剧出现的时间大幅度往下推延,颇有可取;但其结论均出自推测,证据尚嫌不足。

按,邵璨其人,明代文献仅万历十八年(1590)修《宜兴县志》卷8"隐逸"内有载,谓:"邵璨字文明,读书广学,志意恳笃。少习举子业,长耽词赋,晓音律,尤精于奕。论古人行谊,每有所契,则意气跃然。有《乐善集》存于家。"③清代以后的志书所载,都据此传删节而成。

但志书所载,仍未能确认其生活时代,故今人有与丘濬(1421—1495)生平相仿、"英宗时"(1436—1449;1457—1464)、"正统景泰间"(1436—1456)、"成化弘治年间"(1465—1505)及弘治正德间(1506—1521)等多种说法,而未有定论。而且一般的看法是倾向于正统至成化间;但按此种通行的看法,则从《香囊记》到明中叶南曲戏文创作涌现之间,有着一个明显的断层或空白,因而令人困惑。徐渭《南词叙录》又说:"《香囊》如教坊雷大使舞,终非本色。然有一二套可取者,以其人博记,又得钱西清、杭道卿诸子帮贴,未至澜倒。"④

幸而关于钱西清、杭道卿二人,尚多有文献可资考证。前举吴书荫先生《〈香囊记〉及其作者》一文,已对杭、钱二人有过探考:从方志考得杭道卿小传,知其本名杭濂,为诸生,并提出邵璨应与杭濂年岁相若。惜此文未能从这一角度进一步细考杭氏生年以探求邵璨之生卒。至于钱西清,则仅从《常郡八邑艺文志》检得杭淮(道卿之兄)所撰《奉赠西青钱先生》诗一首,认为可能是杭氏"师长一辈"人物⑤。前举马琳萍、侯凤祥文,只述及杭濂、杭淮,而未及钱孝。

本文主要将对杭道卿、钱西清两人的考索作为切入点。

二

先论杭道卿。

吴义已引嘉庆《宜兴旧县志》卷8"文苑",谓:"杭濂字道卿,淮之弟。天资秀颖,然志尚高古,不屑为时俗对偶之文,尝受业丁玉夫授《易》。游吴中,与都元敬、祝希哲、唐子畏、文徵明友,诗文日益工。然竟以诸生老。卒后,文徵明为序其遗稿。"⑥今检周道振辑校《文徵明集》(增订本),内有多篇诗作寄杭道卿,可见其交情:

弘治三年庚戌(1490),有《次韵道卿独夜见怀》。(第2页)

弘治十一年戊午(1498),有《枕上闻雨有怀宜兴杭道卿》,原注:"时道卿客唐子畏西楼。"(第390页)

弘治十四年辛酉(1501),薛章宪、李瀛、杭濂、朱存理、都穆、文奎(徵静)、文璧(徵明)等《联句并合》:杭濂所作两句云:"佳辰良以欢,往事深足慨。"(第1187页)

正德四年己巳(1509),有《与宜兴吴祖贻夜话有作,就简李宗渊、杭道卿、吴克学》,此诗原题文氏所绘之画,有跋识云:"己巳八月廿又一日,宜兴吴祖贻过访,适

① 崔建英《明别集版本志》著录邵氏别集两种:《邵半江诗》5卷,美国普林斯顿大学葛思德图书馆、台北"故宫博物院"藏;今有《原国立北平图书馆甲库善本丛书》第722册影印本,北京:国家图书馆出版社2013年。《邵半江存稿》4卷,国家图书馆、湖南图书馆藏;北京:中华书局2006年,第216页。
② 马琳萍、侯凤祥:《邵璨生平及〈香囊记〉创作时间考辨》,《石家庄学院学报》2006年第1期。
③ 陈遴玮修:(万历)《重修宜兴县志》卷8,《原国立北平图书馆甲库善本丛书》第317册,北京:国家图书出版社2013年,1844页。
④ 中国戏曲研究院:《中国古典戏曲论著集成》第三册,北京:中国戏剧出版社1959年,第243页。
⑤ 吴书荫:《〈香囊记〉及其作者》,《戏剧学习》1981年第3期。
⑥ 《中国地方志集成·江苏府县志辑》第39册,南京:江苏古籍出版社1991年,第315页。

风雨大作,留宿家兄雅歌堂,饮次,为作小画,并赋此以道契阔之怀,兼柬李健斋、杭道卿、吴克学诸故人,聊发百里一笑。"(第205页)

正德十年乙亥(1515),作《寄宜兴杭道卿》。诗云:"古洞花深谢豹啼,春来频梦到荆溪。坐消岁月浑无迹,老惜交游苦不齐。多难共添新白发,翻书时得旧封题。亦知造物能相忌,从此声名莫厌低。"(第262页)①

更为难得的是,文徵明为杭濂遗文集所撰的序文,也完好地保存了下来。题作《大川遗稿序》②,兹移录于下:

弘治初,余为诸生,与都君玄敬、祝君希哲、唐君子畏倡为古文辞。争悬金购书,探奇摘异,穷日力不休。偶然皆自以为有得,而众咸笑之。杭君道卿来自宜兴,顾独喜余所为,遂舍其所业而从余四人者游。既而数人者,惟玄敬起进士,官郎曹;祝君虽仕不显;唐君继起高科,寻即败去;余与道卿竟潦倒不售。于是人益非笑之,以为是皆学古之罪也。然余二人不以为讳,而自信益坚。及是四十年,诸君相继物故,余与道卿亦既老矣。方拟扁舟从君于荆溪之上,相与道旧故,悯为悼困,以逐宿好;而君又不禄。呜呼!尚忍言哉!尚忍言哉!

君卒之明年,其季弟允卿裒录其遗文若干卷,不远数百里走吴门,属余为序。余受而阅之曰:"此余与君所为获重困者,正昔人非笑之具,所谓不祥之金也,尚奚为哉?虽然,就当时言之,诚若迂陋,足取非笑。万一他日有知君者,读其书而称之,使百世之下,知有道卿之名,则不能不有恃于此也。且以一时举子言之,莫不明经业文,以为取科第无难也。卒之猎高科,登无仕,曾不几人;而泯没无闻者皆是。以道卿今日视之,果孰多少哉!此余所以有取于是,而无用于彼也。允卿所以眷眷不忘者,岂无意哉!"

君博综而雅驯,修辞命意,力追古作者。视一时诸人,若不屑意,而独若有取于余,余实让能焉。今集中所存,自足名家。后有识者,必能信而传之,尚奚有于余言?

君讳濂,字道卿,大川其别号也。③

因知前引县志所载杭濂小传,主要据此文而成。《(乾隆)江南通志》卷194"艺文志"亦载:"《杭大川稿》,宜兴杭濂。"④可知其别号"大川",文集乃因别号而得名。其季弟杭洵,字允卿,亦无功名,嘉靖十四年(1535)曾刊其兄杭淮所著《双溪诗集》8卷,《双溪诗集》卷6有《和允卿弟腊雪志喜歌》。杭道卿从弱冠即随都穆、文徵明等致力于古文辞,与文氏一样科场失意,"潦倒不售",遭人"非笑",以为"学古之罪","二人不以为讳,而自信益坚"。其所为实先于"文必秦汉"的前七子;更早于嘉靖年间唐顺之、归有光等"唐宋派"。惜其文今不传,难以窥测其所为。文徵明序称其"博综而雅驯,修辞命意,力追古作者。视一时诸人,若不屑意",亦可见其姿态。

周道振《文徵明年表》将文徵明与都穆、唐寅等"倡为古文辞"的时间系于弘治二年(1489),并谓是年"与杨循吉、杭濂交游"⑤,未详所据。前举文氏于弘治三年有次韵杭濂诗,故其与杭濂订交,应在该年或前一年。序谓"及是四十年,诸君相继物故",按:唐寅卒于嘉靖三年(1524),都穆卒于嘉靖四年(1525),祝枝山卒于嘉靖六年(1527),若据其倡行古文辞之年而下推40年,所称"及是"的时间为嘉靖八年(1529),道卿犹在世;而味其文意,道卿之卒,乃在此后一两年间。

杭濂有兄二人。《(乾隆)江南通志》卷166"人物志"载:"杭淮字东卿,宜兴人。宏治己未进士。历右副都御史,总督南京粮储。工诗,五言尤胜,有《双溪集》。兄济,进士,历官通政使,亦能诗,有《泽西集》。弟诸生濂,与祝允明、文璧诸人为诗文友。"⑥杭济(字世卿)、杭淮都有功名,只有杭濂以诸生老。按:《双溪集》卷6有《王用昭第见吾弟道卿饮惠泉诗感而用韵》,内有句云:"挂壁出我道卿诗,犹似当时歌白雪"⑦。《阳羡古城揽胜四集》收录有杭濂《任公钓台》⑧,清许械纂《重修马迹山志》卷5收录其《题西青小隐》七律一首⑨。杭淮生于天顺六年(1462),卒于嘉靖十七年(1538)。若杭濂小其

① 是年杭濂年已50,文徵明年过45,称"老","添新白发""多难",可见所经历者并不畅顺。
② 周道振辑校:《文徵明集》(增订本),上海:上海古籍出版社2014年,第1219-1220页。
③ 北京保利拍卖行于2016年7月30日—31日拍卖之"二文遗墨",有行草书写之《杭道卿文集叙》,实据此文改题书写而成,而删去介绍杭濂名号的末一行,且有误字,如"今集中"误书作"余集中",并将"都玄敬"书作"都元敬",不知"元"字实因避康熙讳而致。此书法2006年亦曾由嘉德拍卖行拍卖。盖是近时书家伪作。
④ 文渊阁《四库全书》第512册,第683页。
⑤ 见周道振辑校:《文徵明集》附录三,上海:上海古籍出版社2014年,第1741页。
⑥ 文渊阁《四库全书》第511册,第768页。
⑦ 文渊阁《四库全书》第1266册,第290页。
⑧ 宜兴市建设局编:《阳羡古城揽胜四集》,北京:中华诗词出版社2010年,第192页。
⑨ 许械纂:《重修马迹山志》卷5,白化文、张智主编:《中国佛寺志丛刊》第123册,扬州:广陵书社2006年,第436页。

仲兄3岁,则当生于成化元年(1465)。故杭濂的年齿与都穆(1458—1525)、祝允明(1461—1527)、文徵明(1470—1559)、唐寅(1470—1527)等相近,略晚于都穆、祝允明,而稍长于唐寅、文徵明。其卒约在嘉靖九年(1530),去世时约66岁。

邵璨与杭濂同乡且交好,若两人年寿相仿,则邵璨亦当生于成化元年前后,卒于嘉靖初。因此,杭濂、邵璨弱冠后的主要活动时间是在弘治、正德间(1488—1521),下及嘉靖朝的前10年(1522—1531)。

又,徐渭称邵文明为"老生员",设45岁以上可称"老生员",则《香囊记》的创作时间可以初步推定为正德五年(1510)之后、嘉靖四年(1526)之前。

再考钱西清。

钱西清,应作钱西青,名孝,江苏武进人。光绪《武进阳湖县志》卷26"隐逸"载:"钱孝,字师舜,号西青。居马迹山。通经学,造就门人甚多。"①光绪六年刻本清许棫纂《重修马迹山志》卷7"文学"载:"钱孝,字师舜,号西青山人。通博卓踪,造就最多。阳羡杭淮其最著者。所交邵宝、文徵明,皆一时名流。始创《马迹山志》,丁致祥、毛宪、杭淮俱为之序。"②可见他与杭濂之仲兄杭淮有师生之谊,所交往的"一时名流",与杭濂交往的圈子重合。许志卷首收录丁、毛、杭三人为钱志所撰之序,分别作于嘉靖五年、六年;故钱孝之卒,在嘉靖六年之后。

钱氏大约在正德十年(1515)退隐故里,筑"西青小隐",招待四方文人墨客。邵宝在此年冬为钱氏撰写《西青小隐记》,谓:"师舜通经学古,博雅多文。盖士之秀者也。"并称其"攻辞章""习威仪"。又云:"夫椒之西峰,曰西青。山人谓山有诸峰,而是峰独擅之色,故名归之。""小隐者,为屋数楹,屋前后植竹千竿,中藏书数千卷。凡为文事之具者皆备。外有田数十亩,挹湖水灌之,足以供客。山人谓之庄。君子过焉,为之赋诗者若干人。"③可见钱孝经济条件尚称优渥,其隐居之所,湖光山色颇佳,故多名流来往其间。如邵宝(1460—1527,宜兴人,弘治进士)作此记之外,其《容春堂后集》卷4有《阅〈马迹山志〉寄西青山人》(作于嘉靖五年前后)④,陆深(1477—1544,松江人,弘治进士,官至詹事府詹事)《俨山集》续集卷3有《题西青小隐》(作于嘉靖四年前后),杭淮《双溪集》卷8有《奉赠西青钱先生》七言2首等;另据《重修马迹山志》卷5"古迹"之"西青小隐"条,收录时人所题诗,依次有沈晖(1439—1518,宜兴人,天顺庚辰进士,官至南京工部侍郎)、顾鼎臣(1473—1540,官至礼部尚书、文渊阁大学士,昆山人)、杭济、倪宗正(1471—1537,浙江余姚人,弘治十八年进士)、杭淮(3首)、杭濂、丁致祥(与钱孝同里,正德进士,官至河南参政)、文徵明、陈端甫(武进人,弘治举人,历任广东布政司参议)、陈沂(1469—1538,正德十二年进士,官至山东左参政,能作杂剧)、叶夔(武进人,成化中以岁贡生官汝阳州训导)、潘绪(1445—1528,无锡人,以医称,亦能诗)、杭洵、吴洵、张镇、薛宪章(1455—1514,诸生,能诗文)、王恩、陈踊(同里人,通经史,善诗赋)等人⑤。盖潘绪以下为无功名者。从这份名单,大略可见钱氏与杭濂交往的文人圈有重合,而其交游更广泛。

倪宗正所著《倪小野先生全集》卷6有《用韵为苏州钱广文赋西青小隐三首》,其二有句云"野史渐多书卷草,宫词曾赋镜台菱",因知钱孝撰有宫词,而小说戏曲通常也入"野史"范畴;其三有云"怜君头白布袍青,诗礼儿郎喜过庭"⑥,亦可见其晚年仍是诸生身份。从"广文"之称,推测钱孝曾任儒学训导或教谕。依倪氏诗集序次,此诗当作于嘉靖四年前后。据"野史"句,此时或许已经有相应的戏曲小说创作。

杭济、杭淮、杭濂、杭洵兄弟都曾为西青小隐赋诗;杭淮诗有"童岁忆从先生游,驱驰道路今白头"句⑦,他为钱氏《马迹山志》所作序,亦称"淮之师钱师舜先生,山人也"⑧。可能钱孝曾为杭淮童蒙时之塾师,故与杭氏兄弟关系密切。邵宝《容春堂集》续集卷4有《杭太仆东卿自滁阳以诗来慰,次韵答之》诗,知杭淮曾在滁阳。而前举杭淮《奉赠西青钱先生》之二,有"十日滁山留共观,激泉眠石几盘桓"⑨句,知钱孝曾赴滁阳访杭淮,相与盘桓

① 《中国地方志集成·江苏府县志辑》第37册,南京:江苏古籍出版社1991年,第678页。
② 许棫纂:《重修马迹山志》卷7,白化文、张智主编:《中国佛寺志丛刊》第123册,第554页。
③ 邵宝:《容春堂集》后集卷2,文渊阁《四库全书》第1258册,第239页。
④ 文渊阁《四库全书》第1258册,第238、466页。此诗并见《重修马迹山志》卷7,本集题中"志"原作"记",据志书改。
⑤ 许棫纂:《重修马迹山志》卷5,白化文、张智主编:《中国佛寺志丛刊》第123册,第435-440页。
⑥ 《四库全书存目丛书》集部第58册,第635页。《重修马迹山志》卷5收录其一,文字ළ异,盖收入本集时有修改。
⑦ 许棫纂:《重修马迹山志》卷5,白化文、张智主编:《中国佛寺志丛刊》第123册,第436页。
⑧ 许棫纂:《重修马迹山志》卷首,白化文、张智主编:《中国佛寺志丛刊》第123册,第5页。
⑨ 文渊阁《四库全书》第1266册,第311页。

十日。钱孝"帮贴"《香囊记》的时间,当在正德十年退隐故里之后。或许因为钱氏筑西青小隐,广会宾客,而杭濂携宜兴人邵璨来访,三人会聚于此,而有合作订定《香囊记》之举,亦即《香囊记》定稿于西青小隐。若此一推论成立,则尚可进一步推断:《香囊记》当成于钱孝归隐的正德十年之后、嘉靖四年之前。也因为西青小隐往来的文人骚客甚多,此事或传以为佳话。徐渭(1521—1593)曾居胡宗宪幕,与苏州、常州一带文人多有往还,故得以相闻,并载于《南词叙录》。

钱、杭二人因地域的原因或兄长的因素,能够跻身吴中文人圈,频与作诗文唱和,行迹见载于诸家诗文集;而邵璨则似乎未能真正进入此一圈内,只能在寂寞中默默以老。徐渭对钱、杭二人的参与而用"帮贴"一词,不仅表明两人的文学造诣较邵璨为高,当时影响较大,同时也暗示两人的处境较邵璨为好。

钱孝为杭淮之师,年岁必长于杭淮,但由于"童岁"从游,可能年岁相差并不很大。从邵宝题诗、作记的语气,可知两人关系紧密,或许年岁亦相接近,而略长于邵宝。邵宝生于天顺四年(1460),若钱孝长其5岁,则生于景泰六年(1455),即长于杭淮7岁左右。毛宪为钱氏所著山志所作跋,时在嘉靖六年六月,知钱孝之卒,尚在之后,得年在72岁以上。

钱孝所撰《马迹山志》,今无单独之书,内容已经被并入光绪刻本《重修马迹山志》内。杭淮所撰之序,尤其赞赏此志收录两节妇,"不有先生著之,则二女之死,孰从而知之,孰从而表扬之乎?夫兴祀典以报有功,表贞节以厉风俗,此皆有政之大者也"①。毛宪跋亦谓:"先生爬罗搜采,集以成书。事核而该,辞质而明,忠臣节妇,尤倦倦示劝,俾观者一展卷而得兹山之胜,且睹前哲之遗规,仰群逸之芳躅,将忾然有思齐之意,兴起人心,有裨风化,所谓教亦行乎其间,而先生翼世善俗之志,顾不少见哉。"②此种重教化伦理、强调有关风化的思想,亦与《香囊记》的写作题旨相同。

三

邵璨、杭濂、钱孝,这三位太湖东南一带的"老生员",在正德后期至嘉靖初年(约1515—1526)共同参与完成了《香囊记》的写作,这无疑是明代南戏传奇发展史上值得一书的事件。据韩国汉阳大学吴秀卿教授最新发现的《伍伦全备记》版本所载作者自序,景泰元年庚年(1450)秋天,海南丘濬在会试落第后云:"倦游,归寓金陵新河之旅邸,偶观优戏,见座中有歔欷流涕者。叹曰:'此乐之土苴尔,顾能感人如此夫。则夫乐道大成之际,其感人又何如邪?'"因"惜乎所作皆淫哇之声也","客中病起,信笔书此。仿庄子寓言之意,循子虚乌有之例。一本彝伦之理,而文以浅近之言,协以今世所谓南北曲调者……为其于风化未必无少补云。"《伍伦全备记》凡例自称:"自古传奇皆是主于戏谑,此独主于伦理。"《副末开场》又称"借他时世曲,寓我圣贤言",其宗旨即是遵从《琵琶记》倡导的戏曲应"关风化"之说,借戏曲这种为大众所接受的形式,来传扬"伦理"与"义理"。丘濬是从主流意识出发,居高临下地利用了戏曲的教化功能,而剧本的写作则仍然按照民间的套路,而且不甚讲究音律,故凡例又称:"记中诸曲调多有出入,不合家数。盖借声调以形容义理,观者不必区区拘泥可也。"③晚其20年出生的陶辅(1441—1523),在《桑榆漫志》中称丘濬"恶市井时俗污下,多作淫放郑声,为民深害,先生自创新意,撰传奇一本,题曰《五伦全备》,欲使闾阎演唱,化回故习,振启淳风"④。

丘濬年十九为诸生,正统九年(1444),举广东乡试第一。十二年(1447)赴京会试,不第。入太学。景泰二年(1451)再试,再次落第。五年(1454)登进士,为二甲第一名。《伍伦全备记》作于丘濬初次会试落第流寓南京之时,可知他对戏曲的认识与观感主要基于流寓金陵时期的生活。

丘濬在弘治间官至国子监祭酒、礼部尚书、太子太保加文渊阁大学士、户部尚书兼武英殿大学士,卒谥文庄,著有《琼台类稿》《大学衍义补》等。他以名臣身份而曾创作南戏传奇,颇有助于提升戏曲的社会影响,这种影响在嘉靖至万历间依然延续⑤。但在当时,南戏仍在民间,尚未真正进入占据主流意识的文人士大夫的视野,并且颇受鄙视。其政坛对手甚至借此攻击丘濬,称

① 许械纂:《重修马迹山志》卷首,白化文、张智主编:《中国佛寺志丛刊》第123册,第6页。
② 许械纂:《重修马迹山志》卷首,白化文、张智主编:《中国佛寺志丛刊》第123册,第9页。
③ 迂愚叟(丘濬)自序及凡例,见韩国吴秀卿《奎阁藏本〈伍伦全备记〉初探》所引奎章阁本《征伦全备记》书前"凡例",《中华戏曲》(总第二十辑),太原:山西古籍出版社1997年,第305页。又见吴秀卿《再谈〈伍伦全备记〉——从创作改编到传播接受》,系"曾永义先生学术成就与薪传国际学术研讨会"(台湾大学,2016年4月)会议论文;论文尚未正式刊行。
④ 据《丛书集成初编》第2957册影印《今献汇言》本,北京:中华书局1985年,第12页。
⑤ 虽然当万历间传奇创作大行其道之时,曲论家对丘濬的"迂腐"颇多轻视,但无损于他在戏曲史上的历史地位。

"戏剧《伍伦记》为不经之作"①。明沈德符《万历野获编》卷25"丘文庄填词"条亦载,丘濬"初与王端毅(恕)同朝,王谓理学大儒,不宜留心词曲。丘大恨之",后遂借故罗织事由,致王恕去职,"所以报《伍伦》之怨也"②。

事实上,在《伍伦全备记》问世之后的半个多世纪里,文人士大夫仍然十分鄙视南戏。但戏曲史的风云变更,在这个时段也已经在酝酿之中。其突出表现,就是南戏四大声腔的兴起。明陆容(1436—1494)《菽园杂记》卷10云:"嘉兴之海盐,绍兴之余姚,宁波之慈溪,台州之黄岩,温州之永嘉,皆有习为倡优者,名曰戏文子弟,虽良家子不耻为之。其扮演传奇,无一事无妇人,无一事不哭,令人闻之,易生凄惨此盖南宋亡国之音也……士大夫有志于正家者,宜峻拒而痛绝之。"③陆容出生晚丘濬15年,犹视南戏为"南宋亡国之音",不屑一顾。其书卷13又说,都御史韩雍巡抚江西时,尝进庐陵国初以来诸名公于乡贤祠,李昌祺因作《剪灯余话》小说而"见黜",故"清议之严,亦可畏矣。闻近时一名公作《伍伦全备》戏文印行,不知其何所见,亦不知清议何如也"④。对丘濬不无刺讽之意。

晚陆容一辈的祝允明(1461—1527),对南曲戏文也颇存偏见。他在所撰《猥谈》中称:"数十年来,所谓南戏盛行,更为无端,于是声乐大乱。南戏出于宣和之后南渡之际……今遍满四方,转转改益,又不如旧……愚人蠢工,狗意更变,妄名余姚腔、海盐腔、弋阳腔、昆山腔之类。"⑤他在《重刻中原音韵序》中说:"今日事,惟乐为大坏,未论雅部,只日用十七宫调,识其美劣是非者几士。数十年前尚有之,今殆绝矣。不幸又有南宋温浙戏文之调,殆禽噪尔。"⑥《烧书论》中也说"所谓浙东戏文乱道不堪污视者"⑦,当烧之。其《大游赋》有句云"辗杭都其何响兮,鬼啸啼于画梁",自注:"谓今所谓戏文南曲,本出南宋温州,全无丝发可成音律,略不足接耳目。"⑧

祝允明卒于嘉靖六年,这里所说的"数十年来",应指弘治及正德前期的情况。"今遍满四方",说的当是正德后期、嘉靖初年的情况。如前所述,祝允明与杭濂交好,且与杭濂、邵璨为同辈人。他所看到的"数十年来""南戏盛行"的情况,也正是邵璨、杭濂等人所经历的。

前已推测《香囊记》在正德十年之后问世。此剧一名"伍伦传紫香囊",卷首《副末开场》自叙创作意图,号称"因续取《伍伦新传》,标记《紫香囊》"⑨。丘濬《伍伦全备记》是用民间戏曲的写作手法加上"伦理"的内容来教化大众;邵璨则是从自身的喜好出发,用写时文的方式来撰剧,于是开启了"文词派"一脉,引起文人士大夫对传奇创作的更多关注,进而改变了明代南戏传奇的走向。换言之,丘濬的所为,打开了明代文人士大夫主动利用戏曲教化功能之门;而邵璨的作为,则开启了传奇成为文人所喜好的"新文体"之门。

"数十年来,所谓南戏盛行"⑩,余姚腔、海盐腔、弋阳腔、昆山腔这四大声腔初兴,便是《香囊记》出现的戏曲史背景。而《香囊记》的出现,又必然推动作者所活动的区域的戏曲声腔——海盐腔和昆山腔的进一步兴盛。其直接得益者,可能是流行于杭嘉湖及松江等地的海盐腔。

更为值得注意的是,与《香囊记》同时代留下名字和作品的南曲作家,如徐霖、姚茂良、沈龄(沈采)、沈受先(寿卿)、王济等,他们与邵璨、杭濂、钱孝处于同一地域,而且相互有所交集。正是这一批同时代戏曲作家的共同努力,改变了戏曲史的进程。

徐霖(1462—1538),字子仁,祖籍苏州,出生于松江(今属上海),居金陵。25岁前后,因任傲,以事黜落。遂弃举子业,放旷一生。擅书画,亦长于南北曲,能自度曲。明周晖《金陵琐事》卷2谓:"(徐霖)少年数游狭邪,所填南北词,大有才情……武宗南狩时,伶人臧贤荐之于上,令填新曲,武宗极喜之。余所见戏文《绣襦》《三元》《梅花》《留鞋》《枕中》《种瓜》《两团圆》数种行于

① 明何乔远辑《名山藏》卷68"臣林记·弘治臣一"之"丘濬"条载,弘治六年,"太医院院判刘文泰讦恕。恕意濬教泰,遂求去。于是言者哗然攻濬,摘濬悼亡《长思录》、戏剧《五伦记》为不经之作。上不问也"。见《四库禁毁书丛刊》史部第47册,第413页。
② 沈德符:《万历野获编》,北京:中华书局1959年,第641页。
③ 陆容:《菽园杂记》,北京:中华书局1985年,第124-125页。
④ 陆容:《菽园杂记》,北京:中华书局1985年,第159页。
⑤ 陶珽:《说郛续》,见《说郛三种》第10册,上海:上海古籍出版社1988年,第2099页。
⑥ 《怀星堂集》卷24,文渊阁本《四库全书》第1260册,第705页。
⑦ 《怀星堂集》卷10,文渊阁《四库全书》第1260册,第510页。
⑧ 《怀星堂集》卷1,文渊阁《四库全书》第1260册,第382页。
⑨ 邵璨:《香囊记》第一折【沁园春】曲文,《六十种曲》第一册,北京:中华书局1958年,第1页。
⑩ 陶珽:《说郛续》,见《说郛三种》第10册,上海:上海古籍出版社1988年,第2099页。

世。"①此外,明徐复祚《南北词广韵选》卷1录南吕《懒画眉》套后附记,亦称其"弘、正间以诗词擅名艺苑。武庙南狩时,被荐起待诏,朝夕从游幸。应制编词剧,颇称旨,宠遇甚厚,尝三幸其家。然词多秘密不传。兹《柳山记》……非必当时供御制也。"这些南曲作品未必出于徐霖个人创作,其具体写作时间亦难以判定,但是说徐霖曾涉及这些剧作的写定,他是明中叶较早涉足南戏创作的文人曲家之一,应是没有疑问的。

《三元记》及吕天成《曲品》《远山堂曲品》《南词新谱》等均归为沈寿卿(受先)作。寿卿号东吴逸史,亦为弥台、正德间人;另撰有《龙泉记》《娇红记》②。也就是说,关于《三元记》的作者,沈受先与徐霖相重合,可能他们同时或先后参与了此剧的修订写定,正如钱孝、杭濂之"帮贴"邵璨完成《香囊记》的写作。

又如沈龄(即沈采),号练川、练塘,字符寿、寿卿,嘉定(今属上海)人,弘治至嘉靖初在世。所作南戏有《千金记》《还带记》《四节记》等。《四节记》,当为正德十五年(1520)明武宗南巡时沈龄受命而撰③。又,明蒋一葵《尧山堂外纪》卷90"杨一清"条注云:"今传奇有《还带记》,嘉定沈练塘所作,以寿杨邃翁者也。故曲中有'昔掌天曹,今为地主'等语,邃翁喜此八字。"④按,此八字见第七出《乞带救父》;同出念白有"白发尚书,七十年余,挂冠归卧林居"。徐朔方认为此剧"为杨一清七十寿辰而作";认为如果这"余"字不是趁韵,则此记作于嘉靖二年或三年十一月之前,那一月,杨一清被召赴京,重新起用⑤。

姚茂良,当作姚懋良,名能,号静山。海盐人。晚号玉冠道人。少习举业,屡不利,弃去攻医。好吟咏,每谈论压夺满座。著医书有《伤寒家秘心法》《小儿正蒙》《药性辨疑》。弘治间以医名⑥。《双忠记》首折【满庭芳】词云:"士学家源,风流性度,平生志在鹰扬。命途多舛,曾不利文场。便买山田种药,杏林春熟,桔井泉香。"

正叙其弃举业而攻医种药之景况。姚能祖贯当为武康(今属德清),后人记其字音作名,故称姚茂良字静山⑦。

又有王济(1474—15413),字伯雨,号雨舟,浙江桐乡人。撰有《连环记》传奇。王济家世优裕,曾七上秋闱,均失利。正德十六年(1521)捐贡任广西横州通判,摄知州。不二年,以母老归。筑横山堂,与祝允明、文徵明、黄少曾等作翰墨游。《连环记》作于其归乡之后,时在嘉靖二年⑧。

这个群体还可以再增加一人,那就是海盐人崔时佩。明高儒《百川书志》卷6载:"李日华《南西厢记》二卷。海盐崔时佩编集,吴门李日华新增,凡三十八折。"⑨或谓崔氏"约嘉靖初年在世"⑩。

徐霖、王济等人与祝允明、文徵明等也相交好,而徐霖、沈龄则同时在武宗南下时被召或被杨一清邀请撰写词曲,这意味着他们也同样有交集的可能。也就是说,这批曲家,与邵璨、杭濂、钱孝为同时代人,年岁相差不过10年上下,且所交往的是同一个文人圈子。他们的文学创作,必然会发生相互之间的影响。这一批太湖东南一带的曲家,先后介入南戏传奇创作,掀开了文人全面投入南曲传奇创作的新篇章,为从民间南戏转向隆万时期文人传奇,做出了先期的铺垫;同时也是促使海盐腔、昆山腔兴盛发展的推动力量。有意思的是,这批同一圈子的文人,对戏曲的观感大相径庭。弘治五年(1492)中举、曾任广东兴宁县知县、应天府(今南京)通判的祝允明,在笔记中对南戏充满鄙视。而邵璨、杭濂、钱孝、沈龄、徐霖等老生员,却是南戏创作的直接参与者。或谓与祝允明同列入"吴门四才子"的文徵明(嘉靖三十八年去世),在晚年曾经书写了魏良辅的《南词引正》⑪。文徵明去世较祝允明晚32年。可以说,正是这30年间,南京及苏杭一带文人对南曲戏文的观感已经发生了巨大的变化。嘉靖末叶之后,昆山人生员郑若庸(1490—1570之后)撰《玉玦记》,把骈四骊六、堆砌典故

① 周晖:《金陵琐事》,南京:南京出版社2007年,第82页。
② 参见黄仕忠:《〈龙泉记〉传奇作者及其佚文》,《戏曲研究》第69辑,北京:文化艺术出版社2005年。
③ 此据徐朔方先生之说,见《徐朔方集》第2卷《沈龄事实录存》,杭州:浙江古籍出版社1993年,第34、35页。
④ 蒋一葵:《尧山堂外纪》,《续修四库全书》第1195册,第111页。
⑤ 《徐朔方集》第2卷《沈龄事实录存》,杭州:浙江古籍出版社1993年,第35页。
⑥ 清沈季友《携李诗系》卷11"姚医士能"条录其诗一首,作者介绍云:"能字懋良,号静山。海盐人。弘治间医士。"文渊阁《四库全书》第1475册,第272页。
⑦ 参见黄仕忠:《〈双忠记〉传奇为海盐姚懋良所作考》,《文化遗产》2016年第4期。
⑧ 参见《徐朔方集》第2卷《王济行实系年》,杭州:浙江古籍出版社1993年,第1、4页。
⑨ 高儒:《百川书志》,上海:上海古籍出版社2005年,第88页。
⑩ 《中国戏曲志·浙江卷》"传记",北京:中国ISBN中心2000年,第751页。
⑪ 此件是否确为文徵明书写,或存疑问。

的写作方式推到了极致。明吕天成《曲品》称其"典雅工丽,可歌可咏,开后人骧驷之派"①。王骥德《曲律》卷2称"南曲自《玉玦记》出,而宫调之饬,与押韵之严,始为反正之祖"②。说明此剧与《伍伦全备记》"诸曲调多有出入,不合家数"③的情况不同,已经是熟知音律之作。

从邵璨到郑若庸,这些参与南戏创作的作家,几乎都是"老生员"的身份,都是功名仕途不得意的书生,而没有以进士、高官身份而后作剧的情况,这从另一个侧面反映了南曲戏文在当时的社会地位。

但这种情况正在发生变化。苏州人陆粲(1494—1551)、陆采(1497—1537)兄弟于嘉靖十三年(1534)之后合撰写了《明珠记》《南西厢记》④。陆粲为嘉靖五年(1526)进士,以庶吉士出为工科给事中。因上疏弹劾权相,谪贵州都匀驿丞,后移江西永新县。嘉靖十三年辞官里居之后,始与弟合作撰写南曲剧本,但仅署其弟之名,盖因陆采为诸生,无功名。山东章丘人李开先(1502—1568)在嘉靖二十六年改定《宝剑记》,谢谠(1512—1569)在嘉靖二十五年家居后撰成《四喜记》。此二人均为进士出身,同在仕途失意而家居后涉足南曲戏文的写作。

与邵璨、杭濂等同时代在仕途失意的文人官员,往往涉足北曲杂剧创作,所谓借他人之酒杯浇心中之块垒。如陈铎(1454?—1507)《纳帛郎》《太平乐事》,王九思(1468—1551)《杜甫游春》《中山狼院本》,陈沂(1469—1538)《苦海回头》,康海(1475—1540)《中山狼》《王兰卿真烈传》,杨慎(1488—1559)《洞天玄记》等,都是其例;这些杂剧撰于正德及嘉靖前期、中期,作者也是这一时期著名的散曲作家。这是因为自明初以来,北曲杂剧及散曲在王府、宫廷和士大夫中间有着较高的地位,所以文人视之为雅事。然而在同一个时间段,在一批失意的进士官员参与杂剧创作的同时,一批科场失意的生员也悄然投身南戏传奇创作,这无疑是明代中叶戏曲发展史上值得关注的现象。还需要注意的是,嘉靖中叶之后,南戏传奇也开始成为失意文人宣泄的工具,这从另一个侧面表明南戏创作在文人士大夫心目中的地位有了明显的改变,预示着传奇发展的盛世即将到来。

至嘉靖末隆庆间,昆山人梁辰鱼(1519—1591)撰写的《浣纱记》,被视为第一部为昆山腔而写的剧本,即明代文人"传奇"体裁的开山之作,可以说它是明代文人自觉地将"传奇"作为一种属于自己的新文体来抒写情怀的开端。从此,典雅的昆山腔和传奇新文体相结合,开启了明代文人传奇兴盛的时代。

徐渭在《南词叙录》中对《香囊记》颇多非议。他说:"以时文为南曲,元末、国初未有也,其弊起于《香囊记》";"至于效颦《香囊》而作者,一味孜孜汲汲,无一句非前场语,无一处无故事,无复毛发宋、元之旧。三吴俗子,以为文雅,翕然以教其奴婢,遂至盛行。南戏之厄,莫甚于今"⑤。站在南戏舞台的立场,《香囊记》及文词派存在的弊端,诚如徐渭所评。然而,从戏曲发展史的角度来看,徐渭的担心其实是多余的。正因为《香囊记》的倡导,"三吴俗子,以为文雅",遂使文人化的剧作得以"盛行",却正好说明了《香囊记》对于戏曲发展史的贡献。因为只要文人士大夫愿意投身戏曲,便自然会发现戏曲的本色当行特性,从而做出相应的调整;万历时期沈璟、王骥德、徐复祚等人对曲律与本色的认识,可以证明这一点。纵观正德及嘉靖前期、中期这一段戏曲史,《香囊记》上继《伍伦全备记》,用戏曲宣传伦常道德,掀起用文人写作方式创作南戏的第一个潮头。这成为明中叶戏曲史的一个转折点,它为通向以文人创作为表征的传奇时代打开了第一道缝隙,堪称代表晚明文人传奇时代即将来临的第一道曙光。

(作者单位:中山大学中国古文献研究所)

① 吕天成:《曲品》,中国戏曲研究院:《中国古典戏曲论著集成》第六册,北京:中国戏剧出版社1959年,第232页。
② 王骥德:《曲律》,中国戏曲研究院:《中国古典戏曲论著集成》第四册,北京:中国戏剧出版社1959年,第111页。
③ 见韩国吴秀卿《奎阁藏本〈伍伦全备记〉初探》所引奎章阁本《伍伦全备记》书前"凡例",《中华戏曲》(总第20辑),第305页。
④ 旧说《明珠记》撰于陆采19岁时,实不可信;且陆采名下诸剧所叙之某些内容与其兄经历相合,而与陆采不合,实是其兄陆粲参与共同完成。参见《徐朔方集》第2卷《陆粲陆采年谱》,杭州:浙江古籍出版社1993年。
⑤ 徐渭:《南词叙录》,中国戏曲研究院:《中国古典戏曲论著集成》第三册,北京:中国戏剧出版社1959年,第243页。

梅兰芳搬演、研讨汤显祖《牡丹亭》再论

谷曙光

2016年,在古代文学和戏曲的研究、演出领域,汤显祖及其代表作《牡丹亭》可谓占尽风光,其中的缘故众所周知不必细表。笔者曾指出,当前研究汤显祖的一个新路径,是有关其剧作演出史的梳理、解读和剖析。2014年,笔者撰写了《梅兰芳搬演汤显祖〈牡丹亭〉述论》,探究梅兰芳演出《牡丹亭》的概况,并阐发了艺术大师长期演绎经典名剧的独特意义。两年多来,笔者通过查阅梅兰芳及同时代人著述、《申报》演剧广告、整理老戏单等途径,梳理了梅兰芳与汤显祖及其《牡丹亭》更细致详尽的史料,特别是对梅氏演、论汤剧,均有新的理解和认识。此外,笔者还对梅兰芳发表的有关汤显祖及其《牡丹亭》的论述和文章、拍摄的《牡丹亭》电影,作了概述和分析。本文选题虽小,却是集报刊史料、戏单、论著、电影等多种"梨园文献"为一体的综合性研究,正是贯彻了笔者提出的"梨园文献"的研究路径①。

一、梅兰芳上海演出《牡丹亭》述略

梅兰芳一生的演剧遍布中国大江南北,远及美国、苏联、日本等国家和地区。但是,如果做精细化统计,还是以北京、上海为最集中、最频繁。通过当年报刊逐日刊登的演剧广告,再辅之以戏单,整理梅兰芳的演出史,是一条行之有效的研究途径。上海地区的《申报》较早就电子化、数据化了,查询起来较为便利。下文就据《申报》并参考戏单,考察梅兰芳在沪演《牡丹亭》的基本情况。

《申报》是近代中国发行时间最久、社会影响最广泛的报纸,内容丰富,堪称研究中国近现代史的"百科全书"。根据《申报》资料库,以检索的方式能非常方便地查询出梅兰芳在上海演剧的详细情况。

梅兰芳第一次演《牡丹亭》,是1916年1月23日,在北京吉祥园初演《春香闹学》之"春香"②。通过检索,可知梅兰芳在上海最早演出《牡丹亭》,是在1916年的秋冬。《春香闹学》是梅的新戏,因此被顺理成章地带到上海演出了。这是他第三次到沪演出,其间于天蟾舞台演了三次《牡丹亭》中的《春香闹学》,分别是1916年11月7日、11日、19日,由梅兰芳、姚玉芙、陈嘉祥合演,梅饰春香、姚饰杜丽娘、陈饰陈最良。陈嘉祥是昆曲世家出身,祖父陈金爵,父亲陈寿峰。梅兰芳系其表侄,姜妙香为其外甥。陈之表情道白,颇有独到处。在11月7日的《申报》上,还有介绍《春香闹学》的广告。内云:"此剧梅君兰芳饰春香,天然身材,韶秀绝伦,丰姿出色。兼以姚君之小姊,配合熟手,玉树珊瑚,雅妙超群。"③值得注意的是,梅兰芳把这出短小精悍的轻喜剧放在大轴表演,那时他才22周岁,可见此剧之受欢迎。须知,当时敢以《春香闹学》这种玩笑戏唱大轴的,环顾梨园,梅兰芳是独一份。这既说明梅的自信,又印证了他彼时红得发紫,得到观众的充分认可和欢迎。

1920年4月至5月,梅兰芳又到沪演剧。这回,他不但演了《春香闹学》,还演了三次《游园惊梦》,这应该是梅首次在沪公演《游园惊梦》。5月2日天蟾舞台日戏,大轴梅兰芳、姚玉芙、李寿山《春香闹学》。4月25日夜戏、5月10日夜戏、5月23日日戏皆是《游园惊梦》,前后两次是梅兰芳、姚玉芙、姜妙香合作;中间一次,姜妙香换了沙香玉。《春香闹学》,是梅饰春香、姚饰杜丽娘;而《游园惊梦》,则反过来矣。由于是首次在沪演《游园惊梦》,所以《申报》广告上又有特别的介绍:"《游园惊梦》一剧,在《牡丹亭》中为精神之笔,词句之雅,曲牌之妙,为昆曲中最为热闹、最有兴趣之作,早经脍炙人口,无待赘述。惟此数十年来无人演唱,顾曲诸公恒以为憾。梅艺员兰芳特将此剧排出,唱工之悠扬、身段之曼妙、堆花之美观,与众不同,为有目所共赏。"④可知此剧在沪不常演,即便演,亦非重头戏。把《游园惊梦》放到大轴演,那时也只有梅兰芳有此魄力和号召力。

1920年这一次的上海档期,配合梅兰芳的演剧,《申报》上还开辟了颇有特色的《梅讯》专栏,作者春醪逐日记录梅兰芳的起居、交游,揄扬梅的人品,鼓吹梅的剧

① 参看谷曙光:《戏曲研究:立足于鲜活的梨园文献再出发》,《文学遗产》2016年第6期。
② 参看梅兰芳:《我的电影生活》,北京:中国电影出版社1984年,第163页。
③ 《申报》1916年11月7日第13版。
④ 《申报》1920年4月25日第5版。

艺。1920年4月28日的《梅讯》就谈到梅兰芳演《游园惊梦》的情况:"《游园惊梦》为汤临川神到之作,但味其词义,'如花美眷,似水流年','似这般良辰美景,都付与断井颓垣',已足哽绝千古。矧畹华(指梅)如初写黄庭,恰到好处,好色不淫,怨诽不乱,《离骚》之后,斯兼之矣。"①评价不可谓不高,不过梅也确实当得起,他演绎的杜丽娘,在唱的方面,称得起是字清、腔纯、板正。5月2日梅兰芳演了《春香闹学》,3日的《梅讯》就反馈说:"《春香闹学》为畹华著名之作,昨日演之,观者至无隙地。"②可知票房号召力。值得一谈的是,《梅讯》还披露了一些文坛掌故,其中有两个与梅兰芳演《牡丹亭》有关。著名词人、"清末四大家"之一的况周颐,醉心梅兰芳的剧艺,为梅填词数十首。他在看了梅兰芳的《游园惊梦》后,居然连"号"都改了。文云:

蕙风先生素号阮盦,前日忽署秀盦,或询其故,则曰:"前日观《游园惊梦》,杜丽娘倏见柳梦梅,仅道得一个秀字,传神此际,吾故曰'秀盦',亦见倾折之忱也。"③

确是倾倒到极点,才有此痴举。老词人痴心一片,令人笑煞!又有一个遗老何维朴,年近八旬,虽腰痛未愈,但坚持要去看梅兰芳的《春香闹学》,回来后连腿都酸楚难耐。第二天,名词人朱祖谋约何小饮,此何老先生戏谓:"昨见梅郎受忧楚,不免心疼,辄以骸代之,今酸楚异常不能赴约。"④本是自家腿痛,却说心疼梅郎,将己之病痛想象为代梅郎受罚,可谓有"通感"之妙、"移情"之趣,堪入《世说新语》,亦可见其对梅演《春香闹学》的倾倒。

1922年5月至7月,梅兰芳又在上海天蟾舞台演剧,这次《春香闹学》《游园惊梦》都有演出。《游园惊梦》是6月17日的夜戏,当晚梅与老伙伴姚玉芙、姜妙香演压轴,而大轴是杨小楼的《安天会》。有趣的是,当日《申报》的大幅广告还有一段话专门推介《游园惊梦》。题目是:"今晚特烦梅艺员重排全球著名唯一无二拿手昆剧",文云:"即如昆戏曲高和寡,不绝如缕,多亏梅艺员(指梅兰芳)砥柱中流,提倡风雅,才有今日这样的中兴复盛……今晚烦他演唱《游园惊梦》,字眼个个咬正昆戏例定之音,绝对没有京戏字眼羼入。腔调激越圆稳,极尽穿云裂帛之能事,更妙在应节合拍,听了真要三月不知肉味。做工身、手、眼、步四样,都循规蹈矩,按部就班,妙臻无上,上乘表情,细腻熨贴,入木三分。添颊上之毫,得佛顶之光,是下过苦功夫才达到这个化境的。"⑤评价非常高,当然,也是戏院追求广告效应。那时的梅兰芳不过28周岁而已,却已经被评价为"入化境"了。为什么只演了一次?笔者猜测,这次是梅兰芳、杨小楼、王凤卿、筱翠花、李春来、郝寿臣等名伶荟萃,剧目选择的余地大,而梅本人亦矜重此剧,故而《牡丹亭》演出不多。据同年6月20日《申报》,梅兰芳演《游园惊梦》,乃是"沪绅特烦",更看出他对《牡丹亭》的爱惜⑥。具体说,是遗老吕蛰庵转托知者进言,通过姚玉芙才促成了上演《游园惊梦》的美事⑦。可见广告所言非虚。6月1日、29日,梅与姚玉芙、李寿山演了两次《春香闹学》,大轴是杨小楼、梅兰芳、王凤卿的《新长坂坡》。

1923年12月至1924年1月,梅兰芳在上海法租界共舞台演出,其间他只演出了一次《春香闹学》,是1923年12月25日的日戏,由梅、姚玉芙和李春林合演。1926年11月至12月的上海演出,梅兰芳演了一次《春香闹学》,时在1926年12月30日,倒第三,还是与姚玉芙、李寿山合演,压轴是王凤卿的《文昭关》,大轴梅兰芳等的《审头刺汤》。1928年12月至1929年2月的上海演出,亦未演《牡丹亭》。只是1929年1月31日,共舞台有一台义务夜戏,梅兰芳先在倒第三演《春香闹学》,之后大轴又与谭富英、金少山等名伶合演《法门寺》。

进入20世纪30年代,梅兰芳在上海偶而演出《牡丹亭》。譬如1933年6月19日上海天蟾舞台夜戏,压轴是梅的《游园惊梦》,大轴他又与高庆奎、金少山等名伶合演《法门寺》。1934年9月22日上海荣记大舞台夜戏,梅兰芳压轴《春香闹学》,大轴和马连良等演《一捧雪》。

① 《申报》1920年4月28日第18版。
② 《申报》1920年5月3日第14版。
③ 《申报》1920年5月3日第14版。
④ 《申报》1920年5月8日第18版。
⑤ 《申报》1922年6月17日第9版。
⑥ 《申报》1922年6月20日第17版演剧广告内云:"昆曲产于南边传至北京。昔年在北京亦曾哄动一时。后来因为曲高和寡,渐见衰败。幸梅艺员把昆戏兼演了,戏因人红,遂复呈当年盛况。所以讲起昆戏的中兴功臣来,又非梅艺员莫属。梅艺员兰芳的昆戏研究有素,造诣纯粹。他所会的,满是《遏云阁》《缀白裘》里头整本大套之戏,绝对非偶然在别的戏内摘唱一段的可比。不过深自珍秘,不大肯演唱。前天沪绅特烦,演了一回《游园惊梦》,倾倒芸芸众生。"
⑦ 参看《申报》1923年6月16日、17日之《梅讯》。

看来《法门寺》《一捧雪》等戏,对旦角来说略微嫌轻,于是梅兰芳每每在之前加一出《春香闹学》或《游园惊梦》,以双出号召。这也说明《春香闹学》或《游园惊梦》演起来较轻松,非但不累,还有调剂冷热的效用。譬如,《春香闹学》是玩笑剧,放在悲剧《一捧雪》的前面,就实现了调节观众情绪的特殊作用。1934年,梅兰芳已经40周岁了,饰演活泼可爱的小春香,年纪似乎显得大了。笔者暂未找到他此后再演春香的记录,或许这就是他最后一次演春香的吧!

抗战胜利后,梅兰芳在上海美琪大戏院首演昆曲,在十余日的演出中,1945年11月30日、12月9日、11日3天,梅与姜妙香、朱传茗合演了3次《游园惊梦》。朱传茗是"传"字辈名旦,梅兰芳之幼子葆玖的《游园》《金山寺》等昆腔戏,就是他教的。这次复出公演,极为轰动,记载颇多,兹不赘述。

梅兰芳再演《牡丹亭》,就到了1949年末。那时梅之幼子葆玖刚刚正式出台,欠缺舞台经验,于是梅兰芳就带着他同台合演,《游园惊梦》《金山寺》《虹霓关》等戏,父子屡次合作。舞台实践对于演员是最宝贵、最重要的,梅兰芳是想通过舞台上的言传身教,让葆玖学得更快、学得更"磁实",可谓用心良苦。笔者藏有1949年底到1950年初梅兰芳带葆玖和俞振飞在上海中国大戏院合演《游园惊梦》的戏单,这一期父子合演《游园惊梦》多达8次。如1949年12月29日至1950年元旦,一连4天,梅兰芳剧团都在上海中国大戏院演《游园惊梦》,除了梅氏父子和俞振飞三位主演外,当日戏单还把剧中的花神饰演者一一标出——郑传鉴:大花神;华传浩:正月梅花;袁传瑶:二月杏花;汪传钤:三月桃花;方传芸:四月蔷薇;李松涛:五月石榴;新丽琴:六月荷花;罗小坤:七月凤仙;方香云:八月桂花;张铭华:九月菊花;金效梅:十月芙蓉;薛传刚:十一月水仙;王传蕖:十二月腊梅——集中了昆曲"传"字辈7人,可谓众星拱月,集一时之盛。此番连演多日,也是前所未有的盛事。此后,1月11日、15日、18日、22日,仍演《游园惊梦》。此剧成为梅氏父子最常演出的合作剧目。那时的"传"字辈愿意陪梅兰芳演花神,说明他们的生活比较困顿,而昆曲的处境仍是举步维艰的。环顾海内,唯有梅兰芳能在一个演出档期以《游园惊梦》唱8天的大轴,这是空前绝后的。"伶界大王"的魔力,实无人能及。

1953年,华东及上海文化局欢迎蒙古人民共和国艺术团,举办招待演出,大轴是梅氏父子、姜妙香的《游园惊梦》。

二、梅兰芳北京等地演出 《牡丹亭》的基本情况

梅兰芳在北京演《牡丹亭》应该更多,特别是北洋政府时代,但由于北京民国报纸尚无类似《申报》的电子查检系统,姑且根据《梅兰芳演出戏单集》作一基本统计,遗漏在所难免。

先看营业戏、义务戏。1917年3月15日,北京第一舞台桐馨社,压轴梅兰芳、姚玉芙、李成林(或为"春林"之误)《春香闹学》,大轴是杨小楼的《青石山》。1918年11月26日晚,北京吉祥园裕群社,大轴《游园惊梦》,戏单上的广告词是"重排全本灯彩新戏,准代堆花,当夜演完"。1919年11月9日,北京新明大戏院,建设人力车夫休息所筹款义务夜戏,大轴梅兰芳、姚玉芙、姜妙香等的《游园惊梦》。

1921年1月7日,北京吉祥园日戏,梅兰芳与姚玉芙、姜妙香、罗福山、郭春山等合演《游园惊梦》,戏单标注"绅商特烦",并有广告词:"敬启者,《游园惊梦》一剧在《牡丹亭》中为精神之笔,词句之雅,曲牌之妙,早经脍炙人口,无待赘述。惟数十年来无人演唱,顾曲诸公恒以为憾事。梅艺员兰芳特将此剧排出,经陈德霖及多众名人指点,唱工之悠扬、身段之曼妙,以及堆花灯彩之美观,亦均与众大不相同,有目共赏,惟向不肯轻易演唱。兹经本主人商酌梅艺员,于旧历十一月廿九日白天准演。并特制花园电光,各种切末,以及新式云灯,奇妙异常。顾曲诸公早临,枉驾一观当知,决无虚言也。"①此宣传词几与上海《申报》如出一辙。1921年2月22日,北京文明茶园,崇社,大轴梅兰芳等的《游园惊梦》。1921年4月29日,北京吉祥茶园,白天,压轴梅兰芳等的《春香闹学》。1921年5月28日,北京吉祥茶园,白天,大轴梅兰芳等的《游园惊梦》。1923年1月7日,北京第一舞台,临时窝窝头会义务夜戏,压轴梅兰芳等的《游园惊梦》。

在北洋军阀时代,无论是政府还是私家举办堂会,梅兰芳的《春香闹学》或《游园惊梦》,都是经常被点、被安排的,昆曲清雅,自然更适合小范围的观赏。当然,堂会演出也是最难统计的,暂且根据《梅兰芳演出戏单集》,作一初步考察。

① 王文章主编:《梅兰芳演出戏单集》,北京:文化艺术出版社2016年,第276页。

1918年11月20日,北京曹宅堂会,大轴梅兰芳、姚玉芙、姜妙香、乔玉林、罗福山、曹二庚等合作《游园惊梦》。这个搭配非常齐整,乔玉林是昆曲老伶工乔蕙兰之子,曹二庚乃昆曲名宿曹心泉之子,罗福山的昆曲戏也是擅长的。梅兰芳一直到20世纪50年代,对此次演出仍记忆犹新。1918年12月28日,北京斌庆社全包堂会,以斌庆社学生为主,外加"老乡亲"孙菊仙、梅兰芳、白牡丹等,梅在倒第四演《游园惊梦》。1919年1月1日,北京江西会馆彭宅堂会,大轴梅兰芳等的《游园惊梦》。1919年2月7日,不知何家堂会,大轴梅兰芳等的《游园惊梦》。1919年6月26日,北京李宅堂会,压轴梅兰芳、姚玉芙、姜妙香等的《游园惊梦》。1919年11月15日,在北京金鱼胡同那家花园,日人大仓喜八郎举办夜宴,大轴是梅兰芳、姚玉芙、姜妙香、罗福山、郭春山合演的《游园惊梦》①。1920年10月31日,北京藏园家宴堂会,倒第三梅兰芳与姚玉芙、李寿山演《春香闹学》。1921年9月22日,北洋政府陆军部晚宴演剧,假座金鱼胡同那家花园,压轴梅兰芳等的《春香闹学》。1921年9月22日,北京史宅堂会大轴梅兰芳等的《游园惊梦》。1923年2月7日,北京齐宅堂会,压轴梅兰芳等的《牡丹亭·游园》。

北洋军阀时期,梅兰芳在北京堂会演《游园惊梦》,花神一般由斌庆社学生配演。

1950年12月13日,文化部举办京剧招待晚会,大轴梅兰芳、梅葆玖、姜妙香等的《游园惊梦》,地点在长安大戏院。1951年1月22日起,北京市京剧公会为救济同业孤寒在长安大戏院演出3天,第一天的大轴是梅兰芳、梅葆玖、姜妙香等的《游园惊梦》,戏单上除了大花神,只写了三个花神。1957年北昆成立后,梅兰芳与韩世昌、白云生等合作了不止一次《游园惊梦》。当年7月14日,招待第一届全国人民代表大会第四次会议全体代表,举办昆曲晚会,大轴是梅、韩、白的《游园惊梦》。7月20日,北昆在天桥剧场演出,大轴照旧。1959年10月15日,梅兰芳和上海市戏曲学校在北京联合演出,大轴是梅、俞振飞、言慧珠的《游园惊梦》。

除了北京、上海,梅兰芳在全国各地巡回演出,也偶演《牡丹亭》。笔者通过《梅兰芳演出戏单集》,梳理了梅氏在杭州、武汉、南通、香港、天津等地演出《牡丹亭》的情况。1916年11月28日、12月2日,梅兰芳在杭州第一舞台演出,大轴都是《春香闹学》,梅与姚玉芙、陈嘉璘合演,戏单上的广告词是"从未演过,昆曲反调",以此剧作为一种特别号召。陈嘉梁、嘉璘、嘉祥昆仲系梨园世家,嘉梁为梅吹笛拍曲,嘉璘、嘉祥为梅配演陈最良,亦云有缘矣。

1919年12月15日,在武汉汉口合记大舞台,压轴梅兰芳、姚玉芙、李寿山的《春香闹学》;12月21日,梅又与姚玉芙、姜妙香、钱金福等演《游园惊梦》。戏单上的梅兰芳,已经以"伶界大王"号召了,那时他才25周岁。1920年1月6日,又演了一次《游园惊梦》。时隔31年,1951年5月27日、28日,梅兰芳在武汉人民剧院与葆玖、姜妙香等合演了《游园惊梦》。

1922年6月20日夜场,梅兰芳在南通更俗剧场演《游园惊梦》。这次演出很特殊。此前此后梅都在上海天蟾舞台演出,6月19日、20两天停演,专程赶到南通为遗老张謇祝贺古稀之寿演出。张謇极为倾倒梅兰芳,为梅在南通建"梅欧阁",而梅数度到南通为张謇演出,可谓优伶与遗老之佳话。

1922年11月4日,在香港太平戏院,梅兰芳与姚玉芙、姜妙香、李寿山等演《游园惊梦》;11月24日,梅中轴与姚玉芙、李寿山演《春香闹学》。

1950年10月6日、7日,在天津中国大戏院,梅兰芳、梅葆玖、姜妙香等演《游园惊梦》。

以上,勾勒出梅兰芳在京、沪等地演出《牡丹亭》的基本情况。梅兰芳对于《牡丹亭》甚为看重,轻易不演。而此剧亦典雅精致,颇能吸引顾曲的高雅人士。客观讲,梅兰芳在上海或外埠动辄一两个月的长期公演中,如经常贴《春香闹学》《游园惊梦》,可能不如演他的京剧代表作上座;但是如果偶一贴演,却能起到一新耳目、雅俗共赏的良效。梅氏在北京演《牡丹亭》,似乎营业戏不如堂会戏演得多,还是因为昆曲典雅,适合小范围的欣赏。因此,《牡丹亭》之于梅兰芳,不是杀手锏,而是锦上添花的"逸品"。

三、梅兰芳发表的有关汤显祖和《牡丹亭》的文章

梅兰芳不但钟爱《牡丹亭》、演出《牡丹亭》,他还撰写、发表了多篇有关《牡丹亭》的文章,这一点非常值得称道,也是其他擅长表演《牡丹亭》的优伶所不具备的。这说明,梅兰芳之于《牡丹亭》,不仅停留在阅读的层面、

① 见《梅兰芳演出戏单集》第1388页,该书编者将之归入"年份不详",认为无法编年。实则,解决问题并不困难。按,戏单上标注"十一月十五日星期六",查日历即可知为1919年。倒是演戏的由头更难考察。戏单四角各有一字,合起来乃"大仓夜宴",故笔者推断,这次演出由日本老财阀大仓喜八郎举办。此人与梅兰芳关系密切,梅氏早期的两次赴日演剧,大仓喜八郎实为关键人物。

演剧的层面,而是已经上升到艺术思辨的层面、理论归纳的层面,他积极地把阅读、演剧中得到的鲜活的理解、体验,进行书面的整理、理论的总结,留给后来者宝贵的艺术思考和经验。

梅兰芳生前发表的关于《牡丹亭》的论述和文章,是比较多的,甚至超过他的许多京剧代表作。这足以说明他对《牡丹亭》的钻研、喜爱,因此才多次撰文,一谈再谈。在《舞台生活四十年》中,有两个专节分别谈《春香闹学》和《游园惊梦》;另有一篇《我演游园惊梦》①,这在拙文《梅兰芳搬演汤显祖〈牡丹亭〉述论》中已经多次引述。此外,梅兰芳还撰写了多篇有关《牡丹亭》的文章。

梅兰芳1956年11月在江西演出,江西是大剧作家汤显祖的故乡,当地文艺界友人告知,明年(即1957年)是汤显祖逝世340周年纪念。言者有意,而梅兰芳听者亦有心。为了纪念汤显祖,他决定在南昌特地加演《游园惊梦》。梅兰芳当时的巡回演出,剧目往往早就确定,一般是不演《牡丹亭》的。由于是临时性安排,没有砌末道具的准备,梅剧团立即打电报给中国京剧院,要求派遣专人把"惊梦"里堆花应用的纱灯(纱灯是梅兰芳访日演出时定制的)②送到南昌。在南昌临别以前,梅兰芳终于演出了汤显祖乡邦人士渴望的《游园惊梦》。这也算是一段掌故③。而且梅兰芳还在1956年12月1日的《江西日报》上发表了《我演出〈牡丹亭〉——纪念汤显祖先生》,文中谈到:

我出台以后,在1915—1919这几年当中我学了许多昆戏,其中就有汤显祖先生的名著《临川四梦》当中《牡丹亭》的《闹学》《游园惊梦》,《南柯记》中的《瑶台》。

对于《春香闹学》和《游园惊梦》,梅兰芳认为难度是不一样的。他说:

《春香闹学》的唱词、宾白,是比较容易懂的。我对春香这个角色……所以很快就能掌握了她的性格,同时也发生了兴趣。跟着,我又学《游园惊梦》,开始琢磨杜丽娘的身份、人物性格,这时便发生了困难,因为《闹学》里的春香,是一个天真烂漫的小姑娘,比较单纯;而杜丽娘是一个多愁善感的千金小姐,作者用典雅、含蓄的曲文来表达她的内心感情。我当时对唱词和宾白有一部分不甚了了,就赶快请朋友当中有文学修养而懂得词曲的给我一字一句地讲解。在这出戏的曲文、身段、唱腔三方面,确是下了不少工夫,又经多次的演出中逐渐进入角色,最后我才感觉找到了杜丽娘的灵魂深处。我深深体会到汤先生在文字上塑造出杜丽娘的典型形象,是可以代表古代被封建制度所束缚的那一类型的女性的④。

梅兰芳学习《春香闹学》和《游园惊梦》的时间差不多,但舞台实践,则是先演《春香闹学》,后动《游园惊梦》,这是有一定道理的。杜丽娘和春香,分别是昆剧中的五旦和六旦,演起来大不相同。《春香闹学》偏于玩笑,小春活泼可爱,年轻时的梅兰芳驾驭起来较易;而《游园惊梦》曲辞深奥,歌舞曼妙,不经数载涵泳体味,恐难演出其中的诗味意境。

再有,《戏剧论丛》1957年第3辑刊登了梅兰芳的《谈杜丽娘》一文。此文很重要,亦有深度,值得今天还在演出或欣赏《牡丹亭》的人细细品味。梅在文中特别强调了"读曲"对于优伶的重要意义。他说:"我亲身体会到,必须了解曲文的涵义,才能塑造出汤显祖先生笔下精心描写的杜丽娘。"⑤好在梅兰芳缀玉轩中的友人里擅长古典文学者极多,而且诗词高手云集,由他们来给梅兰芳讲解美丽诗剧《牡丹亭》,可谓是得天独厚,而且梅氏可以随时请教,字字推敲,反复斟酌,这一点其他任何优伶都无法相比。他的研讨的精细,甚至超过一般专业的古典文学研究者。《舞台生活四十年》里记录了他和周围的朋友专门研究"迤逗的彩云偏"之"迤"字念法,阐幽发微,令人叹服⑥。

梅兰芳对于汤显祖《牡丹亭》的剧情理解、文词揣摩,都是极为深刻的。他说:

作者把环境写得越美,越显得杜丽娘在《惊梦》里奔放了的内在情感更有力量。汤显祖把梦中相会的情景,用"如花美眷""似水流年""在幽闺自怜""是那处曾相见,相看俨然,早难道好处相逢无一言"这些句子来形容、衬托,造成美妙高超的境界,像这种风格,决不是寻常手笔所能梦见的。

① 原载《剧本》1960年8、9月号合刊,转载有删节。后收入《梅兰芳文集》。
② 梅剧团的砌末极其讲究。1920年5月13日《申报》之《梅讯》即云:"畹华演《惊梦》,对花神之彩灯,均由北京定制,绘画极工。即春夏秋冬花名,亦缀玉轩秘书奉敕亲书,并不委之纸扎店也。"花灯书画精绝,有两大箱,携来不易。
③ 参看《谈杜丽娘》,载《戏剧论丛》1957年第3辑,后收入《梅兰芳艺术散论》。按,1957年纪念汤显祖逝世340周年,原文如此。2016年又纪念汤显祖逝世400周年。笔者略有疑惑,不知何以算法不同。
④ 《江西日报》1956年12月1日第3版。
⑤ 梅兰芳:《谈杜丽娘》,载《梅兰芳艺术散论》,北京:中国戏剧出版社1959年,第91-97页。下面再引此文,不再出注。
⑥ 参看梅兰芳:《舞台生活四十年》第十章之八,北京:中国戏剧出版社1987年。

可谓汤氏剧作的知音。文中谈《游园》的身段说：

> 活泼愉快的情绪由春香表现出来，和杜丽娘端丽稳重的身段互相调和，恰好是"春色如许"的气氛。两人的动作和步位有分有合，有高矮象的身段，有合扇的身段。这些身段拿演员的术语来说，要把顿挫的"寸劲"包涵在里面，假使没有"寸劲"，就会感到节奏性不强；但是如果"寸劲"外露，又显得过火。主要是为了体现"摇漾春如线"的意境。两人手中的扇子，就是在柔软之中表现明快的重要点缀，在"那牡丹虽好"一句的身段里，杜丽娘也是用折扇拍两下手心，微露出一点感慨。
>
> 到了尾声"观之不足由他遣，便赏遍了十二亭台也枉然"，这种感慨就比较更深一层，使情绪贯串到"惊梦"的环境。

这种对舞台上杜丽娘和春香两人身段、意境的细腻剖析，是建立在数十年舞台实践上的"悟道"之言。两人的进退分寸、高矮亮相、离合映衬，配合勾连得如此紧密巧妙，几乎成为一体，没有深刻的默契，实难臻此传神之妙。而剧中人的感慨、剧作的意境，都在演员浑然天成的演绎中表露无遗。梅兰芳对舞台表演的精细化追求，真值得今之艺人深长思之。

其文又谈《惊梦》刻画杜丽娘的心情，有三个层次的转折：

> 第一，是从念独白到唱【山坡羊】为止，这一段因为春香已不在面前，所以"怀人幽怨"的心情就表面化了，渐渐地在"因人天气"中睡去。第二，是两支【山桃红】曲子，她平时的理想人物在梦中出现了，梦中的情绪是奔放的，这是杜丽娘在全剧中最愉快的一段。第三，是梦醒之后，有些惘然若失的意思，当着母亲的面却要故作镇定，母亲走后，又细细回忆梦中的情景。

梅氏能对扮演角色的内心世界有如此深刻的理解和精准的把握，令人击节赞叹。唯其深刻精准，故能超群入妙。许姬传说："梅先生从老艺人乔蕙兰、陈德霖那里学到了《游园惊梦》的表演，又和昆曲名家俞振飞、许伯遒钻研昆腔的出字、收音、行腔、用气的方法，他在数十年的舞台实践中不断升华，达到去芜存菁、炉火纯青的境界。"[①]演《牡丹亭》，能演出细腻熨帖的诗味意境，可谓最高境界。明清时优伶，去今已远，不得而知；近一百年来的优伶，演《牡丹亭》最富诗意神韵者，厥推梅兰芳。

梅兰芳还有一篇谈电影《游园惊梦》的短文，姑且放到下一部分谈。

四、梅兰芳三度拍摄《牡丹亭》

拍摄戏曲电影，是很繁难辛苦的事，涉及古典戏曲的表演艺术与电影艺术如何融洽结合并相得益彰的问题。在戏曲电影的拍摄方面，梅兰芳是拍得最多，最有发言权，也最有心得的艺人。

笔者的《梅兰芳搬演汤显祖〈牡丹亭〉述论》遗漏了梅兰芳拍摄电影《牡丹亭》的两个重要事件。众所周知，梅兰芳的《游园惊梦》在1960年被拍成电影，是为经典。其实，此前还有两次拍摄。第一次，《春香闹学》早在1920年就被搬上了银幕。这在梅兰芳《我的电影生活》中有详细记载。再证以《申报》，商务印书馆的影片制造部在1920年将梅兰芳的《春香闹学》《天女散花》拍成电影，并多次放映。从1920年到1923年，《申报》数次刊登了放映《春香闹学》的广告。

1920年四五月，梅兰芳在上海有一个档期的演出，而电影的拍摄，就在此次居沪期间。当时商务印书馆的李拔可主动找梅谈拍电影事，梅欣然同意，大家一起商量拍什么，梅兰芳主动提了《春香闹学》，因为这出戏的表情身段比较丰富，适于早期的默片。那时，梅晚上在天蟾舞台演戏，而白天则拍电影。有时还安排灌唱片，真是忙得不可开交。有趣的是，彼时只有无声片，更重要的是，拍摄没有导演，这在今天简直不可思议。没有导演怎么拍呢？原来，拍摄时，"由摄影师指定演员在镜头前面的活动范围，至于表演部分，则由我们自己安排"[②]。换句话说，梅兰芳自己就是这出戏的导演。

电影《春香闹学》与舞台上的最大区别在哪里？梅兰芳说：

> 春香假领"出恭签"去逛花园，在舞台上是暗场，到了电影里变成明场了。
>
> 我在花园里的草地上做了许多身段，打秋千、扑蝴蝶、拍纸球等等，不过都很幼稚，因为没有打过秋千，站到架子上去不敢摇荡，倒也合乎小春香的年龄（戏词有"花面丫头十三四"句）。这几个镜头是照相部借用一座私人花园——淞社拍摄的[③]。

这确实是舞台演出中没有的场景，算是特别针对拍电影而做的新安排、新设计。据《申报》，这次拍的《春香闹学》《天女散花》每片计长1000尺，是用当时比较先进

① 许姬传：《梅兰芳与杜丽娘》，载《忆艺术大师梅兰芳》，北京：中国戏剧出版社1986年，第139页。
② 梅兰芳：《我的电影生活》，北京：中国电影出版社1984年，第5页。
③ 梅兰芳：《我的电影生活》，北京：中国电影出版社1984年，第6页。

的设备拍摄的。可惜胶片毁于1932年"一·二八"的日军轰炸。

第二次,就是拙文《梅兰芳搬演汤显祖〈牡丹亭〉述论》中提到的,1957年6月,北方昆曲剧院成立,庆祝演出中,梅兰芳和北昆名家韩世昌、白云生等联袂演出《游园惊梦》。其实,这次也拍摄了舞台纪录片,还是彩色的。许姬传在《我的电影生活》"后记"中说:

> 1957年4月25日,北京市京剧工作者联合会为了筹募福利基金,在中山公园音乐堂举行联合演出,梅先生和谭富英先生合演的《御碑亭》,以及同年6月,北方昆曲剧院建院时,梅先生和韩世昌先生合演的《牡丹亭》中的《游园惊梦》,就都拍摄了十六毫米的彩色舞台纪录片。这两部片子都是北京市福利局局长李桂森同志组织了丽影(即现在的"友谊")照相馆摄影师孙乔森到剧院现场拍摄的。后来,李桂森同志还亲自将影片拿到梅先生护国寺的住宅在庭院中放映过,梅先生看了甚感满意①。

这次的拍摄更显珍贵,因为是彩色的舞台实况。不知电影胶片尚存人间否?是否像张伯驹福全馆邀杨小楼、余叔岩等演《空城计》的拷贝一样,也灰飞烟灭了呢?

北京电影制片厂把梅兰芳、俞振飞、言慧珠的《游园惊梦》拍成电影后,梅兰芳还在1961年第11期《大众电影》上发表了《杜丽娘的形象在银幕上》。从文章看,梅兰芳对这次拍摄是非常满意的。他说:

> 影片的摄影手法、录音等是值得赞扬的,画面构图很美、音色也很好。其他,还得到了多方面的协助,如故宫博物院就派专家在藏品中选择了适合于闺房中的陈设家具,并到现场设计陈设位置,使影片中闺房的各个角落的画面,富有明代的室内装饰艺术风格②。

那时拍电影何其讲究!换句话说,为了还原历史情境,最大限度地追求逼真效果,《游园惊梦》电影中的家具,部分是从故宫博物院中精选的明代家具,这在今天真不可想象。文博大家朱家溍,还有许姬传等,都在这其中起了重要作用。

关于《游园惊梦》的堆花灯彩,是当年梅剧团演出的一个看点,也是亮点。前文已言,梅剧团的灯彩极为讲究。今日之演出,已无灯彩,而堆花一般是十余个扮相雷同的旦角在台上各自手拿一束花蹁跹起舞。这种演法,肇自梅氏电影《游园惊梦》,实乃导演意图。笔者认为,如此处理,效果恐怕并不比传统演法好,而且传统演法有失传之虞。其实,堆花的传统演法,南北也稍有不同,"北方的花神是一对一对地上场,每一对出来单独做些舞蹈姿势。南方的是集体同上。唱的曲子,也有一点区别"③。梅兰芳《我的电影生活》谈到:

> "堆花"在舞台上演出,本是群众歌舞场面,由十二个花神分扮生旦净丑各种不同的角色,手持画着代表一至十二月的各种花枝的绢灯,先由五月花神钟馗登场舞蹈,众花神依次出场,站定后引大花神穿黄帔,戴九龙冠持牡丹花出场,合唱几支曲子,唱时,有的配合舞蹈动作,有的站定唱,大花神没有动作。我当年初演《游园惊梦》,特约斌庆社科班学生协助,以后就请富连成的学生配演④。

笔者以为,原先的"堆花灯彩"倒是颇有看点,而且符合美学上的美的多样性、多元化原则。试想,杜丽娘、春香都是年轻美貌,再来十二花神,还是清一色的美女,是否有雷同之感?是否有喧宾夺主的味道?而如果十二花神由生、旦、净、丑几个行当分饰,倒是不显单调,扮相各异,腔调杂陈,满堂生辉,也更能烘托主人公杜丽娘的核心地位。

拍电影时,梅兰芳同意了这个导演意图,试看《我的电影生活》中对此的记述:

> (花神)人数增至二十人,一律是旦角穿古装,外披红绿纱,舞蹈形式也有所改变,舞台上用的是"编辫子"(南方称为"三插花")、"四合如意"、"十字靠"(南方称为"绞十字")等各种舞蹈程式,这次由戏校老师郑传鉴、方传芸编舞,参用了"绞十字"等队形,身段中采用了卧鱼、鹞子翻身……的动作,加以集体化,颇适合仙女的蹁跹舞姿。我问郑传鉴:"似乎大家的脚步还不够匀整?"他说:"这二十个人虽然都唱旦,但老旦、正旦、作旦、刺杀旦、闺门旦、贴旦而外,还有武旦、刀马旦,脚步所以不一样,贴旦比闺门旦快,老旦就走不快,武旦则最快。"我看到方传芸在排身段时就很注意每个人的台步动作,一连排了几次,纠正了不少⑤。

此段颇有"春秋笔法"的味道,梅兰芳似乎对这个改动并没有大加赞赏,字里行间,好像还略微显出一点保

① 载梅兰芳:《我的电影生活》,北京:中国电影出版社1984年,第167页。
② 载《大众电影》1961年第11期。
③ 梅兰芳:《舞台生活四十年》,北京:中国戏剧出版社1987年,第179页。
④ 梅兰芳:《我的电影生活》,北京:中国电影出版社1984年,第147页。
⑤ 梅兰芳:《我的电影生活》,北京:中国电影出版社1984年,第147页。

留意见的感觉。梅氏乃忠厚长者，即便有不同意见，也不会公开表露出来的吧。当然，这只是笔者的猜测，也许过于敏感。但说实话，花神由上海戏曲学校的20位青春靓丽的女孩子饰演，确有问题，甚至成为电影中的败笔。梅氏所言的"脚步不够匀整"，恐怕还在其次。那时的梅兰芳已经67岁高龄，言慧珠也年届不惑，以他们的年龄，饰演杜丽娘和春香，既要靠化妆，更多的需要凭借深厚的功力、高超的演技，才能有所弥补。拿20个小姑娘来陪衬爷爷辈的梅兰芳、母亲辈的言慧珠，是否合适？梅、言的化妆术再高明，再风姿绰约，恐怕也难敌自然规律。况且满台差不多的旦角扮相，也造成了审美上的单调、雷同。因此，这一改动，实不高明。当然，这纯系个人见解，未必允当，读者鉴之。

还有一个小问题，《游园惊梦》的春香由言慧珠饰演，而非梅兰芳幼子葆玖。这个安排应该有一定的内情。《游园惊梦》的拍摄，是当时文化部副部长夏衍的倡议，他其时建议梅兰芳和俞振飞合拍。至于言慧珠，既是梅兰芳的得意门生，当时已是俞振飞的夫人，她自然极想和自己的老师、丈夫一起拍。从俞振飞这边讲，让言慧珠演春香，顺理成章。从梅兰芳这边讲，让儿子葆玖演春香，也是题中应有之义，毕竟葆玖一直陪自己演。而且以"香妈"福芝芳的性格，肯定要让葆玖演。但是，最终还是言慧珠演了春香。当年的内情已经不得而知，平心推测，这既可能是俞振飞出演提出的条件，也是领导的意图，文化部也许还做了梅兰芳的工作。环顾全国，俞振飞是最佳柳梦梅人选，不作第二人想，而言慧珠与夏衍的关系也是不错的。比较而论，葆玖的春香，如果和他的言姐姐比起来，确实差了一大截。试想五年前拍的《断桥》（《梅兰芳舞台艺术》），老梅的白蛇和俞振飞的许仙，情意缠绵，珠联璧合；而葆玖演的青儿，脸上无戏，身上僵硬，站在一旁，有时竟如电线杆一般不受看①。综合言之，此次由言慧珠出演春香，确是无比正确的选择，也留下了一部足以传世的艺术经典。

梅兰芳第一次"触电"拍电影，是《春香闹学》，乃无声的黑白默片，时在1920年；最后一次拍电影，是彩色的、美轮美奂的《游园惊梦》，时在1960年。1957年还有一次难得的舞台纪录片《游园惊梦》。40年光阴似箭，三度拍摄《牡丹亭》，这见证了梅兰芳与汤显祖的《牡丹亭》的深厚渊源和缘分。总体而言，1960年的《游园惊梦》是梅兰芳一生拍摄的电影中最为满意的。

汤显祖是中国文学史上的第一流大作家，其《牡丹亭》是戏曲史上最杰出的剧作之一；而梅兰芳是中国戏曲史上不世出的艺术大师，《牡丹亭》是在梅氏舞台生涯中占有重要地位的经典剧目。演剧大师演绎文学大师的经典，传神阿堵，秀逸绵邈；演剧大师品味文学大师的经典，细腻熨帖，体恤入微，其意义自是非同一般，亦是艺坛佳话。最后以梅兰芳《谈杜丽娘》中的话结束这篇冗长的论文：

汤显祖先生以毕生精力从事文学创作，给我们留下了许多宝贵遗产。他是与英国诗人莎士比亚同时期的剧作家，他的著作不但在国内享有盛名，并且流传海外，这不是偶然的。我们文艺界以有了汤先生这样伟大的戏曲家而自豪，我个人也以能够表演汤先生的名著而欣幸。

（作者单位：中国人民大学国学院）

试析清代以降昆曲"折柳阳关"唱腔之流变
——兼谈曲腔与曲律之关系

母 丹

《紫钗记》是"临川四梦"开篇之作，而与其他"三梦"相比，此作似乎暗淡许多。此剧历来被公认为辞藻艳丽而曲律乖舛，不适于场上。近现代以来，亦有评论者提出《紫钗记》主题思想不及《牡丹》《邯郸》深刻，成就在其他"三梦"之下。《紫钗记》整本演出较少，以折子戏演出和散出清唱为主。明万历间的戏曲散出选本，如《群音类选》《乐府万象新》《乐府红珊》《月露音》等，选用了《紫箫记》中的折子。《紫钗记》出现在选本中，则是

① 此评价并非贬低梅葆玖，而是实事求是。葆玖的艺术，以唱为第一，做表实非所长。不过，1955年的葆玖才20岁出头，艺术上还有较大的进步空间。

明天启以后的事了①。明代至清初的选本中,尚有"议允""盟香""侠评""坠钗灯影""泪烛裁诗"等出,到了清代中叶以后的选本便不见了《紫钗记》的身影。演出方面,明祁彪佳日记中曾有观看《紫钗记》的记载,但未写明出目,是全本还是串本、折子戏难以确考。清代至近代,"折柳""阳关"几乎是《紫钗记》在舞台上和清唱中的唯一出目。现存《紫钗记》宫谱,《纳书楹曲谱》存全剧曲谱,《集成曲谱》以《纳书楹》为底本,选录"述娇""议婚""就婚""折柳""阳关""陇吟""军宴""避暑""移参""裁诗""拒婚""哭钗""侠评""遇侠""钗圆"等出。除此21部曲谱以外,各谱中唯有"折柳""阳关"二出②。至21世纪,才又出现整本的演出③。由此可见,《紫钗记》的演出历来以折子戏为主,其中,"折柳""阳关"堪称《紫钗记》最具代表性的出目,亦是昆曲清唱和剧唱的经典。

就笔者目前调查状况,收录"折柳""阳关"的昆曲工尺谱有20种。本文选取其中最具代表的6种工尺谱作为基本依据,分析其唱腔流变。这6种是:《纳书楹曲谱》《自怡轩曲谱》《遏云阁曲谱》《霓裳文艺全谱》《集成曲谱》《粟庐曲谱》。同时,参考现代舞台上昆剧演员演出的影音资料及曲社中的清曲唱法。分析曲律时,以《南词新》《一笠庵北词广正谱》为依据。

按:《纳书楹四梦全谱》,清叶堂编,成书于乾隆五十七年(1792)。叶堂为《紫钗记》全剧谱曲。其余"三梦"之曲腔都有所本,唯《紫钗记》之谱为叶堂独创。"折柳阳关"最早的宫谱便来自《纳书楹》,之后各谱都从此发展而来。

《自怡轩曲谱》,清许宝善编,成书年代不详。许宝善生于雍正九年(1731),卒于嘉庆八年(1803),可判定此谱成书于乾嘉时期。许宝善为清乾隆二十五年(1760)进士,授户部主事,迁员外郎、郎中,擢福建道监察御史。他自称青年时即与叶堂相识,慕其善音律之学,常与之游,还参订叶堂之《纳书楹西厢记曲谱》。故此谱当与《纳内书楹曲谱》同时或稍晚。

《遏云阁曲谱》,清王锡纯辑,李秀云拍正,成书于同治九年(1870)。此谱对《纳书楹》和《缀白裘》"细加校正",详注板眼,添饰润腔,对后世戏曲宫谱影响深远。

《霓裳文艺全谱》,清王庆华(姓氏有待进一步确考)编,成书于清光绪二十二年(1896)。编者自云花重资购置各种昆谱,"逐一排论",将"曲白、工谱、板眼、锣鼓细细揣摩,频频考核"而成此谱。其实此谱编校并不精当,谱内曲辞讹误甚多,编者文化水平应该不高,只略通文字。但此谱保留了大量的昆曲折子戏,且所用之谱有一大部分是艺人的台本,反映昆曲剧唱的状况。

《集成曲谱》,王季烈、刘富良辑,民国十四年(1925)商务印书馆出版。此谱考校精良,宾白科介,工尺板眼详尽,是《纳书楹曲谱》之后昆曲宫谱集大成者。

《粟庐曲谱》,俞粟庐口授、俞振飞编辑整理。民国间已有影印本出版,后不断在曲友间传抄流通,至2014年已有10种版本。此谱曲辞宾白、工尺板眼俱全,详标润腔,加注气口。自问世以来便成为昆曲清唱的必备书,至今仍是曲友习曲使用最多的教科书。

以上6部工尺谱谱,从成书时间而言,涵盖了清中叶至近现代的历史阶段。就编者而言,大多具有一定的学养和较高社会地位。就曲谱来源而言,有清曲家手订之唱谱,也有艺人演唱所用的台本。笔者认为,分析"折柳阳关"唱腔流变,选择这几部宫谱,较为合理。

《南词新谱》《北词广正谱》是较早的、比较完备的南曲谱、北曲谱,笔者认为,探讨"折柳阳关"曲律问题,对照这两部格律谱,较为合理。

一、南北曲的处理

《紫钗记》原著南北合套④,七支北曲、九支南曲:【金珑璁】(南)——【点绛唇】(北)——【寄生草】(六支)(北)——【解三酲】(六支)(南)——【生查子】(南)——【鹧鸪天】(南)。

所谓南北曲,本是指杂剧(北曲)与南戏(南曲)而言。通常认为北曲与南曲在总体风格上有所区别,北曲慷慨激越,南曲细腻婉转。明清以来的传奇,融合南北曲之长,南北套皆可用。剧曲作家在选用南北曲时,也被要求按曲情选择。《紫钗记》"折柳阳关"一出,演李益高中后被调往玉门关外任职,霍小玉灞桥送别情郎,一对新婚爱侣依依惜别、互诉衷肠。此出内容本与南曲柔婉的格调十分贴合。臧晋叔删改《紫钗记》,因"北曲不

① 参见吴敢《〈紫钗记〉〈紫箫记〉散出选萃论田略》,《昆明学院学报》2011年第1期。
② 汤显祖原著中"折柳阳关"为一出,《纳书楹曲谱》遵原著也将其记为一出,后宫谱中皆作两出,清唱时常分开唱,演出时作两出但通常连演。
③ 上海昆剧团、浙江昆剧团各自于2008年、2016年编排了内容完整的《紫钗记》全剧。
④ "折柳阳关"一出属非典型的南北合套形式,详见后文。

宜奏于悲惋时"①,将【点绛唇】【寄生草】诸曲一并删除,改为【出队子】。然而臧氏改本并未流传开来,无论是明万历间流行的《紫箫记》还是明天启以降流行的《紫钗记》,此出所传唱都是汤显祖所填【寄生草】,而非臧氏所改。昆腔由南曲声腔演变而来,调用水磨,"启口轻圆,收音纯细"②,将南曲的流丽婉约发挥到了极致。昆腔所唱杂剧,声情与元代杂剧的唱法大异。用昆腔演唱的北曲,其实是南曲化的北曲。无论是《群音类选》《乐府万象新》《乐府红珊》《月露音》选录的《紫箫记》,还是各本《紫钗记》,都将第二支之后的【寄生草】写作"前腔"而非"幺篇"。各宫谱(《自怡轩曲谱》除外③)与徐朔方笺校本、胡士莹校注本等,都将"前腔"校改为"幺篇"。连续使用同一曲牌时,为免重复,后面不再标曲牌名,南曲用"前腔"表示,北曲用"幺篇"表示。上述两种对第二支之后的【寄生草】标法的不同,是疏忽,还是写作"前腔"的人本就将其视为借用北曲曲牌的南曲?令人深思。

昆曲中的南北曲的分别并不等同于元杂剧和南戏的区别。昆曲中的南北曲都是昆曲,虽然音阶构成和字声字韵的唱法有所不同,但总体特征还是统一的。一些曲辞苍凉激越的曲子确实常用北曲来表现,然而也不乏幽咽婉转者,如《慈悲愿·认子》《长生殿·絮阁》等,《紫钗记·折柳》也是其中的代表之一。前三支【寄生草】尤其板密腔繁,从谱面来看,除了多出凡、乙二音及没有赠板之外,与南曲无甚差别。并且,在曲辞渲染的氛围中低吟慢唱,七声音阶的半音关系,还会平添几分缠绵与风情,在曲风上形成一种独有的美感,较南曲表幽情别有一番韵致。

宋元杂剧与南戏的交融在明清传奇中有所体现,南北合套在传奇中是十分常见的体制结构④。一般一个套数中南北曲交替使用,即一南一北相间出现是较常见的南北合套形式,"折柳阳关"在原著中并非间隔使用。若除去【金珑璁】,则前七支为北曲,后八支为南曲,是非典型的南北合套。为使套数更加齐整,演唱中,曲家和艺人对此出南北曲做出改动——南曲北唱、变唱为念,并在流传发展中将其分割为两出。

《纳书楹曲谱》依原著,将"折柳阳关"计为一出,出名题为"折柳"。第一支曲【金珑璁】为南"仙吕引子"("双调引子"),而叶堂打谱时用到"一"音,如"付与男儿"之"男"、"开道路"之"路",后世诸谱继承《纳书楹》,均用"一"音。因明清时《紫钗记》几乎都以折子戏形式演出,为交代故事背景,艺人将原著"陇吟"中的第一支曲【金钱花】移在"折柳阳关"之始,待"净与众"下场后,"旦"方唱【金珑璁】出场。【金珑璁】为南"南吕宫过曲",叶堂在"陇吟"一出中已为此曲谱上工尺,用五声音阶。艺人将此支南曲移来,也知放入北套不妥,故自《遏云阁曲谱》起,舍弃此曲唱腔,将其改为"干念"。谱面上间隔一至两字点一头板,演出时众人极富节奏感地齐念。由此,"折柳阳关"一出已被分为北、南两套,于是艺人进一步加工,在【解三酲】前加入大段老生、末与小生的戏份,使"阳关"从原来的一出中抽离出来。至此,"折柳阳关"一北一南分为两出。

二、唱腔流变

因《紫钗记》的演出在清康乾时期出现过断层⑤,《纳书楹曲谱》之前"折柳阳关"的唱腔已不得而知。叶堂为《紫钗记》全剧谱曲,有开创之功。从现存"折柳阳关"宫谱以及现代舞台上演员的演出(演唱)资料来看,此出唱腔承袭叶氏一脉,总体变化较小,但也有不少细节上的改动。

曲辞方面,唯有《纳书楹曲谱》完整选录原本中的十六支曲,此后各谱俱删去两支【寄生草】、两支【解三酲】,并将【生查子】改唱为念,有的甚至将【金珑璁】也一并删去。今舞台演出干念【金钱花】,唱【金珑璁】、【寄生草】四支、【解三酲】四支、【鹧鸪天】;曲友清唱通常只选【寄生草】【解三酲】几支。各谱中曲辞均本于明柳浪馆刊本,第三支【寄生草】与第六支【解三酲】个别字句异于徐朔方先生校本。《霓裳文艺全谱》中异文非改动,均为讹误,如将第一支【寄生草】"渭水都"之"都"错写为"多",由此导致断句错误、板位错误。又如"江干"误写为"江岸"、"画不如"误写为"画不住"、"层波"误写为"层不"、

① 汤显祖撰,臧懋循订:《紫钗记》二卷,《玉茗堂四种传奇八卷》,《中华再造善本》(据中国国家图书馆藏明刻清乾隆二十六年书业堂重修本影印),中华再造善本工程编纂委员会编,北京:国家图书馆出版社2015年。
② 沈宠绥:《度曲须知(上卷)·曲韵隆衰》,中国国家图书馆编:《原国立北平图书馆甲库善本丛书》第994册,北京:国家图书馆出版社2013年。
③ 虽然《自怡轩曲谱》以《纳书楹曲谱》为宗,但许宝善应也认为"折柳"是南曲化的北曲,并不像《纳书楹》一样,把"前腔"改作"幺篇",在曲腔上的处理也说明了这一点,详见后文。
④ 元人沈和《潇湘八景》《欢喜冤家》及多部南戏作品中已有南北合套的现象出现,但不及传奇中普遍,并未成为普遍的固定体制。
⑤ 见吴新雷:《〈紫钗记〉昆曲演唱史略》,杨玲、朱忠元主编:《中国古代小说戏剧研究丛刊》第7辑,兰州:甘肃教育出版社2011年。

"湘文筋"误写为"湘文助"等。

板眼方面,头板、底板、中眼承袭《纳书楹曲谱》。然《纳书楹》不点小眼,后世之谱在此基础上加入了腰板、侧中眼、小眼、侧小眼等。板眼的加注,变化亦不大。《遏云阁曲谱》之后诸谱,基本承袭《遏云阁》,而《自怡轩曲谱》与《遏云阁》非同一系统,个别字词板眼的处理颇为不同。如第一支【寄生草】"生寒渭水都"之"渭",《纳书楹》工尺为"尺六凡",在"尺"处点头板,《自怡轩》工尺与《纳书楹》一致,仅于"尺"头板之后加一小眼。《遏云阁》及其他诸谱在《纳书楹》的基础上加繁曲腔,小眼点在"六"处。再如"河桥柳色"之"色",《纳书楹》工尺作"尺工六五","六"处点中眼,《自怡轩》工尺同,在"尺""工"处加小眼。《遏云阁》及其他诸谱在"尺"处加小眼,在"六"中眼后加侧小眼。如此,小眼加注方式不同,曲腔节奏就会相异。许宝善与叶堂交好,又曾参与《纳书楹西厢记曲谱》的编订,他所加注应更符合叶堂原意。

《自怡轩》还因南北曲理念问题对板眼做出不同诸谱的处理。第一支【寄生草】"绾人丝"之"丝"、"云何处"之"何",第二支【寄生草】"欲分飞"之"飞",都在字之末腔加点头板。正板之头板必须点在一字之首,即某字的第一腔(第一个工尺字),只有赠板之头板(头赠板)才能点在某字第二腔及之后诸腔。然而赠板是南曲所独用,为放缓节奏而设。故北曲中不能将头板点在某字第二腔或之后各腔。许宝善颇通词曲,又与叶堂知音,应不会在一折中三次点错板。如此,只有一种可能,即《自怡轩》中某字末腔之头板为头赠板①。则许宝善应是将"折柳"诸曲视为南曲。无独有偶,他将后几支【寄生草】记作"前腔",而非像《纳书楹》一般改为"幺篇",也从侧面反映出其看法。

《纳书楹》《自怡轩》有曲无白,《遏云阁》之后,尤其是晚清至近代,一大批戏曲工尺谱都曲白俱全。为保持唱、演中的一气呵成之感,一些曲文中的夹白也上了板眼。"折柳"中最有名的第一支【寄生草】,"河桥柳色迎风诉"与"纤腰倩作绾人丝"二句中间,有"这柳呵"三字夹白。《遏云阁》《霓裳文艺全谱》《集成曲谱》等谱中,三字只是作为夹白写出,而《粟庐曲谱》将"这"加点中眼,"呵"加点小眼。如此改动,一方面因演出中曲中少字夹白往往带上与曲唱相一致的节奏,另一方面也规范唱、念,虽然《粟庐》使用者多是清曲习唱者,但曲友清唱,哪怕不是同期活动,仅唱支曲,也往往将一些字数较少的夹白一并念出,如"口兀"字,甚至还带有工尺。于是,《粟庐》自然将三字加点中小眼。也正因为夹白加眼,为了保持板眼不致混乱,上一字曲腔也做出了相应的改动。《集成》之前诸谱,"迎风诉"之"诉"工尺作"五六工六工尺",而《粟庐》改为"五六工"。所去除之"六"工尺本为过腔,为更自然地过渡到下一字"纤"的工尺"一",《粟庐》夹白融入曲唱,去除过腔也不显突兀,现今清唱和剧唱中都用《粟庐》改动后的唱法。

工尺方面主要有两种改动:修饰与改腔。自清代至近代,戏曲工尺谱发展呈现由简到繁的总体趋势。较早的曲谱为给演唱者留出较大发挥空间,多只写主干谱,且不点小眼。然而,虽然善歌者对这种曲谱能心领神会,但非谙此道的初学者就难以驾驭了。为使得腔格口法不致舛误,许多订谱者详注过腔、润腔口法等。

就谱面论,"折柳阳关"在发展中增加了修饰性工尺:添加腔尾过腔和润腔,丰富腔腹。如第一支【解三醒】"眼中人去"之"人",《纳书楹》工尺作"四上",其他诸谱作"四上尺",因后一字"去"字之腔头为"六",加腔尾"尺",跨越纯五度改为跨越纯四度,联结更自然。同类的例子还有【点绛唇】"这其间有"之"有",第二支【寄生草】"衾窝宛转"之"衾",第六支【解三醒】"夫人城倾"之"城","拜辞你个"之"你"、"画眉京兆"之"京"等。上文提到七声音阶的半音关系赋予北曲一种独特的韵味,"折柳"多处加改具有北曲风格的过腔——"五六凡""六凡工"等。如第二支【寄生草】"魂难住"之"难",《纳书楹》作"六五六",《自怡轩》《遏云阁》及之后诸谱都作"六五六凡";第三支【寄生草】"珠盘溅湿"之"湿",《纳书楹》作"一尺工",《自怡轩》《遏云阁》及之后诸谱都作"一尺工六凡工"。戏曲工尺谱产生之初多不注润腔。最早的润腔符号在《太古传宗》之前已有,凡例中云:"旧谱搜板摇腔处用为记,今因其式鄙俗,以':'易之。"摇腔,当为摇动之腔;擞腔,指在一个音上加三个音来使之摇曳荡漾②。此处之"摇腔"当与后代所说之擞腔同。清中叶起也有擞腔、豁腔偶尔出现,但在很长的一段时间内,润腔符号并不是戏曲工尺谱中的必备元素,至近现代,详注润腔才开始兴起。"折柳阳关"在工尺谱中出现腔格符号,自《自怡轩》《遏云阁》始,二谱中有个别豁

① 早期戏曲工尺谱以及不甚严谨的许多抄本曲谱,符号上并没有形成规范,赠板与正板符号常不做区分,《自怡轩曲谱》小眼和中眼的符号也未做区分,这在清代至近代的戏曲工尺谱抄本中都是十分常见的现象。

② 上海昆剧团编:《振飞曲谱》(上),上海:上海音乐出版社2002年,第15页。

腔、撷腔，至《粟庐》，润腔繁密，腔格符号极为详备，除豁腔、撷腔外，还加入带腔、撮腔、垫腔等。在一字的腔格中，腔腹衔接腔头和腔尾，与字声无关，因此腔腹对于腔格的丰盈悦耳起到一定作用。"折柳阳关"中许多字的腔腹不断被丰富，自《纳书楹》至《粟谱》曲腔更加丰满动听。如第一支【寄生草】"渭水都""渭"，《纳书楹》《自怡轩》作"尺六凡"，《遏云阁》《集成》作"尺工六六凡"，《粟庐》作"尺工六五六凡"；再如第一支【解三酲】"隔南浦"之"南"，《纳书楹》作"尺工尺"，《遏云阁》《霓裳》《集成》作"尺工六工尺"，《粟庐》作"尺工六工工尺"。

除修饰外，某些曲字的腔格还被整腔改动，或被更改了头腔音高。这样的改动关系到与字声相合与否，出现不多，改动后大都符合昆曲行腔的基本规律。如第六支【解三酲】"自叹吁"之"叹"，《纳书楹》《霓裳》《粟庐》作"四合工合"，《遏云阁》作"合四合工合"，《集成》作"上四合工合"，除《遏云阁》改后不符去声字腔格外，另两种腔格都是可以的。再如【鹧鸪天】"关河到处"之"到"，《纳书楹》作"上"，《霓裳》作"工"，《遏云阁》《集成》《粟庐》作"尺√"，相应地，后一字"处"在各谱中也相应地使用不同工尺，《纳书楹》作"上"，《霓裳》作"尺上"，《遏云阁》《集成》《粟庐》作"上"，几种腔格都符合"去声——去声"词素的行腔规范。

三、格律与曲腔

"折柳阳关"所唱曲牌有六①：【金珑璁】【点绛唇】【寄生草】【解三酲】【生查子】【鹧鸪天】，与《南词新谱》《一笠庵北词广正谱》对照后发现：【金珑璁】有19字字声不合；【点绛唇】有6字字声不合；【寄生草】第一支②有15字字声不合，2处字韵不谐；【解三酲】第一支有26字字声不合；【生查子】有10字字声不合，3处字韵不谐；【鹧鸪天】有26字字声不合。

可见，"折柳阳关"确如各家所说，韵乖律舛③。格律上讹误如此之多的曲子是否因声律乖戾而真的不能披之管弦呢？答案当然是否定的。"折柳阳关"在故事情节和语言上都极大沿袭了《紫箫记·灞桥钱别》，此出文辞若与格律谱相对照，亦是颇不合律。如上文所述，此出在明万历间已成为流行散出，说明在当时，格律问题并未阻碍《紫箫记》的传唱。《紫钗记》无论情节和语言都比《紫钗记》更为成熟，也必定不可能因有违格律而无缘歌场。"折柳阳关"传唱至今就是最好的证明。那么，对于不合律之处，应该怎样唱呢？昆曲行腔也有其格律规范，我们姑且称之为昆曲格律。曲腔与文字之联系主要体现在：板与句一，住与韵一，腔与字一。点板时要注意文意句法，根据曲辞的句读来点，而非死搬格律谱，以致将词句点断。曲辞的韵脚与乐体中的顿住相一致，即两韵之间的曲辞之曲腔应是一个完整的乐段。乐段需要有性格明确的乐思，不大但相对完整的结构以及明确的终止④，这一终止应在曲辞的韵脚处。腔格应与字声相协，平、上、去（入）四（三）声各自有其不同的行腔规律，不可混淆，以致字声偏颇。由此可见，曲腔与曲律，须由某一支曲中具体的文辞作纽带，才会建立起联系。在具体谱曲行腔的过程中，起作用的是曲辞中每一个具体的字（包括衬字）。如此，曲辞不合律并不意味着不可歌，格律对于曲辞有着文体上的制约，但对曲腔而言，并不能起到约束作用。

"折柳阳关"曲辞违律，但历代的订谱者能够以音乐的方式使其成为规范的曲唱。虽亦有出格之处（详后），但总体仍符合昆曲的基本规律。上述所总结的不合律之处，如【金珑璁】之"付与"二字，应为两个平声字方合律，汤显祖用了"去上"字，为体现去声字调形的波折，去声字常用豁腔，出一个音后再向上挑出一个更高的音，即沈宠绥所谓"去声高唱"。上声字常用晖腔，由一个高音骤然转低，本字的工尺要连续上升，从而体现上声字的调性。上声字通常为较低的音。由一个去声字和一个上声字构成的词，去声字揭高，上声字要起音低且连续上升，于是此二字工尺为"工六"（付）"上尺"（与）。再如第一支【寄生草】"粘云渍"之"渍"错韵。"渍"本属"支时韵"，在听觉上与"居鱼韵"相去甚远。于是，在曲腔中，此处不将其当作韵脚处理。"渍"之工尺为"工六尺"，"工"点头板，"尺"点小眼，后一字"这"紧跟，工尺为"亻尺"，不点板眼，于是"渍"之末腔"尺"与"这"之腔"亻尺"共占一拍，如此唱来，"渍""这"联结紧密，下一句急起"渍"处曲腔并无顿住，不似韵脚。

在曲腔与文辞的关系中，板与句、住与韵容易理解掌握，腔与字的关系则复杂得多。昆曲行腔的最基本规

① 【金钱花】移至"折柳"变为干念，不计。
② 【寄生草】【解三酲】数目较多，此处举例各选其第一支。
③ 关于汤显祖作品的违律问题，笔者以为，汤显祖戏曲作品的完成早于沈璟的格律谱，本就不当用沈氏的格律标准去审视、约束。而既然"汤沈之争"中，讨伐汤显祖乖律总会牵扯到是否可歌的问题，笔者便从这一音乐角度来进行探讨。
④ 谢功成：《曲式学基础教程》，北京：人民音乐出版社1998年，第10页。

范是"依字声行腔",即曲腔要符合字声的调性特征。笔者认为,无论在戏曲还是歌曲中,这都是一条十分合理且有必要的行腔规范。此条规范提出的目的其实很简单,即唱出的曲辞、歌词不至于被听错,以影响对文意的理解。虽然这一问题在今天的戏曲舞台上已被字幕机解决,但生活中因歌曲旋律不合字声闹出的笑话仍旧比比皆是,如能将此规则运用于音乐创作中,必定大有裨益。

有了"依字行腔"这样一条基本准则,运用于具体的谱曲工作时,仍会有许多困惑:四声(有时还分阴阳)究竟应用怎样的腔格来体现?两个或多个字组成一个整体的词素时,空格会与单个字声腔格有什么不同?为单个的字、词订好腔格,不同字词之间该怎样过渡连接?针对这些几乎每个订谱者都会有的疑问,许多曲学研究者做出了探讨。其中,王季烈(1873—1952)、王守泰(1908—1992)父子做出了杰出的贡献。王季烈在《螾庐曲谈》中论及谱曲之法,已对四声腔格做出总结。王守泰《昆曲格律》一书,从语言学的角度详解单字字调和连音调值的具体腔格。这些对于谱曲者来说功不可没,具有超凡的指导意义。然而,笔者以为,详细的总结应符合"依字行腔"的根本目的,也即在听觉上能辨别出字的声调。王先生罗列的极为细致具体的规范,多是从既有唱腔中总结出者,直接套用时似乎并不能使腔与字协。笔者以为,将"最初的""既有的""广泛流传的""为大众接受的""名人撰写的"等同于正确的、合理的,并不妥当。如果依字行腔的具体范式是从传唱较多的曲子中总结出来的,那么我们不禁要问,这些曲子的曲腔都符合规范吗?

王先生《昆曲格律》中讲到南曲上声字的具体腔格时,列出八种具体形式。第三种为:"整个腔连续下降,末音是整个词素配腔中最低的一个工尺。"①第八种为:"位于词句首字时,可谱以整个词句或该词素配腔中音值最高或较高的工尺。"②这两条都未添加任何说明,只是举了几个例子。第三种无论末音为何音,整个字的腔格是连续下降的,就与去声字的调值一致。王先生举《牡丹亭·惊梦》【山坡羊】之"一例里"为例,"里"工尺为"尺上四",无论腔末是"四"还是曲唱中唱被多加的工

尺"合",听这句唱腔时总会让人有"一例例"的错觉。"阳关"第一支【解三酲】"满庭花雨"之"满",腔格就符合这条规范,工尺为"合工尺",听起来总会想到"曼亭(亭名)""漫庭"等。其实,将"合工尺"改为"合工合"就符合上声字之调性了(同时"庭"的工尺也要跟着改变)。但长期以来都唱"合工尺",已被广泛接受。第八种照例以《牡丹亭·惊梦》作范本,【山坡羊】"拣名门"之"拣",工尺为"六六六工",现在曲唱中还多有唱作"六√六工"者,简直就是去声字的腔格,听起来也确实似"见名门"。如此之例不胜枚举。

关于南曲中连音调值的腔格,王先生也有详尽具体的条例。"阳平声——去声"第一种腔格为:"两字腔头工尺音值不受约束,可以用例曲一'亭下'词素和例曲二'谁见'词素对比。"③此条简言之就是"阳平声——去声"只要各自符合其字声腔格即可,不用理会整体词素的腔格是否符合词素所体现的四声,即此种情况不必遵守规范。类似的还有"去声——阴平声":"两字分别满足单字腔格规律,腔头腔尾均不受连音调值关系的约束。例从略。"④虽说规矩不宜太死,但若对整体词素的腔头、腔尾不理会,则很容易使字声唱倒。如"折柳"第一支【寄生草】"自家飞絮"之"自家",工尺作"五√(自)""六五六五六凡工"(家),阴平声调值高于去声,而此处去声字用"五"并用豁腔揭高,阴平声腔头用"六",连唱时"自家"听来如同"自驾"。

显然,从既有的流传较广的昆曲曲腔中总结出来的具体范式,并不都符合"依字声行腔"的规范,有不少违背其初衷,在具体演唱时导致字声混淆的状况。讲到昆曲的格律规范,不免涉及规范和实践孰先孰后的问题。总体而言,规范从实践中总结而来,指导着之后的实践,又在实践中不断调整。魏良辅《南词引正》中云:"五音以四声为主,但四声不得其宜,五音废矣。平、上、去、入,务要端正。有上声字扭入平声,去声唱作入声,皆做腔之故,宜速改之。"⑤此言未明确提出"依字声行腔"的具体标准,但话语中暗示平、上、去、入四声须各有其腔格,四声靠五音来体现。此说实与"依字声行腔"的要求暗合。我们知道,魏良辅改良昆山腔之后,才有昆曲的诞生。在魏氏之前,词曲已经过了长期的发展,到昆曲

① 王守泰:《昆曲格律》,南京:江苏人民出版社1982年,第79页。
② 王守泰:《昆曲格律》,南京:江苏人民出版社1982年,第80页。
③ 王守泰:《昆曲格律》,南京:江苏人民出版社1982年,第86页。
④ 王守泰:《昆曲格律》,南京:江苏人民出版社1982年,第86页。
⑤ 钱南扬:《魏良辅南词引正校注》,《汉上宦文存》,上海:上海文艺出版社1980年,第99页。

诞生,这种"平、上、去、入,务要端正"①的规范已经过了从实践中总结的阶段,开始成为指导昆曲演唱和谱曲的规范。平心而论,要解决好字声与曲腔的问题,还要保证曲腔的优美动听,的确不易,对谱曲者有相当高的要求。虽然昆曲有清唱的传统、有文人的加入,但一方面精通音律的文人并不多,一方面戏曲的主要传播者还是难以掌握文字音韵的艺人,因此,长期流传的曲腔难免有出格的现象。笔者以为,这些曲腔已被大众认可接受,无改动必要。但"依字声行腔"的规范,关乎对文意的理解,彰显昆曲特色,体现昆曲文人化的格调,理当在谱曲工作和专业的演唱中②得到应有的重视。在总结具体的标准时,对于出格的曲腔,大可不必列入。围绕"依字声行腔"的初衷,列出具体条规,选择规范的曲腔作为示例即可。叶堂作《纳书楹曲谱》时,由于俗伶之腔广为流传,为人所习惯,便将之单独列出,与自己所谱加以区别。笔者以为,我们为指导谱曲,总结"依字声行腔"的具体做法时,不妨仿照叶堂之法,将出格者单列并加以说明,同时指出改正之法,从而使人对此规范的认识更加清晰,也使昆曲更好地保留其韵味。

(作者单位:中山大学中文系)

传奇、昆剧、乱弹关系新说

路应昆

传奇、昆剧、乱弹是明清戏曲的三个主要种类,只有理清三者的关系,才能准确把握明清剧坛格局变化的基本脉络。以往的戏曲史研究(包括昆剧史研究)对三者关系的认识还有需要斟酌之处。昆剧与传奇究竟是什么关系,似乎还存在认识上的模糊,这种模糊也意味着对昆剧来历的说明不够准确。此外"花雅之争"的习惯性说法的长期流行,也表明对昆剧与乱弹的关系的认识过于简单化。本文围绕传奇、昆剧、乱弹三者的关系略陈己见,一些看法不敢苟同于前贤,不当之处希望得到方家指正。

一、传奇、乱弹之分立

元明清时期,文人戏曲与民间戏曲有明确分野:前者以文人为主要创作力量,作品形式"高雅",主要体现文人的思想感情和艺术旨趣;后者以艺人为主要创作力量,作品形式"通俗",更多体现普通人(主要为民众,也包括不免于"俗情俗趣"的其他阶层人士)的欣赏需求。这种差异是由两种创作者自身状况的不同造成的。简言之,文人在科举制下属于官僚预备队,地位高于平民,并掌握文化工具,而且文人制曲作剧的主要目的是"自见才情",即展露文才和寓托情志,他们也主要是在高雅之士的小圈子内寻求知音,而不会取悦圈子以外的"俗人"。艺人属于贱民阶层,地位甚至低于平民,他们从事演唱和创作是为了谋生,因此他们的作品必须努力适应市场上"广大观众"的喜好,以赢得最大的观众面。再者,文人为了展露才情,创作上常常不避苛难(如填词制曲遵奉格律),而且可以"十年磨一剑",作品力求精致。艺人则受自身文化水平限制,又迫于市场压力,创作只能主要采用"短平快"方式,常常无法精雕细琢,作品形式也必须不断追新逐异。两种创作者自身状况如此悬殊,文人戏曲与民间戏曲必定在品性风貌上呈现巨大差异。

戏曲史上的文人戏曲,主要有元杂剧和明清传奇两个大类。元杂剧也以文人为主要创作力量,但限于当时诸方面条件,元杂剧在艺术上的发展并不充分,对文人戏曲的独特品质的体现也不全面。明清传奇则是文人把控最全面、作品体现文人特征最充分的戏曲形式,因而是文人戏曲的最典型代表。民间戏曲在宋元明时期也发育不充分,如宋元时的戏文(南戏),按照徐渭《南词叙录》的说法还属于"村坊小伎"③;又如明代民间俗戏(也称南戏等,唱余姚腔、弋阳腔、青阳腔之类俗腔),祝允明《猥谈》的形容是"极厌观听""真胡说耳"④。直到清代乱弹兴起(主要唱梆子、皮黄等腔),民间戏曲才可

① 钱南扬:《魏良辅南词引正校注》,《汉上宧文存》,上海:上海文艺出版社1980年,第99页。
② 演员往往为曲腔跌宕美听,根据自己的理解加上润腔,这种做法在昆曲中不甚妥当。随意加润腔可能会改变一字的字声,应慎重。若能将演员发声运气的优势结合文人清唱对字声规范的严格要求,则可尽善。
③ 徐渭:《南词叙录》,中国戏曲研究院:《中国古典戏曲论著集成》第三册,北京:中国戏剧出版社1959年,第239页。
④ 祝允明:《猥谈》,陶宗仪:《说郛三种》,上海:上海古籍出版社1990年,第2099页。

谓全面成熟,因此乱弹可说是戏曲史上民间戏曲的最大、最典型的代表。① 这里先将传奇与乱弹略作对照,以说明文人戏曲与民间戏曲在品性上的显著差异。

传奇首先注重剧曲文本,用今天的话说便是重视"剧本文学"。其中对曲牌文辞尤其看重,不仅讲求辞藻典丽、情致深婉,而且填词遵守格律,以"难能"为可贵。乱弹则更注重场上的"唱念做打"施展,"剧本文学"则不甚用力。因此乱弹剧本大都粗简而处理自由,唱词常常是上下句"顺口溜",词意不通等情形也时有所见,与文人之作的精致优雅不可同日而语。内容方面,传奇多写才子佳人及忠臣义士故事,常有很深的情感蕴藉,其中的优秀之作也有很高的精神境界。乱弹则题材领域极广,故事情节丰富生动,人物千姿百态,对人情也有淋漓尽致的表达,但意识内涵常常显得单薄,思想难以超越"忠孝节义"的高度。

音乐方面,传奇主要以风格清雅的水磨昆腔演唱。该唱法强调"字清、腔纯、板正",即字音务求规范而清晰,腔调保持纯净,板拍严格遵循规范,而且演唱气度"全要闲雅整肃,清俊温润",追求"气无烟火"的高远境界。这种"阳春白雪"的品质和风范自然不是民间俗唱所能企及。乱弹诸腔大都形式粗朴,处理不拘一格,腔调花样百出,音乐感染重于文字刻画,情感表达务求痛快淋漓,这些都与水磨昆腔形成鲜明对照。再者,传奇的曲腔结构属于"曲牌体",常常重"曲"轻"戏",一部传奇的曲牌数量可以多至数百,剧情结构却常常松懈,场上演唱时可以催人入睡,因而不少剧本始终停留于"案头"。乱弹则以"板腔体"为主,上下句滚动式的唱腔舒卷自如,使用灵便,"曲"在"戏"里如同鱼游水中,唱、念、做、打等手段的结合也十分灵活多样,视听效果常常丰富、生动。

传奇的场上搬演务求精雅,以士大夫所蓄家乐(家班)的演唱为典范。文人亲自物色歌儿曲女,专聘教习进行训练,演出常在私家厅堂庭园或其他清雅场所举行,观赏者便是家乐主人和亲朋好友。这种小圈子演出常以"红氍毹"为代称,体现的完全是文人的艺术追求。如张岱《陶庵梦忆》这样形容阮大铖家乐的演出:"讲关目,讲情理,讲筋节,与他班孟浪不同。然其所打院本②,又皆主人自制,笔笔勾勒,苦心尽出,与他班卤莽者又不同。故所搬演,本本出色,脚脚出色,出出出色,句句出色,字字出色。余在其家看《十错认》《摩尼珠》《燕子笺》三剧,其串架斗笋、插科打诨、意色眼目,主人细细与之讲明。知其义味,知其指归,故咬嚼吞吐,寻味不尽。"③文人也会延聘民间昆腔艺人(曲师)来为新作品编配唱腔和指导家乐演唱,还可召来民间昆班举行小圈子演出,但这类情形中艺人也必须唯文人之命是从。乱弹艺人则限于自身条件,他们的创作不可能像文人那样从容。乱弹的主要服务对象是普通民众,基本定位是"大众娱乐"。因而乱弹作品大都形式粗朴,不能做到精致优雅,与文人传奇的风貌相去甚远。在演艺市场上摸爬滚打,也意味着作品形式必须不断追赶时尚,创作方式必须灵活自由,不为清规戒律束缚——这也正是"乱弹"得名的主要缘由("乱弹"原是文人对民间俗腔俗戏的蔑称)。

总之,传奇的创作完全由文人主导,才子文笔加上秀婉典雅的"水磨"唱法和以家乐为典范的"红氍毹"式表演,使得传奇成为文人戏曲的典范形式。乱弹则纯为民间俗腔俗戏,其品性风貌与传奇形成一雅一俗、一文一野的鲜明对照,二者的差异几乎是"全方位"的。

关于"传奇"的界定,现今学界尚存在一些分歧。根据传奇之名在明清时期的使用情况,以及该时期内戏曲种类分衍的总体格局,笔者以为传奇主要应从文人来定性。首先,传奇之名当时便主要是指文人之作。例如吕天成《曲品》是一部评品传奇的著作,所录作品的时间范围从元末到明万历(有"旧传奇""新传奇"之分),其中绝大多数作品出自文人之手(少量元末作品作者不详)。今天学界一般讲的传奇,实际上也主要是指文人之作。其次,从明清时期戏曲的种类分化情形看,文人戏曲(主要便是传奇)以"雅"为尚,与民间俗腔俗戏的差异十分明显,忽视这种差异,便难以看清该时期戏曲发展的主要走向和脉络。因此笔者认为传奇的文人属性应当强调(完整的称呼便是"文人传奇"),在传奇与同时期的民间俗戏(从明代俗唱诸腔到清代乱弹)之间应划出明确的界限。

还须注意的是,传奇是从文本到场上的整体概念,而不只是剧本(剧曲文本)。确有不少传奇文本停留于案头,未曾搬演,但它们并不是传奇的完整形式。上面说到的文人士大夫圈子内的"红氍毹"式演唱,才是传奇的整体呈现。因此不能因为当年的该类演唱不复得见

① "乱弹"指义有广有狭,广义笼统指传奇和昆剧以外的各类俗腔俗戏,狭义则指广义乱弹中的某些具体种类,这里用其广义。
② 院本,指传奇。
③ 张岱:《陶庵梦忆》卷八,上海:上海古籍出版社2009年,第129-130页。

便以为传奇只是剧本。例如《中国昆剧大辞典》将明清传奇定性为"明清两代南曲系统(包括昆弋腔、青阳腔、徽调等)长篇剧本的总称,或专指昆曲剧本"①,恐欠周全。该辞典将孙鑛(《曲品》作者吕天成的舅祖)的"南剧十要"定性为"衡量昆曲剧本的标准"②,也有同样的问题:"十要"中既有关于剧本、曲文的"要事佳""要关目好""要词采"等,也有关于搬演的"要搬出来好""要善敷衍——淡处做得浓,闲处做得热闹""要各脚色派得匀妥"等,故也不宜说它们只是衡量剧本的标准。③

明代中后期及清代前期(15世纪后期至18世纪前期)是戏曲史上的传奇时代——传奇在戏曲领域中地位最显赫、成就最高,不仅佳作众多,而且剧本文学达到了戏曲有史以来的最高水准,同时水磨昆腔代表了当时歌唱艺术的最高境界,表演方面也有很高的造诣。传奇由此在艺术上开辟了一片新的天地,将戏曲带上了一个新的高度,康熙中叶问世的《长生殿》《桃花扇》两部杰作成为传奇发展的顶点。然而雍正时传奇突遭釜底抽薪之厄:官宦之家"禁蓄声伎",家乐趋于销匿,政治高压也使得本来热衷创作的文人几乎停笔;其后虽也有新作,但大都置诸案头。接下来剧坛的主盟者便成了昆剧。

二、昆剧对传奇的承续和"偏离"

昆剧从字面理解是"唱昆腔之剧",其名初见于清嘉庆时,当时是指北京的徽班艺人在公众戏场上用昆腔唱的"剧"。如《众香国》评述徽班旦角艺人,分为六部,"每部首选,俱以昆剧擅长者冠之,重戏品也"④。又如《听春新咏》记述徽班艺人郑三宝:"工于昆剧,偶作秦声,非其所好。《思凡》《交账》诸剧,淡宕风华,好声亦为四起,毋谓阳春白雪必曲高而和寡也。"⑤后来昆剧便主要指民间昆班所演之剧,主要唱昆腔,也唱其他一些腔。20世纪50年代后昆剧成为一个"剧种",其主体也是前代民间昆班所演之剧的延续(通常只唱昆腔)。

"昆剧"之名不仅出现较晚,而且清中叶后(延续至今)的昆剧已与明代及清前期的传奇有了很大的不同,导致不同的根本原因是清中叶起昆班的主要服务对象已不再是文人士大夫。昆班(也包括昆、乱兼唱的乱弹班)的演出通常是在公众戏场(戏馆、茶园、会馆、庙台等)举行,观众范围很广——其中可以有文人,但主要还是其他各色人等,而且数量最多的是普通民众。在这样的场合演唱,"上帝"自然是与文人士大夫很不相同的"广大观众",故昆剧必定与完全按文人标准打造的传奇在品性风貌上有很大差异。传奇是以文人为"主人":文人是创作的绝对主导,除了剧本出自文人之手,家乐的演唱也完全听命于主人(既是人身关系上的主人,也是艺术的主人),而且欣赏者也在文人小圈子内,因此作品体现的完全是文人的艺术理念和旨趣。这意味着昆剧与传奇在艺术定位上有着根本的不同。民间昆班也时常受雇在文人士大夫的府邸厅堂演唱,该种情况下艺人的演唱也必须满足文人的欣赏要求——与士大夫的家乐演唱很相似(民间昆班与文人家乐也多有交流,如家乐的教习常由昆班艺人担任),故那样的演唱仍然属于传奇的范畴。但在昆班置身公众戏场的情况下,适应更大范围观众的喜好是艺人生存的前提,他们当然不会仍然按照文人的标准演唱。

昆剧也与传奇有很多一致之处。虽然是以公众戏场为主要阵地,昆剧的艺术主体还是从传奇顺承而来,故与传奇仍有很多"重合"之处。昆剧对传奇的承续主要包含四个方面:一是大量作品直接袭自传奇,例如经典的折子戏大都由传奇的选出加工而成;二是主体声腔仍为传奇所唱的水磨昆腔,风格柔婉细腻;三是表演继承了传奇的精致优雅传统,台风严谨,常常一丝不苟;四是创作上延续了传奇推崇经典、注重规范的路数,很少自由创造和大幅度出新。例如乾隆时期苏州的集秀班:"集秀,苏班之最著者,其人皆梨园父老,不事艳冶,而声律之细,体状之工,令人神移目往,如与古会,非第一流不能入此。"⑥这种细而内敛的艺术格范无疑来自传奇。昆剧与传奇的界限常常模糊,甚至常被当成同一个概念,原因亦在于此。就称谓而言,这类昆剧与传奇的"重合"部分称为昆剧、传奇均无不可。清康熙时,文人圈内的传奇和民间戏场上的昆剧关系密切(亦分亦合),传奇仍为主导。但由于对文人的政治高压严峻,而且从雍正开始家乐被禁,故文人的创作热情骤减,传奇由此失去生存基础,急剧转衰。民间昆班将不少传奇作品搬到公众

① 吴新雷:《中国昆剧大辞典》,南京:南京大学出版社2002年,第44页。
② 吴新雷:《中国昆剧大辞典》,南京:南京大学出版社2002年,第51页。
③ 洛地:《戏曲与浙江》,杭州:浙江人民出版社1991年,第245–264页。
④ 众香主人:《众香国》,张次溪:《清代燕都梨园史料》,北京:中国戏剧出版社1988年,第1017页。
⑤ 留春阁小史:《听春新咏》,张次溪:《清代燕都梨园史料》,北京:中国戏剧出版社1988年,第174页。
⑥ 孔尚任:《桃花扇》,北京:人民文学出版社1959年,第11–12页。

戏场上演唱，使传奇变成了昆剧，昆剧也顺势成为剧坛上的龙头老大。后来昆剧一直在戏曲界地位尊崇，用前引《众香国》的话来说是"戏品"高，与乱弹俗戏不在同一档次，也是因为继承了传奇的大量艺术成果。

但昆剧与传奇也有互相不能为对方包容的方面，可以说昆剧确立自己的独立地位的过程，就是与传奇逐渐"错位"的过程。出于应对公众戏场上"广大观众"的需要，昆剧艺人不可能完全按照文人的要求演唱传奇，他们的做法主要包括两个方面：一是对所演唱的传奇进行种种改造，一是在传奇之外吸收或编创作品。下面分别说明这两方面的情况。

昆剧艺人搬演传奇作品时，根据公众戏场演出的需要，总要对文人原作进行不同程度的改造，其做法可说是"减法""加法"并用。所谓"减法"，首先便是大大削减戏里的曲牌数量，以避免拖沓冗长，因为文人之作注重曲文铺陈，对于舞台演出来说，曲文常显得过"满"。所谓"加法"，主要是增入大量"戏"的成分，即说白、表演等方面的发挥，最常见的是加大丑、净、末等脚色的"戏份"，以增加场上的热度，追求生动的戏剧效果。文人（尤其传奇作者）对昆班艺人的这类"擅改"总是十分不满。如《桃花扇》作者孔尚任曾批评昆班艺人删减曲牌的做法："各本填词，每一长折，例用十曲，短折例用八曲。优人删繁就简，只歌五六曲，往往去者弗当，辜作者之苦心。"还说到艺人在说白方面的"添油加醋"："旧本说白，止作三分，优人登场，自增七分；俗态恶谑，往往点金成铁，为文笔之累。"① 又如梁廷枏《曲话》这样记述《长生殿》的演出情况："《长生殿》至今，百余年来，歌场、舞榭，流播如新。……然俗伶搬演，率多改节，声韵因以参差，虽有周郎，亦当掩耳而过也。"② 显然，梁对昆班艺人擅改文人之作的做法十分鄙弃。

民国学者卢前对昆班艺人改造传奇的做法曾有简明扼要的归纳："有案头之曲焉，有场头之曲焉。作者重视声律与文章之美，固矣。洎乎传奇渐入民间，顾曲者不尽为文士。于是梨园爨弄，迓延坐客，不复遵守原本面目，所谓场上之曲者，不必尽为案头之曲矣。……其于铺张本事，贯穿线索，安置脚色，均劳逸，调宫商，合词情，别有机杼，不同作者……盖南北曲之衰，以观众与作者相去日远，梨园遂设此折衷办法，亦一道也。"③ "案头之曲"是指文人原作，（梨园）"场头之曲"则指艺人的演唱，艺人的做法必然使作品的舞台呈现在相当程度上离开传奇原作。将《缀白裘》《审音鉴古录》等所录昆剧舞台演出本与传奇原作对照，也很容易看出昆剧与传奇会有什么样的差异。

在清中叶后盛演的昆剧折子戏中，昆班艺人改造传奇的做法有很典型、集中的体现。陆萼庭《昆剧演出史稿》"折子戏的艺术特点"一节列举了一系列昆剧折子戏（包括《狗洞》《春香闹学》《回营》《琴挑》《醉皂》《拐儿》等），将它们与传奇原作逐一进行对照，显然，这些折子戏对原作的"窜改"幅度已相当大。④

除了改造传奇，昆剧艺人还创作或吸收了不少不属于传奇范畴的作品。例如《思凡》和《昭君》都是从民间弹唱改造而来的单出戏，与文人传奇已完全不沾边，从明代曲集（如《风月锦囊》《群音类选》等）中已可看到它们的前身。清代《纳书楹曲谱》将它们归为"（弦索调）时剧"，并不把它们与真正的传奇或昆剧视为同类。《纳书楹曲谱》收录的此类"时剧"还有《醉杨妃》《芦林》《花鼓》《罗梦》《小妹子》等，它们完全不是传奇，也不是唱水磨昆腔。只是按照后来的笼统概念，凡是昆班演唱的东西都可以算昆腔、昆剧，故这类戏也常被视为昆剧。同理，全唱吹腔的《贩马记》因昆班演唱甚多，也常归于昆剧。

昆班艺人的上述做法，使得昆剧的面貌呈现出种种"混杂"特征。陆萼庭《昆剧演出史稿》曾指出昆剧存在"三大矛盾"：一是剧本与演出脱节，二是雅与俗杂交，三是观众层面不稳定（既有文人，也有民众）。⑤ 这些"矛盾"正是来自昆班艺人对传奇的改造：剧本与演出"脱节"和雅与俗杂交，都是昆班艺人对传奇原作"率多改节"的结果；昆班在公众戏场上需要面对文人之外的更多观众，观众的构成也自然显得"不稳定"。

另外，有些下层文人，甚至某些有编剧才能的艺人，也会为昆班编写剧本，剧本样式与传奇没有太大区别，但这类本子在编写时便会充分考虑在公众戏场上搬演的需要，因而其主要性质已属于"营业戏"，与典型的文人传奇也有重要差异。如明末沈德符《顾曲杂言》记述的情形："年来俚儒之稍通音律者，伶人之稍习文墨者，

① 孔尚任：《桃花扇》，北京：人民文学出版社，1959：11-12.
② 梁廷枏：《曲话》卷三，中国戏曲研究院：《中国古典戏曲论著集成》第八册，北京：中国戏剧出版社1959年，第270页。
③ 卢前：《读曲小识》，《卢前曲学四种》，北京：中华书局2006年，第93页。
④ 陆萼庭：《昆剧演出史稿》，上海：上海教育出版社2006年，第178-185页。
⑤ 陆萼庭：《昆剧演出史稿》，上海：上海教育出版社2006年，第1-3页。

动辄编一传奇,自谓得沈吏部(即沈璟——引者)九宫正音之秘;然悠谬粗浅,登场闻之,秽溢广座,亦传奇之一厄也。"①清初李玉等"苏州作家群"的作品,市场取向很明显,也应是下层文人为昆班演出而作。

由于昆剧在舞台表演方面的发展,昆剧的脚色体制也与传奇的脚色体制逐渐拉开了距离。传奇的脚色通常为11或12种,包括正生、小生、外、末、小外、正旦、贴、小旦、老旦、净、副净、丑等。昆剧的脚色原先与传奇无异,但后来逐渐变化,到清后期已形成一系列细分脚色,有"二十家门"之类名目,包括大冠生、小冠生、巾生、鞋皮生、雉尾生、老旦、正旦、作旦、四旦、五旦、六旦、净、白面、副净、二丑(副丑)、丑、老生、副末、老外等。昆剧这样的脚色规制,对传奇的脚色体制既有顺承,也有"偏离"。王季烈《螾庐曲谈》曾写道:"传奇中之主人,虽以一生一旦为多,而亦有不尽然者,如《邯郸梦》则以老生(即卢生)为主,《钧天乐》则以老生(即沈白)、小生(即杨云)为主。"②其实在传奇《邯郸记》(汤显祖作)和《钧天乐》(尤侗作)中,主人公卢生和沈白都是正生,只是后来在昆剧舞台上卢生是老生。③ 王季烈显然是把后来昆剧的脚色说成是明代和清初传奇的脚色,或者说是把"传奇"的帽子戴在了昆剧的头上,这种传奇、昆剧混而不分的做法,很容易造成认识的混乱。吴梅《顾曲麈谈》是将昆剧的脚色与传奇的脚色作了区分的:"传奇中脚色,总言之生、旦、净、丑。自明中叶,海盐派盛行,继之以昆腔,而脚色遂繁。生有老生、官生、巾生、二生之名;旦有老旦、正旦、搽旦、小旦、贴旦之名;净有大、中、小之区别;惟丑则一耳。"④⑤还可注意的是:《顾曲麈谈》只谈传奇,几乎完全不谈昆剧,只是谈脚色时稍稍说到传奇与昆剧的不同。吴所著《中国戏曲概论》更是全然不提昆剧。显然,吴很清楚传奇与昆剧有重要差异,几乎不谈昆剧,是因为昆剧入不了他的"法眼"。

既然昆剧与传奇有显著差异,两个概念各自的内涵以及它们的关系便需要明确界定。昆剧如果根据字面理解为唱昆腔之剧,明中叶后用水磨昆腔演唱的传奇便已属于昆剧,但这只能说是广义上的昆剧。昆剧之名最初出现时是指公众舞台上的唱昆腔之剧(前已说到),其后又主要指民间昆班所演之剧(主要唱昆腔,也唱其他一些腔),这些又属于"狭义"的昆剧。20世纪50年代后作为一个"剧种"的昆剧,也无疑是"狭义"昆剧的直接延续。广义昆剧包含了用昆腔演唱的传奇,因而与传奇有更大的"重合"。狭义的昆剧则与传奇有明确区分:剧本由文人撰写,并且完全按照文人原作的要求来演唱(以家乐演唱为典范),是传奇;由民间戏班在公众戏场上演唱,对传奇有相当幅度的改造,又吸纳了传奇以外的不少东西,则是(狭义)昆剧。传奇完全按文人的理念打造,是文人自我表现、自我愉悦的产物,欣赏者也主要是文人;昆剧(狭义)则是将文人和艺人的创造融为一体,主要是满足公众戏场上"广大观众"的需要,这是二者在艺术定位上的根本差异。狭义昆剧中有很多成分来自传奇,广义昆剧与传奇的"重合"更多,故传奇、昆剧两个名称有时混用并不奇怪,但这不等于两个概念可以画等号。为了避免概念的含混,笔者以为在今天的称述中,昆剧一般还是用狭义为好(本文亦如此)。

将传奇改造为公众戏场上的昆剧,主要好处是拉近与"广大观众"的距离,这样昆班离开文人还可以在市场上讨生活。但这样的改造也必然带来一种缺憾,便是"浅化"传奇的内涵,甚至降低原作的精神高度。例如现今有研究者讲《长生殿》,好就好在把李隆基、杨玉环写成了一对才子佳人(而不是帝王妃子),意思是李、杨与那场安史之乱的干系不必理会,(经过这样的切割)两人的恋情完全纯真无瑕并值得倾情歌颂。笔者则以为这种讲法是忽略了传奇与昆剧的差异。从头到尾细读传奇原作,很容易感受到洪昇固然为李、杨之恋的破灭而深深惋惜,但他并没有刻意淡化李、杨的帝妃身份,从而抹杀"弛了朝纲,占了情场"的风流天子对那场倾覆社稷、涂炭生灵的浩劫应该承担的责任。"逞侈心而穷人欲,祸败随之"是洪昇对"天宝遗事"的一种理性总结,这决定了他不可能对李、杨之恋持无条件歌颂的态度。昆剧舞台上的李、杨,确实常常近似一对才子佳人,但这不应该"归功"于洪昇。昆班艺人主要是选取原作中一些表现李、杨情感纠葛的折子进行加工演出,在表演处理上也总是强调两人的"情真",因而李、杨之恋与那场安

① 沈德符:《顾曲杂言》,中国戏曲研究院:《中国古典戏曲论著集成》第四册,北京:中国戏剧出版社1959年,第206页。
② 王季烈:《螾庐曲谈》,北京:商务印书馆1925年,第24页。
③ 《钧天乐》后来昆剧扮演情形不详;王季烈、刘富梁编订《集成曲谱》全集所收《钧天乐·诉庙》中,沈白脚色标作"小生"。
④ 吴对脚色的讲法很粗略。所云"官生",即上述昆剧"二十家门"的"冠生"。另外,吴将老生算在生行,但在"二十家门"中老生属末行。
⑤ 吴梅:《顾曲麈谈》,王卫民:《吴梅戏曲论文集》,北京:中国戏剧出版社1983年,第55页。

史之乱的关联被大大淡化,恋情本身也显得十分"美好"。艺人的这种做法既与营业的需要有关,也与他们的认识高度有关,但这样的舞台呈现实际上已偏离传奇作者的本意。坦率地讲,把李、杨之爱看得无限崇高,无视他们的社会责任,这是对传奇原作思想境界的矮化。昆剧舞台上的李、杨与才子佳人近似,也说明昆剧与传奇在精神内涵上已有不小的距离。

当然,昆剧改造传奇的做法多种多样,其中也有不少优于传奇原作的做法。尤其在加强"观赏性"方面,昆剧舞台上有很多精彩美妙的处理,体现了昆班艺人高超的创造才能。但总体而言,昆剧很难将传奇原作中最具深度和最高远的精神内涵充分展现于舞台,这是无可讳言的。还可举传奇《桃花扇》为例。这部曾经被梁启超誉为"蟠天际地之杰构"的史诗性巨作后来很少为昆班演唱,昆剧舞台上偶尔只能看到《题曲》等个别折子,不少论家认为这是由于原作存在缺陷,因而不适于搬演,例如吴梅便曾批评剧中缺少"耐唱之曲""通本无新声"等。① 但笔者以为《桃花扇》之所以后来很少演唱,一个重要原因是寄身市场的昆班根本没有力量将这部传奇杰作中的宏阔场面和厚重内涵按照作者原意呈现于戏场。《桃花扇》本来不是为市场营业而写,昆班艺人对这样一部史诗性巨作进行"加工"也显然不易措手(就连李香君的形象也与昆剧舞台上常见的"佳人"有明显距离),故以昆班的搬演能力和市场的口味来衡量孔尚任《桃花扇》的高度,难免有"标准错位"之嫌。昆剧的场上风貌之所以与传奇的思想内涵有明显的距离,说到底是由前面说到的文人、艺人两种人的不同精神境界和不同创作取向决定的:两种人的自身情形悬殊,创作方面的追求也大不相同,昆剧与传奇的艺术品质如何能等同视之?

还可注意的一个问题是,昆剧的历史应该从哪里追溯。一些研究者把昆山腔、昆腔、昆剧、昆曲几个概念画上等号(常能看到"昆剧又称昆腔,又称昆曲"之类的说法),从而把昆腔(昆山腔)的历史与昆剧的历史混为一谈。这样的做法不很妥当,因为声腔只是剧种的成分之一,而且不是最主要的成分。还有研究者把元末的顾坚奉为昆剧的创始人或奠基者,因为后来有某处记载说到昆山腔是由顾坚打造。但顾坚其人很"缥渺"(几乎无证可考),而且明前期记载中的昆山腔是一种俗唱(前引祝允明《猥谈》所斥"极厌观听""真胡说耳"的俗唱便包含昆山腔),为文人所不齿,明前期的文人传奇用那样的土俗之腔来唱的可能性几乎为零(当时传奇所唱之腔应主要沿自元代戏文)。眼前明摆的事实是,昆剧最主要的成分直接承续于传奇:明前期传奇已在剧曲文本创作方面取得显著成就,明中叶后水磨昆腔成为传奇的主要声腔,士大夫家乐也在场上演艺方面达到很高水准,这些成果都被昆剧直接承续下来,并成为昆剧的主体。民间昆班承续了传奇的大量成果,同时也对之有相当幅度的改造,它们的演唱在清中叶后被称为昆剧,至20世纪昆剧又被视为一个"剧种"——这样理解昆剧的来路,岂不更顺理成章?撇开现成的传奇(或只把传奇当剧本),而偏把元末的顾坚当成昆剧的创始人,是否有舍近求远、弃大觅小之嫌?

广义的昆剧,自然应该从昆腔用于演唱传奇算起(不唱昆腔的传奇无法说是昆剧)。如有研究者讲:"昆剧的形成是从魏良辅创制水磨腔开始孕育的……魏良辅创造昆腔之后,这个剧种尚未形成,真正由昆腔发展起来而形成这一剧种的时间,应当自梁辰鱼把用昆腔演唱的《浣纱记》搬上舞台时算起。昆剧这一名称,自本世纪初期才开始有人使用,最初只偶见于文字记载,口头传述还是长期用昆曲二字指这个剧种的艺术整体,直到五十年代,才逐渐习惯于以昆剧来称呼这个剧种。"②③当然,一定情况下昆剧用其广义不是不可以,只是不应忘记:昆剧的指义不论多"广",都不能与传奇完全"重合",因此这两个名称在使用上总要有区分。《浣纱记》可以用昆腔唱,也可以用其他声腔唱,只要是按照文人的标准打造,便仍然属于传奇。因此为了种类概念的清晰,笔者以为昆剧还是用其狭义为好。上面这段话是把传奇称为昆剧,前引王季烈那段话又把昆剧称为传奇(把昆剧脚色说成传奇脚色),概念都显得含混。

① 吴梅:《中国戏曲概论》,王卫民:《吴梅戏曲论文集》,北京:中国戏剧出版社1983年,第24页。
② 说昆剧之名"本世纪初期才开始有人使用"当然不确(上面已说到昆剧之名嘉庆时已出现)。说20世纪50年代"才逐渐习惯于以昆剧来称呼这个剧种"也似乎太晚,但"剧种"概念20世纪50年代才普遍确立,昆剧作为"剧种"与其他300多个剧种并列的局面确是在50年代形成。需要注意的是,从近数十年来的剧种概念出发去倒溯一个个剧种的历史,很容易发生与过去时代的戏曲种类状况"错位"的情形(可参见拙文《戏曲种类问题略说》,载《戏曲研究》第91辑,北京:文化艺术出版社2014年)。把顾坚奉为昆剧创始人,把明清传奇只视为昆曲剧本,也与用近数十年来的昆剧(剧种)概念去倒溯其历史的做法有关。
③ 王守泰:《昆曲曲牌及套数范例集·南套》,上海:上海文艺出版社1994年,第11页。

三、昆剧趋近乱弹

昆剧对传奇的"偏离",实际上是向乱弹靠拢。乱弹作为传奇的"对立面",其服务对象是公众戏场上的"广大观众",形式通俗、创作自由为其突出特征(前已说到),而昆剧"偏离"传奇的做法同样是通俗化和自由化。例如乾隆时北京的昆班保和部:"本昆曲,去年杂演乱弹、跌扑等剧。因购苏伶之佳者,分文、武两部。于是梁溪音节,得聆于呕哑谚浪之间……";其"武部"尤近乱弹,如旦脚郑三官:"昆曲中之花旦也。癸卯冬入京,虽近而立之年,淫冶妖娆如壮妓迎欢,令人酣悦。台下好声鸦乱,不减畹卿初至时。尝演《吃醋》《打门》,摹写姑妇春情亵语,觉委鬼之《滚楼》不过阳台幻景,未若是之既雌亦荡也。"① 又如清后期北京徽班编演的《盘丝洞》《天水关》等,研究者称为"昆腔俗本戏",为了迎合当时观众的欣赏习惯,由演员套用昆曲牌子演唱俗词,除了腔调,已与乱弹没有多少区别。再如陆萼庭《昆剧演出史稿》所记清后期上海的昆班,所演包括"新编"灯彩戏、吸收自水路武班的戏、玩笑色情小戏等,并越来越多与京戏合演,其路数已与乱弹无异。该书后附"清末上海昆剧演出剧目志"中的小本戏、新戏、灯戏、时剧(包括高腔、吹腔、武班戏)和从京戏班吸收的戏,都和正路昆剧大不相同,而且其中不少就是乱弹。② 不少地区还有所谓"草昆",更常常与乱弹打成一片,仍然以"昆"为称是因为还是唱昆腔(或为昆腔的变异),加一"草"字则表明那样的昆腔早已通俗化、自由化,与注重规范、品质优雅的水磨昆腔已相去甚远。

昆剧原为文人传奇与艺人创作混融、"折衷"的产物,其中包含着高低不同的层次,高层与传奇"重合",低层又与乱弹难分难解,上、下之间跨度颇大。前引陆萼庭《昆剧演出史稿》所述昆剧"三大矛盾"——"剧本与演出的脱节""雅与俗的杂交""观众层面的不稳定",都体现了昆剧在传奇和乱弹之间"游移"。昆剧一方面与传奇存在一脉相承的关系,因此总体品位高于乱弹;一方面出于市场打拼的需要,不少做法又与乱弹难分难解,有时如出一辙,有时只是五十步与百步的距离。总观清代前、中叶剧坛形势,最需注意的是传奇、乱弹的"二元对立",以及昆剧在传奇和乱弹之间的"游移"。传奇与乱弹品性迥异,艺术上几乎完全背道而驰,形成了清代戏曲的"两极"。昆剧则大体居于传奇、乱弹之间——总体来看既不像传奇那样"阳春白雪",也不像乱弹那样"下里巴人",实际上是个"中间环节"。下面是对三者关系的一个简单图示(只是简单示意,图中块面不能准确体现对象大小):

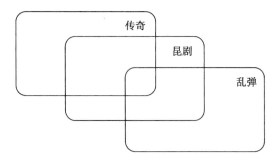

从青木正儿起,戏曲史家们常常热衷谈论清代中后期的"花雅之争",但他们大都是将传奇与昆剧混为一谈,并把它们笼统视为乱弹的敌对阵营。笔者数年前曾有《昆剧之"雅"与"花雅之争"另议》一文讨论"花、雅"概念和所谓"争"的问题③,同样未将传奇与昆剧作明确区分。但根据笔者现在的认识,昆剧和传奇如果不能明确区分,"花、雅"关系(或者说昆、乱关系)就无法真正讲清。在传奇、昆剧、乱弹三者关系中,艺术品性问题和市场竞争问题也不宜混而不分。从艺术上看,真正与乱弹"对立"的是传奇,昆剧则与乱弹相近、相通之处甚多,可以说昆剧作为一个独立戏曲种类的存在,完全是在传奇与乱弹之间"左右逢源"的结果。从市场的角度看,传奇是文人圈子的东西,其生存层面和艺术追求均与乱弹相去甚远,二者实际上不存在"争"的问题。传奇销匿的根源也是在于文人自身状况的改变,而不是因为在市场上"争"不过乱弹。在市场上与乱弹发生碰撞的是昆剧(昆班),"广大观众"越来越喜欢乱弹,昆剧自然就会被冷落。

昆、乱关系还有另外一面也需要注意,即二者也常常"合作"。例如,乱弹自我提升的重要途径之一便是向昆剧学习,同时昆班在一定条件下也会吸取乱弹的东西。还有不少戏班昆、乱兼唱(如前面说到的北京徽班),甚至同一部戏里昆、乱兼唱,此类情形中二者的关系更如同一个人的左、右两手,它们之间更不存在"争"的问题。昆、乱同样靠市场为活,它们固然有种种差异,但"同质"之处也很明显,一定情况下"相辅相成"也不奇怪。

① 畹卿、委鬼,即擅演"色情戏"的梆子艺人魏长生。
② 陆萼庭:《昆剧演出史稿》,上海:上海教育出版社2006年,第289-307页、第350-355页。
③ 路应昆:《昆剧之"雅"与"花雅之争"另议》,《东南大学学报(哲学社会科学版)》2009年第4期。

昆剧兴盛于清中叶，但其"老本"得自传奇，被视为舞台艺术重要进步的折子戏的锤炼，也显然是传奇的局部成果的延伸和发展。在继承和发展传奇的固有精彩的同时，昆剧的一些显著弱点也与传奇直接有关，例如艺术上自我绑缚过多，以致创新乏力，开拓不足，便与传奇注重规范和推崇"经典"的路数很有关系。昆剧中靠近乱弹的新戏倒有一些，如前面举到的《盘丝洞》《天水关》之类，但该类戏的编创只着眼于营业，不仅无法具备传奇的高度，自身也没有什么独特的成就可言。

乱弹在清前期尚不成气候，但在清中叶昆剧主盟剧坛时，乱弹迅速扩充势力，一方面从昆剧中大量吸收剧目和艺术养分，一方面自己也大力开疆拓土。乱弹的起点很低，从艺术形式到作品内涵都显得高度不够，但乱弹的最大法宝是完全开放的姿态和充分自由创造的精神，因而作品产量极大，舞台艺术不断提升，总体上生气勃勃。至清后期，乱弹终于横扫剧坛，打出自己的一片天地，成为戏场的绝对主宰——纯粹的昆班已完全无法在市场上与乱弹班争锋，乱弹却吸纳、融汇了昆剧的大量成果。这便是戏曲史上滚滚而下、喧腾不已的乱弹时代。乱弹时代的开启意味着传奇时代的终结，两个时代的更替是清代戏曲史上最大的一场变故。

在传奇和乱弹两个时代之间，昆剧更多属于传奇时代的余晖，却未能打造出一个独立的"昆剧时代"，原因是昆剧自身分量有限。昆剧折子戏既延续了传奇的部分精彩，又融入了昆剧艺人的独特创造，舞台艺术水准很高，但折子戏的格局终究不大。前面已说到昆剧对传奇的改造，好处主要是拉近与普通观众的距离，代价却常常是作品精神内涵的浅化和矮化。折子戏之外，昆剧在创新、拓展的广度上更显得有限，例如几乎看不到什么像样的新戏新腔。因此，尽管昆剧在剧坛上享有尊崇的地位，舞台艺术上也在一定方面有很高的造诣，但从总体分量和综合贡献来看（涉及新作品数量、市场占有份额和艺术上的开拓创造等），昆剧既无法与传奇相比，也无法与乱弹相比。昆剧尽管在传奇和乱弹之间"左右逢源"，但最终未能打造出一片全新的天地，只是在传奇时代和乱弹时代之间成为一种承上启下的"过渡"。当然，"过渡"二字并不抹杀昆剧的重要地位和贡献。昆剧以折子戏形式将传奇的不少精彩创造延续下来（尽管只是一些"片段"），并有新的加工锤炼，可谓功绩显赫。昆剧也为乱弹提供了很多艺术养分，而且为乱弹树立起很高的艺术标杆，因此也对乱弹的成长发挥过极重要的引领和提升作用，这同样十分难得。

（作者单位：中国传媒大学艺术学部）

明代的戏曲美学论争

祁志祥

明代中后期，戏曲创作突破了明初长期沉寂的局面，产生了影响深广的作家作品。与此相应，戏曲美学也呈现出前所未有的繁荣景象，出现了本色论、情趣论、折中论的相互论争。本色论主张戏曲创作要符合表演的"本色"要求，曲词"明白而不难知"，可入乐合律。情趣论崇尚戏文的"意趣神色"，主张"事不奇幻不传，辞不奇艳不传"，为了案头可观，"不妨拗折天下人嗓子"。它们各执一词，互有得失。折中论兼取两派的长处，批评两派的不足，主张戏曲创作"典雅"与"当行"、"本色"与"文调"、"达情"与"协律"相结合，"雅俗并陈、意调双美"，既"可演之台上，亦可置之案头"。明代的戏曲美学状况，正是在本色论、情趣论、折中论的相互论争中演进的。通过论争，明代的戏曲美学思想被提高到一个新的水平，为清代戏曲美学的发展奠定了坚实的基础。

一、本色论："明白"而"入乐"

在明代中叶以后至明末本色派与言情派的论争中，本色论前赴后继，声势浩大，由李开先、何良俊、徐渭、沈璟、徐复祚、冯梦龙、凌濛初等众多名家构成了巨大阵容。所谓"本色"，原义指戏曲产生之初的本来面目。在明代曲学争论中，其呈现的含义主要有二。一是指曲词而言，相对于文人染指后曲词的文饰与生僻，"本色"派强调用"明白而不难知"的"本色语"进行创作；二是指协律而言，曲词是供演员演唱的，因而"本色"论强调必须按合律、入乐的要求从事曲词创作，不能仅仅为了言情的需要或案头阅读欣赏的需要而置协律于不顾。明代曲学的本色论，是在历时中相继丰富、逐步积累的，探

讨和把握明代曲学的本色论,让我们按历时的顺序逐一展开。

先说李开先,他是明代曲论中最早提倡"本色"之人。李开先出生之前,王学左派开始走向理学的反叛。王阳明弟子王艮(1483—1540)提出:"圣人之道,无异于百姓日用。""百姓日用条理处,即是圣人之条理处。"①而几乎与王阳明同时的罗顺钦(1465—1547)则指出:"夫人之有欲,固同出于天,盖有必然而不容已,且有当然而不可易者。""于其所不容已者而皆合乎当然之则,夫安往而非善乎?"②稍后的王廷相(1474—1544)则说:"饮食男女,人们同欲。"③在这种时代新思想的熏陶之下,李开先的文艺美学思想显得非常解放和通达。他不仅热衷于通俗文学(如院本、传奇)的创作,而且以"真情"为"本色",高度肯定本自"真情"的诗歌创作和民间散曲:"画宗马、夏,诗宗李、杜,人有恒言,而非通论也。两家总是一格,长于雄浑跌宕而已。山水、歌行,宗之可也;他画、他诗,宜别有宗,乃亦止宗马、夏、李、杜可乎?本木强之人,乃效李之赏花酣酒,生太平之世,乃效杜之忧乱愁穷,其亦非本色、非真情甚矣。"(《田间四时行乐诗跋》)"忧而词哀,乐而词亵,此今古同情也。(明)正德初尚《山坡羊》(北曲),嘉靖初尚《锁南枝》(南曲)④,一则商调,一则越调。商,伤也;越,悦也。时可考见矣。二词哗于市井,虽儿女子初学言者,亦知歌之,但淫艳亵狎,不堪入耳,其声则然矣。语意则直出肺肝,不加雕刻,俱男女相遇之情。虽君臣友朋,亦多有托此者,以其情尤足感人也。故风出谣口,真诗只在民间。"(《市井艳词序》)李开先诗学造诣颇深,曾写过《海岱诗集序》,不过他对曲学更有研究。他在比较了诗与曲词的不同特点后指出,曲词尽管有南传奇、北杂剧、长套曲、短小令之分,但其"微妙则一",即"明白而不难知":"词(散曲之词)与诗,意同而体显。诗宜悠远而有余味,词宜明白而不难知。以词为诗,诗斯劣矣;以诗为词,词斯乖矣。……传奇戏文,虽分难北,套词小令,虽有长短,其微妙则一而已。"(《田野答游词序》)他认为,曲词的这种"微妙"之处,"俱以金、元为准,犹诗之以唐为极也"。

明初诸曲家"尚有金、元风格",后来就分为两派:"用本色者为词人之词,否则为文人之词矣",而元代曲词恰恰是本色与文饰"兼而有之"的。李开先还说:"学书、学词者,初则恐其不劲、不文,久则恐其不软、不俗。"(《市井艳词序》)由此可见,李开先心目中的最高曲词理想是"俗雅俱备"、本色与文饰"兼而有之"的元曲,其次则是"用本色"的"词人之词",最下者为"文人之词"。无论元曲还是"词人之词",都以用语的"明白而不难知"为特色。

与词在明代被视为"小道"一样,曲在明代也被鄙薄为"小技"。词学中的尊体努力是在清代展开的,而曲学中的尊体努力则自明中叶的李开先就开始了。《西野春游词序》云:"或以为:'词,小技也,君何宅心焉?嗟哉,是何薄视之而轻言之也!音多字少为南词(指南戏曲词),音字相半为北词(指北杂剧曲词),字多音少为院本,诗余(指词)(音)简于院本,唐诗(音)简于诗余,汉乐府视诗余则又简而质矣,《三百篇》皆中声而无文,可被管弦者也。由南词而北(词),由北(词)而诗余,由诗余而唐诗,而汉乐府,而《三百篇》,古乐庶几乎可兴。……呜呼,扩今词之真传,而复古乐之绝响,其在文明之世乎!"这是从南传奇、北杂剧的音乐与《诗经》"古乐"的相通方面否定曲为"小技"说。《改定元贤传奇后序》则不仅从"音调协和"方面,而且从"激励人心,感移风化"的道德承载、教育功能方面肯定戏曲的地位,使"小技"说不攻自破。

何良俊生年略晚于李开先。他的"本色"论明显地受到李开先的影响。李氏"本色"尚"真情",认为"真诗在民间",情真"尤足感人"。何良俊亦云:"大抵情辞易工。盖人生于情,所谓愚夫愚妇可以与知者。观十五《国风》,大半皆发于情,可以知矣。是以作者既易工,闻者亦易动听。"⑤"情辞"在作者一端而言是"易工",在观众一端而言是"易动听"。他以此称赞:"郑德辉所作情词,亦自与人不同……情意独至,真得词家三昧者也。""王实甫才情富丽,真辞家之雄。但《西厢》首尾五卷,曲二十一套,终始不出一'情'字。亦何怪其意之重复,语

① [明]王艮、王栋、王襞撰,[清]袁承业辑:《明儒王心斋先生遗集·卷一·语录》,清宣统二年东台袁氏刻本。
② 罗顺钦:《困知记》,张廷玉等:《明史》(卷二八二),北京:中华书局1974年。
③ 王廷相:《慎言·问成性篇》,济南:齐鲁书社1997年。
④ 李开先《词谑·论时调》记载过当时民间传唱的《锁南枝》:"傻酸角,我的哥,和块黄泥儿捏咱两个。捏一个儿你,捏一个儿我。捏的来似活托,捏的来同床上歇卧。将泥人儿摔碎,着水儿重和过,再捏一个你,再捏一个我。哥哥身上也有妹妹,妹妹身上也有哥哥。"中国戏曲研究院:《中国古典戏曲论著集成》第三册,北京:中国戏剧出版社1959年。
⑤ 何良俊:《四友斋丛说·卷三十七·词曲》,上海:上海古籍出版社1995年。

之芜颣耶?"①李开先"本色"崇尚用语"明白而不难知",何良俊以"本色语"反对《西厢记》的"全带脂粉"、《琵琶记》的"专弄学问",而推尊郑德辉为元杂剧"第一"作家:

> 金、元人呼北戏为"杂剧",南戏为"戏文"。近代人杂剧以王实甫之《西厢记》,戏文以高则诚之《琵琶记》为绝唱,大不然。……盖《西厢》全带脂粉,《琵琶》专弄学问,其本色语少。盖填词须用本色语,方是作家。……元人乐府称马东篱、郑德辉、关汉卿、白仁甫为四大家。马之词老健而乏姿媚,关之词激厉而少蕴藉,白颇简淡,所欠者俊语,当以郑为第一。……郑德辉所作情词……语不着色相……词淡而净……(《四友斋丛说》卷三十七《词曲》)

在郑德辉的杂剧之外,李开先对元人施君美的南戏《拜月亭》的"本色语"也大加称赏:

> 《拜月亭》是元人施君美所撰……余谓其高出于《琵琶记》远甚。盖其才藻虽不及高,然终是当行。……《走雨》《错认》《上路》馆驿中相逢数折,彼此问答,皆不须宾白,而叙说情事,宛转详尽,全不费词,可谓妙绝。《拜月亭·赏春·惜奴娇》如"香闺掩珠帘镇垂,不肯放燕双飞",《走雨》内"绣鞋儿分不得帮底,一步以提,百忙里褪了根儿",正词家所谓"本色语"。(《四友斋丛说》卷三十七《词曲》)

他对王实甫杂剧曲词的总体评价是"浓而芜",但也肯定王氏的部分曲词:"王实甫《丝竹芙蓉亭》杂剧《仙吕》一套,通篇皆本色词,殊简淡可喜。"②何良俊由此生发说:"夫语关闺阁,已是秾艳,须得以冷言剩句出之,杂以讪笑,方才有趣。若既着相,辞复秾艳,则岂画家所谓'浓盐赤酱'者乎?画家以重设色为'浓盐赤酱',若女子施朱傅粉,刻画太过,岂如靓妆素服、天然妙丽者之为胜耶!"③"本色"语胜过"秾艳"语,正如清淡之味胜过"浓盐赤酱"、"天然妙丽"胜过"施朱傅粉""刻画太过"一样,由此可见何良俊的一般审美趣味。

李开先在讲到戏曲之胜时指出其入乐方面的优势,何良俊则明确把"本色"与"入律"联系起来:"南戏自《拜月亭》之外,如《吕蒙正》……九种,即所谓戏文,金、元人之笔也。词虽不能尽工,然皆入律,正以其声之和也。夫既谓之辞,宁声叶而辞不工,无宁辞工而声不叶。"④"宁声叶而辞不工",直接开启了后来沈璟"格律派"的主张。

徐渭(1521—1593年)是明代中叶率真自然、自由不羁的艺术家,在诗、文、书、画、戏曲方面均很有造诣。他创作的《四声猿》包括《渔阳弄》《雌木兰》《女状元》《翠乡梦》四个杂剧,是明代杂剧的代表作。他的《南词叙录》则是中国曲论史上第一部专论南戏的理论著作。徐渭的曲学理论,贯穿着"贵本色"的思想。"本色"与人的真情实感相联系。在诗论中,徐渭崇尚"自得"之"真情",论曲亦然。《选古今南北剧序》云:"人生堕地,便为情使。聚沙作戏,拈叶止啼,情昉此已。迨终身涉境触事,夷拂悲愉,发为诗文骚赋,璀璨伟丽,令人读之,喜而触颐,愤而眦裂,哀而鼻酸,恍若与其人即席挥麈,嘻笑悼唁于数千百载之上者,无他,摹情弥真则动人弥易,传世亦弥远,而南北剧为甚。……情之所钟,宁独在我辈!……情之于人甚矣哉!颠毛种种,尚作有情痴,大方之家能无揶揄?"⑤在《西厢序》中,徐渭明确提出"贱相色""贵本色"的命题,"本色"是"正身"、真身,约相当于人情的本来面目,"相色"则是"替身",是经过伪装的人情。《西厢序》赞赏的就是其"摹情弥真"⑥的"本色"美:

> 世事莫不有本色,有相色。"本色"犹俗言"正身"也。"相色","替身"也。"替身"者,即书评中婢作夫人,终觉羞涩之谓也。婢作夫人者,欲涂抹成主母而多插带,反掩其素之谓也。余于此本中贱相色,贵本色。⑦

"本色"既指世事人情的真面目,又指歌词宾白的通俗易晓。徐渭继承何良俊,结合创作实际,对这一点作了相当详赡的论述。《南词叙录》云:"……南戏要是国初得体……《琵琶》尚矣;其次则《玩江楼》《江流儿》《莺燕争春》《荆钗》《拜月》数种,稍有可观;其余皆俚俗语也,然有一高处:句句是本色语,无今人时文气。""以时文为南曲,元末、国初未有也。其弊起于《香囊记》。《香

① 何良俊:《四友斋丛说·卷三十七·词曲》,上海:上海古籍出版社1995年。
② [明]王艮、王栋、王襞撰,[清]袁承业辑:《明儒王心斋先生遗集·卷一·语录》,清宣统二年东台袁氏刻本。
③ 何良俊:《四友斋丛说·卷三十七·词曲》,上海:上海古籍出版社1995年。
④ 何良俊:《四友斋丛说·卷三十七·词曲》,上海:上海古籍出版社1995年。
⑤ 《徐渭集·补编》,北京:中华书局1983年。
⑥ 徐渭《选古今南北剧序》中语,此序以此肯定《西厢记》,《徐渭集·补编》,中华书局1983年,下同。
⑦ 《徐渭集·徐文长佚草》卷一。按,《徐渭集·西厢序》、明崇祯刻本《徐文长先生批评西厢记·西厢记题辞》"相色"作"折色","反"作"及"。

囊》乃宜兴老生员邵文明作。习《诗经》，专学杜诗，遂以二书语句匀入曲中。宾白亦是文语。又好用故事作对子，最为害事。……《香囊》如教坊雷大使舞，终非本色。……至于效颦《香囊》而作者，一味孜孜汲汲，无一句非前场语，无一处无故事……三吴俗子以为文雅，翕然以教其奴婢，遂至盛行。南戏之厄莫甚于今。"《题昆仑奴杂剧后》借评论明人梅鼎祚杂剧《昆仑奴剑侠成仙》表达"本色"主张："此本于词家可占立一脚矣，殊为难得。但散白太整，未免秀才家文字语，及引传中语，都觉未入家常自然。""语入要紧处，不可着一毫脂粉。越俗，越家常，越警醒，此才是好水碓（用水力舂米的工具），不杂一毫糠衣，真本色。……至散白与整白不同，尤宜俗宜真，不可着一文字，与扭捏一典故事。及截多补少、促作整句、锦糊灯笼、玉镶刀口，非不好看；讨一毫明快，不知落在何处矣！此皆本色不足，仗此小做作以媚人，而不知误入野狐①作妖冶也。""凡语入要紧处，略着文采……此是本色不足者，乃有此病。……点铁成金者，越俗，越雅；越淡薄，越滋味；越不扭捏动人，越自动人。""散白尤忌文字、文句乃扭捏使句整齐，以为脱旧套，此因小失大也。"徐渭之所以如此反对"丽而晦"的文饰语、用典语，而倡导"俚俗语""本色语"，主要缘于戏曲这种特殊艺术体裁的接受美学考虑。《南词叙录》云："夫曲本取于感发人心，歌之使奴童妇女皆喻，乃为得体。经、子之谈，以之为诗且不可，况此等耶？真以才情欠少，未免鳌补成篇。吾意与其文而晦，毋若俗而鄙之易晓也。"

"本色"派一般都主张曲词合律，徐渭的主张则有些特别。从真率自然的本色追求出发，他反对曲词创作束缚于曲律宫调。《南词叙录》批评说：

今南九宫不知出于何人，意亦国初教坊人所为，最为无稽可笑。

夫古之乐府，皆叶宫调。唐之律诗绝句，悉可弦咏，如"渭城朝雨"，演为三叠是也。至唐末，患其间有虚声难寻，遂实之以字，号"长短句"，如李太白《忆秦娥》、《清平乐》，白天乐《长相思》已开其端矣；五代转繁，考之《尊前》《花间》诸集可见；逮宋，则又引而伸之，至一腔数十百字，而古意颇微；徽宗朝周（邦彦）、柳（永）诸子，以此贯彼，号曰"侧犯"、"二犯"、"三犯"、"四犯"，转辗波荡，非复唐人之旧。晚宋而时文、叫吼尽入宫调，益为可厌。永嘉杂剧兴，则又即村坊小曲而为之，本无宫调，亦罕节奏，徒取其畸农市女顺口可歌而已。谚所谓"随心令"者，即其技欤？间有一二叶音律，终不可以例其余，乌有所谓"九宫"？必欲穷其宫调，则当自唐、宋词中别出十二律、二十一调，方合古意，是"九宫"者亦乌足以尽之？多见其无知妄作也。

徐渭认为南戏（即永嘉杂剧）兴起时，"本无宫调，亦罕节奏"，仅取"畸农市女顺口可歌"而已，根本无所谓"九宫"。制作"南九宫"，要求南戏必须按此宫调创作，实在是"无知妄作"之举。不过同时，徐渭又从接受美学的角度对南曲的和谐动听表示了赞赏。《南词叙录》谓：

今昆山以笛、管、笙、琵按节而唱南曲者，字虽不应，颇相谐和，殊为可听，亦吴俗敏妙之事。……昆山腔止行于吴中，流丽悠远，出乎三腔之上，听之最足荡人。

《南词叙录》还揭示南北曲的不同美感特点："南曲北调，可于筝琶被之，然终柔缓散戾，不若北之铿锵入耳也。""听北曲使人神气鹰扬，毛发洒淅，足以作人勇往之志，信胡人之善于鼓怒也……；南曲则纡徐绵眇，流丽婉转，使人飘飘然丧其所守而不自觉，信南方之柔媚也。"由此可见，徐渭虽然不主张穷守宫调、曲词"应"律，但还是主张戏曲音乐的"谐和可听"之美的。此中奥妙，不可不辨。

戏剧史上，吴江派首领沈璟是以"格律"派著称的。他继承何良俊"宁声协而辞不工，无宁辞工而声不叶"的思想，将入乐合律推到极致："宁叶律而词不工，读之不成句，而讴之始叶，是曲中之工巧。"②"何元朗，一言儿启词宗宝藏，道欲度新声休走样。名为乐府，须教合律依腔。宁使人不鉴赏，无使人挠喉捩嗓。……纵使词出绣肠，歌称绕梁，倘不谐律吕也难褒奖。"③沈璟此论，有明确的针对性，这就是临川派首领汤显祖以情趣为上而不守音律的主张，不过陷入极端、矫枉过正了。在崇尚音律的同时，沈璟主张用词的"本色"。按，沈璟早年创作戏剧《红蕖记》行文崇尚藻饰，后来转向"本色"追求，风格为之一变，并一再悔其少作："《红蕖》……先生自

① 据宋代道原《景德传灯录》（《大正藏》第51卷）称，从前有一谈禅之人，错解一字，五百生投胎为野狐，经怀海禅师指正后才解脱。后以外道、异端为"野狐禅"。
② 转引自吕天成：《曲品》，中国戏曲研究院：《中国古典戏曲论著集成》第六册，北京：中国戏剧出版社1959年。按，王骥德《曲律》也引述过这一段，只是末句文字稍有差异。
③ 沈璟：《词隐先生论曲》，陈多、叶长海选注：《中国历代剧论选注》，长沙：湖南文艺出版社1987年。

谓:字雕句镂,正供案头耳,此后一变矣。"①《红蕖》,此词隐先生初笔也。记中有十巧合,而情致淋漓,不啻百啭,字字有敲金戛玉之韵,句句有移宫换羽之工,至于以药名、曲名、五行、八音及联韵入调,而雕镂极矣。先生此后一变为本色,正唯能极艳者方能淡。"②"词隐传奇,要当以《红蕖》称首,其余作出之颇易,未免庸率。然尝与余言:歉以《红蕖》为非本色,殊不其然……"③在《词隐先生手札两通》④中,沈璟说:"所寄《南曲全谱》,鄙意僻好本色,恐不称先生意指。"在《南九宫词谱》中,沈璟对通俗、质朴的本色文字的欣赏则随处可见。如卷四评《琵琶记》【鱼雁锦】曲:"或作'不亲睹',非也。'不撑达''不睹事',皆词家本色语。"卷十二评所引郑孔目散曲【琐窗寒】:"此曲用韵严而词本色,妙甚。"卷二十评散曲【桂花遍南枝】:"'勤儿''特故',俱是词家本色字面,妙甚。"如此看来,尚"本色"与尚"协律"往往是相互联系的两个方面,曲家"本色"中包含着通俗与入乐二义。

徐复祚的曲论明显地受到徐渭、沈璟影响。他以"当行""本色"称誉沈璟的戏剧创作,同时如沈璟坦然自悔的那样,对其早期创作的《红蕖记》不尽满意。《三家村老委谈》云:"沈光禄(璟)著作极富,有《双鱼》《埋剑》《金钱》《鸳被》《义侠》《红蕖》等十数种,无不当行。《红蕖》词极赡,才极富,然于本色不能不让他作。盖先生严于法,《红蕖》时为法所拘,遂不复条畅。"徐复祚还高度评价沈璟在编订曲谱方面的贡献。《三家村老委谈》云:"至其所著《南曲全谱》(即《南九宫十三调曲谱》)、《唱曲当知》(今不存),订世人沿袭之非,铲俗师扭捏之腔,令作曲者知其所向往,皎然词林指南车也。我辈循之以为式,庶几可不失队(通坠)耳。"徐渭反对传奇创作恪守《南九宫曲谱》,徐复祚盛推尊之,与徐渭略显不同。但在从审美接受的角度批评明初以来戏曲创作中雕文琢句、堆垛典故的弊病这一点上,徐复祚却与徐渭一脉相承。《三家村老委谈》批评说:

《香囊》以诗语作曲,处处如烟花风柳,如"花边柳边""黄昏古驿""残墨破暝""红入仙桃"等大套,丽语藻句,刺眼夺魄。然愈藻丽,愈远本色。《龙泉记》《五伦全备》,纯是措大书袋子语,陈腐臭烂,令人呕秽,一蟹不如一蟹矣。

郑虚舟(若庸,明嘉靖时传奇作家),余见其所作《玉块记》手笔,凡用僻事,往往自为拈出……此记极为今学士所赏,佳句故自不乏……独其好填塞故事,未免开饾饤之门,辟堆垛之境,不复知词中本色为何物。

梅禹金(鼎祚,明万历时传奇作家),宣城人,作为《玉合记》,士林争购之,纸为之贵。曾寄余,余读之,不解也。

《三家村老委谈》由此说了一番接受美学的道理:"传奇之体,要在使田畯红(通工)女(纺织女)闻之而跃然喜、悚然惧。若徒逞博洽,使闻者不解为何语,何异对驴而弹琴乎?……余谓若歌《玉合》于筵前台畔,无论田畯红女,即学士大夫,能解作何语者几人哉?……文章且不可涩,况乐府出于优伶之口,入于当筵之耳,不遑使反,何遐思维而可涩乎哉?"戏剧的主要观众是"田畯红女"、普通大众,而且观赏戏曲时不同于读诗文,无暇查解不懂的词语典故。这就决定了戏剧的曲词乃至宾白不能太冷僻生涩。一旦用语滞碍了观众的理解,"跃然喜、悚然惧"的审美效果就不会发生。这是触及了戏曲美学本质的美学思想,值得珍视。

冯梦龙(1574—1646)不仅是晚明极富成就的小说家,还是一位在民歌和戏曲方面很有贡献的诗人、作家。沈璟之侄沈自晋称冯梦龙是吴江派中坚。冯梦龙对沈璟曲论的继承,首在音律。《太霞新奏·发凡》谓:"词学三法,曰调、曰韵、曰词。不协调则歌必拗嗓,虽烂然词藻,无为矣。自东嘉沿诗余之滥觞,而效颦者遂借口不韵,不知东嘉宽于南,未尝不严于北。谓北词必韵,而南词不必韵,即东嘉亦不能自为解也。是选以调协韵严为主。二法既备,然后责其词之新丽。若其(词也)芜秽庸淡,则又不得以调、韵滥竽。"在"调""韵""词"这曲词三法中,他主张"以调协韵严为主",其次,"责其词之新丽",避免以"芜秽庸淡"之词滥竽充数于协调严韵。戏曲是舞台表演艺术。"以调协韵严为主"确应当成为戏曲创作首先必须恪守的法则。不过,沈璟由于现实论争的需要,矫枉过正地把它推向极端,以致为了协律,曲词不仅可以"不工",甚至可以"读之不成句"。时过境迁,冯梦龙避开了与临川派的论争,从而能够从其所师承的老师所走的极端道路上折回头,兼顾曲词的"新丽",显得比较冷静和公允。《太霞新奏》卷三批评卜大荒的【刷子序犯】《闺情》创作:"大荒奉词隐先

① 吕天成:《曲品(卷下)》,中国戏曲研究院:《中国古典戏曲论著集成》第六册,北京:中国戏剧出版社1959。
② 祁彪佳:《远山堂曲品·艳品》,中国戏曲研究院:《中国古典戏曲论著集成》第六册,北京:中国戏剧出版社1959年。
③ 王骥德:《曲律·杂论下》,中国戏曲研究院:《中国古典戏曲论著集成》第四册,北京:中国戏剧出版社1959年。
④ 沈璟:《词隐先生手札两通》,王骥德:《新校注古本西厢记》,明万历四十二年王氏香雪居刻本。

生衣钵甚谨,往往绌词就律,故琢句每多生涩之病。"由卜大荒曲词的"生涩之病"而溯源自沈璟,矫枉之意彰明较著。

冯氏继承沈璟,也表现在"本色"论上。戏曲本色本来合律,但又不止于合律,还包括语言的通俗。《太霞新奏》卷三肯定沈璟【水红花】《偎情》:"如此曲便是本色妙品,何必堆金沥粉?"同卷评价王骥德【白练序】《席上为田姬赋得鞋杯》:"字字文采,却又字字本色,此方诸馆乐府所以不可及也。""本色"是与"雕镂"相对的概念,特点是"明白条畅"。据明末沈自晋《重定南词全谱凡例续记》引述,他批评晚明袁于令的戏曲作品用语过于雕琢:"人言香令词佳,我不耐(能)看。传奇曲,只明白条畅,说却事情出便够,何必雕镂如是!"当然,受王骥德为代表的折中意见的影响,冯梦龙主张"本色"应当不离文饰,避免"粗俗"或流于"打油"。此前,人们一般"本色""当行"联言,视为一体。冯梦龙则有所区别,其旨归则是文采与口语的统一:"当行也,语或近于学究;本色也,腔或近于打油。"(《太霞新奏序》)"词家有当行、本色两种。当行者,组织藻绘而不涉于诗赋;本色者,常谈口语而不涉于粗俗。"(《太霞新奏》卷十二)

自李开先以来,"本色"还指戏曲所表现的人情的真实本来面目。冯梦龙思想上极为率真、开放,他以开放的情欲观去评论世情小说,亦以真实的人情观要求戏曲。《山歌》中,他高度赞扬民歌"借男女之真情,发名教之伪药"。《风流梦小引》中说:"夫曲以悦性达情……本于自然。"《太霞新奏》卷十一评其自作【集贤宾】和【黄莺儿】二曲:"子犹(梦龙字)诸曲,绝无文采,然有一过人处,曰:真。""剑啸阁评云:'……一段真情郁勃,绝不见使事之迹,是白描高手。'"《风流梦序》中,他特别赞赏王思任关于《牡丹亭》的一段评论:"笑者真笑,笑即有声;啼者真啼,啼即有泪;叹者真叹,叹即有气。"认为"此数语直为本传点睛"。他甚至将戏曲这种新的艺术样式的产生归因于"性情"表达的需要:"文之善达性情者无如诗。《三百篇》之可以兴人者,唯其发于中情,自然而然故也。自唐人用以取士而诗入于套,六朝用以见才而诗入于艰,宋人用以讲学而诗入于腐,而从来性情之郁,不得不变而之词曲。……今日之曲,又将为昔日之诗。词肤调乱,而不足以达人之性情,势必再变而之《粉红莲》《打枣竿》(曲名)矣,不亦伤乎!"(《太霞新奏序》)"学者死于诗而乍活于词,一时丝之肉之,渐熟其抑扬之趣,于是增损而为曲,重叠而为套数,浸淫而为杂剧、传奇,固亦性情之所必至矣。"(《步雪新声序》)显然,冯梦龙这段曲与真情的关系论较前更有深化。

凌濛初(1580—1644)的曲学思想也很值得注意。冯梦龙将"本色"与"当行"分而论之,凌濛初则认为"当行者曰本色",因而他在标举"当行"的同时,常以"本色"求曲。《谭曲杂札》说:"曲始于胡元,大略贵当行不贵藻丽。其'当行'者曰'本色'。"凌濛初崇尚"当行""本色",主要是针对戏曲文学创作中的藻绘、故实、音律三大问题而言的。关于"藻绘",凌濛初认为,元杂剧和元末明初流行的四大南戏《荆钗记》《刘知远》《拜月亭》《杀狗记》都用"本色语",但从元末明初高明的南戏《琵琶记》开始,则"间有刻意求工之境","开琢句修词之端"。明代戏曲从生当"崇尚华靡"的后七子之际的梁辰鱼起"始为工丽之滥觞,一时词名赫然",后七子领袖之一王世贞"盛为吹嘘",影响所被,"靡词如绣阁罗帏、铜壶银箭、黄莺紫燕、浪蝶狂蜂之类,启口即是,千篇一律"。《谭曲杂札》由是指出:"以藻绘为曲,譬如以排律诸联入《陌上桑》《董娇娆》乐府诸题下,多见其不类。"曲词中的"藻绘"情况是如此,至于宾白中的"藻绘"情况,凌濛初认为自南戏《琵琶记》就开始了,但尚"句句易晓",而到明代后期的戏剧创作中就为害烈了。《谭曲杂札》说:

古戏之白,皆直截道意而已。唯《琵琶》始作四六偶句,然皆句句易晓。盖传奇初时本自教坊供应,此外止有上台勾栏,故曲白皆不为深奥。其间用诙谐曰"俏语",其妙出奇拗曰"俊语",自成一家言,谓之"本色"。使上而御前,下而愚民,取其一听而无不了然快意。今之曲既斗靡,而白亦竞富。甚至寻常问答,亦不虚发闲语,必须排对工切。是必记类书之山人,精熟策段之举子,然后可以观优戏,岂其然哉?又可笑者,花面丫头、长脚髯奴,无不命词博奥、子史淹通。何彼时比屋皆康成(郑玄之字)之婢、方回(晋才士郗愔之字)之奴也?总来不解"本色"二字之义,故流弊至此耳。

关于"故实",《谭曲杂札》指出:"元曲源流古乐府之体,故方言常语,沓而成章,着不得一毫故实。即有用者,亦其本色事,如'蓝桥''祆庙''阳台''巫山'之类,以拗出之为警俊之句,决不直用诗句,非他典故填实者也。"但戏曲创作发展到后来,"一变而为诗余集句","再变而为诗学大成、群书摘锦","忽又变而文词说唱、胡诌莲花落、村妇恶声、俗夫亵谑,无一不备矣","甚者使僻事,绘隐语,词须累诠,意如商谜,不唯曲家一种本色语抹尽无余,即人间一种真情话埋没不露已"。这实际上就是凌濛初所面临的当时戏曲创作界的状况。凌濛初标举"当行本色",正是为了挽救这种

偏向和积弊。在这点上,凌濛初又一次表现出了与王世贞不同的美学趣味。《谭曲杂札》批评王氏:"元美责《拜月》以'无词家大学问',正谓其无吴中一种恶套耳,岂不冤甚!"

凌濛初崇尚"当行本色",反对"修饰词章,填塞学问",但并不意味着他对"生硬稚率""鄙俚可笑"的容忍。《谭曲杂札》指出:"本色"并不等于"鄙俚"。明代中叶以来,尚"本色"者多多。有人不能理解"本色语"中"俗"与"俚"的区别,将"易晓"之"俗"演变为粗鄙之"俚"。凌濛初对沈璟的批评就缘此。《谭曲杂札》云:"沈伯英审于律而短于才,亦知用故实、用套词之非宜,欲作当家本色俊语,却又不能,直以浅言俚句棚拽牵凑,自谓独得其宗,号称'词隐'。而越中一二少年学慕《吴趋》①,遂以伯英开山,私相服膺,纷纭竞作。非不东钟、江阳,韵韵不犯,一禀德清(《中原音韵》作者周德清),而以鄙俚可笑为不施脂粉,以生硬稚率为出之天然。较之套词、故实一派,反觉雅俗悬殊。""以鄙俚为曲,譬如以三家村学究口号,歪诗拟《康衢》《击壤》,谓'自我作祖,出口成章',岂不可笑!"

关于音律,凌濛初认为,合律入乐,是戏曲文学创作"当行"的应有之义。他与临川派代表汤显祖的分歧即在此。《谭曲杂札》批评说:"近世作家如汤义仍,颇能摹仿元人,运以俏思,尽有酷肖处,而尾声尤佳。惜其使才自恣,句脚、韵脚所限,便尔随心胡凑,尚乖大雅。至于填调不谐,用韵庞杂,而又忽用乡音,如'子'与'宰'叶之类,则乃拘于方土,不足深论……义仍自云:'驰荡淫夷,转在笔墨之外。'佳处在此,病处亦在此。"

凌濛初作为明代戏曲美学中"本色"论的终响,吸收了此前折中论的意见,继承了前人"本色"论的合理内核,总结了"本色"创作中出现的鄙俚教训,并以此评点了元代以至晚明的戏曲作品,持论更为公允。而"本色"论的合理内核也为同时的折中派所吸收,成为中国戏曲美学精神的主流。

明代曲学中的本色论阵容强大,头绪纷繁。总括而论,李开先在明代曲论中最早倡导"本色",集中论述了"本色"有三个要点,即情感的本真、曲词的易晓及音律的和谐,奠定了明代曲学本色论的基本走向。后继的本色论者结合当时的戏剧创作现实,或从这三方面切入,或抓住其中的一点到两点加以强调。如何良俊继承李开先的"本色"论的三个要点,崇尚"感人"的"真情","动听"的"本色语",入乐的"宁声协而辞不工,无宁辞工而声不叶",反对曲词的"全带脂粉""专弄学问";徐渭的"贵本色"主张崇尚"自得"之"真情",倡导通俗易晓的"俚俗语",批评"丽而晦"的文饰语、用典语。至沈璟,从曲词入乐的角度强调"本色",提出"宁叶律而词不工,读之不成句,而讴之始叶,是曲中之工巧"的主张,产生了重大影响。徐复祚以"当行""本色"称道沈璟的剧作,批评当时戏剧创作中追求藻丽、堆垛学问的偏向;冯梦龙主张戏曲"以调协韵严为主",兼顾文词"明白条畅",反对曲词"雕镂""堆金沥粉";凌濛初将"本色"叫做"当行",提出"贵当行不贵藻丽",都可看出沈璟的痕迹,基本上可视为沈璟的余波。明代曲学的本色论尽管个别论者有绝对化的偏颇,但它总体上要求尊重戏曲创作的体裁特点和艺术规律,考虑戏剧观众的特定素质及其审美接受要求,有不可否认的合理意义。

二、情趣论:事贵奇幻,辞贵奇艳

明代中叶,曲论中流行着以崇尚真情、俗语、合律为特征的"本色"论。但到明代后期,汤显祖则从"情趣"出发,打破音律的约束,追求用语的华美,热衷于以虚幻的情事代替原有的真情描写,由此批评同时代的本色派代表沈璟,并与之发生过一场论争。后来王思任、茅元仪、茅暎等人对汤显祖的主张加以声援和继承。

汤显祖少时曾师从泰州学派的思想家罗汝芳。后来受到李贽思想的影响,并与著名禅师真可(号紫柏)相友善。这三人对他的思想形成起了很大作用。他在《答管东溟》中曾自述:"如明德师(指罗汝芳)者,时在吾心眼中矣。见以可上人(真可)之雄,听以李百泉(李贽)之杰。寻其吐属,如获美剑。"泰州学派即以出生于泰州的王艮为首的王学左派。它是对王阳明理学的反叛。王艮说:"圣人之道,无异于百姓日用。""百姓日用条理处,即是圣人之条理处。"②罗汝芳禀承师说,主张率性而为,"以赤子之良心,不学不虑为的"③。李贽对王艮称道有加,说"阳明先生门徒遍天下,独有心斋(王艮号)为最英灵"④。他将王艮的"良知"改造为"童心",认为"穿衣吃

① 吴地歌曲《吴趋行》,此代指昆曲。
② [明]王艮、王栋、王襞,[清]袁承业辑:《明儒王心斋先生遗集·语录》,清宣统二年东台袁氏刻本。
③ 黄宗羲:《明儒学案·泰州学案三》,《黄宗羲全集》(第八册附录),杭州:浙江古籍出版社1992年。
④ 李贽:《焚书·为黄安二上人·大孝》,北京:中华书局1975年。

饭,即是人伦物理"①,肯定人的"好货好色"本性。真可是明代四大禅师之一。禅宗发展到宋代,在般若学中观方法的指引之下,打着"真不离俗""俗中求真"的旗号,体现出强烈的世俗化倾向,出现了以"酒肉穿肠过,佛祖心中留"闻名的济公和尚。至明代中叶,在泰州学派开辟的世俗化思潮中,禅宗的这一倾向愈加显著。真可反对人们执着于"空门":"世以佛为空门者,岂真知佛心哉?"认为"情"与"理"并不是不可相融的:"故心悟,则情可化而为理;心迷,则理变而为情矣……应物(之情)而无累,则谓之'理'。"②汤显祖对比他年长的徐渭非常推重③,与同时代公安派三兄弟也交往甚密,引为同道。徐渭崇尚自然真情的文学观、公安派"独抒性灵,不拘格套"的美学思想对他的戏曲美学观都产生了直接影响。

这些影响在汤显祖身上凝聚成了一个核心美学观,这就是,戏曲诗文应以表现不受理法束缚的"至情""意趣""真色"为全部追求。关于"意趣",他在《答吕姜山》中说:"凡文以意趣神色为主。沈际飞《玉茗堂文集题词》说汤显祖:"言一事,极一事之意趣神色而止;言一人,极一人之意趣神色而止。何必汉宋,亦何必不汉宋。"这是指汤显祖创作不受七子和唐宋派的拟古规范束缚而言。汤氏反对戏曲音律的束缚,反对别人依据音律改订他的剧作,也是出于"意趣"的考虑。关于"真色",他在《玉茗堂批评焚香记·总评》中评点王玉峰《焚香记》时说:"其填词皆尚真色,所以人人最深,遂令后世之听者泪,读者颦,无情者心动,有情者肠裂。何物情种,具此传神手!""意趣""真色",其实是不受"理法"约束的"真情""至情"的易名。汤显祖对"情"的属性、内涵及其与诗文戏曲的内在联系作过丰富的论述。

首先,他指出,"理"涉及"是非","情"涉及"爱恶",世上之"情"并不都是"理"包括得了的:"今昔异时,行于其时者三:理尔、势尔、情尔。以此乘天下之吉凶,决万物之成毁……事有因理至而势违,势合而情反,情在而理亡。故虽自古名世建立,常有精微要眇不可告人语者。……是非者理也,重轻者势也,爱恶者情也。三者无穷,言亦无穷。"(《沈氏弋说序》)"情有者,理必无;理

有者,情必无,真是一刀两断语。"(《寄达观》)"人世之事,非人世所可尽。自非通人,恒以理相格耳。第云理之所必无,安知情之所必有邪?"(《牡丹亭题辞》)他对当时"灭才情而尊吏法"的"有法之天下"甚为不满④,而竭力倡导"合情"之"理性"。程允昌《南九宫十三调曲谱序》记载汤显祖驳斥张位对他的"言情不言性(理)"的责难:

公所讲者是"性",我所讲者是"情"。离"情"而言"性",一家之私言也(指个别理学家之言);合"情"而言"性",天下之公言也。

《紫钗记》第一出云:"人间何处说相思?我辈钟情似此。"《牡丹亭》第一出云:"白日消磨肠断句,世间只有情难诉。"汤显祖借剧中人物之口,再明白不过地说明了自己"钟情"之辈的身份和所钟之"情"的取向:世间"难诉"之真情、自然之情。

其次,汤显祖高度肯定"情"在世界生活及文学发生中的地位。"情"在世界生活中的地位如何?汤显祖《耳伯麻姑游诗序》概括为"世总为情",《宜黄县戏神清源师庙记》总结为"人生而有情",《南柯记》第一出甚至说"无情虫蚁也关情"。既然"情"在世界、人生中地位如此重要,文学作为人的心灵表现,"情"就具有发生学和本体论的作用。汤显祖说:"世总为情,情生诗歌,而行于神。天下之声音笑貌、大小生死,不出乎是。……诗之传者,神情合至,或一(其中之一)至焉。一无所至,而必曰传者,亦世所不许也。"(《耳伯麻姑游诗序》)"人生而有情。思欢怒愁,感于幽微,流乎啸歌,形诸动摇,或一往而尽,或积日而不能自休。……奇哉清源师(戏神也),演古先神圣八能千唱之节⑤,而为此道(指戏曲)。初止嫚弄参鹘(表演参军戏),后稍为……杂剧传奇,长者折至半百,短者折才四耳,生天生地、生鬼生神,极人物之万途,攒古今之千变。一勾栏之上,几色目(脚色)之中,无不纡徐焕眩,顿挫徘徊,恍然如见千秋之人,发梦中之事,使天下之人无故而喜,无故而悲……岂非以人情之大窦,为名教之至乐也哉!"(《宜黄县戏神清源师庙记》)《董解元西厢题辞》说:

《书》曰:"诗言志,歌永言,声依永,律和声。""志"者,情也,先民所谓"发乎情,止乎礼义"者是也。嗟乎!

① 李贽:《焚书·答邓石阳书》,北京:中华书局1975年。
② 《紫柏尊者全集·卷一·法语》,《卍续藏经》,第126册,台北:新文丰出版公司1993年。
③ 王思任:《批点玉茗堂牡丹亭词叙》,毛效同编:《汤显祖研究资料汇编》,上海:上海古籍出版社1986年,第856页。
④ 汤显祖:《青莲阁记》,《汤显祖集》,北京:中华书局1962年。
⑤ 此指表演技艺。《易·纬通卦验》:"八能之士,或调黄钟,或调六律,或调五音,或调五声,或调五行,或调律历,或调阴阳,或调五德。"纪晓岚等:《四库全书》经部易类,上海:上海古籍出版社1987年。

万物之情各有其志。董(金人董解元)以董之情而索崔、张之情于花月徘徊之间,余亦以余之情而索董之情于笔墨烟波之际。董之发乎情也,铿金戛石,可以如抗而如坠;余之发乎情也,宴酣啸傲,可以以翱而翔。

"情"虽然和戏曲、诗文相联系,然而汤显祖更看重戏曲作为"人情之大窦"的优势,一生"为情作使,劬于剧伎"(汤显祖《续栖贤莲社求友文》)。戏曲史上人们习称汤显祖为"言情派",实在不乏根据。

由于汤显祖所崇尚的自然之情为当时"有法之天下"所不容,所以汤显祖就在戏剧中设计了虚幻之境去满足它、实现它。这虚构之境即理想之境,汤氏《青莲阁记》谓之"有情之天下"。它的表现形式就是"梦"。《复甘义麓》自述创作《南柯记》和《邯郸记》时,都经历了"因情成梦,因梦成戏"的构思过程。其实,《玉茗堂四梦》无一不"因梦成戏",在虚幻的理想之境中寄托真情。代表作《牡丹亭》尤为典型地凸显了"因情成梦,因梦成戏"的特点。该剧通过"梦而死""死而生"的幻想情节来表现爱情理想与礼教现实之间的矛盾以及爱情理想的最终胜利。所谓"梦而死",指"生于宦族,长于名门,年已及笄,不得早成佳配"的杜丽娘因相思梦而死。所谓"死而生",指死后的杜丽娘在摆脱了现实世界的种种束缚后,果然找到了梦中的书生,于是主动向他表白爱情,还魂结为夫妇。这"梦而死,死而生",把杜丽娘对男女自然之情的出生入死、执着追求表现得淋漓尽致。汤显祖因而说:"天下女子有情宁有如杜丽娘者乎?梦其人即病,病即弥连,至手画(书生之)形容传于世而后死。死三年矣,复能溟漠中求其所得梦者而生。如丽娘者,乃可谓之有情人耳。情不知所起,一往而深,生者可以死,死可以生。生而不可与死,死而不可复生者,皆非情之至也。"(《牡丹亭还魂记题辞》)必须指出的是,尽管汤显祖认为"梦中之情,何必非真"(同上),不过这种"真情"毕竟是通过梦幻的形态表现出来的,它与"本色"派所崇尚的用写实的手法描写的"真情"终究有别。对"本色"派思想多有择取的折中派代表臧懋循之所以删改《牡丹亭》,不只是为了谐音律,而且是为了修改其虚幻不信、不合现实的情节:"以为不如此则不合于世也,合于世者必信乎世",而《牡丹亭》的情节"死者无端,死而生者更无端,安能必其世之尽信也"①?这便是"本色"派的"真情"与"情趣"派的"真情"在艺术内涵上的微妙差异。

汤显祖所崇尚的"真情""意趣"不仅社会理法、生活真实束缚它不住,戏曲的音律或"当行"法则更约束它不住。因为与"真情""曲意"相较,协律、当行属于形式方面的法则。汤显祖曾反复强调"曲意""意趣",由此出发,他甚至提出了只要适意,"不妨拗折天下人嗓子"的偏激之论:"弟在此自谓知曲意者。笔懒韵落,时时有之,正不妨拗折天下人嗓子。"(《答孙俟居》)"凡文以意趣神色为主。四者到时,或有丽词俊音可用,尔时能一一顾九宫四声否?如必按字模声,即有窒滞迸拽之苦,恐不能成句矣。"(《答吕姜山》)在《合奇序》中他说:"世间唯拘儒老生不可与言文。耳多未闻,目多未见,而出其鄙委牵拘之识,相天下之文章,宁复有文章乎?余谓文章之妙,不在步趋形似之间。自然灵气,恍惚而来,不思而至,奇奇怪怪,莫可名状,非寻常得以合之。苏子瞻画枯株竹石,绝异古今画格,乃愈奇妙。若以画格程之,几不入画。"适意而为,率性而作,不守程式,不拘格套,便是一代才子汤显祖的创作追求。他的戏曲创作,不尽协律,他也不屑于协律。《答凌初成(濛初)》坦陈:"不佞生非吴越通,智意短陋,加以举业之耗,道学之牵,不得一意横绝流畅于文献律吕之事……少而习之,衰而未融。"《董解元西厢题辞》亦云:"余于声律之道,瞠乎未入其室也。""余于定律合声处,虽于古人未之逮焉,而至如《书》之所为'言'为'永'者,殆庶几其近之矣。"以上表明,由于他不重视"声律之道",只求"歌永言、声依永"的大体入乐,所以他对严格的音律有所"未逮""未融"。然而他仍然出于"意趣"考虑,不允许别人依律修改。《答凌初成》云:"不佞《牡丹亭记》,大受吕玉绳(吕天成之父)改窜,云便(于)吴歌(吴江沈璟音律)。不佞哑然笑曰:昔有人嫌摩诘之冬景芭蕉,割蕉加梅。冬则冬矣,然非王摩诘冬景也,其中驰荡淫夷(指热烈奔放的情趣),转在笔墨之外耳。"他特别关照演员:"《牡丹亭记》要依我原本"演出,他人改的,切不可以,因为"虽是增减一二字以便俗唱,却与我原做的意趣大不同了"(汤显祖《与宜伶罗章二》)。

汤显祖对于音律的态度是如此,对于用语是否当行、本色的态度可以类推。即便是他成熟时期的作品《牡丹亭》,也有些曲词不够本色。汤显祖不受约束、自由无碍的才情创作,使他打破常规,获得了相当成功,但终因不完全符合戏曲这门特殊的表演艺术的规律,"案头之书"的痕迹胜过"场上之剧"而遗人以讥。

汤显祖《牡丹亭》问世后,立即引起戏曲批评界的广

① 茅元仪:《批点牡丹亭记序》,陈多、叶长海选注:《中国历代剧论选注》,长沙:湖南文艺出版社1987年,第188页。

泛关注。而正面肯定《牡丹亭》的评论文章，明代影响最大的当推王思任的《批评玉茗堂牡丹亭叙》。在该文中，王思任指出："若士自谓一生四梦，得意处唯在《牡丹》。"他比较"四梦"的"神指"不同："《邯郸》，仙也；《南柯》，佛也；《紫钗》，侠也；《牡丹亭》，情也。"《牡丹亭》写"情"的最高成就，是"像""真"："其款置（刻划、设计）数人，笑者真笑，笑即有声；啼者真啼，啼即有泪；叹者真叹，叹即有气。杜丽娘之妖也，柳梦梅之痴也，老夫人之软也，杜安抚之古执也，陈最良之雾也，春香之贼牢也，无不从筋节窍髓，以探其七情生动之微也……如此等人，皆若士元空中增减枥塑，而以毫风吹气生活之者也。"在《牡丹亭》的各种人物塑造中，以杜丽娘情最"深"最"正"："百千情事，一死而止，则情莫有深于阿丽者矣。况其感应相与，得《易》之'咸'，从一而终，得《易》之'恒'。则不第情之深，而又为情之至正者。今有形一接而即殉夫以死，骨香名永，用表千秋，安在其无知之性，不本于一时之情也？则杜丽娘之情，正所同也，而深所独也。"王思任不仅肯定《牡丹亭》的"情深而正"及人物塑造成就，而且肯定其曲词："至其文冶丹融，词珠露合，古今雅俗，泚笔皆佳……殆天授，非人力乎？"关于《牡丹亭》的音律问题，王思任没有涉及。《叙》文坦陈："予不知音律，第粗以文义测之。"他还有一篇戏曲批评文字《王实甫西厢序》，也是从"文义"评之。王思任一生没有创作过什么戏剧，文学方面以游记散文见长，他说的"不知音律"未必是过谦之辞。而他不从"音律"而从"文义"方面赞赏《牡丹亭》，从另一侧面也显示了《牡丹亭》是适合于文人雅士案头欣赏的，而未必是"场上之剧"。

汤显祖与沈璟等人的争论过去不久，茅暎的《批点牡丹亭记》刊行，并刊有茅暎的题句和其兄茅元仪的序。

汤显祖的《牡丹亭》问世后，因为情节虚幻、音律未谐、文词典雅遭到了以吴江沈璟为代表的本色派的批评。受此影响，当时的戏曲作家臧懋循讥之为"案头之书"，非"场中之剧"，于是"删其采，到其锋"，重新改写了《牡丹亭》，"使其合于庸工俗耳"①。茅暎站在维护汤作原意的角度，"校其原本，评而播之"。茅元仪又为之作序，加以声援。他对汤氏原作《牡丹亭》的声律、文辞、情节大加肯定，并尤其赞赏其变革"常局"、开拓创新之奇："其播词（指剧本写作）也，铿锵足以应节，诡丽足以应情，幻特足以应志。自可以变词人抑扬俯仰之常局，而冥符于创源命派之手。"对于臧懋循的修改本，他认为不仅完全改变了"作者原意"，而且为了"合于庸工俗耳"而在文辞、音律、情节方面均变得平庸不堪，连以往戏曲的"常局"、常态都不如："读其言（指臧氏修改后的剧本），苦其事怪而词平，词怪而调平，调怪而音节平，于作者之意，漫灭殆尽，并求其知世之词人俯仰抑扬之常局而不及。"茅元仪曾当面质询过臧懋循，其实臧懋循也是心气很高之人，并非自甘平庸，只是为了"合于世"而不得不如此："余尝与面质之。晋叔心未下也。夫晋叔岂好平乎哉？以为不如此，则不合于世也。合于世者必信乎世。"茅元仪的看法恰恰与此相反。他指出："如必人之信而后可，则其事之生而死，死而生，死者无端，死而生者更无端，安能必其世之尽信也？""今其事出于才士（指极富创造性的有才华的戏剧家）之口，似可以不必信，然极天下（普通人）之怪者，皆平（平庸）也。临川有言：第云理之所必无，安知情之所必有耶！我以不特此也，凡意之所可至，必事之所已至也。则死生变幻，不足以言其怪，而词人之音响慧致（意趣）反欲求其平，无谓也。"由此可见，贯穿在茅元仪《批点牡丹亭记序》中的一个主要美学观点，是不求"合于世"，而求对抗"庸工俗耳"审美趣味的"怪"。这种与众不同、区别于"平庸常局"的"怪"不仅存在于《牡丹亭》"生而死，死而生"的情节方面，也存在于《牡丹亭》的文词、"音响""慧致"方面。显然，茅氏此论是深得汤显祖衷曲的。

茅暎的《题牡丹亭记》与乃兄尚"怪"的观点不谋而合。不过他不叫"怪"，而叫"奇"。他从传奇贵"奇"的观点出发，高度评价《牡丹亭》故事、文辞、情感的新奇性：

南音北调不啻充栋，而独于《牡丹亭》一记何耶？吾以家弦而户习、声遏行云、响流洪水者，往哲具已具论。第曰"传奇"者，事不奇幻不传，辞不奇艳不传。其间情之所在，自有而无，自无而有，不魂奇愕眙（音翅，瞪眼、直视）者不传，而斯记有焉。梦而死也，能雪有情之涕；死而生也，顿破沉痛之颜。雅丽幽艳，灿如霞之披而花之猗旎矣。（《题牡丹亭记》）

臧懋循曾从音律等方面来否定《牡丹亭》，如批评汤显祖"生不踏吴门，学未窥音律，局故乡之闻见，按无节之弦歌"（转见《题牡丹亭记》）。茅暎则从汤显祖所追求的"意趣"方面为汤显祖辩护："……有音即有律，律者法也，必合四声、中七始而法始尽；有曲则有辞，曲者志

① 茅元仪：《批点牡丹亭记序》，陈多、叶长海选注：《中国历代剧论选注》，长沙：湖南文艺出版社1987年，第188页。

也,必藻绘如生,颦笑悲涕而曲始工。两者固合则并美,离则两伤。但以其稍不谐叶而遂訾之,是以折腰、龋齿者攻于音,则谓南威、夷光不足妍也,吾弗信矣。"(《题牡丹亭记》)茅暎评价戏剧不仅要看是否合律,而且必须兼顾曲辞所言之志,不可因其"稍不谐叶"就全盘否定。这与茅元仪肯定《牡丹亭》自然音律的"铿锵应节""音响"奇特有异。

三、折中派:雅俗并陈,意调双美

明代曲学中的折中派是由王世贞、屠隆、王骥德、臧懋循、吕天成、孟称舜、祁彪佳等人构成的。

王世贞(1526—1590)比汤显祖长24岁,比沈璟长27岁。他虽然与汤、沈二人的生活年代有过几十年的交叉,但并未卷入二人的争论。不过他的曲学思想既与汤显祖迥异其趣,亦与沈璟及沈氏之前李开先、何良俊、徐渭的本色论大相径庭,实可视为后来折中派曲论之滥觞。

王世贞是明代中叶诗文领域"后七子"首领之一。他论诗文崇尚"文必秦汉,诗必盛唐"的"格调",重藻饰、学问。他的这一美学趣味,也体现在其曲论中。据说王世贞创作过戏剧,传奇《鸣凤记》就是他的作品。他的曲学理论集中见于他的《艺苑卮言》附录卷一(即《弇州山人四部稿》卷一五二)。明人茅一相将其论曲部分摘出单独刊行,称《曲藻》。《曲藻》篇幅不长,只40余条,然而涉及戏曲源流、南北曲特点、戏曲创作方法、重要作品评论等重大问题,加之由于王世贞在当时文坛的地位,所以影响很大。

在王世贞之前,何良俊批评过《西厢记》"全带脂粉",《琵琶记》"专弄学问","本色语少",而以"本色""当行"称赞才藻不及《琵琶记》的《拜月亭》。徐渭从"本色"出发批判明传奇《香囊记》堆砌典故、用语过分典雅。王世贞一方面批评《香囊记》"近雅而不动人",而且将明代另一部宣扬宋儒道德说教的南戏《伍伦全备记》批评为"不免腐烂",而称赞南戏《荆钗记》"近俗而时动人",指责《拜月亭》"歌演终场,不能使人堕泪",表现出以徐渭为代表的本色派注重戏曲观众的审美接受的美学旨趣;另一方面,他又从"琢句之工、使事之美"方面赞美《琵琶记》,批评《拜月亭》"无词家大学问",一再称道《西厢记》曲词的"骈俪"语,与何良俊主张的"本色语"大异其趣。此外,他在评论《琵琶记》时,认为它尽管"腔调微有未谐",但"体贴人情,委曲必尽;描写物态,仿佛如生;问答之际,了不见扭造",所以总体上是"佳"的,"不当执末以议本"。这个意见实际上也体现了后来沈璟的"音律"论与汤显祖的"唯情"论的折中和兼顾。

徐渭曾初步分析过南北曲之异,王世贞步尘之而有所深入:"大抵北主劲切雄丽,南主清峭柔远。""凡曲,北字多而调促,促处见筋,南字少而调缓,缓处见眼;北则辞情多而声情少,南则辞情少而声情多;北力在弦,南力在板;北宜和歌,南宜独奏;北气易粗,南气易弱。"王氏自诩此论为"吾论曲三昧语",不难看出此寥寥数语乃对南北戏曲大量、深入研究参悟之浓缩,实属行家之论,对后世影响深远。嘉靖年间魏良辅的《曲律十八条》就重复了王世贞的说法。王世贞还从音调的变化推究南北曲的产生源流:"曲者,词之变。自金、元人主中国,所用胡乐,嘈杂凄紧,缓急之间,词不能按,乃更为新声以媚之。而诸君如贯酸斋、马东篱、王实甫、关汉卿、张可久、乔梦符、郑德辉、宫大用、白仁甫辈,咸富有才情,兼喜声律,以故遂擅一代之长。……但大江以北,渐染胡语,时时采入,而沈约四声遂阙其一(指入声并入平、上、去三声)。""东南之士……稍稍复变新体,号为'南曲'。高拭(当为高明)则成(当为诚),遂掩前后。""《三百篇》亡而后有骚赋;骚赋难入乐而后有古乐府;古乐府不入俗而后以唐绝句为乐府;绝句少宛转而后有词,词不快北耳而后有北曲,北曲不谐南耳而后有南曲。"王氏这个概括未尽恰当,但认为南曲是因为北曲"不谐南耳"而产生,却是的论;且从音乐入手分析曲之流变,为人们研究曲之产生机制提供了一条新的思路。

屠隆(1542—1605)是明代中期重要的戏曲作家。其曲学思想集中体现在为明人梅鼎祚的传奇《玉合记》所写的《章台柳玉合记叙》一文中。屠隆非常重视戏曲"欢则艳骨,悲则销魂,拘则色飞,怖则神夺"的美感功能,他分析这种美感的来源是:"传奇(按:屠隆所说的'传奇'泛指杂剧、南戏等一切戏曲)之妙,在雅俗并陈,意调双美,有声有色,有情有态。"并指出"雅、俗并陈"的审美效果:"极才致则赏激名流,通俗情则娱快妇竖。"由此观照戏曲的历史发展,他认为元代戏曲是"臻其妙者":"泛赏则尽境,描写则尽态,体物则尽形,发响则尽节,骋丽则尽藻,谐俗则尽情",不仅有"才致",而且用语"当家"。而后来的戏曲则不免落入一偏,或俗而流于秽俚,或雅而流于痴笨:"其后椎鄙(粗俗)小人,好作俚音秽语,止以通俗取妍,闾巷悦之,雅士闻而欲呕。而后海内学士大夫则又剽取周秦、汉魏文赋中庄语,悉韵而为词,谱而为曲,谓之雅音。雅则雅矣,顾其语多痴笨,调非婉扬,靡中管弦,不谐宫羽。当筵发响,使人闷然索然,则安取雅?"屠隆批评的为"通俗取妍"而作的令"雅

士欲呕"的"俚音秽语",大抵是戏曲追求"当行""本色"中出现的流弊。而他批评的为求雅而堆砌古代文赋中"庄语","调非婉扬,麈中管弦,不谐宫羽"的情况,则明显针对汤显祖的案头之剧而言。① 在此基础上,屠隆盛赞当朝剧作家梅鼎祚(1548—1615)的剧作《玉合记》兼有"本色"与"雅音"之美:"其词丽而婉,其调响而俊。既不悖于雅音,复而离其本色"。"叩宫宫应,叩羽羽应"。"每至情语出于人口,入于人耳,人快欲狂,人悲欲绝","至矣,无遗憾矣"。

臧懋循的论曲主张偏重于沈璟一系,注重音律,强调"本色""当行"。《元曲选序二》说:

宇内贵贱、妍媸、幽明、离合之故,奚啻千百其状!而填词者必须人习其方言,事肖其本色,境无旁溢,语无外假。此则关目紧凑之难。

北曲有十七宫调,而南止九宫,已少其半;至于一曲中有突增数十句者,一句有衬贴数十字者,尤南所绝无,而北多以是见才。自非精审于字之阴阳、韵之平仄,鲜不劣调。此则音律谐叶之难。

总之,曲有"名家",有"行家"。"名家"者,出入乐府,文彩烂然,在淹通闳博之士,皆优为之。"行家"者,随所妆演,无不摹拟曲尽,宛若身当其处,而几忘其事之乌有,能使人快者掀髯,愤者扼腕,悲者掩泣,羡者色飞。是唯优孟衣冠,然后可与于此。故称曲上乘,首曰"当行"。

以此,他肯定"元曲之妙",而对不谐音律的汤显祖和当时剧家汪道昆(1525—1593)的《高唐梦》《洛水悲》《五湖游》《远山戏》四种"南杂剧"用语的过分华丽表示不满。《元曲选序二》云:"豫章汤义仍……识乏通方之见,学罕协律之功。所下句字,往往乖谬,其失也疏。他虽穷极才情,而面目愈离。按拍者既无绕梁遏云之奇,顾曲者复无辍味忘倦之好。此乃元人所唾弃,而庆家畜之者也。""新安汪伯玉《高唐》《洛川》四南曲,非不藻丽矣,然纯作绮语,其失也靡。"然而,懋循崇尚的"本色",又与徐渭有所不同。他认为"本色"应是鄙俗的否定之否定境界,是文雅的炉火纯青境界,而不等于鄙俗。因此,《元曲选序二》对徐渭的《四声猿》杂剧颇有微辞:"山阴徐文长《祢衡》(即《四声猿》中的《渔阳弄》)、《玉通》(即《四声猿》中的《玉禅师》)四北曲,非不伉爽(奔放热烈)矣,然杂出乡语,其失也鄙。"在此基础上,《元曲选序二》提出了与王世贞相近的折中主张:"雅俗兼收,串合无痕,乃悦人耳。"懋循曾与王世贞相友善。尽管他不赞成王氏北曲"其筋在弦",南曲"其力在板"的概括,但在"本色"与"文雅"相互融合这一基本主张上,与王世贞是一致的。

吕天成(1580—1618)生当在沈璟、汤显祖的论争之后,对二人创作特点和戏曲主张的得失有更为清醒的认识。《曲品》卷下对沈璟的17部传奇、汤显祖的5部传奇都有具体品评。卷上将二人戏曲之品列为"上之上":"沈光禄……生长三吴歌舞之乡,沉酣胜国管弦之籍。妙解音律,兄妹每共登场;雅好词章,僧妓时招佐酒……卜业郊居,遁名词隐。嗟曲流之泛滥,表音韵以立防;痛词法之蓁芜,订全谱以辟路。红牙馆内,眷套数者百十章;属玉堂中,演传奇者十七种。顾盼而烟云满座,咳唾而珠玉在豪(毫)。运斤成风,乐府之匠石;游刃余地,词坛之庖丁。此道赖以中兴,吾党甘居北面。""汤奉常绝代奇才,冠世博学……情痴一种,固属天生;才思万端,似挟灵气。搜奇《八索》,字抽鬼泣之文;摘艳六朝,句叠花翻之韵。红泉秘馆,春风檀板敲金;玉茗华堂,夜月湘帘飘馥。丽藻凭巧肠而浚发,幽情逐彩笔以纷飞……信非学力所及,自是天资不凡。"

此二公者,懒作一代之诗豪,竟成千秋之词匠。盖震泽(太湖)所涵秀(指沈璟),而彭蠡(江西鄱阳湖)之所毓精(指汤显祖)者也。吾友方诸生曰:"松陵(沈璟)具词法而让词致,临川妙词情而越词检。"善夫,可为定品矣!乃光禄尝曰:"宁律协而词不工,读之不成句,而讴之始叶,是曲中之工巧。"奉常闻而非之,曰:"彼恶知曲意哉?予意所至,不妨拗折天下人嗓子。"此可以睹两贤之志趣矣。予谓二公譬如狂、狷,天壤间应有此两项人物。不有光禄,词硎弗新;不有奉常,词髓孰抉?倘能守词隐先生之矩矱,而运以清远道人之才情,岂非"合之双美"者乎?

由此,吕天成提出了折中的美学主张:

博观传奇,近时为盛。大江左右,骚雅沸腾,吴浙之间,风流掩映。第"当行"之手多不遇,"本色"之义未讲明。"当行"兼论作法,"本色"只指填词。"当行"不在组织饾饤学问,此中自有关节局段,一毫增损不得;若组织,正以蠹"当行";"本色"不在摹勒家常语言,此中别有机神情趣,一毫妆点不来,若摹剿,正以蚀"本色"。今人不能融会此旨,传奇之派遂判为二:一则工藻缋以拟"当行",一则袭朴淡以充"本色";甲鄙乙为"寡文",此嗤彼为"丧质"。而不知果属"当行",则句调必多"本色"矣;

① 按:屠隆与汤显祖几乎同时,二人生卒年分别为1542—1605年和1550—1616年。

果具"本色",则境态必是"当行"矣。今人窃其似而相敌也,而吾则两收之。即不"当行",其华可撷;即不"本色",其质可风。

"本色""当行"本是一义,但在沿用发展中又出现了一些不同的新义,即以"本色"为质朴,以"当行"为华丽。于是,沈璟一派号称"本色",汤显祖一派也自以为"当行"。吕天成认为"本色"与"当行"、质朴与华丽并非"相敌"的,"即不'当行',其华可撷;即不'本色',其质可风(讽)"。显然,这是更为稳妥、公允、科学的意见。

孟称舜(约1600—1684)的曲学批评集中体现在《古今名剧合选序》中。在此文中,孟称舜明确指出沈璟、汤显祖二家之偏,提出"以辞足达情者为最,而协律者次之"的折中意见,要求戏曲创作即"可演之台上,亦可置之案头":"迩来填辞家更分为二:沈宁庵专尚谐律,而汤义仍专尚工辞。二者俱为偏见。……予此选去取颇严,然以辞足达情者为最,而协律者次之,可演之台上,亦可置之案头。赏观者其以此作《文选》诸书读可矣。"此外,该序提出较之诗与词,戏曲创作有人物塑造之难的思想,颇有新意,为李渔"代人立心"一说之滥觞:"诗变为辞,辞变为曲,其变愈下,其工益难。吴兴臧晋叔之论备矣:一曰情辞稳称之难,一曰关目紧凑之难,又一曰音律谐叶之难。然未若所称当行家之为尤难也。""盖诗辞之妙,归之乎传情写景。顾其所谓'情'与'景'者,不过烟云花鸟之变态,悲喜愤乐之异致而已。境尽于目前,而感触于偶尔,工辞者皆能道之。追夫曲之为妙,极古今好丑、贵贱、离合、死生,因事以造形,随物而赋象。时而庄言,时而谐诨。狐(孤)、末、靓(净)、狚(旦),合傀儡于一场,而征事类于千载。笑则有声,啼则有泪,喜则有神,叹则有气。非作者身处于百物云为(指变化)之际,而心通乎七情生动之窍,曲则恶能工哉?""吾尝为诗与词矣,率吾意之所到而言之,言之尽吾意而止矣。其于曲,则忽为之男女,忽为之苦乐焉,忽为之君主、仆妾、金夫(凡夫)、端士焉。其说如画者之画马也,当其画马,所见无非马者。人视其学为马之状,筋骸骨节,宛然马也,而后所画为马者,乃真马也。学戏者不置身于场上,则不能为戏;而撰曲者不化其身为曲中之人,则不能为曲。此曲之所以难于诗与辞也。"戏曲创作难于诗辞(文、词)创作之处,在于"当行"——"置身于场上""化其身为曲中之人",在于"身处于百物云为之际,而心通乎七情生动之窍",设身处地化身为各种剧中人。

祁彪佳出生于明末山阴著名藏书家之家。正是在丰富的收藏和观赏的基础上,祁彪佳完成了戏曲批评著作《远山堂曲品》《远山堂剧品》。现存《远山堂曲品》为残稿,系受吕天成《曲品》启发、在吕氏《曲品》基础上扩展而成。残稿中收戏曲467种,是吕天成《曲品》的两倍多。《远山堂剧品》是一部著录明人杂剧的专书,共收戏曲242种。《远山堂曲品》和《远山堂剧品》共收录、品评了明代700多种传奇、杂剧,成为目前所能见到的戏曲著录中最丰富的一种,对于中国戏曲史的研究具有极大的文献价值。祁彪佳的《远山堂曲品》《远山堂剧品》之所以收录如此之富,与他选评标准比较宽有关。《远山堂曲品叙》云:"予之品也,慎名器,未尝不爱人材。韵失矣,进而求其调;调讹矣,进而求其词;词陋矣,又进而求其事。或调有合于音律,或词有当于本色,或事有关于风教。苟片善之可称,亦无微而不录。故吕以严,予以宽;吕以隘,予以广……"祁彪佳与吕天成在戏曲的选评标准上虽有宽严之别,但在"音律"与"词华"兼顾这一折中取向上,二人并无根本不同。《远山堂曲品叙》云:"吕(天成)后词华而先音律,予则赏音律而兼收词华。"其实这是冤枉了吕天成的。如前所述,吕天成恰恰是主张兼取"音律"与"才情"、"本色"与"文采"的。"音律""本色"是为了照顾"演之台上","才情""文采"是为了照顾"置之案头"。"音律"与"才情"、"本色"与"文采"兼顾,其实是在戏曲观赏的终端追求"可演之台上,亦可置之案头"(孟称舜)的必然反映。在这一点上,祁彪佳与孟称舜不谋而合。《孟子塞(称舜)五种曲序》指出,后世学士大夫之所以"有讳曲而不道者",乃是因为这些戏曲"其为辞也,可演之台上,不可置之案头",此"皆不善为曲之过"。易言之,善为曲者,应当"音律"与"词华"相兼,既可"演之台上",又可"置之案头";既可使"呆童愚妇见之,无不击节而忭舞",又能适合"学士大夫"案头欣赏。

王骥德的曲论著作主要是《曲律》。《曲律》写于17世纪初,对万历时代及此前300多年的曲学成果作了全面总结,是我国戏曲史上第一部全面、系统的戏曲理论专著。王骥德出生于爱好戏曲的书香之家。早年师事徐渭,后与沈璟、吕天成等人结为密友,与汤显祖亦相友善。介于本色论与情趣论的论争当中,王骥德能融贯二者之长而避其所短,立论公允周全而丰富深入,堪称明代曲学折中论的集大成者。尽管其生活年代在明代折中派中稍前,本文还是把他置于最后作为殿军来评述。

戏曲是"演之台上"、由演员歌唱的综合艺术,当行、协律是其最基本的要求。王氏之前,无论本色派还是折中派的曲论家,在强调戏曲文学创作符合音律这一点上是共同的。王骥德坚持了这一基本曲学主张,"自宫调以至韵之平仄、声之阴阳,穷其元始,究厥指归"(毛以遂

《曲律跋》），而"法尤密，论尤苛"（冯梦龙《曲律序》）。《曲律》中讨论音律的章节有很多，如《总论南北曲第二》《论宫调第四》《论平仄第五》《论阴阳第六》《论韵第七》《论闭口字第八》《论务头第九》《论腔调第十》《论板眼第十一》《论声调第十五》《论过搭第二十二》《论曲禁第二十三》《论套数第二十四》《论险韵第二十八》《论过曲第三十二》《论尾声第三十三》等等，足见其对音律的重视和对音律研究的细密严格。《曲律·论戏剧第三十》谓："词藻工，句意妙，如不谐里耳，为案头之书，已落第二义。"显然，这是针对汤显祖一派而言，表现了与汤显祖不同的旨趣。

在《曲律》关于音律的丰富论述中，有几个要点值得注意。

首先，宫调要"合情"。嵇康曾说"声无哀乐"。王骥德则认为，不同的宫调与特定的情感反应存在一定的联系。《曲律·论宫调》指出：

仙吕宫：清新绵邈；南吕宫：感叹悲伤；中吕宫：高下闪赚；黄钟宫：富贵缠绵；正宫：惆怅雄壮；道宫：飘逸清幽。（以上皆属宫）大石调：风流蕴藉；小石调：旖旎妩媚；高平调：条拗滉漾；般涉调：拾掇坑堑；歇指调：急并虚歇；商角调：悲伤宛转；双调：健捷激袅；商调：凄怆怨慕；角调：呜咽悠扬；宫调：典雅沉重；越调：陶写冷笑。（以上皆属调）此总之所谓十七宫调也。

《曲律·论戏剧》指出："又用宫调，须称事之悲欢苦乐。如游赏则用仙吕、双调等类，哀怨则用商调、越调等类。以调合情，容易感动得人。"

其次，"声调"与"腔调"之异。"声调"相对于"曲"而言，"腔调"相对于"唱"而言。演唱者地域不同，方言不同，"腔调"亦异："于是有秦声，有赵曲，有燕歌，有吴歈，有越唱，有楚调，有蜀音，有蔡讴。在南曲，则但当以吴音为正。"（《曲律·论腔调第十》）"夫南曲之始，不知作何腔调，沿至于今，可三百年。世之腔调，每三十年一变，由元迄今，不知经几变更矣。……旧凡唱南调者，皆曰'海盐'；今'海盐'不振，而曰'昆山'。……数十年来，又有'弋阳''义乌''青阳''徽州''乐平'诸腔之出。"（《曲律·论腔调第十》）而"声调"则是指曲之调谱。腔调不一，均有曲谱。在曲之"美听"这一点上，要求是相同的。"夫曲之不美听者，以不识声调故也。……故凡曲调，欲其清，不欲其浊；欲其圆，不欲其滞；欲其响，不欲其沉；欲其俊，不欲其痴；欲其雅，不欲其粗；欲其和，不欲其杀；欲其流利轻滑而易歌，不欲其乖剌艰涩而难吐。"（《曲律·论声调第十五》）这就是各种腔调的曲调所必须遵循的"美听"规律。

再次，宫调、腔调和声调是属于纯音乐方面的事情，戏曲创作在确定宫调和腔调、谱写动听的声调之外，还要注意用字的平仄、阴阳、韵脚。王骥德对曲词的平仄很重视，认为"拗嗓"即"平仄不顺"（《曲律·论曲禁第二十三》）："今之平仄，韵书所谓'四声'也。""曲有宜于平者，而平有阴、阳，有宜于仄者，而仄有上、去、入。乖其法，则曰'拗嗓'。"（《曲律·论平仄第五》）平仄之法很多，如"上上、去去，不得叠用；单句不得连用四平、四上、四去、四入；双句合一不合二，合三不合四；……韵脚不宜多用入声代平上去字；一调中有数句连用仄声者，宜一上、一去间用。"（《曲律·论平仄第五》）要之，"至调其清浊，叶其高下，使律吕相宣，金石错应，此握管者之责，故作词第一吃紧义也。"（《曲律·论平仄第五》）所谓"阴""阳"，北曲与南曲所指不同，王骥德借用来指声音之抑、扬，包括平声之分阴、阳："今借其所谓'阴''阳'二字而言，则曲之篇章句字既播之声音，必高下抑扬参差相错，引如贯珠，而后可入律吕，可和管弦。倘宜揭（举也）也而或用阴字，则声必欺字；宜抑也而或用阳字，则字必欺声。阴阳一欺，则调必不和。"（《曲律·论阴阳第六》）。王骥德总结的"阴阳"规律是声音之"高下抑扬参差相错"。关于用韵，王骥德以精深的音韵学知识订正了北杂剧韵部之祖《中原音韵》的一些差错，指出："且周（德清）之韵，故为北词设也。今为南曲，则益有不可从者。"（《曲律·论韵第七》）于是他继续沈璟的未竟事业，"尽更其（《中原音韵》）旧"，为南传奇制作了韵书《南词正韵》。同时，他指出：韵有开口呼、闭口呼之不同，"闭口呼之，声不得展"，"诗家谓之'哑韵'"，"词曲禁之尤严"（《曲律·论闭口字第八》），用字时应"闭口字少用，恐唱时费力"（《曲律·论字法第十八》）。另外，他既不满"只是凑得韵来""全无奇怪峭绝处"的庸韵，也反对"作曲好用险韵""欲借险韵以见难"的偏向，而主张"韵险而语极俊、又极稳妥"（《曲律·论险韵第二十八》）。王骥德由此指出：北曲中《西厢记》押韵最工，南曲中《玉玦记》押韵最严："古词唯王实甫《西厢记》终帙不出入一字。"（《曲律·论韵第七》）"《西厢》用韵最严，终帙不借押一字。其押处，虽至窄至险之韵，无一字不俊，无一字不妥，若出天造，匪由人巧，抑何神也！"① "南曲自《玉玦记》出，而宫调之饬，与押韵之严，始为反

① 王骥德：《西厢记评语》，王骥德：《西厢记》校注本，明万历香雪居刊本。

正之祖。"(《曲律·论韵第七》)

"纯用本色,易觉寂寥;纯用文调,复伤雕镂。"在花大量篇幅探讨了戏曲音律的审美法则之外,《曲律》面对当时"本色"与"文调"的论争,结合曲词、宾白的创作,作了颇为全面的总结,体现了折中的特色。《曲律》中论述这个问题的章节有《论须读书第十三》《论家数第十四》《论字法第十八》《论用事第二十一》《论曲禁第二十三》《论戏剧第三十》《论过曲第三十二》《论宾白第三十四》《杂论第三十九上》等。可以说,这个问题是《曲律》探讨的仅次于音律的第二大问题。

王骥德给"本色"说溯源:"当行、本色之说,非始于元,亦非始于曲,盖本宋严沧浪之说诗。"(《曲律·杂论第三十九上》)戏曲的历史,是先有"本色"派,后有"文词"派:"曲之始,止'本色'一家,观元剧及《琵琶》《拜月》二记可见。自《香囊记》以儒门手脚为之,遂滥觞而有'文词'家一体。近郑若庸《玉玦记》作而益工修词,质几尽掩。"(《曲律·论家数第十四》)于是,追求"藻缋"的"文词家"与注重"模写物情,体贴人理"的"本色家"发生了争论。王骥德的态度是:"大抵纯用本色,易觉寂寥;纯用文调,复伤雕镂。……至本色之弊,易流俚腐;文词之病,每苦太文。雅俗浅深之辨,介在微茫,又在善用才者酌之而已。"(《论家数第十四》)"其词格俱妙,大雅与当行参间,可演可传,上之上也。"(《论戏剧第三十》)王骥德主张"大雅与当行参间","本色"与"文词"酌而用之,防止"纯用本色"流于"俚腐","纯用文调"流于"太文"。《曲律·论曲禁第二十三》将"俚俗""粗鄙"与"陈腐""太文语""太晦语""经史语""学究语""书生语""堆积学问""错用故事"列为作曲之禁忌,大约前者属于"本色之弊",后者属于"文词之病"。

在戏曲创作由"本色"向"文词"的发展中,如何对待"学问"、处理"用事"是两个相互联系而又有所不同的突出问题。关于"学问",王骥德既反对从"本色"出发鄙弃"学问",从而堕入粗俚、打油一类,又反对从"文语"出发堆垛学问,太文太晦,而主张"作诗原是读书人,不用书中一个字":"词曲虽小道哉,然非多读书,以博其见闻,发其旨趣,终非大雅。……胜国(指元代)诸贤及实甫、则诚辈,皆读书人,其下笔有许多典故、许多好语衬副,所以其制作千古不磨。至卖弄学问,堆垛陈腐,以吓三家村人,又是种种恶道。古云:作诗原是读书人,不用书中一个字。吾于词曲亦云。"(《论须读书第十三》)戏曲家需要哪些"学问"、怎样避免"堆垛学问"呢?王骥德给人指出的路径是:"须自《国风》《离骚》、古乐府及汉魏六朝三唐诸诗,下迨《花间》《草堂》诸词、金元杂剧诸曲,及至古今诸部类书,俱傅精采,蓄之胸中,于抽毫时,掇取其神情标韵,写之律吕,令声乐自肥肠满脑中流出,自然纵横该洽,与剿袭口耳者不同。"(《论须读书第十三》)在书本学问中,有许多历史典故。多读书、多积累学问的自然结果,是多用故事。而多用故事的结果,是使普通受众不解,堵塞了戏剧与观众的沟通和戏剧美感功能的实现。不过反过来,如果一概排斥用事,又显得一览无余,略无蕴味。因此,王骥德从审美接受角度提出了折中主张和用事法则:"曲之佳处,不在用事,亦不在不用事。好用事,失之堆积;无事可用,失之枯寂。要在多读书,多识故实,引得的确,用得恰好,明事暗使,隐事显使,各使唱去人人都晓,不须解说。又有一等事用在句中,令人不觉,如禅家所谓'撮盐水中,饮水乃知咸味',方是妙手。"(《论用事第二十一》)

由此出发,王骥德对《西厢记》及颇受前人非议的《琵琶记》评价甚高,而对他曾在音律方面肯定过的《玉玦记》曲词批评甚烈:"《西厢》《琵琶》,用事甚富,然无不恰好,所以动人。"(《论用事第二十一》)"实甫要是读书人,曲中使事,不见痕迹,益见炉锤之妙。"(《西厢记评语》)

《琵琶》兼(本色与文调)而用之,如小曲语语本色,大曲引子如"翠减祥鸾罗幌""梦绕春闺"、过曲如"新篁池阁""长空万里"等调,未尝不绮绣满眼,故是正体。(《论家数第十四》)

《玉玦》大曲,非无佳处,至小曲亦复堆垛学问,则第令听者愦愦矣。(《论家数第十四》)

《玉玦》句句用事,如盛书柜子,翻使人厌恶,故不如《拜月》一味清空,自成一家之为愈也。(《论用事第二十一》)

《玉玦》诸白,洁净文雅,又不深晦,与曲不同,只是稍欠波澜。(《论宾白第三十四》)

王骥德还对宾白的"当家"与"文饰"有细致的分析和要求:"宾白……有定场白,初出场时,以四六饰句者是也;有对口白,各人散语是也。定场白稍露才华,然不可深晦。《紫箫》(汤显祖最早的一部以辞藻华丽见长的传奇)诸白,皆绝好四六,惜人不能识。《琵琶》黄门白,只是寻常话头,略加贯串,人人晓得,所以至今不废。对口白须明白简质,用不得太文字,凡用之、乎、哉、也,俱非当家。《浣纱》纯是四六,宁不厌人!"(《论宾白第三十四》)

综上所述,不难看出,大抵情趣派重情意,本色派重音律;情趣派尚文彩,本色派尚朴素;情趣派主典雅,本色派主通俗。王世贞虽未卷入汤显祖、沈璟的论争,但

他既主张曲词的"典雅",肯定《西厢记》曲词的"骈俪"和《琵琶记》的"琢句之工、使事之美",批评《拜月亭》"无词家大学问",又主张戏剧表演"近俗而时动人",批评《香囊记》"近雅而不动人",《拜月亭》"歌演终场,不能使人堕泪",表现出对情趣派、本色派观点的兼融,开明代曲学折中派的先声。王世贞之后,屠隆主张"雅俗并陈,意调双美",臧懋循主张"雅俗兼收,串合无痕",孟称舜主张"达情为最,协律次之",祁彪佳主张"赏音律而兼收词华",吕天成主张"当行"而不废"华彩",王骥德主张"大雅与当行参间",从而彻底奠定了明代戏曲美学的折中论思想。

(作者单位:上海政法学院应用社会科学研究院)

昆曲博物馆

中国昆曲博物馆 2017 年度昆曲工作综述

孙伊婷 整理

一、挖掘昆曲资源,打造精品临展

2017 年,中国昆曲博物馆先后推出了"水墨粉墨——苏州籍画家画戏画""海外著名曲家俞派传人顾铁华捐赠藏品展"等展陈。2017 年 9 月 29 日,推出年度特展"曲终人不散——九如巷张氏昆曲传奇",以张充和女士捐赠大量文物为契机,深度挖掘九如巷张氏昆曲传奇故事,进一步尝试通过开辟"文化周边",依靠文化名人、文化事件的集聚效应来提升展览的影响力。全年中国昆曲博物馆接待 21.53 万人次,其中接待未成年人 8.69 万人,约占总数的 40.3%,境外观众 1.15 万人。

二、立足传统文化,广开惠民展演

为进一步传承好、传播好中国传统文化,让公众有更多途径感受和体验昆曲之美,本馆坚持做好"昆剧星期专场"等公益演出品牌的相关工作。2017 年共为广大苏州市民和旅苏游客举办各类公益演出 375 场,其中"昆剧(苏剧)星期专场"演出 38 场。此外,与昆山小梅花艺术团等单位开展合作。为了更好地满足群众的文化生活需求,我馆继续与吴继月曲社等民间团体、单位开展合作,每周一、三、五定时举办票友彩串、联欢等,保持了"戏曲票友周周演"的良好态势。

三、立体多位宣教,打造品牌活动

在坚持动态展演的同时,中国昆曲博物馆、苏州戏曲博物馆面向广大参观者、社区居民、学校学生等群体开展了 62 场丰富多彩的社会教育活动。

"昆曲大家唱"公益教唱活动,2017 年共举办活动 8 期,其中成人版活动 6 期,青少年版活动 2 期,教唱《牡丹亭·惊梦》等著名选段,参与学员超过 900 人次。

"粉墨工坊"2017 年共举办特色活动 27 场,近 600 人参与。陆续推出《桃花扇》《风筝误》《玉簪记》等主题活动,并配合"曲终人不散——九如巷张氏昆曲传奇"特展推出了"点翠施红竞笑颜"手作仿点翠发簪活动。

"戏博讲坛"共举办 5 期讲座,先后邀请国家一级演员孔爱萍、俞玖林、梁谷音、王芳等老师举办讲座,共接待参与者 500 余人次。举办"昆曲小课堂"12 场。

"我们的节日"系列活动,围绕春节、元宵、六一、七夕、重阳等节日,先后推出了"金鸡唱晓报春来"——戏曲知识百问百答活动、"金鸡唱晓报春来"——元宵节脸谱灯笼制作活动、"幸福像花儿一样"——2017 少儿戏剧专场、"兰馨寄情,墨韵留香"——七夕工尺谱讲座暨抄录活动、"我陪爷爷奶奶逛昆博"——重阳节敬老特别活动等。这些活动在充分挖掘我馆昆曲、戏曲资源的基础上,紧扣时代精神,弘扬传统文化,成为践行社会主义核心价值观的重要组成部分。

此外,2017 年我馆继续加强与市文明办、市教育局的合作,寒暑假期间接待苏州市未成年人参观体验近一万人次,借助社会实践体验平台推广戏曲特色宣教体验活动 9 次,吸引 100 多名未成年人报名参与活动。

四、做好文物征集,加强馆藏研究

本年度我馆征集昆曲等各类戏曲曲艺文物资料共计 963 册,其中包括俞粟庐等人书法四条屏、俞粟庐行书并王虎榜梅竹图成扇等珍贵文物(含古籍史料)。

完成国家可移动文物保护项目"戏博馆藏纸质文物保护修复"终期评审;开展《莼江曲谱》的编撰工作;完成市级项目《民国昆曲名家珍贵唱段集粹》的整理出版。

五、加强数字建设,推进重点项目

完善国家级项目"中国昆曲艺术多媒体资源库",进一步收集所需音视频资源,撰写、校对、修改剧目折目剧情介绍、音视频曲牌,整理完善数据库各栏目信息,2017 年 11 月完成了申报书的全部资源建设量,并向全国公共文化发展中心提交了验收报告。

六、申报试点单位,探索昆曲文创

中国昆曲博物馆、苏州戏曲博物馆自 2017 年 1 月成为江苏省文创试点单位以来,力求"脚踏实地",从馆情出发,结合市场需求,赋予非遗文化新的表达方式,是我馆文创开发的努力方向。2017 年度昆博依托百花书局开发文创产品,"游园惊梦"系列以《牡丹亭》为主题切入昆曲文化,其中的"游园惊梦"木版水印将昆曲工尺谱与苏州桃花坞木刻的"非遗"传统工艺相结合,呈现出双"非遗"的文化合体;还原文人手抄昆曲谱的雅习,并开展面向广大昆曲和书法爱好者的抄谱活动,形成一种互

动式体验的文创形式;围绕明清文人雅玩,力求进入古人生活的情境空间;结合本馆"曲终人不散——九如巷张氏昆曲传奇"特展主题研发"千机云锦"民国系列纸笺,"旧事书香"民国系列团扇;针对特展开幕当天推出"曲终仁不散"果仁挞,受到曲友的广泛好评。

七、加强宣传推广,做好媒体工作

2017年我馆持续做好媒体信息工作,与《光明日报》《扬子晚报》《苏州日报》等纸质媒体开展广泛的合作,撰写并报送本馆宣传通讯报道、演出预告、工作信息120余篇,在《新华网》《人民网》《搜狐网》《中国新闻社》《中国青年网》等网站发表各类通讯报道共计293篇。

信息平台方面,苏州市政府门户网站信息公开保障平台和文广新局OA系统,撰写并报送信息97篇;官方网站更新143次;官方微博发送微博310条,被"苏州文化发布"转发122条;官方微信公众平台订阅号用户总数已超过4562人,已推送有关成果展示、特展前沿、演出预告、活动报名资讯等累计186篇,发布信息被网友在朋友圈转发18308次,图文消息点击量超过168976次,点击量较去年同期增长217.91%,是广大观众了解我馆最新展览与最新活动的窗口。

八、开展志愿服务,热诚回馈社会

2017年,中国昆曲博物馆共招收新晋志愿者20人,提供包括讲解导览、星期专场服务、资料整理等服务共计126人次,累计服务时间超过403小时。

与草桥实验中学、二十四中建立志愿合作关系,由学校派出优秀学生代表参加"小小讲解员"培训,通过讲解考核者成为两馆学生志愿者代表,在节假日和暑期为观众免费提供义务讲解,累计服务时间达196小时。

目前,我馆昆曲志愿服务已经覆盖"昆曲大家唱""戏博讲坛""昆剧星期专场"等文化品牌,并担任起两馆"学雷锋志愿岗"的服务工作,为我馆文明城市创建工作做出了重要贡献。昆博、评博两馆志愿者年服务群众超过30 000人次,累计服务时间已超过600小时。我馆也在每年年末根据志愿者的服务时长与服务质量,评选出年度"昆博之星"优秀志愿者,对无私奉献的志愿者进行表彰和鼓励。

我馆"兰苑芬芳你我共享"志愿者宣教服务活动获评"苏州市优秀文化志愿者服务扶持项目"三类项目,同时入选苏州市文明办与苏州市志愿者总队组织的"苏州市百个重点志愿服务项目"。在第四届苏州青年创益大赛决赛上,"兰苑芬芳你我共享"志愿者服务项目荣获三等奖。

九、扩大对外交流,传播昆曲文化

2017年8月25日,英国剑桥大学与江苏省文化厅合作的"全球昆曲数字博物馆"在剑桥大学国王学院举行开馆仪式,郭腊梅馆长任团长,中国昆曲博物馆、苏州昆剧团派员的代表团参加了开幕式。《中国文化报》等多家媒体对此次活动进行了大幅报道、转载,江苏文化头条做了专门报道,文化部领导给予了高度肯定。

从2016年开始,中国昆曲博物馆利用自身馆藏资源和技术优势,配合英国剑桥大学和省文化厅,积极推进"全球昆曲数字博物馆"项目的相关工作。此项活动,不仅开辟了未来昆曲发展传播的新平台,更扩大了昆曲在海外的影响力,获得了海内外专家的一致认可。

十、推进继续教育,加强队伍建设

为不断适应新时代对传统文化提出的更高要求,满足群众对于文化更加多样化的需求,不断提升戏博综合能力,我馆大力推进人才培养,紧抓继续教育,将提高队伍素质作为发展的重要一环。2017年8月,中国昆曲博物馆、苏州戏曲博物馆新招收3名员工。

郭腊梅、张超然参加由中国文物学会会馆专业委员会组织的年会;谈峰参加由中国博物馆协会传媒专业委员会、江苏省博物馆学会传媒与新技术专业委员会联合主办的"互联网+中华文明"学术研讨会;张超然参加由故宫博物院、新加坡国家文物局、中国博物馆协会和国际博协新加坡国家委员会联合举办的"中国—东盟博物馆高级管理人员交流项目";陈端赴南京博物院参加"走进养心殿——大清的家国天下"陈列策展培训;王锦源参加国家艺术基金"全国博物馆文创产品设计人才培训班"。

2017年12月
(作者单位:中国昆曲博物馆)

台湾"中央大学"昆曲博物馆开幕式暨昆曲国际学术研讨会活动综述

一、缘起

昆曲于2001年被联合国教科文组织列为首批"人类口述与非物质遗产","中央大学"戏曲研究室早其10年于1992年1月成立,长年进行戏曲文物、文献、影音资料的收集与整理,其昆曲的馆藏备受瞩目,在学术界、艺术界都享有盛誉。为使这些收藏得到妥善的保存,并发挥其学术与社会教育价值,经过三年的筹备与规划,于2017年11月正式成立"昆曲博物馆",以发扬世界文化遗产的生命力。为庆祝昆曲博物馆开馆,特举办"2017年'中大'昆曲艺术节"系列活动,包括"昆曲博物馆开幕式暨昆曲国际学术研讨会"与"'中大'昆剧展演"两项主要活动。

二、活动特色

"中大"昆曲活动有长久的历史:1987年成立昆曲社,延聘徐炎之老师,传承昆剧表演艺术;1992年成立戏曲研究室,致力于昆剧文物与文献的收集与研究。长年以来,结合表演艺术与学术研究,拓展台湾地区昆剧发展的深度与广度,"中大"昆曲博物馆的成立,正是多年成果的展现。

本活动的特色在于结合"国际学术研讨会",并邀请台湾昆剧团进行"昆剧展演"活动,演出昆剧《范蠡与西施》与《蝴蝶梦》两出大戏,促进学术与表演艺术、曲友与演员的交流。"国际学术研讨会"以当代昆曲的传承与发展、台湾地区在当代昆曲发展中扮演的角色、昆曲音乐、昆曲表演艺术为题,邀请国际相关领域的学者,对相关议题做深入的探讨。"昆剧展演"配合国际研讨会举办,除了搭配座谈会,与国际学者进行深入交流外,更欲建立曲友与演员的良好互动,以促进台湾地区昆剧表演艺术的发展。

三、活动概况

"'中央大学'昆曲博物馆开幕式暨昆曲国际学术研讨会"为本次昆曲博物馆开幕活动之一,邀请欧美、日本、中国大陆等地相关领域之学者与剧团代表,共聚"中大",见证昆曲博物馆开馆,更通过学术的研讨,交流最新研究心得与成果,并探讨昆曲艺术立足当代的传承与研究方向,展现台湾地区作为世界昆曲研究中心之一的宏观视野与发展定位。

1. 昆曲博物馆开幕式

"昆曲博物馆开幕式"于11月23日上午10点开始,除了欧美、日本、中国大陆等地相关领域之学者与剧团代表外,活动先邀请了一路参与博物馆建立的推动者致辞,包括前"文建会"主委郭为藩、"中央研究院"刘兆汉院士、前"教育部部长"蒋伟宁、"中央大学"周景扬校长、桃园市文化局局长庄秀美、"中央大学"昆曲博物馆主持人洪惟助教授和"中央大学"文学院李瑞腾院长等。现场并举办捐赠仪式,由有"台湾第一笛师"美称的萧本耀先生现场演奏,捐赠徐炎之曲笛等乐器3件,并代表白其龙捐赠三弦等乐器2件,供昆曲博物馆珍藏。

捐赠仪式之后,与会贵宾来到位于"中央大学"文学二馆的昆曲博物馆进行揭幕,开幕特展"千秋焕乐章——昆曲精品文物展"正式开始;为庆祝昆曲博物馆开馆,馆藏最宝贵的文物都在开幕特展公开亮相。"中央大学"昆曲博物馆主持人洪惟助教授再作现场导览,因洪教授穿越空间的慧眼,这些瑰宝得以被保留在台湾;也因其无私奉献,愿意将这些文物捐出,这些宝物方得以呈现在世人面前。

特展分为四个区域:"戏台风华"再现珍贵堂幔的舞台魅力;在"镇馆之宝"区域,馆藏最珍贵的四套戏服尽收眼底,它们分别是周传瑛、俞振飞、韩世昌和尤彩云等名家的戏服;"名家墨宝"展示曲家艺人的珍贵书画与抄本;在"回顾与展望"区域,参观者穿越时光隧道,感受昆曲博物馆的过去、现在和未来。现场并邀请台南市东宁雅集演出《长生殿·惊变》【泣颜回】,让来宾更加感受到昆曲艺术跨越时代的魅力。"中央大学"戏曲研究室长年致力于昆曲文物与文献的收集与研究,其藏品尤以近代昆曲艺人、曲家和学者的文物为多,这些文物,可谓近代昆曲史的缩影。见识如此丰富又珍贵的收藏,与会贵宾无不赞叹。

2. 昆曲国际学术研讨会

昆曲国际学术研讨会在2017年11月23日至25日于"中央大学"文学院国际会议厅举办。与会发表论文者皆为今日昆剧研究的重要学者与年轻新秀,会议共发表论文37篇,内容包含昆剧史、昆剧文献、表演理论、戏班与习俗、草昆、曲律与昆剧音乐、当代昆剧发展等方向。议程如下:

| 2017年11月23日(星期四) ||||||
| --- | --- | --- | --- | --- |
| 时间 | 地点 | 主持暨综合讨论人 | 发表人 | 论文题目 |
| 08:30~10:00 | 文学院国际会议厅 | 报到 |||
| 10:00~12:00 | 文学院国际会议厅 | 昆曲博物馆开馆揭牌与开幕式 |||
| 12:00~13:10 | 文一馆三楼中庭 | 午餐 |||
| 13:20~14:50 第1场 | 文学院国际会议厅 | 赵山林（华东师范大学教授） | 丛兆桓 中国昆剧古琴研究会名誉会长 | 昆曲历史发展的重要问题 |
| | | | 孙玫（"中央大学"教授） | 论昆曲折子戏对于戏曲表演艺术之历史性贡献 |
| | | | 罗丽容（东吴大学教授） | 南曲宗韵析论 |
| | | | 陈芳（台湾师范大学教授） | 误读作为写作策略：论当代昆剧《红楼梦》 |
| 15:10~16:40 第2场 | 文学院国际会议厅 | 孙玫（"中央大学"教授） | 赵山林（华东师范大学教授） | 再论春台班艺术师承及对昆曲传承的贡献——以堂子为线索的考察 |
| | | | 赵天为（东南大学副教授） | 从新概念昆剧《邯郸梦》看跨文化戏剧创作的有机链结 |
| | | | 张育华（"国光"剧团团长） | 昆剧折子戏表演艺术析探——以《吟诗·脱靴》及《说亲·回话》之演出实践为例 |
| | | | 施德玉（成功大学特聘教授） | 曾、王二氏"腔调论"之异同 |
| 17:00~18:30 | | 晚餐 |||
| 19:00~22:00 | 校史馆大讲堂 | 观赏新编昆剧《范蠡与西施》 |||

2017年11月24日(星期五)				
时间	地点	主持暨综合讨论人	发表人	论文题目
09:00~09:50	文学院国际会议厅	曾永义"院士"昆曲讲座：《从昆腔说到昆剧》		
09:50~10:10	文一馆三楼中庭	茶叙		
10:10~11:40 第3场	文学院国际会议厅	邹元江（武汉大学哲学学院教授）	刘永红（南昌师范学院音乐系主任）	论昆曲的袖舞艺术
			黄振林（东华理工大学教授）	传统曲谱与戏曲关系研究的新思考
			朱恒夫（上海师范大学教授）	增强昆剧生命力的有效措施——上海昆剧团新时期以来传承发展工作的调查报告
			洪惟助（"中央大学"教授）	寻找昆曲琐忆

续表

时间	地点	主持暨综合讨论人	发表人	论文题目
12:00~13:10	文一馆三楼中庭	午餐		
13:20~14:50 第4场	A场地:文学院国际会议厅	张福海（上海戏剧学院教授）	刘淑丽（烟台大学副教授）	《清宫升平署档案集成》所收水浒戏探究
			张静（中国艺术研究院副研究员）	清中叶至民国时期《琵琶记·拐儿》演出研究
			谷曙光（中国人民大学国学院教授）	《昆曲集净》的真正编纂者与褚民谊的戏曲活动
			林萃青（美国密歇根大学教授）	推动晚明昆曲发展的文人艺术家——张岱的个案
	B场地:文学院A304会议室	朱恒夫（上海师范大学教授）	刘心慧（"中央大学"兼任助理教授）	沪上昆曲于政权一统中的苏醒（1945—1965）
			林佳仪（台湾"清华大学"副教授）	昆曲流行之际的《北西厢》弦索传唱
			李元皓（"中央大学"副教授）	案头之剧与场上之剧的辩证关系——以杂剧《凌波影》、京剧《洛神》为例
			张婷婷（南京艺术学院副教授）	移植与中断:16—20世纪昆曲在贵州的三次传播
14:50~15:10	文一馆三楼中庭	茶叙		
15:10~17:00 第5场	文学院国际会议厅	周传家（中国昆剧古琴研究会副会长）	司徒秀英（香港岭南大学中文系副教授）	沈起凤《报恩缘》自我疗治和大众教化论考
			刘衍青（宁夏师范学院教授）	清代《红楼梦》昆剧中宝、黛、钗等人物形象的塑造
			沈惠如（东吴大学副教授）	昆曲《长生殿·弹词》表演艺术探析
			邹元江（武汉大学哲学学院教授）	论梅兰芳与乔蕙兰、陈德霖昆曲的师承关系
17:00~19:30		晚宴		

2017年11月25日星期六				
时间	地点	主持暨综合讨论人	发表人	论文题目
9:10~10:40 第6场	A场地： 文学院国际 会议厅	高美华 （成功大学教授）	林晓英 （台湾戏曲学院 助理教授）	流播与异变：台湾北管乱弹戏《和番》五牌考论
			詹怡萍 （中国艺术研究院 研究员）	戏曲文献保护的经典范式——《昆曲艺术大典》编纂研究
			赵晓红 （上海大学教授）	从昆弋身段谱看昆曲舞台表演的传承与流变
			孙致文 （"中央大学"副教授）	抄本《零排子》二种及其相关文献研究
	B场地： 文学院 A304会议室	朱芳慧 （成功大学教授）	陈佳彬 （成功大学 助理教授）	李渔的空间美学及展演空间理论与实践
			曾子玲 （昆山科技大学 助理教授）	汤显祖《紫钗记》改编演出初探
			黄思超 （"中央大学"助理 研究员）	【二犯朝天子】之谜——南管与昆腔曲本中【二犯朝天子】的关联
			田语 （南京大学硕士生）	昆曲引子研究
10:40~11:00	文一馆三楼 中庭	茶叙		
11:00~12:30 第7场	文学院国际 会议厅	丛兆桓 （中国昆剧古琴 研究会名誉会长）	詹富国 （罗格斯大学 助理教授）	"天地间大写一个我"：《惊园》独场装置歌剧与21世纪初昆剧的革新
			周传家 （中国昆剧 古琴研究会副会长）	昆曲口述史刍议
			高美华 （成功大学教授）	梦说汤显祖——从《玉茗堂四梦》到《临川梦》
			张福海 （上海戏剧学院教授）	中国昆剧剧种型态考
12:30~13:50	文一馆三楼 中庭	午餐		
14:00~15:20	文学院国际 会议厅	综合座谈会：人才培育、剧团经营与昆剧发展 主持人：洪惟助（"中央大学"教授；台湾昆剧团团长） 与谈人：曹颖（北方昆曲剧院副院长）、罗艳（湖南省昆剧团团长）、徐显眺（永嘉昆剧团团长）、林佳仪（水磨曲集昆剧团企划组长）、应平书（台北昆剧团团长）、韩昌云（台北昆曲研习社社长）		
15:20~15:40	文一馆三楼 中庭	茶叙		

续表

时间	地点	主持暨综合讨论人	发表人	论文题目
15：40～16：50	文学院国际会议厅	综合座谈会：昆剧学术的回顾与前瞻 主持人：洪惟助（"中央大学"教授；台湾昆剧团团长） 引言人：王安祈（"台湾大学"教授）、丛兆桓（中国昆剧古琴研究会名誉会长）、邹元江（武汉大学哲学学院教授）、林萃青（美国密歇根大学教授）		
16：50～17：05	文学院国际会议厅	闭幕式		
17：20～18：30		晚餐		
19：00～22：00	校史馆大讲堂	观赏昆剧《蝴蝶梦》		

本次研讨会除了对昆曲艺术的各个方面进行了探讨之外，尤其对昆曲艺术立足当代的传承与研究，以及台湾地区作为世界昆曲研究中心之一所应扮演的角色与发展定位进行了研讨。会议共发表论文37篇，内容包括昆剧史、昆剧表演、昆剧音乐、当代昆剧等方向，并有座谈会两场，邀请到北方昆曲剧院副院长曹寅、永嘉昆剧团团长徐显眺、湖南省昆剧团团长罗艳、台湾昆剧团团长洪惟助、"国光"剧团艺术总监王安祈、台北昆剧团团长及台北昆曲研习社社长应平书、水磨曲集执行长林佳仪，与在座曲家、学者共同探讨剧团经营、人才培养与昆曲的未来发展。会议中讨论热烈，对台湾地区昆曲艺术的发展及昆曲博物馆未来的经营提出了具体可行的建议与方向。在"中央大学"大讲堂，台湾昆剧团于23日晚上演出新编昆剧《范蠡与西施》，于25日晚上演出昆剧《蝴蝶梦》，与会嘉宾皆前往欣赏，将白天探讨的内容直接与场上演出做印证，更能将学术研讨与舞台表演结合，为昆曲艺术研究激荡出更深层绚丽的火花。

四、结语

昆曲博物馆开幕式暨昆曲国际学术研讨会与艺术展演活动，活络了昆曲在台湾地区的艺术与学术生命。昆曲博物馆为学术研究型博物馆，以昆曲艺术的传承与推广，文物、文献的收藏整理与研究出版为特色。除了展示及教育推广之外，由于本馆是大学博物馆，有较强的研究能力支援，未来将联合相关系所或与专家学者组成研究团队，配合本馆收藏的文物与资料，长期执行各项相关研究计划，往研究典藏与展示教育相辅相成的方向发展。本次通过系列活动，使学界与社会大众知道博物馆的成立，未来将更有效地发挥博物馆的学术与社会教育功能。

空谷幽兰在台湾绽放
——台湾"中央大学"昆曲博物馆开幕

洪惟助

前 言

20世纪90年代初我游学欧美，看到欧美名校多有各类博物馆、美术馆、图书馆，进入大学，即能感受到深厚的人文艺术气息。他们的收藏与研究、教学密切结合，所以收藏丰富、使用方便的大学，其研究成果亦相对突出。他们亦开放校外人士参观、使用博物馆，在博物馆举办各类讲座、导览解说，做推广教育工作。反观当时台湾地区的大学，只有私立"中国文化大学"有一座华冈博物馆，大部分的大学是看不到古物、古书和艺术品的。大学图书馆的收藏几乎不能满足师生的需求。

我的主要研究领域是词与戏曲，当时台湾地区研究戏曲的学者不多，主要研究台湾地区的南管、北管、歌仔戏、布袋戏、京剧和进行戏曲文献考证。昆剧是中国戏曲史上最重要的剧种，上承元杂剧、南戏，下启清代以后兴起的地方剧种，被称为"百戏之祖"，却乏人问津，实在可惜。20世纪90年代不只台湾地区专注于昆剧的研究者甚少，中国大陆的昆剧研究与演出亦甚寂寞。

游学欧美后反思两岸昆曲的情况，我决定为昆曲的传承与研究环境的改善做一些工作。乃于1991年3月

与曾永义教授共同主持昆曲传习计划,1992年1月在当时"文建会"("文化部"前身)郭为藩"主委"和"中央大学"刘兆汉校长的支持下,成立"中央大学"戏曲研究室。

2000年昆曲传习计划结束,成立台湾昆剧团,运作至今,十度入选为"文建会"扶植团队。

"中央大学"戏曲研究室在2011年蒋伟宁校长时规划成立昆曲博物馆,经过6年的讨论、筹备、建设,今年(2017)11月终于正式开幕。博物馆楼地板面积共647.5平方米,展场面积375.25平方米,藏书空间68.49平方米,办公室空间25.66平方米,典藏库房178.1平方米,还是一个迷你的博物馆。

20多年来,我们对戏曲文物、文献、影音资料进行全方位的收集、整理与研究。兹从文物典藏、书籍与影音资料收藏,学术成果出版、演出制作与影音资料出版,教学与人才培育各方面论述于下(由于博物馆展示的主要是文物,故本文文物典藏的叙述较多):

文 物 典 藏

一、戏服

"中大"戏曲室收藏了有历史价值的戏服20余件,今举韩世昌的斗篷、俞振飞的褶子、周传瑛的白蟒、包传铎的古铜蟒、张娴的黄帔五件介绍于后:

(一)韩世昌的斗篷

韩世昌(1898—1976),北方昆曲演员,工旦,先后师白云亭、王益友、侯瑞春。初学武生,后改学旦角。随班在冀中各地演出,吸收了弋腔、梆子腔等演法,丰富了昆曲的表演艺术。

韩世昌的身段圆活自然,富有生活气息,擅长用手势、眼神和脸部表情刻画人物的心理,除工正旦、闺门旦外,也精贴旦,在长期的舞台演出中,形成了别具一格的艺术风格。

本研究室收藏的斗篷是他扮演《牡丹亭·游园》中的杜丽娘、《长生殿·絮阁》中的杨贵妃时所穿的戏服,约在20世纪30年代制作。

斗篷,又称"披风",为御风寒而加披的外衣,多用于角色行路和夜行之时披用。立领,对襟,衣身长及踝。领部打褶收小,穿时以领部短带系结,领部以下散开无纽扣,因上部小、下部大,形状如钟,故又名"一口钟"。

(二)俞振飞的褶子

俞振飞(1902—1993),为著名的京昆表演艺术家,其父俞宗海(粟庐)为清曲宗师,叶(堂)派传人。俞振飞幼承庭训,学昆曲,习诗词书画。1916年俞振飞首次登台,扮演《望乡》中的李陵。之后,拜沈月泉为师,习昆曲小生,深得真传。1920年,随父定居上海,开始学演京剧,曾先后向李智先、蒋砚香、程继先等名师学习老生、小生,并曾先后与程砚秋、侯喜瑞、周信芳等著名表演家合作演出。1957年5月起任上海戏曲学校校长,为昆剧、京剧艺术培养人才。1978年,兼任上海昆剧团团长。

本件戏服是振飞先生1958年4月至10月为访问欧洲七国与言慧珠女士演出《百花赠剑》所制。

褶子是便服,男式褶子又称"道袍"。原系明人日常生活服装。斜领,大袖,衣长及足。又分花、素两类。花褶子旧时绣满花,今多做折枝花缀于一角。

(三)周传瑛的白蟒

周传瑛(1912—1988),著名昆剧表演艺术家,1912年生,9岁入昆剧传习所,师承著名昆生沈月泉,习大小官生、巾生、翎子生、鞋皮生,专擅生行,演技精湛,有"三子(褶子、翎子、扇子)唯传瑛"之誉,扮演《长生殿》中的唐明皇、《牡丹亭》中的柳梦梅、《连环记》中的吕布,生动传神、细腻深刻、性格鲜明、功夫扎实,深得昆剧真传。

本件白蟒是他在《连环记》一剧中饰演吕布时所穿的剧装。

蟒,为帝王将相的官服。圆领大袖,两侧有"摆",圆领大襟,内用麻衬,男式绣蟒纹,女式绣凤纹。蟒以黄色为贵,帝王用;次为红蟒;年轻俊雅者用白蟒、粉红蟒、皎月蟒;老年官员用古铜蟒。

(四)包传铎的古铜蟒

包传铎(1911—1996),1921年入昆剧传习所,主攻末、外。武艺高强,演技精湛,以饰演《十五贯》中的周忱著名于世,将周忱的性格描绘得栩栩如生,深获剧评家的好评。

本件古铜蟒是他饰演《十五贯》中周忱时所穿的戏服。

(五)张娴的黄帔

张娴(1914—2006),是国风苏剧团最初的成员之一。张娴与张艳云、张凤云三姐妹,是近代昆剧第一代女演员。张娴演技佳,功力高,也是浙江昆剧团成立的筹划人之一,对昆曲的流传下了极大的心思。

本件黄帔是张娴在《长生殿》中饰演杨贵妃时所穿的剧服。

帔,是明代官宦的家居常礼服。对襟,长领,大袖,绣花。男式齐足,女式齐膝。上绣团花或散花。帔为外套,故需内衬褶子。上、下五色皆有。明黄帔为帝王、后妃所穿。

二、书画

本研究室收藏昆曲艺人、学者书画30余件,今举5件于后:

（一）祁豸佳的扇面书法

祁豸佳，生卒年不详。字止祥，山阴（今浙江绍兴）人。明天启七年（1627）举人，以教谕迁吏部司务。明亡，隐于家，屡征不出。工书画金石，精音律，擅词曲。清周亮工《读画录》谓止祥"常自为新剧，按红牙教诸童子。或自度曲，或令客度曲，自倚洞箫和之"。今仅知其曾作新剧《眉头眼角》、传奇《玉麈记》两种，皆不传。有家班，动乱中仍唱演不辍。堂兄弟祁彪佳，为明代著名戏曲理论家，天启二年进士，明亡，以身殉国。曾作有传奇《全节记》《玉节记》两种，皆佚。戏曲理论著作有《远山堂曲品》《远山堂剧品》两种，是后世研究戏曲的重要参考资料。

（二）俞宗海致顾麟士信札

俞宗海（1847—1930），字粟庐，号韬盦，清末民初江南著名曲家。传叶堂唱派，对后世有极大影响。其哲嗣俞振飞是著名京昆表演艺术家。宗海亦精通书画鉴定，尤擅书法。

此件是俞宗海给顾麟士的信札。顾麟士（1965—1930），字鹤逸，号鹤庐，为苏州著名书画家、收藏家。其祖父顾文彬晚年筑怡园。顾氏住宅中路第三进大厅，为顾宅厅堂演戏场所。

（三）王瑶卿字画

王瑶卿（1881—1954），京剧表演艺术家和教育家。梅、尚、程、荀四大名旦均出自他的门下，在京剧界素有"通天教主"之称。当年京剧演员学艺无不先学昆剧打基础，出台时则多以"文武昆乱不挡"为号召。王瑶卿师事陈德霖，师徒二人均擅演昆剧。

王瑶卿爱好绘画，尤喜画梅。这里展出的是他中年时期的作品。

（四）吴梅致顾麟士信札

吴梅（1884—1939），字瞿安，一字灵鸥，号霜崖。顾麟士曾为吴梅画《霜崖填词图》。此信即是1927年吴梅为答谢顾氏作《霜崖填词图》的信札，信中并有谢诗一首。

（五）倪传钺所作《昆剧传习所旧址图》

倪传钺（1908—2010），原名筱荣，后易名宗扬，江苏苏州人。于民国十一年（1922）初入昆剧传习所，师承吴义生，工老外，兼老生，学艺颇为用功。其嗓音较老生稍阔，比白面略苍，是一条典型的老外嗓子。又擅长做功，是"传"字辈中挑大梁的外角。

倪传钺好学不倦，有较高的文化素养，能填词谱曲，又精于书画。演剧之暇，曾从苏州著名山水画家陈子清学画，造诣颇深，被誉为"传"字辈中的秀才。1991年，昆剧传习所成立70周年，洪惟助请倪传钺先生精心绘制《昆剧传习所旧址图》以为纪念。

三、手抄曲谱、手折

本研究室收藏沈月泉、沈传芷、周传瑛、周传铮、倪传钺、王传蕖等名家手抄曲谱300余本，兹举4种于下：

（一）王季烈跋《乾隆三十一年〈思乡〉手抄曲谱》

王季烈（1873—1952），近代戏曲理论家，字君九，别号螾庐，江苏长洲（今属江苏苏州市）人。光绪三十年（1904）进士。一生酷嗜昆曲，精研曲学，曾先后创建景璟曲社、同咏社，延请吴中著名笛师徐青云、高步云北上拍曲授戏，并组织曲友登台串演。返苏州后又先后发起俭乐曲社、吴社，集新老曲友60余人，定期活动。其于曲唱工净色，擅《刀会》《山亭》等折。曲学论著有《螾庐曲谈》《度曲要旨》等，另与刘富梁同辑《集成曲谱》，与高步云同辑《与众曲谱》，晚年又撰辑《正俗曲谱》，皆刊刻行世，流布曲坛。

本件是乾隆卅一年扬州左卫街吴双字店所抄《琵琶记·思乡》曲谱，题签于"思乡"下有小字："总讲有谱"。原书内页题"思乡""叁拾号""庆记"等字。王季烈于庚辰年（民国廿九年，1940）所作跋文云："'总讲'谓全折各角之曲白毕载，以别于单载一角之曲白谓之'单讲'也"。抄本记载曲词、宾白、工尺，但未点板眼，又于曲文左旁记有搬演身段，弥足珍贵。

（二）沈月泉手抄曲谱

沈月泉（1865—1936），小生演员，小名全福。沈寿林第三子。艺事得自家传，也曾受教于小生前辈吕双全。工官生兼雉尾生、黑衣生，有小生全才之称。《荆钗记·见娘》《连环记·梳妆、掷戟》诸出著称一时，尤以黑衣戏脍炙人口。能戏极博，对小生以外的其他行当，不论生、旦、净、丑也都精熟。1921年秋，昆剧传习所在苏州开办，沈应聘入所任教，拍第一只作台（昆曲教师为学生教曲，名叫拍作台），班中尊称为"大先生"。沈循循善诱，热心传授，昆曲"传"字辈演员受其熏陶最多，使昆曲的许多剧目得以保存、流传至今。

本研究室收藏沈月泉所收藏清宣统至民国手抄曲谱、手折百余本。

（三）沈传芷手抄曲谱

沈传芷（1906—1994），本名葆荪，原籍江苏无锡洛社，生于苏州。清末名小生、昆剧传习所首席教师沈月泉次子。师承沈月泉，初习小生，取艺名"传璞"，后专工正旦，改名"传芷"。口劲足，吐字清脆，嗓音圆润，具戏工正旦的正宗唱法。1994年5月6日病殁于苏州。

本研究室收藏沈传芷所收藏的手抄曲谱、手折百余本。

（四）堃盦散人《邯郸梦》手抄本

线装四册，套印蓝格。每半页分三栏，每栏或记曲

文大字及工尺一行,或记宾白小字三行。版心记有"邯郸梦"三字及折目名、页数,版心下套印"埜盦散人"四字。以墨笔录曲词、宾白及工尺;又以朱笔点句读及板眼。此抄本确定年代待考;抄写者"埜盦散人"生平不详。

四、其他

(一)堂幔

堂幔,家庭喜庆活动时挂在厅堂正中部位。如有红氍毹演出,便在堂幔前进行。演员从堂幔两侧屏门上下场,所以不置门帘,与舞台演出时所用台幔今俗称"守旧"者不同。

1. 苏州刺绣堂幔

此件为晚清苏州刺绣堂幔。

2. 温州绘画堂幔

此为温州绘画堂幔。此件约制于20世纪30年代。

(二)苏州活动戏台及戏船模型

清代晚期,苏州吴江船厂老板陆高升仿照芦墟镇泗州寺大殿建造的可以拆卸的活络舞台,人称"高升台",今已不存。该戏台非常适合水乡特点,每到一地演出就搭台,演完就拆台,装入特制的船内运往下一个演出场所。

苏州市昆曲博物馆也有此种戏台模型,但不能装卸。此件由苏州顾笃璜先生重新监制,可以装卸,较接近原貌。

(三)"传"字辈13人签名

1985年上海艺术研究所召开"传"字辈老艺人座谈会,与会13位老艺人签名留念。后有顾兆琳所作后记。

(四)周传瑛手绘"《阳关》走位图"

周传瑛对昆剧艺术的推陈出新,以及编剧、导演、音乐唱腔和表演艺术都有造诣。尤其是1956年改编、导演并率团进京演出的昆剧《十五贯》,轰动全国。数十年来,孜孜不倦地培植昆剧人才,浙、苏、沪昆剧界人士受其教诲者甚众,当代名小生多受其指导。1986年起,虽身患癌症,仍赴苏州担任昆剧培训班主任,参与制订培训计划,并带病亲自向学员们授艺,为昆剧事业做出了最后的奉献。

这里展出的就是他在病榻上为学生讲解《阳关》戏中走位的手稿。

书籍与影音资料收藏

戏曲研究室藏书,包括两岸出版戏曲相关书籍13000余册,可分为以下几类:

第一类,当代戏曲研究书籍:大套丛书如《古本戏曲丛刊》《中国戏曲志》《中国戏曲音乐集成》等十大集成以及《俗文学丛刊》等均有完整收藏。

第二类,清末及民初线装书500余册,重要收藏如:

1. 乾隆年间刊印的《纳书楹曲谱》。
2. 乾隆年间刊印的《吟香堂曲谱》。
3. 光绪八年蟾波阁刻本《红楼梦散套》。

第三类,1949年以后两岸戏曲重要期刊如《戏曲研究》《中华戏曲》《剧本》《艺术研究》《表演艺术》等,保存都很完整,1949年以前重要戏曲期刊如《戏剧月刊》等亦颇有收藏。本博物馆是目前台湾地区戏曲类期刊收藏最完整、最丰富的地方。

第四类,1990年起,洪惟助访问两岸戏曲艺人、学者百余人,为戏曲研究的第一手资料,部分成果结集成《昆曲演艺家、曲家及学者访问录》出版,书末附访谈精华DVD一片,访谈录像现藏戏曲研究室。

第五类,昆曲、京剧、台湾乱弹戏与各地方戏曲等影音资料10100余笔。约有1000种是田野所得或交流得来,市面上是买不到的。

学术成果出版

戏曲研究室历年研究出版主要成果如下:

(一)《昆曲辞典》的出版

由洪惟助教授主编、海峡两岸学者70余人撰稿的《昆曲辞典》,历经10年,于2002年5月出版,全书200余万字,图片1003张。耶鲁大学孙康宜教授谓其"是昆曲研究领域的空前成就"。2007年开始修订,修订本将于2018年出版。

(二)"昆曲丛书"的出版

2002年11月"昆曲丛书"第一辑6种出版,包括陆萼庭《昆剧演出史稿修订本》,曾永义《从腔调说到昆剧》,周秦《苏州昆曲》,周世瑞、周攸合撰《周传瑛身段谱》,洪惟助主编《昆曲研究资料索引》及《昆曲演艺家、曲家及学者访问录》。2010年4月"昆曲丛书"第二辑6种出版,包括沈沉《永嘉昆剧发展史》、徐扶明《昆剧史论新探》、洛地《昆——剧、曲、唱、班》、顾笃璜《昆剧舞台美术初探》、洪惟助《昆曲宫调与曲牌》、洪惟助主编《名家论昆曲——昆曲国际学术研讨会论文集》。2014年至2017年出版第三辑6种:朱建明《穆藕初与昆曲》、赵山林《明代咏昆诗歌》、吴新雷《昆曲研究新集》、丛兆桓《丛兆桓说戏》、唐吉慧《俞振飞书信集》、洪惟助《台湾昆曲史》。

2018年将由学苑出版社出版"昆曲丛书"简体字版。

(三)《昆曲重要曲谱曲牌资料库》《南曲格律谱汇编》为曲牌研究奠立基础

2010年我所撰的《昆曲宫调与曲牌》书后附一片DVD《昆曲重要曲谱曲牌资料库》。本资料库收集11种重要曲谱:《吟香堂长生殿曲谱》《吟香堂牡丹亭曲谱》《纳

书楹曲谱》《纳书楹牡丹亭曲谱》《遏云阁曲谱》《六也曲谱》《集成曲谱》《绘图精选昆曲大全》《与众曲谱》《粟庐曲谱》《振飞曲谱》。扫描原谱，建立检索系统。如要检索【喜迁莺】，11种曲谱中所有【喜迁莺】曲牌都可以出现。有关曲牌、套式、宫调、管色等资料都可以在此资料库中获得。

2014年至2018年制作《南曲格律谱汇编》。将《旧编南九宫谱》《增定南九宫谱》《南词新谱》《九宫正始》《寒山曲谱》《新定十二律昆腔谱》《钦定曲谱》（南曲部分）、《南词订律》《九宫大成南北词宫谱》（南曲部分）、《南北词简谱》（南曲部分）等10部南曲曲谱所有资料重新打字校对汇编，今已完成打字校对工作，将建立数字化检索系统，以方便学者查询各种相关资料。

此二种资料库的建立，使曲牌研究方便许多，是促进曲牌研究发展的重要基础工作。

（四）数字化典藏

2008年、2011年度受"科技部"补助将"中大"戏曲重要资料如戏服、书画、手抄本、古籍都做了数字化典藏，收入"国家资料库"。

（五）进行桃园县、新竹县、嘉义县传统戏曲与音乐的调查研究

《嘉义县传统戏曲与传统音乐专辑》于1997年出版。《桃园县传统戏曲与音乐调查研究》1996年7月出版。《新竹县传统音乐、戏曲探访录》2003年6月出版。

（六）《关西祖传陇西八音团抄本整理研究》的出版

本书为陇西八音团抄本的整理研究，内容包括所藏抄本客家歌谣、采茶戏、北管戏、牌子、幼曲等的整理，2004年5月出版。

（七）发行《戏曲研究通讯》

创刊号于2002年12月出版。目前已出版至第10期，往后将每年持续出刊。

演出制作与影音资料出版

"中央大学"戏曲研究室与台湾昆剧团合作制作"昆剧名家汇演"，历年制作如下：

2005年"风华绝代——昆剧名家汇演"：台北新舞台演出5场，蔡正仁、华文漪主演。"台湾戏曲大汇演"由台湾本地剧团演出南管、客家戏、歌仔戏、布袋戏、京剧、昆曲，在"中央大学"大讲堂演出6场。

2007年"蝶梦蓬莱——昆剧名家汇演"：梁谷音、计镇华、刘异龙主演，台北城市舞台演出3场，"中央大学"大礼堂演出2场。

2008年"美意娴情——昆剧名家汇演"：岳美缇、张静娴、张铭荣主演，台北城市舞台演出3场，"中央大学"大讲堂演出1场。

2009年"兰谷名华——昆剧名家汇演"：梁谷音、计镇华、张铭荣主演。台北城市舞台4场，"中央大学"大讲堂演出1场。

2010年"千里风云会——昆剧名家汇演"：台湾昆剧团、浙江昆剧团联合演出，台北城市舞台演出4场，"中央大学"大讲堂演出1场。

2011年"西墙寄情——昆剧名家汇演"：台湾昆剧团、上海昆剧团联合演出，新北市立文化中心演艺厅演出4场，"中央大学"大讲堂演出1场。

2012年"鎏金缀玉——昆剧名家汇演"：魏春荣、温宇航主演，"中央大学"大讲堂演出2场。

2012年"越中传奇"浙江昆剧团、台湾昆剧团联演，台北市政府亲子剧场演出3场。

2013年"范蠡与西施——昆剧名家汇演"：台湾昆剧团、浙江昆剧团联合演出，"中央大学"大讲堂演出1场，台北城市舞台演出5场，"中山大学"逸仙馆演出1场，成功大学成功厅演出1场，嘉义新港艺术高中演艺厅演出1场，再加上在其他地方的演出，共11场。

2014年"台湘争风——昆剧名家汇演"：台湾昆剧团、浙江昆剧团联合演出，台北城市舞台演出4场，"中央大学"大讲堂演出1场，嘉义新港艺术高中演艺厅演出1场。

2017年"试妻与献妻——演出《范蠡与西施》《蝴蝶梦》"：台湾昆剧团演出。《范蠡与西施》由赵扬强、朱民玲主演，东吴大学、成功大学、新港艺术高中、"中央大学"共演4场。《蝴蝶梦》温宇航、黄宇琳主演，"中央大学"、台北大稻埕戏苑各演1场。

历年"昆剧名家汇演"大多数制作DVD出版：

《风华绝代——2005昆剧名家汇演》DVD，2006年5月，"中央大学"出版。

《蝶梦蓬莱——2007昆剧名家汇演》DVD，2008年4月，"中央大学"出版。

《美意娴情——2008昆剧名家汇演》DVD，2009年6月，"中央大学"出版。

《兰谷名华——2009昆剧名家汇演》DVD，2015年12月，台湾昆剧团出版。

《千里风云会——2010昆剧名家汇演》DVD，2011年10月，"中央大学"出版。

《西墙寄情——2011昆剧名家汇演》DVD，2016年12月，台湾昆剧团出版。

《范蠡与西施——2013昆剧名家汇演》DVD，2014年6月，台湾昆剧团出版。

另制作发行DVD二种：

2003年4月，《一九八〇年代昆剧名家录影》DVD，洪惟助主持，苏州昆剧传习所、"中央大学"戏曲研究室制作，"国立"传统艺术中心出版。

2003年12月，《桃园县客家民间歌谣演唱会》DVD，"中央大学"戏曲研究室制作，桃园县政府文化局出版。

教学与人才培育

一、2003年成立中文研究所戏曲组

"中大"戏曲室有丰富的戏曲研究资料，有培养戏曲研究人才的良好环境，中文系硕士、博士班于2003年成立中国文学研究所戏曲组。目前已毕业数十名硕士、博士生，在培养戏曲研究专业人才方面跨出了一步。

二、高中生暑期参与实验室活动

自2003年度起，戏曲研究室每年暑假期间接受高中生到戏曲研究室学习，教导认识传统戏曲、培养对戏曲的兴趣，效果良好。

三、京昆剧公演

戏曲不仅是文本的研究，舞台上的实践是认识戏曲的重要一环，因此，戏曲组学生每年策划举办京昆剧公演，体验舞台演出，以丰富戏曲研究的内容与视角。

四、经常赴大、中、小学或文化社教场所举办昆剧讲座，引导学生或社会大众了解昆曲，喜爱昆曲。有时并有演员的示范表演与解说。

结　语

1991年开办"昆曲传习计划"，有许多大学生、研究生以及大、中、小学教师参加研习，1992年以后新象文教基金会等单位引进大陆职业昆剧团来台湾地区演出，从而吸引、培养了大量昆剧观众，使冷门昆剧成为热门艺术，也影响了戏曲研究的方向，从案头渐及场上。

1992年"中央大学"戏曲研究室成立，收集了丰富的戏曲资料并做了许多戏曲研究的基础工作，提供戏曲研究者许多方便，促进了戏曲研究的风气。台湾地区知名戏曲学者王安祈说："'中央大学戏曲研究室'成立，收集大批昆剧书籍期刊和文物，不少中文系研究生利用这批资料完成学位论文。"[①]

"中央大学"使用戏曲室资料者，不只是中文系师生，历史研究所、艺术学研究所、法系、英系甚至管理学院、理工学院师生亦常来使用。校外、国外来参观、找寻资料者亦日多。戏曲研究室是"中央大学"文学院成立的第一个研究室，其后两三年间文学院成立了10余个研究室或研究中心，其影响比预期要大一些。

昆曲博物馆通过文物的展示营造艺术文化的氛围。有一个小戏台可以用来做小型表演或举办昆曲讲座，还有多媒体体感互动系统，可以增加游赏昆曲之趣味。相信可以吸引更多人喜爱昆曲，了解昆曲。

20多年来，我们有一些成绩，但不能自满，我们比起美国哈佛大学的"燕京图书馆"（Harvard-Yenching Library）、"毕巴底考古与民族博物馆"（Peabody Museum of Archaeology and Ethnology at Harvard University）还有一段长路要走，期盼您给予指导、协助，使这个年轻的博物馆茁壮、发展，成为世界一流的博物馆。

寻找昆曲琐忆

洪惟助

1990年起，我开始昆曲文物资料收集及田野调查，平时与学生闲聊时会谈到这些事，有时学生听得兴味盎然，就劝我写下文章。但这类文章，学术期刊不接受，一般报纸副刊和杂志也很难刊登。现在趁"中大"博物馆开馆之际写下一些回忆，也许是适当的时机吧？

一、张充和手抄曲谱

1991年6月我赴美国哈佛大学，赵如兰教授邀我在东亚文明系当访问学者。大部分时间我都在燕京图书馆看书，因此有机会认识考古人类学系张光直教授（"中央研究院"院士，曾任"中研院"副院长），他的办公室就在燕京图书馆斜对面的毕巴底考古与民族博物馆（Peabody Museum of Archaeology and Ethnology at Harvard University）里面，每周有一两次我们会相约共进午餐。8月3日，张光直教授打电话给我："张充和女士和夫婿傅汉思现在在我这里，过来见面。"张光直曾任耶鲁大学考古人类学系主任，傅汉思曾任耶鲁大学东亚学系主任，二人曾共事，光直夫人还向充和学昆曲。当日与汉思、充和

[①] 王安祈：《昆剧论集——全本与折子》，台湾：大安出版社2012年，第382页。

夫妇相见甚欢,充和邀我到她家住几日,我欣然同意。8月4日午餐后,汉思开车,3个多小时抵达他们"也卢"的家(位于耶鲁大学不远的"新港"New Haven)。这是一栋木造两层楼的房子,窗明几净,庭园约有1000平方米,花木扶疏,种有竹子、葫芦,是从中国移植来的。当天晚餐即见到台湾地区来的耶鲁博士生王瑷玲,她说她的姐姐是王琼玲,我"中央大学"的学生。学生之妹,益增亲切。当晚唱曲,充和吹笛,她说中国带来的笛子,由于美国气候干燥,常常裂开,她索性制作了一只金属笛子,音色还不错。王瑷玲从充和学曲不久,也唱了《长生殿·絮阁》。第二天(8月5日)参加纽约海外昆曲社在社长陈富烟新泽西家的曲会,参与者除了充和、汉思、陈富烟、我之外,还有住在华盛顿D.C曲友王希一、张惠新夫妇,原江苏省苏昆剧团小生尹继芳,原上昆演员蔡青霖、史洁华,画家王令闻,画家马白水夫妇等10余人。我在充和家住了6天,白天汉思带我去参观耶鲁大学图书馆、博物馆,也曾和王瑷玲的博士指导老师安敏成聚餐。晚上与充和谈曲艺,她有10多卷录音带,都拷给我,其中有赵景深的唱曲。她拿了一幅张大千当场挥毫的画给我看,她想把此画卖掉,钱捐给纽约海外昆曲社,但此画没盖章,恐卖不到好价钱,我建议她找一两位对张大千有研究的名家如王季迁、傅申题款,身价就不一样了。她拿了许多书画、印石出来欣赏,包括她手写的曲谱手折。充和是曲家又是书法家,字迹古雅娟秀,手折确实迷人。她看我喜欢,就把一件《牡丹亭·游园、惊梦、寻梦》的手折送给我。我打开一看,是在前几天(1991年7月26日)完成的,这一天刚好是我的生日,我如获至宝,不胜欣喜。9日晚上充和拿出三大册《曲人鸿爪》给我看,从1937年吴梅题字开始,大多是响当当极有分量的名人,如吴梅、王季烈、李方桂、胡适、余英时等,看过之后,充和要我题字,我是一个很容易胆怯的人,遇到好纸或在名家、众人之前总写不好字,但那天晚上竟连谦辞也没说一句,提起笔来很快就轻松写好了。

1992年10月台北"国家剧院"为庆祝成立10周年,制作昆剧《牡丹亭》演出,邀请上海昆剧团旅美名角华文漪饰杜丽娘、史洁华饰春香,台湾地区京剧名小生高蕙兰饰柳梦梅,演出4场(后来加演1场),并委托联合文学杂志社执行,在"中央图书馆"举办"汤显祖与昆曲学术研讨会","中央大学"戏曲研究室筹办"昆曲文物展"。主办单位邀充和来台湾地区参加研讨会,讲评我的论文。充和看了"中大"戏曲室的文物展,很高兴,戏曲室才成立10个月,竟在300多平方米的空间展示了丰富的收藏。当时她就答应再送我一册她精缮的手折《长生殿·絮阁》,并答应送我一支她珍藏的顾传玠的平均开孔竹笛。竹笛后来由王瑷玲从美国回台湾时带回来给我。当时充和并约我一起去看焦承允老先生,焦先生是曲家,手抄《蓬瀛曲谱》《炎芬曲谱》《壬子曲谱》等印行,对台湾地区的昆曲推广有所贡献。充和与焦先生叙旧后,就说:"洪惟助在'中央大学'成立戏曲研究室,收藏许多昆曲文物,将来规划成立昆曲陈列室或博物馆,您把您的手抄昆曲谱原稿送他收藏,是很有意义的。"焦先生说:"我已答应送我的学生。"充和说:"送给博物馆更有意义。"但焦先生觉得一诺千金,不能改变。此事未能成功,但是充和的热情,我铭感在心。

二、俞振飞的褶子

1991年4月,由位于北京的文化部振兴昆剧指导委员会等20个单位联合主办的"俞振飞诞辰九十周年、舞台生活七十周年祝贺活动"在上海举行,演出15台京昆戏。4月9日人民大舞台演《贩马记》,俞振飞扮演《团圆》一折中的赵宠。这是俞老最后一次粉墨登场。赵宠《写状》由蔡正仁饰演,《三拉》由李松年饰。李桂枝由张静娴、李玉茹、李蔷华分饰。其间并有研讨会、餐会等活动。台湾地区有许多曲友前去参加,我全程参与,和俞老有几次见面、谈话的机会。我对俞老说:"我规划在台湾地区成立昆曲博物馆或文物陈列室,俞老师是否有戏服送我们一件?"俞老说:"经过'文革',可能都没有了。不过,我再找找看。"此后,我不敢再提此事。1993年俞老过世,台湾剧作家贡敏前往吊祭,俞师母李蔷华女士将此件褶子交给贡敏先生,说:"俞老生前嘱咐此件褶子要送给洪惟助教授,烦你带回台湾,交给洪教授。"俞老一诺千金,令人感动,此一件褶子乃俞老于1958年4月至10月为访问欧洲七国(英国、法国、瑞士、比利时、卢森堡、捷克、波兰)与言慧珠女士演出《百花赠剑》所制。

俞老据其尊翁俞粟庐口授唱法校订折子戏29出,由吴中书家庞蘅裳精缮,于1953年在香港出版,名曰"粟庐曲谱"。1991年3月"文建会"主办、"中华民俗艺术基金会"承办之"昆曲传习计划"亟需唱曲教材,我们想到《粟庐曲谱》是最适当的曲谱教材,又适逢俞老90寿诞,乃在台湾重印1000册,呈俞老100册以为祝寿献礼。1996年再印1000册,2012年由"国家出版社"重制再版。该书三次在台湾地区印行,俞老及夫人李蔷华女士都慨然应允。

三、倪传钺苏州昆剧传习所旧址图

1981年苏州昆剧传习所创建60周年,倪传钺先生

作"苏州昆剧传习所旧址图",题云"余曩曾学艺于此,今逢创立六十周年,作此志念。辛酉之秋,古吴倪传钺,时年七十又四。"此图今藏苏州昆曲博物馆。1991年我访倪先生,和他说:"倪老师,苏州昆剧传习所创立60周年,您作一图志念。今逢70周年,是否再作一图,我携回台湾,让台湾的昆曲爱好者也能瞻仰您的作品,缅怀昆剧传习所对昆曲传承的影响?"倪老师欣然同意。但到第二年的二月才画好,题款云:"辛酉之秋,曾作一图纪念创建六十周年,匆匆十载,又逢七十周年,再作此图为贺。壬申二月倪传钺,时年八十有五。"壬申三月他又用毛笔写了一本手折《寄子》,与昆剧传习所旧址图一起送给我。20世纪90年代我每年赴大陆至少二至六次,到上海时常拜访倪老师,顾兆琳兄经常陪我去,并带了笛子,倪老师兴来要唱曲或论昆曲,需唱曲说明时,就由兆琳吹笛。有时会录音、录影,这些记录都留在"中央大学"戏曲研究室。我拜访倪老师时常问他传习所到仙霓社的情况,有一次他就给我5页的手写稿,题为《昆剧传习所、新乐府、仙霓社演出概况》。我曾问他在传习所学习、生活的情况,他用铅笔为我画了昆剧传习所的配置图。我为倪老师唱曲的录音有:《千金记·追信》《麒麟阁·三挡》《弹词》【一枝花】、《长生殿·酒楼》《琵琶记·扫松》等。

四、胡忌传淞先生灵前长歌

1990年9月至1991年8月我休假一年,1990年秋天与曾永义教授规划"昆曲传习计划",1991年3月传习计划启动,此时我就与周纯一规划编撰《昆曲辞典》,并规划在"中央大学"成立"戏曲研究室",收集资料,作为编辑辞典的基础。1990年以前,在台湾地区能够看到的昆曲资料有限,台湾地区的研究昆曲者亦少,编纂《昆曲辞典》,必须赴大陆访求资料,向大陆研究昆曲的前辈学者请教。1989年底台湾地区开放一部分人员赴大陆,1990年农历初四我即赴南京参加江苏省社科院举办的"两岸古典小说研讨会",此时认识了《昆曲发展史》的作者胡忌先生、刘致中先生和南京大学吴新雷教授,他们是对昆曲有长远关注的学者。1991年4月、5月我在南京住了两个月,每天从早到晚与胡忌、刘致中、吴新雷聚在胡忌家,天南地北无所不谈,谈得最多的当然是昆曲,尤其是我规划编纂的《昆曲辞典》,从体例、架构到轶闻趣事,无拘无束地论谈。刘致中藏书数万册,其中不乏珍本,而且读得烂熟,谈论中经常引经据典,包括此事见于某书第几章第几节,都记得清楚。2005年我请他来"中央大学"中文研究所戏曲组担任短期客座教授,学生对他的博闻强记无不佩服。吴新雷治学甚勤,著述颇丰,研究领域以戏曲为主,又及于宋词、红楼等,他埋首书堆,常赴图书馆找寻资料,又勤于田野调查,曾调查河北昆弋、湘昆流播,其对魏良辅《南词引正》的发现,尤为学界所称道。胡忌家学渊源,十四五岁得肺病即不上学,在家养病,读父亲的藏书,听电台的戏曲节目,打下了文史和戏曲的基础,20岁左右从父执赵景深学戏曲,在赵景深家借书、读书,当时张传芳每周一次到赵家拍曲,胡忌也参与学唱曲。1956年,胡忌25岁即完成名著《宋金杂剧考》。1978年进入江苏省昆剧院工作,学用相长,1989年出版了大作《昆剧发展史》(与刘致中合作)。刘致中话不多,但谈言微中。吴新雷讲话声音大,浓重的江阴口音,透露出天真无邪的气息。刘、吴二人是治学勤奋的学者型,胡忌则是比较享受生活的文人型,喜欢诗词书画、茶酒聊天。中餐、晚餐都在胡忌家附近的饭馆进行,一边饮酒一边聊天,胡忌和我都喜欢酒中趣,每餐共饮一瓶黄酒,主要是我们二人喝。

在胡忌家聊天,胡忌有时会拿出他的收藏宝贝或他的作品共赏,有一次拿出他1987年王传淞逝世时所作的《传淞先生灵前长歌》,我说:"词与字都自然流畅,有韵味。可否送我?"他很慷慨地把这幅写在宣纸上的墨宝卷起来送给了我。

1995年我规划编"昆曲丛书",第一批即向胡、刘、吴三位先生邀稿,但是只有吴新雷完成《昆曲研究新集》参加丛书第三辑。2005年"中央大学"90周年校庆,我主办"2005年'中大'戏曲艺术节",4月20日至24日白天在"中央大学"开"昆曲国际学术研讨会",晚上在台北新舞台欣赏蔡正仁、华文漪主演的5场昆剧。胡忌很高兴,答应与会,并约洛地一起来,住同一房间,方便讨论学问。没想到,开会前胡忌竟过世了。研讨会中我们为他默哀,日本学者赤松纪彦放映胡忌生前的唱曲、讲话,大家一起怀念这位可敬的学者。

胡忌答应写一本有价值有意义的书,刘致中不满意他与胡忌合作的《昆剧发展史》,说当时是在仓促中完成的。我就邀刘致中写一部新的《昆曲史》,他很高兴地答应了,此后我们每年都至少见一两次面,问起撰稿情况,都说书要有新材料、新观点才有意义,所以进展甚慢,过了10多年,都已80岁了,还是这么回答。我说:"人生有限,不必要求十全十美,能够超越旧作、超越前人,就有意义了。"刘致中治学甚勤,但自订标准太高,未能完成著作,在2016年12月24日逝世了!在今日风行大量生产论文、出版著作的时代潮流中,致中先生坚持严谨的著述态度,是难能可贵、可敬的!

昆事记忆

苏昆入京考

徐宏图

苏昆入京并地方化之后被称为"北京昆曲",与后来的"河北昆曲"合称"北方昆曲",简称"北昆"。北昆长期与弋腔(高腔)同班合演,又称"昆弋"。

昆剧入京的年代未有定论,其中以胡忌、刘致中《昆剧发展史》的"万历中期说"较具代表性,文曰:

> 如果说张居正任编修时所观《千金记》是否昆剧尚待论定,那么万历中期以后袁中道(小修)在北京观《八义记》《义侠记》《昙华记》等剧全系昆剧,却是毫无疑问的。①

此处所依据的见袁中道《游居柿录》卷四与卷十一,演出时间分别为万历三十八年与四十四年(详后)。此说的年代嫌后,现据明都穆《都公谭纂》卷下载,明天顺间(1457—1464),北京已有"吴优"演出。文曰:

> 吴优有为南戏于京师者,锦衣门达奏其男装女,惑乱风俗。英宗亲逮问之。优具陈功化风俗状,上命解缚,面令演之。一优前云:"国正天心顺,官清民自安"云云。上大悦曰:"此格言也,奈何罪之?"遂籍群优于教坊,群优耻之。驾崩,遁归于吴。②

"吴优"即苏州子弟,他们在北京所演虽然是"南戏",但所用声腔可能是昆山腔,因为据祝允明《猥谈》载,其时南戏昆山腔已与余姚腔、海盐腔、弋阳腔并称,且"遍满四方,辗转改益"。既是"吴优"所演,当以昆山腔为最有可能。

至嘉靖年间,昆剧已进翰林院演出。谈迁《枣林杂俎》"张居正急才"载有张居正修翰林院编修时观看沈采《千金记》的情景曰:

> 张太岳任编修时,本院公宴,演《千金记》传奇。至萧何追信,凝视久之,同列以专注谑之。答曰:"君臣将相,遇合之难如此,毋得草草。"盖江陵意自有在,非同戏谑。③

《千金记》历来为昆剧常演剧目。其时昆剧既已入京,该院所演当属昆剧。

至万历中期开始,昆剧渐盛,迅速向四方传播,与海盐、弋阳等诸腔角逐。昆剧分别以三种组织形式入京:

一是职业昆班。这是昆剧发展的主力,以营利为目的,演出于京中各地方会馆、士夫厅堂、寺庙、茶园等。据袁中道《游居柿录》卷四载:

> 万历三十八年庚戌,正月初一日,寓石驸马街中郎兄寓。中郎早入朝,午始归。予过东寓,偶于姑苏会馆前逢韩求仲、贺函伯,曰:"此中有少宴集,幸同入。"是日多客,不暇问姓名。听吴优演《八义》。④

《八义记》系昆剧常演剧目,既称吴优演于北京姑苏会馆,该戏班自然属于来自苏州的昆曲班,时为万历三十八年事。同书卷十一还载万历四十四年先后两次观看昆剧演出,一次于理问李太和家厅堂观看《武松义侠记》,"中有扮武大郎者,举止语言,曲尽其妙"。另一次与龙君御、米友石同观于顺城门外的长春寺观看《昙花记》。

二是宫廷昆班。明代内廷演剧之风,始于开国皇帝朱元璋,朱元璋看了进宫演出的《琵琶记》之后还称其"如山珍、海错,富贵家不可无","由是日令优人进演",以武宗正德朝为最盛。至万历朝余势犹存,仅改戏班所隶的"钟鼓司"为"玉熙宫"。其中的昆班与弋阳、海盐诸家并提,均被称为"外戏"。据沈德符《万历野获编》卷一"禁中演戏"载:

> 内廷诸戏剧俱隶钟鼓司。皆习相传院本,沿金元之旧,以故其事多与教坊相通。至今上始设诸剧于玉熙宫,以习外戏,如弋阳、海盐、昆山诸家俱有之。其人员以三百为率,不复属钟鼓司。⑤

刘若愚《酌中志》卷十六还提及"玉熙宫"演出外戏《赐环记》,本剧系汤显祖友人余翘所作传奇,或许是昆曲。史玄《旧京遗事》则称玉熙宫所演昆曲剧本为"吴歈本戏"。文曰:

> 神庙时,始特设玉熙宫,近侍三百余员,兼学外戏。外戏,吴歈曲本戏也。光庙喜看曲本戏,于宫中教习戏

① 胡忌、刘致中:《昆剧发展史》,北京:中国戏剧出版社1989年,第150页。
② 都穆:《都公谭纂》,金中淳辑:《砚云甲编》本第21页。
③ 谈迁:《枣林杂俎》,此据《昆剧发展史》(中国戏剧出版社1989年)第150页转引。
④ 袁中道:《游居柿录》卷四,《日记四种》,武汉:崇文书局2004年,第231页。
⑤ 沈德符:《万历野获编》,北京:中华书局1997年,第798页。

曲者有近侍何明、钟鼓司宫郑隐山等。

同书还称京师演剧"以昆腔为贵"的盛况，及昆腔艺人来自常州、无锡、吴江一带并受到官家宠爱的事例。文曰：

> 今京师所尚戏曲，一以昆腔为贵。常州无锡邹氏梨园，二十年旧有名吴下，主人亡后，子弟星散。今田皇亲家伶生、净，犹是锡山老国公也。阳武侯薛氏诸伶，一旦是吴江人，忆是沈姓，大司农倪元璐为翰林日，甚敦宠爱，余见时已纍纍须矣。①

三是家庭昆班。明代家乐，始于明初，兴起于隆、万年间，至万历末、天启初则臻盛行。其时，正如陈龙正《几亭政书》所说："每几士大夫居家无乐事，搜买儿童，教习讴歌，称为'家乐'。酝酿淫乱，十室而九。……延优至家，已万不可，况蓄之乎？"②先以南方为盛，不久即传入京师，士大夫纷纷置办家乐，著名家班有：

范景文家乐。据钱谦益《列朝诗集小传》丁集中载：范景文，字梦章，号质公，谥文贞。万历四十一年进士，历官吏部郎、太常少卿、佥都御史、兵部侍郎、参赞尚书、工部尚书、东阁大学士等，"论诗顾曲，每以江左风流自命"。黄宗羲《思旧录》则称"公有家乐，每饭则击以侑酒，风流文采，映照一时"。案：范氏原不蓄家乐，后受京师米万钟家乐的影响才置办的。近人刘水云《明清家乐研究》称范氏家班办在南京恐有误，因为范氏一直在北京做官，直至"都城陷，诣朝房，拒门自经"，后被阁史救出，"赋绝命书，赴演象所，投井而死，年四十"（《列朝诗集小传》）。据王孙锡编《范文忠公年谱》（清康熙间刻本），其先后只有两次到过江南，均很短暂。另据吴应箕《留都见闻录》卷下载，范氏解任后，吴桥为蹂躏，不能归，遂"借居同乡刘京兆之第，宾客不绝于门，公亦时以声乐娱客"。时阮大铖、龚鼎孳均在北京，分别赋有《〈荷露歌〉为质公歌儿赋戏作长吉体》及《〈秋水吟〉为范文贞公歌儿作》诗，后者曰："宛转花开相府莲，春风一笑自嫣然。吴桥应有招魂曲，莫唱江东燕子笺。"（《定山堂全集》卷三十六）

米万钟家乐。米万钟，字仲诏，号友石，陕西安化人，迁居北京。万历三十三年进士，历任知县、户部主事、工部郎中、参政等职。擅画，尤好声伎。据明姚旅《露书》卷十三《异稿上》载，米氏"家有歌童甚丽，又作勺园于海淀，多奇致"。清汪汝谦《薛千仞赋四奇诗以寿米友石大参，遂步其韵》也称赞米氏家乐"绿窗乌几净无尘，应识君家有韵人。艳质玉温怜媚骨，新声珠串动芳唇"云云。据上引《游居柿录》载，袁宏道于北京应试时曾多次赴米家古云山房观看其家班演出昆剧。所演剧目有《西厢记》等。范景文《范文公集》卷九《题米家童》诗并序描述其家乐演出《西厢记》的情景曰：

> 予素不蓄歌儿，以畏解故不蓄也。每至坐间，闻人度曲，时作周郎顾误，又似小有解者。然则予自是无歌儿可畜，以畏解故强语耳。一日过仲诏斋头，出家伎佐酒，开题《西厢》。私意定演日华改本矣，以实甫所作向不入南弄也。再一倾听，尽依原本，却以昆调出之。问之，知为仲诏创调。于是耳目之间遂易旧观。介孺云："米家一奇乃正在此，不如是不奇矣。"予之自谓有解者，亦独强语耶。因其赓咏以当鉴赏，拈得腔字，恨不能以仄韵作律体，堪与相对付耳。诗云：
>
> 生自吴趋来帝里，故宜北调变南腔。每当转处声变慢，将到停时调入双。坐有周郎应错顾，吹箫秦女亦须降。恐人仿此翻成套，轻板从今唱大江。③

此处是说米氏家乐用昆山腔演唱王实甫的《北西厢》。刘水云《明清家乐研究》称其所演为李日华《南西厢记》恐亦有误，文中"再一倾听，尽依原本，却以昆调出之"可证也。

王维南家乐。王维南，名岿，供职太学，生平不详。其家班能演《金钗记》。袁中道《游居柿录》载曰：

> 赴王太学维南名岿席，出歌儿演《金钗》。因叹李、杜诗，《琵琶》《金钗》，皆可泣鬼神。古人立言，不到泣鬼神处不休。今人水上棒，隔靴痒也。夜住承天寺大士殿中，见坛内所掘大士像，细腰梵容，惜以金帖之。④

此外尚有朱世恩家乐等，不赘。

至天启、崇祯两朝，"四方歌曲皆宗吴门"，北京的昆剧演出进入鼎盛期，无论是家班还是职业昆班，均盛况空前。这可从当时在北京做官的绍兴人祁彪佳所写的《祁忠敏公日记》"栖北冗言""役南琐记"两部分获得证据。"栖北冗言"系崇祯五年（1632）日记，其观剧情况如下：

四月二十六日："予设席邀罗天乐……阅《珍珠衫》剧。"

五月十一日："赴周嘉定招，观《陈双红》剧。"

① 史玄：《旧京遗事》，《中华野史》明朝卷四，济南：泰山出版社2000年，第3937页。
② 陈龙正：《几亭政书》，《几亭全集》第二十二卷。
③ 范景文：《范文公集》卷九《题米家童》，此据刘水云《明清家乐研究》第348页转引。
④ 袁中道：《游居柿录》卷十，《日记四种》，武汉：崇文书局2004年，第281页。

五月十二日:"赴刘曰都席,观《宫花》剧。"

五月二十日:"至酒馆邀冯弓间……观半班杂剧。"

六月二十一日:"赴田康侯席,……观《紫钗》剧,至夜分乃散。"

六月二十七日:"赴张濬之席,观《琵琶记》。"

六月二十九日:"同吴俭育作主,仅邀曹大来、沈宪申二客观《玉盒》剧。"

七月初二日:"赴李金我席,……观《迴文》剧。"

七月初三日:"赴朱佩南席,观《彩笺》半记及《一文钱》剧。"

七月初五日:"赴苗文兄招,……观《西楼记》。"

七月十三日:"……一鼓始赴之,观《异梦记》。"

七月十五日:"……邀呦仲兄代作主,予赴之,观《宝剑记》。"

七月十六日:"同席为朱佩南……观《蕉帕记》。"

七月十九日:"赴朱佩南招,……观小戏如《弄瓦》等,技皆绝。"

八月初三日:"赴朱乐公招,……观《教子》剧。"

八月初十日:"赴田康宇席,……观《双珠》传奇。"

八月十三日:"至朱佩南席,……观戏数折。"

八月十五日:"赴同乡公会,……观《教子》传奇。"

八月二十五日:"至席……聚饮,观《拜月记》。"

八月二十七日:"赴同玄应席,……观《异梦记》。"

九月初十日:"午后与……皆吾乡旧公祖父母,观《祝发记》。"

九月二十二日:"赴黄水濂席,……观《明珠记》。"

九月二十六日:"赴孙湛然席,……观散剧。"

九月二十八日:"赴李侑□席,……观小童作《春芜记》。"

十月初九日:"赴李鹿昭席,……观《明珠记》。""赴刘訒韦席,……观《香囊记》。"

十月十二日:"赴金稠原席,……观《百花记》。"

十月十三日:"赴王铭韫席,……观《连环记》。"

十月十四日:"入公席,……观《檀扇记》。"

十月十五日:"赴金得之酌,观《红拂记》。"

十月二十日:"赴公席,……观《五福记》。"

十月二十二日:"赴夏忠吾、刘以升席,观《彩楼记》。"

十月二十四日:"赴王铭韫席,……观《八义记》。"

十月二十五日:"与俭育……及王铭韫观《石榴花记》。"

十月二十八日:"邀黄水濂……观《拜月记》。"

十一月十四日:"入陆园为同乡公钱……观《牡丹亭记》。"

十一月十五日:"赴张三栽席,……观《牡丹亭记》。"

十一月十八日:"入刘闇然席,……观《合纱记》。"

十一月二十日:"赴宋长元席,……观《玉合记》。"

十一月二十七日:"赴乔圣任席,……观《百花记》。"

十二月初二日:"入陆园邀金双南……观《桃符记》。"

十二月十六日:"赴陆园与阮旭青……观《绣襦记》"。

十二月二十三日:"予再邀颜茂齐及郑赵两兄观杂戏。"

十二月二十四日:"邀颜茂齐、王铭韫、郑赵两君共饮,观杂戏。"

十二月二十五日:"入贺圣寿……观《马陵道》剧,三鼓余归。"

上述共观剧44场,除去相同者及杂剧不计在内外,其余共计38个剧目。"役南琐记"系崇祯六年(1633)日记,其观剧情况如下:

正月初八日:"于陆园公……观《红拂记》。"

正月初九日:"赴冯钟华席,……观《花筵赚》。"

正月十一日:"午后,张华东师来,……观《西楼记》。"

正月十二日:"就楼小饮,观《灌园记》,……观《唾红记》,月上乃归。"

正月十六日:"赴吴俭育席,……观《弄珠记》。"

正月十八日:"于真定会馆,……观《花筵赚》。"

正月十九日:"于倪鸿宝寓,……观《葛衣记》。"

正月二十日:"归,日旰矣,……邀文台仙……观《衣珠记》。"

正月二十一日:"赴傅东渤、程我旋诸年伯席,与王九里观《彩楼记》。"

正月二十二日:"赴撙山会馆,……观《西楼记》。"

正月二十四日:"赴吴金堂席,……观《梦磊记》。"

正月二十七日:"赴倪鸿宝席,……观《石榴花记》。"

二月初三日:"赴李金我、姜葳胜席,……观《鹔鸘记》。"

二月初七日:"午后邀吴玄素,……观小优《狮吼记》。"

二月初八日:"入吕园,……观《百顺记》。"

二月十二日:"赴绍初阳席,……观《雄辩记》。"

二月十五日:"席间邀张一栽来晤,观《香囊记》,客散已鸡鸣矣。"

二月十六日:"赴彭让木、曾璃云席,……观《红梅记》。"①

上述共观剧18场,除相同者不计在内外,其余共计17种。

以上两年合计共观戏62场,55个剧目。从演出场所看,绝大多数为士大夫们所设的筵席或厅堂红氍毹上,可见,这些戏班当大部分为家庭戏班。不在《祁忠敏公日记》中的家班当然还有不少,可惜绝大部分均不可考。可考者只有田弘遇、周嘉定、李国桢、李文全、薛濂等极少数家乐。

田弘遇,陕西人,寓居扬州江都。因其女被选为崇祯的贵妃而得宠,封锦卫指挥等职。其家乐之盛况,史玄《旧京遗事》卷一称其"以园亭声伎之美,倾甲于都下,……诸妓歌喉檀板,辄自出帘下";李清《三垣笔记》"崇祯"称其"歌姬罗列,曲度新奇,达旦,方启户出";刘侗《灯市竹枝词》有"田家歌舞魏家浆,海淀园林恭顺香"之咏。田氏家乐艺妓,大都来自吴门昆伶,《旧京遗事》称"皇亲于辛巳年以进香普陀为名,道经吴门,渔猎金昌声妓无已,竟以此失欢皇上"可证。蓄有陈圆圆、顾寿、冬哥等名角。陈圆圆,原属江南名妓,色艺双绝,尤擅昆曲,后被田氏"挈去京师",成为自己家乐的重要成员。据邹枢《十美词纪》载其事曰:"演《西厢》,扮帖旦红娘脚色。体态倾靡,说白便巧,曲尽萧寺当年情绪。常在予家演剧,留连不去。后为皇亲以二千金酬其母,挈去京师。"②陈圆圆还一度成了田氏结纳吴三桂的饵儿,据陆次云《圆圆传》载:"酒甫行,吴(三桂)欲却去,畹(田弘遇)屡易席,至邃室,出群姬,调丝竹,皆殊秀,一淡装者,统诸美而先众音,情艳意娇,三桂不觉神移心荡也,遽命解戎服,易轻裘。顾谓畹曰:此非所谓圆圆耶?"③冬哥则以歌唱驰名,《清稗类钞》称其"善讴,尤工南曲";钱谦益《丙戌南还赠别故侯妓人冬哥四绝句》三曰:"虹气横天易水波,卷衣宫女泪痕多。吹篪剩有侯家伎,记得邯郸一曲歌。"(《牧斋有学集》卷一)田氏家乐所演剧目今知有汤显祖的《紫钗记》,《祁忠敏公日记》载崇祯五年六月二十一日:"赴田康侯席,……观《紫钗》剧,至夜分乃散。"

周嘉定家乐。周嘉定,名奎,原籍苏州,迁居河北大兴。出身贫寒,《旧京遗事》称:"初,嘉定伯以穷售医,而医颇不售,家尤日穷。"后因其女入宫且封为皇后而得宠,被封为"嘉定伯",亦以国丈身份下江南苏州一带,渔猎声妓置办家乐以结纳四方官僚,钮琇《觚賸》"圆圆"条曰:

外戚周嘉定伯以营葬归苏,将求色艺兼绝之女,由母后进之,以纾宵旰之忧,且分西宫之宠。因出重赀购圆圆,载之以北,纳于椒庭。一日侍后侧,上见之,问所从来,后对:"左右供御鲜同里顺意者,兹女吴人,且娴昆伎,令侍栉盥耳。"上制于田妃,复念国事,不甚顾,遂命遣还。故圆圆仍入周邸。

周氏于甲第设筵钱送吴三桂奉诏出镇山海关时,还出女乐佐觞,并把其中的陈圆圆献给吴三桂。同书载曰:

延陵(吴三桂)方为上倚重,奉诏出镇山海,祖道者绵亘青门以外。嘉定伯首置绮筵,饯之甲第,出女乐佐觞。圆圆亦在拥纨之列,轻鬟纤屐,绰约凌云,每至迟声,则歌珠累累,与兰馨并发。延陵停卮流盼,深属意焉。……限迫即行,未及娶也。嘉定伯盛具橐籝,择吉送其父橐家。④

周氏家乐所演剧目,可考者有《陈双红》剧,故事不详,《祁忠敏公日记》崇祯五年五月十一日载曰:"赴周嘉定招,观《陈双红》剧。"

至于职业昆班,《祁忠敏公日记》所记虽然未见班名,但肯定存在,其中凡演出于下列公共场所:"公会",如崇祯五年八月十五日赴"同乡公会"观《教子》传奇;"公席",如崇祯五年十月十四日"入公席"观《檀扇记》;名园,如崇祯五年十一年十四日"入陆园"观《牡丹亭记》;会馆,如崇祯六年于"真定会馆"观《花筵赚》等,则可肯定是职业戏班。其时职业昆班之数,小说《梼杌闲评》第七回有如下描写:

一娘到了前门……,将一条巷子都走遍了,也没得。那人道:五十班苏、浙腔都没有,想是去了。……记得小时在家里有班昆腔戏子,那唱旦小官唱得绝妙,至今有十四年了,方见这位娘子可以相似。如今京师虽有数十班,总似狗中哼一般。⑤

既说"五十班",又说"数十班",可见当时班社数量之可观。唯可考极少,今知有"沈香班",据佚名《烬宫遗录》卷下载:"五年皇后千秋节,谕沈香班优人演《西厢》五、

① 祁彪佳:《祁忠敏公日记》,北京图书馆古籍珍本丛刊20,北京:书目文献出版社2002年,第593-638页。
② 邹枢:《十美词纪》,《中华野史》清朝卷二,济南:泰山出版社2000年,第1632页。
③ 陆次云:《圆圆传》,《中华野史》清朝卷二,济南:泰山出版社2000年,第138页。
④ 钮琇:《觚賸》,上海:上海古籍出版社1986年,第69页。
⑤ 无名氏:《梼杌闲评》,北京:人民文学出版社1983年,第73-80页。

六出,十四年演《玉簪记》一、二出。十年之中,止此两次。"①

南明弘光朝,内廷昆剧演出盛况未减,既有女乐,又有职业戏班。弘光迷于观剧,以至清兵渡江压境之时,仍"集梨园演剧,福王与诸内宫杂坐酣饮"(《鹿樵纪闻》卷上)。即位后,因忙于观剧,"百官入贺,王以演剧,未暇视朝"(《小腆纪年附考》卷八)。即位当年秋,"大内尝演《麒麟阁》传奇"(《枣林杂俎·女乐》);是年冬,"阮大铖以乌丝阑写己所作《燕子笺》杂剧进之"(《明通鉴》附壹附记壹下顺治元年)。《麒》《燕》二剧均为昆剧。

昆剧传入河北不迟于明末清初,时河北真定人梁清标(1620—1691),字玉立,明崇祯十六年进士。致仕居家后蓄家乐自娱,清尤侗《悔庵年谱》康熙七年记梁氏家乐曰:"至真定,遇方郡村亨咸待御,谒梁玉立清标宗伯,相约为河朔饮。家有女伶,晋阳妙丽也,善南音,每呼侑觞,侧鬟垂袖,宛转欲绝。宗伯命予填新词,因走笔成《清平乐》一剧,遂授诸姬习而歌之。"所谓"南音"当指昆曲。其家乐演员可考者有文玉、邢郎二人,文玉色艺皆佳,擅演《千金记》,清徐釚《词苑丛谈》卷九"悔庵赠文玉词"载:"梁司徒伎有名文玉者,最姝丽,尝装淮阴侯故事,悔庵于席上调《南乡子》词赠之云:'珠箔舞蛮靴,浅立氍毹宛转歌……'"②清乾隆中叶后,北京昆曲日趋不振,遂与弋腔合流,组成"昆弋班",流入河北保定、廊坊、唐山、石家庄、沧州、衡水、张家口等地。受当地语言、音乐等因素影响,形成了独特的"昆弋"流派和与"南昆"有着明显区别的"北昆"风格,故又有"高阳昆腔"等称谓。详见白云生《昆高腔十三绝》与市隐《昆弋源流考》。另据朱复等所撰《昆曲在河北》一文载,昆弋流入河北还有两个渠道:一是南方艺人沿大运河进京,途经河北,将昆曲传播在运河两岸,主要是沧州、廊坊地区的大码头;二是往来于山陕的昆曲戏班,经大同太原过张家口在张宣一带演出,在当地古戏楼留下一些题壁可证。而流入河北的昆弋演员,则以原醇王府恩荣班人居多。醇王死后,恩荣班解体,演员们大都流入京东、京南的河北农村。③

北京昆曲艺术发展路径

张 蕾　周婧文

北京本无昆曲。北京有昆曲演剧活动是明代昆曲在昆山产生后特别是清代近300年来昆曲"北上"的结果。而昆曲"北上"的路径则完全是由明清帝都皇权直接主导并直接参与的,是由南向北"自下而上"的结果。正因如此,昆曲是在北京最终完成了中国传统文化"正统"和"雅化"的历史过程与艺术过程,在北京完成了从南方"坊间身份"到北方"皇家身份"的根本性转变。实际上,不仅昆曲是这样,京剧也是在北京,也是在帝都皇权的主导与参与下完成了其"华美转身"。

一、北京昆曲艺术发展路径的历史回顾

昆曲是在北京完成了"正字、正音、正谱、正剧"的历史过程与雅化艺术过程;是在北京形成了具有皇家规制的"官腔"演剧形制;是在北京完成了由南向北,"自下而上",从"坊间身份"到"皇家身份"的"华美转身"。

昆曲在历史上有其南北不同的传承发展阶段与不同的传承发展路径。从"南北各表"到"殊途同归",既相互区别又相互统一,既互相借鉴又相互影响。昆曲是至今仍活跃在当代戏曲舞台上的唯一一个具有古典文学与古典音乐"韵文体"遗存特征且传承有序和可持续发展的古典戏曲剧种。

从"诗之余"的"词"到"词之余"的"曲",昆曲广义上的"南北曲"的发生与发展整整经历了宋、元、明、清四个朝代的演变,期间始终存在着"橐曰"与"脱橐曰"、"正体"与"又一体"的关系,始终在格律、平仄、句式、调式、字数、用法等方面有着诸多的不同式样、诸多的不同解释,但有一条却始终未变,即昆曲中"南北曲"的"倚声填词"方法千百年来一直未变。这个方法的重要作用在于:在文学上,区分了韵文体文学与非韵文体文学的不同;在声腔上,区分了曲体声腔与非曲体声腔的不同;在

① 佚名:《烬宫遗录》,王文濡辑:《说库》下册,杭州:浙江古籍出版社1986年。
② 徐釚:《词苑丛谈》,上海:上海古籍出版社1981年,第201页。
③ 朱复、吴艳辉、张松岩:《昆曲在河北》(未刊)。

剧种上，区分了古典性剧种与非古典性剧种的不同。

昆曲在其上承下启的各个不同历史发展时期与历史发展阶段中，有着诸多极复杂的南北不同表述方式与异名称谓，有着因受南北语言、地域、环境、风俗、迁徙等深刻影响而衍变形成的独特的"同源异流"与"南北各表"的历史流变传承脉络关系及由此而呈现出的"曲分南北""北雄南秀"的不同艺术风格。广义上，昆曲古典文学的主要来源和古典音乐的主要来源分别来自产生于北方的北曲杂剧和产生于南方的南曲戏文，而最终受南曲戏文、北曲杂剧的直接影响而成型的明清传奇则是昆曲产生的直接的文学与音乐来源。昆曲和中国古典文学及中国古典音乐一样在其漫长的艺术演变过程中带有鲜明的南北差异，这是历史的客观存在。其文学样式、音乐样式、艺术样式、表演样式等，甚至创作者、表演者个人的文学精神与艺术追求等，在不同的历史时期都无不深受社会环境、语言环境、文化环境和南北不同地域的深刻影响，深受儒道学说以及统治者与创作者、表演者审美主流趋向和不同文化的深刻影响，深受社会生产力发展水平以及社会的动荡程度、政治和文化中心迁移而带来的深刻影响，深受南北各类民间与职业艺人、民间与职业班社不同生存状态和传承方式的深刻影响，这诸多深刻影响形成了昆曲南北极其复杂的历史演变成因与艺术传承关系以及因南北地域与语言习俗等不同而产生的在艺术风格和表演风格等方面展现出来的不同程度的南北各类差异等。显然，要想厘清这些久远的极其复杂的各类影响以及由此带来的各类艺术风格和表演风格的差异在实践和理论上都是非常不容易的事情，但在前人不懈的深入研究和留有丰厚研究成果及大量史料的基础上，经过一定的缜密梳理与辩证，人们还是可以或深或浅、或多或少地触摸到昆曲在不同的历史时期，在南北不同地域和不同语言状态下其主要的上承下启之演变传承脉络，进而去探究其实质根本。当现在的人们身处现当代汉语言文学环境系统之下，用现当代汉语的思维方式去考察身处古代汉语言文学环境系统之下的古人用古代汉语的思维方式而创作的各类杂剧、元曲、戏文、传奇等古典文学作品和"北曲""南曲""南北套曲"等古典音乐作品时，古今的隔离、时空的隔离、地域的隔离、语言的隔离、音乐的隔离、文字的隔离、审美的隔离等客观存在的因素使得人们必须要为认知与阐述昆曲的历史而找到其在文学、音乐、演剧等方面的史学佐证，即以中国文学史、中国音乐史和中国戏曲史作为昆曲史学体系之参照，历史地、动态地、全面地而不是片面地、静止地、孤立地看待与研究昆曲的历史、演变与发展全过程。昆曲是"诗"的吟咏，"曲"的流淌，"雅"的风格，"乐"的节奏，"舞"的韵律，"情"的境界，"意"的追求。昆曲的这种承袭中国传统"曲体"文学与中国传统"曲体"音乐的南北"文人化"创作与风格与中国古典文学与古典音乐的创作与风格是一脉相承的，其形成的古典性传统的规范统领与区别了昆曲与其他戏曲艺术门类，导致并确立了昆曲在中国传统文化中与诗词歌赋曲一样具有古典而高雅的艺术品位。

至此，京城成为昆曲的再生之地，昆曲也完成了凤凰涅槃的历史演变过程。这个历史演变过程大致经历了"昆腔晋京""昆弋合流""北方昆弋"和"北方昆曲"四个主要历史发展阶段。这四个历史发展阶段中的前两个阶段"昆腔晋京"与"昆弋合流"则是明、清两代特别是清代"皇权"直接主导和直接干预的结果。

明清以来特别是清以来，历代皇帝本人或皇室成员的喜好并直接参与以及由皇家专门负责演出的机构组建的一整套演员、乐队、舞台、服装、化妆等专业人员和为此修建的遍布京城包括河北承德等地的大大小小的皇家剧场与数量浩繁的经皇家"御制"的"官本""官谱"等使得昆曲自"北迁"后逐渐地成为以舞台表演为主要形式的"皇家"艺术，昆曲由此具有了与"物质化"的"紫禁城"一样至高无上的皇家艺术地位，具有了"正统""权威"与"典范"的皇家特征，成为皇家"宫廷文化"或"殿堂文化"的重要组成部分。在昆曲从"坊间身份"到"皇家身份"的这一历史变化进程中，昆曲在地位上完成了从"坊间"到"御制"的"雅化"过程；在声腔上完成了昆腔"正字、正音、正腔"的过程；在语言上完成了从南地方言到北方"官话"的过程。这三个主要过程直接导致昆曲在舞台和演出上完成了以文人创作为中心到以演员表演为中心的转变；其在地位与规制上完成了从地方"坊间小戏"到朝廷"宫廷大戏"的转变。这些自上而下的一系列"钦定"或"奉旨"的皇家举措使得昆曲如同"贡品"一般，客观上提升了昆曲"尊贵"的古典品位，促进了南北各类昆班及演员之间的传习与竞争，促成了自昆曲出现以来南北"同源异流"的相对的融合。

清朝是一个延续了270多年的中国历史上最后的统一的封建帝王专制的王朝，诚然，统治者们的祖先属北方游牧民族，但由于入关后诸皇帝们从小深受汉文化的熏陶与滋养，其性格、习惯、爱好等方面的差异使得清代统治者在对汉民族主流文化认同与喜爱的同时也融进了很强的个人色彩，皇帝本人甚至还亲自参与审定"内廷承应"的"编词"与"制谱"的"时换新声"活动，如《康熙曲谱》《康熙词谱》。故"内廷承应"中既有"吴侬

软语"式"其腔皆清细"的昆腔（水磨调），又有"燕赵悲歌"式"金鼓宣阗，一唱数合"的高腔（弋腔），昆、弋两腔"高台教化"的"导向"作用也因此而异常鲜明。清代昆、弋"两腔制"在宫廷的时间长达一个半世纪，经历了整个"康雍乾盛世"。从这一点上我们至少可以强烈地感觉到，深受汉文化影响的清朝帝王们不满足于传承前代，他们如此前赴后继、不遗余力地尊崇"南北曲"，尊崇昆、弋两腔，显然是想在"康乾盛世"文化层面上，在"南北曲"与昆、弋两腔"官化"与"雅化"的基础上，试图以"御制"的方式在清一代"南北曲"的基础上"再造"出一个继唐诗、宋词、元曲、传奇之后能被满、汉后人效仿且能流芳后世的一种类似"一代文学"的样式。虽然这个"一代文学"的韵文样式的目的最终没有达到，但清"内廷"却在继宋南戏、元杂剧、明传奇之后，在空前的大量的"南北曲"昆、弋两腔演出实践中，有意无意地把原本被称为"侉腔"的一种不入流的声腔雏形硬是生生造就成了一个采昆、弋两腔之精华被后世称为"京剧"的全国性剧种。

不仅如此，清代皇家更是创造性地建立了昆弋双腔"同台"的皇家演剧形制。这个皇家演剧形制中，上承两汉以来"旧乐府"之"歌辞体"，下启宋元以来"新乐府"之"曲牌体"，诸如"南戏诸调""北曲诸剧""明清诸传奇"及"四大声腔"等都是这皇家昆弋双腔"同台"演剧形制中南北风格各异的"子系统"。各"子系统"之间有着明显的相互影响、相互传承、此消彼长的关系。清代昆弋双腔"同台"皇家演剧形制的出现和成熟是"南北曲"诸体大备的重要标志，是"南北曲"发展的最高阶段，是"曲体文学""曲体音乐""曲体声腔"三者高度完美的统一，标志着"南北曲"中的"南曲"与"北曲"既并峙又统一；既可以是"词谱"，亦可以为"曲谱"；既可依"声"而"曲唱"，亦可入"腔"而"剧唱"。清皇家演剧形制是"南北曲"在文学与音乐上的"舞台化"，是舞台上"以歌舞演故事"的"声腔化"。

昆曲在北京完成了从皇家"内廷"到皇族"王府"的直接传承。晚清民初北京清皇族"王府"昆弋班是清"内廷"昆弋"同台"演剧形制的直接继承者；是皇家"内廷"昆弋两大声腔在皇族"王府"昆弋班的延续。

昆、弋两腔虽在晚清逐渐退出"内廷承应"的舞台，但昆、弋两腔在京城并没有全部消失，而是"下放"成为晚清皇族"王府"昆弋戏班的两大声腔。晚清民初清皇族"王府"昆弋班是清"内廷"演剧形制的直接继承者；是"内廷承应"昆、弋两大声腔在皇族"王府"昆弋班中的延续。如果说清"南府"与"昇平署"是清代两大昆弋"皇家剧团"，清代皇族开办的"王府"昆弋班则是依据清"祖制"成立的典型的清代"世袭罔替"制度下的昆弋"皇族剧团"。如晚清道光醇亲王奕譞府（1840—1891）办的"安庆昆弋班""恩庆昆弋班""小恩荣昆弋班"以及"袭封"的肃亲王善耆府（1866—1922）办的"复出安庆昆弋班"等。这些"皇族"开办的诸昆弋班社其演剧形制实行的是"半官制"的北方城乡昆弋艺人"合流"下的"同台、同班"演剧形制。清皇族"王府"昆弋班"同台、同班"演剧形制与皇家"内廷"昆弋"同台"演剧形制相比最大的特点与不同是：第一次实现了昆弋两腔"京城班"（北京）城市昆弋艺人与"本地班"（河北）乡村昆弋艺人"同台、同班"间的双向"合流"。与清"内廷承应"时期"官制"的"同台"皇家演剧形制相比，清晚期"皇族"昆弋"同台、同班"的"半官制"演剧形制受清晚期"新政""新体"等"改革""改良"思潮的深刻影响也发生了一些大的变化。主要表现为：班社完全没有了管理国家戏曲活动的职能；班社开始有了自己的称谓；班社大部分时间以在京城的公开剧场演出为主；班社以传统昆弋折子戏为主；班社在声腔上以弋腔剧目为主，且这些弋腔剧目大都改自昆腔剧目；班社演员采取的是城市昆弋艺人与河北乡村昆弋艺人双向"合流"的办法；班社中所需昆弋演员的来源以"直隶"河北籍为主。"北方昆弋"称谓的概念由此肇始。

北方昆弋"同台、同班、同籍"演剧形制是北京清皇族"王府"昆弋班"同台、同班"演剧形制的直接继承者与发展者。由此肇始，昆曲在北京完成了从清代皇家昆弋双腔"同台"演剧形制到清皇族"王府"昆弋双腔"同台、同班"演剧形制再到北方昆弋"同台、同班、同籍"演剧形制的传承。形成了从清初"自下而上"再到晚清，再到民国的"自上而下"的一条严密完整，没有历史间断的，传承有序的，演剧脉络清晰的传承路径。

晚清民国时期的北京昆曲演剧活动主导了全国的昆曲演剧活动。而晚清民国时期北京昆曲演剧活动最杰出的代表无疑是北方昆弋班社。北方昆弋班社"同台、同班、同籍"演剧形制直接继承了清"内廷"昆弋双腔"同台"演剧形制而形成的清皇家王府"同台、同班"演剧形制。北方昆弋第一代北籍昆弋主要演员都曾在清皇族"王府"昆弋班当过"承差"，也都曾在"本地班"开展过演出、教习等活动，且北方昆弋第一代北籍主要昆弋演员全部来自清"直隶"管辖下的河北。由此肇始，继清代皇家昆弋双腔"同台"演剧形制和清皇族"王府"昆弋双腔"同台、同班"演剧形制之后，北方昆弋最终形成了具有独立建制的昆弋职业班社及所属北方昆弋职业演

员,形成了北方昆弋双腔下"同台、同班、同籍"的演剧形制。上述三种在北京形成的不同的昆弋双腔演剧形制,在漫长的历史长河中形成了一条严密完整的没有间断的传承有序、脉络清晰的传承路径与传承关系。而北方昆弋这种独特的"同台、同班、同籍"演剧形制,最为独特,亦最为耀眼、最为成功。此亦可称为中国昆曲近现代历史上以北京为中心辐射天津与河北的"京畿现象"。1918年起,在北京,以韩世昌、白云生等为杰出代表的北方昆弋"荣庆社"与"祥庆社"先后成为民国时期全国昆曲演出最活跃,昆曲文武剧目最丰富,昆曲演出风格最鲜明,昆曲演员及行当最齐整,社会影响力最大,最受观众喜爱的全国范围内两个最为著名的北方昆弋职业班社。尤其在昆曲艺术的传播上,整个民国时期,"荣庆社""祥庆社"以北京为中心,向全国辐射:北京、上海、天津、河北、山西、山东、河南、湖北、湖南、江苏、浙江等省市,其中涉及的大中城市包括北京、上海、天津、太原、济南、开封、汉口、长沙、南京、嘉兴、无锡、镇江、杭州、苏州、烟台、大连等,甚至远渡扶桑,代表中国昆曲赴日本演出。"荣庆社""祥庆社"的北方昆伶们的昆曲万里之行堪称壮举,在当时是绝无仅有的!大量的史料证明,在整个民国时期,在北京、天津等大城市,没有看到南方昆曲职业班社的任何昆曲演剧活动,也没有南方昆曲职业演员在北京的任何昆曲演剧活动。相反,在全国看到的全部是来自北京的北方昆弋班社和北方昆弋演员。北方昆弋职业班社和所属职业演员无疑是民国期间全国昆曲演剧活动的领军队伍、复兴力量和大本营与根据地。可以说,北京的昆曲演剧活动主导了当时全国的昆曲演剧活动。

晚清民国时期,北京先后成就了一大批诸如韩世昌、白云生、王益友、陶显庭、郝振基、侯瑞春、侯益隆、马凤彩、侯永奎、马祥麟、白玉田、陈荣会、侯益太、侯海云、侯玉山、魏庆林、马凤鸣、梁玉和、齐凤山、白建桥、白云亭、侯炳文、张文生、郭凤鸣、朱小义、庞世奇、白玉珍、侯炳武、吴祥珍、李凤云等当时在全国昆曲水平最高、影响最大的昆曲领军者、先行者、复兴者,一批诸如蔡元培、吴梅、刘半农、周明泰、傅惜华、邵飘萍、王季思、赵子敬、徐凌霄、刘步堂、吴定九、徐一士、顾君义、俞平伯、夏枝巢、陆宗达、许雨香、童曼秋、刘仰乾、张厚载、景孤血等在京城乃至全国知名的文化者、教育者、新闻者、曲学家等;先后成就了一批北京昆曲历史上极其重要的昆曲职业班社,如"荣庆社""祥庆社"及其他一些社,如"醉韶社"等。北京是民国时期昆曲在全国最重要的传承基地、教学基地、演出基地和宣传基地。

北京的昆曲演剧活动于20世纪40年代起逐步式微。北方昆弋"荣庆社""祥庆社"相继散班,诸多北方昆弋艺人或回乡或从事其他职业。其中有相当一部分北方昆弋艺人先后去世。在北京的只有韩世昌、白云生等昆伶与田瑞庭、高步云等笛师坚持了下来。1945年后,在北京已经没有任何昆曲演出的情况下,韩世昌等还坚持教授许多京剧演员如蒋英华、周金莲、白玉薇、李金鸿、梁小鸾、章遏云、黄玉华、童芷苓、童葆苓、虞俊芳、厉慧芳、杨荣环、李世芳、梁桂英等学习昆曲。

从历史与客观的角度看,北方昆弋职业班社"亦昆亦弋,昆弋结合,以昆为主,以武为主;亦北亦南,南北兼蓄,以北为主"的演剧特点是北方昆弋职业班社为适应不同环境下不同观众的需求而采取的一种必要的生存手段。在上述历史传承过程中,北方昆弋职业班社始终在"同台、同班、同籍"的演剧形制下坚持自己独特的"自我改良、自我完善、自我发展"的艺术传承途径,在声腔、传承、剧目、演剧形制、演剧风格与地域生存环境上走的是一条与民国时期的南北昆(腔)滩(簧)、昆(腔)、黄(皮黄)等诸多戏曲班社完全不同的传承与发展道路。北方昆弋近现代历史上的"京畿现象"在中国戏曲与中国昆曲近现代史上是独一无二的。正是这个发生在北京的独特的"京畿现象"成了中国昆曲现代与当代的历史分界线。

二、当代北京昆曲艺术发展路径

1949年中华人民共和国成立标志着"北方昆弋时代"的结束与"北方昆曲时代"的开始。1956年北京吹响了昆曲复兴的号角,"中央文化部北方昆曲代表团"于该年组建。1957年,当时的中央文化部在北京成立了由文化部直接管理的全国规格最高、在体制上也是全国最新的国营的北方昆曲剧院,这标志着京城的昆曲演剧体制与发展路径一步到位,没有经过如京剧等私营"流派团"逐步过渡到"公私合营"体制再纳入国营体制的过程和路径。

1949年1月北京和平解放。7月28日,北方昆曲最重要的代表人物韩世昌参加了"中国戏曲改进会发起人大会"并被推举成为委员。7月29日的《人民日报》报道了这次会议:"中国戏曲改进会发起人大会于昨(二十八)日上午九时在北京饭店举行。"会场悬有毛泽东主席和朱德总司令的题词:"推陈出新""开展平剧改革运动",指示了戏曲界当时的任务。到会者有发起人百余人。由欧阳予倩任主席,他说明召开这个大会是接受了文代大会的指示,来完成改革戏曲的任务。接着全国文

联主席郭沫若讲话,他说:在中国,旧戏曲的改进是一件很重要的事,因为戏曲在群众中有广泛的影响,它是土生土长的民族形式,一种综合的艺术,是很重要的社会教育工具之一。在今天这个崭新的人民自己的时代,不仅旧戏曲要改进,一切旧文艺都要改进,连同我们自己也要改造,应该坚决走向彻底为人民服务的方向。改进戏曲,不仅是改进戏曲本身,而是为了改进社会,改造人民的旧思想。戏曲工作者首先要努力进行自我教育,从思想上改造自己,才能帮助教育别人,完成戏曲改革的任务。接着原延安平剧研究院院长杨绍萱、全国剧协主席田汉、全国曲艺改进筹委会主任委员赵树理、华北文委会旧剧处主任马彦祥、北平国剧工会负责人叶盛章等发言,大家一致认为今后戏曲的改进要在毛主席的文艺方向下为广大的人民服务。阿英同志报告筹备经过后,推选王聪文、田汉、白云峰、沙梅、阿英、阿甲、李一氓、李纶、李少春、吴天宝、周扬、周信芳、袁雪芬、夏衍、马少波、马彦祥、马健翎、张庚、高步云、梅兰芳、程砚秋、焦菊隐、杨绍萱、叶盛章、董天民、赵树理、赵子岳、刘芝明、韩世昌、齐燕铭、欧阳予倩31人为筹备委员。10月1日,中华人民共和国成立。10月7日,中国戏曲改进委员会特邀在京戏曲界名演员、名导演、剧作家及国剧界老前辈举行座谈会。韩世昌、白云生、侯永奎参加了这次会议。10月8日,《人民日报》以《座谈戏曲改革,北京戏曲界盛会》为题报道了这次会议:中国戏曲改进委员会为传达人民政协精神及研究如何改革戏曲,特邀在京戏曲界名演员、名导演、剧作家及国剧界老前辈举行座谈会。到会的有戏曲界政协委员代表梅兰芳、周信芳、程砚秋、袁雪芬,剧作家田汉、洪深、欧阳予倩、吴幻荪、景孤血、杨绍萱、马少波、焦菊隐、阿甲,京剧界老前辈王瑶卿、尚和玉、萧长华及名艺人王尊三、连阔如、江新容、方华、韩世昌、白云生、侯永奎、陈少霖等60余人。1950年,韩世昌、白云生、侯永奎、马祥麟、侯玉山、魏庆林、李凤云等昆伶相继参加了北京人民艺术剧院、中央戏剧学院、中央实验歌剧院等中华人民共和国成立后第一批建立起来的国营文艺院团的创建工作,并担任戏曲教学工作;同时开始招收和培养中华人民共和国成立后的第一批青年昆曲演员,如李淑君、丛兆桓、秦肖玉、崔洁、李凤影、安维黎等。同年,韩世昌当选为文化部第一届戏曲改进委员会委员、北京市第一届文学艺术工作者联合会理事。上述说明,中华人民共和国成立伊始,党和政府在百废待兴的非常困难的情况下,已经开始谋划今后北京昆曲的布局,开始关注北京以韩世昌为代表的昆曲艺人们的政治地位与艺术地位。对当时全国的昆曲界与全国的昆曲艺人来讲,北京的做法是最早的,也是领先的,可谓走在了全国昆曲传承与发展的前列,打响了中华人民共和国成立后当代昆曲传承与发展的第一炮。

1952年11月16日,韩世昌获第一届全国戏曲观摩演出大会奖状。这是中华人民共和国成立后北京的昆曲演员第一次获奖。梅兰芳、周信芳、程砚秋、袁雪芬、常香玉、王瑶卿、盖叫天7人获荣誉奖。

1956年4月,浙江昆剧团携《十五贯》(据清代朱素臣《双熊梦》传奇本整理改编)晋京演出。17日,毛泽东在京观看了演出。19日,周恩来在京观看《十五贯》并主持座谈会,就昆曲《十五贯》发表第一次讲话。25日,毛泽东再次观看昆曲《十五贯》。5月17日,文化部和中国戏剧家协会邀请首都文艺界著名人士200多人在京举行昆曲《十五贯》座谈会。周恩来出席了座谈会并发表第二次讲话。当《十五贯》主要演员周传瑛、王传淞、朱国梁等到达会场时,周总理和他们亲切握手。座谈会由中共中央宣传部副部长周扬、文化部副部长钱俊瑞、中国戏剧家协会主席田汉、浙江昆剧团团长周传瑛和正在北京的广东粤剧团团长马师曾主持。韩世昌、白云生出席了座谈会。5月18日,《人民日报》发表社论《从"一出戏救活了一个剧种"谈起》。由于中央领导的高度重视,在北京筹建北方昆曲剧院的问题被有关部门提上了议事日程。25日,韩世昌、白云生、侯永奎、马祥麟、侯玉山、魏庆林等北京昆曲界知名艺人与浙江昆苏剧团的《十五贯》《长生殿》剧组全体在北京合影。这是中华人民共和国成立后南北昆曲界第一次在北京的团聚。文化部决定9月—12月分别在苏州、上海、杭州举办"南北昆剧观摩演出"活动。为参加此次活动,文化部决定派出由文化部副部长郑振铎为领队,以金紫光为团长、韩世昌为副团长的老、中、青40多人组成的"中央文化部北方昆曲代表团"参加演出。这是中华人民共和国成立后举办的第一次最重要的全国性昆曲演出活动,也是成立北方昆曲剧院的前奏与预演。10月25日,"中央文化部北方昆曲代表团"启程,27日,代表团抵达上海。11月3日,"中央文化部北方昆曲代表团"的第一场"北方专场"在上海"长江剧场"正式拉开帷幕。其间,代表团在上海参加完汇演后,还到杭州、南京、苏州等地进行了巡回演出。12月29日,"中央文化部北方昆曲代表团"返抵北京。这次"南北昆剧观摩演出"活动时间长达近两个月,是新中国成立后第一次规格最高、阵容最齐、影响最大的南北昆曲汇演,也是中华人民共和国成立后第一次南北昆曲的大交流、大展示、大融合。1957年1月

至2月,"中央文化部北方昆曲代表团"在北京举办了"南北昆剧观摩演出"汇报演出。这是北京昆曲艺人的第一次集中正式公演。5月16日,《戏曲报》在京召开"首都昆曲界座谈会";30日,白云生在《人民日报》发表文章《我的心腹话》,都表示希望尽快成立北方昆曲剧院。有关在北京尽快成立北方昆曲剧院的问题再次提上议程。

1957年6月22日,北方昆曲剧院正式在京成立。周恩来总理亲自任命韩世昌为北方昆曲剧院院长。党和国家领导人以及以梅兰芳为代表的首都戏曲界名人参加了建院成立大会。因当时隶属文化部管理(1958年下放北京市管理),北方昆曲剧院便成为中华人民共和国成立以来规格最高的昆曲表演艺术专业院团。《人民日报》发表了《戏曲界的一件大事》以及梅兰芳的《欢迎北方昆曲剧院成立》。为纪念北方昆曲剧院建院,连续在京举行了纪念建院演出。梅兰芳、韩世昌、白云生首次联袂合作演出了昆曲《游园惊梦》。

北方昆曲剧院的建立是党的"百花齐放、推陈出新"以及毛泽东提出的"文艺要为无产阶级政治服务,要为人民大众服务"文艺政策的具体体现。北方昆曲剧院的建立确立和规范了当代北京昆曲传承与发展的路径,主导了北京的昆曲传承与发展。北方昆曲剧院的建立成为落实"双百方针"、落实"两个服务"的具体成果,剧院则成为当时唯一一个在党的领导下直属文化部管理的最高规格的全新的国有昆曲专业表演院团。北昆①的这种新型体制与1949年前的私人班社昆弋"荣庆社"、昆弋"祥庆社"有着本质的不同,没有经历过私人"家班"改制的过程(民国时期的原"荣庆社""祥庆社"等早在1949年前已经先后散班,不复存在);也完全不同于当时北京的其他剧种,如京剧等"流派剧团"是从原私人班社改制脱胎成为"公私合营"体制,然后再逐步纳入国营体制的;亦不同于1956年在私人"家班"体制下经改制成立的浙江昆剧团(浙江昆剧团前身为私人性质的国风苏昆班社,演剧方式为苏(滩簧)、昆(昆曲)两腔同台)。北昆的体制是全新的,其演剧形制为昆曲,过去"北方昆弋时代"赖以传承与发展的昆弋双腔"同台、同班、同籍"演剧形制彻底退出了历史舞台。北昆走上了以昆曲艺术为表演载体,以"传统戏、新编历史戏、现代戏"为主要内容的当代昆曲传承与发展道路。北昆有了自己的"场团合一"的剧场——西单剧场(原哈尔飞剧场);有了来自五湖四海从各个文艺团体调过来的青年演员和创作、乐队、舞台等各类专业人员;声腔种类采取的是单一的昆曲剧种。北方昆曲剧院的成立标志着"北方昆曲时代"的到来。1958年,北方昆曲剧院与其他44家原直属文化部管理的文艺单位下放到北京市,由北京市文化局管理。这标志着北京有了自己的专业昆曲院团,有了北京第一家也是唯一的一家昆曲传承与发展国营事业单位。

从北昆成立第一年起至"文革"后的1979年北昆复院止,北昆先后恢复排演了大量有着北方昆曲特点的传统剧目,如《单刀会》《琵琶记》《玉簪记》《西厢记》《狮吼记》《牡丹亭》《紫钗记》《义侠记》《西游记》《钗钏记》《百花记》《寻亲记》《蜈蚣岭》《射红灯》《棋盘会》《闹昆阳》《孽海记》《金雀记》《草芦记》《天下乐》《九莲灯》《渔家乐》《雷峰塔》《千忠录》《烂柯山》《青冢记》《通天犀》《蝴蝶梦》《天罡阵》《闹花园》《长生殿》等,这些传统剧目都是"北方昆弋"时期留下的经典剧目。恢复排演这些剧目的主要目的是为了培养北方昆曲代表团成立前后和北方昆曲剧院建院前后招收进来的青年人。因为当时北京没有上海戏校昆曲班的条件,北京的戏校也没有昆曲专业,而且如韩世昌、白云生等前辈普遍比南方"传"字辈年长,韩、白等北方昆曲前辈在民国时期成名的时候,南方"传"字辈还都是刚开始学戏的学员,因此时间是刻不容缓;加之北昆刚成立,北京没有更多现成的昆曲人才,只能采取"团带班"——一边向老师学、一边由老师带着实践的培养方式,当时的学员有李淑君、丛兆桓、秦肖玉、崔洁、林萍、孔昭、白士林、侯少奎、侯新英、侯长治、侯广有、张兆基、刘秀华、刘征祥、傅雪漪、景和顺、梁寿萱、王卷、侯宝珠、侯炳武、白晓华、马锦春、马锦玲、赵三君、赵德贵、陶小庭、白振海、李秀玉、董瑶琴、张竹华等。这些学员先后都曾参加了1956年北方昆曲代表团赴上海的南北"昆剧观摩演出"和1957年的北方昆曲剧院建院纪念演出。上述学员中的一些人后来也成了昆曲名家。之后,北方昆曲剧院又曾先后在1958年和1962年招收了两批学员。这些学员的培养方向包括演员、乐队、舞台等,也采用了"团带班"的培养方式。这些学员中的一些人后来也成了昆曲名家。与此同时,北昆还招收了北方昆曲前辈的一些后人,体现了戏曲世家传承的特点;并先后接收了一批从"流派剧团"下来的各类人员。1962年起,北昆还先后成立了韩世昌昆曲旦角继承小组和白云生昆曲生行继承小组,采取老

① 北方昆曲剧院简称,下同。

师与学生人对人的教学方式，进行重点培养。上述培养方式是当时特定历史环境下北方昆曲的人才培养方式，这种方式保证了北方昆曲的传承与发展不断线、不断档，使得北京的昆曲后继有人、薪火不断。

从1957年北昆成立第一年起至"文革"后的1979年北昆复院止，本着"三并举"的方针，在继承传统戏的基础上，北方昆曲剧院相继重点排演了一些现代题材与新编历史题材的戏。如现代戏《红霞》（导演金紫光、马祥麟、韩世昌、白云生等参与指导）、武戏《飞夺泸定桥》《奇袭白虎团》等。新编历史戏如《文成公主》（时弢、黄励、白云生整理）、《李慧娘》（编剧孟超）、《晴雯》（编剧王昆仑、王金陵）。与同时期的南方各昆曲院团相比，北方昆曲剧院排演的现代戏和新编历史戏的数量一直处于前列。北昆编演现代戏和新编历史戏采取的是"新老结合，以老带新，以新为主"的方法。如1958年的现代戏《红霞》中主要演员有李淑君、侯永奎、丛兆桓，其中李淑君、丛兆桓都是青年演员。

值得一提的是，北方昆曲剧院在1962年排演了一部新编小戏《千里送京娘》（编剧秦瑾、丛兆桓、白云生等），侯永奎饰演赵匡胤，李淑君饰演赵京娘。然而就是这样一部当时并不看好的新编小戏，却在50多年后的今天成为北昆为数不多的被全国南北昆曲院团武生和旦角演员学习传承的一部"不是传统戏的传统戏"，成为北方昆曲剧院经典保留剧目。

因地处全国的政治文化中心，北方昆曲剧院自建院以来，在当代昆曲传承与发展的道路上，也非一帆风顺。典型的就是震惊全国的"昆曲《李慧娘》事件"。如果说1956年浙昆《十五贯》救活了一个剧种的话，那么可以说，1962年北昆排演的新编历史戏《李慧娘》让昆曲陷入了空前浩劫。凡直接参与昆曲《李慧娘》的北昆院内外人士先后都受到冲击，或含冤去世，或被关进监狱，或遭受无休止的审查。1966年3月，成立了9年的北方昆曲剧院被迫解散。北方昆曲剧院前辈老艺术家韩世昌、白云生等在"文革"中先后去世。其间，北方昆曲剧院一部分青年演员去了"样板团"，一部分改了行，一部分被下放。随着北方昆曲剧院和北京各大曲社的被迫撤销，北京地区所有昆曲演出活动全部停止，当代昆曲艺术的传承与发展进程被迫中断。

1976年，历经10年的"文革"结束。1978年12月18日至22日，十一届三中全会在北京召开。中断了10年之久的当代北京昆曲的传承与发展再次被提上日程。在十一届三中全会结束的当天，1978年12月22日，《人民日报》发表了《北京文化局平反昭雪工作进展快》一文，该文提到了北京市为韩世昌等著名艺术家平反的内容：北京市文化局加快步伐，落实党的干部政策和知识分子政策。今年5月以来，在为原北京市文联主席、人民艺术家老舍平反昭雪后，又相继为被林彪、"四人帮"迫害致死的马连良、荀慧生、李再雯（筱白玉霜）、叶盛章、焦菊隐、韩世昌、秦仲文等著名艺术家平反昭雪，为受诬陷迫害的曹禺、赵起扬、张子余等一大批干部和知识分子落实了政策。

改革开放以来，北方昆曲剧院和北京曲社等昆曲社团组织相继恢复，昆曲艺术的保护、继承、发展逐步成为社会共识。进入21世纪以来，以2001年5月18日中国昆曲被联合国教科文组织评为"人类口述与非物质遗产代表作"为历史节点，在党和国家空前力度的扶持与重视下，北京地区的昆曲事业呈现出了前所未有的欣欣向荣景象。

1979年3月11日，中共北京市委正式批准了北京市文化局《关于恢复北方昆曲剧院的请示》，在经过一段时间筹备后，剧院正式复院。北昆复院后复排的第一出戏就是新编历史戏《李慧娘》。在经历了10年寒冬的煎熬后，北京的又一个昆曲的春天到来了。

北方昆曲剧院复院后，除恢复了大量传统折子戏外，古典名剧与新编历史剧等也相继开排上演，如被称为"时牡丹"的《牡丹亭》（改编时弢）、被称为"马西厢"的《西厢记》（改编马少波）及被称为"郭琵琶"的《琵琶记》（改编郭汉城、谭志湘）等；历史新编戏则有《血溅美人图》（编剧陈奔）、《共和之剑》（编剧丛兆桓）、《南唐遗事》（编剧郭启宏）等。洪雪飞、蔡瑶铣、侯少奎、张毓文等"文革"后成长起来的艺术新星将北方昆曲中的闺门旦、正旦、泼辣旦、武生、红生等行当的表演特色继承并稳定下来，结合复排的系列传统剧目形成了一个有机整体，成为后来人传承与研究的重要模式。

这一时期，北昆开始尝试题材与剧目的多样化。如根据俄国普希金作品改编的昆曲《村姑小姐》（改编郭启宏）、根据日本同名话剧作品改编的昆曲《夕鹤》（原著木下顺二，改编向井芳树、张虹君）。

20世纪80年代，北方昆曲剧院的洪雪飞、蔡瑶铣先后成为北昆第一代获得中国戏剧梅花奖的演员，是当时北昆的领军人物。

与此同时，全国政协、文化部等相继呼吁振兴昆曲，文化部成立了"振兴昆剧指导委员会"；中国昆剧研究会在京成立，并出版会刊《兰》。

随着老一代北方昆曲剧院人逐步退出舞台，为了昆曲的传承与发展，为了培养新人，继1958年北昆开办昆

曲学员班后，20世纪80年代，北方昆曲剧院开办了改革开放后的第一批昆曲学员班，招收了魏春荣、王振义、刘巍等学员。同时，剧院还招收了中国戏校改革开放后的毕业生，如杨凤一、刘静、马宝旺、许乃强等。

进入20世纪90年代，受其他艺术门类如影视的冲击，昆曲观众与市场一度极度萎缩，北方昆曲剧院面临生存困难，剧目的演出与生产处于停滞状态，演员等专业人员流失严重。即使在这样的情况下，仍然有人坚守着昆曲阵地，这一时期，北方昆曲剧院如杨凤一、刘静、王振义、史红梅等成为北昆改革开放后第二批获得中国戏剧梅花奖的演员。这一时期，北方昆曲剧院为了在北京普及昆曲，为了培养青年观众，开始以讲学、导赏、演出等灵活的形式进入以北京大学为代表的一批北京高校和中学。

进入到21世纪，由文化部、教育部牵头，由中国艺术研究院具体负责组织申报的中国昆曲于2001年5月18日在联合国教科文组织获得全票通过，正式被评为"人类口述与非物质遗产代表作"，这是中国戏曲诸剧种中第一个被评为"人类口述与非物质遗产代表作"的。时任中共中央总书记胡锦涛、总理温家宝等党和国家领导人对昆曲的传承与发展相继做出了重要批示，作为世界非物质遗产的昆曲艺术受到了党和国家空前的扶持与重视。被评为世界非物质遗产被视为继《十五贯》晋京后昆曲的又一件大事情，意味着昆曲又一个春天的来临。从这一年开始至今，北方昆曲剧院先后排演了空前数量的新编历史戏大戏。如2008年11月北方昆曲剧院在王实甫《西厢记》原著和清代叶堂乾隆版甲辰本《西厢记全谱》的基础上，经过整理，制作上演了"大都版"《西厢记》（改编王仁杰、胡明明、张蕾）。2012年，北昆又制作了第一部"摘锦版"小剧场昆曲《西厢记》（改编胡明明、张蕾）。这两部《西厢记》是迄今为止昆曲舞台上在文词和曲谱上最接近王实甫原著和叶堂原谱的演出版本，其意义在于重新挖掘出了"北西厢"尤其是"北曲"唱腔的艺术价值，打破了"南西厢"一统天下的格局，也是北方昆曲剧院以"元杂剧"的样式打造的"北曲"剧目。至此，横跨元、明、清三个朝代的最著名的四大古典戏剧名著（其余三部分别为《牡丹亭》《长生殿》《桃花扇》）都被重新演绎搬上了当今昆曲舞台。

21世纪初期，北方昆曲剧院开办了改革开放后的第二批昆曲学员班。2013年，北方昆曲剧院开办了改革开放后的第三批昆曲学员班，同时还招收了大量来自专业院校如中国戏曲学院的本科和硕士毕业生。北昆一些在职人员也相继考取了中国戏曲学院硕士研究生班和在职硕士。北方昆曲剧院人员的文化程度和专业素质得到了空前提高。

这一时期，北方昆曲剧院的魏春荣、刘巍等先后获得中国戏剧梅花奖。

2009年，北方昆曲剧院在20世纪80年代培养的昆曲演员杨凤一当选院长。杨凤一是继1957年昆曲演员出身的韩世昌被任命为北方昆曲剧院第一任院长之后的第二位昆曲演员出身的院长，也是北方昆曲剧院自1957年建院以来第一位由女性出任的院长。

改革开放以来，北方昆曲剧院几乎走遍了世界各国主要城市，为传播昆曲艺术、为弘扬中国的民族艺术做出了很大贡献。

2012年，北方昆曲剧院排演了一部年代大戏《陶然情》（编剧张蕾、胡明明）。就其反映党的历史来说，这部戏在艺术上有特殊意义，是一部真正意义上的昆曲原创现代戏（1958年北昆的《红霞》改编自同名民族歌剧，之后的《飞夺泸定桥》《奇袭白虎团》等现代戏亦都属移植剧目）。在这部戏的研讨会上，戏剧理论家周育德非常激动：我觉得《陶然情》一剧很美，很昆曲，很难得。我就住在离陶然亭不远的地方，高石墓经常去，感谢北昆做了这样一部好戏。戏剧评论家周传家说道：昆曲搞现代戏非常难，没想到这部昆曲现代戏《陶然情》让我眼前一亮，让我很震撼。高石的故事如雷贯耳，两人都是中国现代史上了不起的人物。之前，有越剧《梁祝》，成了经典，而现在，我们北昆用昆曲演绎"陶然化蝶"的故事是可以超越《梁祝》的。再继续打磨，是完全可以成为经典的。戏剧理论家刘彦君认为：《陶然情》将传统与现代有机地结合在一起，观众既能欣赏到传统昆曲的风韵，又能捕捉到现代艺术的影子。比如剧中的双人舞就展现出了传统昆曲《牡丹亭》的风采，而一首悠扬的《送别》则将流行于高君宇、石评梅生活时代的经典歌曲与昆曲唱腔完美衔接，这正是《陶然情》在继承的基础上锐意创新的集中体现。戏剧评论家王安奎则指出：《陶然情》不仅题材新，表演方式也新，剧中演员以现代昆曲的台步和唱腔表演，以戏曲化的方式来表现现代生活，这在本来就为数不多的现代昆曲剧目中实属难能可贵。在中国共产党90周岁生日时推出一台表现中共早期领导人高君宇革命生活的昆曲剧目，北昆无疑选择了最为恰当的时机。戏剧理论家王蕴明指出：《陶然情》体现了北昆的创新精神，成功地以昆曲的古典格律表达了现代情感，这台戏不仅具备昆曲的诗情，同时也发扬了中国共产党的革命传统，从文本、舞美到表演都具有较高的水准，理应继续打磨，成为北昆的保留剧目。王安奎也认为，《陶

然情》是一台诗化的、抒情性的现代昆曲,它重在写情、写意、写趣,能让观众在浮躁的生活中静下心来,去体味20世纪初充满革命激情的青年人的爱情,这无疑是北昆送给党的生日的最好礼物。

戏剧评论家杨乾武说:北昆的《陶然情》让我很惊讶,惊讶之一是,没想到这个戏这样美,这样好。惊讶之二是,据说这个戏没花多少钱,却做得这样好,这才是我们的政府、我们的院团应该做的事情。我是坚决反对所谓的大制作、大舞台、大乐队、大场面的。我看《陶然情》是戏曲舞台非常感人的一部现代戏,建议北昆不要放弃,继续打磨,做成经典。

这一时期,民间的曲社和大学的曲社作为昆曲传承的重要阵地也非常活跃,自2001年青春版《牡丹亭》在北京大学、清华大学引起轰动后,一批昆曲剧目的高等院校展演形成了一场从下层欣赏到上层研究的"昆曲效应"。民国时代,学界与昆曲艺人的互动已有深度,梅兰芳、韩世昌与吴梅等文艺理论家的往来对彼此的专业探索都有引导催化作用,北京大学曾延请吴梅讲授昆腔和曲律,俞平伯在清华园成立的谷音社汇当时曲社主项目于一体。近年来,北京大学京昆社、北京师范大学以雅昆曲社、中央美院滋兰曲社、中国戏曲学院菊新曲社等高校曲社从审美上推动了北京昆曲的时尚化进程。曲社的活动也日益与昆曲文化研究的发展相对接,并更多地由文人学者担当传习牵线。南京大学的吴新雷教授、北京大学的楼宇烈教授、首都师范大学的欧阳启明教授以及中国戏曲学院戏文系主任谢柏梁教授都是其中的中坚力量。今天的曲社更多地扮演营造昆曲艺术氛围、传播昆曲文化的角色,艺术类高校的曲社更借助其专业优势对接课堂与实践。如中国戏曲学院菊新曲社以举办文化讲座、组织外出观摩演出的形式使用资源,聘请本校学生与教授为拍曲及身段老师,活学活用自身的昆曲学习和教授经验,实行因材施教的单独教学并向新生推广,呈现出师生共同参与建设的态势,这也是当前众多曲社的发展路径。

除此之外,近年来结合专业院团、高校与社会力量的相关举措也是北方昆曲体制内外的互动重要模式,其中力度与反响最大的两个项目分别为北京市教委实施的"高参小"教育改革与"高雅艺术进校园"系列活动。前者由政府出面统筹,发挥北京地区体育、艺术的社会资源优势,使基础教育改变传统的关门办学方式,与社会资源实现优势互补,以构建北京中小学体育、艺术教育改革的新格局。后者由教育部、文化部、财政部共同主办,旨在引导青年学生通过了解优秀的民族文化艺术和人类优秀文化成果,树立正确的历史观、民族观、国家观、文化观。北方昆曲剧院在这两个项目上都有持续性的参与。

这一时期,北方昆曲剧院与中国戏曲学院合作,在相关专业如编剧、演员、音乐、舞美、服装等的人才培养、人才引进方面做了大量的工作,为北京地区昆曲艺术的可持续传承和发展做出了很大的贡献。如自20个世纪80年代以来,中国戏曲学院毕业的许多本科生、研究生和北方昆曲剧院通过"团带班"方式培养的许多学员早就成了北京地区昆曲传承、发展的中坚力量,许多人都曾获得国家或北京市的各项奖项,如杨凤一、王振义、魏春荣、刘巍等,更有跨世纪年轻一代的代表人物,如顾卫英、周好璐、邵天帅、杨帆、袁国良、朱冰贞、翁佳慧、王锋等。他们综合了南北昆曲艺术的特点,代表着当下北京地区昆曲演出的最高水准,是新时代北京地区昆曲艺术可持续性发展的有生力量。再如北方昆曲剧院编剧张蕾2015年在中国戏曲学院读研究生时,其毕业作品昆曲《纳兰》(编剧张蕾)以小剧场戏剧的形式恢复弋腔(高腔)在昆曲中的演出,整部戏以当代昆曲审美和当代昆曲美学为基调,使得《纳兰》没有重复多年来昆曲舞台同质化的弊端,而是具有鲜明的艺术辨识度,这部北京题材、北京故事的昆曲代表了中国戏曲学院近年来研究生原创小剧场的最高水平,演出让人耳目一新,受到观众的欢迎。

这一时期,北方昆曲剧院还加强了学术研究工作,编写出版了一批重要的昆曲史学史论著作以及重要人物传记等。如2013年与中国戏曲学院合作的中国戏曲学院学报《戏曲艺术》(增刊),登载了许多重量级的专门研究北方昆曲历史的论文;再如2016年出版的《韩世昌年谱》(作者胡明明、张蕾、韩景林,北京燕山出版社2016年10月),以大量的珍贵文献史料为基础,第一次系统、科学、完整地论述了北方昆曲的历史及北方昆曲剧院历史上最重要的代表人物韩世昌的人生经历与艺术经历。此外,还有2017年出版的《中国北方昆曲史稿丛编》(作者杨凤一、胡明明、张蕾,上下册,精装,北京燕山出版社2017年12月)等。在记录国家非物质遗产传承人方面,北昆这几年成果显著,先后为侯少奎、蔡瑶铣、王大元等北昆历史上的重要人物撰写出版了传记等。不仅如此,在艺术生产和学术研究方面,近年来,北昆还相继申请了一些国家级或北京市级项目,如2016年度国家艺术基金项目昆曲《李清照》(编剧郭启宏);中国戏曲学院申报了2015年度文化部艺术科学研究项目、2016年度国家社科基金艺术学一般项目等。上述这些学术性成果填

朴了中国戏曲史、中国昆曲史、中国非物质遗产史等通史、专史的部分空白，弥补了多年来没有一部北方昆曲"信史"的重大遗憾，为国内外各类学术机构、研究机构，为全国广大昆曲从业人员、爱好者、研习者提供了诸多真实可靠的有关北方昆曲历史的各类学术性文章与著作，以及大量珍贵的有关北方昆曲历史的各类文献史料等。其中许多内容和文献都属第一次示人，也解开了许多有关昆曲或有关北方昆曲的历史之谜。

北京自金中都定都以来，经历了作为都城和全国政治文化中心的元、明、清三个历史朝代。如今的北京不仅是中华人民共和国的首都和全国的政治文化中心，更是一座超级的现代化、国际化大都市。2017年党的十九大后，北京的发展进入了一个新时代，昆曲艺术的传承与发展仍有很大的调整与改进的政策空间。昆曲如何进一步依托北京的政治文化中心优势而取得更大的发展，是当今昆曲艺术传承与发展需要思考的重大问题。

历史上，昆曲从金代的北曲弦索调，到元代的北曲杂剧，再到明清的传奇，无不是进北京入皇宫才逐渐成为"雅部"的结果。民国时期如1918年北方昆弋"荣庆社"晋京以及中华人民共和国成立后如1956年《十五贯》晋京亦如此。这是历史形成的，是北京作为历史都城，作为中国的首都，作为全国的政治中心和文化中心的地位和历史使然。作为全国最主要剧种的昆曲和京剧，它们的历史进程和路径几乎一样，都是进到北京，进到京城才逐渐发展成为全国性大剧种的。尤其是昆曲，因为昆曲过去是现在也是唯一一个与古典文学、古典音乐有着血缘传承关系的全国性大剧种，是唐诗、宋词、元曲、明清传奇等传统文化与文人曲家之情感集合后在戏曲舞台上的呈现。中国戏曲的发展史告诉我们，任何原发地的戏曲声腔都有着自身的局限，如生态环境与语言环境等。昆曲和京剧一样，在其流布和发展过程中，如果没有经历过皇家的"正字、正音、正腔"等过程（如清康熙朝专门出版了《钦定词谱》《钦定曲谱》），其结局一定是死亡，或者成为方言"侉腔"（地方戏）。即便是明代最伟大的传奇之一《牡丹亭》，当初搬上舞台时，也并不是昆曲，而是宜黄调，成为昆曲是以后的事情。昆曲是雅部，无论是曲唱还是剧唱，都是一种文人化程度很高的"官腔"艺术。北昆近期出版了《韩世昌年谱》和《中国北方昆曲史稿丛编》，其中大量的历史文献史料证明，五四新文化运动以后，南方的昆曲职业演员与昆曲职业班社没有来北京进行演剧活动的任何记录，而北方昆弋的职业演员和职业昆弋班社不仅在京、津、冀一带有大量的昆弋演剧活动，20世纪二三十年代，更有着远赴南方10数个大中小城市进行昆曲演出的活动记录。1949年至1956年，北京地区的昆曲虽没有了私人职业班社，但昆曲的演剧活动一直没有停止，甚至还多次进中南海演出。如今几十年过去了，虽然在党和政府的大力扶持下，昆曲艺术得到了空前的重视和发展，但不能否认的是，昆曲也有继续调整改进的空间。比如，当今全国各大昆曲院团的昆曲剧目同质化现象严重，艺术辨识度不高；昆曲的曲学曲论研究仍停留在"故纸堆"里，停留在元杂剧和明传奇里，没有时代感，绝大部分学术性研究没有扎实可靠的历史文献支撑和佐证，抄来抄去，谬误讹传丛生；多年来昆曲剧目的制作、演出等趋向大资金、大制作、大舞台、大乐队、大布景等，且相互攀比，而绝大部分剧目演出后很快就成了"僵尸剧目"，被人遗忘，这种昆曲"僵尸剧目"现象在南北新创作的剧目数量中占有相当高的比例。党的十九大后，中国进入了一个新时代，党和国家确立了以世界眼光、国际水准、中国特色建立新北京（北京副中心）的蓝图，确立了建设"雄安新区"的千年大计。而这个"雄安新区"又恰恰是当今北方昆曲这一支脉的发源地，北方昆曲的前辈绝大多数来源于上述地区所属的河北安新县和高阳县。历史上，北京作为元大都，有了关汉卿、王实甫，有了北曲杂剧，成就了"一代文学"；明一代传奇北上，开始在紫禁城落户；清代时昆曲在北京成为皇家"雅部"，成为皇家"官腔"，成为全国性剧种；民国时期，北方昆弋进京，"荣庆社"成为全国南北昆曲复兴的大旗；新中国成立后，浙江的《十五贯》进京，"一出戏救活了一个剧种"（1956年由私人班社演出的昆曲《十五贯》进京获得当时高层的重视，具有一定的偶然性，主要还是政治起了作用，是艺术服从政治需要的典型。这样的例子在"文革"前的各类戏曲中有不少，比如北昆1964年的现代戏《师生之间》等）。总结历史的经验和教训，结合当今昆曲审美和当今昆曲美学的特点，按照昆曲艺术的历史发展规律，找到当今昆曲传承与发展的路径已经成为必须重视和解决的问题。比如之前昆曲的创作、演出、研究等中心包括昆剧艺术节、博物馆等都放到了南方，放到了苏州、上海、南京一带。显然，区域性或地方性城市的各类人文资源如知识界人才、文化界人才、艺术界人才及其他各类人才以及高校、科研机构、图书馆、剧场等，无论是数量还是质量、无论是深度还是广度都无法和北京相比，而在国际交往和旅游市场等方面的差距则更大。苏州等可作为地方性吴语系剧种如苏剧、评弹以及用吴语演唱昆曲的区域性中心。北京作为有着悠久人文历史的都城，作为全国的政治文化中心，作为超级的现代化国际大都

市,其地位和影响是全国任何一个城市都无法相比的。显然,苏州、昆山等地方性城市的城市规划和定位已经严重限制了作为世界非物质遗产的昆曲的传承与发展,它们也无力承担新时代昆曲传承与发展的历史重任。如多次在苏州、昆山举办的中国昆剧艺术节因当地人文条件、语言条件所限(当地观众更喜欢用吴语演唱的地方性戏剧,而吴语许多观众根本听不懂,北方昆曲剧院的专业昆曲演员能用吴语唱昆曲的也极少),结果在票房、观众以及社会影响等层面大打折扣,基本属自娱自乐。建议适时调整昆曲传承与发展的政策和路径,如把昆曲的创作、研究、演出以至中国昆剧艺术节和中国昆曲博物馆等从南方移到北京;建立以北京为核心的昆曲传承与发展中心;在中国艺术研究院、中国戏曲学院等科研机构或高校建立全国昆曲研究中心或设立昆曲学一级或二级学科等,为中国戏曲学院争取国家重点学科建设打下基础;还可借鉴京剧传承与发展的成熟路径,在北京设立国家昆曲剧院(北方昆曲剧院1957年成立时直属文化部);在首都博物馆设立中国昆曲博物馆等。历史的实践证明,要想传承好、发展好、研究好昆曲艺术,提升昆曲艺术传承发展的质量,扩大以昆曲艺术为代表的中国传统文化在海内外的影响,北京无疑是最佳选择。

昆曲不是吴方言地区的地方戏曲(发音是区别全国性剧种与地方性剧种的重要标志之一,至今许多人还认为昆曲是地方戏曲之一)。从历史与现实、过去与将来的人文大格局看,作为全国性主流大剧种之一的昆曲,如继续把其传承与发展的重心放在区域性或地方性城市,无疑有使本来早在清康熙年间就已经成为大一统皇家"官腔"而不是"侉腔"的全国性剧种昆曲方言化、地方化之虞(据历史记载,徽班初进北京时,曾因方言成分浓重而被皇家称为"侉腔")。

上述昆曲传承与发展路径的政策调整和改进,既可为新时代的北京增添更浓重的人文色彩与分量,又可充分利用北京的各种最丰厚的人文资源和最广泛的世界性影响,使得昆曲这一世界非物质遗产在新时代得到更好更快的传承与发展。

主要参考文献

《戏曲艺术》(中国戏曲学院学报),2013年(增刊)。

胡明明:《"南北曲"——清"内廷"昆弋两腔"同台"演剧的基石——兼论昆弋"同体"现象的特殊性》,《戏曲艺术》,中国戏曲学院学报2015年第2期。

张蕾:《北方昆弋"同台、同班、同籍"演剧形制考察——以晚清民国时期北方昆弋职业班社"荣庆"社与"祥庆"社为例》,《戏曲研究》第93辑,北京:文化艺术出版社2015年。

张蕾:《试论北方昆弋的特殊性及历史地位》,《戏曲研究》第95辑,北京:文化艺术出版社2015年。

顾卫英、胡明明、张蕾:《韩世昌昆曲表演艺术编年史》,2015年度文化部文化艺术科学研究项目(项目号:15DB15)。

胡明明、张蕾、韩景林:《韩世昌年谱》,北京:北京燕山出版社2016年。

杨凤一、胡明明、张蕾:《中国北方昆曲史稿丛编》(上下册),北京:北京燕山出版社2017年。

20世纪50年代以来昆曲流派问题的回顾与省思
——以昆曲"俞派"的建构与展开为例

陈 均

在昆曲诸多难解与矛盾的历史与理论问题中,昆曲的流派问题应是非常突出的一个。一方面,昆曲的很多从业者及研究者常声称昆曲没有流派,但在另一些描述中,关于昆曲流派的说法又时有出现。而且,关于昆曲流派问题的主张或争论,又往往关系到对昆曲及其传统的认知、对当下昆曲现象的判断,等等。因之,昆曲流派问题的辩驳,既是一个关乎昆曲历史与理论的问题,也是一个现实问题。

一、昆曲流派问题诸种

关于昆曲流派问题的辩论,自1950年以来,见诸文献材料的,不在少数。譬如1957年6月,在北方昆曲剧院筹建时召开的昆曲座谈会上,就有关于"北昆"命名的讨论。如6月14日的第二次昆曲座谈会上,项远村就直接提出反对意见:

我对"北昆"二字有怀疑,清有雅、花,无南北雅,只

有南北曲之分,无南北昆之别。"北昆"取意何在？南方人看了,昆曲该有多少派别？对"北方昆曲剧院",南方人望而却步。①

项远村之意大概就是以昆曲无派别之说来否定"北方昆曲剧院"之命名。而在之前5月16日的座谈会上,俞平伯也谈及派别问题：

> 昆曲派别问题,有许多误解,谈谈不一定正确。无派,只有一家,不全面。昆曲事实上有许多流派,但非宗派。牡丹花也有各种,因为二百年来未发展,是时间和空间的缘故。例如江苏昆曲由魏良辅开始,向各地发展,不同时代各有发展。北方人不能学会苏州话唱昆曲,非仅南北不同,即南方各地亦不同,无锡、苏州唱法不同,浙江也有昆曲各派。……②

在略早的《看了北方昆剧的感想》一文里,俞平伯的表述和座谈会上的发言相近,但更准确一些："昆剧基本上只是一个,却有各种流派。如京昆、北昆、湘昆、滇昆。这些流派并非宗派……"③

这些关于昆曲是否有派别的意见皆因"北方昆曲剧院"的筹建而发,亦可由此知时人之观念歧异。

大体而言,昆曲的流派现象可分为两种类型：

其一,基于地域、语言风俗及文化的差异,导致昆曲发展的面貌和特征有所差异,如北方昆曲、湘昆、永嘉昆曲、金华昆曲、宁波昆曲、川昆等。对这一类实存的昆曲现象,所见有三种处理方式：

1. 以"正昆"与"草昆"来描述,也即这些昆曲流派现象并非风格差异,而是标准问题。即"正昆"为符合标准的昆曲,地方昆曲等为"草昆",是在昆曲传播过程中变形、不规范、不符合标准的昆曲。解玉峰在《90年来昆曲研究述评》一文里引述洛地的观点："正昆,是掌握或学会了'水磨'曲唱者;草昆则是不得即不会'水磨'唱法,而仅学得或传承其某些曲辞的唱腔旋律者。"④

2. 以主流和支流、正统与支派的关系来描述,如钮骠等编写的《中国昆曲艺术》,将南昆与京昆、北昆称为"现代昆曲的主流",而将"永嘉昆曲、金华昆曲、宁波昆曲、桂阳昆曲以及河北乡间的昆班""四川的'昆词'"列为"支流"。⑤ 而对于"主流"与"支流"的关系,编撰者则强调："各个昆曲的支流,都是昆曲大家庭的重要成员,决不能因其特殊之点而贬低和排斥"。胡忌、刘致中撰写的《昆剧发展史》则用"正宗"与"支派"来描述这种昆曲格局,以苏州昆剧为正宗,而"浙昆、徽昆、赣昆、湘昆、川昆、北昆"为"支派"⑥；该书对"昆剧支派"如此分类和描述：

> 以上所述浙江的昆剧支派,可以概括为四种类型：
> 近于正统的苏州昆剧,嘉兴地区和杭州市；
> 走向昆乱合班的昆剧,金华、丽水地区；
> 昆剧的逐步地方化,宁波地区；
> 以昆班为名,"昆山腔"的戏实际不多,温州、台州地区。
> 这四种类型足以包括全国范围内的所有昆剧支派了。⑦

从这种对"昆剧支派"的定义来看,又近于洛地所说的"草昆"。由此二例可见,即使是以相近的方式来区别昆曲的流派,对于流派的分类以及不同流派的标准及态度,也往往有较大的不同⑧。

3. 作为单独的戏曲剧种。譬如,在1982年编制的《中国戏曲剧种表》⑨里,"北方昆曲""湘昆"与"昆剧"并列,被当作单独的剧种,成为被认定的317个戏曲剧种之一。

因由这些观念与处理方式,具体的影响至少有二：第一,昆曲史的写作与构造问题。也即,基于地域所形成的昆曲流派现象,如何整合到昆曲史的构架里,昆曲史的叙述何为？譬如近些年来产生过很大影响的昆曲史著作《昆剧演出史稿》《昆剧发展史》,均是以南昆为主要线索,而以各地方形成的昆曲作为昆曲的支脉。在修订版《昆剧演出史稿》的"自序"里,陆萼庭以初版曾介绍

① 张允和：《昆曲日记》,北京：语文出版社2001年,第46页。
② 张允和：《昆曲日记》,北京：语文出版社2001年,第35页。
③ 俞平伯：《看了北方昆剧的感想》,《人民日报》1957年2月11日。
④ 转引自解玉峰：《90年来昆曲研究述评》,《南京师范大学学报》2001年第1期。
⑤ 钮骠、傅雪漪等：《中国昆曲艺术》,北京：北京燕山出版社1996年,第80－81页。
⑥ 胡忌、刘致中：《昆剧发展史》,北京：中国戏剧出版社1989年,第533－559页。
⑦ 胡忌、刘致中：《昆剧发展史》,北京：中国戏剧出版社1989年,第542页。
⑧ 笔者曾对此问题有过分析。参见《昆曲史的建构及写作诸问题——以〈昆剧演出史稿〉〈昆剧发展史〉中的"北方昆曲"为例》,《戏曲艺术》2014年第1期。
⑨ 《中国戏曲剧种表》,载《中国大百科全书·戏曲曲艺》卷,北京：中国大百科出版社1983年,第588－605页。

"北昆"为"自乱体例",并予以删除。① 因此,如何认识昆曲的流派,如何描述昆曲发展过程中各种流派的关系以及其在昆曲史上的位置与作用,实际上决定了昆曲史的面貌,以及作者的昆曲观念。又如,在钮骠等人集体编撰的《中国昆曲艺术》里,第一章叙述"昆曲的产生、形成、发展和盛衰",将北京作为昆曲发展的主要阶段,"京派昆曲""北京的昆弋一支"为主体内容②,而陆萼庭撰写的《昆剧演出史稿》则是以江南作为主体③。这些差异,实际上亦是对昆曲流派在昆曲史上的位置之认知不同的缘故。第二,昆曲的发展与走向问题。如前所述,因为不承认昆曲流派,将因地域形成的昆曲流派区分为正昆与草昆,或者将昆曲流派视为不重要的昆曲支流加以轻视,因而导致昆曲的地方特色与独特风格的逐渐消失。在很大程度上,这也是昆曲传统资源迅速丧失的一部分。近些年来,湘昆对于上昆的整体移植、北昆剧院的"大昆曲"与"北方昆曲"的争议,都和这一问题相关。

其二,因个人的艺术特点及影响而形成的流派。和以地域为区分特征的昆曲流派相比,这一流派现象更易产生争议。如王传蕖在《昆剧传习所纪事》里,一方面认为"昆曲没有流派",原因是:"因为唱腔用的是曲牌体套曲,与板腔体不同,按曲填调,依曲寻谱,唱法都是一样的。从唱腔言,没有流派。"但同时王传蕖又在一定程度上认同流派:"表演上有流派,各人可形成个人风格,但最终要归结到行当中去,以行当规范表演,这样共性多于个性,好像又没有了流派。当然每个人在唱腔、表演上还是打上个人烙记,比如我唱正旦,尤彩云就不一样,俚较实、较平,我是虚虚实实、轻重缓急,要说流派,这就是流派。"④这一表述,自然显露出昆曲流派问题的复杂性与争议性。目前,"俞派"的称呼较为常见,并得到一定的公认,但犹存争议。2016 年,蔡正仁还发出以"俞家唱"来规范昆曲唱念的呼吁。此外,昆曲"韩派旦角艺术""侯派武生艺术""澎派"等也陆续有人提及,并有所建构及实践。相较而言,昆曲"俞派"的提出与建构,典型地反映出了近代以来昆曲的流派问题以及遭遇。本文拟以昆曲俞派的建构为中心,来讨论与反思昆曲的发展历程、昆曲观念的纠缠、流派的构造以及艺术与社会之间的关联等命题。

二、"俞派"的产生及其建构

"俞派"之称最早出自徐凌云。1945 年,徐凌云在《粟庐曲谱序》里写有:

> 昔上海穆君藕初创"粟社",以研习先生唱法为标榜,一时附列门墙者颇沾沾于得俞派唱法为幸事。自十九年先生作古,而能存续余绪,赖有公子振飞在。振飞幼习视听,长承亲炙,不仅引吭度曲,雏凤声清,而撷笛按谱,悉中绳墨,至于粉墨登场,尤其余事,先生在日,夙有誉儿之癖,时人美称为曲中之大小米也。⑤

梅兰芳于抗战之后复出,与俞振飞合演《游园惊梦》。徐文即是为此折曲谱而写,后又作为单行本之跋语。值得注意的是,徐文不仅提出"俞派唱法"这一流派名称,而且也略为指出其渊源("叶堂正宗")与功能("叶堂正宗唱法尚在人间,而于昆曲之复兴,尤有厚望焉")。

从现今所知昆曲史料来看,此段文字大约便是最早出现"俞派"之处。徐凌云以俞粟庐为"俞派唱法"之创始人,而以俞振飞为继承者。不过,在 1930 年印行的《度曲一隅》(《俞粟庐自书唱片曲谱》)里,出现的是"叶派"的名称。《度曲一隅》的曲谱后面附有昆曲保存社同人识语,其中有"自知叶派正宗尚在"的称赞⑥。由"叶派正宗"而至"俞派唱法",不仅可见出在流派名称上有承继和转移之处,亦反映了时代与昆曲的变化,即流派主体由"叶堂—俞粟庐"转变为"俞粟庐—俞振飞"。

时至今日,谈论、研究及建构"俞派"的文章已不在少数,综合看来,可分为三个阶段:

第一阶段,"俞派"的初步建构。较早对"俞派"进行探讨并初步描述和勾勒其轮廓的是吴新雷、岳美缇等。1962 年 9 月,吴新雷曾做关于"俞派唱法"的研究报告,

① 陆萼庭:《昆剧演出史稿(修订本)》,上海:上海教育出版社 2006 年,第 2 页。
② 钮骠、傅雪漪等:《中国昆曲艺术》,北京:北京燕山出版社 1996 年第 1—26 页。
③ 陆萼庭:《昆剧演出史稿(修订本)》,上海:上海教育出版社 2006 年,第 2 页。
④ 郑传鉴:《昆剧传习所纪事》,《艺坛》第一卷,武汉:武汉出版社 2000 年,第 292 页。
⑤ 徐凌云:《粟庐曲谱序》,《海光》1945 年第 4 期。
⑥ 《俞粟庐自书唱片曲谱》,桑名文星堂印刷,1940 年(日本昭和十五年)。

"边讲边唱,带有演唱实例"①。1979年,《南京大学学报》第3期发表吴新雷《论昆曲艺术中的"俞派唱法"》一文。1983年中国戏剧出版社出版的《论戏曲音乐》载有岳美缇《俞派演唱艺术和润腔特点浅谈》一文。

吴新雷《论昆曲艺术中的"俞派唱法"》沿用了"俞派唱法"之名,主要从历史发展和理论体系上予以阐述。譬如对"俞派唱法"的命名:

> 昆曲艺术中的"俞派唱法"正是这样,它是俞粟庐和俞振飞父子从事艺术实践的创造性劳动成果,是在长期传播和教学活动中被文化界所公认的。

吴文对"俞派唱法"的历史做了一番建构,从叶堂至韩华卿再至俞粟庐,而俞粟庐:

> 这样兼收并蓄的结果,便吸取了各家的优点。他把"清工"与"戏工"结合起来,博采众长,集思广益,再参照自己的实践心得加以融会贯通,于是便创造出一种新颖的唱法。他又热心倡导,亲自为后学拍曲,传艺授业,不遗余力。……由于他的唱法精工优美,影响日益广泛,得到学者的推崇而尊之为"俞派"。

这样一番叙述,实际上呈现出一个集大成式的流派创始人的形象。

> 振飞既然是家学渊源,师承有自,但他并不墨守成规。他一方面向当时苏州的老艺人学习表演艺术,向"传"字辈演员虚心请教,把唱曲与舞台演出结合起来,一方面又随着时代社会的进展而勇于革新。解放后,他在继承家传的基础上对演唱技巧作了创造性的发展,在长期的艺术实践中形成了自己独特的风格。一九五三年,他整理刊行了《粟庐曲谱》上下两集,写出了极其重要的理论著作《习曲要解》,总结了有史以来昆曲的唱法,在定腔定谱方面作出了新贡献。……培养了大批接班人,使俞派艺术在昆剧青年演员,和京、沪的曲社中得到了继承和发展。

对于俞振飞的叙述,则展现了俞派的进一步发展与推广。此后,吴文又总结了"俞派唱法"的六个特点。并指出:"俞派唱法的歌唱原理具有普遍的指导意义,举凡生旦净末丑各色行当,都同样可以取法,无论是传统戏还是革命现代戏的演唱,都是可以适用的。"在最后的"结论"中,吴文总结说:

> 俞派唱法是昆曲艺术中具有代表性的重要流派,它的创始人是俞粟庐,而形成完整的艺术体系则是解放后俞振飞作出的成绩。

由此,吴文完成了对"俞派唱法""俞派""俞家的唱"的比较完整的历史建构。

岳美缇在《俞派演唱艺术和润腔特点浅谈》一文中通过自己向俞振飞学习的体会叙述了俞派的一些特点,如对俞派的定义:

> 俞派,是指俞粟庐和俞振飞父子两代的唱曲艺术,通过继承、总结、实践、精益求精,而成为独树一帜的流派。其唱曲风格和俞老师的整个表演艺术风格融为一体,突出地表现了一个"雅"字,即我们常讲的"书卷气"。

岳文对俞派及其特点做出了界定。值得注意的是,岳文被收入《论戏曲音乐》一书的"继承流派"小辑,而且结合俞振飞的表演艺术,提出"书卷气"这一描述。

这两篇文章可算是对俞派的最初建构,从酝酿、提出到做出较完整的描述,从20世纪60年代至80年代初,持续时间近20年。如果从1945年徐凌云提出"俞派唱法"及初步描述算起,则是近35年了。从文章的描述角度来看,从"叶派"到"俞派",流派的主体经历了"叶堂—俞粟庐—俞振飞"的变化。

第二阶段,"俞派"的进一步建构以及变化。除对之前的俞派唱腔及艺术继续细化或总结外,大致有两个新的倾向或发展:

其一,"俞派"与昆曲之正宗与规范。在前述吴新雷文章里,即提及"俞派唱法"适用于昆曲的各个行当。而顾铁华和朱复合作的文章《昆腔水磨调和俞派唱法》是一篇具有昆曲史视野的文章,它将"俞派"或"俞派唱法"放置在昆曲的历史里,不仅辨析了俞派与昆曲史的关系,更将俞派与昆曲流派之说做了一番逆转。以下引其摘要:

> 钩沉昆腔水磨调创立、发展及构成要素,指出水磨调是一种唱法技巧的综合体系,而不是对某种地区语音的发挥体现。回顾魏良辅、叶怀庭、俞氏父子对昆曲声乐发展的杰出贡献,指出这三座里程碑共同坚持的原则。俞派唱法使昆曲歌唱艺术实现理论著作、曲谱与音响资料三配套,是现代的昆腔水磨调,是昆曲界普遍认同的典范。昆曲的规范化发展是其全国性剧种地位的

① 吴新雷:《论昆曲艺术中的"俞派唱法"》,《南京大学学报》1979年第3期。在《昆曲"俞派唱法"研究》一文中,吴新雷将这一时间提至1961年春,叙述了他命名与研究"俞派"的经历:"我研究'俞派唱法'是从1961年春开始的。当时我到上海戏曲学校拜访了俞振飞校长,向他请教了昆曲的唱法,承他热忱指导,我写出了有关'俞派唱法'的长篇论文(一万八千字)。上海昆曲研习社赵景深社长看了论文提要后,赞扬我的识见,在1962年秋邀请我到曲社做了专题讲座。后经俞振飞先生对我继续指教,我将原文缩减成了八千字的短论发表在《南京大学学报》上。"(《曲学》第二卷,上海:上海古籍出版社2014年)

需要,而主张昆曲唱念吴语化论者势必将昆曲重新拖回到地方剧种的境地。①

顾文清理了昆曲发展的三个阶段,而将"俞派"视作昆曲发展的第三个阶段。尤其是针对流派之说,将"俞派"推作昆曲典范,也即所谓"俞派",并非现代意义上的流派,而是继承魏良辅、叶堂传统的新阶段,即昆曲统一的规范。这一阐释,既是整合了之前关于俞派的发展历史与理论体系,又是具有反对昆曲吴语化的流派倾向的论说。

由此可见,俞派或俞派唱法,在顾铁华与朱复的论述之下,由昆曲的流派变成了昆曲本身的标准,因而又将昆曲流派之说予以颠覆。

其二,"俞派"由昆曲"俞派唱法"延展至京昆小生表演艺术,也即出现了两个"俞派":昆曲"俞派"(主要指"俞派唱法")和"俞派京昆小生表演艺术"。关于俞振飞或"俞派"的表演艺术的文章较多,此处选数篇较为典型的文章,由此可知其来历与走向。

首先,由昆曲俞派唱法延及俞派京昆小生表演艺术,如杨白石在《从昆曲〈墙头马上〉看俞派艺术特色》一文开首即将俞派艺术扩充至表演艺术,并以表演艺术综合唱腔等诸因素。

俞振飞以其个性化的创作、唱腔和表演发展形成的昆曲俞派,几乎是昆曲传承发展中的一个特例。同时,在程式化极其严格的昆腔体系下,俞派能够发展形成并传承至今,不仅在于其自身在创作、唱腔和表演等方面的个性化因素,还有迄今为止广大行内人士对俞派小生的剧目数十年如一日的认同和喜爱。②

由此文可知俞派艺术由昆曲唱法至京昆小生表演艺术的转变。与前面岳美缇文以俞振飞表演艺术的"书卷气"用于阐释俞派唱法的倾向相反,"俞派"一词由对于昆曲唱法的描述转变为对表演艺术的流派的阐述。

而蔡正仁的《俞派小生艺术的稳、准、狠》则是直接对"俞派"的小生表演艺术的总结与阐述:

由此可见,"稳、准、狠"作为一种完整而独到的表演艺术,是有独特要求而又不可分割的表演特色,是相互依存又相互促进的同时又相得益彰的表演形式。俞振飞老师在这方面为我们树立了一个十分难能可贵的表演楷模,他老人家用毕生的精力把昆剧、京剧的小生艺术推向到一个新的高度,为小生艺术的"书卷气"营造了一个几乎完美的"制高点"。③

因之,在关于昆曲的表述中,往往会出现两个"俞派"混同的情形,即用于描述昆曲唱法的"俞派"与用于描述京昆小生艺术的"俞派"。这样一种分岔,固然与俞粟庐、俞振飞父子的特点相关,亦与他们在不同时代与不同群体中的影响力的变化相关。而且,因为"俞派"与京剧流派的勾连,也增加了问题的复杂性。也即,在京剧里,流派是一个主要的描述角度。由此产生的一个问题便是:昆曲与流派的关系究竟如何描述?

第三阶段,"俞派"既已成立,并得以较为充分的阐释与流传。因此,对于"俞派"的阐释渐渐提升,"俞派"在昆曲史中的位置得以继续总结,亦有文章涉及"俞派"与中国传统文化的关系。

在若干近现代昆曲史著里,则开始处理关于"俞派"的问题。如朱夏君在《二十世纪昆曲研究》一书中,将"俞派"描述为"集大成的'俞派唱腔'",置于"二十世纪昆曲表演研究"一章。朱夏君认为"其唱腔对近代昆曲产生了重大影响",并详细阐述俞派唱腔的"集大成"④。

岳美缇、梅葆玖的文章及看法则呈现出另一向度。如岳美缇在《俞振飞表演艺术与中国文化》一文中提及,俞振飞的表演"把中国的线的艺术传统推到了一个极致,也是将昆剧表演提升到了一个文化的高度。可以说在俞振飞的身上,人们看到昆曲的表演艺术已不仅仅是一种技艺,而是一种文化"⑤。而梅葆玖的回忆文章《追忆与俞老交往的岁月——纪念俞振飞先生诞辰110周年》则总结:"他的演出,和我父亲一样,常常旁涉文艺的广泛领域,眼光开阔,思考问题也就深了一层,时有触及中国传统艺术思想和美术思想。我想这一方面可能是俞派的灵魂。"⑥

2016年5月,在台湾地区举办的"2016昆曲唱念艺术国际研讨会"上,针对目前昆曲唱念存在的问题,蔡正仁提出以"俞家唱"来规范昆曲唱念,并提出"俞家唱"是昆曲唱念的标准,代表"昆曲最鼎盛时期的水平"⑦。这

① 顾铁华:《昆腔水磨调和俞派唱法》,《艺术百家》2000年第1期。
② 杨白石:《从昆曲〈墙头马上〉看俞派艺术特色》,《戏友》2016年第1期。
③ 蔡正仁:《俞派小生艺术的稳、准、狠》,《上海戏剧》2002年第9期。
④ 朱夏君:《二十世纪昆曲研究》,上海:上海古籍出版社2015年,第348页。
⑤ 岳美缇:《俞振飞表演艺术与中国文化》,《上海戏剧》2002年第9期。
⑥ 梅葆玖:《追忆与俞老交往的岁月——纪念俞振飞先生诞辰110周年》,《艺术评论》2012年第8期。
⑦ 蔡正仁:《用"俞家唱"来规范昆曲唱念》,载微信公众号"昆虫记",2016年6月12日。

一呼呼其实是对"俞派艺术"与昆曲的历史与发展的关系的再一次重申。

三、昆曲何以"流派"

以上叙述,主要梳理了关于"俞派"这一概念的历史,以及"俞派"的建构过程。可以看出,一方面,具有影响力的中心人物以及受众群体的出现,导致了"流派"的言说。在"俞派"的建构中,俞粟庐、俞振飞父子当然是中心人物,也是"俞派"之所以被建构的首要条件。值得注意的是,正如上文所分析,因二人的特点不同,也致使"俞派"由昆曲清唱艺术的"流派"转变为兼顾昆曲清唱与表演的"流派",甚至成为包括京昆小生艺术的"流派"。这其实也和受众群体的变化有关,以"俞粟庐"为中心的"俞派"的受众群体,是以上海的曲家曲友为中心的昆曲爱好者群体。如1930年印制《度曲一隅》的粟社和1945年印制《粟庐曲谱》的昆曲保存社,都是在上海且有重叠和传继关系的团体。而到1950年之后,以俞振飞为中心的"俞派"叙述者及建构者,则由俞振飞的弟子为主体,这些弟子中很大一部分是演员,故而表演艺术得到更多的阐释。

另一方面,这种建构又离不开时代语境的氛围与构造。1979年,吴新雷的《论昆曲艺术中的"俞派唱法"》开始"俞派"的初步建构之时,援引的话语即是周扬关于流派的文艺政策。

> 周扬同志在《关于社会主义新时期的文学艺术问题》中指出:"艺术上的流派,我们不但不应反对,而且应当赞成。好的艺术形式和风格,好的艺术流派应当受到鼓励和赞扬。任何艺术流派,都要靠艺术家本人的成就和声望,自然而然地形成的。而不是可以人为制造的。"①

而在2011年的《昆曲艺术中的俞派唱法》②一文里,虽然内文关于"俞派"的叙述基本相同,但相隔30余年之后,"时代痕迹"被抹去。但如果回头来看吴新雷1979年的文章,无疑"俞派"一词也是在文艺政策的整体氛围中得以提出的。2014年,吴新雷又发表《昆曲"俞派唱法"研究》③,则将昆曲"俞派唱法"放置于2001年昆曲成为"非遗"之后的时代背景之下。

此外,"俞派"的叙述者与建构者又必须不断面临与处理昆曲流派问题的辩难,并援引来自其他领域的资源与话语。如唐葆祥在《俞派唱法略释》④一文里就先辩论昆曲有流派,再言及"'俞派唱法''俞家唱'的概念,不是我们现在提出来的,而是一个多世纪以来,早为昆曲界所公认的"。文末还强调"昆曲的传承主要就是俞派唱腔的传承"。如果说唐文主要是表达了一种激烈的态度,则前引顾铁华、朱复文及蔡正仁文,其实都是将"俞派"作为昆曲发展的一个阶段和主要代表,而非是一般的"流派"意义。这些文章都体现了在"昆曲没有流派"的一般论述与"俞派"之建构二者之间的辩驳。

吴新雷在2014年发表的关于"俞派"的总结性文章⑤里,除对以往文章对俞派的历史叙述、构成等诸种因素进行重述与细化之外,主要想要解决的便是此问题。大致有二:"昆曲没有流派"的观念;"俞派"之于昆曲的普适性。

在吴文的"导论"里,作者追溯昆曲之发展及笔记史料里对昆曲"流派"的记载与描述,指出"昆曲史上有艺术流派是客观存在的事实"。此后通过对昆曲唱谱的辨析与清理,提出昆曲之有"定腔定谱","还只是百余年来的事情。这是为免失传绝响而立的"。这番论证之意其实可知,昆曲没有流派的观念,只是近代的产物,是昆曲在衰落时维护自身的一种手段。在该文的"余论"里,吴新雷又提出"俞派唱法"不仅仅适合小生行当,也可应用于旦角、老生。这些议论亦是为了回答俞派的普适性问题。

在20世纪50年代以来的昆曲发展里,除"俞派"外,陆续还出现了"韩派""侯派武生艺术""澎派"的命名。譬如近些年有数本关于韩世昌的著作出版,如《韩世昌与北方昆曲》《韩世昌昆曲表演艺术》《韩世昌年谱》等,提出并建构"韩派"或"韩派旦角艺术"。侯少奎出版了数本著作,如《大武生:侯少奎昆曲五十年》《依旧是水涌山叠:侯少奎艺术传承记录》《铁板铜琶大江东:侯少奎传》,运用了"侯派武生艺术"的概念。2017年,北方昆曲剧院还举办了国家艺术基金2016年项目的"侯派艺术培训班"。2016年3月,"上海昆曲澎派艺术

① 吴新雷:《论昆曲艺术中的"俞派唱法"》,《南京大学学报》1979年第3期。值得注意的是,周扬此文为1978年12月在广东省文学创作座谈会上的讲话,亦可视为当时文艺界政策的晴雨表。
② 吴新雷:《昆曲艺术中的俞派唱法》,《上海戏剧》2011年第7期。
③ 吴新雷:《昆曲"俞派唱法"研究》,《曲学》第二卷。
④ 唐葆祥:《俞派唱法略释》,《上海戏剧》2013年第9期。
⑤ 吴新雷:《昆曲"俞派唱法"研究》,《曲学》第二卷。

研习中心"成立,并提出了"清纯可人、美丽动人、风骨迷人"的艺术风格的描述。凡此种种,虽然"流派"之说在昆曲领域还属于有争议的概念,昆曲无流派的观念亦抑制了昆曲流派的提出与创立,但是现存的昆曲流派的出现及建构,无疑也对这种观念形成了挑战,并提供了更深入、更复杂化地理解昆曲流派、昆曲历史乃至昆曲本体的路径与可能。

戏曲与流派的关系,自20世纪50年代以来,一直是戏曲领域的一个热点话题。如从更大的历史视野来看,流派的出现及其描述,是戏曲繁盛的标志之一,譬如明清时代的昆曲、民国至20世纪50年代初期的京剧与地方戏。但是具体到各个剧种,流派的意义、标准及可能性都各不相同。或者不如说,流派其实是内在于戏曲本身的传统与现实。在流派问题上,各个剧种都有其自身需要解决的问题。就昆曲而言,百年来昆曲的衰势与重生,构成了昆曲历史的二重性,也构成了昆曲流派问题的吊诡。正是在这一点上,昆曲"俞派"的命名与建构,恰好体现了百年来昆曲的特殊历程。

(作者系北京大学艺术学院副教授)

"秦淮八艳"与戏曲

李祥林

在南京夫子庙泮池,有当代制作的大型浮雕《秦淮流韵》,该浮雕所展现的跟秦淮河有关的25位历史人物中,除了秦始皇、孙权、王羲之、李白等主流叙事中的"大角儿",市井青楼中的"秦淮八艳"也占有一席之地。所谓"秦淮八艳"乃指明末清初秦淮河畔八个青楼女子:卞玉京、顾眉生、寇白门、马湘兰、柳如是、李香君、董小宛、陈圆圆。雕塑落成时,在当地曾引起争议,反对者认为妓女岂能代表夫子庙,赞成者认为这是值得利用的旅游资源,管理部门说人物只是如实反映历史。① 平心而论,这八个女子身处时局板荡、朝代更替之际,围绕她们有不少涉及政治、历史、文化的"龙门阵",而她们中多数人身上所表现出的人格和气节,也让男子自愧弗如。这些女子青春风流,多才多艺,跟名士文人交往密切,她们极富传奇性的人生故事,数百年来飘荡在桨声灯影的秦淮河上,给六朝古都染上了浓浓粉色,而夫子庙前的秦淮风月也因之与文学艺术结下了不解之缘,如林语堂言:"秦淮河三字便极亲密地与中国文学史相追随着。"②本文拟从戏曲角度切入,结合性别批评,就相关问题进行探讨,因为"秦淮八艳"之于戏曲艺术史和女性文化史,不乏值得言说之处,其中有的还不能说不重要。大致说来,"秦淮八艳"在戏曲史上的留痕,乃至她们作为"第二性"对中华戏曲艺术的贡献,可以从演剧者、剧作家、剧中人三方面加以指说。

一

"妓,女乐也。"(《切韵》)吹、拉、弹、唱、琴、棋、书、画乃是"秦淮八艳"这类青楼女子自幼习就的谋生本领。如寇白门,《板桥杂记》云其"能吟诗","能度曲,善画兰"③;董小宛,《秦淮八艳图咏》谓其"秦淮乐籍中奇女也","擅词翰,针神曲圣,食谱茶经,无不精晓"。④ 以色艺事人的她们当中不乏擅长演唱戏曲者,而且这还成为其妓门身份上档次的标志之一。"明代乐伎以歌娱人,为迎合游客的趣好,已转到戏曲演唱上来",有时候戏女与乐伎甚至难分彼此,"戏女与乐伎的混淆,在明代陈圆圆那里已经可以看到。明清时期秦淮河乐伎中能唱戏曲中曲段的,在当时人看来是雅。不能唱戏的,只能唱些民间小调的,则被认为是俗"。⑤ 秦淮河畔这八位女子跟唱曲演戏多有瓜葛,今有大型室内园林式歌舞戏曲演艺《秦淮八艳》在横店影视城景区亮相⑥,看来不无缘故。

明清笔记如张岱《陶庵梦忆》、潘之恒《鸾啸小品》、余怀《板桥杂记》等,对此多有记载。余氏生于明万历四十四年(1616),长期寓居金陵,对秦淮风月相当熟悉,并

① 《妓女岂能登大雅:"秦淮八艳"上文化墙引争议》,http://www.qianlong.com。
② 林语堂:《吾国吾民八十自叙》,北京:作家出版社1996年,第150页。
③ 余怀:《板桥杂记》,陈流沙译注:《风尘列传》,武汉:长江文艺出版社2003年,第216页。
④ 叶衍兰:《秦淮八艳图咏》,陈流沙译注:《风尘列传》,武汉:长江文艺出版社2003年,第25页。
⑤ 修君、鉴今:《中国乐妓史》,北京:中国文联出版社2003年,第376页
⑥ 《〈秦淮八艳〉艳动全城》,http://jhwcw.zjol.com.cn/wcnews/system/2013/08/02/016737638.shtml。

在《板桥杂记》中对此"金陵都会之地,南曲靡丽之乡"做了充分描述,而他本人也是个剧作家,有传奇《鸳鸯湖》、杂剧《集翠裘》。如其所载,秦淮河畔,妓家分别门户,争妍献媚,每到夜晚,撅笛搊筝,梨园搬演,声彻九霄,诸如李十娘、卞玉京、沙才、顾眉生、郑妥娘、顿文、崔嫣然、马娇等秦淮名妓,皆能歌善舞,擅长演戏唱曲。有如学界所言,晚明余怀的这本书"成为后来描述青楼文化的蓝本"①。生于明万历二十五年(1579)的张岱也在《陶庵梦忆》卷七写道:"南曲中,妓以串戏为韵事,性命以之。杨元、杨能、顾眉生、李十、董白以戏名。属姚简叔期余观剧,傒僮下午唱《西楼》,夜则自串。傒僮为兴化大班……《西楼》不及完,串《教子》。顾眉生:周羽;杨元:周娘子;杨能:周瑞隆。"其中,"南曲"为妓门别称,有别于专业演员的做场,"串戏"则如今天的票友玩票。秦淮诸妓以业余身份串演戏曲,被视为秦楼楚馆中一大韵事,当时文士多笔录之。张岱在戏曲方面是个行家,又是社会名流,所以妓门串戏时会特意请他来看戏以期得到指点,他亦不无自得地说:"嗣后曲中戏,必以余为导师,余不至,虽夜分不开台也。"②

江南是管弦繁盛之地,昆腔尤其流行。中国戏曲史上,南曲四大声腔指元末明初以来的海盐腔、余姚腔、昆山腔和弋阳腔,其中,"惟'昆山腔'止行吴中,流利悠远,出乎三腔之上,听之最足荡人,妓女尤妙此"(徐渭:《南词叙录》)。"八艳"中,陈圆圆的主要活动区域在姑苏,她的演剧才艺相当出色。据清邹枢《十美词纪》记载:"陈圆者,女优也。少聪慧,色娟秀,好梳倭堕髻,纤柔婉转,就之如啼。演《西厢》扮贴旦红娘脚色,体态倾糜,说白便巧,曲尽萧寺当年情绪。常在余家演剧,留连不去。"③清查继佐《国寿录》附《逆闻始末》云其"能讴,登场称绝"④。不难看出,人们对陈圆圆的演技有很高评价。辑入《虞初新志》卷一一的《圆圆传》由陆次云作,开篇即云:"圆圆陈姓,玉峰歌妓也,声甲天下之声,色甲天下之色。"⑤玉峰在苏州昆山,圆圆是武进人,居苏州,隶籍梨园,后被掳入京到了外戚田弘遇家。⑥清钮琇《觚賸》卷四"圆圆"条亦载:"有名妓陈圆圆者,容辞闲雅,额秀颐丰,有林下风致。年十八,隶籍梨园。每一登场,花明雪艳,独出冠时,观者魂断",并说她"且娴昆伎"。⑦因此,《中国曲学大辞典》把她划归为昆曲演员。尽管昆曲畅行吴中,妓门有身价者也以唱昆曲为正宗,但技艺出众的陈圆圆不止于此。明末四公子之一冒辟疆,喜交游,好声伎,蓄家班,是个戏曲方面的发烧友,他在《影梅庵忆语》中有如下记述:崇祯十四年(1641),冒襄听友人许直说苏州名妓"陈姬某,擅梨园之胜,不可不见",于是前往观赏,"是日演弋腔《红梅》,以燕俗之剧,咿呀啁哳之调,乃出之陈姬身口,如云出岫,如珠在盘,令人欲仙欲死"。⑧圆圆在此唱的是弋腔。当年历史学家孟森撰《董小宛考》,言及此事时指出:"此陈姬,在《忆语》中于辛巳早春相识,审其踪迹,当即陈圆圆。"⑨

余姚、海盐二腔式微之后,在明清时期有持久影响力的是昆腔和弋腔。弋腔又称高腔,发源于江西弋阳,流播全国,北上后跟当地语言等结合形成京腔,走红京城,甚至得宫廷垂青成为与昆曲并肩的"御用"声腔,迄今清宫所存剧本中弋、昆二腔几乎占有同样比重。清人李声振的《百戏竹枝词》作于康熙年间,开篇二首即为《吴音》和《弋阳腔》,前者注曰:"俗名昆腔,又名低腔,以其低于弋阳也。又名水磨腔,以其腔皆清细也。"后者注云:"俗名高腔,视昆调甚高也。金鼓喧阗,一唱数和,都门查楼为尤甚。"⑩一般说来,两种声腔的特点是弋高而昆低,弋腔字多声少而昆腔字少音多,弋腔慷慨激昂而昆腔婉转缠绵,彼此差别明显。陈圆圆昆、弋兼擅,可见技艺不凡。又,戏剧史家周贻白在其著作中引《影梅庵忆语》关于陈姬"演弋腔《红梅》"的记载后写道:"按所称陈姬,亦即陈圆圆,然则圆圆亦能歌'弋腔',由此证明即当'昆腔'盛行之日,南方亦不废'弋腔'。"⑪说到弋

① 曼素恩著,定宜庄、颜宜葳译:《缀珍录——十八世纪及其前后的中国妇女》,南京:江苏人民出版社2005年,第164页。
② 张岱:《陶庵梦忆》卷七《过剑门》,《陶庵梦忆西湖寻梦》,北京:中华书局2007年,第92页。
③ 邹枢:《十美词纪》,《丛书集成续编》之"子部"第97册,上海:上海书店1994年,第378页。
④ 查继佐:《国寿录》,北京:中华书局1959年,第261页。
⑤ 张潮辑:《虞初新志》卷一一《圆圆传》,北京:文学古籍刊行社1954年,第162页。
⑥ 关于掠陈圆圆入京的外戚,有"周皇后父周奎与田贵妃父田弘遇两种说法"(赵伯陶:《秦淮旧梦——南明盛衰录》,济南:济南出版社2002年,第106页)。
⑦ 钮琇:《觚賸》正编卷四"圆圆"条,上海:上海古籍出版社1986年,第69页。
⑧ 冒辟疆:《影梅庵忆语》,长沙:岳麓书社1991年,第3页。
⑨ 孟森:《明清史论著集刊续编》,北京:中华书局1986年,第194页。
⑩ 雷梦水、潘超、孙忠铨、钟山编:《中华竹枝词》第一册,北京:北京古籍出版社1997年,第72页。
⑪ 周贻白:《中国戏剧史长编》,上海:上海书店2004年,第368页。

阳腔的流播,有桩公案须说说。明代戏剧家汤显祖在《宜黄县戏神清源师庙记》中谈及戏曲声腔时尝言:"此道有南北。南则昆山,之次为海盐,吴、浙音也。其体局静好,以拍为之节。江以西以弋阳,其节以鼓,其调喧。至嘉靖而弋阳之调绝……"①这篇《庙记》大约作于明万历三十年(1602),因此"弋阳腔在嘉靖间成绝响"之说也不胫而走。汤氏断定弋阳腔至嘉靖(1522—1566)而"调绝"的依据无从得知,但如拙著所指出:"有种种史料可以证明,即使是在所谓青阳腔形成高峰时期的明代万历年间,有着深厚民间根基的弋阳腔仍未'绝响'。"②《影梅庵忆语》中有关陈姬"演弋腔《红梅》"的记载,也为弋阳腔直到明末在江南仍未"调绝"提供了证据。

扬名四方的"秦淮八艳"中,在戏曲演唱上堪称好手的尚有马守真。马守真,小字玄儿,又字月娇,以善画兰名扬江南,自号湘兰子,金陵(今江苏南京)人。同胞姊妹四人,她最小,人称"马四娘"。论姿容,马守真在"八艳"中够不上绝色,但她秉性灵慧,知音识曲,才华出众,为人旷达,轻财重义,名声很响,对其在平康诸妓中名声"独著"而四方"无不知马湘兰"的状况③,王穉登《马姬传》中有所言说。马守真在戏曲方面修养甚深,不但演唱自如、技艺自高,而且能导戏教戏带弟子,《列朝诗集小传》谓其曾亲自"教诲小鬟学梨园子弟,日供张燕客,羯鼓琵琶声,与金缕红牙声相间"④,成为秦淮河畔一道风景。马湘兰年轻时即与文人王穉登相识,交谊深厚,也曾在困窘时得后者援手相助,后者为前者的诗集作序,有"字字风云""言言月露"等褒语,并在其亡后撰《马姬传》,作《吊马姬》诗十二首怀念之。马、王交往故事曾被好事者演绎为《白练裙》传奇,成为一时谈资。王穉登70岁生日时,年趋六旬的马守真特意从金陵雇楼船"挈其家女郎十五六人来吴中,唱《北西厢》全本",为其贺寿,燕饮累月,歌舞达旦,传为吴中美谈,"其中有巧孙者,故马氏粗婢,貌奇丑而声遏云,于北曲关捩窍妙处,备得真传,为一时独步"⑤。连马湘兰的弟子唱北曲也得真传,她本人更不用说了。万历三十二年,马氏姐妹还曾应邀到杭州包涵所宅以其家伶作班底演唱《北西厢》,深得好评,此事见载于冯梦桢《快雪堂日记》⑥。万历三十二年也就是马守真去世的1604年,这次大概是其生前绝唱了。马守真及其弟子传唱北曲的足迹见于南京、苏州、杭州,所到之处,皆有令名。此外,与王穉登熟识的戏剧家梁伯龙作杂剧《红线女》,为人豪爽的马守真曾出资助其刊印⑦,其戏剧情结由此亦可窥豹。曲分南北,北曲演唱是元杂剧主流。元杂剧《西厢记》是以北曲演唱的,故有《北西厢》之称(明人改编的《南西厢》则唱南曲)。纵观明代戏曲史,万历以前,从宫廷到文坛,从上层到民间,人们都推重北曲,视为雅乐正声,宫廷中演出的是北曲杂剧,皇室成员如宁献王朱权、周宪王朱有燉亦擅写北杂剧,公侯缙绅及富贵人家宴会上也演唱"大套北曲",北地文士像王九思、康海、冯惟敏等自以北曲创作著称,南方文人如长洲的祝允明、松江的何良俊亦雅尚北曲,"不仅如此,北曲在整个苏州地区也颇为活跃"⑧。到了万历年间,局面渐渐发生改观,方才"变而尽用南唱",南曲取代北曲成为戏曲演唱的主流。金陵名伎马守真擅唱北曲,乃时风使然。

戏剧《桃花扇》中,有李香君向苏昆生学唱《牡丹亭》的情节。为香君授艺的苏昆生,原名周如松,是明末著名曲师,有"南曲天下第一人"之称。《桃花扇》说他"本姓周,是河南人,寄居无锡",剧中他跟说书艺人柳敬亭一样,也是个不乏侠气的江湖艺人。清初吴嘉纪有诗《秦淮月夜,集施愚山少参寓亭,听苏昆生度曲》,其中提及苏之早年事迹:"却忆盛年时,欢场擅高誉;珠履主人最有情,玉颜弟子无数。"今人陆萼庭撰有《苏昆生与昆腔》述其事迹。⑨据侯方域《壮悔堂集·李姬传》:"李姬者,名香,母曰贞丽。贞丽有侠气,尝一夜博,输千金立尽。所交接皆当时豪杰,尤与阳羡陈贞慧善也。姬为其养女,亦侠而慧……十三岁,从吴人周如松受歌玉茗堂

① 徐朔方:《汤显祖全集》卷三四,北京:北京古籍出版社1999年,第1189页。
② 李祥林:《中国戏曲的多维审视和当代思考》,成都:巴蜀书社2010年,第294页。
③ 王穉登:《马姬传》,潘之恒:《亘史外纪》卷四,《四库全书存目丛书》本,济南:齐鲁书社1997年。
④ 钱谦益:《列朝诗集小传》闰集《香奁下三十人》,上海:上海古籍出版社1983年,765页。
⑤ 沈德符:《万历野获篇》卷二五"北词传授",北京:中华书局1959年,第646页。
⑥ 冯梦桢记载道:(甲辰六月初六)"杨苏门与余共十三辈,请马湘君治酒于包涵所宅,马氏三姐妹从涵所家优作戏。晚,马氏姐妹演《北西厢》二出,颇可观。"(冯梦桢:《快雪堂集》卷六一《快雪堂日记》,《四库全书存目丛书》本,济南:齐鲁书社1997年)
⑦ 华玮:《马湘兰与明代后期的曲坛》,《戏曲学报》(中国台湾)2007年第2期。
⑧ 薛若邻:《苏州戏曲音乐家群的崛起与追求》,《苏州大学学报(哲学社会科学版)》1985年第4期。
⑨ 陆萼庭:《清代戏曲家丛考》,上海:学林出版社1995年,第33-51页。

四传奇,皆能尽其音节,尤工琵琶词,然不轻发也。"①玉茗堂是汤显祖的室名。"玉茗堂四传奇"即"玉茗堂四梦",指汤氏的《还魂记》《紫钗记》《南柯记》《邯郸记》四部传奇作品。由此记载来看,香君擅唱的不仅仅是《牡丹亭》(《还魂记》),早年就从苏昆生学艺的她对汤显祖剧作下过不浅的功夫。"琵琶"则指南戏《琵琶记》,侯朝宗赴试不中,李香君在桃叶渡摆酒席,曾演唱此曲为之送行。不能不承认,李香君在戏曲演唱方面亦是行家里手。除了香君,顾眉生也长于戏曲演唱,曾因官司得余怀相助,作为答谢,"愿登场演剧"为其祝寿;顾嫁合肥龚鼎孳后,重游金陵时又曾"命老梨园郭长春等演剧"②,并且邀请当年曲中姐妹同观,可见也有很深的戏曲情结。秦淮河畔,人称"眉楼"的顾眉生家,也是当时串客们常常聚会唱戏之处。

二

"秦淮八艳"中有唱戏的女子,也有写戏的女子。追溯历史,"较之诗文创作,中国戏曲作家在群体性别阵营上的女性弱势很明显,尤其是在古代。从外部看,历史上的诗文女作家不在少数,但戏曲女作家寥若晨星;从内部看,女角戏向来为戏曲艺术所重,写戏并写得成就赫然的女作家在梨园中却属凤毛麟角"③。宋元时期,戏文、杂剧标志着戏曲艺术成熟,元代有关、王、马、白等一大批男剧作家,但不见提笔写戏的女子。"明代末年,中国文学史上第一个戏曲女作家叶小纨写了杂剧《鸳鸯梦》,从而填补了女性写作戏曲的空白"④,网上有文如此说。收入《中国大百科全书·戏曲曲艺》的近百位戏曲作家中,有三个写戏的女子:叶小纨、王筠和刘淑曾,但该书对年代早于叶小纨(1613—1657)也创作剧本的马湘兰(1548—1604)无载。王、刘二人属清代,叶是明末清初人。这部百科全书称叶小纨是"戏曲史上第一位有作品传世的女作家"⑤,其实,准确地说她是迄今所见首位有"完整剧作"传世的女性,出自其笔下的杂剧《鸳鸯梦》刊于明末也就是1636年。至于《辞海》"马湘兰"条虽言其"另有传奇《三生记》",但也许是因该剧"已佚",便仅仅称她为"明末女画家、诗人"。⑥ 诚然,以"湘兰"自号的马守真在绘画史上名声不低,或以为古代中国"真正代表女子美术的是闺阁和名妓画家"(古代女子绘画分宫掖、名媛、姬侍、名妓四类),"妓家类的典型代表当属江南名妓马守真"。⑦ 但别忘了,她的艺术成就不限于此。

20世纪30年代,郑振铎《插图本中国文学史》曾言及此,尽管话语简略。郑氏考察戏曲流变,把从明天启、崇祯到清康熙前半叶的百余年划分为两个时期,谈到前期戏曲创作时郑氏指出:"女流剧作家,在这时最罕见。马湘兰的《三生传》,殆为独一之作。湘兰字守真,小字玄儿,又字月娇,金陵人,妓女。尝与王百穀相善。卒于万历间。……《三生传》合《王魁负桂英》及双卿事于一帙,惜不传;有残曲见于《南词新谱》。"⑧《南词新谱》是南曲曲谱,明末清初沈自晋所著,是他根据叔父沈璟的《南九宫十三调曲谱》修订而成,共26卷,有明嘉靖刻本。传奇《三生传》之全本不存,但有残曲传世(《南词新谱》卷六收录【大石调·少年游】一支,注明出自该剧和湘兰所作),为后世研究者提供了重要信息。据《古典戏曲存目汇考》"马守真"条:"《三生传》:《曲录》著录。《曲录》据《传奇汇考标目》著录之。《群音类选》内存此剧佚曲。题作《三生传玉簪记》,《月露音》内亦存有佚曲,题为《三生记》。按吕天成《曲品》中有《焚香》条云:'别有《三生记》,则合《双卿》而成者。'疑即此本。"⑨这部堪称"独一"的马氏剧作叙写王魁故事,有《玉簪赠别》和《学习歌舞》两套曲文存世,见明代胡文焕编《群音类选》卷十八,题名《三生传玉簪记》,注明"此系马湘兰编王魁故事,与潘必正玉簪不同"(后者指明传奇《玉簪记》,乃写陈妙常和潘必正的佳人才子故事)。明万历刊本《月露音》是凌虚子等所编戏曲、散曲选集,该书卷四题名《三生记》下收曲《歌舞》一套,即《学习歌舞》。此外,《名媛诗纬》录马守真散曲《少年游·三生传》:"笑脸开花,颦眉锁柳,颦笑岂无由?且学倚门,休教刺绣,又上

① 吴春荣、喻克非选注:《中国历代才女传记选注》,天津:百花文艺出版社1996年,第138页。
② 余怀:《板桥杂记》,陈流沙译注,《风尘列传》,武汉:长江文艺出版社2003年,第212-213页。
③ 李祥林:《性别文化学视野中的东方戏曲》,香港:天马图书有限公司2001年,第48-49页。
④ 《中国文学史上第一个戏曲女作家》,http://www.ccnt.com.cn/show/ypchk/zt/zt.htm?file=8。
⑤ 《中国大百科全书·戏曲曲艺》,北京:中国大百科全书出版社1983年,第538页。
⑥ 《辞海》(缩印本),上海:上海辞书出版社1980年,第1133页。
⑦ 李湜:《明代女画家作品及其真伪问题》,《收藏家》1996年第2期。
⑧ 郑振铎:《插图本中国文学史》,北京:北京出版社1999年,第1024页。
⑨ 庄一拂编著:《古典戏曲存目汇考》,上海:上海古籍出版社1982年,第1094页。

晚妆楼。"①【少年游】是南曲【大石调】的引子,台湾地区学者华玮推测:"此曲当是《三生传》某出的首曲,看来是扮演青楼女子的旦角所唱,描刻其等待情郎的心情,风格依然可用'明喉雪齿'形容。这个曲子被从剧作中独立出来,或许是经常被清唱的缘故。"②

"闺媛填传奇,古人所少"③,前人论戏有此感叹。作为戏剧文学史上堪称凤毛麟角的女作家,马湘兰贡献了传奇《三生传》。当年,存心搜集女性作品的《历代妇女著作考》载录马氏此剧,仍注明"未见"④。女性写作在文学史上被有意无意地"丢失",由此可见一斑。今天我们梳理中华戏曲文学史,不应忘记马氏其人其作⑤。该剧尽管全貌已佚,但从所存残曲看,出自女性之手的内容及韵致动情感人,自有可观之处,如写送别场面("玉簪赠别"):"【香柳娘】把斝来竹叶,把斝来竹叶,一盏钱别。相将断却同心结,看行囊已设,尘泡逐征车,日暮投荒舍。(合)这离别行色,这离别行色,古道魂赊,深闺梦叠。【前腔】念当时题叶,念当时题叶,百年为节。可怜中道恩情歇。把盟誓重设,把盟誓重设,莫恋富贵宅,忘却茅檐色。(合前)【忆多娇】声已咽,肠自结,怎将青眼送人别,难禁这盈盈泪成血。(合)死相同穴,死相同穴,却把玉簪赠别……"⑥历史上,王魁负心故事自宋以来流传,见于民间口碑、书籍记载以及戏文、杂剧等,说的是王魁落榜失意时与妓女敫桂英相爱,至海神庙许下"誓不相负",但前者及第得官后竟把后者抛弃,桂英自缢身亡后冤魂诉于冥府,海神为弱女子主持正义,遣鬼卒随同桂英前去捉拿负心贼,且听辑入《缀白裘》的折子戏《阳告》中桂英出场道白:"奴家敫桂英,被王魁负盟再娶,妈妈逼奴改嫁金垒,几乎殴辱而死。此恨无由申诉,只得到海神庙把昔日焚香说誓情由细诉一番……"⑦又据吕天成《曲品·补遗》,以"三生"为题的马湘兰此剧"始则王魁负桂英,次则苏卿负冯魁,三则陈魁、彭妓,各以义节自守,卒相配合,情债始偿"⑧,三世转折皆涉及书生与妓女婚恋故事,字里行间融入了"第二性"作家的命运感受和性别思考,倾吐着女儿心声。

高彦颐在《闺塾师》中谈到明清之际江南名妓文化时指出:"随着时代的发展,当名妓文化在社会和政治文化中获得了一定位置时,它便拥有了三种特征:士大夫应酬的场所;女性的表演艺术,特别是音乐和歌曲的发展;对家内生活界限的渗透。特别是,风月场所提供了一种空间,……在这里,新曲、新调得以排演……"⑨该文化圈子内"音乐和歌曲的发展"和"新曲、新调得以排演",固然离不开当时特定的历史条件和社会环境,同时也须看到,写戏演戏在名妓群体中能成为引人注目的亮点,也离不开作为当事人的"第二性"自身的艺术才能及修炼。大器晚成的中华戏曲是整合文学、音乐、舞蹈、美术等多种元素的综合艺术,自然它也期待创作者的综合素养及才能,对入此行者要求较高。从文学方面看,"明清两朝是妇女诗词创作最繁荣的时代"⑩,妓门也不例外,马湘兰有诗集《湘兰子集》二卷⑪,《全明词》亦收录其词作10首⑫,论者谓马"工诗善书"⑬,云其"书若游丝弱柳,婀娜媚人。词如花影点衣,烟霏著树,非无非有"⑭,明代诗文、书画、戏剧兼擅的艺坛巨匠徐渭《书马湘兰画扇》诗注亦赞曰:"南国才人,不下千百,能诗文者,九人而已。才难,不其然乎?"⑮从美术方面看,青楼

① 王延娣辑:《中国古代女作家集》,济南:山东大学出版社1999年,第479页。
② 华玮:《马湘兰与明代后期的曲坛》,《戏曲学报》(中国台湾)2007年第2期。
③ 焦循:《剧说》,中国戏曲研究院:《中国古典戏曲论著集成》第八册,北京:中国戏剧出版社1959年。
④ 胡文楷编著:《历代妇女著作考》,上海:上海古籍出版社2008年,第153页。
⑤ 笔者有专文考述马守真其人其戏,请参阅拙文《中国戏曲女作家第一人马守真》,《民族文学研究》2015年第1期。本文就此问题再予强调,并有相关补充性论述。
⑥ 胡文焕编:《群音类选》第2册,北京:中华书局1980年,第929页。
⑦ 玩花主人选、钱德苍续选:《缀白裘》第1册,北京:中华书局2005年,第176页。
⑧ 吕天成著、吴书荫校注:《曲品校注》,北京:中华书局1994年,第390页。
⑨ 高彦颐著、李志生译:《闺塾师——明末清初江南的才女文化》,南京:江苏人民出版社2005年,第269页。
⑩ 孙康宜:《风骚与艳情》,上海:上海文艺出版社2001年,第387页。
⑪ 名列"秦淮八艳"的马守真又名列"秦淮四美人",明代有冒愈昌编:《秦淮四美人诗》(又作《秦淮四姬诗》,万历四十六年刻本,南京博物院等有藏本),卷首即为马氏诗歌一卷,可见其诗当时便扬名。
⑫ 《全明词》第三册"马守贞"名下收词9首,第五册"马湘兰"名下收词1首,参见张清华:《〈全明词〉补正》,《上海师范大学学报(哲学社会科学版)》2011年第3期。
⑬ 谭正璧:《中国女性文学史》,天津:百花文艺出版社2001年,第316页。
⑭ 胡文楷编著:《历代妇女著作考》,上海:上海古籍出版社2008年,第152页。
⑮ 李祥林、李馨编著:《中国书画名家画语图解·徐渭》,北京:中国人民大学出版社2005年,第204页。

绘画以明代为最盛，马守真的绘画成就除了以上评价，论者又称其"画兰最善，得赵吴兴、文待诏三昧"①，意思是说该女子画兰宗赵孟頫、文徵明并得其神韵。乐舞方面，见载于《列朝诗集》闰集的王穉登《吊马姬》诗有"歌舞当年第一流，姓名赢得满青楼"的赞语，能唱善演还教徒弟的她自然不在话下。正是多方面的艺术修养，为马湘兰这样的"第二性"从事戏曲创作奠定了基础，成就了她在戏曲文学史上不容忽视的地位。

关于戏曲史上首位女剧作家是谁的问题，前述网络文章的说法其实早有所本，如20世纪30年代初问世的《中国女性文学史》第六章"明清曲家"即云："杂剧发达于元，但元代只有几个妓女在作散曲，没有专门从事于杂剧的女作家，直到明末叶小纨作《鸳鸯梦》，始有女性的作品出现。传奇是明人擅长的文学，但明代也止有黄夫人等几个人在作散曲，直到清初阮丽真的《燕子笺》告成，才算有了女性的作品。"又说："明代的唯一女戏曲家叶小纨，同以诗词著名的她的母亲沈宛君，姊姊叶纨纨，妹妹叶小鸾，都在那里过她们的曼吟低咏的文艺生活。"②如此说法，久成定势，以致对马守真及其戏剧创作，即使是现今出版的戏曲史著作仍会缺少论述，譬如多得行内人赞誉的《中国戏曲史》（廖奔、刘彦君著，太原：山西教育出版社2003年）、《明清传奇史》（郭英德著，南京：江苏古籍出版社1999年）等也未免如此。作为首位传奇女作家和首位杂剧女作家，马湘兰和叶小纨以剧作家阵营中"第二性"身份为中华戏曲艺术做出的贡献十分可贵，她俩在历史上的重要地位是不可取代的。研究明清文艺，有人说，"有关'明清戏曲与妇女'之议题，似乎不应只有'戏曲中的女性形象'这一个热点，'女性创作的戏曲'同样是值得探讨的话题"③。在笔者看来，不是"似乎不应"，就是"不应"。弄清这点，再来看"秦淮八艳"之一马湘兰，其在中华戏曲史上女性写作的开创之功不容置疑。这个多才多艺的女子写戏、演戏、教戏都能，并且曲之南北兼擅，用今天梨园行话来说，亦堪称"全挂子"。

三

"白门柳"一词，本指金陵白下门之柳，为秦淮名妓之代称。前人写《白门柳》传奇，乃是讲顾眉生的故事；今人写《白门柳》小说，则讲柳如是的故事。顾、柳二人，均名列"秦淮八艳"。前一《白门柳》或为戏曲，作者是与吴伟业、钱谦益并称为"江左三大家"的文人龚鼎孳，其由明入清后官至礼部尚书，顾眉生就是嫁给他作了妾。《古典戏曲存目汇考》云"此戏未见著录"并引《众香词》："顾媚，字眉生，善画兰。客有乞画兰者，画款所书横波夫人是也。以病死，殓时现老僧像，尚书撰《白门柳》传奇行世。"④后一《白门柳》是长篇历史小说，曾获第四届茅盾文学奖，当代作家刘斯奋所著。2002年，广东汉剧院据此小说改编成汉剧《白门悲柳》，搬上舞台。2004年，又有根据小说改编的话剧《白门柳》在广州亮相。这台话剧，不但由当地政府投资近200万元来打造，而且邀请了以《徽州女人》走红当代舞台的黄梅戏名旦韩再芬担任主角，以增强其对观众的号召力。该戏排出来后，曾在全国巡演上百场。2015年10月23日，又有戏曲数字电影《白门柳》（广东汉剧）在拍摄地苏州木渎古镇举行开机仪式，出品方对这部搬上银幕之作也期望颇高，希望其"能够成为广东汉剧在这个时代的银幕代

① 胡文楷编著：《历代妇女著作考》，上海：上海古籍出版社2008年，第152页。当然，由于人生经历和性别差异，马湘兰绘画在题旨上有别于文人画家的特点，华玮引述许文美的观点："文徵明以兰竹画强调文士间的相交之情，湘兰却将之转化为男女之情。'兰'是她的自我譬喻，藉由'湘兰'之名的象征，她巧妙地以屈原《九歌》湘君、湘夫人典故，塑造'湘'为富有情爱意象的词语，并与'兰'的清雅高洁意象结合，使画中之兰有如湘水之神般有情。于是兰画成为她传情的媒介，她如同以兰化画代言，与文士展开'情色对话'。"华玮引此后继续写道："这个研究的视角与论点，对于我们观察马湘兰所写的散曲与剧曲有所启发，因为我今存的散曲与传奇，主题都在言情"，"含有女性化的、诉情的'自我表演'性质"。参见华玮：《马湘兰与明代后期的曲坛》，《戏曲学报》（中国台湾）2007年第2期。

② 谭正璧：《中国女性文学史》，天津：百花文艺出版社2001年，第290、311页。不过，该书谈及"明清剧曲作家"时又说："小纨之外，明代女性作戏曲的，尚有顾采屏之作《摘金圆》，马守真之作《三生传》，姜玉洁之作《鉴中天》，但作品皆不可见。"（第316页）这里，明明又承认早于小纨的马守真属于"女性作戏曲的"行列。那么，是何原因导致该书只认为小纨是"明代的唯一女戏曲家"呢？从书中行文看，也许是因马氏剧作后世"不可见"，但是，剧作不存并不等于其作者的剧作家身份也不存在。显然，谭正璧在述介谁是戏曲女作家第一人时，表述不够完善。后人不察，遂有上述网络文章等的说法。

③ 邓丹：《明清女剧作家研究》，北京：首都师范大学博士学位论文，2008年。

④ 庄一拂编著：《古典戏曲存目汇考》，上海：上海古籍出版社1982年，第1191页。庄氏以《白门柳》为传奇（戏曲）之名，也有论者认为此乃龚鼎孳词集之名，其中收入词作59首，"确为龚顾情史"，"龚鼎孳将自己与顾媚从相识相知到同甘共苦的过程都表现在《白门柳》中"（张宏生：《〈白门柳〉：龚顾情缘与明清之际的词风演进》，《中国社会科学》2001年第3期）

表性作品"①。的确,"柳如是是晚明江南最有成就的名妓之一"②,其人格气质和传奇经历连大学者陈寅恪也为之动心,赞语连连地称之为"女侠,名姝,文宗,国士"③。当代舞台上,还有郑怀兴编剧、石玉昆导演的苏剧《柳如是》。苏剧又叫"苏滩",是由南词、花鼓滩簧与昆曲合流而成的苏州地方剧种。苏剧《柳如是》于2011年搬上舞台,初名《红豆祭》,后更现名,"该剧取材于明清易代之际著名文人钱谦益和名妓柳如是之间爱情、生活、价值理念的矛盾冲突。依托二人对民族气节、人格尊严等问题的不同理解,用戏曲的形式将爱情、亲情等融汇其中,让二人在相互的倾诉、支持和理解中最终携手赴义,彰显凛然正气"④。看来,生长在晚明时期江南温柔水乡的这枝白门柳,不仅仅属于她那个时代,还具有穿越时空的动人魅力。

古代文学史上,题材性质使然,妓门风月总是文人骚客猎奇不已的对象,这跟男性本位的社会背景不无瓜葛。搬入戏曲作品的"秦淮八艳"故事,也难逃此窠臼。何况,夫子庙傍着秦淮河,跟这些北里女子来来往往的都是明末清初知名文士,他们之间确实留下了太多太多的传奇性话题。相关剧作,如明传奇《白练裙》,作者郑之文,字应尼,一字豹先,万历年间进士。关于此剧来历,《万历野获编》卷二十六载:"顷岁丁酉……东南名士云集金陵。时屠长卿年伯久废,新奉恩诏复带,亦作寓公。慕狭邪寇四儿名文华者,先以缠头往。至日,具袍服头踏,呵殿而至。踞厅事,南面,呼妪出拜,令寇姬旁侍行酒,更作乡语相向。次日,六院喧传,以为谈柄。有江右孝廉郑豹先名之文者,素以才自命,遂作一传奇,名曰《白练裙》,摹写屠憨状曲尽。时吴下王百榖亦在留都,其少时曾眷名妓马湘兰名守真者,马年已将耳顺,王则望七矣,两人尚讲衾裯之好。郑亦串入其中,备列丑态,一时为之纸贵。"⑤又据《列朝诗集小传》丁集上"郑太守之文"条,该剧则是郑与他人合作,其似乎夹入了私人恩怨:"公车下第,薄游长干。曲中马湘兰负盛名,与王百榖诸公为文字饮,颇不礼应尼。应尼与吴飞熊辈,作《白练裙》杂剧,极为讥调,聚弟子演唱,召湘兰观

之,湘兰为之微笑。"⑥不过,马湘兰本人对此并不介意,她不但大大方方地应其"召"来观看了此剧,而且一笑了之,可见其心胸豁达,处世洒脱。再如,清末文士冒广生,光绪年间举人,曾创作杂剧《疚斋八种》,有1934年(民国二十三年)排印本,"皆以明末女性为题材,人各一折",第三是《马湘兰生寿百榖》,"马湘兰为王百榖作生日,共燕饮累月,歌舞达旦,见《列朝诗集·马湘兰传》,述之甚详,以为金闺盛事";第四是《卞玉京死忆梅村》,"吴有《听女道士卞玉京弹琴歌》。又《卞玉京传》言年十八,侨虎丘之山塘,欲以身许梅村者"⑦。除了卞、马,清人借"八艳"逸事还创作有传奇《圆圆曲》(舒位)、《影梅庵》(陈文述、查揆合),前者写陈圆圆,后者写董小宛,但据考证,二者皆未完成。⑧这些戏剧作品,谐谑也罢,褒誉也罢,由于创作上的某种思维惯性,渲染重点多不离才子佳人风流韵事。

在优秀戏剧家笔下,从妓门风月、北里故事中脱胎的也不乏佳作,孔尚任的《桃花扇》是其中代表。细读该剧,不难发现双重话语内涵:一是女性代言,是对青楼中杰出女性的歌颂;一是作者自白,是作者内心家国情怀的寄托。所谓代女性言,是指该剧对李香君大义凛然形象的正面塑造,以及通过忠奸对比、男女主角对比来突出对这位重气节、有远见的身份低贱却人格不凡的女性的赞颂。"作品在痛斥阉党权奸的同时,热情歌颂了李香君、柳敬亭、苏昆生、卞玉京等层人物。女主角李香君的形象,塑造得更是光彩照人。作为秦淮名妓的李香君,处在受人歧视和凌辱的社会地位。然而她有胆识,有政治远见",作为侯方域的"畏友",她赢得了复社文人的尊敬,"她一直反对权奸、反对邪恶势力的正义立场,表现出不为利诱、不畏强权的斗争精神。她对侯方域的爱情,更多地出于她的政治态度。在李香君的形象上,坚贞的爱情和反对权奸的政治态度紧密结合在一起。在李香君的经历中,爱情的不幸和国家的覆亡命运紧密联系在一起。在这一点上,《桃花扇》摆脱了一般才子佳人戏剧的俗套,取得了新的艺术成就"⑨。的确,剧作者

① 《〈白门柳〉木渎古镇开机演绎柳如是传奇故事》,http://ent.qq.com/a/20151023/046893.htm。
② 高彦颐著,李志生译:《闺塾师——明末清初江南的才女文化》,南京:江苏人民出版社2005年,第289页。
③ 请参阅拙文《风骨嶙峋白门柳——古代中国女性文化札记之一》,《文史杂志》2012年第6期。
④ 《新编历史剧苏剧〈柳如是〉尽显自然本色之风格》,http://yule.sohu.com/20140214/n394987262.shtml。
⑤ 沈德符:《万历野获编》卷二六"白练裙",北京:中华书局1959年,第676页。
⑥ 钱谦益:《列朝诗集小传》丁集上,上海:上海古籍出版社1983年,第470页。
⑦ 庄一拂编著:《古典戏曲存目汇考》,上海:上海古籍出版社1982年,第1734-1735页。
⑧ 陆萼庭:《清代戏曲家丛考》,上海:学林出版社1995年,第179、340页。
⑨ 《中国大百科全书·戏曲曲艺》,北京:中国大百科全书出版社1983年,第176-177页。

心里明白,他不单单是想演绎秦淮风月,也不单单是想渲染儿女情长,他要透过一对男女的悲欢离合来完成有关朝政兴亡成败的宏大叙事,这才是他创作该剧的根本使命所在。借助这出演绎南明王朝故事的戏剧,试图回答明朝三百年来基业成败的问题,从而向人们敲响警世钟声,此乃《桃花扇》的创作主旨,也是剧作者念念不忘的大主题,且听其自白:"《桃花扇》一剧,皆南朝新事,父老犹有存者。场上歌舞,局外指点,知三百年之基业,隳于何人?败于何事?消于何年?歇于何地?不独令观者感慨涕零,亦可惩创人心,为末世之一救矣。"①正因如此,这部作品在后人心中总是能唤起由衷的共鸣,特别是在民族和国家存亡关头,如抗日战争时期,欧阳予倩曾把《桃花扇》改编成京剧本和话剧本,在桂林又排演过他写的桂剧《桃花扇》。历史上香君的结局如何,未见明确记述。孔氏剧本结尾写李、侯断情缘后双双修真学道去了(与此艺术处理有别,历史上的侯参加了清顺治年间乡试并中了副榜);1937年欧阳予倩重写的京剧剧本则设计了李与侯因气节问题最终决裂,"结尾增侯朝宗变节降清,再访李香君于尼庵,李香君见侯朝宗气愤而死情节"②。不管怎么说,通过《桃花扇》有关改朝换代的宏大叙事,一向被视为"历史的附录"的女性的高尚气节和人格也得到了讴歌和张扬。

自古以来,在父权制社会里,在男性主流叙事中,"女性与政治"是个敏感话题。纵观中国古典文艺作品,由于冥冥中不无性别偏向的无形之手在起作用,要么是把女性跟政治话题绝缘开来,要么是把跟政治事件沾边的女性妖魔化,这在过去是很常见的。然而,《桃花扇》写政治、写女性(而且是青楼女子),全然没有落此窠臼,

这使我们不能不对作者刮目相看。此外,从性别话语表述看,《桃》剧作者把"代言"(塑造女性形象)和"自白"(抒发自我情怀)结合起来,采用的正是一种"男说女话"方式。由于历史和传统在社会角色分工上派定的性别优势,中国古代作家绝大多数是男性,他们的创作几乎涵盖了文学艺术创作活动的全部;宋元明清作品中富有光彩的女性形象,绝大多数也是男性笔下所塑造的。不必怀疑他们置身女性立场替女性扬眉、代女权说话的开明意识和积极态度,但也无须否认,这些文人士子自有胸中难泯之气如骨鲠在喉,他们情不自禁地会在讲述女性故事的同时融入自我情愫表达。在借写男女爱情演绎时代兴亡的《桃花扇》中,作者讴歌民族大义、张扬人生气节,赞扬识见和品格皆高出俗世男子的秦淮歌妓李香君,分明投寄着明末遗民的亡国之痛以及"借离合之情,写兴亡之感"的思想意识。"从来壮士郁无聊,一寄雄心于歌舞",这是戏剧家徐渭的夫子自道。徐渭的《女状元》《雌木兰》,以历史上传说中的非凡女子为正面主角,有鲜明的替女性张目的色彩,但是,若结合作者个人身世看,戏中无疑又寄托着他渴望建功立业、一展才华的自我人生理想,所谓"借彼异迹,吐我奇气"(西陵澉道人:《四声猿引》),作品里分明有很强的"我说我话"因素,只不过他在此采用了借写女性故事来表达自我情怀的方式。

总而言之,给桨声灯影的秦淮河抹上一层厚厚粉色的"八艳",也给中华戏曲史和中华女性史抹上了一道耀眼的亮色。解读"秦淮八艳",研究"秦淮八艳",对于我们今天无论撰述中国文学艺术史还是书写中国女性文化史,都有不可忽视的意义。

民国中期(1929—1937)天津昆曲演出状况

王兴昀

天津的昆曲演出活动始于明代,乾隆年间皮黄兴起,昆曲一度衰落。但是天津业余爱好者及昆曲票友大有人在,及至民国此风不减,同咏社是津门最著名的昆曲票房。与之相应,天津昆曲演出也是不绝如缕。1929年开始,天津昆曲的演出逐渐常态化,韩世昌、白云生、庞世奇、马祥麟、郝振基、陶显庭等人多次组班来津献艺。他们的演出受到了天津一些人士,特别是报界闻人的欢迎。天津的报人通过报刊媒体对于昆曲演出进行了积极的报道,试图通过报刊的宣传让昆曲再度成为流行文化。衰落多时的昆曲在报人的扶持下,在一定程度

① 孔尚任:《桃花扇·小引》,王季思、苏寰中校注,北京:人民文学出版社1958年,第1页。
② 《中国京剧戏考·〈桃花扇〉》,http://scripts.xikao.com/play/80000026。

上吸引了天津市民的目光,争取到了一些新的观众。

一、天津社会对昆曲的瞩目

(一)报刊对昆曲演出的关注

1929 年以前,昆曲班社也曾几次来津演出,但是并未引起多少社会反响。其中重要一点就是 20 世纪 20 年代之前,天津报刊媒体报道的重心在于各种政论和时事新闻,对于社会娱乐方面的报道较少,各种戏曲新闻多以短消息的形式出现,往往数日乃至整月不见戏曲类消息。从 20 世纪 20 年代末开始,天津的报刊媒体开始了转型,各家报刊的内容不再单纯是各种政论和时事新闻,它们普遍地开设文化艺术方面的副刊。而戏曲作为当时天津普及的社会娱乐,更是成为各报副刊的关注目标。天津许多报刊的编辑本身便是戏曲爱好者,因此各家报刊不但积极地报道戏曲界动态,而且也在借助报刊为戏曲宣传、造势。于是以 1929 年昆曲再次来津演出为契机,天津报刊媒体对昆曲进行了积极的宣传和推广。

1929 年 9 月,昆曲庆生社来津在天祥商场演出。起初悄无声息,"期前并无登报广告,当日各报亦无剧目露布"①。但是在开演之后立即受到了天津各报刊媒体的关注,各报都登出了相关报道。昆曲演出由此"大引起社会之注意,津市著名曲家,更有排日往观者,以故连日上座颇盛,且多摊书聆曲,深感兴味"②。于是"生气沉沉之新欣舞台连日裙屐蹁跹,大有宾至如归之盛"③。

天津的昆曲爱好者以社会中上层和知识分子为主,其中更包含了大量的报人。特别是报界闻人张季鸾、叶庸方、张聊子、冯武越等对昆曲竭力提倡。马彦祥在担任《益世报》编辑时,遇有昆曲演出就"广邀友好,前往顾曲,《益世报》编辑部全体同人,均在被邀之列"④。所以天津各报刊刊登了大量提倡昆曲的文章。

天津的昆曲爱好者认为:"天津为北方之首埠,亦文化之中心,艺场林立,惟皮黄极盛一时,昆曲则无人过问。"⑤致使"荡调淫声,风行一时,而乏高尚优美之歌曲,矫此社会之恶习",而且"戏曲具转移风俗之伟大力量"。天津社会各界,"果能提倡昆曲,除彼邪声,裨益于社会之风化,良非浅鲜"⑥。而且"昆曲为皮黄之鼻祖,辞句多而深,非有相当之学问,不易学习,念唱白做工,亦极艰难,雅、细二字,为昆曲之基本法则,非皮黄之乱杂可比也。故学者寥寥,以致中衰",天津各界"若不勇为提倡,更待何时何人耶"?⑦于是天津的昆曲爱好者以"中兴"昆曲为己任,试图使昆曲重新振兴。各家报刊也成为探讨如何复兴昆曲的平台。

(二)探索"中兴"昆曲之策

昆曲爱好者们指出如果想让昆曲复兴就不能拘泥于传统。"尤其是在天津这个地方,因为每种戏剧,无论其在当日盛行时如何取得一般民众的信仰,如何受社会上的欢迎,若本身不随时代进化的潮流,加以改良和补充向进化的路上跑,一旦时过境迁,结果必成为时代的落伍者。"⑧

以京剧为例,"现在风靡一时的皮黄,在中国戏剧中可说是最占势力了。而其所以能由附庸蔚为大国者,虽曰逊清宫禁有以倡之,要不能不归功于当时研究领导的诸名伶,他们能默察社会民众的心理,他们能随时代进化的途径追跑。把高深典雅的唱词,一变为浅显,使它民众化,把冷淡的场面加以丝弦,使它更热闹,如此的改良补充,才有今日之硕果"⑨。而昆曲却缺少改进,"昆曲的唱词,实在太典雅了"。一些人不愿意听昆曲的原因,"一半因为不热闹,一半因为不懂得。词学在今日差不多快绝了,除过一般老前辈还能填几阕外,试问青年们有几人研究它,有几人会填它",恐怕能懂得的牌名也不多。有一定文化水平的观众可以购买曲谱,"一边看曲谱,一边听歌唱,有手忙脚乱的还找不着唱到哪里,其他一般不识字不懂词不买曲谱的听众怎么能领会出剧中的神情和本事"? 因此,"爱听戏的人不愿听昆曲,好比吃东西,并不是因为昆曲不合脾胃不愿吃,实在是不知昆曲的好歹不能吃,走马看花的听戏家他们只看个行头新鲜,扮相美丽,场面热闹,起打干净,哪里还问那腔调好不好,唱词雅不雅? 然而社会上这种人占多数,无

① 《庆生社昆剧评》,《大公报》1929 年 9 月 19 日。
② 聊:《庆生社昆剧各角略评》,《大公报》1929 年 9 月 20 日。
③ 秋江:《观庆生社昆剧杂感》,《戏剧月刊》1929 年 2(4)。
④ 《曲线新闻》,《北洋画报》1933 年 6 月 15 日。
⑤ 《昆曲之源流及庆生社》,《益世报》1930 年 2 月 2 日。
⑥ 张荫湘:《新欣顾曲记》,《大公报》1929 年 10 月 6 日。
⑦ 《昆曲之源流及庆生社》,《益世报》1930 年 2 月 2 日。
⑧ 灵墅:《听昆曲后我的感想》,《益世报》1930 年 3 月 2 日。
⑨ 樵隐:《谈昆》,《益世报》1930 年 2 月 16 日。

怪乎货高价廉的昆曲,在天津生意萧条卖不出去"①。现在的昆曲"人为之后进,已落皮黄之后,而物质的文明,即皮黄尚有不能利用科学之点,况昆曲乎"?因此演出昆曲者"固不当以古雅标榜,甘落科学化的社会之后也。况以艺术的方面论,皮黄方面在力进而不休,而所谓昆曲者,仍欲以冷淡场面,招徕众人,且有时以弋腔而滥入昆腔之内,至于走板讹韵,又时在不免,即嗜古而以雅人标榜者,恐亦勉强而曰好,亦不过固守国人好古之恶习耳"。②

昆曲改良首先是要创作通俗易懂的新剧目。"昆曲之不及皮黄,在辞义过于深奥,骤然聆之,虽宿学之士,犹不能尽解,又安能使之普遍耶。"而"多印曲词,分赠听者,然此亦无大意义。盖听者若凝神纸上,则不见台上,若顾剧情,则仍不谙曲意矣"。因此张季鸾等人主张"宜创作新曲,全用近代语体文而循用昆曲腔调"③。童曼秋更进一步指出:"曲之胜场,在乎本色。歌者乃现身说法,演述古人之言行,使愚夫愚妇,共见共闻耳。此元人作曲所以尚用方言,不重词藻也。若今后之昆曲主张创作新曲,全用现代语体文,使昆曲犹如今日之皮黄,得以家弦而户诵,其理正合古人"。④

其次,日常演出的剧目应演全本。"近时演昆剧,更有一弊,即无头无尾,任意截取全剧中之一出,于是只重声调做工,而情节废矣。"观众观剧时可能会因为折子戏剧目前后情节缺失而失去观剧的兴趣。张季鸾指出,"南方小班多有演全本者,其情节远出皮黄之上,宜恢复之"⑤。

再次是希望演员及票友多排演经典剧目。"就固有之旧曲,择其情节新颖,场子紧凑,曲词较浅而雅俗共赏者,怂恿剧界之内外行及游艺团体,群起而研习之,排演之。"同时,"其他有识之士,寝馈于此道者,不惜牺牲色相,出而为义务之指导,士夫提倡于上,庶民翕从于下,流风成俗,默化渐移,乃至舆夫走厮,亦知绣户传娇语,则雅曲复兴如乾嘉时之盛况,不难复见于今日也"⑥。

各报除了刊登探索昆曲复兴之策的文章外,也在采取"连续报道""塑造偶像"等策略,试图通过报刊媒体的宣传作用让昆曲再度成为流行文化。

二、报刊媒体推广昆曲的尝试

(一)演出期间的连续评介

昆曲班社在津演出期间,《大公报》《益世报》《北洋画报》等本地报刊都会进行连续跟踪报道。从演出预告、剧目介绍、演出评论、昆曲常识到演员评介、演员自述,可以说天津报刊对于昆曲的报道是不遗余力的。

首先是对演出的评介。天津报刊媒体很注意及时发布昆曲演出评介,以求使更多的人了解昆曲,并进入剧场,从而扩大昆曲的受众面。1930年和1933年昆曲班社都在天祥商场新欣舞台演出,其间《益世报》刊载署名郁青的《新欣顾曲记》连载剧评,对昆曲的演出进行连续的推介。遇有重点剧目演出各报也会积极发表剧评。陶显庭的《长生殿·弹词》一剧颇受人称道,"南北曲家同声赞叹,尤为绝唱"。他的演出"自【一枝花】、【九转货郎儿】以至【尾声】一气呵成,到底不懈。其嗓音坚实,恍如声出金石,而苍凉悲折之韵,尤使人低徊感叹,不能自已"⑦。所以"每次出演,座客辄满,掌声如雷"⑧。《大公报》特别于1933年7月22日至27日连载《弹词杂话》,对陶显庭的演唱及该剧唱词流变进行解说。其余如郝振基的《安天会》和《拷掠诸臣》、陶显庭的《酒楼》和《刀会》、韩世昌与白云生合演的《长生殿》、韩世昌的《风筝误》等重点剧目也会有专文进行介绍。

其次是演员的介绍和访问记,希望能使昆曲演员获得更高的社会认知度。1935年上半年,韩世昌携其师侯瑞春在津演出时,曾接受《大公报》记者专访。《大公报》就访谈内容形成《瞻韩忆录》系列报道,其中谈及"韩伶之成名,及昆弋班近年离合之内幕"⑨。从1935年9月开始《大公报》不定期刊载《白云生自传》,"除了叙述昆弋的源流和他自己的家世以外,所有近几年来,昆弋班聚散的痕迹,各名角离合的因缘都有详明的记录"⑩。除

① 樵隐:《谈昆》,《益世报》1930年2月16日。
② 樵隐:《谈昆》,《益世报》1930年2月16日。
③ 外行:《今后之昆曲》,《北洋画报》1930年8月12日。
④ 曼秋:《读〈今后之昆曲〉后》,《北洋画报》1930年8月23日。
⑤ 外行:《今后之昆曲》,《北洋画报》1930年8月12日。
⑥ 曼秋:《读〈今后之昆曲〉后》,《北洋画报》1930年8月23日。
⑦ 一工:《弹词绝唱》,《大公报》1933年6月19日。
⑧ 《弹词杂话》(一),《大公报》1933年7月22日。
⑨ 尚同:《瞻韩忆录》(一),《大公报》1935年4月17日。
⑩ 《白云生自传》(一),《大公报》1935年9月4日。

知名演员外,1935年5月《大公报》还连载了《在野昆弋名伶纪略》,记述了一些普通昆曲演员的事迹。

（二）对明星演员的塑造

天津的昆曲爱好者认为要想使昆曲"中兴"关键在于能使昆曲后继有人,因此对于青年昆曲演员极力提携,希望能够塑造出明星演员,从而引起大众对于昆曲的关注。

1929年9月,庞世奇初来津门献艺,被认为是可造之才。"当君青（韩世昌）已老,（白）玉田无踪之际,而有庞世奇者出,斯昆曲之大幸也。昆曲中非独有旦,而斯世非旦不能兴昆曲,且固能兴昆曲,而貌寝技劣者亦难成功。世奇具翩翩浊世之姿,有出类超群之艺,虽唱作功夫未尽精纯,而已窥堂奥。长此猛进不懈,日后必夺君青之席,自致声名,而为沉寂之昆曲吐气焉。"知名剧评人刘步堂与天津报人王小隐早年曾共同对昆曲捧场宣扬不遗余力。在得知庞世奇来津演出后,他特意致函王小隐"绍介庞世奇其人,称为昆曲后起之秀。其人恂谨如韩世昌,艺事亦颇精能,嘱有以张之",希望王小隐对庞世奇大力宣传。王小隐也认为庞世奇对于昆曲,特别是昆曲旦角的传承能起到一定作用。"（韩）世昌而后,昆戏久无名旦,得庞（世奇）而余绪不坠,能不失喜。"①于是之后天津各报刊上出现了多篇称赞、勉励庞世奇的文章。

媒体的造势也确实使得庞世奇快速成名。"昆旦庞世奇自来天津,即大红特红。捧者女界亦不乏人；良以时髦女郎,固多爱好艺术,昆曲固艺术之一种,庞尤为昆曲艺术家中之佼佼者。且加以玉屑珠喉,娇歌妙舞,固无往而不动人,于是捧之最力者得两女性焉。此两人时为捧场,且争赠行头无数。"②

许多关于庞世奇的剧评文章并非单纯的吹捧,而是"寓评于褒",会在褒奖时中肯地提出庞世奇需要进一步提高之处。"就严格上论其剧艺,则嗓音微弱；唱念腔档,尚未臻善境。"③如果庞世奇的技艺止步不前,不能进一步提高,"不求甚精,则庞之名或不久即衰,而昆曲之不能复兴,又依然如故"。所以"藉庞提倡昆曲则可,谓庞能重振昆曲,初无不可；然则为庞者,今后应如何努力,更从艺术上求精进,以副盛名"④。各位报人也在试图使庞世奇能在演技上得到进步。《大公报》主笔张季鸾将庞世奇介绍给同咏社诸人,同咏社张企元、滑苕白等人曾教授其《玉簪记·偷诗》。首演之夕,"八点以后,楼上下已全满,同咏社人,大抵均到"。演出中"昆票童曼秋君,特临场打鼓。滑苕白君及同咏社笛师徐金龙吹笛"。该剧"调本优美,有此好笛,相得益彰"⑤。后庞世奇还曾学习《西厢记·寄柬》等剧。后来张季鸾又同陆秀山商定,"在（庞）世奇等已脱离班底,而技能尚未达到独立生活以前,愿各予以相当补助之资,俾能在此过渡时期赖以维持,用资机会,以便习艺"⑥。

三、天津昆曲观众群体的扩大

报刊的宣传和提倡使得昆曲在天津的演出具有了一定的市场。1929年秋季昆曲班社来津演出,"本以一月为限,不期到津后,备承同咏社诸公及昆曲名士爱护,竟能支持半年之久,此固非初来时所料也"⑦。于是自1929年起,天津的昆曲演出开始常态化。除1931年"九一八事变"后至1932年因时局所限外,天津每年均有昆曲演出,而且观众群体有所扩展。

（一）观众群体的逐渐培育

报刊媒体不断的宣传造势激发了天津市民对于昆曲的兴趣,吸引了一些原本对昆曲陌生的观众去观看昆曲。但是除了固定的昆曲爱好者,有相当数量的人是看到报刊报道后出于好奇心理而走进剧场的。在见识之后,他们便又觉无甚兴味,"复如东风马耳,又顾而之他矣"⑧。所以各次昆曲演出往往在初期能吸引不少观众,可随着演出的推进,观众不断流失。有些次演出演期未到,便因观众稀少亏累甚多而停演。

1929年至1930年在天祥商场新欣舞台演出时,"亏空已多,后又与园主因争包银关系,互相冲突"。后转至场租低廉的南市第一舞台演出,本意在于能减少亏空,"不意到第一台后,每日前来观剧者尽皆贩夫走卒,此辈皮黄尚不懂,遑论昆曲。又因夜晚戒严,座客大减",不

① 王小隐:《怀旧小言》,《北洋画报》1929年9月21日。
② 竭泽:《庞郎近事》,《北洋画报》1929年12月5日。
③ 苕白:《记庞世奇》,《北洋画报》1929年10月5日。
④ 滑苕白:《昆曲与庞世奇》,《北洋画报》1930年4月26日。
⑤ 《昆讯》,《大公报》1929年11月25日。
⑥ 滑苕白:《昆曲与庞世奇》,《北洋画报》1930年4月26日。
⑦ 老农:《广陵散绝》,《益世报》1930年4月7日。
⑧ 伯龙:《曙后孤星之庆生社》,《北洋画报》1933年7月1日。

但演出难以维持,而且演员间"又忽生意见,彼此诟骂"①,于是只得罢演。1931年6月,泰康商场四楼鸿记舞台的昆曲演出,虽然"报纸评论,类多揄扬,从未有不满之词",但"营业情形,不如一般京剧"②。刚开始"营业极佳,嗣以天气暴热,高楼跋涉又苦,座位亦未见若何改良,以致顾客骤减"。期间曾一度停演,"结账之后,股东皆折二三百元。旋经会商,将座价再略为减低,二内容再大加整顿,重振旗鼓,以观后效"③。至8月最终不得不停演。以各位演员的造诣而论,"实入炉火纯青之境,而其结果反不如评戏之被一般民众所欢迎,殊令人感慨无穷"④。因此1935年前天津的昆曲演出多为短期。

不能否认的是,通过各位报人和各家报刊的提倡和热捧,昆曲在天津的观众群体逐渐得到孕育,并形成了为数众多的中坚爱好者。"有一部分特嗜昆曲之观众,几乎每场必到。"⑤天津的昆曲观众"不仅限于白髯老者,西服革履,高跟卷发,也大有人在。读洋书的洋学生,更是数见不鲜。还有戴眼镜的半老太婆,领小孩的中年妇人也占观众的一部。固然也有几位小姐少奶奶派头儿的,来回互送瓜子糖果交际者"⑥。多有人"坐在台下,手执曲词,按字逐句的静静的听,似乎比在教室听课还要专心"⑦。特别是一些大中学生,他们成为昆曲的热衷者:"津市大中各校,高材生嗜昆曲者多喜与该社名角陶(显庭)、郝(振基)辈游,实对于陶、郝等品格艺术,推服备至。"⑧王益友更是长留天津,"津校昆曲研究社,亦如春笋挺生,争相延王教授,此一二年内,练习者日众,浸淫渐广,潜移默化,雅调重兴,骎骎乎,有驾乱弹而上之势矣"⑨。

(二)昆曲演出的渐入佳境

正如有人戏言"京戏如俏皮之女人,只能与人以短时间之美感,所谓'过眼俏'者是。而昆戏则如神秘隽秀之女人,耐人注视,注视愈久,美点发现愈多。他如梆子、蹦蹦则只似泼辣之妇人耳"⑩。昆曲观众需要一段时间的培养,从1935年开始,天津的昆曲演出时间逐渐延长。1935年2月至4月、1935年9月至1936年2月底、1936年4月底至5月底,天津均有昆曲演出。1935年9月,首演当晚"楼上下包厢散座,均已满坑满谷,将一座广寒之宫,挤得风雨难透,水泄不通。后来临时购票之观众,纷纷要求院方加凳子,院主不肯过拂观众之意,乃临时增添若干座位。茶房东奔西跑,忙得不亦乐乎,上座之盛,洵近来津市娱乐场中之新纪录也"。演出结束后,"观众仍多集于售票处,预购座位,以免再抱向隅之叹"。同时售票处,"附带售卖曲词,购者极多,全院顾客除自带曲谱外,多手持该项曲词一份,且听且看,对证研究,近年来昆曲之受人注意,于此可以想见矣"⑪。

1936年9月,劝业场利用"四、五、六、七楼之'天会轩'、'天乐戏院'、'天华景戏院'、'天宫电影院'、'共和厅'、'卧月楼'各部分游艺场所,集中在一个组织之下改组为一大规模之'天外天游艺场'"⑫。为了迎合天津爱好昆曲的观众,其中特设立昆曲部,邀请侯永奎、马祥麟、陶显庭、郝振基、侯益隆及荣庆昆弋班全体演员在七楼"卧月楼"出演。劝业场"以昆曲部颇具号召力,挽留情殷,坚不放行"⑬。此次演出一直持续到1937年7月底。"每天上座成绩总算不坏。星期日却拥挤得座无隙地。每天约唱五六出戏,而轮流担任大轴",并且也编排了不少的新戏。⑭

结　语

从20世纪30年代中期开始,天津昆曲演出状况有了好转,但是昆曲演员们的收入还没有实质性地得到提高。为了吸引观众前来观剧,昆曲演出均采取低票价策

① 老农:《广陵散绝》,《益世报》1930年4月7日。
② 云心:《昆剧之场面》,《北洋画报》1931年10月21日。
③ 小生:《重振旗鼓之昆弋社》,《北洋画报》1931年7月25日。
④ 鸣:《戏剧杂谈(续)》,《北洋画报》1934年10月27日。
⑤ 《曲线新闻》,《北洋画报》1933年6月8日。
⑥ 《小广寒赏音记》,《益世报》1935年10月2日。
⑦ 木目:《小广寒聆曲记》,《益世报》1935年9月24日。
⑧ 《昆弋剧社将重演津门》,《益世报》1931年6月4日。
⑨ 《昆弋剧社将重演津门》,《益世报》1931年6月4日。
⑩ 大白:《戏剧闲话》,《北洋画报》1936年5月9日。
⑪ 刘炎臣:《小广寒盛况空前——荣庆社昆弋班之第一晚》,《益世报》1935年9月8日。
⑫ 《天外天游艺场》,《益世报》1936年9月17日。
⑬ 《荣庆昆弋社暂缓离津》,《益世报》1937年4月14日。
⑭ 《轻歌曼舞无复当年班》,《益世报》1948年3月3日。

略。即便1936年开始在劝业场驻场演出,"每天两场,全班所得之包银仅百余元,每人所得,差可糊口而已"①。但是不能否认的是,通过报刊媒体的不停推介,天津的昆曲演出不仅有了常态化的趋势,而且昆曲的受众也得到了扩展。然而1937年"七七事变"爆发,天津沦陷,时局的剧烈动荡使得刚刚获得些许恢复的天津昆曲演出受到严重打击。天津昆曲爱好者们热盼的"昆曲中兴",也成了镜花水月。

苏州私家藏书与戏曲文献的传播

曹培根

古代私家藏书属于综合性的学术文化活动,对中华典籍的积累、保存、整理、再造和传播贡献很大,对促进文化教育和学术研究发挥了重大的作用。苏州私家藏书源远流长,藏书风气盛,读书创作风气也随之而兴,地方文学、艺术等学术文化事业正可从藏家故实中窥视,恰如吴晗在《江苏藏书家史略》序言中所述:"大抵一地人文之消长盛衰,盈虚机绪,必以其地经济情形之隆诎为升沉枢纽,而以前辈累累,流风辉映,后生争鸣,蔚成大观,为之点缀曼衍焉。以苏省之藏书家而论,则常熟、金陵、维扬、吴县四地始终为历代重心……学者苟能探源溯流,钩微掘隐,勒藏家故实为一书,则千数百年来文化之消长、学术之升沉、社会生活之变动、地方经济之盈亏,固不难一一如示诸掌也。"②苏州藏书家通过收藏珍贵的戏曲典籍、抄录辑刊戏曲著作、编纂书目史料等影响戏曲创作;同时,苏州藏书家多全能型人才,他们藏书读书,博学多艺,有的还从事戏曲创作,繁荣戏曲艺术。

一、珍藏戏曲

中国的珍贵典籍大多是经私人藏书家收藏而存世的,藏书家们通过收藏、抄刻、传播中华典籍,直接促进了文学、艺术等学术文化事业的可持续发展。苏州作家的著作大多经苏州藏书家汇集整理而今有存传本,南京师范大学古文献整理研究所编著的《江苏艺文志·苏州卷》,收录先秦至近代苏州作家9178人的著作,占江苏著作总量的三分之一。其中,苏州市、吴县市(包括清代长洲、元和、吴县三县)作家3525人,太仓市作家809人,昆山市作家1039人,吴江市作家1722人,常熟市作家2985人,合计30000余种著作。仅清代吴县人著作就达8100种③,接近《清史稿艺文志》著录9633种之数。其中,多有苏州藏书家的传藏本。江庆柏主编的《江苏地方文献书目》,著录的现存1949年之前成书的江苏地方文献(不包括江苏人所写的内容与江苏地域无关的著作)数量就有6000余种,也是以苏州市历代所存地方文献为多。④

如今世传珍贵的戏曲文献多由苏州藏书家汇集整理珍藏流传。例如赵琦美(1563—1624)脉望馆所藏《古今杂剧》242种,是研究中国元明杂剧的大宝库,这部书经过钱谦益、钱曾、季振宜、何煌、黄丕烈、汪士钟、丁祖荫等多位藏书家递藏,现存国家图书馆,如果没有这部书,我们今天就无法了解元明杂剧全貌。当年郑振铎发现此书存世想方设法使之归于国库,他说:"这宏伟丰富的宝库的打开,不仅在中国文学史上增添了许多本的名著,不仅在中国戏剧史上是一个奇迹,一个极重要的消息,一个变更了研究的种种传统观念的起点,而且在中国历史,社会史,经济史,文化史上也是一个最可惊人的整批重要资料的加入。这发现,在近五十年来,其重要,恐怕是仅次于敦煌石窟与西陲的汉简的出世的。"⑤可见脉望馆抄校本《古今杂剧》的重要价值。据郑振铎统计,现存《古今杂剧》242种中刻本69种,其余175种为抄本,抄自内府本的92种,抄自东阿于慎行所藏本的81种,32种注明"于小谷本"即慎行嗣子于纬号小谷藏本。而原书不止242种,传至钱曾收藏时有340种,自明万历四十二年(1614)至四十五年(1617)赵琦美全力抄校这部《古今杂剧》,留在《连环记》上的跋文载:"四十

① 《轻歌曼舞无复当年班》,《益世报》1948年3月3日。
② 吴晗:《江苏藏书家史略·序言》,吴晗:《江浙藏书家史略》,北京:中华书局1981年,第117-118页。
③ 南京师范大学古文献整理研究所编著:《江苏艺文志·苏州卷》引言,南京:江苏人民出版社1996年,第7-14页。
④ 江庆柏主编:《江苏地方文献书目》,扬州:广陵书社2013年。
⑤ 郑振铎:《跋〈脉望馆抄校本古今杂剧〉》,郑振铎:《西谛书话》,北京:北京三联书店1998年,第321-322页。

三年正月朔旦起朝贺待漏之暇校完。"《勘头中》上的跋文载:"万历四十四年十一月十四日朝贺冬至节四鼓起侍班梳洗之余校于小谷本。"《题桥记》上的跋文载:"万历四十三年七月二十三日漏下二鼓校于小谷本。"《立功勋庆赏端阳》上的跋文载:"万历四十二年甲寅正月二十一日灯下校内本。"《十八学士登瀛洲》上的跋文载:"于小谷本录校乙卯二月初八日有事昭陵书于公署。"《海门张仲村乐堂》上的跋文载:"万历四十三年乙卯七月初十日校内本,是日瑞五成婚并记。"赵琦美抄校杂剧深嗜笃好如此,正是由于他的努力,才给后人保存了国宝元明杂剧,丰富了中国文学史的光辉篇章。

按照传统藏书的观念,私家藏书内容多为儒家经典,正经正史,对于戏曲文献不屑收藏,甚至在清代,戏曲、小说类图书还被列入查禁图书的范围。例如,顺治年间,清政府下令禁止印卖"淫词小说"。康熙二年(1663),颁令"如有私刻琐语淫词,有乖风化者",查实议罪。康熙三十六年(1697)3月,禁淫词小说。康熙五十三年(1714)5月,查禁淫词小说,毁书销版,违者徒流有差。乾隆五年(1740),重修《大清律例》47卷,内有禁卖淫词小说条款:"凡坊肆市卖一应淫词小说,在内交与八旗都统、都察院、顺天府,在外交督抚等,转行所属官吏务搜书,尽行销毁。有仍行造作刻印者,系官革职。军民杖一百,流三千里。市卖者杖一百。"乾隆四十二年(1777),清廷为加强文禁,命两淮盐政伊龄阿于扬州设立词曲局,审查古今剧曲,总校为黄文旸,李经、凌廷堪等参与其事,历4年成。黄文旸辑元代至清代的杂剧、传奇1013种,成《曲海》20卷。同治六年(1867)4月7日,江苏布政司重申禁令,严禁杂唱滩簧淫曲,如有再犯,立予惩究斥逐,并将禁令发玄妙观头门勒石。①同治七年(1868)5月7日,江苏巡抚丁日昌下令查禁淫词小说,在苏州设销毁淫词小说局,严饬府县在规定期限内将各书铺已印陈本及未印版本一律交局销毁。计开应禁区书目:《西厢记》《红楼梦》《金瓶梅》《牡丹亭》《水浒传》等杂剧、传奇121种;小本淫词唱片目:《小尼姑下山》《王大娘补缸》《庵堂相会》《拾玉镯》《卖胭脂》等111种。5月13日又下令续禁《白蛇传》等34种。②丁日昌两次奏请禁书为269种,还设立检查局,专门处理禁毁图书事宜。同治九年(1870),受官府指使,由举人魏庚元、王锡畴募捐筹建的民间慈善机构兴善堂,查审南京城内书坊、画馆、广货店中的"淫书""淫画""小说""淫词""艳曲"等违禁品,禀告江宁知府后批示"严禁"。其后由兴善堂捐资"收买",共收"淫书""淫画"若干,书版21副,送至兴善堂纸炉内当众焚毁。兴善堂又于同治十年(1871)正月二十四日召集城内各书坊、画馆、广货店等业户,以及缴出"淫书书板"的刻字店、刷印书处的业户开会,商讨如何"永禁"问题,要求江宁知府颁发告示。署江宁知府蒯某为此专门颁布告示,勒石立碑。

由此看来,私人藏书家传藏戏曲不仅被视为小道,还存在传藏风险。

二、刊刻戏曲

小说戏曲的刊刻多为书坊所为,并以盈利为目的。苏州私人藏书家"以剞劂古书为己任"刊刻戏曲的有毛晋、张海鹏等。

毛晋(1599—1659)是中国乃至世界一流水平的私人刻书家,毛氏藏书84000册,汲古阁抄刻之书风行天下,这在出版史上罕见。陶湘《明毛氏汲古阁刻书目录序》记:"明常熟毛晋,字子晋,校刻书籍,起万历之季,迄顺治之初,垂四十年,刻成六百种有零。其名誉最著而流行最广者《十三经》《十七史》《文选李善注》《六十种曲》,刷印既繁,模糊自易。"③其中,《六十种曲》是中国戏曲史上最早的传奇总集,也是规模最大的戏曲总集。毛晋于崇祯年间编刊,分6帙,在3年内陆续出齐。初印本无总名称,在每帙第一种的扉页上题"绣刻演剧十本",每一种又题"绣刻某某记定本",故又称《绣刻演剧十本》或《绣刻演剧》。康熙年间重印时,6套同时出齐才有《六十种曲(全12册)》总标题。毛晋刊书不一味以营利为目的,而是以高度的社会责任感,注重选本和校勘。他凭借丰富的家藏,选择精善之本。王象晋在《隐湖题跋·序》中称毛晋"于书无所不窥,闻一奇书,旁搜冥探,不限远近,期必得之为快。然不以秘帐中而以悬国门,必乎ей雠校,亲为题评,无憾于心,而始行于世"。《六十种曲》收《琵琶记》等传奇作品59种,杂剧《西厢记》1种,共60种。59种中,既收汤显祖《还魂记》,又收硕园改本《牡丹亭》。书中汇集了元、明两代一些著名作家的作品,选录了《琵琶记》《荆钗记》《幽闺记》《精忠记》《鸣凤记》《玉簪记》和汤显祖"四梦"等有较高成就的剧本,反映了毛晋的鉴别力。毛晋特别注意选用善

① 江苏省地方志编纂委员会编:《江苏省志·大事记·清朝》,南京:江苏古籍出版社2001年。
② 江苏省地方志编纂委员会编:《江苏省志·大事记·清朝》,南京:江苏古籍出版社2001年。
③ 陶湘:《明毛氏汲古阁刻书目录序》,《武进陶氏书目丛刊》本,沈阳:辽宁教育出版社2000年,第19页。

本、稿本和抄本加以刊刻，《琵琶记》《荆钗记》选用所见善本，《精忠记》《八义记》《三元记》《春芜记》《怀香记》《彩毫记》《运甓记》《鸾鎞记》《四喜记》《投梭记》《赠书记》《双烈记》《龙膏记》《双珠记》《四贤记》《牡丹亭》（硕园改本）等16种都据抄本或稿本，这些未刊剧本因之得以保存和流传，可见《六十种曲》的刊刻在戏曲文献传播的重要意义。

张海鹏（1755—1816）辑刊古籍3000余卷，所刊书注意精选书籍，精心校勘，刻印精雅。他先后辑刊有《学津讨源》20集173种1058卷、《借月山房汇钞》16集137种290卷、《墨海金壶》117种735卷等，内容广及经学、杂史、史评、地理、传记、杂家、艺术、谱录、小说家、诗文评，并收录杨仪、徐复祚等人小说戏曲。

三、编目传播

苏州藏书家通过编纂书目记录私藏信息，促进文献传播。例如赵琦美所编《脉望馆书目》、钱曾（1629—1701）所编《也是园藏书目》等著录戏曲文献。赵琦美的《脉望馆书目》书前有冠以"老爷爷"（赵承谦）、"老爷"（赵用贤）者，注中有称"大官人"（赵琦美）、"二官人"（赵际美）者，或系赵氏门仆所为。书目基本按四部分类，但有所突破。如将奏议、经济以个人著作归入集部等，子目设置细密，共设近200个子目。书目著录"不全旧宋之版书"，得经部11种，史部以下近百种，首开后世藏书家著录宋元残本的先例。书目注意收集小说等俗文学图书，收录小说186种、《古今杂剧》200多种。书目以《千字文》为序，分类排列书橱，并在类名下用小字标明庋藏处所。

钱曾的《也是园藏书目》共著录图书3800余种，超过了《四库全书》收书数字。书目仅记书名、卷数，极其简单，为登账簿册之用，是钱曾早期编制的书目。书目分类采用非四部的二级分类法，共设8部：经济、史部、明史部、子部、集部、三藏、道藏、戏曲小说，下列145类，划分极为详细。对于戏曲小说单独设部，体现收藏特色，有益于其他书目几乎不载的戏曲小说书流传后世。其中特别是著录《古今杂剧》342种，极为珍贵。

四、创作戏曲

许多私人藏书家在收藏戏曲文献的同时，也从事戏曲创作。例如：杨仪（1488—？），字梦羽，号五川。明常熟人。杨舫子。嘉靖五年（1526）进士，历任工部主事、礼部郎中、兵部郎中、山东副使，备兵霸州，杨仪因违其材而移疾归。以读书著述为事，著有《乐书》《明良记》《螭头密语》1卷、《垄起杂事》1卷、《格物通考》20卷、《骊珠随录》5卷、《保孤记》2卷、《高坡异纂》3卷、《金姬传》1卷别记1卷、《杨氏南宫集》7卷、《古虞文录》2卷、《古虞文章表录》1卷等。终生耽嗜古书，藏书室名"七桧山房"，刻有《王岐公宫词》1卷铜活字体，抄有《北堂书抄》等。

张凤翼（1527—1613），字伯起，号灵墟，别署灵墟先生、冷然居士。明长洲（今苏州）人。嘉靖四十三年（1564）举人。与弟燕翼、献翼并有才名，时号"三张"。擅诗文翰墨，喜度曲。著有《文选纂注》《处实堂前集》《处实堂后集》《四书句解》《瑞兰阁景行录》《清河逸事》《自订年谱》《海内名家工画能事》《国朝诗管花集》《敲月轩词稿》；另有传奇《红拂记》《祝发记》《灌园记》《窃符记》《虎符记》《炭廖记》，合称《阳春六集》；尚有《平播记》《芦衣记》《玉燕记》等。国家图书馆藏有张凤翼《红拂记》万历二十九年（1601）金陵陈氏继志斋刻《重校红拂记》二卷、万历间杭州容与堂刻《李卓吾先生批评红拂记》二卷等。

顾大典（1541—约1596），字道行，号衡宇、衡寓。明吴江人。隆庆二年（1568）进士，授绍兴府教谕，官至福建提学副使。妙解音律，自教所蓄家乐。著有《清音阁集》《海岱吟》《闽游草》《园居稿》《北行集》等，有《清音阁传奇》四种，包括《青衫记》《葛衣记》《义乳记》《风教编》。家有谐赏园，自撰《谐赏园记》，有"云萝馆""清音阁""美蕉轩""载欣堂""净因庵"等之胜，"云萝馆"内左楹为寝室，贮彝、鼎、樽、罍、琴、剑之属，右为便坐，贮经史、内典、法书、名画之属。

孙柚，字梅锡，一作禹锡，号遂初。明常熟人。孙艾曾孙，楼孙，楼从兄。建别业于虞山北麓，名"藤溪草堂"，古藤盘绕，涧壑泓然，有饮虬亭、松龛、丛桂轩、芙蓉沼、蕊珠室、昙花庵、古逸祠、寒香径、松风馆、芦蔪，各饶幽致，与名流王穉登、莫是龙辈觞咏其中。才情流丽，所作乐府脍炙人口。著有《琴心记》1卷、《昭关记》等。

徐复祚（1560—？），初名笃孺，字昉初，改字讷川，号蒻竹，又号三家村老，别署破悭道人、阳初子、洛诵生、休休生、忍辱头陀等。明常熟人。栻孙，昌祚弟。博学能文，尤工词曲。著有《红梨记》《一文钱》《投梭记》《宵光记》《题塔》《梧桐雨》《雪樵记》《闹中牟》等。

许自昌（1578—1623），字玄祐，号霖寰，又号去缘居士、梅花主人。明长洲甫里（今苏州角直）人。甫里许氏为吴中巨富，自昌父朝相，延大儒课督，鼓励自昌与名人来往，捐金藏书。自昌从小渔猎传记、两汉、四唐之业，筑仓而藏，四试不就，万历三十五年以赀授文华殿中书

舍人，称许中翰，不久以养双亲为由告归家乡，与董其昌、文震孟、王穉登、曹学佺、臧懋循、陈继儒、钟惺、陈子龙、张采诸名家交往，于甫里姚家弄西许氏宅址南陆龟蒙旧居修筑梅花墅，地广百亩，潴水蓄鱼，榆柳纵横，花竹秀擢，輋石为岛，攒立水中，内有得闲堂、竟观居、杞菊斋、映阁、湛华阁、维摩庵、滴秋庵、流影廊、烧香洞、小西洞、招爽亭、在洞亭、转翠亭、碧落亭、涤砚亭、漾月梁、锦淙滩、浮红渡、莲沼诸景，山水亭榭为吴中奇胜，誉为列杭州西湖、苏州虎丘之后"江南第三名胜"，林云凤有《梅花墅二十二咏》、陈继儒有《许秘书园记》，钟惺有《梅花墅记》，祁承爜有《书许中秘梅花墅记后》。自昌蓄养家乐，藏书万卷，手自校勘，并四世收藏，刻有《太平广记》、编校《李杜合刻》四十七卷、《皮陆倡和集》等。自昌作有传奇《水浒记》《橘浦记》《灵犀佩》《弄珠楼》《报主记》等，著有《樗斋诗钞》四卷、《樗斋漫录》十二卷、《捧腹编》十卷。

魏浣初（1580—1638），字仲初，一字仲雪。明常熟人。评《新刻魏仲雪先生批点西厢记》，著或作评《八黑记》《七红记》。

袁于令（1592—1674），原名晋，字令昭，又字韫玉，号凫公，又号箨庵、白宾，别署幔亭仙史、幔亭峰音叟、吉衣道人等，室名剑啸阁、音室、及音室、砚斋、留砚斋等。明末清初吴县（今苏州）人。九世祖袁宁一曾官元朝海道万户，祖父袁年万历八年（1580）进士，官至陕西按察使。父袁堪官广东肇庆府同知。明末贡生，居苏州因果庵，因恋一妓女被革去学籍。入清任工部都水司官，顺治三年（1646）任临清关监督，四年任荆州知府。为官日以唱曲下棋为乐，顺治十年罢官寄寓南京，晚年迁居会稽，病卒。曾从叶宪祖学曲，与冯梦龙交往，作有传奇《西楼记》《鹔鹴裘》《珍珠衫》《玉符记》《长生乐》《瑞玉记》《合浦珠》《金锁记》等，总称《剑啸阁传奇》。又有杂剧《双莺传》《战荆轲》，编《南曲谱》《北曲谱》，为《南音三籁》作序。另有通俗小说《隋史遗文》十二卷六十回崇祯癸酉（1633）吉衣主人序本，署"剑啸阁批评秘本出像隋史遗文""崇祯癸酉玄月无射日吉衣主人题于西湖冶园"，有"令昭氏""吉衣主人"篆印。著有诗文集《及音室稿》《留砚斋稿》等，撰《盛明杂剧》序。《铁琴铜剑楼藏书目录》卷十二载《隶释》二十七卷旧抄本有"曾经幔亭手校"印。①《李卓吾先生批评西游记》一百回有明刊幔亭过客袁于令题辞本。

邱园（1617—1690），字屿雪，自号坞邱山人。清常熟人。著有《御袍恩》《党人碑》《幻缘箱》《一合相》《四大庆》《虎囊弹》《蜀鹃啼》《岁寒松》《闹勾栏》《双凫影》等。

叶奕苞（1629—1686），一名奕包，字九来，号凤雏，又号半园、笨庵、二泉居士，别署群玉山樵。明末清初昆山人。恭焕曾孙，国华次子。诸生，自幼师事葛云芝（1619—？）、叶宏儒（1619—1675）、柴永清，康熙十二年（1673）修通济桥，康熙十七年（1678）以太学生荐博学宏词科，北上赴试，康熙十八年（1679）与试落选，后隐居不仕，将其父所分"茧园"之半重加修葺，增春及轩，取名"半茧园"，所居下学斋，藏书丰富，与名流姜宸英、施闰章、陈维崧及同乡归庄、徐开任等流连觞咏，极一时之盛。又与徐开任、太仓吴扶风于马鞍山西构"三友园"。奕苞学有根柢，史志、金石、诗文、词曲皆擅，善书法，著述甚富，有《经鉏堂诗稿》八卷（清代遭禁毁）、《诗余》一卷、《集唐人句》一卷、《杂著》一卷、《文稿》六卷、《乐府》四卷（即《老客行》《长门宫》《燕子楼》《奇男子》杂剧四种）、《倡和诗》一卷、《花信诗》一卷、《北上录》一卷。②叶奕苞《经鉏锘堂文稿·宾告篇》载："书之难难于说部，太腐则俚，太艳则妖，然而宁腐无艳。如《御览》《广记》卷帙最为浩博，不免流于荡佚。山园藏书无几，经史子集而外，择唐宋以来名人杂志有助见闻者，皮置翻阅，若猥亵鄙陋之词，未尝寓目。敢告无坊刻小说。"③

许廷录（1678—？），一名逸，字升阳，号适斋，别号庚生，又号东野。清常熟人。究心韵律，编传奇，授梨园，与娄东王大司、马岵云、孙炳庵称歌场巨帅。所著传奇《五鹿块》堪与汤显祖相上下。

周昂（1732—？），字千若，号少霞。清常熟人。工诗词，长于韵学。嘉庆元年（1796）为瞿颉校评《鹤归来》传奇。纂《支溪小志》，著有《西江瑞传奇》《据梧轩玉环缘传奇》《咒魩记传奇》《两孝记传奇》。

瞿颉（1742—？），字孚若，号菊亭。清常熟人。好古文词曲。著有《玄圭记传奇》《桐泾月传奇》《雁门秋传奇》《紫云回传奇》《鹤归来传奇》等。

顾文彬（1811—1889），过云楼第一代主人，工倚声，尤爱文词。子顾承（1833—1882）通音律，精鉴赏。孙顾麟士（1865—1930）工书画，精鉴画。曾孙顾公柔（？—

① 瞿镛编纂，瞿果行标点，瞿凤起复校：《铁琴铜剑楼藏书目录》卷十二，上海：上海古籍出版社2000年，第318页。
② 陆林：《清初戏曲家叶奕苞生平新考》，《文学遗产》2007年第3期。
③ 叶昌炽：《藏书纪事诗》卷二附补正，上海：上海古籍出版社1989年，第116–120页。

1929)工画,顾公可(1892—1940)为昆曲家俞粟庐三大弟子之一,顾公雄(1897—1951)、顾公硕(1904—1966)工书画。

清末民初昆曲手抄孤本《云母缘传奇》初探

孙伊婷

中国昆曲博物馆现藏大量名家名人手抄珍本,内中有一清末民初昆曲手抄孤本《云母缘传奇》,兹海内外当仅此一册,实属当代曲坛之稀世墨宝。此馆藏孤本所载剧目为现存世主要昆剧著述未曾刊录者,包含了舞台上未曾搬演的折子戏凡10折,唱词、念白、句读俱全,且缀有章炳麟等清末民初诸多社会名流名士题名、序跋等珍贵亲迹和私印,系一册极为珍贵的昆曲剧本,填补了昆曲"非遗"相关领域的空白,具有极其重要的文物、艺术、科研价值。鉴于目前尚未有前人论及此本,故笔者谨就此孤本之内涵外延略做初探,权作抛砖引玉之言。

首先,就历史上与该昆剧孤本同题材的其他文艺作品稍做简述。

据考,鉴于种种原因,截至目前,叙写明末楚王女朱凤德、郡马王国梓乱世节义悲欢本事的文艺作品屈指可数,有《楚凤烈传奇》《一梦缘传奇》等戏曲作品,另有相传为王国梓晚年所作之《一梦缘(集)》,以及《明故节义郡主朱凤德外传》等。其中,关于《一梦缘传奇》,姚大怀《晚清民国曲目辑补二十种》①一文道:

胡瀞波(署"瀞波")作《〈一梦缘传奇〉序》,云:

予既以海内珍本明人《一梦缘》属切非为之倚声,乃序之曰:"乌乎!自罗瘿公、林畏庐既殁,世之通音律、擅词笔者,实不敢睹。……切非之作,取材新颖,措词绵邈,隐寓惩劝之意,洵足继迹林、罗而无愧色矣。……刻其传奇之作,其事迹震古骇今,为二百余年史册不传之秘。"

后有玲笙附识,交代本剧源自明末王国梓《一梦缘》,阐发了原作人生如梦的主旨,肯定原作"墨舞笔歌,哀感顽艳"的特征,又云:"得切非为之倚声,是犹人之得一知己;冠以瀞波之序,不啻'衔壁(按:应系"璧"字之误)金缸怜猗旎,翻阶红药笑娉婷'。流水高山,相望终古。"……切非《一梦缘传奇》应在此(笔者按:指王国梓著《一梦缘》)基础上有所发挥,进而"隐寓惩劝之意"。据胡瀞波刊文时间推断,本剧应成于民国二十年八月(1931年8月)之前不久。

切非的姓名与生平事项均不详,待考。

而卢前所作《楚凤烈传奇》则有"发端""院试""引谒""归省""奔降""合闯""谢婚""城陷""义殉""避难""宫警""破贼""归途""移灵""村隐""述梦"②等16折戏目,"写古代乱离故事,寄寓对时局的关注和对国家民族命运的忧患,表现出坚守传统道德与戏曲体制的倾向。卢前的杂剧传奇产生于近现代社会动荡、文化变革之际,表现出深沉的时事感慨和情感寄托"。③ 此二者皆可引为对《云母缘传奇》作剧初衷主旨解读之借鉴与参考。

其次,对该手抄孤本之文物主要信息、剧情折目、价值意义等略做探究。

馆藏孤本《云母缘传奇》为清末民初某社会名流于民国后期手抄之未刊印本,保存较好;然其美中不足的是,剧作者、抄录者的具体信息全无保留,仅隐约透印出当为作者本人私章二枚之残迹,因其年岁久远,早已模糊不清,不详待考。剧本单册尺幅约32×20×1 cm,封面含书名题笺;扉页书名为清末民初民主革命家、思想家、朴学大师章炳麟(太炎)题写亲迹,这在昆曲抄本中无疑极为珍贵罕见。章炳麟(1869—1936),浙江余杭人,清末民初民主革命家、思想家、著名学者,毕生研究涉猎小学、历史、哲学、政治等,著述丰厚。此本首序及剧本正文当为剧作者本人之行草并正楷手迹,行草风骨洒脱,楷书工整易识,清晰可辨,且唱词、念白、句读俱全,书中夹附后人校订勘误小记若干。与其他同类题材作品相仿,《云母缘传奇》的内容是:王国梓在岁试中获得赏识,被选为楚王郡马,娶楚王朱华奎之女朱凤德为妻。不久,张献忠攻打襄阳,省城危在旦夕。因上有高堂,王国梓与郡主含泪决别,仓皇奔走。郡主遵父命,临

① 姚大怀:《晚清民国曲目辑补二十种》,《文化遗产》2017年第1期。
② 卢前:《楚凤烈传奇》,民国二十七年朴园影印本。
③ 左鹏军:《卢前戏曲的本事主旨与情感寄托》,《社会科学》2016年3期。

危不惧，留遗书妥善筹备夫君未来事，生吞云母粉自尽殉国，为他日前来殓葬的夫君保留花容，让其如见妻生前容颜而不留憾，遂得忠孝两全。江汉恢复后，王国梓急回宫中，得知郡主已逝，哀恸欲绝，后奉郡主遗言，纳宫女余月英为妾。数十载后，已入古稀之年的王国梓梦中遇托梦显灵的二妻，大梦初醒，终参透人生真谛。该孤本载录了"楔子""抢荐""初觐""成婚""画眉""留影""永诀""殉国""泣凤""感逝""惊梦"等10折戏目，惜乎缺谱少律，甚为遗憾。倘今能得专人谱曲制律，加以身段敷衍，他日在舞台上或得成功挖掘搬演亦未为可知，彼时当为当代昆曲"非遗"之一大创举，于当代昆剧表演史亦必将增色十分，足有裨益。

再次，就《云母缘传奇》孤本书前文末清末民初诸名流名士及其亲题序跋等试作考论。

弥足珍贵的是，该孤本前后尚有作者自序手迹及符铸、黄二南、蔡允、沈卫、庞国钧、李泰来、陈彻等清末民初诸多社会名流名士所题序跋真迹及其私家朱砂印章若干。笔者在此权做细究推论：

本剧作者乙亥年（1935）于书前自序曰：

辛未岁暮，沪北忽起战事，十里洋场顿呈寂寞危楼。蜷伏无以自聊，因取关盼之。事为《燕子楼传奇》一折，实有嘅久今日蛇交鹭视之风也。适宁乡十发翁遇访，因就正焉。十发忾然有间，曰"子曷以明末王国梓、朱凤德事播以音声，昭其节义，不尔晚近颓风之箴助耶？"旋以王自述之《一梦缘》授予。循循诵三四，叹凤德之惊慨情深，两峰之宛转伤抑，足各全其志趣，较之乐昌、文姬殊不多让。爰不揣简陋妃羽移宫磬一月之力谱成十折久。国亡家破殉之以身者，史不绝书，事尔寻常。如凤德之以及笄女子当从容就义之先，遗书久婿，部署镳事井井有条，服云母粉以保持其死后容颜至一百余日之久卒。待其久归来殓葬，犹能艳丽如生，浮了□后一面之缘久，岂非至情所感，附物以异也欤？因即题曰"云母缘"，置之筐笥，未遑就正大雅，考定音律也。同人好事，以为凤德之节、国梓之义，皆足以励世俗，怂恿付印，以广流传。巴歈之词且不足以污听，更何敢望入旗亭之声。海内不乏周郎，倘正其舛误，被入管弦，或更有人希之银幕，使此三百余年史册不传之潜光芳躅晦而复张，不与寒烟荒草共泯，不其盛欤！

民国辛未年为1931年，故《云母缘传奇》当作于此后。十发翁为程颂万，程颂万（1865—1932），字子大，一字鹿川，号十发居士，湖南宁乡人（程千帆叔祖父），清末民初书法家、诗人。据此可知剧作者作剧之历史背景、事由初衷、剧名来源、写作时间范围等宝贵信息，且该剧本事史册无载。

本剧作者忘年故交陈彻于辛巳年（1941）题跋曰："夫子博学，每能早识时务，当清之末叶新学肇造。夫子已乘时崛起为名流，湘人士莫不敬重之。彻方少时沐时雨之化者久，口讲指画之态至于今不□。岁之夏四月走沪渎造谒，函丈承颜接词间循循之风尤昔也，欣然以近著《云母缘传奇》见示。其构词之雅，寄托之远，为今人所难能，谓为元曲可，谓为《西堂词集》亦无不可。"既称"夫子""弟子""函丈"，且言"湘人士莫不敬重"，则本剧作者与陈彻或同为湖南人士，为长幼前后辈分，且本剧作者在1941年当年事已高，或为当时某位出生湘地、德高望重的社会名流。据测，时题跋人陈彻疑于汪伪政府财政部任职。

庞国钧，字蘅裳，号鹤缘，又号鹤园，别署梦鹤词人，江苏吴江人，民国书法家、文史学者。其于壬午年（1942）题跋有言："粟庐不作霜厓死，谁识吴歈正始音。……在孙丈履安斋得读……先生《云母缘传奇》，偶缀两截于后。"俞粟庐卒于1930年，吴梅卒于1939年，则本剧或应作于1939年后。

黄二南（1885—1971），原名辅周，以字行，北京人氏，画家，出身军旅，为弘一大师李叔同旅日同窗。其于上海为本剧作序云"明楚王女朱凤德殉节事，明史不载而其义烈有足风者"，亦言其事为明史所未载。

此外，符铸（1881—1947），近代书画家，字铁年，号瓢庵，别署闲存居士、二观居士、铁道人，署其居室为脱静庐。生于广东潮州，晚年居留上海。其于丙子年（1936）为本剧作序。清末民初书法家、藏书家蔡允作序云："朱凤德以国难殉情，其夫王国梓作《一梦缘》以寄意，事奇情奇，足传不朽。"沈卫（1862—1945），字友霍，号淇泉，晚号兼巢老人，亦署红豆馆主，晚清官员，系沈钧儒十一叔，浙江嘉兴人。其于甲申年（1944）八十三高龄上题跋，赞曰："先生以惊世奇才寄情翰墨，顷读所著《云母缘传奇》，苍凉悲感，大有益于世道人心，固不徒玉茗风流，去今未远。"李泰来，生卒年不详，号泉唐栝叟，吴江人，清代光绪翰林，清末民初著名书家。其于甲申年（1944）于上海题跋曰："袁安风雅赖扶持，一曲阳春绝妙词。播以管弦振名教，昭昭节义后人师。"此四位所题序跋皆就本剧作者、剧情、剧中人、主旨大意等方面各做评论，各抒感喟。

由此可断，以上诸名流名士皆为剧作者生前故交旧友，他日若得幸将此等清末民初文坛名士各人彼时社交往来脉络一一详考，或方能有所得。本文对剧作者之姓名、生平等信息暂不妄加臆测，兹将此孤本上述详细信

息呈之于众,以待来日深究细考。

文末,笔者谨将《云母缘传奇》孤本所录10折戏目呈示于下之剧情梗概列表,与众同享,以备同好查考参阅:

序号	折目	剧情梗概
	楔子	梦道人登场,自叹一世历尽显宦荣华悲欢离合终枉然,一梦之缘被谱为梨园传奇。场上演绎,当年人入梦,《一梦缘》开启。
1	《抢荐》	明代汉阳世家子弟王国梓赴试,逢袁继凤督学并奉楚王令在试场轮选郡马,得幸应召。
2	《初觐》	王国梓赴楚王府觐见楚王,被招为郡马,与郡主择日成婚。
3	《成婚》	郡马同郡主成婚,初见郡主,行礼宴飨。
4	《画眉》	郡主晨起梳妆,郡马为妻画眉;夫妇共进朝宴,郡主盼夫君有凌云之志;郡马入宫谢婚。
5	《留影》	婚后八日,郡主朱凤德于宫中抚琴调弦,弦丝忽断。郡马回宫,惊告张献忠攻陷襄阳,省城破在旦夕。楚王命女、婿届时必共殉国难。郡马出宫打探,郡主嘱侍女月英待己殉国后续弦于郡马,并传宫人为己描画小照。夫妇二人决意携手共赴国难。
6	《永诀》	楚王念郡马上有高堂,命其自行决定殉国与否。城破在即,郡主誓为家国大义而死,却执意让郡马留世侍母。郡主侍奉郡马更衣,郡马无奈泪目避走,与郡主永诀。
7	《殉国》	张献忠率军围攻武昌城。楚王朱华奎殉国,并嘱王族成员一律自尽以免辱国。城内守军不敌,纷纷投降。郡主留遗书筹备夫君未来事,生服云母粉殉国留容。
8	《泣凤》	左良玉率军克复江汉。郡马归来寻觅殓葬,巧遇逃出宫的毓凤宫门监毛文华,追忆毓凤宫因郡主殉国后灵免难独存的奇遇。郡马回故地触景伤情,启棺哭灵,阅郡主遗书,游妆楼忆旧,哀恸欲绝,独留夜宿。
9	《感逝》	郡主逝后多年,侍女余月英续弦郡马,得一男嗣。清明时节,月英抱病怅惘。郡马扫墓祭奠郡主,命堂上悬挂郡主遗像,对影感怀,向画添香。月英强撑病体扶助郡马。
10	《惊梦》	数十年后,月英已逝。郡马王国梓晚景凄凉,虽膝下有儿,然独熬漫漫长夜,叹天人两隔,昏然入梦。梦中主、月英主仆魂游故宫,预知夫君尘寿已尽,冥会有期,遂向郎前显灵示缘。郡马梦醒感喟,记《一梦缘》传于后世。

(作者单位:中国昆曲博物馆)

张大复熟知的"大梁王侯"

庄 吉

晚明曲家张大复所撰《梅花草堂笔谈》等笔记小说流传至今,其记载的晚明人物故事颇为可爱,尤其涉及昆曲人物方面的文字,其中如魏良辅、梁辰鱼、汤显祖等曲坛天王级人物的形象跃然纸上,弥足珍贵。

拙文《梁辰鱼和"大梁王侯"交游考》[①],就是以张大复记载的梁辰鱼生平故事作为出发点,结合地方志和梁氏诗文,进而解开了"大梁王侯"的真正身份,即明代嘉靖年间的昆山县令王用章。虽然解开了谜团,但是对这位风雅有趣的昆曲县令,我们仍然知之不多,如果想要全方位了解此人,似乎还得回到张大复的笔记文字,从中挖掘出更多有关"大梁王侯"的信息故事,本文尝试从张大复的《梅花草堂笔谈》《梅花草堂集》等著作入手,以他的视角来追踪"大梁王侯"的行踪,从而尽可能地还原出一个比较丰满的人物形象,及其与昆曲、习俗等文化的渊源。

关于"大梁王侯"的生平传略,在清初《康熙昆山县志稿·名宦》卷第十二"王用章"中有具体记载,本文不再赘述。当然,张大复早就做过相同的工作,在《梅花草堂集》中亦有详细记录。尽管王县令治理昆山政绩卓著,疏浚吴淞江有功等,然而本文重点探讨的主题恰恰

① 庄吉:《梁辰鱼和"大梁王侯"交游考》,《浙江艺术职业学院学报》第13卷第2期。

在其政绩之外，主要是挖掘他与江南文人、曲家乃至伶工之间的关系，比如，曲家张大复本人是否亲眼见过他？昆山的乡绅百姓如何纪念他？除梁辰鱼外，他又接触过哪些曲家或伶工？他对昆山地方习俗乃至江南戏曲文化的推动；等等。

其一，张大复亲眼所见的"大梁王侯"。

张大复《梅花草堂集》卷十道："王用章，字汝平，河南开封府祥符县人。以嘉靖乙丑进士选知昆山。……"考《明清进士题名碑录索引》可知在嘉靖四十四年乙丑科（1565），第一甲一名是范应期，王用章则为第三甲第二百六十六名。清初《康熙昆山县志稿》卷第十二"王用章"条曰："三年入计，考上上，民皆诣阙请留。海公疏请，迁为常州府同知，仍管县事。前后凡七年，召入为主客郎，竟不赴。"①说县令王用章治理昆山三年，政绩卓著，考核评定为"上上"等，本当异地提拔任职，昆山百姓感恩，再三恳求其继续留任，此事惊动了清官海瑞，海青天考虑到昆山百姓的热切期待，即上疏建议提拔王用章为常州同知，仍然领昆山县令之职，这样王用章从1565年至1571年在昆任职长达七年之久。后来朝廷要召王用章入京任主客郎，他竟然没去。

那么，这时候张大复年纪有多大呢？是否能亲眼见到这位"大梁王侯"呢？张大复（1554—1630），字元长，昆山人。诸生，中年放弃科举，常与曲家文人唱和往来。后来不幸失明，但仍专心著作，由其义子代为记录成书。松江陈继儒生动地评价其人其文："元长贫而不能享客而好客，不能买书而好读异书，老不能徇世而好经世，盖古者狷侠之流，读其书可以知其人也。"②有《梅花草堂集》《梅花草堂笔谈》等传世。

由此推算，"大梁王侯"主政昆山的七年，张大复的年龄正好是从12岁长大到18岁，作为一个毛头小伙子，张大复应该有机会在不同场合见到这位王县令，不然他怎会如此绘声绘色、惟妙惟肖地描写这个人物？

场合一：县学童子试。《梅花草堂笔谈》卷四有"王公子"一则，提及了他们相见的场合：

故侯王松筠先生去昆五十年，吏民几无在者，闻其即至，争雨汗观之，咨嗟载道。……先生辱与先君善，而某亦以童子就试，得当于先生。仅能随诸父老咨嗟惋叹而已，可不哀哉！③

从文中可解读出许多信息：一是"大梁王侯"王用章，字汝平，而号"松筠"为县志所不载。二是张大复的父亲太学生张维翰与王用章相善，这是让张大复引以为自豪的。三是张大复青少年时多次参加全县童子试，得到了王县令的接见，即所谓"得当于先生"。四是当王用章离开昆山时，张大复曾随同长辈们一起长亭相送，并惋叹不已。

场合二：上元乡饮礼。《梅花草堂笔谈》卷一"张灯"一则所记："予家居片玉坊中，犹记嘉靖丙寅、丁卯之间大梁王公为宰，上元行学举乡饮礼。"④说张大复家住昆山城内片玉坊，他记得小时候嘉靖丙寅、丁卯之间，也就是1566年、1567年，"大梁王侯"于正月十五日上元节（今元宵节），在昆山县的孔庙举行过"乡饮礼"，王县令亲自宴请当时地方耆绅宿儒，表示对长辈们的尊敬和爱戴。张大复当时是十三四岁的县学童生，自然也参加了在县学举办的"乡饮礼"。可知，张大复之所以对"大梁王侯"念念不忘确有来历。

其二，乡绅百姓对"大梁王侯"的纪念。

《梅花草堂笔谈》卷九"是母是子"一则记载了母子赠百钱谢恩"大梁王侯"的故事，为读者塑造了王用章的清廉形象，张大复对此事亦感慨不已：

故侯王松筠先生之二子，偶来省祠，寓西林僧舍。有结髦者，持百钱跪以进。……若夫侯之德，在民间如此者可胜道哉。吾乡十万户，五十年来谁非休养生息于侯？子之子孙之孙，应若而人使尽如是母是子，则亦非王侯父子之意矣。侯居官不肯以手捉钱，而五十年后，能以百钱遗其二子亦荣矣哉！⑤

张氏称"吾乡十万户，五十年来谁非休养生息于侯？"又说"侯居官不肯以手捉钱"，足见百姓对"大梁王侯"的感恩之情。50年后，由昆山乡绅和百姓自发捐资在至和塘与新阳江口的白塔之左建造了一座祠堂，专门纪念这位清廉好官。此事在《梅花草堂集》中也有提及："时侯去昆已五十年，侯祠在玉柱塔左，邑人支可大、徐应聘等建。"⑥这里提到了带头出资建设祠堂的两位乡绅，一位是支可大，一位是徐应聘。支可大（生卒不详），

① 《康熙昆山县志稿》卷十二，南京：江苏科学技术出版社1994年，第217页。
② 张大复撰：《梅花草堂笔谈》序一，上海：上海古籍出版社1986年12月影印。
③ 张大复撰：《梅花草堂笔谈》上（卷四），上海：上海古籍出版社1986年12月影印，第290页。
④ 张大复撰：《梅花草堂笔谈》上（卷一），上海：上海古籍出版社1986年12月影印，第68页。
⑤ 张大复撰：《梅花草堂笔谈》中（卷九），上海：上海古籍出版社1986年12月影印，第566页。
⑥ 张大复撰：《梅花草堂集》第四册（卷十），上海：上海古籍书店1979年5月复印本。

字有功，昆山人。万历二年（1574）甲戌科二甲第一名进士。万历间官礼部主事，清介自守，品格清高，权相张居正欲引为铨曹，辞不受，累官湖广巡抚，寻告归。徐应聘（生卒不详），昆山人，万历十一年（1583）登进士，改庶吉士，授翰林院检讨。万历二十一年（1593），受诋毁辞官。家居10余年，又起用为行人司副。迁尚宝司丞，再升任太仆少卿，卒于任。

目前尚未发现支可大与"大梁王侯"的往来记载，而徐应聘与"大梁王侯"倒有过一面之交，张大复在《梅花草堂集》中有记载：徐应聘，字伯衡，十二应童子科，大梁王侯抚其顶曰："玉堂金马之器，特不即名而名即之，焉用早计为？"①就是说，"大梁王侯"见到年仅12岁的徐应聘参加童子试，特别喜欢，摸着孩子的头说："早晚是玉堂中人，何必小小年纪就参加考试拼成绩呀？"其事亦记录于《康熙昆山县志稿》"徐应聘"传略中："应聘生而端敏，十二岁应童子试，大梁王侯一见叹异，许以'玉堂中人'。"②而正是这位徐应聘，日后与戏剧大师汤显祖结下了一段不解之缘。昆山徐应聘长期以来被学界视为昆曲的"局外人"，其实他与汤氏同年进士、同朝为官，又有着几乎相同的仕途命运，两人关系能走近是必然的。

关系一：据《明清进士题名碑录》：万历十一年（1583）癸未科朱国祚榜，江西临川汤显祖考中第三甲二百一十一名，南直隶昆山徐应聘则为第三甲第二百一十二名进士。作为同科进士又排名前后，之后同朝为官，关系自然就近了。

关系二：徐应聘于万历二十一年（1593）弃官回籍闲居10余年，汤显祖则在万历二十六年（1598）辞官。文史专家陈兆弘考证，汤显祖创作《牡丹亭》时曾一度作客徐应聘家③。光绪《昆新两县续修合志》出处是这样的：

太史第。太仆寺卿徐应聘所居，在片玉坊，有拂石轩。注：应聘与汤显祖同万历癸未科，显祖客拂石轩中，作《牡丹亭》传奇。国朝张潜之诗：梦影双描倩女魂，撒将红豆种情根。争传玉茗填词地，幻出三生拂石轩。④

其中诗人张潜之的一句"争传玉茗填词地，幻出三生拂石轩"已经说得不能再直白了，足见明清之时，江南许多文人知道汤氏住徐氏拂石轩创作《牡丹亭》的故事。

其三，"大梁王侯"接触过的昆曲伶工。

"大梁王侯"与梁辰鱼饮酒决赌的故事已然众所周知，不妨重温一下：

公性善酒，饮可一石。大梁王侯请与决赌，左右列巨觥各数十，引满，轰饮之，侯几八斗而醉，公尽一石弗动。时有梨园数辈，更互奏杂调，公倚而和之，其音若丝，无不尽态。侯大笑，乐谓："伯龙之技，如香象搏兔。"具见全力如此。⑤

文笔生动细腻，梁辰鱼和"大梁王侯"的形象活灵活现，难怪汤显祖称赞张氏文字为"天下有真文章"，历来昆曲研究者亦决不会放过这么精彩的段子。至于"大梁王侯"的其他戏曲活动则鲜有关注，而张大复《梅花草堂笔谈》卷三"王先生召张伯华吹箫"一则记之颇详，同样精彩：

大梁王松筠先生治昆山，酌泉茹冰，风流自赏，至今人犹思之，立祠江干，口碑载道。先生尝闻部民张伯华善吹箫，使人召之，诫不得辞。伯华窘甚，着布帽，衣青衣，偻行而前。先生揖之入，命□设酒脯慰劳，谈言欢谑。令奏新声，伯华弹技驰骋，先生倚歌和之，有白金纯棉之赐。明旦，伯华移家，匿吴门，聚徒授书，竟先生之任不归，先生亦不复问。⑥

"大梁王侯"听说曲部伶工张伯华擅长吹箫，让手下皂隶召他前来，告诫张氏不得推辞。伯华应召入衙门，心中忐忑不安，头上戴个布帽子，身上穿着青布衣裳，低着头弓着背来到县衙官邸，一副愧态。可是王县令却很恭敬地行了礼，请伯华屋里坐，又让人摆好宴席，好酒好菜款待伯华，把酒言谈戏谑甚欢。饭后，就让张伯华吹奏当时最流行的昆腔新声，张氏使出浑身解数吹奏新曲，先生则倚歌拍曲相和。演奏完毕，王县令还赏赐了伯华一些银子和布料。谁料第二天一大早伯华就搬家了，之后隐匿在苏州一个地方，开了个私塾教人读书，"大梁王侯"在任期间张伯华一直没回过昆山，对此"大梁王侯"也没有追问。

这个故事说明"大梁王侯"绝对是一位专业的戏曲票友，一是他精通音乐，听说张伯华"善吹箫"，就想好好欣赏；二是他对伶工曲家十分尊重，好酒好菜热情款待，

① 张大复撰：《梅花草堂集》第四册（卷十），上海：上海古籍书店1979年5月复印本。
② 《康熙昆山县志稿》卷十五，南京：江苏科学技术出版社1994年，第268页。
③ 陈兆弘：《吴中识小》，长春：吉林人民出版社1996年，第50页。
④ 光绪刻本《昆新两县续修合志》卷十三"第宅园池"。
⑤ 张大复撰：《梅花草堂集》第三册（卷八），上海：上海古籍书店1979年5月复印本。
⑥ 张大复撰：《梅花草堂笔谈》上（卷三），上海：上海古籍出版社1986年12月影印，第200页。

所以张伯华使出浑身解数"殚技驰骋";三是他喜欢"新声",即当时称为"时曲"的昆曲,及其最新流行的散曲;四是他还能拍曲,张伯华极力演奏而他则"倚歌和之",这一点与梁辰鱼完全一样,可知王用章是昆曲高手;五是十分慷慨,他体恤伶工张伯华生活艰辛,临别时"有白金纯棉之赐";六是非常大度,张伯华遇到如此精通曲律的县令,倍感压力山大,第二天一早便搬了家,隐匿苏州城中开了个私塾,王县令对此居然不加追究。

光绪年间编纂的《昆新两县续修合志》也把这段小故事载为正史:"张伯华善吹箫,同时王季昭善度曲。大梁王松筠用章令昆山时,闻伯华之名,召之,伯华布帽青衣而前,松筠揖之。令奏新声,殚技驰骋,松筠依歌和之。明旦,伯华移家匿吴门,聚徒授书,竟松筠之任不归。"①故事基本上就是从张大复那里批发过去的,不过明、清两代史家对"大梁王侯"就是昆山县令王用章的看法显然是一致的。

那么,这位张伯华的吹箫技艺到底如何?张大复是否亲耳听过?在《梅花草堂笔谈》卷三"度曲"一则中这样记载:

喉中转气,管中转声,其用在喉管之间,而妙出声气之表,故曰:"微若系,发若栝。"真有得之心应之手与口,出之手与口,而心不知其所以者。尝听张伯华吹箫、王季昭度曲,庶几。至无而供其求时,骋而要其来。②

文章开始,专门议论度曲的奥妙和忘我的境界,接着说,他曾经听过张伯华吹箫、王季昭度曲,一个吹箫一个度曲,珠联璧合,基本上接近了最高境界。因之两位生意极好,甚至好到来不及演出,只好听任他们漫天要价了。对照前文"王先生召张伯华吹箫",张大复听伯华吹箫、季昭度曲当在其成年之后,应发生在张伯华再从苏州回到昆山以后。

其四,"大梁王侯"对昆山戏曲文化的推动。

一般而言,每个地方都有自己地方的习俗,且不太会受外界影响,至于一个县令对地方习俗文化产生影响的事件十分鲜见,"大梁王侯"应该算是特例。因此张大复必定要大书特书了,《梅花草堂笔谈》卷一"张灯"一则:

上元张灯,莫盛于唐开元间。神龙以后,尤极严丽,士女阗塞,有浮行数十步者。自汉以来,但云"宫中祀太乙,民家祀门"而已。尝考《竺坟》云:"上元日,天人围绕,步步燃灯,十二里。"又云:"上元日,观菩萨放光雨花。"则知灯之盛,未有如极乐界者。

予家居片玉坊中,犹记嘉靖丙寅丁卯之间大梁王公为宰,上元行学举乡饮礼。既毕,公使吏执牌,许民家放灯,否者有罚。民竞剪彩,按故事作鸟兽人物,千门万户,星罗炬列。

自后岁岁有之,大都先君子与许先生为之倡,而里人杜谷塘、金玉涵又敛钱买灯,望门分派,一时里中颇不寂寞。自十二至十七日,烟花缭乱,金鈸喧阗,子夜后犹闻箫管之声。……③

第一段中,张大复吊了一下书袋子,把上元张灯的历史做了个考证,还把唐开元、神龙时的盛况做了个回顾。接下来话锋一转,记述起"大梁王侯"主政昆山时开启的昆山上元张灯习俗。文中说道,上元,即今正月半元宵节,县令王用章在主持完"乡饮礼"之后,让县衙皂隶手执令牌,准许民间百姓家放灯,谁家不张灯还要受罚。其实,老百姓早就盼着能开开心心地闹个元宵,碍于官府管制而不得,现在县令准许民间元宵张灯,再好不过。于是,家家户户竞相剪彩纸,按照传说故事上的人物花鸟动物之类,制成千姿百态的花灯,挂在屋前门口,一时间,县城里千家万户花灯星罗棋布,如天河繁星,煞是好看,这样的景象才真正是百姓欢乐祥和的节日氛围。

第三段,张氏讲述了"大梁王侯"离任后,昆山城内元宵佳节依然热闹的景象。他说,从此以后,昆山就年年举办元宵灯会,活动大都是由他父亲张维翰和许承周两位来倡导,杜谷塘、金玉涵两人负责到外地买好看的花灯,再按出资高下分派不同花灯,一时间,昆山城中颇不寂寞。他特别提到,从正月十二日到十七日的几天中,县城内到处可见燃放烟花爆竹,也随处可以听到鼓乐喧闹之声,甚至到了半夜里,还常常能听见丝竹管弦悠扬的演奏声。

在全县百姓欢度元宵之际,"大梁王侯"自然也会潇洒几日,张大复是这样说的:"时不废投壶雅歌,都与宫詹王定鼎、山人梁辰鱼为啸歌管弦之欢。"④文中说,届时王县令便会约上昆山最会玩的人——宫詹王定鼎、山人梁辰鱼等一起嗨个够,饮酒赋诗的同时,上演的节目自

① 光绪刻本《昆新两县续修合志》卷五十二"杂记"。
② 张大复撰:《梅花草堂笔谈》上(卷三),上海:上海古籍出版社1986年12月影印,第185页。
③ 张大复撰:《梅花草堂笔谈》上(卷一),上海:上海古籍出版社1986年12月影印,第68页。
④ 张大复撰:《梅花草堂集》第四册(卷十),上海:上海古籍书店1979年5月复印本。

然是最喜欢、最擅长的"投壶雅歌"和"啸歌管弦",以致县城里的大户人家纷纷效仿,后来每逢元宵灯会,城中随处都能听到"金鼓喧填,子夜后犹闻箫管之声",此等景象竟然持续了近半个世纪。

晚明昆山人对昆曲可以用疯狂喜欢来形容,除了元宵节外,每逢节日喜庆或者婚丧嫁娶,家家户户都会请戏班堂名上门演出,城中越来越多的人习唱度曲、吹拉弹唱,名门大户竞相蓄奴办起家班,各地戏班则以打入昆山演出市场为目标,各省歌儿歌女以一睹梁辰鱼风采为荣幸,新的剧本往往在昆山首度上演,而魏、梁所创行"昆腔""昆曲"之美名则早已传遍大江南北,此时拥有40000人口的昆山城中一派"家家收拾起,户户不提防"的景象,昆山不啻成为江南一带最著名的"戏窝子",这一切不正是滥觞于"大梁王侯"的"上元张灯"吗?

综上所述,张大复出于对"大梁王侯"昆山县令王用章的敬仰,感恩他惠泽地方百姓的初衷,同时也是出于对昆曲等戏曲文化的自豪,在他的代表作中,详尽记载了有关"大梁王侯"在当时曾经家喻户晓的故事抑或是不为人知的掌故,为我们深入了解这位与昆山和昆曲有着不解之缘的昆山县令,提供了重要的史料和丰富的素材,进而让我们更为明确地意识到,在昆曲产生、发展、传播的过程中,"大梁王侯"所起的重要作用和深远影响。

浙江嘉兴昆曲资料三札

浦海涅

一、晚清嘉善丁栅昆曲堂名"荣和奏"手抄曲谱三种初探

昆曲自明末以来,日益与人民大众的生活相融合,随之产生了大批活跃在民间的昆曲堂名班社。堂名的别称很多,在苏州附近常又称"清音班""小清音",而在浙江嘉兴、宁波一带,则又称"奏台"或者"奏班"。《中国昆剧大辞典》载:"奏班,浙江海盐、平湖、嘉兴、宁波一带民间半业余半职业的昆曲班社……是昆曲清唱并有伴奏的乐班,相当于苏州、昆山、太仓一带的堂名组织,俗称'吹打',大多在庙会、行业会馆的节假活动以及民间婚寿喜庆时设台奏唱……二十世纪四十年代后,渐趋衰亡……从宁波到海盐一带,历史上都有不少奏班,但久已消歇,班名湮没。"

在浙江嘉兴嘉善地区,早先就活跃着众多的奏台堂名。《嘉善县志》(1995年版)载:"明末清初,嘉善已流行昆曲演唱,惟局限于士绅阶层。清中期逐渐传入民间,产生了集成奏班社,在婚丧礼仪和庙会上演唱昆曲,演奏曲牌。县内先后有魏塘九成奏、杨春奏(明末清初),下甸庙纯暇堂集成奏,大舜锦绣奏,西塘玉成奏,干窑鸿声奏,丁栅荣和奏等。"然而,因为时代久远,资料匮乏,实际上很多关于嘉善奏台堂名的记录还基本停留在故老相传或者极少量地方志书笔记的零星记载,实物资料极其罕见。而新近发现的晚清嘉善丁栅"荣和奏"的三种手抄曲谱资料则可以稍稍填补一下嘉善奏台堂名实物史料的空白。

丁栅"荣和奏",过去只知其名,相关资料极少。"荣和奏"所在地丁栅,即在今嘉善丁栅镇附近,原名六塔镇,明代以后称"丁家栅",清光绪《嘉善县志》载"丁栅,在八北区,治东北三十里,明丁氏居此"。这里的丁氏,指的是明万历崇祯年间做过工部尚书的丁宾一族,当时其家属在屠家浜北岸建造府宅,并在镇四周河、港水面建栅栏,以防盗贼,镇因此得名。明、清两代,丁栅是嘉善县"八市"之一,河道纵横,水陆交通便捷,经济相对发达,这为奏台堂名的发展打下了良好的经济基础。丁栅,向北与昆曲的发源地苏州、昆山、太仓等地相去不远,向南则与西塘、干窑、大舜、魏塘等地毗邻,而这几处在清代乃至民国时期均有或大或小的奏台堂名,丁栅"荣和奏"便是在这样的一个浓厚的昆曲堂名氛围中产生和发展起来的。旧时奏台堂名行话中有"门卷"一说,称某地为某奏"门卷",就是说该地的相关生意业务均要由该奏一家独揽,他奏不得插手,即便主家指名他奏或者该奏人手不够需要接人,也要由当地的"门卷"奏班出面牵头方能成事,而丁家栅便是"荣和奏"的"门卷"。

新近发现的晚清嘉善丁栅"荣和奏"手抄曲谱资料共三件,分别同治元年传孙(梅亭)抄、谢子祥藏、"荣和奏"用手抄曲本《橄榄》一册,光绪八年云亭抄、"荣和奏"用手抄昆曲曲谱《北达摩》一册,光绪二十五年梅花主人抄、谢子祥(抄)藏、"荣和奏"用手抄昆曲曲谱《荆钗记·绣房》《还带记·别巾》(以下简称《绣房别巾》)。三册手抄曲谱封面上均有"荣和奏"的印鉴,其中《橄榄》一册上有桃叶形状,红、黑两色并内嵌"丁家栅"三字的

花押,《绣房别巾》一册则钤有"丁家栅东长圩"的红色牌记。由此我们大致可以知道此三者为丁家栅"荣和奏"堂名所用曲谱无疑,丁家栅"荣和奏"的产生时间当不晚于清同光年间,而"荣和奏"奏台的所在地则在原丁家栅东长圩附近。手抄本上署名的几位,传孙、梅亭、云亭、梅花主人或是曲谱的抄录者,抑或者就是"荣和奏"的成员,而在《橄榄》《绣房别巾》两册上落款"谢子祥"并钤盖"子祥""谢子祥章"的这位,或是曲谱的所有人,又或者是曲谱的收藏者,还有可能就是丁家栅"荣和奏"的某一任班主。

从三种资料的抄录内容看。将所见三种手抄曲谱资料与抄录时间略晚于此的苏州补园张氏藏《昆剧手抄曲本一百册》以及苏剧后滩《卖橄榄》现存文本中的相关折目进行对勘后发现,三种资料中《绣房别巾》与通行本差别不大,《橄榄》较后世传本更加通俗市井,而《北达摩》一种则与现存近似内容的《祝发记·渡江》一折除了达摩芦叶渡江的情节相同外其余相差悬殊。《祝发记·渡江》演述达摩祖师与徒弟法整相约招提寺,却因被志公认出其真面目而避向江北。他托王僧辩捎信告诉法整,来不及到招提寺去面晤了,并立即动身,借助佛法置一枝芦苇的叶子于江中而渡江。而"荣和奏"所留存的《北达摩》一种则讲述达摩在扬州救下一书生名筲生,因算得筲生还有20年功名富贵及一段姻缘未了,便在北海岸边兴法力,以一枝芦苇作船,亲送筲生回乡,途中师徒二人遇见南海龙王,又见到海市蜃楼等种种异景,不一会已到彼岸,师徒惜别。从情节上看,《北达摩》与《祝发记》似乎关系并不紧密,或为反映达摩渡江情节的不同剧目,因《北达摩》的剧情暂未见于其他剧本,则此本《北达摩》昆曲手抄曲谱显得尤为珍贵。

综上可知,丁栅"荣和奏"为晚清时期嘉善丁家栅东长圩附近地方的一家演唱吹奏昆曲、滩簧的奏班堂名,成立时间不晚于清同光年间。目前可知其参与者有谢子祥等数人,存留有《橄榄》《北达摩》《绣房别巾》等数种手抄曲谱资料,其中以《北达摩》一种最为罕见。三种曲谱资料抄录于公元1862年至1899年,在同类型的手抄曲谱中属于较早的抄本,这一时期太平天国运动已接近尾声,浙江地方的政局也慢慢稳定下来,原本因战乱受到影响的昆曲堂名演出在这一时期或也慢慢恢复起来,一方面是市场对堂名演出的需求不断高涨,另一方面是因为受前期的战乱影响,大量昆班歇业,艺人避兵外逃,使得原本繁荣的堂名演出出现了一个青黄不接的景象,而这三种抄本在此时抄录应也是受到当时政治经济大环境改变的影响,而此时的观众已经不再满足于传统的昆曲演出,开始要求更加通俗的其他戏曲,故而在"荣和奏"的曲本中也出现了原本不登大雅之堂的滩簧剧目。

二、桐乡陶社曲友毛谈虎手抄《致曲斋曲选》

晚清民国之时,昆曲寝衰,传统昆班演出一蹶不振,其势危矣。民间有识之士不忍见昆曲败落,纷纷成立曲社以承其绪。目前所知之曲社以无锡天韵社为先,其次则有苏州谐集、禊集、正始、道和诸社,曲家云集,声名远播,而曲社最多的地方则是上海,闻名者有赓春、平声、同声、啸社、粟社等。而在与苏、沪相邻的嘉兴一地,民国时曲社亦是不少,现犹知其名者有怡情、南薰、陶社等。

关于陶社,《中国昆剧大辞典》中记:"陶社,1933年冬,浙江桐乡县以曹仲陶为首组织的昆曲业余社集。曹氏原为俞粟庐弟子,擅扮旦角,曲友取'其乐陶陶'之意,正好与仲陶之名双关,故定名为'陶社'。主要成员有毛浩,善唱生、丑曲,曾充任笛师……"其中谈及陶社的早期成员毛浩。毛浩(1897—1977),字谈虎,号谈虎居士,早年入晚清名医金子久门下学医,为金氏入室弟子,尽得真传,一生活人无数。毛先生业余能文能诗,兼善书法篆刻,刊行有《毛谈虎墨迹》一种,此外他还雅好昆曲,"善唱生、丑曲,曾充任笛师",且熟谙韵律,能填词谱曲,行医之余,常以吹笛度曲自娱。近日有幸,经手昆曲旧抄本三百种,内以毛先生手抄《致曲斋曲选》一种为最佳,毛先生手迹存世虽多,然其手抄之昆曲曲谱却未见著录,殊为难得。

毛谈虎先生手抄之曲谱名《致曲斋曲选》,有取法老子"其次致曲""曲则全"之意,前后凡两百余页。封面手书"致曲斋曲选,谈虎居士手抄藏",卷首抄有目录,内收《寄子》《看状》《拆书》《拾笺》《闻铃》《小宴》《秋江》《拾画》《问病》《祭姬》《琴挑》《折柳阳关》《盘夫》《迎像哭像》《楼会》《亭会》《絮阁》《见娘》《定情》《叫画》《游园》《惊梦》《佳期》《思凡》《刺虎》等二十五折,从所选剧目看确多为生行折目,此与上文所说其"善唱生曲"相合。书前有1950年毛先生手书自序,其中颇多桐乡曲坛旧闻,如"吾乡(桐乡)自民初发起训古曲社,社务主持为曹氏叔侄ейй季辈,先后历聘名教授研讨之,在春秋佳日择山水明秀之地,邀江浙同志曲叙,洵盛事也",又记陶社旧事,称该社甲戌廿三年冬(1934年,此与辞书记载不同)由曹仲陶、曹鼎孚发起成立,参与者二十人,后于1937年中断,抗战胜利后重新恢复活动直至新中国

成立。

《致曲斋曲选》正文诸折,毛先生亦以毛笔精抄,并夹以朱笔圈点,天头多有眉批校注,每折最后,先生常有按语,记录本折唱法之精要及自己所加的修改润色,按语之后则多有对折中出现的历史典故的浅释,不少折目最后还有一定篇幅介绍折目剧情。细读之,大致可知此本曲选抄于1948年,1950年至1951年期间,毛先生重读是书,"校正曲文讹字、宫谱舛误,并将典故注明,使唱者深明曲情",又对"其宾白冗长者需要多数配角者删之、改编之,以便案唱"。毛先生书法精妙,虽是一册曲谱,较之其书法作品,亦不遑多让。

毛谈虎先生一生以医为业,有《毛谈虎医案》泽被后世;工诗词书法,则又有《毛谈虎墨迹》留存;今见先生《致曲斋曲选》,又知谈虎先生于曲学之道着力之深,若能付梓推而广之,岂非曲界之幸乎?

三、多少闲情寄红豆——由高季艻《琴挑》手抄曲谱谈嘉兴高氏南薰曲社

日前,在沪上偶见手抄《琴挑》曲谱一种,书法飘逸,颇可玩赏。曲谱封面上钤盖有署"嘉兴高季艻"的中英文印章三枚。查诸资料,罕见著录,想来这倒是一件难得的嘉兴高氏昆曲资料了。

高季艻,生卒不详,为嘉兴高氏族人。高氏为嘉兴当地望族,旧居在嘉兴林埭镇徐家埭附近。清康熙年间高家祖先以高公升酱造坊起家,到高季艻父亲高宝辛时期,家业兴旺。据高氏后人高之熊先生言,高宝辛"琴棋书画兼能,又喜昆曲和收藏古玩书画、金石","生有四男五女",四个儿子的名字分别以伯、仲、叔、季排列,长男高伯蘅,早逝;次男高仲兰(名如澧),曾在嘉兴创办嘉禾布厂,并曾出任嘉兴商会会长;三男高叔荃(名如湘),曾创办嘉兴谦益织造厂、禾丰纸厂等;高季艻为高宝辛最小的儿子,曾在民国嘉兴商业银行任董事长,并曾入股义盛钱庄,可以说嘉兴高氏当年在嘉兴城丝毫不亚于张謇在南通的影响力。

嘉兴高氏与昆曲的关系,之前的各类昆曲辞书中记录都很少,南大本《中国昆剧大辞典》中只有"南熏社"的一个词条:"南熏(薰)社,浙江嘉兴二十世纪三十年代的昆曲业余社团。社址在嘉兴南门外,主持人朱少角(甫),擅唱生、丑和老旦曲子。抗日战争爆发后散歇。"①台本《昆曲辞典》中亦有"南薰曲社"词条:"高叔欺(荃)等高姓子兄于民初创办,社址设浙江嘉兴南门。教师陈宝三(山、珊),出自许鸿宾门下。社员有高季乡(艻)、高警时、高志濠(豪)、高时杰以及老度曲家周振甫等。陈宝三晚年任教于北京大学,殁于北京。"②两个词条记录均很简略,且涉及具体人名多有舛误。

相较而言,嘉兴曲友、画家吴藕汀先生的相关著述中涉及高氏的信息似乎更为翔实。吴先生早年曾在嘉兴参加曲社活动,与高季艻及其子侄辈均有往来,其在《鸳湖烟雨》一书中的《昆曲在嘉兴》一文曾较为详细地记录了嘉兴高氏和"南熏社"的相关情况,试摘录如下:"民国十年(1921)左右,南门报忠埭高氏,为禾中富室。高叔荃、高季艻,与其侄高警时、高时杰,好拍曲,不屑参加其他曲局或曲社,自立门户,称为南薰曲社,笛师为陈宝山,参与者但知有高氏亲戚查天畏一人而已。他们并不是以唱曲为目的,着重在串演方面,聘请姑苏全福班演员为之说戏踏台步。因其富有,故而行头全备……民国十二年(1923)秋天,嘉兴举行'赈济水灾游艺会'……高氏正兴极一时,搬演剧目有高时杰的《问探》、高警时的《楼会》、高季艻的《天门产子》、高叔荃和查天畏的《扫花》。袁寒云……来禾参加演出《长生殿小宴》,配杨贵妃的'菊依',即是高叔荃。"又记:"他们曾在文明戏园举行过一次昆曲彩排,班底当然仍是全福班,因全福班已是硕果仅存的了。这次彩排可说是怡情和南薰两曲社的共同演出,日夜两场。其中有徐子云的《拷红》,由班中施桂林配红娘,徐怡声的《寄子》,由高玉衡配伍子,叶养吾的《借饷》,李础成的《训子刀会》,朱少甫的《惨睹》并与赵小俞的《活捉》,高时杰的《照镜》,高警时的《游殿》,平湖莫孟孨的《蒲鞋夜课》。其中尚有坤伶艺名'琴艳亲王'的《闹学》。八十高龄的江南度曲名家、海宁王欣甫亦为座上之客。"南大本《中国昆剧大辞典》中提及的"朱少角"或为"朱少甫"之误,吴藕汀先生记其:"苏州人朱少甫,民国初年来嘉兴……他唱冠生,确是非凡。从此,与禾中曲友频频往来。因为他曲艺精湛,且能串演,除冠生外,又擅二面,对于嘉兴唱曲的改进,提了不少好的意见。"③

嘉兴张卫平先生曾在《南湖晚报》上发表《高家洋房和南薰曲社》一文,文中引述了高叔荃之孙高之熊先生的回忆,亦记录了嘉兴高氏南薰曲社的不少相关情况:

① 吴新雷:《中国昆剧大辞典》,南京:南京大学出版社2002年,第285页。
② 洪惟助:《昆曲辞典》,中国台湾:"国立"传统艺术中心2002年,第992页。
③ 吴藕汀:《鸳湖烟雨》,北京:中华书局2010年,第316页-318页。

"高家作为嘉兴望族,自高宝辛这一代起就酷爱昆曲,这种爱好也一直在高家后人中延续。1921年,高家洋房内曲声悠扬,高季芗和其侄高警时、高时杰好拍曲,自立门户成立了南薰曲社,参加活动的社员大都是高姓一族,有高叔荃、高季乡、高警时、高志豪、高时杰等,还有一人叫余叔雄,是嘉兴九大百货公司的老板……另一个人叫沈本千……他工书画又精于诗词、篆刻、昆曲、音律,具有很高的传统文人画造诣。"又记:"南薰曲社当年的笛师陈宝珊(字延甫,生卒不详),嘉兴人,专擅曲笛,兼长锣鼓,司笛信守'兴工'风范,为许鸿宾门下昆曲弟子,常应邀到场。杭州宜社沈本千(新塍人)为之指拍,亦常在座。"[1]

由此可知,南薰曲社是20世纪二三十年代活动在浙江嘉兴附近的昆曲曲社,主要成员有高叔荃、高季芗、高警时、高志豪、高时杰等嘉兴高氏一族,曲社笛师为陈宝山(宝三、宝珊)。而此次沪上所见之《琴挑》曲谱一种,则为该社成员高季芗所抄藏,亦是颇为难得的嘉兴昆曲资料。

[1] 张卫平:《高家洋房和南薰曲社》,《南湖晚报》2017年7月24日、7月30日、8月6日。

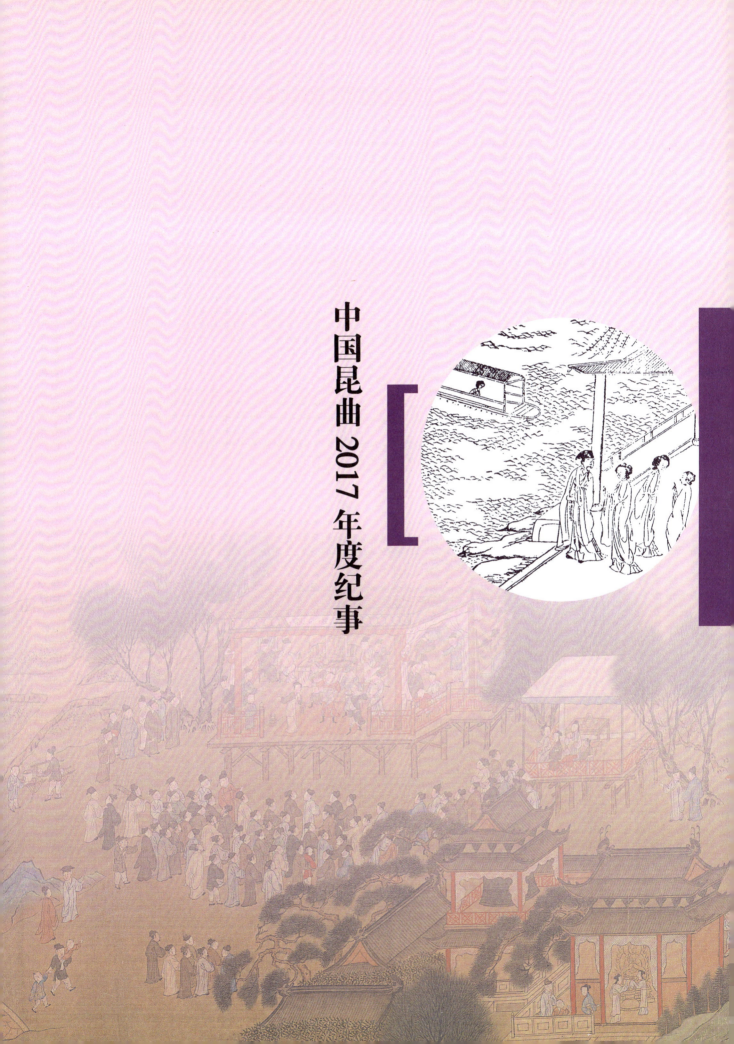

中国昆曲 2017 年度纪事

中国昆曲 2017 年度纪事[①]

王敏玲　辑编

2017年湖南省昆剧团邀请上海昆剧团、北方昆曲剧院在古典剧场上演昆曲专场,举办青年演员蔡路军、刘荻折子戏专场。

同年湖南省昆剧团青年演员刘瑶轩、王福文取得湖南省戏剧赛前十名的优秀成绩,并在决赛中分别荣获"最佳新角"(榜首)、"十佳新角"。

2017年江苏省苏州昆剧院的国家艺术基金大型舞台剧作品入选剧目、昆剧《白罗衫》,参加"2017香港中国戏曲节"演出;参加第三届江苏省艺术展演月演出,获得第三届江苏省文华奖文华大奖;作为苏州市唯一一台入选第十五届中国戏剧节演出剧目,获优秀剧目奖。

2017年江苏省苏州昆剧院参加江苏艺术团赴美国内华达州拉斯维加斯和加利福尼亚旧金山完成文化部和江苏省文化厅主办的"欢乐春节"文化交流活动。

2017年江苏省苏州昆剧院配合香港中文大学"昆曲研究推进计划",完成示范讲座及昆曲经典折子戏演出。

2017年江苏省苏州昆剧院完成台湾行演出,包括台中歌剧院演出青春版《牡丹亭》(全本),在台北中山堂进行白先勇昆曲之美示范讲座演出,及《长生殿》《潘金莲》的演出。

2017年作为"2017中国希腊文化交流和文化产业合作年"重点项目,江苏省苏州昆剧院携青春版《牡丹亭》赴希腊参加雅典和埃皮达鲁斯艺术节。受文化部外联局委派、中国驻突尼斯大使馆和突尼斯迦太基艺术节邀请,赴突尼斯开展文化交流活动,演出精华版《牡丹亭》。完成为期18天,德国、奥地利、俄罗斯三国的中国昆曲欧洲行,进行了8场演出及两场讲座活动;作为金砖五国文化论坛的重要组成部分,参加由圣彼得堡大学孔子学院和波罗的海之家剧院联合主办的"中国昆曲艺术节"。

1月

1月5日　永昆保留剧目《张协状元》在浙江胜利剧院上演,参加"浙江省2017—2018年传统戏曲演出季"活动。

1月7日　上海昆剧团罗晨雪北京专场在中华世纪坛首演剧场上演,专场上演了《牡丹亭·寻梦》《宝剑记·夜奔》和《玉簪记·偷诗》。

2月

2月11日至12日　江苏省演艺集团昆剧院赴上海演出新编昆剧《醉心花》。

2月15日　永嘉昆剧团在县文化中心举办"2017年首届永昆演出周"活动。本次演出剧目有《折桂记》《钗钏记》及永昆传承人折子戏《单刀赴会》《荆钗记·见娘》《十五贯·访鼠测字》《琵琶记·描容别坟》《连环计·凤仪亭》。

2月19日　江苏省演艺集团昆剧院演员钱振荣在江南剧院举办该院个人第十五次专场演出,演出剧目《牧羊记·望乡》《水浒记·活捉》《铁冠图·撞钟、分宫》。

2月23日、24日　北京文化艺术基金2016年资助项目——京津冀地区武功武戏培训成果展演在北京戏曲艺术职业学院举行,北方昆曲剧院派出了武生、武旦、武丑、武净四个行当应工的《九龙杯》《蜈蚣岭》《宝剑记·夜奔》《通天犀·坐山》《盗库银》5出折子戏参加展演。

3月

3月10日　江苏省苏州昆剧院新版昆剧《白罗衫》在北京大学百周年纪念讲堂首演,之后陆续在南开大学等高校演出。

3月24日至26日　第三届"红蔓之夜"昆剧经典剧目展演在上海天蟾逸夫舞台上演。首日演出昆剧折子戏专场《对刀步战》《偷诗》《斩娥》《太白醉写》,由黎安率"昆三""昆四"优秀青年演员联袂演出。3月25日演出昆剧《潘金莲》,由梁谷音率优秀中青年演员献演。3月26日由上昆"老中青"三代艺术家共同呈现"俞言"代表作《贩马记》,蔡正仁、张洵澎主演。

3月25日至26日　永昆携《牡丹亭·寻梦》《三请

[①] 本纪事资料源于各昆剧院团提供的该团年度大事记初稿,谨此说明。

樊梨花·游园》参加温州国际时尚文化创意博览会演出。

3月26日　应香港"进念·二十面体"邀请,江苏省演艺集团昆剧院演员柯军、杨阳、孙晶、唐沁前往美国、加拿大参加演出和交流活动。

4月

4月2日　上海昆剧团在上海逸夫舞台举行"水流云在——昆曲音乐家辛清华、顾兆琪纪念演出"。

4月7日　第27届上海白玉兰戏剧表演艺术奖颁奖晚会在上海举行,北方昆曲剧院顾卫英和朱冰贞因在《李清照》和大都版《牡丹亭》中的出色表现分别荣获第27届上海白玉兰戏剧表演艺术主角奖和主角提名奖。

4月7日　第27届上海白玉兰戏剧表演艺术奖获奖演员名单揭晓暨颁奖晚会在上海大剧院举行,上海京剧院演员蓝天凭借昆剧《邯郸记》中的"卢生"一角获主角奖。卫立凭借昆剧《南柯梦记》中的"淳于梦"一角获新人主角奖,蒋珂凭借昆剧《南柯梦记》中的"瑶芳"一角获新人配角奖。

4月9日　江苏省演艺集团昆剧院折子戏《钗钏记·相约·相骂》在上海大戏院上演,参加上海昆曲周演出活动。

4月14日—15日　江苏省演艺集团昆剧院的"春风上巳天《桃花扇》全本vs选场"在北京大学百周年纪念讲堂拉开全国巡演的大幕。

4月16日　永昆青年演员参加2017"新松计划"全省青年戏曲演员大奖赛,在温州东南剧院上演了《劈山救母》《牡丹亭·拾画》《钗钏记·讨钗》《活捉》《小商河》。

4月21日至22日　江苏省演艺集团昆剧院的"春风上巳天《桃花扇》全本vs选场"赴苏州站演出。

4月28日　由上海昆剧团吴双担任主唱兼编剧的《双声慢·贰·幽情》上演于上海交响乐团音乐厅。

5月

5月至12月　湖南省昆剧团分别参加上海"2017年当代昆曲周"展演活动、贵州方舟戏台演唱、文化部恭王府博物馆和中国昆剧古琴研究会共同推出的"恭王府第十届非遗演出季"活动、"昆曲荣耀"——北方昆曲剧院建院60周年全国经典剧目展演、东莞"三地联动,明星版《牡丹亭》"演出,以及在北京梅兰芳大剧院演出《湘妃梦》等活动。

5月10日至11日　永嘉昆剧团《惊梦》在深圳国际会展中心演出,参加第十三届中国(深圳)国际文化产业博览交易会活动。

5月17、20、21、24、25日　北方昆曲剧院推出"昆曲荣耀"——北昆华诞60周年全国巡演,在唐山大剧院、潍坊大剧院、青岛大剧院演出《孔子之入卫铭》,共计演出5场。

5月19日　上海昆剧团沈昳丽参加第28届中国戏剧梅花奖评选竞演,于广东演艺中心大剧院献演《紫钗记》,摘得中国戏剧梅花奖。

5月28日　江苏省演艺集团昆剧院钱振荣、龚隐雷等在江南剧院演出《玉簪记》。

5月31日　"昆曲荣耀"——全国昆曲经典传统优秀剧目展演暨北方昆曲剧院建院60周年新闻发布会在北方昆曲剧院老院址举行,由此拉开了"昆曲荣耀"系列活动的序幕。

6月

6月2日、3日　江苏省演艺集团昆剧院的"春风上巳天《桃花扇》全本vs选场"赴上海站演出。

6月8日　上海大世界举办"文化薪传承　非遗嘉年华"——2017年"文化和自然遗产日"暨百年大世界上海非物质文化遗产主场活动,上海昆剧团沈昳丽、胡维露现场表演《牡丹亭》片段,上海昆剧团"昆曲Follow Me"让青年爱上兰韵雅学入选上海市非遗保护优秀案例并进行展览。

6月15日至18日　北方昆曲剧院在北京戏曲艺术职业学院举办"昆曲荣耀"——北戏昆曲班折子戏汇报演出暨北方昆曲剧院建院60周年演出,共计演出5场。

6月16至18日　江苏省演艺集团昆剧院的"春风上巳天《桃花扇》全本vs选场、精品折子戏"在成都锦城剧院上演。

6月19日至27日　在北方昆曲剧院于天桥艺术中心举办的"昆曲荣耀"——全国昆曲经典传统优秀剧目展演暨北方昆曲剧院建院60周年活动中,全国八大昆剧院团参演,活动演出共计10场。

6月20日　永嘉昆剧团携《绣襦记·当巾》《琵琶记·吃饭·吃糠》《牡丹亭·寻梦》《折桂记·牲祭》在北京天桥艺术中心演出,参加"昆曲荣耀——全国昆曲经典传统优秀剧目展演暨北方昆曲剧院建院60周年"纪念活动。

6月22日　北方昆曲剧院在天桥艺术中心举办"昆曲荣耀"——全国昆曲经典传统优秀剧目展演名家名曲演唱会暨北方昆曲剧院建院60周年活动,活动邀请了邢金沙、胡锦芳、张洵澎、汪世喻、张毓雯、邓晚霞、石小

梅、梁谷音、许凤山、裴艳玲、孟广禄、李树建、刘玉玲、谷文月、李胜素、叶少兰、侯少奎等老艺术家参加演出,将整个活动推向高潮。

6月22日　为庆贺北方昆曲剧院建院60周年,江苏省演艺集团昆剧院三代演员赴京参加"昆曲荣耀"——全国昆曲经典传统优秀剧目展演。参演剧目为《九莲灯·火判》《荆钗记·绣房》《长生殿·酒楼》《红楼梦·读曲》《桃花扇·逢舟》《牡丹亭·幽媾》,并为昆山当代昆剧院助演4出折子戏。

6月27日、28日　江苏省演艺集团昆剧院参加【集团演出季】演出,在紫金大戏院演出《南柯梦》。

6月29日　湖南省昆剧团青年演员刘瑶轩受邀赴芬兰参加"感知中国·芬兰行"活动,演出湘昆代表性剧目《醉打山门》。

7月

7月4日—11日　上海昆剧团联合湖南省昆剧团、永嘉昆剧团、浙江昆剧团开展三地明星版《牡丹亭》巡演。

7月10日　北方昆曲剧院举办国家艺术基金——侯派艺术培训班的开班仪式。

8月

8月3日至4日　上海交响乐团音乐厅主厅演出《红楼别梦》首演,上海昆剧团沈昳丽、胡维露主演。

8月7日至8日　上海昆剧团2017"学馆制"汇报演出第二季上演于上海逸夫舞台。8月7日演出折子戏专场《借扇》《百花赠剑》《沉江》《戏叔别兄》《乔醋》。8月8日演出《狮吼记》,由黎安、余彬主演。

8月25日、27日　国家艺术基金人才培养项目"侯派艺术培训班"结束授课,北方昆曲剧院在梅兰芳大剧院举行汇报演出,全国各昆剧院团的优秀青年演员们汇报了《夜奔》《刀会》《千里送京娘》《铁笼山》4出剧目。

8月29日、31日　为庆祝中希建交45周年,上海昆剧团应邀赴希腊雅典演出,于当地时间8月29日、31日在希腊国家歌剧院新建大厅——斯塔夫罗斯·尼阿克斯基金会文化中心演出两场《雷峰塔》。

9月

9月1日　为庆祝中希建交45周年,上海昆剧团应邀赴希腊雅典演出,于当地时间9月1日演出《三岔口》《游园惊梦》《嫁妹》《借扇》。谷好好、黎安、罗晨雪等主演。

9月5日　北方昆曲剧院举办北京文化艺术基金资助项目"荣庆学堂"的开班仪式。

9月9日至9月14日　上海昆剧团《椅子》受中国戏剧家协会委派,赴俄罗斯萨马拉市参加金萝卜戏剧节,9月12日、13日晚演出《椅子》,主演沈昳丽、张伟伟。

9月17日　上海昆剧团赴北京参加由文化部艺术司、北京市文化局共同主办的2017年全国小剧场戏剧优秀剧目展演,于北京9剧场行动剧场上演两场《椅子》。

9月21至24日　上海昆剧团四本《长生殿》上演于上海大剧院大剧场。

9月23至29日　为庆祝香港回归20周年,北方昆曲剧院成立昆曲演出艺术团,赴香港参加祝贺演出。演出精华版《牡丹亭》、传承版《桃花扇》和《汤显祖与临川四梦》。

9月24日　上海戏曲艺术中心出品、上海昆剧团创作的3D昆剧电影《景阳钟》参加在温哥华举行的第二届加拿大金枫叶国际电影节,夺得最佳戏曲影片奖、最佳戏曲导演奖。黎安赴加参加电影节颁奖礼。

9月29日至10月6日　"2017中国戏曲文化周"于"十一"黄金周期间在北京园博园举行。本次戏曲文化周以"中国梦·中华魂·戏曲情"为主题,北方昆曲剧院在江苏园驻场演出7天,共计20场。

10月

10月4日至14日　昆山举办"大师传承版"《牡丹亭》的演出。

10月11日　上海昆剧团的国家舞台艺术精品创作扶持工程重点扶持剧目《邯郸记》上演于东方艺术中心。

10月13日、14日,20日、21日,27日、28日　江苏省演艺集团昆剧院的"春风上巳天《桃花扇》全本vs选场"分别在北京(清华大学)、武汉、杭州三地上演。

10月20日至22日　上海昆剧团沈昳丽、张伟伟、孙敬华等赴阿尔巴尼亚首都蒂拉纳参加第19届斯坎帕国际戏剧节,于当地时间10月20日、22日演出两场《椅子》。

10月25日　上海昆剧团的《长安雪》首演于上海戏剧学院,主演袁佳、倪徐浩。

10月31日　上海昆剧团的《嵇康打铁》赴张家港参加由中国戏剧家协会、张家港市人民政府主办的第七届全国优秀小戏小品展演。

11月

11月　湖南省昆剧团雷玲(中国戏剧梅花奖获得

者)、青年演员王福文、刘婕在新西兰华人春晚的舞台上演出了经典昆曲剧目《牡丹亭·惊梦》。

11月1日　江苏省演艺集团昆剧院首届"黄孝慈戏剧奖"青年演员大赛正式举行。经过三场角逐，施夏明、徐思佳、周鑫、孙晶分获"戏剧奖"，赵于涛、钱伟分获"入围奖"。

11月9日　应意大利上海外国语学院那不勒斯东方大学孔子学院邀请，江苏省演艺集团昆剧院演员李鸿良、孔爱萍等在欧洲最古老的圣卡罗剧场演出昆剧《牡丹亭》。

11月14日至17日　北方昆曲剧院新排小剧场剧目《琵琶记》、观其复版《玉簪记》参演"2017当代小剧场戏曲艺术节"演出，共计演出4场。

11月16日至19日　上海昆剧团四本《长生殿》作为"东方之韵·上海戏曲艺术中心经典剧目晋京展演"第二台重磅剧目，参加国家大剧院10周年戏曲邀请展，在北京国家大剧院戏剧厅演出。

11月23日　台湾地区的"中央大学"昆曲博物馆开幕式暨昆曲国际研讨会召开，同时举办"2017年'中大'昆曲艺术节"系列活动，活动内容包括"'中大'昆剧展演"，演出洪惟助编剧的《范蠡与西施》。

12月

12月10日　上海昆剧团俞振飞昆曲厅举行昆曲Follow Me 10周年汇报演出。

12月12日　江苏省文联2017年"名家名作"工程展演——昆曲经典折子戏专场在大报恩寺遗址公园青麦恩剧场举办。江苏省演艺集团昆剧院李鸿良、孔爱萍、计韶清等表演4折经典剧目。

12月17日至22日　为纪念中日邦交正常化45周年，上海昆剧团赴日本东京，于12月18日晚在日本明治大学举办讲座，并示范折子戏《霸王别姬》《三岔口》《下山》；12月19日、20日于日本东京国立能乐堂与日本能乐(能与狂言)同台演出昆剧《长生殿》、京剧《贵妃醉酒》、能乐《杨贵妃》、狂言《蜗牛》、能乐《石桥》、狂言《棒缚》。

12月18日　国家艺术基金2017年度艺术人才培养项目"南昆表演人才培训班"于2017年12月18日在江苏省演艺集团昆剧院兰苑剧场举行开班仪式。

12月21日　江苏省演艺集团昆剧院钱伟、周鑫、孙伊君在第八届江苏戏剧奖红梅奖比赛中分获银奖。

12月22日　上海昆剧团的《椅子》参加2017第三届"戏曲·呼吸"上海小剧场戏曲节，上演于周信芳艺术空间。

12月25日　2017·"一脉相承"戏曲传承工程——江苏昆剧名家胡锦芳师徒专场演出在江苏省文联艺术剧场举行。

31日　江苏省演艺集团昆剧院的"春风上巳天"收官之作——《桃花扇》折子戏专场在江南剧院上演。

后　　记

　　首部《中国昆曲年鉴》于2012年6月第五届中国昆剧艺术节问世，至今已连续编辑出版六年。现在《中国昆曲年鉴2018》已经编辑完稿，即将付印。

　　中国昆曲年鉴编纂委员会在文化部艺术司领导下组成，编纂工作得到董伟副部长和艺术司吕育忠副司长的指导。

　　本期有北昆60周年、上昆40周年、昆曲苏州论坛三个特载，台北"中央大学"昆曲博物馆开馆系新增内容与特介，可加以新的关注。

　　《中国昆曲年鉴2018》编纂工作自2018年3月启动，获得了七个昆剧院团的支持。苏州市文广新局徐春宏副局长主持策划，七院团领导、资料室专职人员紧密配合，提供相应资料与图片。

　　这里特别要提到的是七个昆剧院团承担此项具体工作的人士，他们根据要求反复修改、更换文稿，始终不厌其烦，终于基本达到要求。在此特致感谢：

　　北昆王晶、王倩、李丽，上昆徐清蓉、陆臻里、俞霞婷、陆珊珊、刘磐，江苏昆肖亚君，浙昆周玺、李蓉，湘昆蒋莉，苏昆庞林春，永昆吴胜龙、吴加勤，苏州市艺校张心田、赵晴，昆博孙伊婷、周郁。

　　苏州大学出版社责任编辑刘海对昆曲知识的熟悉、热爱与责任心，保证了本书的编辑水准和品位。

　　年度推荐剧目、年度推荐艺术家由各剧团研究决定。年度推荐论文系由专家评审、投票产生。

　　全书目录由苏州大学张莉教授、丁咪咪博士译为英文。

　　本书图片，除个别署名者外，均为各昆剧团、社团拍摄和提供。

　　《中国昆曲年鉴》编辑部设在苏州大学。除主编外，艾立中、鲍开恺、庄吉、李蓉、孙伊婷、谭飞、郭浏、陈晓东、王敏玲等承担各自的联络、搜集、编辑工作。

　　敬请昆剧界人士、专家学者批评指正，提供信息、资料。

　　联系邮箱：lxcowboys@qq.com。

<div style="text-align:right">

朱栋霖
2018年9月15日
苏州大学

</div>